Le

Château de Ripaille

par

Max Bruchet

Ancien élève de l'École des Chartes, Archiviste de la Haute-Savoie

———————

Ouvrage illustré de 15 héliogravures

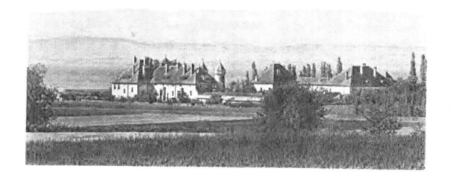

LIBRAIRIE DARDEL

CHAMBÉRY

PRÉFACE

La rive savoisienne du Léman, avec ses ruines féodales, évoque
un passé riche de souvenirs. Cette région, d'un charme si pittoresque,
retint les princes de Savoie dans des temps où l'avenir de leur maison
de l'autre côté des Alpes n'était pas encore dessiné. L'une de leurs
résidences favorites fut alors Ripaille, dont les importantes constructions
s'aperçoivent à proximité du lac entre Thonon et la Dranse, le long de
chênes séculaires. Étudier les principaux faits historiques dont ce lieu
célèbre fut le théâtre, tel est le but de ce livre.

A vrai dire, les premières recherches de l'auteur ont été plutôt
décourageantes. Les documents examinés tout d'abord, conservés soit
au château de Ripaille soit aux archives de la Haute-Savoie, ne donnaient
même point des éléments suffisants pour renouveler la petite *Notice
historique sur Ripaille en Chablais* que M. Lecoy de la Marche avait
publiée en 1863. Aussi bien, au lieu de se cantonner dans les collec-
tions nécessairement restreintes de la région, fallait-il chercher au loin
les documents que les vicissitudes des temps avaient disséminés.

La dispersion des sources de l'histoire de Savoie réserve en effet
de précieuses surprises aux curieux du passé. Même en se bornant aux
ouvrages imprimés, on arriverait à des résultats nouveaux en coor-
donnant les efforts de tant de chercheurs divers par leur nationalité et
leur langage, travaillant en France, en Suisse et en Piémont, s'ignorant
souvent les uns les autres malgré la communauté de leurs études. Ainsi,
pour ne citer qu'un exemple, la fin dramatique du Comte Rouge à

Ripaille a suscité à la fois dans ces trois pays, et même en Belgique, de remarquables mémoires signés parfois de noms connus, tels ceux de Louis Cibrario, l'érudit ministre piémontais, et de M. Kerwyn de Lettenhove, l'éditeur des Chroniques de Froissart.

Mais le dépouillement des documents manuscrits provoque des trouvailles plus nombreuses encore, car il est rare de ne pas rencontrer à l'étranger quelque fonds inexploré. Les archives du duché de Savoie, cette marche des Alpes si souvent occupée par l'ennemi, ont subi comme ses vallées de terribles épreuves : Turin, Genève, Berne, Lausanne, Bâle, Saint-Maurice-d'Agaune, Grenoble et Dijon renferment ainsi, autant et plus que Chambéry et Annecy, des débris de son passé.

Toutefois Turin surtout reste la grande mine des études d'histoire subalpine. C'est en effet dans cette ville que les ducs de Savoie, transférant au xvie siècle la capitale de leurs états, ont centralisé dès cette époque le Trésor des chartes de Chambéry. C'est encore là que furent transportés les innombrables documents de la Chambre des comptes de Savoie au xviiie siècle, lors de la suppression de cette antique Cour souveraine; cet ensemble remarquable est encore enrichi par les collections manuscrites de la bibliothèque privée du Roi à Turin et par les archives de l'Ordre des Saints-Maurice et Lazare.

Aussi, la possibilité d'apporter une nouvelle contribution à l'histoire de Savoie nous fit-elle céder en 1899, sur le conseil du regretté comte Amédée de Foras, aux instances affectueuses du propriétaire de Ripaille, M. F. Engel-Gros, désireux de compléter par une monographie documentée la restauration de cette résidence.

L'exploration des documents inédits a dépassé nos espérances. A Turin, dans la paix des Archives camérales, il a été ainsi possible de reconstituer un Ripaille complètement inconnu, c'est-à-dire la maison de plaisance qu'une princesse de sang français, Bonne de Bourbon, la forte compagne du Comte Vert, édifia sur les ruines d'une villa romaine. Le temps a effacé le souvenir de la vie intense qui animait alors, au xive siècle, cette rive du Léman : deux cents chevaux attendaient parfois,

dans les écuries, la suite des souverains de Savoie. C'était en effet la résidence privilégiée de « Madame la Grande », ainsi qu'on appelait la créatrice de Ripaille : malheureusement la mort tragique de son fils en éloigna la vieille comtesse. Son petit-fils, Amédée VIII, le premier duc de Savoie, installa ensuite des moines dans les logis désertés, s'intéressant même tellement aux lieux qui avaient charmé son enfance, qu'il choisit cette retraite pour vivre loin du monde. De nouvelles constructions furent alors édifiées et servirent d'habitation à ce prince jusqu'au jour où, en 1439, les Pères du concile de Bâle l'arrachèrent à sa solitude en l'élevant au pontificat : c'est le château aux sept tours, berceau de l'Ordre de Saint-Maurice, dont la plus grande partie subsiste encore.

Pièce par pièce, les Archives de Turin nous ont livré le secret de la grandeur de Ripaille. Les causes de sa décadence se trouveront dans les chartriers de la Suisse, surtout à Berne, à Genève, à Lausanne et à Bâle. L'illustre résidence devait en effet, à la fin du XVIᵉ siècle, sombrer dans la guerre de l'indépendance genevoise sous les coups redoublés des soldats de Genève et de Berne. Désormais Ripaille n'a plus d'histoire : c'est un simple domaine, nid à procès sans grand intérêt, devenu avant la Révolution la propriété des chartreux.

Ces longues recherches, dont l'aridité a été dissimulée sous une forme accessible à tous[1], ont été encouragées par de nombreuses sympathies[2] : sans aucun doute, la réunion des pièces justificatives

[1] Les érudits, qui ont la légitime exigence de la vérification des textes, trouveront soit dans les notes, soit dans la table alphabétique, la facilité de contrôler nos assertions. On croit devoir avertir le lecteur que certaines citations insérées dans le corps de notre rédaction ont dû être rajeunies pour faciliter leur lecture : des références permettent d'en retrouver le texte original. Les noms de lieu ont été identifiés non pas au bas des pages, mais dans la table alphabétique. Les mots difficiles des pièces justificatives ont fait enfin l'objet d'un glossaire spécial.

[2] Nous aurons souvent l'occasion de citer les noms des personnes qui nous ont donné de précieuses indications. Dès maintenant, nous croyons devoir remercier tout particulièrement M. Marteaux, président de la Société florimontane d'Annecy, M. Millioud, archiviste d'état à Lausanne, et M. Türler, directeur des archives cantonales à Berne.

qui étayent ce volume aurait été vraiment bien difficile sans le concours du regretté surintendant général des archives d'état piémontaises, M. Bollati di Saint-Pierre, et sans les conseils du guide si autorisé des travaux relatifs à la Maison de Savoie, M. le baron Antonio Manno.

Les amis de notre histoire provinciale qui prendraient quelque intérêt à la lecture de ce volume sur « Le Château de Ripaille » devront une grande reconnaissance à M. F. Engel-Gros, l'instigateur de ces recherches sur un coin de terre française qui a pris son cœur après les souffrances de l'Année terrible. Nous lui exprimons notre profonde gratitude en lui dédiant cet ouvrage dont il a encouragé la rédaction et l'impression avec une généreuse bienveillance.

ANNECY, mars 1904.

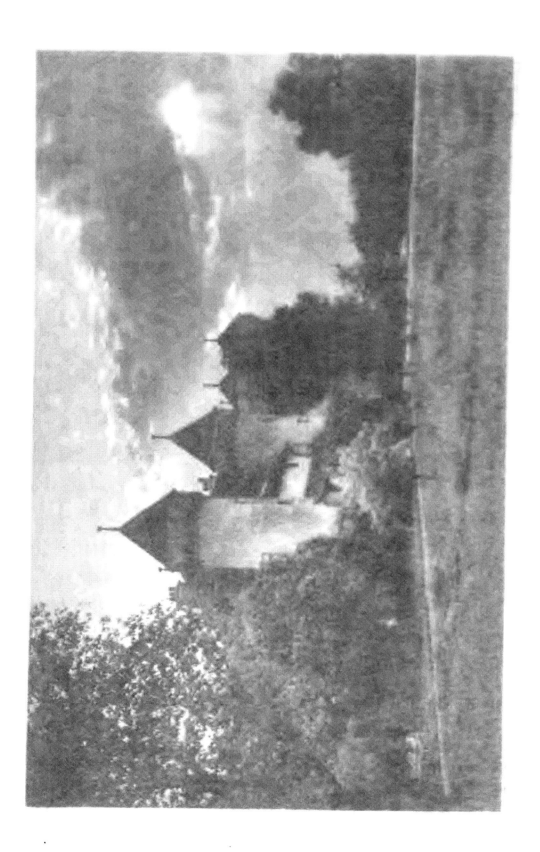

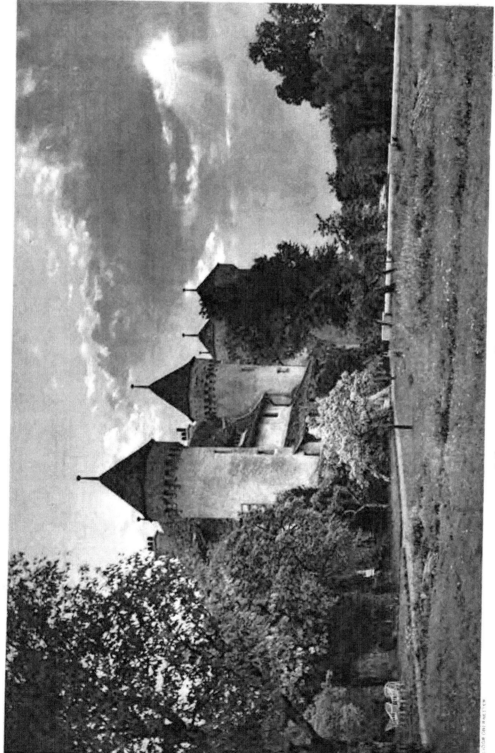

Le château de Ripaille.

CHAPITRE I

Ripaille dans la littérature

ETYMOLOGIE DU NOM TOPOGRAPHIQUE DE RIPAILLE ET DE L'EXPRESSION « FAIRE RIPAILLE ». — CÉLÉBRITÉ DE LA RÉSIDENCE D'AMÉDÉE VIII. DESCRIPTION DE WURSTISEN EN 1580. IMPRESSION DES VOYAGEURS : ADDISON, BAULACRE, BORDIER ET MOORE AU XVIIIᵉ SIÈCLE. — EPITRE DE VOLTAIRE. DIFFICULTÉS SOULEVÉES PAR LA COUR DE TURIN. AMÉDÉE PROCLAMÉ ÉPICURIEN DU CAVEAU FRANÇAIS. VERS D'ETIENNE ARAGO. — EFFORTS DE LA COUR DE TURIN POUR RÉHABILITER LE SOLITAIRE DE RIPAILLE. PANÉGYRIQUE DU PÈRE MONOD. — ŒUVRES LITTÉRAIRES INSPIRÉES PAR RIPAILLE : DRAMES DE JOSEPH DESSAIX, DE CONVERSET ET DE GIACOSA. ROMAN HISTORIQUE DE REPLAT.

Ripaille, sur les bords du Léman, ne tire point cependant son nom de la proximité de la rive : cette étymologie facile tombe devant des raisons philologiques ('). Quoiqu'on en ait dit, ce n'est point dans l'héritage latin qu'il faut chercher l'origine de ce nom de lieu ; c'est plutôt un souvenir germanique, laissé sans doute par les Burgondes ou les Francs. Le mot « rispe », qui signifie en haut allemand fouillis de branches, se retrouve dans le patois

(') Déjà au milieu du XVIᵉ siècle, BONIVARD disait que Ripaille portait ce nom parce qu'il était « à la rive du lac ». Au siècle suivant, le Père LABBÉ confirmait cette opinion dans son *Etymologie de plusieurs mots français* (Paris 1661), p. 122. « Ripaille, disait-il, d'où est venu le proverbe *faire ripaille*, est un château sur le bord du lac de Genève, *a ripa Lemani lacus Ripalia*, lieu délicieux et séparé du bruit et de la conversation des hommes, où se plaisoit Amé, premier duc de Savoye ». Cette étymologie avait été adoptée par G. PEIGNOT dans ses *Nouvelles recherches sur le dicton populaire* faire ripaille (Dijon 1836), p. 12. M. GAUD (cité dans la *Revue savoisienne* 1866, p. 113) proposait *Ripa alia*, c'est-à-dire une autre rive par rapport au hameau de Rives près de Thonon. Enfin M. LECOY DE LA MARCHE dans sa *Notice historique sur Ripaille* (Paris 1863), p. 7, supposait un fréquentatif « Ripalius » ou « Ripalia » dérivé de ripa, la rive, étymologie consacrée par LITTRÉ en 1869 dans son *Dictionnaire de la langue française*.

Mais ces étymologies ne sont pas possibles au point de vue philologique, car « Ripa », « Ripalius » ou « Ripalia » ne peuvent donner en français que « Rive », « Rivail » ou « Rivaille » et non « Ripe » ou « Ripaille », encore moins « Rippaille », forme la plus fréquente de cette localité dans les anciens textes, ou « Rispallia » que l'on trouve en 1276.

du Chablais, encore aujourd'hui, avec un sens voisin. Ripaille, autrefois Rispaille, a été formé sur cette racine pour désigner une étendue de « rippes », amas de broussailles et de mauvais bois([']). Cette interprétation est confirmée par la nature du sol : les alluvions de la Dranse, sur lesquels on a édifié la célèbre résidence, forment un mélange d'argile et de cailloux roulés rebelles à la culture.

Le château de Ripaille, malgré son intérêt, n'aurait point attiré l'attention de tant d'étymologistes s'il n'était devenu surtout célèbre par une expression populaire trop connue. On cherchait moins l'origine d'un nom topographique que celle d'une locution gauloise.

> On fait grand'chère et ripaille
> En mon absence à ma maison,

disait déjà un poète dramatique à la fin du xvi⁰ siècle([²]). Nos meilleurs écrivains La Fontaine, Voltaire ont consacré cette expression prise généralement dans le sens de faire bonne chère : elle peut aussi vouloir dire simplement se divertir, comme en Anjou où elle était devenue courante, au témoignage de Noël Du Fail qui parle du « petit flageollet pour faire ripaille au soir et réjouir les compagnons »([³]). Un docteur en Sorbonne, en 1614, donne les deux acceptions : « Faire ripaille, dit-il, c'est s'adonner au plaisir, boire et manger avec excès »([⁴]). Un autre historien de l'Eglise voyait surtout

([']) « Peciollam nemoris seu rippallie, 1381 ». Texte cité par Jules Vuy pour la région de Chaumont, dans l'arrondissement de Saint-Julien *(Revue savoisienne* 1866, p. 113). — « 400 seyturatarum prati, nemoris, ripparum ». Texte cité par M. Vuarnet concernant le Biot (arrondissement de Thonon) en 1518, dans le t. X, p. XXXIII des *Mémoires de l'Académie chablaisienne*. — En Bresse, « ripe » désigne un bois soumis à une exploitation régulière et « ripaille » une chétive « ripe » qui ne produit que du bois rabougri d'après M. Martin, dans *Revue savoisienne* (1868), p. 121. — On trouvera dans le *Dictionnaire des Postes* de nombreuses localités portant le nom de Rippes et situées en Savoie, dans l'Ain, le Jura et la Côte-d'Or. Le département de Maine-et-Loire possède une localité peu importante appelée Ripaille. — On rencontre dans des chartes du Berry et de la Bourgogne, citées par Ducange, les formes « rispa » et « rispalia » pour désigner des terrains non labourés. — Les géomètres de l'ancien cadastre de Savoie, en 1730, ont employé fréquemment l'expression « rippe » pour désigner un terrain broussailleux.

Le mot « rispe », en haut allemand, d'après les renseignements donnés par M. Maurer, professeur à l'Université de Lausanne, est un substantif féminin désignant un fouillis de branches. En allemand moderne on trouve ce mot avec la signification de groupes de pédoncules de graminées. Le dialecte de la Suisse allemande l'emploie aujourd'hui dans le sens de fouillis. L'expression savoyarde « rippe » dans le sens de broussailles se rattache de près au vocable du haut allemand.

La forme « Rispalia » a parfaitement pu donner « Ripalia ». Les lois de la phonétique prouvent que l's, suivi d'une consonne, tombe facilement quand cette lettre est placée dans le corps d'un mot : « blasphemare », blâmer ; « metepsimus », même. On trouve d'ailleurs, avec la même acception, dans les textes latins du moyen âge, « rispalia » et « ripalia ».

([²]) Godard, *Les Désguisés*, citation de Godefroy, *Dictionnaire de l'ancien français*.

([³]) *Contes d'Eutrapel*, ch. XXI.

([⁴]) « Tum quia ad eum quotidie tanta ferculorum lautissimorum ac delicatissimorum, vini que generosissimi ac suavissimi copia, ad castrum vulgo Ripalium quo tanquam eremo se continebat referebatur ; et ab eo tempore in Gallia proverbium *faire ripaille* natum sit : quod est genio liberius indulgere, et vino cibisque ingurgitari. » André Duval. *De suprema romani pontificis in ecclesiam potestate* (1614), p. 32.

dans ces mots l'idée d'indulgentes complaisances pour la table : « facere ripaliam, hoc est indulgere ventri » (¹).

Quelle est l'origine de cette locution si universellement employée ? Les protestations des érudits prévaudront difficilement contre les allusions égrillardes du gros public. Le château de Ripaille, Amédée VIII et la locution « faire ripaille » se confondront longtemps encore dans l'imagination populaire. D'ailleurs, depuis plusieurs siècles, de nombreux auteurs partageaient cette erreur. Favyn ne disait-il pas, déjà au xviiᵉ siècle, que « de la vie du duc ermite nos ancêtres ont tiré le proverbe fort commun parmi nous *faire ripaille*, pour dire vie de goulu, faire gaude chère et beau feu » (²).

Favyn même n'avait rien inventé : il colportait seulement, sans en vérifier la provenance, des bruits qui couraient même du temps d'Amédée. L'aventure extraordinaire de ce prince « pauvre duc, riche ermite et coquin pape » (³), comme disait l'un de ses ennemis, n'avait point été sans soulever de violentes clameurs. Un poète contemporain disait déjà :

J'ai un duc de Savoie
Vu pape devenir
Ce qui fut hors de voie
Pour à salut venir.
Si en vint dure plaie
En l'église de Dieu.
Mais il en reçut paye
A Ripaille, son lieu (⁴).

Une allusion aussi voilée ne pouvait satisfaire les rancunes de la Cour de Bourgogne contre la Savoie, ni la méchanceté d'un chroniqueur. Monstrellet, aux gages du duc de Bourgogne, dira qu'Amédée se faisait servir « lui et les siens, en lieu de racines et d'eau de fontaines, du meilleur vin et des meilleures viandes qu'on pouvait recouvrer » (⁵). Voilà la première calomnie, celle dont il restera toujours quelque chose. On l'a répandue par intérêt ou par insouciance, lui attribuant la valeur d'un témoignage oculaire sans se demander si l'auteur, qui vivait en effet du temps de sa victime, n'avait pas des raisons d'altérer la vérité. Un illustre contemporain, dont les écrits ont eu un plus grand retentissement encore, le pape Pie II, contribuera beaucoup à couvrir de son autorité ces méchants bruits. N'a-t-il pas dit, dans des

(¹) Continuation des *Annales de Baronius*, à l'année 1434 (édition de 1641).

(²) *Le Théâtre d'honneur et de chevalerie* (Paris 1620), t. II, p. 1476.

(³) *Chroniques de Bonivard*, t. Iᵉʳ, p. 211.

(⁴) *Recollection des merveilleuses advenues en nostre temps, commencées par très élégant orateur messire* Georges Chastellain *et continuées par maistre* Jehan Molinet (édition du baron de Reiffenberg, Bruxelles 1836), strophe VIII, vers 57 à 64. L'auteur a fait une confusion en croyant qu'Amédée VIII résida à Ripaille pendant son pontificat. Cette citation nous a été communiquée par M. Camus.

(⁵) Enguerrand de Monstrellet, *Chronique* (t. VII, p. 111, édition de la Société de l'histoire de France). Ce chroniqueur mourut deux ans après Amédée VIII, en 1453.

ouvrages qui ont fait le tour de l'Europe, que le solitaire de Ripaille menait
« une vie voluptueuse qui n'avait rien d'ascétique » ? Ceux qui ont fait
état de son témoignage savent-ils que le même écrivain, peu avant, disait le
contraire, dans un moment où, sous le nom d'Æneas Sylvius Piccolomini,
il était plus indépendant et plus digne de foi? « Amédée, affirmait-il alors,
vêtu avec modestie, vivait simplement à Ripaille dans la continence et la
pratique des vertus, servant Dieu avec humilité » (¹). Ces contradictions dans
la même bouche, suivant les intérêts du moment, jettent une suspicion légi-
time sur les accusations lancées contre Amédée par des adversaires passionnés.

Sans discuter maintenant des calomnies dont il sera fait justice plus tard (²),
il est hors de doute que les allusions malignes de Monstrellet et de Pie II,
exagérées par les Pogge et autres calomniateurs, gagnant les bonnes grâces
de la Cour romaine en stigmatisant un antipape, n'aient eu un rapide succès.

L'expression « faire ripaille », consacrée en France par les lexicographes (³),
se répandit au delà des Alpes. « Andare a Ripaglia », signifiait « mener un
délicieux genre de vie » (⁴). Mais c'était un gallicisme transplanté qui ne
semble pas avoir pris racine (⁵). La locution française fut plus vivace parce
qu'elle vint se greffer sur une vieille souche.

On a cru longtemps que le mot ripaille était entré dans notre langue au
xvᵉ siècle seulement, depuis le règne d'Amédée VIII. Un texte anglo-normand,
découvert par M. Paul Meyer il y a une dizaine d'années, et remontant au
xiiiᵉ siècle, a révélé l'existence d'une forme « rispaille » prise dans l'acception
de victuailles abondantes :

> Molt i gaaingnérent *rispaille*,
> Plenté de vins et de vitaille,
> De boens peissons, de bones chars
> Qu'il n'en ourent mie à eschars (⁶).

s'écrie le poète dans sa description du butin de l'armée anglaise.

(¹) Voir preuve LXXXIII le passage du *Concilium Basiliense* de Piccolomini cité par le P. Monod
dans l'*Amedeus pacificus* (Paris 1626), p. 159.

(²) Voir le chapitre VII.

(³) Richelet dans son *Dictionnaire français* (Genève 1680), dit de l'article Ripaille : « Ce mot
est dit d'un lieu agréable en Savoie où Amédée se retira pour mener une vie délicieuse et depuis
le mot de Ripailles signifie bonne chère, réjouissance, vie pleine de délices et de plaisirs et qui est
toute dans les festins, les jeux et la bonne chère. Faire ripaille ».

(⁴) Observation faite en 1703 par Addisson, lors de son voyage dans les Alpes. *Remarques
sur divers endroits de l'Italie par M. Addisson pour servir au voyage de M. Misson* (Utrecht 1822),
p. 286 et suivantes.

(⁵) « Andare a Ripaglia » ne semble avoir été qu'une expression passagère tombée depuis long-
temps en désuétude. On la chercherait vainement dans les huit volumes de Tommaseo, *Dizionario
della lingua italiana* (Turin 1805). Elle n'est indiquée dans le *Vocabolario universale italiano*
(Naples 1835), que sous la forme française « Far ripaglia, per indicare una vita di ghiottone ».

(⁶) Traduction : « Beaucoup y trouvèrent rispaille, quantité de vins et de victuailles, de bons
poissons, de bonnes viandes tellement qu'il n'en eurent pas à moquerie ». *Histoire de Guillaume le
Maréchal, régent d'Angleterre*, publiée pour la première fois par M. Paul Meyer dans la collection
de la Société de l'histoire de France (Paris 1894), t. II, p. 18.

N'y a-t-il pas une analogie évidente entre cette expression et la définition que donne Cotgrave au xvie siècle: « Ripaille, vie de goulus »? (¹) Rispaille et Ripaille sont d'ailleurs phonétiquement deux formes du même mot (²). Il est certain d'après ce texte que, plus de deux cents ans avant la mort d'Amédée VIII, le mot « rispaille » existait en français dans une acception très voisine de celle de « faire ripaille ».

Cette expression ne fut donc pas créée de toutes pièces par les ennemis d'Amédée. Toutefois on peut affirmer que sans eux elle n'aurait pas été aussi tenace. Le mot « rispaille » qui n'apparaît qu'une fois, dans la littérature mediévale, avec le sens de victuaille, était condamné à tomber en désuétude si la célébrité du château d'Amédée VIII ne lui avait donné un nouvel essor.

La singulière fortune d'Amédée VIII avait en effet répandu au loin le nom de Ripaille. Dans les plus anciennes cartes de la Savoie, notamment en 1562, « La Ripalie » est l'une des rares localités qui soient mentionnées (³). Les auteurs de descriptions concernant cette province fixent tous l'attention de leurs lecteurs sur ce séjour renommé, comme Delexius et Delbene au xvie siècle, Della Chiesa et les rédacteurs du *Theatrum Sabaudie* au siècle suivant et bien d'autres (⁴). Des ouvrages plus généraux, notamment le *Theatrum orbis terrarum* d'Ortelius en 1595 (⁵) et la *Topographia* de Mérian (⁶), consacrent cette célébrité universelle.

Bien que Ripaille ne fut point sur le grand passage de France en Italie, de nombreux curieux furent attirés par la réputation de l'ermitage d'Amédée. La plus précieuse description qui nous en soit parvenue est due à un bourg-mestre bâlois, Christian Wurstisen, qui visita cette résidence un peu avant 1580. C'est une curieuse restitution du vieux Ripaille, précieuse à retenir, car elle est antérieure à l'incendie allumé par les Bernois. « Le couvent de Ripaille, dit-il, construit par Amédée VIII, est situé vis-à-vis de Lausanne, en Savoie, de l'autre côté du lac de Genève; à une petite lieue française du château de Thonon (que ce prince voulait relier à sa résidence de Ripaille par une promenade). Il est situé dans un endroit légèrement incliné, où il

(¹) Citation du *Dictionnaire* de Littré.

(²) Il semble que ce mot de victuailles puisse se rattacher aussi à la racine allemande qui implique l'idée de fouillis; rispaille ayant ici le sens d'amas de vivres. Voir plus haut page 2, note 1.

(³) *Descrittione del ducatto di Savoia* (Venise 1562). Le « Chabley » n'est représenté que par « La Ripalie », « Tonon », « Evian » et « Abondance ».

(⁴) DELEXIUS. *Chorographia insignium locorum qui ... subjiciuntur ... principi Sabaudo* (Chambéry 1571), fol. 14 verso. — DELBENE. *Fragmentum descriptionis Sabaudie*, rédigé de 1593 à 1600 et publié dans le t. IV, p. 42 des *Mémoires de la Société savoisienne d'histoire de Chambéry.* — DELLA CHIESA. *Corona reale di Savoia* (Cuneo 1655). — *Theatrum statuum regiæ celsitudinis Sabaudiæ ducis* (Amsterdam 1682, in-fol.)

(⁵) La planche XXIX de cet ouvrage représente une carte de la Savoie faite par Ægidius Bulionius mentionnant Ripaille.

(⁶) M. Z. *Topographia Helvetiæ, Rhætiæ et Valesiæ* (Franckfurt am Mayn 1654).

y a beaucoup de chênes, à proximité de la route d'Evian et de la Dranse orientée vers le nord. Ce couvent possède une forêt de chênes close, où l'on élève beaucoup de lièvres, de cerfs et de chamois, et cette clôture forme une longueur de 2000 pas environ. A l'entrée de ce jardin peuplé d'animaux, entre deux chênes, se trouve une sorte de crèche servant à mettre le foin et le fourrage qui leur est destiné pendant l'hiver. Dans la forêt, outre la belle maison du garde, il y a au milieu un pré qui donne chaque année un produit de cent voitures, et, au même endroit, une tour servant de colombier; ce domaine, entouré d'un mur, est traversé par un canal dérivé de la Dranse: en été, c'est très gentil *(Sommers Zeit gantz lieblich)*. Ce couvent est séparé par des murs et des fossés des demeures occupées par Amédée VIII et ses compagnons si bien que celui qui veut entrer dans le couvent doit passer par un pont et une autre porte, de sorte qu'il y a séparation complète. On franchit encore un pont pour entrer au couvent. Mais la personne qui aurait à s'adresser à la construction intérieure ayant l'apparence de tours est obligée d'attendre dans la cour la réponse que lui rapportera le portier, car la porte ne lui est pas ouverte. Ce bâtiment est entouré de sept tours différant chacune l'une de l'autre, mais ayant toutes la même hauteur sauf la première, qui fut habitée par Amédée VIII et qui est un peu plus haute. Chacune de ces tours a une petite tourelle dans laquelle est logé un escalier en spirale, disposition qui donne à l'ensemble l'aspect d'un bâtiment formé par 14 tours dont le sommet est garni d'une girouette à l'éclat métallique. Chaque tour a son jardin et un appartement formé d'une chambre, d'une petite chambre, d'une cuisine et d'un cellier. La cour est bien pavée et ornée d'un puits charmant. Pendant la nuit, on lève le pont-levis et on ferme les portes. Le couvent extérieur, qui se trouve en dehors du bâtiment des tours, forme une construction longue, contenant un dortoir très spacieux: au-dessus et de chaque côté, douze appartements avec 24 cheminées, dont l'un est plus grand que les autres et servit de résidence à un évêque [1], de même que parmi les tours, celle qui servit de logis à Amédée VIII est plus grande que celles qui furent habitées par ses cardinaux [2]. Dans la partie inférieure, il y a aussi un réfectoire mesurant 80 pieds de long sur autant de large, flanqué encore de quelques chambres. Par derrière se trouve l'église, à côté de laquelle est une petite pièce d'eau servant aux gens du couvent par un canal de dérivation » [3].

Les visiteurs étaient surtout séduits par la beauté du parc de Ripaille.

[1] A la fin du xvᵉ et au commencement du xviᵉ siècle, le prieuré de Ripaille fut en effet habité par les évêques de Lausanne, Aymon et Sébastien de Montfaucon.

[2] Confusion : Amédée VIII après son élection à la papauté, quitta Ripaille. On a voulu parler des chevaliers de Saint-Maurice.

[3] *Basler Chronick ... bis in das gegenwirtige 1580 jar ...* durch CHRISTIAN WURSTISEN, freyer mathematischer Künsten lehrer bey der löblichen Hohen Schul zu Basel ... (Getruckt zu Basel, 1580). Voir le texte allemand, preuve XCVIII.

Chez les Anglo-Saxons, qui n'avaient pas encore été éveillés au sentiment de la nature par l'influence de Rousseau, cette admiration n'était point sans mélange. « Il y a là, disait Addison au commencement du xviiiᵉ siècle, des perspectives d'une grande longueur et qui se terminent au lac. Du côté des promenades, on voit de près les Alpes coupées par tant de précipices et de chemins escarpés qu'elles remplissent en quelque façon l'esprit d'une agréable espèce d'horreur et qu'elles forment le point de vue le plus difforme et le plus irrégulier du monde » (¹).

Un peu plus tard, quand les voyages aux « glacières » de Chamonix furent devenus à la mode, l' « agréable espèce d'horreur » soulevée par la vue des Alpes disparaît devant l'enthousiasme de la montagne. Bordier nous a laissé du parc de Ripaille une évocation pastorale qui complète heureusement les impressions de Wurstisen. « Le parc de Ripaille, dit-il en 1772, me plut infiniment dès que j'y entrai. Ce ne sont point de ces longues allées en droite ligne telles qu'on en voit à Versailles, à Vincennes, à Saint-Germain et dont l'ennuyeuse uniformité ne présente autre chose, sinon un long chemin à faire et rien de nouveau à voir. Une large allée se présente ; elle est droite et non régulière ; les arbres qui la bordent sont inégaux, le faible arbuste s'y mêle impunément avec la cime orgueilleuse des ormes et des grands chênes ; on n'a point affecté de les ranger en droite ligne ; tantôt les grands ombrages entament l'allée, tantôt l'arbrisseau manquant forme des angles et des petites rentrures ; quelquefois l'ouverture est assez large pour laisser entrevoir au travers l'épaisseur du bois de petits enclos entourés d'arbres et couverts d'un gazon fleuri ; des troupeaux paissent dans ces petites prairies perpétuellement rafraîchies par l'humidité de la forêt. A quelque distance de l'entrée, le terrain s'abaisse insensiblement ; allées, forêt, tout disparaît. La vue est coupée de la manière la plus agréable ; seulement une échappée, dans le sommet des arbres, laisse apercevoir un coin du ciel et promet ainsi un nouvel espace et de nouveaux plaisirs. Différentes allées entrecoupent cette agréable solitude ; les unes aboutissent au lac et semblent s'enfoncer dans le sein des eaux, d'autres sont terminées par les hautes montagnes qui paraissent de loin toucher la forêt et transporter dans quelques moments le voyageur au séjour des neiges et des glaces. La promenade n'est point hérissée de petits cailloux ; c'est un gazon assez clair-semé pour ne point arrêter la marche, sans intercepter la verdure » (²).

A cette époque, Ripaille était devenu Chartreuse. Les religieux avaient des égards particuliers pour les gens d'études qui frappaient à la porte de leur solitude. Baulacre, l'érudit bibliothécaire de Genève, vantait leur hospi-

(¹) *Remarques sur divers endroits de l'Italie par M. Addison pour servir au voyage de M. Misson* (Utrecht 1822), p. 286 et suivantes. Ce voyage fut écrit en 1703.

(²) *Voyage pittoresque aux glacières de Savoie fait en 1772 par M. B.* (Genève 1773).

talité à l'un de ses amis pour le décider à faire cette excursion. « J'ai, disait-il, quelques connaissances dans cette maison qui pourront nous engager à voir le lieu un peu plus à loisir. Quoiqu'on n'y mange que maigre, je me flatte qu'on nous fera une assez bonne réception pour vous donner un petit commentaire de l'ancien proverbe : *Faire ripaille* (¹).

Les religieux, en se promenant avec leurs visiteurs dans le parc où ils faisaient régulièrement chaque semaine leur « spatiament », aimaient à évoquer le passé de la célèbre résidence. Ils montraient avec orgueil les quinze ou vingt vieux chênes qui remontaient au temps d'Amédée VIII. La conversation roulait naturellement surtout sur ce grand prince, avec une abondance de pieux détails qui tombaient parfois dans des oreilles distraites. « Nous avons été visiter le couvent des Chartreux de Ripaille, raconte un Anglais en 1781. Ces Pères ont été on ne peut plus polis et nous ont fait voir leur parc, leurs jardins, leur maison et une jolie église qu'ils viennent de finir. Ils nous ont ensuite conduit à l'appartement que leur souverain avait occupé et où il était mort (²). Ils nous ont beaucoup parlé de son esprit, de sa bienfaisance et de sa sainteté; nous les avons écoutés avec un air pénétré et convaincu, et sommes retournés à notre hôtellerie (à Thonon) où, quoique nous n'ayons pas nous-mêmes fait ripaille, nous avons fourni aux puces le moyen de se réjouir à nos dépens » (³).

L'une des œuvres qui a le plus contribué à faire connaître Ripaille sous un jour faux est sans contredit l'épître si connue de Voltaire sur le lac de Genève :

> Au bord de cette mer où s'égarent mes yeux,
> Ripaille, je te vois. O bizarre Amédée !
> Est-il vrai que dans ces beaux lieux,
> Des soins et des grandeurs écartant toute idée,
> Tu vécus en vrai sage, en vrai voluptueux,
> Et que, lassé bientôt de ton doux ermitage,
> Tu voulus être pape et cessas d'être sage ?
> Lieux sacrés du repos, je n'en ferais pas tant :
> Et malgré les deux clefs dont la vertu nous frappe,
> Si j'étais ainsi pénitent,
> Je ne voudrais point être pape.

Cette pièce de vers a son histoire : des correspondances de l'illustre philosophe, découvertes récemment à Lausanne par le général américain Meredith Read, dans la maison même qui fut habitée par le « bizarre

(¹) Lettre de juillet 1741 insérée dans le *Journal Helvétique* et publiée de nouveau dans le t. Iᵉʳ, p. 46, des *Œuvres de Baulacre* (édition MALLET, Genève 1857).

(²) Il y a là une erreur, Amédée étant mort à Genève et enterré à Ripaille.

(³) *Lettres d'un voyageur anglais sur la France, la Suisse et l'Allemagne*, traduit de l'anglais de M. MOORE (Genève 1781), t. Iᵉʳ, p. 208.

Amédée » au moment de son abdication, nous font connaître les difficultés qu'elles suscitèrent à l'auteur.

Voltaire, sur la fin de son séjour à Colmar, en novembre 1754, priait l'un de ses amis de Lausanne — M. Clavel de Brenles, précisément le destinataire de ces lettres — de lui trouver une retraite sur les bords du lac de Genève, « comme Amédée à Ripaille » (¹). Deux mois après, il était installé à Prangins, très satisfait de sa nouvelle résidence, trouvant le lac admirable et ses truites fameuses. « Puis-je compter pour rien, ajoutait-il, d'être en face de Ripaille ? » (²) L'esprit toujours préoccupé par ce voisinage obsédant, le philosophe écrivit bientôt, en mars 1755, sa célèbre *Epître en arrivant de sa terre près du lac de Genève* (³).

M. de Clavel de Brenles reçut, le 18 juin suivant, une copie de cette poésie, jugée d'abord assez sévèrement au point de vue littéraire. Elle annonçait « trop évidemment la décadence du fameux poète », d'après les uns, et était « trop pauvre pour mériter à Paris les approbations de qui que ce soit », d'après les autres (⁴).

Ces vers soulevèrent toutefois sur les bords du Léman un vif succès de curiosité. Gibbon, le futur historien, alors âgé de 18 ans, après les avoir lus deux fois dans un salon de Lausanne, en écrivit de mémoire le texte avec une grande sûreté et le fit circuler peu avant son impression (⁵).

La Cour de Sardaigne, de son côté, ne tarda guère à s'émouvoir. « Il paraît dans cette ville de Genève, fit-elle écrire le 14 juillet 1755, quelques exemplaires d'une épître de M. de Voltaire sur son arrivée aux environs de Genève. L'on y a vu avec surprise et même avec indignation que, par une digression recherchée et étrangère au sujet, il a affecté de jeter sur la mémoire d'Amédée VIII, duc de Savoie, les traits les plus indécents et les plus calomnieux » (⁶).

Étrange susceptibilité que les vers anodins de Voltaire paraissaient peu justifier. La Cour de Turin avait cependant de bonnes raisons pour protester : la version primitive de cette strophe, fort peu connue, était une satire injurieuse, indigne d'un historien (⁷).

(¹) Lettre du 5 novembre 1754 publiée dans MEREDITH READ, *Historic studies in Vaud, Berne and Savoy* (London 1897), t. Iᵉʳ, p. 87 et suivantes.

(²) Œuvres de VOLTAIRE (édition de 1785), t. 55, p. 166, lettre du 10 janvier 1755, datée de Prangins.

(³) M. READ a prouvé que cette pièce a été écrite à Prangins, dont la situation expliquait l'allusion sur Ripaille, et non pas à Lausanne ni aux Délices près Genève.

(⁴) Lettre de Mᵐᵉ de Loys de Bochat du 24 juin 1755 ; correspondance de Grimm de juillet 1755.

(⁵) READ, *l. c.*

(⁶) Lettre du baron Foncet publiée dans Du Bois MELLY, *Relations de la Cour de Sardaigne et de la République de Genève* (Turin 1889), p. 5.

(⁷) Publié dans READ, *l.c.* — Cette variante est donnée, mais sans commentaire, dans l'édition de 1785, t. XIII, p. 176.

Au bord de cette mer où s'égarent mes yeux,
Ripaille, je te vois. O bizarre Amédée !
> *De quel caprice ambitieux*
> *Ton âme fut-elle obsédée?*
> *Duc, ermite et voluptueux,*
Ah! pourquoi t'échapper de ta douce carrière?
Comment as-tu quitté ces bords délicieux,
Ta cellule et ton vin, ta maîtresse et tes jeux
Pour aller disputer la barque de Saint-Pierre?
Lieux sacrés du repos, je n'en ferais pas tant :
Et malgré les deux clefs dont la vertu nous frappe,
> Si j'étais ainsi pénitent,
> Je ne voudrais point être pape.

La république de Genève avait de fréquents conflits d'intérêts avec la Savoie ; elle sut profiter de cette circonstance pour s'assurer les bonnes grâces du roi de Sardaigne. Son Conseil s'empressa d'annoncer « qu'il avait vu avec un extrême déplaisir la liberté qu'avait prise un imprimeur de cette ville d'imprimer et publier une pièce de vers du sieur de Voltaire, dans laquelle il y avait un paragraphe qui avait déplu et blessé la Cour de Turin ; qu'en conséquence on avait donné l'ordre de saisir sur le champ tous les exemplaires avec défense d'en débiter sous peine de griève punition » (¹).

Voltaire, incriminé par le Conseil de Genève, qui trouvait un peu encombrant le grand écrivain attaqué au même moment pour sa *Pucelle d'Orléans,* affirma qu'il n'était pas l'auteur de ces méchants vers. Tout mauvais cas est niable. Voltaire continua à nier avec esprit. Trois ans plus tard, un pauvre diable d'étudiant en théologie de Toul, nommé Légier, n'eut-il pas la témérité de lui adresser des félicitations poétiques sur la strophe d'Amédée VIII? Le philosophe, craignant une manœuvre de ses ennemis, le prit de très haut. « Monsieur de Voltaire, gentilhomme de la Chambre du roi et ancien chambellan du roi de Prusse, lui écrivit-il le 12 février 1758, n'a jamais séjourné à Ripaille en Savoie. Il ignore l'ode dont il est question. Actuellement il est malade... Pour finir, la famille et les amis de M. de Voltaire informent M. Légier que la religion, l'honneur et les règles les plus élémentaires de la décence et de la courtoisie interdisent strictement d'écrire de pareilles choses soit à des connaissances soit à des étrangers » (²). La copie de l'épître litigieuse faite en 1755 par le secrétaire de Voltaire, et portant des notes marginales de l'auteur, découverte dans la correspondance de M. de Brenles, ne laisse aucun doute sur le caractère injurieux de la version

(¹) Du Bois Melly, *l. c.* : le baron Foncet répondit le 15 août 1755 que « le roi s'était montré très satisfait de la procédure du Conseil ».

(²) Read, *l. c.*

primitive; Voltaire savait dissimuler quand ses intérêts le commandaient (¹).
Il adoucit les vers qui avaient blessé la Cour de Turin en leur donnant la
forme que l'on connaît.

Mais les légendes sont tenaces. Les convives du « Caveau moderne », qui
se réunissaient à la fin du premier Empire dans de joyeuses agapes, évoquaient
encore les vers de Voltaire pour donner solennellement au solitaire de
Ripaille le titre d'épicurien. Ch. Sartronville, chargé de faire valoir les
raisons de ce choix burlesque, cita quelques fragments d'un poème justement
ignoré, *Le pape malgré lui*, dû à Dorat-Cubières-Palmezeaux et se terminant
ainsi :

> Il vaut mieux vivre obscur au château de Ripaille
> Que d'être pape à Rome ou monarque à Versailles (²).

C'est toujours le dicton populaire qui hante un homme politique
trompant les tristesses de l'exil en voyageant sur les rives du Léman. Après
avoir évoqué les ombres de Rousseau, du major Davel et de Bonivard,
rêvant d'émancipation au sortir des ténébreux cachots de Chillon, Etienne
Arago en arrivant en vue de la résidence d'Amédée, retrouve l'une de
ces périodes oratoires faciles qui lui valaient tant de succès dans les réunions
publiques :

> Me voilà donc sur un royal terrain.
> Je vais longer la côte de Savoie.
> Le paysan du noble y fut la proie,
> A quelques pas d'un peuple souverain.
> Le blé poussait pour le maître... et la paille
> Revenait seule aux serfs abâtardis :
> Aux laboureurs la faim dans un taudis,
> Aux porte-froc bombances et ripaille (³).

Les démarches que la Cour de Turin avait faites pour faire supprimer
les vers malveillants de Voltaire avaient été déjà précédées d'autres tentatives,
inspirées toujours par le désir de réhabiliter la mémoire de Félix V. Un
historiographe officiel de la maison de Savoie, le Père Monod, publiera, en
1624, sous le titre d'*Amedeus pacificus*, une réfutation très documentée des
attaques portées contre ce personnage : des correspondances s'échangeront
avec Abraham Bzovius pour faire insérer dans ses *Annales ecclesiastici* ce

(¹) Mᵐᵉ de Loys de Bochat écrivait le 5 juillet 1755 à Mᵐᵉ de Brenles au sujet de cette épître
de Voltaire : « Je ne veux pas lui faire une querelle de s'être moqué du Saint-Siège, je voulais
seulement dire qu'il n'a pas dû faire plaisir au clergé romain ».

(²) L'*Epicurien français ou les dîners du Caveau moderne*. Dixième année (Août 1814). Note
communiquée par M. le comte de La Bédoyère. — Dorat-Cubières, connu aussi sous le nom de
Cubières-Palmezeaux et de chevalier de Cubières, naquit en 1752 et mourut en 1820.

(³) ETIENNE ARAGO. *Une voix de l'exil* (Genève 1860), p. 263.

travail officieux (¹); l'attention des diplomates du roi de Sardaigne sera attirée sur ce sujet (²). *Les écrivains savoyards prendront fait et cause pour leur ancien prince, quelques-uns avec des expressions touchantes, comme le Père Foderé déclarant qu'Amédée et ses compagnons « tous ensemble menoient une vie si sainte et faut dire angélique qu'on n'entendoit en ce lieu solitaire que des hymnes, psalmodies, prières et soupirs dont la renommée couroit par tout le monde »* (³).

Ce mouvement de réaction, provoqué par la Cour de Turin, aura sa répercussion sur les auteurs de dictionnaires. Moreri, en 1673, dira que « faire ripaille » n'a d'autre signification que celle de « jouir dans le repos des plaisirs de la campagne » (⁴). Le dictionnaire de Trévoux, en 1740, déclare que « cette façon de parler est inconnue en Savoie et en Piémont ». De nombreuses étymologies seront forgées pour défendre cette thèse (⁵).

Cette hantise de Ripaille ne s'est point seulement manifestée par une fièvre d'étymologies : elle a provoqué aussi diverses œuvres dramatiques.

Joseph Dessaix, l'un des écrivains les plus populaires de la Savoie, a placé au milieu de la forêt de Ripaille le second acte de son *Prisonnier de Chillon ou la Savoie au XVIᵉ siècle.* Dans cette apologie de la Réforme, représentée à Chambéry et à Annecy en 1856, le départ des Clarisses de Genève, la conspiration des « Chevaliers de la Cuiller », l'incendie de la résidence

(¹) Volume XVII. Voir les correspondances échangées à ce sujet aux archives de Cour à Turin, fonds de la *Storia real Casa.*

(²) « Scrittura apologetica su quanto è stato scritto in aggravio d'Amedeo VIII, primo duca di Savoia, fatta dal P. d. Roberto Sala e mandata dal marchese d'Ormea con lettera del primo giugno 1726 » (Turin, archives de Cour. *Storia real Casa).*

(³) *Narration historique et topographique des convens de l'ordre de Saint-François et monastère Saint-Claire érigés en la province de Bourgongne* (Lyon 1619), p. 769.

(⁴) Ses continuateurs modifieront cette définition dans un esprit malveillant pour Félix V.

(⁵) RICHER, réfutant Duval cité plus haut, dit dans son *Histoire des Conciles généraux* « Hoc cauponale proverbium Gallorum *faire ripaille* ductum ab illorum nebulonum pergræcationibus quos Galli vocant Ribaldos. Et tamen illud sumptum est a modo opipare vivendi Felicis, cum in eremum Ripaliam secessisset : quod est causam calumniandi consulto quærere ». Les diverses étymologies proposées, plus ou moins déraisonnables, impliquent toute l'idée de bombance. Iodocus Sincerus dans son *Itinerarium Galliæ* (Amsterdam 1649), semble croire que l'expression « faire ripaille » viendrait de la réputation du vin de ce cru, dont il est le seul à parler. « Regio [Sabaudie] montosa est, valles tamen et campos et in iis solum fœcundum habens [quod] juxta Lemannum lacum vinum generosissimum producit quod Ripalium vocant ab lacus ripa ». MÉNAGE pense que faire ripaille ... viendrait des repas que les bourgeois des villes où il y a des rivières font ordinairement l'été hors leurs villes au bord des rivières et que ce mot ripaille aurait été fait de « riparia » en sous entendant « convivia ». — M. JAULT dit que « les Allemands appellent *rippe* une côte et *rippen* des côtelettes de mouton et autres bonnes à ronger ; ainsi je ne sais si ripaille ne viendrait pas de l'allemand *rippe* ou *rippen,* puisque *faire ripaille* c'est proprement se réjouir entre amis et y manger jusqu'aux os ». Le même auteur propose aussi la contraction de repaissaille, enfin M. DE LA MÉSANGÈRE émet l'hypothèse d'un dérivé de repue. Voir leurs citations dans l'opuscule de PRIGNOT sur le *Dicton populaire faire ripaille* (Dijon 1836). Plus récemment un collaborateur du *Courrier de Vaugelas* (14 juin 1876), page 10, ignorant que *faire ripaille* était déjà populaire au XVIᵉ siècle, pensait que c'était une allusion à la vie joyeuse menée par une société de buveurs qui s'était fondée en 1803, dans une maison de campagne nommée Ripaille près Villeneuve-lès-Avignon.

d'Amédée par les Bernois et d'autres épisodes empruntés à l'histoire de Savoie, sans grand souci de la chronologie, encadrent une intrigue amoureuse qui aurait pu se dérouler en tout autre endroit que sous les chênes d'Amédée ([1]).

Philippe sans Terre, le chef de la conjuration des gentilshommes savoyards contre les indignes favoris d'Anne de Chypre, en 1462, vient aussi, dans un drame plus récent de M. Converset, attendre sous les ombrages de Ripaille une dame de la Cour. La galante aventure est bientôt suivie d'un guet-apens : le jeune prince en sort triomphant, grâce aux conjurés qui s'étaient donné rendez-vous sur la rive, et s'élance avec eux sur le chemin de Thonon pour aller punir les ministres de son père. Cet épisode est une pure fiction, démentie aussi par les récits contemporains ([2]).

Un charmant écrivain savoyard, Jacques Replat, s'est attaqué à un drame poignant qui s'est déroulé mystérieusement dans les murs de Ripaille. Son *Sanglier de la forêt de Lonnes,* publié à Annecy en 1840, reconstitution très fantaisiste de la Savoie au xive siècle, est une interprétation de la chronique de Perrinet Dupin sur la mort du Comte Rouge : c'est la version officielle de l'accident de chasse, reproduite au moment où Cibrario, le grand historien piémontais, retrouvait au contraire une enquête faisant concevoir de tristes soupçons sur les causes de cet évènement. M. Giacosa, en Italie, inspiré par son érudit compatriote, a exagéré sur la scène les conclusions sévères de Cibrario. Le premier acte du *Conte Rosso,* se passant à Ripaille, résidence favorite de la Cour, nous révèle la double personnalité du Comte Rouge, qui depuis son avènement, malgré son âge, partageait ou plutôt laissait le pouvoir à sa mère. La futilité de ses occupations n'était qu'un masque cachant sa soif de liberté et d'initiative, le désir de secouer enfin le joug tyrannique de Bonne de Bourbon,

> la grande
> Contessa, imperiosa, incarpabita
> Nella sua signoria, sol donna in questo
> Ch'ebbe un figliuol cui non fu madre mai ([3]).

Les troubles du Piémont, à l'acte suivant, donnent au valeureux fils du Comte Vert l'occasion de s'affirmer par une heureuse campagne. La Grande Comtesse, craignant de perdre le pouvoir, va recourir à l'art criminel d'un médecin. L'empoisonnement du Comte Rouge à Ripaille termine cette pièce poignante dont l'art consommé contribuera malheureusement à créer autour de Ripaille une nouvelle légende.

([1]) Voir la *Gazette de Savoie* du 27 mai 1856.

([2]) 3e acte de J. CONVERSET. *Philippe sans Terre* (Thonon 1892). Il n'est pas question de Ripaille dans le récit si détaillé de cette conspiration publié par Menabrea dans le t. Ier, p. 251 des *Documents publiés par l'Académie de Savoie* (Chambéry 1859).

([3]) « La Grande Comtesse, autoritaire, s'entêtant à conserver le pouvoir, seul exemple d'une femme qui eut un fils sans jamais être sa mère ». GIACOSA. *Il Conte Rosso,* dramma in tre atti in versi. 3e édition (Turin 1881), p. 24.

D'autres épisodes auraient pu aussi être développés avec succès au théâtre : le lecteur s'en convaincra s'il veut bien suivre les vicissitudes de Ripaille à travers l'histoire (').

(') La célébrité de Ripaille a paru à un faussaire une mine propre à exploiter. Le vaudois David-Henri Favre, mort en 1891, célèbre surtout par ses lettres apocryphes de Saint-François de Sales, a mis en vente une reproduction lithographique d'un manuscrit écrit d'après lui en 1440 et rédigé par un moine de Ripaille. C'est une prière débutant ainsi : « Je Antoine Buffereau, par la grâce Dieu ... frère novice en la demourance coye et pacible de la priorée de Ripaille en Sabvoye ». Cette reproduction grossière en caractères gothiques du xv° siècle, est signée par Favre. C'est un fascicule de 8 p. in-4°, dont on conserve un exemplaire aux archives de Ripaille. Voir sur ce faussaire la *Revue savoisienne* (1897), p. 152.

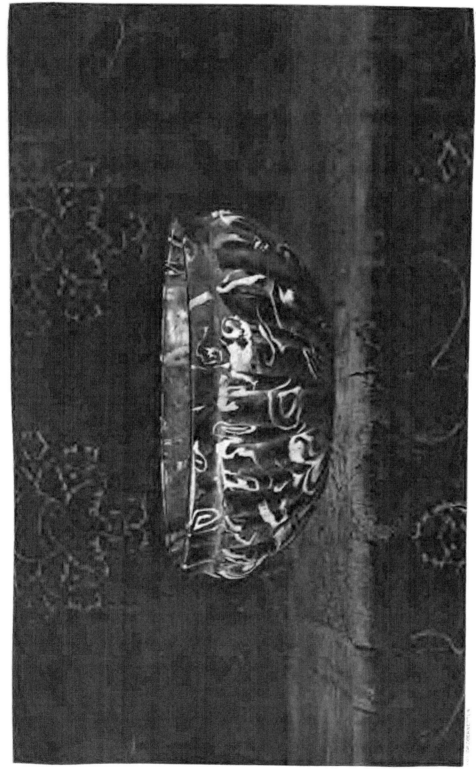

Coupe romaine trouvée à Ripaille
(Collection de M. Engel-Gros.)

CHAPITRE II

Temps préhistoriques et gallo-romains

<hr>

Trouvailles de l'age de bronze a Ripaille. Populations lacustres du Léman. Monnaies gauloises. — Intensité de la colonisation romaine dans le bas Chablais. Substructions de la villa de Ripaille. — Sépulture gallo-romaine d'un propriétaire du domaine.

<hr>

Diverses trouvailles archéologiques permettent de suivre les traces de l'homme dans le domaine de Ripaille depuis les temps préhistoriques.

En 1867, un cultivateur a découvert, à un mètre de profondeur, dans une vigne, à côté du lieu dit « Chez-Pioton », entre Ripaille et la Dranse, quatre haches en bronze à ailerons et à anneau latéral; elles étaient juxtaposées en éventail, les têtes se touchant, comme si un fil avait relié les anneaux (¹). Depuis, mais en dedans du mur d'enceinte du parc, on a trouvé une autre hache de bronze, d'un type moins perfectionné, sans talon, n'ayant qu'un petit rebord (²).

Ces découvertes de l'âge de bronze attestent indiscutablement l'établissement des populations lacustres sur les bords du Léman. L'absence de bas fonds était défavorable à leur installation le long même du rivage de Ripaille : mais la baie voisine de Thonon offrait un abri facile et sûr aux hommes des premiers âges.

Les travaux de terrassement du nouveau port, exécutés en 1862, ont d'ailleurs permis de constater dans cette rade l'existence de deux stations différentes. L'une, établie à vingt mètres du bord, était édifiée sur de gros pilotis dont l'ensemble formait un long rectangle. Des fragments de poterie grise, des vases en terre grossière, une hache en serpentine, une autre en

(¹) L'une de ces haches a 135 millimètres de haut et a été dessinée par Revon dans *la Haute-Savoie avant les Romains* (Annecy 1878), p. 36. Les autres ont été dispersées entre les collections du Comte Amédée de Foras, au Thuyset et de M. Jocelin de Costa, à Beauregard.

(²) Cette hache a 85 millimètres de haut; elle est conservée au musée de Ripaille.

schiste noir, une lamelle de silex et des fusaioles ou pesons de fuseaux en micaschiste, déposés aujourd'hui dans les musées d'Annecy, de Thonon et de Lausanne, attestent la présence de l'homme à l'époque de la pierre ('). Bien que l'on n'ait pas encore enregistré de trouvailles de cette période à Ripaille, il est probable que son sol doit en receler des vestiges.

L'autre station du port de Thonon, située par rapport à la rive au delà de la précédente, était plus étendue. Elle est aujourd'hui traversée dans sa longueur par la jetée du port. Des fouilles très fructueuses ont amené la découverte de nombreux objets en bronze, notamment de couteaux, de haches, les unes à ailerons, les autres avec l'anneau latéral, de têtes de lance, de faucilles, d'épingles à cheveux, d'un superbe anneau destiné d'après sa forme à être tenu dans le poing, comme un insigne de commandement, de bracelets et de poteries. Les habitants de cette seconde station appartenaient, si l'on en juge par l'élégance et la décoration de certaines de ces trouvailles, à une civilisation déjà avancée : c'étaient des hommes de l'âge du bronze (²), ceux sans doute qui ont laissé à Ripaille les haches au lieu dit « Chez-Pioton » ; ils étaient du reste attirés dans les bois qui couvraient les alluvions de la Dranse par la nécessité de la chasse. Quelques-unes de leurs sépultures ont été trouvées sur le rivage.

Dans une vigne inclinée vers le bord du lac, près du chemin de Ripaille, entre Rives et l'ancien couvent des Capucins, on a découvert cinq tombeaux, sur une seule rangée : le fond de l'un était pavé de cailloux ; quatre dalles brutes en grès vert, recouvertes d'une pierre énorme et non taillée, formaient les parois ; chacune de ces sépultures ne mesurait pas plus d'un mètre de long sur cinquante centimètres de large et quarante de profondeur : le mort ne pouvait être logé dans cette petite cavité que dans une attitude repliée ; c'était une disposition caractéristique des sépultures de l'âge de la pierre (³).

Toujours sur les pentes de Rives et de Concise, on a trouvé d'autres sépultures postérieures appartenant à l'âge de bronze ou au premier âge du fer ; elles contenaient des squelettes non incinérés, enfermés parfois dans des tombeaux de pierre et accompagnés de nombreux ornements, tels que des agrafes, des anneaux ouverts décorés de cercles concentriques ou de parallèles et de chevrons, des pendeloques triangulaires (⁴). L'importance et le voisinage

(') Revon, *La Haute-Savoie avant les Romains*, p. 24.

(²) Ces objets, trouvés surtout par MM. Troyon, Forel, Revon et Carrard, sont conservés aujourd'hui pour la plupart dans les musées de Lausanne et d'Annecy. Revon, *l. c.*, p. 24.

(³) Cette trouvaille a été faite le 12 février 1869 dans une vigne appartenant à M. Colly. Voir Revon, *La Haute-Savoie avant les Romains*, p. 38. Le couvent des Capucins, aujourd'hui désaffecté, se trouvait sur l'emplacement du château de La Fléchère.

(⁴) Revon, dans *la Haute-Savoie avant les Romains*, p. 40, donne les dessins de ces divers objets dispersés aujourd'hui dans les musées de Lausanne, d'Annecy et de Thonon. Il est intéressant de consulter aussi l'*Album des antiquités lacustres du Musée archéologique de Lausanne* (Lausanne 1894).

de ces sépultures permettent d'espérer qu'un heureux hasard fera découvrir, dans le domaine de Ripaille, de nouveaux monuments de ces périodes.

L'époque des Allobroges a laissé, pour toute trace, deux monnaies. L'une de ces pièces représente sur la face une tête coiffée d'un casque rond et sur le revers un cheval grossièrement tracé, entouré de six points (¹). L'autre, ayant fait partie de la collection de M. Dupas, ancien propriétaire de Ripaille, n'a pas été décrite (²). Ces monnaies, qui peuvent être du II^{me} ou du I^{er} siècle avant Jésus-Christ, forment comme les anneaux d'une chaîne qui permet de rattacher les hommes des premiers âges à ceux qui occupèrent Ripaille pendant la période romaine.

Après l'incorporation des Allobroges à l'empire, l'an 121 avant Jésus-Christ, le territoire des vaincus fut ouvert à ce que nous appellerions aujourd'hui la colonisation. En fait, par voie d'achat ou de vente, de grands lots de terrains devinrent la propriété de riches Romains, allobroges d'origine ou italiens, qui firent cultiver le sol et y élevèrent leurs villas. L'intensité de la civilisation du bas Chablais à ce moment est prouvée par les trouvailles faites notamment à Annemasse, Ville-la-Grand, Douvaine, Loisin, Chilly, Brenthonne, Bons, Nernier, Messery, Perrignier, Orcier, Thonon et le Lyaud (³).

La borne milliaire d'Hermance, les fragments de chaussée découverts à Douvaine, à Sciez et en Valais, à Vouvry, sur la rive gauche du Rhône, indiquent aussi qu'il y avait en Chablais une voie romaine secondaire dont les itinéraires n'ont pas parlé (⁴) : elle aurait succédé à un chemin gaulois suivi en 57 avant Jésus-Christ par Servius Galba, lieutenant de Jules César (⁵), et passait vraisemblablement la Dranse non sur le pont actuel, mais à 1500 mètres en amont à un endroit plus resserré, appelé au moyen âge Notre-Dame-du-Pont, aujourd'hui disparu (⁶).

Une preuve de la rapide colonisation des environs de Ripaille pendant la période gallo-romaine se peut aussi déduire du nombre relativement considérable des paroisses du voisinage. Dans la petite région qui s'étend à l'est de Thonon, délimitée par le lac, la Dranse et la route qui va dans le

(¹) Cette monnaie, décrite par Revon, l. c., p. 50, appartenait en 1878 à l'abbé Ducis, alors archiviste de la Haute-Savoie.

(²) Cette pièce existait en 1861 dans les collections de Ripaille, d'après les *Mémoires de la Société d'histoire de Chambéry*, t. V, p. XV.

(³) Voir Revon, *Inscriptions antiques de la Haute-Savoie* (Annecy 1874), p. 45.

(⁴) Ducis. *Questions archéologiques et historiques sur les Alpes de Savoie* (Annecy 1871), p. 18, et Revon l. c., p. 45.

(⁵) Ducis. *Les Alpes graies* (Annecy 1872), p. 16.

(⁶) L'abbé Ducis dans *La voie romaine et la voie celtique du Chablais*, publiée par la *Revue savoisienne* 1871, p. 27, dit avoir retrouvé à Thonon, à l'extrémité méridionale de la rue Saint-Sébastien, des tronçons de cette voie qui aurait bifurqué à cet endroit : à droite la route de Tully et de Notre-Dame-du-Pont, à gauche celle de Thuyset et de Concise ; ces deux routes se seraient rejointes au delà de la Dranse, en face de Vongy. Il est bien improbable que les Romains aient fait deux ponts à un intervalle si rapproché. A notre avis, la route devait passer par Notre-Dame-du-Pont : Le Thuyset et Vongy étaient sans doute desservis par un chemin moins important sans pont.

haut Chablais par le Pont des Français, on ne comptait pas moins de quatre paroisses, toutes réunies aujourd'hui à celle de Thonon, Concise, Vongy, Tully et Notre-Dame-du-Pont (¹). Ces paroisses étaient d'anciens « fundi » romains, dont elles ont conservé probablement les limites, dressant leur église près de l'emplacement de la villa du maître (²). L'un de ces anciens domaines a conservé le nom de son premier propriétaire, Tully (³).

Jusqu'au milieu du IIIᵉ siècle, la paix fit fleurir la civilisation en Gaule. Les beaux trépieds en bronze, trouvés au Lyaud, attestent le luxe des « villa » des bords du Léman (⁴). Un minage fait il y a quelques années à Tully a permis de découvrir une charmante lampe aussi en bronze, avec poignée ajourée, ornementée d'une plaque allongée en manière de tête de taureau (⁵). L'invasion des Barbares, les razzias opérées par leurs bandes, le passage des fonctionnaires et des armées allaient déchaîner sur la Gaule des souffrances telles que les habitants quittèrent leur maison sans défense, enfouissant dans la terre bijoux et monnaies, pour chercher un refuge dans les villes (⁶). C'est surtout sous les règnes de Gallien et de Probus, dans la seconde moitié du IIIᵉ siècle, que ces calamités devinrent effroyables : c'est de cette époque que datent la plus grande partie des enfouissements trouvés dans la Haute-Savoie.

Les environs de Ripaille n'échappèrent point à ces malheurs. La découverte d'un trésor contenant environ deux mille pièces en billon et en argent, faite à Tully en 1875 dans une vigne située au clos dit « des Tissotes », permet de fixer à l'an 268 environ le commencement d'une grande période de troubles pour les habitants du Chablais (⁷).

Diverses monnaies trouvées dans le domaine de Ripaille, aux effigies d'Agrippa et d'Auguste, de Néron, d'Adrien, d'Antonin le Pieux, de Constantin II et de Constance II (⁸), donnent la preuve que, malgré les vicissitudes

(¹) La paroisse de Pont *(Beata Maria prope Pontem Drancie* en 1303) a été emportée entre 1377 et 1414 par la Dranse. Elle était située à 1500 m. environ du pont actuel vers le nᵒ 2217 de l'ancien cadastre de Marin, entre Marin et Armoy et possédait une maladière. Voir l'ancien cadastre de Marin, aux archives départementales de la Haute-Savoie, et PICCARD, *Histoire de Thonon et du Chablais* (Annecy 1882), p. 67.

(²) MARTEAUX. *Les noms de propriétés après le Vᵉ siècle* dans *Revue savoisienne* (1900), p. 9 et suivantes.

(³) Tulliacum, propriété de Tullius : ce nom se retrouve dans une inscription de Lausanne, celle de Nitiogenna Tullia.

(⁴) Deux de ces beaux monuments sont au musée du Louvre. Le troisième est dans celui de Genève.

(⁵) Trouvée au Châtelard, vigne Moynat, aujourd'hui au musée de Ripaille.

(⁶) MARTEAUX et LEROUX. *Sépultures burgondes* dans *Revue savoisienne* (1898), p. 13.

(⁷) Ces pièces appartenaient aux règnes de Gordien le Jeune, Philippe, Gallien, Postumus, Claudius II et à l'impératrice Salonia. Les plus fréquentes étaient celles de Gallien (218-268) et de Postumus (267). Voir le *Léman,* nᵒ du 21 novembre 1875, et PICCARD, *Histoire de Thonon,* p. 30, note 1.

(⁸) Ces pièces sont conservées aujourd'hui au musée de Ripaille. On sait qu'Agrippa mourut l'an 12 avant Jésus-Christ et Constance II en l'an 362 après l'ère chrétienne. Ce sont les dates extrêmes des monnaies trouvées à Ripaille.

subies par les habitants, cette propriété a été occupée depuis le 1er siècle avant Jésus-Christ jusqu'à la fin du IVe siècle de l'ère chrétienne.

Ripaille formait-il une villa à l'époque gallo-romaine, ou son territoire était-il seulement englobé dans les « fundi » de Vongy ou de Concise? Les fouilles que M. Engel-Gros a fait exécuter en novembre 1902 viennent de transformer en certitude la première hypothèse.

Dans le grand champ qui s'étend entre le parc de Ripaille et le mur de clôture longé par le chemin de Saint-Disdille à Concise, on a découvert, presqu'à fleur de terre, quantité de substructions sur un développement de plus de 200 mètres de longueur. De nombreuses tuiles à rebord ne laissaient aucun doute sur la date de ces ruines : un seul objet du moyen âge, fragment de poterie verte amené par un remblai, s'était mêlé à ces témoins irrécusables de l'époque romaine. Sur un léger renflement un beton indiquait la place de l'habitation : autour s'étendaient diverses dépendances très importantes si l'on en juge par la direction et la longueur des murs; de grands espaces dallés paraissent caractériser des cours et une écurie. Une monnaie du règne de Constantin le Grand (¹) permettait enfin de constater que cette villa était encore habitée au début du IVe siècle, après avoir été occupée pendant plusieurs centaines d'années.

A côté de vases poinçonnés grossièrement, à terre noirâtre, d'une fabrication indigène, on a trouvé des fragments de poterie en terre d'un rouge plus vif et d'un grain plus fin, la partie inférieure d'une terrine portant une inscription à ligatures et à double cartouche malheureusement peu lisible (²), un débris de vase orné d'un petit personnage mutilé paraissant être un gladiateur : tous ces objets remontaient au 1er siècle après Jésus-Christ. Quelques fragments de vases, d'une couleur orange, annonçaient des propriétaires postérieurs du second siècle. La qualité de ces poteries permettait donc de suivre la succession des maîtres de la villa : la délicatesse d'autres objets prouvait que, sur ces substructions, s'élevait non pas une simple exploitation agricole, mais la demeure d'un homme de goût. Des fragments de revêtement et des traces de peinture faisaient supposer des murs décorés de grands panneaux blancs et rouges et de marbres plaqués. Une coupe à godron, des verreries d'une finesse étonnante avec de belles colorations vertes ou bleues, qui ne sont malheureusement parvenues qu'à l'état d'infimes débris, révélaient encore un amateur d'art éclairé. Enfin un morceau de porphyre vert antique, poli sur les deux faces, trahissait la magnificence du maître de la

(¹) Pièce très fruste en bronze, saucé d'argent, de 22 millimètres de diamètre. La face présente une tête casquée à droite avec la légende CONS..NTINVS AVG. Le revers, un personnage, probablement Jupiter ou Mars debout tourné vers la gauche, tenant de la main gauche une haste et de la droite une victoire. Légende fruste. Constantin le Grand avait des monnaies dont l'avers et le revers correspondent à cette description; cet empereur régna de 306 à 337.

(²) M. MARTEAUX, qui a bien voulu déterminer ces objets, propose pour cette marque la lecture *Rufinus*, dont on trouve déjà un autre type au musée d'Annecy.

villa, faisant venir d'Italie cet objet de prix fait avec un marbre dont il n'y a pas de gisements dans les Alpes (¹).

Au cours de ces fouilles, on a mis à jour plusieurs sépultures, dont deux au moins paraissaient contemporaines des substructions. Les corps, non incinérés, étaient étendus le long d'un mur, à cinquante centimètres du sol, sur un lit de cailloux, entourés de pierres un peu plus grosses et recouverts par un dallage grossier ressemblant à celui de l'écurie de la villa. Ni monnaie, ni urne, ni ornement n'accompagnaient ces sépultures. D'autres squelettes, dont les os étaient moins décomposés, ont été trouvés contre d'autres murs : ils paraissaient plus récents et pouvaient être ceux des victimes du siège de 1589.

Des sépultures aussi rudimentaires ne pouvaient, à l'époque romaine, renfermer que des gens de service. Le maître du domaine aimait à choisir un emplacement heureux, un site solitaire, assez éloigné de sa maison, pour y faire placer ses cendres. Un hasard a fait découvrir au XVIIIᵉ siècle le tombeau de l'un des propriétaires romains de Ripaille. La description de cette découverte est curieuse et très exacte, autant qu'on en peut juger par l'examen de l'un des objets parvenus jusqu'à nous. « En 1764, en creusant dans le parc de Ripaille, d'après l'intendant du Chablais Pescatore, on trouva à quatre pieds (²) de profondeur une boîte en plomb ronde, de sept pouces de diamètre sur cinq de hauteur, y compris le couvercle. Dans cette boîte était un beau vase ou coupe cannelée en relief, depuis sa base en dehors jusqu'à un pouce près du bord, propre à recevoir un couvercle qui y manquait. Cette coupe est un ouvrage antique, ressemblant au verre ou plutôt à la porcelaine, couleur brune diaphane, par intervalle jaune-citron (³), parsemée de rubans blancs roulés, bien nuancés. Elle contenait des cendres, des ossements à demi brûlés où l'on reconnait des vertèbres entières, des fragments de tibias, d'omoplates et des esquilles d'os étrangers, qui, réunis, ont formé la moitié d'une rosette de trois pouces de diamètre, travaillée en relief (⁴) ; une émeraude fine orientale, polie sans être taillée, de la grosseur d'un pois, découverte parmi les cendres ; on a trouvé sa place dans le vide du milieu de la rosette ; un anneau d'or avec son chaton qui renferme une petite pierre

(¹) Ce fragment est un labradophyre : c'est une pâte vert-sombre d'amphibole, sur laquelle se détachent des cristaux plus pâles de labrador. Il y a un fragment d'une coloration presque semblable au musée d'Annecy, provenant d'une villa romaine des Fins.

(²) On employait en Chablais tantôt le pied de chambre (0 m. 339 mill.) dont le pouce valait 28 millimètres, tantôt le pied de France (0 m. 324 mill.) dont le pouce valait 27 millimètres. *Tables de rapport des anciens poids et mesures* (Turin 1849), p. 145.

(³) Variante donnée par DESSAIX : tirant sur l'ambre jaune. A vrai dire, la substance de cette coupe rappelerait, par ses reflets, l'écaille jaune plutôt que l'ambre.

(⁴) « Cette rosette portait trois divisions sur sa surface : la première lisse sans aucun travail, auprès du centre creux de 4 lignes de diamètre ; la 2ᵐᵉ un peu concave, contient des lignes tracées également dans toute sa circonférence jusqu'à la 3ᵐᵉ division qui est convexe, travaillée en relief, flammée, dentelée, rayonnantée ». Variante du texte de DESSAIX.

noire, sur laquelle est gravé un aigle (¹) ; deux fioles de verre, de quatre pouces de longueur, dans l'une desquelles l'on reconnaît des globules de sang tracées dans toute sa longueur ; l'autre plus élégante, paraît comme étamée ou argentée en dedans. D'autres cendres et ossements demi-brûlés reposaient auprès de la boîte de plomb dans un plat ou jatte de terre, cassé en partie qui n'a pu être garanti de fracture (²) ; une urne cinéraire d'un verre violet tacheté de blanc et deux fioles semblables aux premières étaient les seuls objets qui accompagnaient cette seconde découverte. Ces deux petits sarcophages ou cercueils se sont trouvés dans l'enceinte des fondements d'un tombeau dont la maçonnerie est de trois pieds carrés sur un pied et demi d'épaisseur, à quatre pieds en terre, sur une éminence du rivage du lac de Genève. Hors de la maçonnerie, on a encore découvert deux urnes cinéraires d'une terre cuite rouge, fort évasées, avec des anses, mais cassées. Ces anciens monuments étaient précieusement conservés dans la chartreuse de Ripaille » (³).

Cette sépulture, située dans le parc de Ripaille, sur une petite éminence regardant le lac, à un mètre trente de profondeur, était certainement celle d'un grand personnage. Les urnes cinéraires trouvées autour de la maçonnerie contenaient les restes des clients ou des serviteurs qui avaient voulu reposer autour de leur maître. Dans la cavité, mesurant trois pieds carrés et entourée de murs de cinquante centimètres, les cendres placées dans l'ossuaire de plomb étaient sans doute celles du propriétaire de Ripaille ; les ossements reposant à côté devaient être ceux d'un parent.

L'anneau d'or, orné d'une intaille représentant un oiseau, indiquait les hautes fonctions occupées par le mort, chevalier, sénateur ou magistrat. Sa toge était retenue par une rosette finement travaillée, enrichie d'une émeraude. C'était un homme d'un goût délicat, qui aimait à parer sa demeure d'objets de prix. Ses parents, pour lui adresser un dernier hommage, firent reposer ses cendres dans une urne rare ; c'était une coupe de verre, de grande beauté, avec des transparences colorées imitant l'agate, fort bien décrites par Pescatore ; elle se trouve intacte aujourd'hui, après quelques vicissitudes, dans les collections du propriétaire actuel de Ripaille.

(¹) D'après le texte de DESSAIX ce serait non pas un aigle, mais un oiseau à bec pointu, merle, corneille ou graille.

(²) Variante : plat ou jatte de terre cassé ou fusé en partie qui n'a pu garantir de fracture l'urne ou vase cinéraire d'un verre violet, etc.

(³) Note extraite des manuscrits de Pescatore, publiée par Melville GLOVER, p. XI du t. VI des *Mémoires de la Société savoisienne d'histoire* (Chambéry 1862).

L'auteur d'une *Notice historico-topographique sur la Savoie*, publiée à Chambéry en 1787, signale déjà cette découverte en des termes, prouvant qu'il a eu connaissance du manuscrit de Pescatore. Il ajoute que cette boîte en plomb, ouverte avec peine, était sans inscription (p. 67).

Une variante de ce manuscrit se trouve chez M. César Deruaz à Thonon. La rédaction est plus confuse. Une autre variante a été donnée toujours d'après les mss. de Pescatore par J. DESSAIX dans un article sur *Ripaille et ses trésors*, publié dans le *Léman* en janvier 1864 ; les nouveaux détails ont été indiqués dans les notes précédentes.

Il est assez difficile de fixer la date de cette sépulture en l'absence de monnaie et d'inscription (¹).

Incontestablement la sépulture enfouie sous terre devait être couverte par un monument extérieur portant une inscription rappelant le souvenir du défunt. Ces pierres lapidaires ont toujours tenté les constructeurs de maisons : ne pourrait-on pas chercher dans le voisinage de Ripaille celle qui nous intéresse ?

En février 1863 on a trouvé, dans un minage exécuté à Concise, un fragment d'une plaque de beau calcaire blanc, portant une inscription rédigée probablement sous le règne d'Adrien, avant l'an 136 de l'ère chrétienne. Elle provenait d'un tombeau élevé à un inconnu qui fut « tribun du peuple, questeur de la province de Pont et de Bithynie... excellent père » (²).

Le défunt, en qualité de questeur, était préposé aux finances publiques dans une province située dans l'ancienne Asie-Mineure; par ses fonctions, il était personnage sénatorial et pouvait porter l'anneau d'or. Le bijou retrouvé dans la sépulture découverte au xviii° siècle pourrait lui avoir appartenu : il n'est pas impossible que Ripaille ait été la propriété de cet homme éminent dont le nom ne nous est point parvenu.

Quoiqu'il en soit, de nombreuses générations se sont succédé dans la villa de Ripaille. Les premiers ravages des Allamans n'empêchèrent point les habitants de revenir dans le domaine, et l'on peut suivre leurs traces jusqu'à la fin du iv° siècle : la grande invasion des Vandales et des Hérules allait les en chasser en 406.

Depuis cette époque Ripaille disparaît dans une profonde nuit. La villa romaine abandonnée s'est effondrée, sans que l'on ait trouvé, dans ses débris, l'empreinte des paisibles populations burgondes.

(¹) Dessaix, dans le même article inséré, émet une hypothèse. Rappelant que l'oiseau représenté sur l'intaille de la bague pourrait être une graille, il pense, d'après une inscription romaine conservée à Turin, que ce tombeau aurait renfermé la sépulture d'un certain Graillinus et d'une femme nommée Rusticca. Cette hypothèse doit être rejetée parce que 1° l'auteur ne peut pas prouver que cette inscription de Turin, que nous n'avons pas pu retrouver, provient de Ripaille. 2° parce qu'il faudrait lire « Grallinus » et non « Graillinus » qui n'existe pas. 3° parce que la femme du mort, personnage distingué, n'aurait point porté le nom de « Rusticca » réservé aux femmes du peuple. 4° parce que la graille se dit « gracula » et que le nom possible rappelant cet oiseau serait « graculinus ». 5° parce que cet oiseau pourrait aussi bien être un merle ou un aigle ou une corneille et qu'il faudrait dans ce cas chercher des inscriptions aux noms de Merula, Aquilinus ou Cornelius.

(²) Cette pierre est aujourd'hui au musée d'Annecy. En voici le texte :

TRIB. PLEBIS
NTO · ET · BITHY
PATRI PIEN

Cette lecture doit être ainsi interprétée : ... tribuno plebis, quaestori in Ponto et Bithynia... patri pientissimo. — Voir Allmer et de Terrebasse. *Inscriptions antiques et du moyen âge de Vienne en Dauphiné* (Vienne 1875), t. Iᵉʳ, p. 234.

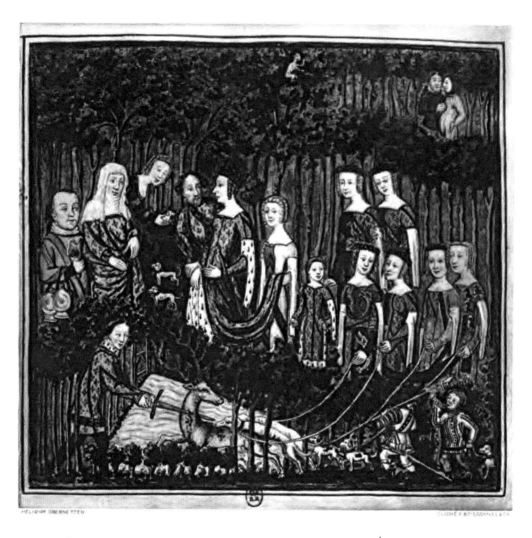

*Bonne de Bourbon chassant avec la Reine de France
et la Cour de Bourbon*
d'après une miniature du Recueil Gaignières, à la Bibliothèque Nationale.

CHAPITRE III

La Cour de Savoie à Ripaille

RIPAILLE RENDEZ-VOUS DE CHASSE DES PRINCES DE SAVOIE AU XIIIᵉ SIÈCLE. — RÉSIDENCE ÉDIFIÉE SUR L'ORDRE DE LA GRANDE COMTESSE A LA FIN DU SIÈCLE SUIVANT. — RIPAILLE DEVIENT LE SÉJOUR ORDINAIRE DE LA COUR SOUS LE RÈGNE DU COMTE ROUGE. — PORTRAITS DE BONNE DE BOURBON, DU COMTE ROUGE ET DE BONNE DE BERRY. — LES MEMBRES DU CONSEIL. — RIVALITÉ D'OTTON DE GRANDSON ET DE RODOLPHE DE GRUYÈRE; EMBARRAS DU SOUVERAIN. — DUEL DE DIJON. RETOUR DE GRANDSON A RIPAILLE. PRÉPARATIFS BELLIQUEUX ARRÊTÉS PAR LA MALADIE DU COMTE ROUGE.

Les invasions barbares avaient obligé les populations à déserter les campagnes pour se réfugier derrière les remparts des villes ou les meurtrières des donjons. Pendant l'enfantement du monde féodal, Ripaille reste ignoré dans l'ombre des bois qui avaient recouvert la vieille villa romaine. Après plusieurs siècles de terreurs, quand nos ancêtres osèrent s'aventurer dans la plaine, les forêts avaient envahi le sol du Chablais; de grands travaux de défrichements attestèrent, à ce moment, l'exode paisible des habitants.

Dans le voisinage de Ripaille, Concise était déjà presque entièrement déboisé avant la fin du XIIIᵉ siècle. Les moines du Grand-Saint-Bernard et la famille de Lucinges se partageaient alors les possessions les plus importantes des environs[1]. La terre, augmentant de valeur par la culture, fut de plus en plus divisée. Au siècle suivant, le sol sur lequel devaient être édifiées les constructions de la Grande Comtesse était morcelé entre de très petits tenanciers[2].

A cette époque d'ailleurs, l'organisation administrative de la Savoie était assez avancée pour que ces territoires fussent soumis à la surveillance d'un

[1] Reconnaissance féodale d'Aymon de Lucinges pour ses biens de Concise et de Tully, en 1293, *Mémoires de la Société d'histoire et d'archéologie dc Genève*, t. IV, p. 327. — Bulle de 1280 concernant les possessions de l'hospice de Saint-Bernard de Montjoux à Concise, *Mémoires de la Société d'histoire de la Suisse romande*. t. XXX, p. 347.

[2] Preuve XV.

fonctionnaire spécial, le châtelain, qui percevait les impôts et rendait la justice au nom du comte; la « mestralie » de Concise était même une petite circonscription fiscale ressortissant de la châtellenie d'Allinges-le-Neuf et englobant les habitants de Tully, de Vongy et de Concise(¹). A ce moment, la prospérité rapide de Thonon semble avoir porté un coup irréparable à ces trois petites paroisses.

Ripaille toutefois, sans doute à cause de son sol ingrat et de son éloignement de la route, garda ses forêts. Ce fut la cause de sa fortune singulière. Le plaisir de la chasse amena les princes en ce lieu, dont les garennes approvisionnaient déjà la Cour en 1276(²). Amédée V, peu après sa chevauchée de Nyon en 1293, accompagné de quatorze chiens, de deux veneurs à cheval et de deux valets, passa plusieurs jours sous ces giboyeux ombrages(³). Ses descendants, dans la première moitié du xiv⁰ siècle, continuèrent à fréquenter Ripaille; on peut présumer qu'ils avaient fait élever dans ce domaine quelque rendez-vous de chasse pouvant au besoin servir de pied-à-terre. Leurs familiers venaient en effet jusque dans cette retraite soumettre des actes à leur approbation(⁴). Le Comte Vert, admirateur de ce merveilleux site, sut faire partager son enthousiasme par une princesse qui allait faire renaître la vie sur les ruines des Barbares.

Le choix des résidences de la Cour de Savoie, depuis l'arrivée de Bonne de Bourbon dans les états du Comte Vert, son mari, trahit une rare sensibilité. La princesse affectionnait surtout les paysages animés par les eaux d'un lac. Les bords du Bourget et du Léman l'attiraient plus volontiers que les remparts de sa bonne ville de Chambéry. Mais à Évian, à Chillon comme au Bourget, la comtesse se sentait encore oppressée, comme dans une prison. Les fossés, les ponts-levis, les enceintes, tout cet appareil belliqueux, gênait

(¹) Preuve II.

(²) A cette date, le trésorier de l'hôtel du comte de Savoie fait figurer parmi les recettes de son compte l'article suivant : « De 28 solidis 9 denariis lausannensibus de centum quindecim cuniculorum captorum in Chambon et in Rippallia... De 7 s. geb. receptis de 23 pellibus cuniculorum venditis pro tanto, captorum in Rispallia ». (Turin, archives camérales. Compte de l'hôtel Nᵒ 3, feuille 3.) Communication de M. Cordero di Pamparato.

(³) Turin, archives camérales, feuille 14 du « Computus domini Aymonis de Sestenay, militis, castellani Alingii, a die sabbati post festum beati Nycholay a. d. 1293 usque ad diem dominicam 10 mensis aprilis 1295... Item, libravit ad expensas Brisardi et Rosinelii, venatorum, veniencium in venacione Ripailliam et morancium ibidem per quinque dies cum duobus roncinis suis, duobus garçonibus et quatuordecim canibus, per litteras domini de mandato... 29 solidos 9 denarios obolum gebennensium ». Le comte de Savoie conserva soigneusement, jusqu'à la construction de Ripaille, la forêt de ce nom; il y avait à l'intérieur un pré. « De firma prati domini de Rippaillia... non computat quia dominus exitus ipsius prati donavit domino A. de Champingio per 6 annos continuos, ut per litteram domini datam Chamberiaci die 4 maii a. d. 1364 ». (Turin, archives camérales. Compte de la châtellenie des Allinges-Thonon, 1366-1367.) Les comptes de cette châtellenie dans la première moitié du xiv⁰ siècle mentionnent les droits de « paissonage » et de pâture perçus dans la forêt de Ripaille.

(⁴) Actes datés de Ripaille notamment en 1320 et en 1352, *Mémoires de l'Académie salésienne* (1900), p. 240, et *Mémoires de la Société d'histoire de la Suisse romande*, t. XXXIII, p. 61.

ses aspirations vers la nature. D'ailleurs ces bâtisses d'un autre âge étaient commandées par les nécessités de la défense et se pliaient malaisément aux exigences du luxe et du confort que de longues années de paix avaient engendrées. Le personnel grandissant de l'hôtel ne savait où loger. Une installation plus moderne devenait nécessaire.

Ripaille, protégé par la Dranse et le lac, avec ses arbres séculaires et ses terrains plats propices aux vastes logis, se prêtait merveilleusement à ces desseins. Les boutiques bien achalandées de Genève et de Lausanne offraient, pour la vie matérielle, avec la petite ville si proche de Thonon, des ressources précieuses. Chambéry n'était qu'à une journée et demie, Aoste à trois jours; on pouvait surveiller de près les mouvements des Valaisans. C'était un heureux choix politique dans un cadre grandiose. Les hôtes de la Cour, en traversant cette petite mer du Léman, emporteraient une impression inoubliable quand ils verraient de tous côtés, sur les rives fuyantes, flotter les pavillons aux armes de Savoie.

Pour réaliser ce beau rêve, il fallait de l'argent. La gloire ruineuse du Comte Vert avait quelque peu épuisé les coffres du trésor. Bonne de Bourbon eut la sagesse de borner ses désirs, se contentant de projets très simples dont elle put bientôt confier la surveillance à un gentilhomme d'un loyalisme éprouvé : Jean d'Orlyé, le premier architecte de Ripaille, était surtout connu par ses exploits dans les armées du Comte Vert. C'était aussi le gouverneur de l'héritier présomptif, « Amé Monseigneur », le futur Comte Rouge(¹). Pour réussir dans sa nouvelle mission, ce personnage s'entoura de collaborateurs techniques, choisissant de préférence des entrepreneurs vaudois. Sous son active impulsion, les travaux de la « maison de Ripaille »(²), commencés au printemps de 1371, furent au début rapidement conduits, paralysés bientôt par des difficultés pécuniaires; le fidèle d'Orlyé dut un jour, pour payer le salaire des ouvriers, porter ses joyaux chez un juif de Lausanne. Enfin en 1377, Bonne de Bourbon, qui suivait anxieusement la marche des travaux depuis Évian ou Thonon, put prendre possession de sa nouvelle résidence(³).

C'était moins un château qu'une maison de plaisance, toute baignée d'air et de lumière. Le soleil circulait gaiement à travers ces constructions,

(¹) Une importante donation de biens situés à Brison et à Grésine, sur le lac du Bourget, fut faite par le comte de Savoie « dilecto fideli scutifero nostro Johanni de Orliaco, ejus exigentibus obsequiorum attestabilium et multiplicium meritis nobis in nutrimento et regimine in persona Amedei de Sabaudia, filii nostri carissimi, factorum fideliter et impensorum, in quibus adhuc continue perseverat et speramus verisimiliter ad majora nobis et nostris obsequia impendenda imposterum animari ». Cet acte du 20 juin 1373 fait mention de redevances en lavarets. (Turin, archives de Cour. Protocole *Genevesii* 101, fol. 112.) Jean d'Orlyé, le 23 janvier 1374, est qualifié damoiseau. *(Ibidem,* fol. 118.)

(²) Avril 1371 : « Domus domini vocata de Ripaillia, sita juxta forestam Rippaillie subtus Thononium prope lacum ». Voir preuve VI.

(³) Preuves V et VI.

caractérisées surtout par leur faible hauteur. Le logis principal, à larges
fenêtres croisées, n'avait que deux étages. A côté de ce gros œuvre en
maçonnerie, on avait élevé sur des murs bas d'une faible épaisseur, selon
un usage très répandu en Savoie, de nombreux édifices en bois. La salle
des fêtes était ainsi construite. C'était un grand vaisseau situé au rez-de-
chaussée dont la vaste charpente était supportée par une centaine de piliers
sculptés.

Ces premiers travaux parurent heureux. Bonne de Bourbon s'appliqua
peu après à les compléter en s'adressant à un spécialiste, Jean de Liège, le
« maître des œuvres de Savoie ». A partir de 1384, cet architecte, suivant
les mêmes principes, édifia, en effet, des bâtiments indépendants et toujours
peu élevés, sauf une haute chapelle entièrement en bois, préparée à Nyon
par des charpentiers de cette ville, et un vaste logis à deux étages, appelé la
fauconnerie et situé près du parc. Une cuisine, un four à pâtisserie, une
larderie, une bouteillerie, un colombier, un puits, des canalisations d'eaux
captant une source de Tully, une nouvelle salle de fêtes recevant le jour de
trois grandes fenêtres croisées et chauffée par un poêle monumental à gradins,
bien d'autres ouvrages encore furent rapidement exécutés. Les divers services
de l'hôtel trouvèrent enfin à se développer à l'aise.

Cette agglomération de bâtiments bas couvrait un espace considérable,
mais rien n'indiquait au loin la puissance du souverain. Dans l'entourage des
princes, Yblet de Challant, qui faisait construire à Verrès la plus formidable
forteresse du Val d'Aoste, pouvait s'étonner de l'aspect trop pacifique de la
résidence de son suzerain. Bonne de Bourbon probablement partagea cette
impression, car elle eut l'idée de faire surgir au levant, du côté de Féternes,
une sorte de donjon carré à quatre étages, ayant plus de vingt mètres de haut.
Elle abandonna bientôt ce projet, ou plutôt choisit un autre emplacement :
il fut décidé qu'une tour surmonterait l'entrée principale [1].

Des murs, quelques substructions, peut-être le colombier, voilà tout
ce que l'examen des bâtiments actuels et des fouilles attentives ont révélé
de cette maison de plaisance. Son développement était cependant considé-
rable. Quand la Cour venait, il fallait pouvoir loger parfois plus de trois
cents personnes et près de deux cents chevaux [2]. Ripaille était devenu en
effet, surtout sous le règne du Comte Rouge, le séjour ordinaire de la Maison
de Savoie.

Sans doute, à la fin de sa vie, le Comte Vert était déjà attiré par le charme
de cette résidence. Laissant au fourreau sa glorieuse épée, il se retrouvait
là, dans un milieu familial, comme un père chez ses enfants, tour à tour
affectueux, bienveillant ou sévère, assistant au mariage des gens de son hôtel [3],

[1] Voir preuves XIX, XX et XXIV.
[2] Preuve XXXV.
[3] Archives de Cour, à Turin. Protocole *Genevesii* 102, fol. 56.

écoutant avec bonté les doléances de ses bonnes villes(¹) ou apaisant les discordes de ses gentilshommes(²). Mais l'inaction lui faisait vite abréger des apparitions d'ailleurs très irrégulières.

Sous le règne de son fils, au contraire, il n'y eut pas d'année, sauf en 1388, où Ripaille ne fut fréquenté par la Cour, même en hiver, parfois pendant plus d'un an(³). Suivant les évènements, le Comte Rouge prolongeait son séjour, faisant au besoin mander les hauts fonctionnaires de ses états(⁴). Tantôt c'était le capitaine général de Piémont, Yblet de Challant, embarrassé par les exigences des Visconti, qui venait prendre des instructions et repassait ensuite les Alpes, en plein janvier, avec quelques membres du Conseil(⁵); tantôt c'était les messagers du sire de Milan, chargés de dangereuses promesses(⁶), ou bien encore les délégués de quelque cité désireuse de se ranger sous le sceptre du comte(⁷). Il y avait donc à ce moment, sur les rives paisibles du Léman, un mouvement perpétuel. C'est que Ripaille, pendant le séjour de la Cour, n'était pas une simple villégiature : c'était en réalité le centre du gouvernement, dont le siège se déplaçait quand le prince changeait de résidence. Dans cet état, aux rouages encore peu compliqués, tout émanait en effet de la volonté du souverain. La Chambre des comptes et le Conseil résident de Chambéry expédiaient bien une partie des affaires administratives ou judiciaires, mais dès qu'une question importante se présentait, ces magistrats venaient en conférer à la Cour. C'étaient d'ailleurs des hommes rompus au maniement du cheval, insensibles aux difficultés du voyage : au

(¹) 1377, 12 juin. « In capella domus Rippallie ». Arbitrage prononcé entre l'abbé d'Aulps et Pierre de Fernay, chevalier, seigneur de Lullin, par le Comte Vert « tanquam justicie et concordie felicium inter suos subditos amabilis zelator et discordiarum extirpator », en présence de Girard d'Estrés, chancelier de Savoie, du prieur du Bourget, de Guillaume de Ravorée, de Girard de Ternier et de Jean de Lucinges, chevaliers, d'Antoine Champion et d'Aymonet de Fernay, damoiseaux; le même jour et le lendemain, autres arbitrages entre P. de Fernay et le prieur de Bellevaux, ainsi qu'entre Françoise de Pontverre et Louis de Ternier. (Turin, archives de Cour. Protocole *Genevesii* 102, fol. 70 v. à 75.)

(²) GREMAUD. *Chartes du Valais*, aux dates du 22 novembre 1379 et du 16 juin 1382 : Privilèges en faveur des habitants d'Orsières et de Liddes.

(³) Les comptes des trésoriers généraux de Savoie et ceux de l'hôtel, aux archives camérales de Turin, permettent de reconstituer l'itinéraire du Comte Rouge et de Bonne de Bourbon. On peut aussi constater la présence à Ripaille de l'un ou l'autre de ces personnages d'octobre 1383 à février 1384, de juillet 1384 à décembre 1387, mais avec des lacunes pour juin, novembre et décembre 1385 et juin 1387. L'année 1388 est passée à Chambéry. La Cour revient à Ripaille de janvier 1389 à août 1390; après un an dans le Val d'Aoste, elle revient à Ripaille du 19 août 1391 au 4 novembre suivant.

(⁴) 1390, 17 avril. Amédée VII envoie un messager au capitaine de Piémont pour le prier de venir à Ripaille sans retard. (Turin, archives camérales. Compte Egidius Druet 1389-1391, fol. 83.)

(⁵) Le 13 janvier 1384, Yblet de Challant quitte Ripaille pour se rendre en Piémont, accompagné de Jean de Conflans, d'Etienne de La Baume et d'Aymonnet Rouget, pour régler le différend avec les Visconti. GABOTTO, *Gli ultimi principi d'Acaia* (Turin 1898), p. 14 à 17.

(⁶) 1390, 18 avril. *Ibidem*, p. 137.

(⁷) 1385, 1ᵉʳ avril. Députation à Ripaille de la ville de San Paolo voulant se soustraire à l'autorité du marquis de Saluces. *Ibidem*, p. 36.

cœur de l'hiver, les officiers du comte, chargés de finances ou de missives, triomphaient des neiges et des ouragans du Grand-Saint-Bernard([1]).

Une main de femme dirigeait les nombreux personnages qui allaient, pendant huit ans et plus, animer d'une vie joyeuse les bords de la Dranse. Tous à la Cour, même le Comte Rouge et sa jeune femme, subissaient l'ascendant de la créatrice de Ripaille.

Bonne de Bourbon, issue de la lignée de Saint-Louis et tante du roi de France, avait su s'imposer en Savoie par la sagesse de son administration durant les nombreuses absences de son mari. Depuis son départ pour l'Orient, en 1366([2]), le Comte Vert lui avait témoigné une confiance qui n'avait fait que s'accroître avec le temps ; sur le point de mourir, dans un coin perdu des Pouilles, il l'avait désignée pour continuer son œuvre, déclarant par son testament qu'elle devait conserver le pouvoir([3]). Ces dispositions étranges, puisque le Comte Rouge, son fils, entrait dans sa vingt-quatrième année, furent peu après approuvées par le Conseil([4]). Guillaume de Grandson, sire de Sainte-Croix, Louis de Cossonay, Aymon de Challant, sire de Fenis, Girard d'Estrés, chancelier de Savoie, Savin de Floran, évêque de Maurienne, et Jean Métral, docteur en droit, assistèrent au château de Chambéry à l'acte par lequel le fils, respectueux des volontés paternelles, scellait en quelque sorte son abdication. Forte du testament de son mari et de l'appui des membres du Conseil, la princesse partagea le pouvoir ou plutôt continua à régner sans opposition([5]). Représentée jusqu'à présent sous des traits peu sympathiques,

([1]) Preuve XIII.

([2]) Le Comte Vert, par lettres patentes du 3 janvier 1366, donna à Bonne de Bourbon le gouvernement de ses états pendant son séjour en Orient. BOLLATI DI S. PIERRE, *Illustrazioni della spedizione in Oriente di Amedeo VI* (Turin 1900), p. 329.

([3]) Testament du 27 février 1383 dans GUICHENON, *Histoire généalogique de la royale maison de Savoie* (Turin 1778), preuves, p. 216.

([4]) 1383, 18 juillet. Chambéry : « Acta et recitata fuerunt hec plenarie et linga layca in castro Chamberiaci, in camera superiori vocata de Geneva ». Bonne de Bourbon et le Comte Rouge font un accord au sujet de l'exécution du testament du Comte Vert. Lecture de ce contrat est donnée à Bonne de Bourbon « per lectionem sibi linga galiga et intelligibiliter factam ». En cédant à son fils divers biens de son domaine, la Grande Comtesse fait les réserves suivantes : « Reservatis expresse et sollempniter per dictam dominam nostram comitissam... administracione, dominio, regimine et gubernacione totius Sabaudie comitatus tam citra quam ultra montes... videlicet ubi et quando et quociens ipsa domina nostra comitissa vellet et sibi placeret ipsum regimen, dominium et administracionem habere, tenere et exercere in toto vel in parte in omni casu et eventu qui possent obvenire, sicut scilicet... administracio, regimen, dominium et gubernamentum dicti comitatus... relicta fuerunt dicte domine nostre comitisse per prefatum dominum nostrum ». (Turin, archives de Cour. Protocole *Genevesii* 105 in fine, fol. 26.)

([5]) Les actes où Bonne de Bourbon apparaît seule, soit sous le règne du Comte Vert, soit sous celui de son fils, sont très nombreux. En voici quelques exemples : 1378, 24 mars. Arrêt rendu par le Conseil résidant à Ripaille avec Bonne de Bourbon sur un procès concernant l'abbaye de Filly. *Mémoires de l'Académie chablaisienne*, t. VII, p. 374. — 1389, 16 septembre. Acte daté de Ripaille et contresigné : « Per consilium dicte domine nostre comitisse [Bone de Borbonio] presentibus episcopo Mauriannensi, Girardo d'Estres, P. de Muris, P. de Ponte ». (Turin, archives de Cour. Protocole *Genevesii* 106, fol. 16 v.) — 1390, 12 mai. Acte daté de Ripaille et contresigné : « Per dominam, relacione dominorum Ludovici, domini de Cossonay, Girardi d'Estres, cancellarii et G. Marchiandi ». *(Ibidem,* fol. 25 v.) — Voir un type de mandement envoyé de Ripaille, preuve XXI.

Bonne de Bourbon était sans doute douée d'un tempérament énergique; mais, chez elle, la raison et la volonté n'avaient pas atrophié le cœur. Dans ce cadre poétique de Ripaille, la femme se devine souvent chez la souveraine, femme d'une impressionnabilité extrême, prompte aux larmes, pitoyable aux humbles ('), fidèle dans ses affections (²) et sensible aux choses d'art(³).

Disparaissant derrière le hennin majestueux de la Grande Comtesse, le Comte Rouge jouait un rôle assez effacé à la Cour, comme s'il eut été dans un milieu déprimant. Loin de l'influence maternelle, au contraire, il retrouvait tous ses moyens : brillant guerrier dans les armées du roi de France, adroit jouteur dans les tournois et glorieux conquérant dans l'expédition de Nice. « Il se conseilla et gouverna toute sa vie par le conseil de sa mère, dit judicieusement le chroniqueur, et avait moult grand désir d'éprouver sa personne et aller ès guerres et fuir les autres assemblées » (⁴). Très porté en effet vers les exercices physiques, fort chasseur et grand danseur, le Comte Rouge préférait aux grimoires de la Chambre des comptes les émotions violentes, la vie des camps, les belles meutes et la forêt(⁵). Sans se désintéresser complètement des affaires(⁶), ce prince, d'un esprit peut-être un peu paresseux, s'accommoda si bien du concours de sa mère qu'il ne chercha point à lui soustraire le pouvoir(⁷). N'avait-il point d'ailleurs l'illusion du commandement? Sa nature un peu frivole se contentait volontiers du rôle représentatif qu'on lui abandonnait habilement. Amédée pouvait à son gré parader, sous sa « jaque » de velours, devant les princes français, au milieu

(') Voir des remises d'impôts aux pauvres nécessiteux, preuve II. .

(²) On verra plus loin sa bonté pour la famille de Pierre de Lompnes, son fidèle serviteur condamné à mort, puis réhabilité, et son intervention pour honorer ses restes.

(³) Elle s'intéresse à la peinture et à la musique. Voir preuve XI.

(⁴) Chronique de SERVION, édition des *Monumenta historiae patriae*, col. 365.

(⁵) « Libravit de mandato domine... Symondo, braconerio domini ducis Burgondie qui domino Amedeo adduxerat 6 copulas canum, ex dono sibi facto per dominum, 10 flor. vet. ». (Turin, archives camérales. Compte de l'hôtel de Bonne de Bourbon, 1379-1380.) — En 1381 la duchesse de Bourgogne envoie aussi 8 chiens courants, le seigneur de La Chambre 4. *(Ibidem.* Comptes de la châtellenie de Thonon, 1381.) — En 1389 Jean-Galéas Visconti envoie au Comte Rouge à Ripaille 26 chiens. GABOTTO, *Gli ultimi principi d'Acaia*, p. 130.

(⁶) Le 14 juillet 1384, un mandement important relatif aux finances de la guerre du Valais, daté de Ripaille, émane de Bonne de Bourbon et du Comte Rouge et est contresigné : « Per dominam et dominum, presentibus dominis episcopo Thulensi, Ludovico de Sabaudia, Guillelmo de Grandissono, Aymone de Challant, Girard d'Estres et Joh. de Conflens ». (Turin, archives camérales. Compte du trésorier général de Savoie 36, fol. 20.) — Le 18 décembre 1389, Amédée VII reçoit l'hommage de « Claudia de Fabriciis », représentée par son mari « Viffredus de Gilliaco », hommage rendu « inter manus dicti domini comitis... intervenientibus osculo fidelitatis cum aliis sollemnitatibus in talibus opportunis... Acta fuerunt hec in domo Ripaillie, in camera retractus dicti domini nostri, presentibus nobilibus et sapientibus viris dominis Georgii de Montebello, domino Ferruczasci, Joh. de Serravalle dicto Pancerot, Joh. de Confletis, legum doctore et militibus et Joh. de Chignino, domicello ». (Turin, archives de Cour. Protocole *Genevesii* 106, fol. 21.) — Le 25 juillet 1390, le Comte Rouge seul nomme Martin « de Calcibus » aux fonctions importantes de trésorier général de Savoie. (Archives camérales. Compte du trésorier général 38.)

(⁷) Le 19 avril 1390, Amédée VII était à Ripaille; il laisse cependant ce jour-là à Bonne de Bourbon le soin d'expédier divers mandements. (Turin, archives camérales. Compte de la châtellenie de Thonon 1389-1390.)

de sa bruyante escorte de hérauts, de trompettes, d'archers, d'arbalétriers, de messagers, de gentilshommes et d'écuyers (¹), tous revêtus de la riche livrée qu'il avait fait broder à Milan (²). Au demeurant, familier avec les humbles, adoré de son entourage, il inspirait l'affection, mais non le respect ni l'obéissance. C'était sans doute « le plus doux et le plus aimable des hommes » (³) ; ce n'était pas un souverain.

Sa compagne aimée, sans laquelle le jeune prince n'aurait su vivre (⁴), Bonne de Berry, apparaît sous un jour assez indécis. Les guirlandes fleuries du bateau qui l'avait conduite à Ripaille dissimulaient les tristesses de l'avenir. « Madame la Grande » avait demandé à l'évêque de Sion son plus beau linge et au prévôt du Grand-Saint-Bernard son maître queux, tant elle voulait faire honneur à la fille du duc de Berry, le jour de son arrivée dans son hôtel (⁵). Mais la nouvelle venue sut bientôt qu'elle ne pouvait songer à faire triompher ses sympathies en matière politique. La Cour de Savoie se montra en effet très favorable au pire ennemi de sa famille, à ce Jean-Galéas qui édifia sa puissance en Lombardie sur les ruines des Armagnacs, les parents de Bonne de Berry. La princesse n'avait pu s'opposer à l'exil de sa cousine germaine, cette Béatrice d'Armagnac, dont le mari était dépossédé de ses droits sur Milan ; elle ne put, dans cette disgrâce, autrement assister son amie qu'en élevant sa fille, la petite Bonne, que l'on rencontre souvent à Ripaille sous le nom de Mademoiselle d'Armagnac, en compagnie de sa gouvernante Léonarde (⁶) ; son cœur allait être déchiré par de nouvelles angoisses. Les membres du Conseil, qui avaient ensuite défendu efficacement Jean-Galéas contre les jalousies de Bologne et de Florence (⁷), prenaient leurs dispositions pour s'opposer aux succès des routiers gascons lancés sur la Lombardie par Jean d'Armagnac, un autre cousin de Bonne de Berry, accouru pour venger les siens (⁸). Amédée se tenait prêt à lutter contre le parent de sa femme : la mort de ce dernier sous les murs d'Alexandrie, le 25 juillet 1391, empêcha ce douloureux spectacle. Souffrance et résignation, tel était donc

(¹) Voir preuve XXXI la liste des personnes qui l'accompagnent à Lyon, le 9 mai 1391, à l'occasion de son entrevue avec les ducs de Berry et de Bourgogne.

(²) Voir preuve XXIX.

(³) « Mitissimus homo et multum amabilis dominus Amedeus », d'après la « Chronica abbatiae Altaecombae » dans les *Monumenta historiæ patriæ*, scriptores I, 678.

(⁴) Preuve XLVI. Déposition d'H. de la Fléchère.

(⁵) Preuve XVII.

(⁶) Charles Visconti, qui avait épousé la cousine germaine de Bonne de Berry, fut dépossédé en 1385, et sa fille fut élevée à la Cour de Savoie de 1387 à 1392. J. Camus, *La venue en France de Valentine Visconti, duchesse d'Orléans* (Turin 1898), p. 9 et 10. — Bonne de Berry était fille du duc de Berry et de Jeanne d'Armagnac. La femme du seigneur dépossédé de Milan, Béatrice d'Armagnac, Jean, comte d'Armagnac, qui mourut à Alexandrie, en juillet 1391, en essayant de rétablir sur le trône Charles Visconti, et Bernard VII, comte d'Armagnac, le futur connétable de France, étaient tous cousins. On sait que la veuve du Comte Rouge devait, en 1394, épouser ce dernier. *Art de vérifier les dates*, édition de S. Allais (Paris 1818), 1ʳᵉ partie, t. IX, p. 315.

(⁷) Preuve XXVII.

(⁸) Turin, archives camérales. Compte de l'hôtel, N° 74 et preuve XXX.

le triste lot de « Madame la Jeune » : elle trouvait heureusement un réconfort dans la tendre affection dont l'entourait son mari, celui qu'elle appelait « son très redouté seigneur » et dont elle demandait si souvent des nouvelles « pour l'aise de son cœur » ([1]).

Un souverain discuté, une princesse habituée à une longue domination et une jeune femme réduite au silence d'une part, de vieux courtisans accaparant les honneurs et des gentilshommes impatients de les remplacer de l'autre, tel était le spectacle de la Cour du Comte Rouge. Les ambitions éveillées par l'avènement d'Amédée VII étaient déçues : le nouveau règne n'était que la suite du précédent. L'impuissance du prince déchaînera de terribles rivalités; le drame mystérieux qui se préparait à Ripaille allait ravir à la malheureuse Bonne de Bourbon son fils et son trône.

Quels étaient donc, aux côtés d'Amédée, de « Madame la Grande » et de « Madame la Jeune », les acteurs de cette tragédie? Parmi les principaux hôtes de Ripaille se trouvaient les membres du Conseil, choisis parmi des princes du sang ou des personnages distingués. Les plus proches parents du comte de Savoie ne semblent pas avoir joué un rôle prépondérant dans cette assemblée, sans doute à cause de leur jeunesse. Le prince d'Achaïe, appelé aussi prince de la Morée, et son frère Louis, issus d'une branche cadette de la maison de Savoie fixée sur le versant piémontais des Alpes, avaient en effet grandi dans l'intimité du Comte Rouge, dont ils avaient à peu près l'âge. Leurs préoccupations les détachaient toutefois des affaires subalpines : ils songeaient surtout à revendiquer les possessions lointaines de leur famille sur les rives de la Grèce, encouragés par les glorieux souvenirs de l'expédition d'Orient et soutenus par les sympathies de toute la Cour ([2]). Humbert de Savoie, sire d'Arvillars, et son frère Amé, sire des Molettes, tous deux fils du bâtard du Comte Vert, n'avaient point la ressource d'exercer leur activité dans un autre milieu; aussi supportaient-ils malaisément leur effacement. Le pouvoir appartenait en réalité à trois autres parents plus éloignés, Cossonay, Grandson et La Tour.

Louis de Cossonay, « lieutenant général deçà les monts », devait sa haute situation à la sympathie qu'il suscitait. Cousin du comte par sa grand'mère, exécuteur testamentaire d'Amédée VI, il avait été chargé de veiller sur le berceau de l'héritier de la maison de Savoie, le futur Amédée VIII, resté à Genève, en 1390, tandis que les troubles du Piémont entraînaient la Cour

([1]) Voir un autographe de cette princesse daté de « Ripalie » et adressé à son mari; ce document a été publié en fac-simile dans VAYRA, *Autografi di principi sovrani di casa Savoia* (Turin 1883).

([2]) Bonne de Berry et Bonne de Bourbon écrivent en 1387 à divers personnages pour leur recommander la cause du prince d'Achaïe. AR. SEGRE, *Delle relazioni tra Savoia e Venezia da Amedeo VI a Carlo III* (Turin 1899), p. 10, note 1. — Le 5 juin 1391, le prince d'Achaïe passe avec les grands de sa principauté un traité dont le texte est publié dans DATTA, *Storia dei principi... d'Acaia*, t. II, p. 270. — Peu après, il négociait avec les routiers gascons pour les emmener en Orient. GABOTTO, *Gli ultimi principi d'Acaia*, p. 157.

au delà des Alpes. Distingué par la confiance que lui donnaient en cette
circonstance son prince et les deux comtesses, le sire de Cossonay avait
inspiré aussi au Comte Rouge une affection touchante. C'était un homme
bienveillant, favorable aux doléances de ses sujets, généreux envers les églises
et les hôpitaux. Sans ambition personnelle, n'ayant pas d'enfant à caser, le
gentilhomme vaudois était trop âgé pour avoir beaucoup d'activité. Aussi, à
l'exemple de la Grande Comtesse, se déchargeait-il volontiers de son lourd
fardeau sur des conseillers éprouvés.

L'un d'eux, l'évêque de Maurienne, Savin de Floran, était toujours en
faveur. C'était un piémontais appartenant à une noble famille d'Ivrée ; déjà,
au temps du Comte Vert, il s'était fait remarquer par d'heureuses négocia-
tions avec le marquis de Montferrat et le sire de Milan en 1379, ainsi
qu'avec les républiques de Gênes et de Venise l'année suivante. Aussi con-
serva-t-il sous le règne du Comte Rouge son influence diplomatique. La
Grande Comtesse l'avait d'ailleurs définitivement attaché à sa suite en le
faisant nommer, en 1384, dans un évêché savoyard.

Le chancelier de Savoie, Girard d'Estrés, était peut-être le doyen des
vieux conseillers ; en 1354, il remplissait déjà d'importantes missions. Parmi
les autres vétérans, les plus écoutés étaient son compatriote Etienne de la
Baume, les sires de Meillonas et de Corgeron, tous de la Bresse ou du
Bugey, un puissant baron valdôtain, Yblet de Challant, seigneur de Mont-
jovet et le maréchal de Savoie Gaspard de Montmayeur, ce brave sans cesse
à la tête des « purs Savoyens allant toujours avant ».

La faveur accordée à ces personnages, dont quelques-uns encombraient le
pouvoir depuis une quarantaine d'années, n'était point sans soulever les récri-
minations des jeunes. Mais les plus impatients reconnaissaient l'éclat des
services rendus par cette glorieuse phalange : tous ces gentilshommes avaient
usé leur vie aux côtés de leurs princes ; tous avaient fait partie de l'expédition
d'Orient, en 1366. La colère des mécontents se concentrait surtout contre
un nouveau venu, dont la fortune avait été singulièrement plus rapide (¹).

Otton de Grandson, seigneur de Sainte-Croix et d'Aubonne, était revenu
couvert de lauriers à la Cour du Comte Rouge, après de brillantes campagnes
dans les armées anglaises. Il avait pris peine à justifier l'orgueilleuse devise
de la famille : *à petite cloche grand son*. Ses amours étaient célèbres : « les
dames voulut servir, priser et aimer », disait de lui Christine de Pisan, émue
des séductions de son galant contemporain, qui resta toujours à ses yeux le
type du chevalier

Courtois, gentil, preux, bel et gracieux.

Il avait d'ailleurs, pour conquérir les suffrages féminins, une plume alerte
qui s'exerça non sans élégance dans de nombreuses pastourelles, ballades ou

(¹) Pour tous ces personnages, voir les documents rassemblés preuve LIII.

complaintes. En Angleterre, on l'acclamait de son temps comme la « fleur de ceux qui font des vers en France » (¹).

Le brillant gentilhomme dut s'arracher à ses succès pour venir en Savoie défendre les intérêts considérables que la mort 'de son père lui avait laissés dans le Pays de Vaud. Otton ne se contenta point d'être, comme Froissart aimait à l'appeler, un « banneret et riche homme durement », il voulut prendre aussi la place du défunt dans les Conseils, et il réussit d'emblée : dès 1386, il était capitaine général de Piémont. Cousin germain du souverain, du côté maternel, il usa de l'influence que lui donnaient sa charge et sa parenté pour satisfaire ses besoins d'argent, sans se soucier des clameurs de la foule (²) : « Combien que Madame Bonne de Bourbon, disait-on en songeant à lui, soit très vaillante et sage dame, toutefois elle a en son conseil au fait dudit gouvernement aucunes personnes qui ont plus pensé à leur profit singulier qu'au profit de la chose publique » (³). Grandson avait d'ailleurs un caractère qui lui fit plus d'ennemis encore que sa faveur imprévue : il était violent et autoritaire; sa protectrice même, la Grande Comtesse, dut intervenir parfois pour réprimer les volontés tyranniques de son favori (⁴).

Le dernier cousin qui faisait alors partie des Conseils de la Cour était ce terrible seigneur valaisan, Antoine de la Tour, dont la violence ne reculait point devant un assassinat : la mort de l'évêque de Sion, qu'il avait fait jeter par les fenêtres de son château pour se débarrasser d'un voisin gênant, n'avait point nui à son influence (⁵). Mais c'était un dissident du parti des vieux conseillers. Son attitude fut sans doute dictée par les démêlés de Grandson avec l'un des membres de sa famille.

Antoine de la Tour avait en effet comme neveu l'un des proches voisins du gentilhomme vaudois, Rodolphe, sire de Montsalvens, ce « moult gentil écuyer » dont Froissart aussi parlait volontiers. C'était l'héritier présomptif de la puissante maison de Gruyère, devenue, par ses alliances, comme un centre autour duquel gravitaient les principales familles de la Savoie; il soutenait glorieusement la lourde réputation de ses ancêtres. Ses exploits sous les murs de Saint-Omer et d'Ardres, lorsqu'il servait à l'exemple de l'un de ses oncles dans les rangs de l'armée anglaise, avaient attiré l'attention du comte de Buckingham qui, prisant fort les hauts faits, aurait voulu le faire

(¹) CHAUCER a traduit quelques-unes de ses poésies. Voir la notice de M. PIAGET sur *Otton de Granson et ses poésies* (Paris 1890, extrait de la *Romania*).

(²) Voir sur ce personnage preuve LIII.

(³) « Traité de la régence » publié dans GUICHENON, *Histoire de Savoie*, preuves p. 240.

(⁴) « Baillia contans à Pierre de Montfalcon, du commandament Madame, à la relacion du seigneur de Montjovet pour ses despeins fere, tramis Aubonne par devers mess. Otthe de Gransson à luy porter lettre de part ma dame par cause que l'evesque de Lausanne se plenoit de luy par une sienne niepce qu'il affirmoit que ledit messire Otthe voloit marier ultres la volunté de ses amis, le 2 jour de janvier l'an dessus [1392], 6 florins p. p. (Turin, archives camérales. Compte du trésorier général de Savoie 38, fol. 154 v.)

(⁵) Voir VAN BERCHEM, *Guillaume Tavel*. (Zurich, 1899.)

chevalier sur le champ de bataille. Le modeste écuyer s'était dérobé à cette
distinction, disant, sur une amicale insistance du chef anglais : « Monseigneur,
Dieu vous puisse rendre le bien et honneur que vous me voulez faire ; mais,
si mon naturel seigneur le comte de Savoie ne me fait chevalier en bataille
de chrétiens contre Sarrazins, je ne le serai jamais » (¹).

Un pareil enthousiasme aurait dû entraîner d'un mouvement sympa-
thique Gruyère vers Grandson. Ce dernier n'était-il point l'un des premiers
membres de la « Chevalerie de la Passion de Jésus-Christ » ? N'était-il pas allé
« en divers pays et royaumes, par la grâce de Dieu, prêcher et annoncer
ladite sainte chevalerie » (²) ? Des intérêts particuliers séparaient malheureu-
sement ces valeureux champions. Les deux gentilshommes nourrissaient l'un
contre l'autre de sourdes rancunes. A la Cour de Savoie, ils s'étaient partagé
les honneurs pendant le règne du Comte Rouge. Grandson, par son titre de
capitaine de Piémont, paraissait devoir l'emporter, quand les troubles du
Valais avaient donné à Gruyère une autorité inattendue. Cette malheureuse
rivalité allait s'accentuer chaque année. Ce n'était plus une querelle person-
nelle, mais une lutte politique séparant en deux camps irréconciliables les
gentilshommes de Ripaille.

Grandson, pour se maintenir au pouvoir, s'appuyait nécessairement sur
le groupe des vieux conseillers ; Rodolphe de Gruyère devint ainsi naturel-
lement le chef des mécontents. Les deux partis en vinrent bientôt aux hosti-
lités. Il fallut menacer le sire de La Chambre d'une amende de deux mille
marcs d'argent pour l'empêcher de se porter à des violences contre un vétéran
du Conseil, Gaspard de Montmayeur (³). L'intervention des conseillers ne
faisait qu'irriter les esprits. Rodolphe de Gruyère était aussi de son côté
l'objet de mesures comminatoires. Son conflit avec Grandson prenait un
caractère très inquiétant. Ripaille fut assez souvent le théâtre des discussions
des deux ennemis. L'objet principal de leur querelle était la seigneurie
d'Aubonne, dont on apercevait, au delà du lac, les côteaux ensoleillés.
Amédée VII essaya de mettre un terme à ces discussions. On tint de nom-
breuses conférences pour examiner les droits des deux adversaires (⁴). Enfin il
fut décidé le 6 mai 1390, à Ripaille, que le conflit serait soumis à un arbitrage
rendu par les délégués de chacune des parties ; en cas de contestation, le
comte de Savoie trancherait seul le différend en dernier ressort. Des prélats,
des gentilshommes, des jurisconsultes et les « coutumiers » du Pays de Vaud

(¹) Chronique de Froissart, citée par Hisely, *Histoire du comté de Gruyère* dans le t. X, p. 345
des *Mémoires de la Société d'histoire de la Suisse romande.*

(²) Piaget, *l. c.,* p. 18.

(³) Cette défense fut faite au nom du comte de Savoie par Jean de Conflans et le sire de Saint-
Maurice le 9 juillet 1391. (Turin, archives de Cour. Protocole Bombat 67, fol. 33 v.)

(⁴) « Libravit Petro de Rota, messagerio, dicta die [22 aprilis 1390 Rippaillie] de mandato
domini misso cum ejus litteris clausis festinanter de vespere ad dominum O. de Grandissono super
prorogacione diete existentis inter eundem et Rod. de Grueria, 12 d. gr. ». (Turin, archives camé-
rales. Compte Eg. Druet 1389-1391, fol. 84.)

furent entendus. Malgré de nouveaux délais('), l'accord ne parvenant pas à se faire, Amédée VII évoqua l'affaire par-devant lui, le 23 juin suivant, toujours à Ripaille ; le souverain était entouré exclusivement de conseillers dévoués à Grandson. La sentence ne pouvait être douteuse : Rodolphe de Gruyère fut débouté de ses revendications(²).

Grandson triomphait, mais son adversaire refusa de se soumettre. Gruyère, dans un milieu aussi hostile, avait si bien prévu sa défaite qu'il s'était laissé condamner par contumace et, semble-t-il, injustement(³). Il devenait toutefois impossible de lutter en Savoie : toutes les juridictions avaient été épuisées. Ne pouvant trouver de juges dans son pays, Gruyère tourna ses regards au dehors. Le Comte Rouge avait sans doute stipulé que sa sentence était sans appel, et interdiction avait été faite aux parties de se pourvoir par-devant une autre Cour. Le conflit politique, engendré par la querelle personnelle de Grandson et de Gruyère, allait cependant s'envenimer par l'intervention étrangère.

La longue domination de Bonne de Bourbon pesait aux princes français, surtout aux ducs de Berry et de Bourgogne, qui avaient cru, par des alliances, jouer un rôle dans les affaires de Savoie. Or, Rodolphe de Gruyère était par sa femme vassal du duc de Bourgogne(⁴), et se trouvait attaché à son hôtel en qualité de chambellan(⁵). Il intéressa facilement à sa cause un prince trouvant là une excellente occasion de se créer des sympathies dans un pays qui devait devenir celui de sa fille, la fiancée du futur Amédée VIII. Le duc de Bourgogne, lors de son passage en Piémont, à la fin de février 1391, laissa même échapper des paroles qui portèrent ombrage à Grandson, car ce dernier, voulant conserver sa victoire, fit enjoindre à son ennemi le respect de la sentence de Ripaille : l'évêque de Maurienne et le sire de Meillonas défendirent à Gruyère tout appel et tout duel judiciaire(⁶).

Succès éphémère : dans la grande querelle qui passionnait sa Cour, le Comte Rouge oscillait. Sous la pression des mécontents il affirma même

(¹) Message envoyé de Chillon le 10 juin 1390 à Rod. de Gruyère par le comte de Savoie ; autre message de Bonne de Bourbon adressé à son fils alors en Bresse pour lui faire connaître la réponse de Rod. de Gruyère au sujet de la prolongation des pouvoirs donnés au comte pour terminer la querelle de ce gentilhomme avec Grandson. (Turin, archives camérales. Compte d'Eg. Druet, fol. 91 et 92 v.)

(²) Le texte de cette sentence est publié dans le t. XXIII, p. 646 des *Mémoires de la Société d'histoire de la Suisse romande*.

(³) On observera que deux des quatre arbitres choisis par Rodolphe de Gruyère, Pierre de Dampierre et Aimon de Prez, seront encore debout contre Grandson sept ans après, se portant cautions pour son adversaire Gérard d'Estavayer, lors du duel de Bourg, en 1397.

(⁴) Il avait épousé Antonie, fille d'Ancel de Salins, feudataire du comté de Bourgogne. (Archives de la Côte-d'Or, B 360.) Rodolphe de Gruyère avait une rente sur la saunerie de Salins. *(Ibidem, B 11,397.)*

(⁵) Archives de la Côte-d'Or, B 1487, fol. 80. Compte du trésorier du duc de Bourgogne du 14 février 1390 au 2 mai 1392.

(⁶) 2 avril 1391. Voir à la preuve XXXIV les nombreux documents rassemblés sur le duel de Grandson et de Gruyère.

publiquement ses hésitations et, par un étrange revirement, il autorisa les rivaux à porter leur différend devant la Cour de Bourgogne.

Bonne de Bourbon ne supporta point cet affront sans s'émouvoir. Elle sentait que l'attaque faite à Grandson était un prétexte saisi par ses adversaires pour renverser les vieux conseillers et la Grande Comtesse. Aussi se dépensa-t-elle pour empêcher les deux ennemis d'en venir aux mains, faisant intervenir le pape, envoyant des messagers à Raoul de Gruyère, provoquant d'actives démarches en Savoie et en Bourgogne pour le succès de la réconciliation. Elle ne put toutefois empêcher les gentilshommes de se rendre en Bourgogne. Les premières conférences tenues à Dijon, l'une le 25 juin 1391, l'autre un mois après, furent infructueuses. Le duel si redouté fut enfin fixé au 19 septembre de cette année dans la même ville. Le duc de Bourgogne allait quitter la Flandre pour y assister [1].

Un grand déploiement de forces eut lieu en effet pour la circonstance. Sous la direction du maréchal de Bourgogne, quatre-vingt-huit chevaliers et écuyers, choisis parmi les représentants des plus vieilles familles de cette province, furent, aux frais du duc, « armés et habillés suffisamment » pour maintenir le bon ordre. Otton de Grandson parut entouré de la phalange des vieux conseillers de Savoie, l'évêque de Maurienne, Jean de Corgeron, Jean de Serraval, Jacques de Villette, Gaspard et Claude de Montmayeur, Pierre de Murs, Guy de Grolée, les sires d'Aix, d'Entremont, de Monchenu et bien d'autres encore [2]. Au moment où les deux adversaires étaient au « champ de bataille ès lignes pour ce ordonnées, prêts et appareillés de eux combattre et faire leur devoir toute la journée », une transaction intervint « pour esquiver le péril dudit champ de bataille et desdites parties et aussi le déshonneur de l'une ou l'autre desdites parties qui en eut pu ensuivre par mort ou autrement » : le bon droit de Rodolphe de Gruyère finit par triompher. Son ennemi s'engageait à lui payer la somme de dix mille florins d'or [3].

[1] Archives de la Côte-d'Or, B 1487.

[2] Voici les noms de ces autres gentilshommes savoyards que l'on retrouvera dans les chapitres suivants ou dans les preuves : Jean et Jacques Mareschal, Jean de Clermont, Guichard Marchand, Pierre Belletruche, Pierre Amblart, Pierre du Châtelard, Jean de Fernay, Luquin de Saluces, Pierre Grange de Chambéry, Guillaume Cordon, seigneur de La Marche et son frère Pierre de Cordon, le sire de Divonne, Hugues de Thoiré, sire de Culoz, Guigues de la Ravoire, Louis d'Estrés dit le Borgne de Chemins, Pierre de Chissé, Guy d'Apremont, Guillaume de La Forest, François de Serraval, Pierre et Amédée Bonivart, Pierre de Montfalcon, Amédée d'Orlyé. Le duc de Bourgogne de son côté avait mandé de nombreux gentilshommes de ses états pour assister à la cérémonie : ces personnages furent groupés sous la direction des bannerets suivants : Maréchal de Bourgogne, 8 chevaliers et 22 écuyers ; Jean de Ville-sur-Arce, bailli du Comté de Bourgogne, 3 chevaliers et 7 écuyers ; Jean, seigneur de Ray, 2 chevaliers et 3 écuyers ; Jean de Vergy, 7 chevaliers et 3 écuyers ; Philibert de Beaufremont, 3 chevaliers et 7 écuyers ; le sire de Rimaucourt, 3 chevaliers et 7 écuyers ; Guillaume de Mello, 3 chevaliers et 7 écuyers. (Archives de la Côte-d'Or, B. 11,753.)

[3] Le texte de ce traité a été publié, d'après l'original des archives de la Côte-d'Or, B 11,875, par CARRARD, l. c., p. 201. Voir des détails complémentaires preuve XXXIV.

Le mois suivant, Otton de Grandson revenait à Ripaille. C'était là qu'un an auparavant son souverain avait rendu en sa faveur un jugement solennel; le souvenir de sa puissance d'alors lui faisait sentir plus cruellement encore l'affront qu'il venait de subir. Le duc de Bourgogne avait bien essayé d'adoucir la rigueur de sa sentence en témoignant ensuite la même faveur aux deux plaideurs : Grandson comme Gruyère avait reçu le soir même un millier de francs sur la cassette ducale (¹). Mais l'irritable gentilhomme pouvait-il oublier sa défaite? N'avait-il même pas des raisons de s'estimer injustement frappé. En somme, il s'était rendu à Dijon pour défendre une sentence rendue par son souverain légitime : il devenait ainsi, en prenant les armes contre Gruyère, le champion du comte de Savoie; il montait même les destriers que celui-ci lui avait envoyés depuis Ivrée. Vain courage et vaine fidélité! Le tout puissant Grandson revenait en vaincu par la faiblesse de son suzerain.

Bientôt ce serait non plus un procès, mais toute son influence qui s'écroulerait sous les attaques de ses ennemis. N'avait-on point déjà réussi à le faire jeter dans les cachots de Chillon (²)? L'esprit inconstant d'Amédée pouvait se laisser encore circonvenir. Laisserait-il ses adversaires triompher si facilement? Allait-il succomber comme son cousin, Hugues de Grandson, que l'on avait condamné à mort pour crime de faux (³)?

Tel devait être l'état d'esprit de Grandson quand il regagna Ripaille, le 3 octobre 1391. La sentence de Dijon, au lieu de calmer les rivalités de la Cour, ne pouvait que les attiser. Cependant le Comte Rouge continuait à chasser sans paraître se soucier des querelles de ses gentilshommes. Il avait d'ailleurs d'autres soucis en tête. Les Valaisans, toujours impatients de

(¹) 1391, 19 sept. : « A Mess. Raoul de Gruyères, chevalier et chambellan de Mons. [le duc de Bourgogne] et Messire Otthe de Grançon, aussy chevalier, pour don à eulx fait par Mons. le 19ᵉ jour de septembre 1391 qu'ils avoient jour devant ledit Mons. en matière de gaige de bataille, à chascun d'eulx mil frans, après ce que Mondit seigneur les eut accordéz. Aux héraulx qui furent audit jour, 100 frans, et aux Menestrelz pour semblable 40 frans. Pour tout, par mandement de Mondit seigneur donné le 20ᵉ jour dudit mois de sept. 1391... 2140 frans ». (Archives de la Côte-d'Or, B. 1487, fol. 80.)

(²) Par ordre du comte de Savoie donné à Morges en 1389, sept bateliers transportèrent de Morges à Chillon Otton de Grandson pour le faire détenir dans ce château. Le motif de l'arrestation est inconnu; mais le gentilhomme fit de pressantes instances auprès de Bonne de Bourbon et de son fils pour obtenir sa mise en liberté, chargeant de cette négociation le bailli de Chablais, Jean de Blonay, qui était en même temps châtelain de Chillon : « Inclusis expensis per dictum baillivum factis cum ejus familia et 7 nautis, eundo ter et redeundo, ad requisitionem dicti domini Othonis, a loco Chillionis apud Ripailliam ad dominam et dominum, pro facto liberationis ipsius domini Othonis, 12 flor. ». Otton de Grandson finit en effet par sortir de sa prison. Cet épisode mystérieux de sa vie a échappé à ses biographes. Ces détails inédits, empruntés au Compte de la châtellenie de Chillon, du 17 mai 1391 au 16 août 1392 (Turin, archives camérales), nous ont été communiqués par M. Næf, chef du service des monuments historiques à Lausanne.

(³) Cette condamnation fut prononcée par le bailli de Vaud en 1389. Voir CARRARD, l. c., et PERCHET, Histoire de Pesmes (Gray 1896), p. 224. On peut voir dans ce dernier ouvrage qu'il y avait d'autres pages lugubres dans l'histoire de la famille de Grandson. Un petit neveu d'Otton, appartenant à la branche qui s'était fixée en Bourgogne, devait être aussi exécuté pour félonie, sur l'ordre de son souverain.

tout joug, avaient profité des difficultés de Gruyère pour se soulever. Sous la poussée irrésistible des gens des hautes vallées, l'évêque de Sion, malgré la protection d'Amédée, avait été chassé de sa résidence épiscopale. Le maréchal de Savoie impuissant à réprimer cette rébellion réclamait une énergique intervention. Le Comte Rouge négocia en personne avec les cantons suisses; il fit venir des troupes du Piémont et s'assura l'appui de la Lombardie : il devait se mettre en campagne quand il fut arrêté par une maladie qui allait jeter sur Ripaille une ombre mystérieuse (').

(') Preuve XXXVIII.

Le chêne d'Amédée au parc de Ripaille.

CHAPITRE IV

La mort du Comte Rouge

Arrivée a la Cour du physicien Grandville. Sa mission a Chambéry. Son installation a Ripaille. — Paleur et calvitie du Comte Rouge. Traitement subi par le prince. Médicaments et pharmacopée au XIVᵉ siècle. Recettes de Grandville. — Aggravation de la maladie du Comte Rouge. Plaintes d'Amédée contre le mauvais physicien. Arrivée tardive et impuissance des médecins ordinaires. — Impressions des membres du Conseil. Embarras de Grandville. Mort d'Amédée VII.

Pendant son dernier séjour dans le Val d'Aoste, le Comte Rouge avait fait à Ivrée une malheureuse chute de cheval. Pour se rendre à Ripaille, il avait franchi le Petit-Saint-Bernard, l'épaule encore endolorie. Toutefois le jeune prince pouvait être encore préoccupé par d'autres petites infirmités qui le vieillissaient avant l'âge. Le héros du tournoi de Bourbourg voyait avec peine s'accentuer sa pâleur et sa calvitie ; il songeait au moyen d'arrêter leurs progrès quand il reçut, en arrivant à Moûtiers, une visite qui lui parut providentielle (¹).

C'était un inconnu, payant si peu de mine avec sa méchante mule, que les gens de l'hôtel avaient voulu le renvoyer. Mais il connaissait l'art de parler aux grands, et l'abord du Comte Rouge était facile. Sa parole dorée allait trouver des oreilles complaisantes, étrangement sensibles à la flatterie. Amédée, si effacé dans ses états, pouvait-il entendre sans émotion les belles paroles du nouveau venu, lui disant l'effroi provoqué en Orient par le seul nom de Savoie, les craintes des Grecs appréhendant leur destruction dès

(¹) Amédée VII passa presque entièrement le mois de juillet 1391 dans la vallée d'Aoste. Il était encore le 26 et le 27 à Morgex. Le 31 il était déjà à Moûtiers. Il séjourna une quinzaine de jours dans la Tarentaise, à Bourg-s.-Maurice, Aime, Moûtiers et Salins avec Bonne de Bourbon et Bonne de Berry. Il était à Conflans le 10 août et quitta cette ville et la Tarentaise le 12 ou 13 août pour se diriger par Ugines sur Faverges et Annecy, Genève et Ripaille, où il rejoignit la Cour le 19 août 1391. (Turin, archives camérales. Comptes de la châtellenie de Tarentaise 1391-1392 et de la châtellenie de Chambéry 1391-1392, 46ᵐᵉ feuillet. Trés. Gen. 38, fol. 115.)

qu'un prince de cette famille les attaquerait([1])? Le faible souverain ne trouvait-il point, dans les propos du courtisan, l'illusion de sa puissance? Pourquoi d'ailleurs se défier de Grandville? Ce n'était pas un étranger; il avait de belles recommandations, notamment celle du duc de Bourbon, qui avait eu recours à ses services l'année précédente, lors de sa campagne contre les mécréants d'Afrique. De plus, la Cour de Savoie était hospitalière, même si l'on n'évoquait pas le souvenir de cette expédition de Barbarie, si honorable pour la famille([2]).

Dans ce milieu si accueillant, Grandville n'eut pas grande peine à s'imposer. Il se faisait passer pour le fils d'un gentilhomme bohémien qui possédait la seigneurie de Grandville, au diocèse de Prague. Tout jeune, à l'en croire, il avait été porté vers les sciences médicales. Après quelque temps d'étude à Padoue, il aurait été attaché à la suite de l'empereur et de quelques personnages puissants. Toutefois, le désir de se perfectionner l'avait attiré vers les célèbres universités de Toulouse et de Montpellier, dont plusieurs prélats lui avaient facilité l'accès. On se laissa prendre aux hâbleries de l'étranger. Bonne de Bourbon lui « fit bonne chière », heureuse d'entendre parler de son frère aimé. Elle insista pour attacher le « physicien » à son hôtel et le pria de ne point s'éloigner sans son autorisation. Le Comte Rouge, de son côté, se fit ausculter avant de laisser le médecin se rendre chez maître Bellen, l'apothicaire de Chambéry([3]).

En cheminant vers cette ville, après avoir quitté le prince à Ugines, Jean de Grandville voyait donc la fortune lui sourire. Personne ne soupçonnait

([1]) Preuve XLVI. Déposition de Pierre de Bellegarde, de Pierre de Lompnes et de Jean de Chignin.

([2]) L'arrivée à la Cour de quelques membres de l'expédition dirigée par le duc de Bourbon était toujours saluée par des générosités. En voici un exemple : « Libravit domino Karolo Dangiet, militi, dono sibi facto per dominam nostram Sabaudie comitissam majorem, ipso domino Carolo venienti de viagio ultra marino facto contra inimicos fidei per illustrem dominum ducem Borbonii, unde habet litteram dicte domine de mandamento allocandi, datam Yporigie die 18 mensis decembris A. D. 1390, 100 florenos p. p. ». (Turin, archives camérales. Compte de l'hôtel du comte de Savoie, vol. 74, fol. 175.) — Il y a dans ce registre plusieurs dons à d'autres membres de cette expédition. Il s'agit ici de Charles de Hangest, chargé par le duc de Bourbon d'une ambassade auprès du roi de France, dont il est longuement parlé dans *La Chronique du bon duc Loys de Bourbon*, publiée pour la Société de l'histoire de France par CHAZAUD (Paris 1876), p. 225.

([3]) Ces détails biographiques sont surtout tirés de la déposition de Grandville, faite le 30 mars 1393 et conservée dans le fonds de Bourgogne, aux archives du Nord. Elle a été mise au jour par LEGLAY, dans les *Documents inédits tirés des collections manuscrites de la bibliothèque nationale et des archives ou bibliothèques des départements*, publiés par CHAMPOLLION-FIGEAC (Paris 1847), t. III, p. 474. Il est difficile de contrôler les dires de Grandville. La seigneurie de ce nom, toutefois, existe bien au diocèse de Prague, dans le district de Podersam. Les recherches faites à notre intention par M. Dvorsky, directeur des archives de Bohême, n'ont pas permis de retrouver ce Jean de Grandville. Il y a un certain nombre de personnages portant ce nom en Bohême dans la seconde moitié du XIVe siècle, mais aucun ne semble pouvoir être identifié avec le médecin, à moins que ce dernier n'ait commencé par faire son droit. On trouve en effet un Jean de Grandville reçu en 1381 à la Faculté juridique de Prague. *Monumenta universitatis Pragensis* (Prague 1834), t. II, part. 1. Voir aussi sur Grandville le réquisitoire dressé en 1392, preuve XLVI, et les dépenses de son voyage à Chambéry en 1391, preuve XXXVII.

l'affront que lui avaient fait ses collègues de Montpellier en lui défendant un jour l'exercice de la médecine, à cause de son ignorance ; personne ne connaissait les conséquences néfastes de son charlatanisme, ni cette maladie lente qui avait épuisé les forces du marquis de Moravie, ni cette mort mystérieuse de Rodolphe d'Autriche qui aurait succombé au poison ([1]). Un bon cheval avait remplacé sa mauvaise mule. Un écuyer, un apothicaire, quelques domestiques composaient sa suite et annonçaient clairement la haute faveur dont il jouissait tout d'un coup à la Cour de Savoie ([2]).

L'un de ses compagnons de route, Pierre de Lompnes, était une figure familière aux Chambériens. Depuis une vingtaine d'années, il exerçait les fonctions délicates de pharmacien de la Cour. Chargé non seulement de l'exécution des ordonnances, mais aussi de la fourniture des cires et épices, ce serviteur de confiance était tous les jours en relations avec les princes. Il n'avait point lieu d'ailleurs de se plaindre de la libéralité de ses maîtres : Pierre de Lompnes était un bon bourgeois ayant pignon sur rue et vignes au soleil. Il pouvait au passage montrer à l'étranger ses bons crus de Montmélian ou sa maison de rapport près du « Mezel » de Chambéry ([3]).

La rapide faveur du nouveau « physicien » n'avait point été sans soulever la jalousie des médecins ordinaires de la Cour. On sut bientôt que Grandville était arrivé à Chambéry le 13 août 1391, qu'il resterait tout un mois pour surveiller chez maître Bellen, l'apothicaire, l'exécution de ses ordonnances ; il avait été en effet chargé de préparer « plusieurs médecines et eaux pour Madame et de son commandement, tant pour elle, comme pour Monseigneur, Madame la Jeune et autres gens de l'hôtel » ([4]). L'un des familiers du comte, maître Homobonus de Ferrare, docteur en médecine, voulut savoir un jour ce qu'il y avait dans les recettes de son heureux rival. Il alla dans la boutique du pharmacien, et là, avisant sur un banc de l'officine une feuille de papier, il se mit à la lire. « Que vous en semble ? lui demanda alors Pierre de Lompnes. — Pour qui est faite cette ordonnance ? répondit Homobonus. — Pour Madame la comtesse de Savoie. — Alors ces remèdes sont sûrement trop violents ; ils sont même dangereux pour toute personne en bonne santé, quelle qu'elle soit ». Sur ces mots, Pierre de Lompnes arracha des mains de son interlocuteur les ordonnances incriminées ([5]).

Grandville put, sans autre incident, terminer paisiblement sa mission. Ses électuaires, onguents et autres médecines étaient si nombreux qu'il

([1]) Kervyn de Lettenhove. *Bulletin de l'Académie de Belgique* (1856), p. 53.

([2]) Preuve XXXVIII.

([3]) « Petrus Fabri de Lompnis, appotecarius domine nostre comitisse », 14 avril 1368. (Turin, archives de Cour. Protocole *Genevesii* 101, fol. 16.) — « Discretus vir Petrus Fabri de Lompnis, filius Johannis Fabri de Lompnis, quondam, apotecharius et servitor dicte domine nostre comitisse », 1375, 2 juillet. (*Ibidem*, fol. 161.) — Achat d'une vigne à Montmélian (*Ibidem*, fol. 105 v.) — Voir preuve L.

([4]) Preuve L.

([5]) Preuve XLVI. Déposition d'Homobonus. Le nom italien de ce personnage est Omboni.

fallut deux bêtes à bât pour les transporter à Ripaille, où le Comte Rouge, après quelques petits arrêts, était venu, pour ainsi dire, se confiner (¹). Le physicien le rejoignit vers le milieu du mois de septembre, peu après le 13 de ce mois.

Dès les premiers jours de son arrivée à Ripaille, Grandville sut complètement s'emparer de l'esprit du faible Amédée. Le Bohémien faisait sur le malheureux souverain l'impression d'un thaumaturge. Ne lui promettait-il pas un miracle en voulant corriger le strabisme d' « Amédée Monseigneur » et « défaire ce que Dieu avait fait » (²)? Ne s'engageait-il point à guérir l'impuissance de son souverain, sa pâleur, cette fâcheuse calvitie que ni maître Homobonus, ni Luquin Pascal, ni Annequin Besuth, ni les autres médecins n'avaient pu empêcher? Vraiment les électuaires qu'il lui avait déjà administrés lui avaient fait le plus grand bien; Amédée se réjouissait donc d'être tombé entre les mains du nouveau physicien. Son engouement était si complet que malgré les conseils de son entourage, il refusa de soumettre les ordonnances de son favori à aucun contrôle (³) : les médecins ordinaires s'éloignèrent. C'était ce qu'attendait l'aventurier.

Grandville, maître de la situation, entra dès lors dans la chambre du prince à sa fantaisie, sans se faire annoncer, scandalisant par ses indiscrétions les gens de service; il surprit un matin le souverain au saut du lit, l'ausculta, lui persuada qu'il était malade et lui prescrivit des réconfortants. Leur effet fut encore heureux. Un chirurgien de Moudon, Jean Cheyne, qui eut l'occasion de voir le comte entre le 15 et le 20 octobre, constata qu'il était alors gai, à peine incommodé par une douleur à l'épaule. Dès que l'homme de l'art fut parti, Grandville commença enfin le fameux traitement qui devait, disait-il, rendre au prince ses cheveux et ses couleurs. Les détails en sont stupéfiants.

Un matin, à Ripaille, dans l'appartement du comte, Grandville interpella le barbier du prince en lui criant : « Porte dans ma chambre le bassin et tout ce qui est nécessaire pour laver la tête de ton maître ». Le serviteur, mis en défiance, fit observer alors qu'il valait mieux que le comte se lavât chez lui. « Tais-toi, répliqua le médecin, tu n'as rien à dire, fais seulement ce que je commande. — Je ne le ferai que si Monseigneur me l'ordonne,

(¹) Le compte de l'hôtel de Bonne de Bourbon de 1391-1392 (Turin, archives camérales) donne jour par jour l'itinéraire du Comte Rouge jusqu'à sa mort, depuis le 19 août 1391. Il résida à Ripaille depuis cette date jusqu'à la nuit du 1ᵉʳ novembre 1391, jour de son décès, avec Bonne de Bourbon et Bonne de Berry, sauf les exceptions suivantes : 22 septembre, matin, Lausanne; 4 septembre, soir, Lausanne; 5 septembre, matin, Moudon, soir et 6 septembre, matin, Lucens; 6 septembre, soir, Payerne; 7 septembre, matin, Morat; le soir, Berne; 8 septembre, Fribourg; 9 septembre, Romont; 10 septembre, Nyon et Ripaille; 22 septembre, matin, Lausanne; le soir, Ripaille; 23 septembre, matin, Lausanne, le soir, Ripaille.

(²) Preuve XLVI. Déposition d'Henri de la Fléchère. Le futur Amédée VIII échappa aux pratiques de Grandville sans doute parce que sa mère, Bonne de Berry, fut plus méfiante qu'Amédée VII.

(³) Preuve XLVI. Déposition d'Aymon d'Apremont.

riposta l'honnête domestique. — Fais ce que t'a enjoint maître Jean, dit alors le comte, et va dans sa chambre ». Le barbier partit donc en prenant tous les objets dont il avait besoin.

Quand tout fut préparé dans l'appartement de Grandville, ce dernier fit asseoir le prince sur un siège, près du feu, la tête vers le brasier; le barbier commença alors à lui laver la tête avec de la lessive chaude, mélangée à diverses substances. « Monseigneur! s'écria le barbier, est-ce que cette lessive n'est pas trop forte? — Oui, certes, répondit Amédée, car elle me cause de grandes douleurs dans la tête. — Je vous crois, dit le barbier, elle me fait aussi bien mal aux mains ». On rasa ensuite la tête du prince et on lui taillada même la peau du cou, pour mieux faire pénétrer une autre lotion toujours très chaude, mais si nauséabonde que le patient se cachait le nez dans un linge pour ne pas la respirer. Après trois autres frictions d'odeur un peu moins répugnantes, le médecin, avec une éponge trempée dans des parfums, frotta longtemps à rebours la tête du comte et la fit devenir rouge, comme ensanglantée. Enfin un emplâtre bouillant fut placé sur le cuir chevelu : Grandville, avec une familiarité remarquée par le barbier, qui nous a conservé les détails de l'opération, prit son propre chapeau pour en coiffer son souverain. Avant de finir, le Bohémien dit encore : « Messire, je veux vous faire prendre une certaine préparation venue d'outre-mer ». Et il alla chercher dans une arrière-chambre un électuaire fabriqué sous forme de pilules noires, de la grosseur d'une fève, qu'il disait avoir rapporté de Chypre. Il donna lui-même l'exemple en avalant l'une de ces pilules; le barbier en absorba une également; celle que prit le prince était distinguée des autres par une enveloppe de papier.

Le comte garda son emplâtre pendant quatre jours environ. Grandville la fit remplacer par d'autres, d'une odeur moins désagréable. La tête du malade fut de nouveau rasée et frictionnée avec une mixture de lait, de myrrhe, d'œufs, d'assa fœtida, d'agrimonia, d'amandes et autres produits, le tout sans préjudice de divers électuaires, pris non sans répugnance. La veille du jour où le prince allait s'aliter, Grandville sortit de sa bourse une nouvelle pilule, qu'il présenta à son souverain : « Oh! la mauvaise viande! » s'écria Amédée en la rejetant. Et de fait, ce médicament était si amer que le valet de chambre, qui essaya de le goûter, dut aussi y renoncer. Toutefois, pendant plusieurs jours, le comte put chasser, la tête entourée de linges. Il se livra effectivement à son plaisir favori le 21, le 22 et le 24 du mois d'octobre. Il absorba même, à ce moment, certain aphrodisiaque dont Grandville ne lui avait pas inutilement vanté les vertus [1]. Toutefois, au retour de sa dernière chasse, il fut pris d'une fatigue extrême, ne pouvant desserrer les dents; il se plaignait aussi

[1] Voir preuve XLVI, dépositions de Jean de Chignin et d'Henri de la Fléchère, et preuve XLIV, les dépenses relatives à la naissance de Jeanne de Savoie, née le 26 juillet 1392, huit mois et vingt-six jours après la mort du Comte Rouge.

d'avoir la langue enflée, couverte de boutons blancs, et souffrait violemment, surtout à la nuque. Il croyait avoir pris froid après avoir enlevé son emplâtre.

Grandville appelé déclara au prince qu'il le guérirait s'il pouvait ouvrir la bouche ou éternuer. « Je ferais plus facilement un autre bruit, répondit le comte à grande peine. Puissiez-vous être à ma place, vous qui m'avez mis en cet état! » (¹). Le malade se laissa cependant entourer de coton la tête et le cou. Le lendemain, mercredi 25 octobre, Amédée put aller entendre la messe, puis il se recoucha pour ne plus se relever. Grandville lui administra de nouveau divers onguents, mais sans grand succès. La souffrance dessilla enfin les yeux du malade. Deux jours plus tard, quand le Bohémien, paré de ses plus riches vêtements, vint dans la chambre du prince lui offrir un contre-poison, sorte de breuvage composé avec la fabuleuse licorne, Amédée, dans un moment d'humeur, chassa l'aventurier de sa présence. « Hélas! disait-il quelques jours après avec regret, il m'a voulu donner de la licorne trop tard; je me repens de ne pas l'avoir bue » (²).

« Il faut savoir pourquoi ce médecin m'a mis dans cet état, disait encore Amédée sur son lit de douleur. C'est un homme d'argent. Il se fait payer séparément les services qu'il me rend, ainsi que les soins donnés à ma mère ou à ma femme. Je crains fort, ajoutait-il aussi, que ce traître n'ait voulu m'empoisonner: il a dû être gagné par mes ennemis à force d'argent ou de promesses ».

(¹) Preuve XLVI. Déposition de Jean de Chignin.

(²) Les détails relatifs à la médication ordonnée par Grandville sont extraits de l'enquête dirigée contre lui en 1392 et publiée preuve XLVI. Il faut lire surtout la déposition de Peronet Alet. On s'imaginait, au moyen âge, pouvoir annihiler l'effet d'un poison en se servant de la défense de cette étrange licorne au corps de cheval et à la tête de cerf, qui aurait eu sur la tête une seule corne. Cette substance si recherchée provenait en réalité non point de ce quadrupède imaginaire, mais de la défense du narval ou de la corne d'un hippopotame. L'emploi fréquent que l'on en faisait en Savoie n'était point particulier à cette Cour : c'était l'application des doctrines thérapeutiques de cette époque. Voici d'autres exemples de son emploi à la Cour de Savoie : « 1418, 15 juin. Libravit Henrico de Wyssembourg de Alamagnia, mercerio, pro quadam magna pecia unicornu ponderante 25 uncias, per dominum empta... precio 82 scutorum ». (Turin, archives camérales. Compte du trésorier général de Savoie 64, fol. 206 v.) — « 1419. A maystre Frelin, dorier, de Pineyrol, par une exprone d'or où il a mis de l'iricorne de Monseigneur, qui poiset une oncze à 64 escus le marc, 8 escus d'or ». (Ibidem. Compte du trésorier général de Savoie 65, fol. 158 v.) En ouvrant les recettes médicales d'alors, on s'étonnerait à bon droit des pratiques superstitieuses de nos ancêtres, si quelques-unes n'avaient laissé encore des traces dans quelques campagnes arriérées. « Voulez-vous faire à homme barbe et cheveux, dira l'auteur d'un réceptaire du XIVᵉ siècle que le Comte Rouge aurait pu lire pour soigner sa calvitie, prenez des poils qui croissent en hiver entre les cuisses des oies et tombent en été; prenez-en le plus que vous en pourrez avoir, brûlez-les et faites-en de la poudre. Avec cette poudre, frottez l'endroit où vous voudrez que le poil pousse ; cette friction est si efficace que si vous frottez les joues d'une femme, en peu d'heures elle sera toute barbue. (Camus, Réceptaire français du XVᵉ siècle d'après un manuscrit de Turin, p. 13.) Dans le même recueil (p. 12) on trouvera aussi, entre autres, une curieuse formule pour savoir si les enfants mourront ou vivront : « faites un emplâtre avec l'herbe appelée rue et de l'huile, rayez la tête du nouveau-né et placez alors l'emplâtre à la manière d'une couronne : s'il éternue après les 7 heures du jour, il vivra; dans le cas contraire, il mourra ». Par comparaison, les ordonnances prescrites par Grandville paraîtront plus scientifiques : elles présentent quelque intérêt pour la pharmacopée du moyen âge. La lessive dont on se servit au début, pour laver la tête du comte, contenait des cendres de lierre vert, de la

On décida, en voyant le mal s'aggraver, de faire venir les médecins ordinaires, dont l'un était en Piémont et l'autre à Chambéry. En attendant leur arrivée, on appela un chirurgien et un médecin de Moudon (¹).

Jean Cheyne, le chirurgien de Moudon, arriva très probablement dans la matinée du samedi 28 octobre. Il était déjà venu à Ripaille avant que Grandville n'eût commencé son fameux traitement. Aussi fut-il profondément surpris du changement observé. Le comte, heureux de le revoir, se fit frotter tout le corps avec de l'huile de camomille et de l'huile de lys, d'après une formule qui lui avait déjà réussi. Le médecin se rendit ensuite dans la chambre de Bonne de Berry, qui l'avait fait demander par sa confidente, Marguerite de Croisy. La jeune comtesse, remarquant aussitôt les mains tuméfiées de l'homme de l'art, lui en demanda la raison. Jean Cheyne, étonné, attribua cette enflure à la friction qu'il venait de faire sur le corps du prince. Un soupçon terrible traversa l'esprit de la princesse; prenant alors à son amie une bague qui contenait de la licorne, elle toucha les mains du médecin en faisant le signe de la croix, pour faire disparaître l'enflure (²).

Ces soupçons d'empoisonnement, traduits par le geste de Bonne de Berry, furent lancés publiquement par le compatriote de Cheyne, Jean de Moudon. Ce praticien, appelé à Ripaille pour examiner les ordonnances du mauvais physicien, déclara en présence de plusieurs personnes, à haute voix et à plusieurs reprises, que le comte de Savoie se mourait, victime de son médecin (³).

myrrhe et des jaunes d'œufs ; d'autres lotions furent faites avec de l'assa fœtida dissous soit dans du vin blanc très clair, soit dans du lait avec de la myrrhe et des œufs. L'emplâtre servant de pansement était composé de poudre de bétoine, d'avelanes brûlées, de miel et d'assa fœtida, que l'on remplaça ensuite, à cause de sa mauvaise odeur, par de l'huile de « balsamus » et de l'eau de lavande. Mais c'est surtout dans la préparation des électuaires que triomphait l'art du physicien. D'après le témoignage de Pierre de Lompnes, Grandville en administra au moins deux, le « Dyaferruginum » et le « Dyaprilis ». Le premier, une composition faite avec de la rouille *(ferrugo)*, pourrait bien servir à désigner le médicament bizarre que l'on trouve dans les prescriptions du médecin, composé avec de la limaille de fer, préalablement lavée suivant des règles de l'art, bouillie dans du vinaigre et mélangée à une vingtaine de substances végétales appartenant aux simples les plus usitées par les médecins de l'école de Salerne : ache, fenugrec, fenouil, ameos, macis, garingal, giroflée, origane, piloselle, spic, clou de girofle, noix muguette, cipperus, éruque, cassia lignea, safran, costus, pavot, rose, mastic et sucre. Une autre composition paraîtra plus étonnante encore, celle que Grandville appelait « Confectio de Magnete ». Comme si l'on croyait pouvoir, par l'influence magnétique de la pierre d'aimant, faire sortir la maladie, on avait mélangé cette substance avec diverses plantes, telles que l'épithime, la gomme de galbanum, le safran, la myrrhe, l'oppoponax, le poivre, l'amomum, la liviesche, le miel rosat, l'écorce de mandragore, dont les qualités mystérieuses devaient si longtemps, dans cette région, exercer la crédulité publique, et enfin certaines secrétions animales, telles que le castoréum. (Voir preuve XLVI.) Ce mélange bizarre était fait selon les règles de l'art médical au xivᵉ siècle. Si l'on ouvre en effet le *Circa Instans,* c'est-à-dire le traité des plantes pharmaceutiques le plus usité à ce moment, on verra figurer parmi les spécifiques réputés non seulement la pierre d'aimant, mais la pierre judaïque, la pierre d'Arménie, la pierre du Démon, la pierre de lynx, « faite de l'urine du loup cervin », la pierre d'éponge, « qui est trouvée dedans les éponges marines ». Camus. *L'opera salernitana « Circa Instans » ed il testo primitivo del « Grant herbier en françoys »* (Modena 1886).

(¹) Preuve XLVI. Dépositions de Péronet Alet, de Chignin et de quelques autres.
(²) Preuve XLVI. Déposition de Jean Cheyne.
(³) Preuve XLVI. Réquisitoire et attestation des bourgeois de Moudon du 27 août 1392.

Le samedi, jour de l'aumône hebdomadaire de Ripaille, le malade fit doubler les rations de pain destinées aux pauvres; le lendemain, son médecin ordinaire Homobonus arrivait de Chambéry; l'autre, Luquin Pascal, obligé de passer les Alpes, ne put se trouver au chevet de son prince que plusieurs jours après, le mardi 31 octobre; ils trouvèrent le malade très exalté, mais parfaitement lucide souffrant non plus seulement de la tête, mais ayant encore des douleurs d'entrailles telles que son ventre se gonflait à éclater si on ne le comprimait à chaque instant. Les deux médecins prescrivirent des onguents, des frictions et des lavements, et épuisèrent à leur tour les trésors de la pharmacopée, la cassia fistula, le cumin, le stechas, le spic, le costus, la marjolaine, le ladanum et l'euphorbe, des huiles de toutes sortes faites avec le castoréum, les olives, la rue, le lys ou le pétrole, des compositions enfin assez compliquées comme le « diatrionpiperum », préparation aux trois poivres, et l'antidote sacré connu sous le nom d'hierapicra (¹). Mais la prescription à laquelle le malheureux malade attribuait le plus d'importance était un bain bizarre dans une sorte de bouillon de renard au vin. « Apportez-moi beaucoup de renards, vivants si possible », avait-il dit à Pierre de Neuvecelle, en lui disant qu'il ne pouvait plus faire un mouvement sans d'intolérables douleurs (²). Mais tous ces efforts semblaient inutiles.

Dans la nuit du mardi au mercredi, le malade, qui n'avait cessé ses imprécations contre Grandville depuis cinq jours, devint plus emporté. A une heure du matin, il chargea l'un de ses palefreniers et un autre serviteur de s'emparer du Bohémien et de l'enfermer dans quelque château, loin de Ripaille, pour lui arracher son secret par la torture. « Prenez garde qu'il ne s'évade, disait-il, car j'ai appris que ses chevaux étaient déjà sellés pour partir. — Voulez-vous que nous le mettions à mort? demanda le palefrenier. — Non, répondit le comte, car ce serait une réparation insuffisante. Je veux que l'on sache l'auteur de ce crime. En vérité et sur le salut de mon âme, j'atteste que ce médecin est l'auteur de ma mort. Ce serait une grande honte pour vous tous, gentilshommes qui m'écoutez, si ce médecin s'échappait sans que l'on puisse savoir la vérité. Si le moindre de mes serviteurs avait subi mes souffrances et que personne ne veuille le venger, moi, de mes propres mains, je pendrais le criminel » (³).

Quelques heures plus tard, sa conversation avec son médecin ordinaire, qui venait d'arriver à son chevet, trahit la même obsession. « Allez, disait-il à maître Luquin, car j'ai grande confiance en vous, allez trouver le sire de Cossonay pour le prier de mettre à la torture cet empoisonneur de Grandville ». Le médecin, douloureusement ému, se mit à pleurer en se dirigeant

(¹) Preuve XXXIX.
(²) Preuve XLVI. Dépositions de Pierre de Neuvecelle et d'Apremont.
(³) Preuve XLVI. Déposition d'Annequin de Sommières.

vers la cheminée pour ne pas laisser voir ses larmes, puis il chercha à s'acquitter de sa mission et revint en disant que le sire de Cossonay était à la messe. « Qu'il vienne de suite, dit le comte — c'était le jour de la Toussaint — même si la messe n'est pas finie ». Et il dépêcha encore auprès du lieutenant général et de la Grande Comtesse Aymon, sire d'Apremont, en le priant de leur dire de s'emparer de Grandville et de ne point le laisser échapper jusqu'à ce qu'on ait su les mobiles qui l'avaient fait agir. « Dis à Madame, ajouta-t-il, que je suis son fils et qu'elle doit avoir pour moi plus d'affection que pour tout autre et qu'elle n'ait plus confiance en ce médecin, car elle en a trop eu et moi-même je me suis fié à lui plus qu'il ne fallait ». Le sire d'Apremont se rendit dans l'appartement de la comtesse, qui avait à ses côtés Louis de Cossonay et Otton de Grandson. La vieille souveraine, en l'entendant, se mit à pleurer, et Cossonay s'écria : « Hélas! il fait grand péché celui qui lui met cela en tête » (¹).

Cette exclamation du lieutenant général de Savoie traduit l'état d'esprit de l'entourage de Bonne de Bourbon. Les vieux conseillers, persuadés que les imprécations du Comte Rouge étaient suggérées par le parti des mécontents, se trouvèrent ainsi portés à prendre la défense de Grandville. Beaucoup d'entre eux d'ailleurs avaient la persuasion que la funeste maladie était occasionnée moins par la médication du nouveau physicien que par la chute malheureuse du souverain dans sa dernière chasse. Il s'était fait « une étroite et profonde plaie en la cuisse sur le nerf », que Grandville ne sut pas soigner, au dire de ses confrères (²). C'était plutôt par ignorance que par malveillance, disaient-ils, qu'il avait fait subir au prince son malheureux traitement. Toutefois, l'aggravation du mal et l'agitation de la Cour obligèrent les membres du Conseil à sortir de leur inertie. L'aventurier fut enfin mandé pour fournir des explications dans l'après-midi de la Toussaint.

Grandville comparut dans la chambre de Cossonay, où se trouvaient déjà l'évêque de Maurienne, le doyen de Ceysérieux, le maréchal Jean de Vernet et les trois médecins Homobonus, Pascal et Cheyne. Le barbier du comte raconta par le menu les détails du traitement. Les médecins avaient entre les mains les ordonnances de Grandville et les discutaient en parlant latin. « Ne croyez pas, leur dit le barbier, que ces prescriptions soient les

(¹) Preuve XLVI. Dépositions d'Homobonus, de Pascal et d'Apremont.

(²) Il est certain que le Comte Rouge avait une blessure à la jambe. Le docteur Luquin Pascal est très affirmatif sur ce point (voir sa déposition, preuve XLVI) et corrobore les dires des chroniqueurs Cabaret, Servion et Dupin au xvᵉ siècle (voir les citations faites au chapitre suivant). Les amis de Bonne de Bourbon et des vieux conseillers mirent cette circonstance à profit pour faire déclarer à Grandville, dans les rétractations qu'ils paraissent lui avoir suggérées le 10 septembre 1391, que personne n'était responsable de la mort du prince, cet évènement étant la conséquence de la blessure qu'il s'était faite au tibia : « Et non credit aliquo modo quod idem Petrus de Lompnis nec aliqua alia persona mundi sit in causa mortis dicti domini Sabaudie comitis preter ruinam quam faciens vulneravit nervum tibie et ad spasimum denique ad mortem ut est predictum devenit ». Cette rétractation a été publiée par CARRARD, l. c., p. 217.

seules qui aient été exécutées. Le traître a donné beaucoup de médicaments
à Monseigneur sans aucune prescription et sans que personne ne le sache ».

Le Bohémien, de son côté, expliqua le traitement qu'il avait fait subir
au souverain uniquement dans le but de guérir sa calvitie. La seule faute
par lui reconnue était l'enlèvement de l'emplâtre qui avait provoqué un fatal
refroidissement, cause de tout le mal. Il s'excusait en affirmant qu'il y avait
là une imprudence involontaire, dont le prince était seul coupable.

Cette déclaration était en contradiction avec les propos tenus par le
malade(¹). Elle ne fut toutefois pas relevée. L'évêque de Maurienne témoigna
seulement sa surprise quand on parla du breuvage à la licorne préparé par
Grandville. « Si vous avez offert au souverain ce médicament, lui dit-il,
c'est que vous jugiez qu'il était empoisonné »(²). Le vieux Cossonay, entêté
dans sa bienveillance, se refusait à croire au mal et affirmait qu'il craindrait
de se damner s'il soumettait à la torture Grandville. Ce dernier, pressé de
questions par les médecins, l'interrogeant sur le tempérament du prince, la
nature de ses crises et la marche de la maladie, finit par se troubler; arguant
de sa bonne foi, il s'en remettait à la miséricorde du Conseil.

Heureusement pour le mauvais physicien, cet examen embarrassant fut
interrompu. Jean Cheyne vint prévenir les conseillers que l'heure suprême
approchait : il était temps de songer aux dernières volontés du prince. En
effet Amédée, peu d'instants après, rendait le dernier soupir dans la nuit de
la Toussaint au Jour des Morts, le jeudi 2 novembre 1391, à une heure du
matin.

(¹) Voir preuve XLVI la déclaration de Grandville et la déposition de Neuvecelle.
(²) Preuve XLVI. Déposition de J. Cheyne.

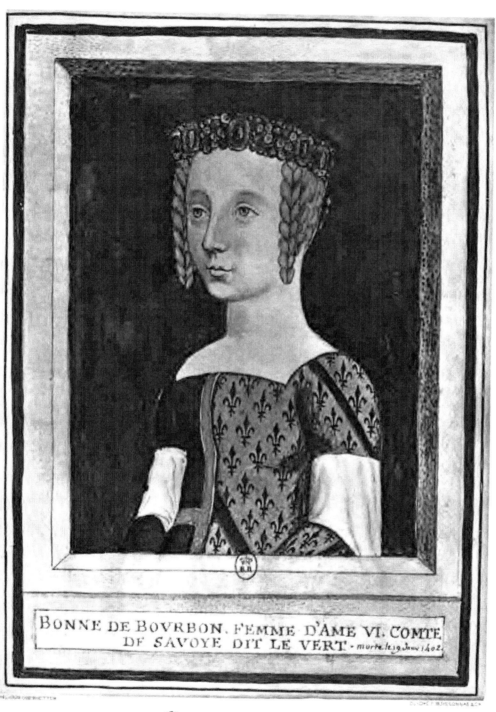

BONNE DE BOVRBON, FEMME D'AME VI. COMTE
DE SAVOYE DIT LE VERT - *morte le 19 Janv 1402.*

Bonne de Bourbon
*d'après une miniature du XV*ᵉ *siècle, du Recueil Gaignières,*
à la Bibliothèque Nationale.

CHAPITRE V

L'explication du drame de Ripaille

Sépulture du Comte Rouge. Tranquillité de la Cour pendant son installation a Chambéry. — Versions des chroniqueurs et des historiens relatives a la mort d'Amédée VII. — Arrestation de Grandville. Double enquête dirigée par les partisans et les adversaires de la Grande Comtesse. Accusations formulées par le physicien contre Bonne de Bourbon. — Innocence de la Grande Comtesse. — Caractère intéressé des accusations du physicien. — Troubles de la Régence. Scission entre Bonne de Bourbon et Bonne de Berry. Intervention des princes français. Triomphe des adversaires de la Grande Comtesse, obligée de quitter la Savoie. — Exécution du pharmacien Pierre de Lompnes. Sa réhabilitation. Rétractation de Grandville. — Culpabilité de Grandson, complice de Grandville.

Le Comte Rouge avait à peine clos ses paupières que déjà, comme pour chasser le cauchemar de sa fin tragique, l'on précipitait les préparatifs de son dernier voyage. Aloës, myrrhe, acacia, bois de santal, musc, cumin, romarin, noix de cyprès, muscade, gingembre et clous de girofle, maître Mélan, l'apothicaire de Thonon, avait tout disposé pour permettre à Jean Cheyne de procéder avec ces aromates à l'embaumement du corps ('). Un jour ne s'était pas écoulé que les chanoines de Filly, près de Sciez, attendaient le cortège qui devait emmener la dépouille du prince dans les caveaux de Hautecombe. Le départ ne se fit cependant que le lendemain vendredi matin; le patriarche de Jérusalem, l'évêque de Saint-Jean-de-Maurienne, les abbés d'Aulps et de Filly, les seigneurs de Langin, de Mons, Boniface de Challant et Jean du Vernet accompagnèrent leur malheureux souverain.

Dès que l'on eut quitté Ripaille, le cortège se grossit des gens du peuple, groupés par paroisses, croix en tête, sous la direction de leurs curés. La lueur vacillante des torches, offertes par les bonnes villes, apparaissait et

(') Preuve XXXIX.

4

disparaissait suivant les caprices de la route. On s'arrêta à Douvaine pour prendre une collation et faire reposer les trente-six porteurs, Puis, à la tombée de la nuit, les cloches annoncèrent aux Genevois l'approche du convoi ; les dominicains et messieurs du chapitre de Saint-Pierre prirent les devants, et bientôt, à la cathédrale, une cinquantaine de prêtres et quelques clercs s'agenouillèrent autour du cercueil princier, joignant leurs prières à celles des pauvres vagabonds, des malades du Reclus et des lépreux du Pont d'Arve.

Le lendemain, la petite église de Frangy abrita quelques instants les restes du comte de Savoie avant qu'un bateau ne les transportât jusqu'à leur dernière demeure par Seyssel, le Rhône, Chanaz et le lac du Bourget. Enfin le dimanche matin, 5 novembre 1391, on parvint à l'abbaye de Hautecombe[1], où fut célébrée une sépulture provisoire, en présence des évêques de Genève et de Maurienne, de nombreux abbés et d'une foule de gentilshommes[2].

La mort mystérieuse du Comte Rouge allait pendant longtemps défrayer les conversations : l'évasion du médecin, si véhémentement accusé par son malade, donnait de nouveaux aliments à la curiosité publique. Dans le peuple, comme à la Cour, on crut à un crime. On savait que le Comte Rouge avait testé en faveur de sa mère, lui laissant ſa régence pendant la minorité du nouveau souverain, à peine âgé de huit ans. Aussitôt, dans les campagnes, des bruits accusateurs s'élevèrent contre celle qui avait bénéficié de la situation. Le châtelain de Thonon dut sévir et condamner à une lourde amende un habitant d'une petite paroisse du Chablais qui s'était permis de tenir contre la Régente des paroles portant atteinte à son honneur[3].

A la Cour, les adversaires des vieux conseillers provoquèrent un mouvement d'opinion en formant le serment de poursuivre les coupables de la mort du Comte Rouge, entraînant dans la conjuration quelques amis de la Grande Comtesse[4]. Toutefois, pendant plusieurs mois, Bonne de Bourbon, effectivement instituée Régente par le testament de son fils, exerça le pouvoir dans sa plénitude, sans aucune contestation, toujours entourée de ses vieux amis, l'évêque de Maurienne, Yblet de Challant, Guillaume d'Estrés, Aimon d'Apremont et de bien d'autres[5]. La Cour avait quitté précipitamment

[1] Preuve XLI.

[2] Preuve XLI.

[3] Extrait du compte du châtelain de Thonon, Petremand Ravais, du 20 avril 1391 au 20 avril 1392 : « Recepit ab Humberto Columbi, de Magnier (Maugny, commune de Draillans), inculpato quedam verba injuriosa dixisse contra honorem domine nostre domine Bone de Borbonio, Sabaudie comitisse, 15 florenos auri boni ponderis veteres ». (Turin, archives camérales.)

[4] La date précise de ce serment n'est pas connue, mais elle est antérieure au mois de mars 1392, c'est-à-dire antérieure à la mort de Pierre, comte de Genève, l'un des conjurés. GUICHENON, *Histoire générale de la Maison de Savoie*, preuve p. 669.

[5] Hommage rendu en leur présence, le 10 janvier 1392, au château de Chambéry, dans la chambre à coucher de Bonne de Bourbon, par les représentants du pays de « Vivadio ». (Turin, archives de Cour. Protocole Cour Bombat 67, fol. 36. Ce protocole contient beaucoup d'autres hommages rendus cette année à la Régente.)

Ripaille, le 4 novembre, pour n'y plus revenir. Après quelques semaines de résidence à Nyon, la Grande Comtesse était allée s'installer à Chambéry dès le 9 décembre 1391, accompagnée du prince d'Achaïe, de Bonne de Berry et du jeune Amédée VIII (¹). On célébra bientôt, le 2 avril 1392, à Hautecombe, les obsèques solennelles du Comte Rouge. Le luxe de cette cérémonie avait été tel qu'il avait fallu vendre le collier et les joyaux du défunt (²). L'élite de la noblesse était venue rendre au souverain ce suprême hommage (³). Quelques mois plus tard, un joyeux carillon succédait à ce glas funèbre : les gens de Chambéry apprenaient l'heureuse délivrance de « Madame la Jeune », assistée, comme par le passé, de maître Homobonus, de Luquin Pascal et du vieux Pierre de Lompnes. Dans la grande salle du château, un évêque, des abbés, d'autres ecclésiastiques et de nombreux seigneurs appelaient les bénédictions du ciel sur la fille posthume d'Amédée. Une fête populaire réunissait autour du berceau de Jeanne de Savoie, comme un symbole d'union, gentilshommes et bourgeois, artisans et cultivateurs (⁴). Le silence semblait se faire enfin autour du drame de Ripaille quand on apprit une étonnante nouvelle : Grandville était arrêté.

L'explication du drame de Ripaille a sollicité de nombreuses curiosités. Bien avant les érudits, les chroniqueurs s'étaient émus; cet évènement eut aussitôt un retentissement considérable même en dehors des montagnes de la Savoie. N'est-il point en effet bien significatif d'en retrouver l'écho dans une œuvre contemporaine, écrite loin des Alpes, quelques années à peine après la mort du Comte Rouge. Un chroniqueur anonyme, originaire du diocèse de Rouen, nous rappelle, dans son récit qui intéresse surtout la Normandie, qu'Amédée était en train de chasser « aux bêtes sauvages » dans ses forêts quand il perdit sa suite. « Alors, dit-il, un léopard vint qui l'assaillit de dessus son cheval, le dévora et l'occit » (⁵).

Ce sera aussi une merveilleuse histoire de chasse que dira un autre conteur, Perrinet du Pin, l'auteur de la *Chronique du Comte Rouge*, en 1477. L'ancien « léopard » devient plus vraisemblablement, sous sa plume un peu prolixe, « un moult grand et fier sanglier, qui plus de six ans entiers s'était tellement... fait chasser, craindre et redouter que chien n'était qui sans mort pût de lui approcher, ni homme qui de l'enferrer aventurer se osât. Par sa

(¹) Preuve XLII.

(²) Pour acheter les draps d'or, les étoffes de « cendal », la cire et autres choses nécessaires pour la cérémonie des secondes funérailles, Bonne de Bourbon fit vendre, en février 1392, à Genève, diverses pièces d'orfèvrerie ayant servi de parure au défunt, pour la somme de 372 francs et demi de Roi, soit plus de 7000 francs actuels, notamment son collier aux lacs de Savoie orné de sa devise. (Turin, archives camérales. Compte du trésorier général de Savoie 38, fol. 67.)

(³) Preuve XLI.

(⁴) Jeanne fut baptisée quatre jours après sa naissance; elle naquit le 26 juillet. Voir preuve XLIV.

(⁵) *Chronique des quatre premiers Valois*, édition de la Société de l'histoire de France (Paris 1862), à la date de 1392. Cette œuvre date des dernières années du xivᵉ siècle.

très grande fureur, il se faisait aux uns nommer le fort sanglier enragé, et les autres l'appelaient le grand roi du bois de Lonnes » près Thonon([1]). Amédée aurait été victime de la terrible bête. Sa fin si prompte devenait aussi le résultat d'une chute malheureuse. Ce récit, où la fantaisie se donne libre carrière, a été rajeuni de nos jours dans un roman historique de Jacques Replat, intitulé précisément *Le sanglier de la forêt de Lonnes* ([2]).

Perrinet du Pin était pensionné par la maison de Savoie; il semble que sa version soit celle de la Cour. Cependant déjà du temps d'Amédée VIII, un autre chroniqueur, aux gages du prince, laissera soupçonner une partie de la vérité. Cabaret, en 1419, fait allusion à l'étrange médication ordonnée par Grandville, disant que le « physicien étranger » appelé auprès du Comte Rouge « lui fit raser la tête et hâcher d'une lancette tant que le sang en saillait par plusieurs lieux; et lui mit lavendes et emplâtres par-dessus dont, quand la pâmoison (syncope) était passée, le comte de Savoie disait souventes fois : Ce mauvais physicien m'a occis et m'a fait venir cette maladie. Il rappelle toutefois aussi l'accident de chasse de la forêt de Lonnes, quand le prince, à la poursuite d'un sanglier, fut renversé par son cheval et « fut blessé d'une profonde et étroite plaie en la cuisse sur le nerf. Lors le relevèrent ses gens, et chevaucha à Ripaille, et tint à nonchaloir sa plaie..... Et au bout de quinze jours lui vint une grave maladie de laquelle sentant une très amère passion (souffrance), se confessa, communia.... et après fit son ordonnance notablement ». Cabaret, qui était payé par le duc de Savoie, se garde bien de choisir entre les deux versions qu'il reproduit. « Pour quoi, continue-t-il, entre les serviteurs, qui illec étaient, avait grand débat, car les uns tenaient que la pâmoison qu'il avait venait de la plaie qu'il s'était faite à choir du cheval, et les autres affirmaient que ce procédait par les choses faites par ce physicien appelé maître Jean » ([3]). Servion, un autre historiographe de Savoie, s'appropriera ce récit, en 1464, presque textuellement ([4]). L'auteur anonyme de la *Chronica latina Sabaudie*, à la même époque, puis au siècle suivant, Champier et Paradin copieront aussi la prudente exposition de Cabaret ([5]).

Au XVIᵉ siècle toutefois, des voix plus indépendantes se feront enfin entendre : Macchanée, croyant à un crime, prononcera le nom d'Otton de Grandson([6]). L'érudit Pingon, qui eut ses entrées libres aux archives ducales,

([1]) Cette chronique a été publiée dans les *Monumenta historiæ patriæ,* tome Iᵉʳ des *Scriptores,* col. 6i3.

([2]) Publié à Annecy en 1840.

([3]) *Chroniques de Savoie,* par CABARET, manuscrit 151 des archives de Genève, fol. 248. Ces chroniques furent déposées, le 11 mai 1419, aux archives du château de Chambéry. MAX BRUCHET, *Inventaire du trésor des Chartes de Chambéry* (Chambéry 1900), p. 13.

([4]) *Monumenta historiae patriae,* Scriptores, I, 379.

([5]) La *Chronica latina Sabaudie* a été publiée dans les *Monumenta historiæ patriæ,* Scriptores, I, 6i3. — CHAMPIER est l'auteur des *Grans Croniques des... princes... de Savoye,* publiées à Paris en 1515. — La première édition des *Chroniques de Savoie,* de PARADIN, parut à Lyon en 1552.

([6]) *Monumenta historiæ patriæ,* Scriptores, t. Iᵉʳ.

à la fin du même siècle, déclarera de son côté que le Comte Rouge fut la victime des poisons de Grandvillle([1]). Della Chiesa partagera sa conviction([2]). Mais le succès des in-folios de Guichenon, accréditant dans son *Histoire généalogique de la Maison de Savoie*, en 1660, la version de l'accident de chasse, sans doute pour ne pas déplaire à sa protectrice, Madame Royale, régente de Savoie, entravera pendant longtemps la recherche de la vérité([3]).

Il faut attendre l'admirable éclosion des études historiques au xixe siècle, sous le règne de Charles-Albert, pour faire de nouveaux progrès. Le grand historien piémontais Cibrario réussira à découvrir l'enquête dirigée en Savoie sur la mort du Comte Rouge; il en a publié quelques fragments en 1835, démontrant la culpabilité de Grandville([4]). Peu après, un érudit français, M. Leglay, découvrit la déposition de ce médecin dans les archives départementales du Nord et la faisait imprimer en 1847([5]). C'était la confirmation de la thèse de Cibrario : aussi celui-ci accentua-t-il encore ses conclusions en incriminant la mère même du prince. « Si elle n'a pas ordonné le meurtre, dit-il dans l'un de ses derniers travaux, elle est tout au moins suspecte d'avoir fait préparer des médecines pour affaiblir son fils et l'empêcher de régner([6]). Bientôt sa thèse fut exagérée, suivant les besoins de la scène, dans un drame de Giacosa, toujours en faveur aujourd'hui à Turin([7]).

Bien que Bonne de Bourbon ait trouvé en Belgique, en 1856, un vaillant champion dans le savant éditeur de Froissart, M. Kerwyn de Lettenhove, qui refuse de donner créance aux allégations de Grandville([8]), l'influence de Cibrario triomphera en France. M. Vayssière([9]), archiviste de l'Ain, vulgarisera sous un pseudonyme les recherches du grand Piémontais. En Savoie, au contraire, la version officielle de l'accident de chasse n'a, pour ainsi dire, pas été contestée, sauf par Joseph Dessaix, toujours inspiré par Cibrario, mais moins sévère que lui([10]). Dans le pays de Vaud, M. Carrard([11]), avec de nouveaux documents, confirmera la culpabilité de Bonne de Bourbon et

([1]) J'ai reconnu des notes de la main de PINGON sur l'enquête dirigée en 1392 contre Grandville et conservées aux archives camérales. Cet historien parle de la mort du Comte Rouge notamment p. 50 de son *Inclytorum Saxoniæ Sabaudiæ que principum Arbor gentilitia* (Turin 1581).

([2]) *Corona reale* I, p. 89.

([3]) La première édition de cet ouvrage, imprimée à Lyon, date de 1660. Le récit de la mort du Comte Rouge s'y trouve, ainsi que dans l'édition postérieure de Turin (dans cette dernière édition, t. II, p. 12).

([4]) « La morte d'Amédeo VII » dans *Opuscoli storici et letterari* (Milan 1835), p. 73 à 81.

([5]) Voir plus haut la référence de cette déposition du 30 mars 1393.

([6]) CIBRARIO. *Specchio cronologico*, 2me édition (Florence 1869), p. 163, et *Storia del Conte Rosso* dans le 1er volume des *Studi storici* (Turin 1851).

([7]) GIACOSA. *Il Conte Rosso*, dramma in tre atti, 3me édition (Turin 1881).

([8]) *Bulletin de l'Académie de Belgique* (1856), p. 57.

([9]) MAX SEQUANUS. *La mort d'Amédée VII, dit le Comte Rouge. Un duel judiciaire à Bourg.* Lyon 1879, in-12.

([10]) J. DESSAIX. *Evian-les-Bains et Thonon* (Evian 1864), p. 141.

([11]) CARRARD. *A propos du tombeau du chevalier de Grandson* dans le t. II de la 2me série des *Mémoires et documents de la Société d'histoire de la Suisse romande* (Lausanne 1890), p. 153 à 223.

d'Otton de Grandson, tandis que son compatriote, M. Piaget, avec les mêmes textes, plaidera l'innocence du gentilhomme vaudois [1].

Après tous ces travaux publiés en Piémont, en Savoie, en Suisse, en France et en Belgique, au milieu de ces conclusions contradictoires, il nous a semblé utile de présenter à notre tour, grâce à des documents inédits, l'explication du drame qui a suscité une si universelle curiosité.

Malgré les accusations du Comte Rouge, Grandville avait réussi à s'échapper quatre jours après la mort du prince, trouvant l'hospitalité à Sainte-Croix, dans les domaines de Grandson; il avait fini, on ne sait comment, par tomber entre les mains du duc de Berry.

Le beau-père d'Amédée s'empressa d'annoncer à la Régente la capture du « mauvais physicien », en la priant d'ouvrir une enquête. Le même jour — 10 août 1392, — il faisait part de cette arrestation à la noblesse et aux gens des bonnes villes dans le Pays de Vaud, en Savoie et en Piémont; il prévenait surtout le prince d'Achaïe, « celui à qui le fait de son très cher et aimé fils le comte de Savoie « après ses deux mères, touche le plus », celui qu'il avait précisément chargé de diriger la procédure; il l'invitait instamment à notifier l'ouverture de l'instruction aux gentilshommes qui avaient fait « certaines promesses jurées de poursuivre les coupables » [2].

Le prince d'Achaïe, pour cette haute mission, n'avait point, aux yeux de beaucoup, l'autorité requise. Ses ennemis pouvaient faire observer que, séparé du trône par un berceau d'enfant, il était presque visé par un propos du Comte Rouge s'écriant sur son lit de mort : « Arrêtez Grandville, pour que l'on sache qui l'a poussé à commettre son crime : je sais bien qu'il n'a pu agir de son propre chef, puisqu'il ne sera ni comte, ni administrateur de l'Etat après moi » [3]. Les préoccupations du prince d'Achaïe, surveillant les derniers préparatifs de l'expédition de Grèce au moment où son cousin mourait, le disculpent toutefois de toute suspicion dans l'empoisonnement du Comte Rouge [4]; mais, pendant la minorité d'Amédée VIII, ce personnage et son frère Louis continuèrent à exciter la défiance des adversaires de la Régente au point qu'ils furent éloignés de la personne du jeune comte [5].

[1] PIAGET. *Oton de Grandson et ses poésies*. Extrait du t. XIX de la *Romania* (Paris 1890). Voir aussi PASCALEIN, *La comtesse de Savoie Bonne de Bourbon a-t-elle empoisonné son fils Amédée VII?* dans la *Revue savoisienne* (1893), p. 109 et 177. Il y a beaucoup d'autres articles publiés sur ce sujet, dus à MM. Gonthier, Piccart, Costa de Beauregard, Arandas, Ferrand, etc. Nous n'avons fait mention que de ceux qui contenaient de nouveaux documents.

[2] Lettre du 10 août 1392, adressée aux nobles du Faucigny, du Genevois et du Chablais, publiée dans GUICHENON, *Histoire de Savoie*, preuves p. 667. — Autre lettre datée du même jour, adressée aux nobles et communautés du Piémont, publiée par CARRARD dans le t. II, p. 212, de la 2ᵐᵉ série des *Mémoires de la Société d'histoire de la Suisse romande*. — Voir aussi le mandement du 10 août 1392, preuve XLV.

[3] Preuve XLVI.

[4] DATTA. *Storia dei principi di Savoia del ramo d'Acaia* (Torino 1832), t. Iᵉʳ, p. 282, réfute les propos tenus contre le prince d'Achaïe au sujet de la mort du Comte Rouge.

[5] Cette mesure fut prise par les ducs de Bourgogne et de Berry. Voir preuve XLIX.

Héritier présomptif de la Maison de Savoie, le prince d'Achaïe s'était
rangé résolument du côté de Bonne de Bourbon, non seulement par recon-
naissance pour de nombreux services, mais parce qu'il entrevoyait un péril
national si on laissait les oncles du roi de France diriger la politique de la
Savoie. Il devenait ainsi le défenseur des vieux conseillers de la Grande
Comtesse. Ne pouvant se refuser à ouvrir l'enquête demandée par le duc de
Berry, puisque l'opinion publique avait été saisie par l'intermédiaire des
membres de la noblesse et des gens des communes et que lui-même avait
juré de venger la mort de son cousin, il s'attacha du moins à laisser dans
l'ombre l'attitude de certains personnages compromis, pour accumuler les
charges contre Grandville seul. Le « physicien empoisonneur qui devait être
principal de la besogne », selon les expressions du duc de Berry, devenait
dans le réquisitoire du prince d'Achaïe, en septembre 1392, « un individu vil
et abject, de basse extraction, à la merci d'une somme d'argent ou d'une
promesse, débauché et vagabond, roulant sans cesse de par le monde » ;
c'était contre lui une clameur unanime, à la Cour comme à la campagne, et
les enquêteurs produisirent à l'appui de ces rumeurs les attestations des
habitants d'Hermance, d'Aigle, de Saint-Maurice-d'Agaune, de Thonon, de
Bonne, de Bonneville, de Cluses, de Sallanche et de Flumet.

La certitude de savoir que Grandville était voué à l'exécration générale
n'était pas le résultat que le duc de Berry espérait de l'enquête demandée à
la Régente et au prince d'Achaïe. Le physicien ne pouvait être qu'un instru-
ment : il restait à déterminer ses complices et surtout les instigateurs du
crime. Une autre instruction fut alors dirigée par les gens du duc de Berry :
Grandville fut soumis à divers interrogatoires qui allaient jeter Bonne d
Bourbon dans une douloureuse surprise.

« Il n'y a de présent, lui écrivait son frère le duc de Bourbon, le 18 jan-
vier 1393 (¹), autre chose de nouveau par deçà qui soit à écrire fors que les
gens de Monsieur de Berry ont mis en question et torturé maître Jean le
physicien. Mais, Dieu merci, il n'a dit aucune chose contre vous ni votre
honneur et état. Toutefois il a dit, selon ce que j'ai senti, que vous lui aviez
dit que, pour ce que beau neveu votre fils, dont Dieu ait l'âme, voulait aller
faire guerre en Valais, que lui médecin trouvât voie et manière s'il pouvait
que mondit neveu n'y allât point de sa personne. Item, qu'il fît tant que
mondit neveu, qui voulait prendre son gouvernement, ne put le prendre si
tôt ; item, qu'il empêchât mondit neveu d'engager certaines terres qu'il
voulait engager ; item, s'il pouvait trouver voie et manière pour que le

(¹) Cette lettre, publiée par Cibrario, *Conte Rosso*, p. 123, est datée de Paris, 18 janvier, sans
indication d'année. Mais le contexte permet d'affirmer que cette lettre est de 1393. Il est dit que
Charles VI était à Paris au moment où le duc de Bourbon envoyait cette lettre. Ce prince était à
Paris le 18 janvier 1393 ; au contraire, il en était absent le 18 janvier 1392, étant à Tours, et le
18 janvier 1394, étant à Saiut-Germain. (Petit. *Séjours de Charles VI* dans le *Bulletin historique et
philologique*, 1893.)

mariage de mon petit neveu et de la fille de M. de Bourgogne ne se fit point. Et aussi il a accusé messire Otton de Grandson de ce qu'après la mort de mondit neveu, il le fit mettre hors du pays pour venir par-devers moi ».

On conçoit les inquiétudes de la mère du Comte Rouge en lisant cette missive : elles étaient d'autant plus fondées que Grandville ne se bornait point à des insinuations. Le médecin accusait catégoriquement la Grande Comtesse — et répétera ses déclarations le 3o mars 1393 — disant qu'elle avait sollicité des préparations pour rendre Amédée « impotent et paralytique de ses membres » et le faire tomber en « telle maladie qu'il mourrait sans que l'on put y porter aucun remède ». Maître Grandville répondit que l'entreprise était facile, le comte lui ayant « demandé conseil pour avoir cheveux en sa tête et bonne couleur en son visage... Et lors ladite comtesse lui dit de le faire, et pour ce faire, lui promit qu'il serait toujours de son hôtel, qu'elle lui ferait plusieurs biens et qu'elle lui donnerait tout ce qu'il lui demanderait » (¹).

Les accusations du médecin seront rétractées plus tard par le même Grandville. Mais elles furent, entre les mains d'adversaires irréductibles, une arme empoisonnée et terrible. Bonne de Bourbon succombera sous les coups de ses ennemis : elle sera même la victime de beaucoup d'historiens. Quelle est donc la valeur des charges relevées contre elle ? Il est nécessaire, pour se former une conviction, de bien connaître les troubles de la Régence en ces temps néfastes.

Tout crime suppose une cause. Quel mobile aurait pu inspirer Bonne de Bourbon? D'après Grandville, la Grande Comtesse craignait de perdre son influence. Il est sûr que son autorité était considérable. Mais il paraît non moins certain que le Comte Rouge ne chercha point à l'affaiblir. Depuis que Bonne de Bourbon avait été appelée, de par la volonté de son mari, à partager la couronne avec son fils, une heureuse harmonie s'était établie entre eux; Amédée gardait la partie chevaleresque et brillante du pouvoir, et sa mère dirigeait l'administration intérieure et les négociations diplomatiques. Bonne de Bourbon était si peu jalouse qu'elle laissera à son fils, notamment dans la campagne de Nice, l'occasion de se couvrir de gloire.

Bien au contraire, en suivant pas à pas le Comte Rouge dans ses derniers actes, rien ne vient révéler des symptômes de mésintelligence. Si le prince avait voulu s'émanciper, aurait-il choisi, par exemple, pour arbitre dans son conflit avec le Montferrat, précisément le frère de la Grande Comtesse (²)?

(¹) Déposition de Grandville du 3o mars 1393, publiée par LEGLAY, l. c.

(²) Le duc de Bourbon rendit sa sentence le 27 septembre 1391. GABOTTO, *Gli ultimi principi d'Acaia*, p. 159. On trouvera dans le Protocole Bombat 67, fol. 31 verso, aux archives de Cour, le texte de l'acte par lequel ce prince est choisi comme arbitre par le Comte Rouge, Guillaume de Montferrat et son frère Théodore, marquis de Montferrat, le 19 novembre 1390, à Ivrée. « in camera retractus illustris. . . Bone de Borbonio, Sabaudie comitisse, presentibus. . . episcopo Maurianensi. . ., Karolo d'Allebret, Johanne de Vienna, admiraudo Francie, Ybleto domino Montisjoveti et Challandi, . . . Guigone Ravaysii ».

Lors de ses conférences avec les ducs de Berry et de Bourgogne, en mai 1391, aurait-il emmené l'évêque de Maurienne, le doyen de Ceysérieux, Girard de Ternier, Boniface de Challant, Jean de Serraval, les sires de Meillonas et de Corgeron, Gui de Grolée, c'est-à-dire rien que des amis de Bonne de Bourbon, sauf un, réduit à l'impuissance, Humbert de Savoie, sire d'Arvillars (¹).

Mais, dira-t-on, le bizarre testament du Comte Rouge ne vient-il pas confirmer les insinuations du mauvais physicien? C'est la Grande Comtesse qui a bénéficié de la mort de son fils; c'est elle qui conservera le sceptre, et cependant, suivant la tradition, c'était non pas l'aïeule, mais la mère, Bonne de Berry, qui devait être Régente. L'acte qui donnait le pouvoir à Bonne de Bourbon, fait quelques heures avant la mort du souverain, aurait-il été arraché à un cerveau affaibli par la souffrance?

Bien que le comte, malgré sa maladie, ait été sain d'esprit jusque dans ses derniers moments (²), il est peu probable que ce soit lui qui ait dicté son testament, car il ne semble pas qu'il ait eu le temps nécessaire pour élaborer cette longue pièce. Quand le médecin Jean Cheyne vint avertir les membres du Conseil qu'il était grand temps de songer aux dispositions à prendre (³), c'était le soir de la Toussaint, quelques heures avant l'issue fatale. Les vieux conseillers, heureux de conserver leurs places par la faveur de Bonne de Bourbon, craignant même de les perdre si quelque instrument authentique ne conservait point la preuve des volontés de l'agonisant, ont dû préparer à l'avance le document qui devait, malgré le parti des mécontents, continuer à leur assurer le pouvoir.

Un témoin oculaire, Guillaume Francon, le confesseur qui administra au prince les derniers sacrements, entendit en effet que plusieurs « admonestèrent ledit Monseigneur de Savoie pour qu'il fît son testament et que ledit Monseigneur leur répondait qu'il n'entendait à testamenter autrement que Monseigneur son père avait fait, mais confirmait le testament de Monseigneur son père (fait en faveur de Bonne de Bourbon). Et à la fin,

(¹) On trouvera dans le compte de l'hôtel des comtes de Savoie (vol. 74, fol. 113 verso, archives camérales de Turin) qu'Amédée VII était à Lyon, le 9 mai 1391, avec les ducs de Berry et de Bourgogne; le lendemain, Philippe de Bard, le comte de Genève et Guy de la Trémouille figurent dans sa suite. Le 11 mai, le comte de Savoie quitte Lyon. Le 17, il reçoit à Aix la visite d'un envoyé du comte d'Armagnac; le 18 et le 19 mai, le seigneur de Vertus séjourne avec lui à Aix; le 20, il reçoit la visite de Jean Fahola, chevalier, ambassadeur du comte d'Armagnac. Les noms de ces personnages prouvent qu'il s'agit de l'expédition projetée par le roi de France et ses oncles en Italie, pour remettre sur le trône pontifical de Rome l'antipape d'Avignon, Clément VII, frère du comte de Genève; elle fut ajournée en attendant l'issue de la campagne dirigée par les routiers gascons du comte d'Armagnac contre Jean Galéas Visconti, seigneur de Milan et comte de Vertus, qui devait se terminer par la défaite d'Alexandrie et ramener le Comte Rouge, comme on l'a vu, à Ripaille, en août 1391. Voir un mandement du roi de France confirmant cette interprétation, daté du 11 mai 1391 et publié dans JARRY, La vie politique du duc d'Orléans, p. 73 note.

(²) Preuve XLVI, déposition de Pierre de Lompnes.

(³) Ibidem, déposition de Jean Cheyne.

ledit Monseigneur de Savoie fit son testament par lequel il commettait à Madame de Savoie sa mère le gouvernement et administration de ses enfants et de ses terres »(¹). Cette détermination n'étonna point ceux qui connaissaient les sentiments secrets du prince. « Après Dieu, disait-il souventes fois au même prêtre pendant sa maladie, sa singulière espérance et confiance du fait de son âme et de son corps, de ses enfants et de sa terre était en ladite Madame sa mère »(²). Le moribond ne fit sans aucun doute qu'approuver les dispositions qui lui furent lues; mais elles s'harmonisaient avec ses actes antérieurs : on peut donc considérer son testament comme étant vraiment l'expression de sa volonté.

D'ailleurs, s'il y avait eu quelque supercherie de la part de Bonne de Bourbon ou du Conseil, l'un des ennemis de la Grande Comtesse, Humbert de Savoie, sire d'Arvillars, qui assistait à cet acte mémorable, n'eut point manqué, lors des troubles de la Régence, d'élever une protestation afin de faire triompher la cause de Bonne de Berry(³); son silence n'est-il pas une preuve significative de la confiance que cette princesse avait su inspirer à son fils.

Toujours, à en croire Grandville, que nous réfuterions moins copieusement s'il n'avait égaré tant de personnes, Bonne de Bourbon aurait eu entre autres raisons d'attenter à la vie de son fils, le désir d'empêcher « l'aliénation des châteaux qu'il voulait vendre au comte de Genève » et son opposition au mariage du futur Amédée VIII avec la fille du duc de Bourgogne. Le comte de Genève, qui mourut subitement à Avignon en mars 1392, aurait été même, disait-il, une autre victime de la Grande Comtesse(⁴). Si l'on interroge les textes, on constate au contraire que ces prétendus ennemis se témoignaient beaucoup de sympathie. Pierre de Genève fréquentait assidûment Ripaille, et il prodigua ses consolations à la malheureuse mère dans les jours qui suivirent la mort de son fils(⁵). Quant à la crainte de l'intervention du duc de Bourgogne dans les affaires de Savoie, elle était un peu tardive, puisque le mariage de la fille de ce prince avec le futur comte de Savoie était arrêté depuis six ans(⁶).

Les mobiles invoqués par Grandville pour incriminer la Grande Comtesse ne résistent donc pas à l'examen. Mais, même si ces raisons eussent été fondées, Bonne de Bourbon aurait-elle été femme à exécuter des desseins si

(¹) Preuve LI.

(²) *Ibidem.*

(³) La protestation des adversaires de Bonne de Bourbon, du 9 mai 1393, publiée dans les preuves de l'*Histoire de Savoie*, de Guichenon, ne contient aucune allusion qui permette le moindre doute sur la validité du testament d'Amédée VII.

(⁴) Déposition de Grandville du 30 mars 1393, déjà citée.

(⁵) Voir aux archives camérales le compte de l'hôtel de Bonne de Bourbon de 1391 à 1392.

(⁶) 11 novembre 1386. Traité de mariage conclu à L'Écluse en Flandre, publié dans Guichenon, preuves p. 343. Voir aussi le récit de Servion dans le t. Iᵉʳ, p. 374 des *Scriptores* des *Monumenta historiæ patriæ.*

coupables? Cette arrière-petite-fille de saint Louis ne se serait-elle point souvenue de son illustre origine? N'était-elle pas la sœur du bon duc Louis, celui qui aimait à dire que « chevalier ne doit avoir envie dans son cœur fors que d'une chose, c'est de bien faire », le prince qu'on surnommait en Angleterre le « roi d'honneur »(')? Il y avait dans sa famille des traditions de loyauté qui répugnent à une pareille hypothèse. La mère du Comte Rouge était d'ailleurs douée d'une sensibilité incompatible avec les actes d'une criminelle. Son fils nous révèle la Grande Comtesse sous un jour inconnu quand il s'écriera, sur son lit de mort, apprenant que Cossonay devait lui parler de Grandville : « Voici une maigre consolation, car Madame est sensible et aura pitié du médecin lorsqu'il aura pleuré devant elle »(²). Bonne de Bourbon croyait sincèrement que son fils succombait aux suites de son accident de chasse. Cette impossibilité de croire au mal, à l'œuvre néfaste d'un médecin empoisonneur, prouve sa générosité native. L'infortune même ne parviendra pas à durcir son cœur. Dans l'exil, la princesse songera au malheureux Pierre de Lompnes, l'innocent qui paya de sa tête le crime de Grandville; elle réparera l'injustice des hommes en appelant à ses côtés les parents du supplicié(³), et plus tard, quand le pharmacien sera réhabilité, elle veillera à faire sépulturer en terre chrétienne les tronçons de son corps(⁴).

Cette noble princesse, conservant dans l'adversité cette rare délicatesse de cœur, ne fut pas et ne pouvait être une criminelle. Elle a droit à toutes nos sympathies : en les lui adressant, nous suivons l'exemple donné par les plus glorieux gentilshommes de la Savoie, de la Bresse, du Bugey et du Val d'Aoste; il est réconfortant de voir groupés autour de son trône, pour repousser de perfides calomnies, le sire de Corgeron, le sire de Meillionas, Jean de Serraval et bien d'autres vétérans des campagnes du Comte Vert, le puissant Humbert, sire de Thoiré et de Villars, Edouard, sire de Beaujeu, malgré ses difficultés avec la Cour de Savoie, Yblet, sire de Challant et de Montjovet, et Boniface de Challant, sire de Fenis, Jean, sire d'Andelot, Girard de Ternier, sire du Vuache, Guy, sire d'Entremont, Nicod, sire d'Hauteville, Jean du Verney, sire de La Rochette, Jacques de Villette, Guillaume, sire de Neyriou, Antoine, sire de Grolée, Guy de Grolée, sire de Saint-André, Aimar de Grolée et Antoine de Chignin; tous ces chevaliers se faisaient un devoir de mettre leur épée au service de la Grande

(') *La Chronique du bon duc Loys,* édition Chazaud, p. 320 et p. 5.

(²) Preuve XLVI, déposition de G. de la Rivière.

(³) On trouve en 1396, alors que Bonne de Bourbon était retirée à Mâcon, Jean de Lompnes comme l'un de ses secrétaires. (Compte de la châtellenie de Thonon 1396-1397.)

(⁴) « De mandato domine [Bone de Borbonio] Johanni Peyssinet, de Matiscone, misso a Matiscone ad Johannem de Champrovein, castellanum Ciriaci, deinde Ypporegiam ad Sibuetum Revoyrie, potestatem Yporrigie, cum litteris domine et domini nostri comitis Sabaudie, pro sepelliri faciendo cadaver Petri de Lompnes, injuste et inique occisi ». Pamparato dans *Eporediensia* (Pinerolo 1900), p. 517. Ce texte est de 1395.

Comtesse, qui comptait encore d'autres puissantes sympathies : un Odon de Villars, le gouverneur d'Amédée VIII, qui forçait l'estime de ses ennemis, de généreux étrangers comme ce gentilhomme bourguignon qui devait s'illustrer à la bataille de Nicopolis, Guillaume de Vienne, le Dauphinois Aymar de Clermont, grand ami du Comte Vert, qu'il avait accompagné en Orient en dirigeant une galère; parmi les défenseurs de Bonne de Bourbon on trouvera même un nom cher à son petit-fils, celui d'un futur chevalier de Ripaille, Henri du Colombier, « ce notable écuyer, capitaine de Piémont qui de tout temps encontre tous avait soutenu la bonne veuve dame en accroissant toujours l'honneur d'elle » (¹).

Mais, puisque la Grande Comtesse est innocente, quelles raisons Grandville avait-il de l'incriminer ?

On n'a pas assez observé que les paroles de l'accusateur étaient dictées par l'intérèt. Le mauvais physicien, dans les prisons du duc de Berry, pouvait justement craindre pour sa tête. Il allait se défendre en exploitant les passions qui divisaient la Savoie.

Grandville savait que le beau-père du Comte Rouge était depuis long-temps irrité contre Bonne de Bourbon, dont l'influence, à la Cour de Ripaille, avait si complètement annihilé la politique berrichonne. En compromettant la Grande Comtesse, il était sûr de faire plaisir à son geôlier et de se créer, en Savoie, des appuis dans le parti des mécontents. C'était aussi s'assurer l'impunité, car comment oserait-on poursuivre une princesse alliée au roi de France ? Le scandale serait étouffé et l'empoisonneur échapperait ainsi à la justice.

De fait, les ennemis de la Grande Comtesse vinrent bientôt auprès de Grandville lui suggérer des aveux en recourant à la torture. Au mois de décembre 1392, peu après l'enquête anodine dirigée en Savoie par le prince d'Achaïe, le bâtard de la Chambre et un homme de loi se rendirent au château d'Usson pour faire parler le médecin. Le misérable, suspendu par les bras dans la salle de la question, les jambes disloquées par de grosses pierres, déclara tout ce que ses bourreaux lui dictèrent (²). Jean de La Baume, sire de l'Abergement, un autre ennemi de la Grande Comtesse et de Grandson, ira lui

(¹) Preuve XLVII et *Chronique du bon duc Loys de Bourbon,* édition Chazaud, p. 259 à 261.

(²) « Et dum [Grandville] stabat in illis tormentis, specialiter dominus Johannes, bastardus Camere, Ponchonus de Langyag et Anthonius Magnini dicebant sibi : *Opportet quod dicas nobis rem facti secundum informaciones quas apportavimus,* dicendo sibi ea que per Antonium innue-bant et magistrum Vitalem. *Dic nobis de istis quos dicimus,* inter quos accusavit super predictis dominam comitissam predictam; et Ant. Magnini vice alia ante Palmas [c'est-à-dire avant le 23 mars 1393] fecit inquirere contra dominum episcopum Mauriannensem et dom. Odonem de Vila-riis, dom. Odonem de Grandissono, dom. de Cossonay, dom. Petrum de super Turrim, Ant. Rana, Petrum de Lompnis et multos alios de quorum nominibus non recordatur. Dicens et affirmans magister Johannes quod propter tormenta que sibi faciebant, si interrogatus fuisset, deposuisset mendaciter quod ipse esset causa mortis omnium personarum mortuarum in toto mondo a triscentis annis vel pluribus cintra ». Rétractation de Grandville, 10 septembre 1395, dans Carrard, p. 218.

aussi, trois mois plus tard, dans cette geôle « voir et ouïr parler ledit physi-
cien sur la mort de Monseigneur »([1]). Les accusations de Grandville contre
la Régente et Grandson servaient parfaitement ses intérêts particuliers : Jean
de La Baume disputait alors la seigneurie de Coppet au gentilhomme vaudois([2]).
Aussi fit-il circuler en Savoie les révélations du médecin ([3]).

Grandville deviendra ainsi, entre les mains des mécontents, un précieux
auxiliaire politique dont on refusera de se dessaisir([4]). « En celui temps, dit
le chroniqueur, commencèrent les envies, haines, rancœurs, malveillances,
débats, partialités et divisions »([5]). La paix relative qui avait régné à la Cour
de Savoie, depuis la mort du Comte Rouge, allait être profondément troublée.
Le drame de Ripaille était un prétexte pour faire tomber avec la Régente le
parti des vieux conseillers. Bonne de Berry, qui jusqu'alors avait partagé
l'intimité de sa belle-mère, sans chercher à lui contester son autorité,
s'éloignera avec le parti des jeunes pour tenir sa Cour à Montmélian ([6]),
suivie dans son exode par Jean de La Baume, Antoine de La Tour, le sire
et le bâtard de La Chambre, Jean de Clermont, Humbert de Savoie et son
frère, le sire des Molettes : c'était toutefois une infime minorite à côté du
groupe glorieux des gentilshommes qui continuaient à défendre la veuve du
Comte Vert.

On convoqua néanmoins les États généraux pour trancher la querelle ([7]).
Les amis de Bonne de Berry songèrent à s'y rendre comme à une bataille,
« armés tout entier ou secrètement et grandement accompagnés » : ils voulaient
enfin avoir « bonne part à la force et cause d'être à puissance »([8]). La crainte
du triomphe du parti berrichon souleva les inquiétudes du frère de la Régente,

([1]) Lettre du 17 mars 1393 de Jean de La Baume, publiée par GUICHENON, *Histoire de Savoie,*
preuves p. 667.

([2]) *Mémoires de la Société d'histoire de la Suisse romande,* t. XXII, p. 232.

([3]) L'une de ces copies, rapportées précisément par Jean de La Baume, se trouvait autrefois
dans les archives de sa famille à Montrevel (LA TEYSSONNIÈRE, *Recherches historiques sur le dépar-
tement de l'Ain,* t. IV, p. 70 (Bourg 1845). Elle a disparu, mais celle du duc de Bourgogne renfer-
mant l'interrogatoire du 30 mars 1393 a été conservée et publiée d'après l'expédition des archives
du Nord par M. LEGLAY, puis par M. KERWYN DE LETTENHOVE.

([4]) En septembre 1392, les gens du pays de Vaud demandèrent à ce que l'on transférât Grand-
ville en Savoie, preuve XLVI. Le 19 mars 1393, Bonne de Bourbon, dans le même but, fit vaine-
ment intervenir le roi de France et ses oncles, preuve L.

([5]) Chronique de SERVION, *Monumenta historiæ patriæ,* Scriptores I, 379.

([6]) Le compte de l'hôtel de Bonne de Bourbon, qui s'arrête au 29 septembre 1392, nous montre
que, depuis la mort du Comte Rouge, les deux comtesses avaient vécu tous les jours ensemble. Le
départ de Bonne de Berry est bien postérieur à septembre 1392.

([7]) Cette convocation fut faite pour l'octave de la Pâques, c'est-à-dire pour le 26 avril 1393. Voir
preuves L et CIBRARIO, *Conte Rosso,* p. 104. Une autre mention de cette réunion intéressante, qui
est d'ailleurs l'une des premières assemblées des Trois Etats qui soit connue, se trouve au fol. 94
du Compte du trésorier général de Savoie 40 : « Item, baillié le 21 jour de février [1393] à Grivet,
messagier, tramis par devers les gentilshommes et communautés de Foucignie qu'ils soient à la
jorné général que l'on doit tenir à Chambéry, 2 s., 8 d. gros; item, ou Rosset de Machies ledit
jour tramis ès gentilshommes et communautés de Chablais pour ladite cause, 21 d. gros ».

([8]) Lettre de Jean de La Baume du 17 mars 1393, publiée dans GUICHENON, preuves p. 667.

du duc de Bourgogne et du roi de France lui-même : leurs délégués essayèrent eux aussi de pacifier la Savoie ([1]).

La lutte fut âpre. Heureusement le prince d'Achaïe, entouré d'une vingtaine des plus puissants bannerets de Savoie, défendit, vigoureusement la Grande Comtesse, affirmant vouloir la reconnaître comme Régente, en vertu des testaments de son mari et de son fils : lui et ses compagnons étaient prêts à soutenir sa cause, « nonobstant querelles, controverses ou débats contre elle, son honneur et état, et quelconques lettres et écritures contre elle » ([2]).

Les oncles du roi parurent impressionnés par cette énergique protestation. Le traité du 8 mai 1393 fut une œuvre de conciliation. Les ambassadeurs français, considérant que « Madame de Bourbon était tante du roi et de M. le duc d'Orléans, et qu'ils avaient entendu qu'aucuns avaient dit d'elle certaines paroles contre son honneur et bonne renommée », déclarèrent vouloir « garder l'honneur et bonne renommée de ladicte dame, mêmement que son honneur touche celui du roi et de nosdits seigneurs »; aussi décidèrent-ils que la Régente conserverait et ses fonctions et ses anciens conseillers ([3]).

C'était un succès pour la Grande Comtesse. Aussi ses adversaires, de fort méchante humeur, refusèrent-ils tout d'abord de sceller la paix : ils se montraient ainsi plus intransigeants que la principale intéressée. Bonne de Berry, en effet, avait adhéré au traité de Régence, ainsi que son père ([4]). Sur leurs instances, les mécontents donnèrent enfin leur consentement, mais de mauvaise grâce, en criant bien haut qu'ils continueraient à poursuivre « ceux qui sont, seront ou pourront être coupables de la mort du comte de Savoie » ([5]).

La Grande Comtesse n'avait plus d'ailleurs que les apparences du pouvoir. Au milieu de ces intrigues, le véritable triomphateur était le duc de Bourgogne. Son influence devenait prépondérante par le prochain mariage de sa fille avec le jeune comte de Savoie : il avait même été désigné pour décider définitivement sur le cas de la Grande Comtesse, laquelle ne conservait la Régence qu'à titre provisoire.

Déjà on avait enlevé à Bonne de Bourbon la garde de son petit-fils.

([1]) L'évêque de Châlons, délégué du duc de Bourgogne, fut envoyé en Savoie pour cette mission du 20 avril au 13 mai 1393. (Archives de la Côte-d'Or, B 1494, fol. 54 verso.)

([2]) Cette protestation du 27 avril 1393 est publiée à la preuve XLVII.

([3]) Ce traité se trouve dans GUICHENON, *Histoire de Savoie*, preuves p. 240.

([4]) Bonne de Berry venait d'ailleurs d'obtenir un règlement avantageux de son douaire fixé par Bonne de Bourbon dans des lettres patentes datées du 4 mai 1393, conformément au contrat de mariage de la femme du Comte Rouge, en date du 7 mai 1372 (Paris, archives nationales P 1372¹ cote 2134).

([5]) Protestation du 9 mai 1393, publiée dans GUICHENON, preuves p. 669, et signée par Jean, sire de La Chambre, Antoine, sire de La Tour, Jean, sire de Miolans, Humbert de Savoie, sire d'Arvillars, Amé de Savoie, sire des Molettes, son frère, Jean de Clermont, et Jean, bâtard de La Chambre.

Bientôt les insinuations calomnieuses reprirent un nouvel essor. Le duc de Bourbon dut encore venir à son secours en lui envoyant un défenseur, maître Granger. « Si le rendez certain, lui écrivait-il le 10 octobre 1393, de tout et des choses qu'il vous demandera ; et, très chère et très aimée sœur, confortez-vous, car à l'aide de Dieu votre bon droit et innocence seront connus et mis en bonne ordonnance » (¹).

Le duc de Bourgogne, sans doute pour éviter les discussions au moment où il mariait sa fille, laissa la Grande Comtesse dans une douce quiétude. Ses anciens conseillers furent maintenus au pouvoir (²). Mais aussitôt après la cérémonie nuptiale (³), les attaques recommencèrent. « On sème paroles au pays de Savoie, écrivait le duc de Berry aux bourgeois de Chambéry le 7 novembre 1393, que belle cousine de Savoie doit brièvement retourner audit pays et y être restituée et avoir son bien comme elle vouloit avoir. Si veuillez savoir que de ce il n'est rien et vous en tenir sûr, car beau-frère de Bourgogne est chargé de cette matière » (⁴). La composition du Conseil fut en effet remaniée. Les chefs des mécontents remplacèrent enfin les amis de la vieille comtesse (⁵).

Malgré le départ de Bonne de Berry (⁶), la lutte continuait encore et devenait de plus en plus inégale. Après avoir arraché le pouvoir à Bonne de Bourbon bribe par bribe, après avoir essayé de la faire arrêter (⁷), ses ennemis voulurent même lui enlever toute ressource en contestant son douaire. Le bon duc Louis accourut encore pour défendre sa sœur, mais cette fois avec une armée (⁸). Le duc de Bourgogne intervint aussi : ce fut la suprême humiliation. La malheureuse veuve du Comte Vert se rendit à Lyon le 15 mai 1395

(¹) Ce document a été à tort daté de 1394 par CARRARD, *l. c.*, p. 222. Cette conjecture ne peut se soutenir. Cette lettre ne porte pas de millésime, mais seulement la date du 10 octobre. Elle ne peut se rapporter qu'aux années 1392 à 1395, période des troubles de la Régence. Le duc de Bourbon fait allusion à l'arrivée prochaine du duc de Bourgogne à Châlon-sur-Saône. Cet évènement n'a pu se produire qu'en octobre 1393. En effet, d'après les itinéraires de ce prince, publiés par M. PETIT, on constate que les autres années, le duc de Bourgogne était en Bretagne en octobre 1394, à Paris en octobre 1392 et octobre 1395, tandis qu'il vint à Châlon-sur-Saône en octobre 1393 pour les noces de sa fille.

(²) Déclaration du 20 octobre 1393 : le sire de La Chambre est alors le seul des adversaires de Bonne de Bourbon qui figure dans son Conseil contre six de ses partisans. Preuve XXXIX.

(³) Ce mariage eut lieu à Châlon-sur-Saône le 30 octobre 1393. GUICHENON a fixé par erreur cet évènement au mois de mai 1401. Voir PETIT, *Itinéraires des ducs de Bourgogne*, et PASCALEIN dans *Revue savoisienne* 1894, p. 259. — Voir au sujet du voyage d'Amédée VIII en Bourgogne la promesse faite par sa mère de le laisser rentrer en Savoie, en date du 28 septembre, publiée au tome XXV, p. 457 des *Mémoires de la Société savoisienne d'histoire de Chambéry*.

(⁴) Cette lettre est confirmée par une autre missive de Bonne de Berry, adressée également aux bourgeois de Chambéry. Voir le t. XXVI, p. LVII des *Mémoires de la Société savoisienne d'histoire et d'archéologie de Chambéry*.

(⁵) Un acte du 29 avril 1394 est contresigné par les sires de La Chambre, de Miolans, d'Arvillars et par Antoine de La Tour. (Turin, archives de Cour. Protocole Bombat 67, fol. 66.)

(⁶) Bonne de Berry épousa, en décembre 1393, Bernard, comte d'Armagnac, le futur connétable de France. GUICHENON, *Histoire générale de Savoie*, t. II, p. 15.

(⁷) GRENUS. *Documents relatifs à l'histoire du Pays de Vaud de 1293 à 1750* (Genève 1817), p. 31.

(⁸) *Chronique du bon duc Loys de Bourbon*, édition CHAZAUD, p. 259 à 261.

et déclara s'en remettre humblement à l'ordonnance de « Monseigneur de Bourgogne, promettant par la foi et serment de son corps tenir entièrement ce qui par lui serait disposé »(¹). Justice lui fut rendue le même jour pour son douaire(²), mais après un règne de quarante ans, l'infortunée dut abandonner la Régence(³) et même quitter la Savoie(⁴). Loin de ses montagnes et de ses petits-enfants, fixée dans une ville étrangère(⁵), la glorieuse aïeule allait lentement mourir dans une pesante inaction. Quelque message de son frère bien aimé(⁶), quelque lettre du jeune Amédée VIII venaient de loin en loin lui rappeler de chères affections(⁷). Elle s'éteignit enfin dans sa silencieuse retraite de Mâcon au mois de janvier 1403, suivant dans la tombe les principaux acteurs du drame de Ripaille(⁸).

Bonne de Bourbon ne fut pas la seule victime de ce triste évènement. L'un de ses plus fidèles serviteurs avait déjà payé de la tête toute une vie de dévouement. L'exécution puis la réhabilitation du malheureux viennent encore assombrir cette triste affaire.

Pierre de Lompnes, en sa qualité d'apothicaire de la Cour, avait été appelé à prêter son concours à Grandville. Après la mort du Comte Rouge, il avait d'ailleurs continué son service et avait même été cité comme témoin lors du procès instruit contre le physicien, sans que personne songeât à l'incriminer. L'intervention des princes français en Savoie allait lui être fatale.

Il fallait calmer l'opinion publique, émue par les révélations du Bohémien. Le prince d'Achaïe pensa pouvoir neutraliser leur effet en produisant des déclarations contradictoires. On songea alors au pharmacien. Le malheureux fut appréhendé, incarcéré pendant deux mois, « gehenné et ques-

(¹) Cet acte a été publié dans GUICHENON, *Histoire générale de Savoie,* preuves p. 242.

(²) Preuve LII.

(³) Comme si l'on craignait encore un retour offensif de Bonne de Bourbon, on lui demanda, le 23 septembre 1396, une déclaration par laquelle elle s'engageait, sous la foi du serment, à soutenir le bien et l'honneur d'Odon de Villars, son neveu, et à lui faciliter sa tâche de gouverneur du comte de Savoie. (Turin, archives de Cour, Bresse, mazzo 2, N° 5. Communication de M. Gambut.)

(⁴) Les comptes de la châtellenie de Thonon, aux archives camérales, prouvent que Bonne de Bourbon résida à Mâcon à partir du 26 août 1395 (et non à partir de 1397, comme l'affirme GUICHENON); elle y séjourna jusqu'à sa mort en faisant seulement quelques courtes apparitions à Lyon.

(⁵) Bonne de Bourbon se retira à Mâcon; elle avait 3000 livres de pension sur la « rêve » de cette ville. GUICHENON, *Histoire de Savoie* I, 428.

(⁶) Mâcon, archives municipales, série CC, 67.

(⁷) « Livré à mess. Jehan de Montagnie, chanoyne de S. Jehan de Maurienne, tramis du comandement de mons. de Bourg à Mascon devers madame Bone de Borbon, comtesse de Savoye, pour certaines chouses secretes de par mondit seigneur, pour fere ses despens à 2 chivaux, 6 fl. p. p. ». (Turin, archives camérales. Compte du trésorier général de Savoie 44, année 1399.)

(⁸) GUICHENON (t. Iᵉʳ, p. 428) s'est trompé en fixant la mort de cette princesse au 19 janvier 1402. Elle mourut en janvier 1403, avant le 16 de ce mois. « Libravit de mandato domini Petro de Harpa, Joh. de Nanto, Jaquemeto Epoux, Joh. Griset, Petro Jornal, Petro Meynier, alias de Furno, et dicto Avenchi, servitoribus recolende memorie illustris domine avie *(sic)* prefati domini nostri Bone de Borbonio, comitisse Sabaudie quondam, quibus dominus de gracia speciali semel donavit cuilibet eorum 5 fl. p. p. pro una veste facienda... per litteram domini... datam Burgi di 16 mensis januarii A. D. 1403. (Comptes de la châtellenie de Thonon 1402-1403.) — Cf. le compte du trésorier général de Savoie 48, fol. 136 v.

tionné très grièvement ». Sous l'empire de la souffrance, il se déclara coupable de la mort de son souverain. On rédigea aussitôt des procès-verbaux de son interrogatoire et on les envoya à Paris par devers le roi et ses oncles. C'était laver la Régente et les membres du Conseil de toute accusation[1].

En quittant la salle de la torture, tandis que maître Homobonus et son collègue Pascal essayaient de réconforter leur ancien collaborateur, Pierre de Lompnes ouvrit son cœur au confesseur de la Cour, Guillaume Francon, témoin des derniers moments du Comte Rouge. « Sa confession, assurait-il, était non véritable : il l'avait dite par la force de l'inhumaine question qu'on lui avait faite et donnée. Du péché qu'il avait fait, il n'en crierait jamais merci à Notre Seigneur »[2].

Ému par cet aveu, le prêtre se transporta auprès du prince d'Achaïe, chargé comme en septembre 1392 de diriger l'enquête, et le pria d'aviser, « car il savait que ledit Pierre n'avait coulpes en ce dont on l'accusait et qu'il serait péché de le faire mourir ». — « Chantez votre messe, répondit le prince, et ne dites mie telles paroles, car ce n'est pas votre office »[3]. Il fallait en effet une victime expiatoire : aussi, au mois de juillet 1393, Pierre de Lompnes fut-il traîné au supplice à Chambéry, sur le cheval d'une femme juive. Pour étouffer les protestations de l'innocent, il y eut, sur la place de l'exécution, « grand bruit de gens armés qui tenaient leurs épées et couteaux tirés »[4].

On apprit bientôt partout dans les états de Savoie, en Piémont, dans le Pays de Vaud et en Bresse que justice était faite : le corps du supplicié avait été écartelé, salé et dispersé de divers côtés. Des tronçons furent exposés à Avigliane, à Ivrée et à Moudon; la tête, fichée sur une pique, rappelait aux gens de Bourg l'horreur du crime et sa répression; mais on sut aussi, moins de deux ans après, que le prétendu criminel était la victime d'une erreur : Pierre de Lompnes fut réhabilité en effet au mois d'avril 1395[5].

Cependant le mauvais physicien conservait toujours la vie. Tombé, on ne sait comment, entre les mains du duc de Bourbon, il termina ses jours dans la geôle du château de Montbrison, et avant de mourir, il rétracta solennellement, le 10 septembre 1395, ses interrogatoires[6].

Les rétractations de Grandville — ainsi que ses accusations — ne peuvent être acceptées que sous bénéfice d'inventaire. On a vu que ses accusations étaient intéressées, puisqu'elles étaient suggérées par le duc de Berry

[1] Preuve L.
[2] Déposition de Guillaume Francon du 20 avril 1394, preuve LI.
[3] *Ibidem.*
[4] Preuves L et LI. CIBRARIO s'est trompé en fixant cet évènement à l'année 1392. (*Specchio cronol.*, p. 164, et *Conte Rosso*, p. 164.)
[5] CIBRARIO. *Il Conte Rosso*, p. 111.
[6] Cette rétractation a été publiée dans CARRARD, *l. c.*, p. 214.

et les adversaires de la Grande Comtesse ; ses rétractations paraîtront non moins suspectes, puisqu'elles sont obtenues par le duc de Bourbon, désireux d'innocenter sa sœur. Grandville, sous cette dernière influence, déclarera que le souverain avait succombé à une mort naturelle, à la suite d'une blessure à la jambe : Bonne de Bourbon, Grandson et Pierre de Lompnes n'étaient donc pas coupables, pas plus que les autres personnages qu'il avait aussi incriminés, Cossonay, l'écuyer Rana, Odon de Villars et l'évêque de Maurienne([1]).

Le Comte Rouge serait-il donc mort naturellement ? Le médecin chargé d'embaumer le corps fit des constatations telles qu'il faut malheureusement renoncer à cette conjecture. L'examen des matières fécales du mort décela la présence de poison([2]). L'inspection de son cadavre ne fut pas moins significative. Cheyne et un certain Braczard, d'Evian, en le mettant à nu, virent sur la peau des ecchymoses noirâtres et rouges, comme des traces de verges ; les ongles aussi étaient noirs. Les preuves de l'empoisonnement étaient si manifestes que le médecin s'écriait en pensant à Grandville : « Oh ! le traître ! »([3]).

Déjà avant l'issue fatale, un collègue de Cheyne, Jean de Moudon, avait déclaré, après avoir examiné le moribond, que le prince était empoisonné, et il réitéra ses affirmations devant une nombreuse assistance. Grandville protesta, Moudon insista. La querelle entre les deux médecins devenait un scandale. Alors « certains personnages mal intentionnés à l'égard du comte et connaissant le secret de ces machinations » firent des démarches si pressantes qu'ils finirent par réconcilier les deux hommes de l'art([4]). Il y avait donc aux côtés du Comte Rouge un médecin empoisonneur et quelques puissants gentilshommes qui le soutenaient. Les témoins de l'évasion de Grandville vont enfin nous donner la clef de l'énigme.

Pendant l'agonie du Comte Rouge, Grandville avait eu de terribles angoisses. « Que faire ? disait-il, si j'étais cerf ou oiseau, je fuirais à travers les bois ! Il est inutile de faire ta malle, disait-il à son domestique, nous serions vite découverts par nos ennemis et détroussés ».

En effet, en présence de l'inaction des vieux conseillers, de jeunes gentilshommes, affolés par l'agonie de leur prince, résolurent de le venger. Le page

([1]) On trouve ces noms dans la rétractation de Grandville.

([2]) « Item, quod dictus J. Cheyne, dicto quondam domino nostro comite jam mortuo, cristeria fecit et dedit propter que idem dominus comes materiam fecit et emisit, per quam dictus Johannes cognovit judicavit et dixit, presentibus pluribus, quod ipsa materia erat venenosa, et veneno infecta ». (Preuve XLVI, réquisitoire.)

([3]) Preuve XLVI, dépositions de Braczard et de Cheyne et réquisitoire.

([4]) Un dîner suivit cette réconciliation. A la fin du repas fait chez Grandville, Moudon eut la sensation d'avoir absorbé des mets vénéneux. Il le déclara à de nombreuses personnes et mourut en effet peu de temps après. (Preuve XLVI, réquisitoire et témoignage des habitants de Moudon.) Les médecins de la Cour, voulant étouffer le scandale, diront plus tard que Grandville administra au malade des remèdes que sa constitution ne pouvait supporter. (Preuve XLVI, dépositions d'Homobonus et Pascal.)

Pierre de Loes et son serviteur se rendirent à cheval vers la petite maison occupée par Grandville près du parc de Ripaille. Bientôt une clameur monta dans la nuit. : « Monseigneur le comte est mort » ! Ils pénétrèrent alors chez le médecin ; celui-ci, en les apercevant, plongea la tête dans un petit livre. « Traître ! lui dit Pierre de Loes en lui mettant la main sur l'épaule, tu as tué le comte ! — Au nom de Dieu, répondit-il, ne me faites pas mourir, car je veux rester à la merci de Madame et de Monseigneur ». Et comme si le Bohémien eut été doué d'une puissance mystérieuse, par une sorte de sugges-tion, il sembla à Pierre de Loes, tenant son épée à la main pour frapper son interlocuteur, « que sa main et sa dague s'éloignaient de son bras ». Le jeune page se contenta d'enfermer Grandville. A ce moment, Louis de Cossonay et d'autres membres du Conseil, l'évêque de Maurienne, Otton de Grandson, Boniface et Amé de Challant, le doyen de Ceysérieux et Michel de Croso envoyèrent chercher Pierre de Loes. « Qui vous a ordonné, demanda Cos-sonay, de vous emparer du médecin ? — Monseigneur, répondit le page, par un ordre que m'a transmis son écuyer Agullion. — Vous avez mal fait, répliqua Cossonay, car les paroles de Monseigneur sont celles d'un malade. Allez. — Si vous nous envoyez délivrer Grandville, ce sera mal, dirent le page et l'écuyer, ne nous chargez pas de cette mission ».

Le Conseil dut faire des observations plus vives encore à un autre fami-lier du Comte Rouge, Annequin de Sommières, lui enjoignant de relâcher Grandville sous peine d'être pendu, s'il arrivait malheur au physicien. « Certes, je n'en ferai rien, s'écria-t-il, car Monseigneur m'a dit de m'en emparer et vous connaissez bien ses intentions à ce sujet. Faites ce que vous voudrez ! s'écria-t-il en posant la clef du pavillon sur un meuble, je ne veux pas le délivrer ».

Alors Otton de Grandson envoya son valet de chambre Gaverlit prêter main forte au physicien. « Maître Grandville, déclara-t-il d'une voix assurée, ne craignez rien. Messieurs du Conseil savent bien que vous n'êtes pas cou-pable de la mort de Monseigneur. Vous pouvez rester ici aujourd'hui sans crainte. Et si vous voulez vous en aller, vous aurez une escorte sûre, de l'argent et tout ce qui vous sera nécessaire » (¹).

Le gentilhomme tint en effet sa promesse. Le surlendemain, Grandville se rendait sur la rive du lac, près des vignes regardant Thonon : un bateau tout préparé l'attendait. Appuyé sur une épée à pommeau doré, le médecin se concertait avec messire Pierre de Dessous la Tour, qui venait de prendre dans la garde-robe du comte quatre couteaux de chasse pour la défense de l'escorte, le curé de Romont, Thierry, le chapelain d'Otton de Grandson, Jacques, qui, la veille encore, défendait l'empoisonneur contre les menaces

(¹) Preuve XLVI, dépositions de Pierre de Loes, Guy de Villette, Annequin de Sommières et Hugues Chapuis.

d'un bourgeois d'Evian attaché au service de la Cour, un domestique et deux lévriers les entouraient. « Ainsi! s'écria Hugues Chapuis de Nyon, il s'en va, ce traître de médecin qui a tué Monseigneur! Dès que vous serez de l'autre côté du lac, envoyez son signalement aux Clées et autres lieux qu'il pourrait traverser pour éviter qu'on n'arrête un innocent à sa place, car les gens de ce pays sont très irrités. Et ce serait une honte que de le laisser s'échapper ». Mais l'on dut ajourner le départ. Enfin le dimanche 5 novembre 1391, au soleil levant, quatre matelots conduisirent Grandville et son escorte dans le Pays de Vaud. Le médecin échappait aux malédictions de son malade dans la forteresse de Sainte-Croix, où Grandson lui avait donné asile[1].

Le puissant concours donné par Otton de Grandson au mauvais physicien contre ses accusateurs, le rôle de l'un de ses vassaux et de son chapelain dans l'évasion, le choix des bateliers parmi les gens de sa seigneurie sont autant de traits lumineux qui viennent dissiper l'ombre du drame mystérieux.

Il paraissait tout d'abord bien difficile d'incriminer un chevalier qui souleva à la Cour de France un véritable enthousiasme, si l'on en croit la bonne Christine de Pisan, l'auteur de ce portrait si élogieux :

> Le bon Othe de Granson le vaillant,
> Qui pour armes tant s'ala travaillant;
> Courtois, gentil, preux, bel et gracieux
> Fut en son temps. Dieu en ait l'ame es cieulx !
> Car chevalier fu moult bien enteché.
> Qui mal lui fit, je tiens qu'il fit peché,
> Non obstant ce que lui nuisit Fortune ;
> Mais de grever aux bons elle est commune.
> Car en tous cas, je tiens qu'il fut loyaulx,
> D'armes plus preux que Thelamon Ayaulx ;
> Onc ne lui plut personne diffamer [2].

Malheureusement l'évidence des faits vient ruiner cette admiration féminine : ce masque chevaleresque dissimulait une âme criminelle.

Grandson a certainement sauvé Grandville. Se serait-il ainsi compromis pour arracher un innocent aux clameurs de la foule? Le gentilhomme avait trop d'ennemis pour risquer une telle aventure, et cet esprit de sacrifice n'était guère dans les mœurs du temps, moins encore dans les habitudes du

[1] Voir les dépositions de Pierre de Neuvecelle et de Jean Bovier, preuve XLVI. Voir aussi CIBRARIO, *Conte Rosso*, p. 123, et *Mémoires de la Société d'histoire de la Suisse romande*, 2ᵐᵉ série, t. II, p. 183. — L'un des membres de l'escorte de Grandville fut poursuivi plus tard pour complicité dans l'assassinat du Comte Rouge; c'est Thierry de Montlaurent, curé de Romont, qui fut en effet accusé auprès du pape de ce crime. Clément VII, par bulle du 5 octobre 1393, enjoignit à l'évêque de Lausanne de faire une enquête à ce sujet et de déposer le coupable, si les faits étaient reconnus exacts. Voir ce document preuve XLVIII.

[2] CHRISTINE DE PISAN, citée dans PIAGET, *Oton de Granson*, p. 26.

violent gentilhomme. Son geste alors est celui d'un complice([']). Quelles raisons avaient pu diriger ses actes?

Grandville racontait qu'un jour, à Ripaille, Grandson, l'entraînant dans l'embrasure d'une fenêtre, se plaignit amèrement de l'attitude du Comte Rouge à son égard pendant sa querelle avec Gruyère. « Le comte ne lui avait pas donné l'aide qu'il devait lui faire, disait-il, attendu que le duel était entrepris pour ledit comte, et que d'autres lui avaient plus aidé ». Puis il ajouta : « Qu'avez-vous fait et donné audit comte »? Et Grandville se mit à raconter par le menu le traitement ordonné. « De ce que vous lui avez fait doit-il mourir? — Il n'en a pas bon signe de guérir, répartit Grandville. — C'est bien, dit en terminant le gentilhomme, prenez garde que ce soit secret et que nul ne le sache. Ne craignez rien, car je vous conduirai là où vous voudrez aller sain et sauf et sûrement »([²]).

Les intrigues de la Cour de Savoie viennent confirmer les dires de Grandville en ce qui concerne Grandson. Le gentilhomme, ainsi qu'on l'a déjà vu, était revenu ulcéré après l'affaire de Dijon([³]). Sa présence à Ripaille est constatée au mois d'octobre. Quand il revint s'installer définitivement auprès de son souverain, le 21 octobre 1391, ce jour-là Amédée était en pleine santé et chassait encore([⁴]). Grandson, voilà le grand coupable, celui que ses compatriotes n'ont pas hésité à poursuivre de clameurs unanimes. Il sera obligé de fuir en Angleterre pour sauver sa tête. Après la réhabilitation de Pierre de Lompnes, après les rétractations de Grandville, après la sentence rendue en sa faveur par la Cour de France, le gentilhomme vaudois crut que l'émotion soulevée par le drame de Ripaille était enfin calmée. Son retour sur les bords du Léman souleva une tempête. D'un mouvement spontané, trahissant une conviction profonde, gentilshommes et gens du peuple s'unirent dans le Pays de Vaud pour punir celui qu'on accusait d'avoir « faussement et mauvaisement été consentant de la mort du comte de Savoie ». Gérard d'Estavayer, pauvre chevalier aidé par les subsides des bonnes villes, se fit le champion de l'opinion publique. Dans le fameux duel judiciaire de Bourg, le jugement de Dieu condamna Grandson, succombant sous les coups de son jeune adversaire([⁵]).

([']) PIAGET, *l. c.*, et LOUIS DE LA CHARRIÈRE (*Recherches sur le prieuré de Cossonay* dans le t. VIII, p. 42, note, des *Mémoires de la Société d'histoire de la Suisse romande*) plaident l'innocence de Grandson; CARRARD au contraire, *l. c.*, le considère comme le complice de Bonne de Bourbon et demande pour lui les circonstances atténuantes.

([²]) Déposition de Grandville du 30 mars 1393, publiée dans LEGLAY, *l. c.*

([³]) Voir plus haut.

([⁴]) Preuve XL.

([⁵]) Quand Otton de Grandson revint dans le Pays de Vaud, en 1396, Gérard d'Estavayer, seigneur de Cugy, se présenta devant le bailli de Vaud et accusa Grandson d'avoir « faulsement et maulvaisement esté consentant » de la mort d'Amé VII et de Hugues de Grandson, son cousin, et demanda à ce que l'affaire fût vidée à Moudon, dans un duel judiciaire. Le bailli de Vaud renvoya les deux adversaires devant le comte de Savoie, qui les fit comparaître par-devant lui à Bourg, le

Vengeance d'un gentilhomme servie par le poison de Grandville, telle est l'explication du drame de Ripaille. La mère du Comte Rouge, loin d'avoir été la complice du vindicatif Otton de Grandson, devient elle aussi la victime de cette tragédie, par sa générosité et sa sensibilité. L' « imperiosa contessa » du poète s'évanouit devant l'apparition plus humaine d'une aïeule enlevée à ses enfants et à son trône par des intrigues de Cour.

15 novembre 1396. Gérard renouvela ses accusations et jeta son gage, demandant de nouveau que le duel eût lieu à Moudon, suivant les usages du Pays de Vaud. Grandson protesta avec véhémence et jeta aussi son gage en ajoutant quelques explications pour se disculper auprès du Conseil de Savoie. Le comte ajourna les deux parties au 27 janvier 1397, puis au dernier juin de la même année. Enfin, il fut décidé que le duel aurait lieu à Bourg le 7 août suivant. « Et advint de cette bataille, suivant le récit d'Olivier de La Marche, que messire Otte de Grandson fut abatu et navré à mort; et fut la fin si piteuse que son ennemy luy leva la visière de son bassinet et luy creva les deux yeulx en lui disant : *Rends toy et te desditʒ*. Ce que le bon chevalier, pour detresse qui luy fut faicte, ne se voulut oncques desdire ne rendre, et disoit toujours tant qu'il peult parler : *Je me rendʒ à Dieu et à ma dame saincte Anne*. Et ainsi mourut ». La nouvelle de sa défaite fut accueillie avec allégresse dans le Pays de Vaud. La ville de Vevey, par exemple, donna de l'argent « à plusieurs compagnons qui témoignaient par des cris et des trépignements leur joie de la mort d'Otton de Grandson. (PIAGET, *l. c.*, pages 11 à 19.) On peut voir preuve L les dépenses relatives à l'enquête dirigée en Savoie contre Grandson. GUICHENON a publié l' « Ordonnance du gage de messire Gérard d'Estavayé et de messire Othe de Granson » dans l'*Histoire de Savoie*, preuves p. 244. On trouvera des témoignages de l'enthousiasme soulevé dans le Pays de Vaud par la lutte contre Grandson dans les dépenses des communes publiées dans GRENUS, *l. c.*, p. 32, et dans A. DE MONTET, p. 487 et 577 du t. XXII des *Miscellanea di storia italiana*, publiés par la « Regia deputazione » de Turin.

Cuisine du Prieuré de Ripaille.

CHAPITRE VI

Le prieuré de Ripaille

ABANDON DE RIPAILLE APRÈS LA MORT DU COMTE ROUGE. — SAINT-MAURICE PROTECTEUR DE LA MAISON DE SAVOIE. FONDATION D'UN PRIEURÉ A RIPAILLE SOUS SON INVOCATION. — RÈGLE DE CE COUVENT. — AMÉNAGEMENT, MOBILIER ET CONSÉCRATION DU PRIEURÉ. — PREMIERS RELIGIEUX.

Tandis que le bruit de la mort surprenante du Comte Rouge se répandait au loin en ébranlant les marches du trône, Ripaille, précipitamment abandonné, semblait disparaître dans l'oubli. Les membres du Conseil, groupés autour de l'enfant si tragiquement appelé à régner, évitaient de rappeler au prince de tristes évènements en le ramenant sur les bords du Léman. Le pauvre chapelain qui gardait les bâtiments moyennant une petite pension, un peu de froment et quelques setiers de vin, voyait peu à peu son domaine envahi par les ronces et les broussailles ('). Les murs s'effondraient ou se lézardaient, les constructions en bois pourrissaient; le temps faisait rapidement son œuvre destructive.

Amédée VIII, devenu majeur, voulut revoir les horizons familiers de son enfance. Songeant aux circonstances qui avaient entouré la fin mystérieuse de son père, le prince, encore adolescent, avait été frappé par les contradictions des propos de Grandville, les détails de l'exécution de Pierre de Lompnes et le fatal duel d'Otton de Grandson. Le jeune souverain n'avait pu empêcher le triomphe des ennemis de Bonne de Bourbon, réussissant à exiler la Grande Comtesse; mais il avait déjà accompli un acte de réparation

(') Libravit dompno Johanni de Forcla, capellano, custodi et rectori domus Rippaillie et capelle ibidem situate, in qua capella dictus dompnus Johannes debet... celebrare ter in qualibet septimana et claves et alia bona dicte domus diligenter... custodire, pro quibus oneribus supportandis... dicto dompno Johanni dominus donavit... 1 modium frumenti, 8 sesteria vini... et 6 florenos auri... per litteram datam Gebennis die 22 sept. 1390 ». (Turin, archives camérales. Compte de la châtellenie de Thonon 1391-1392.)

en réhabilitant la mémoire du pharmacien, victime des troubles de la Régence ;
la vue du logis abandonné, témoin de la mort de son père, en ravivant de
douloureux souvenirs, vint inspirer à Amédée VIII un autre pieux dessein.

La Cour, surtout depuis l'arrivée de Marie de Bourgogne, aimait à
séjourner sur les bords du Léman. Thonon devint bientôt la résidence favorite
de la nouvelle comtesse ([1]) : Amédée VIII allait pouvoir ainsi exécuter à loisir
ses projets. Dans le voisinage se trouvait, sur le chemin du Grand-Saint-
Bernard, le célèbre couvent de Saint-Maurice d'Agaune, pour lequel la Maison
de Savoie avait une dévotion particulière. Depuis le règne du Petit Charle-
magne ([2]), ce comte de Savoie qui établit si rapidement sa suzeraineté sur
les deux rives du lac de Genève au milieu du xiiie siècle, les princes de sa
famille, au moment de leur avènement, recevaient l'investiture par la tradition
de l'anneau du martyr, renouvelant ainsi la tradition des rois de Bourgogne.
La croix tréflée de l'antique abbaye triomphait au delà des Alpes, comme
un symbole protecteur, sur les monnaies et sur les bannières de Savoie ([3]).
N'avait-on point d'ailleurs gardé le souvenir d'un épisode merveilleux de
la campagne du Comte Vert dans le Milanais, quand la puissante inter-
vention du saint avait empêché de sinistres projets. Les vivres destinés à
l'armée avaient été empoisonnés ; averti de cette perfidie de Galéas Visconti,
le prince avait préparé « un breuvage fait du précieux annel que Mon-
seigneur Saint-Maurice portait sur lui, si bien qu'au témoignage d'un
pieux chroniqueur, les empoisonnés qui en burent en guérirent aussitôt et
ceux qui n'en burent pas moururent » ([4]). Quand ce vaillant souverain se
sentit trépasser dans un village des Pouilles, sa dernière pensée, avant de
recommander son âme « à la benoîte Trinité et à la très glorieuse Vierge
Marie », fut de confier le joyau au fidèle maréchal Gaspard de Montmayeur,
en le priant de le remettre à son fils Amédée ([5]). Montmayeur, mort peu
après son maître, fut remplacé dans cette mission par le frère du prince
d'Achaïe. Une tempête faillit engloutir le vaisseau qui portait la dépouille
du Comte Vert : Saint-Maurice fit un nouveau miracle en sauvant les débris
de l'expédition savoyarde ([6]). Frappé par ces circonstances, le Comte Rouge
ne manquait point, quand il passait en Valais, d'aller baiser les reliques
vénérées du chef de la Légion thébaine ([7]). Amédée VIII, de son côté, ne

([1]) Preuve VIII. Marie de Bourgogne arriva en Savoie en septembre 1403.

([2]) WURSTEMBERGER. *Peter der zweite*, t. IV, p. 139.

([3]) Voir la *Chronica latina Sabaudie*, dans les *Monumenta historiæ patriæ*, Scriptores I, col. 612.

([4]) Chronique de SERVION, édition des *Monumenta historiæ patriæ*, col. 341. Il semble que le Comte
Rouge emportait en voyage des bouteilles de ce breuvage : « 1390, 29 août: Libravit dicto Palanchi,
mandato domini... pro suis expensis fiendis eundo de Ypporigia apud Gebennas ad dominas nostras
comitissas Sabaudie majorem et juniorem cum litteris domini clausis et 2 botolliis plenis varnachia
et vinagii anuli domini, 15 d. gros ». (Turin, archives camérales. Compte de l'hôtel 74, fol. 165.)

([5]) Chronique de SERVION, col. 363.

([6]) PAMPARATO. *La dernière campagne d'Amédée VI (Revue savoisienne 1902)*, p. 268, article 203.

([7]) 12 août 1390, dans CIBRARIO, *Specchio cronologico*, p. 160.

se contentait pas de porter souvent l'anneau du saint([1]); il faisait transporter, en changeant de résidence, un riche reliquaire contenant une partie des ossements du martyr([2]) : il allait enfin rendre à Ripaille un nouvel hommage au défenseur de sa Maison.

Depuis le printemps de l'année 1409([3]), l'ancienne résidence de Bonne de Bourbon s'éveillait de son long sommeil. Le parc, si longtemps silencieux, retentissait des coups de cognée abattant les bois destinés aux trois fours à chaux, construits dans l'enceinte du domaine pour éviter des frais de charroi. Des ouvriers venus d'un peu partout, même de la vallée de Boège, travaillaient sans relâche à des travaux de défrichement, non seulement dans la forêt, mais aussi dans les anciens vergers et dans les prés, de façon à rendre propres à la culture des terrains envahis par les broussailles. Ces préparatifs de construction et d'aménagement étaient destinés au monastère qu'Amédée VIII voulait fonder([4]).

Le désir de surveiller lui-même ces travaux avait poussé Amédée VIII à se loger à Thonon dans la maison de son secrétaire Jean Ravais, tandis qu'on réparait le château : il y avait fait installer une chapelle pour ses dévotions([5]) et une chambre de parement pour ses audiences. Le révérendissime prévôt du Grand-Saint-Bernard, Hugues d'Arens, n'avait pas eu beaucoup de peine dans ses entretiens avec son souverain — à peine âgé de vingt-sept ans, mais plus porté vers la méditation que vers les plaisirs de son âge — à guider ses réflexions « sur l'instabilité des choses de ce monde, sur la toute-puissance du Créateur, exaltant ou contristant les humains suivant sa volonté, et sur la nécessité de changer les biens terrestres et transitoires en richesses célestes et éternelles » ([6]).

Ces considérations furent invoquées dans l'acte de fondation du couvent, établi le 23 février 1410, à Ripaille, par Amédée VIII « pour la prospérité de son corps, la rémission de ses péchés, l'exécution de projets

([1]) En août 1415, Amédée VIII dépense 10 ducats de Venise « pour fere reparer sa cheine de l'anneau de S. Maurice ». (Compte du trésorier général 61, fol. 569.) Quelques années plus tard, il fait remettre de l'or « en la cheyne dou l'anel de S. Morys ». (Compte du trésorier général 1419-1421, fol. 236.)

([2]) « Item ung bras de S. Morys sur ung entablement, pesant ensemble 10 mars 7 onces 21 d. d'argent doré, a pris dessus dit, valent 69 escus d'or 10 gros 4 den.; item payé pour ung homme qui ha apporté ledit bras de Chamberie à Thonon ». (Turin, archives camérales. Compte du trésorier général de Savoie 1419-1421, fol 236.)

([3]) Le 22 avril 1409, Péronet du Pont, vice-châtelain de Thonon, chargé des comptes de la construction du prieuré de Ripaille, passe un contrat pour la construction d'un premier « rafour » dans l'enceinte de cette résidence. Voir preuve LIV.

([4]) « In certis locis pratorum et nemoris dicti loci Rippallie exertando dumos, vepras et spinas...; quod ipsi teneantur et debeant aplanare dicta exerta condecenter et regolla, ubicunque necessarie essent... ». Preuve LIV.

([5]) « Libravit... uni lathomo qui plastravit capellam domini in domo Johannis Ravaisi, 6 gros... ut per litteram domini... datam Thononii die 30 octobre 1409 ». (Turin, archives camérales. Compte de la châtellenie de Thonon 1409-1410.)

([6]) Voir la fondation du prieuré de Ripaille, publiée dans Lecoy de la Marche, p. 93.

longuement mûris, son salut, celui de ses prédécesseurs et successeurs » ([1]). Mais la véritable raison de cette œuvre pieuse est facile à pénétrer, bien qu'elle n'ait point été rappelée, comme si l'on craignait d'évoquer des souvenirs néfastes. Aux côtés du fondateur, ce jour-là, se trouvaient Humbert de Savoie, sire de Montagny et de Cudrefin, Amédée de Challant et Aymon, seigneur d'Apremont ([2]). L'un était le fils naturel du Comte Rouge, les deux autres avaient reçu les suprêmes confidences du prince agonisant : c'étaient des témoins émus du drame de Ripaille ([3]). Sans attendre l'achèvement de travaux commencés depuis une année, Amédée VIII scella sa fondation la veille du 51me anniversaire de la naissance de son père ([4]) : le choix de cette date, dont la signification échappa sans doute à bien des spectateurs, trahit les préoccupations secrètes d'un fils rendant un nouvel hommage à la mémoire d'un prince infortuné. Amédée VIII plaça le couvent sous l'invocation de Notre-Dame et de Saint-Maurice et y installa des chanoines réguliers de Saint-Augustin « pour servir Dieu, lire les heures à haute voix, célébrer chaque jour six messes et dire tous les lundis un requiem pour le repos des âmes des comtes défunts », tandis que nuit et jour brûlaient de gros cierges de 3 livres en l'honneur du Christ, de la Vierge, de Saint-Maurice et de toute la Cour céleste. Pendant le jeûne des Quatre-Temps, les obligations des religieux leur étaient rappelées par des lectures édifiantes ; on lisait de préférence la règle de Saint-Augustin ou encore les statuts de l'insigne abbaye de Saint-Maurice d'Agaune qui constituaient la direction spirituelle du nouveau monastère.

On sait que le célèbre évêque d'Hippone avait fondé une institution de clercs vivant en communauté dans la pauvreté volontaire et la pratique des vertus, suivant des instructions qui sont devenues celles des religieux connus sous le nom de Chanoines réguliers de Saint-Augustin ([5]). Cet ordre monastique prit bientôt un immense développement : ses adeptes n'étaient point astreints à des macérations ou à des mortifications qui pouvaient décourager les bonnes volontés ; ils devaient partager leur temps entre l'exercice du culte, le perfectionnement moral et le travail manuel. « Cette règle de Saint-Augustin, disait un connaisseur, était tellement animée de l'esprit de charité qu'en tout et partout elle ne respirait que douceur, suavité et bénignité et par ce moyen était propre à toutes sortes de personnes, de nations et de complexions » ([6]). Elle avait reçu une consécration officielle, lorsqu'en 1139 le pape Innocent II, dans le concile de Latran, prescrivit son adoption à tous les chanoines régu-

([1]) Lecoy de La Marche, *Notice sur Ripaille,* preuves p. 94.

([2]) *Ibidem.*

([3]) Turin, archives camérales. Compte de l'hôtel de Bonne de Bourbon, 1391-1392 et preuve XLVI.

([4]) Amédée VII était né à Avigliane le 24 février 1360. Cibrario, *Specchio cronologico,* p. 127.

([5]) Saint-Augustin a donné à diverses reprises dans ses œuvres cette célèbre règle, notamment dans son épître 109.

([6]) Saint-François de Sales. Entretien IV, *De la cordialité.*

liers(¹). Dans le diocèse de Genève, les abbayes d'Abondance, de Filly, de Sixt et d'Entremont ainsi que le prieuré de Peillonnex appartenaient à l'ordre de Saint-Augustin. Le prévôt du Grand-Saint-Bernard, qui avait conseillé la fondation de Ripaille, relevait aussi de cette institution; le plus illustre monastère du voisinage, Saint-Maurice en Valais, depuis sa réforme au xiᵉ siècle, avait également adopté cette règle.

Après avoir ainsi pourvu à la vie spirituelle de ses protégés, Amédée VIII songea à leur assurer la vie matérielle : il leur donna le domaine de Ripaille avec toutes ses dépendances, notamment la « maison ou manoir », une étendue assez considérable de terrains en dehors des murs d'enceinte(²) : c'est là que devait être le siège du couvent, qui recevait en outre une dotation annuelle de 1000 florins d'or de revenus et devait être muni, au moment de l'installation des religieux, du mobilier nécessaire. Pour mettre cette belle fondation à l'abri des tentations, le souverain décida que le prieuré ne pourrait devenir un bénéfice commendataire et qu'indépendant de toute juridiction ecclésiastique, il relèverait directement de Rome, sauf dans le cas où l'indignité du prieur nécessiterait l'intervention de l'abbé de Saint-Maurice, à la requête du comte et des chanoines. Amédée VIII se réserva le droit de choisir le premier prieur et décida que les autres seraient alternativement désignés par le chapitre ou le comte de Savoie, sous réserve de la confirmation demandée à l'abbé de Saint-Maurice.

Le maintien de la discipline était assuré par les pouvoirs considérables conférés au prieur, qui avait le droit de choisir les quatorze religieux vivant sous son autorité; il était chargé de l'administration des biens de la communauté; il pouvait enfin sévir en faisant incarcérer les coupables, qu'ils fussent chanoines ou simples serviteurs du couvent, et leur appliquer les punitions du droit canon.

Toutefois, cette omnipotence était limitée par les attributions du chapitre, qui devait examiner, une fois par an, les comptes d'administration du prieur, lui donner son avis dans les cas difficiles, intervenir dans le choix du sacristain et parfois dans celui du prieur lui-même.

Le second dignitaire du couvent était le sacristain, appelé aussi procureur, chargé de remplacer ou d'aider le prieur dans l'administration du monastère. Les chanoines étaient distingués en chanoines prébendés, convers ou oblats(³). Ils étaient secondés dans l'entretien du domaine par divers

(¹) HÉLYOT. *Dictionnaire des ordres monastiques*, article *Chanoines réguliers*.

(²) « ... Vult locum, fondum, situm ac fondacionem pro dicto monasterio fiendo et fondando domum seu maners et muralias sitas cum pertinenciis infrascriptis de Rippaillia prout muri meniorum seu clausurarum dicte domus ac circumcirca ad quadraginta pedes comitis... ». Titre de fondation publiée dans LECOY DE LA MARCHE, p. 95.

(³) « Canonici redditi ou renduti, canonici conversi, canonici donati, familiares et servitores ». Voir l'acte de fondation cité.

serviteurs et touchaient 10 florins chaque année à la Saint-Michel, tandis que le sacristain en recevait le double et le prieur le triple.

Les bâtiments destinés à cette œuvre pie n'étaient pas encore en état au moment où Amédée VIII faisait rédiger l'acte de fondation. On commença par terminer l'aménagement de l'église : c'était une nef, flanquée de deux absidioles avec un chœur garni de stalles; elle contenait trois autels. C'était une construction antérieure, réparée, recrépie et recouverte pour la circonstance; devant la façade se trouvait une place « que l'on fit belle » pour servir de cimetière à la communauté naissante.

Sans attendre l'achèvement des dépendances du sanctuaire, ni l'arrivée des tableaux et des statues qu'il désirait y placer, Amédée VIII fit consacrer hâtivement la nouvelle église, comme s'il n'avait point voulu laisser finir l'année sans accomplir un vœu : les particularités de la dédicace trahissent, comme l'acte de fondation, les préoccupations secrètes du souverain.

Selon le rituel ecclésiastique, le « jour du sacre de la chapelle de Monseigneur », l'évêque de Genève fit les purifications d'usage avec une livre d'encens et le sel qu'on avait apporté dans un « salignion ». Puis sur les murs on fixa sommairement avec un peu de colle et quelques clous douze croix découpées dans une peau de parchemin et colorées en rouge; devant chacune d'elles vacillait la flamme d'une petite chandelle de cire, fixée sur un chandelier de fer. Après avoir consacré les tables des autels, qui étaient faites d'un marbre que l'on s'était procuré à Saint-Maurice-d'Agaune, et enfermé au-dessous les reliques, le prélat avait célébré la messe sous la lumière de quelques torches qui éclairaient pauvrement le reliquaire d'or à pied d'argent, orné de six perles, contenant « de la tempe de Saint-Maurice et de la palme qui fut mise devant Jérusalem le jour de Rampeaux », la croix d'argent renfermant un fragment de la croix du Christ, le grand calice aux armes de Monseigneur et les tableaux représentant « Notre-Dame allaitant son enfant », Sainte-Agnès ou la Nativité ([']), tous objets dus à la munificence du souverain. Dans cette chapelle encore humide des récentes réparations, quelques-uns des anciens hôtes du brillant Ripaille avaient pris place à côté d'Amédée VIII; c'étaient Bonne de Savoie, princesse d'Achaïe, Jeanne de Savoie et leur frère Humbert, le bâtard de Savoie, c'est-à-dire tous les enfants du Comte Rouge, venus pour rendre un dernier devoir à la mémoire de leur père et sans doute à celle des victimes innocentes de sa mort : le nouveau monument semblait être une sorte de chapelle expiatoire.

Le cimetière adjacent à l'église fut aussi consacré par l'évêque de Genève

(') Voir preuve LIV l'article 143 du Compte de Péronet du Pont de 1409-1412 et l'Inventaire du mobilier de Ripaille, preuve LVI.

et délimité par des bornes(¹); ce lieu devint une sépulture recherchée non pas seulement par les chanoines, mais aussi par les gens de la Cour qui résidait le plus souvent à Thonon durant la première moitié du xvᵉ siècle. C'est là que furent ensevelis Antonie de Quintaulx, demoiselle de compagnie d'une sœur d'Amédée VIII, la noble dame Antonie Bertrand et Jean Despesse, chapelain du prince(²). Amédée VIII s'était engagé à meubler le couvent qu'il venait d'établir. L'église fut d'abord pourvue somptueusement d'ornements sacerdotaux faits avec de riches étoffes de drap d'or, de la soie noire, du « tiercelin », de la « futaine » ou du « cendal »; elle reçut aussi des reliquaires, des calices, des croix, des livres liturgiques et d'autres objets nécessaires au culte. On remarquait, entre autres, un écritoire de Chypre qui avait appartenu à Saint-Pierre de Luxembourg, une paix d'argent doré, les « Ordonnances et les us de Saint-Maurice », ainsi qu'un processionnaire à l'usage de cette abbaye(³). Un scribe, Jean Defer, mit trois ans à copier un antiphonaire destiné au prieuré. On plaça dans le chœur un lutrin et des stalles. Les murs furent ornés de pieuses peintures rappelant surtout les épisodes de la vie de Saint-Maurice, protecteur du prieuré. Afin de donner l'hospitalité aux nouveaux religieux, on aménagea un dortoir où treize lits furent placés, garnis douillettement de chaudes couvertures.

La cuisine fut munie de chaudières, de poêles, de casseroles, de lèche-frites et autres instruments qui servaient à élaborer des mets que les religieux prenaient dans des écuelles et des plats d'étain. Cette installation, un peu sommaire dans la première année de la fondation du prieuré, se compléta petit à petit, ainsi que l'aménagement du dortoir, du réfectoire et autres locaux.

Dans le courant de 1411, quelques mois après la consécration de l'église, Amédée VIII fit construire un clocher qui flanquait l'église du côté du

(¹) « Nos Joh. de Bertrandis... episcopus Gebennensis... die mercurii in jejuniis Quatuor Temporum post festum beate Lucie que fuit 17 mensis decembris anno Domini 1410, cum misse et ceterorum misteriorum divinorum solenni celebritate rite duxerimus consecrandam, ipsam domum orationis Deo perpetue dedicantes cum piu tribus altaribus, videlicet majori infra et duobus aliis extra chorum ipsius basilice situatis, sanctorum reliquiis per nos reverenter interclusis una etiam cum cimisterio predicti prioratus in quadam platea ante faciem predicte basilice, metis impositis limitato ». *Mémoires de la Société savoisienne d'histoire de Chambéry*, t. VII, p. 328.

(²) « Librate facte priori Ripaillie apud Thononium, de mandato domini nostri Sabaudie comitis, causis et racionibus subscriptis : et primo libravit dicto domino priori pro sepultura Anthonie de Quintaulx, domicelle illustris Johanne de Sabaudia, sororis domini, in dicto prioratu sepulte die 2 mensis aprilis [1414] manu Petri de Croso, 60 florenos parvi ponderis : libravit eidem domino priori, pro sepultura domini Johannis Despesses, cappellani domini, die et manu qua supra, 25 florenos p. p.; libravit eidem domino priori in quibus tenebatur dicto domino Johanni et quos dictus dominus Johannes legavit dicto domino priori, die et manu eadem, 12 fl. 4 d. gr. ut per litteram domini... datam Thononii 2 aprilis 1414 ». (Turin, archives camérales. Compte du trésorier général 60, fol. 240.) — « Libravit die 6 aprilis [1429] Humberto Rossetti pro interrando nobilem Anthoniam Bertrandam in prioratu Rippallie tam qui dati fuerunt pluribus capellanis ibidem celebrantibus et associantibus corpus dicte Anthonie a Thononio usque Rippalliam, 18 fl. 8 den. gros. p. p. ». (Compte du trésorier général 74, fol. 279.)

(³) Voir preuve LVI.

chœur, puis une « loge », c'est-à-dire une sorte de galerie en bois donnant accès de la chapelle au réfectoire. Le prince dépensa ainsi de grosses sommes pour l'installation du couvent[1], encouragé dans ses pieuses résolutions par sa femme Marie de Bourgogne[2]. Il se plaisait à en surveiller les travaux en personne, séjournant à Ripaille[3], achetant pour les vêtements sacerdotaux des religieux les étoffes les plus coûteuses, leur donnant onze chapes de drap d'or rouge, blanc et vert, aux armes de Savoie et de Saint-Maurice[4], dépensant au besoin 1200 francs pour faire broder, à ses armes[5], des orfrois sur les dalmatiques et les chasubles. Il aimait à complèter la décoration de l'église par des œuvres d'art qu'il enlevait à son garde-meuble ou qu'il faisait même venir de loin. Le maître ymagier Jean Pringalles fut chargé de transporter de Chambéry à Ripaille une statue en pierre de Saint-Maurice[6]. Le peintre Jaquet Jacquier de Turin, qui s'était fixé à Genève, exécuta deux compositions représentant le célèbre martyr[7] et fut prié de réparer des œuvres d'art que le prince avait fait venir de Gênes pour les placer dans l'église du prieuré[8]. Guerri de Marclai, qui avait fondu pour la cathé-

[1] Le compte de Péronet du Pont, publié preuve LIV, permet d'enregistrer 50,000 francs de travaux (les monnaies étant réduites en francs selon leur valeur métallique, d'après les évaluations de Cibrario, sans tenir compte de la puissance de l'argent) de 1409 à 1412. Il y eut d'autres dont nous n'avons pas la justification : « Libravit de mandato domini priori Rippaillie pro edificiis dicti loci (1418)... 180 franch, regine...; item, domino Johanni Borgesii, priori prioratus Rippallie pro edificiis dicti prioratus... (1418), 108 franchos et 3 quart unius franchi regine ad XVI ». (Archives de Turin, compte du trésorier général de Savoie 64, fol. 323 v. et 324 v. Communication de M. J. Camus.) « Libravit (1412)... in et pro prioratu suo Rippallie 2000 florenos parvi ponderis ». (Ibidem, fol. 263.) — « Libravit in et pro edificiis prioratus domini Rippaillie... primo domino Johanni Borgesii, priori dicti prioratus... 8 nov. 1415, pro edificiis ecclesie et domus Rippaillie... item dompno Guillelmo Villieni, canonico et procuratori ecclesie dicti prioratus Rippaillie... 761 florenos ». (Compte du trésorier général 61, fol. 488.)

[2] Marie de Bourgogne donne l'ordre de faire des réparations au parc de Ripaille, d'après le compte de la châtellenie de Chambéry de 1410-1411, fol. 47.

[3] « Item, à Perolat, hostalier de Genève, le 10 jour de décembre [1412] pour les despens du seign. d'Aspremont à 6 chevaux et autant de personnes et dudit tresourier à 4 chevaux et autant de personnes qu'il ont fait par tout le jour, alans vers Monseigneur à Rippaille, de son commandement, 4 fl. 8 den. ob. ». (Turin, archives camérales. Compte du trésorier général de Savoie 59, fol. 225 v.)

[4] CIBRARIO. Specchio cronologico, p. 182.

[5] « Mons. de Savoye doit à Michelet de Gez, son brodeur, pour le pris de deux paires d'orfroys fais, ovrés et assis par ledit Michelet en deux vestimens d'esglise de draps d'or blans à luy delivrés de par mondit seigneur, c'est assavoir ung dyaques et ung soubiaques, lesqueulx sont garny chascun d'eulx es deux flans du lont devant et derrier et par les coles et manches. Item pour le coler d'une chasuble de tel drap d'or comme dessus ovré de tel ovrage comme lesdis orfroys, lesqueulx sont tous couchiés d'or fin à la manière de rebans de damas; lesquelles chouses sont heues delivrées en l'église du priourel de Rippaillie. Et hont esté faictes cynquante deux ymages es dis orfroys et ou coleret les armes de Mons. et de Madame. Et lesquelles chouses hont esté mises à pris par mondit seigneur et costent 120 florins ». (Turin, archives camérales. Compte du trésorier général 61, fol. 318, année 1414. Communication de M. J. Camus.)

[6] En 1420. Mémoires de la Société savoisienne d'histoire de Chambéry, t. XIV, p. 195.

[7] En 1411. Articles 95 et 96, preuve LIV.

[8] « Libravit predicto Jaqueto Jaquerii de Turino, pictori, ex causa reparacionis tabularum apportatarum a Janua apud Ripalliam videlicet in prioratu noviter fondato per dominum ibidem, ut per notam instrumenti... receptam sub a. D. 1412, die 18 mensis nov., ... 5 fl. p. p. ». (Ibidem.)

drale de Genève la célèbre *Clémence*, « dont la voix terrifiait tous les démons » ([1]), fabriqua pour Ripaille diverses cloches placées sur le « beffroi », sauf une que l'on installa au-dessus de la porte de l'église ([2]).

De nouveaux bienfaits du souverain venaient enrichir la dotation du couvent : c'était d'abord l'autorisation donnée au prieur de construire un moulin sur le Lancion ([3]), ou la cession d'un bois de 150 poses qu'on lui attribuait sur la forêt de Lonnes ([4]). Les biens que les moines possédaient soit en Chablais, dans les châtellenies de Thonon, d'Evian, d'Hermance, soit en Valais, dans celles de Saint-Maurice, d'Entremont et de Saint-Brancher, soit dans le Pays de Vaud, dans les mandements de Chillon, de Vevey, de Morges et de Rue furent, pour des raisons de convenance, l'objet d'assez nombreux échanges jamais préjudiciables aux intérêts des religieux ([5]). Le Saint-Siège s'empressa de faire approuver ces pieuses fondations par son légat, l'évêque de Lausanne, après avoir reçu la certitude que les religieux étaient suffisamment dotés pour vivre honorablement ([6]). Il intervint même pour sauvegarder l'indépendance du couvent, suivant les intentions d'Amédée VIII, en précisant les cas qui nécessiteraient l'intervention de l'abbé de Saint-Maurice ([7]), notamment quand le prieur serait coupable de mauvaise administration, de faiblesse dans la répression des fautes ou d'inconduite.

D'autres fondations contribuèrent encore à assurer la prospérité de la nouvelle communauté : les chanoines de Ripaille furent chargés de desservir la chapelle de Saint-Bon à Thonon, qui avait reçu des dons assez importants d'Amédée VIII ([8]) et de son frère naturel ([9]).

([1]) En 1407. *Mémoires de la Société savoisienne d'histoire de Chambéry*, t. XXI, p. 126.

([2]) En 1411. Articles 56, 57 et 60, preuve LIV.

([3]) 20 mai 1416. Archives de Ripaille, série A, pièce 5, original.

([4]) 20 mai 1416. *Ibidem.*

([5]) 1426, 27 mars. Le prieur cède au duc de Savoie les hommes, servis et redevances qu'il possédait dans la châtellenie de Thonon et reçoit en échange divers revenus assis dans le mandement d'Hermance et à Veigy. (Turin, archives de Cour. Protocole 222, fol. 192 à 201 et pièce 6 du 3ᵐᵉ paquet de la série « Réguliers delà les monts ».) — 1427, 30 juin. Le prieuré de Ripaille échange les revenus qu'il possédait dans la châtellenie de Coppet contre ceux qui appartenaient au duc dans les mandements de Thonon et d'Allinges. (Turin, archives de Cour. Protocole 222, fol 201 v. à 206 et pièce 7 du paquet cité.) — 1433, 11 août. Le prieur de Ripaille échange les revenus qu'il possédait dans les châtellenies d'Evian, Feterne, Gex et Hermance contre ceux qui appartenaient au duc de Savoie dans le Val d'Illiers, dans les châtellenies de Saint-Maurice et de Monthey, ainsi qu'à Burdignin. (Turin, archives de Cour. Protocole 222, fol. 206 à 223 et pièce 11 du paquet déjà cité.)

([6]) Guillaume de Challant, évêque de Lausanne, approuva la fondation de Ripaille le 1ᵉʳ mai 1411, par un acte publié, p. 329, t. VII des *Mémoires de la Société savoisienne.*

([7]) Bulle du 3 février 1419, publiée avec la date incorrecte de 1417 par Lecoy de la Marche. *Notice sur Ripaille*, d'après une copie conservée aux archives de Saint-Maurice. La Bulle originale, lacérée, est conservée aux archives de Ripaille, série A, pièce 6.

([8]) Le 18 avril 1426, le prieuré de Ripaille est chargé par Amédée VIII de desservir la chapelle de Saint-Bon. (Turin, archives camérales. Comptes de la châtellenie de Thonon.)

([9]) 1431, 28 septembre. Fondation par Humbert, bâtard de Savoie, dans la chapelle de Notre-Dame et de Saint-Maurice dans l'église de Saint-Bon de Thonon, de quatre messes hebdomadaires qui devront être célébrées par les chanoines de Ripaille moyennant un capital de 300 florins d'or. (Turin, archives de Cour. Réguliers, Ripaille, mazzo 4.)

Le premier prieur de Ripaille, qui sut si heureusement mettre à profit les bonnes intentions de son souverain, était auparavant chapelain des sœurs d'Amédée VIII ([1]), puis curé de Saint-Trivier : il s'appelait Jean Bourgeois et conserva la direction de son monastère jusqu'en 1428. Son successeur, Pierre Mouton, qui l'avait secondé dans l'administration du couvent comme sacristain, resta à Ripaille jusqu'à sa nomination à la prévôté de Saint-Gilles en 1440 ([2]). Ces deux personnages ne sont guère connus que par la confiance que leur témoigna le prince ; entourés dès la première heure de quelques chanoines ([3]), les religieux menèrent sous les yeux de leur pieux souverain une vie exemplaire sans incidents notables. Le Ripaille historique aurait fini par disparaître dans ce silence monastique, si Amédée VIII n'avait eu de nouveaux desseins sur la résidence de son enfance.

([1]) Turin, archives camérales. Compte du trésorier général de Savoie 45, fol. 80.

([2]) Voir preuve LVI et GONTHIER, *Liste des abbés des monastères de chanoines réguliers de Saint-Augustin du diocèse de Genève*, page 240, t. XXIII des *Mémoires de l'Académie salésienne.*

([3]) « Libravit domino Johanni Borgesii, priori prioratus in Rippaillia per dominum de novo fondati, recipienti nominibus suo et aliorum canonicorum et presbiterorum dicti prioratus, quos dominus eisdem... expediri voluit... pro hoc anno pro victu et vestimentis et aliis alimentis et neccessitatibus fiendis pro dictis canonicis... ac familia eorundem... 10 cupas avene unacum 10 modios frumenti, 16 sextarios cum dimidio vini et 62 florenos 2 d. et 2 ¹/₄ unius denarii grossi p. p.... 27 feb. 1411 ». (Turin, archives camérales. Compte de la châtellenie de Thonon 1410-1411.)

Voici la liste de quelques-uns des religieux qui vécurent à Ripaille pendant les premières années de cette fondation : Dunand et Pierre Brun en 1411 ; Guill. Villien, procureur en 1415 ; Peronet Salavuard, prébendier, mort avant 1421 ; Jean *de Subtus via*, Pierre Berthet, Jordan *de Vaytez*, Urbain Martin et Pierre Gurcel en 1426 ; Pierre Brillat et Ant. Challet l'année suivante ; Pierre *Crancerii*, Jean Taride, Pierre Verdier et Leger Grangier en 1431. (Turin, archives camérales. Compte du trésorier général 61, fol. 461 et 488 ; archives de Cour. Protocole 222, fol. 192, 201 v. et 206 ; pièces 4 et 6 du mazzo 4 de la chartr. de Ripaille, fonds des Réguliers.)

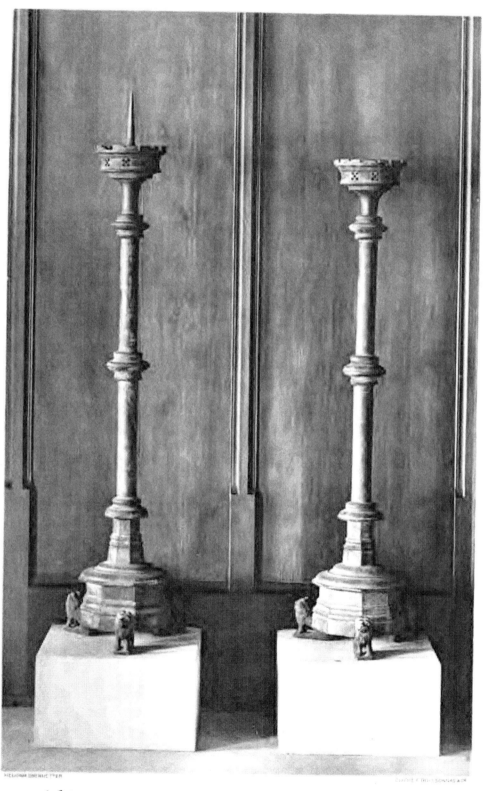

Chandeliers du XVᵉ siècle trouvés à Ripaille.
(Collection de M. Engel-Gros.)

CHAPITRE VII

L'Ordre de Saint-Maurice

PORTRAIT D'AMÉDÉE VIII. — RETRAITE DE CE PRINCE A RIPAILLE; RAISONS
DE CETTE DÉTERMINATION. — CONSTRUCTION DU CHATEAU AUX SEPT TOURS. RECON-
STITUTION DE RIPAILLE AU XV^e SIÈCLE. — LE PRINCE DE PIÉMONT NOMMÉ LIEUTENANT
GÉNÉRAL. — CRÉATION DE L'ORDRE DE SAINT-MAURICE. CARACTÈRE DE CETTE
INSTITUTION. — PREMIERS CHEVALIERS : HENRI DU COLOMBIER, CLAUDE DU SAIX,
FRANÇOIS DE BUSSY, LOUIS DE CHEVELU, LAMBERT ODDINET ET AMÉDÉE CHAM-
PION. — SIMPLICITÉ DE LA VIE DES « CHEVALIERS DE RIPAILLE ». — OCCUPATIONS
D'AMÉDÉE. — CONSTRUCTION DE L'ÉGLISE NOTRE-DAME. — RÉFUTATION DES
ACCUSATIONS PORTÉES CONTRE L'ERMITE DE RIPAILLE.

Amédée VIII n'était plus l'adolescent qui s'effaçait, après la mort du
Comte Rouge, dans l'ombre puissante des princes français. Profitant des
rivalités de ses voisins, il avait silencieusement mais solidement édifié son
duché : c'était un conquérant pacifique.

Le jeune souverain était né vieux. Dès ses premiers actes, il apparaît
différent de son grand-père et de son père. Laissant à son frère le bâtard de
Savoie, l'honneur d'aller planter fièrement la croix blanche à travers les
croissants de l'Islam, sur le champ de bataille de Nicopolis [1], Amédée, plus
délicat de santé [2], se complaisait surtout dans sa chambre de retrait, au
milieu des maîtres des comptes ou des gens du Conseil, loin du cliquetis des
fêtes chevaleresques, qu'il savait cependant organiser quand l'honneur de sa
maison l'exigeait. Éloigné de sa mère et de sa grand'mère, le comte de

[1] CIBRARIO. *Specchio cronologico*, p. 168 et suivantes.

[2] Il avait été, dès son bas âge, atteint d'une maladie « griesve, malle et si aspre » que sa
mère, pour l'arracher au danger, le voua à Saint-Georges. *Chronique du Comte Rouge*, édition des
Monumenta historiæ patriæ, col. 494.

Savoie, confié dès l'âge de dix ans à des mains masculines, avait grandi sans une caresse de femme, dans une Cour attristée par le souvenir du drame de Ripaille. Livré de bonne heure à lui-même, il avait vite appris à connaître les hommes et les choses. Prévoyant et calculateur, plus préoccupé de réparer les brèches du trésor que de les élargir, il avait mesuré l'inutilité des folles chevauchées, le danger des vaines paroles. Alors que le Comte Vert, emporté par sa nature exubérante, narguait le sire de Milan dans son propre château à Pavie et se flattait un peu vite de mettre en déconfiture les truands, les ribauds et les gens de rien à la solde de son adversaire, Amédée VIII, plus réservé dans ses propos, se gardait bien de dire comme son fougueux aïeul : « Par le saint Dieu, par le saint Dieu, d'ici un an j'aurai plus de pays que nul de mes ancêtres, et il sera plus parlé de moi que d'aucun autre de mon lignage, ou bien je mourrai à la peine »(¹). Il faisait plus de besogne que de bruit, admirablement servi par un rare sens diplomatique.

Les coups d'estoc et de taille, les exercices violents, les danses nouvelles, tous les triomphes de la force brutale qui avaient tant passionné le père étaient moins nécessaires au fils. Dans ces temps de tournois et de travestissements, Amédée étonnait par sa simplicité, sa piété et son horreur du monde, semblant moins un laïc qu'un ecclésiastique.

Cette humeur un peu sauvage, qui devait amener le prince dans sa retraite de Ripaille, s'expliquait d'ailleurs par quelques défauts physiques, du strabisme, une taille désavantageuse et une parole difficile (²). Toutefois ce corps disgracieux cachait un cerveau bien équilibré. Sous une chevelure d'or, des traits un peu gros, adoucis par une expression maladive, trahissaient la volonté et la réflexion(³). La bouche, bien dessinée, était bienveillante, trouvant pour tous, grands et petits, un mot aimable (⁴). La main

(¹) Lettre de Galéas Visconti, publiée par M. Mugnier, dans le t. XXXV, p. 405, des *Mémoires de la Société savoisienne d'histoire de Chambéry.*

(²) Le médecin Grandville s'était offert à guérir le prince de son strabisme : « Dictus medicus volebat facere radi caput domino nostro Sabaudie comiti moderno, et quod ipse sibi faceret visum rectum taliter quod abinde non respiceret ex oblico, dicendo prefatus dominus noster comes quod illud erat impossibile defaciendo illud quod Deus fecerat ». (Preuves, enquête de septembre 1392 sur la mort du Comte Rouge, déposition d'Henri de La Fléchère.) — « Fuit temporibus suis vir mediocris stature, gravitate, maturitate, prudentia et discricione ornatissimus, parcus, licet sine suorum vel cujuscumque injuria, in omnibus discretissimus dispensator et consiliariis suis credebat, a suis multum dilectus et a vicinis formidatus ». *(Chronica latina Sabaudie, Monumenta historiæ patriæ,* t. Iᵉʳ des Scriptores, col. 614.) — Voici le portrait du prince à 57 ans, tracé par un contemporain témoin du couronnement de Félix V à Bâle : « Felix electus, veneranda canicie, decorus aspectu, et facie tota prudentiam præ se ferens singularem. Statura hominis (ut filiorum) communis forma egregia quantum seni datur, pilus albus cutisque, sermo paucus et morosus ». Lettre d'Æneas Sylvius, publiée par le P. Monod, *Amedeus pacificus seu de Eugenii IV et Amedei Sabaudiæ ducis in sua obedientia Felicis papæ V nuncupati controversiis commentarius,* 2ᵐᵉ édition (Paris 1626), p. 246.

(³) Voir la gravure italienne du milieu du XVIᵉ siècle, publiée dans le recueil suivant : *Onuphrii Panvinii Veronensis... pontificum maximorum Elogia et Imagines...* (Romæ 1568), in-4°.

(⁴) Voir le récit d'une audience donnée en 1411 aux habitants du Domodossola dans Cibrario, *Origine et progressi delle istituzioni della monarchia di Savoia,* 2ᵐᵉ édition, p. 85.

courait facilement sur le papier. On lisait dans une écriture rapide et nette l'habitude du travail intellectuel et l'énergie.

Amédée avait non seulement l'apparence, mais aussi les qualités d'un homme d'église : c'était un fin diplomate dont les actes, longuement mûris dans le commerce de vieux conseillers, étaient le plus souvent couronnés par le succès. Ce pacifique savait d'ailleurs défendre ses droits par la force des armes, tout en laissant une porte ouverte aux négociations; il finissait toujours par faire reconnaître la justice de sa cause (¹). L'élan spontané des peuples de quelques villes piémontaises, venant se ranger sous son sceptre, donne la mesure de la sympathie qui l'entourait (²).

Les princes étrangers avaient vite appris à discerner une sagesse aussi précoce. Avant d'avoir atteint la trentaine, le souverain de la Savoie était déjà choisi comme arbitre soit par la Sérénissime République de Venise (³), soit par la Cour de France (⁴), sur laquelle son heureuse influence s'étendra pendant plus de vingt ans : au milieu de ses montagnes, Amédée apparaissait à ses voisins, suivant les expressions d'un illustre contemporain, comme le seul juge désintéressé, nouveau Salomon capable de résoudre les difficultés qui surgissaient en France ou en Italie (⁵).

Amédée était aussi un adroit administrateur qui dirigeait ses états en bon père de famille, arrondissant son patrimoine avec ses économies (⁶). Pour ses sujets, c'était en effet un père. Les humbles trouvaient dans les *Statuta Sabaudie* des garanties contre l'arbitraire des grands et les excès des fonction-

(¹) En 1408, Amédée déclare la guerre au duc de Bourbon qui refusait de lui rendre hommage pour la seigneurie de Beaujeu. Bien que son adversaire fût entouré de l'élite de la noblesse française, le comte de Savoie triompha dans ses revendications. Il contraignit aussi par les armes le marquis de Saluces à reconnaître sa suzeraineté en 1413. Les guerres de Lombardie en 1426 et 1427 et de Montferrat de 1432 à 1435 se terminent aussi par les satisfactions qu'il demandait. Voir Guichenon, *Histoire de Savoie*, t. II, p. 27, 30, 49 et 55, et Costa de Beauregard, *Souvenirs du règne d'Amédée VIII*, passim.

(²) Ces documents se trouvent dans Vayra, *Il museo storico della casa di Savoia nell' Archivio di stato in Torino* (Turin 1880, in-8°). La République de Florence, au moment de la ligue projetée contre le duc de Milan en 1426, écrivait au doge de Venise : « Ognuno sente la virtù e potentia dello illustre principe duca di Savoia e quanto è amato nel paese e vicino a l'inimico e da lui stato injuriato e che alla ruina de l'inimico debba essere fervente ». Segre, *Delle relazioni tra Savoia e Venezia* (Turin 1899), p. 13.

(³) Segre, *l. c.*, p. 12.

(⁴) Dès 1410 et 1412. Guichenon, t. II, p. 28, et Cibrario, *Specchio cronologico*, p. 180 et 182.

(⁵) Æneas Sylvius Piccolomini, qui fut secrétaire d'Amédée devenu pape en 1440 et fut lui-même souverain pontife. *Pii secundi pontificis maximi Commentarii*, édition de 1584, p. 331. « Diu ad eum quasi ad *alterum Salomonem* hinc Itali hinc Galli pro consilio de rebus arduis recurrerunt ». Cette expression de *Salomon de son siècle* a passé dans les épitaphes que Tesauro a rédigées au xvii° siècle et qui sont publiées par Guichenon, t. II, p. 68.

En 1415, Amédée fut aussi choisi comme arbitre par l'empereur Sigismond. Valois, *Le grand schisme d'Occident*, t. IV, p. 366.

(⁶) Acquisition du Genevois le 5 août 1401. Guichenon, *Histoire de Savoie*, preuves p. 249. Achat des domaines du sire de Thoire et Villars en Bresse et Bugey, 1402. Guichenon, *Histoire de Savoie*, t. II, p. 25. Achat de Rumilly-sous-Cornillon, La Roche et Balaison, *ibidem*, t. II, p. 29. Achat de Cossonay, *ibidem*, t. II, p. 35. Accroissement du comté de Nice, *ibidem*, t. II, p. 34.

naires ([1]). Aussi ne faut-il pas s'étonner, sous un pareil prince, de la prospérité de ses états. « Son pays de Savoie, aimait à dire un chroniqueur français, était le plus riche, le plus sûr et le plus plantureux de ses voisins » ([2]).

Amédée fut en effet le bon prince. Il semble qu'il ait porté un jugement impartial sur son long règne, si digne d'être cité en exemple, quand il conseille à ses enfants d'être justes sans sévérité excessive, d'éviter la vengeance, d'aimer le peuple sans l'accabler d'impôts, de protéger les bons, de fuir la guerre et de veiller constamment au maintien du bon ordre. Il paraît aussi qu'il ait tracé un peu son portrait en priant ses fils de fuir l'orgueil, l'avarice, la luxure, la gourmandise et les souillures des autres vices ([3]).

Déjà remarquable dans la belle lignée des princes de Savoie, Amédée VIII grandit encore si on le compare aux hommes de son temps. Son beau-père, le duc de Bourgogne, était un prodigue, mort insolvable, enterré avec l'argent tiré de la vente de ses meubles ([4]). Son beau-frère, Jean-sans-peur, était un assassin, moins odieux encore que le propre gendre du duc de Savoie, Philippe-Marie Visconti, le redoutable tyran de Milan, à la fois haï, craint et méprisé, tour à tour faible comme une femme et violent parmi les violents, ne laissant point la trace d'un bienfait après trente-cinq ans de règne ([5]). Son plus puissant voisin, le roi de France enfin, faiblissait sous le fardeau, impuissant à diriger le royaume désemparé, à la suite de la longue guerre des Anglais, si son «beau cousin de Savoie», par ses négociations, n'eut préparé la libération du territoire ([6]).

On ne s'étonnera point qu'un pareil souverain ait soulevé des mouvements d'admiration parmi les contemporains. Les paroles élogieuses de l'un d'eux, qui vécut dans l'intimité de Ripaille, compléteront ce portrait.

([1]) Promulgués en 1430. Voir Cibrario, *Studi storici* (Turin 1851), t. II, p. 383.

([2]) Olivier de la Marche, édition de la Société de l'histoire de France, t. I⁰ʳ, p. 264.

([3]) Cette belle page des *Statuta Sabaudie* (édition de Turin, 1487, folio 6) est trop peu connue. En voici le texte : « Doctrina domini ad liberos et successores. Inclite memorie patrum nostrorum imitatores, catholice fidei integritatem divinum que cultum in se et suos precipue et firmiter observare et fovere studeant, sub divinorum obedientia preceptorum humiliter et devote vivant, a superbia avaritia, luxuria, gula et ceteris vitiis immaculatos se teneant, virtutum theologicarum et moralium exerciciis invigilent. In justicia recti sint et constantes, a severitate temperati, a vindicte motibus refrenati, in misericordia clementes, in exactionibus modesti, subditorum amatores, bonorum fautores, malorum correctores, pacis zelatores, bellorum injustorum exosi, sapientium et proborum consiliariorum ac officiariorum electores, adulterorum et cupidorum contemptores et continue securitatis observatores ut Sabaudia ethymologiam sui nominis, que est salva via iter, subditos et exteros... retineat ».

([4]) *Art de vérifier les dates*, édition de 1818, 2ᵐᵉ partie, t. XI, p. 72. Philippe le Hardi mourut en 1404.

([5]) Costa de Beauregard. *Souvenirs du règne d'Amédée VIII*, p. 2.

([6]) Amédée VIII prépara le traité d'Arras qui scella la paix du roi de France et du duc de Bourgogne en 1435, union qui permit de chasser les Anglais. Voir Guichenon, *Histoire de Savoie*, t. II, p. 37 et 56, et les preuves de cet auteur p. 255 et 296. Un fait entre autres pour prouver l'influence d'Amédée à la Cour de France. Le connétable de Richemont ne voulut accepter cette dignité en 1424 que si le duc de Savoie donnait son approbation. Gruel, *Chronique d'Arthur de Richemont*, p. 35.

« Amédée, dit-il, a toujours été pénétré de la crainte de Dieu ; il ne s'est jamais abandonné ni à la vanité ni à la débauche. Jamais enfant de la Maison de Savoie n'a annoncé un si grand caractère et n'a fait naître de telles espérances. Devenu homme, il a toujours dirigé son esprit vers de grandes choses : il a fait reconnaître par l'empereur Sigismond ses droits au comté de Genevois, malgré l'opposition qu'il a rencontrée(¹) ; il a élevé sa Maison en obtenant la dignité ducale. Sous son administration, la justice, cette première des vertus, a toujours fleuri. Il entend par lui-même les demandes de ses sujets ; il n'a jamais laissé opprimer les faibles ; il est le tuteur des orphelins, le défenseur des veuves, le protecteur des pauvres. Jamais dans ses états on n'a vu commettre de rapines ni de brigandages. Riches et pauvres sont égaux devant lui. Il ne se rend à charge ni aux habitants du pays ni aux étrangers. Il ne lève pas de lourds impôts et se croit assez riche s'il voit régner l'abondance. Sa principale étude a été d'entretenir la paix chez ses sujets et de ne donner à ses voisins aucune cause d'irritation. De cette manière, il a non seulement gouverné tranquillement ses domaines paternels, mais il leur en a encore ajouté d'autres qui se sont donnés à lui spontanément. Il n'a jamais porté la guerre chez personne, mais il a su résister à celle qui lui était faite. Plus désireux de paix que de vengeance, il s'est étudié à vaincre ses ennemis par ses bienfaits plutôt que par l'épée. Dans sa maison, on a vu régner au plus haut degré l'honnêteté, la convenance des mœurs, une règle presque claustrale » (²).

En somme, un sage doublé d'un politique, tel était le grand prince qui allait attirer sur Ripaille l'attention du monde chrétien. La retraite d'Amédée dans cette résidence historique est peut-être l'évènement le plus populaire mais non le mieux connu d'un règne long et nourri qui semble avoir jusqu'à présent découragé les chercheurs.

On s'est perdu en conjectures sur les causes de cette détermination. Rien de plus humain cependant. Sous les riches brocards du souverain battait un cœur de père éprouvé par des deuils cruels. Deux fils, attendus impatiemment, n'avaient donné que des espérances vite déçues par la mort. Dans ces épreuves, le prince avait été soutenu par Marie de Bourgogne, dont l'affec-

(¹) Sur les difficultés de cette acquisition, voir la protestation faite en 1405 par les gentilshommes de cette province, publiée dans la *Revue savoisienne* 1860, p. 5, et divers actes analysés dans BRUCHET, *Inventaire partiel du Trésor des Chartes de Chambéry à l'époque d'Amédée VIII* (tome XXXIX des *Mémoires de la Société savoisienne d'histoire de Chambéry*). Voir sur d'autres acquisitions heureusement négociées par ce prince CIBRARIO, *Origine et progressi delle istituzioni della monarchia di Savoia*, p. 76 à 78.

(²) Paroles qu'Æneas Sylvius Piccolomini, le futur pape Pie II, met dans la bouche de l'un des partisans d'Amédée VIII au concile de Bâle, auquel assista Æneas. Traduction faite par E. Mallet, dans le t. V, p. 135 des *Mémoires de la Société d'histoire et d'archéologie de Genève*, d'après le *Comment. de gestis Basil. Concil.*, lib. II, p. 58 des *Opera omnia* d'ÆNEAS SYLVIUS PICCOLOMINI. (Bâle 1571).

tion fut encore resserrée par la naissance d'autres enfants([1]). Après quelques années de bonheur, la duchesse fut frappée à son tour à la fleur de l'âge([2]). Les soucis du gouvernement, le désir de former l'héritier qu'il croyait appelé à lui succéder furent une diversion à la douleur d'Amédée. Mais les rives du Chablais qu'il se plaisait à habiter évoquaient le souvenir de la disparue. Dans le château de Thonon surtout, l'époux retrouvait le logis, les meubles, les choses familières qui lui parlaient de l'amie perdue. S'il allait à la promenade, ses pas devaient sans doute le diriger au delà de la Dranse, vers la campagne du Miroir, près d'Amphion, que Marie de Bourgogne se plaisait à fréquenter([3]). On aime aussi à se représenter le prince sous les ombrages

([1]) La descendance d'Amédée VIII a été donnée très inexactement par Carrone, marchese di S. Tommaso (*Tavole genealogiche della R. Casa di Savoia*, Torino 1837). Voici les rectifications nécessaires : les enfants du prince sont énumérés dans l'ordre chronologique. 1. *Marguerite*, morte en 1418 (?), mentionnée par Machanée (*Epitomæ historiæ*, dans le tome I^er des *Scriptores Monumenta historiæ patriæ*). — 2. *Antoine*, né à Chambéry en mai 1407, enterré à Hautecombe le 12 décembre 1407 (Costa de Beauregard, *Souvenirs du règne d'Amédée VIII*, p. 208. — 3. *Antoine*, né à Chambéry le 30 septembre 1408, enterré peu après à Chieri (Costa). — 4. *Marie*, née en janvier 1411 (Costa) au château de Thonon (Machanée), mariée le 2 décembre 1427 (Guichenon) à Philippe-Marie Visconti, duc de Milan, morte sans enfants, religieuse à Sainte-Claire de Turin en 1458. — 5. *Amédée*, né à Belley le 26 mars 1412 (Costa), prince de Piémont le 15 août 1424 (Guichenon), mort en Piémont en août 1431. — 6. *Louis*, né vers 1413 ou 1414 (Costa), d'abord comte de Genève, puis le 7 novembre 1434 prince de Piémont et lieutenant général (Guichenon), épouse Anne de Chypre en 1432 et devient duc de Savoie le 4 janvier 1440. Meurt en 1465. — 7. *Bonne*, née à Thonon en septembre 1415, fiancée en janvier 1426 à François, comte de Montfort, héritier de Bretagne ; elle porta le titre de comtesse de Montfort et mourut à Ripaille en septembre 1430 et son corps fut transporté à Hautecombe. — 8. *Marguerite*, née à Morges (Machanée) après 1414, mariée en premières noces, par contrat daté de Thonon le 22 juillet 1431, à Louis d'Anjou, roi de Sicile, qui mourut deux ans après sans enfants, en secondes noces en 1455 à l'électeur Louis de Bavière, en troisièmes noces au comte de Wurtemberg. Elle décéda en 1479. — 9. *Philippe*, né à Ripaille (Machanée) deux ans après la précédente (id.), appelé *Philippe Monseigneur*, comte de Genève le 7 novembre 1434, mort célibataire à Annecy en 1452.

([2]) D'après Cibrario, *Specchio cronologico*, p. 190, la duchesse de Savoie mourut dans les premiers jours d'octobre 1422, à la suite de couches. Cette date rectifie de nombreuses erreurs. Il est possible de la préciser. Cet évènement eut lieu le 8 octobre, d'après le compte de Michel de Fer : « Libravit dicto domino Petro Reynaudi pro aliis oblacionibus... factis... die 8 octobris pro 4 missis celebratis pro anniversario inclite recordacionis domine nostre duchisse Sabaudie, qui obiit Rippaillie ». (Turin, archives camérales.) Le 17 suivant, le duc mandate certaines dépenses faites « in interramento bone memorie domine Marie de Burgondia, Sabaudie duchissa nuper facto Altacombam ». (Compte du trésorier général 68, fol. 239.) Les frais de cette sépulture n'étaient pas encore tous payés six mois après : « Libravit Dominico Albi, filio et heredi Anthonii Albi, apothecarii Thononii... pro torchiis per dictum quondam Anthonium tractis in hospicio domini, portando corpus illustris bone memorie domine Marie de Burgondie, Sabaudie duchisse quondam, a Rippalia Altam Combam, de quibus habebat parcellam... datam Aquiani die 25 aprilis 1423 ». (Compte du trésorier général 71, fol. 405.) — Les funérailles solennelles eurent lieu le 9 février 1423. Chapperon (*Chambéry au XIV^e siècle*, p. 234) a cru que cette solennité, appelée généralement *sepultura*, donnait la date de la mort. Or, cette cérémonie très pompeuse avait lieu quelque temps après l'inhumation, appelée le plus souvent *intumulatio*. C'était un usage assez suivi en Savoie, notamment au moment de la mort du Comte Rouge.

([3]) Le compte de Jean Lyobard, secrétaire de Marie de Bourgogne, du 1^er février 1417 au 25 décembre 1421, contient de nombreux contrats et paiements relatifs aux travaux « ou lieu du Miriour de madicte dame : et premièrement... pour dix milliers d'encelle pour recouvrir la tour dudit Miriour... Pour 30 esparres de fer... emploiés audit lieu tant pour la grant tour, pour la tour du Colombier comme pour la tour de la porte. *Item*... de covrir et meisoner tout à nuef la grat cort du Mireu, de fere huysseries et fenestres neccesseres, le pomel desur les desgrés et le peyle de la dicte tour et les covrir... ». (Turin, archives camérales.)

de Ripaille, revoyant non sans tristesse l'église où sa chère compagne avait dormi le dernier sommeil avant d'être transportée à Hautecombe, ou bien caressant, à l'entrée du parc, les biches qui avaient survécu à leur maîtresse, ou évoquant encore les années de son enfance insouciante jusqu'à cette terrible nuit qui le jetait brutalement dans la vie en lui enlevant son père. La souffrance l'attachait à ce coin de terre au point de devenir une obsession : le prince s'habitua peu à peu à l'idée de finir ses jours dans cette paisible retraite. Déjà la nomination de son fils à la principauté de Piémont semble trahir un désir d'abdication(¹); des ordres sont alors donnés pour la construction d'un château à Ripaille(²); la mort vint encore entraver ces desseins. Le fils aîné du souverain, Amédée, lui était enlevé en 1431 à vingt-neuf ans(³), suivant dans la tombe sa sœur cadette, la petite Bonne, qui avait rendu le dernier soupir dans ce même Ripaille l'année précédente(⁴). L'architecte dut interrompre ses travaux.

Amédée VIII ne pouvait en effet laisser son duché entre les mains d'un adolescent, le faible Louis. Il attendit quelque temps, puis le maria(⁵). Mais le jeune prince n'avait point la maturité précoce du père. Ce dernier, craignant de reculer indéfiniment ses projets de retraite, assombri encore depuis la tentative criminelle d'un de ses sujets(⁶), trouva un moyen terme : il se retirerait du monde tout en conservant la direction des affaires. Sa décision arrêtée, il fit reprendre en 1434 la construction du château.

Malgré l'exemple de ses oncles de Berry et de Bourgogne, Amédée savait trop le prix de l'argent pour tomber dans la splendide prodigalité des princes de son temps. Ses châteaux paraissaient pauvres, même si on les compare à ceux de ses vassaux, à ces assises impérissables de Verrès par exemple, que ses fidèles Challant édifièrent dans le Val d'Aoste. Son architecte, Aymonet Corviaux(⁷), avait réparé massivement la résidence d'Annecy, sans sacrifier aux

(¹) GUICHENON. *Histoire de Savoie*, t. II, p. 73.

(²) Péronet du Pont, châtelain de Thonon et des Allinges, avait été chargé par Amédée VIII de s'occuper de la construction du château de Ripaille avant le 25 août 1431 *(domifficium militum Ripaillie)*. Ce personnage mourut à cette date sans avoir pu s'en occuper. Voir la transaction passée avec ses héritiers, publiée dans le t. VII, p. 333, des *Mémoires de la Société savoisienne d'histoire de Chambéry*.

(³) GUICHENON. *Histoire de Savoie*, t. II, p. 73.

(⁴) CIBRARIO. *Specchio cronologico*, p. 195.

(⁵) Le contrat de mariage avec Anne de Chypre fut signé le 1ᵉʳ janvier 1432. Les noces eurent lieu l'année suivante avec un luxe dont il sera parlé dans le chapitre IX. Voir GUICHENON, *Histoire de Savoie* II, 96.

(⁶) En 1433, complot d'Antoine de Sure et d'Ainard de Cordon, projetant de s'emparer de la personne d'Amédée VIII et de le livrer à son ennemi, le comte de Clermont; l'attentat devait se commettre à Pierrechâtel, au moment de l'enterrement de Gaspard de Montmayeur. La conspiration échoua. Voir les pièces du procès dans COSTA DE BEAUREGARD, *Souvenirs du règne d'Amédée VIII.*

(⁷) Aymonet Corviaux, qualifié du titre de « magister generalis operum ducalium », s'occupa en 1428 de la reconstruction du château d'Annecy. Voir MAX BRUCHET, *Etude archéologique sur le château d'Annecy* (Annecy 1901), p. 80. Cet architecte fit de très nombreux travaux dans divers châteaux du Pays de Vaud et plus particulièrement à Chillon. (Turin, archives camérales. Compte de la châtellenie de Chillon.)

nouveautés du temps. Toujours en faveur, le maître des œuvres ducales, en arrivant à Ripaille, continua ses habitudes économiques. Les logis des chevaliers de Saint-Maurice furent édifiés avec des cailloux roulés par la Dranse ; des molasses et des pierres de taille, choisies dans les carrières de Coppet, dissimulèrent cet appareillage peu ruineux.

En pénétrant alors à Ripaille par la « grande porte d'entrée » (¹), orientée comme celle d'aujourd'hui, on se trouvait sur la « grande place », c'est-à-dire dans la cour actuelle ; à gauche s'allongeaient le dortoir et le réfectoire des chanoines, l'église et autres dépendances du prieuré fondé par Amédée VIII ; au fond, la « grande tour de la vieille porte » (²), élevée par Bonne de Bourbon, donnait accès de la place dans le parc ; à droite enfin, les débris de la résidence de cette princesse évoquaient de douloureux souvenirs : ce fut cet emplacement qui fixa le choix du prince.

Sur les côtés d'un rectangle mesurant 158 mètres environ de long sur 69 mètres, Amédée fit creuser de profonds fossés de 7 mètres de largeur (³). L'intérieur du quadrilatère nivelé, les substructions des précédentes constructions furent comblées (⁴) et l'on commença à élever les logis des chevaliers. Maître Corviaux fit, en 1434, des prodiges d'activité ; son prince put enfin occuper sa chère retraite au mois d'octobre (⁵), entre les conseillers d'élite

(¹) « Libravit... lathomis pro quodam muro per ipsos facto in fossalibus domorum predictarum a parte exteriori dictorum fossalium in elevando alios muros ibidem jam inceptos videlicet a magna porta introitus magne platee dicti loci tendendo ad pontem novum sub magna turri dictorum fossalium et quem murum supradictus magister Aymonetus Corviaulx retulit visitasse... ». (Turin, archives camérales. Computus Perrini Roli, aurifabri domini, magistri que operum castri Thononii ac domifficiorum domorum decani et militum Rippaillie... a die 8 nov. 1433... usque ad diem 22 dec. 1434.)

(²) « Libravit... lathomis pro tachia sibi data faciendi panceriam muri fossalium domorum predictarum jam inceptam in dictis fossalibus a parte Fisterne videlicet panceriam exteriorem a cadro turris magne porte veteris platee Rippaillie usque ad cadrum alterius pancerie exterioris dictorum fossalium que est a parte venti (c'est-à-dire du côté sud, il s'agit du petit côté des fossés exposé au sud-est)... ut per notam instrumenti... receptam sub anno domini 1434 die 17 mensis julii, quem murum... Aymonetus Corviaulx dixit et retulit mensurasse cum theysia et ibidem reperisse fuisse et esse factas 74 theysias boni muri... incluso muro per eos facto in foramine pontis tunc existentis in introitu fossalium predictorum a parte Fisterne... 111 florenos p. p. ». (Ibidem.)

(³) Ces fossés sont aujourd'hui comblés, sauf le côté sud-ouest.

(⁴) Les travaux entrepris en 1902 pour l'installation d'un calorifère ont amené la découverte de nombreuses substructions du moyen âge. On a retrouvé, notamment dans le sous-sol du logis qui allait être occupé par Henri du Colombier, c'est-à-dire celui qui était desservi par la deuxième tour à droite en entrant, une sorte de cellier de 2ᵐ,25 sur 5 mètres, dont les parois étaient en briques, revêtues d'un enduit très adhérent, auquel on accédait par un escalier droit de dix marches, faites en briques rouges de 31 centimètres de long sur 12 de large et 7 centimètres d'épaisseur dont on a conservé un modèle au musée de Ripaille. Sur l'une des parois, une niche en briques de 1ᵐ.10, sans ornementation voûtée en arc surbaissé. Dans la terre qui a servi à combler cette pièce, on n'a trouvé que des déblais peu intéressants datant du moyen âge. Sur cette couche de terre rapportée, on a élevé des murs avec des cailloux roulés, pris dans la Dranse, et fait des pavages avec des petits pavés rectangulaires et des cailloux roulés. Ces derniers murs et pavages, œuvre d'Amédée VIII, sont venus se superposer sur celle de Bonne de Bourbon. On a retrouvé dans les fondations du logis qu'il allait habiter une porte ogivale en tiers point.

(⁵) On a donné des dates erronées sur l'entrée d'Amédée à Ripaille. Elle eut lieu le 16 octobre 1434, comme le prouve cette pièce de comptabilité : « Libravit die 20 octobris anno domini 1434 domino

qui allaient partager sa solitude et les religieux qu'il connaissait de longue date.

Amédée était trop judicieux pour ne pas savoir qu'entre si proches voisins, le premier des biens était l'indépendance : aussi prit-il d'ingénieuses dispositions pour la sauvegarder.

Sur l'un des fossés qui défendaient les logis des chevaliers, on construisit une tour (¹) et un pont-levis en face de la maison du doyen, pour accéder à la grande place; les solitaires pouvaient la franchir pour se rendre à l'église conventuelle où, suivant le désir du prince, ils allaient entendre les offices de jour et de nuit (²). Un portier, logé dans une petite maison contiguë, couverte en bardeaux de bois et chauffée par une cheminée, surveillait l'accès du pont-levis, que l'on appelait alors l'*heureux pont* (³), ouvrant avec circonspection les portes placées aux extrémités. A moins d'instructions spéciales, personne ne pouvait venir troubler la retraite des chevaliers : le visiteur devait attendre, dans la grande place, en dehors du fossé, la réponse qu'allait lui chercher le portier (⁴). Une autre issue plus modeste avait été ménagée, au sud-est, pour se rendre au parc sans passer par les dépendances des religieux : elle fut appelée la « porte des palissades » (⁵).

Nycodo de Menthone, militi, pro medietate pensionis sue 1 anni incepti die 16 inclusive mensis octobris 1434, qua die dominus noster intravit Ripailliam... 5o florenos parvi ponderis. Computus nobilis Michaelis de Ferro, consiliarii magistri que hospicii ac receptoris assignacionis per illustrissimum dominum nostrum collegio, decano et militibus nuper per eundem dominum in loco Rippaillie prope Thononium ad laudem omnipotentis Dei... et honorem Beati Mauritii fondato... a die 16 inclusive oct. a. d. 1434 quibus die et anno dictum receptorie officium exercere inchoavit, ut dicit, usque ad diem 16 exclusive ejusdem mensis oct. a. d. 1435 ». (Turin, archives de Cour. Réguliers delà les monts, Chartreuse de Ripaille, mazzo da ordinare.)

(¹) Cette tour est détruite depuis longtemps. Elle était aussi appelée « la porte d'emprès la court » et se trouvait donc située du côté de la place, regardant les bâtiments du prieuré. La cave et le souterrain placés dans le fossé longeant la façade utilisé par les Chartreux et figurant dans l'ancien cadastre de 1730 sous le numéro 1792 pourraient être les débris du soubassement de cette tour. Elle aurait ainsi été située à 14 mètres en avant de la maison du doyen, sur le fossé aujourd'hui comblé, à 3 mètres seulement en avant et légèrement à droite du puits récemment restauré.

(²) Ces dispositions sont rappelées en 1439 dans le testament d'Amédée VIII : « Item, decrevit idem dominus testator ut dicit quod ipsi septem milites habeant perpetue a domibus suis prædictis plenum et liberum accessum ad ecclesiam dicti monasterii Ripalliæ, dum ibidem divina celebrantur officia die ac nocte pro missis et aliis horis canonicis audiendis ac devotionibus exequendis, ita quod abbas et canonici ipsius monasterii sint in spiritualibus ministri et servitores militum prædictorum ». Monod, *Amedeus Pacificus*, 2ᵐᵉ édition, p. 55.

(³) Libravit Petro Braset, carpentatori... pro 74 jornatis... tam ad faciendum et implicandum palinos noviter factos ad claudendum domos et plateas religiosorum Rippaillie, etiam ad coperiendum tecta circumcirca chiminatas domorum militum Rippaillie, ad scindendum nemus pontis novi fossalium dicti loci, ad carpentandum dictum pontem, ad faciendum mensas, scangna, tripedes, formas lectorum in dictis domibus, ad faciendum ingenium turris dicti pontis, ad faciendum domunculam porterii juxta dictam turrim existentem, ad faciendum tribletas subtus capellam domini decani in larderia et botoillieria et in coquina, ad faciendum eciam retractum domini decani infra dictam domum, ubi sunt due trabature ad levandum dictum retractum et eciam ad faciendum alios retractus domorum aliorum militum Rippaillie ad faciendum pontem juxta dictam turrim, qui vocatur *Felix pons*, ad faciendum portum supra dictum pontem et aliam portam quam custodit dictus porterius». (Turin, archives camérales. Compte de P. Rolin, année 1434.)

(⁴) Voir preuve XCVIII la description de Wurstisen.

(⁵) *Porte des palins*, en 1434.

De leur côté, les moines avaient aussi leurs accès bien gardés, vers la grande place, par des fossés et un pont qui existaient encore à la fin du xvie siècle([1]); par derrière, de fortes clôtures de bois délimitaient leur domaine.

A l'intérieur du château, les dispositions prises par Amédée témoignent les mêmes préoccupations d'indépendance. Le bâtiment qu'il fit construire développait sa façade, du côté de la grande place, sur une longueur de 104 mètres. Sept tours circulaires, engagées dans la muraille, rompaient la monotonie de l'édifice et contribuaient à lui donner un aspect féodal avec ses fossés, son pont-levis et ses meurtrières([2]), le va et vient de quelques guetteurs, revêtant pour la nuit des salades vernissées, des cuirasses et des gorgerins venus de Gênes([3]). Chacune de ces tours (dont quatre seulement subsistent aujourd'hui) correspondait à un appartement. Entre la façade et le fossé s'étendait une cour pavée([4]), où les chevaliers pouvaient se promener quand ils ne se rendaient pas au parc; s'ils voulaient s'isoler, ils allaient dans leur jardin; derrière chacun des sept logis se trouvaient en effet autant de jardins, indépendants les uns des autres par des clôtures([5]).

La première tour que l'on remarquait à droite en entrant et que l'on voit encore annonçait par son élévation la haute dignité de celui qui allait l'habiter : elle était destinée au doyen des chevaliers de Saint-Maurice et fut appelée depuis, par les princes de Savoie, la « Tour du pape Félix ».

Ce logis, occupé par Amédée durant cinq ans, jusqu'à son élection à la papauté, constituait l'extrémité nord-ouest du château : il avait la forme d'un

([1]) Voir WURSTISEN.

([2]) « Libravit... pro tachia perficiendi muros trium turrum inceptarum et fundatarum in fossalibus domorum militum Rippaillie... et in ipsis facere archerias bombardarum et alias archerias necessarias... ». (Compte de P. Rolin déjà cité de l'année 1434.)

([3]) Libravit die dicti mensis novembris (1434) Babillano Cena, de Janua, mercatori, pro precio 12 cuyrassiarum factarum in Janua, munitarum gardabrachiis et gorgeronibus... emptorum de precepto domini pro munitione hospitii ipsius domini Rippaillie, pro tanto 51 ducat. auri ad 20 obol. gros pro qualibet; libravit dicta die... pro portu dictarum cuyrassiarum a Janua apud Gebennas 12 fl. p. p. : ... pro precio 12 celladarum de Janua verniciatarum emptarum per eum de precepto domini pro hospicio ipsius domini Rippaillie, qualibet costante 1 ducato auri, videlicet 12 duc. auri ad 20 den. ob.; ... libravit pro precio 12 venabulorum emptorum Thononii a dicto Rottier de precepto domini pro dicto suo hospicio Rippaillie, qualibet costante 12 d. gr., 12 fl. p. p. ». (Turin, archives camérales. Compte du trésorier général 79, fol. 481.)

([4]) « Libravit Hudrico Robert et Petro Basini, paviseriis pro pavimento per ipsos et eorum socios facto in plateis existentibus ante domos militum Rippaillie, videlicet a muro existente inter putheum usque ad portam existentem juxta domunculam porterii et quod pavimentum A. Corviaulx, magister operum domini, retulit visitasse et mensurasse cum theysia et ibidem reperisse 103 theysias pavimenti chillioni, incluso pavimento botellierie domus decani; quod pavimentum dictarum platearum trium domorum militum et botoillierie idem magister operum recepit... computata qualibet theysia... ad 3 denarios ½, et ¼ unius denarii grossi, inclusis expensis pavisseriorum ». (Compte de P. Rolin 1434, déjà cité.)

([5]) « Libravit lathomis... murando muros traversorios existentes inter ipsas domos et muros fossalium, ad separandum ortos militum ». (Compte cité.) Ces séparations sont indiquées sur le plan de l'ancien cadastre de 1730.

carré de 21 mètres de côté et ses différents étages étaient desservis par la tour de façade formant un escalier en colimaçon, appelé alors « viret ». Il y avait en bas une cuisine carrelée avec ses annexes la « bouteillerie, la paneterie et la larderie ». Puis l'on pénétrait dans la « chambre des pauvres », la « chambre des écuyers » et le « peile », salles de réunion carrelées, chauffées par des cheminées et garnies de bancs le long des murs ([1]), permettant aux visiteurs d'attendre une audience. Les pièces formant l'appartement particulier du doyen étaient une chambre à coucher, chauffée et munie d'un grand lit, contiguë à une chambre de retrait, un oratoire, une chapelle éclairée par des vitraux, chauffée aussi à la cheminée et des latrines. Dans l'embrasure des fenêtres, on avait pratiqué des sièges en pierre qui furent recouverts de coussins aux armes de Savoie et de Saint-Maurice ([2]). En bas se trouvait le jardin du prince entourant sa demeure sur trois côtés, jusqu'au puits qu'il fit creuser devant ([3]). Le quatrième côté était contigu à la seconde tour, servant d'habitation à l'un des chevaliers de Ripaille.

Moins spacieux que la maison du doyen, ce second appartement comprenait encore une cuisine pavée, un cellier, un « peile » chauffé et carrelé propice aux réunions, une autre salle, une chambre à coucher avec une cheminée, une chambre de retrait, des armoires secrètes pour les objets précieux, des serrures à toutes les portes, une garde-robe et des latrines ([4]). Les cinq autres tours présentaient à peu près les mêmes dispositions. C'étaient moins des cellules de solitaires que des résidences dignes de gentilshommes habitués aux égards que donnent la naissance et l'exercice des hautes fonctions ; et même, au dire d'un témoin oculaire qui les visita à diverses reprises et devait plus tard

([1]) Tache de la chapuiserie des troys maysons de Rippaillie donné à Thonon le 5ᵐᵉ jour du moys de mars... 1434... : il doyent poneter de desoubz de pones de sapin le poyle, la chapelle, le oratoyre, le retrait et la chambre du doyent ; item qu'il doyent fere en la dicte chambre du doyent ung byau tornavent de sapin bien ovré ; item, qu'il doyent forrer le mur de la dicte chambre de pones de sapin là où l'en fera le grand lyt, c'est à savoir dès la porte de la chambre du retrait jusques à la fenestre croysié de la dicte chambre du doyan ; item, qu'il facent en la dicte mayson de bancs très bien et gracieusement ovrés tout autourt de la sale et du poyle de la dicte mayson ». (Compte de P. Rolin, déjà cité.) — « Item libravit... pro pavimento facto de caronis quadratis videlicet in sala seu aula pauperum domus decani Rippaillie, in camera scutifferorum dicte domus, in sala secunde domus ubi stat dominus de Vufflens et eciam in sala bassa tercie domus ubi stat dominus Glaudius de Saxo, ... 7 fl. et ¹/₂ p. p. ». (Compte de P. Rolin, déjà cité.)

([2]) « Libravit die 26 aprilis a. d. 1434 dicto Copin, factori Henrici de Blot, mercatoris de Malignes pro precio 18 bancheriorum de tappisseria persicorum largorum factorum cum certis compassibus, in quorum compassuum medio loco sunt arma Sancti Mauricii et domini nostri ducis predicti... pro hospicio militum Rippaillie, quolibet banchero costante 4 fl. Alamagnie... Libravit eadem die eidem Copino pro precio 18 carrellorum tapisserie factorum cum armis et modo simili quibus supra... quolibet 1 fl. Alam... Libravit die 13 oct. anno predicto de precepto domini Michaeli de Nanse, escofferio, habitatori Gebennarum pro tela et cirio rubeo per ipsum implicatis in foderando suprascriptos 18 quarellos, 10 fl. p. p. Libravit eadem die pro precio 51 librarum plume... pro replendo 18 quarrellos qualibet libra costante 4 d. gr. ». (Turin, archives camérales. Compte du trésorier général 79, fol. 481.)

([3]) Ce puits a été creusé en 1434, d'après le compte de P. Rolin, preuve LIX. Il a été recouvert après 1730. M. Engel-Gros a fait exécuter des fouilles pour le retrouver et l'a restauré.

([4]) Voir preuve LIX.

connaître les splendeurs du Vatican, « si la demeure d'Amédée n'était pas indigne d'un roi ou d'un pape, celles de ses compagnons auraient pu être offertes à des cardinaux » (¹).

La décision inattendue d'un prince, qui jouait depuis le commencement du siècle un si grand rôle dans le monde chrétien, ne manqua point de soulever une curiosité générale : on en trouve un curieux écho chez un chroniqueur contemporain de la Cour de Bourgogne, Monstrelet, qui s'est plu à raconter « comment Amé, duc de Savoie, se rendit ermite en un manoir nommé Ripaille » (²). Son récit présente toutefois quelques inexactitudes faciles à rectifier en interrogeant les documents d'archives.

(¹) Æneas Sylvius Piccolomini, le futur Pie II, accompagna le cardinal de Sainte-Croix quand il vint rendre visite au duc de Savoie à Ripaille, avant de se rendre au concile de Bâle. Il y retourna en 1439, faisant partie de la délégation du concile notifiant au prince son élection à la papauté. Il fut même son secrétaire pendant les premiers temps du pontificat de Félix V. Voici sa description de Ripaille : « In ripa lacus Lemanni, e regione Lausanæ, altissima fuerunt nemora et sub his prata deccurrentibus aquis irrigua. Horum magnam partem muro cinxit [Amedeus] inclusit que cervos et damas et quæ non sæviunt in homines feras. Prope in littore lacus ecclesiam ædificavit, sacerdotes induxit, præbendas erexit et dignitates aliquas et mansiones construxit, in quibus canonici commode degerent. Nec procul hinc, palacium magni operis composuit, fossa et propugnaculis opportune munitum. In eo, septem mansiones fuere, sex æquales dignæ quæ cardinales reciperent, nulli sua defuit aula, nulli camera et anticamera et secreta quædam cubicula seu pretiosarum rerum receptacula ; septimam principi dicatam, nemo rege aut summo pontifice judicasset indignam. Hic Amedeus habitavit, quem sex proceres secuti sunt, grandævi et ætate prope pares, quorum uxores jampridem obierant ; nemo non sexagesimum annum attigerat. Et quoniam equestris ordinis milites fuerunt et sæpe in bellis ordines duxerant nec sine gloria militaverant, in ipsa mutatione sæcularis habitus sub Amedeo decano et magistro suo professionem novam induerunt et Sancti Mauritii appellari milites voluerunt... Cuncti penulam et pallium et cingulum et baculum retortum quibus eremitas uti videmus assumpserunt et barbam prolixam nutriverunt et crines intonsos gestaverunt. Loco Ripalia nomen fuit ». Pii secundi pontificis maximi Commentarii rerum memorabilium quæ temporibus suis contigerunt a. R. D. Joanne Gobellino... jamdiu compositi et a R. P. D. Francisco Band. Picolomineo archiepiscopo Senensi ex vetusto originali recogniti. (Romæ 1534), p. 331-332.

(²) « Si avait, dit Monstrelet, bien dix ans par avant eu volonté et intention de se rendre là et devenir ermite par la manière qu'il fit. Et pour y être accompagné, avait demandé à deux nobles hommes de ses plus féables et principaux gouverneurs s'ils lui voulaient tenir compagnie pour y être avec lui, quand son plaisir serait d'y entrer. Lesquels, ayant considération que cette volonté lui pourrait muer, lui accordèrent d'y entrer. Et en était l'un messire Glaude de Sexte et l'autre un vaillant écuyer nommé Henri de Coulombier. Et lors ycelui duc, qui déjà avait fait édifier sa maison, comme dit est et commencé celles de ceux qui voudraient être en sa compagnie, se partit par nuit de son hotel de Thonon à privée maisnie (c'est-à-dire avec une suite peu nombreuse) et alla à icelle place de Ripaille, où il prit l'habit d'ermite selon l'ordre de S. Maurice, c'est assavoir grise robe, long mantel et chaperon gris à courte cornette d'un pied ou environ et un bonnet vermeil par dessous son chaperon, et par dessus ladite robe ceinture dorée, et par dessus le mantel une croix d'or assez pareille à celle que portent les empereurs d'Allemagne. Et lors bref ensuivant vinrent devers lui les deux nobles hommes dessusdits, lesquels lui remontrèrent aucunement la manière de son département qui n'était point bien licite, comme ils lui sembloient, en lui disant qu'il pourrait être désagréable aux Trois Etats de son pays, pour ce que par avant ne les avait mandés et à eux signifié son intention. Si leur répondit qu'il n'était mie loin ni amoindri de son sens ni de sa puissance et que bien pourvoirait à tout, mais qu'ils avisâssent eux mêmes de ce que promis lui avaient, c'est assavoir de demeurer avec lui. Lesquels, voyant que bonnement autrement ne se pouvait faire, en furent contents. Si les fit prestement vêtir de tous pareils habillements comme lui. Et après, manda les Trois Etats de son pays avec son fils qui était conte de Genève, lequel il fit prince de Piémont et lui bailla, presents les dessus diz, le gouvernement et administration de ses états, en retenant pleine puissance de le lui ôter et de le remettre à son plaisir, si mal se gouvernait, et nomma son second fils conte de Genève. Toutefois, nonobstant que ledit duc de Savoie eut pris l'habit dessusdit et baillé le gouvernement de ses pays à ses enfants, comme dit est, si ne se passait rien en ses pays de

Le dimanche 7 novembre de l'année 1434, de grandes solennités se déroulèrent à Ripaille. Il y avait déjà trois semaines que le duc de Savoie avait franchi le seuil de sa retraite : ses sujets et les princes étrangers allaient connaître ses décisions par des actes officiels. Les membres les plus éclairés du Conseil avaient été convoqués pour la circonstance. Derrière les évêques de Genève, de Lausanne et de Saint Jean de Maurienne, on remarquait les plus grands personnages de l'état, Jean de Beaufort, chancelier de Savoie, Humbert de Savoie, frère naturel du duc, Manfred de Saluces, maréchal de Savoie, Jacques, sire de Miolans, Guillaume, sire de Sallenôve, Amé de Challant, Jean de Valpergue, Guillaume de Genève, Humbert de Glarens, sire de Virieu-le-Grand, Pierre de Grolée, Guy Gerbais, Richard, sire de Montchenut, Jean de Montluel, sire de Chautagne, Louis, bâtard d'Achaïe, Lancelot, sire de Lurieux, François de Thomatis, président des audiences générales, Pierre Marchand, président du Conseil résident de Piémont, Jean de Compeys, sire de Gruffy, Rodolphe d'Allinges, sire de Coudrée, Pierre de Menthon, sire de Montrottier, Robert de Montvuagnard, tous chevaliers, Guillaume de La Forêt, écuyer, et des jurisconsultes renommés, tels que les docteurs Urbain Cirisier, Raoul de Fésigny, Antoine de Dragon et Antoine de Romagnano.

D'autres gentilshommes encore, des représentants de princes étrangers et des prêtres se trouvaient dans le noble cortège quand on se rendit sur la grande place; des hérauts, des mimes et des trompettes aux bannières armoriées de Savoie étalant leurs couleurs rouge et blanche, annonçaient à tous un heureux évènement en criant *largesse :* le comte de Genevois et Philippe-Monseigneur allaient être créés chevaliers (¹).

Amédée VIII parut : c'était presque un vieillard blanchi avant l'âge, d'un aspect vénérable sous le poids de la cinquantaine. Avait-il la robe grise, le long manteau et le « chaperon gris à courte cornette » dont parle le chroniqueur, ainsi que ses deux compagnons de solitude Henri du Colombier et Claude du Saix? Ne marchait-il pas plutôt sous un dais, portant dans cette circonstance mémorable les attributs ducaux, des vêtements brochés d'or et garnis d'hermine, une lourde couronne en tête, l'anneau de Saint-Maurice au doigt, précédé d'une épée nue, symbole de la toute-puissance du « très redouté

grosses besognes que ce ne fût de son su et licence. Et quant à la gouverne de sa personne, il retint environ vingt personnes de ses serviteurs pour lui servir. Et les autres, qui se mirent prestement avec lui en firent depuis pareillement, chacun selon son état. Et se faisaient servir lui et les siens, en lieu de racines et de fontaine du meilleur vin et des meilleures viandes qu'on pouvait recouvrer ». *Chronique d'Enguerran de Monstrelet*, édition de la Société de l'histoire de France, t. V, p. 111. Ce chroniqueur mourut en 1453, c'est-à-dire deux ans après Amédée VIII.

(¹) « Libravit heraldis, mimis et trompetis domini largiciam vociferantibus die 7 novembris, qua ordine milicie et colaris illustrissimi domini princeps Pedemontis et comes Gebennarum fuerunt insigniti, et dictus dominus noster princeps ad titulum principatus Pedemontis translatus, ut per litteram domini principis nostri... datam Thononii die 8 novembris a. d. 1434 ». (Turin, archives camérales. Compte du trésorier général 80, fol. 269.)

duc de Savoie, duc de Chablais, marquis en Italie, comte de Genevois, de Piémont, de Valentinois et de Diois »? Quelque fût son costume, il est certain toutefois qu'il présida la cérémonie. Ce fut lui qui arma ses fils chevaliers en attachant sur eux la ceinture symbolique; ce fut lui aussi qui conféra aux deux princes l'ordre du Collier, la célèbre fondation du Comte Vert, connue aujourd'hui sous le nom d'« Annonciade ».

Mais ce n'était que le prélude d'actes plus importants. Amédée, accompagné de ses deux fils, des trois prélats, du chancelier de Savoie et d'une douzaine de conseillers, se rendit dans ses appartements. Après avoir exprimé ses sentiments de reconnaissance aux membres du Conseil qui l'avaient aidé si longtemps à supporter le pouvoir, le souverain déclara qu'il était fatigué par quarante-trois ans de règne. Il désirait quitter le tourbillon du monde pour se livrer plus facilement à de pieuses méditations, suivant la devise qu'il avait adoptée : *Servire Deo regnare est* [1]. La maison des chevaliers de l'ordre de Saint-Maurice, qu'il venait d'édifier, allait devenir sa retraite. Pour accomplir son dessein, il déléguait à son fils Louis une partie de ses attributions en le nommant lieutenant général de ses états. Il changeait enfin son titre de comte de Genevois en celui de prince de Piémont [2]; le comté de Genevois devenait l'apanage du jeune Philippe [3].

Pour consacrer publiquement la détermination qu'il venait de prendre, Amédée se rendit de nouveau sur la grande place de Ripaille et donna à ses enfants l'investiture de leurs nouvelles dignités, suivant les rites féodaux, par la tradition d'une épée nue [4]. Le prince de Piémont avait revêtu pour la circonstance une robe de drap d'or ornée de broderies, sur laquelle était jeté un riche et long manteau aussi tissé d'or et décoré d'une croix; son « chaperon », coiffure alors à la mode, était garni de franges d'or et d'argent. Son épée à pommeau doré, ainsi que celle de son frère, soutenue par des courroies en damas blanc, sortait de l'atelier de maître Aymonet, l'armurier de

[1] Cette devise se retrouve sur la vaisselle de Félix V. On la voit aussi au début des lettres-patentes de la lieutenance générale conférée à Louis de Savoie le 7 novembre 1434 et publiée dans les preuves de GUICHENON, p. 351.

[2] Publiées par le P. MONOD, *Amedeus pacificus*, p. 33.

[3] La copie de l'investiture du comte de Genevois nous a été obligeamment communiquée par M. André Folliet, sénateur de la Haute-Savoie.

[4] Le Père Monod avance que ces décisions furent prises après avis des Trois Etats convoqués pour la circonstance à Thonon et assistant à la cérémonie de Ripaille. Nous pensons qu'il n'a fait que paraphraser le texte des Patentes de la lieutenance générale, mentionnant l'avis demandé aux conseillers du duc, mais ne parlant point d'une semblable réunion. Nous n'en avons pas trouvé trace dans les comptes et autres documents émanant de la chancellerie de Savoie. Monstrelet, dont nous avons reproduit le récit deux pages plus haut, est le seul témoignage qu'on puisse invoquer; mais il a pu donner le nom impropre de Trois Etats à cette réunion assez considérable de gentils-hommes et de prélats convoqués par Amédée pour donner plus de solennité à ses décisions. L'assertion du Père Monod a été très souvent reproduite, même dans la collection des *Monumenta historiæ patriæ, Liber Comitiorum* (pars altera, additiones) sans aucune suspicion. Son récit attendri de la retraite du prince, dans lequel il y a beaucoup d'imagination, a été malheureusement accepté sans contrôle par nos historiens.

Genève ('). Après la cérémonie, une escorte de dix pages, resplendissants sous leurs pourpoints de drap de Lyon et leurs chausses neuves, accompagna le nouveau prince de Piémont qui regagnait Thonon, tandis qu'Amédée se rendait dans ses appartements, suivi des chevaliers de l'ordre qu'il venait de fonder.

Le souvenir de cette fondation subsiste aujourd'hui encore dans le nom de l'ordre si connu en Italie des saints Maurice et Lazare. Mais rien n'a été conservé de l'esprit d'une institution dont les origines se confondent avec celles du château de Ripaille.

Les premiers adeptes de cette chevalerie furent appelés tantôt « chevaliers de Ripaille », tantôt « chevaliers de Saint-Maurice » et logèrent dans le château aux sept tours, avant même son achèvement. Aux côtés d'Amédée VIII, Henri du Colombier et Claude du Saix furent, en octobre 1434, les deux plus anciens membres de l'ordre qui entrèrent dans cette retraite. Ils étaient accompagnés toutefois d'un certain nombre de gentilshommes et de serviteurs attachés à leurs personnes ou à celle du souverain, chargés de l'exécution de leurs ordres ou du service intérieur.

Les « ermites de Ripaille » ainsi qu'on se plaisait à appeler au dehors les chevaliers de Saint-Maurice (²), bien payés (³), bien logés, bien servis, semblent plutôt tenir du grand seigneur que de l'ascète. On ne sait si Amédée fit des statuts à leur intention; mais à défaut de ce document, on peut toutefois saisir quelques traits de cette création originale, condamnée à une fin prématurée.

Amédée VIII songea, pendant plusieurs années, ainsi qu'on l'a vu, à l'institution des chevaliers de Ripaille; il put accomplir son dessein le 8 octobre 1434; ce jour-là, la dotation annuelle des membres fut fixée. La pension de chacun d'eux s'élevait à 200 florins, sauf celle du doyen qui atteignait 600 florins, en raison des charges particulières lui incombant. En outre, comme leur résidence n'était point terminée, il fut décidé que chaque année une somme de 8200 florins serait tenue à la disposition du doyen jusqu'à l'achèvement des travaux (⁴). La date de ces lettres-patentes, que l'on peut considérer comme celles de la fondation de l'ordre, n'est point indifférente, car elle trahit les préoccupations du prince : elle coïncide avec l'anni-

(') Preuves LX.

(²) GUICHENON a publié une liste des personnages qui assistèrent au couronnement de Félix V à Bâle, parmi lesquels se trouvent « trois Hermites de Rippaille ». *(Histoire de Savoie,* preuves, p. 319.)

(³) Leur pension annuelle de 200 florins était équivalente à celle d'un président de la Chambre des comptes. Robert de Montvuagnard, qui fut nommé le 7 novembre 1434 à ces hautes fonctions, ne reçut en effet que 200 florins de traitement annuel. (Compte du trésorier général 80, fol. 336 verso.)

(⁴) Ces lettres-patentes sont transcrites à la suite du rouleau du compte de Michel de Fer contenant les dépenses faites par Amédée VIII pendant la première année de son séjour à Ripaille, 1434-1435. (Turin, archives de Cour. Réguliers delà les monts, chartreuse de Ripaille.)

versaire de la mort de Marie de Bourgogne. C'était un veuf inconsolable qui allait entrer dans la solitude de Ripaille. Ses compagnons de solitude seront choisis parmi des gentilshommes aussi mûris par cette douloureuse épreuve, désireux de terminer leurs jours ·dans une vertueuse continence, loin des bruits du siècle. Ces pieuses résolutions étaient encouragées par les chanoines du prieuré, devenus les directeurs spirituels de l'ordre naissant.

Amédée VIII en entrant à Ripaille restait le duc de Savoie. Son recueillement ne pouvait être de l'oisiveté. Les chevaliers de Saint-Maurice allaient donc être appelés à partager avec lui le poids du gouvernement. C'était une manière de Conseil politique donnant son avis sur la direction des affaires publiques. Dans ce monde féodal si hiérarchisé, des fonctions aussi élevées ne pouvaient être confiées qu'aux membres de la plus haute classe de la société. Pour être admis dans l'ordre, il ne suffisait point d'être gentilhomme, il fallait encore être chevalier et se recommander d'un glorieux passé. On choisira, déclare le fondateur, « des personnages d'un âge mûr, distingués par leurs services dans les armées ou les ambassades, instruits par l'expérience des lointains voyages, purs de toute souillure criminelle, entourés enfin de l'estime générale et dignes d'une œuvre créée dans l'intérêt de l'état » [1].

La conséquence du caractère gouvernemental de cette assemblée fut la nécessité de réserver au souverain la nomination de ses membres.

Mais cette institution naissante portait dans son berceau un germe de mort. Elle ne pouvait porter ses fruits que si le prince partageait la résidence des membres de l'ordre. Ce fut le cas du fondateur, Amédée VIII, qui en fut le premier doyen. Après son départ, les chevaliers de Saint-Maurice virent leur influence ruinée par celle des favoris qui vivaient à la Cour du souverain. Au moment de son entrée à Ripaille, Amédée VIII n'avait point sans doute ces lointaines pensées. D'ailleurs, en ce jour mémorable, bien que l'ordre dut comprendre sept membres, le doyen était accompagné de deux chevaliers seulement, Henri du Colombier, qui allait occuper la seconde tour, et Claude du Saix, placé dans la suivante; il fallut attendre l'achèvement du château pour l'installation de leurs compagnons.

Henri du Colombier avait acquis le droit de se reposer. Depuis près d'un demi-siècle, il combattait sous la bannière de Savoie, prenait part aux délibérations du Conseil ou dirigeait des ambassades. Plus âgé que son prince, il appartenait à une vieille famille vaudoise, tirant son nom d'un château des environs de Morges et possédait la belle seigneurie de Vufflens. C'était un cœur sûr, fidèle aux infortunes. Pendant les troubles de la Régence, il avait courageusement soutenu le parti de la malheureuse Bonne de Bourbon [2]; puis, trop loyal pour croire à l'indignité de Grandson, il

[1] Voir preuve LXXIII le testament d'Amédée VIII.
[2] *Chronique du bon duc Loys de Bourbon*, édition de la Société de l'histoire de France, p. 259

trouve, par ma foi » (¹). Les fils mêmes du duc redoutaient l'intervention de Claude du Saix depuis que le sévère conseiller avait été chargé de les mori- géner pour leur prodigalité (²). Par l'indépendance de son caractère et la sûreté de ses relations, ce représentant d'une vieille famille de la Bresse (³) justifiait la devise parlante qui enguirlandait son écu « écartelé d'or et de gueules » (⁴): *Non mobile saxum* c'était un roc inébranlable. Deux fois veuf, Claude du Saix suivit Amédée dans sa solitude (⁵), bien qu'entouré de l'affec- tion de nombreux enfants et peu avancé en âge (⁶).

Peu de temps après l'installation de ces personnages à Ripaille, arriva un nouveau chevalier de l'ordre, qui fut installé le 19 décembre 1434. C'était François de Bussy, personnage probablement originaire du Bugey (⁷) dont le passé était beaucoup moins éclatant.

Un peu plus tard, Louis de Chevelu, gentilhomme assez mal connu des environs d'Yenne, entra à Ripaille en novembre 1436 et fut le cinquième chevalier de l'ordre (⁸). Les deux suivants, Amédée Champion et Lambert Oddinet, furent nommés peu après : c'étaient des magistrats distingués ayant

(¹) Voir le procès-verbal du héraut « Savoie » en 1431 dans Costa de Beauregard, *Souvenirs du règne d'Amédée VIII*, p. 229. Cf. p. 88.

(²) Cibrario. *Istituzioni della monarchia di Savoia*, p. 242, en novembre 1430.

(³) Le château de Saix se trouve dans la forêt de Seillon, près de Bourg. Le château de Rivoire est situé dans le voisinage, à Montagnat (Ain).

(⁴) Guichenon. *Histoire de Bresse*, t. Iᵉʳ, p. 353.

(⁵) Voir sur ce personnage les documents rassemblés preuve LV.

(⁶) Son père, qui fit partie de la campagne du Comte Vert dans les Pouilles, en 1383, ne se maria que l'année suivante.

(⁷) Ce François de Bussy était certainement chevalier. Un acte du 7 décembre 1435 le désigne ainsi : « Franciscus de Bussy, miles, cum predicto domino nostro Rippallie commorante ». Il appar- tenait probablement à la famille de ce nom qui possédait les seigneuries d'Erya et de Chanay en Bugey, d'après Guichenon, *Histoire de Bresse*, 3ᵐᵉ partie, p. 42. C'est aussi l'opinion de Ricci dans son *Istoria dell' ordine equestre de' SS. Mauritio e Lazaro* (Turin 1714). C'est peut-être le person- nage qui fut honoré par Amédée VIII de l'ordre du Collier et qui figure dans Capré, *Catalogue des chevaliers de l'Annonciade*, folio 47, avec le blason suivant : « écartelé d'argent et d'azur ». Toutefois il avait plusieurs homonymes, tout d'abord le bâtard François de Bussy, qui prit part à diverses campagnes sous les règnes d'Amédée VII et d'Amédée VIII. On trouve encore d'autres Bussy ayant des relations avec Amédée VIII à cette époque, notamment François de Buxi, de Romont, damoiseau (Bruchet, *Inventaire du trésor des chartes de Chambéry*, n° 726) en 1430, et un fils du sire de Saint- Georges, appelé Bussi, en 1430 (Guichenon, *Histoire de Savoie*, t. II, p. 44). Enfin on a confondu avec Bussy un jurisconsulte appelé de Bouisio, qui figure dans divers actes datés de Ripaille comme con- seiller d'Amédée VIII. Jamais le François de Bussy, chevalier de Saint-Maurice, n'est appelé le sire de Bussy, dénomination qui aurait levé les doutes. On trouve encore un François de Bussy qui fit partie de la chevauchée de Flandre, auquel le Comte Rouge donna un « auberjon » le 9 mai 1390 (Compte Eg. Druet, fol. 56); un bâtard de Bussy, qui fit une expédition en Sardaigne en 1410 (Compte du trésorier général 55, fol. 358); un François, bâtard de Bussy, écuyer d'Amédée VIII en 1419 (Compte du trésorier général 1419-1421, fol. 416 v.).

(⁸) Louis de Chevelu est mentionné comme chevalier de Saint-Maurice dans le testament d'Amédée VIII. C'est, croyons-nous, le chevalier désigné sous le nom de « Petit Louis » dans le compte de Michel de Fer en 1436. Voir preuve LXXII.

rempli, le premier la charge de grand chancelier, le second celle de président du Conseil résident de Chambéry (¹).

Tels sont les noms des chevaliers de Saint-Maurice qui résidèrent à Ripaille du temps d'Amédée VIII, leur doyen (²). On a dit que les membres de cet ordre ne prononçaient point de vœux : l'expression dont se sert leur trésorier, notant leur « entrée en religion », laisse supposer le contraire (³); ils prenaient tout au moins l'engagement de fuir le monde. C'était dans le confortable logis qui leur était préparé une résolution assez douce, mais comportant l'obligation de la résidence; aussi, ne pouvant vaquer au dehors à l'exécution des décisions du souverain, les membres de l'ordre avaient-ils à leur disposition des gentilshommes non astreints à cette réclusion. Deux de ces personnages avaient aussi la qualité de chevaliers, mais, quoiqu'on en ait dit, ne faisaient point partie de l'ordre de Saint-Maurice.

Le plus connu, Nicod de Menthon, descendait d'une illustre famille du Genevois et vivait depuis son enfance à la Cour d'Amédée; habile à gagner la confiance des grands, attentif à la distribution des faveurs, doué d'ailleurs de sang-froid et d'initiative, et loyal sujet, le chambellan ducal allait bientôt être éloigné de Ripaille : il fut chargé par le concile de Bâle de ramener l'Empereur de Constantinople et les Pères de l'Église grecque (⁴) pour faciliter les projets d'union de cette dernière avec Rome.

Humbert de Glarens, sire de Virieu en Bugey, l'autre chevalier, avait joué un rôle plus effacé dans les armées ou les Conseils. La maison du

(¹) Ces deux personnages sont mentionnés comme chevaliers de Saint-Maurice dans le testament d'Amédée VIII en 1439. Voir sur Amédée Champion, seigneur de Vaulruz, qui possédait des biens à Vevey et était allié à la famille de Blonay A. DE MONTET, dans le t. XXII, p. 582, des *Miscellanea di storia italiana*.

(²) GUICHENON, dans le texte du testament d'Amédée (preuves p. 314), mentionne aussi en 1439 Amédée de Charansonnex comme chevalier de Saint-Maurice. Mais plus haut il s'appelle Amédée Champion. Une copie manuscrite de ce testament, faite au xvie siècle et obligeamment communiquée par M. Folliet, sénateur, prouve qu'il faut bien lire Champion dans les deux cas. Ricci a dû prendre dans Guichenon le nom de ce Charansonnex, qu'il place aussi parmi les premiers chevaliers de Saint-Maurice. *Istoria dell' ordine equestre de SS. Mauritio e Lazaro* (Turin 1714), p. 4.

(³) Libravit die 29 januarii a. d. 1435 domino Francisco de Buxi, militi pro medietate sue pensionis unius anni incepti die 19 inclusive mensis dec. a. d. 1434, qua die idem dominus Franciscus intravit religionem... 100 fl. p. p. ». (Compte de Michel de Fer 1434-1435.) — « Libravit die predicta [28 novembre 1436] pro 3 ulnis cum dimidia panni persici ex præcepto domini emptis ulna precio 1 floreni pro veste parvi Ludovici, dum habitum religionis Rippaillie recepit. 3 fl. p. p., 6 d. gros ; libravit pro factura dicte vestis necnon capucii, disploidis et caligarum ipsius Ludovici, dum religionem ipsam intravit, 1 fl. 6 d. gros p. p. ». (Compte de Michel de Fer 1436-1437.)

(⁴) Nicod de Menthon se maria en 1430 avec Mathilde de Rougemont qui lui survécut et mourut en 1481. Il n'était donc pas veuf au moment de son séjour à Ripaille et ne pouvait par suite être chevalier de Saint-Maurice. Ce personnage a été très étudié. Voir COSTA DE BEAUREGARD, *Souvenirs du règne d'Amédée VIII*, p. 15, 39, 204 et 219; MUGNIER, *Nicod de Menthon et l'expédition envoyée par le concile de Bâle à Constantinople*, dans le t. XXXII, p. 23 et suiv. des *Mémoires de la Société savoisienne d'histoire et d'archéologie de Chambéry*; SEGRE, *Nicod de Menthon e le aspirazioni al ducato di Milano. 1445-1450*, extr. dagli *Atti della R. Accademia delle scienze di Torino* (Torino 1898); DE FORAS, *Armorial de Savoie*, t. III, p. 444 et 445, publie aussi à propos de ce gentilhomme un important document sur l'expédition de Constantinople.

prince était complétée par quatre écuyers, Georges de Valpergue, Georges de Varax, François de Menthon et Rolet Candie, trop jeunes pour avoir d'autre réputation que celle de leurs ancêtres.

Le maître d'hôtel, personnage important qui s'occupait du service intérieur, des approvisionnements et de la comptabilité, — c'était un Genevois, Michel de Fer, auparavant trésorier général de Savoie, — le maître des œuvres de Ripaille, Janin Léon, le chapelain Pierre Raymond et les douze serviteurs des chevaliers contribuaient aussi à animer la solitude de Ripaille. On voyait même passer, sous de gracieuses houpelandes ou de timides atours, craignant d'enfreindre les règlements somptuaires, entre les religieux du prieuré et les chevaliers de Saint-Maurice, quelques formes féminines (¹) : c'étaient les femmes des officiers et des serviteurs de la maison ducale, vivant en famille dans des logis aujourd'hui disparus (²), mais situés en dehors du château aux sept tours; c'étaient aussi parfois des étrangers (³). Quelques enfants venaient rompre par leurs ébats les heures silencieuses, après avoir suivi les leçons que le prince leur faisait donner avec tant de sollicitude (⁴).

Mais le visiteur, qui avait connu l'ancien Amédée, en arrivant ne remarquait point tous les comparses : son esprit était surtout frappé par la différence de vie du duc de Savoie et la simplicité relative de son entourage. Auparavant, le souverain aimait à se montrer au milieu d'une cour compacte. Cinquante gentilshommes, huit aumôniers, neuf chanteurs, des hérauts, des trompettes, des ménétriers, des veneurs, des fauconniers, des chevaucheurs, des valets de chambre et autres gens de service, le maître des engins, le maître du salpêtre, le maître des bombardes et le maître des gallions, c'est-à-dire une suite pouvant rivaliser avec celle des plus puissants princes du temps, deux cents personnes au moins se pressaient aux côtés d'Amédée,

(¹) En 1434, Anne de Chypre vint à Ripaille voir les travaux de la chapelle; Michel de Fer enregistre en effet une dépense « pour avoir fait recovrir l'otel de boys quand Madame y veint ». — Cadeau à la femme de Michel de Fer: « Pro faciendo unum mantellum longum usque ad terram pro dicto domino nostro et deinde per dominum donato uxori dicti magistri hospitii ». — Don de 3 fl. p. p. à Amédée Feterne, valet de la mule du duc, pour ses noces.

(²) Voir par exemple les dépenses faites pour la petite maison habitée par Michel de Fer, le maître d'hôtel. « Pro 20 mille scindullorum et 20 mille clavini... libratis apud Rippailliam pro copertura tecti domus inferioris dicti loci prope nemus ubi est celarium domini nostri et in qua habitat magister hospicii domini, ... 14 flor. 7 d. gros p. p. ». (Compte de P. Rolin.)

(³) Libravit die eadem [5 aprilis 1437] cuidam nobili mulieri de Vercellis que litigabat coram consilio, pro 2 vestibus duarum suarum filiarum que secum erant, eisdem in helemosinam datis 10 fl. p. p. : libravit.... pro factura dictarum duarum vestium 14 d. g. p. p. ». (Compte de Michel de Fer, 1436-1437.)

(⁴) « Libravit die 1 marcii 1436 dicto Guilliot pro pena per ipsum habita adiscendo pueros Rippaillie... 17 flor. 3 d. gros p. p. — Libravit die 2 sept. a. d. 1436 domino Philippo, canonico Rippaillie et magistro puerorum ibidem, dono sibi per dominum facto pro expensis per eum factis veniendo apud Rippailliam, 16 d. gros ». (Compte de Michel de Fer.) — Libravit die eadem [11 dec. 1439] de mandato domini nostri ducis traditos realiter Bertrando ejus secretario pro tradendo magistro scolarum Rippaillie, 8 fl. p. p. ». (Compte du trésorier général 85, fol. 246 v.)

portant toutes la livrée de son hôtel ('). Maintenant une poignée de gentils-
hommes et une douzaine de domestiques seulement entouraient le doyen de
Ripaille; la sobriété de leurs costumes contrastait avec les couleurs et la
richesse des anciennes livrées : cette cour minuscule semblait se mouvoir
dans une atmosphère monacale. Le chartreux Nicolas Albergati, cardinal de
Sainte-Croix, éprouva cette impression sévère pendant une visite qu'il fit à
l'illustre souverain. « Amédée, dit un témoin de cette entrevue, pour attendre
le cardinal qui arrivait en bateau, passa par le parc et se rendit à la porte du
bord de l'eau. Il lui donna l'accolade. Ce fut un spectacle que la postérité
aura peine à croire. Jusqu'alors, le prince le plus influent de son temps,
redouté des Français et des Italiens, se montrait sous des étoffes d'or,
entouré de courtisans luxueusement vêtus, escorté de gens d'armes et suivi
d'une foule de puissants. Quand il vint à la rencontre du légat, six ermites
seulement se trouvaient avec lui, ainsi que quelques prêtres pauvrement
vêtus. C'était une compagnie qui inspirait le respect. Ces personnages, retirés
du monde, portaient sur la poitrine la croix des ermites, mais en or, seul
luxe qu'ils conservaient de leur ancienne splendeur » (²).

Les chevaliers de Saint-Maurice, dont la simplicité avait frappé le
cardinal de Sainte-Croix, étaient en effet entièrement drapés de gris, couleur
très employée alors par les ordres religieux. Leur robe, serrée à la taille par
une ceinture, tombait jusqu'aux talons, cachant leurs chausses de toile ou de
drap, suivant la saison. Le manteau qu'ils jetaient par-dessus les épaules
était de la même nuance, ainsi que leur « chaperon » : cette coiffure, enroulée
autour de la tête en manière de turban dont la pointe retombait sur le cou,
laissait apercevoir un bonnet écarlate ou violet, d'étoffe plus fine. Une barbe
blanche, de longs cheveux et un bâton noueux avec ce costume austère
donnaient aux chevaliers de Saint-Maurice une apparence ascétique. Le
doyen, Amédée, se distinguait de ses compagnons par la plus grande finesse
de ses fourrures. Les gentilshommes de sa suite, les serviteurs et les treize
pauvres hospitalisés dans sa maison étaient aussi vêtus de gris, mais avec
des draps moins recherchés (³).

Qu'allait faire maintenant Amédée VIII dans sa retraite? Le gros public
répondra indéfiniment par le proverbe si connu. Le lecteur, déjà familiarisé
avec le passé de ce souverain laborieux, aura peine à admettre une calomnie
aussi grossière. Mais avant d'interroger les actes du prince pendant son séjour
à Ripaille, suivons-le à travers le château que nous avons laissé inachevé.

(') Voir le personnel de la Cour de Savoie en 1434, preuve LXIII.

(²) « Cardinalis sanctæ Crucis, cum iret secundo in Galliam de pace acturus, huc nautibus
appulit, Amedeus per silvam, quam diximus muro cinctam, obviam venit ad portam quæ erat in
littore ». Pii secundi maximi pontificis Commentarii, édition de 1584.

(³) Voir plus haut (p. 92) les descriptions d'Æneas Sylvius Piccolomini et de Monstrellet et
surtout les comptes de Michel de Fer, preuves LXVI et LXVII.

Quand Amédée entra dans sa retraite, le 16 octobre 1434, huit jours après l'acte de fondation de l'ordre de Saint-Maurice, trois logis seulement étaient construits pour les chevaliers : la tour du doyen, celle d'Henri du Colombier et celle de Claude du Saix, qui sont les premières que l'on voit encore aujourd'hui à droite en entrant à Ripaille. La quatrième, celle de François de Bussy, fut bientôt terminée, puis l'on s'occupa de la construction des trois dernières, qui ne résistèrent pas à l'incendie allumé par les Bernois au siècle suivant. Quand Amédée quitta Ripaille en 1439, le château était terminé : il n'y avait plus qu'à compléter le système défensif des murs et des fossés (¹).

Quelques détails nous montrent que le prince cherchait à rendre son ermitage plus confortable au dedans et moins sévère en dehors : des « tornavents », sortes de tambours faits en étoffes de Carcassonne et doublés de toile, protégeaient contre le froid sa chambre, la chambre de retrait et la chapelle de son appartement, ainsi que l'église du prieuré ; des nattes garnissaient les planchers Une tenture de drap gris, la couleur de l'espérance du moyen âge, tapissait les murs de sa chambre. De fines peintures, confiées à Jean, le peintre de Monseigneur, vinrent égayer les assises un peu moroses de la porte principale (²).

Le prince, en quittant ses appartements, pouvait en toute sécurité se promener dans le parc avec ses compagnons : un « tombereau » et des pièges préparés par des louvetiers avaient réussi à éloigner les loups.

Les chevaliers étaient avertis de la fuite du temps par la sonnerie d'une horloge, que l'on rendit encore plus retentissante par l'addition d'une cloche. Une autre cloche fut commandée, sans doute pour le service de la chapelle, au fabricant de bombardes Georges Tybaut, qui la fondit dans ses ateliers de La Rochette, près Chambéry, et la monta à grande peine, avec des engins prêtés par les Genevois. Rien ne paraissait assez beau pour l'exercice du culte : en une seule fois, le prince si économe tira de sa cassette 600 ducats, achetant avec cette grosse somme des brocards d'or et des satins destinés aux ornements sacerdotaux, faisant broder sur de riches orfrois ses armes et celles de Saint-Maurice (³).

Mais le pieux Amédée voulut faire mieux encore : dédier à Notre-Dame une église plus spacieuse que celle des Augustins et construire des bâtiments luxueux pour le prieuré, notamment une salle capitulaire. On devait commencer par l'église. Déjà en juillet 1435, il s'entretenait de ses intentions avec un architecte bernois, maître Alemand ; il consulta aussi d'autres artistes, soumit les plans à un artiste de Lyon et fit exécuter à Nyon une maquette

(¹) Voir preuve LXXIII le testament d'Amédée VIII. Janin Léon fut chargé, sous le titre de « maître des œuvres de Ripaille », de tenir la comptabilité des dépenses de la construction à partir de 1435. Ces registres, qui auraient fait suite au compte précieux de P. Rolin, n'ont pu être retrouvés.

(²) Voir preuves LXVI, LXVII et LXXII les comptes de Michel de Fer de 1434 à 1437.

(³) *Ibidem.*

en bois. L'année suivante, un autre Bernois, maître Mathieu, fut choisi pour surveiller les travaux ('). Le monument, placé entre le prieuré et le château, avait sa façade au nord-ouest, regardant l'entrée principale de Ripaille, et devait avoir une nef de cinq travées, un transept, un chœur et une abside demi-circulaire (').

Les fondations étaient à peine faites que l'on dut interrompre les travaux, sans doute faute d'argent. Trois ans après avoir été décidés, le chœur et la nef, au moment du départ d'Amédée, étaient à peine sortis de terre. Peut-être faute d'argent, leur exécution resta inachevée (³). On peut s'étonner que ce prince économe ait été arrêté par cette difficulté : c'est qu'il venait de vider ses coffres pour rendre service au roi de France. Les négociations de ce prêt

('') « Libravit [13 julii 1435] cuidam magistro Alamagno de Berno, qui venit ad dominum apud Rippailliam pro advidendo et ordinando modum ordinationis ecclesie Rippaillie … 10 ducat; Libravit [20 julii 1435] cuidam Alamagno qui venit ad dominum pro faciendo patronum ecclesie Rippallie, dono sibi per dominum facto 10 duc. auri. Libravit cuidam magistro fabrice ecclesie Lugduni qui ordinavit dictum patronum ecclesie, dono sibi per dominum facto, 10 fl. p. p.; … Libravit die 29 augusti [1435] gardiano fratrum minorum Nyviduni qui apportavit domino quoddam patronum ecclesie de fusta factum, dono sibi per dominum facto, 6 d. gros ». (Compte de Michel de Fer, pour l'assignation des chevaliers de Ripaille. Turin, archives de Cour.) — « Libravit di 29 dicti mensis [aprilis 1436] dicto Claus, messagerio domini, misso per dominum a Rippaillia apud Bernum ad magistrum Matheum, magistrum ecclesie domini Rippaillie, pro suis et sui equi expensis fiendis eundo, stando et reddeundo, eciam pro pena per eum habita apportando duas ymagines quas prefatus magister Matheus per dictum messagerium misit domino, et incluso precio cordarum per ipsum emptarum pro trossando et portando dictas ymagines, 3 fl. 3 d. ob. gros p. p. ». (Deuxième compte de Michel de Fer.) — 1438, janvier. Le prince de Piémont donne des étrennes au « maistre de l'église de Rippaillie ». (Turin, archives camérales. Compte du trésorier général 83, fol. 154 verso.)

(') Les fondations découvertes par M. Engel-Gros, il y a quelques années, mettant à nu des murs de 3 mètres d'épaisseur, permettent de juger des vastes proportions de ce monument. L'église avait une longueur totale dans son œuvre de 55 mètres, dont 17 mètres pour le chœur, 8 pour le transept et 30 pour la nef divisée par des colonnes mi-cylindriques en cinq travées. Le transept avait une largeur de 28 mètres, la nef 18 mètres. L'axe de cet édifice était parallèle à celui du château des chevaliers de Saint-Maurice; l'abside était au sud-est, la porte regardait la place, c'est-à-dire l'entrée principale de Ripaille. Le mur extérieur sud-ouest de la nef était à 35 mètres du mur extérieur de la façade du château; l'église se développait devant les trois dernières tours du château, jusqu'à l'aplomb du fossé latéral extérieur. Le puits placé à 50 mètres en avant et perpendiculairement à la cinquième tour, peut servir de repère pour indiquer le commencement de la nef; sa margelle est à 2 mètres du mur de façade et à 4ᵐ,50 du mur latéral nord-est.

(³) Dans son testament du 6 décembre 1439, Amédée doute lui-même du prompt achèvement de l'église Notre-Dame, dont il avait jeté les fondations. Dans le cas où le chœur de cette église ne serait pas terminé le jour de son décès, dit-il, il veut que son cœur soit placé dans l'église de Saint-Maurice — qui était celle du prieuré — son corps devant être enterré à Hautecombe. Cette dernière disposition fut modifiée. Il voulut en effet plus tard que toute sa dépouille mortelle fut enterrée à Ripaille. Il s'écoula onze ans entre son testament et la date de son décès, c'est-à-dire une période de temps plus que suffisante pour mener à bonne fin une église qui n'avait que 55 mètres de long. Nous pensons néanmoins qu'elle ne fut pas terminée parce que Amédée, qui n'avait pas poussé activement les travaux durant son séjour à Ripaille, avait de trop grands besoins d'argent pendant la papauté pour terminer rapidement une œuvre qui l'intéressait moins depuis qu'il ne séjournait plus sur les lieux : ses successeurs s'en préoccuperont encore moins, devant bientôt déserter le Chablais ; en 1468, elle n'était toujours pas achevée ; le prieur la laissait même tomber en ruines. (LECOY DE LA MARCHE, Notice... sur Ripaille, p. 116.) On n'a d'ailleurs jamais trouvé d'autres traces de cette église que ses fondations. Mais, dira-t-on, cette église a pu être détruite par les Bernois. Non, car les Bernois, pendant l'occupation de Ripaille de 1536 à 1567, transformèrent en écurie l'église contenant la sépulture d'Amédée, mais ne la démolirent point. Elle a pu encore sombrer dans l'incendie de Ripaille en 1589, supposera-t-on. Non, car Wurstisen, qui visita les lieux avec grand soin neuf

et bien d'autres préoccupations allaient remplir les loisirs d'une retraite plus laborieuse qu'épicurienne.

Au moment où Amédée se retirait du monde, il eut été dangereux de laisser le gouvernement entre des mains inexpérimentées : les princes français, surtout le duc de Bourgogne, étaient mal disposés, Visconti ne cherchait qu'une occasion de reprendre Verceil, et le marquis de Montferrat supportait impatiemment le joug de son suzerain. Le duc de Savoie comprenait trop bien les difficultés de la situation pour faire le jeu de ses ennemis : sa retraite ne pouvait être une abdication. Les réserves qu'il avait faites, le 7 novembre 1434, en conférant la lieutenance générale de ses états à son fils aîné [1], n'étaient point de vaines formules : il entendait conserver la direction des affaires, et il le prouva dès le lendemain.

Les ambassadeurs de Milan purent en effet attester que le doyen de Ripaille, sous son froc, n'était pas moins redoutable que le duc sur son trône : entouré des chevaliers de Saint-Maurice, du chancelier de Savoie et des principaux membres du Conseil, ce fut lui qui prêta solennellement serment de respecter l'alliance qui lui était apportée par les messagers de son gendre [2]. Souvent les négociateurs du temps viendront frapper à l'huis de l' « heureux pont », désirant, comme Candide Decembris, rapporter à leur maître les moindres propos du prince ermite [3].

Les étrangers pouvaient parler en connaissance de cause : ils recevaient souvent l'hospitalité à Ripaille. Quand l'affluence était trop nombreuse, les chevaliers de Saint-Maurice, chargés de frais imprévus, étaient indemnisés [4]. C'était pour eux l'occasion de retrouver d'anciens compagnons d'armes, parfois même, ainsi qu'il arriva à Claude du Saix, de donner à un fils appelé aux plus hautes distinctions des conseils pleins de sagesse. Mais, ordinairement, les visiteurs, après leur audience, regagnaient la Cour qui séjournait alors à Thonon ou à Morges.

ans avant, ne parle pas du tout de l'église Notre-Dame, dont l'emplacement, en face de la porte d'entrée, l'aurait frappé. Il mentionne au contraire l'église du prieuré, située par derrière du côté du moulin, vers la carpière; son emplacement est indiqué aujourd'hui par les deux murs du petit jardin. C'est là que se trouvait la sépulture d'Amédée VIII et celle de Manfred de Saluces. L'incendie de 1589 dut ruiner cette dernière église, qui fut remplacée au xviiᵉ siècle, au moment de l'arrivée des Chartreux, par l'édifice servant actuellement de musée.

[1] Voir les patentes publiées par Guichenon, *Histoire de Savoie*, preuves p. 351.

[2] Traité juré à Ripaille le 8 novembre 1434. Voir Scarabelli, *Paralipomeni*, p. 268.

[3] « Poi passando tra Tonone e Ripagli, ritrovai el duca di Savoia e visitandolo pel mio debito mi disse queste parole... li tre de novembre » [1435]. Amédée VIII charge le messager de féliciter le duc de Milan à l'occasion de sa victoire sur le roi d'Aragon, qui lui donnera bientôt Gênes et le moyen d'assurer sa suprématie en Italie. Osio, *Documenti diplomatici tratti dagli archivi milanesi*, vol. III, p. 134 (Milan 1872).

[4] « Libravit domino Glaudio de Saxo, militi, consiliario domini, quos dominus eidem graciose donavit in subvencionem expensarum quas pro affluentibus Rippaillie continuo supportavit, ut per litteram domini... 12 dec. 1435... 100 fl. p. p. ». (Archives camérales. Compte du trésorier général 81, fol. 436 v.) — « Libravit spectabili militi domino Glaudio de Saxo, consiliario domini, cui dominus in recompensacionem expensarum extraordinariarum per eum Rippaillie anno subscripto [1438] supportatarum semel et graciose donavit, 100 fl. p. p. ». (Compte du trésorier général 84. fol. 427.)

Le vieux duc avait donc conservé la plénitude de ses attributions; jaloux de son autorité non seulement dans la direction des affaires générales, mais jusque dans les plus petites choses, il laissait rarement aux siens le souci de l'exécution. Il dirigera naturellement les négociations avec ses voisins, s'intéressant à la pacification de la France, envoyant un émissaire pour avoir des nouvelles de la paix tant préparée avec la Bourgogne, préparant le mariage de son petit-fils avec une fille de Charles VII, réussissant à apaiser le Montferrat par une autre heureuse union([1]). Comme prince et comme père, il s'occupera tout particulièrement des intérêts de ses enfants, préparant les étapes du retour de sa fille, la reine de Sicile, lui prêtant un appui nécessaire pour la défense de son douaire. Les moindres détails de l'administration n'échapperont point à son attention : nominations de magistrats, enquêtes relatives aux fonctionnaires, vérification de comptes, examen de titres domaniaux, rien ne lui était étranger. En pleine nuit, il dépêchera ou recevra des courriers, toujours aussi actif, malgré le poids des ans, toujours recherchant de nouvelles occasions de témoigner sa sollicitude à ses sujets, évoquant à lui les causes judiciaires([2]) : c'est ainsi que le doyen de Ripaille, à l'imitation d'un grand souverain français, rendra justice sous les chênes de son domaine.

Selon l'importance des affaires, Amédée mandait auprès de lui la plupart de ses anciens conseillers, comme en ce jour mémorable du mois d'août 1436, où le duc de Savoie décida de prêter à son puissant voisin, le roi de France, la somme énorme de 63,000 ducats d'or. Le prince de Piémont et le comte de Genève vinrent dans la maison du doyen assister à la délibération. Les chevaliers de Saint-Maurice, Henri du Colombier, Claude du Saix et François de Bussy et le prieur de Ripaille rencontrèrent, parmi les gentilshommes accourus à l'appel du souverain, de vieux amis : Humbert de Savoie, le bâtard de la Morée, maréchal de Savoie, les évêques de Lausanne et d'Aoste, le comte de Gruyère, le sire de Beaufort, chancelier de Savoie, le sire de Montmayeur, Urbain Cerisier, Antoine de Dragon, Guillaume Bolomier et quelques autres([3]). Ripaille devait avoir des réunions plus nombreuses encore, notamment quand se tinrent dans cette résidence les Etats Généraux, convoqués pour le 20 janvier 1438([4]), réunissant l'élite de la noblesse, du clergé et des gens des bonnes villes, pour voter les subsides nécessaires au prince.

Ces préoccupations politiques ne faisaient point oublier au pieux Amédée ses devoirs religieux : il avait dans sa propre famille des exemples d'une grande dévotion. Sa cousine Marguerite d'Achaïe, marquise de Montferrat,

([1]) Preuves LXX.

([2]) Voy. *Jugement rendu par Amédée VIII à Ripaille, le 20 juin 1438, entre l'abbé de Saint-Jean-d'Aulps et les communautés de Samoens...* (Genève 1862).

([3]) Voir preuve LXX.

([4]) Cette réunion n'est connue que par une brève mention de CIBRARIO, *Specchio cronologico*, p. 201 ; on n'en connaît point l'objet précis.

pour se dérober aux honneurs, s'était réfugiée toute jeune dans un couvent(¹). Lui-même, de bonne heure, s'était donné l'obligation de dire ses heures et d'entendre deux messes chaque jour et parfois trois(²). Son cœur se remplissait de joie quand il pouvait se procurer quelques nouvelles reliques, demandées un peu partout avec insistance (³). Sa bourse s'ouvrait à tous les moines et pèlerins de passage, surtout aux ermites(⁴). Il aurait voulu faire une fois en sa vie le pèlerinage de Terre-Sainte(⁵) et demandait souvent leurs souvenirs de voyages à ses amis, Henri du Colombier et Claude du Saix, qu'il avait chargés d'aller jadis en Terre-Sainte faire en son nom des offrandes au Saint-Sépulcre(⁶). Avec le prieuré de Ripaille, de nombreuses œuvres pies témoignaient sa générosité : les Célestins de Lyon, les Dominicains de Bourg et de Chambéry, la chapelle Saint-Etienne au château de Chambéry et l'église Saint-Sébastien à Thonon(⁷). Il fut même le protecteur de la fondatrice des Clarisses de Vevey, Sainte-Colette, dont les vertus firent sur son esprit une forte impression(⁸). A Ripaille même, par esprit d'humilité, le souverain logea et nourrit dans sa maison « treize pauvres du Christ ».

Les rares loisirs du prince étaient occupés par d'honnêtes distractions : une rêverie sous les treilles de son jardin, une promenade à mule dans le parc, une visite à la basse-cour ou au colombier, rien que de très innocent, comme on le voit. Si Amédée était retenu à la maison par le mauvais temps,

(¹) GUICHENON. *Histoire de Savoie*, t. Iᵉʳ, p. 338.

(²) CIBRARIO. *Istituzioni della monarchia di Savoia*, 2ᵐᵉ édition, p. 85.

(³) « Item a livré le 27 jour dudit mois d'avril [1403] du comandement exprès de mondit seigneur à frère Guillaume Franque, confesseur de Mons., lesqueulx mon devant dit seigneur luy a donnés por les despens de ly et de son compaignon par eux fais tant en alant dudit lieu de Thonon à Grantson pour cause d'apporter aucunes reliques d'or, lesquelles estoyent audit lieu de Grantson, ... 7 fl. p. p. ». (Compte du trésorier général 48, fol. 140 v.) — « Item, à messire Jehan Morestin, chappellain de Monseigneur, le 25 jour de novembre [1412] pour les despens de luy à trois chevaux et de Jehan Gerbays à deux chevaux et autant de personnes alant de Cossonay en Maurianne et retournant audit lieu de Cossonay pour certaines reliques qu'il ont aporté à Monseigneur, 15 fl. ». (Compte du trésorier général 59, fol. 225.) — « Libravit Georgio Veteris, appothecario, de mense oct. [1414] ... pro dimidio cento auri baptuti fini pro tanto ad opus armarii reliquiorum domini, pro tanto 13 d. gros ». (Compte du trésorier général 61, fol. 588 v.) — « Libravit Janino de Hans, aurifabro, commoranti Matisconis, ... pro factura unius reliquiarii Sanctorum Petri et Pauli fiendi... pro domino... per litteram domini datam Chamberiaci 4 sept. 1416 ». *(Ibidem*, fol. 321.) — Reçu donné par Amédée VIII à l'évêque de Langres, Charles de Poitiers, qui lui avait donné des reliques de Saint-Didier. 10 mai 1429. (Turin, archives de Cour. Protocole série Cour 70, fol. 410 v.) — « Libravit domino Johanni de Balma, alias Tatavin, pro suis expensis faciendis eundo de mandato domini a Thononis apud Tolosam quesitum capud S. Symonis quod sibi expediri facere debet rex francie, cum 3 equis et totidem personis, 60 fl. p. p. ». (Compte du trésorier général 82, fol. 259 v.)

(⁴) Notamment en 1434, dons aux ermites d'Aiguebelle, de Notre-Dame-Magdelaine-de-Saint-Maxime, de Colongières, etc.

(⁵) Voir SCARABELLI, *Paralipomeni*, p. 248.

(⁶) Voir preuves LV.

(⁷) Voir GUICHENON, *Histoire de Savoie*, t. II, p. 26, 30, 34, 35, 39, 42.

(⁸) A. DE MONTET. *Documents relatifs à l'histoire de Vevey*, dans le tome XXII, p. 452, des *Miscellanea di storia italiana*. Le couvent de Vevey fut fondé en 1422.

on aime à se le représenter feuilletant les manuscrits qu'il avait fait récemment recouvrir d'un beau satin cramoisi, choisissant, suivant l'inspiration du moment, le livre de Troie ou celui de Carthage, les grandes chroniques de France ou le récit des guerres anglaises, le livre de Saint-Graal ou le roman de la Rose, des ouvrages de droit et de théologie, passant du latin au français, étudiant même dans un Dante la langue harmonieuse du grand poète(¹). Aussi peut-on affirmer avec Æneas Sylvius Piccolomini, son ancien hôte, « qu'Amédée, vêtu avec modestie, vivait simplement à Ripaille dans la continence et la pratique des vertus, et servait Dieu avec humilité »(²).

Mais alors d'où vient la légende qui donna, comme l'on disait au grand siècle, si mauvais bruit à ce lieu? Elle est facile à concevoir. L'imagination populaire, frappée par la décision d'un souverain qui renonçait aux splendeurs d'une Cour brillante, se représenta aussitôt sa retraite comme un lieu des plus austères. Cet ermitage, ainsi qu'on l'appela, fixa d'abord la curiosité générale. On apprit ensuite des choses étranges : l'ermite de Ripaille, au dire de nombreux visiteurs, loin d'être seul, vivait au milieu d'une suite petite, mais encore fort honorable. Que faisaient donc tous ces personnages? Etaient-ce, comme le disaient les gens bien informés, les conseillers d'un prince qui continuait à régner et devait, malgré ses goûts simples, conserver un certain rang? Mais comment concevoir, dans le peuple, un souverain renonçant aux joies du pouvoir pour n'en retenir que les soucis? La chose paraissait trop invraisemblable(³). Aussi, après avoir exagéré la simplicité de vie d'Amédée, tomba-t-on dans l'excès contraire : « Et se faisaient servir lui et les siens, dira le chroniqueur, en lieu de racines et de fontaine du meilleur vin et des meilleures viandes qu'on pouvait recouvrer ».

Ainsi s'établit la légende, tenace entre toutes, car on fit le nécessaire pour l'enraciner(⁴). Le duc de Savoie, par son intervention dans le grand schisme,

(¹) Travaux exécutés à Ripaille en 1434 : « Cy s'ensuyent les ovrages que je Mahieu des Champs ait fait en la chapelle de mon tres redoubté seigneur... une librarerie : ... item pro uno trablari posito retro libros domini...; Libravit die 20 sept. [1435] de precepto domini magistro Janino Patisserio, habitatori Gebennensi, pro redempcione cujusdam libri domino donati per quemdam qui eum impignoraverat erga dictum magistrum Janinum et quem librum idem magister hospicii domino misit per dictum Bonacourt, servitorem domini, apud Rippailliam, 4 duc. auri ad 20 d. ob. gros. ». (Compte de Michel de Fer.) — Voir preuve XXVI de nombreux détails sur les manuscrits d'Amédée.

(²) Concilium Basiliense, cité par le P. Monod, p. 159. Dans divers passages de ses Commentarii, Æneas Sylvius Piccolomini confirme cette appréciation élogieuse. On a cité ces textes plus haut. Ce même auteur toutefois (à la p. 4 des Commentarii) jette une note discordante, dont l'intention s'explique aisément, étant devenu pape au moment où il l'écrivit.

(³) Voir les mémoriaux rédigés en 1448, par lesquels le duc de Bourgogne mandait au dauphin qu'il fallait que le roi de France se retirât dans un « ermitage » comme le duc de Savoie et que le dauphin prît le pouvoir. (Chronique de Mathieu d'Escouchy, édition de la Société de l'histoire de France, t. III, p. 286.)

(⁴) Un érudit allemand, M. Kaasch, commentant gravement un passage de Jean de Müller, a laissé planer sur les mœurs d'Amédée des doutes injurieux. Il avait lu dans cet historien que le duc de Savoie s'était retiré à Ripaille entouré d'amis chéris (von geliebten Freunden umgeben). Cette

devait soulever des haines violentes; d'anciens amis, comme ce même Æneas qui avait d'abord fait son éloge, guidés plus tard par d'autres intérêts, lanceront contre lui des insinuations malveillantes(') : le doyen de Ripaille, suivant un mot qui fit fortune, en voulant être pape cessa d'être sage.

expression, très naturelle, lui parut avoir, sous la plume de Jean de Müller, dont la conduite était notoirement indigne, un sens particulier. Aussi a-t-il cru devoir faire figurer, avec quelque réserve toutefois, l'ermite de Ripaille dans un ouvrage dont la conception peut paraître étrange, et qui est intitulé : *Quellenmaterial zur Beurteilung angeblicher und wirklicher Uranien;* c'est un tirage à part du *Jahrbuch für sexuelle Zwischenstufen mit besonderer Berücksichtigung der Homosexualität,* 4ᵐᵉ année (Leipzig 1902), p. 386.

(') Voir la page 4 de ses *Commentarii* cités plus haut.

Pabst Felix der Viert.

FELIX · IIII · DICTVS · V · DVX · SABAVDIAE

HELIOGR OBERNETTER

CLICHÉ F. BOISSONNAS & Cᴵᴱ

Portraits de Félix V

D'après la gravure italienne du Recueil d'Onophrius Panvinius Veronensis 1568
et d'après la gravure allemande du Recueil Saigrières.

CHAPITRE VIII

L'élection de Félix V

Arrivée des Pères du concile de Bale a Thonon. Composition du cortège se rendant a Ripaille. — Lutte du pape et du concile. — Commentaires contradictoires soulevés par la conduite du duc de Savoie. — Attitude favorable d'Amédée VIII au début du concile vis-a-vis d'Eugène IV. — Insuccès de l'expédition de Nicod de Menthon; entrée du duc de Savoie dans le parti de Bale. — Exaltation des Pères. Rapports entretenus avec eux par Amédée avant et après la déposition d'Eugène IV. — Conclave aboutissant a l'élection d'Amédée sous le nom de Félix V. — Réception des ambassadeurs du concile a Ripaille. — Les ambitions secrètes d'Amédée. Son rôle dans son élection. — Félix V quitte Ripaille. Son couronnement. Son pontificat. — Dernières années de l'antipape devenu le cardinal de Sainte-Sabine. Sa sépulture a Ripaille. — Fausseté des miracles de Ripaille.

Le prince-ermite, qui avait étonné le monde dans sa retraite de Ripaille, ménageait d'autres surprises à ses contemporains. « Au contraire des autres qui sont cardinaux devant que papes », le bizarre Amédée, dira-t-on, devait être « pape devant que cardinal » ('). Cet épisode mouvementé de l'histoire de l'Eglise allait illustrer à jamais le nom et la résidence du premier duc de Savoie.

Le 15 décembre 1439, les habitants de la bonne ville de Thonon se rendaient allègrement sur le chemin de Ripaille pour voir passer les Pères du concile de Bâle. On s'attendait à un beau spectacle. Des gens d'église et des hommes d'armes, des prélats et des barons, des personnages de tous pays, depuis la Catalogne jusqu'à la Bohême, avec des noms si bizarres que le clerc du Trésor ne savait comment les écrire, plus de quatre cents cavaliers

('Chroniques de Genève, par Fr. Bonivard, prieur de Saint-Victor, édition Révilliod. (Genève 1867.) Les pages 210 à 214 du premier volume contiennent un portrait assez malveillant d'Amédée VIII.

étaient arrivés la veille. L'auberge du Lévrier avait été accaparée par un
évêque, ses dix-huit chapelains ou serviteurs. On avait eu de la peine à loger
les soixante-six chevaux du cardinal d'Arles. Les hôtelleries étaient si bondées
que l'orfèvre Christin Bouland et d'autres bourgeois ayant pignon sur rue
avaient tiré profit de cette aubaine. A travers les carrefours encombrés par un
millier de gentilshommes accourus des environs, c'était un mouvement
bruyant. Il y avait de la joie dans l'air.

Après l'élection du successeur d'Eugène IV, les membres du conclave,
depuis leur arrivée sur les terres ducales, faisaient moins un voyage qu'une
marche triomphale, un peu alourdie par de copieux dîners. La réception de
Thonon ne le cédait guère, en magnificence, à celles du prieuré de Payerne,
des villes de Lausanne et de Genève. L'archidiacre polonais, si dolent le mois
précédent pendant le jeûne des électeurs (¹), avait été réjoui par les couples de
perdreaux, les confitures, les vacherins de maître Janin Le Camus et vidait
des pots de vin et d'hypocras à la santé de son amphytrion, le duc de Savoie.
Enfin, après avoir mis douze jours pour aller de Bâle à Thonon, le double
du temps nécessaire, les Pères se rangèrent processionnellement pour rendre
visite au prince qui les traitait si splendidement (²).

Ce fut en effet un cortège imposant. La longue théorie des membres de
l'ambassade se déroulait à travers les ors et les couleurs surchargeant les
houppelandes et les cottes armoriées des nobles Savoyards. Ceux-ci chevau-
chaient en grand apparat, laissant respectueusement aux étrangers la droite
de la route. Les vêtements de pourpre du cardinal d'Arles désignaient le chef
de la mission à tous les regards. Dans son entourage se trouvait une figure
connue, l'évêque de Genève, et l'on se rappelait avoir vu passer, l'année
précédente, un diplomate mandé à Ripaille, l'évêque d'Aoste, appartenant à
la grande famille des Saluces. Il y avait encore d'autres prélats, l'évêque de
Tortose, en Catalogne, qui avait présidé le concile le jour de la déposition du
pape, celui de Viseu, en Portugal, qui deux ans auparavant avait accompagné
les Savoyards à Constantinople, celui de Vich, en Espagne, réputé pour son
éloquence, celui de Bâle enfin, magnifiquement entouré d'une clientèle de

(¹) Henri Detzelaus, archidiacre de Cracovie. Voir MONOD, *Amedeus pacificus*, édition déjà citée,
p. 140.

(²) Le récit de l'ambassade des Pères de Bâle à Ripaille a été donné par l'un d'eux, JEAN DE
SÉGOVIE, qui descendit à Thonon chez Claude Dupont. Cette narration fait partie de son *Historia
generalis synodi Basileensis* et a été publiée dans le t. III, partie II, p. 450, des *Monumenta conci-
liorum generalium seculi XV* (Vienne 1892). Quelques extraits en ont été publiés en 1833 par
CIBRARIO (*Documenti, sigilli e monete*, p. 352), qui n'a pas su quel en était l'auteur. Cette précieuse
source narrative doit toutefois être complétée par l'examen du 85ᵐᵉ compte du trésorier général du
duc de Savoie, conservé aux archives camérales de Turin. Nous avons publié les principaux passages
de ce document à la preuve LXXVII. Les noms des ambassadeurs ont été souvent estropiés. La
meilleure lecture est donnée par les lettres de créance délivrées par le concile le 29 novembre 1439,
publiées dans les *Mémoires de la Société d'histoire et d'archéologie de Genève*, t. V, p. 270. L'évêque
descendu chez l'hôte du Lévrier est celui de Tortose.

vingt-sept familiers. Thomas de Corcelles, le théologien français, avec ses
deux pauvres suivants, paraissait plus riche de science que d'argent : c'était
cependant l'un des triumvirs qui avaient désigné les électeurs pontificaux,
avec l'abbé de Dondraine, en Ecosse, et l'archidiacre espagnol Jean de Ségovie,
l'historiographe de l'ambassade, celui-là même qui devait revenir mourir en
odeur de sainteté sur la terre de Savoie [1]. Le docteur Christian, ainsi qu'on
appelait le prieur de Saint-Pierre de Brünn, au diocèse d'Olmutz, en Moravie,
avait été adjoint à ces trois grands électeurs. On voyait aussi quelques ecclé-
siastiques de moindre réputation, mais ayant tous pris part au conclave,
l'abbé de Conques, en Rouergue, ceux de Lucelle, au diocèse de Bâle, et de
Saint-Benigme de Fructuaire, au diocèse d'Ivrée, les archidiacres de Metz et
de Cracovie, le doyen de Bâle, un professeur de l'université de Cologne, un
membre du chapitre de Ratisbonne, un chanoine espagnol de Lérida, jusqu'à
un simple curé breton, Jean Duval, venu du fond du diocèse de Saint-Pol-
de-Léon : il était descendu à l'auberge de maître Griffon et était le commensal
d'Æneas de Sienne, dont tous appréciaient la souple intelligence sans se
douter qu'il avait aussi l'étoffe d'un souverain pontife [2]. Ce personnage
n'était pas le seul fonctionnaire accompagnant les Pères ; il y avait encore
cinq notaires, trois clercs des cérémonies, trois coureurs et trois sergents
d'armes. D'autres ecclésiastiques enfin s'étaient joints au cortège, notamment
l'évêque de Strasbourg et l'archidiacre d'Embrun, Etienne Plovier, venu à
point pour recueillir la succession de l'évêque de Marseille, mort en cours de
route.

Au milieu de ces robes de gens d'église, les hommes d'armes du
comte de Tierstein et du provincial d'Alsace jetaient une note éclatante et
pittoresque. Le bourgmestre de Bâle, avec une suite aussi imposante que
celle d'un évêque, et un redouté gentilhomme, Guillaume de Grunenberg,
faisaient aussi partie de la délégation qui se rendait dans la solitude
d'Amédée.

Le vieux souverain s'attendait à cette visite. Il avait fait repeindre ses
escabeaux et recouvrir ses banquettes ; de nouvelles étoffes égayaient la
chambre du perroquet et la chapelle ducale au château de Thonon ; on avait
même acheté sept cahiers de papier « pour faire les verrières des fenêtres
au dit chastel », suivant un procédé économique qui fut longtemps pratiqué
dans la région [3]. Quand les Pères de Bâle se présentèrent à l'huis de Ripaille,

[1] Il mourut en 1463 dans son prieuré d'Aiton en Maurienne, où se trouvait sa sépulture.
Voir MUGNIER dans le t. XXIX, p. 412, des *Mémoires de la Société savoisienne d'histoire de Chambéry*.

[2] Il s'agit d'Æneas Sylvius Piccolomini, qui devint pape en 1458 sous le nom de Pie II. Voici
le passage du compte du trésorier général de Savoie prouvant son séjour à Thonon : « Dicto
Griffon, hospiti, pro expensis factis per dominum Joh. de Valle et Eneam cum 5 personis et 5 equis,
5 diebus et 1 sero finitis 19 dec. 1439, computato pro quolibet equo et persona per diem 5 d. g. ».
(Turin, archives camérales. Compte du trésorier général 85.)

[3] Voir preuve LXXVI.

Amédée se trouvait devant la porte de l'église. Il était imposant malgré sa petite taille. Ses cheveux blancs et sa longue barbe d'argent encadraient une physionomie dont les traits ascétiques sous le froc monacal respiraient une rare prudence. D'humbles religieux formaient toute son escorte. Il conduisit d'abord ses hôtes dans le sanctuaire, à l'autel de Saint-Maurice; la bénédiction fut donnée et l'on prononça des indulgences. On se dirigea ensuite sur le réfectoire des moines. Les ambassadeurs se rangèrent à droite et à gauche, laissant au bout de la salle deux places d'honneur; enfin, le duc, ayant fait asseoir à côté de lui le cardinal d'Arles, s'accommoda sur son siège et l'audience commença (¹).

Cette réception austère, dans la paix de Ripaille, allait-elle enfin mettre un terme à l'ardente lutte qui passionnait tous les esprits?

Depuis neuf ans, bouleversée par les nouvelles théories sur la supériorité des conciles, la chrétienté oscillait entre le pape et les Pères de Bâle. Eugène IV avait commencé son pontificat dans le sang, jaloux de son autorité et implacable dans ses haines. La réunion d'un concile dans une ville qui échappait à son influence lui paraissait grosse de menaces, surtout dans des temps où l'on parlait de réformer l'Eglise dans son chef et dans ses membres; le choix de Bâle lui était particulièrement désagréable. Aussi, sous le premier prétexte venu, le concile fut-il dissous, peu après son ouverture, à la fin de l'année 1431.

Le moment était mal choisi. De tous côtés arrivaient des prélats et des ambassadeurs pour prendre part au synode. Le pape voulait remonter un courant irrésistible : son entêtement provoqua le danger entrevu. Les Pères décidèrent de confirmer les résolutions prises à Constance, à savoir qu'un concile général représente l'Eglise catholique militante et reçoit ses pouvoirs du Christ : toute personne, même le souverain pontife, doit se ranger à ses déterminations en ce qui concerne la foi, le schisme et les réformes (²).

Ces déclarations menaçantes soulevaient un véritable enthousiasme non seulement au sein de l'assemblée, mais au dehors (³); elles devenaient dangereuses par les sympathies de l'Empereur, des princes allemands, de l'Angleterre, de l'Espagne, de la Hongrie; les ducs de Savoie et de Milan, les prélats français dans l'assemblée de Bourges, presque toute l'Europe d'alors prenait aussi parti pour Bâle. Malgré cette poussée formidable de l'opinion publique, Eugène IV s'opiniâtrait dans sa résistance; mais, traqué jusque dans Rome par une impopularité grandissante, poursuivi l'épée dans les reins par le duc de Milan, le souverain pontife paraissait succomber : le

(¹) Voir preuve LXXVII les dépenses de l'ambassade; voir aussi Jean de Ségovie, l. c., et Æneas Sylvius Piccolomini.

(²) Séance du concile de Bâle du 15 février 1432.

(³) Deux membres du concile firent des traités pour défendre l'autorité du concile, Nicolas de Cusa en 1433 et l'archevêque de Palerme en 1439.

15 décembre 1433, il reconnaissait la légitimité du concile et rapportait le décret de dissolution.

Ce n'était là qu'une trêve. Le pape, rendu prudent par l'adversité, chercha des moyens détournés pour annihiler ses ennemis ; les Pères de leur côté, défendirent âprement leur indépendance. La querelle se ralluma violemment. Les excommunications succédèrent aux menaces. Après plusieurs années de lutte acharnée, le pape fut enfin déposé le 25 juin 1439.

Pour consommer leur œuvre, les Pères de Bâle devaient pourvoir à son remplacement. Le choix était malaisé. Où trouver celui qui saurait imposer son autorité aux Cours récalcitrantes, éloignées par les excès de l'assemblée ? Un ecclésiastique aurait-il assez d'influence ? On en doutait. Il fallait plutôt, dans ce débat devenu politique, quelque puissant prince pouvant mettre au service du concile ses relations, ses états, ses richesses. Quelqu'un semblait tout désigné : il était veuf, entouré du respect général et reclus, depuis quelque temps, dans une vie quasi-monastique. Ce personnage rallia en effet sur son nom la majorité des suffrages. C'était Amédée, duc de Savoie, doyen des chevaliers de Ripaille, qui allait être élevé sur le trône pontifical le 5 novembre 1439[1].

Comment le duc de Savoie, que nous connaissions si prudent, a-t-il été lancé dans cette aventure ? Comment ce prince s'est-il décidé à quitter sa tranquille retraite pour s'exposer à la tempête ? Si l'on en croit ses adversaires, Amédée, le malheureux Amédée lui-même, serait l'artisan de cette œuvre néfaste. « Ce fils de Satan depuis longtemps mûrissait son projet. La rumeur publique disait qu'il écoutait volontiers les prédictions des enchanteurs et des sorcières. Ces misérables créatures, connues sous le nom de stryges ou vaudois, si nombreuses dans ses états, l'auraient poussé depuis nombre d'années à diriger l'Eglise de Dieu, l'engageant à se faire ermite ou plutôt à cacher hypocritement la férocité et la rapacité d'un loup sous la peau d'une brebis. Aussi, après avoir fait alliance avec ceux de Bâle, se serait-il efforcé de réussir par la violence, la fraude, l'argent, les promesses et les menaces, déterminant ceux d'entre eux qui étaient ses sujets, c'est-à-dire les victimes de sa tyrannie, à le placer à la tête de l'Eglise, comme une idole, un Beelzébuth, un prince des démons, à l'encontre du véritable vicaire du Christ et du successeur certain de saint Pierre »[2].

[1] Il avait eu comme concurrent Jean, comte d'Angoulême, si longtemps prisonnier en Angleterre, et le général des Chartreux. (Continuation des Annales de Baronius, année 1439, col. 389.) L'élection d'Amédée VIII, faite le 5 novembre 1439, fut confirmée par le concile le 17 suivant. (Guichenon. *Histoire de Savoie*, preuves p. 314.)

[2] Termes de l'excommunication portée par Eugène IV contre Amédée VIII, le 23 mars 1440, publiée dans Jean de Ségovie, *l. c.*, p. 483. Ces accusations furent répandues dans toute l'Europe par les partisans du pape romain, notamment par Nicolas de Cusa (qui avait abandonné le parti du concile, dont il était naguère un si fervent défenseur), à la Diète de Mayence en 1441, en réponse au panégyrique d'Amédée, présenté par le cardinal d'Arles et Thomas de Corcelles. (Patricius, dans Labbe, t. XIII, col. 1591.) Divers écrivains de la Cour pontificale, notamment Blondus et Le Pogge,

Si l'on écoute au contraire les partisans d'Amédée, le cardinal d'Arles et Jean de Ségovie, c'est-à-dire les auteurs de la version qui passa dans les chroniqueurs et historiographes officiels de la Maison de Savoie, le vieux duc, en apprenant la faveur dont il était l'objet, serait devenu anxieux et triste. Ce sage, qui avait mesuré la faiblesse humaine et quitté les choses du siècle pour s'abîmer dans la vie contemplative, n'était hanté ni par l'ambition ni par la soif des honneurs. Il ne pouvait toutefois résister à l'autorité de l'Eglise sans encourir l'indignation divine. Il aurait donc accepté le lourd fardeau qu'on lui offrait, mais les yeux pleins de larmes (¹).

Pour choisir entre ces deux témoignages contradictoires, il faut interroger les actes du prince.

Au début du concile, Amédée n'a rien du « nouvel Antechrist de l'Eglise de Dieu » qui devait soulever les anathèmes d'Eugène IV. C'était au contraire, suivant le témoignage de cet adversaire lui-même, le noble défenseur du Saint-Siège (²). Alors que les Pères de Bâle refusaient de recevoir les légats apostoliques, les ambassadeurs savoyards faisaient entendre de violentes et efficaces protestations (³). La réconciliation des adversaires fut en partie l'œuvre d'Amédée. Grâce à lui, l'année 1434 s'annonça sous d'heureux auspices, comme la fin des querelles. Ce fut ce moment que l'ermite de Ripaille choisit pour se retirer du monde. Ses ennemis diront qu'il allait s'affubler d'un froc pour atteindre la tiare. Mais comment aurait-il pu avoir cette arrière-pensée quand il songeait déjà à entrer dans sa chère retraite avant la naissance du conflit, avant même la réunion du concile (⁴). La malveillance des insinuations pontificales apparaît flagrante quand on connaît les premières discussions d'Amédée avec les Pères, cette humiliation que l'on fit subir à ses ambassadeurs pour une question de protocole (⁵), ces menaces que l'on proféra, en une autre circonstance, contre son représentant,

exagérèrent encore ces accusations. Plus tard même, Æneas Sylvius Piccolomini laissera sur ce sujet un doute désobligeant pour son ancien maître. « Striges, ut aiunt, futura vane prædicentes, Amedeum adiere eique summum pontificatum obventurum prædixerunt quod in concilio deponendus Eugenius esset et ipse substituendus. Amedeus, sive hac spe ductus, sive alioquin, … relicto ducali fastigio et omni sæculi pompa procul ejecta… ad eremum concessit ». Pii secundi… *Commentarii…* a Joh. Gobellino… compositi… (Rome 1584), p. 331.

(¹) « Idem electus, tunc in magna, ut cernebatur, spiritus anxietate constitutus, mœrore compressus… se submisit electioni… genibus flexis exortis que lachrimis ». Procès-verbal de la signification de l'élection, dressé par Louis, cardinal d'Arles, publié dans GUICHENON, preuves p. 316.

(²) Brefs du 12 janvier 1433 et du 7 mars suivant. Voici un extrait de ce dernier : « Eugenius… Amedeo, duci Sabaudie… Quotidie… informamur quantum tua nobilitas sit intenta et omne suum studium apponat ad honorem et statum nostrum et Romanæ ecclesiæ conservandum… ». (GUICHENON. *Histoire de Savoie*, preuves p. 298.)

(³) Protestation de l'évêque de Belley et du prieur des Dominicains de Chambéry, du 3 juillet 1433, publiée dans GUICHENON, *ibidem*, p. 299. Quelques mois après, Amédée intervient encore avec le duc de Bourgogne pour empêcher le décret de déposition porté contre Eugène IV ; ce document important est du 2 octobre 1433 et a été publié par MARTÈNE et DURAND, *Amplissima collectio*, t. VIII, p. 641.

(⁴) Avant août 1431, comme on l'a vu au chapitre précédent, page 87, note 2.

(⁵) Protestation de l'évêque de Belley du 7 août 1433, dans GUICHENON, *Histoire de Savoie*, preuves p. 287.

Jean Champion. Amédée, candidat au Saint-Siège, se serait bien gardé, quelques mois après son entrée à Ripaille, de traiter l'un des Pères de moine malhonnête et de reprocher à l'assemblée sa partialité (¹).

Ainsi donc, au commencement du conflit, Amédée était favorable au pape. Mais il était trop diplomate pour se livrer à poings liés. L'importance de l'ambassade par lui accréditée auprès du concile corrigea bientôt l'impression de sa sympathie pour Eugène IV (²). Le duc de Savoie s'efforçait surtout de faire sentir aux deux partis sa puissante influence; les difficultés de l'Eglise lui semblèrent, comme à la plupart des princes de son temps, une occasion de tirer quelque avantage pour sa maison. Pendant les premières années de sa retraite, son attitude fut donc une neutralité intéressée. Pourquoi ce prince se trouva-t-il amené à se ranger résolûment du côté des Pères, malgré le mouvement d'opinion condamnant leurs excès. L'expédition malheureuse, dirigée par l'un des familiers de Ripaille, ne fut pas étrangère à ce revirement.

Un gentilhomme savoyard, Nicod de Menthon, avait été chargé de ramener de Constantinople les ambassadeurs grecs, pour mener à bonne fin l'union des deux Eglises, inscrite parmi les premiers projets de réforme du concile. Cette grosse question avait mis le feu aux poudres. Eugène IV s'était emparé de cette idée comme d'une arme à double tranchant. Sous prétexte de favoriser l'entrevue annoncée, il allait transférer le concile dans une ville italienne. Il ruinait en réalité l'indépendance de ses adversaires et se réservait l'honneur des négociations. Amédée, son fils et les membres du Conseil reçurent à cette occasion des brefs d'autant plus pressants, que l'on savait à ce moment le duc plutôt favorable aux projets des Pères (³). Ceux-ci résistèrent et décidèrent que l'entrevue projetée se tiendrait, à défaut de Bâle, dans une

(¹) Protestation d'Amédée en date du 1ᵉʳ mai 1435, lue au concile le 14 mai suivant au sujet de l'accueil fait par les Pères à Jean Champion, écuyer ducal; le duc de Savoie désirait faire placer sur le siège de Lausanne Jean de Prangins, le concile soutenait la candidature de l'un de ses membres, Louis de La Palud, abbé de Tournus. « Je ne croyais point, écrivit Amédée, que pour plaire à un moine malhonnête, qui dépouille le juste de son droit, je dusse être outragé en la personne de mon écuyer, à l'occasion d'une procédure aussi régulière. Je ne sais pourquoi, malgré mes instances, je n'ai pu obtenir ce que l'on ne refuserait pas à un Sarrazin, l'examen de la cause par des juges impartiaux ». LABBE et COSSART, t. XII, col. 989, et SCHMITT, *Histoire du diocèse de Lausanne* dans le *Mémorial de Fribourg*, t. VI, p. 161.

(²) 1433, 24 septembre : Amédée VIII accrédite auprès du concile Jean de Seyssel, sire de Barjact, Guillaume de Menthon, Boniface du Saix, chevaliers, Louis Létard, maître en théologie, et Nicod Festi, qui devaient se joindre aux précédents ambassadeurs, c'est-à-dire à l'évêque de Genève, à celui de Belley, aux abbés de Sixt, de Saint-Claude et d'Abondance. MARTÈNE et DURAND, *Amplissima collectio*, t. VIII, col. 638.

(³) Eugène IV écrivit à Amédée le 10 février 1437, pour lui dire que le choix d'Avignon comme lieu du synode avec les Grecs serait mortel pour le projet d'union et il pria ce prince d'appuyer au contraire la désignation de Ferrare. MONOD, p. 68, et GUICHENON, preuves p. 300. Voir des lettres dans le même sens, adressées le 15 et le 18 février 1437 par le pape à Amédée VIII, au prince de Piémont et au Conseil résident. MONOD, p. 71, et SCARABELLI, *Paralipomeni*, p. 279 et p. 280. — Le 15 février 1437, Amédée favorisait l'œuvre de Bâle en signant à Ripaille le sauf-conduit destiné à permettre à l'Empereur et aux patriarches grecs de passer par la Savoie pour se rendre à Bâle. Bibliothèque de Genève, pièce 27 du recueil 27 du *Catalogue des manuscrits* de SENEBIER. — Les

ville de Savoie ou à Avignon (¹). Le pape s'entêta et désigna au contraire Ferrare.

Après de longs préparatifs, quand Nicod de Menthon arriva sur le Bosphore avec sa flottille, en déployant l'étendard aux armes de l'Eglise, il éprouva une surprise pénible : il avait été devancé. Les Grecs, circonvenus, refusèrent de le suivre et déclarèrent vouloir s'embarquer sur les galères pontificales. Ni les lettres de créance que Menthon présenta à l'Empereur, le 3 octobre 1437, de la part du concile, ni l'éloquence de l'évêque de Lausanne ne purent modifier leur décision. L'ambassade de Bâle dut quitter Constantinople le 1er novembre avec la honte d'un échec (²).

Les Pères avisèrent aux moyens de se venger. Dès que Nicod de Menthon fut de retour, le 25 février 1438, l'on s'empressa de notifier au duc de Savoie un incident bien propre à le blesser. Les gens du pape en effet, après une violente altercation avec les délégués bâlois à Constantinople, s'étaient emparés du héraut ducal Jean Piémont, dont on n'avait plus eu de nouvelles depuis. « Nous désirons qu'il soit mis en liberté, s'il est détenu ; s'il est mort, insinuaient les Pères, les prières de l'Eglise monteront vers le Très-Haut, pour qu'il le place parmi les bienheureux » (³).

Cet affront ne pouvait laisser indifférent un prince si attentif à se faire respecter; d'ailleurs, l'insuccès même de la campagne lui était des plus sensibles. C'était presque une défaite nationale. Les Grimaldi, les Valpergue, les Chissé, les Allues et bien d'autres encore des plus fidèles vassaux d'Amédée avaient répondu à l'appel de Nicod de Menthon, en se rendant à Constantinople (⁴). Le nom même de leur chef est un trait de lumière. Nicod de Menthon avait, pendant deux ans, partagé l'intimité du duc à Ripaille, après avoir presque toujours vécu à sa Cour. Ses actes trahissent la pensée de l'énigmatique Amédée, car on ne saurait admettre que le confident ducal ait dirigé une expédition aussi compromettante sans l'assentiment de son

conseillers entourant Amédée à ce moment sont Jean de Prangins, évêque de Lausanne, l'évêque d'Hippone, l'abbé d'Abondance, le prieur de Ripaille, ainsi que Henri du Colombier, Claude du Saix et François de Bussy, ces trois derniers chevaliers de Saint-Maurice, François de Bouisio et Jacques Rosset, docteurs en droit, le maître d'hôtel Michel de Fer et le secrétaire B. Marva.

(¹) Avignon avait été officieusement désigné pour la tenue du synode déjà en janvier 1437. Voir la lettre des syndics d'Avignon du 15 janvier 1437 à la bibliothèque de Genève, pièce 24 du recueil 27 du *Catalogue des manuscrits* de SENEBIER. La majorité du concile, dirigée par le cardinal d'Arles, se prononça, le 7 mai 1437, pour Avignon ou une ville de Savoie à défaut de Bâle. La minorité, qui avait désigné une ville italienne, força la serrure du coffre où était déposé le sceau du concile, authentiqua son décret et l'envoya au pape. Celui-ci ratifia cette pièce et la fit accepter par les représentants de l'Eglise grecque gagnés à sa cause.

Eugène IV rompit définitivement avec les Pères de Bâle en fulminant la bulle du 18 septembre 1437, qui transférait le concile à Ferrare.

(²) Voir MUGNIER, *Nicod de Menthon et l'expédition envoyée par le concile de Bâle à Constantinople* dans le t. XXXII, p. 36 et 44 des *Mémoires de la Société savoisienne d'histoire*.

(³) MUGNIER, *l. c.*, p. 47.

(⁴) Voir la protestation de Nicod de Menthon contre le podestat de Chio, en novembre 1437, dans le t. III, p. 17, des *Mémoires de la Société savoisienne d'histoire*.

maître([¹]). Amédée était donc à ce moment partisan du concile. L'humiliation des gentilshommes savoyards ne pouvait que resserrer ses sympathies pour Bâle.

L'amour-propre blessé porte toujours mauvais conseil. Il y avait d'ailleurs parmi les adversaires du pape quelques ecclésiastiques qui, à travers leurs discours sur l'autorité de l'Eglise, entrevoyaient surtout la mitre ou la pourpre. Amédée fut entre leurs mains un instrument. On sut persuader à ce prince pieux qu'il devrait être l'arbitre de la chrétienté après avoir été celui des souverains. On avait deviné, sous sa robe, les points vulnérables : l'orgueil du prince pour sa maison ([²]), un caractère autoritaire ([³]), la soif du pouvoir qu'il n'avait point voulu abandonner sous les ombrages de sa solitude. Eugène IV d'ailleurs accumulait maladresse sur maladresse; indiposé par des rapports secrets ([⁴]), il avait laissé échapper l'occasion de regagner Amédée à sa cause ([⁵]) dans un moment particulièrement critique ([⁶]). Les Pères de

([¹]) Nicod de Menthon, au moment de son départ pour l'Orient, était gouverneur du comté de Nice pour le duc de Savoie. On a vu qu'Amédée VIII avait déjà témoigné sa faveur aux Pères en délivrant aux membres du synode unioniste un sauf-conduit à travers ses états.

([²]) Quand les Pères de Bâle vinrent à Ripaille prier Amédée de ratifier son élection, ce prince exprima le désir de conserver sur le trône pontifical le nom glorieux des aînés de sa race.

([³]) Nulle part le caractère dominateur d'Amédée n'apparaît mieux que dans sa correspondance avec son fils au sujet du Milanais, de 1446 à 1449 (publiée en 1851 par GAULLIEUR, p. 269 à 364 du t. VIII d'*Archiv für schweizerische Geschichte*). Les actes de son fils, tout duc qu'il fut, devaient être munis de l'approbation de son père, telle la nomination d'Urbain Cerisier à la présidence de la Chambre des comptes (11 janvier 1449. Compte du trésorier général 98, fol. 636). Antoine de Romagnano fut aussi, le 14 novembre 1448, nommé lieutenant de la chancellerie, après avis du Conseil et aussi après avis favorable du père du duc, « beneplacito etiam sanctissimi domini nostri domini Felicis papæ quinti, domini et genitoris mei metuendissimi accedente ». Mais, le 23 avril 1449, quand le duc de Savoie voulut nommer ce personnage aux fonctions de chancelier, ayant l'agrément du Conseil, il crut qu'il n'était plus nécessaire de consulter son père, qui s'était déjà montré favorable l'année précédente envers ce candidat. Mal lui en prit. Le cardinal de Saint-Sabine (nom que prit Félix V après son abdication) fit casser cette nomination et nommer un de ses amis; il avait complètement annihilé son fils, qui fit plus tard l'aveu de son impuissance au sujet de cet affront. Il déclara que les patentes faites en faveur de Romagnano ont été rédigées « inscio clementissimo domino genitore meo metuendissimo episcopo S. Sabinæ... illam molestam habuit ita ut, postquam ad partes ultramontanas se transtulisset, voluit omnino nobis de alio cancellario provideremus, licet nulla de vobis [Ant. de Romagnano] prorsus facta fuisset vel fieret querela...; inducti fuimus vel inviti ad ponendum et deputandum in dicto officio dominum Jacobum de Turre, intimum tunc familiarem dicti quondam domini nostri legati ». GALLI, *Cariche del Piemonte*, t. Iᵉʳ, p. 75 et p. 20.

([⁴]) Mémoire anonyme rédigé par un Italien, probablement au commencement de 1437, conservé à Bâle aux archives d'état, *Basler Concil-Akten*, fol. 38. « Avisamenta pro domino super dirigendo papa. Primo, quod tempus est ut omnino Sua Sanctitas vigilet ne hoc concilium ad Gallias transferatur; ... Non confidet Sanctitas Sua de duce Sabaudie in hoc casu, nam ut retulit thesaurarius Pictaviensis, dux omni studio conatur concilium ducere ad Avinionem per modos indirectos ».

([⁵]) Eugène IV refuse de laisser Amédée disposer de l'archevêché de Tarentaise, d'après une relation de Pierre de Plaza au duc de Milan, datée de Plaisance le 24 juillet 1437 : « ... Dice li ambassatori del duca di Savoia chi erano andati a Bologna se deno partire domane, e che 'l papa non ha voluto fare cossa li habiano rechesto per parte del duca di Savoia ; dice, venere passato, prononciò cardinale el patriarcha per quella prexa haveva facta [del principe de Tarante] e cussi, dice fa cardinale lo arciveschovo de Tarantasia [Marc Gondolmer]. El duca de Savoya voleva che 'l papa gli dese quelli beneficii haveva lo arciveschovo, non ha vogliuto ». OSIO, *Documenti diplomatici tratti dagli archivi milanesi* (Milan 1872), t. III, p. 148.

([⁶]) Lettre des Pères, adressée le 18 octobre 1437 à Amédée, pour lui annoncer que le pape a transféré le concile de Bâle à Ferrare et le priant de s'y opposer. SCARABELLI, *Paralipomeni*, p. 281.

Bâle, au contraire, envoyaient à Ripaille l'un des leurs, le protonotaire apostolique Louis de Rome, qui revenait de son entrevue comblé de cadeaux([1]), comme « un ami très cher », en donnant au concile l'assurance des dispositions favorables du prince([2]). La présence à Bâle du chapelain d'Amédée, Jean Vegnet([3]), chargé d'un service auprès du président de l'assemblée, et celle d'un écuyer ducal, ce Jean Champion([4]), naguère si malmené, devenu depuis secrétaire du concile, confirmaient ces dires. Les rapports entre Bâle et Ripaille devenaient de plus en plus étroits au moment où le concile, sous le coup de l'excommunication pontificale, allait être tout à fait tumultueux.

« Il y avait alors à Bâle, nous dit un contemporain, quelques cardinaux qui s'étaient échappés de la Cour romaine et qui, vivant en mauvaise intelligence avec le pape, critiquaient ouvertement sa conduite et ses mœurs. D'autres officiers pontificaux s'y rendaient journellement. Tout ce peuple de courtisans déchirait à belles dents la réputation de son ancien maître... Il y avait là aussi des représentants de la célèbre université de Paris, des docteurs de Cologne et d'autres universités allemandes : tous, d'un commun accord, exaltaient l'autorité du concile général. Il se trouvait peu de personnes pour oser soutenir les droits du souverain pontife. Tous ceux qui prenaient la parole flattaient les passions de la multitude »([5]).

Ce furent entre les exaltés et les modérés de belles batailles, parfois « un grand vacarme ressemblant à la rencontre de deux armées »([6]). Les modérés finirent par quitter l'assemblée. Leurs adversaires purent alors amonceler les accusations contre le souverain pontife : des clameurs s'élevèrent contre le pape simoniaque, parjure et incorrigible, hérétique, schismatique et rebelle : Eugène IV fut déposé par les Pères de Bâle, tenant leur trente-quatrième session le 25 juin 1439([7]).

Le coup était rude. La paix de Ripaille en fut troublée. Amédée, embarrassé, se concerta avec ses intimes, Claude du Saix, le fidèle serviteur de tout

([1]) En mai 1438, voir preuve LVIII.

([2]) Dans ses entretiens avec Louis de Rome, Amédée témoigne son désir de faire annuler la nomination récente faite par le pape à l'archevêché de Tarentaise, le duc désirant maintenir sur ce siège son ami Jean des Arces, suspendu par Eugène IV. Voir PATRICIUS dans LABBE et COSSART, t. XIII, col. 1559.

([3]) En mai 1439, voir preuve LVIII.

([4]) Jean Champion contresigne un acte du concile le 25 février 1437. (Bibliothèque de Genève, pièce 31 du recueil 27 du *Catalogue des manuscrits* de SENEBIER.) En mars 1439, il était encore à Bâle, chargé de diverses négociations intéressant Amédée VIII. (Voir preuve LVIII.)

([5]) FEA. *Pius II pont. max. a calumniis vindicatus* (Rome 1823).

([6]) Cette séance, dont parle ÆNEAS SYLVIUS PICCOLOMINI, dans son *Concilium Basiliense*, eut lieu en avril 1439. Auparavant, le 28 avril 1438, les ambassadeurs des rois d'Espagne, d'Aragon, du duc de Milan, l'évêque de Barcelone et l'archevêque de Milan s'étaient opposés aux violences préparées contre Eugène IV. Ne réussissant pas à les arrêter, ils avaient quitté le concile. PATRICIUS dans LABBE et COSSART, t. XIII, col. 1559.

([7]) Cette déposition est publiée dans LABBE et COSSART, t. XII, p. 619, et dans MONOD, *Amedeus pacificus*, édition de Paris, p. 80.

son règne, Jean de Grolée, prévôt du Montjoux, très influent depuis quelques
années, et Guillaume Bolomier, ce roturier parvenu, qui passera pour avoir
préparé l'aventure pontificale ([1]). En leur présence, dans la chambre à coucher
du prince, une protestation fut authentiquée par le prévôt de Montjoux
comme protonotaire apostolique. Le duc de Savoie déclarait ne point prendre
parti dans la querelle du concile, rester un fils obéissant de l'Église et
désavouer les propos contraires qu'on lui prêterait ([2]). Un exprès fut dépêché
le jour même — 20 juillet 1439 — auprès du pape ([3]), avec lequel, sauvant
les apparences, on avait toujours continué les relations ([4]).

Mais il faut lire entre les lignes de cet acte ambigu. Amédée se gardait
bien de dire si l'Église était représentée à ses yeux par le concile ou par
Eugène IV. Ni les Pères de Bâle, ni le pape ne pouvaient prendre ombrage
de sa déclaration : c'était en réalité un instrument diplomatique destiné à
faciliter ses rapports avec le Saint-Siège. La date même de ce document,
postérieur à la déposition du pape, laisse supposer chez l'intéressé le désir
de se disculper, comme si l'on avait tenu sur son attitude équivoque des
commentaires désobligeants. Le duc de Savoie allait lui-même, par ses actes,
démentir cette protestation de neutralité.

Malgré les nouvelles foudres lancées par le souverain pontife contre
ceux qui jetaient « l'abomination de la désolation » dans le monde chrétien ([5]),
Amédée donna des instructions à son clergé ([6]) et entretint une active corres-
pondance avec le personnage qui était devenu l'âme du concile, l'austère
cardinal d'Arles ([7]). Ce dernier était un homme énergique. Tandis que la peste
décimait ses collègues, au moment de la déposition d'Eugène IV, le cardinal
fascinait et retenait les timides, démoralisés par la contagion, en déclarant
qu'il aimait mieux sauver le concile au péril de sa vie que de sauver sa vie
au péril de l'assemblée. « Il fallait, disait-il, veiller au salut de l'Église, à la
pureté de la foi, à l'autorité des conciles et ne craindre personne » ([8]). Sa
parole ardente ranima les Pères. On décida, pour couronner l'œuvre, la
réunion d'un conclave, que d'aucuns appelleront un conciliabule.

Le 29 octobre 1439, le concile de Bâle désigna les électeurs appelés à

([1]) CIBRARIO. *Di Guglielmo Bolomier* dans le t. II des *Studi storici* (Turin 1851) et PRÉVOST,
Chronique d'Évian dans le t. V, p. 156, des *Mémoires de l'Académie chablaisienne.*

([2]) Ce document a été publié dans MONOD, *l. c.*, p. 105.

([3]) Pierre Masuer. Voir preuve LVIII.

([4]) Le 27 janvier 1439 (et non 1438), Eugène IV avait prié Amédée d'envoyer ses ambassadeurs
à Florence, où le concile de Ferrare avait été transféré. MONOD, p. 77, et SCARABELLI, p. 281. Le
6 juillet 1439, Eugène IV envoya un autre bref au prince pour lui notifier l'union des Églises grecque
et latine. MONOD, p. 105.

([5]) Excommunication du 4 septembre 1439. Voir LABBE et COSSART, t. XIII, col. 1574.

([6]) Preuve LVIII.

([7]) Louis Aleman, originaire des états du duc de Savoie, né à Arbenc en Bugey vers 1390, cardinal
en 1426, mort en 1450, béatifié en 1527, personnage sur lequel M. G. PÉROUSE doit présenter une
thèse de doctorat. Voir preuve LVIII.

([8]) PATRICIUS dans LABBE et COSSART, t. XIII, col. 1575, et *Histoire ecclésiastique pour servir de
continuation à celle de M. l'abbé Fleury*, t. XXII, p. 288.

élire le successeur d'Eugène IV. Les trente-trois membres du conclave furent répartis par nations; la France, l'Italie, l'Espagne et l'Allemagne comptaient chacune huit ecclésiastiques; l'Écosse enfin était représentée par un délégué. Il y avait un cardinal, un archevêque, dix évêques, dix abbés ou prieurs, dix archidiacres, professeurs ou chanoines et un curé. Parmi les électeurs français, aux côtés du cardinal d'Arles, figuraient l'archevêque de Tarentaise et l'évêque de Genève, prélats savoyards. Les huit représentants italiens appartenaient tous aux états d'Amédée VIII (¹). D'autres sujets de ce prince occupaient encore les principaux offices de l'assemblée (²).

(¹) *France* : Louis Aleman, cardinal-archevêque d'Arles, l'instigateur de l'élection d'Amédée; Jean d'Arces, archevêque de Tarentaise, en Savoie, suspendu par Eugène IV, créé cardinal par Félix V en 1444; François de Metz, évêque de Genève, délégué du duc de Savoie au concile de Bâle, créé cardinal par Félix V en 1444; Thomas de Corcelles, chanoine d'Amiens, orateur remarquable, créé cardinal par Félix V en 1444; Louis de Glandève, évêque de Marseille; Nicolas Tibout, docteur en théologie, pénitencier du diocèse de Coutances; Jean Duval, curé de Plonéour au diocèse de Saint-Pol-de-Léon; Raymond, abbé de Conques en Rouergue.

Italie : Georges de Saluces, évêque d'Aoste, chargé par Amédée, l'année précédente, d'une importante mission auprès du pape, ainsi qu'à Venise et Milan; Louis de Romagnano, évêque de Turin; Jean de Pomaro, évêque d'Ivrée; Guillaume Didier, évêque de Verceil; Aleramo del Carreto, abbé de San Benigno de Fructuaire, au diocèse d'Ivrée; Jacques Provana, abbé de San Giusto à Suse, au diocèse de Turin; Jean de Chiomonte, précepteur de San Antonio di Ranverso, au même diocèse; Barthélemy Provana, précepteur de Chivasso, au diocèse d'Ivrée. Tous ces électeurs italiens faisaient partie des états d'Amédée VIII.

Espagne : Jean de Ségovie, archidiacre de Villavizzosa, créé cardinal par Félix V en 1444, théologien remarquable, qui persista jusqu'à sa mort dans ses idées sur l'autorité des conciles, auteur d'une *Historia gestorum generalis Synodi Basiliensis* publiée en 1873 dans les tomes II et III des *Mon. concil. general. seculi XV* édités par l'Académie de Vienne; Othon ou Eudes de Moncada, évêque de Tortose, qui présida la séance où l'on déposa Eugène IV, créé cardinal par Félix V en 1440; Georges de Ornos, évêque de Vich, en Catalogne, créé cardinal par Félix V en 1440; Louis de Amaral, évêque de Viseu, en Portugal, le compagnon de Nicod de Menthon à Constantinople, créé cardinal en 1440; Antoine, abbé d'Arles, au diocèse d'Elne; Pierre, abbé de Saint-Cucufas, au diocèse de Barcelone; Bernard de Bosio, chanoine de Lérida; Raimond Albioli, chanoine de Tarazona.

Allemagne : Guillaume Hugues, archidiacre de Metz, chargé de missions de confiance par Amédée, notamment envoyé, en décembre 1439, à l'assemblée de Bourges, à laquelle il ne put se rendre, créé cardinal en 1444; Frédéric zu Rhein, évêque de Bâle; Jean Wyler, doyen de Bâle; Conrad, abbé de Lützel, au diocèse de Bâle; Henri Detzelaus, archidiacre de Cracovie; Henri de Judeis, professeur à Cologne; Christian de Konigsgratz, prieur de Saint-Pierre de Brünn, au diocèse d'Olmutz; Jean de Saltzbourg, chanoine de Ratisbonne.

Écosse : Thomas, abbé de Dundrennan, en Écosse.

Voir LABBE et COSSART, t. XII, PATRICIUS dans le t. XIII de cette collection, JEAN DE SÉGOVIE, l. XVI, ch. 5, et ÆNEAS, *Opera*, p. 49 à 53.

(²) Le vice-camérier était Louis de La Pallud, évêque de Lausanne, que Félix V transféra sur le siège de Maurienne et fit cardinal; il est connu aussi sous le nom de cardinal de Varambon. Il avait pris part à l'expédition de Nicod de Menthon à Constantinople et fut l'un des plus acharnés adversaires d'Eugène IV. Félix V le comprit dans sa première promotion de cardinaux. Il lui avait fait un cadeau important cinq jours seulement après l'élection (preuve LVIII). — Parmi les custodes figuraient l'évêque de Belley, les abbés de Saint-Michel de La Cluse, au diocèse de Turin, et d'Abondance, au diocèse de Genève, sujets du duc de Savoie; parmi les maîtres de cérémonie se trouvent un chanoine de Belley et un chanoine de Sienne, qui deviendra aussitôt secrétaire particulier de Félix V : c'est le célèbre Æneas Sylvius Piccolomini. — D'autres personnages tout dévoués à Amédée se trouvaient à Bâle au moment de l'élection : l'évêque de Strasbourg, qui reçut le même mois sur la caisse ducale 60 ducats pour récompenser ses services *(suis exigentibus non modicis serviciis)*; le doyen de la collégiale de Notre-Dame-de-Liesse à Annecy, nommé Louis Paris, qui devint confesseur du nouveau pape; l'abbé de Tamié, un chanoine des Machabées de Genève, pour ne parler que des sujets d'Amédée. Voir PATRICIUS dans LABBE et COSSART, t. XIII, col. 1578.

Il ne faut point être surpris de l'affluence étonnante des prêtres savoyards. Amédée avait donné des ordres à tous les ecclésiastiques de ses états; le 24 septembre 1439, il envoyait des messagers en Bresse et Bugey, en Chablais, en Tarentaise, en Maurienne, dans la vallée d'Aoste et même jusqu'à Nice, pour enjoindre à son clergé de se rendre au concile (¹).

Les prélats savoyards arrivèrent docilement dans le courant d'octobre (²). Pour faciliter le voyage des plus éloignés, le cardinal d'Arles s'efforça, par des moyens dilatoires, notamment en proposant la délibération d'un décret contre le pape, de reculer l'ouverture du conclave (³). Cette proposition souleva la suspicion dans l'esprit des Pères. Des rumeurs circulèrent, accusant le président du concile d'avoir fait venir ses compatriotes de Savoie dans un but intéressé; le cardinal se défendit avec véhémence, en disant avoir fait aussi convoquer les prélats des pays voisins. Il reprocha à ses collègues leur défiance, se plaignit d'être aussi méprisé qu'un chien, malgré ses éclatants services, et déclara, sur le crucifix, ne point ambitionner la tiare (⁴).

Les Pères entrèrent en conclave le 30 octobre. Quelques-uns, peut-être déconcertés par cette déclaration inattendue, hésitèrent durant plusieurs jours. Pendant que les voix s'éparpillaient, l'un des électeurs s'écria : « De quels périls ne sommes-nous pas menacés? A quelles extrémités allons-nous être réduits? Quels sont les princes qui obéissent au concile? Les uns le méconnaissent et lui désobéissent, les autres le reconnaissent en paroles, mais prouvent par les faits qu'ils sont pour celui qui siège à Florence, car c'est au pape déposé qu'ils s'adressent pour les promotions qui les concernent. D'impies fils de l'Église se sont élevés contre leur mère et, oublieux de ses bienfaits, la méprisent, la frappent et la déchirent. Dans de pareilles circonstances, élira-t-on un homme nu et sans appui, afin qu'il devienne pour les princes un objet non de respect mais de dérision? Nous ne sommes plus dans un siècle où l'on ait égard à la seule vertu. Comme dit le satirique, on loue la probité, mais on la laisse se morfondre. Le pauvre a beau parler, on se demande quel est cet homme? La vertu est une belle qualité, mais pour atteindre le but que nous nous proposons, ce n'est pas la même chose de la rencontrer chez un puissant de la terre ou chez un homme pauvre. Il nous faut élire un chef qui puisse diriger la barque non seulement par le conseil, mais aussi par la force... Personne ne peut mieux remplir ce but que le duc

(¹) Certains prélats refusèrent de se rendre à l'invitation d'Amédée. Celui-ci, devenu pape, excommunia l'abbé de Saint-Jean d'Aulps pour ce motif. Il leva cette punition le 19 décembre 1441. (Archives de Saint-Jean d'Aulps, inventaire inédit du couvent, pièce 1486, citée par GONTHIER. *Mémoires de l'Académie salésienne*, t. XV, p. 255.)

(²) Preuve LVIII.

(³) PATRICIUS dans LABBE et COSSART, t. XIII, col. 1575. Le conclave fut tenu sans attendre les ambassadeurs de l'Empereur. On craignait sans doute l'hostilité des Allemands. Peu avant, en septembre 1439, les délégués du concile avaient prié, à la Diète de Mayence, les électeurs de l'Empire d'approuver la déposition d'Eugène IV; ils s'étaient heurtés à un refus. *Ibidem*, col. 1573.

(⁴) ÆNEAS SYLVIUS PICCOLOMINI, *Opera* (Bâle 1551), p. 49, et JEAN DE SÉGOVIE, livre XVI, ch. 3.

de Savoie, qui a un pied en Italie et l'autre en France, Amédée, le parent ou l'ami de presque tous les princes de la chrétienté »(').

Ces réflexions judicieuses rencontraient un terrain bien préparé. Outre les dix ecclésiastiques des états de Savoie, le cardinal d'Arles avait entraîné dans le parti d'Amédée divers autres électeurs, dont le zèle sera peu après récompensé par la pourpre cardinalice, les évêques de Tortose, de Vich et de Viseu, l'archidiacre de Metz, Thomas de Corcelles et Jean de Ségovie. Au premier tour de scrutin, le nom d'Amédée rallia seize voix; il obtint ensuite dix-neuf, puis vingt et une voix. Le septième jour du conclave, c'est-à-dire le 5 novembre, ce prince réunit vingt-six voix sur trente-trois électeurs, soit plus des deux tiers des suffrages nécessaires pour son triomphe (²).

Telle était la nouvelle que les Pères de Bâle venaient officiellement annoncer à l'ermite de Ripaille.

La première entrevue de l'élu avec ses électeurs fut une visite de courtoisie. Quand la pompeuse ambassade du concile pénétra à Ripaille, le 15 décembre 1439, — nous suivons ici le récit d'un témoin oculaire de l'expédition, Jean de Ségovie, — le cardinal pria simplement le prince de fixer le jour de l'audience solennelle, où lecture serait donnée des lettres de créance. L'évêque de Vich se fit ensuite l'interprète des Pères : il loua le souverain et l'ermite, vanta l'illustration de sa race, traça un sombre tableau des détresses de l'Église et termina sur l'espoir de voir la chrétienté, guidée par la raison, se ranger sous l'obédience du nouveau pape. Chacun des développements de son discours en quatre points était terminé par une citation de circonstance, invitant le prince à prêter une oreille favorable : *Inclina, domine, aurem tuam et exaudi me.*

Le vieux duc se leva pour répondre. Mais, comme s'il succombait sous l'émotion, il se tut après quelques paroles. Son chancelier fit alors connaître que la mission serait entendue le surlendemain.

En effet, le jeudi 17 décembre, à une heure de l'après-midi, Amédée reçut de nouveau les ambassadeurs dans le réfectoire des moines de Ripaille. La présence du prince de Piémont et du comte de Genève, entourant le

(') Æneas Sylvius Piccolomini. *Comment. de gestis Basil.*, p. 58 de l'édition de ses œuvres publiées à Bâle en 1571. Ce passage a été traduit par M. Mallet, t. V, p. 138 des *Mémoires de la Société d'histoire et d'archéologie de Genève*.

(²) Un siècle après, Bonivard, dans ses *Chroniques de Genève*, édition Revilliod (Genève 1867), t. Iᵉʳ, p. 210-214, raconte que le duc de Milan, gendre d'Amédée VIII, « s'estoit aussi beaucoup aydé à le poulcer en la papaulté. *El mha dato dona senƶa dota, yo gly ho dato el papato senƶa corta*; qu'est à dire il m'a donné femme sans mariage et je luy ai donné papaulté sans aulbe, c'est-à-dire sans revenu... Aussy bien ceulx de Basle luy donnèrent bien la thyare papalle, mais le revenu non ». Un historien milanais de la fin du XVᵉ siècle, Cagnola, dit aussi qu'Amédée fut aidé dans son élection par le duc de Milan. (*Archivio storico lombardo*, t. III, p. 49.) Mais aucun ecclésiastique du duché de Milan ne fit partie du conclave; ce prince, qui eut des attitudes si diverses pendant le concile de Bâle, combattit en 1438 et en 1439 les violences des Pères contre Eugène IV : notamment en avril 1439, ses ambassadeurs voulurent empêcher la déposition du pape. Voir Patricius dans Labbe, t. XIII, col. 1553 et suivantes.

trône de leur père, ajoutait encore à l'éclat de la cérémonie. Le cardinal d'Arles, légat *a latere*, présenta les lettres de créance, qui furent lues par le secrétaire ducal Bolomier. Un notaire du conclave, le futur Pie II, fit connaître les pouvoirs de la délégation : elle était chargée de notifier l'élection, de requérir et d'accepter le consentement de l'élu. On énuméra les noms des électeurs et on arriva enfin au décret d'élection, la pièce capitale, dont le cardinal donna lui-même lecture, comme pour confirmer son authenticité. Le théologien Thomas de Corcelles dit alors la formule du serment d'adhésion, qu'Amédée fut prié de bien vouloir prononcer.

La communication des pièces officielles était terminée. Pour amener un peu de détente dans les esprits, on fit encore appel à l'ingénieuse éloquence de l'évêque de Vich. Celui-ci, voulant prouver à son auditoire d'élite les ressources de son imagination, reprit le thème de l'avant-veille avec d'autres développements. Amédée, s'écria-t-il, serait docile aux préceptes de l'Evangile et quitterait tout pour suivre sa nouvelle épouse, celle qu'il avait accueillie avec tant de faveur, celle qu'il allait être appelé à diriger, l'Eglise universelle. Son élection avait été notifiée à tous les princes de la chrétienté : les décisions du concile, aussi inébranlables que la parole de Dieu, étaient durables pour l'éternité; Amédée ne voudrait point les rendre vaines. Le Christ avait été crucifié par obéissance pour son père; le pieux souverain ne pourrait désobéir à sa mère, la sainte Eglise chrétienne, et refuser de conduire les brebis du Seigneur. *Inclina, domine, aurem tuam et exaudi me,* disait l'orateur en manière de conclusion. Ses supplications furent aussitôt traduites en discours et en actions par les assistants. L'ambassadeur de la ville de Bâle déclara que cette ville se rangeait sous l'obédience du nouveau pape. Le comte de Tierstein et le provincial d'Alsace, protecteurs du concile, le chevalier Guillaume de Grunenberg, tous puissants gentilshommes, offrirent à l'élu leurs châteaux, leurs domaines, leurs sujets, unanimes à solliciter l'adhésion d'Amédée.

Le moment était solennel. Les yeux étaient tournés vers le vieillard vénérable que l'on implorait. Ses traits demeuraient impassibles. Sa bouche ne laissait échapper aucune parole.

Le cardinal d'Arles intervint alors. C'était un témoin des conciles de Pise, de Constance et de Rome. Il avait déjà élu d'autres papes. Dans aucune élection, déclara-t-il, il n'y avait eu autant de dévotion, d'ordre et de charité. C'était le doigt de Dieu. Aussi, s'agenouillant ainsi que tous les électeurs, il supplia le pieux souverain de sauver l'Eglise.

Amédée parut se concerter avec ses conseillers. Il prit enfin la parole. Il avait écouté avec la plus vive attention, déclara-t-il, les décisions du concile. Mais son embarras était grand dans de pareilles difficultés et personne ne saurait s'en étonner puisqu'il s'agissait des plus graves intérêts. D'ailleurs, ajoutait-il, en fleurissant son discours d'allusions bibliques, la sainte Vierge n'éprouva-t-elle pas des hésitations quand l'ange vint lui annoncer le mystère

de l'Incarnation? Il voulait mûrir sa détermination et implorait humblement un délai, à demi-agenouillé devant les membres du conclave.

Mais un retard pouvait compromettre l'œuvre des Pères, l'acceptation de l'élu devant se faire dans les vingt-quatre heures après la notification de l'élection. De nouvelles instances furent adressées au prince, qui paraissait toujours aussi irrésolu. Enfin une troisième tentative fut plus heureuse. L'ermite de Ripaille se signa, joignit les mains dans un geste de prière, tomba à genoux et donna son assentiment. « S'il acceptait la direction de l'Eglise en des temps où cet honneur était si périlleux, déclara son porte-parole, le chancelier Marchand, c'était pour défendre la foi, c'était pour honorer la Croix dont il fut toujours un fervent adorateur. Aucune préoccupation temporelle ne pouvait l'effleurer. N'avait-il pas une belle lignée, de plantureux domaines, une puissante fortune? Ses sujets l'aimaient, ses voisins le respectaient. Qu'aurait-il eu à désirer? En réalité il obéissait à la voix du Seigneur, mais en tremblant, pour accomplir les prédictions de l'hymne sacré : *Vexilla ducis prodeunt, fulget crucis mysterium quo vere crucis portitor sumptus est pontificio* ». L'orateur termina par des remercîments adressés aux ambassadeurs.

Amédée aurait voulu rester Amédée sur le trône pontifical. Le cardinal d'Arles dut lui expliquer la nécessité de se conformer à une vieille tradition en changeant de nom et lui conseilla celui de Félix, dont on célébrait la fête le jour de son élection. L'élu signa donc sa profession de foi du nom de Félix, en s'agenouillant devant un autel portatif. Il dut dépouiller aussi, non sans protestation, l'habit de chevalier de Saint-Maurice, pour revêtir la robe blanche, l'aube, la chape et la mitre. Ainsi couvert des ornements sacerdotaux, il fut placé sur un trône plus élevé que le siège ducal, reçut la bénédiction du cardinal et passa à son doigt l'anneau du pêcheur, dernier symbole de l'investiture pontificale.

Félix V, tel fut le nom du nouveau pape, fut aussitôt « adoré » suivant les rites traditionnels. Le cardinal d'Arles vint le premier lui donner le baiser sur le pied, sur la main et sur la bouche. Le prince de Piémont et le comte de Genève lui succédèrent, ainsi qu'une partie des membres de l'ambassade. Les assistants se rangèrent ensuite processionnellement, croix en tête, et se dirigèrent vers l'église du couvent (¹) pour introniser le nouveau pontife. Pendant qu'on entonnait le *Te Deum* et d'autres chants liturgiques, l'ancien solitaire de Ripaille resta longtemps prosterné. Il fut ensuite placé sur le grand autel dédié à saint Maurice, le protecteur de ses ancêtres, et fut intronisé par le cardinal. La cérémonie terminée, Félix V donna sa bénédiction, délivra des indulgences et reçut de nouveau les baisers de l'adoration.

(¹) « Ad ecclesiam monasterii S. Mauritii, ordinis S. Augustini, in dicta solitudine constitutam ». JEAN DE SÉGOVIE, *l. c.*, p. 468. Il ne subsiste aujourd'hui que les murs de cette église, près de la carpière.

La délégation du concile avait terminé son œuvre. Bientôt le silence se fit. Les Pères de Bâle regagnèrent les rues de Thonon joyeusement éclairées. Les cloches sonnèrent à toute volée pour annoncer au loin l'allégresse de la journée ; leur son venait mourir aux portes de Ripaille, respectant la tristesse des chevaliers pleurant leur doyen [1].

L'attitude hésitante et larmoyante d'Amédée, pendant ses entrevues avec les Pères de Bâle, semble se concilier difficilement avec son rôle pendant la préparation du conclave. Si le lecteur avait des doutes sur ses secrètes ambitions [2], quelques faits caractéristiques fixeront sa conviction.

Les appréhensions du prince auraient été naturelles s'il avait été pris à l'improviste. Mais, bien au contraire, il avait eu le temps de la réflexion. Quand, dans la journée historique du 17 décembre, il demanda un délai aux Pères de Bâle agenouillés devant lui, il connaissait depuis longtemps le choix du conclave [3] et il l'avait prouvé par ses actes.

Le nouveau pape n'avait point dépouillé le vieil homme. La tiare sans le pouvoir n'était qu'un fardeau encombrant. Il fallait au pratique Amédée une obédience et des revenus. Aussi, avant la visite des Pères de Bâle, négocia-t-il pour entraîner la France dans son parti : sa précipitation fut si indiscrète que le concile refusa de le seconder avant qu'il n'eût fait savoir s'il acceptait son élection [4]. On connaissait aussi l'importance que prenait à ses yeux

[1] Ce récit est fait surtout d'après la relation de JEAN DE SÉGOVIE déjà citée. Voir aussi MONOD, l. c., p. 163 à 165, et le procès-verbal officiel rédigé le 17 décembre 1439 au nom du cardinal d'Arles et publié par GUICHENON, *Histoire de Savoie*, preuves p. 316.

[2] On pourrait supposer qu'Amédée aurait fait campagne à Bâle moins pour lui que pour un candidat de son choix, le cardinal d'Arles par exemple. Amédée aurait été pris à son propre piège ; son plan se serait écroulé dès les premiers jours du conclave, quand le cardinal d'Arles, pris à partie, se défendit véhémentement de toute ambition personnelle. Les électeurs qui subissaient l'influence savoyarde et les intransigeants du concile n'auraient songé au solitaire de Ripaille que pour sauver la situation. Malheureusement pour la mémoire d'Amédée, il faut renoncer à cette hypothèse. L'un de ses meilleurs amis, Jean de Ségovie, nous raconte qu'il fit pressentir le duc de Milan avant son élection, pour savoir s'il se rangerait sous son obédience : « Quod dux Mediolani eidem significasset, si contingeret eligi in summum pontificem, quod adhereret ei effectualiter ». SÉGOVIE, l. c.

[3] Exactement depuis le 8 novembre. Le héraut du comte de Tierstein, protecteur du concile, mit trois jours pour courir de Bâle à Ripaille annoncer au duc son élection. (Voir preuve LVIII.) Le 22 du même mois, les évêques de Genève et de Lausanne vinrent à Ripaille notifier à Amédée le choix du conclave. Ils étaient accompagnés d'un archidiacre, Etienne Plovier, qui fit un discours de circonstance en paraphrasant le verset de l'évangile de saint Mathieu : *Veni, impone manum super eam et vivet*. JEAN DE SÉGOVIE, l. c.

[4] Le 8 novembre 1439, jour où il apprenait son élection, Amédée faisait partir Antoine de Langes, écuyer ducal, en mission auprès du roi de France (preuve LVIII). Humbert de Chissé fut ensuite dépêché à Bâle de la part du duc de Savoie, désireux de faire défendre sa cause à la Diète de Bourges par cinq des Pères les plus influents de l'assemblée. L'évêque de Vich fit ressortir l'incorrection de la démarche sollicitée par l'élu. Le concile ne pouvait parler au nom d'un pape qui n'avait pas encore donné son consentement à l'élection. La requête ducale fut repoussée. (JEAN DE SÉGOVIE, l. c.) Une preuve de l'activité des négociations d'Amédée avant l'arrivée des Pères à Ripaille peut se déduire de sa fréquente correspondance avec le cardinal d'Arles (preuve LVIII). Il avait fait venir de Bâle l'un de ses secrétaires, Nicolas Festi, rompu aux intrigues du concile, afin de traiter avec lui « certaines affaires ardues et secrètes » *(Ibidem)*. Un autre indice de la résolution prise par Amédée est la date de son testament, rédigé le 6 décembre 1439.

la question d'argent. On lui promit la libre disposition des biens de l'Eglise avec la faculté de les hypothéquer(¹). Il avait déjà obtenu une première provision en faisant voter un subside extraordinaire par les Etats Généraux de son pays pour supporter les charges de la papauté. Au moment de la réunion de cette assemblée, tenue à Genève le 8 décembre 1439(²), la résolution d'Amédée apparaît évidente : pourquoi alors, quand les Pères vinrent le solliciter neuf jours après, le prince crut-il devoir se composer un visage ?

Amédée n'espérait point leurrer les membres du conclave : beaucoup d'entre eux connaissaient ses aspirations. En cette circonstance, il pensait moins à ses amis qu'à ses adversaires. Il fallait ruiner les bruits qui commençaient à courir sur son élection. Cette préoccupation apparaît dans les plus petits détails.

L'un des griefs que l'on pouvait opposer à l'élu de Bâle était sa condition laïque. L'austérité de la réception de Ripaille était propre à laisser chez les visiteurs l'impression désirée : le doyen des chevaliers de Saint-Maurice tenait plus en apparence du moine que du souverain, et Félix V prendra soin lui-même de faire sa réputation(³). S'il avait pu paraître, le jour du couronnement, avec sa barbe vénérable, son chaperon et le manteau de l'ordre qu'il avait fondé, c'eut été à ses yeux une éclatante justification. Mais le cérémonial ne permettait point de lui donner cette satisfaction(⁴).

La rédaction d'un procès-verbal officiel, mentionnant les protestations et les hésitations d'Amédée, telle fut l'arrière-pensée du prince. Il voulait persuader au monde chrétien que l'ermite de Ripaille avait dû céder aux pressantes instances des représentants de l'Eglise en montant sur le trône

(¹) Audience solennelle de Ripaille du 17 décembre 1439. (JEAN DE SÉGOVIE, *l. c.*) Auparavant, l'évêque de Strasbourg, auquel Amédée fit une belle largesse de 60 ducats (2 décembre 1439, preuve LVIII), avait exposé aux Pères les désirs du prince en matière financière, en les rencontrant en cours de route. (SÉGOVIE, *l. c.*)

(²) Preuve LXXIV.

(³) Voici les expressions dont Amédée s'est servi pour définir la vie des chevaliers de Saint-Maurice : « Nos... [Ripalliæ] certas mansiones solitarias pro nostra et aliorum sex militum usu et habitatione ad Dei laudem et gloriam ac beati Mauritii honorem erigi et construi fecimus, ubi primum redacti cum totidem militibus se nostris votis conformantibus incepimus vivere atque viximus solitarie sub nuncupatione et vocabulo militum sancti Mauritii, divinis officiis et suavibus contemplationibus sub humilitatis habitu in ecclesia dicti monasterii, et alias convenienter et devote intendendo, nobis insuper eisdem militibus decano constitutis ». Bulle de Félix V en faveur de Claude du Saix, du 5 janvier 1440. MONOD, *l. c.*, p. 234.

(⁴) Ce ne fut point sans résistance. Avant l'audience solennelle du 17 décembre 1439, la veille ou l'avant-veille, les conseillers ducaux demandèrent l'autorisation pour Amédée de conserver son costume d'ermite et sa barbe. On répondit que l'investiture de la papauté ne pouvait se faire que par la tradition des vêtements pontificaux, mais on ajourna la réponse pour la barbe, qu'Amédée finit par couper, pour ne pas paraître ridicule. « Interim, per consiliarios ducis... objectæ sunt legatis nonnullæ difficultates; ... tum electum produci in habitu eremitico cum sua barba...; de barba, cum consentire non videretur, permissa est ei ad tempus... Postridie, solitudine Ripaliæ eductus Felix, Tonunium pontificali pompa perducitur ubi pontificalia tractare cœpit et in vigilia nativitatis Christi, cum vesperis interesset, sacris vestibus ornatus et barba sua videretur multis res nova et religioni nostræ minime quadrans, amicorum suasu barbam rasit ». PATRICIUS dans LABBE et COSSART, t. XIII, col. 1581.

pontifical, et il s'efforcera encore, dans ses premières bulles, d'accréditer cette fable (¹).

En quittant Ripaille, Félix V était ému. Il se retourna pour embrasser du regard sa chère solitude, cherchant la fenêtre où se tenait anxieusement sa fille Marguerite, la compagne éprouvée des derniers temps (²). Sa main se leva vers elle dans un geste de bénédiction, et bientôt le cortège des ambassadeurs s'ébranla. Précédé de la croix et du saint sacrement, monté sur un cheval blanc dont ses fils tenaient la bride, le nouveau pape s'avançait sous un dais, mitre en tête et roidi dans une lourde chape. Il fit ainsi son entrée solennelle à Thonon, dans la soirée du 18 décembre 1439, à travers les lueurs vacillantes des torches. Les membres du concile regagnèrent leurs hôtelleries, tandis qu'il se retirait au château, gardant auprès de sa personne les évêques de Genève, d'Aoste et de Lausanne (³).

Les ambassadeurs de Bâle prolongèrent leur séjour à Thonon pendant deux semaines environ, aux frais du trésor. Ils partirent, défrayés de leurs dépenses de voyage, avec des cadeaux précieux, des joyaux, des étoffes brochées d'or et de riches velours (⁴). Le cardinal d'Arles reçut à lui seul 300 florins. Deux jours avant le départ, le nouveau pape pria ses hôtes d'assister à l'émancipation du prince de Piémont, Louis, devenu duc de Savoie par l'élection de son père. Cette cérémonie se fit avec beaucoup d'éclat au château de Thonon, dans la chapelle papale toute tendue à neuf, le jour de l'Epiphanie, 6 janvier 1440, en présence du cardinal d'Arles, des évêques de Genève, de Lausanne, d'Aoste, de Tortose, de Vich, de Viseu, de Strasbourg et des dignitaires de la Cour (⁵).

(¹) Voir notamment la bulle de Félix V du 5 janvier 1440, relative à la nomination de Claude du Saix, son successeur comme doyen des chevaliers de Saint-Maurice : « Cum autem postmodum sacra generalis Synodus Basileensis in Spiritu sancto legitime congregata universalem ecclesiam repræsentans nos illic constitutos licet immeritos ad summi apostolatus apicem et sancti Petri sedem duxisset eligendos, nos qui ad acceptandum tanti regiminis onus, ad quod nos utique indignos non immerito censuimus, ex parte Dei omnipotentis et ipsius ecclesiæ repetitis vicibus requisiti, tandem electioni hujusmodi in Christi nomine consensum præbuimus ». MONOD, l. c., p. 235.

Le 13 décembre 1442, Félix V, dans une entrevue avec l'Empereur, déclare qu'il n'a accepté la tiare que pour sauver la chrétienté. (PATRICIUS dans LABBE, l. c.) Une chronique de 1490 répand aussi la même version : « pontifex electus fuit et rogatus vel invitus, existimans se Deo rem gratam facturus pontificium munus obivit ». Opus preclarum supplementum chronicarum... Fratris J. PHILIPPI BERGOMENSIS. (Venise 1490), fol. 240 v. Un chroniqueur bâlois contemporain d'Amédée accrédite aussi la même version. « Dominus sanctissimus aborruit de electione et flevit et noluit acceptare nisi cum magna deliberatione. Postquam acceptaverit, fuit magnum gaudium in omnibus hominibus et dotavit barones, milites, nobiles, cives cum pretiosissimis pannis... APPENWILER dans Basler Chroniken, édition A. BERNOUILLI. (Leipzig 1890), t. IV, p. 250.

(²) Elle était veuve du roi de Sicile.

(³) Voir JEAN DE SÉGOVIE, l. c., et preuve LXXVI. Félix fit aussi installer avec lui, au château de Thonon, Bolomier, le tout puissant secrétaire et Michel de Fer, le fidèle trésorier de l'hôtel.

(⁴) Preuve LXXV.

(⁵) MONOD, l. c., p. 239. Le même jour eurent lieu d'autres nominations concernant des princes du sang et des membres du Conseil. Voir Mémoires de la Société savoisienne d'histoire de Chambéry, t. VII, p. 344.

Félix V rejoignit ses électeurs plusieurs mois plus tard. Le peuple reconnut, sur les bannières que « le vieux seigneur de Savoie » faisait porter devant lui, la glorieuse croix blanche, mais alourdie par les clefs et la tiare pontificale ; on remarquait aussi les douze chevaux blancs, richement caparaçonnés de rouge, précédant le saint Père. C'étaient, disait-on, les douze apôtres, et l'un de ces coursiers, le seul qui était tacheté de rouge, devait être le traître Judas ([1]). Le nouveau pape, arrivé enfin à Bâle le jour de la Saint-Jean-Baptiste, commença une retraite et reçut successivement les ordres sacrés. Un dimanche du mois suivant, le 24 juillet 1440, sur la place de la cathédrale, on n'aurait pu « jeter un grain de moutarde ». Des grappes humaines étaient accrochées aux arbres, aux fenêtres, aux moindres saillies ; plus de cinquante mille personnes, dit un témoin un peu enthousiaste, voulaient assister au couronnement du pape Félix. La cérémonie se déroula avec une grande solennité. Puis, dans la procession pompeuse qui suivit, la foule regarda avec curiosité, devant le saint sacrement et les cardinaux, à une place d'honneur, trois graves personnages drapés de gris, les cheveux longs et la barbe vénérable : c'étaient les « ermites de Ripaille », sortis de leur solitude pour affirmer publiquement par leur présence l'ascétisme de leur ancien compagnon ([2]).

Les illusions du triomphal couronnement se dissipèrent avec la foule qui venait d'acclamer le nouveau pape. La réalité, c'était la lutte avec Rome. Le premier choc avait déjà fait éclater entre les deux pontifes de retentissantes excommunications ([3]). Le combat allait continuer sourdement pendant plusieurs années sur la question d'obédience.

Eugène IV avait été d'abord terrassé par l'élection d'Amédée : il voyait grandir l'autorité du concile avec ce chef expérimenté, dont il craignait l'influence, les relations et surtout les richesses. Une réflexion judicieuse d'un cardinal, qui connaissait le vieux duc, ne le rassura qu'à moitié. Personne, lui disait-on, ne se rangerait sous l'obédience de Félix V sans l'appât de l'argent, et les solliciteurs seraient vite écartés par l'attitude du parcimonieux pontife ([4]). Les troubles de l'Eglise furent en effet exploités par certains princes comme une occasion inespérée d'avancer leurs affaires en se vendant au plus offrant. Le roi d'Aragon s'engageait à reconnaître Félix si on voulait

([1]) DIEBOLD SCHILLING's *Berner Chronik*, dans le t. XIII, p. 37, des *Archiv des historischen Vereins des Kanton Bern* (Berne 1892). Félix V passa à Berne le 18 juin 1440.

([2]) « Singulari vero dignis inspeccione militibus qui secum degerant in solitudine Ripallie, barba et solito habitu quo et ipse ante assumpcionem papatus utebatur splendentibus ». JEAN DE SÉGOVIE, *l. c.*, p. 479. Voir aussi la lettre de Æneas Sylvius Piccolomini dans MONOD, *l. c.*, p. 251.

([3]) Félix V fut excommunié par Eugène IV le 23 mars 1440. Le concile de Bâle, la veille du couronnement de Félix, déclara que le pape, déjà excommunié depuis l'année précédente, était devenu hérétique et schismatique. Voir dans le t. XIII des *Conciles* de LABBE le mémoire déjà cité de PATRICIUS. C'est à cette narration que nous avons puisé pour rédiger ce paragraphe.

([4]) Discours du cardinal Julien à Eugène IV, analysé dans les *Commentarii* de PIE II, édition déjà citée.

l'aider pécuniairement à chasser de Naples René d'Anjou, le favori d'Eugène IV. Sforza promettait monts et merveilles, Venise, Florence et Gênes, Rome même avec le pape, mais contre de belles espèces sonnantes. Le propre gendre de l'ancien duc de Savoie, le duc de Milan, demandait à son beau-père 100,000 écus d'or pour reconnaître son obédience. Du côté du Nord, l'élu de Bâle avait des sympathies plus désintéressées. La Hongrie, la Bavière, l'Autriche, la Bohême et la Pologne se rangeaient autour de son trône, tandis que des professeurs des universités, surtout en Allemagne et en France, exaltaient l'œuvre du concile. Félix V encourageait d'ailleurs ses amis par de nombreuses nominations de cardinaux. Malheureusement un adversaire inattendu allait faire crouler son fragile échafaudage.

Une importante assemblée du clergé français se tint à Bourges en septembre 1440. Thomas de Corcelles, l'un des principaux membres du concile de Bâle, lutta vainement contre les ambassadeurs d'Eugène IV. La validité de l'élection d'Amédée VIII ne fut pas admise. « Monsieur de Savoie », ainsi que Charles VII appelait le nouveau pape, fut invité à garder ses foudres en attendant la réunion d'un synode. L'Allemagne, influencée par l'attitude énergique du roi de France, garda une neutralité hostile. Le cardinal d'Arles, pour se faire entendre à la Diète de Mayence, dut abandonner ses insignes de légat de Félix V. L'empereur lui-même, dans l'entrevue de Bâle du 13 novembre 1442, évita les expressions de Sainteté et de Béatitude, que Félix V attendit vainement, malgré sa croix processionnelle, son cortège de neuf cardinaux et son manteau de pourpre, doublé d'hermine. Le prince s'excusa de ne pouvoir rendre à « Sa Bonté » de plus grands honneurs, dans la crainte de compromettre la paix de l'Eglise ([1]).

Les yeux du malheureux pontife furent bientôt dessillés par d'autres déboires. La cupidité de son entourage devenait odieuse. Le concile avait autorisé la levée d'un cinquième denier sur les bénéfices ecclésiastiques pour subvenir aux dépenses du nouveau pape. Les cardinaux en réclamèrent la moitié. Ce subside, n'ayant pu être levé que dans les états du duc de Savoie, devenait par son origine un revenu personnel. Il ne suffisait point à rembourser les sommes avancées par Félix, soit pour son couronnement, soit pour ses négociations « avec ce qu'il faut bien penser, comme l'insinuait méchamment Bonivard, qu'il ne fut pas élu sans fournir à l'appointement » ([2]). Aussi l'élu de Bâle refusa-t-il de se rendre aux exigences des Pères. La réponse fut si peu goûtée qu'il fallut incarcérer quelques-uns des mécontents, convaincus de prévarications. Le vieil Amédée se ressaisissait: il voyait clairement dans son aventure un succès douteux, la ruine certaine de sa

([1]) Patricius dans Labbe, l. c.

([2]) *Chroniques de Bonivard*, citées dans Gautier, *Histoire de Genève*, t. I^{er}, p. 354.

fortune et l'épuisement de sa terre de Savoie ('). Son départ pour Lausanne, le
19 novembre 1442, sous prétexte de santé, fut le commencement de la
sagesse. Le terrain s'effondrait d'ailleurs de tous côtés sous ses pieds. Tandis
que le concile de Bâle terminait ses séances l'année suivante au milieu de
l'indifférence générale, le roi d'Aragon et le duc de Milan, n'ayant plus d'argent
à espérer, embrassaient définitivement le parti d'Eugène IV. L'obédience du
pape de Bâle finissait par se confondre avec les états de son fils. Pour vivre,
Félix avait été réduit à s'adjuger l'évêché de Genève, à la mort du titulaire
qui n'avait pas été remplacé ; la situation du pape-évêque prêtait le flanc
à la critique. Elle fut toutefois entre ses mains un merveilleux instrument
diplomatique pour sortir de cette impasse avec les honneurs de la guerre.
Félix eut l'habileté de laisser une porte ouverte aux négociations. Le roi de
France surtout, par son active intervention, allait devenir le pacificateur de
l'Église. Eugène IV mourut au moment où cette paix s'annonçait. Malgré
les violences de son successeur, grâce à la sagesse tardive du vieil Amédée,
l'influence française finit par triompher. Le 7 avril 1449, l'élu du concile de
Bâle signa son abdication à Lausanne, dans le couvent de Saint-François (²).
Son amour-propre était sauvegardé. Félix V, devenu le cardinal de Sainte-
Sabine, conservait le premier rang dans l'Eglise après le souverain pontife et
avait droit à des privilèges extraordinaires. Ces avantages honorifiques étaient
accompagnés d'autres plus pratiques : le nouveau cardinal demeurait légat
du pape dans les domaines de son ancienne obédience, c'est-à-dire dans les
états de Savoie, en Suisse et sur les confins de l'Allemagne ; ses actes ponti-
ficaux, ainsi que les faveurs faites à ses amis, étaient confirmés ; les bulles
lancées au contraire par Eugène IV et son successeur contre ses partisans
étaient annulées (³).

Après les querelles du schisme, la paix de Ripaille semblait devoir

(') « Solebat Amedeus dicere, cum aurum ab eo peteretur, pulcherrimam sibi sobolem esse,
nolle se filios inopes relinquere ». Pii secundi, *Commentarii*, édition de 1584.

(²) Publiée dans GUICHENON, *Histoire de Savoie*, preuves p. 328.

(³) Voir dans GUICHENON, *Histoire de Savoie*, preuves p. 320 à 340. Voici le titre que l'ancien
pape prendra désormais : « Amedeus, episcopus Sabinensis, sancte romane ecclesie cardinalis, in
nonnullis Ytalie, Galliarum, Germanie que partibus legatus et vicarius perpetuus »... d'après l'un de
ses actes daté du 3 des ides de mai 1449. (*Registrum epistolarum Amedei episcopi Sabinensis*,
manuscrit latin 126 de la bibliothèque de Genève, folio 4.) — Le chanoine MERCIER, dans ses
Souvenirs historiques d'Annecy (Annecy 1878), p. 189, dit qu'Amédée, le lendemain du jour de son
abdication, se rendit de Lausanne à Ripaille avec le cardinal Calandrini et plusieurs Pères du
concile de Lausanne et aurait traité ses hôtes splendidement durant deux jours. Cet auteur ne cite
pas de source. — Le pontificat de Félix V n'a pas été étudié. On conserve cependant à Turin son
Bullaire. (Voir notre note à ce sujet dans le t. XXXVII, p. 30, des *Mémoires de la Société savoisienne
d'histoire*.) Le pape résida d'abord à Thonon, puis à Bâle depuis son couronnement jusqu'en
décembre 1442, puis à Lausanne et à Genève, exceptionnellement à Evian en 1448. Deux de ses
bulles sont datées de Ripaille du 5 des calendes de septembre 1443. Mais il ne semble pas que
Félix V ait fait autre chose qu'une courte apparition dans son ancien ermitage. (Bullaire de Félix V,
aux archives de Cour à Turin, vol. V, fol. 4 et 200.)

attirer un vieillard fatigué par dix ans de lutte. Mais, quoiqu'on en ait dit(¹),
l'heure du repos ne devait jamais sonner pour lui. L'incapacité de son fils
laissant échapper l'occasion de réunir la Lombardie à ses états(²), mit Amédée
dans l'obligation de se rendre en Piémont. Après six mois d'absence, la nostalgie
du Léman lui fit franchir le Mont-Cenis en plein janvier. La direction spiri-
tuelle de ses états préoccupait aussi le cardinal de Sainte-Sabine. Le vieil
Amédée mourut comme il avait vécu, en travaillant. Le 6 janvier 1451, il
faisait encore rédiger trois lettres; le lendemain matin, avant 10 heures,
rendait le dernier soupir dans sa ville épiscopale de Genève(³). Ses funé-
railles furent si précipitées que les religieux de Saint-Jean d'Aulps, de Gex et
de Seyssel ne purent y assister(⁴). Sa dépouille mortelle fut transportée de
Genève à Ripaille. La cérémonie de l'« intumulation » eut lieu dans le chœur
de l'église le 9 janvier suivant(⁵). L'ancien ermite de Ripaille reposa dans la
solitude qu'il avait tant aimée, la tête appuyée sur une Bible(⁶), jusqu'au jour
où les Bernois, envahissant le Chablais, brisèrent son tombeau en 1536 et
transformèrent son église en écurie(⁷). Ses ossements, pieusement recueillis
par un gentilhomme d'Evian(⁸), furent transportés à Turin en 1576 et furent
placés dans la cathédrale de Saint-Jean.

Aux yeux d'aucuns, le vandalisme des Bernois brisant la tombe

(¹) Presque tous les historiens de Savoie ont dit que Félix V se retira à Ripaille après son
abdication et y serait mort. En réalité, ce personnage y séjourna au mois de juillet 1449, au mois
de mars 1450 et le 12 juillet suivant. Le reste du temps, le cardinal de Sainte-Sabine séjourna à
Evian, à Lausanne et à Genève, sauf du 9 août 1449 au mois de janvier 1450, date de son voyage et
de son séjour en Piémont. Il passa le Mont-Cenis le 21 ou 22 janvier et fut de retour à Genève le 10 février.
Voir MALLET, dans le t. V des *Mémoires de la Société d'histoire et d'archéologie de Genève*, p. 154.

(²) Voir GAULLIEUR, *Correspondance du pape Félix V et de son fils Louis, duc de Savoie, au
sujet de la Ligue de Milan* (1446-1449) dans le t. VIII de l'*Archiv für schweizerische Geschichte*
(Zurich 1851).

(³) Dans la maison de feu Guillaume Bolomier ; *Mémoires de la Société d'histoire et d'archéo-
logie de Genève*, t. V, p. 284.

(⁴) Preuve LXXXV.

(⁵) *Ibidem*. Dans son testament de 1439, Amédée voulait que son cœur seulement fut conservé
à Ripaille et que son corps fut à Hautecombe.

(⁶) *Annales de la cité de Genève, attribuées à* J. SAVYON (Genève 1858), p. 20. « Estant au
tombeau, il avoit sous son chef en guise de coussin, une vieille Bible en parchemin en la fin de
laquelle ont esté trouvé ces mots, asçavoir :

> Gebennas civitas
> Situata inter montes
> Arenosa, parva
> Gentes semper petentes
> Aliqua nova.

(⁷) Voir preuve XC les instructions de d'Erlach du 10 juillet 1567.

(⁸) Ce gentilhomme s'appelait *Merulleus*, d'après PINGON *Arbor gentilitia* (Turin 1581), nom
francisé en Merlinge par GRILLET, *Dictionnaire... du Mont-Blanc* (Chambéry 1807), t. III, p. 200.
Pingon assista aux cérémonies qui eurent lieu à Turin, quand l'on reçut les ossements d'Amédée VIII.
Voici son témoignage : « Eo anno [1576], VII idus decembris, Dux, recuperatis sacris ossibus divi Amedei,
septimi ejus nominis, qui olim Sabaudiæ dux, postea Felix quintus pontifex dictus, quæ ossa, violato
apud Ripaliam ab Hæreticis sepulchro, conservata a viro nobili Aquianensi Veragrorum fuerant, ea
demum arche inclusa, Taurinum advehi curavit et ipse cum nuncio apostolico, archiepiscopo, legatis

d'Amédée dut paraître un sacrilège. D'après certains bruits, c'était le tombeau d'un bienheureux qui aurait été profané. En effet, peu après la mort d'Amédée, un humble chroniqueur de Savoie racontait que de son temps, à la fin du xv⁰ siècle, la sépulture de l'ancien pape devenait célèbre par ses miracles [1]. Bientôt, la réputation du saint ermite de Ripaille franchissait les Alpes dans un incunable imprimé à Venise en 1490 [2]. Le grave Pingon, historiographe de la maison de Savoie au siècle suivant, donnait à ce bruit l'autorité de son nom [3]. Le bon Fodéré, après avoir raconté les vicissitudes de Félix V, affirmait que « ce saint prince se retira à son ermitage de Ripaille, où il finit ses jours en méditations et grandes austérités et où il fit de signalés miracles » [4]. Guichenon enregistrait ces propos si flatteurs pour la famille qui payait ses services [5]. Tesauro, enfin, consacrait la réputation du bienheureux dans un style lapidaire, sur un monument commémoratif érigé en 1656 par le prince Maurice de Savoie en l'honneur du glorieux ancêtre trois fois saint, par sa vie, sa mort et ses miracles,

Vita, obitu, miraculis
Ter sanctus [6].

Un document inédit, conservé aux archives de Cour à Turin, semble confirmer les dires du chroniqueur D'après des déclarations qui auraient été recueillies moins de deux ans après la mort de l'antipape, le corps de l'ermite de Ripaille « guérissait les malades, chassait la peste, rendait la vue aux aveugles et commandait aux flots ». Les malheureux des environs n'imploraient point vainement son intercession. Une femme de Thonon sauvait sa fille, frappée par une épidémie, en promettant en cas de guérison que la malade irait à genoux depuis la croix plantée au sommet du crêt de Ripaille jusqu'au tombeau du bienheureux pour offrir un cierge de six sous. Un paysan s'engageait

principum aliis que proceribus obviam feretro fuit extra Palatinam portam, et magna cleri ac populi frequentia in templum divi Joannis illata et que reposita ». *En marge* Vidi. Ph. Pingon, *Augusta Taurinorum* (Turin 1577), p. 93. Ce fut sous le règne de Charles-Albert que les ossements d'Amédée furent transportés dans la chapelle du Saint-Suaire, où se trouve aujourd'hui le tombeau de l'ermite de Ripaille. Cette chapelle est attenante à la cathédrale de Turin.

[1] « Ipse [Amedeus] a suis valde dilectus, in civitate Gebennarum mortem obiit anno 1451, die 7 januarii, et inde cum lacrimis non modicis apud Rippaliam sepultus, ubi fertur in hodiernum diem clarere miraculis, *Chronica latina Sabaudiæ*, dans les *Monumenta historiæ patriæ, Scriptores*, t. I⁰⁰, col. 615, cette narration parait rédigée par un clerc du diocèse de Lyon vivant dans l'entourage de Philippe de Savoie, comte de Bresse.

[2] *Opus preclarum supplementum chronicarum vulgo appellatum....* *Fratris* Jacobi Philippi Bergomensis... (Venise 1490), fol. 240 v. « Post ejus obitum etiam, miraculis claruit ».

[3] « Ripaliæ sepultus, miraculis post mortem clarissimus, inter beatos creditus ». *Inclytorum Saxoniæ Sabaudiæ que principum arbor gentilitia Philiberto* Pingone *authore*. (Aug. Taurinorum 1581), p. 53.

[4] *Narration historique et topographique des convens de l'ordre de Saint-François...* (Lyon 1619), p. 771.

[5] Guichenon, *Histoire de Savoie*, t. II, p. 72.

[6] Voir cette inscription dans Guichenon, t. II, p. 69. Tesauro en rédigea une autre en 1654, pour le tombeau de la cathédrale de Saint-Jean avec ces mots : *Cœlum miraculis comprobavit*. (*Ibidem.*)

à venir faire son offrande pieds nus et sans chemise depuis Lullin si sa jambe était guérie.

La promesse d'un cierge long comme le corps du bébé qu'un père voyait mourir sous ses yeux, aurait été tout à fait efficace à la grande admiration des gens de Nernier. On accourait aussi des hautes vallées. Une femme de Bellevaux recouvrait la vue en disant des neuvaines la nuit auprès du corps miraculeux; un individu de Saint-Jean d'Aulps se débarrassait de sa goutte par un vœu opportun. Un étranger même, habitant Bourg en Bresse, échappait à une mort certaine, en traversant le torrent des Usses, par l'invocation du bienheureux pape Félix, dont le nom courait ainsi de bouche en bouche. Le nouveau saint n'était pas seulement un grand guérisseur, il avait aussi la puissance de ramener dans le droit chemin les enfants prodigues. Le récit de ce dernier miracle ne manque point d'imagination. Une pauvre femme de Sallenôve était désolée de n'avoir plus de nouvelles de son fils depuis son départ du couvent de Rive, près Genève. Il y avait déjà six ans qu'il avait jeté aux orties son froc de cordelier; on l'avait aperçu un jour gardant des troupeaux sur le Salève, puis on avait perdu ses traces. Dans sa douleur, la malheureuse mère invoqua le bienheureux Félix, lui promettant, si elle retrouvait son enfant, de venir pieds nus depuis chez elle jusqu'à son tombeau. Peu après, elle reçut la visite d'un garçon dont les vêtements en lambeaux, tout ruisselants de pluie, annonçaient l'infortune. Tandis qu'il se séchait au coin du feu, la femme lui demanda son nom : « Je suis votre fils, dit-il, celui qui fut cordelier à Genève; je viens vous demander pardon et vous dire mes regrets d'avoir abandonné mon couvent. — Sois le bienvenu », répondit la mère, transportée de joie; le vagabond rentra bientôt dans son couvent[1].

C'est ainsi que durant trois mois, d'avril à juin 1452, on aurait pu enregistrer vingt-six miracles opérés par l'intercession du bienheureux Félix. Cette abondance de preuves laisse quelque scepticisme, surtout quand l'on ne trouve pas d'autre trace du thaumaturge, ni dans la tradition orale, ni dans le culte populaire. Il peut paraître étrange en outre que la Maison de Savoie, si jalouse de ses gloires, n'ait point revendiqué pour Amédée VIII les honneurs de la béatification, avec la ténacité qui caractérise son intervention pour d'autres membres de sa famille[2].

[1] Voir preuve LXXXVI le procès-verbal du treizième miracle de Ripaille.

[2] Pour Amédée IX, par exemple, dont la fête se célèbre le 30 mars, ou pour Marguerite de Savoie, fêtée le 27 novembre, d'après M. LAFRASSE, *Mémoires de l'Académie salésienne*, t. XXVI, p. 101. Le seul auteur qui parle des démarches de la Cour de Savoie est FODÉRÉ, en 1619, dans la *Description des monastères de Sainte-Claire*, formant la seconde partie de sa *Narration historique... des convens de l'ordre de Saint-François*. A la page 81, il déclare qu'Amédée VIII, après son abdication, « retourna en son précédent hermitage où il finit ses jours en prières, veilles, mortifications et sainte vie et a fait des grands miracles tant devant qu'après sa mort, dont il est tenu pour béat. Et longtemps y a que l'on procure de le canoniser et je crois qu'il le seroit desja, n'eust esté que le Sérénissime Charles-Emmanuel, duc de Savoye a tousjours esté occupé aux guerres pour la defence de ses estats ». L'auteur était assez mal renseigné tout d'abord sur les séjours d'Amédée VIII, qui, loin de se fixer

Qui donc a pu rédiger un document aussi douteux? L'auteur, très averti sur les membres du clergé et de la noblesse de Thonon à la mort d'Amédée, comme on peut s'en convaincre par la lecture des témoins des procès-verbaux, habitait cette ville ou les environs. Ne serait-ce point celui qui pouvait avoir le plus d'intérêt à l'exaltation de l'antipape, celui qui gardait son tombeau, le prieur de Ripaille ou l'un de ses moines? Ces pélerinages n'étaient point sans valoir au couvent des offrandes et des messes. Et si l'on ne veut supposer chez les bons religieux un calcul intéressé, on peut très bien concevoir, chez les anciens compagnons d'Amédée, chez les témoins de sa vie austère, le désir de protester par cette pieuse fraude contre d'odieuses calomnies.

Cette œuvre de réhabilitation ne devait point d'ailleurs être indifférente à la Maison de Savoie. Elle fut en quelque sorte étayée dans la chronique savoyarde, qui enregistre la première, à la fin du xvᵉ siècle, la réputation miraculeuse d'Amédée, par le récit d'autres prodiges observés sur les tombes de deux Pères du concile, celles de deux amis de l'ermite de Ripaille, le cardinal d'Arles et Jean de Ségovie, les compagnons de sa bonne et de sa mauvaise fortune (¹). Au xvıᵉ, au xvııᵉ et au xvıııᵉ siècle, les descendants d'Amédée s'efforceront certainement de défendre sa mémoire (²). L'histoire ne saurait accepter les yeux fermés les arguments suggérés par leur piété filiale. Malgré leurs efforts, l'intervention de l'ermite de Ripaille dans les querelles de l'Eglise sera fatale à sa réputation. La postérité souscrira au jugement d'un illustre contemporain d'Amédée VIII : ce prince aurait pu être considéré comme un sage s'il n'avait, dans sa vieillesse, ambitionné la tiare (³).

et de mourir à Ripaille, fit preuve au contraire d'une humeur assez errante. Ailleurs (p. 88 de la *Description* citée) il attribue les mêmes projets non plus à Charles-Emmanuel, mais à Charles III qui occupa le duché de Savoie de 1504 à 1553. Ces contradictions jettent la suspicion sur ces dires dont la confirmation n'a pas été trouvée aux archives du Vatican, malgré la peine prise par le P. Mackey pour seconder nos recherches.

(¹) *Chronica latina Sabaudie*, col. 615.

(²) Au xvıᵉ siècle, des instructions sont données au dominicain Polaco pour la rédaction d'une note relative à Amédée VIII dans les *Annales ecclesiastici* (Turin, archives de Cour, *Storia Real Casa*, cat. 3, mazzo 3, pièce 1). — Au xvııᵉ siècle, le Père Monod est chargé de rédiger une vie d'Amédée VIII, qui parut à Turin en 1624 sous le titre d'*Amedeus pacificus, seu de Eugenii IV et Amedei Sabaudiæ ducis, in sua obedientia Felicis papæ quinti nuncupati, controversiis Commentarius*. Cet ouvrage fut réimprimé à Paris en 1626. La Cour de Savoie l'avait fait rédiger pour le faire insérer dans le t. XVII des *Annales ecclesiastici* de Bzovius (publiées en 1625) pour rectifier les précédentes assertions et répondre aux attaques de Baronius. On trouvera à Turin des documents prouvant que Bzovius reçut en effet des instructions officielles à ce sujet. (Archives de Cour, *Storia Real Casa*, mazzo 1, nⁿ 10 et 11 de la 3ᵐᵉ catégorie.) — Voir aussi la « Scrittura apologetica su quanto e stato scritto in aggravio d'Amedeo 8, primo duca diva di Savoia, fatta dal P. D. Roberto Sala e mandata dal marchese d'Ormea, con lettera del 1° giugno 1726 ». (Turin, archives de Cour, *Storia della real Casa*, cat. 3, mazz 1, n° 11.)

(³) « Felix et sapiens habitus, nisi pontificatus affectasse in senio fama fuisset ». *Commentarii Pii secundi, pontificis maximi*, édition déjà citée.

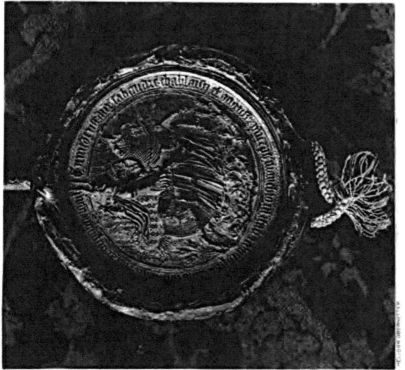

Sceau d'Amédée VIII en 1417.
(Collection de M. Engel-Gros)

CHAPITRE IX

La vie privée à la Cour de Savoie

La mort de Félix V marque le point culminant de la grandeur de Ripaille. La décadence du lieu célèbre sera intimement mêlée à la vie de tout un peuple et aux vicissitudes de ses princes. Avant de descendre ce douloureux chemin, il convient d'évoquer, en quelques pages, la vie brillante de la résidence qui va disparaître d'après des documents inédits, concernant les séjours de la Maison de Savoie à Ripaille et à Thonon. Ce sera essayer la reconstitution des mœurs d'une Cour princière pendant le plein épanouissement de la féodalité.

La période glorieuse de Ripaille est essentiellement pacifique. Le Comte

Rouge n'eut à réprimer que des révoltes intérieures, et son fils sut s'abstenir des querelles ensanglantées de ses voisins. Cette atmosphère si calme fut très favorable au développement harmonieux de la civilisation en Savoie à l'époque de transition qui prépara l'éclosion de la Renaissance.

Le luxe raffiné d'Amédée VIII fut surtout une œuvre féminine. Sa grand'mère, Bonne de Bourbon, la créatrice de Ripaille, dépensait sans compter; la propre mère du prince avait été élevée au milieu des trésors artistiques de la Cour de Berry, et sa femme, la fille de Philippe le Hardi, était née dans la splendeur ruineuse des hôtels de Bourgogne et de Flandre. Toutes ces princesses avaient apporté successivement sur les bords du Léman les élégances françaises; sous leur influence, les réceptions en Savoie, certains jours, ne le cédèrent pas à l'éclat de ces illustres maisons. Amédée VIII d'ailleurs n'était point un ennemi de la représentation, mais il était surtout guidé par une arrière-pensée politique qui deviendra la règle de conduite de ses successeurs, quand ils ambitionneront la couronne royale : frapper l'étranger d'étonnement, lui donner une idée avantageuse des ressources du duc de Savoie et pourvoir à ces prodigalités intéressées, en temps ordinaire, par une économie sévère mais exempte d'avarice.

Dans la seconde moitié du xiv⁰ siècle, la Cour de Savoie, sous l'influence de Bonne de Bourbon, quitta la résidence du Bourget, si favorisée pourtant par les horizons d'un beau lac et les ressources de Chambéry. Le château d'Evian attira d'abord les princes, celui de Thonon étant à cette époque, pour ainsi dire, inhabitable. Quand la Grande Comtesse voulut surveiller la construction de sa maison de campagne, elle alla en effet s'installer dans une petite maison forte, qui confinait aux fossés de cette ville et appartenait à la famille de Balme. Elle put prendre possession de Ripaille en 1377 et y revint chaque année, jusqu'à ce triste mois de novembre 1391 qui lui enlèvera son fils et son repos.

Après la mort de son père, Amédée VIII, entraîné à Chambéry, ne put oublier le charme du lac qui avait bercé son enfance. De douloureux souvenirs l'empêchèrent de revenir tout d'abord sur les bords de la Dranse. Mais il se fixa tout près, dans son manoir de Thonon, qu'une main de femme venait de transformer. Marie de Bourgogne, dame dudit lieu, avait fait abattre des maisons pour agrandir les appartements, construire de nouvelles tours, créer en quelque sorte une résidence qui deviendra le séjour favori de la Maison de Savoie, dans la première moitié du xv⁰ siècle (¹). Rien ne subsiste aujourd'hui de ce monument, ni le donjon, orienté du côté des Alpes, ni les courtines, ni la chapelle. Là se trouvait la « chambre de la reine », ce logis de Marguerite de Savoie, fille d'Amédée VIII,

(¹) Voir preuve VIII les documents relatifs aux séjours de la Cour à Thonon de 1374 à 1452.

> Laquelle porta le veuvage
> Pour le roi Louis de Sicile
> Que Mort a ravi en trop verd âge.
> C'est une reine belle et sage,
> Tant de vertu enluminée
> Qu'elle est à tout humain visage
> Comme la claire matinée.

Cette « chambre de la reine » était-elle voisine de la « chambre de la gésine », si richement parée pour les couches de la bru d'Amédée VIII, Anne de Chypre, que le poète loue avec trop de complaisance

> Pour la richesse
> De ses vertus très hautement,
> Car qui voit son contentement
> De diverses vertus mêlé,
> Il dit que c'est un firmament
> D'étoiles claires étoilé.

On ne saurait le dire : aucune ruine ne permet la reconstitution du château de Thonon, détruit à la suite des guerres genevoises de la fin du xvi⁰ siècle, laissant pour tout souvenir son nom à une place de cette petite ville.

Martin Le Franc, le versificateur prolixe, qui célèbre en ces termes la lignée d'Amédée VIII, fut mieux inspiré quand il brûla de l'encens en l'honneur de la protectrice de Thonon, cette Marie de Bourgogne qu'il connut « devant son trépas,

> Laquelle, en sa beauté fleurie,
> Vint en Savoie à grand honneur.
> Elle fut le choix et la fleur
> De courtoisie et de largesse...
> Au pays de Savoye tout âge
> Pour ses hautes vertus la pleure.
> Las ! trop tôt fina son voyage.
> Mais en peu d'heures Dieu laboure ».

Cette vertueuse princesse, sitôt ravie à l'affection d'Amédée VIII, a été bien à propos placée par le poète dans le cimetière qui entoure la « chapelle d'amour ». Elle était côte à côte avec sa fille Bonne, qui donnait tant d'espérances,

> Tant plaisant que toute personne
> Prenait en elle réconfort.

L'infortunée, dont la mort après ses fiançailles avec le comte de Montfort

remplit de deuil l'église de Ripaille, arrache à l'auteur du *Champion des Dames* ce cri d'une naïve sensibilité :

> Nature eut grand tort
> De souffrir que rose tant tendre
> Fut sitôt prise de la mort :
> Elle devait un peu attendre(¹).

L'œuvre de Martin Le Franc, ce galant prévôt de Lausanne, qui écrivit vingt-quatre mille vers à la louange des dames, au moment où Amédée quittait Ripaille et l'attachait à sa personne (²), jette une vive lueur sur l'esprit chevaleresque de la Cour de Savoie pendant son séjour sur le Léman.

Depuis longtemps, surtout depuis la croisade du Comte Vert en Orient, l'entourage de Bonne de Bourbon vibrait aux idées généreuses. Quelques-uns de ses familiers avaient ensuite accompagné son frère dans l'expédition de Barbarie, et, l'année après, le Comte Rouge songeait, avec quelques princes français, à se battre vaillamment pour ramener l'Eglise à son unité primitive.

Cette belle ardeur des chevaliers du moyen âge, toujours armés pour leur Dieu ou leur dame, fut partagée par un voisin turbulent des princes d'Achaïe. Thomas de Saluces, emprisonné à Turin en 1394, après une campagne malheureuse, charma les loisirs de sa captivité en écrivant le *Livre du Chevalier errant,* s'inspirant surtout des aventures de Lancelot, le noble baron toujours amoureux, toujours combattant(³). La terre de Savoie semblait propice à l'éclosion de ces œuvres chevaleresques, depuis l'aventure merveilleuse du Roy Arthus dans cette région; les trouvères racontaient sa victoire sur le chat monstrueux qui désolait les bords d'un lac, près de cette montagne que l'imagination populaire appela depuis, pour consacrer cet exploit, le Mont du Chat(⁴). En quittant le Bourget pour se rendre à Ripaille, d'autres épopées devinrent plus familières encore aux habitués de la Cour. Les comtes de Genève, qui affectionnaient l'hospitalité de Bonne de Bourbon, se piquaient de descendre d'Olivier, le célèbre compagnon de Roland, mort à ses côtés sur le champ de bataille de Roncevaux; ils faisaient même constater par diplôme impérial ces glorieuses revendications(⁵).

Amédée VIII ne resta point insensible à l'attrait de ces origines héroïques. Mais, en prince pratique, il chercha un ancêtre à la fois respectable et utile. Un chroniqueur, surtout connu plus tard par la *Vie du bon duc Louis,* ce frère

(¹) Ces extraits du *Champion des Dames* nous ont été obligeamment communiqués par M. Arthur Piaget, archiviste d'état à Neuchâtel, qui prépare une édition de ce poème.

(²) Le *Champion des Dames* fut composé de 1440 à 1442. Voir A. Piaget, *Martin Le Franc* (Lausanne 1889), p. 18.

(³) Voir l'étude de M. Jorga sur Thomas III, marquis de Saluces, né en 1356.

(⁴) Voir Freymond, *Artus Kampf mit dem Katzenungetüm* (Halle 1899).

(⁵) Voir Ritter, *Revue savoisienne* 1888, p. 62, et Max Bruchet, *Inventaire du château d'Annecy en 1393,* p. 12 (extrait du *Bulletin archéologique* de 1898).

si sympathique de Bonne de Bourbon, fut chargé de retracer, à la manière des romans de chevalerie, les hauts faits des prédécesseurs du duc jusqu'à un certain Bérold, « fier et grand justicier », auquel personne ne croit aujourd'hui. Ce personnage permettait de rattacher la Maison de Savoie à la famille impériale de Saxe. Mais ces origines carolingiennes ne suffirent bientôt plus ; une plume complaisante raconta, peu d'années après la mort d'Amédée, une fable plus absurde encore en faisant descendre cet hypothétique Bérold d'un roi de Cologne qui aurait vécu au iiie siècle de l'ère chrétienne ([¹]).

Les comtes de Genève et les princes de Savoie, cherchant leurs aïeux parmi les héros du cycle carolingien, donnent une preuve curieuse du succès des épopées françaises sur les bords du Léman, à la fin du xive siècle. Leur bibliothèque et leurs tapisseries trahissent aussi cette admiration pour l'œuvre de nos poètes, pour le *Livre du Saint-Graal*, le *Roman de Lancelot*, la *Chanson de Geste de Charlemagne*. On comprend, dans ce milieu imprégné d'idées chevaleresques, le succès qui attendait le preux, riche des souvenirs de lointains voyages, surtout quand il arrivait, comme Otton de Grandson, avec une réputation galante et les ressources d'un esprit alerte à rimer ballades et pastourelles.

Grandson était célèbre par ses amours, soulevant même chez ses admirateurs un tel enthousiasme qu'on le plaçait à côté de Lancelot et de Tristan, parmi ceux que « le service d'amour a fait devenir vaillants et bien morigénés ». Pendant de longues années, il avait chanté, sur un ton respectueux, une grande dame inconnue, qui lui arracha, le jour où il fut trahi, ce cri d'amertume :

> Qui doit jamais avoir fiance
> En femme, tant ait de prudence,
> De beauté ou de courtoisie?
> Certes nul hom (me) qui ait science,
> S'il ne veut en grande patience
> Et en douleur user sa vie.
> Quand je n'y vois que maladie,
> Et enfin fraude et décevance,
> Il me semble, quoyqu'on die,
> Que femme n'est de bien garnie
> Fors de frauduleuse muance ([²]).

La rapide fortune politique que le galant poète fit à la Cour de Ripaille

([¹]) La chronique de Cabaret est encore inédite. Il y en a un bon manuscrit aux archives de Genève. (Manuscrit de la Salle des fiefs, vol. 151.) Elle fut terminée en 1419. (MAX BRUCHET, *Inventaire du trésor des chartes de Chambéry*, p. 13.) La chronique de Servion a été écrite en 1464 et a été publiée dans le t. Ier des *Scriptores* de la collection des *Monumenta historiæ patriæ*. Elle a été rééditée par M. BOLLATI.

([²]) A. PIAGET. *Oton de Grandson et ses poésies* (Paris 1890), p. 49.

le consolera de ses déboires amoureux, jusqu'au jour où il payera de sa tête, comme on l'a raconté, son influence sur Bonne de Bourbon (¹).

La Cour de Savoie, au moment où Amédée VIII, la quitta, comptait sans les étrangers plus de trois cents personnes. On comprend que, par contraste, l'on ait comparé à un ermitage sa retraite de Ripaille. Ce prince ne garda en effet dans sa solitude auprès de lui et des trois premiers chevaliers de Saint-Maurice que huit gentilshommes, un chapelain, un maître d'hôtel, un clerc des dépenses, onze serviteurs et huit hommes de guet.

Louis, le lieutenant général de Savoie depuis la retraite de son père, resta à Thonon avec sa femme, Anne de Chypre, son frère Philippe, comte de Genève, et sa sœur, la reine de Sicile. A leurs côtés, le sire de Raconis et Manfroy de Saluces, tous deux maréchaux de Savoie et Humbert de Savoie, bâtard du Comte Rouge, partageaient le pouvoir avec le chancelier, les membres du Conseil résidant, le trésorier général et le maître de l'hôtel.

Sous l'influence des princesses françaises, la composition de l'hôtel d'Amédée VIII offrait de grandes analogies avec les Cours de Bourbon, de Berry, de Bourgogne et même avec celle du roi Charles VI. Les gentilshommes et serviteurs avaient des attributions nettement déterminées, sous la surveillance de hauts officiers (²).

Le principal de ces dignitaires, le maître de l'hôtel, était chargé de la surveillance des approvisionnements. Il était secondé, dans cette lourde tâche, par des chefs de service appelés « maître de la salle, maître de la bouteillerie, maître de la panneterie, maître de la cuisine »; c'étaient des gentilshommes, ainsi que les écuyers servant à table, soit pour donner le linge, soit pour découper les viandes, soit pour verser à boire, et que l'on appelait « écuyers de touaille ou de naperie, écuyers tranchants, écuyers de coupe ». De nombreux serviteurs vaquaient aux détails du service, fourriers et pourvoyeurs de la Cour, valets de salle, valets de « bouteillerie », fourniers et « pannetiers », apothicaire et épiciers, cuisiniers, rôtisseurs, « lardonniers, poulaillers, solliards et solliardons ». La discipline était facilement maintenue dans cette petite armée, grâce aux attributions judiciaires conférées au maître de l'hôtel sur tout le personnel des domestiques: un malheureux qui s'était emporté au point de tuer, à Ripaille même, un serviteur de la suite de Bonne de Bourbon, avait expié par la mort sa violence (³). Cette

(¹) Voir plus haut, page 69.

(²) Voir preuve LXII la liste des gages des serviteurs de l'hôtel du duc de Savoie en 1434. Voir aussi preuve LXIII le tableau du personnel de la Cour de Savoie à la même date.

(³) « Libravit ad expensas Johannis de Bonport, detenti et carcerati in castro Thononii, quia Joh. Jornuti, famulum Aniquini de Brucella interfecerat de quodam gladio in hospitio domini de Rippalia, spacio 6 dierum cum dimidio continuorum finitorum die 4 mensis feb. a. d. 1389, qua die fuit per judicem domini condempnatus ad capitis troncacionem... 35 s. 6 d. monete [ut in littera domini] date Rippaillie die 12 feb. 1389 ». (Turin, archives camérales. Compte de la châtellenie de Thonon 1388-1389.)

rigoureuse sévérité, jointe aux conseils donnés aux gentilshommes et gens de service, maintenait l'ordre. Amédée VIII menaçait ses familiers de sa disgrâce s'il surprenait des jurons, des médisances, des calomnies, des propos licencieux; il ne voulait, disait-il, sur leurs lèvres que des expressions décentes et des propos utiles, empreints d'une discrète gaîté ([1]).

Le maître de l'hôtel avait encore sous son autorité des auxiliaires qui ne se rattachaient pas toujours au service des approvisionnements; il veillait à réparer les dégâts que les fauconniers et les veneurs, appelés alors « braconniers », pouvaient causer en chassant pour la table du prince; les médecins et les chirurgiens, les chevaucheurs et les messagers dépendaient aussi de lui. Un trésorier de l'hôtel et un scribe de la dépense mettaient en ordre sa comptabilité. Enfin, et ce n'était point la partie la moins ingrate de ses attributions, il devait s'assurer si les étrangers de distinction arrivant à la Cour étaient reçus, dans les hôtelleries, avec les égards dus à leur rang; il ne manquait point de leur faire de fréquentes visites et de leur envoyer des vins et des mets de l'hôtel ducal ([2]).

Dans la hiérarchie de la Cour, les chambellans prenaient rang après le maître de l'hôtel. Leur nom ne fait soupçonner qu'une partie de leurs attributions. Non seulement ils devaient diriger l'ameublement des différentes chambres de la résidence ducale, mais ils avaient la garde de la vaisselle, des bijoux, des tapisseries et autres objets mobiliers; ils pouvaient entrer à toute heure dans la chambre du prince sans se faire annoncer, mais devaient empêcher l'accès de ses appartements à toute personne non autorisée. Les chambellans présidaient encore aux divertissements de la Cour. Sous leurs ordres se trouvait un nombreux personnel, valets de chambre et barbiers, orfèvres, brodeurs, tapissiers, tailleurs et « pelliciers », valets de pied et huissiers de la porte. Les ménestrels, trompettes et hérauts, ainsi que les clercs de la chapelle, étaient aussi placés sous leur direction.

Les « écuyers d'écurie » s'occupaient non seulement des chevaux et des bêtes de somme, des harnachements et des voitures, mais aussi des armures, des étendards, des tentes, des « pavillons », sortes de dais de cérémonie, remplissant ainsi des fonctions qui confinaient à celles des chambellans. Ils veillaient à ce que la chambre de parement fut toujours convenablement éclairée de torches, suivant la saison et la qualité des personnes admises en la présence du prince. Ils secondaient aussi le maître d'hôtel dans la réception des étrangers, accompagnant les ambassadeurs et autres personnages de

([1]) *Statuta Sabaudie,* édition de 1487, fol. 56.

([2]) Voir les *Statuta Sabaudie,* édition de 1487, fol. 53 v. et suivants, les attributions du maître de l'hôtel et des autres fonctionnaires dont il est question après. Voir aussi la preuve LXIII et le tableau du personnel de la Cour d'Amédée VIII en 1427 dans COSTA DE BEAUREGARD, *Souvenirs du règne d'Amédée VIII,* dans le tome XIV, 2ᵐᵉ série des *Mémoires de l'Académie de Savoie)* Chambéry 1861), p. 208.

distinction. Sous leurs ordres, le service était assuré par des pages, des maréchaux, des palefreniers, des « valets de sommiers », des selliers, des charretiers et des garçons d'écurie. Ils partageaient encore avec les chambellans la responsabilité des achats pour la garde-robe, les vêtements et l'orfévrerie du souverain.

Les membres du Conseil résidant auprès du prince, chargés d'attributions politiques et judiciaires, les officiers et les clercs de la trésorerie, les secrétaires, les chapelains, aumôniers et confesseurs, les précepteurs enfin complétaient ce personnel imposant de la Cour de Savoie. L'élément féminin était aussi largement représenté par les dames et les demoiselles d'honneur, les gouvernantes, les nourrices, les chambrières, les lavandières et autres femmes de service.

Amédée VIII imagina des règlements somptuaires pour permettre de distinguer extérieurement le rang des divers personnages de sa suite et même ceux des habitants de ses états.

Cette hiérarchie des classes était rendue tangible par la qualité des tissus et des fourrures, l'importance des bijoux et la forme des vêtements.

Le choix des étoffes était l'un des principaux caractères distinctifs des classes. Les draps d'or semblent avoir été le privilège exclusif des princes de la maison ducale : ils étaient en effet interdits à la plus haute classe de leurs sujets, celle des barons chevaliers. Ceux-ci, par contre, avaient seuls le droit de se draper dans des velours d'argent ; le velours broché était réservé aux barons écuyers, l'écarlate aux bannerets, la soie aux « vavasseurs » écuyers et aux docteurs en droit d'origine noble ; le satin était revendiqué par les docteurs en droit roturiers et les hauts fonctionnaires comme le trésorier général ; le « camelot », mélange de soie et de cachemire, s'employait pour les robes des licenciés ; les gros bourgeois ne pouvaient acheter que de l'« ostade » ; enfin les gens du peuple devaient porter une étoffe cent fois moins chère que celle du duc (¹).

L'emploi des fourrures était non moins caractéristique pour fixer les degrés de la hiérarchie féodale. On en faisait au moyen âge un grand abus ; c'était un signe d'opulence qui faisait dire à un personnage du roman de Garin le Loherain :

Richesse n'est ni de vair ni de gris :
Le cœur d'un hom (me) vaut tout l'or d'un pays.

L'hermine fut réservée au duc, à l'exclusion même de ses fils ; les barons purent porter de la martre zibeline ou de l'écureuil, appelé « petit gris et vair » ; les jurisconsultes de noble extraction eurent des ventres de martre ; les secrétaires ducaux, les maîtres de la Chambre des comptes et les gros bour-

(¹) L'aune devait coûter au plus 8 gros pour les vêtements de dessous ; le duc achetait des tissus d'or de 42 ducats l'aune, soit 882 gros.

geois étaient reconnaissables à leur fourrure de fouine ; les petits bourgeois se servirent de putois ; l'agneau enfin fut abandonné aux artisans.

La quantité d'orfévrerie permise à chaque classe de la société aurait été un critérium non moins apparent, si l'on avait pu faire rigoureusement respecter cette démarcation. Les bijoux étaient alors exagérés. On ne se contentait point de bagues ou d'anneaux ; on portait au cou des colliers en manière de carcans, sur la poitrine des chaînettes, des courroies à la ceinture, sans compter les « affiquets », les broches, les ornements des chapeaux, les écharpes ornées de pierres précieuses et les orfévreries servant à border ces vêtements « partis, échancrés, bordés et frangés » qui étaient portés par les gentils-hommes et hauts fonctionnaires jusqu'aux maîtres de la Chambre des comptes exclusivement. La bague d'or, souvent ornée de pierres précieuses ou de perles, fut l'apanage des classes privilégiées jusqu'à celle des gros bourgeois. L'usage des autres bijoux d'or fut réservé aux barons, aux bannerets et aux « vavasseurs » chevaliers, qui purent utiliser jusqu'à deux marcs d'or dans l'ornementation de leurs vêtements ; les barons avaient en outre l'autorisation de porter des perles ailleurs que sur leurs bagues. L'argent fut laissé aux autres classes, mais alors que le vavasseur écuyer pouvait porter seize marcs de ce métal dans la garniture de sa ceinture, le gros bourgeois n'avait plus droit qu'à un marc, le petit bourgeois à un demi-marc, et l'artisan était réduit à sa simple bague ([1]).

Il ne faut point sans doute attacher à ces règlements somptuaires une importance pratique plus grande qu'il ne convient. Déjà du temps d'Amédée VIII, et surtout quand il ne fut plus là pour surveiller ces prescriptions, il est à présumer que bien des dames, dont le costume était aussi règlementé, essayèrent de s'attribuer les parures de la classe voisine. Leur publication prouve toutefois, en matière de costume, les prodigalités ruineuses que le prince essaya d'enrayer. Les prix élevés qu'atteignaient certaines étoffes et l'abus des bijoux justifiaient amplement sa sévérité. D'ailleurs les intentions ducales, dans l'hôtel même d'Amédée, souffraient des exceptions dont bénéficiaient les personnages portant sa livrée. Ce costume officiel, aux armes du prince, était taillé dans un tissu plus riche souvent que celui dont pouvaient user les personnes qui le portaient.

Ces livrées, ainsi nommées à cause de leur délivrance à périodes fixes, portaient une « devise », c'est-à-dire un emblème permettant de déterminer le nom du maître des personnages qui la portaient. Le Comte Rouge avait adopté le faucon. Cet oiseau fut longtemps aussi représenté sur les vêtements de l'hôtel d'Amédée VIII ; Marie de Bourgogne avait choisi une brebis. Louis de Savoie, le successeur d'Amédée, prit une plume blanche suspendue par une corde à un bâton vert, avec les mots énigmatiques « En prent » ([2]).

([1]) Voir les *Statuta Sabaudie* promulgués en 1430, édition de 1487, fol. 74 et suivants.
([2]) Voir preuve XXII les documents relatifs aux vêtements de la Cour de 1386 à 1434.

Les dépenses faites pour la livrée de l'hôtel étaient parfois considérables, surtout quand une princesse de Savoie venait à se marier. Amédée VIII tenait à ce que ses enfants fissent honneur à sa maison. Au moment où Marguerite de Savoie, la femme du roi de Sicile, fit ses préparatifs pour rejoindre son mari dans le commencement de l'année 1434, les gens du duc mirent deux mois pour faire les achats d'étoffes nécessaires à sa suite. Les personnes les plus élevées de son entourage reçurent des vêtements en drap vert de Rouen ou de Bruxelles, avec la « devise » de la reine représentant un bouquet de « violettes giroflées » dans une fiole. Ce motif décoratif fut exécuté en orfévrerie d'or et d'argent pour les gentilshommes, les dames et les chevaliers et en « orfévrerie menue blanche » pour les écuyers, les secrétaires et le clerc des dépenses. Une étoffe moins riche, mêlée de soie, et toujours de couleur verte, servit à habiller trente-huit serviteurs, dont la « devise » fut seulement brodée sur du drap blanc. Trente-deux bateliers qui devaient conduire l'escorte s'embarquant sur le Rhône, à une lieue d'Yenne, furent aussi vêtus de robes neuves, mais plus simples (¹).

Ces dépenses déjà élevées n'étaient rien à côté des prix étonnants qu'atteignaient les tissus dont se servaient les princes dans les cérémonies d'apparat. Amédée VIII, qui prohibait en temps ordinaire pour lui-même les vêtements d'un luxe exagéré, ne le cédait pas en magnificence aux autres souverains quand il présidait quelque solennité. Certains de ces vêtements étaient taillés dans des tissus d'or qui valaient jusqu'à 42 ducats l'aune. Ce luxe sera dépassé par les prodigalités de la belle Anne de Chypre, qui fera de la Cour de Savoie la plus chevaleresque du Piémont (²).

Cette Cour brillante, qui groupait autour du prince l'élite de la noblesse savoyarde, était nécessairement le théâtre d'intrigues ambitieuses. Les rivalités des conseillers avaient troublé la paix de Ripaille et déterminé la mort du Comte Rouge. Instruit par l'expérience, Amédée VIII sut éviter cet écueil en favorisant des petites gens qui occupèrent sous son règne de hautes fonctions dans la magistrature et dans les Conseils. Son faible successeur ne fut pas assez énergique pour l'imiter et enrayer l'œuvre dissolvante des puissants barons féodaux. L'exécution de Bolomier, victime des haines des gentilshommes qui n'avaient jamais pardonné à ce parvenu sa rapide fortune, marqua le début d'une période malheureuse : d'incessantes et sanglantes querelles compromettront l'œuvre du premier duc de Savoie, surtout quand sa bru, la belle et capricieuse Anne de Chypre, tiendra les rênes du pouvoir.

Les souverains ne négligeaient cependant aucun moyen pour gagner les sympathies de leur entourage. Une heureuse familiarité resserrait le loyalisme

(¹) Voir preuve LXV les dépenses faites en 1434 pour la « livrée » de Marguerite de Savoie, reine de Sicile.

(²) RICOTTI, *Storia della monarchia piemontese* I, p. 109.

des gentilshommes savoyards. Le séjour de la Cour à Ripaille était pour beaucoup d'entre eux l'occasion de témoigner leur dévouement. Les seigneurs se disputaient le plaisir de recevoir leur suzerain aux étapes du voyage ([1]) ou l'invitaient à dîner, pour rompre la monotonie de sa journée ([2]). Les réunions de famille étaient des occasions que recherchaient les princes pour témoigner de l'intérêt non seulement à leurs turbulents barons, mais aussi à leurs plus modestes serviteurs. La Grande Comtesse Bonne de Bourbon ne croyait pas déroger en assistant au mariage du domestique de son concierge ([3]), et le glorieux Comte Vert, sous les arbres d'un verger de Concise, présidait à celui de son tailleur ([4]). Des générosités le jour des noces ([5]) ou au moment d'un baptême, la faveur faite à une famille en tenant le nouveau-né sur les fonts baptismaux, l'honneur d'être appelé comme parrain d'un membre de la famille ducale étaient aussi des moyens très heureux pour maintenir un affectueux respect entre le prince et ses sujets ([6]). On comptait d'ailleurs beaucoup déjà sur les petits cadeaux pour entretenir l'amitié. L'année s'ouvrait à la Cour par la distribution des étrennes. En 1435, Amédée VIII reçut de ses enfants une « paix » en argent et un reliquaire; le prince de Piémont eut des oraisons d'or; le comte de Genève fut gratifié d'un bijou plus profane: c'était un singe d'or jouant avec une perle et un rubis. Les dames d'honneur eurent la surprise de rubis montés en bagues ou d'étoffes tissées d'argent. Trois épées furent offertes au bâtard de Savoie, au maréchal de Savoie et au sire de Varambon. Des dagues et des couteaux furent réservés aux chevaliers et aux écuyers; les secrétaires eurent de simples mitaines, et les femmes de service des ceintures de cuir ([7]).

([1]) En 1391, le 27 mai, le Comte Rouge fut hébergé à Chillon, dans la maison d'Aymon de Thorens; le 9 juin suivant, à Sallanches, dans celle de Fournier de Bellegarde, et le lendemain, à Conflans, chez Pierre Belletruche. (Compte de l'hôtel 74, fol. 136.)

([2]) « Libravit, de mandato domine, nutrici et aliis mulieribus commorantibus in domo dicti Grep de Novasella, ubi dominus et domina pransi fuerunt... 2 fl. vet. ». (Compte de l'hôtel de Bonne de Bourbon 1379-1380.)

([3]) Le 23 janvier 1374. (Turin, archives camérales. Protocole *Genevesii* 101, fol. 108.)

([4]) Contrat de mariage passé le 3 avril 1377 entre Perrin de Chamembo, du diocèse de Soissons, tailleur d'Amédée de Savoie, et Bonne, fille du damoiseau Hugues de Concise, décédé, et ainsi daté: « apud Concisam, in viridario retro domum dicte Bone, presentibus... Guidone de Savarg, priore Burgeti, Joh. de Durchia, priore Thononii et Joh. de Blonay, domino S. Pauli ». (Turin, archives de Cour. Protocole *Genevesii* 102, fol. 56.)

([5]) Cadeau de 200 fl. fait par Amédée VIII, en 1431, à la femme de Jean, peintre de ce prince. *Mémoires de la Société savoisienne de Chambéry*, t. VII, p. 339.

([6]) « Item, le 28ᵐᵉ jour dudit mois [août 1435] a livré pour despens faiz pour aller à Evians à tenir l'enffant de Fransoy Russin pour Madame estre sa commère... 1 fl. et dim.; item, cellui dit jour a livré à Evyans à la nourrisse dudit enfant et 1 gr. au prestre à l'esglise pour l'offerte, 13 gr. ». (Compte du trésorier général 81, fol. 253.) — « Libravit die eadem [10 mars 1436] dicto Rembaud, trompete domini, misso a Morgia apud Romanum Monasterium ad dominum priorem ipsius loci, eidem notifficando quod domina nostra peperierat, quia esse debebat compater, 4 d. gr.; libravit die 12 mensis ejusdem marcii Petro Hugonis de Morgia et 3 aliis sociis qui die 11 ejusdem mensis transierunt per supra lacum a Morgia apud Rippalliam Borniam de Forasio pro dicendo nova domino nostro duci de nativitate domine Marie de Sabaudia... 9 d. gr. ». (Compte du trésorier général 81, fol. 528.)

([7]) Voir preuve LXVIII les étrennes de la Cour en 1435. En 1390, les étrennes furent données à Ripaille la veille du 1ᵉʳ janvier. (Turin, archives camérales. Compte d'Eg. Druet 1389-1391, fol. 75 v.)

L'importance croissante de l'hôtel compliquait le déplacement de la Cour. Dans les états de Savoie, à cheval sur les arêtes des Alpes, le relief du sol, le mauvais état des routes, le danger des crues torrentielles rendaient les voyages particulièrement pénibles. Les difficultés des anciens chemins, comparées aux facilités des communications actuelles, semblent aujourd'hui décourager les efforts. On a peine à s'imaginer ces longues files de mulets, de bêtes de somme, de gens de pied, de cavaliers franchissant le Grand-Saint-Bernard ou le Mont-Cenis en plein hiver. La nature était-elle plus clémente, la route meilleure que nous l'imaginons? Non, sans doute, puisque nous voyons au contraire l'homme arrêté par la tempête ou les accidents du chemin. Mais, l'entraînement et la nécessité surmontaient la fatigue. Il fallait passer la montagne parce que l'on ne pouvait faire autrement. C'était un va et vient constant entre le Piémont et la Savoie, le Val d'Aoste et le Valais, réunis sous un même sceptre. Ces déplacements étaient nécessaires dans des temps où il n'y avait pas de capitale, où le centre administratif suivait le prince. D'ailleurs les services de la trésorerie et des approvisionnements, la correspondance diplomatique ne pouvaient être interrompus. Aussi l'étude des voyages à travers les Alpes au moyen âge offre-t-elle des exemples remarquables d'endurance, dignes d'exciter l'admiration des alpinistes([1]).

Les chemins étaient alors d'autant plus scabreux que leur entretien était à la charge des particuliers. Quand il s'agissait d'une grande route, deux fois par an, en mars et en septembre, le châtelain passait l'inspection, faisant aux riverains des observations qui étaient enregistrées. La largeur des routes était fixée à huit pieds dans les parties en droite ligne et devait être du double aux détours. Le zèle des châtelains se trouvait stimulé par la crainte de l'amende, surtout dans les endroits fréquentés par la Cour; ces fonctionnaires recouraient aussi à cette menace pour faire exécuter leurs injonctions. C'était toutefois un moyen coercitif insuffisant si l'on en juge par la fréquence des refus de réparer les chemins, à l'audience du châtelain de Thonon. La prison était plus efficace, mais Amédée VIII défendit à ses officiers de s'en servir. La réparation des ponts était aussi laissée à l'initiative privée; des enquêtes faisaient connaître les voisins intéressés, que l'on contraignait ensuite à l'entretien([2]). Dans quelques cas, le prince dut construire et réparer de ses deniers certains ponts. Mais il préférait, pour ménager sa cassette, faire appel à une autre initiative, celle du clergé.

La réparation d'une route ou la construction d'un pont, devenant œuvre pie, subventionnées d'ailleurs par quelques largesses du souverain, étaient exécutées, grâce à des indulgences pontificales, avec des moyens infimes par

([1]) Voir preuve XIII les dépenses relatives aux voyages de la Cour de 1379 à 1439 et VACCARONE, *I principi di Savoia attraverso le Alpi nel medioevo 1270-1520* (Turin 1902).

([2]) *Statuta Sabaudie*, édition de 1487, fol. 25 v.

les gens du pays. C'est pourquoi l'on voit si souvent des religieux à la tête de ces travaux. Au moment où la Cour s'installait à Ripaille, on était obligé pour aller à Evian ou de traverser la Dranse à gué, ou de se faire transporter en bateau, à la suite de l'éboulement qui avait emporté le pont jeté sur cette rivière à Notre-Dame-du-Pont, paroisse disparue alors et située en contre-bas de Marin. Le prieur de Ripaille fut chargé, au xve siècle, de la reconstruction du pont de la Dranse(¹). Un autre religieux, qui se disait ermite, frère Laurent de Saint-Martin, reçut aussi des allocations ducales en 1413 pour l'entretien des chemins du Faucigny, de Genève à Bonne. Un troisième moine, André de Sailly, obtint de ce même prince dix florins pour réparer le chemin et le pont des Usses, près de Sallenôves.

Comment voyageait-on sur ces mauvaises routes? Le cheval était le meilleur moyen de transport non seulement pour les hommes, mais aussi pour les dames. Toutefois, le protocole, sinon le souci du confort et la crainte de la fatigue, exigeait que les princesses fussent distinguées de leur suite par un autre mode de locomotion. Bonne de Bourbon se servait de « litières » portées à bras ou traînées par des chevaux d'amble, habitués à marcher en levant, au contraire de l'allure habituelle, les deux jambes de droite, alternativement avec celles de gauche. Ces véhicules étaient décorés de fines peintures et parfois rehaussés de tissus d'or. Mais on se servait aussi de voitures dont l'une des plus luxueuses fut le « charriot » qui transporta en 1428 la fille d'Amédée VIII, au moment de son mariage avec le duc de Milan.

Cette voiture de gala, capitonnée de tapis, de coussins et de rideaux brochés d'or, était décorée extérieurement d'un riche tissu de « damasquin vert ». Les dorures des roues, les cuivres des colliers jetaient des feux au soleil. Huit chevaux de prix, dont les attelles portaient les armes de la princesse, traînaient cet équipage avec des harnais de velours rouge, sous la direction de deux chevaucheurs, aux étriers dorés, fièrement campés sur leur selle rutilante.

Mais, quand on arrivait au pied des cols, il fallait abandonner tout ce luxe pour se confier aux guides. Les voitures étaient démontées et portées par les mulets. Les voyageuses qui craignaient la marche à pied s'asseyaient dans de « grandes chaires à porter dames par les montagnes ». Si l'on en juge par le modèle qui s'est perpétué jusqu'au commencement du xviie siècle sur le passage si fréquenté de la montagne d'Aiguebelette, qui était alors la grande route de Lyon à Turin par le Pont de Beauvoisin et Chambéry, ces chaises étaient peu confortables. Sous le siège se trouvaient des anneaux où les guides engageaient des bâtons placés horizontalement, et à l'aide de ce dispositif sommaire, le voyageur était juché sur les épaules des porteurs(²).

(¹) Voir plus loin le chapitre X.
(²) *Coryats Crudities hasbly gobled up in five moneths travells in... Savoy...,* 1608. (London 1776) t. Ier, p. 75.

Les fatigues de ces voyages étaient vite réparées par l'hospitalité offerte aux princes dans les maisons seigneuriales situées sur le bord des routes suivies par la Cour. Mais souvent il fallait s'arrêter à mi-chemin et recourir aux hôtelleries, qui soulevaient déjà sous Amédée VIII quelques récriminations. Aussi ce prince recommanda-t-il expressément à ses châtelains de bien veiller à leur propreté, à leurs approvisionnements, à l'honnêteté du personnel, car les voyageurs pouvaient confier à l'hôtelier des bijoux et autres objets de valeur ; il les priait aussi de s'assurer si le client n'était pas écorché, en tenant compte des fluctuations de prix, suivant les temps de disette ou d'abondance ; si la note était déraisonnable, le châtelain avait tout pouvoir, après avoir consulté les syndics du lieu, pour taxer d'office les prix de l'hôtel (¹).

Le déplacement de la Cour était une expédition compliquée.

Quand Bonne de Bourbon, pour tenir tête à l'orage soulevé par la mort de son fils, se rendit avec Bonne de Berry au cœur de ses états, abandonnant Nyon pour le château de Chambéry, elle demanda une « litière » au comte de Genève et fit placer dans une autre chaise à porteur Mademoiselle de Savoie et Bonne d'Armagnac ; vingt hommes se relayèrent pour porter ces deux dernières. Amédée VIII accompagnait les princesses, escortées aussi par une suite brillante, le prince d'Achaïe, l'évêque de Maurienne, le bâtard de Savoie et beaucoup de gentilshommes. Suivant l'usage, les chevaux nécessaires pour ce déplacement avaient été demandés un peu partout ; le comte de Genève à lui seul en avait envoyé treize ; le seigneur de Langin, l'abbé d'Abondance, les prieurs de Romainmoutier et de Contamine avaient aussi dépêché les plus belles bêtes de leurs écuries. Le cortège quitta Nyon le 1ᵉʳ décembre 1391 dans l'après-midi, coucha le soir à Genève, déjeuna le lendemain dans cette ville pour dîner et coucher à Sallenôves, en passant par Saint-Julien. C'était le chemin le plus court pour aller de Genève à Chambéry, celui que suivaient les pèlerins allemands se rendant à Saint-Jacques de Compostelle. Gaspard de Montmayeur et Jacques de Villette se rendirent à Sallenôves à la rencontre de leur souveraine. Dans ce village, aujourd'hui bien déchu, la Grande Comtesse trouva chez un certain Treina une auberge capable de la loger avec une partie de sa suite et cent-quatre chevaux. Les autres montures, au nombre d'une cinquantaine, furent placées dans les écuries du voisinage. Le lendemain la caravane déjeuna encore à Sallenôves et gagna Rumilly dans l'après-midi. La Cour se logea à l'hôtel de la Cloche et attendit dans cette ville jusqu'au 7 décembre.

On ne pouvait songer à s'installer au château de Chambéry sans laisser aux chambellans le temps de l'aménager. Bonne de Bourbon avait emporté avec elle treize chars, mais ils étaient chargés des objets nécessaires au voyage. Le gros du bagage avait pris une autre route. A Genève, l'orfèvre de la Cour, le brodeur et le tailleur s'étaient employés à refaire les ballots trop lourds et

(¹) *Statuta Sabaudie*, édition de 1487, fol. 64 v.

à les charger sur quarante-quatre chars de louage, attelés parfois de quatre chevaux et acheminés non plus sur Sallenôves, mais sur Seyssel, pour se rendre à destination par la voie d'eau, employée aussi souvent que possible pour les grosses marchandises. Douze bateliers, au port du Regonfle, près du confluent des Usses et du Rhône, placèrent les ballots sur des bateaux et les amenèrent au Bourget, par le canal de Savières, en une journée, plus rapidement qu'on ne le pensait. Les bagages, déchargés sur le bord du lac, attendirent un jour et deux nuits l'arrivée d'une cinquantaine de bouviers qui devaient les conduire à destination. Enfin le 8 décembre 1391, la Cour put prendre possession de sa nouvelle résidence.

Le Léman, le Bourget, le Rhône étaient aussi des moyens de locomotion très employés par les voyageurs. Quand « Borée le permettait », suivant l'expression des trésoriers du temps, on se rendait en bateau de Ripaille sur l'autre rive du lac. On allait aussi jusqu'à Genève prendre la route de Chambéry, ou encore à l'embouchure du Rhône pour suivre celle du Grand-Saint-Bernard. Les bateaux de la Cour étaient assez spacieux pour permettre aux princes de se distraire en nombreuse compagnie. Le 27 avril 1391, le Comte Rouge, laissant sa suite à Rossillon en Bugey, emmena dîner sur son bateau, à Chanaz, l'évêque de Maurienne et six autres membres de son Conseil, descendant avec eux le Rhône jusqu'aux environs d'Yenne.

La douceur de ce mode de transport contrastait singulièrement avec les difficultés des voyages sur route. Cependant au xv⁰ siècle, de nombreux hôpitaux, jalonnant les grands chemins, prêtaient secours aux malheureux en détresse. Rien que sur l'étendue du diocèse de Genève, on trouvait à cette époque, sur la route de Ripaille à Chambéry, les hôpitaux de Thonon, de Genève, de Saint-Julien, de Viry, de Marlioz et de Rumilly. En Faucigny, on rencontrait ceux de Bonne, Bonneville, Cluses, Sallanches, Flumet et Ugines. Pour aller de Genève en Tarentaise par le Genevois, on passait par les établissements hospitaliers du Mont de Sion, d'Annecy, de Talloires et de Faverges. Il y en avait aussi dans des endroits moins fréquentés, à La Roche, à Thônes, à Chaumont, à Chilly, et même dans les hautes vallées, à Saint-Jean d'Aulps, jusque dans des cols bien déchus aujourd'hui de leur importance, celui de Couz qui conduit de Samoëns à Chambéry, à une altitude de 1927 mètres, passage si fréquenté au xiv⁰ siècle qu'il y avait alors un péage (¹).

Le plus court chemin pour aller de Ripaille en Piémont était le Grand-Saint-Bernard. A la rigueur on pouvait atteindre Aoste en trois jours, mais on en mettait généralement quatre, car il fallait déjà deux jours pour aller de Martigny à Aoste. En 1391, le Comte Rouge partit de cette vieille cité le 14 avril, pour coucher le soir à Bourg-Saint-Rémy. Le lendemain matin, il faisait l'ascension du Grand-Saint-Bernard, dînait à Bourg-Saint-Pierre, soupait et

(¹) *Mémoires de l'Académie salésienne*, tome XXII, page 107.

couchait à Martigny ; le 16, au matin, il venait baiser des reliques à la vieille abbaye de Saint-Maurice d'Agaune et reposait le soir à Villeneuve. Le 17 il était à Thonon. Quand la mauvaise saison rendait périlleuse la traversée du col (l'hospice du Grand-Saint-Bernard se trouvant à une altitude de 2472 mètres), on avait recours à des guides de montagne, connus sous le nom de « marrons ». C'était une corporation qui jouissait de certaines immunités fiscales et avait, comme à Bourg-Saint-Rémy, en 1392, acheté le monopole de la traversée des voyageurs. Le dévouement de ces guides était admirable. Quand Bonne de Bourbon, qui était la proie des usuriers, dépêcha, en 1380, un certain Davoine dans le Val d'Aoste pour demander de l'argent aux châtelains de Quart et de Cly, le voyage s'annonçait mal. On était au cœur de janvier. Il fallait passer le Grand-Saint-Bernard avec une neige si abondante que déjà, entre Martigny et Sembrancher, six guides avaient été requis pour frayer le chemin entre les avalanches. On put toutefois arriver à cheval jusqu'à Bourg-Saint-Pierre. Davoine dut laisser là sa monture éclopée, et gravir puis descendre les pentes du passage avec l'assistance de quatre « marrons ». Il fut possible de remonter à cheval à Etroubles, en aval de Bourg-Saint-Rémy, pour se rendre sans encombre à Quart et à Cly. Les finances centralisées dans ces deux châtellenies furent aussitôt placées dans des besaces et chargées sur un cheval qui prit, sous la surveillance du messager de la Cour de Savoie, la direction du Grand-Saint-Bernard. Il fallut mettre pied à terre à Etroubles pour remonter le col ; les précieuses besaces furent confiées à deux « marrons » ; un troisième se chargea de l'épée et du manteau du voyageur, qui parvint ainsi escorté à l'hospice, remonta à cheval sans perdre de temps, accompagné de la bête de somme qui portait le petit trésor, changea sa monture fourbue à Monthey et parvint enfin à Evian, à la grande satisfaction de la Grande Comtesse. La détresse du trésorier général Bolomier, qui alla recueillir de l'argent dans ce même Val d'Aoste, toujours en hiver, est non moins caractéristique : ce haut fonctionnaire fut bloqué à Saint-Oyen par un ouragan : on profita d'une éclaircie pour frayer le chemin du Grand-Saint-Bernard le 12 janvier 1439, non sans peine, grâce au dévouement de cinquante guides. On s'explique le surnom de Tranche-montagne donné à l'un des chevaucheurs de la Cour ; on passait coûte que coûte. Ainsi, Amédée VIII fera exécuter une entreprise stupéfiante : en 1434, toujours en hiver, le 27 décembre il réussit à transporter par le Grand-Saint-Bernard des pièces d'artillerie si lourdes qu'il fallait 220 hommes pour les descendre sur le versant valdôtain. Elles venaient de Thonon et avaient été conduites en bateau jusqu'à Villeneuve ; de là elles avaient été acheminées sur le col par chariots et enfin portées à bras sur des traîneaux ; leur arrivée imprévue décida les assiégés de Chivasso à se rendre.

Mais le Grand-Saint-Bernard n'était pas un chemin de dames. Quand la Cour devait se transporter en Piémont, elle suivait le plus souvent la route

de la Maurienne qui, malgré sa facilité relative, n'était point exempte de dangers. Pendant la mauvaise saison il fallait, pour franchir le Mont-Cenis, faire ferrer les chevaux à glace, se munir de chaussons pour ne pas glisser, prendre garde aux crues, se faire indiquer par les gens du pays les gués les moins dangereux, s'assurer surtout de la solidité des ponts, qui étaient le plus souvent d'une construction rudimentaire, même à des passages très fréquentés. Montmélian, malgré son importance, n'avait sur l'Isère qu'un mauvais pont, qu'emportaient parfois les grandes eaux.

Par cette route, il fallait compter environ une semaine pour se rendre des bords de la Dranse à Turin. Voici quelles étaient les étapes habituelles : Dans la première journée, on quittait Ripaille pour aller coucher à Genève, au couvent des Cordeliers de Rive. Le second jour permettait aux voyageurs de gagner Chambéry par Ternier, près Saint-Julien, Sallenôves et Rumilly; le lendemain on couchait à Aiguebelle, à l'entrée de la Maurienne, que l'on mettait deux jours à remonter en couchant d'abord à Saint-Michel, puis à Lans-le-Bourg. La sixième journée était la plus pénible : il fallait monter, puis descendre le col du Mont-Cenis pour se rendre de Lans-le-Bourg à Suse. La septième et dernière étape du voyage amenait enfin la caravane à Turin.

Les pentes douces de la Tarentaise désignaient, déjà sous les Romains, le Petit-Saint-Bernard comme la communication la plus facile entre le Piémont et la Savoie. Ce fut aussi une route très suivie au moyen âge. La coutume de Bourg-Saint-Maurice, obligeant les habitants à offrir un dîner au prince, après la traversée du col, et les franchises du bourg voisin de « Saint-Germain, au pied de la Colonne Joux », prouvent l'importance de ce passage. On pouvait l'atteindre de Ripaille par deux routes, celle du Faucigny et celle du Genevois. En 1391, le Comte Rouge quitta Genève le 9 juin pour aller dîner à Bonneville et coucher à Sallanches; le 10 il dînait à Ugines et reposait le soir à Conflans; la journée du 11 était passée à Moûtiers; le 12 il dînait à Aime et couchait à Bourg-Saint-Maurice; la grosse fatigue était réservée pour le lendemain avec l'ascension du col, le dîner à La Thuile et le coucher à Aoste. En tenant compte de la journée perdue à Moûtiers, il fallait donc cinq jours à un bon cavalier pour aller de Ripaille à Aoste par Genève, le Faucigny et la Tarentaise. La route du Genevois était un peu plus courte, mais la traversée des Usses, près de Cruseilles, et le voisinage du lac d'Annecy la rendaient difficile. Ce fut celle que suivit Amédée VIII en 1430, pour aller tenir des assises solennelles à Aoste. Le 23 août le prince va de Genève à Annecy; le 24 il dîne à Ugines, à la croisée de la route du Faucigny, et couche chez l'archevêque de Tarentaise à Moûtiers; le 26 il dîna à Saint-Germain chez les sires de la Val d'Isère, passa le col et coucha à La Thuile, au pied de la montagne.

Il y eut un incident dans ce voyage d'Amédée VIII. La Cour devait

s'arrêter à Conflans; mais le prince fut averti que ce pittoresque bourg, aujourd'hui section d'Albertville, était contaminée par une épidémie. On brûla l'étape, passant en dehors des murs, pour aller dîner à La Roche-Cevins, en aval de Moûtiers([1]).

Les maladies épidémiques étaient en effet fréquentes au moyen âge. Des « maladières » placées en dehors des enceintes des villes servaient de refuge aux personnes atteintes de la peste ou de la lèpre. Les gens suspects étaient aussitôt éloignés de la ville, et les plus hauts personnages échappaient difficilement aux mesures énergiques prises dans l'intérêt de la santé publique. Il fallut l'intervention de la duchesse de Savoie pour empêcher qu'on ne « boute hors de la ville de Thonon », bien qu'il y eut un hôpital dans cette ville, un protonotaire apostolique qui faisait partie de la suite de Martin V, quand ce pape résida à Genève en 1418; on avait craint qu'il ne fut « féru de l'épidémie ». Les habitants de cette ville, en 1441, élevèrent des barrières pour empêcher le libre accès de leurs rues et s'assurer si les étrangers ne venaient point de lieux contaminés. La crainte du danger faisait fermer les foires. On avait conservé le souvenir des « mortalités » qui avaient décimé la région, notamment vers 1372 et en 1401. Ripaille même, malgré son isolement, n'avait pas été épargné. Le chapelain qui célébra les offices dans le prieuré, alors que la peste y exerçait ses ravages, s'attira par son zèle courageux les générosités du souverain, en 1413. Plus tard, à la fin d'octobre 1439, par une coïncidence curieuse, au moment où les Pères du concile de Bâle portaient leurs voix sur le solitaire de Ripaille, cette résidence était encore désolée par la contagion.

La propagation des épidémies n'a rien qui puisse surprendre. Ni l'appréhension d'une amende, ni la crainte d'un mal hideux n'empêchaient les galants de faire la cour aux malheureuses atteintes de lèpre. L'intervention de l'autorité était sans doute un peu plus efficace pour assurer l'hygiène dans les rues; l'importance des sommes perçues contre les gens qui jetaient des matières fétides sur la voie publique est très significative([2]). Le châtelain savait, à ce sujet, qu'il ne serait jamais blâmé pour excès de sévérité par des princes qui faisaient examiner soigneusement, avant de se déplacer, l'état sanitaire de la résidence projetée.

On a vu avec surprise Bonne de Bourbon mettre huit jours pour se transporter de Nyon à Chambéry. Le trajet était assez court pour qu'elle put l'exécuter, même avec les retards causés par son nombreux personnel et ses bagages, en moitié moins de temps. Mais il avait fallu attendre dans des hôtelleries l'aménagement du château, car la plus grande partie du mobilier de l'hôtel suivait la Cour dans ses déplacements.

([1]) SCARABELLI, *Paralipomeni di storia piemontese*, dans le tome VIII de l'*Archivio storico italiano* (Florence 1847), p. 241. Cet auteur a lu *Ruppis Cuinii* au lieu de *Ruppis Civini*.

([2]) Voir preuve VII les documents relatifs aux épidémies du Chablais de 1372 à 1439.

En voyage, le service des gîtes était assuré par les chambriers sous la direction des chambellans. Un groupe de ces officiers partait en avant pour préparer le logement, tandis qu'un autre serrait les objets qui avaient servi à l'installation de la veille. Dans le local, château, couvent ou hôtel, qui allait devenir pour quelques instants la résidence des princes, on tendait des tapisseries le long des murs, on fixait les rideaux et on préparait les lits avec les étoffes tirées des coffres de la garde-robe. Si l'on n'avait pas de nattes et de « tapis de pied », on jonchait le plancher de paille ou de plantes odoriférantes, suivant la saison. Sur des paillasses fraîches, on plaçait la « coutre » ou « coete » de plume, le matelas, le traversin, des coussins et des couvertures. Le séjour du prince se prolongeait-il, on jetait pour la journée une riche courtepointe qui dissimulait la boiserie grossière du lit; on plaçait çà et là des « banchiers » pour servir de sièges. On sortait les « drageoirs » de leurs étuis pour y mettre les « pignolats, codognats » et autres fruits confits. S'il n'y avait pas de cheminées, on réchauffait la salle avec des casseroles de cuivre remplies de braises; la pièce ainsi préparée devenait la « chambre de parement ».

L'ameublement au moyen âge était essentiellement portatif. Le caractère nomade des mœurs du temps en faisait une nécessité. Il fallait, quand le prince quittait un château, éviter les détériorations d'un appartement inhabité et surtout pouvoir transporter facilement le mobilier destiné à une nouvelle résidence. La conséquence de ces pérégrinations fut que le meuble restant en place, bois de lit ou siège, était d'une simplicité archaïque, servant de support aux étoffes luxueuses mais démontables qui composaient la « chambre », ainsi qu'on appelait alors les tapisseries, les tentures, les garnitures de sièges et de lits servant à l'ornementation d'une pièce.

La « garde-robe » des princes se renouvelait dans des circonstances mémorables, surtout au moment du mariage et des accouchements. Quand on sut que la princesse de Piémont attendait un enfant, on prépara une nouvelle « chambre ». Les murs furent tendus de « cadis » neuf, ainsi que le ciel de lit qui abrita deux couches luxueuses, séparées par des courtines en toile de Syrie, aux armes de la princesse, avec des guirlandes et des fleurs. Une natte de paille dissimulait le plancher. Sous un riche baldaquin de « tiercelin » rouge, au milieu des quatre évangélistes, se trouvait un *Agnus Dei,* cette empreinte de cire bénie par le Saint-Père et faite avec le cierge pascal, que les femmes en couches imploraient avec tant de ferveur. Une baignoire, ou plutôt une cuve, placée sous un pavillon de futaine, était préparée pour le nouveau-né. Dans cette vaste pièce, la belle Anne de Chypre, vêtue d'une robe écarlate, la poitrine soutenue « par un petit corset tout garni de fourrure, fait pour Madame au commencement de sa gésine », un petit miroir d'argent à la main, attendait la visite de son confesseur qu'elle faisait venir de Bâle; à cette occasion des offrandes furent faites à Saint-Maurice de Ripaille,

à Saint-Louis de Genève, à Notre-Dame de Saint-Bon et au couvent des Augustins de Thonon et précédèrent la naissance du bienheureux Amédée IX au château de Thonon, le 1er février 1435 (¹).

Il est bien regrettable qu'aucun inventaire du château de Ripaille ne soit parvenu jusqu'à nous. On peut néanmoins juger du luxe de l'ameublement d'Amédée VIII par l'énumération de quelques objets qu'il emprunta à l'hôtel de Savoie quand il se rendit à Bâle, après son élection pontificale.

Ce prince emporta six chambres somptueuses, décorées pour la plupart des lacs et du « fert » symboliques de sa famille. L'une d'elles était taillée dans un satin rehaussé de broderies d'or et d'argent, décorée de sirènes, et comprenait outre les garnitures et les rideaux du lit, onze tapis assortis pour tendre le long des murs. Rouge, blanche, bleue, ces différentes chambres étaient égayées par des feuillages, des enfants ou des blasons. Celle qui portait les armoiries de Savoie et de Bourgogne était un souvenir cher à l'époux de Marie de Bourgogne. De grands tapis à haute lisse, représentant les règnes de Clovis et de Charlemagne, l'histoire de Thésée, le duel des fils de Raymond de Montauban, la vie de sainte Marguerite servirent à la décoration de ses appartements. Le nouveau pape avait laissé à ses enfants les sujets trop profanes comme le « Dieu d'amour » ou la « Chasse amoureuse »; des tapis moins importants, figurant des animaux, des oiseaux, des joueurs d'échecs et de dés, des perroquets, des armoiries aux couleurs de Savoie, de Bourgogne et de Flandre, complétaient l'ameublement du saint Père, avec des « banchiers et des carreaux », sortes de coussins à riches étoffes, ornés de grands personnages et de plantes décoratives (²).

On aura une idée plus complète du luxe qui régnait à la Cour de Savoie quand on connaîtra l'orfévrerie de table demandée par Félix V à ses fils, au moment de son couronnement.

Une petite « nef » d'or renfermait les objets destinés à l'usage personnel d'Amédée VIII, c'est-à-dire une cuiller et une fourchette, une coupe et son aiguière, fines pièces d'orfévrerie en or, décorées de la croix de Saint-Maurice, de lacs de Savoie ou de la devise *fert*. Le prince avait aussi à sa disposition un « basilic » de même métal, pour lui permettre de faire l'épreuve des mets. Ce curieux bibelot renfermait ce que l'on appelait alors une « langue de serpent », c'est-à-dire une dent de requin, et avait la propriété, suivant les superstitions du temps, de révéler la présence du poison.

Les convives étaient servis dans de la vaisselle d'argent. Devant le duc

(¹) Voir preuve LXI les dépenses faites pour les couches de la princesse de Piémont en novembre 1434.

(²) Inventaire du 30 juillet 1440, publié par Promis dans les *Mémoires de la Société savoisienne d'histoire de Chambéry* (1876), t. XV, p. 301. Voir aussi preuve XVIII les dépenses relatives à l'ameublement de l'hôtel des princes de Savoie de 1381 à 1436.

on plaçait une « nef » plus ou moins grande, suivant le nombre des invités : c'était une pièce d'orfévrerie, affectant assez souvent la forme d'une galère, et servant à placer les services et le linge de table. L'une d'elles, avec sa devise *Servire Deo regnare est,* trahissait les préoccupations pieuses de l'ermite de Ripaille. La plus massive pesait 131 marcs d'argent et était soutenue par des lions aux armes de Savoie. La décoration de la table était complétée par des barils d'argent contenant du vin ou des épices, ornés de soleils, de lions, de blasons, de fleurs de lys et de devises. Des « drageoirs », sortes de coupes à dragées et autres friandises, des aiguières, des gobelets charmaient les yeux par la variété de leurs formes. L'imagination des artistes brillait surtout dans la décoration des coupes à boire. Les mois de l'année fournissaient pour quelques-unes des éléments gracieux d'ornementation. D'autres étaient décorées de joueurs de cithares, de singes, de dragons, de lévriers. Quelques-unes étaient de vrais monuments avec leur soubassement formé par trois animaux et leur couvercle en manière de château. La vaisselle d'argent emportée par Félix V représentait au poids la somme énorme de 12,090 florins : il y avait dans ce trésor trois « nefs », sept barils, treize pots à vin, une « grolle », sorte de vase à vin de fabrication allemande, six bassins pour se laver les mains, huit aiguières, douze cuillers et autant de fourchettes, une salière, dix-huit plats à découper appelés « tranchoirs », vingt-neuf autres plats, deux plats ronds, trente-cinq écuelles servant d'assiettes, soixante et onze coupes à boire, seize gobelets et deux drageoirs. Dans ce nombre ne sont pas compris les pièces d'orfévrerie en or, valant au poids la somme de 2135 florins. La pièce la plus importante était un gobelet d'or damasquiné, entouré de douze perles, de six rubis et de six saphirs, avec un riche couvercle supportant un gros saphir (¹).

Cette riche vaisselle aurait pu contenir de bien maigres mets si le maître d'hôtel, chargé des approvisionnements, n'avait eu une grande activité. La difficulté des communications et la pauvreté de certaines régions rendaient son service très compliqué. La disette des céréales était telle qu'il fallait parfois aller jusqu'à Pignerol pour ravitailler Ripaille en blé ou se rendre dans des foires lointaines, à Mâcon, pour faire les provisions de carême. Les gens du pays étaient réquisitionnés pour la pêche du prince et n'obéissaient point sans révolte; l'on ne pouvait vendre sur les marchés que lorsque les « pourvoyeurs » de l'hôtel avaient passé. C'étaient des gens assez portés à abuser de la situation, achetant à vil prix, sous le couvert du prince, pour revendre à des tiers, et s'assurant l'impunité par quelques adroits cadeaux; Amédée VIII les rappela au sentiment du devoir, leur enjoignant de payer

(¹) Inventaire du 30 juillet 1440 déjà cité. Les objets sont pesés en marcs. L'argenterie pesait environ 1209 marcs, et les vaisselles d'or 20 marcs. A cette époque le marc d'argent valait 10 florins, et celui d'or 64 livres. (Costa de Beauregard, *Souvenirs du règne d'Amédée VIII,* p. 173 et 190.)

leurs achats au prix normal, ou de recourir en cas de contestation aux autorités du pays(¹).

Les plats de résistance étaient constitués par de la viande de boucherie,
bœuf, veau, chèvre, porc ou mouton : ce n'était point non plus sans difficulté
qu'on pouvait s'en procurer. En 1381 il fallut aller chercher, dans les
montagnes du Reposoir, près de Cluses, cent vaches destinées à l'hôtel de
Ripaille. Du salé, du lard, des œufs et des fromages complétaient le menu
ordinaire avec des légumes qui n'étaient pas très variés et que l'on accommodait volontiers sous forme de « potages » : c'étaient des fèves, des pois, des
lentilles, des châtaignes, de la farine de blé et de seigle.

Le poisson était déjà une gourmandise. On servait, aux gens du commun,
les jours maigres, des harengs salés. La table d'honneur voyait paraître des
poissons frais pêchés dans le Léman, des truites et des « amblos », si goûtées
que les premières étaient envoyées à la Cour de Bourgogne et les autres,
connues aujourd'hui sous le nom d'ombres-chevaliers, figurèrent sur la table
du roi des Romains, quand ce souverain traversa la Savoie en 1415. La
qualité de ces poissons n'empêchait point les hôtes de Ripaille de recevoir
des lavarets, des truites, des « lottes » et des « bechets » du Bourget. La Cour
de Milan leur envoyait même des anguilles de Ferrare, des brochets et des
carpes, mais ces poissons étaient sans doute accommodés sous forme de
gelées ou de galantines. On affectionnait en effet beaucoup les pâtés de
poissons, ainsi que ceux de viande.

Le gibier aussi était une ressource précieuse. Seigneurs et gens d'église
savaient faire leur cour au prince en lui envoyant des quartiers de venaison,
du cerf, de l'ours, du sanglier. Amédée VIII reçut même un jour à Ripaille,
en janvier 1439, des perdrix et des faisans venant de Pignerol. Si l'on était
pris au dépourvu, la basse-cour et les garennes ducales permettaient encore
de corser le menu, surtout quand on assaisonnait les mets avec de l'ail, du
gingembre, du safran ou de la truffe de Piémont.

Les fromages de la Cour de Savoie avaient une réputation qui les faisait
rechercher au loin. Les « vacherins » d'Entremont, d'Abondance, de Samoëns,
de Bresse, les « numbles » de Tarentaise étaient des cadeaux princiers que
l'on adressait aux Cours de Bourgogne et de Milan, voire même à la table
pontificale. Les « séracs » étaient destinés à des bouches moins difficiles.

Les dames préféraient sans doute les « pommes d'orange », les figues, les
fruits rares, les confitures, et surtout celles qu'on appelle encore aujourd'hui
« cotignacs », que l'on servait sur des « drageoirs ». C'étaient des compositions
assez compliquées de sucre, de fruits, de gingembre, d'anis et autres épices ;
le coing toutefois dominait en leur laissant son nom. Bonne de Bourbon ne
partait jamais en voyage sans avoir dans un sac de cuir sa provision de dragées

(¹) *Statuta Sabaudie*, édition de 1487, fol. 54.

et sa bouteille de vin exotique : c'était ordinairement du vin de « Valvachie »,
du Malvoisie, du vin grec ou du « Vernachia ». Ces vins de dessert, qui étaient
le plus souvent des cadeaux des Visconti, ne portaient pas préjudice aux crus
du pays, le Moscatello de Piémont ou le vin cuit de Montmélian. Les vignes
françaises étaient surtout représentées à Ripaille par de grandes quantités de
vin de Beaune.

Cette énumération alléchante pourrait donner raison aux partisans du
fameux dicton ; mais ces bombances sont bien antérieures au séjour
d'Amédée VIII dans son ermitage. D'ailleurs, sauf dans les circonstances
exceptionnelles, la table des princes de Savoie semble avoir été d'un luxe très
modéré. Si l'on fit grasse chère le jour de Pâques 1381, avec les bœufs
choisis par l'évêque de Lausanne, les veaux de Monseigneur de Sion et les
moutons gras de l'abbé de Saint-Jean d'Aulps, on se trouvait depuis six jours
saturé de harengs salés, de poissons plus ou moins fins, de riz, de fèves et
autres légumes (¹).

L'accomplissement des devoirs religieux, le souci des affaires publiques,
les détails du service de l'hôtel laissaient cependant aux gens de la Cour des
loisirs que l'on occupait gaiement par de nombreuses distractions.

Les jeux d'adresse et de hasard étaient très goûtés à Ripaille. La paume,
les quilles, le « bloquet » et le tir à l'arc avaient de nombreux amateurs, ainsi
que les jeux de dés, de cartes ou d'échecs. On avait l'habitude d'intéresser la
partie. Amédée VIII, à sept ans, se faisait donner de l'argent pour jouer avec
les personnages de sa suite ; s'il arrivait au Comte Rouge de gagner l'enjeu
de l'un de ses clercs ou autres gens de condition infime qu'il honorait de
sa familiarité, le trésorier de l'hôtel remboursait le perdant.

Le vieux jeu des dés semble avoir été négligé pour les cartes, qui font
leur apparition à la Cour de Savoie en 1401, passionnent Amédée VIII et
Marie de Bourgogne et charment les loisirs de leurs enfants, lors du séjour de
la Cour à Morges, en 1435. Mais les amateurs d'échecs, ne se laissant point
absorber par cette nouveauté, s'intéresseront à un « maître d'échecs et à son
compagnon qui jouaient sans regarder » ou bien à un Allemand qui faisait sa
partie tout en exécutant un morceau d'orgue. Marie de Bourgogne se fit
fabriquer, en 1416, un échiquier assez coûteux. Son fils aîné laissa dans sa
bibliothèque, en 1431, un livre d'échecs et un jeu « d'yvoire blanc et rouge,
à personnages et tables blanches et noires ». Son frère, le prince de Piémont,
ne voyageait pas sans son échiquier enfermé dans une gaîne de cuir. Saint-
Claude fabriquait déjà au xvᵉ siècle ces ouvrages en bois qui ont fait la répu-
tation de cette petite ville franc-comtoise. Le prince de Piémont acheta là,

(¹) Voir preuve X les dépenses pour la nourriture de la Cour à Ripaille de 1377 à 1439. Voir
aussi preuve XXXVI les dépenses faites par le service de l'hôtel le jour de l'installation de Bonne
de Bourbon à Ripaille le 19 août 1391.

en 1435, deux jeux d'échecs et « deux autres paires de tables », sortes de jeux
à damiers assez mal connus. On ne sait pas davantage comment on se
servait de cette table de cinq pieds de côté, que Bonne de Berry fit placer
dans sa chambre de Ripaille, et sur laquelle on frappait avec des marteaux.
Une autre distraction passionnait les dames et nous a laissé une expression
populaire. Mesdemoiselles de Savoie apprirent à « tirer leur épingle du jeu »,
quand on leur acheta, à la Noël 1402, quelques milliers d'épingles « pour
s'ébattre ».

La partie finie, les princesses trouvaient d'autres délassements dans la
musique. Bonne de Bourbon avait mis la harpe à la mode. Amédée VIII, ses
sœurs, sa femme et ses enfants aimèrent beaucoup cet instrument, dirigés par
un certain François, qu'on surnomma Delaharpe, et par Jean d'Ostende, qui
sut rester « maître de la harpe et maître de la cithare » de 1428 à 1439. Si les
membres de la famille ducale craignaient une oreille exercée, on faisait venir
quelques-uns des musiciens de l'hôtel, « ménestriers de bouche, de corde ou
d'orgue », trompettes ou tambourins. Au moment où Amédée VIII se retira
du monde, il avait dans sa suite quatre trompettes, trois ménétriers, un
professeur de harpe et un organiste. C'étaient des artistes choisis avec soin,
allant se perfectionner dans certaines écoles, notamment à Bourg ou au Pont
de Beauvoisin, sachant d'ailleurs se rendre indispensables par des services
complètement étrangers à leur art. Il n'y avait ni baptême, ni mariage, ni
tournoi sans qu'on vit paraître les ménestrels du prince et ceux de quelque
puissant voisin : sous couleur de prendre part à un heureux évènement, dans
une livrée aux armes de leur maître, ces musiciens remplissaient parfois des
missions diplomatiques. Ceux qui n'avaient point assez de talent pour réussir
dans ces emplois se rendaient utiles comme valets de chambre, tandis que
leurs femmes trouvaient, dans la suite de l'hôtel, quelque place de nourrice
ou de lavandière.

La situation des ménétriers de Cour, bien payés, richement habillés,
souvent gratifiés de beaux cadeaux, tentait singulièrement les musiciens
ambulants qui allaient de château en château montrer leur talent ou exhiber
quelque bête curieuse. C'étaient pour la plupart des joueurs de « viole » ou
de musette, accompagnés de chiens savants ou de singes, des prestidigitateurs
et des équilibristes, des gens qui faisaient la voltige sur des chevaux ou des
tours avec des gobelets. L'un d'eux même gagnait sa vie en simulant la folie.
La Cour de Savoie avait d'ailleurs, suivant le goût du temps, ses fous, ses
nains et ses bouffons. Le prince de Piémont était accompagné, en 1434, d'un
certain Jean d'Usselles qui faisait « le fol ». Anne de Chypre paraissait avan-
tageusement à côté de sa naine. Maître Barthélemy, le nain, et maître Jean,
le bouffon, portaient tous deux, en 1401, la livrée d'Amédée VIII. Ce prince,
quelques mois avant son entrée à Ripaille, se dérida si bien des bouffonneries
d'un certain messire André qu'il lui donna 10 beaux ducats.

La présence du « ménestrier d'orgue » éveillait des pensées plus graves. On trouve déjà en 1401 un organiste du nom de Henri Alamand à la Cour de Savoie. Le prieuré de Ripaille, dès sa fondation, fut aussitôt pourvu de cet instrument par la générosité d'Amédée VIII. Il y avait d'ailleurs à Genève un constructeur de réputation, Conrad Felin, qui travailla beaucoup pour ce prince. Certaines orgues étaient de dimensions assez restreintes pour être portatives. On les utilisait surtout dans la chapelle ducale. Gautier de Pernes en 1437 et frère Pierre de Châteauneuf en 1446 remplissaient les fonctions d'organistes de la Cour. Le pieux Amédée avait la réputation d'avoir « la chapelle la meilleure du monde ». Sous la direction de maître Adam, le chef de la maîtrise, huit chantres, deux clercs d'harmonie et un troisième clerc chantaient si mélodieusement, au témoignage d'un chroniqueur bourguignon, « que c'était belle chose à ouïr » (¹).

Parmi les plaisirs d'ordre intellectuel, il ne faut point oublier la lecture, surtout quand il s'agit d'Amédée VIII. Ce prince avait le culte des livres. Son enfance avait été studieuse, sous la direction d'un prêtre, Jean du Bettens, qui laissait difficilement passer un jour sans « le faire apprendre » (²). A dix ans le jeune prince se formait déjà aux humanités par l'étude d'Esope et d'un certain traité sur l'éducation des enfants qu'on appelait « Caton ». Durant tout son règne il s'efforcera d'enrichir sa bibliothèque par des achats ou des dons. Il fera travailler de nombreux artistes, Huguet de Paris en 1398, maître Pierre l'écrivain en 1410, le frère André du couvent de Saint-Antoine de Chambéry en 1416, un chanoine de Ripaille, nommé Jean de Cluses, en 1420, Thomas « de Muerio » en 1430, le chapelain Pierre Thibaud en 1435, qui tous semblent guère n'avoir été que des scribes. Le frère Pierre Foreis était à la fois enlumineur, relieur et doreur en 1417 ; l'année précédente Jean de Lille fut employé aussi comme enlumineur. Mais le talent de ces deux artistes semble avoir été surpassé par Jean Bapteur, de Fribourg et Péronet Lamy, de Saint-Claude, les auteurs des splendides miniatures de l'Apocalypse, exécutées de 1428 à 1435 et conservées aujourd'hui à l'Escurial (³).

Amédée VIII prenait soin de faire rentrer les ouvrages qu'il prêtait à de grands seigneurs, comme ce « Roman » qu'il réclama à la veuve d'Enguerrand de Coucy en 1398. Quand il se prépara à entrer dans sa retraite de Ripaille, ses préoccupations de culture intellectuelle se trahissent par les instructions qu'il donna pour la reliure d'une trentaine de manuscrits, grosse dépense de 612 florins et 28 livres. Ils reçurent tous une parure semblable, faite en un

(¹) *Chroniques de Jean Le Fèvre*, édition Morand, t. II, p. 293.

(²) En 1392 « Monseigneur » donné [10 florins] à Jehan de Bettens, son maistre d'école parce qu'il ly donnait feste et vacance pour la S. Jehan et qu'il ne le face aprendre ». CIBRARIO, *Dei governatori... dei principi di Savoia*, p. 4 du t. II de la 2ᵐᵉ partie des *Mem. dell' Accademia delle scienze di Torino* (2ᵐᵉ série, Turin 1840).

(³) VESME et CARTA. *I miniatori dell' apocalisse dell' Escuriale* (estr. da l'*Arte*, anno IV).

riche satin ou en un beau velours ; les plats, protégés par des clous dorés, étaient décorés de quatre écussons et munis de fermoirs dorés ornés des lacs de Savoie.

La composition de cette bibliothèque trahit un esprit curieux des nouveautés en même temps que des diverses branches du savoir humain. On verra figurer le Dante et les *Cent Nouvelles* « en lombard » à côté du *Livre du Saint-Graal* ou du *Roman de Lancelot*, la chirurgie de Mondeville et des chroniques de la guerre de Cent-Ans à côté des Bibles et des missels [1].

Ces précieux manuscrits sont aujourd'hui dispersés à tous les vents [2]. Ceux qui ont pu rester à Turin et échapper au récent incendie de la bibliothèque de l'Université, sont d'une identification difficile. On ne sait point non plus ce que sont devenus l'astrolabe dont Amédée VIII se servait « pour cognoistre les heures », ni sa « mappemonde contenant les cités et rivières d'Ytalie ».

Pendant les dernières années de son séjour à Ripaille, le prince-ermite avait trouvé un docte compagnon d'étude qui l'initia plus complètement à la lecture de nos anciens poèmes. C'était un prêtre picard, Martin Le Franc, tout heureux d'avoir rencontré, après « une jeunesse mal aprise et nichement conduite », des occupations conformes à ses goûts. Amédée VIII l'employait et le payait à partir d'avril 1438, pour faire des traductions latines ou françaises de « quelques livres ou histoires » [3]. C'était le moment où Le Franc rêvait d'édifier, sur les ruines du *Roman de la Rose,* pour confondre les détracteurs du beau sexe, un immense monument qu'il devait intituler le

[1] Voici un essai de reconstitution de la bibliothèque d'Amédée VIII :

Théologie et ascétisme : *Vita sanctorum ; Legenda sanctorum,* in latino ; une autre *Legenda sanctorum ; Vie dorée des Saints ; Biblia,* in gallico ; *Parva Biblia ; Passion Nostre Seigneur,* en français ; *Vie de Nostre Seigneur,* en français ; *Romancium super vetere et novo testamentis ; Jeu de la Passion ;* une *Apocalypse ;* plusieurs missels et livres d'heures, notamment le *Missel du château de Chambéry,* le *Graduel et Antiphonaire* destinés à l'abbaye de Lieu, les *Heures pour les enfants d'Amédée,* des petites *Matines* richement reliées en argent avec les armes de Savoie d'un côté et le crucifix de l'autre, « ung livret de papier de plusieurs oraisons ».

Droit : *Digestum vetus,* in gallico ; *Questiones super decretis ; Decretalia* in gallico ; *Decretalia.*

Philosophie : *De regimine principum ; Vitia et virtutes ; Etique et politique ; Thesaurus ; Tractatus virtutum ; Liber novem antiquorum philosophorum ; Liber dictorum philosophorum ; Livre des dits des Sages ; Epistole de Senacha ; Livre de bonnes mœurs.*

Histoire : *Liber chronicarum comitum Sabaudie ; Chronique Francie ; Geneologie ; Liber ystoriarum antiquorum Romanorum, de Cartaga et aliorum plurium ; Liber bellorum Francie et Anglie terre ; Liber statutorum Lombardie ; Statuts de la cité de Verceil ; Roman ou histoire vulgaire des Nouvelles guerres de France.*

Littérature : *Roman de Tamburlein ; Roman de Lancelot ; Roman du Pélerin ; Narbonne ; Livre de Saint-Graal et de Merlin ; Roman de l'Arbre des Batailles ; Liber Trojani,* in gallico ; *Liber Trojani,* in lombardo ; *Liber Romani Rose et Centum novelarum,* in lombardo ; *Dant.*

Médecine : *Liber de Mandevie,* à deux exemplaires.

Divers : *Civitas Dominarum ; Cytalenius ; Almanachs ; De la propriété des choses ; Livre de chansons notées ; Livre d'échecs.*

Voir preuve XXVI les renseignements réunis sur la bibliothèque d'Amédée VIII de 1389 à 1439.

[2] Voir MUGNIER, *Les manuscrits à miniature de la Maison de Savoie* (Moûtiers 1894).

[3] Voir preuve XXVI.

Champion des Dames. Les manuscrits de son protecteur lui fournirent sans doute d'abondantes ressources. N'avait-il point déjà entre les mains cette *Cité des Dames*, l'éloquente défense de Christine de Pisan? Il dut s'ouvrir de ses projets à son maître : il ne semble point impossible que dans ce Ripaille, dont les femmes étaient sévèrement éloignées par les statuts de l'ordre de Saint-Maurice, Amédée et son traducteur aient souvent échangé des propos profanes sur l'éternel féminin, dans un noble but, pour lutter contre les « horribles assauts et la cruelle guerre » de Malebouche, cet ennemi acharné des dames voulant dans la fiction du poète, s'emparer du « château d'amour » ([1]).

D'autres distractions non moins pacifiques s'offraient aux hôtes de Ripaille. Le goût des animaux rares s'était beaucoup propagé quand Marie de Bourgogne songea à élever, dans le parc de cette résidence, des bêtes d'une humeur plus douce que le guépard de chasse, ce fauve mal apprivoisé qui a laissé de si mauvais souvenirs.

Ce guépard, qui passa par les mains du doge de Gênes et de Louis d'Achaïe avant d'arriver dans celles de la duchesse de Savoie, traversa le Mont-Cenis au mois de novembre 1418, soigneusement emmitouflé dans une « jaque » fourrée et dans un manteau vert brodé, sur la croupe du cheval de son gouverneur. Il était d'humeur difficile, mordant cruellement son conducteur : Marie de Bourgogne finit par s'en débarrasser.

Cette princesse ne se borna point à peupler d'espèces rares le colombier de Bonne de Bourbon et la basse-cour. Elle fit transporter dans le parc les cerfs qu'elle élevait dans les fossés du château de Thonon. Marie de Bourgogne, qui avait pris pour « devise » une brebis, se plut en effet à rassembler des agneaux, des brebis, « un gros mouton » vivant en bonne intelligence avec de nombreux daims qui faisaient l'attraction du parc. En 1420 il y avait dans un enclos vingt-cinq biches ou cerfs, neuf daims et une dizaine de beaux représentants de l'espèce ovine.

Une petite maison de chaume abritait ces animaux. Mais il fallait une surveillance constante pour les défendre contre les loups. Un cerf, capturé en Faucigny, avait été dévoré par eux dès son arrivée à Ripaille. Le lieutenant de la châtellenie de Thonon fut aussi leur victime. Des louvetiers, pendant plusieurs mois, essayèrent de les capturer avec des appâts à la graisse et au miel. On ne parvint point à les détruire. Toutefois une vigilance plus étroite, des rondes de nuit surtout, eurent de bons résultats.

Les daims s'acclimatèrent si bien que le duc de Savoie put les offrir en cadeau aux princes amis. Quand le duc de Bourbon vint à Chambéry en 1441, on lui présenta trois daims vivants venus de Ripaille. L'année suivante le roi des Romains visita cette résidence et fut tellement frappé par la beauté

([1]) Voir le prologue du *Champion des Dames* dans A. Piaget, *Martin Le Franc*, p. 79.

de ces animaux que le forestier de Ripaille fut chargé de lui en faire parvenir une vingtaine à Constance, en les acheminant par Morges et le lac de Neuchatel.

Six ânes, sortant aussi du parc de Ripaille, accompagnaient cet envoi. Dans cette sorte de jardin zoologique qui subsista pendant plus d'un siècle, on remarquait encore du temps d'Amédée VIII, entre autres singularités des bouquetins capturés dans les Alpes du Chablais, ainsi que « des poissons prodigieux et d'admirable grandeur » (¹).

Amédée VIII fut assez souvent arraché à ses méditations par Marie de Bourgogne qui aimait à l'avoir comme compagnon de chasse. Le prince se plaisait toutefois davantage dans les agréments paisibles de la fauconnerie ; les dangers de la grande chasse au contraire avaient beaucoup passionné son père : Ripaille était admirablement choisi pour cette distraction.

Les hôtes de la Cour ne se contentaient pas de tirer le lapin dans les garennes de Thonon ; c'était un exercice trop facile, car il y avait là des réserves abondantes protégées par des mesures sévères : les chiens ne pouvaient les traverser sans avoir au cou ou dans la gueule un bâton pour entraver leur course. On allait dans les environs, du temps du Comte Rouge, avec des meutes hurlantes, emportant pour la journée d'énormes provisions, plusieurs quartiers de bœuf et quelques centaines de pains. Le cerf et le sanglier étaient alors assez fréquents. On chassait le renard du côté de Saint-Disdille. L'ours était toujours apprécié : on en recevait de très loin pour la table de la Grande Comtesse ; il y en avait cependant de son temps à Draillant. On pouvait trouver le bouquetin dans les Alpes du Valais, au-dessus de Vouvry ; mais c'était déjà une espèce rare que l'on montrait aux étrangers.

Le Comte Rouge avait de fort beaux chiens, cadeaux des Visconti, des ducs de Bourgogne et autres princes amis. Rien qu'à Chillon ses braques, ses limiers, ses lévriers atteignaient le chiffre de soixante-dix-huit. Quand la Cour de Savoie revint sur les bords du Léman, Marie de Bourgogne remit en honneur l'art de la vénerie. Tantôt elle achetait des « chaperons » pour ses faucons ou des colliers pour ses chiens, tantôt elle se procurait des arbalètes en corne de bouquetin. Elle recevait à chaque instant des émerillons, des laniers, des tiercelets et autres oiseaux de proie employés dans la fauconnerie, ou des limiers, des lévriers et même des « alans », ces mâtins de forte taille que l'on employait pour poursuivre l'ours ou le sanglier, mais si féroces toutefois qu'ils dévoraient des chèvres, des porcs et même des veaux. La princesse se servait aussi du furet et même d'un animal exotique extrêmement rare, que l'on ne connaissait alors que dans les Cours de Milan, de France

(¹) Voir preuve XLIII les dépenses relatives aux animaux parqués à Ripaille de 1391 à 1441. On trouvera, preuve LXXXI, les frais de l'expédition des daims et des ânes de Ripaille envoyés au roi des Romains en 1442. La mention relative aux poissons de Ripaille est extraite du manuscrit 1359 de la bibliothèque municipale de Lyon (anc. Delandine 1229).

et d'Autriche, le guépard de chasse, appelé alors « léopard », dont elle dut se débarrasser à cause de sa méchanceté.

Quand les princes chassaient, les sujets de la châtellenie de Thonon étaient parfois réquisitionnés. Il fallait tenir les filets qui servaient à rabattre le gibier. Marie de Bourgogne affectionnait ce genre de chasse ainsi que la fauconnerie. On sait comment se pratiquait cette distraction. Le chasseur, ayant sur le poing un faucon aveuglé d'un capuchon, rendait la vue à cet oiseau dès qu'il apercevait un gibier « de son appel ». Le faucon s'élançait et revenait, tenant dans ses serres une proie : tel rapportait de préférence les perdrix ou les faisans, tel autre les canards ou les sarcelles, les oiseaux des champs ou ceux de haut vol.

Les plus robustes, notamment les aigles, poursuivaient aussi le gibier à poil, surtout le lièvre et le renard. Si l'on en juge par le nombre de fauconniers attachés à la Cour de Savoie, cet art noble fut très apprécié sous Marie de Bourgogne. Après la mort prématurée de cette princesse, Amédée VIII, hanté par ses idées de retraite, laissa à ses fils la direction de ses chasses. De nombreux « braconiers », — serviteurs de chasse tirant leur nom de la garde des braques — continuèrent à éduquer les chiens, soit pour leur faire poursuivre les « bêtes rouges ou douces », ainsi qu'on appelait le cerf, la biche, le daim, le chevreuil et le lièvre, soit pour les lancer à la recherche des « bêtes noires et puantes », c'est-à-dire du sanglier, de la laie, du loup, de la loutre et du renard. Leurs chiens conservèrent une telle réputation que deux d'entre eux furent envoyés en cadeau au roi de France, de Thonon à Toulouse en 1437 (¹).

La douce Marie de Bourgogne, la protectrice des daims et des chevreuils, la dame à la brebis, évoque des sentiments d'une délicatesse qui n'était pas encore entrée dans les mœurs du temps. La brutalité du moyen âge reparut sous ses yeux, à la Cour de Savoie, dans des spectacles d'une sauvagerie raffinée, qu'elle fut sans doute impuissante à empêcher. Quand son beau neveu, le duc de Bourgogne, vint la voir à Thonon en avril 1422, on lui montra, en manière de distraction, des « chasses de bêtes sauvages, comme de bouquetins, de chamois et autres sauvagins du pays » que ce prince n'avait point l'habitude de voir (²). Mais ce n'était là qu'un prélude : ce que l'on trouva comme « nouveau moyen de passe-temps » est inimaginable, si l'on en croit le chroniqueur. Amédée VIII « avait donné ordre d'avoir des ours enfermés, lesquels il fit combattre avec les grands dogues que l'empereur Sigismond lui avait donnés à son retour d'Angleterre. Chose curieuse à voir !

(¹) Voir preuve IX les documents relatifs à la chasse en Chablais de 1375 à 1437. CAMUS, *La Cour du duc Amédée VIII à Rumilly* dans la *Revue savoisienne* 1901, p. 322 ; CIBRARIO, *Economia politica del medio evo*.

(²) Le manuscrit parle aussi de combats de « murets », animaux sur lesquels nous n'avons aucun renseignement.

Et était grand passe-temps de voir que l'ours ne pouvait mordre les chiens, — parce que le maître, qui les avait en gouvernement, leur avait frotté les dents de vitriol mêlé avec un certain médicament si fort astringent qu'ils n'avaient aucune puissance de mordre —; et d'ailleurs les chiens se lançaient à la tête des ours, laquelle ils s'efforçaient de couvrir de leurs larges pattes, se levant tout debout et puis, prenant les chiens par le faux du corps comme lutteurs, lesquels ayant atterré, s'efforçaient de déchirer en pièces à belles dents, dont en tuèrent quelques-uns. Mais enfin furent les ours vaincus, étant les dogues en plus grand nombre » (¹).

Dans une autre circonstance mémorable, Amédée VIII s'efforça de distraire ses hôtes par des divertissements inédits qui ne furent point empreints d'une pareille brutalité. La fête qu'il donna à l'occasion du mariage de son fils émerveilla tant l'un des témoins que, « pour la beauté d'icelle, il la mit par écrit; elle fut, sans tournoi ni joûte, aussi belle qu'on pouvait voir ».

Avant de s'enfermer à Ripaille, le sage Amédée avait en effet songé à trouver une femme pour son fils : il jeta les yeux sur Anne de Chypre, qu'il avait d'abord destinée à son aîné, mort si prématurément. La princesse arriva à Chambéry le 7 février 1433, au milieu d'une noble assemblée dont faisait encore partie le duc de Bourgogne. Son « roi d'armes », Toison d'Or, nous a laissé de curieux détails qui ont échappé aux historiens de Savoie.

Après la cérémonie religieuse, célébrée dans la Sainte-Chapelle de Chambéry, Anne de Chypre, richement drapée sous des étoffes d'or, fit son entrée dans la salle du festin, conduite par les deux invités auxquels Amédée VIII voulait faire honneur, les ducs de Bourgogne et de Bar. On avait préparé sept tables pour recevoir les personnages de distinction. Au centre se trouvaient les évêques, ayant à leur gauche la table d'Amédée VIII, à leur droite celle de sa fille, la duchesse de Milan. Le duc de Savoie avait à ses côtés une dame bourguignonne et quelques gentilshommes; les convives les plus qualifiés étaient assis non pas auprès de lui, mais à la première table, celle de la mariée, entourée du cardinal de Chypre, des ducs de Bourgogne et de Bar, de la reine de Sicile, de messeigneurs de Clèves et de Nevers. Les maîtres d'hôtel, le maréchal de Savoie, les bâtards de Savoie et d'Achaïe dirigeaient le service de la table avec de nombreux écuyers, précédant les mets dans cette salle « grandement et plantureusement servie ».

Le banquet fut interrompu par divers divertissements, qu'on appelait alors des « entremets ». On vit d'abord paraître des cygnes tout blancs, portant des bannières aux armes des grands seigneurs présents « dont il y avait grant foison ». Cette politesse faite à ses hôtes, Amédée voulut les étonner par l'éclat de sa puissance. Deux hérauts aux armes de Savoie entrèrent

(¹) « Torneo, giostra e balletti del conte Amedeo VIII di Savoia... fatti in Tonone con l'occasione che Felippo, duca di Borgogna andò a visitare Maria, sua zia ». Bibliothèque de la ville de Lyon, manuscrit 1359 (ancien n° 1229 du catalogue Delandine), fascicule 23, fol. 23.

à cheval dans la salle du banquet. Quatre trompettes, portant les mêmes couleurs, jouèrent alors des airs allègres sur des coursiers artificiels. Douze gentilshommes les suivaient, montés sur de semblables « chevaux d'artifice », tous habillés différemment suivant les armoiries de la bannière qu'ils avaient à la main : on pouvait reconnaître les couleurs des duchés d'Aoste et de Chablais, des comtés de Genevois, de Diois et de Valentinois, des baronnies de Vaud et de Faucigny, des seigneuries de Nice et de Verceil et de quelques autres domaines du maître de céans. Ces spectacles étaient entremêlés de musique, car « à ycellui souper, il y avait plusieurs trompettes et ménestreux de divers pays, jouant devant la grande table ». On vit aussi de nombreux hérauts et « poursuivants », rappelant par leur nom les uns leur maître, comme « Autriche, Savoye, France, Genève », les autres les personnages sympathiques des romans chevaleresques, « Humble Requête, Douce Pensée et Loyale Poursuite ».

Le jour suivant, on imagina d'autres spectacles. Tantôt c'était un navire chargé de poissons que l'on déchargeait devant les invités, ou bien un dieu d'amour, aux ailes de paon, dissimulé dans un château que traînait un cheval, et lançant adroitement avec son arc des roses blanches et vermeilles sur les dames. Mais celui qui eut le plus de couleur locale fut « un entremets de quatre hommes en forme d'hommes sauvages, lesquels portaient un jardin vert, plein de roses; dedans ledit jardin, il y avait un bouquetin en vie, lequel avait les cornes dorées d'or. Et était... si bien attaché sur ledit jardin qu'il ne pouvait bouger. Et ce fait, jouèrent trompettes et ménestreux. Et leur donna messire Manfroy de Saluces trente francs, monnaie de pays pour crier largesse » (¹).

Ces repas merveilleux étaient suivis de danses curieuses, « moresques ou mômeries », très à la mode à la Cour de Savoie (²). Les unes se dansaient avec des sonnettes cousues le long des vêtements, les autres étaient des danses travesties. Aux noces d'Anne de Chypre, on vit parmi les danseurs dix-huit gentilshommes vêtus de robes de drap jaune, couverts de petites cloches et coiffés de « chaperons à grandes oreilles comme fous » (³).

Ce goût des travestissements avait passé dans le peuple. Quand le Comte Rouge fut reçu solennellement à Genève, il y eut en son honneur une belle mascarade. On vit des gens grimés, les uns avec des peaux de lièvre, des queues de renard et autres fourrures, les autres sous d'étranges accoutrements s'amusant à contrefaire des « guivres, des cerfs et des chevaux courant » (⁴).

(¹) *Chronique de Jean Le Fèvre, seigneur de Saint-Remy*, édition de la Société de l'histoire de France (Paris 1881), t. II, p. 287 et suivantes.

(²) Voir preuve XI les dépenses faites de 1377 à 1440 à la Cour de Savoie au sujet des distractions, des jeux de hasard et des ménétriers.

(³) *Chronique de Le Fèvre* déjà citée.

(⁴) *Chronique du Comte Rouge*, col. 558.

Ce divertissement était si populaire qu'il persistera pendant deux siècles encore dans les montagnes de la Savoie, quand une centaine d'habitants de Saint-Jean-de-Maurienne, affublés de peaux d'ours, allèrent tambour battant et enseigne déployée à la rencontre du roi de France (¹).

La fête que les habitants et le comte de Genève offrirent aux princes de Savoie se rendant à Ripaille est un joli tableau de mœurs chevaleresques.

Le Comte Rouge venait de quitter la Bresse pour gagner sa résidence favorite du Léman. Arrivé à Chancy, en aval de Genève, il fut surpris de rencontrer « un grand arroy » de chevaliers et d'écuyers, de dames et de damoiselles : c'étaient, aux côtés de la comtesse de Genève, Pierre de Compeys, les sires de Ternier et de Viry, les Menthon, les Confignon et d'autres puissants « cadets », accourus pour lui souhaiter la bienvenue. Le souverain s'empressa de quitter son escorte pour courir « baiser et acoler celle qui... en profonde humilité, s'était efforcée d'honorer son seigneur » ; bientôt environné de dames, le prince chemina au milieu des fleurs que l'on avait jetées sur son coursier, sous forme de petits « chapeaux «, suivant le goût du temps. Ses oreilles étaient distraites, le long de la route, « par le solacieux déport de gracieuses pucelles, vierges et gentes demoiselles qui, avec leurs voix claires, chantaient lais, rondeaux, ballades et bergerettes ».

De son côté le comte de Genève, qui avait appris que Bonne de Berry quittait Chambéry pour se rendre aussi à Ripaille, alla attendre la princesse à Saint-Julien, avec une cour nombreuse. Quand la « fille des fleurs de lys » arriva, le comte de Genève, s'agenouillant, la complimenta et voulut l'accompagner à pied en tenant la bride de sa haquenée. Mais, sur son insistance, il dut remonter à cheval, et le cortège se dirigea joyeusement sur Genève : des enfants faisaient la haie, brandissant des panonceaux armoriés en criant : « Vive Savoie et Genevois » ; des jouvenceaux, aux habits bariolés, dansaient des farces ou des « moresques » sans rompre l'ordre de la marche, aux sons de la musette, de la flûte ou du rebec ; « les hauts ménétriers cornaient et les harpes mélodieusement de sons contemplatifs sonnaient », au milieu des fanfares claironnantes des « messagers et poursuivants d'armes ».

On arriva ainsi au pont d'Arve, à la jonction du chemin que suivait le Comte Rouge. Quand ce prince entendit ce bruit de fête, et surtout quand il vit sur le pont tant de dames, aux coiffures éclatantes de blancheur, et « chevalerie resplendir de si riche resplendissure », il envoya aux informations et apprit que c'était une fête donnée en son honneur. On se garda bien de lui dire que sa femme se trouvait dans ce brillant cortège.

Bonne de Berry, poursuivant sa route, reconnut alors son très redouté seigneur, et « pour le duement honorer » mit pied à terre, prête à s'agenouiller. D'un geste galant, Amédée la releva en « cueillant d'elle un très

(¹) En 1548. Voir les *Mémoires de Vieilleville* (Paris 1757), t. Iᵉʳ, p. 414.

gracieux baiser »; il y eut ensuite entre les deux époux « si doux maintien, bel accueil et contenance » que les assistants se réjouissaient d'entendre leurs propos fleuris. Les deux cortèges marchèrent alors de compagnie au milieu des ors et des soies, des bannières, des reliquaires et des encensoirs que portaient les gens d'église, accompagnant leur évêque venu pour bénir les voyageurs.

A Genève, les fêtes durèrent plusieurs jours. C'était une liesse générale. A travers les rues tendues de tapisseries, le peuple s'amusait à représenter des « histoires par personnages ». Il y eut aussi de nombreuses joûtes où les harnois furent mis en pièces « par pesants coups », les épées et les dagues « chevaleureusement rompues » (¹).

Les représentations dramatiques et les tournois étaient en effet les grandes attractions des fêtes du moyen âge.

On faisait bon accueil, à la Cour de Ripaille, à ces comédiens ambulants qu'on appelait des « tragiteurs », ainsi nommés sans doute parce qu'ils déclamaient des scènes plus ou moins tragiques. Le grand succès des représentations sacrées, connues sous le nom de « Mystères », avait donné l'idée de mettre sur la scène des sujets profanes. C'est ainsi qu'en 1368, Bonne de Bourbon fit jouer par ses ménétriers l'*Histoire des Grandes Compagnies.* Toutefois on continua à représenter sous les yeux de la Cour des sujets religieux; en 1427, à Thonon, on donna l'*Histoire de saint Christophe,* et deux ans après la *Passion de saint Georges.* Ce dernier spectacle attira une telle foule qu'on dut élever des galeries de bois sur la place de la ville, près de la Halle, pour placer les invités (²).

Les joûtes et les tournois, d'une préparation non moins laborieuse, étaient aussi en grand honneur à la Cour de Savoie. Les chroniqueurs nous ont laissé le récit de ces mémorables journées où le Comte Vert, avec ses onze compagnons, soutenait l'assaut des plus valeureux champions, sous les yeux de gentes dames qui récompensaient le vainqueur d'un gracieux baiser. Le Comte Rouge à son tour, pendant la guerre de Flandre, porta non moins glorieusement la croix blanche, dans son combat légendaire contre les chevaliers anglais (³). Les rives du Léman connurent aussi ces fêtes chevaleresques, ces combats singuliers entre gentilshommes n'ayant jamais forfait à l'honneur, ou ces mêlées entre plusieurs chevaliers, luttant à armes « courtoises » émoussées de la pointe, encouragés par les belles châtelaines dont ils portaient les couleurs ou la devise.

Quelques-uns de ces divertissements, au temps de Bonne de Bourbon,

(¹) *Chronique du Comte Rouge,* édition des *Monumenta historiæ patriæ, Scriptores* I, col. 551 à 559.

(²) Preuve XI.

(³) *Monumenta historiæ patriæ, Scriptores,* t. Iᵉʳ, col. 275 et 421.

eurent lieu à Ripaille même, notamment en 1387. Ces fêtes n'allaient point
sans un grand branle-bas. Quand Marie de Bourgogne organisa des joûtes
devant l'hôpital de Thonon, en 1413, il fallut sacrifier la « Banche », sorte de
palais de justice minuscule où se tenaient les audiences de la châtellenie. La
plus belle de ces réjouissances fut provoquée par la visite du duc de Bour-
gogne, Philippe le Bon, au mois d'avril 1422. Plus d'un mois avant, des
écuyers coururent sur les terres ducales pour mander le ban et l'arrière-ban
de la noblesse. Les puissants « bannerets », les chevaliers et les écuyers de la
Bresse et du Bugey, du Genevois et du Faucigny furent invités à se joindre
aux gentilshommes du Chablais et du Pays de Vaud, pour former une cour
imposante pendant ces solennités. Les dames reçurent des invitations parti-
culièrement pressantes. On alla dans les scieries du pays de Gex pour les
bois des lices et les échafaudages, qui disparurent sous les tapisseries et les
étoffes éclatantes. On rapporta de Chambéry de nombreux harnais de joûte,
quatorze douzaines de lances, le grand dais d'apparat et sans doute aussi
cette épée « que l'on portait nue devant Monseigneur » les jours de grande céré-
monie (¹). Des destriers de luxe arrivèrent de tous côtés, des évêchés de Turin
et de Mondovi, de l'abbaye de Pignerol, des écuries des marquis de Mont-
ferrat et de Saluces et même du duché de Lorraine. Pierre de Grolée et Pierre
de Menthon passèrent plusieurs semaines à Genève, laissant 2411 florins et
652 écus de la cassette ducale pour acheter notamment le velours cramoisi, les
étoffes d'or et les riches tissus des Flandres nécessaires à leur prince et à sa
suite. Le duc de Savoie n'avait rien voulu négliger pour impressionner ses
visiteurs. Etincelant dans son armure signée d'un maître milanais, resplen-
dissant sous l'orfévrerie et la pourpre de ses vêtements tout pailletés de
faucons, de lacs de Savoie et de croix d'argent, l'épée au poing et le heaume
enrubanné en tête, le jour des joûtes Amédée le Pacifique chevaucha aux
côtés de son beau neveu de Bourgogne dans l'appareil belliqueux et fastueux du
prodigue Comte Vert ; ce n'était pas encore l'austère ermite de Ripaille.
Sous les yeux des souverains, tandis que sonnaient allègrement ménétriers et
trompettes, de nombreux combats s'engagèrent : les étrangers furent admis à
rompre des lances. Les gentilshommes se piquèrent au jeu. Les fêtes faillirent
devenir sanglantes. « Mais, parce que, par émulation de vertu, deux cheva-
liers l'un de Bourgogne l'autre de Savoie entrèrent en querelle jusqu'à se
défier à outrance pour l'amour d'une mignarde demoiselle de Madame de
Savoie, native de Bourgogne, les princes leur défendirent la lice ». Le prix
des joûtes fut décerné à un Savoyard de grand nom, Compeys, qui reçut un

(¹) 1419. « Item, au furbisseur de Thurin, pour furbir l'espée couverte de vellu noir que l'on
porte devant mondit seigneur ». (Compte du trésorier général 65, fol. 160, et un autre texte de même
date, *Ibidem*, fol. 159.) — Quand Amédée VIII fit son entrée à Moûtiers pour la première fois, le
chapitre alla processionnellement à sa rencontre et fit tenir sur sa tête un baldaquin de toile, suivant
l'usage « in primo adventu ». (Compte du trésorier général 43, fol. 203 v.)

diamant. Des danses et des « mômeries », suivant l'usage, et quelques cadeaux terminèrent ces réjouissances (¹).

Ce joyeux bruit de fête qu'on menait à la Cour de Savoie était parfois brutalement arrêté par un glas funèbre. Quand la mort frappait les hôtes de Ripaille, avant la fondation du prieuré, les gentilshommes se faisaient transporter dans leur sépulture familiale. Une demoiselle d'honneur de Bonne de Bourbon, Guigonne d'Orlyé, fut ainsi conduite à Hautecombe au mois d'octobre 1380 ; suivant une curieuse tradition on avait placé quelques pièces de monnaie sur le corps de la défunte, pendant qu'on célébrait l'office des trépassés dans la chapelle de Ripaille (²).

Quand le maréchal de Savoie, Manfroy de Saluces, mourut à Morges, au mois d'octobre 1435, Amédée VIII, qui était depuis un an dans la solitude, voulut garder auprès de lui ce glorieux vétéran de la guerre de Lombardie (³). Toute la nuit les cloches sonnèrent dans la petite cité vaudoise, tandis que des ermites, des capucins, des chapelains priaient autour de la dépouille mortelle. Le lendemain, après la messe, le corps de l'illustre descendant de la famille de Saluces fut transporté en bateau, veillé par les écuyers du duc. Une cérémonie solennelle fut célébrée à Ripaille. Les abbés d'Abondance et de Filly, les prévôts de Ripaille et de Montjoux officièrent, tandis que soixante-quatre chapelains chantaient et que les cloches sonnaient, tirées par quatre marguilliers. Une aumône, délivrée à plus de cent pauvres, termina la cérémonie. On s'occupa ensuite d'élever le tombeau du défunt dans l'église de Ripaille. On ne sait ce qu'est devenue cette œuvre, faite en grande partie de métal (⁴).

Le pieux Amédée avait envisagé aussi sa fin prochaine. Il voulut d'abord laisser son cœur à Ripaille, tandis que son corps devait être placé avec ceux de ses ancêtres à Hautecombe. Condamnant le luxe affiché par ses prédécesseurs dans les funérailles de sa famille et les prodigalités des sépultures seigneuriales (⁵), le prince-ermite sollicita surtout les prières du clergé. Trois mille prêtres devaient assister à ses funérailles. Dans la cérémonie qui aurait lieu à Ripaille, on offrirait deux cents cierges de cire de 3 livres et quatre grosses torches de 25 livres. Sur le monument qui renfermerait son cœur, on jetterait un drap de velours rouge, d'une valeur de 300 florins, broché d'or

(¹) Ce tournoi eut lieu entre le 4 et le 7 avril 1422. Voir preuve LVII les dépenses faites en 1422 pour le tournoi de Thonon et preuve XXIII les documents relatifs aux tournois à la Cour de Savoie de 1387 à 1425, voir aussi dans le manuscrit 1359 de la bibliothèque de Lyon (ancien 1229 du catalogue Delandine, fol. 23), la relation de ce tournoi ; l'auteur anonyme place à tort cet évènement à 1421.

(²) Voir preuve XIV les dépenses relatives à la sépulture de Guigonne d'Orlyé.

(³) Costa de Beauregard. *Souvenirs du règne d'Amédée VIII*, p. 5, 8, 33, etc.

(⁴) Voir preuve LXIX les dépenses relatives à la sépulture à Ripaille de Manfroy de Saluces.

(⁵) Voir Costa de Beauregard, *Souvenirs du règne d'Amédée VIII*, p. 19, et les *Statuta Sabaudie* édition de 1487, fol. 78.

et portant ses armes. L'abbé de Saint-Maurice, quatre autres prélats et cinq cents prêtres diraient la messe, tandis que les marguilliers sonneraient le glas. Chaque pauvre recevrait une aumône d'un demi-gros, et on servirait aux prélats un dîner honnête. Les religieuses qui diraient le psautier à son intention, en associant à son nom celui de Marie de Bourgogne, recevraient enfin chacune un florin (¹).

Ces dispositions, prises dans son testament du 6 décembre 1439, ont été dans la suite modifiées, puisque non seulement le cœur, mais aussi le corps d'Amédée VIII furent transportés dans sa chère solitude.

La Cour de Savoie célébrait avec solennité non seulement les funérailles mais aussi les grandes fêtes de l'année. On se munissait de grosses torches pour le jour de la Chandeleur, ou de branchages pour la bénédiction des Rameaux. Le Jeudi-Saint, le comte, la comtesse et tous les princes donnaient l'exemple de l'humilité en lavant eux-mêmes les pieds des « pauvres du Christ ». Le lendemain, le « Grand Vendredi », on commémorait la mort du Sauveur par des aumônes extraordinaires. Dans cette Cour si pieuse, les nouveaux prêtres aimaient à dire leur première messe à Ripaille. On ne faisait jamais en vain appel à la bourse du prince quand on l'entretenait de quelque entreprise religieuse. Les pélerinages lointains, les quêtes pour les prisonniers des infidèles, le récit des souffrances endurées dans les pays barbares, les belles paroles de prétendus ermites étaient de sûrs moyens pour obtenir quelques subsides. Sans doute les solliciteurs n'étaient point nécessairement indignes de confiance; quelques-uns même, quand ils allaient à Saint-Jacques de Compostelle ou à Jérusalem, par l'importance de la subvention allouée, paraissaient être même des mandataires du souverain, comme cet écuyer d'Amédée VIII, nommé Maréchal, qui reçut 100 ducats d'or pour se rendre au Saint-Sépulcre (²). D'ailleurs l'étrange aventure d'un certain Grec, à la Cour de Ripaille, avait dû rendre les princes plus circonspects dans leurs générosités.

Le Comte Rouge reçut un jour la visite d'un étranger, au visage basané et à la barbe longue, qui s'efforçait de racheter, par la gravité de son maintien, la mauvaise impression causée par son délabrement. C'était au moment de la mort d'Urbain VI, l'adversaire de Clément VII, ce premier pape d'Avignon que la Savoie avait acclamé, surtout parce qu'il était issu de la famille amie de Genève. Le nouveau venu causa au prince par interprète : il ne parlait d'ailleurs que de cette façon pour mieux jouer son rôle. Il se fit passer pour un parent du patriarche de Constantinople; ses sympathies pour Clément VII lui auraient valu l'inimitié du défunt pape, qui le fit dépouiller

(¹) Cette partie du testament d'Amédée VIII, relative à ses obsèques à Ripaille, est inédite et conservée aux archives de Turin.

(²) Voir preuve XII les dépenses relatives aux dévotions et aux aumônes de la Cour de Savoie de 1377 à 1440.

de tous ses biens et jeter dans les prisons de Rome. Le crédule Amédée
s'apitoya sur le sort de l'inconnu. Il le garda quelque temps auprès de lui, puis
le lesta d'une grosse somme d'argent, lui donna douze chevaux et autant de
valets pour lui permettre de tenir dignement son rang en se rendant à
Avignon. Clément VII ne pouvait manquer de faire bon accueil au protégé
du comte de Savoie, surtout en le voyant arriver en si bel équipage. De
nouvelles générosités permirent à l'étranger de grossir encore son escorte et
de continuer son rôle sur une plus vaste scène ; on annonça bientôt son arrivée
au roi de France. Son passage faisait sensation, quand on le voyait paraître
sous une chape somptueuse, avec des sandales dorées, plus richement habillé
que les évêques de la région, toujours chevauchant au milieu d'un brillant
cortège d'écuyers. Le roi, les grands seigneurs, les couvents comblèrent de
riches cadeaux ce grave personnage, qui les payait en belles promesses.
L'abbaye de Saint-Denis, désireuse d'avoir les reliques du martyr restées en
Grèce, le chargea de les lui faire rapporter. Le pseudo-prélat partit en effet
avec deux religieux de ce couvent jusque sur le bord de la mer. Mais quand
ses riches bagages eurent été chargés dans un bateau, il laissa les moines se
morfondre sur le rivage. On apprit alors, un peu tard, qu'on avait été victime
d'un Grec nommé Paul Tanari, qu'Urbain IV avait en effet jeté en prison,
mais pour avoir usurpé à Rome le nom du patriarche de Constantinople ([1]).

Les fondations religieuses des environs de Ripaille sont des témoignages
de la piété de nos anciens princes. Le couvent des dames de Lieu, près de
Perrignier dans le bas Chablais, reçut souvent la visite de Bonne de Bourbon
et de Bonne de Berry, aimant à retrouver d'anciennes personnes de leur suite
sous la coiffe monacale, dans le réfectoire où on leur offrait si souvent à dîner ; ce
monastère fut aussi l'objet des faveurs de Marie de Bourgogne et d'Amédée VIII :
l'une lui donna une belle cloche, l'autre fit refaire le chœur, le clocher et la
toiture du sanctuaire. La forêt de Lonnes, sur les pentes d'Armoy, depuis
l'accident de chasse du Comte Rouge, que l'on tentait d'accréditer pour
expliquer sa mort, suscita chez son fils naturel, Humbert de Savoie, le désir
de purifier par la prière le lieu néfaste. Sur le chemin de piétons allant de
Thonon au Lyaud, à mi-hauteur, ce prince fit construire en pleine forêt,
dans le royaume du légendaire sanglier, un ermitage de religieux bénédictins
qu'il dota assez richement : cette chapelle fut éphémère, emportée au siècle
suivant par l'occupation bernoise ([2]).

Au bout de Ripaille, Amédée VIII s'intéressait aussi à la chapelle de
Saint-Disdille. Le prieur de Thonon et les chanoines de Ripaille en assuraient
régulièrement le service. Avant de partir pour Bâle, le nouveau pape ne

([1]) *Chronique du religieux de Saint-Denys,* édition BELLAGUET, dans la *Collection des documents
inédits de l'histoire de France* (Paris 1839), t. I^{er}, p. 637. Cet évènement se passait en 1389.

([2]) Cette fondation est de 1430. GONTHIER, *Œuvres historiques,* t. II, p. 120.

manqua point de lui faire, par testament, de nouvelles générosités. Il aimait sans doute à évoquer le souvenir de l'humble église, où l'attirait autrefois sa promenade sur les bords de la Dranse. D'ailleurs la régularité du service divin était très appréciée par les habitants de ce petit bourg, assez important au xv⁰ siècle pour être muni d'une auberge qui hébergea plusieurs semaines un évêque, au moment de l'élection de Félix V.

Les différentes églises de Thonon ne sollicitèrent jamais vainement la générosité de la Cour. Toutefois celle qui intéressa plus particulièrement Amédée VIII fut l'église des Augustins, dont il fit commencer la construction en 1427 par un religieux de cet ordre, frère Jean de Fribourg; les travaux ne purent pas être menés bien activement, faute d'argent. Quand ce prince fut devenu souverain pontife, il autorisa en 1443, pour une période de dix ans, des quêtes au profit de cette œuvre, promettant aux bienfaiteurs sept années d'indulgence (¹).

Il serait facile de multiplier ces pieux exemples en citant les nombreuses fondations religieuses faites sous le règne d'Amédée VIII et de son fils. Rappelons seulement la protection que ce dernier accorda à sainte Colette, lors de la fondation du couvent des Clarisses de Vevey, dont le cloître allait attirer la fille et la petite-fille de l'ermite de Ripaille (²).

L'observation si rigoureuse par la Cour des grandes fêtes de l'année, ses bienfaits envers les églises et les couvents témoignaient de la profonde piété de nos anciens princes. Les membres du clergé, à cette époque, représentaient-ils dignement l'Eglise toute puissante? Les prêtres de Savoie échappaient-ils aux accusations portées dans toute la chrétienté? La lecture des visites pastorales du temps d'Amédée VIII prouve malheureusement que cette corruption de mœurs ecclésiastiques avait aussi gagné le diocèse de Genève.

En 1413, si les curés de Tully et de Concise, aux environs de Ripaille, ainsi que ceux de Massongy, d'Excenevex et d'Armoy, se distinguaient par l'austérité de leur vie, celui de Brécorens se faisait remarquer par une fâcheuse tendance à aliéner les biens de son église; celui de Vailly était d'une ignorance notoire, sauf sur certain chapitre qu'il avait la curiosité de connaître trop souvent : l'amie qui vivait sous son toit avait transformé la cure en auberge; le desservant de Margencel menait une vie aussi dépravée, buvant l'argent des fondations et oubliant de dire sa messe. A Thonon même, malgré le séjour de la Cour, le curé dut être menacé de la privation de son bénéfice s'il continuait de vivre publiquement dans le désordre (³). Amédée VIII essaya d'entraver

(¹) Preuve XII et archives de Cour à Turin. Bullaire de Félix V.

(²) Voir A. DE MONTET, *Documents relatifs à l'histoire de Vevey* dans le t. XXII, p. 453, des *Miscellanea di storia italiana*.

(³) Voir preuve XVI les documents sur le clergé du bas Chablais de 1380 à 1436.

ces scandales en menaçant de peines sévères celles que le peuple appelait, dans sa langue imagée, « preveressa », femmes de prêtres [1]. Ces mœurs licencieuses provoquaient la verve des satiriques et les critiques des membres du clergé qui rêvaient une Eglise immaculée [2].

Cette réprobation de l'inconduite des ecclésiastiques se trahissait déjà au commencement du xv⁰ siècle par des actes graves. La réforme de l'Église, soulevée par le concile de Constance et répandue dans toute la chrétienté par les paroles autorisées des Pierre d'Ailly, des Gerson, des Clémanges, faisait lentement son évolution. Dans les états d'Amédée, à Genève, un certain frère Baptiste se faisait remarquer, du haut de la chaire, par une telle violence que Martin V pria le duc de le faire appréhender pour hérésie [3]. C'était un grief commode pour arrêter les partisans de l'austère Église primitive. L'année suivante, en 1430, deux autres religieux furent aussi pris au Pont de Beauvoisin. L'un d'eux qui se disait ermite, interrogé par l'évêque de Belley, fut convaincu d'hérésie et brûlé pour l'édification du peuple. Un autre moine de Genève, plus prudent, se borna à exprimer son dégoût par le pinceau. Dans une peinture naïve, qu'il exécuta en 1401, le pape, enfanté par une bête monstrueuse, devenait aussitôt la proie des démons, tombant dans une chaudière embrasée en compagnie de moines, d'évêques et de cardinaux. Tous, le jour du jugement dernier, disait le bon moine en manière de commentaire, tous, même le souverain pontife, seraient examinés d'après leurs actes, et il ne servirait de rien de vouloir se défendre [4].

L'éclat des fêtes de la Cour de Savoie dissimulait, tout au moins jusqu'à l'avènement d'Amédée VIII, de grosses difficultés financières.

Les expéditions d'Orient et de Naples avaient entouré d'une auréole glorieuse le nom du Comte Vert, mais épuisé les ressources de ses états. Sous son règne et celui de son fils, on fit argent de tout. Les revenus domaniaux étaient mis en gage, les charges publiques vendues au plus offrant. Les hauts fonctionnaires consentaient des prêts sur leur office, se rattrapaient par des gains illicites, devenaient concussionnaires et achetaient leur réhabilitation moyennant finance. Les établissements des juifs et les banques lombardes payaient cher leur commerce usuraire ; de temps en temps, aux époques de crise, on leur faisait rendre gorge, mais sans les expulser ; malgré tous les expédients, les princes ne pouvaient se passer de leur concours [5].

[1] *Statuta Sabaudie* (Turin 1487), fol. 66 v.

[2] Voir la diatribe du prévôt de Lausanne, Martin Le Franc, dans le *Champion des Dames*, publiée par M. A. PIAGET dans son *Martin Le Franc*, p. 216.

[3] Bref du 4 novembre 1429, publié dans GUICHENON, *Histoire de Savoie*, preuves p. 274.

[4] SCARABELLI. *Paralipomeni di storia piemontese*, p. 192.

[5] Voir CIBRARIO, *Istituzioni della monarchia di Savoia*, 2ᵐᵉ partie, *Specchio cronologico*, p. 149, 151 et 162. Voir aussi un mandement, daté de Ripaille du 14 juillet 1384, par lequel Bonne de Bourbon et le Comte Rouge se procurent de l'argent pour la guerre du Valais, « tam mutuo super usuris... quam super officiis nostris ». (Turin, bibliothèque du Roi, M. P. 160, n° 79.)

Les joyaux de la Couronne étaient constamment entre les mains des juifs. On ne faisait aucun crédit sans gage. L'architecte de Ripaille avait été obligé un jour de se faire prêter de l'argent sur l'orfévrerie de sa propre ceinture pour payer les ouvriers ([1]). Les conseillers du prince, ses vassaux offraient à leur souverain leur bourse et leurs parures ([2]). Ce dévouement ne pouvait empêcher l'intervention des usuriers. Bonne de Bourbon, au moment de l'acquisition des domaines du seigneur de La Tour en Valais, paiera aux lombards de Fribourg un intérêt de 43 %, et encore était-ce une faveur que ses gens disaient avoir obtenue « à très grande peine » ([3]). On avait vu auparavant un juif de Chambéry réclamer à la municipalité une somme prêtée à 88 % ([4]).

Les juifs formaient une manière de syndicat dont les droits étaient reconnus moyennant une lourde patente. Les deux israélites qui vinrent à Ripaille, en mars 1390, pour faire confirmer les privilèges de leurs coreligionnaires, laissèrent entre les mains du prince une grosse somme. La protection leur était assurée s'ils respectaient les règlements pris à leur égard. Ils devaient habiter un quartier spécial, porter sur l'épaule gauche une « rouelle » blanche, large de quatre doigts, s'enfermer pendant la Passion et ne pas causer aux chrétiens les dimanches et jours fériés. L'opinion publique était très surexcitée contre eux. Un israélite s'oublia un jour jusqu'à dire à un curé qu'il était moins usurier que lui, car il faisait payer sa messe un florin quand elle ne valait pas un sou; bien qu'il fut convaincu encore d'avoir abusé de la femme d'un de ses débiteurs et d'avoir crié à de bons catholiques qu'il crucifierait le Christ s'il revenait sur la terre, il s'en tira sain et sauf, grâce à sa fortune qui lui permit de payer une grosse amende. Le peuple ne pouvait pardonner leurs richesses aux enfants d'Israël, mais le souverain était obligé de les ménager. Amédée VIII, qui eut la naïveté de donner de l'argent à certains d'entre eux pour provoquer leur conversion, ne se contenta point de prendre leur défense dans les *Statuta Sabaudie;* il les protégea non moins énergiquement quand il fut devenu souverain pontife, à un moment où les

([1]) Preuve VI.

([2]) Le 27 juin 1391, Guigues Ravays, seigneur de Saint-Maurice, est remboursé du prêt fait au Comte Rouge pour le rachat de ses bijoux. (Compte du trésorier général 38, fol. 121.) — Le comte de Genève prêta au Comte Rouge un collier de perles et de pierres précieuses qui fut engagé à Paris pour 400 francs, somme qui servit à l'achat d'un tapis de parement. Le marchand revendit le collier 1000 francs. On en donna la moitié au comte de Genève. (Compte d'Eg. Druet 1389-1391, fol. 51 v. aux archives camérales de Turin.) Voir aussi Cibrario, *Specchio cronologico,* p. 134, 145, 158.

([3]) « Nous arriviames à Fribourg cest jeudi prouche passé... et voz gages et joyaulx nous havuns mis et engagié pour 2500 florins bon poids es lombars à 2 d. pour libre pour chascone septmaine jusques à tant que lesdits 2500 florins soyent payés. Et au cas que lesdits lombars ne seroyent payé de cy à la prouche feste de la S. Jehan Baptiste, que lesdits lombars puissient faire desdits joyaulx à lour volunté ». Lettre adressée le 14 février [1377] à Bonne de Bourbon par le bailli de Vaud, Ant. Champion et Franç. Bonivard. (Turin, archives de Cour. Protocole *Genevesii* 103, fol. XV bis.)

([4]) En 1349. *Mémoires de l'Académie de Savoie,* 2ᵐᵉ série, t. II, p. 97.

moines, surtout les ordres mendiants, excitaient leurs auditeurs à courir sus
aux juifs, pour les piller et les tuer(¹).

A la fin du règne de son fils, Bonne de Bourbon avait essayé d'enrayer
le désordre des finances par un règlement sévère des dépenses de sa maison. Il
fut décidé le 11 mai 1390, à Ripaille, que les dépenses de bouche de l'hôtel
de Bonne de Bourbon, en y comprenant celles de Bonne de Berry et du
Comte Rouge quand ils se trouvaient avec elle, ne devraient pas dépasser
18,000 florins petit poids par an, soit 1500 florins par mois, c'est-à-dire chaque
mois environ 21,795 francs de notre monnaie(²). Le maître d'hôtel serait tenu de
payer sur ce chiffre l'aumône quotidienne, mais ne solderait pas les dépenses
d'hôtellerie faites par les étrangers logés en dehors de la Cour. Ce crédit
était considéré comme suffisant pour assurer en temps ordinaire le service de
la table d'une façon honorable et même opulente. S'il survenait quelque hôte
de distinction ou quelque fête, des crédits supplémentaires seraient alloués
au maître d'hôtel. Il fut décidé aussi que les recettes affectées à ces crédits
ne pourraient pas être l'objet de virements(³).

Amédée VIII ne renonça pas complètement au système fiscal de ses
prédécesseurs. Si l'on examine les comptes du trésorier général de Savoie,
on voit que ce prince dut recourir comme ses ancêtres à de nombreux prêts
hypothéqués sur des offices ou des domaines; sa justice ne fut pas impi-
toyable non plus à ceux qui purent racheter leurs fautes ou leur infidélité
par de grosses amendes. On voit en effet, pour l'année 1436 par exemple,
que le trésorier encaissa le produit d'assez nombreuses transactions sur des
condamnations pour usure ou autres délits. On remarque surtout que sur
un budget dont les recettes s'élevaient à 153,690 florins, il y avait le quart
environ de ces ressources provenant encore d'emprunts. Amédée VIII connut
comme ses prédécesseurs et·successeurs la difficulté de boucler un budget.
Les recettes ordinaires s'élevaient, en 1436, à 100,000 florins environ et étaient
constituées soit par les revenus domaniaux et judiciaires des châtellenies soit
par une sorte d'impôt personnel, appelé « subside » ou « don gratuit », voté
annuellement par les États généraux et variant suivant les besoins du moment.
En la même année, les dépenses s'élevèrent à 194,202 florins. Sur ce chiffre
les paiements faits pour la table, l'habillement, les pensions et les salaires,
ainsi que l'assignation spéciale des chevaliers de Ripaille atteignaient environ

(¹) Voir preuve XXXIII les documents sur la condition des juifs en Savoie de 1390 à 1430; les
patentes du 3 décembre 1414 pour la conversion d'un juif. *Mémoires de la Société savoisienne*, t. XV,
p. 29; les *Statuta Sabaudie*, édition de 1487, fol. 2; le mémoire de COSTA DE BEAUREGARD intitulé
Notes et documents sur la condition des juifs en Savoie dans les siècles du moyen âge, dans le tome XI
de la 2ᵐᵉ série des *Mémoires de l'Académie de Savoie*. Voir aussi la bulle de Félix V du 6 des ides
de mars 1444. (Turin, archives de Cour. Bullaire de Félix V, vol. V, fol. 53 v.)

(²) Suivant les évaluations de CIBRARIO, *Della economia politica del medio evo* (Torino 1839),
page 503. D'après cet auteur le florin petit poids valait alors 14 fr. 53.

(³) Protocole *Genevesii* 106, fol. 174, à Turin, archives de Cour.

60,000 florins ; les services politiques ou administratifs, tels que les ambassades et la trésorerie des guerres, l'artillerie, les assises judiciaires et surtout le chapitre des dons absorbaient 70,000 florins. Les ressources régulières ne suffisaient donc pas à assurer sans déficit la marche des services ordinaires de la maison ducale et de l'état. Il y eut en effet, en 1436, un excédant de dépenses s'élevant à 40,461 florins. Toutefois cette situation obérée, au moins sous Amédée VIII, était exceptionnelle. La sage administration du prince avait si fortement relevé le crédit de la maison de Savoie que le duc était devenu le créancier du roi de France pour l'énorme somme de 33,000 ducats et qu'une partie des recettes ducales, soit plus de 11,000 florins en 1436, fut employée à l'acquisition de diverses seigneuries. Les marchands de Genève, si circonspects à l'époque du Comte Rouge, avaient une telle confiance qu'ils se portaient caution alors pour les engagements financiers de leur prince (¹).

Cette nécessité de recourir aux emprunts sur les offices et de vendre les charges publiques, surtout sous les règnes d'Amédée VI et d'Amédée VII, avait nécessairement une fâcheuse répercussion sur les sujets du prince. Le châtelain, ce fonctionnaire universel, à la fois juge, intendant du domaine et comptable, était malheureusement tenté d'abuser de son omnipotence. C'était d'ailleurs un magistrat intéressé : il bénéficiait dans un grand nombre de cas du quart des amendes prononcées par son tribunal.

Quelle était la situation des basses classes à cette époque où la féodalité brillait d'un si vif éclat à la Cour?

A la fin du xivᵉ siècle et dans la première moitié du siècle suivant, la châtellenie de Thonon, circonscription administrative qui englobait le canton actuel de ce nom et une partie de ceux du Biot et de Boëge, était habitée par des cultivateurs de conditions différentes. Les plus mal partagés étaient les taillables, appelés suivant les cas « taillables acensats, taillables à la garde du comte, taillables à miséricorde, censats et taillables à miséricorde, censits ».

Ce mot de « taillable à miséricorde » était, à cette époque, plus effrayant que la chose. Cette expression et les précédentes servaient à désigner des gens qui vivaient libres, mais mouraient serfs. C'étaient les membres de la classe la plus basse de l'échelle sociale, celle des « mainmortables », dont les biens revenaient au seigneur, en vertu du droit d'échute, si le défunt mourait sans enfants mâles : ils avaient en effet « la main morte » pour tester; la fille ne pouvait hériter de son père, ni la femme de son mari ou de son fils. On les appelait aussi « taillables », parce qu'ils étaient astreints au paiement d'un impôt appelé taille, et encore « censats » ou « censits », parce que certaines redevances par eux dues portaient le nom de cens.

Il ne faut donc point s'abuser sur la signification de ce terme de « tail-

(¹) Voir preuve LXXI le résumé du compte du trésorier général de Savoie en 1436 et preuve LXX les actes politiques d'Amédée VIII pendant son séjour à Ripaille de 1435 à 1439.

lable à miséricorde », qui apparaît encore souvent sous le règne d'Amédée VIII et ceux de ses successeurs. Depuis longtemps déjà, en Savoie comme ailleurs, le seigneur n'avait plus le droit de « tailler » son sujet à sa guise. A la fin du xiiie siècle, la stipulation minutieuse des redevances dues par le taillable à son suzerain prouve que sa condition n'avait plus l'odieux arbitraire des âges précédents. Cette expression équivoque qui a subsisté si longtemps était une allusion, non plus au paiement des tailles, mais à l'impossibilité du taillable de tester sans le consentement, sans la miséricorde du seigneur, qui se manifestait sous forme de droit fiscal.

Amédée VIII, dans ses *Statuta Sabaudie*, devenu le code de ses états à partir de 1430, stipule expressément que les seigneurs ne pouvaient se baser, pour l'exaction de leurs droits, que sur les termes des antiques reconnaissances et sur les choses légitimement reconnues (¹).

La condition des plus basses classes de la société n'avait donc plus le caractère arbitraire de l'ancien droit féodal. Voici quelle était, dans bien des cas, l'origine des engagements qui liaient à perpétuité un taillable et ses enfants à son suzerain.

Quand un domaine arrivait entre les mains du prince à la suite d'une échute, c'est-à-dire après la mort sans enfants mâles du dernier tenancier, le châtelain ducal, si la terre appartenait à la Couronne, mettait les biens en adjudication. L'adjudicataire payait alors un droit d' « introge », c'est-à-dire une somme plus ou moins importante représentant une partie de la valeur du domaine ; il s'engageait en outre à payer annuellement, lui et ses descendants, des tailles et des cens en argent et en nature, minutieusement stipulés dans une sorte de bail emphytéotique qu'on appelait « albergement ».

Si le domaine adjugé était celui d'un mainmortable, l'adjudicataire était soumis à cette malheureuse condition. Mais il pouvait toutefois y échapper moyennant le paiement d'un droit de « sufferte ».

On ne trouve pas en effet rien que des mainmortables ; à cette époque, parmi les gens de la campagne, il y avait beaucoup aussi d'hommes « liges et francs », c'est-à-dire de sujets tenus envers leur suzerain au serment de fidélité, à l'hommage lige, mais conservant leur liberté.

Il faut aussi ne pas oublier, pour juger équitablement la situation des classes non privilégiées, qu'à cette époque la taillabilité était surtout réelle ; qu'un homme franc pouvait parfaitement, d'un côté posséder certains biens francs dont il disposait par testament et d'autres immeubles au contraire taillables, astreints à la condition de mainmorte, sans qu'il fut devenu personnellement, par la propriété de ce domaine, mainmortable lui-même (²).

(¹) *Statuta Sabaudie,* édition de 1487, fol. 58.
(²) Voir preuve II les documents relatifs à la condition des classes agricoles, aux impôts et aux communautés rurales du Chablais de 1365 à 1442.

Cet adoucissement aux rigueurs du premier droit féodal fut accompagné, en Chablais comme dans les autres régions, d'un mouvement d'émancipation des populations urbaines.

Le souverain, pour mieux briser une noblesse indisciplinée, s'appuya sur les gens des bonnes villes, s'assurant leur affection par des privilèges, et les enlevant à l'arbitraire seigneurial. L'enceinte des villes franches, protégées par un régime de liberté et de paix, devint le refuge des taillables qui voulaient échapper à la rigoureuse condition de la mainmorte. Evian, les Allinges, Thonon, Yvoire, Lullin et Féternes, depuis le xiiie ou le xive siècle, devinrent des centres industrieux grâce aux libérales franchises octroyées par les princes de Savoie (¹). Le séjour persistant de la Cour à Ripaille, puis à Thonon, finit par attirer dans cette cité une population qui lui assura bientôt le premier rang dans la province du Chablais. Les cent feux qui composaient la ville en 1411 furent doublés avant la fin du siècle. De nouvelles fontaines, de nombreux fours, d'importants agrandissements en dehors de l'enceinte primitive témoignent de cette prospérité (²).

Si la condition des habitants des petites villes ou des campagnes est moins sombre qu'on ne l'imaginerait, en prenant à la lettre certaines expressions du droit féodal, il ne faut point toutefois se leurrer d'un optimisme exagéré. Il y avait, tout au moins à l'époque du Comte Vert, une quantité de gens sans bien, incapables même de vivre dans la pire des conditions, sur un domaine de mainmorte, puisqu'ils n'avaient rien pour payer le droit d' « introge » indispensable pour être déclaré adjudicataire. Ils ne pouvaient payer leurs impôts et étaient réduits à la mendicité. La proportion de ces misérables est parfois effrayante dans le bas Chablais, atteignant le cinquième, le quart, le tiers et parfois presque la moitié de la population, comme à Brécorens, Perrignier, Draillant, Orcier, Margencel, Tully et Concise en 1373 et en 1379. Les villes mêmes, malgré leur commerce, n'échappaient point à la misère : à Thonon, en 1374, trente-cinq feux, presque le tiers des habitants, étaient insolvables. L'émigration guettait ces familles : un certain nombre s'expatriait déjà à cette époque et les biens restaient en friche. En 1402 on ne trouva personne pour louer les prés de Ripaille.

La pauvreté des populations du Chablais apparaissait au prince d'une façon plus tangible encore par la difficulté des recouvrements. L'organisation fiscale était cependant déjà bien développée. Des « commissaires d'extentes » allaient de châtellenie en châtellenie, de village en village, vérifier si les droits du prince étaient bien perçus, si toutes les redevances étaient conformes à leurs registres ; des « métraux » », exacteurs institués par le châtelain, veillaient

(¹) Voir ces franchises dans le *Recueil* publié par Lefort et Lullin, dans le tome XIII des *Mémoires de la Société d'histoire et d'archéologie de Genève.*

(²) Voir preuve VIII les documents sur les séjours de la Cour à Thonon.

d'autant plus rigoureusement au paiement des tailles et redevances qu'ils étaient fermiers de leur petite charge. Le fisc s'emparait du bétail, des objets précieux, du mobilier, des vêtements, enlevant jusqu'à la chemise des insolvables, agissant avec tant d'âpreté qu'Amédée VIII dut interdire à ces agents trop intéressés la levée des « gages », ainsi qu'on appelait les objets saisis ('). Aussi ne faut-il point s'étonner si certains habitants refusaient l'entrée de leur maison aux agents de l'administration ou bien les accablaient de coups et d'injures (²).

Le curé ne parvenait guère plus facilement à se faire payer ses dîmes, toujours obligé à veiller les fraudes. La licence de ses mœurs explique facilement la diminution de son autorité. Les violences de quelques ecclésiastiques soulevaient aussi de vives récriminations. Le curé de Margencel, malgré des injonctions réitérées, sous les yeux mêmes du représentant du prince lui défendant de passer avec sa charrue sur la terre du voisin, bravait cette interdiction et ruinait la récolte de son paroissien, qui le traitera d'assassin en plein tribunal; un autre ecclésiastique sera battu, un troisième soulèvera contre lui tout un hameau; on se disait que l'officialité avait enlevé le peu qui lui restait à un habitant de Thonon, nommé Berlion, en lui promettant de lever l'excommunication encourue par ce malheureux pour dettes (³).

Il y avait déjà un vent de révolte qui agitait les gens du peuple contre les classes privilégiées. Les nobles aussi bien que les prêtres étaient l'objet de vives altercations, dégénérant en rixes et motivant l'intervention de la justice.

Le châtelain, saisi en première instance, essayait de mettre les plaignants d'accord en les condamnant souvent tous les deux. Mais ces magistrats inférieurs étaient eux-mêmes très violemment discutés, soit qu'ils eussent perdu leur prestige par leurs prévarications, soit qu'ils fussent jugés sur les excès et les abus trop nombreux de leurs subalternes.

La « Banche » de Thonon, local où se tenaient les assises judiciaires de la châtellenie, fut souvent le théâtre de scènes injurieuses. Les mécontents traitaient le magistrat de « coquart », de mauvais juge, et allaient même jusqu'à le menacer de l'épée. Ces injures n'atteignaient guère que le châtelain, mais parfois elles passaient au-dessus de sa tête pour viser le souverain : un certain Bonjon, de Thonon, déclara un jour de l'année 1415, en pleine audience, que si le seigneur comte ne lui rendait pas bonne justice, il ferait appel à l'empereur : une bonne amende de 18 sous lui apprit combien trop parler nuit. Le refus opposé par de nombreux habitants de la châtellenie de Thonon, quand on leur demanda de remplir leur service militaire dans la chevauchée

(¹) *Statuta Sabaudie*, édition de 1487, fol. 24.

(²) Voir preuve III les documents relatifs aux rébellions du peuple contre les agents du prince, le clergé et la noblesse de 1365 à 1451. Voir aussi preuve II les textes concernant la condition des classes agricoles.

(³) Preuve III.

du Comte Rouge, lors de la campagne du Valais de 1384 (¹), est encore plus caractéristique. Ces symptômes d'indépendance laissent supposer chez les basses classes une condition moins rigoureuse qu'on ne l'imagine habituellement.

Cette population du moyen âge était d'une vie exubérante. Aux audiences de la châtellenie de Thonon, on voit surtout des gens qui se disputent, se battent ou cherchent une bonne fortune dans la maison du voisin (²).

Le magistrat était porté à l'indulgence pour les intempérances de langage. On pouvait, pour quelques sous, se traiter de teigneux, d'hérétique et employer des épithètes plus ou moins gauloises ; quand ces injures pouvaient porter quelque grave préjudice, l'amende s'élevait. Un marchand de Nyon, accusé de déloyauté, fit condamner son insulteur à 7 florins 6 sous ; un cultivateur de Lullin, traité de lépreux, mit son adversaire dans l'obligation de payer une amende de 11 florins 3 sous. Les rixes étaient également réprimées peu sévèrement, sauf quand il s'agissait de protéger l'enfance : la servante du curé de Margencel, pour avoir frappé un petit garçon sur le cimetière, dut donner 3 florins.

Les fraudes ou les atteintes à la propriété étaient punies avec beaucoup plus de sévérité que les attentats contre les personnes. Les marchands devaient veiller avec soin à se servir de mesures contrôlées ; s'ils étaient surpris à tricher sur la qualité ou la quantité, ils encouraient de grosses amendes atteignant parfois 15 florins. Il fallait surtout se défier des bouchers ou des meuniers. Cette protection du consommateur dissimulait un malaise économique causé par la défense de l'exportation des produits du pays : les poursuites intentées pour des infractions sur ce chef sont fréquentes, motivées par la difficulté des approvisionnements de l'hôtel ducal.

Les détenteurs d'objets trouvés se mettaient en contravention en ne faisant pas une déclaration à la justice. A plus forte raison les larcins étaient-ils sévèrement réprimés, d'abord par des amendes relativement élevées, ensuite par des supplices dont le plus ordinaire était la perte de l'oreille. Le voleur, préalablement soumis à la torture, était fouetté en place publique et conduit, pour subir sa peine aux fourches patibulaires, érigées à l'ouest de Thonon sur le territoire d'Anthy. Le voisinage de la Cour leur permettait parfois d'échapper à la rigueur de la justice. Les sœurs d'Amédée VIII obtinrent en 1411 la grâce d'un malheureux condamné à ce châtiment. Les princes étaient d'ailleurs bienveillants à cette époque sous l'influence de Marie de Bourgogne, depuis le jour où elle avait fait élargir les prisonniers de l'évêque de Genève, invoquant l'usage français accordant ce droit de grâce aux souverains entrant dans une ville de leurs états.

(¹) Preuve III.

(²) Voir preuve IV les amendes prononcées à l'audience de la châtellenie de Thonon de 1366 à 1440.

Les justiciables du châtelain, condamnés peut-être trop souvent à des amendes exagérées, jouissaient toutefois de certaines garanties. Les plaintes non fondées étaient sévèrement punies. Les jugements rendus contre eux étaient susceptibles d'appel, suivant l'importance des cas, par devant le juge du Chablais qui tenait chaque année des assises ambulatoires; le Conseil résidant du prince pouvait aussi les évoquer à son tribunal ainsi que la Cour suprême des « Assises générales », dont les juges étaient étrangers aux autres magistratures de l'état et pouvaient rédiger leurs arrêts en toute impartialité.

Il était interdit de se rendre justice soi-même. Un individu, convaincu d'avoir enlevé un barrage élevé indûment par un voisin sur le cours du Lancion, sera puni aussi sévèrement que le coupable. Une femme de Tully, traitée de « ruffiane et de preveressa », sera condamnée à une amende plus forte que la personne qui l'avait insultée : elle avait eu le tort de saisir par ses vêtements la commère trop bavarde.

On est surpris de constater le soin pris par l'autorité pour faire respecter les propriétés et les personnes. Les biens sont délimités par des bornes et les empiètements rigoureusement punis : la fortune des mineurs se trouve sauve-gardée par des inventaires. De minutieux règlements, l'une des parties impor-tantes des *Statuta Sabaudie,* furent élaborés par Amédée VIII pour défendre les intérêts de son peuple.

Il ne faudrait point croire qu'à cette époque il y eut dans les villes seulement, grâce aux franchises, possibilité pour les habitants de gérer eux-mêmes leurs affaires communes. Dans les paroisses il y avait aussi des repré-sentants de la communauté, chargés de prendre la défense des habitants vis-à-vis de l'administration. On les appelait « prudhommes ». Ce sont eux qui furent chargés d'édifier les agents du fisc concurremment avec les curés quand le Comte Vert fit lever les subsides de 1373. On rencontre ces prud-hommes à Concise, à Tully, à Margencel, à Reyvroz, à Orcier, à Draillant, à Perrignier, à Cervens, à Fessy, à Brécorens, lors du passage du châtelain de Thonon, c'est-à-dire dans presque toutes les communautés rurales de sa circonscription. L'origine de ces prudhommes reste mystérieuse; il est vrai-semblable et même certain dans beaucoup de cas qu'ils représentaient moins une paroisse qu'un hameau, qu'un groupe d'habitants jouissant de certains biens en commun, propriétés collectives dont ils défendaient jalousement l'accès, comme on peut le voir par les amendes obtenues contre ceux qui attentèrent aux biens des communautés de Lunage, de Ransuaz, de Chessez-sur-Anthy, de Marclaz, de Mesinges et autres petits villages et hameaux situés dans l'étendue de la châtellenie de Thonon. Ces communautés avaient des charges qui leur étaient aussi personnelles, notamment celle de l'entretien des chemins longeant leurs biens. Il y avait des assemblées de temps à autre: l'église ou le cimetière, suivant le temps, servaient de lieu de réunion. Les papiers de la communauté étaient placés dans une « arche » souvent aussi

déposée dans l'église, qui servait ainsi à tous les usages publics, même à la proclamation des actes judiciaires ou aux adjudications (¹).

Si l'on pénètre du temps d'Amédée VIII dans les maisons des paysans, on trouvera une prospérité qui contraste avec la misère des règnes précédents. Les gens étaient occupés à des distractions qui prouvaient de l'aisance et de la finesse d'esprit. Les jeux de hasard étaient fréquents ; les pertes d'argent engendraient des rixes et Amédée VIII dut les interdire, sauf aux gens mariés, sans doute pour les retenir plus facilement à la maison. Un habitant d'Armoy, pris en contravention au jeu de cartes, en 1440, dut payer 4 sous d'amende. Par contre, le noble jeu des échecs et les exercices d'adresse, comme le tir à l'arc, étaient vivement encouragés par l'autorité. On permettait même aux adversaires d'intéresser la partie en jouant la consommation (²).

L'importance du mobilier de certaines familles, prises même dans la plus basse classe, celle des mainmortables, est bien faite pour surprendre. On trouva dans la maison d'un certain Hudry Dubois, habitant de Saint-Disdille, dont la succession fut dévolue au duc en 1454, non seulement des outils pour la culture des champs, du linge, des lits bien garnis, mais encore de la vaisselle relativement luxueuse. Dans cette maison, on se servait en temps ordinaire d'écuelles, de « tranchoirs » et de pots en bois. Il y avait cependant aussi de beaux étains, treize pots, une aiguière, quatre plats ronds et sept écuelles à oreilles. Les provisions de bouche permettaient de faire honneur aux convives : on allait au grenier prendre du porc ou du jambon ou du bœuf salé ; il n'y avait pas moins de cinquante-deux pièces de bœuf dans la saumure au moment de l'inventaire (³).

Après la lecture de ces détails de mœurs sur les différentes classes de la société, d'après des documeuts concernant toutefois une petite région, celle des environs de Ripaille, il semble qu'on puisse dire avec Olivier de la Marche, l'écho des contemporains d'Amédée VIII : sous le règne de ce prince, la Savoie était « un pays si sagement gouverné qu'il était le plus riche, le plus sûr et le plus plantureux de ses voisins » (⁴).

(¹) Voir preuves II et XVI.

(²) *Statuta Sabaudie*, édition de 1487, fol. 65 v.

(³) Voir preuve LXXXVII l'inventaire du mobilier d'Hudry Dubois, du 25 janvier 1454.

(⁴) Olivier de la Marche, édition de la Société de l'histoire de France, t. I⁻, p. 264.

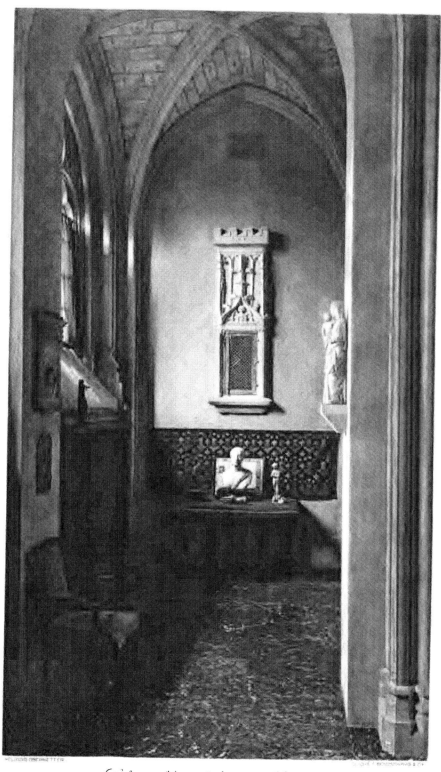

Chapelle édifiée à Ripaille
par les prieurs de Montfaucon évêques de Lausanne.

CHAPITRE X

La décadence de Ripaille

Ripaille, à l'apogée de sa célébrité pendant le séjour d'Amédée VIII, allait tomber dans un oubli funeste après la mort de ce prince. Sa dernière fondation, l'ordre de Saint-Maurice, qu'il avait établi dans sa chère résidence, n'était pas née viable. C'était une institution bâtarde, mi-religieuse, mi-politique, qui ne pouvait subsister que dans des conditions exceptionnelles. On a vu en effet que dans l'esprit du fondateur, les chevaliers de Ripaille ne devaient point seulement se vouer à la vie contemplative; c'étaient aussi les membres d'une sorte de Conseil d'état. Cette mission gouvernementale n'était possible que si le duc de Savoie résidait avec ses conseillers; elle se réalisa tant qu'Amédée resta à la tête de l'ordre. Après son départ, les solitaires élèveront vainement la voix; leur influence sera ruinée par les favoris d'Anne de Chypre.

En quittant sa retraite, Amédée VIII avait cependant recommandé à son fils de ne point laisser péricliter son œuvre. Les pensions des chevaliers furent en effet régulièrement servies (¹). L'une des premières bulles du nouveau pape nomma le nouveau doyen, Claude du Saix, le 5 janvier 1440 (²). Mais

(¹) Preuves LXXIX et LXXXII. Louis de Chevelu obtint, le 15 juin 1440, l'autorisation d'avoir une clef de la forêt de Ripaille « pour soy esbatre », preuve LXXVIII.

(²) Bulle de Félix V, datée de Thonon. (Turin, archives de Cour. *Regulari di là di monti*, chartreuse de Ripaille.) Ce document a été traduit dans TALLONE, *L'istituzione dell' ordine Mauriziano* (Pinerolo 1898), p. 4.

à ses côtés, François de Bussy, Amédée Champion et Louis de Chevelu suivront dans la tombe les premiers chevaliers sans être remplacés : les gentilshommes de Savoie manifestaient peu de goût pour cette vie austère (¹). Aussi la décadence de l'ordre, déjà sensible du vivant du fondateur, devait se précipiter sous le règne de son fils.

Toutefois, pendant quelques années encore, les châteaux du Léman attireront l'attention. Dans la seconde moitié du xvᵉ siècle en effet, la Cour séjourna assez fréquemment à Thonon (²). Ce fut dans cette ville, en juillet 1462, que réussit le guet-apens de Philippe-sans-Terre contre Saint-Sorlin et Valpergue, les favoris qui payèrent de leur tête leur impopularité (³). Ripaille sollicitait aussi la curiosité. Tantôt c'étaient les enfants ou les petits-enfants d'Amédée VIII qui venaient rendre hommage au glorieux prince, tantôt c'était un puissant personnage attiré par la célébrité du lieu. Le 22 octobre 1453, le duc de Savoie se trouvait dans cette résidence avec Martin Le Franc, l'ancien secrétaire de son père, ainsi que Jean du Saix, le fils du doyen de l'ordre de Saint-Maurice et de nombreux gentilshommes du Conseil (⁴). Un peu plus tard, en mai 1476, la fille de Louis XI, Yolande de France, une future duchesse de Savoie, pendant son séjour sur le Léman, consacrera une journée, à l'excursion de Ripaille (⁵). Du vivant même de Félix V, le roi des Romains traversera aussi le lac pour se rendre dans l'illustre ermitage, en octobre 1442, manifestant une telle admiration pour les animaux du parc,

(¹) Ricci, dans son *Istoria dell' ordine equestre de' SS. Mauritio e Laʒaro* (Turin 1714), p. 4, prétend qu'Amédée, de la famille des comtes de Lucerne, et Boniface, descendant des comtes de Valpergue, furent chevaliers de Saint-Maurice en 1449; il cite même d'autres noms en 1473. Mais aucun document ne nous a permis de constater que le premier ordre de Saint-Maurice ait survécu aux compagnons d'Amédée VIII. Nous trouvons au contraire la preuve de l'abandon du château : les chanoines du prieuré s'emparèrent en effet des cours qui entouraient les constructions pour les cultiver. En 1472 par exemple, le terrain situé près du puits, à quelques mètres de la maison du doyen, fut ensemencé en chanvre. (Ripaille, archives du château, A 18. Livre de comptes.)

(²) Anne de Chypre était à Thonon le 10 octobre 1453; Amédée, prince de Piémont, s'y trouvait deux jours avant; sa jeune femme aussi le 18 novembre suivant. (Turin, archives de Cour. *Lettere di principi di Savoia prima di Carlo III.*) En 1471, Amédée IX et Philippe sans Terre vont à Thonon, la peste étant à Chambéry. Gabotto, dans *Boll. stor. bibliogr. subalpino*, 3ᵐᵉ année, p. 397.

(³) Ripaille ne fut pas, comme on l'a imaginé, pour les besoins d'un drame, le rendez-vous des conjurés. Voir plus haut, p. 13.

(⁴) Le 22 octobre 1453, Louis, duc de Savoie, approuve des lettres patentes ainsi contresignées par son Conseil : « Datum Ripallie, presentibus Jacobo ex comitibus Vallispergie, cancellario Sabaudie, Ja. de Balma, domino Albergamenti, Martino Le Franc, preposito Lausannensi, magistro requestarum, Jo. de Saxo, domino de Bannens, Mercurino de Ranzo, presidente chambrarum *(sic)*, Franç. de Thomatis, presidente Gebennesii, Ja. Meynerii, generale et Joh. Maleti, thesaurario Annessie ». (Turin, archives de Cour. *Lettere di principi prima di Carlo III.*) Voir aussi d'autres actes datés de Ripaille en 1453 dans Max Bruchet, *Inventaire des archives de la Haute-Savoie* (Annecy 1904).

(⁵) « Madama [Yolande de France, duchesse de Savoie] partirà damatina et andarà a Ripay de la dal laco, presso Tonon, qual locho fece fare papa Felice con certi boscheti intorno, in un varcho quasi ad modo d'un signorile herimitagio, dimorarà li domane. L'altro giorno, ritornarà di qua del laco et andarà a Copetti, et l'altro sequente a Giaes... ». Lettre adressée de Lausanne, le 27 mai 1476, au duc de Milan par Antoine d'Aglané (Milan, archives d'état). Communication due à l'obligeance de M. Kaiser, archiviste fédéral à Berne, et de M. Angst, directeur du Musée national à Zurich.

que l'on s'empressa de lui rappeler le souvenir de sa visite par un envoi de
daims vivants et d'ânes (¹). On a même dit que Ripaille vit naître plusieurs
enfants de Savoie, Amédée, ce prince qui fut béatifié sous le nom
d'Amédée IX, et son frère Janus de Savoie, personnage assez effacé qui
mourut dans son comté de Genevois (²). Yolande-Louise, fille du duc Charles
et de Blanche de Montferrat, aurait rendu le dernier soupir dans cette rési-
dence (³). Tous ces faits sont dénués de preuves. On a enrichi Ripaille de
menus évènements qui se sont déroulés à Thonon. La fin silencieuse d'un
monarque déchu est peut-être le seul épisode que l'historien puisse retenir
avec certitude.

La vie du malheureux Louis de Savoie fournirait la matière d'une belle
oraison funèbre. C'était, disait un contemporain de Bossuet, « un mémo-
rable exemple de l'instabilité de la fortune, pour nous apprendre que les rois
les plus puissants ont leurs disgrâces aussi bien que les plus misérables
d'entre les hommes » (⁴). Second fils d'Anne de Chypre et du duc Louis, ce
prince avait été tout d'abord apanagé du comté de Genevois. Il lâcha bientôt
la proie pour l'ombre en épousant Charlotte de Lusignan, qui lui apportait
le royaume de Chypre, cette fragile couronne qu'elle laissa tomber au sortir
de l'église, le jour de son couronnement. La cérémonie du mariage eut lieu
pompeusement, au mois d'octobre 1459, dans la cathédrale de Nicosie, en
présence de gentilshommes accourus des bords du Léman. Le duc de Savoie,
fier de « l'honneur et avancement de son hôtel », s'empressa de notifier aux
princes de la chrétienté le sacre de son fils, devenu par la grâce de Dieu roi
de Chypre, de Jérusalem et d'Arménie. La joie fut de courte durée.

L'arrivée d'un prince étranger chez les Cypriotes ne pouvait être acceptée
qu'avec répugnance. Le nouveau souverain n'avait rien de ce qu'il fallait pour
s'imposer. Un mécontent, Jacques, le bâtard de l'ancien roi, attisa les haines
contre l'intrus et fut soutenu par le « soudan » d'Égypte et les Vénitiens, qui
craignaient le voisinage de la Maison de Savoie. Les Cypriotes, qui avaient
accueilli leur nouveau prince avec de belles révérences, empressés à lui faire
« les honneurs dus et d'infinis plaisirs », furent non moins prompts à
l'attaquer. Louis de Savoie, abandonnant sa capitale, perdit rapidement son
éphémère royaume, sans savoir le disputer à l'insurrection triomphante.

(¹) Voir preuves LXXX et LXXXI. Le souverain, revenant de Ripaille, arriva à Genève le
23 octobre, au moment du coucher du soleil. « Anno domini 1442, et die martis 23 mensis octobris
ante et circa solis occasum, rex serenissimus Freydericus Romanorum imperator, veniens de partibus
Alemanie, per Ripalliam et Thononum, ubi transivit lacum a Lausanna, appulit in civitate Geben-
narum cum sua grandissima et nobilissima commitiva ». Rɪvoɪʀᴇ, *Le premier registre du Conseil de
Genève*, p. 148.

(²) Pʀᴇvost. *Chronique d'Evian*, publiée dans les *Mémoires de l'Académie chablaisienne*,
t. V, p. 157.

(³) Cette affirmation, lancée par Gᴜɪᴄʜᴇɴoɴ, a déjà été contestée par J. Dᴇssᴀɪx dans les
Mémoires de l'Académie de Savoie, 3ᵐᵉ série, t. Iᵉʳ, p. 307.

(⁴) Gᴜɪᴄʜᴇɴoɴ. *Histoire généalogique de la Maison de Savoie*, t. II, p 111.

C'était surtout le mari de la reine. La fille des Lusignan, plus héroïque, ne négligeait rien pour le succès de sa cause. C'était une âme forte que quatre années de luttes avaient pu jeter dans la misère, mais non dans l'accablement. « A présent, la pauvreté m'a si fort surprise, écrivait-elle à son mari qui cherchait des renforts en Savoie, que je ne puis achever ce que j'entreprends. Si Votre Majesté n'y met remède, nous demeurerons sans royaume et seigneurie. Demeurer à la merci d'autrui, il nous vaudra mieux entrer en une religion que de vivre honteusement » (¹). La prise de Chérines, sa dernière place, chassa la malheureuse reine, dont la constance dans l'infortune fit l'admiration des contemporains. Sixte IV offrit dans Rome l'hospitalité à la souveraine éprouvée encore par de nouvelles tribulations, tandis que son mari allait finir ses jours dans la solitude de Ripaille, voisinant avec les religieux du prieuré qui lui offraient, pour le réconforter, un bon dîner le jour de la Saint-Maurice (²). C'était, dira le chroniqueur, un simple plein de bonté et de piété, qui vécut pauvrement dans sa retraite. Il fut enterré en 1482 dans l'église de Ripaille (³).

A la disparition de l'ordre de Saint-Maurice, le château d'Amédée VIII revint à la Couronne. Des forestiers et des gouverneurs furent nommés par les princes de Savoie pour l'entretien de ce domaine. Le parc fut même agrandi (⁴). Mais la Cour semblait avoir renoncé à s'y rendre. Deux ans en effet après la mort du roi de Chypre, le duc Charles disposa de cette résidence en faveur de son oncle François de Savoie, ce petit-fils d'Amédée VIII qui luttait alors contre Rome pour occuper le siège épiscopal de Genève (⁵).

Mais Ripaille n'était pas seulement le berceau d'un ordre chevaleresque condamné à une prompte fin. C'était aussi le siège d'une autre fondation

(¹) Lettre du 1ᵉʳ septembre 1464, publiée par GUICHENON, *Histoire... de Savoie,* preuves p. 395.

(²) Ripaille, archives du château, A 18.

(³) « 1482, de mense aprili, mortuus est Ludovicus rex Cipri, qui in solitudine Ripalie a regno fugatus pauperrime vivebat, simplex et bonus erat, ac devotione plenus, in ecclesia Ripalie sepultus». *Chronica latina Sabaudie,* dans les *Monumenta historiæ patriæ,* Scriptores I, 617 et 662. Voir aussi GUICHENON, *Histoire de Savoie,* t. II, p. 111 à 121.

(⁴) Ordre donné le 22 octobre 1456 pour le paiement de la pension d'Amédée Féaz, garde du bois de Ripaille. (Turin, archives de Cour. Protocole 96, fol. 117.) — Nomination faite le 29 avril 1462 à Thonon, par le duc de Savoie, de Mermet Brigant comme forestier de Ripaille. (Turin, archives camérales. Compte de la châtellenie de Thonon.) — Compte de noble Guillaume de La Fléchère, gouverneur du parc de Ripaille de 1528 à 1530. (Turin, archives camérales. Inventaire du fonds de la Chambre des comptes de Savoie 63, fol. 122.) — Nomination de Louis Broffier, de Thonon, archer de la garde impériale, comme gouverneur du parc de Ripaille, le 3 décembre 1534. (Turin, archives de Cour. Protocole 171, fol. 202.) — Donation faite le 7 mai 1512 au duc de Savoie, par la ville de Thonon, de 25 journaux de terre pris sur les biens communaux *les Genevreis,* pour agrandir le parc de Ripaille. (Turin, archives de Cour. Réguliers delà les monts, chartreuse de Ripaille, pièce 15.)

(⁵) Cette donation de la maison de Ripaille, avec son parc, son verger et ses revenus, fut faite le 26 juin 1484, à condition que l'usufruitier les laisse à sa mort entre les mains des ducs de Savoie. (Turin, archives de Cour. Protocole caméral 165, fol. 165.) Sur les difficultés de François de Savoie comme évêque de Genève, voir BESSON, *Mémoires pour l'histoire ecclésiastique des diocèses de Genève...* (Moutiers 1871), p. 55.

du premier duc de Savoie. Le monastère établi par ce prince en 1410 devait survivre à l'œuvre des chevaliers de Saint-Maurice.

Le séjour d'Amédée à Ripaille, puis son élection au siège pontifical, furent éminemment favorables au développement du prieuré. Sur la requête des religieux, les évêques de Belley et de Sion, ainsi que l'abbé d'Abondance, furent chargés par Félix V, en 1448, de s'opposer aux usurpations territoriales dont se seraient rendus coupables, au préjudice du couvent, des laïcs et des gens d'église, des marquis, des ducs, des évêques, voire même des archevêques. Il se proposait encore de donner à son cher prieuré une nouvelle marque de sollicitude en l'érigeant en abbaye([1]). De son côté son fils, le duc Louis, prenait sous sa sauvegarde les biens appartenant à ce monastère([2]). On s'aperçut bientôt que l'on avait fait preuve d'une bienveillance excessive qui donna lieu à des abus.

Amédée VIII avait dispensé ses protégés de tout droit de sceau et de chancellerie pour leurs contrats; ils étaient aussi exemptés des droits de mutation pour leurs immeubles jusqu'à concurrence d'une somme assez considérable. Les objets nécessaires à leur entretien et à leur nourriture n'étaient soumis à aucun péage; les chanoines pouvaient même se les procurer avant d'autres, quand les gens du prince approvisionnaient l'hôtel, aux heures où le public n'avait pas encore le droit d'acheter. C'étaient là des faveurs exceptionnelles, mais qui, somme toute, ne nuisaient qu'au fisc. Un autre privilège était plus excessif. Si les sujets du prieuré, ces malheureux qui arrachaient péniblement à la terre une maigre subsistance, ne pouvaient payer leurs redevances annuelles, on les saisissait; leurs meubles et leur bétail étaient vendus. On perpétuait ainsi un abus monstrueux, que les gens du trésor n'étaient même plus autorisés à pratiquer au nom du souverain. Il y eut de telles clameurs que le fils du fondateur de Ripaille dut intervenir : il fut décidé que désormais, les débiteurs des religieux seraient simplement soumis au droit commun([3]).

Cette préoccupation des biens temporels se manifestait encore chez les chanoines d'une autre façon. Ils cherchaient à augmenter leur prébende en sollicitant plusieurs bénéfices ecclésiastiques. Le pape ne pouvait songer à leur défendre ce cumul si fréquent alors, mais il leur enjoignit, à la requête d'Amédée VIII lui-même de montrer plus de déférence envers leur chef spirituel en demandant tout au moins l'autorisation du prieur([4]).

([1]) Bulle du 6 des ides de novembre 1448. (Turin, archives de Cour. Bullaire de Félix V, vol. 8, fol. 364.) Bien que le pape dise dans ce document : « Nos igitur qui dictum prioratum in abbacialem dignitatem dudum duximus erigendum », il ne semble pas que cette érection du prieuré en abbaye ait jamais eu lieu.

([2]) Lettres patentes datées de Thonon du 12 octobre 1453 et concernant les biens du doyenné de Ceysérieux. (Turin, archives de Cour. Protocole *de Clauso*, vol. 84, fol. 84.)

([3]) Lettres patentes du 16 février 1451, preuve LXXXIV.

([4]) Bulle d'Eugène IV du 20 janvier 1436. (Turin, archives de Cour. Réguliers, Ripaille, paquet 4, pièce 1.)

Cependant, rien qu'à Ripaille, les. chanoines jouissaient d'honnêtes revenus, car les biens du prieuré étaient considérables. A côté de la donation d'Amédée VIII, il y avait les biens de Peillonnex et du doyenné de Ceysérieux qui furent attribués au prieuré en 1442, pour compléter sa fondation de 1410(¹). Il y avait surtout les rentes des « Anniversaires de Ripaille » (²). De tous les coins des bords du Léman, les fidèles venaient demander des messes aux chanoines, remplissant les registres de leurs fondations. Le prieuré, grâce à la protection des princes et à la faveur populaire, aura en moins d'un siècle des terres disséminées dans tout l'ancien Chablais et même en dehors (³). Les reconnaissances féodales passées en faveur du prieuré de Ripaille n'occupaient pas moins de quinze énormes terriers, aujourd'hui malheureusement disparus (⁴).

La richesse du prieuré ne tarda point à amener un relâchement dans la discipline, surtout quand Amédée VIII ne fut plus là pour donner aux religieux l'exemple de la simplicité. De fréquentes admonestations furent adressées au prieur par les ducs de Savoie, mais vainement. Le bienheureux Amédée IX, impuissant, dut recourir à l'intervention de l'abbé de Saint-Maurice. « Le prieuré de Ripaille, lui écrivit-il le 2 juin 1468, cette fondation de la Couronne ressortissant de votre obédience, est fort mal dirigé au temporel comme au spirituel, à ce que nous avons appris. Bien que le prieur doive rendre ses comptes à des époques déterminées, il n'en a cependant rien fait depuis vingt-trois ans. Est-ce sa faute ou celle de ses religieux ? Nous l'ignorons, malgré une fréquente correspondance. Aussi faisons-nous appel à votre bonté pour obliger cet ecclésiastique à rendre ses comptes et à restituer les reliquats des recettes. Il serait plus décent en effet d'affecter ces ressources à l'achèvement de l'église au lieu de les voir prendre par le

(¹) Archives de Ripaille.

(²) Voir de Foras, *Les Anniversaires de Ripaille* dans les *Mémoires de l'Académie salésienne*, t. XXII, p. 156 à 163. Cet article donne les noms des moines du prieuré de 1440 à 1536. Il a été rédigé à l'aide du registre des anniversaires de Ripaille, qui a passé des archives du Thuyset dans celles de Ripaille.

(³) Notamment dans les paroisses de la région de Thonon, dans cette localité et à Allinges, Anthy, Armoy, Margencel, Marin, Perrignier et Tully ; du côté d'Evian non seulement dans cette ville, mais à Féternes, Larringes, Lugrin, Neuvecelle, Publier et Thollon ; dans le voisinage de Douvaine dans ce gros bourg et à Brens, Chens-Cusy, Fessy, Loisin, Lully, Massongy, Messery, Nernier et Yvoire ; dans les environs de Genève à Anières, Hermance, Veirier et Verrière ; dans le Valais enfin, à Val-d'Illiez, Trois-Torrents, Champéry et Monthey.

(⁴) Leur liste a été publiée par Lecoy de la Marche, *l. c.*, p. 121. On trouvera des actes relatifs aux revenus du prieuré de Ripaille au xvᵉ siècle, non seulement à Turin (archives camérales, inventaire 119 du fonds de la Chambre des comptes de Savoie), mais aussi aux archives d'état de Lausanne, où l'on conserve des documents sur les revenus du prieuré provenant du vidomnat de Genève de 1463 à 1508 (layette 317, nᵒ 8). Les archives d'état de Genève renferment aussi les reconnaissances féodales passées en faveur du prieuré en 1579 à Machilly et de 1567 à 1571 à Burdignin, Habères, Villars-s.-Boëge, Boëge et Bonne, ainsi que les « cottets de cens » pour leurs domaines d'Evian, Massongy, Veigy, Yvoire, Messery, Nernier, Chens, Hermance et Cusy. (Fonds des titres de la seigneurie. Fiefs particuliers, dossier 116.) Dans le même dépôt, la pièce historique 1224 concerne les cens dus à Ripaille en 1539 par le vidomnat de Genève.

prieur et ses moines, comme ils l'ont fait jusqu'à présent, laissant tomber en ruines l'édifice commencé, au mépris du culte divin et à leur damnation. Vous servirez ainsi non seulement notre cause, mais surtout celle de Dieu et de la justice » (¹).

Nous ne connaissons point la suite de ce conflit entre les religieux et leur protecteur, mais il est certain que, dans cette opulence, ils menaient une vie facile. Une de leurs coutumes, dont le souvenir nous est conservé dans un registre de leurs archives, le « livre des anniversaires », ne laisse guère de doute à cet égard.

En 1520, les chanoines de Ripaille au grand complet, à l'exception du prieur toutefois, décidèrent d'élire parmi eux un « roi » annuel, d'ailleurs rééligible. Le bon religieux, qui nous a donné la chronologie de ces souverains éphémères, fait supposer que leur principale attribution consistait à subventionner et présider un joyeux banquet. C'est ainsi que « l'an de grâce 1520, la veille de l'Apparition, fut établi et ordonné par messieurs les religieux chanoines de Ripaille leur roi, c'est savoir messire Jacques Mermet, religieux dudit lieu, qui s'offrit de délivrer pour le banquet desdits religieux un écu d'or au soleil ». Il fut décidé en outre, dans cette mémorable journée, « s'il advenait que ledit roi se trouvait roi l'année suivante et qu'il ne voulut faire le devoir, qu'il pût élire l'un des autres religieux pour roi à sa volonté » parmi ceux qui n'avaient pas encore supporté cette charge. Le roi venait-il à mourir au cours de l'année, il avait le droit de désigner son successeur. L'écu d'or au soleil réclamé pour le banquet était un minimum : l'élu était libre de donner « davantage, à sa volonté ». C'était une couronne assez démocratique; presque tous les chanoines qui participèrent à l'élection du premier roi la portèrent à leur tour (²). Toutefois l'institution fut de courte durée; l'occupation du Chablais par les Bernois allait disperser les joyeux convives.

La bonne chère était d'ailleurs depuis longtemps de tradition au prieuré de Ripaille. Les rares renseignements qui nous sont parvenus sur sa vie intérieure concernent surtout sa table-hospitalière. Le réfectoire ou plutôt le « peile », vieille expression locale qui désigne encore dans la région une salle de réunion, avait souvent groupé de nombreux étrangers autour des religieux, éclairés discrètement pendant la journée par une lumière que tamisaient des

(¹) Document publié par LECOY DE LA MARCHE, l. c., p. 116.

(²) Voici la liste de ces aimables princes : Jacques Mermet, « roy premier » en 1520; Antoine Mayor, en 1521; Jacques Vidompne, en 1522; François Maillet, en 1523, personnage qui remplissait en temps ordinaire les fonctions de sous-prieur; Guillaume de Foras, en 1524; Jean Maugney, en 1525 et 1526; Rolet Maitrezat, en 1527; Guillaume Richard, en 1528; Noël du Bonet, en 1529; Claude Folliet, en 1530, et Jean Pouget, en 1531. François de Montfort, Jean Quisard et Claude Dupré, les autres chanoines, furent-ils rois à leur tour les années suivantes? La chose est possible. (Ripaille, archives du château, A 19. Registre des anniversaires, fol. 140, et DE FORAS, Les Anniversaires de Ripaille dans les Mémoires de l'Académie salésienne, t. XXII, p. 162.)

papiers huilés collés aux fenêtres. On y recevait le plus souvent des moines, des prédicateurs ou des curés, mais parfois aussi des gentilshommes de vieille souche et des magistrats, ou bien encore tout simplement des familiers de la communauté, le maître barbier ou le maréchal ferrant. Les personnages de distinction étaient servis à part, dans une pièce spéciale, avec le révérend prieur. Quelques-uns de ces hôtes si bien festoyés refusaient certains mets, comme ces pères cordeliers qui se firent servir un jour un plat maigre pour ne pas enfreindre la règle de leur ordre. On observait toutefois les prescriptions de l'Église en temps de carême : l'abondance de poissons frais, apportés par des pêcheurs de Saint-Disdille, faisait facilement supporter ce régime. C'étaient de grosses et de petites « bisoles », ainsi qu'on appelait alors la gravanche, des ombles-chevaliers, des féras et des « ferachons », des truites, des perches et des petits poissons qu'on vendait au quarteron sous le nom de « jaulaz » (¹), et que l'on accommodait avec du poivre, du clou de girofle, de la noix muscade, des amandes et autres épices. Une ample portion de légumes, ordinairement pois, raves ou fèves, d'excellentes tartes, surtout des « croûtes dorées », préparations aux œufs dont les religieux ont gardé le secret, de gras vacherins choisis dans leurs chalets du Val d'Illiers, un bon verre de ce « servagnin » dont un seigneur du voisinage demandait des plants pour ses vignes, une abondante nourriture en un mot permettait aux moines d'attendre la fin du carême. On faisait, aux jours gras, une belle consommation de bœuf et de mouton. Dans le seul mois de juin 1472, les quatorze chanoines de Ripaille et leurs hôtes consommèrent deux-cent-neuf livres de bœuf et sept moutons, sans compter quatre-vingt-quinze livres de cette dernière viande achetées par quartiers. Il est vrai qu'ils donnèrent pendant ce mois 168 repas à des étrangers. Les jours de liesse, aux grandes fêtes de l'année, c'était un vrai gala : le 22 septembre 1472, à l'occasion de la Saint-Maurice, quand on invita le roi de Chypre, les religieux lui firent «faire ripaille» avec de grasses poulardes, des pâtés à la chair de porc et aux pieds de mouton, des mets épicés avec du safran et de la «graine de paradis» : on avait même acheté certaines poudres pour lui préparer de l'hypocras (²).

Les bons chanoines, malgré leur aimable hospitalité, avaient cependant des ennemis. Leur rapide fortune n'était point sans avoir soulevé quelques jalousies aux environs, surtout chez les bénédictins qui desservaient la paroisse de Thonon, ainsi que Tully, Concise et Vongy, c'est-à-dire les agglomérations les plus voisines du couvent. Aussi, lors de la reconstruction du pont de la Dranse, quand les religieux de Ripaille élevèrent un oratoire sur

(¹) Voir preuve X à la date 1471.

(²) Ripaille, archives du château, A 18, fol. 56. « Expense facte die sancti Mauricii pro cena data in conventu serenissimo regi Chippri et suorum sequacium : ... pro uncia cum dimidia pulveris ad faciendum nectar seu ypocratum, 18 d. ; item pro una libra cum dimidia zucaris pro dicto nectare seu ypocrato, 56 s. ».

cette voie de communication, les bénédictins jetèrent les hauts cris. C'était, à les entendre, un empiètement sur leur juridiction paroissiale; l'édifice avait été commencé à leur insu et ne pouvait subsister sans autorisation; il y avait surtout une chapelle plus ancienne, dont ils étaient les desservants bien avant l'arrivée de leurs rivaux. Le prieur de Ripaille tint bon. Il ne voulut rien démolir et alla plaider à Genève par-devant l'officialité. Le chancelier de Savoie intervint en personne pour apaiser le conflit : on put produire des permissions données par les vicaires de l'évêché pour la construction litigieuse; Ripaille triompha ([1]).

Aujourd'hui le temps a fait son œuvre : les chapelles des deux plaideurs ont disparu, ainsi que le pont qu'elles protégeaient.

Primitivement, la communication entre Thonon et Evian était assurée par un pont placé non à Vongy, comme aujourd'hui, mais à cinq minutes en amont de Tully, dans un étranglement du torrent. Une église paroissiale sur la rive droite et une léproserie sur la rive gauche s'étaient établies aux extrémités. Dans les premières années du xvᵉ siècle, un peu avant 1414, une forte crue emporta les vieilles arches que les générosités testamentaires du Comte Vert et du Comte Rouge n'avaient pas suffisamment consolidées. Plus tard des ravinements successifs provoquèrent de tels effondrements, que tout disparut, jusqu'au nom de la paroisse. Depuis plusieurs siècles, on a perdu le souvenir de Notre-Dame-du-Pont ([2]).

Les relations entre la Savoie et le Valais par le pays de Gavot étaient trop importantes pour qu'Amédée VIII ne songea point à reconstruire le pont disparu. Mais malgré les journées des corvéables, il fallait encore beaucoup d'argent. Le prince fit appel en cette circonstance, comme c'était alors l'habitude dans les grands travaux de voirie, à l'intervention du clergé. Le caractère public de l'œuvre entreprise était de nature à solliciter les générosités particulières et surtout à provoquer, grâce aux indulgences pontificales, des quêtes et des aumônes.

Précisément au moment où s'écroulait le pont de Tully, un chanoine du Grand-Saint-Bernard, le révérend Hugues de Leysey, qui était en même temps curé de Liddes, au pied de l'hospice, était chargé de réparer la route du Chablais en Valais, surtout aux environs de la Dranse et au lieu dit le « Mauvais Pas », près des rochers de Meillerie ([3]). Ce personnage fut nommé

([1]) Voir un arbitrage du 27 mars 1463, inséré preuve I, relatif à la chapelle que possédait le prieuré de Saint-Hippolyte de Thonon sur le pont de la Dranse ; voir aussi PICCARD, *Histoire de Thonon*, p. 59.

([2]) Voir GONTHIER, *Œuvres historiques*, t. II, p. 124, et *Mémoires de l'Académie salésienne*, t. XXII, p. 141. Consulter aussi PICCARD, *Histoire de Thonon et du Chablais*, p. 67. Voir encore plus haut p. 18, note 1.

([3]) « Malus passus de Mellerea ubi multi periclitabantur ». (Turin, archives camérales. Compte du trésorier général 60, fol. 248, et 61, fol. 479.) CIBRARIO, *Specchio cronologico*, p. 185. Aujourd'hui le Malpas est à 200 mètres à l'ouest de Meillerie. Bret est le nom d'un bois situé près de Saint-Gingolph.

directeur de la reconstruction du pont et reçut pour cette œuvre, notamment de 1415 à 1419, non seulement des subventions ducales, mais aussi des aumônes [1].

Le chanoine reconstruisit-il le pont au même endroit, ou bien fit-il de nouvelles arches en aval? On ne sait. En 1431 le pont n'était pas encore refait complètement, puisque, lors d'une enquête judiciaire, une crue ayant sans doute rendu les gués impraticables, il fallut se rendre en bateau de Thonon à Evian [2].

Le chroniqueur Prévost dit qu'Amédée VIII, peu après la construction du château de Ripaille (c'est-à-dire entre 1434 et 1451), aurait fait élever « le grand pont de pierre, sur la rivière de la Dranse, avec dix-sept arcades, de grande et belle manufacture » [3]. Ce qui est certain, c'est que cette entreprise était inachevée à la mort de ce prince. La direction des travaux avait passé des mains du chanoine du Grand-Saint-Bernard dans celles des religieux de Ripaille. En 1459, il restait encore trois arches à terminer. Le Saint-Siège seconda l'œuvre des moines en accordant des indulgences. Les différentes paroisses de la région furent vivement sollicitées. Les syndics d'Hermance, par exemple, décidèrent d'affecter une année des revenus des biens appartenant aux confréries de cette paroisse, pour encourager les efforts des chanoines [4]. La ville de Genève allégua ses charges pour refuser tout concours. Le prieur de Ripaille n'accepta point cette réponse désobligeante et recourut au duc; les syndics furent en conséquence invités le 20 février 1462, par le prince lui-même, à demander aux confréries l'argent de leur banquet annuel pour faciliter l'achèvement du pont [5]. C'était une grosse réjouissance dont le souverain proposait le sacrifice. On avait pris l'habitude de venir à ces agapes avec femme, enfants et domestiques; le chien de la maison était même de la partie [6]. Aussi les propositions ducales furent-elles repoussées : il fallut de nouvelles instances du prince, à la fin du mois d'avril, pour obtenir des fonds [7] : on ne sait s'il fut écouté.

L'œuvre des chanoines de Ripaille ne subsiste plus à présent; quoiqu'on en ait dit, les vieilles arches que l'on remarque sous le pont actuel ne remontent pas au xv⁰ siècle [8]. Ce sont probablement celles de la construction

[1] Preuve I.
[2] *Ibidem.*
[3] *Histoire de la ville d'Evian,* par noble Fr. Prévost, publiée par A. Duplan dans les *Mémoires de l'Académie chablaisienne,* t. V, p. 135.
[4] Archives de l'évêché d'Annecy.
[5] Preuve I.
[6] Les statuts de la confrérie de l'Assomption du 18 août 1453 stipulent pour les confrères l'interdiction de cet abus. (Genève, archives d'état, portefeuille historique n° 610.)
[7] Preuve I.
[8] En effet, un siècle après, en 1542 et 1544, les Bernois travaillèrent activement à la reconstruction du pont de la Dranse, qui était alors muni d'un tablier en bois. Preuve I.

édifiée au commencement du xvii^e siècle, en aval du pont des chanoines de Ripaille (¹).

Après la mort du prieur qui dirigeait ces grands travaux — c'était Jean Barre, de Bonne, dont le décès arriva vraisemblablement en 1473 — le prieuré tomba dans une véritable décadence. Les richesses du monastère avaient attiré les convoitises des gens d'église. Ripaille ne devait pas échapper au fléau qui contaminait depuis de nombreuses années tous les bénéfices ecclésiastiques.

Les règles prescrites par le fondateur avaient été appliquées au début dans la nomination des premiers prieurs, régulièrement installés avec l'approbation de l'abbé de Saint-Maurice (²). Il y eut ensuite une transformation fatale : Ripaille fut érigé en commende.

On sait qu'en principe le commendataire était l'administrateur d'un bénéfice pendant la vacance du siège ; il devait pourvoir à l'entretien des religieux, à la conservation des bâtiments, aux charges diverses, et gardait le reste pour en disposer à son gré. Mais cette administration temporaire se changea en une jouissance viagère en faveur d'un personnage qui cumulait les droits honorifiques et les revenus de la charge avec d'autres bénéfices. En fait, c'était un moyen dont les princes se servaient pour faire vivre leurs favoris et leurs parents ecclésiastiques. C'était d'ailleurs la perte des couvents, le commendataire laissant les églises tomber en ruines et leurs religieux dans la détresse pour conserver le plus de revenus possible.

Le premier prieur commendataire de Ripaille appartenait à une illustre maison savoyarde. C'était le quatrième fils de Guillaume de Montfaucon, seigneur de Flaccieu et de la Balme, et de Marguerite de Chevron-Villette. Comme cadet d'une nombreuse famille, il avait été destiné aux ordres. Avant d'être pourvu du prieuré fondé par Amédée VIII, il était déjà protonotaire apostolique, prieur d'Anglefort et de Douvaine, abbé de Hautcrêt, et devait plus tard obtenir encore d'autres bénéfices, dont il conserva une partie tout en occupant, non sans intrigues, le siège épiscopal de Lausanne de 1491 à 1517. C'était un familier de la Maison de Savoie, dont il fut un ambassadeur et un conseiller très écouté (³). Ce fut très probablement lui qui fit placer à Ripaille, dans le château aux sept tours les meneaux flamboyants de la salle appelée à

(¹) Les comptes de cette construction des premières années du xvii^e siècle sont en partie aux archives camérales de Turin. Voir le curieux mémoire du Conseil de Thonon, au sujet des différents ponts de la Dranse, dans les *Mémoires de l'Académie chablaisienne*, t. III, p. 221, et GLOVER, *Le Pont de la Dranse et ses alentours* (Chambéry 1854).

(²) Jean Barre, élu par les chanoines de Ripaille, fut présenté à l'approbation de l'abbé de Saint-Maurice par le duc de Savoie le 5 octobre 1440. Voir les lettres patentes publiées dans LECOY DE LA MARCHE, *l. c.*, p. 114. — On peut voir aussi des patentes de nomination de chanoine de Ripaille émanant du duc de Savoie, notamment celle de Louis Broquier, le 1^{er} février 1519, aux archives de Cour à Turin, protocole Vulliet, vol. 5, fol. 127.

(³) Voir SCHMITT, *Mémoires historiques sur le diocèse de Lausanne* dans le *Mémorial de Fribourg* (Fribourg 1859), t. VI, p. 240. Aymon de Montfaucon était déjà prieur commendataire de Ripaille le 3 juin 1479. (Archives de Ripaille. Registre des anniversaires, fol. 63.)

tort « la chapelle d'Amédée » : les armoiries des Montfaucon, qui portaient
dans leur blason un aigle éployé, s'étalent en effet sur la cheminée de cette pièce,
la plus intéressante du vieux Ripaille au point de vue archéologique ([1]).

Aymon de Montfaucon avait un neveu qu'il avait pourvu de bonne heure
de quelques grasses sinécures. En 1509, il résigna en sa faveur le prieuré
de Ripaille et le fit ensuite désigner par le pape comme coadjuteur de l'évêché
de Lausanne. Sébastien de Montfaucon succéda d'ailleurs à son oncle sur son
siège épiscopal en 1517. Plus soucieux de tondre ses brebis que de les faire
paître, c'était, disait-on, un ambitieux justifiant la devise des siens : « Partout
passe ». La période de son épiscopat était particulièrement critique. Les
protestants s'agitaient et s'efforçaient de gagner le Pays de Vaud à la Réfor-
mation. Un cordelier français, Jean Clerc, arrêté à Fribourg pour avoir
défendu à table les idées nouvelles, avait été appréhendé sur l'ordre de
Sébastien de Montfaucon et conduit sous bonne escorte dans les prisons du
prieuré de Ripaille, en mars 1528. Le Conseil de Berne intervint en faveur de
ce religieux, en priant l'évêque de relâcher le prisonnier. On ne sait quelle
fut l'issue de cette affaire. Sébastien de Montfaucon essaya vainement de lutter
contre le mouvement des réformateurs. Les Bernois prirent les armes pour
soutenir les révoltés en janvier 1536. L'évêque était à ce moment dans son
prieuré de Ripaille. Ses amis de Fribourg, cherchant à faire respecter ses
droits, songèrent un moment à le voir dans cette résidence. Mais les évène-
ments se précipitaient. Par son hostilité, Sébastien de Montfaucon avait pro-
voqué les représailles des protestants. Dans la nuit du 21 au 22 mars 1536,
l'évêque dut s'enfuir pour une destination inconnue : Ripaille, envahi par ses
ennemis, ne pouvait plus lui servir de refuge. On va voir comment le gouver-
nement bernois allait transformer la fondation d'Amédée ([2]).

([1]) Francis Wey, il y a une quarantaine d'années, avait remarqué dans cette pièce « les belles
ogives à croisillons, ses portes à meneaux rompus, son escalier intérieur découpé à jour et sa
magnifique cheminée qui, portée sur des piliers polygonaux, déploie à ses angles des aigles héral-
tiques ciselés en plein marbre ». Cette pièce se trouvait « dans le même état d'abandon et de dégra-
dation que le reste de l'édifice ». F. WEY, La Haute-Savoie. Récits de voyage et d'histoire (Paris 1866),
p. 112 et RAVERAT, Haute-Savoie (Lyon 1872), p. 579. Cette pièce vient d'être restaurée très heu-
reusement par M. F. Engel-Gros. — Les Montfaucon portaient comme armoiries un aigle éployé de
sable sur champ d'argent, souvent en les écartelant aux 1 et 4 du dit aigle, aux 2 et 3 d'hermines et
de gueules. GALIFFE et MANDROT, Armorial historique genevois (Genève 1859), pl. 3. — La belle
cuisine de Ripaille avec ses voûtes d'arête et sa vaste cheminée paraît aussi être une œuvre de la
seconde moitié du xvᵉ siècle, ainsi que les baies à chanfrein de la pièce contiguë, dite « Salle à la
colonne », ainsi appelée de la colonne sculptée en bois, étayant le plafond et placée postérieurement
probablement par les Bernois. Les pièces les plus intéressantes du vieux Ripaille pourraient donc
être attribuées à l'époque des prieurs de Montfaucon.

([2]) Voir VULLIEMIN, Le Chroniqueur, recueil historique et journal de l'Helvétie romande (Lausanne
1836), p. 11. — STRICKLER, Actensammlung zur schweizerischen Reformationsgeschichte in den Jahren
1521-1532, t. Iᵉʳ, p. 629. — Lettre du Conseil de Fribourg du 3 février 1536. (Fribourg, archives
d'état. Missivenbuch 12, fol. 22.) — SCHMITT, l. c., p. 258 et p. 354.

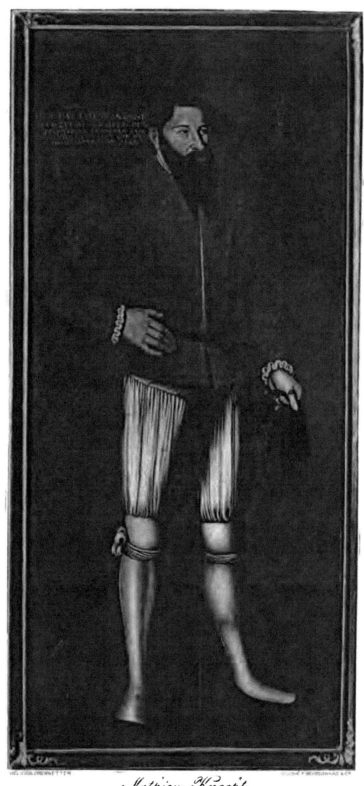

Mathieu Knecht
gouverneur de Ripaille de 1539 à 1544.
(Portrait appartenant à M^{me} de Meuron, à Corseaux s^r Vevey.)

CHAPITRE XI

L'occupation bernoise

EMANCIPATION DE GENÈVE. — OCCUPATION DU CHABLAIS PAR LES BERNOIS. — ÉTAT DES ESPRITS. — FAREL ET FABRI APOTRES DE LA RÉFORME A THONON. — VIOLENCES DU PARTI CATHOLIQUE. — LE PROTESTANTISME DEVENANT LA RELIGION D'ÉTAT. — SITUATION DU CLERGÉ. — APOSTASIE DE QUELQUES RELIGIEUX. — COUP DE MAIN TENTÉ PAR BERNARD DUMOULIN CONTRE RIPAILLE. — AMÉNAGEMENT DU COUVENT EN HOPITAL. — AUMONES DE RIPAILLE. — GOUVERNEURS BERNOIS. — ÉQUITÉ DE LEUR ADMINISTRATION. — TRANSFORMATIONS MALHEUREUSES SUBIES PAR LE CHATEAU. — RIPAILLE CENTRE D'EXPLOITATION AGRICOLE. — RESTITUTION DU CHABLAIS AU DUC DE SAVOIE.

Amédée VIII avait introduit dans ses états un ferment de discorde en réunissant à la couronne de Savoie Genève, l'inquiète cité, dont les habitants n'étaient jamais contents([1]). Le sommeil quasi-séculaire de Ripaille devait être troublé par le mouvement qui, au début du xvie siècle, entraînait les Genevois vers l'insurrection et la Réforme. La paisible résidence ne pouvait échapper à la transformation du vieux monde; les pieuses fondations du prieuré servirent à répandre les idées nouvelles. Toutefois ses importants revenus ne furent pas exclusivement consacrés aux traitements des pasteurs chargés de l'évangélisation du Chablais. Une grande partie fut absorbée par une œuvre charitable qui n'a point laissé de souvenirs : celle de l'hôpital fondé par les Bernois pour soulager les infortunes de la région.

Les rives du Léman étaient alors entre les mains d'un prince pusillanime, mou et maladroit, dans des temps où il fallait de l'énergie, de la décision et de l'habileté. C'était l'époque de la rivalité de François Ier et de Charles-Quint. Le duc de Savoie, le malheureux Charles III, ne contentant ni l'un ni l'autre de ces terribles adversaires, se réveilla un matin broyé,

([1]) Voir la citation faite plus haut page 131, note 6.

réduit à cacher sa ruine dans une petite ville piémontaise. L'émancipation de Genève devait marquer le commencement de ses disgrâces.

Avant leur réunion à la Savoie, les habitants de cette ville, à la fois sujets du comte de Genève et de l'évêque, avaient arraché leurs franchises lambeaux par lambeaux en profitant des querelles du pouvoir civil et du pouvoir religieux. Pour abattre leur humeur indépendante, les ducs évitèrent ces discordes en faisant occuper le siège épiscopal par leurs cadets; mais ils réussirent moins à établir leur tyrannie qu'à surexciter les aspirations des citoyens vers la liberté. Deux partis se partagèrent la ville, amis ou ennemis de la Maison de Savoie. Les partisans de l'indépendance, réduits à leurs propres moyens, eussent bientôt succombé s'ils n'avaient intéressé à leur cause les cantons suisses. Des traités de combourgeoisie avec Berne et Fribourg, en 1526, encouragèrent leurs efforts. Mais leur grande force vint de la religion nouvelle. Genève se fit protestante pour secouer ses chaînes. C'était le meilleur moyen de s'assurer l'appui des puissants Bernois qui songeaient, de leur côté, à profiter de la faiblesse du duc de Savoie pour arrondir leurs possessions. Cet appel fut entendu.

Le 16 janvier 1536, les Bernois déclarèrent la guerre au duc de Savoie [1]. Leur armée s'avança sans difficulté à travers le pays de Vaud, répandant au loin la crainte par sa discipline, sa force et sa réputation; son arrivée sur le Léman fut l'occasion d'un pillage effréné. En les voyant venir, les Genevois se vengèrent de leurs terreurs précédentes. « On ne fit, dit un contemporain, que brûler, piller et saccager châteaux, cures et maisons, principalement des gentilshommes et des prêtres... et amener vivres dans icelle [ville] tant que c'était chose admirable de voir tout cela, car on apportait du saccagement jusqu'aux drapeaux des petits enfants. Tous les hommes et femmes se sauvaient par les montagnes de plus de quatre à cinq lieues à la ronde, tant de peur ils avaient des luthériens... Par tout le pays, n'y avait pas un homme qui se osa réputer prêtre ni moine, ains tous portaient des accoutrements de paysans, afin qu'ils ne fussent connus... Aussi, de tous côtés l'on amenait des cloches, des blés, vins en abondance, bétail, tous ustensiles de maisons comme coutres, linceulx, vêtements : les femmes même y couraient, tant était la chose véhémente. L'on voyait brûler les châteaux et maisons de tous côtés tant que semblait avis, par la fumée, que n'y eut que des nuées entre les montagnes et sur le lac » [2].

Aux environs de Ripaille, la peur donna des ailes. On n'attendit point l'occupation ennemie pour se rendre. Dès que les Bernois arrivèrent à Gex, les syndics de Thonon, les sires de Ballaison, de Montfort et de Coudrée et les gens du fort des Allinges vinrent respectueusement prier Leurs Excellences d'épargner le Chablais dont ils apportaient la soumission. Ainsi, sans coup

[1] Ruchat. *Histoire de la Réformation de la Suisse* (Lausanne 1837), t. IV, p. 13 et 27. Vulliemin, *Le Chroniqueur*, recueil historique et journal de l'Helvétie romande (Lausanne 1836), p. 222.

[2] Fromment. *Les actes et gestes merveilleux de la cité de Genève* (Genève 1854), p. 211.

férir, Berne s'empara de cette belle province, s'arrêtant à la Dranse, limite du pays de Gavot, que les envahisseurs laissèrent aux Valaisans qui avaient, eux aussi, profité de l'infortune de Charles III pour lui arracher quelques dépouilles([1]). Peu de temps après, les habitants prêtaient le serment de fidélité([2]).

L'intervention du roi de France, qui envahissait la Savoie à son tour, au même moment, sous prétexte de réclamer les biens de sa mère, Louise de Savoie, vint consolider ces usurpations([3]).

L'arrivée des Bernois ne fut point sans jeter l'épouvante dans les maisons religieuses du Chablais. Ripaille surtout se sentait directement menacé par la personnalité de son prieur, l'évêque de Lausanne, Sébastien de Montfaucon, dont les protestants redoutaient l'hostilité. Le prélat, croyant sa vie en danger, avait abandonné et sa ville épiscopale et son couvent. Toutefois les chanoines ne furent menacés que dans leur foi. Sous la bure du moine battait un cœur plus ou moins énergique. Quelques religieux s'expatrièrent sans doute; mais d'autres restèrent, prêts à subir la nouvelle doctrine([4]).

Au début de l'occupation du Chablais, les Bernois se montrèrent d'ailleurs plutôt tolérants. Ils laissèrent subsister le culte catholique. Toutefois le meilleur moyen de conserver leur conquête était d'imposer leur religion, pour rompre la tradition séculaire qui attachait leurs nouveaux sujets aux anciens princes. Les violences du clergé précipitèrent les évènements. Le terrain était d'ailleurs déjà préparé pour recevoir la parole ardente des réformateurs.

En effet, avant l'arrivée des Bernois, dans une assemblée du clergé tenue à Chambéry en 1528, l'évêque d'Aoste, très préoccupé par les progrès des idées luthériennes, attirait l'attention sur le péril qui menaçait la Savoie. « Messeigneurs, disait-il, de toutes parts les nouvelles sont déplorables; nos paroisses de Genève à Chambéry sont infectées de livres défendus; les gens vont criant partout qu'ils vont vendre les biens des prélats et des abbés pour nourrir les pauvres et les souffreteux. Quant à payer les messes et observer les jeûnes, on n'y pense plus guère »([5]). La négligence du clergé dans l'accomplissement de ses devoirs rendait malheureusement les critiques faciles. Les

([1]) La soumission du Chablais à Berne est du 1ᵉʳ février 1536. Voir Ruchat, *l. c.*, p. 27. La région occupée par les Valaisans, comprise entre la Dranse et la Morge, avec Evian comme lieu principal, resta catholique, sauf deux paroisses protestantes. Voir sur cette occupation le mémoire de M. Imesch publié en 1896 dans le 2ᵐᵉ volume des *Blätter aus der Walliser Geschichte*.

([2]) Voici un exemple emprunté à une commune des environs de Thonon. Divers habitants de Reyvroz, au nombre de 23, passent procuration pour prêter serment de fidélité aux Bernois le 25 mai 1536, « attendentes ad ea que de anno presenti gesta fuere per illustrissimos et metuendissimos dominos Bernenses qui cum exercitu suo ad patrias Vaudi, Gaii et Chablasii venerunt et eas vi armata conquesti fuerunt, ac ipsis fidelitatem et obedientiam per nobiles, oppida, communitates et parrochias dictarum patriarum prestare fecerunt et summaverunt ad talem fidelitatem prestandam ». (Lausanne, archives d'état, layette 367, pièce 15.)

([3]) L'occupation française est de février 1536.

([4]) Archives de Lausanne. Compte du gouverneur de Ripaille.

([5]) Claparède. *Histoire de la Réformation en Savoie*, p. 33.

visites pastorales du diocèse de Genève nous montrent, vingt ans avant l'occupation bernoise, des fondations abandonnées, des prieurés sans religieux, des paroisses délaissées par leurs curés qui ne voulaient pas s'astreindre à la résidence. La foi des habitants s'attiédissait; le respect pour les hommes et les choses d'église disparaissait. L'office divin était suivi très irrégulièrement et les processions peu fréquentées ([1]).

L'évangélisation du Chablais fut dirigée par le Dauphinois Guillaume Farel, très apprécié de Théodore de Bèze pour avoir déjà gagné à l'Évangile Montbéliard, Neuchâtel, Aigle, Lausanne et Genève ([2]). Christophe Fabri, dit Libertet, fut son plus précieux collaborateur; pendant dix ans, il se dépensa courageusement dans son apostolat, difficilement secondé, au commencement tout au moins, par des religieux ralliés aux idées nouvelles, mais incapables, ou par d'autres Dauphinois ([3]). Les débuts ne furent point sans péril.

Quand Fabri inaugura son ministère à Thonon, le culte catholique était encore autorisé. Mais la messe ne pouvait être célébrée qu'après la fin de l'office protestant. Le pasteur en profitait pour allonger son prône, sans se soucier des protestations des prêtres faisant, en manière de représailles, des processions très suivies ([4]). Dans les carrefours, au coin des rues, on se pressait pour entendre la parole du nouveau prédicateur qui parlait sans se ménager. Le peuple l'écoutait avec avidité. « Mon frère, lui écrivait Farel, veillez, à ne pas trop vous fatiguer. Donnez-vous le repos nécessaire pour réparer l'épuisement de vos forces. Appelez pour vous seconder Girard Pariat, le moine augustin, et prenez la parole tour à tour. Je vois avec plaisir, ajoutait-il en faisant allusion à la tolérance de son collègue, que vous

([1]) CLAPARÈDE, p. 27, d'après les visites épiscopales du diocèse de Genève de 1516 à 1518. Les pasteurs ne craignaient point de flatter les passions populaires pour faire des prosélytes. La dispute de Lausanne en 1536, où il y eut de grandes conférences contradictoires entre le clergé catholique et les réformés, se termina par un discours de clôture, dans lequel Farel s'exprimait ainsi : « Comme elle est pitoyable, la condition des pauvres chrétiens accablés d'ordonnances, de règlements, de cérémonies et sucés jusqu'aux os ! Il ne suffit pas qu'un pauvre laboureur ait porté ses poules à Saint-Loup, baillé ses œufs à ses enfants pour qu'ils puissent être reçus à la confession, donné ses fromages aux quêteurs, son linge et sa laine au Saint-Esprit, son jambon à Saint-Antoine, son blé et son vin à tous les mangeurs du pape. Non ! le pauvre laboureur ne peut même conserver le peu de lard qui lui était resté... Mais il faut qu'il mange ses pois avec du sel et de l'eau, sans autre chose. Tant est tourmenté le pauvre peuple par le Saint-Siège en son corps aussi bien qu'en son âme » ! VERDEIL, *Histoire du canton de Vaud*, t. III, p. 36.

([2]) *Le Chroniqueur*, p. 33.

([3]) Le recrutement des pasteurs fut extrêmement difficile au début. « J'ai ordre de faire venir des ministres de tous côtés, écrivait Farel le 21 novembre 1536, mais je ne sais absolument point où les trouver. Ceux qui sont trop délicats ne se laissent pas facilement gagner pour venir dans ce pays. Ils aiment mieux être ensevelis dans les tombeaux des Égyptiens que manger la manne... dans le désert». Il n'y avait rien d'ailleurs dans les nouvelles provinces bernoises qui pût attirer des pasteurs sans fortune. On ne savait encore comment payer leurs traitements, et les petites pensions de ceux qui exerçaient déjà étaient servies très irrégulièrement. Plus d'un an après l'occupation, en avril 1537, Fabri ne réussissait pas à faire rémunérer les trois ou quatre collaborateurs dont il avait besoin. HERMINJARD, *Correspondance des réformateurs de langue française* (Genève 1872), t. IV, lettres 582 et 629.

([4]) HERMINJARD, t. IV, lettre 549, adressée le 18 avril 1536 par Fabri à Farel.

ne voulez pas troubler les papistes dans leur dévotion pour ne pas les aigrir contre la Parole. Continuez de les attirer au Seigneur avec une extrême douceur » (¹).

Farel put bientôt lui-même prêcher d'exemple quand, pendant quelques semaines, il vint remplacer son ami à Thonon, où il avait été invité à se faire entendre par l'un des principaux habitants. Il y avait alors dans cette petite ville une confrérie laïque appelée « la Jeunesse », qui occupait les loisirs du carême en jouant des comédies. Son chef, Michel de Blonay, avait jugé amusant de mettre sur la scène l'apôtre de la Réforme, sous les traits d'un personnage qui faisait une vive critique du clergé catholique. Farel trouva d'abord la plaisanterie de mauvais goût et fit brûler Blonay en effigie ; ce dernier vint le voir à Genève, obtint sa réconciliation et put le décider à parler de nouveau à Thonon (²). Les efforts du prédicateur furent d'abord plus périlleux qu'efficaces. « Nous n'agissons point sans danger écrivait-il à Fabri, et nous recueillons peu ou pas de fruits. Aujourd'hui nous avons été menacés, sans nous y attendre, par une bande armée. Mais il n'est rien arrivé de fâcheux... Je ne sais ce qu'il faut espérer. Je lutte toutefois et ne doute pas de notre prochaine victoire en Jésus-Christ » (³). Trois jours après, Farel se laissait démonter par les clameurs des prêtres qui lui criaient par dérision, devant son insuccès, d'aller évangéliser Veigy, un village des environs de Genève ; découragé de ne pouvoir donner aux Bernois le nom d'un seul adepte, perdant son temps et son « huile », il regagna Genève, tandis que Fabri reprenait le poste de Thonon (⁴).

Le parti catholique chanta victoire trop vite. Farel parti, on voulut par la violence empêcher son successeur de parler. Le samedi 6 mai de cette année 1536, au moment du prône, entre 3 heures et 4 heures, un habitant de Thonon se précipita dans l'église en criant à Fabri : « Diable, mauvais diable, descends de là ». L'hôte du prédicateur poursuivit l'intrus et le frappa du plat de son épée, sans lui faire de mal. La conférence s'acheva plus paisiblement, et l'on devisait tranquillement devant la porte de l'église quand on pria le bailli de punir le coupable. Aussitôt les interlocuteurs s'animent, comme pris de démence. Les uns s'élancent sur le bailli, les autres vont sonner le tocsin. Toute la ville est aussitôt en armes. Le pasteur est poursuivi l'épée dans les reins ; il se réfugie dans le temple ; ses ennemis le suivent ; la peur donne des ailes au malheureux ministre qui, « plutôt volant que courant », s'enfuit par une porte latérale et parvient enfin, malgré une grêle de cailloux, à gagner sain et sauf la maison du bailli (⁵). Il fallut soutenir là un siège pendant plusieurs jours. Une semaine après l'émeute, le pasteur était encore retenu prisonnier

(¹) Ruchat, *l. c.*, t. IV, p. 145.

(²) Herminjard, t. IV, lettre 549.

(³) Lettre du 2 mai 1536, datée de Thonon. Herminjard, t. IV, lettre 555.

(⁴) Lettre de Farel du 5 mai 1536. Herminjard, t. IV, lettre 556.

(⁵) Lettre de Fabri du 7 mai 1536. Herminjard, *l. c.*, t. IV, lettre 557.

dans cette demeure (¹). Mais il pouvait correspondre au dehors. Leurs Excellences de Berne, prévenues par ses soins, prirent de promptes résolutions. Les excès des catholiques avaient mieux servi la cause de la Réforme que les efforts stériles des premiers évangélisateurs du Chablais.

Les habitants de Thonon en effet, peu après, virent arriver six commissaires chargés de faire une enquête sur cette rébellion. On craignait la justice de Berne. Aussi les plus compromis s'étaient-ils enfuis. Les coupables furent cependant traités avec beaucoup de ménagements, sauf le syndic, condamné à une assez grosse amende en raison de son caractère public. C'était une clémence adroite : les conquérants se montraient préoccupés de ne point soulever l'agitation par des questions personnelles au moment où ils décidaient, à l'occasion de cet incident, le 6 juin 1536, la suppression du culte catholique à Thonon. C'était l'établissement de la religion d'état dans les pays récemment conquis. Le 19 octobre suivant, le Conseil de Berne compléta son œuvre en enjoignant aux gens d'église « de soy incontinent déporter de toutes cérémonies, sacrifices, offices, institutions et traditions papistiques »; il ordonnait aux baillis « de faire disparaître des lieux de culte toutes images et idoles » et commandait surtout aux habitants « d'ouïr la parole de Dieu ès lieux plus prochains où les prédicants seront déjà constitués ».

Le clergé s'efforça de résister plus ou moins ouvertement. « Monseigneur, écrivait Farel au bailli du Chablais, si vous voulez éviter grosse fâcherie, il faut que vous regardiez sur les prêtres, car tout le mal et trouble vient de là…; que les prêtres ne se mêlent plus du peuple ni d'enseigner, ni d'administrer les sacrements, ni des cures, ni autres, et particulièrement les gros loups, ceux qui ont le plus séduit et pressé le pauvre peuple » (²).

L'édit de réformation, paru le 24 décembre de cette année 1536, acheva enfin de faire connaître les vues du gouvernement. Le célibat des prêtres fut aboli. Les membres du clergé furent avertis, s'ils embrassaient la Réforme, qu'ils conserveraient la jouissance de leurs bénéfices, déduction faite des pensions nécessaires à l'entretien des ministres (³). Comme ils montraient une certaine tiédeur, de nouveaux délégués furent envoyés en janvier 1538, avec la mission d'enlever leurs prébendes aux prêtres qui, malgré leur conversion apparente, pratiquaient encore des « cérémonies papistiques »; l'année suivante, au mois de septembre, on décida l'expulsion définitive de ceux qui n'iraient pas entendre le prêche protestant. Les représentants de Berne furent même chargés de mettre en prison les gentilshommes récalcitrants, pour les soumettre au jugement de Leurs Excellences, qui pourraient prononcer leur bannissement. L'intolérance avait succédé à la modération. En outre, le bailli

(¹) Lettre de Fabri du 12 mai 1536. HERMINJARD, t. IV, lettre 558.

(²) Lettre de Farel à Jean-Rodolphe Nægueli, bailli de Thonon, du 14 novembre 1536, dans HERMINJARD, t. IV, lettre 580.

(³) RUCHAT, l. c., t. IV, p. 390.

reçut l'ordre de faire venir les prêtres de son ressort et de demander à chacun d'eux, en présence du peuple, « s'il voulait tenir la messe et autres cérémonies papales pour bonnes ou non... Ceux qui diraient oui seraient bannis, ainsi que ceux qui ne vivraient pas selon les règles de la Réforme qu'ils avaient fait semblant d'embrasser » (¹).

Dans les moindres villages, on fit savoir aux habitants que nul ne devait aller « à la messe ni autres cérémonies papales, ni baptiser enfants sinon jouxte la réformation évangélique, ni conduire les enfants ès écoles papistiques ». On fut contraint de se rendre aux prêches, d'envoyer les enfants et les serviteurs au catéchisme (²). Le départ des prêtres, la crainte du gouvernement surtout et beaucoup aussi l'indifférence religieuse d'une partie de la population tantôt communiant, tantôt recevant la Sainte-Cène, suivant les endroits (³), furent autant de causes qui hâtèrent la diffusion des idées nouvelles. Le Chablais et le bailliage de Ternier-Gaillard allaient rester protestants jusqu'à l'apostolat de saint François de Sales, pendant plus d'un demi-siècle.

L'une des premières conséquences de l'édit de réformation fut la suppression des couvents et la confiscation de leurs biens. Dès le commencement de 1537, des députés bernois furent envoyés en Chablais pour assurer l'exécution de ces mesures : le prieuré de Ripaille était l'un des monastères qui devait tout d'abord attirer leur attention.

On décida de payer les prébendes des moines de Filly, vieille abbaye voisine de Sciez, et celles de Ripaille, à la condition que les titulaires consentiraient à étudier la nouvelle religion « là où l'on ne dit messe ». L'abbé de Filly qui, ainsi que le prieur de Ripaille, n'avait pas voulu apostasier, dut s'éloigner, sur l'ordre des Bernois, à la Pentecôte 1537. Toutefois, certains religieux de ces deux couvents acceptèrent la Réforme et quelques-uns restèrent même à Ripaille jusqu'à la fin de l'occupation bernoise (⁴). Il ne

(¹) Ruchat, *l. c.*, t. IV, p. 450 et p. 474.

(²) « Criées generalles faictes et acoustumé faire tant au mandement de Balleyson que seigneurie de Servette ». Gonthier, *Œuvres historiques*, p. 155.

(³) Voici un exemple caractéristique tiré du registre du Consistoire de Balaison, conservé aux archives de Genève et daté du 14 avril 1553. « Mermet Voutier, grangier de noble Loys de Fora, de Foncenier, requis et interrogué s'il a poen receu la nyble ou soit le Dieu de paste en son paix ces Pasques passées... dit que oy... Interrogué s'il a poen receu la dicte cene du temps qu'il a demoré au present paix... repond qu'il a receu la cenne deux foys. Et luy faisant les remonstrances et admognestations, il est esté rebelly et a dits qui recepvrat le Dieu de paste vers chez heulx (c'est-à-dire en Faucigny, là où l'on chante la messe) et par deçà, la Cene. Et nous remettons ledit Mermet à Thonon par devant magnifique seigneur Monseigneur le ballif. ».

(⁴) Le 23 février 1538, Noël du Bonet, Rolet Maitrezat, Jacques Mermet, J.-Fr. Mercier et Claude Dupré étaient encore à Ripaille : c'étaient tous d'anciens chanoines du prieuré. Herminjard, t. IV, lettres 622 et 687. En 1539, le gouverneur de Ripaille donnait à chacun des cinq anciens moines, comme prébende, vingt-cinq florins, quinze coupes de froment et quinze setiers de vin. En 1567, dernière année de l'occupation de Ripaille par les Bernois, le gouverneur payait encore les pensions de Laurent Deschallex et de Paul Boccard, anciens religieux de Filly, et celle de J. Quisard, ancien moine de Ripaille (preuves XCI et XCIII). On trouve encore parmi les religieux du Chablais qui émargèrent à Ripaille sur le budget bernois : Florent Chalon, ancien religieux de Filly, en 1554, Bernard Marcel et Paul Curtet, aussi religieux de Filly, en 1554, l'enfant de Jean Jacoux, ancien religieux décédé, en 1555.

semble pas toutefois qu'ils aient joué un rôle bien actif, quoiqu'il y ait eu, à Ripaille même, déjà au mois d'avril 1537, une école où l'on aurait commencé la conversion d'un certain Jacques. Mais cet enseignement parut sans doute insuffisant, puisque le pasteur de Thonon jugea préférable d'envoyer ensuite le jeune étudiant à Genève ([1]).

D'autres prêtres catholiques qui, comme les chanoines de Ripaille, avaient profité des bienveillantes dispositions de Berne à leur égard et s'étaient convertis à l'Évangile, devinrent même des collaborateurs de Fabri. Un ancien augustin de Thonon, Pariat, docteur en théologie, avec un autre religieux, Claude Clément, seconda l'évangélisateur du Chablais dès les premiers mois de son apostolat; un moine de Filly, Bernard Marcel, exerça aussi le ministère à Yvoire, puis à Margencel ([2]).

La soumission de nombreux prêtres catholiques n'était qu'apparente. On espérait le retour du duc de Savoie pour jeter le masque. En attendant, le prieur fugitif de Ripaille semble ne pas avoir été étranger à un hardi et singulier coup de main dirigé contre cette résidence.

Dans la nuit du 14 au 15 février 1538, une bande d'hommes armés pénétra à Ripaille après avoir forcé la serrure de la grande porte. Les agresseurs rencontrèrent tout d'abord un garçon de ferme, levé avant l'aube pour réparer un chariot. « Attends, méchant traître, dis-nous où est ton maître Farel » ? lui crièrent-ils en le poursuivant à coups de hallebarde. Le malheureux, pour toute réponse, alla se réfugier derrière le mur du colombier et put ainsi échapper à leur fureur.

Composée d'une trentaine d'hommes parlant les uns le « langage de delà la Dranse », les autres celui du Faucigny ou du Chablais, cette troupe était sous les ordres d'un brigand redouté que l'on avait vu peu avant rôder dans les environs, Bernard Dumoulin, celui qui s'était fait servir, le mois précédent, un pot de « servagnin » à l'auberge de Vongy. On l'avait revu depuis, le jour de la Chandeleur, au château du Thuyset, portant une épée à deux

([1]) Lettre de Fabri du 20 avril 1537. HERMINJARD, t. IV, lettre 627. Il y avait cependant aussi à Thonon un collège où en 1537, le principal Jean Albert, nommé par les Bernois, donnait des leçons en grec. Deux ans après, un certain Alexandre Sedelius enseignait l'hébreu dans cet établissement. Leurs élèves étaient sans doute en grande partie d'anciens prêtres auxquels on avait conservé leur prébende, sous promesse qu'ils adopteraient la Réforme. On fit venir à leur usage des grammaires et le Nouveau Testament en grec. L'école fut transférée, en 1542, dans l'église des Augustins. On demanda à Berne de favoriser les études des anciens religieux. Mais ces moines ignorants ne faisaient que de mauvais pasteurs, au témoignage de Fabri, qui faisait son possible pour empêcher leur nomination. HERMINJARD, t. IV, lettres 641, 664, 667 et 688. Voir aussi le t. VI, lettre 816.

([2]) Le recrutement des pasteurs fut plus aisé dans la suite. A la fin de l'occupation bernoise, il y en avait trente-quatre dans le Chablais, constituant le groupement ecclésiastique appelé « Classe de Thonon ». Chacun de ces pasteurs avait généralement deux paroisses à administrer. On verra, preuve XCIII, les noms d'une vingtaine de ces pasteurs payés sur les revenus de Ripaille. Leur traitement moyen était à cette époque de 200 florins, plus 30 coupes de froment et 18 coupes d'avoine.

mains. Quand il passait, il était d'ailleurs toujours armé, le plus souvent d'une arquebuse.

Un religieux de Ripaille, Noël du Bonet, fut l'un des premiers réveillés par le bruit des assaillants : « Miséricorde, levons-nous, cria-t-il à un autre chanoine, Rolet Maitresat, qui était encore au lit ; — c'était trois heures du matin ; l'on nous rompt la porte dessus. — Taisez-vous, dirent les gens d'armes, l'on ne vous fera pas de mal. Si vous voulez venir demeurer avec nous, en notre pays, nous vous ferons grande chère ». Mais les cris de « tue, tue », poussés par une partie de la bande, étaient peu engageants.

L'alarme était donnée. « Sonne, sonne, car il vient force cavaliers », commanda Maitresat au sieur de Saint-Paul. Et à un autre chanoine, il disait encore : « Mermet, prends garde de sauter dehors, car si tu sors, tu es mort ». Les brigands durent se retirer mais après avoir fait main basse sur quelques objets, le chapeau et la « mandosse » d'un religieux, arme précieuse pour des bandits qui prirent aussi l'argent du gouverneur, caché sous le coussin de son lit, ses vêtements, ceux de son frère et quatre bêtes de somme (¹).

On avait reconnu parmi les assaillants, à sa barbe rousse, l'aubergiste de Boëge. La présence de ce personnage et de certaines gens parlant le patois du Faucigny révéla l'instigateur du coup de main, Sébastien de Montfaucon, l'ancien prieur de Ripaille, qui, après sa fuite, s'était réfugié à Boëge, auprès de son parent, le sire de Montvuagnard, sur les terres de la duchesse de Genevois-Nemours.

Berne ne pouvait songer à exercer des représailles. Toutefois son Conseil fit connaître au roi de France le préjudice causé par l'expédition des sujets de la duchesse et réclama leur punition (²).

Les conséquences de ce guet-apens retombèrent surtout sur les religieux restés à Ripaille. Ils avaient eu jusqu'alors la liberté de leurs mouvements. « Aucuns ne faisaient qu'aller et venir, d'autres tenir méchante vie et retirer beaucoup de gens à leurs chambres ». Quelques-uns mêmes ne résidaient pas dans leurs logis et pouvaient ainsi la nuit, faute de surveillance, donner l'hospitalité à des personnes étrangères au couvent. Le gouverneur de Ripaille montra au Conseil de Berne les dangers de la situation et demanda la clef des appartements des religieux pour éviter ces abus. Il voulut aussi qu'on fixât aux moines une heure de sortie, et surtout « qu'ils n'aillent pas qu'on ne le sache, comme faisaient au temps passé » (³).

(¹) Preuve LXXXIX.

(²) Lettre du 25 février 1538 à Jost de Diesbach. (Archives de Berne, C 196 et preuve XC.) Le gouvernement bernois avait d'ailleurs été prévenu par Gaspard Metzilten, bailli d'Evian pour les Valaisans, quatre jours après l'affaire, que l'instigateur de l'expédition était bien l'évêque de Lausanne, réfugié en Faucigny. HERMINJARD, t. IV, lettre 687.

(³) Preuve LXXXVIII.

Après l'affaire de Ripaille, Bernard Dumoulin, le mois suivant, rôdait encore du côté d'Evian, proférant des cris de mort contre les réformateurs et tendant des embûches aux sentinelles établies à Thonon pour leur sécurité [1]. L'an d'après, il réussit à s'emparer du pasteur de Lullin, qu'il emmena prisonnier en Faucigny, puis à Annecy [2]. Les protestants n'étaient point sans appréhension. Dans les états catholiques du Faucigny et du Genevois, formant l'apanage de la duchesse de Nemours, on brûlait sans rémission les hérétiques [3]. Le ministre de Lullin trouva le salut dans la fuite.

Les fermiers de Ripaille eurent encore à subir d'autres alarmes, quand ils allèrent, en 1539, à Evian, où ils avaient d'assez nombreuses redevances à percevoir. Cette localité, centre du Pays de Gavot occupé par les Valaisans, était le refuge des ennemis de la nouvelle religion. Quand on sut l'arrivée des représentants de Berne, les frères du seigneur de Saint-Paul et le prieur de Bernex se précipitèrent sur les fermiers en les menaçant de mort. Ils durent quitter la ville. On leur déclara même que partout où on les rencontrerait, ils seraient en danger de perdre la vie. On en référa à Berne. Les correspondances échangées à ce sujet avec les Valaisans calmèrent sans doute les violents. Il n'y eut plus depuis d'incident fâcheux [4]. En somme, les esprits s'habituaient à la Réforme.

Les biens des couvents supprimés servirent non seulement à la rétribution des pasteurs, mais aussi à des œuvres charitables. A Ripaille même, les Bernois se gardèrent bien de supprimer les aumônes traditionnelles. Les religieux avaient l'habitude, trois fois par semaine, le mardi, le jeudi et le dimanche, de distribuer aux pauvres des environs « une lèche de pain selon le bon plaisir du prieur et des religieux ». On donnait aussi du pain et du vin aux lépreux de Monthoux et de Notre-Dame-du-Pont [5]. Ils continuèrent cet usage [6] « pour se faire aimer du peuple » [7], disait l'un de leurs adversaires. Mais leur charité n'était point une prime à la paresse : les personnes secourues n'étaient admises qu'après une sérieuse enquête [8].

Toutefois l'œuvre principale des nouveaux maîtres du Chablais fut la transformation de Ripaille en hôpital.

[1] Lettre de Fabri du 22 mars 1538. HERMINJARD, t. IV, lettre 695.

[2] Lettre du Conseil de Berne du 12 février 1539. HERMINJARD, t. V, lettre 770.

[3] Curtet, châtelain de Chaumont, « pour avoyr purement parlé de Dieu et de son sainct Evangile, az esté bruslé à Annyssiez sambedy 19 de ce moys [d'avril 1539] à la solicitation du sieur de Monchenuz... et des prestres ». HERMINJARD, t. V, p. 281, note 15.

[4] Preuve XCII.

[5] Preuve XCIV.

[6] Preuve LXXXVIII.

[7] *Fidèle relation de la fondation de la chartreuse de Ripaille,* manuscrit de la bibliothèque de feu le comte Amédée de Foras, au Thuyset.

[8] La liste des pauvres admis à la distribution des aumônes était dressée après enquête faite auprès des pasteurs et était approuvée par le bailli de Thonon. Lettre de Fabri du 22 février 1544 dans HERMINJARD, t. IX, p. 168.

Le 11 mai 1539, le Conseil de Berne désigna pour diriger cet établissement Mathieu Knecht. Ce personnage d'ailleurs fut en même temps gouverneur de Ripaille et conserva ses fonctions jusqu'en 1544. Le trésorier du Pays de Vaud et le « banneret » vinrent à Thonon pour procéder à son installation. On fit venir aussitôt, de l'hôpital du Saint-Esprit à Berne, quatre lits et quatre matelas, sans doute pour servir de modèles. Toutefois ce fut, au début, une organisation sommaire (¹). Il y avait en effet, dans le voisinage, un établissement rival, l'abbaye de Filly, aussi transformée en maison hospitalière. On se demanda un moment si tous les malades ne seraient pas transportés dans les locaux de Filly. Les Bernois décidèrent la suppression de ce dernier hospice, pour donner plus d'extension à celui de Ripaille (²).

L'administration de l'hôpital de Ripaille fut examinée de très près par le gouvernement bernois. Chaque année, le directeur devait rendre ses comptes. Les améliorations importantes étaient soumises à l'avis de délégués qui faisaient le voyage depuis Berne pour renseigner exactement Leurs Excellences (³). Le personnel était assez restreint au début. Aucun médecin ne résidait dans l'établissement. On recevait les soins d'un barbier de Thonon qui, suivant l'usage, était à la fois chirurgien, médecin et perruquier. Plus tard, il y eut à Ripaille même, en 1563, un pasteur chargé du service religieux, qui était assuré auparavant par le ministre de Thonon.

Une partie des domestiques servait moins à l'hôpital qu'à l'entretien du domaine. Les revenus de Ripaille toutefois ne suffisaient point toujours à assurer le fonctionnement du service. Berne donnait alors des subventions en argent ou en nature. Il fut même décidé d'augmenter la dotation de l'œuvre en lui affectant divers revenus du bailliage de Thonon (⁴). Il y eut aussi des ressources provenant de dons particuliers. En 1547, un pauvre diable s'offrit à l'hôpital corps et biens, à condition d'y être entretenu sa vie durant. En 1564, un autre un peu plus fortuné dut, pour être admis, non seulement se donner aussi corps et biens, mais payer à son entrée une somme de 160 florins, presque le traitement du gouverneur, qui touchait en moyenne 200 florins par an.

Nul pauvre n'était admis sans une attestation du bailli, d'un pasteur ou des anciens de la paroisse qu'il habitait. On recevait surtout les paralytiques, les estropiés et tous ceux qui ne pouvaient être dirigés sur Berne. A côté des malheureux qu'on gardait comme incurables, il y avait aussi des hospitalisés temporaires. Dès que l'un de ces derniers avait recouvré la santé, il devait

(¹) Preuve XC.

(²) 1542, 12 août. Archives de Berne, D 83.

(³) Notamment en 1552 et en 1556, preuve XC.

(⁴) Le 22 décembre 1541, preuve XC.

sortir pour laisser sa place à un malade qui sollicitait son admission. On aidait aussi, par des dons en argent, les malheureux chargés de famille qui entraient à l'hôpital, jusqu'à ce qu'ils fussent guéris et en état de nourrir leurs enfants [1].

Cette œuvre philanthropique se développa heureusement. Au moment du départ des Bernois, il y avait à Ripaille vingt-quatre pauvres. Les soins leur étaient donnés par sept serviteurs, parmi lesquels deux femmes, un dépensier, un fermier et « l'hospitalier ». Ils étaient nourris comme le personnel de l'hôpital. Tous les jours, chaque indigent recevait un pain d'une livre et demie, un pot de vin; chaque semaine, il touchait trois livres de viande et une livre de fromage.

Quand les Bernois partirent, ils attirèrent l'attention du duc sur cette utile institution. Lors de la remise officielle du bailliage de Thonon, le 28 août 1567, il fut décidé que les pauvres hospitalisés continueraient à être nourris et entretenus aux frais de la Couronne. C'était d'ailleurs un engagement d'honneur pris avec ceux de ces malheureux qui avaient abandonné leurs biens sous la condition d'être soignés dans cette maison leur vie durant. On fit remarquer aussi que Berne, pour augmenter les revenus de cette œuvre charitable, avait aliéné les bénéfices de quelques pasteurs en s'engageant à leur servir des pensions viagères. Il fut stipulé que les ayants-droit continueraient à les toucher comme précédemment [2].

En arrivant à Ripaille, le duc de Savoie Emmanuel-Philibert vint en effet visiter l'hôpital. Il se montra si satisfait des bons soins dont étaient entourés les malades, qu'il pria le gouverneur Compois de l'aviser dès que l'un des lits deviendrait vacant. Il enverrait, disait-il, quelque pauvre archer ou un arquebusier de la garde, ou encore un vieux palefrenier pour achever le reste de ses jours dans cette retraite [3].

L'œuvre cependant tomba rapidement en décadence. En 1581 il n'y avait plus que cinq pauvres. La Chambre des comptes de Savoie, désireuse de faire des économies, jugea utile de ne plus laisser qu'un domestique pour les soigner. C'était insuffisant. Il y avait là encore en effet un malheureux sourd et manchot, un aveugle, un estropié et deux fous. Une protestation énergique fut adressée par les syndics de Thonon et le directeur de l'hôpital de Ripaille, Jean-Baptiste de Beauchâteau [4]. Quelques années après, en 1588, trois pauvres seulement subsistaient. On n'en admettait plus depuis que le duc de Savoie avait décidé d'abandonner à la ville de Thonon le souci de l'entretien des hospitalisés. Les syndics s'étaient empressés de prendre les avantages qui leur avaient été concédés, pour leur permettre de supporter cette charge,

[1] Lettre de Fabri à Calvin du 22 février 1544, publiée dans HERMINJARD, l. c., t. IX, p. 168.
[2] CLAPARÈDE, l. c., p. 271.
[3] Preuve CIV.
[4] Preuve XCVII.

coupant par exemple environ quatre milliers de chênes dans une forêt dépendant de Ripaille, mais ils se gardaient bien de maintenir la prospérité de l'œuvre charitable dont ils avaient assumé la responsabilité [1]. « Par ce moyen, disait le gouverneur, maints pauvres officiers et serviteurs de Son Altesse ont fait en cela une grande perte, car c'était une récompense pour leur vie » [2].

L'hôpital n'était point la seule fondation charitable de Ripaille. Il y avait aussi des dons en nature, tout d'abord une aumône hebdomadaire faite aux pauvres des paroisses environnantes. Cette aumône se faisait avec des bons de distribution signés par les ministres protestants. Les pauvres inscrits sur leurs listes étaient titulaires de cette pension en nature; ils appartenaient à différentes paroisses du bas Chablais, depuis la Dranse jusqu'au delà de la pointe d'Yvoire [3].

Il y avait en outre une aumône quotidienne à la porte. On distribuait du pain et du vin et même du fromage aux pauvres, aux passants, aux « honnêtes hommes » et aux pèlerins. On voyait en effet depuis longtemps à Ripaille, naturellement avant et après l'occupation bernoise, beaucoup de gens se rendant à Rome ou à Notre-Dame-de-Lorette, venant de Flandre, d'Espagne ou de France. « On envoyait tous lesdits pèlerins aller à Ripaille, et ledit de Compois [gouverneur] les y recevait bien volontiers » [4]. Mais il fallait une surveillance rigoureuse pour éviter les fraudes du fermier, tenté d'échapper à ces lourdes charges par des tricheries sur le poids et sur la quantité. On dut, sur la plainte du capitaine de Thonon, verbaliser contre lui, après avoir constaté, qu'à la porte de Ripaille, au moment de la distribution, il n'y avait qu'un seul pain dont le poids n'était même pas réglementaire [5]. Lors de l'évangélisation du Chablais, François de Sales, le

[1] Preuve CIV.

[2] *Ibidem.*

[3] Dans une lettre du 12 septembre 1588, adressée au juge du comté d'Allinges pour le Conseil de l'ordre des saints Maurice et Lazare, Étienne de Compois, gouverneur de Ripaille, donne les renseignements suivants sur cette aumône : « Il faudra que chaque jeudi, le portier dudit lieu de Ripaille... aye à vous porter les billets en vertu desquels les pains des paroisses se baillient, signés des sieurs ministres ». Le rôle de distribution était ainsi arrêté : premier jeudi, paroisses de Thonon, Allinges, Reyvroz-Lyaud-Armoy, Lullin, Maxilly ; deuxième jeudi, paroisses de Bons-Brens, Machilly et Saint-Cergues, Corsier, Hermance, Veigy ; troisième jeudi, Messery-Nernier, Fessy-Lully, Brenthonne-Avully, Orcier, Perrignier, Draillant, Cervens ; quatrième jeudi, Douvaine-Loisin, Yvoire-Excenevex, Massongy, Balaison, Anthy, Margencel, Sciez. Compois faisait au sujet de cette distribution les observations suivantes, qui n'étonnent point de sa part, car il a laissé d'autres preuves de son caractère autoritaire : « Les pains de pension que se donnent tous les jeudy à Rippaillie, comme de toute ancienneté se sont donnés, mourant ung desdict pensionnaires, le sieur gouverneur dudict Rippaillie les donnait du temps de Berne là où il cognoissoit de la pitié, sans havoir aulcung conterolle. Et n'eust pas fallu que les sieurs sindiques de Thonon ny ministres fussent rien venuz conterollé dessus sa charge. Et du dempuis, les segnieurs de Compois père et filz ont continué jusques à aujourd'huy ». (Turin, archives de l'ordre des saints Maurice et Lazare, *Commende in Savoia*, paquet 1ᵉʳ, dossier Ripaille, pièce 7.)

[4] *Ibidem.*

[5] Preuve XCVII.

saint prévôt du diocèse de Genève qui devait attacher son nom à la conversion du pays, ṇe laissa point péricliter cette œuvre de bienfaisance et même, vers 1598, en assuma la direction [1].

La gestion de l'hôpital ou la distribution des aumônes n'étaient pas les seules préoccupations du gouverneur de Ripaille. Ce personnage, appelé tantôt bailli, gouverneur, receveur des comptes, économe et aussi « hospitalier », avait des fonctions multiples. C'était surtout un administrateur.

Le premier gouverneur que Berne plaça à Ripaille dès 1537 fut Claude Farel, le frère du réformateur, qui fut en réalité plutôt un fermier du domaine [2]. Il eut de nombreux successeurs, Knecht, Gunthart, Sturler, Berchtold, Brueggler, Huber et enfin Conrad Fellemberg [3].

On s'aperçut bientôt que les nouveaux maîtres du Chablais valaient mieux que leur réputation. Sous leur masque rude, ils étaient accessibles à la pitié : si la récolte était mauvaise, les gouverneurs de Ripaille diminuaient parfois de moitié les redevances de leurs tenanciers [4]. Les animaux qui s'étaient acclimatés dans le parc depuis un siècle, trouvèrent grâce à leurs yeux : Nicolas de Diesbach, bailli de Thonon, alloua pour leur entretien, en 1542, cent florins [5] et ses successeurs suivirent son exemple. Ces conquérants étaient des administrateurs ordonnés. Pour le recouvrement des impôts, ils firent dresser, village par village, le plus ancien recensement de la population

[1] « Ceste benignité et esgalité de soy mesme valloit [à saint François de Sales] de tant parmy le peuple que tant soit peu qu'il fust cogneu, il ravissoit les cœurs d'un chacun. Ce que le duc sérénissime sçavoit fort bien quand il lui bailla charge de l'aumosne de Ripaille et de Filly. C'estoit une merveille de voir la dilection des pauvres envers ce bienheureux homme, et la sienne envers eux, car il les portoit tous dans ses entrailles, pour l'amour de Jésus-Christ. Tous les jours, il distribuoit à la porte de Ripaille neuf pains pesant chacun quatre livres et faisoit bailler l'aumosne à tous les passans. Outre cela, il bailloit chaque semaine trente pains du mesme poids pour les villages qui sont au delà de la Durance (lire Dranse). Il distribuoit aux pauvres de Tonon et du voisinage vingt pains, après qu'il les avoit faict mettre à genoux et, en ceste posture, prier Dieu pour la santé de S. A. et prospérité de ses affaires ; et le nombre de ces pains, en comptant ce qui estoit baillé aux passans et aux pauvres, serviteurs destinez à cet effect, pouvoit monter chaque semaine à cent et vingt. Il avoit encore obtenu cinq boisseaux de la mesure de Savoye de l'abbaye de Filly et du prieuré de Ripaille qu'il distribuoit, comme il croyoit estre à propos, à seize hommes vieux et malades ». Ch.-Aug. de Sales, *Histoire du bienheureux François de Sales* (Paris 1870), t. Iᵉʳ, p. 199.

[2] Herminjard, t. IV, lettre 622, et t. V, p. 310.

[3] Les comptes de ces gouverneurs de Ripaille sont aux archives de Lausanne. En voici les dates : Mathieu Knecht, 1539 à 1544 ; Giles Gunthart, 1545 à 1546 ; Giles Sturler, 1547 à 1552 ; Pierre Berchtold, 1552 à 1558 ; Sulpice Brueggler, 1558 à 1563 ; Nicolas Huber, 1563 ; Conrad Fellemberg, 1564 à 1567.

[4] En 1542, le gouverneur de Ripaille, sur l'ordre du Conseil de Berne, décharge les hameaux de Praille et de Marignan de la moitié des redevances dues à l'abbaye de Filly. En 1559, les habitants de Filly, de Brenthonne, Perrignier, Chavannes, Allinges et Anthy sont aussi exonérés à la suite d'une sécheresse. (Lausanne, archives d'état. *Comptes des gouverneurs de Ripaille.*)

[5] *Ibidem.* Compte du gouverneur de Ripaille. On trouve d'autres dépenses de cette nature dans la comptabilité des années suivantes. En 1567, après le départ des Bernois, les fermiers qui prirent l'adjudication du domaine furent tenus de fournir « chascune année six chariots de foing pour l'entretenement des cerfs et biches qui seront dans le parc ». (Turin, archives camérales. Prieuré de Ripaille.)

que nous ayons sur le Chablais (¹). S'il y avait quelque contestation avec les habitants pour la perception d'un droit féodal, on faisait une enquête pour savoir la coutume sous le régime savoyard (²). Les Bernois en somme se substituèrent aux anciens princes, percevant les revenus, mais ne cherchant pas à en créer d'autres (³). Ils apportèrent dans leur administration un souci de l'équité qui produisit une heureuse impression. De hauts commissaires furent chargés de signaler les réformes favorables à la bonne exécution de la justice : on constitua d'abord une magistrature permanente de douze membres dans le bailliage de Chablais, comme ailleurs (⁴). On décida d'obliger les notaires à rédiger leurs actes non plus en latin, mais en français, pour éviter les abus (⁵), petite innovation qui précéda le fameux édit de Villers-Cotterets sur l'usage du français, dont on a fait tant d'honneur à François Iᵉʳ (⁶).

En arrivant à Ripaille, les Bernois commencèrent par mettre les bâtiments en état pour les transformer en centre d'exploitation agricole. Ils eurent, à ce moment, la main un peu lourde. Les religieux furent relégués dans une tour avec un bout de vigne, un pré et un petit jardin (⁷). Les autres tours servirent d'étables (⁸). La grande salle devint un grenier à blé. Celle du chapitre fut coupée en deux pour remplacer l'ancienne église qui contenait la sépulture d'Amédée, stupidement transformée pour y loger des bêtes. Les Bernois eurent plus tard le sentiment de cette inconvenance, quand il fallut restituer Ripaille au duc de Savoie. Aussi des instructions très précises furent-elles données à un membre du Conseil, Petremand d'Erlach, pour faire disparaître la preuve matérielle de ce vandalisme. « Depuis quelques années, et encore maintenant, lui écrivait le Conseil le 10 juillet 1567,

(¹) Voir aux archives de Lausanne, layette 368, n° 23, un registre de 387 feuillets intitulé : « Denombrement avecq declaracion des sommes et quantités deues riere et dans le bailliage de Chablaix par les personnes respectivement soubsnommées de la contribution et cotization par noz illustres seigneurs et princes messeigneurs de Berne ordonnée, à raison d'un florin pour cent, pour fayre le payement des debtes deuz par le très illustre Charles, jadis duc de Savoye ». C'était en somme l'ancien subside demandé presque chaque année par les princes de Savoie.

(²) Voir une enquête sur les pêcheurs des environs de Filly au sujet de la redevance appelée « quête ». (Archives de Lausanne, layette 367, n° 16.)

(³) En ce qui concerne Ripaille, les Bernois continuèrent par exemple à percevoir les redevances dues pour les « Anniversaires de Ripaille », fondation pieuse que leurs ministres n'étaient pas qualifiés pour acquitter. Voir à Turin, aux archives camérales, le « Compte particulier des tributs annuels deus à nos très redoutés princes de Berne ad cause de la directe des anniversaires de leur prioré et hospital de Rippallie », dressé vers 1560.

(⁴) Ruchat, l. c., t. IV, p. 52.

(⁵) L'ordonnance du Conseil de Berne est du 13 mai 1536, jour de la délibération prise pour l'organisation civile des nouvelles provinces. Elle a été publiée par Vulliemin, Le Chroniqueur, p. 274.

(⁶) L'édit de Villers-Cotterets est du 10 août 1539. La Savoie était alors, sauf le Chablais et le bailliage de Ternier, occupée par François Iᵉʳ. Les registres notariaux et les délibérations municipales ne furent toutefois rédigés définitivement en français qu'à partir de 1541 dans cette partie de la Savoie.

(⁷) Lettre de Fabri du 3 avril 1537. Herminjard, t. IV, lettre 622.

(⁸) « Item pour fere des creches et estables dedens les tours, car le pestiam estoyt en dengier d'estre pris ». Dépenses faites en 1539 par le fermier de Ripaille. (Lausanne, archives d'état, layette 373.)

l'église de Ripaille et l'emplacement des sépultures de gens très chrétiens, des princes et des gentilshommes, ont été transformés en étable *(Veechstall)* par les officiers de la Seigneurie de Berne. Aujourd'hui le moment de restituer ce domaine est venu. Leurs Gracieuses Seigneuries ont jugé convenable, pour éviter des reproches, de vous envoyer en ce lieu. Concertez-vous avec le bailli de Ripaille : faites enlever de suite les cloisons et le plancher placés dans cette église. Il faut nettoyer et tout mettre en état pour le jour de la restitution du domaine »(¹). Et de fait, un charpentier pendant de nombreuses journées, au mois d'août, s'employa à faire le nécessaire, et le dernier gouverneur de Ripaille reçut 666 livres pour les réparations urgentes (²).

Si les Bernois maltraitèrent les constructions affectées au culte, par contre les bâtiments d'habitation furent rendus plus confortables. On refit les poêles et les cheminées, on fit fermer les portes et les fenêtres, on s'occupa surtout à se munir de bonnes serrures. Les murs furent recrépis ; on enleva les débris qui encombraient le donjon, la cour, l'étang, la grande cave, le pressoir et d'autres corps de logis. On voulait en somme mettre le domaine en valeur. La proximité de Thonon, où résidait le bailli du Chablais, stimulait le zèle des gens de Ripaille : le 27 avril 1537, ce haut fonctionnaire, qui était alors Jean-Rodolphe Nægueli, vint avec sa femme et ses gens se promener en effet dans le parc en compagnie du pasteur Fabri(³). Quand Berne déléguait quelques-uns de ses magistrats pour s'enquérir de l'administration du domaine et de l'hôpital, c'était alors l'occasion de franches lippées pour la réception de ces « gens d'honneur ». L'enquête ne pouvait manquer de bienveillance après un dîner aux écrevisses, au pâté, au lièvre, aux chapons, aux perdrix, copieusement arrosé de bons vins du crû si remarqués que Leurs Excellences les faisaient acheminer de Ripaille dans leurs caves de Berne par Morges et Morat (⁴).

Ripaille était en effet un domaine important. Pour bien déterminer leurs droits, les Bernois méticuleux avaient fait dresser de bons livres terriers par Nicolas de Matringes. Ils avaient fait aussi procéder au bornage de certaines possessions. Une horloge achetée à Berne, chez le serrurier Brueckessel, rappelait à tous le prix du temps. Aucun terrain n'était laissé improductif. D'ordre du Conseil, le gouverneur devait mander les cultivateurs dont les biens étaient en friche et les mettre en demeure de les cultiver ou de les abandonner. Procès-verbal était dressé et les domaines délaissés étaient

(¹) Ce document des archives de Berne est publié à la fin de la preuve XC. Ces instructions furent données à la suite d'une délibération du Conseil de Berne, prise le même jour, et que l'on peut lire dans les manuaux du Conseil. On y trouve aussi l'ordre de détruire l'écurie de Ripaille et de nettoyer l'église : « die Stallung zu Ripaille abwerffen und die Kilchen rumen zu lassen ». (Berne, archives d'état. Manuaux du Conseil.)

(²) Preuve XCI.

(³) HERMINJARD, *l. c.*, t. IV, p. 231.

(⁴) Dépenses faites en 1544, preuve XCI.

donnés à d'autres laboureurs. Dans les moindres détails de cette exploitation, on sentait l'œil du maître. C'est que le Conseil de Berne, pour la gestion du domaine comme pour celle de l'hôpital, exigeait des comptes détaillés et faisait procéder par ses délégués à des enquêtes sur place. Les recettes de cette exploitation, qui groupait d'ailleurs des possessions assez éloignées de Ripaille, étaient déjà rondelettes. En 1547, elles atteignaient 4793 florins en argent, 193 muids de blé, 112 d'avoine, de l'orge, des haricots, des noix et autres produits du pays et 110 tonneaux de vin, plus une vingtaine de pièces de ce « servagnin » du clos de Ripaille et de Tully, dont les raisins s'accrochaient déjà à des hutins et à des « crosses », suivant un usage connu même sous Amédée VIII ; ces vignes étaient si grandes que l'on mettait parfois deux semaines pour vendanger avec une trentaine d'ouvriers (¹).

En somme, si l'on juge les Bernois par leurs actes à Ripaille, on doit reconnaître que la réputation de vandalisme qui leur a été faite en Chablais tient plus de la légende que de l'histoire. En mettant à part la question religieuse et l'obligation d'adopter la Réforme, on doit reconnaître loyalement que les nouveaux maîtres du Chablais, pendant les trente ans de leur occupation, eurent le souci de rendre bonne justice à leurs nouveaux sujets, sans chercher à les exploiter par des impôts exagérés. Leur administration clairvoyante trahissait le désir de s'attirer des sympathies dans une province qu'ils espéraient conserver et fut, pour ainsi dire, celle d'un bon père de famille. Mais la fortune de la Savoie avait changé.

L'occupation du Chablais avait pu se faire grâce à un concours incroyable de malheurs qui vinrent au même moment accabler et lentement tuer le faible Charles III. Son fils Emmanuel-Philibert, surnommé Tête-de-Fer, l'épée à la main, se promit de reconquérir les états dont il était dépossédé. Il vengea l'honneur de la Maison de Savoie sur les champs de bataille, à la tête des armées de Charles-Quint. Son triomphe, à Saint-Quentin, obligea le roi Henri II à lui restituer les biens pris par François Iᵉʳ.

En effet, le traité de Câteau-Cambrésis, en 1559, donna au glorieux vainqueur la partie de la Savoie occupée par la France. Le Chablais, le bailliage de Ternier et le Pays de Vaud, pris par les Bernois, ne pouvaient être compris dans cette restitution. L'ours de Berne n'entendait point lâcher prise. Pour ne pas tout perdre, il fallut faire la part du feu.

Il y eut des négociations assez longues : on fit des concessions des deux

(¹) On a rassemblé à la preuve XCI les extraits les plus intéressants des comptes des gouverneurs de Ripaille pendant l'occupation bernoise. On trouvera de curieux détails sur la culture de la vigne du domaine de Ripaille, en 1539, preuve XCII. Voici un autre témoignage de la réputation du clos de Ripaille. En 1696, les prieurs des chartreuses de Ripaille, de Lyon et de Pomiers étaient en inspection dans le diocèse de Genève. Ils devaient monter au-dessus de Cluses à la chartreuse du Reposoir. Le procureur de ce couvent, pour les régaler, écrivit le 28 septembre pour demander à Ripaille « deux petits barrils de vin clairet, je ne dis pas du gros rouge, mais de ce délicat que le vénérable visiteur trouvait si bon ». (Archives de la Haute-Savoie, H. Ripaille.)

côtés. Le duc de Savoie abandonna le Pays de Vaud pour garder le Chablais et le bailliage de Ternier. Ce prince catholique consentit même, dans la paix préliminaire signée à Nyon, le 7 août 1564, à garantir la liberté du culte protestant, s'engageant à conserver ses ministres et à payer leur traitement[1]. La cession du Chablais au duc de Savoie devint définitive par le traité de Lausanne du 30 octobre 1564[2]. Toutefois la restitution des territoires fut retardée par les ratifications demandées au peuple bernois, à la France et à l'Espagne. Elle fut fixée enfin au mois d'août 1567. L'avoyer Jean Steiger, accompagné de cinq autres magistrats et de quatre commissaires fédéraux, se rendit dans les trois bailliages cédés. La remise officielle du Pays de Gex aux autorités ducales eut lieu le 24 août 1567; celle du bailliage de Ternier le lendemain, enfin celle du bailliage de Thonon trois jours après. C'était la fin de l'occupation étrangère, période pacifique qui aurait laissé de bons souvenirs si l'imagination populaire n'avait mêlé, dans la même exécration, les Bernois un peu rudes, mais justes, avec les soldats pillards et incendiaires qui devaient amonceler, vingt ans plus tard, les ruines sur Ripaille.

[1] CLAPARÈDE, *Histoire de la Réformation en Savoie*, p. 262.

[2] Le traité de Lausanne a fait l'objet d'un remarquable mémoire du professeur Œchsli, qui sera traduit et publié en français dans quelques mois.

Le château de Ripaille.

(Partie habitée par Amédée VIII et les chevaliers de l'Ordre de Saint-Maurice.)

CHAPITRE XII

Le siège de Ripaille

PROJETS DE LA MAISON DE SAVOIE POUR REPRENDRE GENÈVE. — RIPAILLE
CHOISI PAR CHARLES-EMMANUEL POUR DISSIMULER SES TROUPES. — INSUCCÈS DES
TENTATIVES DIRIGÉES EN 1581 ET 1582 CONTRE GENÈVE. — COMPOIS ET RACONIS A
RIPAILLE. — INQUIÉTUDE DES BERNOIS VENANT VISITER LE CHATEAU. — PORT ET
GALÈRES DE RIPAILLE. FLOTTE DE GUERRE DU LÉMAN. — NÉGOCIATIONS DES
GENEVOIS AVEC LES BERNOIS. — ARRIVÉE DE SANCY. — DÉPRÉDATIONS DE LA
GARNISON DE RIPAILLE. — ÉTAT MORAL DES POPULATIONS DU CHABLAIS. — DÉBUTS
DE LA GUERRE EN FAUCIGNY ET DANS LE PAYS DE GEX. — ATTITUDE ÉQUIVOQUE
DE SANCY. — ENVAHISSEMENT DU CHABLAIS. L'ARMÉE ROYALE. — PRISE DE
BALLAISON, YVOIRE, ALLINGES ET THONON. — RÉSISTANCE HÉROÏQUE DES DÉFEN-
SEURS DE LA FLÉCHÈRE. — INVESTISSEMENT DE RIPAILLE. — ARRIVÉE DE L'ARMÉE
DUCALE. — COMBATS DE CRÈTE ET DE TULLY. — SIÈGE, PRISE ET INCENDIE DE
RIPAILLE.

Après les aménagements utilitaires des Bernois, les vaines tentatives d'un
prince imprudent allaient exposer la résidence d'Amédée VIII à de pires
calamités. Charles-Emmanuel Ier, dans sa lutte tenace contre l'indépendante
Genève, cherchait un château pouvant devenir à la fois un rendez-vous
clandestin de mercenaires, une place de guerre, un port militaire et un lieu
de conciliabule pour conspirateurs. Le parc séculaire de Ripaille, les bâti-
ments discrets de son prieuré et ses tours silencieuses parurent offrir toutes
ces ressources : choix funeste qui allait déchaîner sur des rives paisibles les
horreurs de la guerre.

Au prix de douloureuses cessions territoriales dans le Pays de Vaud et
dans le Valais, Emmanuel-Philibert, par les traités de 1564 et de 1569, était
rentré, comme on l'a dit, en possession des bailliages de Chablais, de Ternier
et de Gex, c'est-à-dire des régions qui enclavaient Genève; mais la fière
cité échappait au vainqueur de Saint-Quentin. Ce prince, avec sa longue

expérience et l'autorité de son nom, essaya de faire triompher ses revendications par la voie diplomatique; l'insuccès de ses négociations incita son successeur à recourir à d'autres moyens, la ruse et la violence.

Ripaille devait subir les tristes conséquences de cet étonnant duel entre la faible Genève et le puissant duc de Savoie, lutte épique dans laquelle une poignée de citoyens, pauvres d'argent, mais riches du sentiment de leur indépendance, conservant aux heures d'angoisse une confiance inébranlable dans la justice de leur cause, sauront, selon leur fière devise, maintenir contre les entreprises d'un prince redoutable leur foyer et leur religion.

Bien qu'enclavée dans les états du duc de Savoie, qui pouvait quand bon lui semblait mettre Genève pour ses approvisionnements dans de dures perplexités, cette ville, à cause de sa position stratégique, avait des alliés nécessaires, sinon sympathiques. Le prompt renfort des troupes suisses était indispensable à la Maison de Valois, si précaire à cette époque, pour se défendre contre les assauts furieux de ses adversaires : Genève, par sa situation, était le chemin le plus fréquenté par ces recrues. La liberté de ce passage avait donc pour la France une importance tellement immédiate, que Sa Majesté Très Chrétienne se voyait dans l'obligation de défendre une ville qui servait cependant d'asile aux protestants de ses états.

D'ailleurs, au point de vue extérieur, le roi de France, grand adversaire de l'Espagne, devait empêcher l'installation du duc de Savoie dans cette ville-frontière, dont la possession aurait permis à ce dernier, suivant les besoins de sa cause, de favoriser une attaque des troupes espagnoles venant des possessions italiennes de Sa Majesté Catholique ou d'entraver une action inverse des mercenaires français.

L'habileté d'Emmanuel-Philibert ne put prévaloir contre la force de ces raisons ni empêcher le succès des négociations engagées avec les cantons suisses par les ambassadeurs de Henri III. Le sire de Hautefort, premier président du Parlement de Dauphiné, chargé de défendre les intérêts de ce souverain, réussit à vaincre les hésitations des prudents magistrats bernois en faisant ressortir, pour les récentes conquêtes du Pays de Vaud enlevé au duc de Savoie, les dangers que présenterait la réussite des projets savoyards sur Genève : l'indépendance de cette ville fut garantie, le 8 mai 1579, par les cantons de Berne, de Soleure et par le roi de France ([1]).

C'était un échec diplomatique pour le restaurateur de la Maison de Savoie ; son fils, Charles-Emmanuel Ier, avec l'inexpérience de ses vingt ans, son imagination ardente et son impatience maladive, rompant avec une politique pacifique, crut pouvoir réduire sous sa domination la cité rebelle par des moyens plus hardis.

([1]) H. AUBERT. *Documents diplomatiques relatifs au traité de Soleure* (Genève 1896), p. 6 et suivantes.

Emmanuel-Philibert s'était interdit toute entreprise belliqueuse sur Genève et les anciens états de sa Maison, occupés depuis près d'un demi-siècle par les Bernois. Les engagements qu'il avait pris expiraient le 5 mai 1581 ; Charles-Emmanuel se garda bien de les renouveler([1]).

Si l'on voulait réussir un coup de main inattendu, devenu dès lors la pensée dominante du nouveau souverain, il fallait éviter un trop grand déploiement de forces. Pour détourner les soupçons, Charles-Emmanuel songea à diriger ses soldats par petits groupes, « à la file », sur divers châteaux, notamment sur ceux de Gex et de Ternier, aux environs de Genève; mais leur trop grande proximité de cette dernière ville rendait ces précautions illusoires : il fallait d'ailleurs un lieu de réunion beaucoup plus vaste. Le duc de Savoie, pendant son séjour à Thonon, en octobre 1581, avait remarqué les ressources que présentaient les bâtiments et le parc de Ripaille pour l'accomplissement de ses projets.

En effet, sans passer en vue des Genevois, les troupes massées dans le Val d'Aoste pouvaient être dirigées sur le Léman par le chemin du Petit-Saint-Bernard et les cols de la Tarentaise et du Faucigny et déboucher, comme devaient le faire les soldats de Martinengo, par les vallées de Lullin et de Bellevaux. Il y avait aussi une route plus directe, mais plus roide, celle du Grand-Saint-Bernard et du Valais, que suivront les mercenaires de Raconis.

Le voisinage du lac permettait d'ailleurs de conduire à Genève, dans le plus grand secret, les forces dissimulées à Ripaille. En attendant la construction des deux galères que Charles-Emmanuel allait faire exécuter au grand émoi des confédérés, de grandes barques marchandes devaient être employées pour cacher dans leurs flancs les hommes nécessaires à l'expédition.

La situation stratégique de Ripaille en cas d'une guerre avec Genève avait sans doute déjà frappé Emmanuel-Philibert : dès 1570, il s'était préoccupé en effet de mettre en état le prieuré et ses nombreuses dépendances, c'est-à-dire les tours qui le flanquaient, aujourd'hui disparues, dont l'une, celle du midi, avait une chambre et une cuisine, l'église et son clocher à pinacles, l'hôpital et ses annexes formant des galeries, puis des étables, des greniers, des colombiers et diverses constructions légères en bois. Toutefois on ne peut affirmer que ces réparations aient été faites dans un but belliqueux. Emmanuel-Philibert a eu en effet des desseins beaucoup plus pacifiques sur cette paisible résidence. Ce prince était enthousiasmé de Ripaille. Il avait été frappé par l'exemple de Charles-Quint se retirant du monde pour finir sa vie dans le silence. La vue de la solitude d'Amédée donnait encore plus de force à ses réflexions. Le glorieux duc, en pénétrant dans la retraite de son aïeul, était hanté non seulement par le souvenir du plus puissant de ses contemporains, mais aussi par celui du plus sage de ses ancêtres. Cet

([1]) RAULICH. *Storia di Carlo-Emanuele I* (Milan 1896), t. I*, p. 52.

homme d'action avait parfois le dégoût de l'activité, attendant impatiemment
le moment où son fils pourrait prendre le souci du pouvoir. Aussi, déclare
un Vénitien qui reçut cette confidence, le vainqueur de Saint-Quentin forma-t-il
un moment le projet de terminer ses jours dans le repos, dans son comté de
Nice l'hiver, et l'été à Ripaille (¹).

Mais le souverain mourut sans réaliser son dessein. Son fils ne fut point
hanté par les mêmes idées. Il considéra Ripaille surtout comme une place
forte. L'accès du prieuré était, comme l'a bien observé Wurstisen, distinct
de l'entrée du château et protégé par une maisonnette servant sans doute de
logis au concierge (²). Les constructions du couvent de Ripaille, où les Bernois
avaient aménagé un hôpital, pouvaient servir à une nombreuse garnison, mais
en cas de siège, les troupes, peu en sécurité dans ces bâtiments qui n'avaient
pas été élevés dans un but militaire, devaient se réfugier dans le « fort de
Ripaille », c'est-à-dire dans le château d'Amédée VIII, d'après un témoin
oculaire, Simon Goulart, l'auteur d'une curieuse relation de l'attaque de
cette place par l'armée genevoise, qu'il accompagnait en qualité de pasteur :
« L'hôpital du fort de Ripaille étant forcé, dit-il, l'on n'avait gagné que la
basse cour du fort, lequel restait tout entier, ayant un très bon fossé de
briques à niveau, avec des casemattes dans le fossé, muraille terrassée
derrière d'une façon merveilleusement propre, puis un beau retranchement
et un spacieux logis de sept fortes tours avec leurs tourrions. Sur chacune de
ces parties de forteresse, lesdits assiégés pouvaient débattre et ôter la vie
aux meilleurs soldats de l'armée, car ils ne tiraient que de près, à balles
ramées ou de balles d'acier mêlé avec du plomb de fort gros calibre » (³).

Dès 1581, Charles-Emmanuel pensa à se servir de ces lieux si propices
à l'exécution de ses projets belliqueux : il rassembla dans cette intention des
troupes qui devaient former en octobre, à l'en croire, une armée de dix mille
hommes : de nombreux passages de soldats espagnols, italiens, français et
suisses, trois mois auparavant, avaient commencé à donner l'éveil aux repré-
sentants des puissances étrangères (⁴), quand le Conseil de Genève décida
d'envoyer une ambassade auprès du prince pour en tirer quelques éclaircisse-
ments. Michel Roset et trois autres magistrats genevois, arrivés à Thonon le
1ᵉʳ octobre, furent conduits à l'audience par un gentilhomme : ce fut d'ail-
leurs la seule honnêteté qu'on leur fit. Quand ils arrivèrent en présence du
duc, ce dernier, entouré d'une nombreuse cour, se « contenta de tirer tant
soit peu son chapeau », écouta d'une manière fort distraite leur harangue et

(¹) Preuve XCVI.

(²) Voir preuve XCVIII la description du château de Ripaille faite en 1580 par Wurstisen, le
bourgmestre bâlois. Voir aussi preuve XCV l'état des lieux du domaine de Ripaille en 1570.

(³) « Bref discours de ce qui s'est passé ès environs de la ville de Genève depuis le commen-
cement d'avril 1589 jusques à la fin de juillet ensuivant » dans *Mémoires de la Ligue*, t. III, p. 745.

(⁴) Correspondance diplomatique du 28 juillet 1581, publiée dans RAULICH, *l. c.*, t. Iᵉʳ, p. 54.

daigna à peine leur faire répondre quelques mots par son chancelier([¹]). Mais les circonstances étaient sans doute plus favorables à la cause de Genève que le duc ne l'aurait désiré, car ce dernier dut remettre son entreprise à l'année suivante. L'expédition fut préparée surtout par un vétéran des guerres de France qui s'était ménagé des intelligences dans Genève([²]).

Messire Étienne de Compois, chevalier, « capitaine du château de Thonon et gouverneur de Ripaille, gentilhomme de bouche de Son Altesse, sergent-major de la milice de Faucigny et lieutenant des compagnies d'arquebusiers à cheval de M. le baron d'Hermance »([³]), avait appris la guerre à bonne école. Sur le champ de bataille de Saint-Quentin, en 1557, Emmanuel-Philibert lui avait conféré la chevalerie à la suite de la prise d'un drapeau([⁴]). C'était un exploit qui l'avait rendu très glorieux. Les manants de Thonon, qui rencontraient cet homme de qualité, devaient bien prendre garde à lui témoigner une respectueuse déférence. Le fermier de Ripaille en savait quelque chose quand, un jour de marché, dans une rue encombrée par la foule, il s'entendit interpeler par le pointilleux gentilhomme : « Vilain, lui disait-on, tu passes devant moi sans me saluer » ! Et il se sentit appréhender au collet par Compois qui lui. tira les oreilles et la barbe, « jurant et blasphémant le nom de Dieu, tenant sa dague dégaînée et présentant la pointe d'icelle contre son gosier ». Il en fut quitte à bon compte, puisqu'il put aller raconter sa mésaventure aux juges et se mettre sous la sauvegarde de Son Altesse([⁵]). Toutefois Compois n'en restait pas moins le tout puissant gouverneur de la ville. Le duc avait d'ailleurs des raisons particulières de protéger le confident de ses entreprises sur Genève. Dans une lettre datée de Ripaille, du 13 juin 1581, écrite par une main qui maniait mieux l'épée que la plume, on voit déjà poindre les trames ourdies contre cette ville. Compois donne des renseignements sur les intelligences qu'il a dans la place : un certain « Gaude Lanse » surtout doit servir les projets ducaux en ouvrant la porte de Gex([⁶]). L'année suivante, un certain Desplans, de Thonon, entre autres gens qu'il

([¹]) Archives de Genève. Histoire manuscrite de GAUTIER, t. VI, p. 420. Cette précieuse source historique est aujourd'hui en cours d'impression.

([²]) CAMBIANO. *Historico discorso*, col. 1216 du t. I⁰ʳ des *Scriptores,* publiés dans les *Monumenta historiæ patriæ* (Turin 1840).

([³]) Il prend ce titre le 12 septembre 1588, dans une lettre conservée à Turin aux archives de la commanderie des Saints-Maurice et Lazare.

([⁴]) Lettres patentes d'Emmanuel-Philibert, du 10 août 1557, créant Étienne de Compois « militem sive equitem deauratum militaris que cinguli et balthei decore fascibus, titulis ac stemmate militiæ insignivimus, accingentes ipsum gladio fortitudinis ». C'était le fils de Guigues de Compois, gouverneur de Ripaille, qui testa en 1576, et le frère de Philibert de Compois, aussi gouverneur de cette résidence. FORAS, *Armorial et nobiliaire de l'ancien duché de Savoie* (Grenoble 1878), t. II, p. 138: Famille « Compois ou Compey » de Féternes. Sur le rôle de Compois à Saint-Quentin, voir aussi le t. VI, p. 140, des *Mémoires de la Société savoisienne d'histoire.*

([⁵]) Preuve XCVII.

([⁶]) La lettre du 13 juin 1381, datée de Ripaille et écrite par Compois avec une orthographe impossible, est conservée à Turin, archives de Cour, *lettere particolari,* dossier Compois.

avait à sa dévotion, lui fut de la plus grande utilité. Cet individu s'était installé dans la ville convoitée contre les fortifications de la porte de Rive, dans une maison dont il avait fait un cabaret, pour pouvoir, sans susciter la défiance, causer avec les soldats de garde. Les renseignements qu'il envoya sur l'état des murailles firent ressortir la faiblesse exceptionnelle de cette porte, accès naturel des troupes cantonnées dans le Chablais. Quelques capitaines au service du duc de Savoie vinrent vérifier l'exactitude des rapports de Desplans, dont ils visitèrent la maison sans éveiller les soupçons, protégés par la bonne renommée dont jouissait l'espion, qui s'était fait admettre au nombre des bourgeois de la ville. Il fut décidé que le soi-disant cabaretier minerait la partie de la fortification contre laquelle sa demeure était adossée, pour permettre de prendre par surprise le corps de garde et d'ouvrir la porte de Rive aux soldats venus de Ripaille ([1]).

Ce hardi coup de main devait avoir lieu un dimanche, à l'heure du prône, au moment où les défenseurs de la cité étaient groupés autour de leurs pasteurs. Les mercenaires du duc de Savoie, au nombre de huit cents, cachés dans quatre barques familières aux gens de Genève, devaient faire irruption dans la ville en brisant la chaîne de sûreté; en cas de résistance, des arquebusiers, dissimulés dans deux autres bateaux, protègeraient l'assaut ([2]).

Les détachements de soldats expédiés par petits paquets à Ripaille, sur l'ordre de Charles-Emmanuel, formaient déjà au commencement d'avril 1582 une troupe de deux mille hommes : dans le nombre se trouvaient les capitaines Anselme, Spiardo, Boucicaut avec six cents Provençaux, choisis par Vivalda, lieutenant de la garde ducale ([3]). Le prince inexpérimenté qui s'engageait dans cette expédition, malgré la neutralité hostile des puissances, sans autre appui que la bienveillance platonique du Saint-Siège, confia le commandement de cette armée à un favori n'ayant ni l'autorité des services rendus, ni celle de l'âge.

Au moment où il vint prendre le commandement des troupes rassemblées à Ripaille, Bernardin de Savoie, comte de Raconis, venait de succéder à son père et dans ses domaines et dans la faveur du prince. C'était un rejeton d'une branche bâtarde de la Maison de Savoie ([4]). Raconis avait si bien su capter la confiance de Charles-Emmanuel, en flattant des projets ambitieux contrariés par les vieux conseillers instruits à l'école prudente d'Emmanuel-Philibert, qu'il aurait obtenu de son souverain des lettres de légitimation si le Sénat de Savoie, vigilant gardien de la Couronne, n'eut empêché cet acte de favoritisme gros de conséquences ([5]). Le chef de l'expédition de Genève

([1]) Spon. *Histoire de Genève* (Genève 1730), t. I^er, p. 323.

([2]) Raulich, *l. c.*, p. 58 et suivantes.

([3]) Cambiano, *l. c.*, col. 1216.

([4]) Louis de Savoie, bâtard d'Achaïe, contemporain d'Amédée VIII, fut au commencement du xv^e siècle la tige de cette branche. Guichenon, *Histoire généalogique de... Savoie*, t. III, p. 251.

([5]) Saluces, *Histoire militaire du Piémont*, t. II.

était un courtisan qui avait, pour tout exploit de guerre, commandé en sous-
ordre pendant quelques mois une compagnie de cavalerie : avec d'aussi
maigres lauriers, M. le comte de Raconis, « superintendant et lieutenant-
général de Son Altesse deçà les monts », ne pouvait guère en imposer aux
vieux routiers qui attendaient paisiblement l'heure de la bataille en bracon-
nant sous les chênes d'Amédée.

Le passage des mercenaires, venus du Val d'Aoste par le Grand-Saint-
Bernard ([1]), loin de l'attention inquiète des Genevois, finit cependant par
répandre en Suisse les plus vives préoccupations ([2]). Les Bernois, craignant pour
leurs conquêtes du Pays de Vaud, s'émurent au point de songer, en manière
de représailles, à s'emparer du Pays de Gex, et cette guerre faillit être votée
par leur Conseil à une ou deux voix près ([3]). Toutefois les idées de prudence
prévalurent, et l'on décida simplement d'aller à Ripaille vérifier l'exactitude
de ces bruits alarmants.

Le gouverneur Compois, en homme bien avisé, prit ses précautions ;
Messieurs de Berne ne purent rien voir de suspect, — et pour cause, les
troupes ayant été dissimulées dans le voisinage ; — aussi ce personnage et
le comte de Montmayeur, qui paraît avoir été bailli du Chablais, en profi-
tèrent pour remettre de véhémentes protestations contre les projets prêtés
à leur souverain ([4]).

Tandis que les députés quittaient Ripaille avec la persuasion que leurs
confédérés de Genève avaient une tendance fâcheuse à l'exagération, Charles-
Emmanuel, favorisé par leur quiétude, envoyait à Raconis de nouveaux
renforts : 500 Provençaux, 1200 Italiens et 1500 Suisses, sous la conduite de
Jean de Chabod, seigneur de Jacob, et 500 chevaux commandés par un
gentilhomme de la famille de Lucinges ([5]) ; cette soldatesque se livrait, aux
environs de Thonon, à ses habitudes de vol et de libertinage, particulière-
ment dure pour ceux qui de près ou de loin sentaient le huguenot, au grand
émoi du Conseil, qui fit au bailli de Chablais des doléances sur les « excès
et violences » commis sur les sujets de Genève : Montmayeur, avec des
formules d'une politesse fleurie, leur déclara que bonne justice leur serait
rendue et qu'il restait « pour les servir leur bon voisin » ([6]).

La proximité du danger rendait heureusement les Genevois plus perspi-
caces que leurs alliés : ils vivaient déjà sans cesse dans les transes quand

([1]) « Pero la cosa passa por mano de tantos y hasta aqui ha havido tan mal recaudo por donde
va passando la gente la qual haze el camino de la val de Agosta y la tierra de Valeses hasta Ripalla
que por milagro ha da estar secreta ». Lettre du ministre d'Espagne du 9 avril 1582, conservée aux
archives de Simancas, citée par RAULICH, t. Ier, p. 61.

([2]) Voir un écho de ces craintes dans la lettre du bailli de Nyon, publiée preuve XCIX.

([3]) RAULICH, t. Ier, p. 66.

([4]) Archives de Genève. Histoire manuscrite de GAUTIER, t. VI, p. 433.

([5]) GUICHENON. *Histoire généalogique de... Savoie*, t. II, p. 283.

([6]) Voir preuve C l'enquête commise sur les délits des troupes de Raconis.

des protestants, maladroitement enrôlés dans les troupes ducales, vinrent révéler à leurs frères en religion le secret des rassemblements de Ripaille et la trahison de Desplans. Ce dernier, cinq jours après avoir été dénoncé, fut mis à mort le 23 avril 1582; sa maison fut rasée et l'on prit de nouvelles précautions pour fortifier les points dont il avait signalé la faiblesse.

Genève ne manqua pas de communiquer aux magistrats bernois les détails du complot et des renseignements précis sur les effectifs ducaux. Leurs Excellences s'émurent et envoyèrent à Ripaille de nouveaux députés pour s'expliquer sur ces préparatifs avec Raconis, notamment « sur les échelles très artistement travaillées que l'on y fabriquait pour escalader les places » (¹); mais, peu satisfaits des réponses ambiguës de ce dernier, l'avoyer en personne fut député à Chambéry pour demander au duc le désarmement des troupes et le règlement à l'amiable du « fait de Genève » (²).

Sans autrement se soucier de l'émotion des Bernois, Raconis continuait à fomenter la trahison parmi les citoyens de Genève : trois d'entre eux, Pierre Taravel, Jean Balard et Ami Lambert, convaincus d'avoir accepté de l'argent pour livrer la ville au duc, furent exécutés. Mais le chef des troupes de Savoie comptait surtout sur un Dauphinois, fixé précédemment à Thonon, Antoine Larcher, que le gouverneur Étienne de Compois avait, depuis plusieurs années, mis en relation avec Charles-Emmanuel (³).

Pour faciliter l'accès de la ville aux troupes de Savoie, Larcher s'aboucha avec le capitaine Lance qui commandait le poste de Saint-Gervais. Raconis devait amener 500 hommes de la garnison de Ripaille sur des barques construites en ce lieu et les cacher dans le château de Gex pour pénétrer ensuite dans Genève avec la complicité de ce capitaine. Le jour de l'entreprise, 18 juillet 1582, Larcher se déroba. Bien que la porte restât ouverte, Raconis s'éloigna sans coup férir, flairant le guet-apens machiné par les espions des Genevois qui employaient pour se défendre les moyens dont on se servait pour les attaquer (⁴).

Malgré les protestations pacifiques de Charles-Emmanuel, ces alarmes perpétuelles, justifiées par le séjour des troupes de Raconis dans le voisinage des Genevois, amenèrent ces courageux citoyens à l'idée de prendre l'offensive : toutefois l'appréhension de leur puissant voisin fit prévaloir encore la prudence dans les conseils donnés, sur la requête des magistrats de la ville,

(¹) Archives de Genève. Histoire manuscrite de GAUTIER, t. VI, p. 442.

(²) RAULICH, l. c., t. Iᵉʳ, p. 62 à 66.

(³) 23 novembre 1580 : Lettre d'Étienne de Compois datée de Turin et adressée à Antoine Larcher, de Thonon, lui fixant un rendez-vous et lui annonçant qu'il négociait avec le duc l'affaire qui l'intéressait. Voir le très curieux dossier, avec des lettres du duc de Savoie concernant Larcher. (Archives de Genève, pièces historiques, n° 2050.)

(⁴) Archives de Genève. Histoire manuscrite de GAUTIER, t. VI, p. 454. On trouvera à Turin, aux archives de Cour (fonds de Genève, catégorie Iʳᵉ, paquet 16, pièce 27), des instructions anonymes adressées, le 23 juin 1582, à M. de Raconis pour l'escalade de Genève.

le 8 août 1582, par la compagnie des pasteurs, parmi lesquels figuraient
Théodore de Bèze et les futurs historiens du siège de Ripaille, Simon
Goulart et Jean du Pérril (¹).

Heureusement pour Genève, les projets ambitieux du jeune duc de
Savoie provoquaient, dans les Cours étrangères, une réprobation unanime :
l'attitude de diverses puissances amies, même celle du Saint-Siège, si dési-
reux pourtant d'écraser la cité calviniste, avait ouvert tous les yeux sur
la folie de l'entreprise, même ceux du comte de Raconis. Une seule voix
s'élevait encore pour encourager la destruction de la « sentine pestilen-
tielle de l'hérésie », celle du saint archevêque de Milan Charles-Borromée :
il fallut pour vaincre l'entêtement inattendu de Charles-Emmanuel l'échec
des négociations engagées avec le roi de France. Cette première leçon d'expé-
rience jeta l'impatient souverain dans une telle prostration qu'il défendit
pendant quelques jours l'accès de ses appartements : il se résigna enfin, en
attendant une occasion plus propice, à donner l'ordre d'évacuer Ripaille et
les garnisons des environs de Genève (²). Ce n'était pas encore la fin du
prélude des hostilités. Il fallut attendre quelques années encore avant d'en
venir aux mains.

Le soulagement général qui avait accueilli à Genève le départ du comte
de Raconis fut de courte durée. Dès l'année suivante, le duc de Savoie, dont
la ténacité se trempait sous le choc des obstacles, vint raviver les inquié-
tudes. Tout en faisant sonner bien haut son désir de vivre en bon voisin, ce
prince, disaient en confidence les magistrats genevois à leurs amis de Bâle,
« ne laissait point par dessous main de faire couler bon nombre de soldats
deçà les monts » pour renforcer les places à proximité de leurs murs (³). Mais
les préoccupations de son mariage empêchèrent Charles-Emmanuel de ter-
miner son entreprise au gré de ses désirs, ce dont il éprouvait le besoin de
s'excuser en déclarant, au moment où il partait pour épouser l'infante
d'Espagne en 1585, « qu'il brûlerait ses bottes plutôt que de ne pas avoir
Genève à son retour » (⁴).

L'union du duc de Savoie avec la fille de Sa Majesté Catholique, en
resserrant par les liens du sang une alliance préparée par la politique,
était lourde de menaces qui parurent imminentes quand, l'année suivante,
en 1586, un nouveau pape, le fougueux Sixte-Quint, impatient de rétablir
l'autorité épiscopale dans la « caverne des furies infernales, asile et refuge

(¹) Archives de Genève. Pièce historique nᵒ 2052 *bis*. Cette délibération porte la signature de
vingt pasteurs. On décida de prier instamment le duc de Savoie de faire évacuer les terres de Saint-
Victor et Chapitre appartenant aux Genevois, ravagées par les troupes du comte de Raconis.

(²) Août 1582. RAULICH, *l. c.*, et GUICHENON, *Histoire... de Savoie*, t. II, p. 283.

(³) Lettre originale conservée aux archives de Bâle et publiée preuve CII.

(⁴) H. FAZY. *La guerre du Pays de Gex et l'occupation genevoise* (Genève 1897), p. 2.

du diable »(¹), vint promettre son appui à l'irréconciliable ennemi de la cité rebelle.

La construction de vaisseaux, bien connus des contemporains sous le nom de « galères de Ripaille », ne manqua point de susciter de nouvelles alarmes. Charles-Emmanuel, saisi des doléances genevoises, répondit habilement du tac au tac en disant qu'il n'avait point montré d'humeur quand Messieurs de Berne et de Genève avaient fabriqué leurs navires et qu'il lui était agréable de penser qu'il pourrait, lors du voyage de l'Infante dans ces régions, « passer d'un lieu à l'autre avec la sûreté et dignité convenables. Au demeurant, — terminait-il avec une pointe de menace dissimulée sous ses habituelles protestations d'amitié — il n'était pas par la grâce de Dieu tellement dénué d'amis et de moyens, si quelqu'un voulait intenter quelque chose contre lui, qu'il ne pût bien se défendre et le lui faire sentir »(²).

Le duc de Savoie, en développant sa marine du Léman, ne faisait en effet qu'user de représailles.

Dès leur arrivée en Chablais, les Bernois avaient songé à utiliser Ripaille comme port pour leurs navires. Deux galères, puis trois, constituèrent une petite flotte destinée à la police du lac. Elles auraient été, paraît-il, assez utiles au début pour réprimer les brigandages de quelques pirates qui se réfugiaient sur les côtes du Pays de Gavot, entre la Dranse et la Morge. Une consigne avait même été donnée aux gardiens du port de Ripaille : ils devaient héler chaque voile suspecte(³).

Le duc de Savoie songea à profiter des rives de Ripaille dans ses entreprises belliqueuses sur Genève. Un port de guerre fut par lui aménagé pour ses « vaisseaux appareillés et flottant sur l'échine du lac spacieux »; il fallait user de tous les moyens pour anéantir, suivant les expressions d'un panégyriste, « ces crapauds immondes et sales animaux nourris et alimentés des eaux infectes et puantes du lac de Genève »(⁴).

N'en déplaise aux facétieux, le Léman eut sa flottille de guerre qui prit surtout de l'importance au xvie siècle, à partir de l'émancipation de Genève et de l'occupation du Pays de Vaud par les Bernois. Il fallait défendre ces

(¹) Expressions prononcées par le marquis de Settimo dans sa harangue au souverain pontife, publiée dans TEMPESTI, *Vita di Sisto Quinto.*

(²) L'original de cette lettre est aux archives de Bâle.

(³) A. MOYNIER. *Essai d'une histoire de la navigation sur le lac Léman.* (Extrait de la « Feuille centrale de la Sociéte de Zofingue », Genève 1883), p. 5. L'auteur ne cite pas ses sources. Il y a lieu aussi d'être surpris de n'avoir jamais rencontré de mention à ce sujet dans les comptes du gouverneur de Ripaille pendant l'occupation bernoise. Toutefois le nom d'un lieu dit semble confirmer l'existence d'un port à Ripaille. On trouve en effet, sur la rive du lac, le long de ce domaine, avant d'arriver à Saint-Disdille, un emplacement appelé le « Port aux Bernois ». Les bateaux s'y trouvaient là à l'abri du vent de Genève.

(⁴) *Discours véritable de l'armée du très vertueux et illustre Charles, duc de Savoye et prince de Piémont, contre la ville de Genève* (Paris 1589). Cet opuscule a été réimprimé dans le t. Iᵉʳ, p. 149, des *Variétés historiques et littéraires* de FOURNIER (Paris 1855).

conquêtes contre les entreprises du duc de Savoie et répondre à sa flotte par une autre flotte. Genève eut des marins et même, en 1590, un « amiral de tout le navigage » ([1]). Berne fit construire deux bateaux de guerre sous la surveillance des baillis de Nyon et de Morges ([2]).

De son côté, Charles-Emmanuel faisait aussi ses préparatifs. Son lieutenant-général, Raconis, donna l'ordre de faire exécuter « deux galères ». Un certain Truc, originaire de Nice et habitant Chambéry, fut chargé de la direction de ce travail en juillet 1582. Les gardiens des ponts et les syndics des paroisses furent requis d'aider l'entrepreneur et ses ouvriers dans leurs charrois. Seyssel était depuis le moyen âge réputé pour la fabrication des bateaux. On fit venir de cette ville à Ripaille dix maîtres charpentiers; chacun d'eux reçut par mois trente-cinq florins. On leur adjoignit aussi quatre autres charpentiers de Chanaz, près du lac du Bourget. Truc fit de nombreux voyages pour se procurer les matériaux nécessaires. Il fallut aller à Belley et à Lyon pour acheter l'étoupe et la poix employées au calfatage, et remonter même jusqu'à l'entrée de la Maurienne, à Argentine, pour s'approvisionner de clous ([3]). C'est probablement à ce moment que furent construites les « deux puissantes galères capables, outre leur équipage, de deux cents hommes de guerre » ([4]). Le chroniqueur qui nous a laissé ce témoignage parle aussi de trois autres esquifs destinés à Ripaille. Quatre ans après en effet, en 1586, le duc de Savoie fit exécuter de grandes barques dans cette résidence, par des constructeurs de Nice. Il avait en même temps commandé à Montmélian et à Hautecombe une quantité de bateaux plus petits, pouvant être facilement transportés sur route ([5]).

Ce fut sans doute cette flotte qui avait provoqué les inquiétudes des Bâlois. Toutefois Charles-Emmanuel dut encore attendre, pour s'en servir, une occasion favorable qui ne devait jamais arriver.

La tempête qui dispersa l' « Invincible Armada » avait éloigné des protestants un redoutable péril. D'autre part, le souverain pontife se montrait moins zélé à embrasser la cause de la Savoie, persuadé que le duc songeait moins à défendre la religion qu'à recouvrer les états de son grand-père ([6]). Ce fut un temps de répit pour Genève. L'orage finit enfin par éclater. Las d'attendre, Charles-Emmanuel commença victorieusement l'exécution de ses grands projets; au mois de septembre 1588, de brillants succès dans le marquisat

([1]) BLAVIGNAC, dans le t. VI, p. 315, des *Mémoires et documents de la Société d'histoire et d'archéologie de Genève.*

([2]) HALLER. *La Marine bernoise sur le Léman* dans la *Revue historique vaudoise*, 1896, p. 161. Ces deux bateaux furent cédés à Genéve en 1585, deux ans après leur mise en chantier.

([3]) Voir preuve CI le compte de la construction de ces galères.

([4]) Annales de SAVYON, citées dans FOREL, *Le Léman* (Lausanne 1904), t. III, p. 529, note 6.

([5]) Chronique de MICHEL STETTLER (Berne 1626), citée par FOREL, *l. c.*

([6]) SPON. *Histoire de Genève*, t. I*er*, p. 329 et 330.

de Saluces lui donnèrent cette enclave française qui gênait l'extension de la Maison de Savoie dans le Piémont.

L'occupation du Pays de Vaud et la conquête de Genève devaient, dans l'esprit du prince, compléter cette première campagne; elles avaient été préparées par les patientes intrigues du baron d'Hermance contre la domination bernoise; de nombreux gentilshommes avaient été gagnés par l'espoir de récupérer les faveurs dont jouissaient leurs ancêtres sous le règne débonnaire des ducs de Savoie avant la Réforme. Ce complot, connu sous le nom de « Conspiration de Lausanne », fut à la fin de l'année 1588, tramé en partie à Ripaille où eut lieu à ce sujet une réunion de membres de la noblesse; il échoua à la suite de quelques indiscrétions [1].

En même temps un officier, connaissant bien la topographie de la région, dressa un plan de campagne très judicieux pour surprendre Genève et quelques places fortes du Pays de Vaud; cette pièce importante fut révélée aux membres du Conseil de cette ville le 21 octobre 1588 [2]. Dans d'aussi graves conjonctures, les quatre syndics genevois conférèrent le lendemain avec Théodore de Bèze et le jurisconsulte Colladon. L'illustre réformateur, raisonnant malgré son âge avec la hardiesse d'un homme d'épée, se prononça hardiment pour la guerre immédiate. Après avoir invoqué Dieu, il émit l'avis qu'il fallait « prévenir et prendre les avantages et ne les laisser prendre à l'ennemi », alléguant que le duc avait de nombreuses troupes cantonnées dans le voisinage, notamment à Ripaille, et qu'il lui serait facile, si l'on ne prenait les devants, d'intercepter les communications par le lac, empêchant ainsi le ravitaillement et l'arrivée des renforts. Malgré ces fortes raisons, le sentiment de la faiblesse de Genève paralysa les magistrats, qui décidèrent d'attendre les subsides de la France [3].

Mais de nouveaux rassemblements de troupes savoyardes ravivèrent les inquiétudes : on décida alors de consulter, sur l'opportunité de l'offensive, un homme du métier, Jean de Chaumont-Guitry, gentilhomme français protestant, qui avait été, pendant les dernières guerres de religion, maréchal de camp de l'armée commandée par le duc de Bouillon. « Si vous ne cherchez pas à vous emparer du fort de Ripaille, leur répondit-il tout en attirant l'attention sur le danger d'une pareille entreprise, vous perdrez la ville » [4]. Et les hostilités furent dès lors décidées en principe par les Conseils le 13 novembre 1588.

Il y avait en ce moment à Genève environ deux mille hommes en état

[1] Dubois-Melly. Le baron d'Hermance et les pratiques secrètes de Son Altesse Charles-Emmanuel, duc de Savoie, avant la guerre de 1589 (dans le t. XIX, p. 104, des Mémoires de la Société d'histoire et d'archéologie de Genève). — Voir aussi Spon, Histoire de Genève, t. Iᵉʳ, p. 334.

[2] Voir preuve CV.

[3] Fazy, l. c., p. 6 et suivantes.

[4] Fazy, l. c., p. 17.

de porter les armes. C'était peu pour se mesurer avec le duc de Savoie. Aussi les Genevois cherchèrent-ils à s'assurer le concours de leurs voisins avant de déclarer la guerre.

L'arrivée à Thonon de quatre cents hommes de renfort, la présence à Ripaille des seigneurs de La Bathie, de Boëge, de Rossillion et d'autres gentilshommes de Savoie, surtout celle de ce dangereux baron d'Hermance, dont les intrigues excitaient tant d'alarmes ([1]), stimulèrent le patriotisme du syndic Chevalier, qui alla à Berne plaider la cause de la République. « Nos ancêtres, — dit avec quelque égoïsme l'avoyer de Mülinen en manière de réponse, — attaqués par des puissants voisins, ont tout enduré jusqu'à la dernière extrémité. A la fin, Dieu poussant leurs ennemis à perdre toute mesure, ils sont parvenus à en avoir raison. Quoique vous éprouviez de grandes souffrances, nous vous exhortons à patienter encore un peu, plutôt que de commencer mal à propos ». Ayant dit, le patricien bernois attendit paisiblement les évènements. Vers le milieu de décembre, les détails de la conspiration de Lausanne troublèrent cette quiétude. Les Bernois alors firent renforcer les garnisons du Pays de Vaud et se tinrent sur la défensive ; mais ils ne suivaient pas encore les Genevois sur le terrain des hostilités.

On apprit le 30 décembre que deux mille hommes à la solde du duc de Savoie traversaient les monts : les châteaux de Ripaille et de Thonon recevaient de nouveaux défenseurs ([2]), les forts de Gex et de La Cluse venaient d'être mis en état ; toute la contrée enfin s'armait à l'instigation du baron d'Hermance. Berne fit un nouveau pas vers Genève, conviant ses députés à une conférence qui devait avoir lieu en présence des délégués du canton de Zurich. C'était un atermoiement bien fait pour irriter l'impatience des Genevois ; mais ceux-ci, pour ne pas s'aliéner leurs puissants voisins, envoyèrent Michel Roset au rendez-vous en le priant d'insister sur l'urgence de la guerre. « Avec une ambition démesurée, Monsieur de Savoie menace tous ses voisins, — déclara l'habile orateur genevois dans le discours qu'il fit le 13 janvier 1589 à la journée de Berne, — à commencer par le roi de France auquel il arrache le marquisat de Saluces, Berne à laquelle il voudrait ravir le Pays de Vaud, Genève, objet de ses constantes intrigues depuis 1582. Contre un tel ennemi qui est irréconciliable, usurpateur du bien d'autrui et violateur de tous les accords et traités, il n'y a qu'une ressource : la

([1]) A cette époque d'ardente lutte, le Conseil de Genève alla même jusqu'à charger l'un de ses magistrats, le syndic du Villars, de faire tuer le baron d'Hermance et deux autres personnages savoyards. La Seigneurie comprit l'excès de cette violence. Quand le baron tomba entre ses mains, elle se contenta de le rançonner abondamment. Voir J. Vuy, dans le « Congrès des sociétés savantes savoisiennes », tenu à Albertville (1883), p. 169.

([2]) A la date du 6 décembre 1588, on alloue un mandat à Étienne de Compois, gouverneur de Ripaille, pour la solde des troupes mises dans le château de Ripaille à l'occasion du passage des gens de guerre. Il y avait dans cette petite garnison vingt arquebusiers à cheval des troupes du baron d'Hermance et un escadron de la compagnie du comte du « Luzerne ». Chaque soldat était payé 12 livres par mois. *Mémoires de la Société savoisienne d'histoire*, t. XXX, p. 130.

15

force. Le moment est-il venu d'agir ? Y a-t-il urgence ? Oui, car les conspi-
rateurs du Pays de Vaud se sont réfugiés auprès du duc et ils ne tarderont
pas à l'entraîner dans de nouvelles entreprises. Actuellement, M. de Savoie a
tout contre lui. Il s'est aliéné le roi de France en s'emparant de Saluces ; il
ne peut plus compter sur la Ligue qui vient d'être décapitée par la mort du
duc de Guise ; son dernier soutien, le roi d'Espagne Philippe II, éprouvé
par de lourds revers, a sur les bras de grands embarras en Flandre, en Italie
et en Portugal ; il a donc peu de secours à espérer du dehors, et d'autre part,
il a à défendre un pays complètement découvert qui lui est devenu hostile
depuis l'augmentation des impôts. La saison elle-même nous est propice.
Les neiges empêcheront en effet Charles-Emmanuel d'envoyer des renforts
par les passages difficiles des Alpes. Il faut donc dès aujourd'hui décider
secrètement la guerre contre le Savoyen, puis il conviendra de dépêcher
diligemment et sans bruit deux ou trois mille hommes pour augmenter les
garnisons du Pays de Vaud. En même temps, Messieurs de Genève s'effor-
ceront d'exécuter quelque entreprise au profit de la cause commune. De leur
côté, Leurs Seigneuries de Berne agiront auprès de leurs alliés pour inquiéter
le duc dans le Milanais. Messieurs de Valais enfin feront de même contre le
Val d'Aoste, de telle sorte que l'ennemi soit tant plus étonné et affairé.
Genève pourra demander à M. de Lesdiguières d'attaquer Son Altesse par le
Dauphiné. Si la guerre s'engage dans ces conditions, l'issue n'en saurait être
douteuse » (¹).

La perspective de la chute du prince savoyard, évoquée sans doute par
Michel Roset dans l'intimité du dîner qui réunit les magistrats des trois cités
amies, ne troubla point l'esprit de Leurs Excellences de Berne. Le repré-
sentant de Genève se heurta à de nouvelles difficultés, sous prétexte qu'il
convenait d'attendre le résultat des négociations entamées avec la France.
C'est en effet de ce pays qu'allait venir, avec Sancy, le salut pour Genève et
la ruine pour Ripaille.

Nicolas de Harlay, seigneur de Sancy, appartenait à une famille illustrée
par le président de Harlay, qui avait donné un rare exemple de courage
civique en résistant, au milieu des barricades, à la populace de Paris pour
défendre les droits du roi. Dans la mêlée des partis se disputant la France
sous le règne du dernier Valois, il ne songeait point à vieillir sur son
siège de conseiller au Parlement de Paris : un esprit aventureux l'entraînait
loin des procédures paisibles auxquelles sa naissance semblait le confiner.
Souple et audacieux, le jugement sûr, la parole facile, l'imagination fertile en
expédients, ce personnage avait le tempérament de l'homme d'action, peu
scrupuleux sur le choix des moyens, point embarrassé par ses convictions,
papiste ou huguenot suivant la nécessité du moment, cajoleur et familier,

(¹) FAZY, *l. c.*, p. 37, 51 et 56.

sachant manier, les hommes et les acheter au besoin ; ce brillant seigneur était taillé pour réussir dans les entreprises les plus diverses. Résolu d'ailleurs à sacrifier sa fortune, son fameux diamant, sa tête, au succès de ses entreprises, incapable de reculer à l'heure du danger en songeant qu'il était « né gentilhomme de père et de mère », Sancy, par son ascendant irrésistible, précipitera les évènements et triomphera des atermoiements des magistrats bernois.

A ce moment la France, encore ensanglantée par le meurtre du duc de Guise, était la proie des factions de la Ligue. Le roi, acculé de ville en ville par les rebelles triomphants, s'était réfugié à Blois sans armée, ne sachant faute d'argent s'il pouvait compter sur le dévouement mercenaire des gardes du corps, ne trouvant auprès des membres de son Conseil aucun expédient pour sortir de cette détresse. A la surprise générale, un gentilhomme s'offrit alors de lever une armée de quinze mille hommes pour résister à la Ligue si on lui donnait toute liberté pour traiter avec les Suisses qui devaient lui fournir ces troupes : c'était Sancy.

Entreprenant ce voyage, suivant ses expressions, « sur sa tête et sur sa bourse », Sancy arriva sur les bords du Léman le 14 février 1589, après avoir échappé aux ligueurs fanatiques du Lyonnais à la faveur d'un déguisement. Dans Genève, enfiévrée par les préparatifs de guerre, il trouva un accueil enthousiaste ; les magistrats avaient déjà apprécié depuis plus de dix ans les services qu'il avait rendus à la République (¹). Mais sachant qu'il ne trouverait là ni l'argent, ni les soldats, le négociateur français s'achemina rapidement sur Berne, après avoir bercé ses amis des plus belles promesses.

N'ayant en poche que des paroles sonores, mauvaise monnaie à donner à des gens pratiques, Sancy cependant réussit : se servant habilement du nom magique de Sa Majesté Très Chrétienne, il sut vaincre les objections prudentes des Bernois. Il connaissait bien d'ailleurs leur point faible : il les prit par l'intérêt. « Le Roi fera la guerre avec vous, leur déclara-t-il avec assurance, et alors vous paierez votre part ; si vous redoutez les responsabilités, il la fera en son nom, mais vous avancerez les troupes et l'argent nécessaires. En attendant le remboursement de ces avances, il vous laissera en gage les pays conquis sur le duc de Savoie ». Les Bernois applaudirent à cette dernière proposition : grâce à cet ingénieux artifice, Sancy, arrivé sans argent et sans troupes, put commencer le recrutement de l'armée promise.

Quand on apprit que la République de Berne, à la sollicitation de Sancy, allait vers la mi-mars donner 100,000 écus et une grosse armée pour s'emparer de La Cluse, la forteresse jetée à l'étranglement du Rhône qui

(¹) Sancy avait coopéré à la conclusion du traité de Soleure en 1579. Ses ambassades récentes de 1587 et 1588 lui avaient donné une connaissance très sûre de l'état des esprits en Suisse à la veille de la guerre projetée contre le duc de Savoie.

commandait le Pays de Gex, une stupeur générale frappa les Genevois : cette activité inattendue contrariait singulièrement la politique de leur Conseil. C'était les empêcher d'exécuter pour leur compte la prise des bailliages, ces circonscriptions administratives ayant Gex, Ternier près Saint-Julien et Thonon pour chefs-lieux, c'est-à-dire un vaste territoire permettant de désenclaver Genève et d'assurer son indépendance.

La perspective de laisser entre les griffes de l'ours de Berne ces pays tant convoités souriait si peu aux Genevois que ceux-ci prièrent Sancy de s'interposer et de demander en leur nom, au cas où Berne accaparerait le Pays de Gex, la cession des bailliages de Ternier et de Thonon. Puis, pour devancer sa rivale et la mettre en présence du fait accompli, Genève précipita ses armements.

Pendant ces préliminaires, les garnisons du duc de Savoie se morfondaient dans l'inaction. Les pauvres paroisses du Chablais ne pouvaient guère satisfaire l'avidité de mercenaires attirés plus par l'espoir du butin que par le paiement de la solde. Mais, de temps en temps, de lourdes barques, chargées de marchandises, excitaient la convoitise des soldats désœuvrés, se promenant sur les rives du lac à la recherche d'une bonne aubaine. Il avait fallu un exemple pour réprimer leurs coups de main.

Douze arquebusiers piémontais de la garnison de Ripaille, faisant partie de la compagnie du capitaine Dupré, se trouvaient à Nernier un après-midi du mois de février, quand ils virent passer à quelque distance un bateau genevois se dirigeant sur Morges. Conduits par quatre rameurs, ils se mirent à sa poursuite et parvinrent à le rejoindre vers les six heures du soir. Après avoir escaladé la barque, ils appréhendèrent celui qui la conduisait, un certain Jean Barbe, le menaçant « de le tuer s'il ne leur donnait un grand nombre d'écus pour sa rançon ». Le malheureux, en se débattant au milieu de ces forcenés qui l'accablaient d'injures et de blasphèmes, reçut un coup de poignard à l'épaule et dut abandonner ses ballots à cette bande de soudards.

Il y eut grand émoi à Genève quand on connut l'aventure. Non seulement le batelier était citoyen de cette ville, mais la barque appartenait à la Seigneurie : le Conseil tint sur cet incident une séance extraordinaire le 13 février. On décida de demander justice aux autorités de Savoie et d'avertir en même temps Messieurs de Berne.

Le gouverneur des bailliages donna aussitôt à ses « bons voisins et amis » de Genève l'assurance qu'il avait fait le nécessaire pour l'arrestation des coupables et la restitution du larcin, en exprimant le regret de pareils actes, « si contraires à la volonté et à l'intention de Son Altesse ». Et en effet, la justice était prompte alors; le Conseil reçut le dernier jour du mois de février une lettre de M. de Gotenon, procureur fiscal du Chablais, « pour qu'il plut à Messieurs de lui prêter l'exécuteur »; on devait le lendemain faire subir aux coupables le châtiment qu'ils avaient mérité. C'était une gracieuseté à

laquelle on ne pouvait se refuser : mais pour éviter les mauvaises rencontres, sur ces chemins encombrés de reîtres et de lansquenets, il fut décidé que le bourreau serait accompagné, à l'aller et au retour, par les gens du duc([1]).

L'exécution des arquebusiers de Ripaille prouve qu'au commencement de mars, les relations officielles n'étaient pas encore rompues entre la République de Genève et le duc de Savoie. Mais ce dernier, surveillant de très près les armements et les négociations de ses voisins, ne manquait point de son côté de hâter ses préparatifs belliqueux. Les galères de Ripaille, qui, ainsi qu'on l'a dit, pouvaient contenir chacune jusqu'à deux cents hommes de guerre, étaient préparées, à la grande appréhension du Conseil, déclarant dans l'une de ses séances « que les Savoyens sont après à mettre leurs barques sur le lac » ([2]).

Ripaille servait d'ailleurs de point de concentration aux troupes que le duc venait de mander de diverses directions à la fin du mois de mars. Thonon était animé d'un mouvement de soldats si extraordinaire qu'un Genevois, de passage dans cette ville, vint en grand émoi porter la nouvelle alarmante à ses concitoyens. Il était grand temps de marcher en avant, si Genève voulait encore profiter des avantages de l'offensive. Guitry, au nom du Conseil, adressa à Sancy des instances si pressantes, que ce dernier laissa le chef de l'armée genevoise juger de l'opportunité de l'attaque. « Si vous vous trouvez assez fort pour commencer sans hasard, écrit-il à Guitry, je suis d'avis que vous le fassiez. Mais tout ainsi que ce beau commencement peut donner de la réputation et avancer beaucoup nos affaires, aussi, si nous y recevons de l'écorne, les reculerait-il beaucoup. Vous êtes sur les lieux, vous y voyez plus clair que moi. Si vous vous sentez assez fort, commencez, commencez au nom de Dieu, Je suis content d'en prendre le hasard sur moi » ([3]).

Les Genevois, sûrs de l'approbation du représentant du roi de France, votèrent la guerre avec enthousiasme dans la journée historique du 2 avril 1589; devançant leurs amis de Berne et leurs ennemis de Savoie, ils commencèrent les hostilités le soir même, avec l'intention de se porter sur Ripaille dès que leur artillerie serait arrivée. De nombreux succès allaient récompenser leur courageuse initiative; la rapidité de leur conquête paraîtrait étonnante si l'on ne connaissait l'état moral des populations envahies.

Après 31 ans d'occupation étrangère, les populations du Chablais et du bailliage de Ternier avaient accueilli comme une délivrance, en 1567, le retour de ses anciens princes : c'était en effet le départ de ces hommes du Nord, parlant une langue incompréhensible, très minutieux dans la perception des taxes, raides comme la justice de Berne, suivant le vieux proverbe,

([1]) Voir preuve CVI les extraits des registres du Conseil de Genève relatifs aux arquebusiers de Ripaille.

([2]) Archives de Genève. Registres du Conseil, délibération du 19 février 1589.

([3]) Archives de Genève. Registres du Conseil, séance du 28 mars 1589.

condamnant ces joyeuses fêtes de la basoche qui permettaient au bon peuple de s'égayer aux dépens des maris battus par leurs femmes([1]). Auparavant, les châtelains des ducs de Savoie avaient bien aussi leurs exigences, mais leur zèle fiscal était tempéré par les admonestations de souverains débonnaires, vivant au milieu de leurs sujets des rives du Léman, connaissant leur pauvreté, compatissant à leurs misères pendant leurs fréquents séjours à Evian, à Thonon ou à Ripaille. Les anciens racontaient de merveilleuses histoires sur les miracles qui attiraient tant de pélerins sur cette tombe du saint pape Félix, que les envahisseurs avaient profanée; on parlait encore des chasses légendaires du Comte Rouge et du terrible sanglier de la forêt de Lonnes. Cette sympathie qui entourait des souverains si populaires se répandait en chants d'allégresse saluant l'arrivée de leur descendant.

Cet enthousiasme dura peu : il y avait un abîme entre les princes de la Savoie féodale et le nouveau duc, rentrant dans ses états moins par sa naissance que par la force de son épée. Emmanuel-Philibert, qui formait pour l'avenir de sa maison des rêves grandioses, n'hésita pas, pour les réaliser, à briser le moule suranné des institutions de ses ancêtres. En quelques années, l'organisation du régime absolu souleva dans cette terre de Savoie, si prompte à acclamer son prince en 1559, au moment du traité de Câteau-Cambrésis, un mécontentement général, trop justifié par les charges énormes, exagérées encore par Charles-Emmanuel, qui accablèrent les populations. Les États Généraux, arbitrairement supprimés, ne purent plus désormais faire entendre les doléances du peuple, dont la misère frappait de stupeur les étrangers. En 1588 et en 1589, déclare un témoin digne de foi, l'ambassadeur vénitien Vendramin, « plus de trente mille personnes sont mortes de faim en Savoie : sur les routes, on rencontrait des gens inanimés, ayant encore à la bouche une poignée d'herbe. La population, française de mœurs et de langue, avait fort peu d'inclination pour son prince ».([2])

Dans le Chablais et dans le bailliage de Ternier, un autre mouvement se dessinait. L'impopularité du gouvernement piémontais, — car la capitale des états du duc de Savoie n'était plus Chambéry, mais Turin, — allait entraîner les habitants de ces deux pays du côté des envahisseurs, dont ils avaient conservé la religion. La poigne d'Emmanuel Tête-de-Fer et les

([1]) Une société de Thonon, appelée « Abbaye de la jeunesse », avait coutume de faire une cavalcade où l'on tournait en ridicule et faisait monter sur des ânes les maris battus par leurs femmes. Le ministre protestant Fabri fit interdire cette « œuvre satanique ». Ce fut une émotion générale. Ceux même qui avaient paru des partisans zélés de la nouvelle religion condamnèrent la sévérité du pasteur, qui ne se trouva même plus en sûreté chez lui. Il fallut compter avec l'opinion publique. La « chevauchée de l'âne », qui avait triomphé dans les paroisses voisines quelques jours avant, fut de nouveau organisée à Thonon pour le dimanche suivant. Le bailli fit même éloigner le ministre pendant quelque temps pour calmer l'effervescence. Lettre de Fabri du 11 janvier 1537, publiée dans Herminjard, t. IV, lettre 601.

([2]) Alberi. *Le relazioni degli ambasciatori veneti al senato, durante il secolo XVI*, t. XI, p. 167. (Firenze 1858.)

exigences de son fils leur parurent plus lourdes encore que la patte de l'ours de Berne, En somme, Leurs Seigneuries n'avaient rien innové en matière d'impôt ; les Bernois s'étaient simplement substitués aux anciens princes : la sévérité de leurs magistrats n'excluait pas les sentiments d'humanité envers les pauvres taillables. Instinctivement les yeux regardaient par-dessus le lac dans la direction d'une ville qui paraissait une capitale moins lointaine que la grande cité du Piémont. Ainsi, au moment où les ennemis de Charles-Emmanuel se préparaient à l'attaquer, les bailliages de Ternier et de Thonon étaient tout disposés à faire bon accueil au gouvernement bernois, dans l'espoir de défendre leur liberté de conscience et d'être déchargés d'une partie de leurs impôts (¹).

Dès le début de la campagne, le chef de la petite armée genevoise, Guitry, put s'avancer sans difficulté au milieu de populations sympathiques ou indifférentes, mais non hostiles. Les magistrats qui l'accompagnaient, délégués par le Conseil de Genève, lui conseillaient de commencer par la prise de Thonon et de Ripaille, ces deux places qui, depuis quelques années, avec celle de La Cluse causaient tant de terreur à la République. Mais le capitaine français, craignant sans doute d'y prendre « de l'écorne », tint un conseil de guerre avec ses lieutenants Beaujeu et La Nocle qui étaient ses compatriotes. Il fut décidé que l'on renoncerait momentanément à Ripaille, parce que la garnison de ce château venait d'être augmentée de trois compagnies piémontaises (²). Toutefois, pour empêcher l'arrivée de nouveaux renforts venant de Savoie, on résolut de s'emparer des châteaux et des ponts commandant la route du Chablais par le Faucigny ; enfin, une tentative serait faite pour surprendre le château de La Cluse, clef du Pays de Gex.

Donc le mercredi 2 avril 1589 (³), sur les onze heures du soir, on vit les gens de Genève « si longtemps demeurés cois, souffrant beaucoup et attendant de Dieu leur soulagement et délivrance, après avoir été infiniment et à grand tort molestés par les serviteurs et officiers du duc de Savoie » faire « la prière à Dieu publique » et se diriger sur le Faucigny. Il y avait dans leur troupe 800 ou 900 arquebusiers, 200 « piquiers », 230 « cuirasses », quelques « argoulets », en tout 1200 hommes environ, répartis en six

(¹) Dans sa relation de 1589, l'ambassadeur vénitien Vendramin déclare que les Bernois considéraient comme provisoire la restitution au duc de Savoie du Chablais et du bailliage de Ternier. « S'aggiunge a questo la volontà di quei popoli : i quali, per poter vivere in libertà di coscienza e senza esser angariati, vogliono piuttosto il governo degli Svizzeri che quello del signore duca di Savoia ». ALBERI, l. c., t. XI, p. 149.

(²) MANFRONI, l. c., p. 482.

(³) Nous conservons l'ancien style julien, employé dans les documents de source suisse publiés dans nos preuves. Les textes piémontais sont au contraire datés suivant le calendrier grégorien, en vigueur depuis 1582, donnant une différence de 11 jours avec l'ancien calendrier. Le 2 avril, style julien, correspond au 12 avril, style grégorien ; le 1ᵉʳ mai, style julien, date de la capitulation de Ripaille, est en réalité le 11 mai, style grégorien.

compagnies de gens de pied et trois « cornettes » de cavalerie.([1]), constituées
par des soldats venus d'un peu partout, de Neuchâtel, de Zurich, du Dauphiné
pour compléter le contingent de la ville, mais tous huguenots : suivant le
mot de Théodore de Bèze, en enrôlant un papiste, on aurait craint d'attirer
sur les combattants l' « ire de Dieu ».

Les officiers genevois qui commandaient sous les ordres de Guitry,
Chapeaurouge, Chevalier, Maisonneuve et du Villars, ce dernier spécialement
chargé des approvisionnements ([2]), donnaient un peu d'homogénéité à ces
éléments disparates. Le zèle des troupes était enflammé par la parole ardente
de Simon Goulart, l'historien de l'expédition ([3]), le plus réputé des pasteurs
de Genève après Théodore de Bèze. Pensant réprimer les instincts pillards
du troupeau confié à ses soins, cet austère « ministre de la guerre », comme
on l'a appelé plaisamment, était armé de règlements sévères sur la disci-
pline, veillant surtout à empêcher les jeux « qui attirent pillerie, noyses,
débats et meurtres », n'hésitant point d'ailleurs à sévir rigoureusement contre
les coupables ([4]).

Les premiers exploits de l'armée genevoise furent la prise du château de
Monthoux, aux portes de Genève, dont on fit sauter l'entrée avec un pétard,
puis, au petit matin, l'occupation du château de Bonne, faite sans résistance

[1] Preuve CVIII. Le capitaine piémontais Vivalda, portant à 2400 l'effectif genevois, tombe
dans une exagération voulue. MANFRONI, p. 486.

[2] C'est l'auteur d'une carte inédite et manuscrite conservée à la bibliothèque de l'Université
de Genève. M. L. Dufour a donné une curieuse notice sur ce document dans les *Mémoires de la
Société historique et archéologique de Genève*, t. XIX, p. 359. La portion relative à Ripaille a été
publiée par M. FOREL dans le t. III de son ouvrage sur le *Léman*.

[3] Le « Bref discours de ce qui s'est passé ès environs de la ville de Genève depuis le commen-
cement d'avril 1589 jusques à la fin de juillet ensuivant », publié dans le t. III des *Mémoires de la
Ligue* (on en trouvera un extrait preuve CXIII), est l'œuvre de SIMON GOULART. C'est un témoignage
oculaire qui nous a beaucoup servi, présentant d'autant plus de valeur qu'il a le caractère d'une
version officielle, les membres du Conseil de Genève ayant été chargés de le vérifier. (Archives de
Genève. Registre du Conseil, 8 août 1589.) Une autre version genevoise confirme avec moins de
détails le récit de Goulart : c'est la « Relation particulière de la guerre faite autour de Genève en
1589, tirée en partie d'un journal fait par le sieur DU PERRIL, ministre de Vandœuvres de 1583 à
1598 », publiée par GAULLIEUR dans le t. VII du *Bulletin de l'Institut genevois*. Les registres du
Conseil et les correspondances conservées aux archives de Genève nous ont permis de compléter
ces deux versions genevoises. On trouvera aussi dans nos pièces justificatives, à côté de documents
extraits de ce dépôt, d'autres correspondances concernant ces évènements, puisées aux archives
de Berne et de Bâle. La narration du pasteur HANZ GLINTZEN, accompagnant la compagnie bâloise
qui prit part au siège de Ripaille, donne des renseignements inattendus (preuve CXXII). Les
autres sources utilisées dans la rédaction de ce chapitre sont : le récit fait par le chef de l'expé-
dition, SANCY, dans son *Discours sur l'occurence de ses affaires* (imprimé une première fois en 1611 et
réimprimé par POIRSON dans les *Documents nouveaux relatifs à l'histoire de France à la fin du
XVI⁰ siècle* (Paris 1868); les correspondances de Martinengo, le chef de l'armée de Savoie, et
celles du duc, publiées par MANFRONI dans le t. XXXI des *Miscellanea di storia italiana*, sous le titre
de *Ginevra, Berna et Carlo-Emanuele*, et le récit déjà cité de CAMBIANO.

[4] Un jeune soldat de 18 ans, Jacques Tornier, originaire de Montbéliard, se trouvait à
Puplinge, près de Ville-la-Grand : il commanda à la servante de la maison dans laquelle il était de
lui donner ses souliers; sur son refus il la tua d'un coup de fusil, blessant en même temps la petite
fille que la malheureuse tenait sur ses bras; mais il paya de sa tête cette brutalité, ayant été pendu
pour servir d'exemple. DU PERRIL, *l. c.*, p. 100.

(3 avril). Pour empêcher les troupes savoyardes de passer l'Arve, les ponts d'Etrembières et de Boringe furent coupés ; le pont d'Arve au contraire, dont les Genevois avaient besoin, fut conservé et fortifié et gardé par leurs troupes. On alla ensuite saccager et profaner le prieuré de Contamine-sur-Arve ; le château de Marcossey, près de Viuz en Sallaz, fut aussi surpris, et l'on se trouva devant le château de Saint-Jeoire, important par sa position stratégique, car il commandait la route de Thonon ; il était d'ailleurs particulièrement signalé aux Genevois, parce qu'il appartenait à leur dangereux ennemi, François-Melchior de Saint-Jeoire, baron d'Hermance. Ce dernier était précisément occupé à organiser la défense de Ripaille quand la troupe de Guitry vint mettre le siège devant son manoir et réussit sans peine à le faire capituler. Des garnisons furent laissées dans toutes ces places et la petite armée revint à Genève le 6 avril, sans avoir rencontré la moindre résistance.

Que faisait donc le duc de Savoie ? La sortie des Genevois l'avait surpris en pleine période de préparation. Les diverses garnisons du Pays de Gex et du Chablais avaient été complétées par les troupes ramenées de Saluces par Martinengo. Mais elles ne pouvaient abandonner leur poste pour aller combattre Guitry. Ni les renforts que l'on attendait du Piémont, ni ceux que l'on alla chercher en Bresse ne pouvaient arriver assez vite pour faire face à une si prompte attaque. Il ne restait que la « cavalerie et milice du pays » ; or son impuissance prouva qu'elle était ou peu aguerrie ou plutôt mal disposée.

Encouragé par ces succès inattendus, Guitry, en racontant sa campagne aux magistrats de Genève, leur fit part de son intention de se diriger sur Ripaille : on lui laissa carte blanche. « Nous avons entendu, lui répondirent les membres du Conseil le 4 avril, vos exploits et le dessein que vous avez pris après la saisie de Saint-Jeoire de vous acheminer du côté de Thonon ; et d'autant que nous savons que la guerre se fait à l'œil, ne doutant pas qu'étant sur les lieux vous n'ayez bien considéré ce qui était le plus expédient, nous nous en remettons à votre bonne prudence pour effectuer votre dessein. Nous ferons préparer l'artillerie que vous demandez pour Ripaille pour la faire aller par eau après que nous aurons eu demain nouvelle de votre acheminement ; nous vous enverrons en même temps un ministre comme nous eussions déjà fait si vous eussiez eu lieu certain et arrêté » (¹).

Le moment de cette expédition ne parut sans doute pas encore opportun, car Guitry changea d'avis ; il se dirigea en effet sur Gex, dont le château fut pris le 8 avril. Deux jours après, le chef de l'armée genevoise mettait le siège devant La Cluse, dont il avait vainement cherché à s'emparer par surprise la semaine précédente.

(¹) Archives de Genève, copie lettres vol. 12, fol. 50, année 1589.

En même temps arrivaient, avec Sancy, les premières compagnies bernoises commandées par le colonel d'Erlach. La force de la position de La Cluse, puissamment défendue par le Rhône, la certitude de lutter contre une garnison nombreuse qui venait d'être renforcée, la crainte d'être pris à revers par les troupes de Savoie confiées à Martinengo et à Sonnaz décidèrent Sancy à ne pas compromettre son prestige par un premier échec ; le siège de ce château fut levé, sous prétexte d'aller au devant des renforts que l'on attendait de Soleure, de Bâle, des Grisons et du Valais.

Le baron d'Hermance avait quitté le Chablais pour tenter de reprendre aux Genevois son château de Saint-Jeoire, mais il dut laisser son entreprise pour se jeter précipitamment dans Ripaille, sur l'avis à lui donné que sept enseignes de Valaisans, descendant par les montagnes, arrivaient pour investir cette place [1].

Les Genevois se préparaient à les rejoindre ; ils avaient compté sans Sancy ; celui-ci était venu en Suisse non pas pour défendre les intérêts de Genève, mais pour rassembler une armée destinée au roi de France. Il quitta le siège de La Cluse, ne voulant pas exposer les troupes qu'il avait déjà rassemblées, puis attendit paisiblement l'arrivée de celles qui lui avaient été promises. Le Conseil de Genève ne fut pas assez perspicace pour deviner son arrière-pensée ; d'ailleurs les correspondances des capitaines français l'entretenaient dans l'illusion.

En effet, le 15 avril, Guitry et Sancy déclarent aux magistrats que « leur dessein était d'aller du côté de Ripaille », et, pour faciliter l'exécution de ce projet, ceux-ci les autorisent à faire passer leur armée par Genève « à la file, deux ou trois enseignes à la fois, sans s'arrêter, lesquelles prendront quartier aux environs tirant en Chablais » [2].

Berne, de son côté, « requise de l'assistance de quelques canons », annonça trois jours après à l'ambassadeur de France l'envoi de trois grosses pièces avec trois cents boulets et celui de six pièces de campagne munies chacune de deux cents boulets et de la poudre nécessaire ; un membre du Conseil et trente soldats devaient les conduire à Yverdon, en traversant le lac de Neuchâtel sur deux bateaux, aux frais du roi, qui s'engagerait à n'employer cette artillerie que contre les forts de La Cluse et de Ripaille [3].

D'autres moyens, non moins efficaces, allaient être employés pour assurer le succès de la campagne ; quelques-uns des capitaines commandant les garnisons étaient accessibles à la corruption. Le 20 avril, l'avoyer de

[1] Rapport de Martinengo au duc de Savoie du 20 avril 1589, soit du 10 avril en style julien, publié dans MANFRONI, l. c.

[2] Archives de Genève. Lettre du Conseil du 15 avril 1589 dans le t. XII du copie lettres, fol. 78.

[3] Preuve CIX.

Berne, averti que « lesdits lieux de Thonon et de Ripaille se trouvent en bonne disposition de se rendre, insiste sur la nécessité de commencer les hostilités »(¹). Mais une nouvelle étonnante leur parvenait.

Avec une parfaite désinvolture, Sancy, sous prétexte de satisfaire les impatiences des gens du régiment de Soleure, désireux d'aller guerroyer dans un pays plus riche, allait se dérober en rejoignant Lesdiguières dans le Dauphiné, sans plus se soucier des promesses faites aux Conseils de Genève et de Berne. Les magistrats de cette ville, par les termes mesurés dont ils se servirent pour rappeler l'oublieux gentilhomme au respect de sa parole, témoignent d'un grand sang-froid; ils trahissent cependant leur émoi par l'heure tardive de leur délibération.

« Nous ne pouvons, — écrivent-ils à Sancy, à onze heures du soir, le 20 avril, — nous ne pouvons ni ne devons vous celer que nous sommes avertis que, combien que La Cluse, Thonon et Ripaille ne soient encore réduits sous la puissance du Roi, néanmoins est fait état par vous et autres chefs de l'armée de passer outre et de prendre le chemin d'Annecy et Seyssel pour vous joindre aux troupes de Messieurs de La Vallette et de Lesdiguières, ce que nous trouvons d'autant plus étrange que nous n'en pouvons savoir les raisons, et que le devis de notre traité n'est accordant à telle procédure, outre le dommage qui pourrait advenir en laissant lesdites places en la puissance de l'ennemi à dos. Nous entendons aussi que les capitaines de nos chers et féaux alliés et combourgeois de Soleure ne se trouvent aussi disposés pour s'attaquer auxdites places et contre Son Altesse comme nous espérions... Nous désirons qu'avant de passer outre, ladite La Cluse soit réduite sous la puissance de Sa Majesté, comme aussi les autres places... 20 avril, à onze heures après-midi. L'avoyer et Conseil de la ville de Berne » (²).

Sancy avait encore besoin des Bernois pour compléter le recrutement de son armée ; obligé d'ailleurs d'attendre l'arrivée de nouvelles troupes, il lui était facile, sans nuire à ses projets, d'occuper ses soldats à l'expédition promise. Aussi, dès le 21 avril, un conseil de guerre eut lieu pour décider de quel côté l'on dirigerait la campagne, ou sur le siège de La Cluse ou sur le Chablais. Ce fut ce dernier parti qui fut adopté.

Douze mille hommes environ étaient réunis sous les ordres de Sancy. Le contingent genevois, qu'il envoya en avant, partit sous la direction de Guitry; mais la confiance des soldats dans leur capitaine avait été ébranlée : il avait prouvé, dans l'investissement de La Cluse, sa complète ignorance du pays. Un de ses officiers même, un Genevois nommé Pepin, avait poussé l'insubordination jusqu'à refuser de lui obéir « parce qu'il était mal commandé », et certaines mauvaises têtes déclaraient « ne pas être plus tenues

(¹) Archives de Berne. *Weltsche Missiven-Buch H*, fol. 2o3.
(²) *Ibidem.*

de le suivre que lui de les commander » ('). Guitry se fâcha, voulut partir et consentit enfin à rester sur les instances de Théodore de Bèze.

Le régiment bernois était commandé par le colonel Louis d'Erlach, qui avait accepté cette charge en principe depuis plus d'un mois (²) : mais dès que ses hommes furent en contact avec les Genevois, il y eut « quelques mauvais propos » entre eux, car ceux-ci acceptaient difficilement les empiètements des Bernois sur le bailliage de Gex et sur le Chablais (³). Les gens venus de Soleure et des Grisons, amenés probablement par Lorentz Aregger et H. Hartmann (⁴), ne songeaient qu'à partir pour des pays plus plantureux. Au milieu de ces intérêts divers, qu'allait faire Sancy, chef malgré lui de l'expédition dirigée contre le duc de Savoie?

Charles-Emmanuel ne pouvait, faute de troupes, songer à le poursuivre : avec Martinengo, il avait installé son camp à Rumilly (⁵), à la bifurcation des routes qui permettaient de se diriger sur La Cluse par la Semine ou sur Ripaille. On avait conseillé au prince de se replier sur Montmélian, sa seule forteresse, pour ne pas être exposé à un combat inégal; mais il avait refusé, désireux de se rapprocher du théâtre des hostilités.

Les premiers renforts qu'il avait reçus étaient partis à la défense de La Cluse et avaient réussi, le 12 avril, à faire échouer le siège de cette place; mais le duc craignait toujours de voir l'armée royale revenir à l'assaut de cette position, et cette appréhension était habilement entretenue par les bruits que faisait répandre Sancy, laissant croire que l'expédition de Ripaille était une feinte.

Grâce à cet artifice, les troupes ducales qui couvraient le Pays de Gex n'osèrent s'éloigner, et le Chablais se trouva ainsi sans défense. De nombreux châteaux cependant auraient pu entraver la marche de l'armée ennemie jusqu'à l'arrivée des renforts de Savoie. Mais la vue des reîtres et des lans-

(') Du Perril, p. 97.

(²) 1589, 15 mars. Lettre du Grand Conseil de Berne à M. de Sancy. « Quant à l'estat de colonel, le seigneur Ludwig d'Erlach, nostre bien aymé conseillier, à nostre suasion et sur l'asseurance que luy avons donné que Sa Majesté donnera ordre que pour faulte de payement de ses gages il ne resentira aucun détriment en ses biens et que luy assisterons de nos moyens pour prevenir la faciende des soldats la guerre finie, il s'est déclaré que sur tele asseurance et moyennant il puisse tomber d'accord de la capitulation avec M. de Silery [ambassadeur de France] ou vous, il accepteteroit ledit estat de colonel ». (Archives de Berne. *Weltsche Missiven-Buch H*, fol. 195.)

(³) Après la prise du château de Gex par les Genevois (9 avril), Sancy annonça à ceux-ci qu'il avait promis aux Bernois, pour les indemniser de leur concours, les bailliages de Gex et de Chablais, et qu'il convenait en conséquence de leur donner le château que Guitry avait pris avec les troupes de Genève. Il fallut s'incliner; mais pour calmer l'indignation légitime du Conseil de Genève, par le traité du 10 avril 1589 (qui est resté lettre morte : Spon l'a publié dans son *Histoire de Genève*, t. II, p. 233), Sancy promit à cette République le bailliage de Ternier et Gaillard et les mandements de Vuache, de Chaumont et de Cruseilles, c'est-à-dire la région comprise entre le Rhône et les Usses. (Voir Fazy, *l. c.*, p. 103, note.)

(⁴) Preuve CXX.

(⁵) Archives communales de Lyon, A A 43, fol. 21. Lettre originale de Charles-Emmanuel, datée de Rumilly, et remerciant les échevins de Lyon de lui avoir envoyé M. de Chivrières, chargé de négocier l'envoi des renforts demandés au duc de Nemours.

quenets semblait avoir paralysé tout effort. Ceux des gentilshommes que leur
service ou leur vieillesse n'avaient pas éloignés ne pouvaient compter sur le
concours des populations. Les paysans, employés aux travaux de terras-
sement de Ripaille (¹), refusèrent d'y aller travailler et « se débandèrent dudit
Ripaille » dès qu'ils apprirent la première sortie des Genevois, ce dont
ceux-ci se réjouirent « en espérant bonne issue, Dieu aidant, si l'on usait de
diligence » (²). Le baron d'Hermance, chargé d'organiser la défense de cette
place, affaiblie par le départ d'une partie de la garnison pour le Pays de Gex,
fut obligé de faire appel, pour soutenir la cause du duc de Savoie, à des gens
qui ne fussent pas ses sujets. Il fit venir huit cents habitants du Faucigny, pays
resté catholique, appartenant au duc de Nemours, l'un des plus fougueux
partisans de la Ligue, et il assura leur recrutement grâce aux influences
qu'il avait dans ce pays, berceau de sa famille. D'ailleurs la compagnie du
capitaine Borgo Ferrero, celle de Vivalda et les arquebusiers à cheval de
Compois, restés à Ripaille, constituaient une garnison encore redoutable (³).

Le mercredi matin 23 avril, après avoir fait partir l'avant-garde de
l'armée avec Guitry pour occuper Thonon, Sancy, en attendant l'artillerie
nécessaire pour prendre Ripaille, amusa ses troupes à la conquête facile du
Chablais.

Les gens du château de Ballaison n'eurent même pas le courage d'attendre
l'ennemi. Dans la journée du 24, Sancy envoya reconnaître cette place,
tandis que le gros des troupes continuait sa marche. On trouva le château
vide, bien que ses fortifications fussent en bon état ; une garnison y fut
laissée et des instructions furent demandées à Berne pour savoir si « tels
petits châteaux devaient être conservés ou détruits » (⁴).

Le lendemain, 25 avril, Sancy se rendit en personne au château d'Yvoire,
défendu par une cinquantaine d'hommes. Après avoir rangé ses soldats au
pied des murailles, bien qu'il n'eut pas d'artillerie et que la place ne fut pas
mauvaise, il somma le commandant de se rendre. Celui-ci sauva au moins
les apparences et capitula au bout de deux heures (⁵). Sancy, le chef de
l'armée royale, sans rencontrer de difficulté, rejoignit son avant-garde à
Thonon, recevant encore, au passage, la reddition d'une nouvelle forteresse,
celle des Allinges.

Après une journée de marche, Guitry, à la tête de 2000 gens de pied et
de 150 cavaliers, avait été reçu dans la capitale du Chablais non seulement
« bien volontiers par ceux du lieu » (⁶), mais comme un libérateur par les

(¹) Preuve CVII.

(²) Archives de Genève. Copie lettres vol. 12, fol. 55, lettre du 7 avril 1589.

(³) MANFRONI. Relation de Martinengo, datée de Rumilly du 20 avril 1589, soit le 10 avril en
style julien, p. 492.

(⁴) Preuve CXVII.

(⁵) *Ibidem.*

(⁶) Du PERRIL, p. 99.

« pauvres habitants », qui appréhendaient fort la menace faite « ce soir-là par le capitaine du château, résolu de faire brûler la ville » ([1]).

Alexandre Bottellier, seigneur de Dingy ([2]), commandant la garnison de Thonon avec 80 mercenaires, semblait vouloir, par cette énergique résolution, lutter avec l'armée royale en lui enlevant les ressources du logement et du ravitaillement et donner l'exemple d'une résistance héroïque aux gens du duc de Savoie qui se dérobaient : il n'en fut rien, car ce gentilhomme n'était qu'un poltron s'il n'était pas un traître.

Bottellier fit d'abord bonne contenance : les mousquetades de ses Piémontais mirent hors de combat quelques ennemis. Mais les assiégeants, pour échapper à leur tir meurtrier, se réfugièrent dans les constructions élevées de la ville, notamment dans le clocher, et purent avec succès se servir de leurs armes. La partie de la garnison formée par les mercenaires de Castel Bolognese, commandés par Malvezzi, abandonna son poste. Sans plus essayer de lutter, dans la journée du vendredi 25 avril, Bottellier demanda à parlementer ; il annonça qu'il capitulerait le lendemain ainsi que divers châteaux du voisinage, notamment celui de La Fléchère.

Et en effet, le samedi 26 avril, le capitaine du château de Thonon rendit cette place ; les 80 soldats qui auraient dû la défendre purent sortir « avec l'épée et le poignard, l'arquebuse sur l'épaule mèche éteinte, tambour cessant et enseigne pliée ». Sans doute pour les remercier de leur couardise, on veilla à n' « offenser ni de fait ni de parole aucun d'eux ». La promptitude de la capitulation de ce château « imprenable sauf par rude batterie à condition qu'il fut défendu par des gens résolus », parut bien surprenante ; les intrigues d'un certain Leclerc, homme à la dévotion des Bernois, qui en avaient fait une sorte de gouverneur de la ville de Thonon, n'auraient pas été étrangères à ce résultat. Bottellier toutefois fut considéré par le duc de Savoie comme un traître et, de ce chef, arrêté et emprisonné à Miolans ([3]). Quant à Leclerc, convaincu d'avoir facilité aux assaillants la prise du château en les introduisant dans sa maison contiguë à la forteresse, il fut condamné par le Sénat de Savoie à être pendu ; son corps fut écartelé et sa maison ruinée ([4]).

Une poignée de braves, qui défendaient la tour de La Fléchère, près de

([1]) Preuve CXVII.

([2]) Ce nom est souvent estropié en Bottiglier et autres formes mauvaises. Cette famille possédait un fief en Faucigny, dans le mandement de Charousse, près Passy, et dans celui de Sallanches. (Turin, archives de Cour. Cerimoniale, avenimento a la corona, mazzo 1, pièce 3. Hommage rendu en 1637 à la régente de Savoie par noble Guy de Bottellier, seigneur de Dingy.)

([3]) CAMBIANO. *Historico discorso*, col. 1247.

([4]) Arrêt du 12 novembre 1590 dans le *Codex Fabrianus* (Francfort 1608), p. 117. L'emplacement de cette maison, connu d'après l'abbé Piccard sous le nom de « Champ du sel », forme aujourd'hui un jardin longeant le chemin qui conduit au hameau de Rives. Voir DESSAIX, *Evian et Thonon*, p. 23.

Concise, à un quart d'heure de Ripaille, vint donner par son attitude coura-
geuse un spectacle réconfortant au milieu de ces défections. Bottellier avait
promis que ce château se rendrait en même temps que celui de Thonon.
Mais le capitaine qui le commandait (son nom ne nous est pas parvenu)
refusa de se rendre et s'enferma avec 17 ou 18 hommes dans la tour, cernée
par le régiment bernois. Surpris d'être arrêté par ces quelques soldats, le
colonel d'Erlach menaça de brûler le château pour les obliger à céder et
commença par mettre le feu à une maison du voisinage. Il fallut capituler
avec des adversaires exaspérés par la résistance de cette troupe minuscule.
Sancy songeait à faire pendre le capitaine et ses hommes « s'il plaisait à
Dieu dans l'après-dîner », pour servir d'exemple aux gens de Savoie qui
seraient tentés de combattre Leurs Excellences de Berne et Sa Majesté Très
Chrétienne. Le conseil de guerre fut plus humain : six soldats seulement
furent condamnés à mort, les autres furent renvoyés dans leurs foyers.

On vit alors, dans la soirée du 26 avril, un spectacle étrange. Sur la
face de la tour de la Fléchère regardant le lac, une longue poutre dépassant
la maçonnerie parut très propice pour servir de potence. Les six condamnés
furent conduits là. L'un d'eux, qui avait le grade de caporal, désireux de se
tirer de ce mauvais pas, s'offrit à servir de bourreau si on voulait bien lui
faire grâce, ce qui lui fut accordé selon un usage que les gens du duc de
Savoie invoqueront encore au cours de cette campagne ([1]). L'exécuteur impro-
visé s'acquitta fort bien de sa besogne, pendant consciencieusement ses
camarades non sans les prier de lui pardonner cette triste nécessité. La
dernière des victimes lui refusa cette satisfaction ; le caporal la poussa
néanmoins hors de l'échelle et, se réjouissant d'avoir échappé à cette infor-
tune, il s'apprêtait à descendre allègrement quand un coup de mousquet
vint l'atteindre en pleine poitrine ([2]).

Ainsi, donc, en trois jours, sans artillerie, l'armée royale avait pu
s'emparer du Chablais et diriger sa marche sur Ripaille : c'était un succès
qui donnait à Sancy pleine confiance en l'avenir.

« Il ne reste plus que Ripaille duquel j'espère avec l'aide de Dieu vous
rendre bon compte deux jours après que l'armée sera arrivée, — écrit-il à
Berne le 25 avril, c'est-à-dire après la capitulation de Thonon, — encore que
l'on dise qu'ils soient 1200 hommes dedans et qu'ils aient juré de tenir six
semaines, ce qui me fait de rechef vous supplier, si votre artillerie n'est
encore à Morges, de commander qu'en toute diligence on l'y amène. Dieu

([1]) Capitulation du château de Ternier, 1ᵉʳ juin 1589, d'après DU PERRIL, p. 108.

([2]) Voir le témoignage du pasteur Glintzen, preuve CXXII. Les correspondances de Sancy,
preuves CXVII et CXVIII, permettent de fixer à l'après-midi du 25 avril le siège de La Fléchère et
de rectifier par conséquent l'assertion de Goulart déclarant que cet évènement aurait eu lieu la
veille. La tradition populaire avait conservé le souvenir de cette exécution. La poutre a disparu
récemment, lors de la construction du couvent des capucins sur les ruines de cette tour.

favorisera, s'il lui plaît, la justice de notre cause et la sincérité avec laquelle nous y procédons pour conserver le repos de vos états et venger le Roi de l'outrage que [le duc de Savoie] cet injuste usurpateur lui a fait ». Et il continue ainsi le lendemain dans une lettre qu'il date du camp de Thonon : « L'ennemi fait courir le bruit qu'il nous combattra en ce siège. S'il s'y présente, c'est tout ce que nous désirons car, quand il aurait trois fois plus de forces qu'il n'en a, nous sommes suffisants pour le battre en campagne. Nous avons déjà pris notre place de bataille et donné tel ordre à nos affaires que nous espérons, avec l'aide de Dieu, y avoir de l'honneur » [1].

Sancy ne pouvait néanmoins inquiéter sérieusement Ripaille avant d'avoir reçu de l'artillerie. Genève avait envoyé par bateau, dès le 25, les deux plus belles pièces de son arsenal, ses « doubles canons », dont l'arrivée fut retardée trois jours par le vent contraire; le lendemain, 600 lansquenets partaient de cette ville, escortant encore d'autres pièces; enfin le surlendemain, Berne envoyait aussi de l'artillerie qui devait arriver à destination par le lac de Neuchâtel, Yverdon, Morges et le lac Léman.

Ces préparatifs alarmants étaient connus du gouverneur de Ripaille, Borgo Ferrero de Mondovi; mais ce capitaine fut encouragé dans sa résistance par la certitude de recevoir d'importants renforts.

Malgré les succès de l'ennemi, Charles-Emmanuel conservait une confiance admirable dans l'issue de la campagne. Ses courtisans l'entretenaient dans son idée favorite que Genève allait bientôt tomber entre ses mains : l'entreprise malheureuse de Martinengo sur cette ville, le 21 avril, devenait dans la bouche du comte de San-Vitale et du sire de Jacob une charge fougueuse qui aurait permis l'occupation de la cité si l'on avait eu seulement un peu d'infanterie, tant aurait été grande l'épouvante et la confusion des citoyens [2].

En attendant l'arrivée de renforts, le duc de Savoie envoyait à La Roche une partie de ses troupes, jusque-là cantonnées à Rumilly, pour se rapprocher davantage de la route qui allait lui permettre de tomber par surprise sur les assiégeants de Ripaille. Les malheureuses localités situées sur le passage de l'armée eurent autant à souffrir de son séjour que d'une invasion ennemie : leurs vivres, surtout les blés, furent réquisitionnés, et « dans ce temps de désordre, ce fut en vain que l'on réclama contre l'injustice » [3].

La noblesse de Savoie avait répondu à l'appel de son prince et venait, avec les Sonnaz, les Sallenôves, les Viry, se ranger sous les ordres de Martinengo, le commandant en chef des troupes ducales; les troupes milanaises arrivaient enfin, envoyées par le gouverneur de Milan au nom du roi

[1] Archives de Berne. *Frankreich-Bücher E*, fol. 59. Original.

[2] Avis envoyé au marquis de Settimo, ambassadeur du duc de Savoie, le 12 mai 1589, soit le 2 mai en style julien. MANFRONI, *l. c.*, p. 499.

[3] GRILLET. *Histoire de La Roche* (1867), p. 73.

d'Espagne ; le duc de Nemours fournit un millier de soldats français ; les gentilshommes du Piémont, notamment Claude de Challant avec ses Valdôtains, accoururent aussi pour défendre la croix blanche de Savoie ; quatorze pièces d'artillerie, tirées du fort de Montmélian, allaient appuyer ces forces considérables (¹). Une partie de l'armée passa l'Arve à Bonneville, une autre au pont de Boringe, qui avait été peu avant rétabli ; le reste rejoignit le gros des troupes à Saint-Jeoire, c'est-à-dire sur la route que l'on allait suivre pour se rendre en Chablais.

Les messages de Borgo Ferrero, l'un des capitaines de la garnison de Ripaille, devenaient pressants ; il fallait partir en toute hâte, sans attendre que les derniers arrivés aient eu le temps de se reposer de leurs marches pénibles. On ne put emmener que 3500 hommes (²), choisis parmi les Milanais, les Piémontais et les « Savoyens », qui partirent vaillamment combattre un ennemi trois ou quatre fois supérieur.

En tête marchaient deux compagnies d'arquebusiers avec le seigneur de Sonnaz, le comte de Sallenôves, qui avait le grade de maître de camp général, et le comte Vinciguerra ; ils étaient chargés d'assurer le service des reconnaissances. Sonnaz s'était déjà fait remarquer, ainsi que le comte de Sallenôves, au siège de La Cluse. Derrière eux se trouvaient six « cornettes » de cavalerie, conduites par le comte Octave de San Vitale, et constituant l'avant-garde proprement dite. Puis suivaient six autres « cornettes », deux compagnies d'arquebusiers à cheval et mille hommes de pied, sous la direction du commandant en chef Martinengo ; enfin l'arrière-garde, avec cinq « cornettes » de cavalerie, dirigées par le comte de la Trinité, fermait la marche (³).

François Martinengo, comte de Malpaga, le fastueux gentilhomme dont on admire toujours les armures à la « Reale Armeria » de Turin, prenait le commandement des troupes avec la belle confiance que lui donnaient ses récents succès dans le marquisat de Saluces. Distingué dès sa jeunesse par un prince qui fit ses preuves sur le champ de bataille, Martinengo, après avoir été l'un des capitaines d'Emmanuel-Philibert, devint sous Charles-Emmanuel le principal personnage de la Cour (⁴). L'éclat de ses services, le succès de plusieurs ambassades, l'influence que lui donnaient ses fonctions de grand écuyer de Son Altesse lui assuraient une autorité considérable. L'enthousiasme des nombreux gentilshommes savoyards, groupés sous sa bannière, était encore exalté par la présence d'un prince de la famille ducale, dom Amé de Savoie, marquis de Saint-Rambert, fils naturel du

(¹) MANFRONI, l. c., p. 502.

(²) D'AUBIGNÉ, Histoire universelle, p. 97, DE THOU, CAMBIANO, GOULART, tous contemporains, sont à peu près unanimes à fixer ce chiffre à 200 ou 300 unités près ; DU PERRIL paraît s'être trompé en le fixant à 2400. Voir preuve CXI.

(³) Preuve CXIX.

(⁴) SALUCES. Histoire militaire du Piémont (Turin 1818), t. II, p. 316.

glorieux vainqueur de Saint-Quentin, et frère du souverain règnant. Cette petite armée allait en effet faire preuve d'un grand courage dans sa charge fougueuse contre des forces supérieures. Mais laissons la parole à l'un des principaux acteurs. « Étant sollicité, par ceux de Genève, déclare Sancy, d'attaquer un château que le feu duc de Savoie avait fortifié sur le bord du lac, nommé Ripaille, dans lequel il avait enfermé cinq galères qu'il avait destinées pour le siège dudit Genève, le duc d'à présent, — qui n'avait dans tous ses états rien de plus cher que cette place, en laquelle étaient les galères avec lesquelles il prétendait se rendre maître du lac et rendre Genève en son obéissance, — la vint secourir. Il espérait encore, quoiqu'il n'eut pas tant d'hommes que nous, qu'il aurait bon marché de ces nouveaux soldats. Et comme dans les montagnes il y a quantité de sentiers inconnus, il se jeta avec son armée au milieu de la notre avec si belle conduite qu'il ne fut aperçu des notres qu'à cinq cents pas de nous. Les sieurs de Guitry, Cadet de Beaujeu, Villeneuve-Cormont et Beauvais-La-Nocle, qui étaient en effet tout ce que nous avions de capitaines, étaient allés qui deçà qui delà pour découvrir quelle route prenait l'ennemi. Mais le duc([1]) fut si bien conduit par ses sujets dans son pays que tous les susdits capitaines demeurèrent derrière l'ennemi, qui se mit entre eux et notre armée, tellement qu'à l'arrivée du duc, je me trouvai seul parmi ces Suisses. Le régiment de Soleure demeura ferme, celui de Berne s'étonna. En apercevant du régiment de Soleure, où j'étais, leur contenance, je courus à eux, je les priai de demeurer fermes, je les fis mettre en bataille. L'ennemi, voyant ce régiment ébranlé, le vint charger : nous le reçumes courageusement, Dieu merci. Le combat fut assez grand. Il y mourut deux à trois cents ennemis sur la place et [il y eut] environ cinquante prisonniers, la plupart gentilshommes. L'ennemi se retira avec étonnement, mais comme nous n'avions nulle cavalerie, nous ne le pumes suivre. Néanmoins, l'effroi fut si grand qu'il brula les pailles et fit jeter les blés dans les puits par toute sa retraite. Le sieur de Guitry et les autres, qui étaient allés découvrir l'ennemi, revinrent et trouvèrent besogne faite. En quoi, certes, j'avoue qu'il y eut plus de faveur de Dieu que d'industrie de ma part, parce que je n'avais pas été nourri jeune en cette vocation. Mais, étant né gentilhomme, comme je le suis par la grâce de Dieu de père et de mère, je me proposai en ce danger qu'il valait mieux mourir en cette occasion que de reculer d'un pas. En quoi Dieu bénit mon intention et l'extrême désir que j'avais de servir mon roi et ma patrie »([2]).

Dans cette page grandiloquente de son « Discours sur l'occurence de ses affaires », Sancy s'est campé avantageusement, trop même : il était en effet désireux, dans ce plaidoyer, de répondre aux attaques de ses ennemis lui

([1]) Sancy, écrivant vingt ans après les évènements, fait une confusion en attribuant la conduite de l'armée au duc en personne : elle était dirigée par son frère dom Amé de Savoie et par Martinengo.

([2]) SANCY. *Discours sur l'occurence de ses affaires* et preuve CXIV.

reprochant d'avoir laissé échapper l'occasion d'anéantir l'armée savoyarde. Le héros doit en effet quelque peu descendre de son piédestal, si l'on écoute un témoin plus impartial, Goulart, le pasteur qui suivit l'expédition.

Le lundi 28 avril, déclare-t-il, l'armée ducale s'achemina sur Thonon, non sans peine, par la vallée de Lullin, où le ravitaillement était très difficile. Sancy et ses collègues en furent instruits à temps, « à quoi ils pourvurent à la légère, dit Goulart, se contentant d'envoyer quelque troupe en un côté seulement de la montagne des Allinges, au lieu qu'il en fallait munir quatre ou cinq autres, et dresser des embuscades au bas, ce qui eut ruiné entièrement les troupes du duc. Il y eut de grandes disputes entre eux sur ce fait, sans autre résolution pour lors ». Le lendemain, à deux heures de l'après-midi, on aperçut les Savoyards à la descente de Jouvernex, près de Margencel, à une heure de Thonon. « Toutefois, la plupart du temps se consuma en allées et venues et à débattre quel endroit il fallait choisir pour champ de bataille. Comme ils étaient prêts à descendre, en attendant que les Suisses du régiment de Berne, logés à Concise, près de Ripaille, et ceux du régiment de Soleure à Tully, village au pied de la montagne tendant aussi à Ripaille, se fussent rangés pour soutenir le choc, s'ils étaient chargés, le sieur de Guitry fit marcher et placer les trois cornettes de Genève sur un haut nommé Creste, qui est une plaine rase fort proche de Thonon, où ils se rangèrent en haie, attendant qu'on les vint couvrir de quelques mousquetaires, arquebusiers et piquiers, ce qui ne fut fait ; ainsi demeurèrent lesdites cornettes à découvert. Les ennemis étant descendus eurent loisir de venir reconnaître et compter les chevaux des trois cornettes » (¹).

Les cavaliers savoyards, qui vinrent faire cette reconnaissance, étaient commandés par le comte de Sallenôves, le comte Vinciguerra et le seigneur de Sonnaz ; ils s'empressèrent d'annoncer à Martinengo la faute commise par Sancy. Le chef des troupes ducales décida de faire avancer son avant-garde et sa « bataille », c'est-à-dire le corps d'armée proprement dit, pensant pouvoir se frayer un chemin facile à travers les lignes ennemies affaiblies par leur dispersion.

Après avoir donné une demi-heure de repos à ses hommes, Martinengo lança sur la cavalerie de Guitry trois ou quatre cents lanciers, qui chargèrent avec une telle impétuosité que « ceux de Genève, nullement soutenus et en nombre trop inégal se retirèrent premièrement au trot et incontinent au galop, autrement ils y fussent demeurés » (²).

Les Savoyards arrivèrent ainsi jusqu'à l'entrée de Thonon, arrêtés par les barrières qui défendaient l'accès de la ville, touchant ces défenses du bois de leurs lances et se pressant les uns sur les autres. L'un des gentilshommes qui conduisaient la charge sauta par-dessus l'une des barricades

(¹) *Mémoires de la Ligue*, t. III, p. 746 à 749.
(²) Goulart et archives de Genève. Registres du Conseil, année 1589, fol. 93.

pour entraîner ses hommes dans la ville. C'était le baron de La Perrière, appartenant à cette famille de Viry dont l'un des membres, une quarantaine d'années auparavant, avait répondu aux Bernois voulant lui faire payer l'impôt, « qu'un homme de son calibre » ne devait être astreint qu'au service des armes, comme il appartient à des gentilshommes de noble maison ([1]). Le malheureux officier, qui sortait à peine d'être page de Son Altesse, paya de la tête son imprudence. Martinengo, dans ce mouvement audacieux, avait eu le tort de ne pas faire accompagner ses lanciers d'un peu d'infanterie pour répondre au tir meurtrier des arquebusiers logés dans les maisons de Thonon : la crainte de faire de nouvelles pertes décida les troupes ducales à porter leur effort sur un terrain plus propice.

En regagnant au petit pas le plateau de Crète, les lanciers savoyards eurent à essuyer de la part des Genevois une nouvelle attaque ; ces derniers ne parvinrent point toutefois à séparer, selon leur dessein, l'avant-garde de Martinengo du reste de l'armée. Les troupes se dirigèrent alors du côté de Tully, où allait avoir lieu le combat le plus sanglant de la journée.

Après l'escarmouche de Crète, les lanciers de l'armée ducale, « pensant avoir beaucoup gagné, remontèrent à cheval et, ralliés, voulurent charger le régiment de Soleure qui était plus bas près de Tully, environ à deux portées de mousquet. Mais ils s'avisèrent de cela un peu trop tard, car durant les deux premières charges, les Suisses se reconnurent et eurent loisir de se ranger. On les renforça en tête de quarante ou cinquante soldats des troupes de Genève, et on mit sur les flancs quelques mousquetaires et lansquenets, tellement que les lanciers et argoulets du duc se trouvèrent loin de leur compte, car les Suisses, prenant courage, soutinrent le choc avec leurs piques tellement que les lanciers, ayant tenté et tâté divers moyens, et voyant plusieurs de leurs chevaux blessés, et quelques-uns des plus échauffés des leurs étendus par terre, furent contraints de se retirer » ([2]). Le tir des arquebusiers de l'armée royale, disséminés dans les vignes, obligea les Savoyards à se réfugier dans un petit bois qui, pendant près de trois heures, fut le théâtre d'un violent combat. Martinengo resta enfin maître de cette position et cria à sa cavalerie d'avancer pour seconder l'effort des gens de pied.

Après quelques mousquetades meurtrières, il y eut « une pluie étrange et des tonnerres merveilleux » qui vinrent inonder les arquebusiers des deux camps et les réduire à l'impuissance. Il fallut battre en retraite. Pendant que les troupes de Savoie opéraient ce mouvement, l'ennemi vint charger de nouveau, ayant à sa tête des lansquenets armés de piques. Dom Amé de Savoie, voyant le péril qui menaçait son infanterie, fit faire volte-face à ses lanciers et refoula ses adversaires. Dans un dernier combat, le

([1]) Archives de Lausanne. Layette 369, cote 25. « Sommaire des specifications faictes riere Ternier… Protestation du baron de Viry, 29 mars 1550 ». (Fol. 121.)

([2]) GOULART, *l. c.*

capitaine Zon, à la tête des gens de pied de l'armée ducale, s'engagea dans un corps à corps avec le chef des lansquenets et le laissa pour mort sur le champ de bataille [1].

La nuit vint mettre enfin un terme à cette lutte sanglante. Les troupes de Savoie se rassemblèrent et, précédées de l'infanterie, se retirèrent dans un petit village, à un demi-mille des ennemis. Dans la chaude escarmouche du petit bois de Tully, le chef de l'armée ducale, Martinengo, avait reçu trois blessures et était mis hors de combat. Deux autres officiers savoyards, le capitaine Crassus, lieutenant de M. de Sonnaz, et le seigneur de « Guersy » [2] furent blessés mortellement. Le comte Vinciguerra et un membre de la famille de La Serraz eurent leurs chevaux tués sous eux. D'autres gentilshommes, Sonnaz, Sallenôves et San Vitale, méritèrent par leur bravoure d'être signalés par le duc de Savoie dans la relation qu'il fit adresser au Saint-Père sur les évènements de cette mémorable journée [3]. Un dernier incident donne un détail bien suggestif sur la fougue des combattants. Le capitaine bâlois Strub, ayant tué trois gentilshommes de Savoie, notamment le fils du comte de Viry, trouva lui aussi la mort sur le théâtre de ses exploits, après une lutte acharnée : les éclats de onze lances brisées jonchaient le sol à l'endroit où il fut relevé. « C'était un jeune homme distingué et instruit, nous dit le pasteur Glintzen en manière d'oraison funèbre : on l'enterra le lendemain avec un grand regret » [4].

Quoiqu'en ait dit Sancy, l'honneur de la journée ne revient ni à ce personnage, ni aux autres capitaines de l'armée royale, mais aux troupes du duc de Savoie qui, malgré les fatigues de la route, soutinrent le choc de forces bien supérieures avec une résistance et un courage dignes d'un plus grand succès. L'armée qui investissait Ripaille comptait en effet environ dix mille hommes de pied, Suisses, lansquenets, Grisons, Français et Genevois, plus trois « cornettes de cavalerie genevoise et quelques autres gens de cheval » [5].

Le lendemain, 30 avril, les Genevois présentèrent encore le combat à l'ennemi pour ne pas paraître qu'ils eussent perdu le courage » [6], mais l'armée ducale, ayant conscience de son infériorité numérique, se retira sans faire de nouvel essai pour pénétrer dans Ripaille.

Le résultat des combats de Crête et de Tully, que Sancy considère

[1] Preuve CXIX.

[2] Cité dans la liste conservée aux archives de Berne, *Frankreich-Bücher* E 78.

[3] Relation du 10 mai 1589, c'est-à-dire du 30 avril 1589 en style julien, publiée dans la preuve CXIX.

[4] Relation du siège de Ripaille du pasteur GLINTZEN, conservée aux archives de Berne et publiée preuve CXXII.

[5] Du PERRIL, p. 101.

[6] GOULART, preuve CXIII.

comme une victoire pour ses troupes, « au lieu de donner du courage aux Suisses, suivant son propre aveu, produisit un effet tout contraire » ([1]). La crainte de se trouver en contact avec ces gentilshommes de Savoie, accourant plus nombreux, devint de la frayeur quand le régiment de Soleure apprit par un prisonnier que Charles-Emmanuel viendrait dans trois ou quatre jours avec une armée de dix-huit mille hommes d'après les uns, de vingt mille d'après les autres, renforcés de quatre mille cavaliers. « Ce que les Suisses crurent de telle sorte, déclare Sancy, qu'ils me vinrent éveiller à minuit dedans ma tente, me remontrant que je leur avais promis six mille hommes de pied et deux mille chevaux français ; ils protestaient que, pour y avoir manqué de ma part, ils se retireraient dans deux jours si je ne leur faisais paraître lesdites forces ». Sancy fut à la hauteur de la situation : sans laisser deviner ses appréhensions, sachant qu'un moment de faiblesse pouvait compromettre la fin de la campagne, qui était la prise de Ripaille, le chef de l'armée royale leur répondit avec beaucoup de fermeté que « s'ils se retiraient en cette occasion, ce leur serait une lâcheté reprochable à tout jamais et dont Leurs Seigneurs ne seraient pas contents ; mais que s'ils le voulaient faire, il avait assez d'autres forces pour prendre la place sans eux » ([2]). Et d'heure en heure, les capitaines suisses venaient renouveler leurs doléances, se plaignant du « danger auquel ils étaient de se perdre par faute de cavalerie et arquebuserie, qui a très grand avantage par les détroits de la Savoie ». Sancy finit par se fâcher avec d'Erlach, le colonel des troupes bernoises, et continua l'exécution de ses projets sans plus se soucier de cette mauvaise volonté ([3]).

Le mercredi matin, 30 avril, le chef de l'armée royale tint conseil avec Guitry et quelques autres capitaines sur ce qu'il convenait de faire pour réduire Ripaille. La grosse artillerie tant attendue était enfin arrivée et l'on décida de « battre la place à coups perdus avec quatre canons, pour voir s'ils n'étonneraient point ceux qui étaient dedans ». L'évènement allait justifier leur espoir plus rapidement qu'ils ne le pensaient, car, suivant la pittoresque expression de d'Aubigné, Ripaille allait se rendre « par l'estonnement des basilics de Genève qui la percèrent d'outre en outre » ([4]). Ce n'eut été que perte de poudre et de boulets, si la garnison avait été bien résolue ; le tir des assiégeants était sans doute dangereux, mais le château avait d'assez fortes défenses pour tenir tête jusqu'à l'arrivée des secours. Malheureusement Borgo Ferrero et Compois, qui commandaient la défense de cette place, furent découragés en ne voyant point revenir Martinengo.

D'ailleurs, déjà avant l'issue des batailles de Crète et de Tully, Borgo

([1]) Sancy. *Discours sur l'occurence de ses affaires*, p. 163.

([2]) *Ibidem.*

([3]) Preuve CXII.

([4]) *Histoire universelle*, édition de la Société de l'histoire de France, t. VIII, p. 98.

Ferrero songeait à se rendre. Le pasteur Hanz Glintzen, dont le témoignage est précieux, car il n'avance rien qu'il n'aie vu lui-même ou qu'il n'aie entendu de personnes sûres, a laissé des premiers épisodes du siège un récit très imagé. « Lorsque les notres furent allés à Ripaille avec l'artillerie, dit-il, le jour de « Cantate » (c'est-à-dire le dimanche 27 avril 1589, dans l'après-midi), et qu'ils eurent assiégé ce château défendu par un gentilhomme, des sommations lui furent adressées, lui annonçant que s'il se rendait, on lui accorderait les honneurs de la guerre. Il demanda un délai pour réfléchir et fit attendre sa réponse jusqu'au 29 avril (jour de la bataille de Crète). Il offrit alors de se rendre si on le faisait accompagner jusqu'à la frontière, lui et ses hommes par quelques personnes de Thonon. Les notres furent contrariés, refusèrent et laissèrent entendre qu'on ne ferait pas de merci. Ce jour-là, l'ennemi a accablé nos gens d'injures. Alors furent installées quelques pièces d'artillerie en bas, vers le lac, d'autres près du parc, d'autres encore dans la direction de Thonon. Les artilleurs furent choisis parmi les gens de Bâle et du Palatinat et firent vraiment tout leur possible ; on n'a pas voulu les prendre parmi les Français. Le même jour, les lansquenets ont pris avec bravoure le parc, mais non sans pertes : ils sont entrés dans l'avant-cour du couvent et ont pris un moulin, laissant parmi les morts leur capitaine et leur porte-étendard. Ce jour-là (29 avril), on a souhaité le bonsoir aux assiégés en tirant les grands canons à huit et neuf heures du soir, faisant des brèches dans une tour et dans des travaux défensifs avancés. Les ennemis étaient merveilleusement fortifiés. Le lendemain, on a tiré beaucoup avec les grands canons avec le plus grand succès. Vers la nuit et pendant toute la nuit, il y a eu de nombreuses escarmouches et beaucoup de bruit à Ripaille » ([1]).

Les assiégés en effet, perdant l'espoir d'être secourus, après cette défense honorable, dans un dernier conseil, décidèrent de se rendre et mirent alors « le feu à leurs poudres, brûlèrent leurs fourniments, demeurant cois jusqu'au lendemain » ([2]).

Enfin, le jeudi 1er mai, les gens de Ripaille, sur une dernière sommation, demandèrent à capituler. Sancy, qui était logé à Thonon, s'achemina rapidement auprès d'eux. La capitulation fut conclue à midi. La garnison s'élevait exactement au chiffre de 586 hommes, composée par des soldats piémontais et milanais, ainsi que par une centaine de paysans ([3]). Le gouverneur Borgo Ferrero et les capitaines Compois et Vivalda purent sortir une ou deux heures après à cheval, avec leurs armes et bagages. Les soldats gardèrent

([1]) Traduction de la relation allemande du pasteur GLINTZEN, publiée preuve CXXII.

([2]) GOULART, l. c.

([3]) Ce chiffre est donné par une correspondance contemporaine du colonel d'Erlach, conservée aux archives de Berne, *Weltsche Missiven-Buch H*, fol. 208 v., document rectifiant les indications des chroniqueurs GOULART, DU PERRIL et GLINTZEN.

leur épée et leur dague, mais ne purent emporter, après avoir été fouillés, que la charge placée sur leurs épaules (¹).

C'est ainsi que Ripaille, cette place au dire de Sancy si bonne et si bien réparée qu'elle pouvait souffrir deux mille coups de canon, tomba entre les mains des ennemis du duc de Savoie. Les Genevois, qui avaient la veille décidé de faire de nouvelles prières publiques tous les jours jusqu'à ce que leurs efforts fussent couronnés de succès, enregistrèrent ce fait avec simplicité : « Dieu avait fait miracle en cet endroit comme jadis, écrivit le secrétaire du Conseil, la place étant telle qu'elle eut tenu contre une plus grande armée et qu'elle y eut été fondue » (²).

Le succès ne fit pas perdre la tête aux Genevois. Les membres du Conseil, prévenus par un message de Guitry de la reddition de Ripaille, dépêchèrent auprès de Sancy, le lendemain de la capitulation, Michel Roset et le trésorier de la ville, avec mission de réclamer les fameuses galères « pour éviter qu'elles ne puissent nuire à l'avenir à Leur Seigneurie » (³); on devait aussi faire abattre les arbres du parc.

Les Bernois qui avaient, comme on l'a vu, une sorte de marine de guerre dans leurs ports du Pays de Vaud (⁴), convoitaient aussi la petite flotte demandée par leurs voisins. Ne pouvant parvenir à se mettre d'accord avec les chers confédérés, le Conseil de Berne, après avoir « loué et magnifié de tout son cœur l'éternel Dieu des armées et défenseur des justes querelles », enjoignit le 3 avril à Sancy, au sujet des « galères et bateaux que l'ennemi avait fait construire audit Ripaille de les faire rompre, brûler ou autrement réduire en tel état qu'il ne s'en puisse plus servir, comme aussi de renverser et détruire la maison de Ripaille pour la même fin » (⁵).

Mais les pionniers avaient déjà commencé leur œuvre de destruction. Dès le 2 mai, après avoir enlevé les armes et le mobilier du château et pris les réserves de blé pour les transporter à Lausanne, on entreprit la démolition du couvent et on démantela les tours. « Le samedi trois, nous dit Goulart, on continua la démolition de Ripaille, et sur le soir, le feu y fut mis, lequel s'alluma par toutes les sept tours et consuma premièrement les deux galères et trois esquifs (⁶). Le feu continua le dimanche et le lundi ».

(¹) OTTAVIO PESCHE, *Breve raguaglio della piu parte delle guerre offensive... fatte dal duca di Savoia... 1588-1613*. Ce mémoire est conservé aux archives de Turin. Storia real casa, categ. 3, mazzo 11. — Voir aussi preuve CXIII la relation de GOULART.

(²) Archives de Genève. Registre du Conseil, 1ᵉʳ mai 1589.

(³) Preuves CXII et CXV.

(⁴) Preuve CXXI.

(⁵) Preuve CXV.

(⁶) D'AUBIGNÉ, qui écrit à distance, parle de « deux galères et deux frégates qui furent brûlées par la jalousie des Suisses qui en voulaient leur part ». Il faut entendre par frégate un bateau beaucoup plus petit : la plupart des auteurs contemporains n'ont remarqué que les deux grandes galères.

Et, comme si les flammes, malgré la durée de l'incendie, avaient encore respecté quelques parties de la résidence d'Amédée VIII, le gouverneur du Chablais, un étranger originaire du Pays de Vaud (¹), reçut la mission expresse de faire ruiner entièrement Ripaille.

Le parc, dont les Genevois désiraient tant faire couper les arbres, a peut-être résisté à ce vandalisme, car Sancy attendit plusieurs jours avant de mettre ce projet à exécution. Le château était déjà brûlé que le gentilhomme français répondait encore à Michel Roset, tenace dans ses représentations, qu'il le ferait abattre pour le vendre (²). En tout cas il ne put présider lui-même à cette dévastation, car il fut obligé de quitter Thonon le 5 mai pour aller discuter la marche de l'armée royale, partie déjà la veille et se dirigeant à toutes petites étapes du côté de Genève.

Le jour de son départ, Sancy rassembla les principaux habitants de Thonon et leur fit jurer fidélité au roi de France. La veille, il avait déjà arraché le même serment aux Valaisans occupant la partie du Chablais située au delà de la Dranse, leur faisant promettre « de ne la rendre sans le congé du roi et de maintenir pour lui la conquête des bailliages de Gex, Thonon et Ternier avec ce qui en dépendait, laissés aux Républiques de Berne et de Genève » : la surprise de cet engagement souleva dans le Valais des récriminations qui pouvaient d'une manière inattendue jeter les gens de ce pays dans le parti savoyard (³).

En quittant Ripaille, Sancy avait encore à faire quelques voyages en Suisse et en Allemagne pour compléter la levée des reîtres et des lansquenets : à la fin du mois de mai, il se trouva à la tête d'une armée de quinze mille hommes, traînant à sa suite une douzaine de canons (⁴), faisant en France une rentrée triomphale, félicité par le roi qui lui déclarait « que si Dieu lui faisait la grâce de le remettre au-dessus de ses affaires, il le ferait si grand qu'il n'aurait sujet de porter envie à gentilhomme de France, de quelque qualité qu'il fut » (⁵).

Berne qui, le mois précédent, affirmait à Sancy « n'avoir jamais douté de sa rondeur et intégrité », dut revenir de son optimisme en se heurtant à la résolution du chef de l'armée royale, décidé, malgré les plus vives instances, à quitter la Savoie. Le moment cependant était plus critique que jamais : le duc avait enfin réuni une puissante armée. Sancy ne voulut rien entendre; par le « retrait de son armée », il laissa Genevois et Bernois « enfoncés

(¹) Peut-être Maillardon, lequel, commis par Sancy pour la garde des châteaux de Thonon, Cursinge et Allinges, demande un renfort de 100 arquebusiers pour la défense de ces places. Lettre de Sancy à Berne, 18 mai 1589. Archives de Berne. *Frankreich-Bücher E*, 78.
(²) Preuve CXII.
(³) Preuve CXVI.
(⁴) POIRSON, *l. c.*, p. 128.
(⁵) SANCY, *l. c.*

sous le fait de la guerre, se dépêtrer » comme ils le purent de cette fâcheuse situation (¹).

Après le départ de Sancy, Charles-Emmanuel en effet allait avoir sa revanche. Maître du Faucigny et du Pays de Gex par la reprise des divers châteaux de ces régions, ce prince songeait à diriger ses efforts contre le Pays de Vaud quand les Bernois, quittant le Chablais le 3 septembre et abandonnant à l'heure la plus critique leur ancienne alliée, s'engagèrent par le traité de Nyon, signé le 11 octobre 1539, à s'abstenir de secourir les Genevois si Son Altesse Sérénissime, dans sa clémence, voulait bien oublier leur précédente intervention.

Genève se retrouvait donc encore, mais seule, en face de son redoutable adversaire. Dans cette nouvelle lutte, les tours meurtries de Ripaille demeureront silencieuses, tandis que de nombreuses ruines viendront attrister encore ses environs (²). Puis, le temps fera son œuvre d'apaisement. Sur la route piétinée par les chevaux des lanciers resplendissants de Martinengo passeront, à la recherche d'un coin hospitalier, une trentaine d'années après, quelques disciples de saint Bruno, chassés de leur retraite sauvage de Vallon.

Sous la main pieuse des chartreux, Ripaille renaît alors de ses cendres, mais méconnaissable : les rumeurs de l'ancienne résidence de la Cour de Savoie allaient mourir dans le silence des cellules qui s'abriteront dans ses glorieux débris.

(¹) Preuve CX.
(²) Par exemple la destruction du château de Thonon, le 17 février 1591. *Mémoires de l'Académie chablaisienne,* t. II, p. 140.

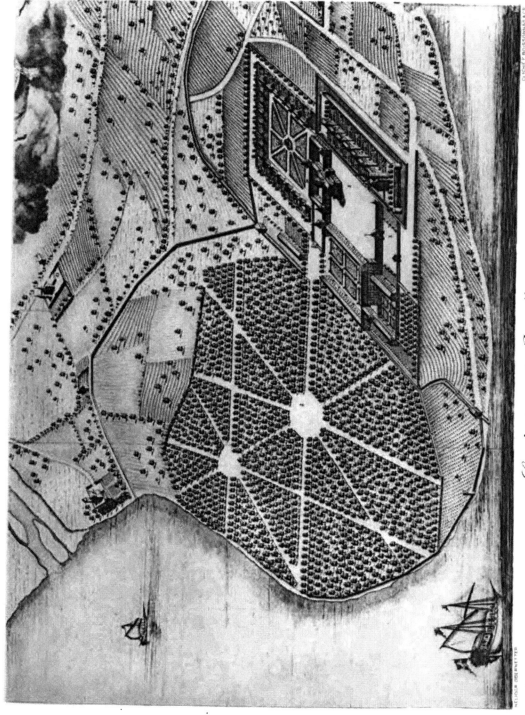

La chartreuse de Ripaille en 1682
d'après le Theatrum Sabaudie.

CHAPITRE XIII

La chartreuse

Ripaille érigé en prieuré commendataire en faveur de Thomas Pobel. — Commanderie de l'ordre des Saints-Maurice et Lazare. — Derniers gouverneurs du château. — Conversion du Chablais. — Saint François de Sales, prieur de Ripaille. — Transfert de la chartreuse de Vallon a Ripaille. — Privilèges de ce couvent. — Description de la chartreuse. — Revenus du monastère. — Les procès. — Difficultés soulevées par le Lancion. — Ripaille bien national. — Acquisition du domaine par le général Dupas.

Après douze ans d'inquiétudes, les traités de Lyon et de Saint-Julien avaient ramené enfin la paix sur les bords du Léman([1]). Ripaille désormais n'a plus d'histoire : ce sera simplement un vaste domaine qui sollicitera de nombreuses convoitises. L'ancien prieuré avait fait retour à la Couronne. Si l'on ne voyait plus de moines, on savait qu'il y avait encore de belles propriétés rapportant plus de cinq mille florins de revenu, sans compter soixante muids de froment ou d'avoine et neuf chars de bon vin([2]).

Le président du Sénat de Savoie, Pobel, avait dans sa nombreuse famille un cadet qu'il avait fait tonsurer, pour le rendre apte à obtenir quelque bénéfice ecclésiastique. En vertu de son droit de patronage, le duc de Savoie confia celui de Ripaille au fils de ce magistrat : Thomas Pobel, alors âgé de 21 ans, trouva ainsi dans les revenus de son couvent les ressources

([1]) Traité de Lyon entre le duc de Savoie et le roi de France du 17 janvier 1601. Solar de la Marguerite, *Traités publics de la royale Maison de Savoie* (Turin 1836), t. I", p. 194; César Duval, *Le troisième centenaire du traité de paix signé à Saint-Julien le 11-21 juillet 1603* (Saint-Julien 1903).

([2]) Adjudication des revenus de Ripaille, passée le 28 février 1568 en faveur de Jean Chadal. (Turin, archives camérales. Fonds du prieuré de Ripaille provenant de l'économat général, pièces 8 à 10.)

nécessaires pour préparer son doctorat en droit canon (¹). Le jeune prieur prit de l'ambition avec l'âge. Le décanat de Ceysérieux en Bugey, le prieuré de Peillonnex et l'abbaye d'Entremont, tous bénéfices qu'il cumula avec celui de Ripaille, lui permirent sous son rochet épiscopal, — car il devint aussi évêque de Saint-Paul-Trois-Châteaux, dans une région occupée alors par les protestants — de faire très bonne figure aux cérémonies de la Cour de Savoie (²).

Toutefois le prieur Pobel ne fut point seul à partager les dépouilles de Ripaille.

Emmanuel-Philibert, le restaurateur de la Maison de Savoie, soucieux de relever les ruines qui avaient jonché ses états pendant l'occupation étrangère, s'était préoccupé de réédifier l'ordre de Saint-Maurice, la fondation célèbre d'Amédée VIII. Pour ressusciter l'institution morte, le duc avait prié le souverain pontife de la réunir à l'œuvre de Saint-Lazare. L'ordre des Saints-Maurice et Lazare fut en effet constitué en 1572, formé par des gentilshommes distingués et placé sous la direction d'un grand maître, charge élevée appartenant de droit au duc de Savoie et à ses successeurs (³). Quelques-uns de ces chevaliers jouissaient de bénéfices ou « commendes », provenant à l'origine notamment des biens ecclésiastiques situés en Chablais et non aliénés au cours de l'occupation bernoise (⁴).

Une partie du domaine de Ripaille rentrait, on ne sait comment, dans la catégorie des biens susceptibles d'être donnés aux nouveaux chevaliers. En effet, on vit bientôt le conseil de l'ordre des Saints-Maurice et Lazare mis en possession des biens de l'ancien couvent, concurremment avec le prieur commendataire Pobel (⁵).

Cette paisible jouissance, interrompue par la guerre de 1589, fut reprise après les dernières hostilités. Thomas Bergera, délégué de la « sacrée religion et milice », fut envoyé en Chablais en 1601 pour défendre et faire les revendications utiles. En arrivant à Ripaille, le haut dignitaire trouva les biens ruraux « réduits presque en friche par le mauvais ménage des fermiers et amodiateurs ». Le meilleur moyen d'en tirer parti était de les louer. Il y avait surtout, près du château d'Amédée VIII, seize poses de vignes « tant servagnines rouges que blanches et quatre poses de hutins » d'un bon rapport. L'arche-

(¹) Patentes du 20 novembre 1568. (Turin, archives de Cour. Réguliers delà les monts, chartreuse de Ripaille, pièce 16.) Cette nomination fut facilitée par un échange des revenus de Ripaille contre ceux que Pobel possédait à Bourg et à Aiguebelle. Mais la Chambre des comptes combattit cette faveur si préjudiciable au domaine. Le duc dut contraindre les magistrats, par lettre de jussion du 10 octobre 1596, à entériner ce contrat d'échange. (Turin, archives camérales. Contrôle des finances, registre 12, fol. 15.)

(²) MUGNIER. *Thomas Pobel* dans le *Congrès des sociétés savantes savoisiennes* (Annecy 1902), p. 61.

(³) CIBRARIO. *Dell' ordine di S. Maurizio* dans le t. II, p. 323 des *Studi storici* (Turin 1851).

(⁴) Bulle du 13 avril 1575, publiée dans DUBOIN, *Raccolta... delle leggi*, t. Iᵉʳ, p. 281.

(⁵) 1583, 23 mai. Quittance délivrée à Claude Dubouloz, commissaire général de la « sacrée religion des Saints-Maurice et Lazare riere le balliage de Chablaix, à cause du prioré de Ripaille et dépendances ». (Turin, archives de l'ordre des Saints-Maurice et Lazare. Commende in Savoia, Ripaille, pièce 4.)

vêque de Vienne, Gribaldi, qui avait résigné ses fonctions, vivait alors tranquillement dans le voisinage, à Evian, « ce lieu tout à fait séparé du monde où il n'y avait aucun passage, au moins de grand chemin qui attirât sur ses bras des visites et des compagnies » (¹). Sa fortune lui permettait d'acheter de nombreux domaines aux environs et de prêter à des œuvres pies (²). Il voulut bien prendre en location le « premier lot de Ripaille » pour le sous-louer aussitôt à des bourgeois de Thonon (³).

D'autres lots provenant du domaine de Ripaille appartenaient encore à l'ordre des Saints-Maurice et Lazare, notamment celui qui était constitué par les revenus d'Evian, de Veigy, de Maxilly, de Vailly et de Burdignin, s'élevant à 1600 florins en moyenne par an (⁴).

La commanderie de Ripaille fut, comme le prieuré, un bénéfice donné à des amis du prince, non astreints à la résidence, ni à aucune charge. Mais tandis que le prieuré ne pouvait être donné qu'à des gens d'église, la commanderie était distribuée à des gentilshommes, même mariés, sauf à ceux qui avaient épousé une veuve ou s'étaient remariés. D'ailleurs la commanderie de Ripaille survécut au prieuré et dura jusqu'à la Révolution. Elle appartenait au début, pendant presque tout le XVIIᵉ siècle, à la branche de l'illustre famille Doria, qui possédait en Piémont les marquisats de Cirié et de Maro. Elle servit ensuite à récompenser aussi le zèle de différentes familles de la vieille noblesse de Savoie (⁵).

Ripaille, morcelé entre le bénéfice du prieur commendataire Pobel et la commanderie des Saints-Maurice et Lazare, avait encore un troisième maître : la forêt notamment était restée la propriété de la Couronne, ainsi que l'ancien château d'Amédée VIII, où son descendant, Charles-Emmanuel Iᵉʳ, s'était proposé de faire quelque séjour. Le gouverneur Charles de Compois reçut en effet l'ordre, le 10 novembre 1608, de veiller soigneusement à l'entretien du parc « pour la récréation de Son Altesse et des princes ses enfants ».

La charge de gouverneur de Ripaille était pour ainsi dire héréditaire dans la famille de Compois, vieille maison noble du Chablais qui posséda la seigneurie de Féternes. Après l'occupation bernoise, Guigues de Compois

(¹) CAMUS. *Esprit de saint François de Sales ;* l'auteur fut contemporain de Mᵍʳ Gribaldi.

(²) *Congrès des sociétés savantes savoisiennes,* tenu à Evian (Evian 1897), p. 154.

(³) Albergement du 24 novembre 1603, publié dans LECOY DE LA MARCHE, *l. c.,* p. 124.

(⁴) Voir aux archives départementales de la Haute-Savoie l'albergement passé le 23 février 1619 en faveur d'Alexandre Rolliaz, trésorier provincial du Chablais, et Thomas Meynet, bourgeois de Thonon, et celui du 22 octobre 1634 passé en faveur de Jean-François Meynet, fils du précédent, docteur en droit et avocat au sénat de Savoie.

(⁵) Voici les noms des commandeurs de Ripaille que nous avons pu retrouver : 1619 et 1634, Alexandre Doria, fils de feu Jean-Jérôme Doria, marquis de Cirié et de Maro ; 1643, marquis Jérôme Doria ; 1667, marquis del Maro ; 1691, marquis J.-B. Doria ; fin XVIIᵉ siècle (?), Berguera et Cambian ; 1713, messire Charles-François de La Bonde, seigneur d'Iberville, envoyé du roi de France auprès du roi de la Grande-Bretagne ; 1732, Jean d'Arenthon, gouverneur de la Brunette, commandant de la province de Suse ; 1760, Henri de Blancheville ; 1785, baron de Viry. (Turin, archives de l'ordre des Saints-Maurice et Lazare. Commende in Savoia, Ripaille.)

fut le premier qui reçut cette fonction. Son fils Philibert obtint la survivance de cette charge. Étienne de Compois, qui fut même capitaine de Thonon, François de Compois et Charles de Compois devinrent aussi successivement gouverneurs de Ripaille jusqu'à l'arrivée des chartreux et bénéficièrent non seulement d'un traitement, mais aussi de quelques revenus sur le domaine (¹).

Le gouverneur avait bien sous ses ordres quelques hommes constituant une petite garnison (²); mais c'était plutôt un gardien qu'un officier militaire. Il devait veiller à ce que l'on ne vienne point braconner trop près de la forêt (³). Le parc et la maison de Ripaille servaient donc surtout en ce moment à pensionner une famille qui s'était illustrée au service de la Maison de Savoie (⁴). Le clergé jeta les yeux sur ce domaine incomplètement utilisé.

La chartreuse de Vallon, l'un des premiers établissements religieux fondés en Savoie, était située dans une gorge sauvage sur le territoire de Bellevaux, au pied du Roc d'Enfer, à cheval sur le Chablais et le Faucigny. La communauté s'était vite développée depuis le xiiᵉ siècle, avec les largesses des Maisons de Faucigny et de Savoie et celles des gentilshommes de la région. L'occupation bernoise vint ruiner cette prospérité.

Pendant sept ans, les chartreux se défendirent, alléguant, pour échapper aux envahisseurs, appartenir non au Chablais, mais au Faucigny. Un arrêt les débouta de leurs prétentions. Les moines durent se disperser en 1543 et leurs biens furent en grande partie aliénés par les Bernois. Au moment de la restitution du Chablais, le peu qui en resta fut vendu par le duc de Savoie ou donné aux chartreuses de Mélan et de Pomiers, situées toutes deux aussi dans le diocèse de Genève.

La chartreuse de Vallon paraissait anéantie. Quelques années lui suffirent pour se reconstituer dans l'ancienne résidence d'Amédée VIII.

Après l'incendie de Ripaille, le duc de Savoie, occupant militairement le Chablais, s'était fait envoyer une cinquantaine de prêtres en octobre 1589 pour poursuivre la conversion de ses sujets protestants. Il dut ensuite retirer ses troupes. Les Genevois en profitèrent pour venir raser le château de

(¹) Voici les dates de quelques actes où sont mentionnés ces personnages : 1571, Guigues de Compois; 1577, Philibert de Compois; 1588, Étienne, chevalier de Compois; 1597, François de Compois; 1607, Charles de Compois. Voir le t. XXX, p. 129 des *Mémoires de la Société savoisienne d'histoire.*

(²) Il fut même question plus tard d'établir une caserne de cavalerie à Ripaille en 1676. Ce projet n'eut pas de suite, sans doute à la suite des protestations des chartreux. Il y avait à ce sujet une liasse de lettres cotées E E 26 et conservées dans les archives du couvent, d'après un inventaire de la chartreuse de Ripaille que nous avons consulté au Thuyset, dans le chartrier de feu M. Amédée de Foras.

(³) En 1619, le gouverneur de Ripaille Charles de Compois fit défendre par la Chambre des comptes à toute personne de chasser dans le voisinage du parc à moins d'un quart de lieue. Tout chasseur pris en contravention le long du domaine dut payer une amende, qui paraît excessive, de 1000 livres, destinée à l'entretien du mur de clôture. *Mémoires de la Société savoisienne,* t. VI, p. 141.

(⁴) Quand Ripaille fut donné aux chartreux, le duc de Savoie désintéressa Charles de Compois, seigneur de Féternes, le dernier gouverneur, en lui allouant une pension annuelle de 500 ducats.

Thonon dix-sept mois après. Les prêtres s'enfuirent et les nouveaux catholiques, qui avaient abjuré la Réforme sous leurs exhortations, retournèrent au protestantisme. Quand Charles-Emmanuel fut rentré en possession définitive du Chablais, il demanda à l'évêque de Genève de nouveaux missionnaires. François de Sales se présenta alors et commença son œuvre d'évangélisation au milieu de septembre 1594 (¹).

Le duc de Savoie s'intéressait trop au succès des efforts du futur saint pour ne point favoriser ses entreprises. La restauration de la chartreuse de Vallon rentrait dans le programme de sa politique religieuse. D'ailleurs, en peu d'années, le Chablais, sous les efforts du jeune apôtre, puissamment secondé par le bras séculier (²), était revenu à son ancienne religion. Le culte catholique avait été rétabli officiellement par le duc de Savoie le 12 novembre 1598 : interdiction de la religion protestante, défense de se marier ou de recevoir le baptême ailleurs que dans les églises catholiques, obligation d'assister aux sermons ou aux catéchismes, toutes ces mesures avaient été prises précédemment en sens contraire par les Bernois dans leur édit de réformation ; le manifeste ducal n'en était que la contre-partie (³). Pour ne point laisser refroidir le zèle des nouveaux convertis, une institution pédagogique, surtout dirigée du côté de la prédication et de la théologie, sorte de petite université, avait été aussi établie à Thonon sous le nom de Sainte Maison (⁴). L'installation des chartreux dans le voisinage de cette ville, à Ripaille, ne pouvait que compléter le programme catholique suivi par le prince. Mais il fallait d'abord doter le couvent.

Charles-Emmanuel, au contraire de son père, poursuivit donc le relèvement du couvent de Vallon, par patentes du 18 octobre 1599, en accordant aux religieux main levée de tous les biens qu'ils possédaient au moment de l'occupation bernoise, les autorisant à faire toutes revendications pour rentrer dans leurs anciens domaines. Ce fut la source de nombreux procès. Après deux ans de litiges, il fut décidé que les particuliers, détenteurs des biens du monastère en vertu d'albergements passés par les Bernois, seraient tenus à la restitution

(¹) GONTHIER. Œuvres historiques, t. Iᵉʳ, p. 189.

(²) Lettre de François de Sales au duc de Savoie, datée de Thonon, 29 décembre 1595 : « L'on prechera pour neant si les habitants fuyent la prædication et conversation des pasteurs, comm' ilz ont faict cy devant en ceste ville. Playse donques à Vostr' Altesse fair' escrire une lettre aux scindiques de ceste ville, et commander à l'un des messieurs les senateurs de Savoye de venir icy convoquer generalement les bourgeois, et en pleyn' assemblée, en habit de magistrat, les inviter de la part de Vostr' Altesse à prester l'oreille, entendre, sonder et considerer de pres les raisons que les precheurs leur proposent pour l'Église catholique, du giron de laquelle ilz furent arrachés sans raison, par la pure force des Bernois ; et ce, en termes qui ressentent la charité et l'authorité d'un tres bon prince, comm' est Vostr' Altesse, vers un peuple desvoyé. Ce leur sera, Monseigneur, une douce violence qui les contraindra, ce me semble, de subir le joug de vostre saint zele et fera une grand' ouverture en leur obstination ». Œuvres de SAINT FRANÇOIS DE SALES, édition de la Visitation (Annecy 1900), t. XI, p. 169.

(³ GONTHIER. Œuvres historiques, t. Iᵉʳ, p. 301.

(⁴) La bulle d'érection de la Sainte Maison de Thonon, du 13 septembre 1599, est publiée dans DUBOIN, Raccolta... della leggi.., della real casa di Savoia (Turin 1818), t. Iᵉʳ, p. 348.

pure et simple sans indemnité ; ils avaient obtenu, leur disait-on, ces domaines à des conditions très avantageuses, grâce aux récoltes, dont le produit excédait le juste intérêt de 5 °/₀ et s'étaient ainsi trouvés en peu de temps remboursés du prix d'achat. Les ventes passées par le duc de Savoie furent au contraire l'objet de rachats. Enfin les chartreuses de Mélan et de Pomiers durent rendre à Vallon les revenus qui leur avaient été transférés (¹). Le domaine de Vallon comprenait ainsi, surtout sur le territoire de Bellevaux, les pâturages de Souvroz, de Vesinaz, de Belmont, soit un millier d'hectares, sans compter divers domaines ou revenus disséminés dans les paroisses de Fessy, de Mieussy, de Lucinges, de Vailly, de Boëge, de Cervens, de Lully et de Thonon (²).

Mais si les chartreux de Vallon avaient recouvré la plus grande partie de leurs domaines, il leur manquait un abri. La chartreuse avait été à peu près ruinée par les Bernois (³). Le duc de Savoie et François de Sales songèrent alors au domaine de Ripaille, dont les vastes bâtiments, malgré leur délabrement, pouvaient abriter de nombreuses cellules. « Monseigneur, écrivait le saint au duc, à la date du 12 juin 1614, lorsque j'eus l'honneur de faire la révérence à Votre Altesse, il y a un an, je lui proposai de faire loger les révérends Pères chartreux en l'abbaye de Filly, en Chablais, pour l'accroissement de la dévotion qu'un si saint ordre feroit en ce pays-là, et pour l'ornement que la réparation d'une abbaye si remarquable y apporterait. Mais depuis, ayant su que Votre Altesse avait jeté ses yeux et son desir sur Ripaille pour le même effet, je m'en suis infiniment réjoui, et en toute humilité je la supplie d'en ordonner au plus tôt l'exécution, afin que nous voyions en nos jours la piété rétablie en un lieu qui a été rendu tant signalé par celle que messeigneurs les predecesseurs mêmes de Votre Altesse y ont si saintement et honorablement pratiquée » (⁴).

Toutefois, la réalisation de ce beau projet ne fut point sans difficultés ; il y avait, pour les surmonter, à la tête de la maison de Vallon un prieur très écouté par le général des chartreux et par l'évêque de Genève. Son origine savoisienne rendait le Père de Saint-Sixt très sympathique aussi au duc de Savoie. Saint François de Sales intéressa encore à sa cause le prince de Piémont (⁵). Mais il y avait un obstacle. Le domaine de Ripaille était occupé par un prieur commendataire qui ne prétendait point abandonner ses revenus sans compensation. La mort de Thomas Pobel, survenue le 30 septembre 1619, vint enfin

(¹) Par ordonnances du 2 mai 1619 et de 1626. *Mémoires de l'Académie de Savoie*, 2ᵐᵉ série, t. V, p. XXIII.

(²) LECOY DE LA MARCHE, *l. c.*, p. 87.

(³) Le portail de l'église de Vallon fut transporté par les Bernois à Habère-Lullin. LECOY DE LA MARCHE, *Notice sur Ripaille*, p. 73, note 1.

(⁴) *Œuvres de saint François de Sales*, édition Vivès, t. VI, p. 313.

(⁵) Lettre du 11 février 1618, adressée non pas au duc de Savoie, comme le dit Vivès, mais au prince de Piémont Victor-Amédée. *Œuvres de saint François de Sales*, édition Vivès, t. VI, p. 425.

laisser ce bénéfice vacant. François de Sales ne laissa point échapper l'occasion : pour éviter de nouvelles difficultés chez le successeur du prieur défunt, il sollicita et obtint pour lui le prieuré de Ripaille. Ce premier succès acquis, il pensa pouvoir reconstituer l'ancien domaine du prieuré des Augustins en se faisant délivrer aussi la commanderie de l'ordre des Saints-Maurice et Lazare. Il s'ouvrit de ses projets à un confident dans une lettre curieuse : « Quelques-uns de mes amis, dit-il, me conseillèrent de demander à Son Altesse, quand elle était ici, la nomination au prieuré de Ripaille, vacant par le trépas de Monseigneur de Saint-Paul — Thomas Pobel, qui prenait ce titre de son évêché — et je le fis, en sorte qu'elle me fut accordée fort favorablement; la conséquence de cette nomination me pouvant estre utile, par ce que du revenu de ce bénéfice a esté érigée une commanderie de Saint-Lazare de laquelle par ma naissance je suis capable, et venant à vaquer, ce ne me seroit pas une petite ouverture de la demander, quand j'aurois déjà le titre du prieuré » (¹).

Mais le saint s'éteignit un soir de décembre, en 1622, sans avoir pu réaliser son pieux désir. Le Père de Saint-Sixt pensa qu'il valait mieux prendre le prieuré sans la commanderie que de tout perdre par des atermoiements. Moins d'un an après, il obtenait en effet du duc de Savoie la cession de Ripaille à la chartreuse (²), à l'exception des biens possédés par l'ordre des Saints-Maurice et Lazare.

De nombreux privilèges furent naturellement concédés au couvent reconstitué, surtout des exemptions de péage et de gabelle (³); d'ailleurs la chartreuse de Ripaille éprouva constamment la bienveillance de la Maison de Savoie, durant les deux siècles de son existence (⁴).

(¹) « Mais ce point ici, ajoute-t-il, je le confie à vous qui m'aymés et à M. D., ne l'ayant voulu dire à personne qui vive... François, évêque de Genève ». Lettre datée d'Annecy, 22 mai 1620, et adressée à M. Drugeon, prieur d'Anglefort, et conservée en 1883 dans la famille Girod de Beaulieu. Ce document a été publié dans le t. VI, p. 29 des *Mémoires de l'Académie salésienne* (Annecy 1883) et permet de rectifier l'affirmation du neveu du saint, disant que ce dernier avait refusé le prieuré de Ripaille. CHARLES-AUGUSTE DE SALES, *Vie de saint François*, t. II, p. 74.

(²) « C'est à condition que les dits Peres chartreux seront tenus de faire construire et edifier audit lieu un couvent de chartreuse insigne qui se nommera de Savoye, capable de loger vingt religieux prestres et dix converts dudit ordre, tant des revenus susdicts qu'autres que promettons de leur donner quand les occasions s'en presenteront, comme encore de ceux de leur ancienne maison et chartreuse de Vallon, qu'ils uniront et transporteront audit lieu de Ripallie, se trouvant par l'injure des guerres passées ruinée et demolie. Reservant neanmoins pour nous et nos successeurs susdits notre usage et habitation dans les sept corps de logis entourés de fossés appelés communement du pape Felix, toutes et quantes fois que par devotion nous voudrions nous y retirer ». Lettres patentes du 12 octobre 1623, conservées aux archives de Ripaille, série D, pièce 1.

(³) Lettres patentes du 19 décembre 1623, aux archives de Ripaille, série D, pièce 2. Voir aussi LECOY DE LA MARCHE, *l. c.*, p. 80.

(⁴) Voici la liste des prieurs de Ripaille : Laurent de Saint-Sixt, 1623-1647; Pierre de Durcin, 1649-1662; Charles-Emmanuel Jacques, 1663-1681; Jean-Paul· Lombardet, 1682-1687; Antoine Bouchard, 1688-1689; Jean-Baptiste Arnaud, 1691-1692; Daniel Privé, 1692-1696; Claude Guichenon, 1696-1699; Luc de la Leuretière, 1699-1705; Raphaël Ramel, 1708-1714; Jean Griffon, 1715-1734; Honoré Bevoux, 1741-1745; Laurent Favre, 1756-1767 ; Jean-François Melos, 1786-1793. LECOY DE LA MARCHE, *Notice sur Ripaille*, p. 83.

Le nom de Ripaille, déjà mêlé à la création de deux ordres célèbres, celui de Saint-Maurice et celui des Saints-Maurice et Lazare, allait encore évoquer, mais plus fugitivement, le souvenir d'une autre fondation chevaleresque.

La chartreuse de Pierrechâtel, où se trouvait la sépulture des membres de l'Annonciade, berceau de cette antique institution fondée au xiv° siècle par le Comte Vert sous le nom d'ordre du « Collier », se trouvait en terre étrangère depuis la cession du Bugey à la France, en 1601, à la suite du traité de Lyon. Charles-Emmanuel pensa que les glorieux souvenirs qui s'attachaient au nom de Ripaille feraient bien accueillir son projet de transporter en cette résidence le siège de l'ordre, tout au moins pour les chevaliers originaires de Savoie. Des lettres patentes du 30 novembre 1627 décidèrent que ce couvent prendrait désormais le nom de « Chartreuse de l'Annonciade delà les monts ». Les religieux seraient tenus d'y célébrer les mêmes offices qu'à Pierrechâtel pour les membres de l'Annonciade; les chevaliers appartenant au duché de Savoie devraient rendre à la chartreuse de Ripaille les honneurs dus auparavant à celle de Pierrechâtel; le nouveau monastère aurait les droits de haute juridiction sur toute l'étendue de son domaine et même à dix pas de ses clôtures. Un pilori, placé soit dans la forêt, soit dans le chemin, soit même à quelques pas de la grande porte du parc, attesterait cette haute faveur(1).

Les chartreux, conformément aux termes de la cession de Ripaille, n'avaient pas le droit d'occuper le château aux sept tours. L'éloignement de la Cour amena les religieux à solliciter du prince l'autorisation d'utiliser ces locaux inhabités. Cette permission leur fut accordée. Les moines purent ainsi disposer de tous les bâtiments, sauf à demander, en cas de grosse réparation, le consentement du souverain(2). Un visiteur a raconté comment furent transformées en cellules les tours du château d'Amédée : « Le vendredy 24 mars 1713, écrit un Barnabite, après dîner, j'allai à Ripaille. Le château est composé d'un grand corps de logis auquel sont adossées sept tours, ce qui fait autant de cellules. Elles ont chacune deux grandes pièces par bas et autant en haut, outre une autre un peu plus ronde en haut dans chaque tour »(3). Le duc de Savoie d'ailleurs les encourageait à utiliser les construc-

(1) Archives de Ripaille, série D, pièce 4.

(2) Voir preuve CXXIII une correspondance relative à la réparation de la « tour du pape Félix », en 1702.

(3) *Journal d'un voyage que j'ay fait en Italie en 1713*, par un Barnabite, p. 21. (Bibliothèque de l'Arsenal, Paris, manuscrit 3210.) Il y a sur cette page un dessin de Ripaille assez curieux : le soin mis par l'auteur à dessiner le profil de la Dent d'Oche et des Voirons prouve qu'il n'a pas fait un dessin fantaisiste. Le château d'Amédée est représenté vu de la cour avec ses sept tours toutes couronnées de faux mâchicoulis et coiffées de cônes bas en manière d'éteignoirs. L'étage surmontant les mâchicoulis est éclairé par une fenêtre dans chacune des sept tours, disposition qui ne se trouve plus à présent, soit que les tours aient été depuis découronnées, soit plutôt que le dessinateur n'ait pas porté son attention sur les détails des ouvertures. Le fait le plus curieux est la persistance des sept tours après l'incendie des Bernois. Il faut en conclure que les trois dernières ont été rasées depuis 1713. Communication de M. René Engel.

tions d'Amédée. Cet envahissement ne se faisait pas à son insu puisque, à l'occasion du mariage du prince de Piémont avec la fille du landgrave de Hesse, en 1724, le souverain qui séjournait alors à Évian vint une fois « se promener à Ripaille avec Son Altesse Royale sur une grande barque qu'il avait fait louer en Suisse et très proprement équiper en Savoie, ayant fait habiller seize à dix-huit matelots de ses sujets. Ils y furent rafraîchis par une magnifique collation que leur offrit M. le prieur » (¹).

Il faut aujourd'hui recourir aux documents pour reconstituer la chartreuse du xviiiᵉ siècle : en effet le visiteur, en franchissant la porte d'entrée aux arbres séculaires, se trouve dans une vaste cour d'honneur ; à droite le château aux sept tours illustré par Amédé VIII, à gauche les bâtiments du prieuré. Il y a une douzaine d'années, entre ces deux corps de logis, au lieu de la belle perspective actuelle sur les fières lignes de la Dent d'Oche, on voyait encore un fouillis de constructions parasites et disgracieuses édifiées par les chartreux pour leur plus grande commodité. Au centre, face à la porte d'entrée, il y avait une église de style rococo, commencée en 1762 et inachevée au moment de la Révolution. Sa façade était percée d'une porte plein cintre surmontée d'un « oculus ». Quatre pilastres corinthiens en faisaient le principal ornement. Cette décoration aux lignes sobres était terminée d'un fronton triangulaire abritant l'écu de Savoie, surmonté d'une tiare. A côté, au nord-est, se trouvait une sacristie, décorée de moulures en rocaille, reliant l'église à la salle du chapitre et contiguë à l'ancienne sacristie et aux arcades du vieux cloître. Enfin à gauche et à droite de l'église édifiée en 1762, de vastes corridors à deux étages fermaient la cour d'honneur par un hémicycle (²).

(¹) *Mémoires de l'Académie chablaisienne,* t. II, p. 166.

(²) Les bâtiments que l'on a fait disparaître en 1892 ont été reproduits à plusieurs reprises. On trouvera dans F. Wey, *La Haute-Savoie* (Paris 1866), une belle lithographie de Terry représentant l'église des chartreux avec une partie du corridor en hémicycle. Une autre lithographie du même artiste, publiée dans Lecoy de la Marche, *Notice historique sur Ripaille* (Paris 1863), donne une vue complète depuis la tour du pape Félix jusqu'au pavillon du général Dupas et au colombier; elle est prise du lac. Un dessin de Loppé, lithographié par Champod, a été publié dans Dessaix, *La Savoie historique et pittoresque* (Chambéry 1854); c'est une vue assez artistique de Ripaille depuis la route de Concise. Une reproduction du portail et des bâtiments disparus, exécutée vers 1830 par J. Aubert, se trouve dans *Huit jours au pas de charge en Savoie et en Suisse,* par Paul de Kick (Chambéry, s. d.); une lithographie de F. Lips, publiée par Krauer et Hiss à Genève, au xixᵉ siècle, n'offre rien d'intéressant. On trouvera dans l'ouvrage de Meredith Read, *Historic studies in Vaud, Berne and Savoy* (London 1897), t. Iᵉʳ, p. 84, la reproduction d'une intéressante aquarelle donnant la façade du château d'Amédée VIII après les démolitions de 1892 et avant les restaurations. La plus ancienne reproduction de Ripaille est celle du *Theatrum statuum regiae celsitudinis Sabaudiae ducis* (Amsterdam 1682), dont il y eut des rééditions en 1700, 1725 et 1726. Cette gravure est d'une exactitude approximative. Les tours sont mal orientées. On conserve aux archives de Ripaille les photographies des bâtiments démolis en 1892. Le meilleur plan des bâtiments de Ripaille a été dressé par Boldrino après 1733 et avant 1762 à l'échelle de 1/2372 et fait partie des archives de Ripaille. Il a été copié sur celui de l'ancien cadastre, mais avec de nouveaux numéros et une légende explicative plus complète. On conserve aussi à Ripaille un cuivre lourdement gravé au burin ayant servi à imprimer un plan de la chartreuse de Ripaille, daté de 1767 et aussi muni de légende. Il est intéressant parce qu'il représente des bâtiments aujourd'hui en partie détruits. Mais l'artiste s'est plus préoccupé de faire un ensemble flattant l'œil par sa régularité que de faire une œuvre exacte.

Ces constructions transversales prouvent bien que toutes les parties habitables, même celles réservées à la Maison de Savoie, avaient été utilisées par les religieux.

Le prieur en effet s'était logé à droite en entrant dans la partie du château habitée par Amédée VIII et entourée d'une vigne allant jusqu'au fossé; les autres tours servaient de retraite aux religieux; le Père procureur s'était placé à gauche en entrant, dans le logis faisant suite à l'église actuelle, de telle sorte que le corridor en hémicycle, en traversant la nouvelle église, reliait les appartements du prieur et du procureur; il y avait en outre par derrière un autre couloir plus ancien.

Entre ces deux corridors aujourd'hui détruits, il y avait à droite de l'église aujourd'hui disparue le petit cloître, à gauche le cimetière contigu à la chapelle actuelle. Le logis où l'on remarque maintenant la salle à la colonne et la cheminée du xv⁰ siècle servait de réfectoire et de cuisine.

Enfin à l'est, du côté du lac, s'étendaient les divers bâtiments d'exploitation, la carpière, l'emplacement de l'église primitive déjà détruite en 1733, entre la blanchisserie et la forge, le jardin à fleurs et le potager. Puis venaient le moulin, la « larmellerie », la grange, une étable pour les « bêtes noires ». Plus près de la cuisine se trouvaient le pressoir, la boulangerie et le colombier, qui a résisté au poids des ans depuis Bonne de Bourbon.

Les biens de la chartreuse de Ripaille étaient très étendus. En 1786, ils atteignaient plus de 3700 journaux provenant non seulement de l'ancien prieuré d'Amédée VIII, mais aussi du couvent de Vallon(¹). L'enclos seul de Ripaille, qui subsiste encore maintenant, représentait 348 journaux de Chablais, soit 128 hectares environ, et englobait le château aux sept tours, les constructions du prieuré, la scierie, les champs et la forêt depuis le Lancion jusqu'à Saint-Disdille(²).

En 1787, les revenus de la chartreuse de Ripaille s'élevaient à 17,073 livres, dont 4417 livres rien que pour le domaine de Ripaille(³). Ils avaient

(¹) Voir la récapitulation de ces biens dans un document conservé aux archives de Ripaille, série D, pièce 59. Le journal de Chablais valait 35 ares 85.

(²) Ce domaine portait les numéros 1772 à 1814 de la mappe cadastrale de Thonon dressée en 1732, dont l'original est conservé aux archives de la Haute-Savoie. Les numéros 1633 à 1659, situés les uns au mas qui était appelé « Derrière la Cloche », près de l'emplacement de l'église d'Amédée VIII, dont les fondations ont été récemment exhumées, les autres au mas « Dessous le Crest », appartenaient vraisemblablement avant les Bernois à l'ancien domaine du prieuré. Ces parcelles firent partie les unes de la commanderie de Ripaille relevant de l'ordre des Saints-Maurice et Lazare, comprenant notamment aux environs de Ripaille les numéros 1633, 1636, 1639, 1654 à 1659; les autres furent aliénées à divers particuliers.

(³) Lettre de l'intendant du Chablais du 22 novembre 1787. Voici le passage relatif à Ripaille: « Le clos de Ripaille peut donner année commune sçavoir : 1° Les champs, froment, 220 coupes à 8 livres l'une = 1780 livres; orge, 60 coupes à 5 l. 10 s. l'une = 330 livres; messel, 20 coupes à 6 livres l'une = 120 livres; bled noir, 30 coupes à 4 livres l'une = 120 livres; gesses, 10 coupes à 6 livres l'une = 60 livres; seigle, 15 coupes à 6 livres l'une = 90 livres. — 2° Le moulin peut donner 25 coupes de froment à 8 livres l'une = 200 livres; orge, 70 coupes à 5 l. 10 s. l'une = 385 livres; maïs, 6 coupes à 5 livres = 30 livres. — 3° Huit journaux de vignes qui donnent pour le maître 8 chars de vin à 85 livres l'un = 680 livres; treize journaux d'hutins à demy char de vin l'un, pour

sans doute pour l'entretien des bâtiments des charges assez élevées, car les
Pères se plaignaient à leurs visiteurs de la modicité de leurs ressources :
« Nonobstant la modicité avec laquelle on sait que ces bons religieux vivent,
disait-on, il n'y a du fond que pour en entretenir cinq » ('). Et de fait, aux
termes de la fondation de Charles-Emmanuel Iᵉʳ, il devait y avoir à Ripaille
« vingt religieux prêtres et dix convers dudit ordre ». Il ne semble pas qu'il
y en ait eu plus de la moitié (²). Les chartreux, faute d'argent, furent
contraints d'attendre plus d'un siècle la construction d'une église, qu'ils
purent enfin entreprendre en 1762, grâce au produit inattendu de l'affran-
chissement de leurs sujets (³).

Cette pénurie de revenus explique peut-être l'âpreté au gain manifestée
par les chartreux, notamment dans l'affaire des moulins de Ripaille. Certains
habitants de Thonon venaient moudre chez eux en contrebande, sans doute
pour payer moins cher qu'aux moulins communaux. Deux jours de suite, les
syndics de cette petite ville eurent la preuve que le couvent vendait de la
farine à des particuliers. Le Père procureur, averti par la municipalité, se
récria en disant qu'il ne croyait point que l'on fut en droit d'interdire
cette vente. On lui répondit du tac au tac en défendant, sous peine d'amende
et de confiscation, à tous bourgeois, habitants, cabaretiers et boulangers et
autres personnes habitant Thonon, de consommer des farines ne sortant
pas des moulins de la ville (⁴). L'affaire s'arrangea sans doute à l'amiable,
mais dans d'autres circonstances, les gens du couvent se virent exposés à de
véritables dangers de la part des populations poussées à bout par leurs
exigences.

le maître produisent 552 livres 10 sous. — 4° La scie et battoir rendent 70 livres. Il y a encore les
bois du parque, qui contient 180 journaux, lesquels servent pour l'affouage de la chartreuse. Comme
les fourrages servent pour l'engrais des fonds et pour nourrir les bêtes de culture, leur valeur est
confondue avec le produit ci-devant des champs, vignes et hutins ». (Archives départementales de la
Haute-Savoie.)

(') « Voyage du Père de Sainte-Marie en Italie en 1671. Sa visite à Ripaille est du 26 janvier ».
Paris, bibliothèque de Sainte-Geneviève, manuscrit 1855, p. 268. Communication due à l'obligeance
de M. Ad. Vautier.

(²) En 1718, il y avait 1 prieur, 10 religieux et 5 frères à la chartreuse de Ripaille. *Mémoires
de la Société savoisienne d'histoire*, t. VI, p. 215. En 1771, il y avait 1 prieur, 9 prêtres et 5 frères
laïcs. (Archives de Ripaille, série D, pièce 57.) En mars 1790, il y avait 14 religieux, dont 1 prieur,
9 prêtres et 4 frères; 7 étaient français et 7 étaient sujets du roi de Sardaigne. Il y avait en outre
2 novices. (Archives de la Haute-Savoie.)

(³) A l'occasion de sa visite à Ripaille, le 26 janvier 1671, le Père de Sainte-Marie écrit : « Il
ne paroist aucun vestige de l'ancienne église et monastère, et quarante ans de penitence n'ont pu
appaiser la colere de Dieu ny purger ce lieu des ordures que le libertinage y a introduit » [du temps
de l'occupation bernoise]. Paris, bibliothèque de Sainte-Geneviève, manuscrit 1855, p. 268.—Il est dit
dans un rapport, rédigé le 27 septembre 1771 par le prieur de Ripaille sur les revenus du couvent,
que les religieux emploient leurs ressources à construire les bâtiments de la chartreuse : « ils ont
commencé par l'église, en l'année 1762, laquelle eu égard à la modicité de leurs revenus et aux
aumônes extraordinaires données dans les derniers temps n'est pas encore achevée ». (Archives de
Ripaille, série D, pièce 57.) — L'affranchissement des services féodaux du domaine de Vallon pro-
duisit 22,000 livres : 9,000 livres furent prélevées pour le commencement de l'église. (Archives de
la Haute-Savoie, série C. Lettre de l'intendant du Chablais du 22 novembre 1787.)

(⁴) Délibération du 17 juin 1705. *Mémoires de l'Académie chablaisienne*, t. XV, p. 128.

L'officialité de Genève dut intervenir un jour, à la requête des chartreux de Ripaille et prononcer l'excommunication contre « divers particuliers des paroisses de Mieussy et d'Ognon en Faucigny qui seroient venus en grand nombre armés de pierres, arquebuses, pistolets et fusils dans la montagne de Bellecombe, au-dessous d'Herlionnaz, appartenant aux... religieux de Ripaille... et là... auroient coupé environ 3oo plantes de bois d'haute fustée...; lesdits personnages auroient dit... qu'il falloit faire main basse et brusler les moines et proféré diverses paroles injurieuses et tirer divers coups d'arquebuz et pistolets pour intimider et empescher que le forestier et autres envoyéz de la part desdits reverends Peres ne les puisse aborder, criant tout haut qu'ils tueroient ledit forestier et autres qui l'accompagnoient, s'ils estoient si hardis de les accompagner...; lesdits personnages auroient usé de menasses de tuer les reverends Peres prieur et procureur desdites chartreuses de Vallon et de Ripaille » (¹).

Les chartreux avaient eu peut-être la main lourde pour s'attirer de si violentes inimitiés. Il est vrai qu'ils étaient constamment exposés à des empiètements et à des abus de la part de leurs voisins. Les difficultés causées par l'usage du Lancion en sont la meilleure preuve.

Le Lancion ou, suivant la graphie actuelle l'Oncion, est une canalisation très ancienne qu'on voit apparaître déjà à la fin du XIVe siècle. Elle fut entreprise au moment où la Cour de Savoie créa Ripaille. Le 9 avril 1371, deux terrassiers de Rumilly, sur l'ordre du comte de Savoie, s'engagèrent à faire les travaux nécessaires pour amener le Lancion depuis le moulin situé sous les Allinges jusqu'à la résidence de Ripaille (²). Les eaux recueillies provenaient des montagnes qui dominent Draillant, surtout du Mont Forchet et du Col des Moises (³). Elles passaient sur le territoire d'Orcier à Charmoisy et sur Allinges à Chignant. Là un barrage appelé encore aujourd'hui « tourne » commandait une dérivation: le bras droit, qui était proprement le Lancion, se dirigeait sur Thonon et Ripaille; le bras gauche, appelé aujourd'hui ruisseau de Pamphiat, allait alimenter le moulin de Marclaz. Le spectacle de cette eau, courant sans rien laisser dans des prés desséchés, était pour les nombreux riverains du Lancion un supplice de Tantale. Aussi fréquents furent les empiètements des voisins. Les chartreux, comme leurs prédécesseurs et comme leurs successeurs, durent toujours se tenir sur la défensive pour faire respecter leurs droits.

(¹) Archives de Ripaille, D., 53.

(²) Preuve VI.

(³) En 1420, cette canalisation est sous la surveillance d'un garde : « Libravit Hugonino Bosonis, peyrolerio, cui illustris domina Sabaudie duchissa solvi voluit... 1 modium frumenti pro custodia et conductione aque de Lancyon et aliarum aquarum labentium de montibus Moysiarum et montis Furchuti et a dictis montibus usque ad dictam aquam de Lancyon pro aquis capiendis et conducendis a dictis montibus ad prioratum Rippaillie et ad molendina domine Thononii, ut per litteram domine de constitucione predicta... cujus tenor in computo de... a. d. 1417 insertus est ». (Turin, archives camérales. Compte de la châtellenie de Thonon, 1420-1421.)

Le droit des propriétaires du domaine de Ripaille sur le cours du Lancion est attesté dans de nombreux textes, dont l'un des plus anciens est un privilège qui remonte au 20 mai 1416. Ce jour-là, par lettres patentes signées à Thonon, Amédée VIII autorisa le prieuré de Ripaille, fondé par lui quelques années auparavant, à établir un moulin sur cette canalisation(¹). Dans la suite, de fréquentes interdictions furent faites aux particuliers de dériver le cours d'eau pour l'irrigation de leurs prés(²).

Quand les chartreux s'établirent à Ripaille, de grands abus commis par les riverains les empêchèrent d'utiliser le Lancion pour leur domaine. Le duc de Savoie, en 1627, quatre ans environ après les avoir installés dans cette résidence, délivra en faveur des religieux des lettres patentes leur octroyant l'usage de cette canalisation, sous réserve des droits de la ville de Thonon. Les particuliers ayant des titres à faire valoir devaient les exposer devant un magistrat qui correspondrait aujourd'hui au président du tribunal de Thonon, le juge-mage du Chablais, devenu « conservateur du cours desdites eaux, avec pleine puissance et pouvoir de faire abattre... les écluses que plusieurs de leur autorité ont fait mettre sur icelles ». Des gardiens assermentés, nommés par les Pères, furent chargés de la surveillance(³). Ces dispositions furent

(¹) Archives de Ripaille. Original sur parchemin, A. 5. Voici le passage relatif au Lancion : « item, damus et concedimus memoratis religiosis auctoritatem, licenciam et consensum construendi quociens voluerint et inde de cetero manutenendi unum molendinum super aqua seu bialeria nuncupata de Lancion, proveniente apud Rippailliam et ad dictum prioratum, in loco decenciori et utiliori ipsis religiosis, pro bladis ipsorum religiosorum et pro usu eorumdem et suorum servitorum duntaxat molendis ».

(²) 1535, 27 février. Mandement du duc de Savoie adressé au châtelain de Thonon pour interdire aux riverains du Lancion de se servir de cette canalisation s'ils ne peuvent produire des autorisations émanant du prince. (Archives de Ripaille. Original coté A. 11.) — L'irrigation de Ripaille se faisait, tout au moins dans la seconde moitié du xvᵉ siècle, non seulement avec le Lancion, mais aussi avec une dérivation de la Dranse. Il fut décidé, dans un accord du 24 novembre 1464, que le prieuré de Ripaille aurait le droit d'utiliser les canalisations de la Dranse soit pour faire écouler les eaux venant du Crêt, soit pour arroser le pré du Colombier et le grand pré : cette irrigation ne pourrait se faire toutefois que deux jours par semaine, du samedi soir au lundi soir, à l'aide d'une dérivation faite vers la « Porte Tierry », servant de clôture à une partie du parc. Mermet Brigand, un habitant de Concise qui vendait ainsi l'autorisation d'utiliser une canalisation qui lui appartenáit, se faisait en outre accorder la faculté de se servir du Lancion pendant les jours non réservés à l'irrigation de Ripaille. (Archives de Ripaille, série D, pièce 38.) Plus tard, le 16 janvier 1571, le procureur fiscal du Chablais attira l'attention de la Chambre des comptes sur la nécessité de réparer le canal amenant à Ripaille l'eau de la Dranse, surtout la « torne dudit canal ». (Turin, archives camérales. Lettres des particuliers, vol. III, fol. 1.)

(³) Ces lettres patentes du 20 juin 1627 sont conservées en original aux archives de Ripaille (série D, pièce 3). En voici les dispositions essentielles : « Charles-Emanuel... duc de Savoye..., sçavoir faisons qu'ayant esté informés que, tant en géneral qu'en particulier, plusieurs se veulent prévaloir des eaux qui sont destinées et appartiennent à nostre maison et parc de Ripaille, et soubz pretexte qu'elle ne soit habitée par nous en abusent contre nostre intention, toute raison et justice, à quoi voulant provoir tant pour le desir que nous avons de la remettre en son premier lustre et estat que pour la commodité des reverends Pères chartreux que nous y avons estably..., à ceste cause... nous ordonnons aux modernes chastelains et nobles syndicqs de nostre ville de Thonon et du conté des Allinges... de faire agrandir les bezières et canaux servans pour faire courir toute l'eau d'Ancion audit Rippaille, apprés en avoir pris neanmoins celle qui sera necessaire pour l'usage des moulins, à forme des droits qu'ils en auront; et quant à present, de reparer et entretenir par l'advenir les

d'ailleurs confirmées à différentes reprises, notamment par Christine de France, pendant sa régence (¹).

Le juge-mage du Chablais eut en effet souvent à intervenir pour défendre les intérêts des possesseurs de Ripaille contre les riverains du Lancion. Des lettres patentes venaient au besoin lui rappeler ses attributions en cette matière et stimuler son zèle (²).

Mais les plus grosses difficultés rencontrées par les propriétaires de Ripaille au sujet du Lancion furent soulevées par la ville de Thonon. Le couvent, à la suite d'un arrêt rendu par la Chambre des comptes le 6 avril 1677 à la requête du prieur, fut maintenu en possession « de percevoir toute l'eau du canal de Lancion, dès le moulin de Sainct-Bon jusques à Ripallie, tant pour le moulin en question que pour l'usage de l'enclos du parc de Ripallie, sauf aux scindics de la ville de Thonon de bastir les artifices que bon leur semblera sur ledit Lancion, à forme de l'abergement du 16 décembre 1437 susvisé (³), avec inhibitions et deffences... de troubler ny molester le reverend supliant... et de ne détorner l'eau de Lancion en tout ny en partie de son canal, pour y arrouser les prés » (⁴). Cet arrêt si favorable aux chartreux était d'autant plus précieux qu'il était rendu en contradictoire de la ville de Thonon.

La vie des chartreux semble s'être à cette époque consumée en procédures d'un médiocre attrait. Comme on l'a dit excellemment, l'existence des monastères dans les deux siècles qui précédèrent la Révolution n'offre plus rien de bien intéressant. « Au moyen âge, c'étaient de puissants corps de véritables cités mêlées à la vie intellectuelle et matérielle des peuples. Alors, au contraire, ils s'isolent de la société, ou plutôt la société les isole. Ils sont encore de grands propriétaires, de grands cultivateurs, et c'est à peu

fossés pour conduire celle de la Dranse audit parc..., deffendant tres expressement à toutes personnes... de ne rompre ny empescher dores en avant le cours desdites eaux, moins user d'icelles pour l'arrosage de leurs possessions sans qu'il soit prealablement cogneu de leurs prétendus droictz par des bons et suffisans tiltres ».

(¹) Lettres patentes du 20 août 1644 et du 14 décembre 1646. (Archives de Ripaille, série D, pièces 5 et 6.)

(²) Lettres patentes du 12 août 1724. (Archives de Ripaille, série D, pièce 7.) Voir un jugement du 9 août 1762 condamnant les riverains du Lancion. (*Ibidem*, pièce 19.)

(³) Archives de Ripaille, série D, pièce 33. D'après ce document, le tiers de l'eau était réservé à Ripaille. Mais personne ne pouvait dériver l'eau. La ville payait son privilège par une redevance annuelle de 12 muids de froment; elle avait la facilité de pouvoir transporter ses moulins ailleurs. C'est en effet ce qui arriva. A une époque très ancienne, la ville supprima ses deux moulins qui étaient sous le château pour en construire d'autres à Saint-Bon et « Vers la Croix », sur le cours même du Lancion. Dès lors, la dérivation des moulins du château fut supprimée et l'eau du Lancion put être dirigée sur Ripaille en plus grande abondance, pour ainsi dire en totalité. Depuis, les moulins municipaux ont disparu et la redevance annuelle stipulée par l'abergement a cessé d'être payée. Ainsi le duc de Savoie et les chartreux qui lui ont succédé sont rentrés dans la possession entière du Lancion. Diverses décisions judiciaires développant ces idées ont depuis confirmé les droits des propriétaires de Ripaille.

(⁴) Une expédition authentique de cet arrêt est conservée aux archives de Ripaille, série D, pièce 11.

près le seul lien qu'ils conservent avec le monde du dehors. Ripaille s'efface complètement de la scène politique. La Savoie tout entière subit du reste un sort analogue. Sa grandeur décroît du jour où ses princes, par une déviation qui ne discontinuera plus, abandonnent leur antique berceau pour chercher des agrandissements au midi »([1]).

Ripaille resta entre les mains des chartreux jusqu'à la Révolution.

La Savoie, réunie alors à la France en 1792 sous le nom de département du Mont-Blanc, dut subir presque sans délai les attaques dirigées contre le clergé. Dans le mois qui suivit l'occupation pacifique du pays par les troupes du général Montesquiou, l'assemblée nationale des Allobroges, le 26 octobre de cette année, prononça la confiscation des biens ecclésiastiques. Les prêtres, tant séculiers que réguliers, furent ensuite astreints à prêter le serment civique, sous peine d'exil puis d'arrestation, devant jurer « d'être fidèles à la Nation et à la République française, de maintenir la liberté et l'égalité ou de mourir en les défendant »([2]).

Il y avait alors à Ripaille quatorze chartreux dont les avis furent assez partagés : le Père prieur dom Melos, le Père Buisson et quelques autres préférèrent s'exiler, mais au moment de s'embarquer pour la côte suisse, ils furent mis en état d'arrestation et enfermés dans le couvent des barnabites à Thonon ; moins courageux, les Pères Guy, Reymond, des Allemans et Boisseney prêtèrent le serment et purent ainsi jouir de leur liberté et du traitement que leur allouait la loi([3]).

Après le départ des religieux, on procéda, à la fin d'avril 1793, à la vente de leur mobilier, devant la grande porte d'entrée du couvent. Ripaille, devenu ainsi propriété nationale, ne tarda point à devenir le bien de tous. Il fallut requérir la force armée pour empêcher les voleurs de marauder dans la

([1]) Lecoy de la Marche. *Notice historique sur Ripaille*, p. 83.

([2]) Article 19 de l'arrêté du Conseil général du département du Mont-Blanc du 28 mars 1793, publié dans Lavanchy, *Le diocèse de Genève* (Annecy 1894), t. I^{er}, p. 166.

([3]) Lettre du directoire du district de Thonon aux administrateurs du département du Mont-Blanc du 29 avril 1793, au sujet des chartreux de Ripaille transférés au couvent des barnabites : « Vous nous allégerez d'un fardeau en nous débarrassant de tous ces individus. Ces bons Pères, lors de la publication de votre arrêté du 28 [mars] avoient tout disposé pour passer en Suisse et déjà remis un rouleau de 35 louis, un écu neuf et 2 piastres aux bateliers qui nous ont apporté cette somme ». (Archives de la Haute-Savoie, L. II, 44.) — D'après le cardinal Billiet, le trésor de Ripaille devait être transporté à Vevey sous la surveillance d'un chartreux. Le batelier, après avoir débarqué le religieux, serait parti avec la précieuse cassette. Billiet, *Mémoires pour servir à l'histoire ecclésiastique du diocèse de Chambéry*, p. 39. — « Le procureur-syndic ayant requis que les citoyens Guy et des Allemans, cy-devant religieux au couvent de Ripaille qui avoient été assermentés à forme de l'article 19 de l'arrêté du 28 du passé fussent mis en liberté, le Conseil général d'administration arrête que lesdits citoyens seront mis en liberté comme tous autres vrais républicains et qu'ils jouissent en conséquence des avantages et traitemens accordés par la loi en pareil cas ». (Délibération du Conseil général du district de Thonon du 18 avril 1793.) — La pension du Père des Allemans s'élevait à 1200 francs par an. (*Ibidem,* 19 floréal an II.) — Le Conseil général du district de Thonon fut appelé à viser un certificat de civisme en faveur de Pierre Reymond de Boëge, ancien chartreux à Ripaille. (Délibération du 27 frimaire an II ; aux archives de la Haute-Savoie.)

forêt, souvent avec la complicité des gardiens : aussi décida-t-on la nomi-
nation d'un « garde-bois, vrai sans-culotte qui ne craigne point les menaces
et ne cède point aux offres des malveillants qui ne cherchent qu'à s'engraisser
aux dépens de la Nation » (¹). Le meilleur moyen d'ailleurs de défendre le
domaine était de l'occuper. Effectivement les biens de ferme furent loués (²),
à l'exclusion du parc qui devait être utilisé pour un service public.

Le parc de Ripaille renfermait alors les plus beaux chênes de la région (³).
En l'an III, on songea à les utiliser pour les constructions de la marine, et
à cette intention on embaucha une quarantaine de charpentiers nourris en
partie avec le beurre et la « tomme » pris dans les hautes vallées. Certains
de ces ouvriers touchaient 12 francs par jour : malheureusement l'entre-
preneur avait fait des distinctions entre les abatteurs, les scieurs et les
équarisseurs. Il y eut une sorte de grève : les ouvriers demandèrent et
obtinrent l'égalité de salaire. Malgré ces concessions, le directoire du district
de Thonon, pour mener à bonne fin cette exploitation, dut recourir à l'inti-
midation. De nouveaux charpentiers furent réquisitionnés dans les vallées
d'Abondance, du Biot et de Lullin, obligés de se rendre à Ripaille dans les
vingt-quatre heures, déclarés suspects en cas de refus, menacés de la prison
et de la comparution par devant les représentants de la Convention à l'armée
des Alpes (⁴).

(¹) Délibération du Conseil général du district de Thonon du 22 novembre 1793.

(²) Cette location s'élevait à 13,300 francs pour une année à partir du 19 mai 1793. Les
experts estimaient le produit du clos de Ripaille, y compris la scierie, le moulin et le battoir, à
2600 francs par an, plus les récoltes s'élevant à 45 quintaux de froment, 15 quintaux d'orge,
10 quintaux de méteil, 100 quintaux de foin et 50 de paille. (Délibération du Conseil général du
28 ventôse an II.)

(³) Un usinier déclare que dans tout le district de Thonon, il n'y a qu'à Ripaille qu'il trouvera
un chêne assez fort pour remplacer l'arbre de couche faisant mouvoir sa papeterie. (Archives de la
Haute-Savoie, requête de Maurice Matringe au directoire du district du 19 vendémiaire an IV.)

(⁴) « Le Conseil général du district de Thonon,... considérant que la plupart des ouvriers
requis pour travailler à ladite exploitation n'ont abandonné l'atelier qu'à cause de la différence des
prix des journées des charpentiers et ouvriers, dénomination que doit faire disparaître l'égalité de
leur savoir, étant tous charpentiers quoique leurs occupations soient différentes, arrête... : le
citoyen André... est invité à ne faire qu'une classe d'ouvriers travaillant à la forêt de Ripaille et
de les payer tous également ». (Délibération du 6 ventôse an III.) — Le directoire du district de
Thonon, « considérant qu'il a épuisé inutilement toutes les mesures que pouvoit présenter la
douceur pour engager les charpentiers à travailler assidûment à l'atelier de Ripaille; considérant
que tous les bois doivent être préparés avant la fin de floréal et qu'il est de son devoir de ne pas
tolérer plus longtemps la rénitence des charpentiers... Arrête : Article 1. Les charpentiers cy-
après désignés seront traduits dans la journée de demain par la gendarmerie à l'atelier de Ripaille
pour y travailler sans désemparer à l'équarrissage des bois de la marine. Article 2 : Outre les
douze livres fixées pour chaque jour de travail, ils recevront une augmentation de deux livres par
jour qui servira à payer le pain qui sera fourni par l'étapier aux prix courants. Article 3 : Tout
charpentier qui ne sera pas rendu après demain à l'atelier ou qui après s'y être rendu l'aban-
donnera avant l'entière exploitation desdits bois sera traduit dans la maison d'arrêt où il restera
détenu comme suspect jusqu'à ce qu'il ait été pourvu plus amplement sur son sort par les repré-
sentants du peuple près l'armée des Alpes ». Suivent les noms de trente et un charpentiers réqui-
sitionnés. (Délibération du 27 germinal an III.) Sur cette exploitation du parc de Ripaille, voir aux
archives de la Haute-Savoie les délibérations du Conseil général du district de Thonon des 19 et
22 pluviôse an III, 4 et 28 ventôse an III et celle du Directoire du 9 germinal an III. On coupa
630 chênes et 924 charmes.

Les bâtiments subirent diverses vicissitudes. On y installa d'abord une salpêtrière, à la grande joie des jeunes gens qui espéraient, mais vainement, échapper à la réquisition militaire en venant s'y occuper [1]. On pensa aussi à y aménager une caserne : mais les locaux trop froids furent abandonnés par les soldats [2]. Un projet d'installation de manufacture ne semble point avoir été pris en considération pas plus que celui d'un établissement de haras [3]. Pour éviter le maraudage et les frais d'entretien, le meilleur moyen était encore la vente du domaine. Plusieurs acquéreurs le sollicitaient. Le citoyen Fazy, de Genève, avait offert 200,000 livres de tout le clos en s'offrant d'y établir pour le bien public une manufacture d'indienne [4]. César Sonnerat, inspecteur des vivres à l'armée des Alpes, fit aussi une proposition d'achat [5]. Le domaine fut enfin vendu comme bien national et adjugé le 24 messidor an IV à Charles-Victor-Antoine Aman, commissaire des guerres près l'armée des Alpes. Celui-ci fit « élection d'ami » le 4 vendémiaire an V en faveur des citoyens Vill résidant à Ouchy, Trolliet et Pauchaud, de Moudon, qui le vendirent au général Dupas. La vieille résidence historique n'était plus qu'un amoncellement de ruines : « Je visitai pour la troisième fois cette maison religieuse en 1804, dit Albanis Beaumont, et malgré les grands changements occasionnés par la Révolution, qui ont fait de ce lieu enchanteur un véritable désert, je revis avec le même plaisir cette ancienne retraite d'Amé VIII, ses bosquets délicieux et la belle forêt de chênes que renferme le vaste parc qui lui est contigu. Quant au couvent, il tombe en ruines. Ses longs et magnifiques dortoirs, ses cellules et la salle de la bibliothèque ne sont plus maintenant que des greniers ou des magasins. L'église même, parée autrefois des plus beaux marbres et de plusieurs ornements faits en stuc, sert de grange et de magasin à paille. Cependant les terres... sont très bien cultivées » [6].

Dupas, l'un des glorieux divisionnaires de la Grande Armée, cet enfant d'Évian, popularisé sous le nom de « Général Z'en-avant », après avoir gagné ses galons un peu partout, en Italie, en Égypte, à Austerlitz et à Wagram, aspirait à cinquante ans à jouir de la fortune qu'il avait amassée. Il songea

[1] La loi du 23 août 1793 ayant mis en réquisition les citoyens de 18 à 25 ans, le Conseil général du district de Thonon décide l'arrestation de six ouvriers travaillant à la salpêtrière de Ripaille et soumis à la réquisition « par le motif que dès l'époque de la levée ils se sont montrés rénitens et peu disposés à marcher ». (Archives de la Haute-Savoie, délibération du 22 floréal an II.)

[2] Délibération du Conseil général du district de Thonon du 11 germinal an II.)

[3] Proposition du directoire du district de Thonon du 5 vendémiaire an IV. (Archives de la Haute-Savoie.) Le 28 octobre 1793, le Conseil général de ce district, saisi d'une demande d'installation d'un haras, délégua deux de ses membres « pour vérifier dans la maison et dépendance de la cy-devant chartreuse de Ripaille les moyens qu'elle présente pour un établissement aussi utile ». (Ibidem, L. II 37, fol. 99.)

[4] Délibération du Conseil général du district de Thonon du 2 nivôse an III.

[5] Délibération du directoire du district de Thonon du 17 prairial an III.

[6] ALBANIS BEAUMONT. Description des Alpes grecques et cottiennes (Paris 1806), 2ᵐᵉ partie, tome II, p. 248.

alors à invoquer ses rhumatismes pour venir se reposer dans son pays natal et acheta pour 275,000 francs, par contrat du 10 avril 1809, le domaine de Ripaille. Deux ans après il se mariait et venait passer sa lune de miel sous les chênes d'Amédée, pensant obtenir quelque commandement voisin de la Savoie. Sa retraite d'office signée le 25 novembre 1813 lui donna des loisirs sur lesquels il ne comptait pas si vite; le vétéran se confina dès lors dans l'administration de Ripaille. Il ne fut guère inquiété qu'à la Restauration, en 1815, par les fonctionnaires du « Buon governo », ennemis acharnés des vieux serviteurs de l'Empire. Il triompha de ses ennemis en racontant simplement au gouverneur de Savoie le bien qu'il avait fait depuis son arrivée sur le Léman, surtout en 1814. « Lorsque les troupes autrichiennes, écrivit-il, réquisitionnèrent tous les fours de la commune, j'ai offert ceux de Ripaille ainsi que l'affouage et le service de mes domestiques pour adoucir les misères des habitants de Thonon, Concise et Vongy, cela gratuitement. Mes aumônes sont connues des pauvres, qui tous répètent n'en avoir jamais reçu autant et avec moins d'ostentation : n'ai-je pas arraché de la misère une foule d'ouvriers à Thonon et dans les hameaux. Ripaille, il est vrai, rapporte cinq à six mille francs aujourd'hui, parce que je l'ai amélioré en dépensant en faveur des ouvriers plus de 180,000 francs. Je suis la victime, Monsieur le gouverneur, de la haine jalouse de plusieurs habitants, parce que possédant un peu de fortune, je ne dois rien à personne ; parce que ce que je possède, je le dois à mon travail » ([1]).

Le vétéran des guerres du Premier Empire put rentrer en paix dans son cher Ripaille, où il vécut dans une profonde retraite, ne voyant guère que d'anciens amis, un Dessaix avec lequel il aimait à vider « quelques bouteilles de vin du crû », un Chastel et d'autres compagnons de gloire. Le général Dupas s'éteignit à Ripaille à 62 ans, le 6 mars 1823 ([2]). Sa famille a conservé cette propriété jusqu'en 1892, date de son acquisition par M. F. Engel-Gros, le propriétaire actuel de ce beau domaine.

([1]) Cette lettre du 1er juin 1816 a été publiée dans la *Biographie du général Dupas*, par F. DUBOULOZ-DUPAS et ANDRÉ FOLLIET, p. 246 du t. XI des *Mémoires de l'Académie chablaisienne* (Thonon 1897).

([2]) *Mémoires de l'Académie chablaisienne*, t. XI, p. 249.

La tour du Noyer à Ripaille.

CHAPITRE XIV

Les légendes

La tour du noyer. — Le trésor de Ripaille. — Le souterrain de
la Tine. — Le puits du moine.

Dans le Chablais, les châteaux et les couvents éveillent encore les
souvenirs des vieux conteurs. Féternes, Saint-Paul, Blonay, Langin, toutes
ces constructions féodales rivalisent avec les monastères des Voirons, de
Saint-Jean d'Aulps et d'Abondance pour la variété de leurs légendes, hom-
mage naïf que le peuple rend à la puissance séculaire de ses anciens
maîtres. Ripaille, à la fois château et couvent, ne pouvait manquer d'apporter
sa contribution à la littérature orale de la région. L'attention était d'ailleurs
attirée par un dicton jadis assez répandu :

> Qui n'a vu Thones et Ripaille
> N'a jamais rien vu qui vaille

affirmait-on volontiers sur les rives du Léman. Pour bien des paysans de
cette contrée, les vieilles tours de la célèbre résidence devaient réceler
quelque cachette précieuse. Aussi cette croyance au trésor apparaît-elle dans
les différentes légendes de Ripaille, notamment dans celles de la Tour du
noyer ([1]).

Sur la grève du lac, en regardant le parc de ce vaste domaine, le voyageur
a sans doute remarqué une tour abandonnée dont la silhouette se détache sur
le mur d'enceinte. Un noyer aux vigoureuses frondaisons sort de cette construc-
tion découronnée. Si l'on écoute les « anciens », cet arbre étrange scintillerait

([1]) Voir dans Antony Dessaix, *Légendes et traditions populaires de la Haute-Savoie* (Annecy
1875), les récits intitulés : « La ressuscitée de Saint-Paul », « Le fer à cheval du sire de Blonay »,
« La synagogue de la chapelle d'Abondance », « La Vénus-sanglier de Langin », « Les Fées-ternes »,
« La mule blanche des Voirons » et « La clé de Saint-Guérin ».

les soirs de tempête. On apercevait ainsi, croyait-on, les feux lancés par la
noix de diamant qui avait été apportée dans ces ruines par un corbeau et qui
avait produit ce bel arbre. Mais nul n'avait pu toutefois s'emparer du joyau.
Dès qu'un bateau s'approchait du pied de la tour merveilleuse, des cris
lugubres paralysaient les rameurs : l'éternel corbeau veillait sur son trésor.

D'après d'autres conteurs, le noyer légendaire de Ripaille ne laissait
entrevoir ses richesses qu'une fois par an, toujours à la même date, comme
pour un anniversaire. Si l'on adopte cette nouvelle version, un pêcheur aurait
jadis amené au pied de la tour un étranger chargé d'une cassette de brillants
sans se douter qu'il transportait Satan. Au moment d'aborder, le pauvre
batelier, tenté par le gain, se serait emparé du coffret et aurait noyé son
passager. Le meurtrier se réfugiant ensuite dans la tour, cherchant vainement
le sommeil, aurait vu apparaître sa victime sous les traits du démon, venant
le métamorphoser pour punir son crime. C'est ainsi qu'on aurait vu le lende-
main, dans la tour ruinée, s'élever un arbuste aux feuilles perlées de pourpre,
larmes de sang versées par le damné dont la transformation s'accomplissait.
Tous les ans, à l'heure du crime, les brillants volés reparaissaient sur les
noix, tandis que l'âme du misérable batelier venait animer l'arbre : c'était le
moment choisi par Satan pour cueillir les fruits magiques ([1]).

Une aventure bien singulière et cette fois très authentique permet de
constater, encore à propos de Ripaille, combien forte était cette croyance au
trésor il y a peu d'années sur les bords du Léman.

En 1863, dans le Pays de Vaud, à Lutry, des paysans séduits par la
faconde d'un charlatan se rendaient volontiers chez celui qu'ils appelaient
« le docteur ». C'était un nommé Blanc qui avait su se faire aux environs la
réputation d'un habile sorcier. Sa renommée s'était si bien répandue sur les
deux rives du lac de Genève qu'il avait réussi à former une sorte d'association
pour la recherche des trésors. En effet un chapelier d'Évian et trois cultiva-
teurs de Neuvecelle lui donnèrent plusieurs centaines de francs pour décou-
vrir la cachette de Ripaille. Afin d'exécuter ce projet, on loua entre Évian et
Thonon une maison isolée destinée aux opérations cabalistiques. Blanc arri-
vait là chargé d'un attirail bizarre, un triangle magique, des miroirs révéla-
teurs, des médailles enchantées, des bougies de graisse humaine. Quand les
conjurés étaient entrés dans cette maison, on fermait toutes les issues sauf la
fenêtre éclairant la pièce où les esprits étaient évoqués. On étendait ensuite
à terre un grand drap noir sur lequel se trouvaient ces mots : Salomon et
cinq millions. Le magicien s'installait alors au centre du drap, faisait allumer
les bougies, ordonnait aux assistants de s'agenouiller et les menaçait d'être
emportés par le diable s'ils venaient à sortir pendant la cérémonie. Quant à
lui, disait-il, il était préservé contre les maléfices tant qu'il serait au centre

([1]) J. Dessaix. *Évian-les-Bains et Thonon* (Évian 1884), p. 152.

du drap éclairé par les lumières consacrées; et il se mettait à prononcer des formules incompréhensibles. Les esprits se montrant rebelles, le magicien déclara un beau jour que le drap était trop léger et qu'il faudrait en faire un plus fort, le trésor dépassant cinq millions. Mais Blanc était allé trop loin, car cette constatation ne fut point du goût des conjurés. Les pauvres gens, devenus sceptiques, allèrent porter leurs doléances aux autorités vaudoises. L'affaire de maître Blanc se termina par une condamnation à six mois de prison (¹).

Cette hantise du trésor apparaît encore dans une légende peu connue où Satan rencontre à son tour dans des religieux des adversaires victorieux.

On racontait qu'il y avait à Ripaille un souterrain enchanté faisant communiquer cette résidence avec un petit lac nommé « la Tine » (²). Une porte bleue en fermait l'accès, mais son emplacement était difficile à connaître : tantôt cette ouverture apparaissait dans un coin du domaine, tantôt au fond de « la Tine », dont les eaux se retiraient alors pour en dégager l'accès; elle n'était d'ailleurs visible que pour les personnes en état de grâce. Chaque année, cette porte s'ouvrait. L'entrée franchie, on apercevait au centre du souterrain un amas d'or, une fiole dont le contenu rendait la santé aux agonisants et un objet semblable à une éponge qui rendait son possesseur maître des airs. On ne pouvait emporter qu'une seule de ces merveilles, mais l'aventure n'était pas sans danger. Le visiteur devait, s'il ne voulait rester la proie du démon, s'enfuir avant que la porte ne se refermât. Les moines toutefois connaissaient si bien la porte enchantée qu'ils savaient toujours sortir assez tôt du souterrain en emportant de belles charges d'or. Aussi disait-on dans le pays :

> Tant fin que soit le diable
> Il est trompé par le moine (³).

Le séjour des religieux à Ripaille a donné lieu encore à d'autres récits qui tomberont bientôt dans le domaine de la tradition : tels sont, par exemple les commentaires soulevés par la récente découverte du puits du moine.

On voyait à l'entrée du château, devant la tour du pape Félix, un endroit où la neige fondait plus vite que dans le reste de la cour. Le comte Dupas, fils du général Dupas, alors propriétaire du domaine, aimait à attirer l'attention sur cette particularité et affirmait qu'il y avait à cet endroit l'emplacement d'un puits où un chartreux aurait été enterré vivant. Lors des fouilles exécutées il y a une dizaine d'années pour la reconstitution de ce puits, une

(¹) Voir preuve CXXIV la procédure instruite en 1863 contre Blanc devant le tribunal correctionnel de Lausanne.

(²) Il y a sur le territoire de Thonon, en face de la bifurcation de la route nationale et de la route du Col de Couz, à la ferme de la Patinière, un domaine traversé par le Lancion où se trouve un étang dit la « Tine des moines ».

(³) DANTAND. *Gardo soit Recueil d'histoires et légendes du Pays de Thonon* (Thonon 1891), p. 152, note 2.

trouvaille lugubre vint donner une force singulière à l'affirmation du comte Dupas. On découvrit en effet, en enlevant les déblais du remplissage, un squelette dont tous les ossements étaient parfaitement conservés et disposés de telle façon qu'il semblait que le corps eut été jeté dans le puits. Des ciseaux, un étui en os avec des aiguilles, deux couteaux et un bout de chapelet à tête de mort en ivoire finement sculpté accompagnaient cette découverte : la position de ces objets ne permettait point de douter qu'ils aient été portés par le personnage dont on avait exhumé les restes. On se rappela alors le récit d'un paysan de Concise qui avait travaillé dans sa jeunesse à la chartreuse. Peu d'années avant la Révolution, disait-il, les serviteurs du couvent auraient tous été éloignés sous prétexte d'aller couper du bois dans le fond du parc. Quand les religieux se crurent seuls, ils s'avancèrent processionnellement dans la cour, des cierges allumés à la main, en récitant des psaumes. Au milieu d'eux se trouvait un jeune moine les yeux bandés; le cortège se dirigea du côté du puits, sur lequel on avait jeté une planche de bois. Quand les prières des morts furent terminées, le religieux fut placé sur cette planche que l'on fit basculer : c'est ainsi que le malheureux fut précipité dans le vide. Le puits fut ensuite comblé. Cette exécution cependant avait eu comme témoin le paysan de Concise qui, au lieu d'aller au bois avec ses compagnons, s'était caché, soupçonnant quelque évènement anormal. Il prétendait que le Père chartreux aurait été puni de la peine capitale pour son inconduite : mais ce ne fut qu'après bien des années, quand la tourmente de 1793 eut dispersé les moines, que l'ancien domestique du couvent osa souffler mot de l'aventure (¹). Grande en effet était alors la terreur inspirée par les religieux si l'on en croit ce dernier dicton :

> Quand Ripaille voudrait
> La terre gèlerait (²).

(¹) Ce paysan s'appelait Guillaume Condevaux : il était né en 1766 et mourut en 1849. JOSEPH DESSAIX a fait allusion à la fin tragique de « dom Farnaud », jeté dans un puits et lapidé par ses frères en religion pour une peccadille, dans un article de la *Nymphe des eaux d'Évian* du 24 juillet 1859, plus de trente ans avant la découverte des ossements trouvés dans le puits de Ripaille. Ce même auteur cite encore un autre vieillard de Concise, Jean-Marie-Thomas Cenevaz, qui lui parla aussi de la mort du « chartreux dom Varnod ». (Voir la couverture de la 12ᵐᵉ livraison de la *Savoie historique et littéraire.*)

(²) DANTAND. *Gardo*, p. 152.

Pièces justificatives

Ordonnances de Jean de Grandville, médecin du Comte Rouge
d'après la procédure de 1392, conservée aux Archives Camérales de Turin.

PIÈCES JUSTIFICATIVES

Preuve I

1266-1654. — Documents relatifs aux ponts de la Dranse.

(Turin, archives camérales; Genève et Berne, archives d'état.)

1266, 29 novembre (lundi veille de la Saint-André). — Échange entre Pierre de Savoie, les prieurs de Thonon et de Bellevaux. Parmi les revenus cédés par le comte figurent « 9 sesteria et dimidium vini que dominus comes percipit annuatim ad pontem Drancie in vineis, subtus viam qua tendit versus Aquianum, videlicet in vinea Jaqueti de Comba, 4 sestaria...; apud Sisingium, ... dimidium sestarium in vinea Mathei de Tuilliey...; item dimidium modium frumenti ad mensuram de Thonuns quod debent Amedeus et Giroudus, fratres, pro quodam molandino sito in Drancia subtus pontem... » *(Turin,* archives de Cour. Chablais, paquet 1, n° 1.)

1291. — Libravit capellano maladerie pontis Drancie, de dono domine comitisse, ... 21 solidos. *(Turin,* archives camérales. Compte de la châtellenie de Thonon.)

1379. — Dominus mandavit et precepit solvi leprosis maladerie pontis Drancie vel procuratori eorum, attenta supplicatione ipsorum leprosorum, in recompensacione dictis leprosis impensorum, racione cujusdam iteneris facti per gentes curie domini et domine diu est quasi per medium possessionis ipsorum leprosorum, ut per litteram domini... datam Rippaillie die 13 mensis maii anno 1379... et per litteram domini Johannis, presbiteri, rectoris et procuratoris ecclesie et leprosorum maladerie pontis Drancie, datam sub a. d. 1379 25 januarii... 16 lib. geb. *(Ibidem.* Compte de la châtellenie de Thonon, 1377 à 1379.)

1379. — Recepit ab Humberto Usier, Peroneto Napion... quia transierunt per navem portus Drancie absque solvendo pontanagium, ultra voluntatem pontaneriorum, 2 flor. b. p. *(Ibidem.* Compte de la châtellenie de Thonon, 1379-1380.)

1415. — Libravit Johanni Bertier, de Colungiis, lathomo, qui debebat facere pontem Drancie, dono per dominum sibi facto. *(Ibidem.* Compte du trésorier général 61, fol. 567.) — Libravit magistro Nycoleto Roberti, lathomo de Chamberiaco, die 2 sept. anno predicto, pro suis et sui equi expensis factis eundo de mandato domini a Chamberiaco Thononium, pro visitando pontem Drancie.. 2 fl. p. p. *(Ibidem,* fol. 597.) — Libravit dompno Petro Bidalis, rectori ecclesie Beate Marie de Ponte, dono per dominum facto pro ediffïciis et reparacionibus Pontis Drancie, 10 fl. p. p. *(Ibidem,* fol. 566.)

— Libravit dompno Hugoni de Leysie, administratori fabrice pontis Drancie, in exoneracionem 700 florenorum quos dominus ordinavit implicari in eadem fabrica, constantibus litteris domini... datis Gebennis, die ultima mensis maii a. d. 1415..., 15 fl. p. p. *(Ibidem.* Compte du trésorier général 63, fol. 80 v.)

1416, 5 mai. — Item, livré à mess. Hugue, curé de Ligdes, receveur des aumosnes du Pont de Drance, le jour que dessus, pour lez ediffices dudit pont, 40 fl. p. p. *(Ibidem.* Compte du trésorier général 61, fol. 578 v.)

1418. — Dominus Hugo de Leyssia, canonicus Montisjovis, curatus de Liddes, rector que operum pontis Drancie existentis inter Thononium et Aquianum... *(Ibidem.* Compte du trésorier général 64, fol. 261 v.)

1419. — Libravit dompno Hugoni de Leysel, curato de Lides, rectori pontis Drancie, per eum convertendos in constructione dicti pontis et quos debebant heredes curati de Vacherece quondam, pro composicione contractuum usurariorum... 20 fl. p. p. *(Ibidem.* Compte du trésorier général de 1419 à 1421, fol. 612 v.)

1425. — Recepit a Humberto et Joh. Benedicti, pro eo quod clauserunt iter antiquum tendendo de Thononio versus pontem Drancie, 18 s. *(Ibidem.* Compte de la châtellenie de Thonon, 1425-1426.)

1431. — Ad dictum locum Aquiani iverunt cum navi, pro eo quod non poterat ipse dominus judex ire equester, propter Dranciam, 13 s. *(Ibidem.* Compte de la châtellenie de Thonon, 1431-1432.)

1459, 3 février. — Délibération du Conseil de la ville de Genève : « Item, successive fuit conclusum de et super bulla venie concesse occasione pontis Drancie, priore Rippalie ipsius operis exactore et recuperatore, petente per [cives] hujus civitatis in generali tres archos de dicto ponte ad construendum restantes, pietatis intuytu et Dei amore inibi in dicto ponte construi velle aut saltem manus adjutrices porrigere per quos supra, quod attentis maximis oneribus per dictam civitatem paciendis et supportandis et que dietim supportare non desunt, tam ediffciorum neccessariorum quam alias multimodo occasione, nichil propterea in dicto ponte tamen in generali per dictos sindicos contribuere aut largiri debeatur ». *(Genève,* archives d'état. Premier registre du Conseil.)

1462. — Benedilectis nostris sindicis civitatis Gebennarum. Dux Sabaudie. Benedilecti, salute premissa. Sumptus ingentes et expensas fabrice ac complemento pontis Drancie Thononii tam piis et salutisferis incombentes vos non ignorare credimus ; et quia rem hujusmodi cordi plurimum gerimus, illam que votivo effectu et perfectioni perduci merito peroptamus, eapropter vobis committimus et ut strictius possumus rogamus quatinus benedilectos nostros priores, rectores que et confratres quarumcumque confratriarum in dicta civitate Gebennarum institutarum nostra ex parte graciose requiratis et inducatis, quos Nos eciam harum serie requirimus, ut convivia que de ac super confratriis ipsis per eos annualiter fieri solent, que ipsis ad utilitatem modicam redundant, pro fabrica et reparatione atque perfectione dicti pontis saltem pro anno presenti largiri et trogare *(sic),* ac ea venerabili benedilecto consiliario nostro priori Rippaillie, ad hoc per nos deputato, tradere et expedire velint, in quo vos et ipsi, perfectionis rei tam pie et meritorie causa, fueritis nobis que complacenciam impendetis singularem ; quequidem igitur in premissis et circa ea gesseritis nobis illico per presencium portitorem illico sub clauso rescribetis ut, qui nostris hujusmodi petitis graciosis annuerunt, de sua erga nos devotione commendatiores habeantur nec apud ipsos, loco et tempore, dici valeamus ingrati. Et valete. Scriptum Lausanne, die 20 februarii 1462. *(Genève,* archives d'état. Portefeuille historique 617, original sur papier.)

1462, 29 avril. — Extrait des registres du Conseil de Genève : « In quo quidem consilio fuit dictum et propositum quod alias dominus noster dux Sabaudie rescripsit quod priores confratriarum vellent contribuere de suis confratriis fabrice pontis Durancie, concluditur quod priores confratriarum veniant die veneris proxime ventura ad refferendum in consilio quid sit fiendum ». *(Genève,* archives d'état.)

1463, 27 mars. Genève, dans la maison habitée par l'abbé de Sixt, Jean de Compey, chancelier de Savoie. — Sentence rendue par le chancelier de Savoie, Humbert Velluet et Pierre de Saint-Michel, docteur en droit, choisis comme arbitres par François de Neuvecelle, prieur bénédictin de Thonon, et Jean Barre, prieur de Ripaille, au sujet de leurs difficultés sur la chapelle du pont de la Dranse, « super eo quod idem prior Thononii proponebat cappellam super ponte Drancie, per dictum priorem Rippallie edificatam et fundatam, extitisse seu fundari attentatam citra tamen scitum, consensum vel voluntatem ipsius prioris Thononii, jus parrochialem habentis in loco ipso, requirendo propterea cappellam ipsam per dictum dominum J. Barre, priorem Rippaillie, disrui debere et per effectum id facere vel fieri facere; eodem priore Rippallie confitente dictam cappellam edificare fecisse ac fundasse de auctoritate tamen et licencia sibi ut asserit concessa per reverendos dominos vicarios pro tunc episcopatus Gebennarum, ut fidem fecit de attestatione super receptione ipsius licencie facta ». Les arbitres déclarent que la fondation de cette chapelle est valable, puisque le prieur de Ripaille a pu prouver qu'elle avait été érigée avec le consentement de l'évêque. Toutefois les droits paroissiaux du curé de Thonon, c'est-à-dire du prieur, restent réservés. *(Turin,* archives de Cour. Protocole caméral 140, fol. 4.)

1542, 15 juillet. — Le Conseil de Berne décide la construction d'un pont à Thonon. Les communautés devront faire tour à tour les charrois nécessaires et seront exemptes des droits de péage; elles prendront cet engagement par écrit; les paroisses qui se soustrairont à cette charge seront astreintes au péage. *(Berne,* archives d'état. Manuaux du Conseil.)

1543. — Paiement fait à François Mistelberg, charpentier, allant à Thonon pour inspecter les travaux du pont de la Dranse, 3 livres. *(Ibidem.* Compte du trésorier général des Pays de Vaud et de Savoie.)

1562. — Recette du péage perçu sur le pont de la Dranse (der Zoll ann der Drance brügg), 171 livres, 13 sous 9 deniers. *(Ibidem.* Compte du trésorier général des Pays de Vaud et de Savoie, 1562 à 1563.)

1567, 14 avril. — Jacques Calliet, bourgeois d'Evian, revenant de Chambéry, traverse la Dranse à cheval et se noie. « Tam ipse quam ejus equus vi et potentia cursusque et orribilis transgressus dicte aque infra alterum ex brachiis dicte aque a parte ville et castellanie Thononii existentem, modo festinato cecidit una cum mobilibus... et litteris inferius latius declaratis, in quo quidem brachio seu aqua vigore potestatis et talis tam terribilis egressus idem J. Calliet dies suos clausit extremos, in eadem que aqua seu dicto brachio submersus totaliter remansit ». *(Lausanne,* archives d'état. Documents non classés sur le Chablais.)

1654, 3 juillet. — Avis à Madame Royale sur la difficulté que font les nobles du Chablais de contribuer à la réparation du pont de la Dranse. *(Turin,* archives camérales. Avis de la Chambre des comptes.)

Preuve II

1365-1439. — Documents relatifs à la condition des classes agricoles, aux impôts et aux communautés rurales du Chablais.

(Turin, archives camérales.)

1365, 22 juillet. — Échange entre le comte de Savoie et l'abbaye d'Aulps. Voici quelques exemples des redevances dues par des taillables cédés à l'abbaye : « Item, Joh. filium Joh. Burbureys, dou Songier, quondam, hominem tailliabilem nostrum ad misericordiam semel in anno... et debet nunc de dicta tallia per annum 5 s. geb.; item, Peronodum Sutoris, hominem tailliabilem acensatum..., solvit de censa per annum 10 sol geb.; item quos debet ex alia parte pro certis aliis rebus pro tayllia que non potest augmentari, per adrestum factum cum nobis abbate per annum 19 sol. geb.; item, Peronetum Salterii, de Bugio, hominem censatum et tailliabilem ad misericordiam..., solvit nunc et solvere consuevit de tallia per annum semel in anno 12 d. geb. et de censu seu reddito 3 octanas frumenti ad mensuram Bone; item, Joh. filium Peronete uxoris Peroneti Freser, de Sassello, hominem talliabilem dictorum religiosorum ad misericordiam semel in anno, et quos debet et solvit nunc de tallia ad misericordiam semel in anno, 18 d. geb. (Compte de la châtellenie d'Allinges, 1365-1366.)

1366. — Recepit a Nycodo de Monherbon et Joh. de Besanczon, quia de blado decime, per Jaquemetum de Riva et dictum Chernat amodiate, in pulvere occutaverunt, 2 fl. (Compte de la châtellenie de Thonon, 1366-1367.)

1366. — Recepit a Johanneto Blanchi et bastardo de Verna, suo et nomine totius comunitatis hominum ville de Verna, pro garda perpetua montis de Outanes, in festo B. Andree a. 1366, 3 libras cere. (Compte de la châtellenie de Thonon, 1366-1367.)

1366. — Recepit a Jacobo de Ravaliol, quia se mistralem faciendo quamdam cridam fecit in ecclesia de Perrignie, nomine abbatis Filliaci, 17 s. geb. *(Ibidem.)*

1367. — Recepit ab uxore Grossi Chautaing, de Armoir, pro bonis mobilibus dicti Chautemps, ejus viri defuncti sine liberis, domino excheytis, eidem pro tanto venditis, 3 fl. auri boni ponderis. (Compte de la châtellenie de Thonon, 1367-1368.)

1369. — Recepit a Bosone Morelli, de Alingio novo, homine ligio domini nostri comitis, quia absque consensu domini sua auctoritate homagium prestitit Amedeo de Alingio, domicello, quondam, 10 fl. bonos. (Compte de la châtellenie de Thonon, 1369-1370.)

1370. — Recepit a Rufferio Cornuti, quia contradixit Joh. Lumbardi, familiari curie, officium domini exercendo, hostium domus sue sigillare, 8 s. geb. (Compte de la châtellenie de Thonon, 1370-1371.)

1372. — Recepit a Joh. Ursi, de Vallier, quia quandam cridam in ecclesia dicti loci nomine Huguete de Alingio, quam facere non debebat, fecerat 3 fl. b. p. et 8 s. geb. (Compte de la châtellenie de Thonon, 1372-1373.)

1373. — « Computus... Aymonis Bonivardi, militis, castellani Thononii et Alingiorum, de subsidio in dicta castellania tam per homines proprios domini quam per homines banneretorum, nobilium et religiosorum quorumcunque... focum facientes anno 1373 generose concesso pro calvacatis suis ultra montes et ultra Tissinum in terra Mediolani... De 12 focis hominum

[infrascriptorum] de parrochia d'Armoy, nichil ab eisdem recepit, eo quia sunt adeo tam pauperes et miserabiles persone quod non habent unde vivere possint, sed vadunt hostiatim mendicantes et nulla bona habentes, ut patet per cedulam de testimonio dompni Francisci de Berlio, vicarii dicti loci, Peroneti Chabrey et Villelmi dou Sanctou, proborum virorum dicti loci predicti, sub ipsorum juramentis corporalibus testificantium... 1374 die 3 mensis julii ». Voici le nombre des feux pauvres dans les paroisses suivantes : Fessy, 3; Cervens, 6; Perrignier, 4; Brecorens, 3; Drailliant, 9; Orcier, 5; Margencel, 10; Reyvroz, 3; Thonon, 35. Dans toutes ces paroisses(¹), sauf dans celle de Thonon où il y avait des syndics, cette liste est dressée sur le témoignage du curé et de deux prud'hommes. A Allinges-la-Ville, il y a 14 feux pauvres : « Vadunt hostiatim mendicantes per patriam et aliqui ex ipsis... patriam absumptaverunt propter eorum paupertatem. Parrochia de Tulie. Pauperes. Item, et de 4 focis hominum infrascriptorum existentibus in dicta parrochia, videlicet Perreti Nutriti, Stephani Valet, Johannis Saudenix, Reymondi Groigniet et Humberti de Lona, non computat quia nichil ab eisdem recuperare potuit, quia sunt tam pauperes et miserabiles persone quod non habent unde vivere possint, nec unde possint dictum subsidium solvere, sed vadunt mendicantes hostiatim per patriam; et duo ex ipsis mortui sunt nullis bonis sibi relictis, videlicet Reymondus Groignieti et Humbertus de Lona, ut patet per cedulam testimonialem dompni Reymondi, curati, et Thome Macherel et Berseti de Clauso, proborum virorum dicte parrochie... anno 1374. De XII focis infrascriptis... non computat, quia sunt familliarium curie, et pro laboribus et expensis per eos circa recumpensationem dicti subsidii substentis remittitur eisdem dictum subsidium, de mandamento magistrorum computorum, necnon et Stephani Egron, clerici curie Thononii et Joh. Balocier, clerici operis Rippaillie, eisdem remittitur eadem causa... Summa focorum solventium dictum subsidium 679 ». (Compte des subsides de la châtellenie de Thonon, 1373-1374.)

1374. — De 100 solidis geb. in quibus Colletus de Moillia fuit condempnatus quia cepit cutellum alienum..., non computat quia propter ejus paupertatem nullis bonis relictis patriam absentavit. (Compte de la châtellenie de Thonon, 1374-1375.)

1374. — Recepit in dicta castellania de taillia per annum de 47 libris 14 sol 6 d. geb. debitis per homines tailliabiles domini de Lona, de Concisa, de mistralia Surciaci et de Alpibus per homines qui fuerunt Joh. de Moillia et Guil. d'Antier, pro taillia per annum in autompno, 29 lib. 8 s. 6 d. geb. Recepit a predictis de 33 libris 17 sol. geb. debitis per homines predictos pro taillia per annum in mense maii... 7 lib. 11 d. geb. (Compte de la châtellenie de Thonon, 1374-1375.)

1377. — Recepit a Perreto Mercerii, de Sursie, quia inculpabatur gerbas suas de suo campo deportasse absque decimam debitam solvendo, 4 s. 6 d. geb. (Compte de la châtellenie de Thonon, 1377-1379.)

1379. — Computus viri nobilis domini Aymonis Bonivardi, militis, castellani Thononii, de subsidio in dicta castellania domino graciose concesso in a. d. 1379, ad racionem 2 flor. auri boni ponderis veterum pro quolibet foco computato 13 den. obolo gross. pro quolibet floreno, solvendorum 2 terminis, uno videlicet in festo beati Michaelis a. d. 1379 et alio in festo

(¹) Voici, d'après les visites pastorales de 1411, conservées aux archives de Genève, la population de quelques paroisses du mandement de Thonon. Elle est aussi évaluée en feux : Allinges, 120 ; Anthy, 30; Armoy-Lyaud, 40; Brécorens, 8; Cervens, 40; Drailliant, 50; Fessy, 40; Lully, 18; Mesinges, 16; Orcier, 15; Perrignier, 20; Sciez et Chavanex, 120; Thonon, 100; Tully et Concise, 19; Margencel, 40.

beati Michaelis a. d. 1380, ex ordinacione domini taliter quod per divites pauperes adjuventur; item, quod summa plus solventium in quolibet terminorum predictorum quantitatem trium florenorum non excedat; item, quod pauperes, orphani, vidue et alie persone miserabiles nichil habentes nichil de dicto subsidio solvant, nec alius pro ipsis. Item, quod super et de dictis pauperibus, orphanis, viduis et aliis personis miserabilibus nichil habentibus stetur et credatur, in singulis parrochiis, testimonio et relacionibus cum juramento curatorum et 4 proborum hominum... Pro focis Reymonde Moranda, de Concisa, Johanneta Belosieri, Petri Carpentatoris et Mermeti Veteris, de Chigniens, quos domina eisdem in helemosinam, attenta ipsorum paupertate, remisit anno 1380..., 4 florenos auri... Pro foco Johannete, relicte Peronete Chapuis, de burgo Rippe, quem domina eidem, pietatis intuitu, remisit et quittavit, ut per litteram domine de quittatione et remissione predictis datam Rippaillie, die 16 octobris anno 1380, 1 flor. veterem. (Compte du subside de la châtellenie de Thonon.)

1384. — [Sexdecim denarii grossi turonenses] deducuntur, de quibus superius computavit in recepta pro Peroneto de Croseto cum nomine Joh. Pillieti, in fine mistralie quam tenet Peronetus Hospitis, a quo Peroneto nichil recepit, licet idem castellanus computaverit pro eodem sicut supra, quia dictus Peronetus ipsam castellaniam per 3 annos ante exactionem dicti subsidii lapsos absentavit, nec postmodum moraturus venit, et Mermeta, dicti Peroneti uxor, tempore concessionis dicti subsidii et continue post morabatur cum dicto Johanne Pillieti, cui Johanni dicta Mermeta propter hec omnia bona sua donavit, et quia nepos ejusdem Mermete erat, ita quod focus dicti Peroneti de Croseto per dictum tempus vacavit et adhuc vacat, quia nulla bona sibi propria habebat, nec habet in dicta castellania, et deducuntur eidem, ad supplicacionem Willelmi Pilliet, de Trossier, et dicti Johannis ejus filii, annexam littere domini de mandato per dictum castellanum premissorum veritatem rescribendi, date Rippalie, die 3 sept. a. d. 1385. (Compte du subside de la châtellenie de Thonon, 1384.)

1384. — « Computus... nob. Franc. de Serravalle, castellani Thononii... de subsidio... 1384 ». Beaucoup de pauvres gens sont exemptés du subside par Bonne de Bourbon, notamment « Hugueta, relicta Aymonis Bonda, mater Johannis Bonda, attenta ipsius paupertate et multitudine liberorum... » (Compte du subside de la châtellenie de Thonon, 1384.)

1386. — Domina mandavit deduci de presenti computo pro Mermeto Vulliquini, de Concisa, ad 2 florenos p. p. pro dicto subsidio taxato, per litteram domine de mandato nichil ab eodem pro dicto subsidio exigendi, pignora capta restituendi... attento quod idem Mermetus tempore concessionis dicti subsidii, focum non tenebat nec postmodum tenuit, prout in dorso cujusdam littere domine plenius continetur date Rippallie die 11 feb. a. d. 1386. (Compte du subside de la châtellenie de Thonon, 1384.)

1390. — Recepit de corvatis per annum ibidem deberi de novo repertis per Jaquemetum d'Avullie, receptorem extentarum domini in dicta castellania, in villa et parrochia de Reyvro, et levantur ibidem ab hominibus domini et dominorum Guillelmi de Revorea et Joh. de Novasella, militum, videlicet quilibet ipsorum dominorum a suis hominibus ibidem pro rata sibi contingente super qualibet carruca ibidem existente una posa seu una jornata caruce semel in anno, valens comuniter 4 sol. geb... et primo, a Villelmo de Grangia et Joh. Barnodi, pro una carruca seu una corvata, per annum 4 s. geb. (Compte de la châtellenie de Thonon, 1390-1391.)

1395. — Recepit a comunitate Mezingii, pro reparacione itenerum, 3 fl. (Compte de la châtellenie de Thonon, 1395-1396.)

1396. — Recepit a Berteto Evrardi, quia comunitas Pessingii non reparavit itenera, 13 s. 6 d. (Compte de la châtellenie de Thonon, 1396-1397.)

1400. — Recepit ab Alexia, relicta Thome Balli, de Clinant, pro introgio rerum et bonorum Petri, filii dicti Thome Balli et dicte Alexie, hominis censiti domine noviter deffuncti sine liberis, et que eidem domine [comitisse] ob ipsius Thome mortem dicebantur fore excheyta, eidem Alisie per dictum castellanum albergatorum et remissorum, pro tanto de introgiis et pro servitiis, tributis, usagis et omnibus aliis pro dictis rebus debitis et solvi consuetis, in presencia judicis, quia dicta Alisia in rebus et bonis predictis asserebat quamplurima jura habere, tam racione dotis quam successionis dicti ejus filii, 10 fl. p. p. (Compte de la châtellenie de Thonon, 1400-1401.)

1401. — De bonis... que fuerunt Peroneti de Clinant, de Sassel, ... nichil computat hic, quia dicta bona vendere non potuit quoniam nullum invenit qui ipsa emere voluerit, propter mortalitatem que ibidem dicto anno viguit. (Compte de la châtellenie de Thonon, 1401-1402.)

1402. — Pro exitu seu firma feni et pratorum domini de Rippallia in a. d. 1402, quos non invenit qui dicta prata ad firmam ipso anno tenere voluerit, licet bonam diligenciam quam potuit super hoc fecerit. (Compte de la châtellenie de Thonon, 1402-1403.)

1403. — Recepit a Coleto du Luceys, de Reveria Vallonis, inculpato exercuisse officium magistratus in juridicione domini et pignorasse Joh. Corverii de quibusdam pignoribus, nulla sibi licencia atributa, 3 fl. p. p. (Compte de la châtellenie de Thonon, 1402-1403.)

1403. — Recepit ab Aymone Betorna, de Lunagio, inculpato clausisse et sibi appropriasse de pascuis comunibus dicti loci et conduxisse quandam aquam per villam Lunagii in prejudicium proborum hominum dicti loci, 18 d. gross. (Compte de la châtellenie de Thonon, 1403-1404.)

1403. — Recepit a Johanne Perrosa, pro firma mistralie loci de Saissello, pertinentis domino virtute permutacionum factarum cum abbate de Alpibus..., et quam firmam tenebat Joh. Balli, de Dralliens quondam, sub censa infrascripta, ex tradicione sibi facta per consilium domini cum domina tunc Rippallie residens...; dictus Joh. de Perrosa dictam mistraliam tenuit post decessum dicti Joh. Balli sub eadem censa, quare injungitur sibi quod dictam firmam cridari faciat et plus offerenti tradat... 4 lib. cere. (Compte de la châtellenie de Thonon, 1402-1403.)

1405. — Recepit a Nicodo Puponis, de Jonsua, quia filium Johannis Grelo de sua camisia pignoravit, officium magistratus exercendo, 13 s. 6 d. (Compte de la châtellenie de Thonon, 1405-1406.)

1407. — Recepit ab Aymone de Campo, quia pignoravit confratriam Mezingii, 18 s. (Compte de la châtellenie de Thonon, 1407-1408.)

1412. — Recepit a Vullelmo, piscatore, pro eo quod deffendit piscatoribus ut non solverent Philipo de Concisa questam suam de Concisa, 13 s. 6 d. (Compte de la châtellenie de Thonon, 1412-1413.)

1413. — Recepit a predicto Mermeto Borgesii, pro eo quod ipse non solvit tempore debito redditus per ipsum debitos domine nostre, 9 s. (Compte de la châtellenie de Thonon, 1413-1414.)

1414. — Computus Amedei de Challant, ... castellani Thononii, de regalia seu subsidio domino... debito per universos et singulos homines utriusque sexus cujuscumque sint homines infra comitatum, tam citra quam ultra montes commorantes, tam ad causam expensarum per dominum sustentarum occasione transitus serenissimi principis domini Sigismondi, regis Romanorum, per terram domini noviter facti quam aliarum expensarum per

dominum factarum et sustentarum ultra montes, ubi certo tempore infra terram domini stetit a. d. 1414 et dominus cum eodem, pro certis arduis negociis sacri imperii peragendis, quam regaliam seu quod subsidium dictus dominus noster comes de consensu et consilio nonnullorum suorum prelatorum, procerum, banneretorum, nobilium, communitatum et consilliariorum moderavit ad 2 florenos veteres, valente quolibet 13 d. gr. monete Sabaudie, per quemlibet focum cujuscumque fuit juridicionis vel homines domino solvendos, divite tamen pauperem adjuvante sic quod dicior non solvat ultra decem florenos, exceptis personis nobilium homines habentium et decimo foco ejusdem subsidii, qui decimus focus de summa totius recepte presentis computi deducatur et deducatur loco pauperum et miserabilium personarum a quibus dominus nichil exigi voluit... (Compte du subside de la châtellenie de Thonon, 1414.)

1418. — Recepit a Nycodo de Taramon, quia inculpabatur cambiasse decimariis unam gerbam tempore messium, 18 s. (Compte de la châtellenie de Thonon, 1418-1419.)

1420. — Recepit a Joh. de Plano campo, inculpato falcasse de quodam suo prato quod erat barratus. (Compte de la châtellenie de Thonon, 1420-1421.)

1420. — Recepit a Guichardo Braczardi, pro affranchimento et liberatione taillie debite pro certis rebus et possessionibus que quondam fuerunt Joh. Curcel, hominis quondam tailliabilis domini dicte castellanie Thononii, per dominum dicto Guichardo et suis heredibus et successoribus affranchitis et liberatis a dicta taillia, sub et pro antiquis censibus et serviciis pro 2 sol. geb. veterum perpetuo annuatim solvendis domine. (Compte de la châtellenie de Thonon, 1420-1421.)

1422. — Recepit ab Ansermeto de Plantelles, marciato per domimum judicem, pro eo quod inculpabatur fregisse manum domini appositam in bonis Jaqueti de Lenversin, 3 fl. *(Ibidem, 1422-1423.)*

1424. — Recepit a Petro Escofferii, alias Clopet, de Valle Alpensi, eo quod vache sue fuerunt saysite et barrate in Bonavilla, et ipsas ultra barram a dicto loco levavit, 30 sol. *(Ibidem, 1424-1425.)*

1424. — Recepit a Petro Cholen, de Revroz, eo qui inculpabatur posuisse ligna sua super cimisterium, ultra voluntatem parrochianorum, videlicet 6 s. (Compte de la châtellenie de Thonon, 1424-1425.)

1425. — Cum Johanneta Bessy, relicta Jaquemeti de Verneto, de Pimbertier, in parrochia [de Valier], mulier tailliabilis prelibati domini nostri emerit perpetue possessiones designatas in quodam publico instrumento inde recepto per Pet. de Morsiaco, de Brenthona, notarium, laudato et retento sub a. d. 1420... 24 martii...; hinc est quod dicta Johaneta... decessit ab humanis nullis heredibus superstitibus, propter quod ob mortem ipsius bona mobilia et inmobilia ipsius Johanete sunt excheuta domino nostro antedicto, et de quibus bona immobilia de jussu et precepto dicti castellani fuerunt ante parrochialem ecclesiam de Valier, ubi consuetum est pro interesse domini preconizare, preconizata fuerunt per Jacobum Botollier, mistralem dicti loci, per modum qui sequitur : Anno quo supra et die 5 mensis marcii, fuit cridatum ante parrochialem ecclesiam de Valier quod si quis vellet accipere vel albergare hereditatem Johanete Bessy... quod veniat ad castellanum, et plus offerenti expedietur; ad quam hereditatem adhipiscendam nullus se obtulit aliquid daturus preter Joh. Chivallier, de Vallier, qui se daturus obtulit 5 flor. de introgio unacum usagiis pro dicta hereditate debitis...; die 12 mensis predicti, fuit cridata dicta hereditas... ad quam adhipiscendam nullus se obtulit aliquid daturus preter Johanodus de Verneto, de Pimbertier,

qui se daturus obtulit 9 fl. de introgio et 1 den. geb. de novo servicio; ... et die 19 mensis predicti, pro tercia et ultima fuit preconizata dicta hereditas... nullus se obtulit preter dictus Johannodus...; et tunc... dictus castellanus... in albergamentum purum, perpetuum simplex et irrevocabile dat... prenominato Johannodo... et hoc sub serviciis, usagiis et tributis acthenus pro dicta hereditate solvi consuetis, et hoc pro introgio 9 florenorum auri p. p. habitorum nomine domini nostri et sub serviciis, usagiis et tributis acthenus pro dicta hereditate solvi consuetis. Acta fuerunt hec publice apud Pimbertier, ante domum dicti Johanodi, albergatarii. (Compte de la châtellenie de Thonon, 1425-1426.)

1436. — Recepit a Stephano Cautardi [inculpato] removisse equum suum de pignore levatum Henrico Pillichet, mistrali Tulliaci. *(Ibidem, 1436-1437.)*

1439, 18 avril, Ripaille. — Commission donnée par Pierre Mouthon, prieur de Ripaille, à Nycod Collacti le jeune, de Bonne, notaire, pour remplir la charge de clerc et métral dudit prieuré dans la terre de Burdignin et dans les biens situés dans la châtellenie de Bonne : « Omnimodam potestatem conferentes servicia annualesque proventus laudemia et quecumque alia emolumenta dicto prioratu in eisdem officiis proventura et quomodolibet competitura exigendi et petendi, compositiones que tractandi ac alia negocia circa hujusmodi officia necessaria faciendi et gerendi ac per ceteros consimiles clericos et mistrales fieri consueverunt et debent, sub comoditatibus pariter et oneribus in eisdem officiis per alios clericos sive scribas ac mistralem nostros ultimo percepi et supportari censuetis..., ipse siquidem Nycodus... promisit... dicte clericature sive scribanie mistralie que officia bene et fideliter exercere... ». *(Turin,* archives de Cour. Protocole de Clauso, vol. 83, fol. 1.)

Preuve III

1365-1451. — Documents relatifs aux rébellions des basses classes contre les agents du prince, le clergé et la noblesse.

(Turin, archives camérales.)

1365. — Recepit a Joh. Plantalex, quia quemdam presbyterum verberaverat, 26 s. geb. (Compte de la châtellenie de Thonon, 1365.)

1369. — Recepit a Bertheto Cholers, de Trossier, quia contra Nycoletum de Arculingio, vicecastellanum Thononii, verba injuriosa habuit et manum ad gladium suum apponit, 3 fl. boni. *(Ibidem, 1369-1370.)*

1369. — Recepit a Joh. Bochaton, de Anthier, quia tumultum exmovit contra Perretum Raviodi et Aymonem Fornerat, consiliarios deputatos et electos apud Thononium et in tota parrochia ejusdem loci, 4 fl. b. p. (Suivent dix autres amendes de ce genre. Compte de la châtellenie de Thonon, 1369-1370.)

1372. — Recepit ab Humberto de Porta, de Thononio, quia maliciose contra Nycoletum de Arculingio, vicecastellanum Alingii et Thononii, officium curie exercendo, tumultum proclamavit, eidem dicendo coquart et alia verba injuriosa, 3 fl. b. p. et 8 s. geb. (Compte de la châtellenie de Thonon, 1372-1373.)

1372. — Recepit a Girardo de Clauso, de Tullier, quia familiaribus curie Thononii volentibus liberos de Thuiset suis demeritis capere, ipsos liberos tacite oculorum intersignis *(sic)* fugam facere fecit, 16 s. geb. *(Ibidem, 1372-1373.)*

1374. — Recepit a Mermeto Jailliat, de Thononio, quia Joh. Balli, de Drailliens, familliarem curie maliciose de pugnis percuxit, 4 fl. *(Ibidem, 1374-1375.)*

1374. — Recepit a domino Fr. de Greissie, quia animalia nobilium et comunitatis de Margencel depascentia in pascuis comunibus de Chersie sua auctoritate capi fecit per ejus familiares et in domo sua forti apud Thononium tenuerit per certum tempus redapta, 7 fl. *(Ibidem, 1374-1375.)*

1377. — Recepit a Guigone de Reyvro, olim familiarem curie Thononi, quia inculpabatur, existendo in dicto officio domini, quamplurimas acciones jurium domini exercuisse et celasse, necnon gentes domini indebite pretextu dicti officii opprimuisse et gravasse, 10 fl. b. p. *(Ibidem, 1377-1379.)*

1377. — Recepit a dicto Marchiandont, de Tuillie, pro verbis injuriosis dictis in personam castellani, 15 s. geb. *(Ibidem.)*

1381. — Recepit a Ruffo de Perreria, ... quia fecit plures extorsiones in parrochiis de Reyvro et de Valier, sub umbra Raymondi Fornerii, tunc familiaris curie, 4 fl. et dim. veteres. *(Ibidem, 1381-1383.)*

1381. — Recepit a dicto Johanne, condemnato per judicem in 3o sol. monete domini, pro eo quod dixit curato de Margencello, in presencia curie, quod ipse occidebat eum maletractando, quod cessit in prejudicium dicti curati, 15 s. monete domini. *(Ibidem, 1381-1383.)*

1385. — Recepit ab Aymone Sutore, de Ronsuaz, homine nobilium de Dunsilli, quia non fuit cum aliis hominibus dictorum nobilium in cavalcata cum banderia Thononii apud Sedunum, 4 s. 6 d.; ... Recepit a Joh. Escolaz, de Reyvroz, quia non secutus fuit banderiam domini apud Sionz, 12 sol. Recepit a Joh. Grey pro eodem, 9 sol. *(Ibidem, 1385-1386.)*

1390. — Recepit a Joh. Veteris, dudum mistrali Alingii ville, inculpato plures extorsiones in dicta mistralia fecisse et jura domini diversimode occultasse et celasse, 12 fl. vet. *(Ibidem, 1390-1391.)*

1391. — Recepit a Joh. des Espuiers, dicto Vinichat, inculpato gladium suum evaginasse et de eodem percutere attentasse Bertetum Cholerii, familiarem curie Thononii, 9 s. geb. *(Ibidem, 1391-1392.)*

1394. — Recepit ab Aymone Patuz, quia inculpabatur percuxisse curatum Alingii, 27 s. monete; a Joh. Balli pro eodem, 27 s. monete; a dicto Matriga, eadem causa 27 s. monete; a Petro Badelli, ipsa de causa, 27 s. monete. *(Ibidem, 1394-1395.)*

1394. — Recepit a Joh. Alardi pro injuria facta curato de Massongier, 18 s. *(Ibidem, 1394-1395.)*

1400. — Recepit a curato de Margencello, quia maliciose, tanquam rebellis contra mandata domini et ultra deffensionem Peroneti Blanchardi, familliaris curie Thononii, ibidem presentis et deffendentis, quosdam suos boverios... cum eorum roncinis et carruca exire fecit supra terram Perrissodi Brallardi, bladum dicti P. dapnifficando, 4 liv. 10 s. *(Ibidem, 1400-1401.)*

1413. — Recepit a Johanne Bonbat, de Dyvona, secretario domini, pro composicione... per dominum sibi... super eo quod inculpabatur quamplurimas pecunias recepisse et exigisse de litteris et scripturis in dicto suo officio per ipsum factis a pluribus et diversis personis, ultra quantitates sibi pertinentes, secundum formam et tenorem statutorum domini super moderatione

et taxa dictorum statutorum, 5oo fl. p. p. (Compte du trésorier général 59, fol. 112 v.)

1415. — Recepit a Michaudo Bonjonis, habitatore Thononii, quia inculpabatur dixisse maliciose castellano Thononii quod, si non ministraretur sibi justicia per dominum nostrum comitem, ipse iret ad imperatorem, 18 s. (Compte de la châtellenie de Thonon, 1415-1416.)

1422. — Recepit ab Aymoneto Canardi, alias Baudet, de Orsier, inculpato dixisse quedam verba injuriosa, videlicet 2 fl. 3 s. *(Ibidem, 1422-1423.)*

1432. — Recepit a Joh. Martini, de Antier, qui inculpabatur habuisse verba cum nobili Stephano d'Antier, domino suo, 18 s. *(Ibidem, 1432-1433.)*

1433. — Recepit a Petro Sacheti, Thoma Planchant et Humberto Baillivi, pro rixa habita cum nobili Amedeo de Flecheria, 4 fl. p. p. *(Ibidem, 1433-1434.)*

1451. — Recepit a nobili Guigona, uxore nobilis Petri de Anthier, inculpata dixisse verba injuriosa Peronete, uxori Petri Butiri, deducta quarta parte castellani, 12 d. gr. *(Ibidem, 1451-1452.)*

Preuve IV

1366-1440. — Amendes prononcées par le châtelain de Thonon et dépenses relatives à l'exercice de la justice.

(Turin, archives camérales.)

1366. — Recepit ab Aymone Mabilly, pro rixa habita contra Joh. de Filliez, in domo Humberti de Lunaz, ejus uxore, in puerperio jacente, 26 s. geb. (Compte de la châtellenie de Thonon, 1366-1367.)

1367. — Recepit a quodam magistro Johanne, lusore, quia quidam florenus falsus penes ipsum repertus fuit, 8 s. geb. *(Ibidem, 1367-1368.)*

1370. — Recepit a Rosseto, filio Stephani de Tallens, quia maliciose dixit Jaquemeto de Magnier quod erat rachex, 9 s. geb. *(Ibidem, 1370.)*

1370. — Recepit a Johanino de Spina, de Tullier, quia cursum aque de Carperel turbavit illis de Concisa, 6 s. geb. *(Ibidem, 1370-1371.)*

1371. — Libravit ad expensa Janini de Lona, latronis detenti et incarcerati apud Thononium 5 septimanis finitis die jovis 18 martii, qua die sententialiter fuit per villam virgis verberatus, nudus existens a corrigia superius, inde que per carnacerium eidem amputata dextera auricula et sinistra perforata cum ferro calido, et ab hinc verberando, fustigatus per carnacerium. *(Ibidem, 1371-1372.)*

1372. — Recepit a Broyseta, uxore Stephani Valet, de Concisa, quia quemdam anulum uxoris Aymonis de Antier, per ipsam inventùm, curie non revelavit, 15 s. geb. *(Ibidem, 1372-1373.)*

1372. — Recepit a Perreto Jovet, de Pessingio, quia quemdam terminum lapideum arando de suo loco removit. *(Ibidem.)*

1374. — Recepit a dicto Menion des Escofous, quia inculpabatur, molendo unam cupam avene cujusdam mulieris in molendino ipsius Menion, circa 1 quartum farine retinuisse, 18 s. *(Ibidem.)*

1374. — Recepit a Perreta, uxore Guerrici de Reyvro, pro adulterio commisso cum Perreto dou Chivalet, 3 fl. *(Ibidem, 1374-1375.)*

1374. — Recepit a Rod. Varini, quia quoddam capucium Martini Brillat, de Cervens, per ipsum inventum, curie non revellavit, 3 fl. et dim. *(Ibidem.)*

1374. — Recepit a Peroneta, relicta Mermeti Bussiliat, de Thononio, quia ministrator Stephani filii sui et dicti Mermeti ac bonorum suorum, absque inventarii refectione se investivit, 3 fl. *(Ibidem.)*

1374. — Recepit a Nicodo Reynaudi, quia temere denunciaverat contra Joh. de Domo Alta quod de terra ipsus Nicodi ultra terminos foderat, quod probare non potuit, 10 s. *(Ibidem.)*

1377. — Recepit ab Aymone Mabilli, de Tullie, quia ejus filius inculpabatur una cum quibusdam aliis filiam dicti Pront, de Magnie in domo ejusdem Aymonis, ipsa invicta et de nocte, carnaliter cognovisse, 30 s. geb. *(Ibidem, 1377-1379.)*

1377. — Recepit a Johanne dicto Merlin, de Thononio, sutore, quia inculpabatur una cum quibusdam ejus complicibus quamdam fenestram camere cujusdam mulieris vocate Camusa de nocte fregisse infra que intrasse necnon et ipsam mulierem carnaliter cognoscere attentasse, 3 florenos b. p. *(Ibidem.)*

1377. — Recepit a Joh. de Platea, de Chasses et dicto Guion, quia pisces vendiderunt et extra mandamentum Thononii extraerunt absque ipsos in Thononio presentando, ut moris est, penas propter hoc imponitas committendo, 9 s. geb. *(Ibidem.)*

1377. — Recepit ab hominibus comunitatis de Margencello, quia eorum bestie dampnum dederant in pascuis illorum de Marcla, 15 s. geb. *(Ibidem.)*

1377. — Recepit a dicto Chamba, quia matrem sue uxoris de pede in ventro percuxerit, 6 s. geb. *(Ibidem.)*

1379. — Libravit... pro Joh. Grangie, locumtenenti Thononii, pro expensis per eum factis eundo de Thononio apud Lompnam cum 2 equis et 1 valleto,.. pro execucione facienda de rebus et bonis mobilibus Johannini de Moyriaco, notarii quondam, qui contractus usurarios exercuisse dicebatur... necnon pro emendo certam quantitatem mutonum pro provisione hospici, 10 s. gr. tur. *(Ibidem, 1379-1380.)*

1380. — Recepit a Petro de Anthie et Martino Martini ipsorum et nomine comunitatis de Anthie, quia animalia illorum de Chessey erexerunt a pascuis de Anthie, in quibus illi de Chessez dicebant se jus habere pasquerandi, 4 fl. auri vet. *(Ibidem.)*

1380. — Recepit a Beatrisa, uxore Falquoneti de Tulier, quia Jaquemetum, relictam Reymondi Groignieti, per cheinciam maliciose arripuit, 8 s. monete domini. Recepit a dicto Jaquemeta, quia Beatrisiam uxorem Falconeti de Tulier verbis insultavit et eidem dixit : adultera, ruffiana, preveressa. *(Ibidem, 1380-1381.)*

1381. — Recepit a Perreto de Lonna, condempnato per judicem in asisiis nuper ibidem tenutis in 2 florenis auri vet., quia per inquisicionem in eum factam dixerat Aymonodo Generodi : quid fatis hic, latro, vade ad domum tuam et ibi, invenies unum latronem; remissis sibi per dominam 2 partibus dicte condempnatione, de gracia speciali, quia est homo domini de Lona, ut per litteram domine... datam Aquiani die 20 januarii 1381, 9 s. monete domini. *(Ibidem, 1379-1380.)*

1381. — Recepit a Mermeto Mistralis, de Coponay, mercerio, condempnato per judicem pro eo quia imposuit penam 10 sol. mon. cuidam

judee, uxore Aquineti judei, ut se compareret et presentaret in ala fori Thononii coram merceriis, juridicione domini abutendo et sibi appropriando, 40 s. monete domini. *(Ibidem,* 1381.)

1382, 14 janvier. — Recepit a Mermerio de Chillier, genere Stephani Valet, de Concisa, condepnato in 60 sol. monete domini pro eo quia dixit Perrerio Penta, de Tulier, ipso presente : ego suponam, uxorem tuam ; et ipsam cepit per ulnas, volens ipsam osculari, remissa sibi medietate dicte condepnacionis per dominum, ad ipsius supplicationem. *(Ibidem,* 1381-1383.)

1386. — Bona de Borbonio, comitissa Sabaudie, dilecto castellano nostro Alingiorum et Thononii vel ejus locumtenenti, salutem. Intelleximus, relacione dilecti Pugini, clerici curie nostre locorum predictorum, quod, deffectu loci proprii in quo subditi nostri locorum ejusmodi evocari, citari vel assignari valeant, ymominus assisie nostri judicis Chablaysii licite diffiniri, jura nostra et subdicionis predictorum non modice disperduntur, super quibus requisite proinde in ala nostra Thononii bancham et locum proprium in quibus populares subdicti assignentur, abinde ad utilitatem rei publice sicut convenit construi cupientes, tibi... mandamus quatinus unam bancham seu operatorium,.. construi facias et permittas in aliquo dicte nostre ale loco... super condepnacionibus, composicionibus et concordiis faciendis in castellania memorata. Datum Rippallie, die 17 sept. a. d. 1386... — Libravit Johanni Trabichet, carpentatori, habitatori Thononii, pro tachia sibi data faciendi... dictam bancham in ala fori Thononii cum 2 cameris, 1 archiscanno, 1 magno scanno a parte anteriori, forratis de postibus ab utraque parte, inclusis precio 4 grossarum peciarum quercus pro gietis et expensis 5o dierum quibus dictus carpentator vacavit ad predicta facienda... 19 flor. auri p. p. *(Ibidem,* 1386-1387.)

1389. — Recepit a Joh. Clementis, quia se juvit ad ducendum quandam navem oneratam frumento extra mandamentum Thononii, ultra cridas domini, 9 s. monete. *(Ibidem,* 1389.)

1389. — Recepit ab Amedeo Michaelis, macellario, quia fuerat consenciens in ponendo quandam pactam lingiam seu torchionem subtus lombos cujusdam caprioli venditi in hospitio domine nostre Sabaudie comitisse, 45 s. monete domini; recepit a Mermeto dicto Brigant, macellario, quia posuerat torchonum in predicto capriolo, 6 fl. p. p. *(Ibidem.)*

1389. — Recepit a Guillelmo, famulo Francisci Chivalit, inculpato comisisse adulterium cum quadam meretrice, 27 s. monete. *(Ibidem,* 1389-1390.)

1396. — Recepit a Berteto Sordat, pro parjurio per ipsum commisso, 27 s. monete. *(Ibidem,* 1396-1397.)

1396. — Recepit a Mermeto Poentura, quia mater sua se suspendit, 3 fl. p. p. et 9 s. monete domini. *(Ibidem.)*

1399. — Recepit a Joh. et Nicoleto Machillier, quia extraxerunt quemdam palinum plantatum per Aymonem d'Antier in aqua d'Ancion, 9 s.; recepit a dicto Aymoneto de Antier quia plantaverat dictos pallinos in dicta aqua, 9 sol. *(Ibidem,* 1399.)

1402. — Recepit ab Aymoneto Betrina, de Lunagio, inculpato clausisse et sibi appropriasse circa 12 pedes latitudinis et circa longitudinis de pascuis comunibus dicti loci. *(Ibidem,* 1402-1403.)

1406. — Recepit ab Anthonia, uxore Jaquemeti de Gresiaco, quia dixit in furno Thononii quod Petrus Luyserdi, notarius, compilaverat unum falsum instrumentum. *(Ibidem,* 1406-1407.)

1406. — Recepit a Petro Grisodi, quia conquestus fuit de Perreto

Charbon, homine et justiciabile domini nostri in manibus domini Codree, 18 s. *(Ibidem.)*

1407. — Recepit a Nycoleto Mandrici, quia posuit unum crapaudum in putheo de Marg, 6 fl. et 9 s. monete. *(Ibidem, 1407-1408.)*

1409. — Recepit a Thoma La Parez, quia inculpabatur cepisse biczachias cuidam mendicanti, 9 s. et 3 fl. p. p. *(Ibidem, 1409-1410.)*

1409. — Recepit a Stephano Brotier, pro penis per ipsum commissis negando Deum, 18 s. *(Ibidem.)*

1411. — Libravit pro pastu... Janini ly Ardiz, de Canz in Normandia, et Janini Mirissat, 42 dierum quibus in castro Alingii novi carceribus steterunt mancipati pro certis latrociniis per ipsos perpetratis...: condempnati ad ponendos in scala, verberandos et fustigandos et ad amputandum auriculam dicti J. ly Ardi, 10 d. ob. gr.; libravit ad expensas 5 familiarium curie, qui vacaverunt 3 diebus jovis fori continuis ad verberandum... dictos latrones, secundum tenorem sententiarum per villam Thononii, coram populo, remissa dicto J. lo Ardi amputatione dicte sue auricule... per dominum, de sua libera voluntate, ad preces illustrium dominarum sororum ejusdem domini. *(Ibidem, 1411-1412.)*

1415. — Recepit a Stephano Magnini, habitatore burgi Rippe Thononii, quia removit quemdam capellum ad plumam Hugoneto Caresmentrant, 4 s. 6 d. *(Ibidem, 1415-1416.)*

1417. — Recepit a Petro de Altavilla, fabro Thononii, pro eo quod ipse dixit, in foro publico Nyviduni, quadam die, maliciose Peroneto Chavagnier quod ipse non erat bonus nec legalis mercator, 7 fl. 6 s. *(Ibidem, 1417-1418.)*

1418. — Recepit a Perrodo Bochardi, de burgo Rippe Thononii, eo quod rebellaverat contra castellanum qui ipsum P. ponere volebat in castro Thononii, pro quibusdam penis per ipsum spretis, clamando franchisias, rebellionem contra dictum castellanum committendo, 7 fl. 6 s.; Recepit ab Anthonio Lanczon, Thononii, pro quod noluit facere fortem castellanum ad ponendum dictum Perrodum Bochardi in castro... 3 fl. 9 s. *(Ibidem, 1418-1419.)*

1419. — Recepit a Mermeto Morelli, burgense Thononii... inculpato vendidisse vinum ad tabernam in mense maii, nuper lapso, quo mense bannum domini venditur, ibidem penas super hoc edictas comittendo, 7 fl. cum dimidio. *(Ibidem, 1419-1420.)*

1420. — Recepit ab Aymone Gachet, de Traramoncio, eo quod inculpabatur removisse Mermeto Romonet in ludo, 9 s.; recepit a Mermeto Romonet, inculpato dicisse Aymoneto Gacheto injuriam in ludo, 9 s. *(Ibidem, 1420-1421.)*

1422. — Recepit a Girardo dou Fay, qui concordavit in presencia domini judicis pro eo quia inculpabatur dixisse injuriose Petro de Prato, de Lulino, leprose, 11 fl. 3 s. *(ibidem, 1422)*; recepit a Martino Michaudi, pro eo quod inculpabatur dixisse Girardo dou Fay quod ipse erat hereticus, 14 s. monete domini. *(Ibidem.)*

1423. — Recepit a Petro Genex, Mermeto Fornerii, tornerio, pro quodam clama contra eundem facta ad instantiam regis merceriorum eo quia venderat ciphos fuste in foro Thononii absque ipsius regis licencia et aliorum merceriorum, 6 s. *(Ibidem, 1423.)*

1424. — Recepit a Petro Taboret, de Chessel, eo quod inculpabatur lusisse cum dassillis, et juraverat non ludere, 9 s. *(Ibidem, 1424-1425.)*

1424. — Recepit a Joh. Vuenoz, de Trossier, eo quod ejus uxor fuit capta in adulterio cum Michaudo Pactot, 2 fl. 3 d. gr.; recepit a Johaneta,

relicta Petri Mussat, de Trossier, nunc uxore Aymonis Chautemps, eo quod inculpabatur retraxisse Johanetam ejus filiam, uxorem Joh. Vuenoz, cum aliquibus mobilibus ipsius Johannis, 15 s.; recepit a Michaudo de Verneto, alias Pacot, eo quod inculpabatur commisisse adulterium cum uxore Joh. Vuenoz et ipsam extra patriam detraxisse ultra voluntatem ejus viri, 4 fl. 6 d. gr. *(Ibidem, 1424-1425.)*

1424. — Recepit a Petro Maruglerii, de Tullier, eo quod inculpabatur mutuasse unam mensuram vini vocatam sestiere ultra voluntatem uxoris Fr. de Ardone et ipsam mensuram recusabat reddere, et allegabat ipsam esse suam, quod fuit repertum de contrario, 7 fl. 6 d. gr. *(Ibidem.)*

1425. — Recepit a Joh. Racet, de Ronsia, eo quia lusit cum daxillis ultra cridas inde factas, 9 s. *(Ibidem, 1425-1426.)*

1425. — Recepit ab Hugone de Ponte, de Marclau, pro eo quod ipse dixit Petro Robel, de Concisa : « tu es fil de putans », et hoc maliciose, 18 s. *(Ibidem, 1425-1426.)*

1434. — Recepit a Petro Vani, de Yvorea, pro verbis habitis cum quadam muliere, vocata Caterina Bella, filia comuni. *(Ibidem, 1434-1435.)*

1434. — Composiciones facte in assisiis publicis per venerabilem dominum Jacobum Rosseti, legum doctorem, judicem Chablaysii et in Gebennesio. (Inventaire partiel de la ch. des c. de Savoie 177. Le juge tint cette année ses assises à Saint-Brancher, Saillon, Conthey, Saint-Maurice, Aigle, Villeneuve, la Tour de Peilz, Evian et Thonon.)

1436. — Franciscus de Thomatis([1]), juris utriusque doctor, et miles, consiliarius et presidens generalium audienciarum Sabaudie... pro sumptibus factis propter audiencias hujus anni 1436... pro faciendo conduci libros meos et vestes ex loco Margarite usque Aquianum, 11 fl. 10 gr. (Compte du trésorier général 81, fol. 340); sequntur librate facte per B. Chabodi, thesaurarium, pro expensis egregiorum virorum dominorum presidentis et doctorum audienciarum a die 27 incl. mensis aprilis a. d. 1436 usque ad diem ultimam mensis junii exclusive, anno eodem. Et primo, libravit Ruffo Machillier, hospiti Albe Crucis Thononii, pro expensis domini Fr. de Thomatis, presidentis, cum 4 personis, ipso incluso, domini Secundini Nataz cum totidem personis et equis, domini Glaudii Martini cum 3 personis et 3 equis factis in domo dicti Machillierii a die 27 incl. mensis aprilis usque ad diem 14 mensis maii excl., qua die recesserunt apud Aquianum pro audienciis ibidem tenendis, computatis pro qualibet persona et equo 4 d. gr. pro die qualibet, inclusis 2 fl. pro bella chiera hospiti, 60 fl. 8 d. gr., facto computo de dictis expensis cum dicto hospite per Hugonem de Vallata, forrerium domini; libravit Johanni Joly, hospiti Falconis, pro expensis 3 personarum et 4 equorum domini Baudreni de Grangiaco, domini de Chassey, quia dictus dominus Baudrenus comedit in domo domini prioris Thononii spacio 16 dierum inceptorum et finitorum ut supra, quibus stetit cum dictis auditoribus in audienciis, computato pro die ad racionem 4 d. gr. ut supra, 18 fl. 8 gr. (Compte du trésorier général 81, fol. 381 v. Les magistrats se rendent ensuite à Evian où ils séjournent 48 jours.)

1437. — Recepit a Petro de Regnens, inculpato permisisse ludere in ejus domo ultra statuta. (Compte de la châtellenie de Thonon, 1437-1438.)

1440. — Recepit a Johanneta Laureyna, pro rixa per eam habita cum quadam meretrice. *(Ibidem, 1439-1440.)*

([1]) Franç. de Thomatis avait été nommé à cette haute charge de président des audiences générales le 25 juin 1433, aux appointements de 200 ducats, portés à 240 deux ans après.

Preuve V.

1371, 25 mars. — Contrat passé avec Jeannot Crusilet, de Grandson, tailleur de pierre, pour les travaux de Ripaille.

(Turin, archives de Cour. Protocole Genevesii 101, fol. 68 v.)

Anno 1371, indictione 9, die 25 mensis marcii, per hoc presens instrumentum etc. [notum sit] quod Johannes de Orliaco, domicellus, nomine domini nostri comitis et pro ipso dedit ad tachiam et precium arrestatum Johannodo Crusilet, de Grandissono, lathomo, presenti et volenti, etc., omnes lapides de taillia necessarias in omnibus et singulis hostiis et fenestris tam parvis quam magnis panti muri qui fiet et fieri debet in domo domini nostri comitis de Rippaillia, tam in salis alta et bassa quam cameris et tornellis, quolibet hostio 4 pedum comitis de latitudine et de altitudine 7 pedum, et qualibet fenestra de 8 pedibus de altitudine et 4 pedibus de latitudine, omnibus fenestris cum uno pilari et croiseria, prout videbitur fiendum magistris operis, et duo hostie salarum basse et alte de latitudine et altitudine prout ordinabunt dictus Johannes de Orliaco et dominus Guillelmus de Roverea. Et hec omnia precio pro singulo hostio et qualibet fenestra, uno juvante alterum, 4 florenorum auri boni ponderis, computatis 5 franchis pro 6 flor. auri. Item, omnes lapides de taillia neccessarios in omnibus charforiis in dicto panto neccessariis, precio pro singulo charforio uno juvante alterum 7 flor. auri et ponderis predictorum et etiam choudanas dictorum charforiorum, exceptis charforis salarum et 2 camerarum paramenti quorum mantellos facere debeat de thovis scisis et alios mantellos omnium aliorum charferorum de plastro, prout fuerit opportunum. Et predicta hostia, fenestras et charforia reddet facta et dictos lapides et thovos implicatos prout sibi et magistris operis videbitur. Item, actum est quod debeat facere dictus Johanodus duo angleria sive chantenées dicti panti et lapides scisos neccessarios in eisdem, quolibet anglari pro 5 flor. auri et ponderis predictorum... Et dictus Johanodus promisit... predicta operagia fideliter legaliter et benefacere et implicare ut supra hinc ad Carnisprivium novum proximum et dicta operagia facta et implicata reddere hinc ad dictum terminum ad dictum duorum latomorum, unius videlicet electi pro parte domini nostri comitis et alterius pro parte dicti Johanodi. Et ultra predicta, dictus Johannes sibi promittit facere dari per dominum modium frumenti et dimidium modium vini. Actum Thononio, in domo domine Luce de Balma, in logia nova, presentibus Johanne Ravaisii et Guillelmo de Lucingio, domicello, magistro Jacobo, carpentatori et Johannino de Champeaux, testibus.

Preuve VI

1371-1374 et 1377-1378. — Comptes de Jean d'Orlyé pour la construction du château de Ripaille.

(Turin, archives de Cour. Réguliers delà les monts, chartreuse de Ripaille, mazzo da ordinare. Rouleau original sur parchemin. Les chiffres précédant chaque paragraphe ont été ajoutés pour faciliter les citations.)

1. Computus Johannis de Orliaco, domicelli, rectoris et commissarii per dominum nostrum Sabaudie comitem ordinati super et pro facto constructione que domus domini vocate de Ripaillie, per dominum de novo fundate, site juxta forestam Rippaillie subtus Thononum prope lacum, de receptis et libratis factis per ipsum Johannem seu alium pro eodem, occasione predictorum, a die nona inclusive mensis aprilis anno Domini 1371, qua die fuerit data seu facta prima tacheria magistro Jacobo de Melduno, carpentatori, prout et de qua mencio fit plenius inferius in libratis, quamvis super et pro premissis semper melius ordinandum vacasset antea dictus Johannes cum pluribus aliis per multos dies, septimanas et menses, usque ad diem primam exclusive mensis junii anno Domini 1374, videlicet de tribus annis integris, undecim septimanis et sex diebus, receptus apud Chamberiacum, presentibus *(sic)* Andrea Bellatruchi, thesaurario generalem *(sic)* Sabaudie, et Anthonium Barberii de Chamberiaco, magistros et auditores computorum Domini, per Petrum Magnini de Chamberiaco, clericum domini, examinatus que per dictum Anthonium Barberii die 11 mensis januarii anno Domini 1374. Qui Johannes de Orliaco juravit ad evangelia Dei sancta bene et fideliter computare de omnibus et singulis receptis et libratis per ipsum, racione predictorum ediffciorum factis.

. .

2. Summa totius recepte hujus computi: 104 l., 4 s., 4 den. Lausann.; 189 l., 19 s., 10 den. gebenn. veteres.; 2726 floren. auri 10 den. gross. turon. boni ponderis; 2310 floren. auri boni ponderis veteres et 2198 franch. et dimidium auri.

3. De quibus libravit in et pro constructione et domificiis supradicte domus seu manesii domini de Ripaillia, per dominum ordinati fieri prout superius in titulo et hic et inferius in libratis computi presentis continetur, et eciam per modum declaratum in primo et secundo folio cujusdam libri seu papiri scripti manus Guillelmi Genevesii, secretarii domini, super ordinacione quadam facta per dominum de et pro dictis domificiis fiendis, et super multis receptis et libratis tacheriis seu convencionibus et pactis et confessionibus de recepta factis per multos magistros et alios operarios laborantes in et pro predictis: qui liber seu papirus est inferius in libratis, specificis et particularis redditus et pluries designatus, cujus ordinacionis domini scripte in dictis primo et partim secundo foliis ipsius libri; tenor seu series sequitur in hunc modum :

4. LA FUSTERIE NECESSAIRE AU PREMIER PANT DE LA MAISON DE RIPAILLE.

5. Premierement, 14 piles de chanu pour la sale dessouz qui sunt ja tailliés au bosc de Fillie, et coustent de tailler et de escarrer 17 libr. 10 s. lausan.

6. Item, pour 12 filieres de 32 piez de longueur et de 2 piez de grosseur, et pour 12 chapiteaux, et chascune piece 8 solid. laus., valent 9 livr. 13 s. lausan.

7. Item, 600 traz chascun de 34 piez de long et 1 pié et 4 dois de gros, pour traver tout le maisonemant, chascun tra 2 s. 6 d. Lausan., valent 75 libr. Lausan.

8. Item, 18 filieres, 18 chapiteaux pour la loge basse, chascune piece 2 s. lausan., valent en somme 3 lib. 12 s. laus.

9. Item, pour 160 traz qui se metront es loges dessoz, chascun de 20 pieds de long et d'un pié de gros, chascun 18 den. lausan., vaulent en somme 12 libr. Lausan.

10. Item, 18 filieres et 18 barrieres pour la loge dessus, chascune piece de 24 piez de long et d'un pié de gros, chascune piece 18 d. laus., valent en somme 54 s. Lausan.

11. Item, 150 chivrons pour la loge dessus, chascun de 28 piez de long et d'un pié de gros, chascun pour 2 s. laus., valent en somme 15 libr. Lausan.

12. Item, 24 panes pour mettre sur touz les murs pour recevoir le toit, chascune de 32 piez de long et de 1 pié de grosseur, chascune piece 2 s. lausan., vaulent en somme 2 libr. 8 s. lausan.

13. Item, pour 14 tiranz qui se metront en la sale aute, chascun de 70 piez de long et un pié et demy de gros, chascun pour 12 s. laus., vaulent en somme 8 libr. 8 s. laus.

14. Item, 248 chivrons pour tot le maisonament de la sale, chascun de 50 piez de long et un pié de gros, qui cousterent chascun 2 s. 6 d. laus., vaulent en somme 36 lib. laus.

15. Item, 140 liernes pour mettre entre lesdits chivrons, chascune de 30 piez de long, 1 pié de gros, chascune 18 d. laus., vaulent en somme 10 lib. 10 s.

16. Item, 16 dozeynes de panes pour faire les braies dou maisonament qui seront aussi grans et aussi gros comme les chivrons dessusdits, et costera chascune piece 2 s. 6 d. laus. et chascune dozene 30 s. valent en somme 24 libr. lausan.

17. Item, 200 pieces de bosc pour porter et recevoir tout le toit dou maisonamant, chascune piece de 40 piez de long et un pié de carreure et costera chascune 2 s. 6 d. laus., vaulent 25 libr. lausan.

18. Item, 800 dozeynes de lates pour tot le maisonamant, qui seront de 30 piez de long et costera chascune dozeyne 2 s. laus., valent en somme 80 libr. laus.

19. Somme des dictes parcelles 321 libr. 12 s. laus. qui vaulent à florins 482 flor. 2 den. obole grosse tournois.

20. Item, pour emploier 600 traz, 400 dozeines de poz.(¹), 12 pilles et plus se plus en y fait besoing, les lindes et les manteaux de touz les char-fours, filieres et chapiteaux et totes les autres chouses de fusterie necessaires au maisonamant dessouz.

21. Item, faire les ramieres de la sale aute et la chambre monseigneur dessus et les diz traz et les chivrons et totes les autres fustes qui s'y emploiront bien planer, bordoner(²), lanceir(³) et joliement ouvrer et liteller jusques au covrir.

22. Item, emploier 200 traz es chambres autes et faire toute la ramere jusque à la coverture.

(¹) Variante : potz. Ce contrat se trouve reproduit une seconde fois au milieu du compte.
(²) Variante : borduner.
(³) Variante : lanceier.

23. Item, faire les loges dessouz et dessus et fronir de tout ovrage, c'est à savoir de traz, de barrieres de filieres, de chivrons et toutes autres choses necessaires de fuste.

24. Item, faire les corteises, les huys, les fenestres et le grand pourte qui seront necessaires au premier pant de ceste maison quant à la fusterie.

25. Item, emploier 710 milliers d'enceulo par tout le toit de ceste premier pant.

26. Item, faire deux enginz pour lever les grosses pieces du bosc, paier et pourveoir les cordes qui seront necessaires pour les dictz engins et generalement toutes les autres chouses de fusterie et de ovrage de chapuyserie necessaire en ceste premier pant jusque à perfection et que l'en puisse rendre le ovrage de toute chapuyserie de ceste pant perfect et compli au dit et à la coignoisse de deus bons ovres chapuis esliz l'on par la partie Monseigneur et l'autre par meitre Jacques. Et toutes ces choses doit faire ledit maitre Jaque pour le pris de 752 flor. de bon poys.

PIESONE SEU PEDE MURORUM.

27. Et primo, libravit Johanni et Petro de Sancto Mauricio, fratribus, terraillionis, extrahentibus, crosantibus et facientibus piesonam seu podam necessariam pro fundandis et fiendis muris prime partis manesii seu domus Rippaillie predicte, continentem 94 teysias cursus vel in longum in quatuor pantis predicte prime partis et domificii jam ibidem facti, capientibus pro qualibet teysia dicte piesone seu pede latitudinis 5 pedum et 3 pedum profunditatis seu altitudinis, duobus grossis per formam et modum tachie seu convencionis et pacti factorum super hoc cum eisdem fratribus per dictum Johannem de Orliaco, de quibus stat instrumentum receptum per Guillelmum Genevesii...

28. Item, quia dictus Johannes de Orliaco, jacens infirmus in lecto, depressus infirmitate longeva, factus quasi totaliter impos corpore, tempus *(sic)* mortis appropinquans, adhuc tamen in eo cum bona loquela, memoria racione que vigentibus sub anime sue periculo dixit et retulit asserendo sic fuisse prout hic et inferius scribitur et legitur propter hoc libratum et solutum... 15 flor. 8 d. gross. boni ponderis.

29. Libravit in et pro factura et crosatura pedarum seu pyesonarum quatuor murorum factorum interius ex traverso dicti domificii.

30. Item, in et pro factura et crosatura pedarum seu piesonarum muri logie dicti domificii per totum longum.

31. Item, et pro factura et crosatura pedarum seu piesonarum sedium pilarium mureorum factorum intra dictum domificium.

32. Item et pedarum seu piesonarum latrinarum dicte domus Rippaillie... Et allocantur... 4 libr. 7 s. gebenn.

RIVUS NOVUS ET ALVEUS AQUE DESCENDENTIS DE SUBTUS ALINGIUM USQUE RIPPAILLIAM.

33. Libravit Mermeto et Jaquemeto de Quercu, mandamenti Rumilliaci, fratribus, carpentatoribus, livellatoribus et terraillionis, facientibus alveum seu terrallium sufficiens ac latum et profundum et per ipsum conducentibus et labi facientibus aquam descendentem de molendino sito subtus Alingium, quod a domino tenetur, usque ad domum et forestam Rippaillie, totam aquam rivuli vocatam de Lancion, per tachiam eis datam per predictum Johannem de Orliaco, de qua stat instrumentum receptum per G. Genevesii cujus tenor talis est: Anno Domini 1371, indictione 9, die 9 mensis aprilis, apud Thononium, in aula prioratus dicti loci, presentibus magistro Jacobo de Melduno, carpentatori, Johannino de Champeaux, burgensi Aquiani et Francisco Quinczon, famulo

Joh. de Orliaco, infrascriptis testibus etc., per hoc etc., [notum sit] quod dictus Johannes de Orliaco, domicellus, nomine domini nostri comitis, dedit et concessit ad tachiam et precium arrestatum Mermeto et Jaquemeto de Quercu, fratribus, de mandamento Rumilliaci, carpentatoribus et livelatoribus seu terraillonis, presentibus, volentibus et recipientibus, quoddam terraillium sufficienter latum et profundum quod capietur et incohabitur in quodam molendino sito subtus Alingium, quod tenetur a dicto domino nostro comiti, et durabit a dicto molendino usque ad domum dicti domini nostri comitis, que fiet juxta forestam Rippaillie, per quod terraillium dicti fratres facient, facere tenentur et debent discurrere seu labi totam aquam rivuli vocati de Lianczon usque ad dictam domum Rippaillie suis sumptibus et expensis, absque eo quod de aqua dicti rivuli aliquid extra dictum terraillium labatur seu effudatur; et hoc pro precio et quantitate 450 florenorum auri boni ponderis..., ita tamen quod idem dominus noster teneatur dictis fratribus ministrare terram et plateam per quas eis videbitur fiendum dictum terraillium et emendare dampnum si quod inferrent in bladis, vineis vel terris aliquorum hominum seu personarum quarumcunque pro dicto terraillio faciendo... obligando dicti fratres... dictam aquam labi facere continue ut supra per eundem usque ad dictam domum hinc ad festum proximum beati Michaelis... Et allocantur... in prima librata... die 20 mensis junii anno predicto 1371... 350 fl. b. p.

. .

ATTRACTUS LAPIDUM, CALCIS ET ARENE.

34. — Anthonius Championis, tanquam commissarius domini nostri comitis Sabaudie, dedit in tachiam et pactum et convencionem fecit Peroneto Vioneti, burgensi Melduni, quod idem Peronetus debet et tenetur, pepigit et convenit dicto Anthonio adducere et administrare, in platea domus Rippallie et circa, omnes et singulos lapides necessarios in muris edifficiorum dicte domus, preter tamen lapides de ruppe sive de taillia quos adduci facere debet a rippa lacus usque ad plateam dicte domus similiter et calcem et arenam necessarias in dictis muris adducere usque ad muros ut lathomi ordinabunt, et hec omnia suis sumptibus et expensis; item, tantam quantitatem lapidum et aliorum predictorum convenit idem Peronetus adducere ad dictum locum domus Rippaillie quod mille teysie muri possint fieri et perfici et ultra, si partibus placuerit; murus autem a fondamento usque ad primam trabaturam debet continere de spissitudine quinque pedes...; Item, debet habere dictus Peronetus et sibi solvere convenit idem Anthonius pro qualibet teysia muri predicti completa unum florenum cum dimidio auri boni ponderis sub antiquis signo et lege...

35. Tam pro tachia sibi data super edifficio domus Rippaillie quam raffurni per eum ibidem facti... videlicet 89 flor. auri boni ponderis, computatis 5 franch. pro sex florenis, 75 florenos veteres auri boni ponderis, pro dicta tachia domus et pro tachia raffurni predicti novies viginti duodecim florenos auri, ad racionem franchorum ut supra 50 flor. veteres auri boni ponderis et 4 franch. auri...

36. *Sur le dos :* Et est sciendum quod in quantitatibus retroscriptis includuntur 6 libr. tres solidos Lausan. et unus flor. boni ponderis liberati... dicto Peroneto Vioneti die 22 junii anno domini 1371, pro fiendis quatuor turribus nemoris seu fuste sine ferro quos sic opere durante manutenere debet domino et dimittere in fine operis.

LAPIDES TAILLATE EMPTE IN PERRERIA DE COPETO.

37. Libravit Perrodo Cru, de Friburgo, dicto Yenne de Friburgo et Stephano Goytrosii, de Copeto, perreriis, pro tresdecim milliariis octies

centum quinquaginta quatuor lapidibus ad taillandum emptis a dictis perreriis per dictum Johannem de Orliaco et per ipsos perrerios extractis et traditis in dicta perreria de Copeto, necessariis et implicandis in dicto domificio domus Rippaillie, ministrantibus et ministrare debentibus lapides necessarios ad tailliandum pro dictis domificiis domus Rippaillie, per tachiam eis datam per dictum Johannem de Orliaco vice domini et per ipsos perrerios susceptam, cum onere ministrandi in dicta perreria de Copeto lapides ad taillandum necessarios ut prius, scelicet quodlibet milliare dictorum talium lapidum precio 16 florenorum veterum... (par quittance du 12 janvier 1374).

CHARREAGIUM LAPIDUM TAILLATORUM SUPRADICTORUM ET CHARREAGIUM CERTE FUSTE.

38. Libravit Stephano Cochardi, burgensi Copeti, charreanti 13,314 lapides taillie de supradictis, a perreria de Copeto usque ad rippam lacus Copeti in pluribus et diversis particulis et multis mensibus... Et sic restant qui non apparent charreati 540 lapides taillie, qui vel eorum estimacio deducantur si charreati non reperiantur... [Libravit] 56 florenos auri boni ponderis quorum singuli sex valent 5 franchi auri et 9 s. genevois...

39. Libravit Martino de Chatanerea, Mermeto Greci, Hugoneto de Greneriis et Jaqueto Paludis, nautis de Copeto, recipientibus nominibus suis et aliorum sociorum suorum nautarum de Copeto, charreantibus 9324 de predictis lapidibus taillie et duas navatas nemorum de Credo(¹) et de Filier a rippa lacus de Copeto subtus et prope Copetum usque ad rippam lacus subtus et prope Rippailliam... 211 flor. auri (par quittance du 12 janvier 1374).

ITERUM LAPIDES EMPTI GEBENNIS ET PORTUS *(sic)* EORUMDEM.

40. Libravit magistro Colino, lathomo, habitanti Gebennis, pro precio unius milliari lapidum taillie emptorum die 24 septembris anno Domini 1371 ad opus dictorum domificiorum domus Ripaillie... 15 flor. boni ponderis ad 6 pro quinque franchis.

41. Libravit quibusdam nautis de Hermencia dictum milliare lapidum taillie charreantibus et portantibus cum navi a loco Gebennarum usque ad Rippailliam, facto pacto seu convencione per ipsum Johannem cum ipsis nautis die predicta 24 septembris anno predicto 1371 de charreando tot milliaria talium lapidum taillie quot volet dominus a dicto loco Gebennarum usque ad Rippailliam ad racionem 25 florenorum boni ponderis pro quolibet milliare, et ultra duos florenos semel de droliis pro magistro navis... 27 fl. boni ponderis.

42. Libravit quibusdam nautis Hermencie die 22 mensis octobris anno Domini 1371 pro charreagio quinque navatarum lapidum de Gebennis apud Rippailliam, que quinque navate continebant unum milliare pro tanto per eos charreatum, et quarum navatarum una erat de lapidibus pilarium necessariorum pro dictis domificiis domus Rippaillie... 25 fl. auri boni ponderis...

43. Libravit predicto Johanni Girodi, de Hermencia, naute et sociis ejus, mensis maii anno 1372, in exonerationem eorum que sibi debentur pro charreagio lapidum et fuste Filliaci et de Recredo a rippa lacus Copeti usque ad rippam lacus Rippaillie......

44. Libravit eisdem nautis Hermencie pro charreagio 4 navatarum nemoris seu fuste quarum navatarum due sunt de nemoribus de Recredo et alie due de nemore Filliaci... 15 fl. boni ponderis...

PERQUISITIO PERRERIARUM ET LAPIDES ESBATUTI.

45. Libravit dicto Malaignie, lathomo, perquirenti perrerias subtus

(¹) Variante : Recredoz.

maladeriam de ponte Fisterne et quibusdam hominibus secum et esbatentibus quosdam lapides in perreria de Copeto... 2 floren. boni ponderis.

ITERUM CHARREAGIA.

46. Libravit pluribus et diversis aliis nautis, charrotonis, bubultis et hominibus charreantibus... plurimas quantitates lapidum tovorum, grobarum et millioni necessariorum in dictis domificiis domus Rippaillie... 16 lib. 12 s. 4 den. gebenn.; 56 floren. auri boni ponderis; 8 franchos auri.

TRUFFI SEU TOU.

47. Libravit Aymmandi(¹), lathomo, habitanti Thononii, ministranti et ad provisionem ministrare debenti certam quantitatem tufforum seu de tous necessariorum et implicandorum in dictis domificiis domus Rippaillie, per modum et formam tachie sibi date... cujus tenor sequitur prout infra : Anno Domini 1371, indictione 9, die 3 mensis maii, in carreria publica... Johannes de Orliaco, nomine domini nostri comitis, dedit ad tachiam Anymando, lathomo, habitanti Thononii, provisionem et administrationem unius milliarii touorum bonorum mercabilium, receptabilium et sufficientium pro 25 florenis auri boni ponderis, computatis quinque franchis pro sex florenis; ita tamen quod dictus Anymandus teneatur ipsum milliare touorum reddere et adducere supra plateam domus Rippaillie suis sumptibus hinc ad sex septimanas proxime hodie inchoandas.......... Et solvit sibi de et pro tribus milliaribus tufforum seu touorum scelicet de uno milliare ad racionem precii superius in tachia declarati, quia reddidit ipsum milliare in platea juxta formam tachie, et de ceteris duobus milliaribus ad rationem 14 florenorum pro quolibet ipsorum duorum milliarium captorum in platea touerie sive portu...... [Libravit] 53 flor. boni ponderis.

48. Libravit Johanni dicto Lote seu Tabernarii, dicto Engleys et dicto Morserat pro 1525 tuffis et 70 berrotatis grobarum tufforum seu touorum emptorum ab eisdem pro tanto et implicatorum ad idem scilicet in dictis domificiis domus Rippaillie... 7 lib. 10 s. 5 d. gebenn. et 9 franch. auri.

RAFFURNI ET CALX EMPTA.

49. Libravit Peroneto Vioneti, de Melduno, facienti et facere debenti unum raffurnum in foresta domini de Rippaillia ministranti que et ministrare debenti in dicto raffurno sexcentum modia calcis, quodlibet modium pro novem solidis gebennensibus, ad implicandum in domificiis domus Rippaillie per modum et formam tachie... cujus tenor sequitur in hunc modum : Anno Domini 1371..., 14 mensis septembris..., Johannes de Orliaco, nomine domini nostri comitis, dedit ad tachiam Peroneto Vioneti, de Melduno, unum raffurnum in foresta Rippaillie, in situ in quo ibidem alium fuerit factum, ita quod, pro ipso coquendo, de minuto nemore dicte foreste et de quercubus dicte foreste pro fiendis appodiis in ipso necessariis dictus Peronetus accipere possit et debeat impune; dictus eciam Peronetus dare teneatur et debeat et ex nunc se daturum convenit dicto Johanni de Orliaco, nomine ipsius domini nostri, quoddam modium calcis bone et receptibilis precio novem solidorum gebennensium..., faciendo sibi solucionem usque ad quantitatem sex centum modiorum calcis, ad mensuram que fit et fieri debet et est consueta fieri de calce in ista patria, videlicet a villa Hermencie usque ad Melleream ita quod cum meliori consueta mensura que reperietur inter illos confines debeat idem Peronetus ipsam calcem mensurare et reddere et mensurare ipsam in loco raffurni predicti, ita eciam quod dictus Peronetus Vioneti debeat et teneatur reddere factum et coctum dictum raffurnum hinc ad sex septimanas proximas

(¹) Variante : Anymandi.

hodie inchoandas. Et dictus Johannes ipsi Peroneto Vioneti hinc ad dictum terminum sex septimanarum tradidisse et solvisse debeat et teneatur ducentos florenos auri......

5o. Sed, quia non apparet quod dictus Peronetus Vioneti predictam quantitatem calcis et alias quantitates calcis per eum venditas, partium quarum est hic et inferius allocantur, reddiderit ad plenum juxta formam convencionum factorum cum eodem, cogatur idem Peronetus si et melius fieri poterit, ad docendum de quantitate calcis per eum ministrata vel saltem prospectis muris factis et quantitatibus calcis habitis et emptis tam ab eo quam aliis, prout inferius, et implicatis in dictis muris, facta visitatione per probos in talibus notitiam habentes ad finem quod, si dictus Peronetus majorem quantitatem habuerit de pecuniis domini quam ascendunt quantitates calcis habite ab eodem, prout hic et inferius, illud domino restituatur et suppleatur, 192 flor. boni ponderis quorum singuli sex valent quinque franchos auri, item 5o flor. auri boni ponderis veteres, et 4 franchos auri.

51. Libravit eodem Peroneto Vioneti, de Melduno, facienti et facere debenti unum alium raffurnum in nemore domini de Rippaillia et exinde ministranti et ministrare debenti ducenta modia calcis, quolibet modio novem solidorum gebennensium... 68 franchos auri.

5a. Libravit Girardo Fabri pro certa quantitate calcis empte ab eodem... 5 franchos auri.

53. Libravit Mermeto de Flumine et Johanni Bonjour dicto Roillion, de Thonon, facientibus... unum raffurnum et in eo calcem ipsius ministrare... 36o flor. auri boni ponderis...

MURI.

54. Libravit Johannodo Crusillet, de Grandissono, lathomo, recipienti in exonerationem tachie sibi date per Anthonium Championis, vice domini, de faciendo muros domus domini de Rippaillia supradicte per formam dicte tachie... cujus tenor sequitur...: Anno Domini 1371, indictione nona, die mercurii ante festum Purificationis Beate Marie Virginis [26 février]... Anthonius Champion, tanquam commissarius Domini nostri Sabaudie comitis una cum domino preposito Montisjovis sibi ad hec pro parte domini similiter adherente, dedit ad tachiam pactum que et convenciones fecit Johanodo Crusillet, de Grandissono, lathomo, tunc presenti et volenti quod dictus Johanodus Crusilet debeat et teneatur fundare, incipere, mediare et terminare de arte sua lathomie omnes muros neccessarios in pallacio, magnerio (sic) seu domo quam construi facere intendit justa forestam Ripaillie dictus dominus noster comes, ... videlicet quod qualibet teysia muri contineat a fundamento usque ad primam trabaturam de spissitudine 5 pedum; a dicta vero trabatura usque ad secundam contineat 4 pedes de spisso (sic) et a secunda trabatura usque ad terciam sive tectum contineat tres pedes. Habeat similiter et habere debeat quelibet teysia muri completa novem pedes hominis communes et ad teysiam novem pedes hominis communes et ad teysiam novem pedum hominum communium teysietur totus murus, ita bene foramina et fenestre muri sicut si esset totus completus murus, et hoc pro precio qualibet teysia muri predicti unius floreni boni auri et legalis ponderis sub antiquis signo et lege, et sex cuparum frumenti et sea sextariorum vini ad mensuram Thononii semel in principio operis solvendorum dicto Johanodo, acto inter predictos similiter quod de lapidibus taillie quos implicabit dictus Johanodus in dicto muro sibi satisfiat de laboribus ad dictum lathomorum. Et de hiis fiendis et complendis per dictum Johanodum se constituerunt fidejussores... Peronetus Vioneti et magister Jacobus, carpentator, burgenses Melduni...

55. Item, facienti et facere debenti taillias seu taillanti lapides pro hostiis, fenestris et chafforiis dicte domus Rippaillie... per formam alterius tachie cujus tenor sequitur : ... Anno Domini 1371, indictione 9, die 25 mensis martii, fuerunt dati ad tachiam per Johannem de Orliaco... Johanodo Crusillet de Grandissono, lathomo, omnes lapides de taillia necessarii in omnibus et singulis hostiis, fenestris et charforiis tam parvis quam magnis panti muri qui fiet anno presenti in domo dicti domini nostri de Rippaillia, videlicet pro singulo hostio et qualibet fenestra, uno juvante alterum, precio 4 flor. auri boni ponderis, computatorum 5 franch. pro sex florenis auri et pro singulo charforio uno juvante alterum 7 florenis auri... Et predicta omnia debet reddere facta et implicata hinc ad Carnisprivium novum proximum......
[Libravit dicto Johanodo] 155 flor. 3 d. gross. boni ponderis et 159 flor. auri boni ponderis, veteres; 8 s. 11 d. geben., 99 flor. boni ponderis, 62 flor. veteres, 357 franchos auri, etc., etc. (Suivent d'autres paiements faits audit entrepreneur pour travaux de ce genre.)

MURI, EMTABLAMENTA ET PILARIA LOGIE BASSE.

56. ...Anno Domini 1371, ind. 9, die 26 mensis junii... Johannes de Orliaco... dedit ad tachiam... magistro Johanni Porret, de Noyon, lathomo, omnes muros necessarios in omnibus logiis bassis domus Rippaillie, quos muros facere teneatur dictus magister Johannes de grossitudine unius pedis cum dimidio ad manum et de altitudine tam infra quam supra terram 4 pedum predictorum ; item, omnia entablamenta lapidum de taillia necessaria supra dictos muros de uno pede cum dimidio de latitudine ; item, omnia pilaria supra dictos muros quot erunt necessaria in dictis logiis rotunda vel quadrata sicut videbitur magistro operis domus predicte usque ad quantitatem 80 vel 100 pilarium, quolibet pilari videlicet inclusis muris et entablamentis predictis pro precio et nomine precii arrestati 3 floren. auri...; ita tamen quod quodlibet pilare, tam in bassis quam capitalis, habeat 12 pedes de altitudine ad manum ut supra ; acto et convento inter ipsos contrahentes quod idem magister Johannes fecisse debeat et teneatur omnia pilaria necessaria in primo panto dicte domus per modum predictum hinc ad festum proximum Penthecostes : acto etiam quod omnem materiam neccessariam in omnibus predictis dictus Johannes debeat ipsi lathomo facere super platea dicte domus ministrari sumptibus domini nostri predicti...

SEDES PILARIORUM ET BOCHETI.

57. Libravit eidem magistro Johanni Porret, pro factura sedium pilariorum, bochetorum et murorum ad ponendum ipsos bochetos lapideos factos et ordinatos ad sustinendum filerias positas super pilis seu pilariis lapideis sustinentibus filerias positas subtus priores trabaturas seu traveysonas dicte domus Rippaillie... 4 l. 4 s. geben.

FORAMINA VOCATA O ET FOCARIA.

58. Libravit predicto magistro Johanni Porret, lathomo, facienti et facere debenti 2 magna foramina vocata ·O· operata arte lathomie per modum et formam tachie... cujus tenor sequitur...: Anno 1373..., 4 januarii, ... Johannes de Orliaco... dedit in tacheria dicto magistro Johanni Porret, lathomo, presenti, videlicet ad faciendum 2 fenestras carreature duorum ·O· in domo Rippaillie fiendas, quelibet continens circa 6 pedes ad manum dicti Johannis de Orliaco de appertura intus, precio 20 flor. de duobus...

59. Anno 1373... 4 januarii... Johannes de Orliaco... dedit in tacheriam... Johanni Porret... de faciendo in Rippaillia follarios 16 caminatarum lapidum cissorum... precio 30 franchorum auri...

60. Libravit dicto magistro Johanni Porret, lathomo, in exoneracionem tachie seu pro tachia data dicto magistro Johanni... pro portali incepto per eum in angulo logie dicte domus domini de Rippaillia, a parte foreste, pro capella ibidem construenda... 10 flor. auri b. p. veteres.

LATRINE.

61. Libravit Perrerio dicto Animand, lathomo, facienti et facere debenti 5 latrinas doblerias seu servientes in 5 cameris superioribus et inferioribus dicte domus... 45 fl. auri boni ponderis.

62. 1372, 9 septembre, Thonon... Johannes de Orliaco, concedit in tacheriam Perrerio Ynimandi, lathomo [Thononii] ... ad faciendum et murandum muros que faciendum 3 chantunatarum cujuslibet camerarum cortesiarum Rippaillie, videlicet illarum que sunt in dicto domo a parte lacus, videlicet subtus seu infra terram 2 pedum profundi et 2 pedum longitudinis usque ad bochetos fuste videlicet lapidum chilliorum et supra bochetos fuste fiant muri lapidum thouorum dimidii pedis et 3 digitorum largitudinis una cum meanis (?) infra, et dictus Johannes teneatur dicto Perreto lapides chilliorum in platea tradere et calcem necessariam in Rippaillia, et dictus Perretus tenetur residuum aministrare et facere fenestras subtus cameras predictas pro pingando (?) dictas cortesias et muros predictos imbochiare infra, et hoc teneatur et debeat facere infra nativitatem Domini proximum... precio 45 fl. auri.

GREA.

63. Anno 1371, ... 7 julii... Johannes de Orliaco... dedit ad tachiam... magistro Johanni de Belorena, de Parisius, lathomo, administrationem et provisionem omnis gree necessarie in tota domo et ediffîcio Rippaillia usque ad 200 modia gree, qui ipsam gream totam suis propriis sumptibus coquere trahere et aduci facere ad dictam domum, ipsam implicare in gradibus, parietibus, mediis plastris et aliis omnibus quibus voluerit rector operis dicte domus... quodlibet modium videlicet pro 15 d. gros. tur.... Et dictus Johannes sibi lathomo debet administrare grobas touorum et fustam necessariam pro pontibus et cindris et unum milliare cindulorum pro cohoperiendo domiculam in qua coquet et parabit gream predictam...

64. 1373, 24 décembre... Johannes de Bellorena... confitetur recepisse a dicto Johanne de Orliaco videlicet 98 l. 18 s. et 7 d. geben.... in exonerationem solucionum sue tacherie gree Rippaillie, de qua tacheria usque ad diem presentem dictus magister Johannes implicavit in domo Rippaillie 123 modia et 7 cupas gree...

EMPTIO FUSTARUM ET CHARREAGIUM...

OVRAGIA FUSTE.

65. ... Libravit magistro Jacobo de Melduno, carpentatori, facienti et facere debenti plurima et diversa domificia fustarum per modum declaratum plenius et descriptum in instrumento tachie dicto magistro Jacobo date per dictum Joh. de Orliaco... cujus tachie precium ascendit ad 1234 flor. auri 12 den. obol. gros. tur. boni et magni ponderis, de qua tachia stat instrumentum receptum per Guillelmum Genevesii, secretarium domini die 9 mensis aprilis anno Domini 1371, ... in hunc modum. (Suit le texte qui se trouve déjà au commencement du rouleau, nos 4 et suivants, sous l'article intitulé) :

LA FUSTERIE NECESSAIRE AU PREMIER PANT DE LA MAYSON DE RIPPAILLE...

GROSSA FERRAMENTA NECESSARIA.

66. ... Anno 1371..., 3 maii, in logia domus domine Luce de Balma, apud Thononium, presentibus Anthonio Bastardo, de Gayo, Johanne Bonjour

dicto Roillu, de Thononio, domicellis, Guillelmo dicto Gamot, marescalco domine nostre comitisse Sabaudie, Johanne Ruffini, familliari domini nostri comitis et Aymone Regis, de Burgis, botoillerio dicte domine nostre comitisse, ... Johannes de Orliaco... concessit ad tachiam et precium arrestatum Aymonerio [et] Amedeo Ferrarii, fratribus et Henrico de Visencie, ferrerio, habitatori de Divona, omnes et singulos angonos sive cardines, esparras, ferraturas fenestrarum, crochias, landerios, coquipendia et omnia alia grossa ferramenta necessarias et necessaria in tota domo dicti domini nostri comitis que fit in Rippaillia, exceptis serrailliis, clavinis, tachiis et aliis sutilibus et minutis ferramentis, quolibet quintali videlicet... ad pondus Gebennense pro 5 flor. auri boni ponderis et 4 d. gros...., convento inter ipsos contrahentes quod... Johannes predictus predicta omnia faciat et facere debeat recipi et ponderari in martineto dictorum ferrariorum, et ipsis receptis et ponderatis, ut supra dicti ferrarii debeant et teneantur facere predicta portari et charreari a dicto martineto usque apud Copetum suis sumptibus et expensis, et non ultra...

TACHIE SEU CLAVI, CROCHIE, CLAVINI FERRI ET ALIA FERRAMENTA ULTRA SUPERIUS ALLOCATA, TOLE FERRI ET BENDE CUPRI.

67. ...Libravit pro precio 8 duodenarum de stolis ferri ad cohoperiendum pomellos domus 8 fl. veteres.

68. ... Item libravit in empcione duarum bendarum cupri pro banderiis fiendis supra pomellos in dicta domo Rippaillie... 2 fl. veteres et 9 s. geb.

69. Item, libravit in empcione 7 duodenarum tolarum ferri estaigniatarum emptarum pro pomellis dicte domus Rippaillie cohoperiendis... 4 l. 14 s. 6 d. laus....

MANUOPERARII, REPARACIONES VIARUM ET PONCIUM, PANIS DATUS OPERANTIBUS AD CORVATAS.

70. Libravit pluribus et diversis manuoperariis, ... operantibus pro dictis domificiis domus Rippaillie, reparacione viarum pontium, pane dato pluribus operariis operantibus ad curvatam... et primo, die 25 mensis aprilis anno Domini 1371, libravit 11 hominibus qui transmutaverunt lapides, qui erant in locis in quibus fieri debebat poda muri domus predicte, vacantibus ad idem per unam diem et datum cuilibet ipsorum 11 d. geb.... 10 s. 1 d. geb....

71. Item, die penultima mensis junii dicto anno 1371, 48 hominibus extrahentibus per plures dies temporis preteriti pecias fuste de razello qui erat in rippa lacus, ... 37 s. 7 d. geb.

72. Item, dicta die penultima junii, pro pane dato 167 hominibus ducentibus 83 currus ad corvatam, sine sallario charreantibus 325 tuphos seu tous a toveria de Drailleins ad domum Rippaillie, datum cuilibet dictorum hominum 2 den. geb. pro pane, ... 27 s. 10 d. geb.

73. Item, die predicta penultima junii, pro pane dato 317 hominibus qui fecerunt ad corvatam sine alio salario viam pro eundo versus pontem Fisterne supra Dranciam pro charreando tuphos, ligna et gream, datum cuilibet homini 2 d. geb. pro pane, ... 52 s. 10 d. geb.

. .

74. Item, die 13 julii anno predicto 1371, 12 hominibus vacantibus pluribus vicibus et diebus temporis preteriti valentibus unam diem integram colligendo furonos seu perticas et riortas pro fiendis pontibus lathomorum, et removentibus terram ad situandum domificium fuste et alia plura facientibus, datum cuilibet eorum 12 d. geb., ... 12 s. geb.

75. Item, libravit die 25 dicti mensis julii quibusdam hominibus facientibus 40 cletas necessarios pro pontibus lathomorum, computata qualibet cleta 8 d. geb.... 26 s. 8 d. geb....

76. Item, libravit die 28 mensis novembris dicto anno 1371 et pluribus diebus precedentibus, 96 hominibus vacantibus et operantibus in extrahendo razellum de lacu et charreando fustam ejusdem super curribus ad dictam domum Ripaillie... 72 s. geb.

77. Item, libravit de mense aprilis 1372 quatuor hominibus expedientibus seu removentibus impedimenta et occupaciones existentes subtus logias pro fiendis podis seu piesonis ipsarum logiarum... 4 s. geb.

78. Item, libravit die 4 mensis maii anno 1372 magistro Johanni, terailliono et suis sociis pro curando 6 cameras inferiores dicte domus Ripaillie et ab eis removendo terram podarum murorum et cetera occupamenta et portando extra dictam domum Ripaillie... 8 fl. b. p.

79. Item, libravit die 26 mensis junii eodem anno 1372 magistro Johanni de Altoregno, terrailliono, pro eo quod terram que erat in sala et logiis domus Ripaillie que erat ibi posita, de pedis murorum extra salam et logiam portaverunt; item pro 6 crosis seu fossalibus sex pilarum dicte domus, ... 8 fr. et dimidium auri.

80. Item, libravit dicta die dicto magistro Johanni curando ayrile ut aqua veniret ad muros domus, ad que vacavit 4 diebus, ... 4 s. geb.

81. Item, libravit... Guioto Bergoygnon pro claudendo plura foramina foreste Rippaillie ne fenum vastaretur... 4 s. geb.

82. Item, libravit cuidam homini mundanti bezeriam... 12 d. geb.

83. Item... duobus hominibus extrahentibus terram de cortesiis Rippaillie... 2 s. geb.

DESTRUCTIO LOGIE THONONII ET CHARREAGIUM FUSTE IN RIPPAILLIA.

84. Item, libravit 3 carpentatoribus amoventibus logiam Thononii, tunc per eos destructam, datis cuilibet 2 sol. geb., ... 6 s. geb.

85. Item, libravit, eodem die, 4 hominibus portantibus fustam logie ante ecclesiam, capiente quolibet 9 den., ... 3 s. geb....

86. Item, libravit eodem die 15 hominibus reparantibus iter blacheriarum pro grea et thouis charreandis, capiente quolibet 10 d. g., ... 12 s. 6 d. g.

87. Item, libravit eodem die cuidam homini existenti cum quodam charrotono, adducenti cum suo curru lapides millioni pro parietibus, capiente per diem 10 d. geb., 20 s. 10 d. geb.

88. Item, libravit... dicto Leodet qui mundavit juvenes arbores Rippaillie, vacanti per 4 dies ad idem, datis eidem 7 d. g. per diem ultra expensas, ... 2 s. 4 d. geb.

89. Item, libravit, die 23 octobris eodem anno 1373, sexdecim hominibus extrahentibus terram de pedacione cortesiarum Ripallie et reparantibus rigolam pro aqua tecti fluenda et mondantibus logiam, ... 12 s. g....

90. Item, libravit die 20 novembris eodem anno 1373 sex hominibus vacantibus per 1 diem eundo cum curru Johannis de Tilliens charreantis cum suis bobus grossas trabes pro caminatis et chapitellos pilarum dicte domus a rippa lacus, datis cuilibet eorum 9 d. geb., ... 4 s. 6 d. geb.

91. Item, libravit die ultima dicti mensis novembris, eodem anno 1373, cuidam homini vacanti per 8 dies adjuvando currum Johannis de Lulier, charreantis minutos lapides pro parietibus, ... 6 s. g....

92. Item, libravit 2 hominibus adjuvantibus Stephanum de Tilliens,

charreantem cum suis curribus a rippa lacus ad dictam domum Ripallie pilas fuste, chapitellos, filerias et grossa membra lapidum, vacantibus ad idem 7 dies, ... 10 s. 6 d. g....

93. Item, libravit... cuidam lathomo qui embochiavit magnam cameram paramenti, vacanti ad idem per 4 dies, ... 8 s. g.

94. Item, libravit eodem die, homini servienti dicto lathomo... pro faciendo morterium, ... 3 s. 9 d. g....

95. Item, libravit die 19 decembris anno 1373 cuidam homini juvanti quemdam lathomum facientem sedes 8 pilariorum in dicta domo Ripallie, vacanti ad idem 16 diebus... 16 s. g.

96. Item, libravit eodem die cuidam homini juvanti lathomum qui apposuit bochetos qui supportant filerios et tirandos camerarum paramenti supra et infra et submuranti eosdem, ... 6 s. g.

97. Item, libravit eodem die cuidam homini juvanti lathomum qui fecit foramina in muro pro ponendo 24 trabes in logia, qui remanserunt, et postea, embochiavit ipsa foramina, ... 6 s. g.

NUNCII.

98. Libravit... mense aprilis anno Domini 1371 Follachrono, misso de Thononio apud Bellicium pro terraillionis adducendis, ... 5 s. g.

99. Libravit ad expensas illius qui ivit apud Lausannam quesitum quamdam corrigiam ipsius Johannis impignoratam pro necessitatibus dictorum domificiorum, ... 2 s. 9 d. g.

USURA.

100. Libravit die 12 mensis aprilis 1372 dicto Aaram, judeo, habitatori Aquiani, pro usura 10 florenorum quos mutuavit dicto Johanni de Orliaco... pro domificiis dicte domus Rippaillie... 2 fl. boni ponderis.

101. Libravit die 1 mensis julii eodem anno 1372 lombardis Gebennensibus pro usura 25 florenorum boni ponderis, quos Peronetus Vioneti superius nominatis seu dictus Johannes de Orliaco pro domino mutuo receperat a dictis lombardis et custodierat a mense januarii lapso nuper usque ad diem 2 mensis julii... 5 fl. boni ponderis.

102. Item, libravit pro usura 14 franchorum mutuo receptorum a Lombardis Lausanensibus super quadam corrigia dicti Johannis quam ipsi Lombardi custodiverunt per septem menses pro tanto... 3 franch. auri...

VINA ET VINAGIA DATA.

103. Libravit pluribus et diversis operariis vino, vinagio et droliis datis faciendo et incohando predicta artifficia domus Rippaillie et quamplurimas tachias dictorum operum... 7 s. 2 d. geb., 2 fl. b. p., 1 fl. vetus, 1 franch. auri...

SUMMA LIBRATARUM ET ALLOCATIONUM.

104. 123 libr. 17 s. 5 den. gebenn. alborum et lausan.; 507 libr. 2 s. 10 den. geben. veterum; 62 fl. 9 d. gros tur. parvi ponderis; 3490 flor. auri boni ponderis; 1847 flor. auri veteres et 1662 franch. et dim. auri.

Cambsis et conversis omnibus et singulis monetis supradictis tam recepte quam librate secundum valorem ipsarum, computatis que singulis 12 solidis gebennensium blanchetorum seu lausannensium pro 12 denariis gross. turonensium, singulis 12 solidis geben. pro 13 den. obolo gross., quolibet floreno parvi ponderis pro 12 den. gross., quolibet floreno auri boni ponderis pro 12 den. obolo gross. tur., quolibet floreno vetere pro 13 den. obolo gross., et quolibet francho auri pro 15 den. gros. tur.

Et e converso factis que deductionibus hinc inde Amedeo de Orliaco, filio

dicti Johannis debentur 294 flor., 3 den. et 24 cum dimidio gross. tur. parvi ponderis, que remanentia allocatur eidem in computo sequenti subsequenter consuto et fit hic eque.

105. Computus Johannis de Orliaco, domicelli, rectoris et commissarii per dominum Sabaudie comitem ordinati super facto et constructione domus Rippaillie... a die 16 inclusive mensis maii 1377 usque ad diem ultimam exclusive mensis aprilis anno Domini 1378...

. .

Summa [receptarum] 10 l. geb. et 400 franch. auri.

TUFFI.

106. ... Item, Perreto Joncheta extrahenti tuffos in toveria dou Larit, ... 6 s. geb.

107. Item, locagio 18 hominum vacantium quasi per unam diem discohoperiendo et serchiando toverias, ... 15 s. geb.

108. Item, pro salario 20 hominum toverias perquirentium ultra Dranciam et discohoperientium, ... 16 s. 3 d. geb.

. .

Total de cet article : 4 l. 12 s. 4 d. geb. et 21 franch. auri.

LAPIDES.

109. Libravit die 7 marcii Peroneto de Lompna et Johanni de Richarmi, colligentibus lapides in ripperia Drancie, ad que vacaverunt quilibet ipsorum 12 diebus, ... 20 s. geb.

110. Calx empta a Mermeto Joli, de Thononio, et dicto Morserat, 2 fl. vet. et 75 fr. auri...

111. Calx empta a dictis Quinczon, Engleis, et Francisco Codurerio, ... 82 franch. auri.

112. Arena et charreagium ejusdem, 35 s. geb.

113. Lathomi et manuoperarii eorumdem, 33 lib. 19 s. 9 d. geb. et 1 fr. auri.

114. Emptio charretorum, reparaciones ferrature, corde eorumdem et garnisiones equorum charretorum, 28 s. 11 d. laus.; 7 l. 3 s. 10 d. geb.; 1 fl. boni pond.; 5 fl. vet.; 43 franch. auri.

115. Libravit pro factura et precio dictorum trium charretorum novorum, emptorum apud Lausannam, manu Johanodi, charrotoni, quorum duo fuerunt ferrati et unus non et ultra ferrum apportatum de Burgeto et pro 6 borrellis et tractus 6 equorum pro estellis et pro quibusdam aliis rebus minutis in dictis curribus necessariis et inclusis 29 solidis 8 den. laus. pro expensis dicti Johannodi factis Lausanne et Melduni diversis diebus et 15 solidis datis quibusdam nautis qui fuerunt bis apud Lausanam quesitum dictos currus, 4 s. 11 d. laus. et 28 franch. auri.

116. Item, die 29 julii, pro precio 6 brigidarum, sive brides emptarum apud Gebennas a dicto Cristen, sellerio, pro 6 equis charretorum, 3 franch. auri; item, eidem Cristen pro precio unius freni pro muleto, 1 fl. boni ponderis.

117. Item, pro rechanciando duos currus dicti hospicii [Domine] 12 s. geb.; item, pro 4 chambiers, 8 d. geb.; item, pro una die et una messnyri (?) quibus operatus fuit in Rippaillia faciendo los cindros, 20 d. g.; item, pro factura unius intron et duorum chambiers, 7 d. g.; item, pro chanciatura duarum rotarum 3 s. g.; item, pro factura duorum muz, 16 d. g.;

... item, in empcione et pro precio 4 pellium vitulorum seu de velonis pro collaribus aptandis et preparandis, 12 s. laus....

118. Aysiamenta et quedam ferramenta, ... 18 s. 6 d. geb. ·

119. Fusta et cissura ejusdem, 14 franch. auri et 2 fl. vet.

120. Tachie ad latrine, 5 franch. auri et 2 fl. vet.

. .

121. Summa libratarum, expensarum, salariorum et allocationum cum remanentia computi precedenti : 28 s. 11 d. lausan. ; 5o lib. 1 s. 5 den. geben. vet. ; 324 flor. auri 6 den. et 24 cum dimidio gross. tur. parvi pond. ; 1 flor. auri boni ponderis ; 19 flor. auri boni pond. vet. et 257 franch. auri.

─────────

Preuve VII

1372-1439. — Documents relatifs aux épidémies en Chablais.

(Turin, archives camérales.)

1372. — Recepit a dicto Boli, de Reyvroz, quia quamdam domum fusteam modici valoris Vullelmi dou Sautour, de Reyvro, hominis tailliabilis domini sine liberis in magna mortalitate deffuncti deruit et maeriam ejusdem sibi appropriavit, licencia ab aliquo non obtenta, 6 fl. b. p. (Compte de la châtellenie de Thonon, 1372-1373.)

1381, 4 mai. — Libravit leprosis maladerie B. Magdalene subtus Alingium, ex dono sibi facto per dominam, 2 d. (Compte de l'hôtel de Bonne de Bourbon, 1380-1381.)

1381. — Recepit a Joh. Brassier, pro rixa habita cum Marie Beatricis, rectricis hospitalis Thononii, 9 s. geb. (Compte de la châtellenie de Thonon, 1381-1383.)

1401. — De bonis que fuerunt Peroneti de Clinant, de Sassel... nichil computat hic, quia dicta bona vendere non potuit, quoniam nullum invenit qui ipsa emere voluerit propter mortalitatem que ibidem dicto anno viguit. (Compte de la châtellenie de Thonon, 1401-1402.)

1408. — Recepit a Rupherio Henrici, quia bibit et comedit cum leprosis, 9 s. (Suivent dix autres contraventions de ce genre. Compte de la châtellenie de Thonon, 1408-1409.)

1413. — Libravit dompno Johanni Festi, de Thononio, capellano domini, quos dominus sibi graciose donavit pro hac vice, contemplacione serviciorum per ipsum dompnum Johannem in divinis impensorum in prioratu domini Rippallie, dum pestilencialis impedimia in dicto loco Rippallie viguit et in locis circonvicinis, ut per litteram domini de donacione... datam apud Cossonay, die 24 mensis januarii 1413... 10 fl. p. p. (Compte du trésorier général 59, fol. 196 v.)

1413. — Libravit magistro Berengerio Reynaudi, fisico super morbo impidimie, pro expensis suis redditus a villa S. Renemberti apud Lugdunum cum 4 equitibus. (Compte du trésorier général 59, fol. 173.)

1418, 21 septembre. — Livré à Jehan Coste, varlet de porte de l'ostel de Madame, ... tramis par Madame à tout ses lettres closes de Rumilly à

Thonon devers son chastellein qu'il ne boute point hors de la ville de Thonon le prothonotaire de Nostre tres saint pere, malade audit lieu, car il n'est point feru de l'empedimie, 6 gr. (Compte de Jean Lyobard, secrétaire de Marie de Bourgogne, 1417-1421.)

1419. — Recepit a Petro Fontana, de Meczingio, inculpato carnaliter cognovisse quandam leprosam et terralliasse per terram Petri Mutilliodi, ultra ipsius voluntatem, 27 s. (Compte de la châtellenie de Thonon, 1419-1420.)

1426. — Recepit ab Aymone, nepote Petri Fontana, eo quia inculpabatur habuisse unam filiam a quodam leproso de maladeria de Monthouz, excluso quarto, 9 fl. p. p.)

1438, 24 octobre. — Libravit... Petro de Castillione, pro 4 diebus quibus de pluri stetit per patriam Maurianne et Tharenthesie, visitando montes et alia loca et villas morbidas et in transitu difficiles, itinera que earumdem preparari faciendo pro transitu domini nostri principis [Pedemontis] et domine principisse ad partes Pedemontium, 5 fl. 6 d. ob. gr. (Compte du trésorier général 84, fol. 489.)

1439. — Sequntur expense facte per me Mermetum Arnaudi, legum doctorem, ... separando a domo mea habitationis S. Albani prope Chamberiacum et eundo Thononium et inde Acquianum cum 3 equis et totidem personis, ut sequitur. Et primo separavi... 28 oct. a. d. 1439 et steti 2 diebus scilicet 28 et 29, qua die 29 applicui Rippailliam, et inde ex mandato domini nostri Acquianum, propter pestem vigentem et sic 2 diebus, et steti 3o et 31 diebus dicti octobris et 1, 2, 3 nov. et sic 5 diebus negociando pro factis pro quibusdam mandatus extiteram; die vero 4 nov. separavi et redii ad domum habitationis mee 5 ejusdem... Debentur in summa 11 fl. 3 d. gr. (Compte du trésorier général 85, fol. 189 v.)

1440. — Recepit a Joh. Berjat, inculpato tempore mortalitatis ad forum Thononii venisse ultra inhibitiones 12 s. (Compte de la châtellenie de Thonon, 1440-1441.)

1441. — Pro... factura barreriarum noviter in villa nova Thononii de mandato domini factarum ad resistendum contra meantes et venientes de partibus morbosis. (*Ibidem*, 1441-1442.)

Preuve VIII

1374-1452. — Séjours de la Cour à Thonon, réparations du château et agrandissement de la ville.

(*Turin, archives camérales.*)

Voici d'après les comptes de la châtellenie de Thonon quelques-uns des séjours de la Cour dans cette localité : 1370, 13 décembre, Bonne de Bourbon ; 1371, 26 septembre, le Comte Vert ; 1373, 17 décembre, Bonne de Bourbon ; 1374, 23 janvier, Bonne de Bourbon ; de 1376 à 1391, la Cour réside, quand elle vient à Thonon, non pas au château, mais à Ripaille. Amédée VIII et Marie de Bourgogne reviennent à Thonon, notamment Amédée VIII en 1403, les 10, 11 et 19 avril, 12, 14 et 15 mai; en 1409, les 11 juin et 3o octobre; en 1410, le 17 mars; Marie de Bourgogne en octobre 1410 et janvier 1411; Amédée VIII en 1411, le 12 juin, et Marie de Bourgogne en janvier de la même année; Amédée VIII en 1414, le 2 mars et le 13 novembre; en 1415, le 1ᵉʳ février; Marie de Bourgogne en 1416, le 18 mai; Amédée VIII en 1419, les 7 août, 25 et 27 octobre; en 1420, le jour de carême, Marie de Bourgogne quitte Thonon pour Evian; l'année suivante, le 28 septembre et le 24 novembre, elle est à Thonon. Amédée VIII est à Thonon en 1423, le

1ᵉʳ septembre et le 29 octobre; en 1424, le 16 juin et le 4 novembre; en 1425, le 28 septembre; en 1426, le 10 et le 18 avril; en 1429, le 9 mai et le 6 septembre; en 1432, le 11 octobre, les 8 et 12 novembre; en 1433, les 13 février, 10 mars, 4 et 17 juillet, 28 novembre; en 1434, le 16 août. Après l'installation d'Amédée à Ripaille, Thonon continua à être le séjour de la Cour. On y trouve le prince de Piémont le 24 avril et le 8 novembre 1435, le 18 octobre 1436. Le prince de Piémont, devenu le duc Louis, signe à Thonon des actes datés du 9 mars 1440, du 10 juin 1447, du 8 septembre, 7 octobre et 17 novembre 1453, du 2 avril 1462. Il résida aussi très souvent à Morges et à Genève.

1374, 23 janvier. — Contrat de mariage entre Jean de Sisia, près d'Evian, « famulus porte dicte domine nostre comitisse Sabaudie Bone de Borbonio », et Jeannette, fille de Jean de Rive. Cet acte est passé « apud Thononium, in domo domine Luce de Balma, in camera superiori, in qua jacebat ibidem illustris domina nostra Sabaudie comitissa, presentibus Joh. de Orliaco, domicello, Symondo de Colonia, tailliatore dicte domine nostre, Guil. Medici, de Burgo in Breissia, barberio, et Petro Johannis, de Aquis, camerario ejusdem domine nostre ». (Turin, archives de Cour. Protocole Genevesii 101, fol. 118.)

1385. — Libravit... magistro Joh. Englico, lathomo, habitatori Thononii, pro tachia sibi facta, ut asserit, per dominum Joh. de Conflens, militem et legum doctorem, consiliarium domine, construendi et faciendi quendam murum altitudinis 3 pedum, supra murum fossalium dicti castri, qui quidem protenditur ab introitu porte qua intratur villam Thononii usque ad portam inferiorem qua itur versus burgum Rippe Thononii... die 15 maii 1385... 18 fl. (Compte de la châtellenie de Thonon, 1385-1386.)

1395-1396. — Libravit pro tachia... de novo faciendi pontem levatorium dicti castri Thononii, videlicet duas magnas perchias levantes dictum pontem et sedem dicti pontis... et refficiendi magnas cathenas dicti pontis. (Archives camérales. Comptes de la châtellenie de Thonon.)

1398-1399. — Libravit pro 6 grossis et spisis postibus, implicatis in factura magne porte anterioris castri domini Thononii, 14 s. monete domini; item, pro 14 postibus seu lonis implicatis ibidem in ferrando dictam portam et pro refficiendo pontem dicti castri, que omnia propter vetustatem ruynam omnino incidebant; item, pro arcana implicata in faciendo et arcanando dictam portam, 12 d. monete; item, pro 350 grossis tachiis implicatis in dicta porta... 17 s. 6 d. monete; item, pro magno ferroillio et una magna sera ad modum castri domini, ibidem in dicta porta implicata a parte exteriori, 12 s. monete domini; ... item, pro una sera implicata in hostio seu guicheto magne porte predicte a parte inferiori et altra sera implicata in dicta porta eciam a parte inferiori pro claudendo et serando magnam esparram seu palanchiam quercus traversariam a parte inferiori predicta; pro refficiendo eciam cathenam ferream dicte palanchie, voruellos et tachias dictarum serarum et magnum ferroillium dicti hostii porte... 24 s. monete domini. (Compte de la châtellenie de Thonon.)

1403. — Libravit Guigoni de Asperomonte et Amedeo de Livrone, magistris hospicii illustrium domicellarum Bone et Johanne de Sabaudia, sororum domini nostri comitis, pro expensis earumdem hospicii... apud Thononium 26 feb. usque ad 10 aprilis 1403. (Compte de la châtellenie de Thonon, 1402-1403.)

1407-1408. — Libravit manu Peroneti de Ponte, ejus locumtenentis [castellani Thononii]... pro plastriendo et greando de novo magnam aulam dicti castri a 4 lateribus et desubtus, reparando plastrimentum antiquum dicte aule et faciendo bochetos trabature dicte aule qui propter vetustatem eorumdem ceciderant, ac plastriendo et paviendo logiam ante dictam magnam aulam existentem, que omnino erat destructa necnon et faciendo chiminatas dicte magne aule. (Compte de la châtellenie de Thonon.)

1412, 6 décembre. — Maria de Burgondia, comitissa Sabaudie, domina que Alingiorum et Thononii. *(Ibidem.)*

1414-1415. — Le compte de la châtellenie de Thonon de cette année mentionne de nombreux travaux exécutés au château.

1415-1416. — Item, ha lyvrey por derrochier les murs et le tey de la meyson de la Borgoenchy per fondey la tour du chatel de madicte dame [de Savoye] de la partie devers la ville de Thonon, 8 gros. (Compte de la châtellenie.) Libravit... in exoneracionem tachie... de faciendo grossum murum seu les brayes muri castri domine Thononii... ut per litteram domine... datam Thononii, 18 mai 1416. *(Ibidem.)* Johannetus Bertholeti, magister operum castri, 27 jul. 1416. *(Ibidem).*

1417. — Construction d'une tour pour le « viret » du château de Thonon. (Compte de Jean Lyobard, secrétaire de Marie de Bourgogne, du 1er février 1417 au 25 décembre 1421.)

1419. — Livré à Angel Crox-Lanchimant, habitant de Lausanne, le dit jour [9 décembre] pour les despeins qu'il havoit fait en venant de Lausanne a Esviens avecques lequel Madame a fait pache de fere certaines tioles verni-cées pour son chastel de Thonon, et pour s'en retourner à Lausanne, 2 fl. p. p. *(Ibidem.)*

1421. — Libravit ad expensas Petri Gustodi, pastoris et custodis ovium et grossi mutonis prelibate domine nostre a die Carnisprivium a. d. 1420, qua die dicta Domina nostra recessit a Thononio et ivit Aquianum usque ad diem festi Nativitatis Domini proxime sequentis a. d. 1421, scilicet pro qualibet die 6 d., valent in summa 8 fl. 11 s. (Compte de la châtellenie de Thonon, 1420-1421.)

1422-1423. — Importants travaux au château de Thonon. Trois cents chars sont employés à transporter les tuiles destinées à la toiture du château, venant de Brécorens. (Compte de la châtellenie.) Le 17 juin 1423, Amédée VIII fait allouer 5oo florins pour les réparations du château. (Compte du trésorier général de Savoie, 1421-1423, fol. 38o v.)

1433, 17 octobre, Thonon. — Amedeus, dux Sabaudie... Quod cum nos villam nostram Thononii continuis villagiis propagare affectantes, nuper titulo excambiorum... acquisieremus vineam quam venerabiles oratores nostri... carthusie de Vallone tenebant juxta fossalia dicte ville sitam, pro domibus et novis edifficiis ad decorem et accrementum ejusdem ville..., albergamus... Hugonino Bosonis, burgensi Thononii... videlicet plateam sive continenciam 4 theysiarum computi latitudinis et 19 ipsarum theysiarum longitudinis qualibet theysia 10 pedes continente... Datum Thononii, per dominum presentibus illustri ejus primogenito Ludovico de Sabaudia, comite Gebennensi, necnon dominis Jo. de Belloforti, cancellario et Manfredo ex marchionibus Saluciarum, marescallo Sabaudie, Henrico de Columberio, Nycodo de Menthone, Humberto de Glarens, Urbano Ciriserii, Roberto de Montevuagniardo, magistro hospicii, Anthonio de Draconibus et Guigone Gerbaysii, Guillelmus de Bosco. (Compte de la châtellenie de Thonon de 1433 à 1434. Ce document contient beaucoup d'autres albergements de ce genre, ainsi que les rouleaux suivants, notamment celui de 1435 à 1436.)

1435. — Libravit in reparacione 1 sere resorti, posite in aula seu camera ubi regina comedit. (Compte de la châtellenie de Thonon, 1435-1436.)

1436. — Pro quadam fenestra retro necessarias camere illustris domini nostri comitis Gebenn.; ... pro refectione epicotorii camere domine Marga-rite de Chippro. (Compte de la châtellenie de Thonon, 1436-1437.)

1437. — Libravit pro 2 grossis trabibus pro faciendo scannum super

pontem introytus castri Thononii...; libravit Petro Guboleti, pavisserio, in exoneracionem pavimenti per ipsum fiendi ante castrum Thononii, ex parte ville. (Compte de la châtellenie de Thonon, 1437-1438.)

1437, 12 décembre. — Ludovicus de Sabaudia, princeps Pedemontis, primogenitus locumtenensque generalis illustrissimi domini genitoris mei domini Amedei, ducis Sabaudie,.. fiat manifestum quod, cum prefatus dominus meus nosque et nostri inclite memorie progenitores habeamus furnum ville Thononii cum suis emolumentis universis ipsaque villa, propter diuturnam residenciam tam prefati domini mei quam nostri et nostrorum, non modicum, Deo laudes, extiterit populata et successu temporis verissimiliter magis presumatur peraugenda, propter quod ipse furnus noster ejusdem ville ad sustentacionem ibidem incolatum trahentium et continue affluencium sufficere non videatur, ecce quod nos, utilitati publice merito desiderantes providere, de valore annuo ipsius furni tam relacione dilectorum fidelium presidentis et magistrorum computorum quam alias veridice informati, supplicationi dilectorum fidelium sindicorum burgensium et comunitatis dicte ville super hiis... inclinati, ... de jubsu et bene placito prefati domini mei, ipsum furnum... cum suis emolumentis universis... necnon quandam aliam plateam, ad construendum de novo per ipsam comunitatem si voluerit unum alium furnum, sitam in burgo novo Vallonis juxta curtile Dominici de Gastandis a monte, casale Joh. Chaudereti a lacu... memorate comunitati ville Thononii presentibus stipulantibus pro ipsa, videlicet Petro Cheveluti, Petro Grossi, sindicis, necnon Guilliermo Servonis, Petro de Morsiaco, Stephano de Lyaudo, Petro Chapuissii appothecario... et pluribus aliis ex potioribus consiliariis burgensibus que et incollis dicte ville Thononii albergamus..., sub censa et cannone perpetuo 52 florenorum... Datum Rippalie, die 12 dec. a. d. 1437, per dominum, presentibus dominis Jo. domino Bellifortis, cancellario, Humberto bastardo Sabaudie, Jo. domino Barjacti, marescallo, Petro Marchiandi, Glaudio de Saxo, Bartholomeo Chabodi, presidente computorum, Guigone Gervasii, Anthonio de Draconibus, Francisco de Bouïxio, Guilliermo Bolomerii et Anthonio Bolomerii, thesaurario Sabaudie. (Compte de la châtellenie de Thonon, 1438-1439.)

1438-1439. — Le compte de cette année renferme de très nombreuses dépenses relatives aux réparations du château.

1440. — Libravit Mermeto Maverjat, burgensi Thononii, pro constructione et factura cujusdam porte ferree per ipsum facte et posite in retractu turris castri domini dicti loci Thononii, a parte inferiori molendinorum dicti loci, in quo retractu habitabat illustris dominus comes Rotondimontis. (Compte de la châtellenie de Thonon, 1440-1441.)

1440-1441. — Recepit a sindicis, hominibus et communitate Thononii, quibus dominus noster, tunc Pedemontium princeps et nunc Sabaudie dux adeo quod, specialiter pro decoracione, eciam ulgente neccessitate ipsius ville Thononii, in qua pro majori parte temporis hospicium domini solitum est teneri, et similiter ex precepto et ob reverenciam domini nostri Sabaudie ducis, disposuerunt fontem vocatam Silva sub nemoribus de Conches situatam, per bornellos ad eandem villam Thononii conducere, ipsique assererent hoc facere non posse absque vacuacione stagni vocati le « Grant Vuard », dicte fonti sub dictis nemoribus contiguo, requirendo per prefatum dominum nostrum licenciam impertiri vacuandi ipsum stagnum quod, una cum mareschiis ipsius stagni, de suis communibus esse dicebant; cum que similiter Girardus Borgesii, commissarius extentarum Thononii, ad premissa opposuit, dicendo ipsum stagnum ad prefatum dominum nostrum jure regalium pertinere debere, et illud per eumdem dominum nostrum nonnullis

singularibus personis sub annuali censa 16 grossorum fuisse albergatum; insequens vestigia suorum progenitorum, voluit ut decet venerandam rem publicam privatis comoditatibus ante fieri..., de assensu prelibati domini nostri matura que consilii cum domino nostro residente deliberacione prehabita, eciam utilitate prefati domini nostri in hac parte prospecta, supplicationi... annuens, prefatus dominus noster sindicis et hominibus ville et communitatis Thononii licenciam impertivit dictum fontem Silve et quoscumque alios fontes in dicto stanno nascentes, eciam fontes de subtus Colonges et de Plantatis qui presentialiter conducuntur ad castrum predictum Thononii et similiter omnes fontes existentes de subtus Servolaz tam in prato liberorum Peroneti de Ponte quam alibi circumcirca..., necnon dictum stannum vacuandi et prout comodius potuerunt divertendi aquam, [aqua] tamen ipsius stanni a solito cursu bealerie Thononii non remota, et hoc sub modis et mediantibus condicionibus infrascriptis, videlicet quod dicti homines et comunitas Thononii teneantur et debeant facere exigere unam branchiam seu partem aque dictorum bornellorum ante ecclesiam beati Ypoliti Thononii, seu alibi prout melius noverit expedire et unam aliam branchiam... infra dictum castrum Thononii ac ipsam... in ipso castro sic conducendo a modo in antea perpetuo, cum illius opportunis bornellis sumptibus illius communitatis, de cetero manutenere quociens et quamdiu in ipso castro ipse dominus vel sui residenciam faciet, in cujusquidem bornelli castri predicti constructione subvencionem eisdem hominibus... 25 fl. p. p. donavit... predictus dominus. (Compte de F. Ravays, châtelain de Thonon, de 1440 à 1441.)

1443-1444. — Le compte de la châtellenie de Thonon renferme de nombreuses dépenses pour les réparations du château, notamment dans les pièces suivantes : « Retractus domini in turri; in camera turris a parte ville in qua sunt locale domine; in quarta camera turris; a parte molendini in camera domine Montismajoris; camera Regine; gardaroba domini ducis; camera candelarum magni vireti; gardaroba domini comitis Gebennarum ante capellam castri Thononii; in aula ante castrum; camera domine Margarite; porta bassa curtine castri Thononii existentis prope puteum; retractus turris camere duchisse... in 4 armatriis ibidem existentibus; porta larderii que est a parte coquine; prima porta coquine; porta camere domicelle Margarite de Sabaudia; pro 2 clavibus factis in seris buffeti tinelli inferioris; porta capelle noviter facta super allorio; camera domine Marie; chambre de Loys monseigneur; pour 2 jours qu'il a vaqué à feire les sieges des fenestres en la chambre de la Royne et en la tour de costé ».

1451-1452. — Item, libravit Coleto Girardi, serraliatori, habitatori Thononii, ex causa operagii sui pro reparacione banderie summitatis donjoni castri Thononii existentis a parte montis, que banderia deruerat propter impetum venti, videlicet 3 fl. cum dimidio p. p. (Compte de la châtellenie de Thonon.)

Preuve IX

1375-1437. — Documents relatifs à la chasse en Chablais.

(Turin, archives camérales.)

1375. — Libravit ad expensas Amedei de Sabaudia, filii domini, Joh. de Belloforti et eorum comitive factas apud Thononium die 18 mensis januarii a. d. 1376, in sero et die sequenti in prandio, ubi fuerunt venatum ad cuni-

culos, 23 s. 11 d. g.; item, pro expensis predicti Amedei, factis apud Thononium, in domo Girardi de Vulliquini, veniendo de Cursingio, ubi fuerat venatum ad apros, de mense decembris a. d. 1375, 15 s. 6 d. geb. (Compte de la châtellenie de Thonon, 1375-1376.)

1377. — Libravit... cuidam valleto domini Grandissonis qui domine presentavit quemdam ursum ex parte dicti domini Grandissonis, 2 fl. regine. (Compte de l'hôtel de Bonne de Bourbon, 1377-1379.)

1379. — Libravit Mermeto Grigardi, valleto domini abbatis Bonimontis et 3 ejus sociis, qui domino apportaverunt unum ursum ex parte ipsius domini abbatis... 6 s. monete. (Compte de l'hôtel de Bonne de Bourbon, 1379-1380.)

1379. — Libravit de mandato domini nostri Amedei de Sabaudia Johanni de Siliac qui eidem domino Amedeo aportavit 2 falcones eidem missos per dominum Johannem de Vuippens, ex dono eidem facto, 1 franc auri. *(Ibidem.)*

1379. — Libravit de mandato domine Peroneto Griffat, de Vigine, qui domine presentavit quendam aprum ex parte Guil. de Alingioz, 4 s. monete. *(Ibidem.)*

1380. — Libravit... pro forratura copertoriorum in quibus jacent canes domine, 2 s. gr. (Compte de l'hôtel de Bonne de Bourbon, 1380-1381.)

1380. — Libravit Aniquino de Gebennis, falconerio, de mandato domini Amedei, pro uno terceleto empto, 4 fl. vet. *(Ibidem.)*

1380. — Libravit... Jaquemino, braconerio domine duchisse Burgondie, qui adduxit domino Amedeo 8 canes currentes... 20 fl. p. p. *(Ibidem.)*

1380. — Libravit Joh. Troz, valleto domini Camere, qui ex parte domini Camere adduxit 4 canes domino Amedeo... 6 s. monete. *(Ibidem.)*

1385. — Libravit Michaudo de Lespina, de Moxier, pro emenda 2 caprarum et 1 porci quos canes domini, culpa et negligencia braconeriorum devoraverunt et comederunt, ... 30 s. monete. (Compte de la châtellenie de Thonon, 1385-1386.)

1387. — Libravit Hugoneto dou Mares, habitatori Thononii, quos dominus mandavit eidem solvi nomine cujusdam vituli interfecti per canes domini, ut per litteram domini datam Rippallie, die 7 aprilis 1387... 6 d. g. t. (Compte de la châtellenie de Thonon, 1386-1387.)

1388. — Recepit a Petro de Rosseto, de Alingio veteri, eo quia venatus fuerat ad cuniculos, ultra cridas domini, 45 s. monete. (Compte de la châtellenie de Thonon, 1388-1389.)

1390. — Libravit Johanni Hubo, falconerio domini, die martis 15 mensis marcii 1390, Rippaillie, de mandato domini facto ore proprio, misso ad montes et nemora cum uno ex levreriis domini ad introducendum dictum leyvrerium in venacione bestiarum salvagiarum ruffarum, 12 d. gr. (Compte d'Eg. Druet, 1389-1391, fol. 80.)

1390, 21 mai. — Libravit Angellino, oysellatori domine majoris, ... Rippaillie, de mandato domini, 2 fl. p. p. *(Ibidem, fol. 87 v.)*

1390, 2 juin. — Libravit Petro Moteni, braconerio domini... Rippaillie, ... misso ad plura loca Gebennesii ad investigandum cervos, quia dominus debet venare in brevi, 30 s. laus. fisiolor. seu vermotand. *(Ibidem, fol. 96.)*

1390, 25 mars. — Libravit Jannino et Aniquino, falconeriis domini, ... pro eorum expensis fiendis eundo ad terram Gaii aut alibi quo voluerunt ad faciendum volare falcones domini, missis cum 3 equis et 9 falconibus, 6 fl. p. p. *(Ibidem, fol. 81 v.)*

1390, 9 août. Ripaille. — Libravit... Petro Moren, braconerio domini, ... pro certis expensis per ipsum Petrum factis de mense julii proxime lapso cum 2 equis et uno socio suo, 2 valletis peditibus et 12 canibus, venando spacio 8 dierum in terra Gaii, ubi ceperunt unum cervum traditum domino... 4 fl. p. p. (Compte de l'hôtel des princes de Savoie 74, fol. 163.)

1391. — Libravit Aymoni Thoreni, de Chilliaco, hospiti domini, in quibus dominus tenebatur... Primo, pro expensis Petri Moreni et Lanchemandi, braconeriorum domini, necnon 5 valetorum canum domini... factis in domo dicti Aymonis apud Chilliacum 38 diebus finitis die ultima mensis maii exclusive a. d. 1391, pro quolibet ipsorum per diem 15 d. laus.; pro expensis 1 equi dicti Lanchemandi factis ibidem per dictum tempus, pro qualibet die 15 den.; expensis 36 canum domini tam currentium quam leporarium per dictum tempus pro quolibet cane per diem 3 d.; expensis 1 canis liamerii domini per dictum tempus pro qualibet die 6 d.; 37 lib. 2 s. laus.; item, pro expensis Jusquini, custodientis brachetos et leporarios domini factis in domo dicti Aymonis... pro expensis 18 canum tam leporariorum quam brachetorum domini, ... 34 s. 6 d. laus.; item, pro expensis Joh. Taverna, valeti magnorum leporariorum domini... pro expensis 6 magnorum leporariorum domini quos adduxit... 41 s. 6 d. laus.; pro expensis 78 canum domini tam currentium quam brachetorum et leporariorum factis ibidem die 4 junii, anno predicto.... (Compte du trésorier général 38, fol. 122.)

1404. — Recepit ab Aymoneto de Platy, pro eo quia cum pluribus aliis fuit in lacu in capiendo quendam cervum, et quem cervum inter se diviserunt, officiariis domini nunc vocatis, 9 s. (Compte de la châtellenie de Thonon, 1404-1405.)

1409. Thonon. — Libravit... uni bono homini qui fecit la mua nixorum, 4 gros. (Compte de la châtellenie de Thonon, 1409-1410.)

1411, 2 novembre. — Livré ledit jour à Jehan Peria, de Rismant, du mandement de Sain Rambert por ly devoir donner à pluseurs chappellains et por messes dire au seveliment de Andrier Mugnier dudit lieu de Rismant, lequel Andrier fust mort par ung porc sanglart en la chace en laquelle mondit seigneur estoit chassier, 5 fl. p. p. (Compte du trésorier général 56, fol. 244.)

1411. — De 5 florenis p. p. ad quos Michaudus Pillicier composuit cum dicto vice castellano pro eo quia dictus Michaudus et ejus filius, ultra inhibicionem factam per dictum vicecastellanum quod nulla persona teneret canem aliquem vel secum duceret sine uno baculo longitudinis unius pedis in collo apposito, ipsi pater et filius reperti fuerunt tenentes et ducentes unam magnam leporariam et unam magnam caniculam quas domine custodiebant et mittebant sine aliquo baculo in suis collis apposito...: nichil computat quia domina dictam composicionem de gracia speciali remisit. (Compte de la châtellenie de Thonon, 1411-1412.)

1412. — Recepit a dicto Girodo Roberti, pro eo quod filius suus duxit quemdam canem per garinam domini absque baculo, 9 s. *(Ibidem, 1412-1413.)*

1415. — Item, a livrey celluys jours [7 avril] à ceus que amenaront une orsses dys Dralliens jusques à Thonon, 12 d. (Compte de la châtellenie de Thonon, 1415-1416.)

1415. — Item, a lyvrey le 6 jour de novembre à Peronet Vion, cherroton de Thonon, pour meneyr on cengleyr des Thonon Eyvions, que le veniour avoyent pry ver Corsier, 3 gros. *(Ibidem.)*

1415. — Item a lyvrey le 11 jour de septembre que fut le lendemens que madicte dame [de Savoye] partit de Thonon por aleir Eyvions, à Udry

et ou Curt et es autres que furent avoyqué lour per cullir et leveir les filleis que esteon tendu en Lausenetaz et en Essert, por lour despens, 2 gros. (*Ibidem.*)

1415, mai. — Pour deux gibassiers de toille, roges, garnies de fers, achetés à Paris et envoyés à Madame de Savoye pour le gibber, 16 s. parisis. (Compte du trésorier général 11, fol. 595.)

1415. — Libravit Morello, falconerio domini, ... pro suis et sui equi expensis factis a die 27 inclusive oct. usque ad diem 13 exclusive nov., quibus diebus vacavit tam cum domino Asperimontis quam domino de Aquis 2 falcones domini affeytando et gubernando, videlicet 2 fl. p. p. (Compte du trésorier général 62, fol. 581.)

1415. — Item, a lyvrey oudit Udry et ou Curt et à on charreton, que furont à Fillier query les filleys que estoyont tenduz en Pombon, et les menaron et tenderont encontenant à Loseneta por chacier le 17 jour de septembre, 3 gros. (Compte de la châtellenie de Thonon, 1415-1416.)

1416. — Livré... à Lestallien, fauconier de [Marie de Bourgogne]... pour la despense de ses faucons..., conté pour chescun jour 4 livres de mouton, chascune livre coste 4 d.; pour la despense des chiens... pour le pris de 4 copes de froment, costent chascune cope 12 d. gros, et por le pris de 4 copes d'orge, valent chascune cope 2 d. gros.; ... pour la faczon de la mue des eytours. (Compte de Jean Lyobard, secrétaire de Marie de Bourgogne, 1417-1421.)

1416. — Pour les chouses qui s'ensievent desquelles l'on a fait les jaques pour les chiens de Madame. Et premierement, pour 5 aulnes de toile, 6 gros; item, pour 5 aulnes de fustaine, 17 gros et demi; item, pour 5 livres de cotton, 15 gros; item, pour 3 quars d'une livre de fil, 3 gros; item, pour la faczon desdiz jaques, 6 gros; item, por 3 corroies de chamox, 1 gr. et demi; item, 200 bocletes mises es dis jaques, 3 gros; 4 livres d'estope, 1 gros; et montent ces parties 4 fl. 5 gr. (*Ibidem.*)

1417. — Ha livré au chapuis de l'ale de Thonon pour fere la quesse douz furet de madicte dame [Marie de Bourgogne], 2 gr. (Compte de la châtellenie de Thonon, 1417-1418.)

1417. — Livré à Glaude de Challe, escuier de madicte dame, le 20 jour de decembre l'an 1417, pour 6 gaynes achettées par ledit Glaude pour 6 cuteaux de madicte dame à fere les chavannes des oyseaux, 9 gr. (Compte de J. Lyobard.)

1417. — Libravit Symoneto, braconerio domini, die 12 junii pro suis, sui equi et 1 canis domini expensis faciendis eundo de mandato domini a Chamberiaco ad visitandum nemora comitatus Gebennarum, in quibus nemoribus dictus dominus et domina nostri Sabaudie duces venare debent mensibus presenti et futuris, 17 d. 1 tiers gross. (Compte du trésorier général 63, fol. 114.)

1417. — Ha livré pour les despens de cellos qui chezaront la montagny de Armonaz dou commandement de ladicte madame [Marie de Bourgogne] le 1 jour dou moys d'aoust, tant pour mestre Jehan, mestre de cosine de madicte dame, por ledit lieutenant [de la châtellenie de Thonon] quant por le valet des veniour de madicte dame, 4 gr.; item ha livré le 8ᵉ jour doudit moys d'aoust, lequel jour il chassa madicte dame les montanes de Armone et des Seran, pour les despens daudit mestre Jehan, daudit chatelleyn et des cellour qui tenderunt les cordes vers l'abaye dou Lue, lequel jour ceux dessus nommez enquez geserunt, 8 gros; ha livré le jour prouchenement seguent es despens daudit chatellens et de Petrequin, lequel jour ladicte Madame le

tramit pour lever et colir les cordes dessus dictes pour chacier les bues de
Essert, 3 gros.; ha livré le jour de la vigille de Sant Pulyte es despens
dauditz chatellens et dou petit Challes, de Symonet et de Petrequyn et de
Pierre de Eynaut, venieur de Mons. le duc de Savoye, lequel furent tramis par
madicte dame az Meczingez pour tendre lesdictes cordes pour chacier ledit bues
des Essert, 4 gros; ha livré à Jehan Odion, de Meczinges, dou mandement
daudit meytre Jehan, par son salayre et par sa poyne par cause que il havoit
toujours vacqué avecque ledit venieur por tendre et pour coullir lesdictes
cordes, 6 gros; item, a livré por les despens de deux familiars et de plu-
seurs aultres avecque leur qui colirent lesdictes cordes ou boys de Essert, et
pour deux charretons qui le menarent doudit lieu de Essert à Dovenoz,
6 gross.; item, ha livré le 20 jour dou moys d'aoust es despens de 6 familiers
de la court de Thonon qui vacarunt per celuy jour par tout le mandement
des Alinges et de Thonon à convoquer trestous les homes daudit mande-
mant pour chacier avoyque ledit Monseigneur et dame les montanyes de
Seran, 8 gr. (Compte de la châtellenie de Thonon, 1417-1418.)

1418, juin. — Haz livraz... à un messages que portaz à l'abes d'Auz, ouz
sire de Lullin et ouz sire de Boygez à chacon une lettre de pars madicte
dame que volley fere une grant chacez de cers, 3 d. gr. *(Ibidem, 1418-1419.)*

1418, juin. — Haz lyvrey... à un messages que fut dey Thonon à Nyon
query de part madicte dame un furet tant por ses despens que por son
solayrouz, alent et retornent, 5 gr. *(Ibidem.)*

1418, 8 juin. — Livré à ung des varles du seigneur de Menthon, balli
de Vuaud... qui a presenté [à Madame] ung lanier... 6 gr. (Compte de J:
Lyobard.)

1419. — Livré au veneur du marquis de Montferra le 28 jour de juing,
lesqueulx Madame luy a donné car il ly a presenté de par ledit marquis
2 chiens, c'est assavoir.l'ung alant et ung autre, 14 fl. 8 d. gr. *(Ibidem.)*

1422. — Item, a livrey à tres homes que vacaront per tres jours à chacier
et prendrez les conyns que furont tramys à madicte dame az Rumillier en la
feste de Totsans, 16 gr. (Compte de la châtellenie de Thonon, 1422-1423.)

1428, 5 août. Morges. — Patentes ducales en faveur d'Henri de Pelli-
chet, bourgeois de Thonon, nommé « garinerius, custos atque garda garinarum
cuniculorum totius mandamenti... Alingiorum et Thononii... Dictus Hen-
ricus... juravit dictas garinas nostras et cuniculos ipsarum bene et fideliter
custodire in eisdem, quod per nullas personas cum canibus, retibus, furetis
et aliis rebus ingeniis seu balistis nullathenus venari permittere, sed ipsas
personas, dum reperire contingerit venantes in dictis garinis pignorare et
gagiare, et deinde revellare dicto castellano nostro Thononii ». (Compte de la
châtellenie de Thonon, 1428-1429.)

1432, 15 octobre. — Pour six pars de sonnyaulx et 6 garnisons pour
esparviers, 6 gr. (Compte du trésorier général 78, fol. 123 v.)

1435. — Libravit cuidam nuncio qui adduxit 2 canes domino nostro,
quos sibi misi comes Montisfortis, 2 fl. p. p. (Compte de la châtellenie de
Thonon, 1434-1435.)

1435. — Item, mes pour le collard du lamié de Monsegn. de Geneve
6 gr.; item pour le collar dou boc estaint, 6 gr. (Compte du trésorier
général 80, fol. 181 v.)

1435, 10 novembre. — Pour ung gros gants doble de chamos acheté
audit gantier que Mons. me feist baille à Guill. de La Fleschere pour l'estour
de Mons. qu'il gouvernoit, et costa 3 gr. et dimi. (Compte du trésorier
général 81, fol. 210.)

1436, 20 novembre. — Libravit die eadem Johanni Morge, valeto braconerie domini, pro suis expensis faciendis et 12 canum domini qui fuerunt morsi de uno alio cane inrabiato, ducendo ipsos a Thononio apud Pellione, 2 fl. p. p. (Compte du trésorier général 81, fol. 564.)

1436, 18 avril. — Libravit dicto Berribert, piscatore de Morgia et aliis piscatoribus qui multociens duxerunt dominum nostrum principem piscari supra lacum et eidem dederunt pisces per ipsos captos, dono eisdem per dominum facto, 1 fl. p. p. (Ibidem, fol. 536.)

1437, 3 février. — Libravit Symoneto, braconerio domini, pro suis expensis cum uno equo faciendis ducendo a loco Thononii Tholosam domino regi Francie duas coblas canium francorum ad venandum, et pro expensis dictorum canium, 15 fl. p. p. (Compte du trésorier général 82, fol. 259 v.)

1437, 6 mars. — Item.... à Sains Desidile, où Monseigneur [le prince de Piémont] se gouta, lequel chasoit en Dranse au regnart, pour pain, pour vin, 3 gr.; item, le jour dessusdit à Simonet et Janin et Coquinet braconiers pour la piaux d'un regnart que Mons. a pris, lequelz regnart fist mangier aux chiens et pour ladicte pel l'on y a livré 4 gros. (Compte du trésorier général 82, fol. 104.)

Preuve X

1377-1471. — Dépenses pour la nourriture de la Cour à Ripaille.

(Turin, archives camérales.)

1377. — Libravit... cuidam nuncio presentanti ex parte domini episcopi Gebennennarum 2 troytias domine nostre comitisse, ex dono eidem facto per dominam, 1 fl. regine. (Compte de l'hôtel de Bonne de Bourbon, 1377-1379.)

1378. — Pro charreari faciendo vinum Beaune de Saissello apud Ripailliam, 30 frans auri. (Ibidem.)

1379. — Recepit a castellano Tharantaysie pro precio 7 duodenarum nunblorum, incluso charreagio a Musterio apud Rippailliam, 4 l. 12 s. f. (Ibidem.)

1379. — Libravit de mandato domine Stephano de Toissey, valleto domine principisse, qui domine presentavit de truffis, ex parte domine principisse [Achaïe], 1 fl. vet. (Ibidem, 1379-1380.)

1380. — Libravit Johanni Mistralis, de Aquiano, pro 5 duodenis et 2 postibus emptis ab eodem pro faciendo unum magnum tablarium in turre, juxta hostium suturni magni, foris, pro tenendo provisionem caseorum, seraceorum et numblorum troytarum que salsatarum... 36 s. 2 d. monete. (Ibidem.)

1380. — Libravit pro expensis factis per Girardum de Avena eundo ab Aquiano apud Matisconem ubi missus fuit per dominam tam pro 10 cuis vini Beaune domine datis per dominum ducem Burgondie et quas recepit... a Petro Andreveti, castellano Pontisvele apud Pontemvele, quam pro provisione Quatragesime apud Matisconem fiende ad opus hospicii domine, ad que vacavit 10 diebus inceptis die 3 mensis februarii a. d. 1380 eundo, stando indeque redeundo apud Chamberiacum ad dominum et de Chamberiaco apud Aquianum... 3 s. 4 d. gross. Item, pro expensis ipsius Girardi 16 dierum inceptorum die 13 mensis februarii, qua regressus fuit ad Pontemvele pro vino Beaune, alecibus, sucubus et racemis emptis... apud Matisconem apor-

tare faciendo apud Aquianum, 5 s. 4 d. gros. (Compte de l'hôtel de Bonne de Bourbon, 1379-1380.)

1380. — Vin consommé dans l'hôtel de Bonne de Bourbon du 27 août 1379 au 2 décembre 1380 : « 4214 sestarii et dim. quartalis vini ad mensuram Chamberiaci et 42 sestaria vini quart. et dim. vini ad mensuram S. Mauricii ». Les localités où ces vins ont été récoltés sont : « Contegii, Herdes et Seduni, Allii, Villenove, Chillionis, Mostruaci, Viviaci, Lustriaci, Tullie, Motteron, Altecriste, Aubone, Epesses et de les Conversioz, Morgie, Aquiani, Thononii, Beaune, Boneville ».

1380. — Recepit a Sybueto de Briordo, castellano Pontis Vallium, pro precio 6 duodenarum caseorum Breyssie, per ipsum missorum de Ponte Vallium in hospicio domine, inclusis 4 sol. gros. tur. pro portagio ipsorum caseorum a loco Pontis Vallium apud Rippailliam... — Recepit a castellano sanctorum Germani et Ragimberti pro expensis... factis ibidem conducendo et expectando 10 cuas vini Beaune, quas charreari faciebat pro expensis hospicii domine, 20 d. gros. tur. — Recepit a castellano Rosseillionis, pro charreagio dicti vini a dicto loco Rossellionis pro charreagio dicti vini a dicto loco Rossellionis apud Channas, 2 s. 4 d. gros. tur. — Recepit a castellano Seisselli, pro navigagio dicti vini Beaune per supra Rodanum a loco de Channas apud Seysellum et in expensis Girardi de Avena factis dictum vinum charreando a loco de Channas apud Seissello et de Seissello apud Aquianum, pro expensis hospicii domine, 11 s. gros. tur. — Recepit a Johanne de Submonte dicto Cornu, castellano Salanchie, pro precio 6 duodenarum butirorum pro expensis hospicii domine, incluso portagio a loco Salanchie apud Aquianum, ... 111 sol. monete. — Recepit a castellano Intermontium in Sabaudia, pro precio 12 duodenarum caseorum Intermontium, ... 12 s. 4 d. 1 quart gros. — Recepit a castellano Baugiaci, quos solvit in precio 8 duodenarum caseorum Breissie, inclusis 3 florenis p. p. pro portagio dictorum caseorum a loco Baugiaci apud Rippalliam... 11 fl. p. p. (Compte de l'hôtel de Bonne de Bourbon, 1379-1380.)

1381, semaine sainte. — Dépenses de nourriture à la Cour de Ripaille. Dimanche 7 avril : « potagio fabis ; piscibus ; 4 troytis ; 300 alleciis, 60 alleciis albis ; 4 anguillis de Ferrara ; 15 pogalibus »... ; lundi 8 avril : « 136 panibus datis canibus ; potagio pisis albis fabis cum rixo ; piscibus »... ; mardi 9 avril : « potagio rapis longis ; piscibus qui sunt omnes de piscariis domimi » ; mercredi 10 : « potagio pisis ; ciseris, fabis et avena ; uno bicheto avene pilate ; piscibus emptis a Petro d'Antier ; 4 cupis fabarum ; expenditis ipsa die 700 alleciis, 6 alleciis albis, 6 anguillis de Ferrara, 18 pogalibus, 2 troytis salsatis, ... item sale, lignis, acceto, mustarda, zucaro, cepis, alliis, amigdolis »... ; jeudi 11 : « 130 panibus datis 65 pauperibus Christi pro domino, domina, dominis Bone, principisse ; 25 panibus datis in magnam helemosinam ; 16 panis datis nautis qui adduxerunt certam quantitatem lectorum ab Aquiano apud Rippailliam ; 136 panis datis canibus ; 256 panis datis in helemosinis ordinariis pro magna die veneris ; fructu empto per Humbertum de Echerio in foro Thononii a pluribus... ; coquina ; potagio rapis longis et fabis cum rixo ; piscibus ; ... emptione 34 grossorum ceraceorum et 4 gross. caseorum ; vacherini ; 1200 alleciis inclusis 180 datis Christi pauperibus ; 8 alleciis albis ; 3 troytis salsatis, 7 anguille de Ferrara, 24 pogalibus et 30 corpes ». — Vendredi saint : « 1 magnum brochetum, 600 alleciis... potagio pisis et fabis cum semola ». — Samedi 13 : « 700 allecia, 12 allecia alba ».... — Pâques : « uno grosse bove dato per dominum abbatem de Alpibus cum 12 mothonibus pinguibus, 2 boves pingues datos per dominum episcopum Lausannensem..., item 10 vitulos datos per dominum episcopum Sedunensem... ; 33 peciis pollie..., carnes 6 vitulorum..., empcione 2 vacha-

rum ... ». *(Turin,* archives camérales. Compte de l'hôtel de Bonne de Bourbon, 1380-1381.)

1381. — Libravit Stephano Bues, de Thononio, misso apud Aquianum ad castellanum ut faceret venire piscari ante Ripalliam, 12 d. (Compte de l'hôtel de Bonne de Bourbon, 1380-1381.)

1381. — Libravit Nicodo Burdini, missa in terram Fucigniaci, ad montes ubi vache depascebantur, pro provisione facienda pro domina, ubi signavit in monte Repositorii circa centum vachas, 27 sol. monete. *(Ibidem.)*

1381. — Libravit die ultima marcii, apud Gebennas, Petro de Intermontibus pro salario unius curus cum 3 equis qui a Gebennis apud Ripailliam apportavit quamdam quantitatem piscum apportatam de Burgeto, 1 fl. vet. *(Ibidem.)*

1381. — Libravit dicto Purry, messagerio domine, qui a Bona apud Ripalliam ivit quesitum unam botelliam Malvesie, 4 sol. *(Ibidem.)*

1381. — Libravit Migodo Chamossat, de Thononio, hospiti, pro feno et avena 7 equorum, videlicet 5 ad bastum apportantium certam quantitatem Valvachie, vini greci et Malvasie missam per dominam Blancam de Sabaudia domine nostre, et 2 equos quos equitabat idem scutiffer qui predicta vina presentavit cum 6 valletis, et fuerunt in predicta domo 6 diebus integris, 8 l. 7 s. 8 d. *(Ibidem.)*

1381, 17 mars. — Iverunt apud Montismellianum ad domum dicti Jayme quesitum unum dolium plenum vini cocti quem apportaverunt in Rippaillia. *(Ibidem.)*

1381. — Libravit... pro faciendo in suturno [Ripallie] unam cameram ad ponendum Vernachium et vinum grecum apportatum de Papia. *(Ibidem)*.

1391, août. — Por le pris de 5 grosses truytes achettées à Geneve... desquieulx l'on a fait 50 pastiers que l'on a porté de Geneve à Faverges, Ugine et Conflens par devers Mons. et Mesdames, 4 s.; item, por 2 lib. de pudra fina et dim. once de saffran por lesdits pastiers, 22 d.; item, por la faczon desdits pastiers, 12 d.; por les despens... du cuisinier faitz à Geneve par l'espace de 2 jours por la cause desdits pastiers, 21 d. (Compte du trésorier général 38, fol. 115.)

1391, 8 décembre. — Item, 20 gross. lutus, 80 bechetis, una truytia emptis... a Petro Coster, a dicto Fichiporci, de Burgeto, piscatoribus, inclusis 6 d. gr. pro vinagio eisdem, 26 s. 6 d. gr.; 20 gross. lut., 86 bechetis et 8 gross. turturibus emptis ... a piscatoribus, 37 s. 6 d. gr. (Compte de l'hôtel de Bonne de Bourbon, 1391-1392.)

1391, 29 novembre. — Pro rebus infrascriptis emptis... per P. de Lompnis, ... ad faciendum cudigniacum et confecturas pro hospicio domine, videlicet 34 lib. zucari albi, qualibet libra 12 sol.; ... 2 libr. zinziberis albi, 4 s.; 4 libr. anisii in grana, eidem 10 s.; 8 maczapains, eidem 2 s.; pro precio 1 saculi corii pro ponendo grossas dragiatas factas de predictis. *(Ibidem.)*

1396, 26 avril. — Dit qu'il a 30 ans ou environ qu'il eut premierement congnoissance à feu Madame de Berry, depuis lequel temps il est alé chascun an par devers elle en Berry li porter des pommes d'oranges, dont elle lui donnoit de l'argent; et dit que neuf ans a ou environ, par le commandement de madicte dame de Berry, il ala porter des pommes à Madame de Savoye, sa fille, à present contesse d'Armignac; et depuis, chascun an, une foiz, tant comme elle a demouré au pays de Savoye, li a porté des dictes pommes. Et est la cause de la congnoissance qu'il a eu en l'ostel de Savoye, par lequel temps il a veu et conneu par plusieurs foiz, en l'ostel de Mons. le conte de

Savoye le prince de Pyemont (c'est-à-dire le prince d'Achaïe), qui est a present, lequel il dit estre de bonne stature, maigre et a peu de barbe, aigié de environ 30 ans... Et lors, ledit prince lui dist qu'il l'avoit veu autrefoiz en l'ostel du conte de Savoye à Ripaille. Et il qui parle lui respondit : Monseigneur, vous dictes vérité, je y ai esté porter des pommes d'oranges à Madame la Contesse, et vous en y ai donné. (Interrogatoire de Bernart de La Roque de Beaumont « sur le fait de la machination par lui faicte comme l'en dict en la personne de Mons. de Savoye ».)

1415, 7 mars. — Libravit... pro solvendo certam quantitatem piscium d' ambloz emptorum a pluribus personis tam apud Villam Novam, Nerniacum quam Gebennas pro ipsis mittendis domino regi Romanorum apud Constantiam. (Compte du trésorier général 61, fol. 578.)

1415, 7 avril. — A on messages que porta deis Thonon Eyviens celui jour à madicte dame 5 cuymt, quant ly embessiour d'Aragon estey oudit liu de Eyvions, 12 d. (Compte de la châtellenie de Thonon, 1415-1416.)

1415. — Recepit a Petro Buos, parrochie de Avullier, pro eo quod inculpabatur emisse nuces ultra cridas domini factas in villa Thononii quod nulla persona non audeat emere nec vendere nuces donec quod provisio hospicii domini esset facta, 18 s. *(Ibidem.)*

1416, 10 mars. — Pro pluribus et diversis speciebus habitis pro lamprea, per ipsum apportata de Avignione, augmentanda et conservanda, 4 fl. 1 d. ob gr. (Compte du trésorier général 61, fol. 613.)

1418, 17 mai, Genève. — Mandement d'Amédée VIII à ses châtelains. « Pour la veneue de nostre saint pere le pape, nous havons besoing de present pour la despense de nostre hostel de 1000 pollalles, 500 oysons, 50 douzenes tant d'escuelles comme de plateaulx, 50 veaulx, 50 chevroz, 1000 œf, de six lits en vostre chastellenie; pour ce vous mandons expressement, en tant que vous ames nostre bien et honneur, soub la peyne de 25 livres de fors pour ung chascun jour que vous seres faillians de fere la chouse que vous mandons, que vous soies surs de trover lesdits vivres es hotelx plus puissans de voz offices et de les havoir, saisir les vivres, et de les envoier pour decza toutes les foys que l'on le vous fera sçavoir en pris dessus escript : c'est ascavoir la gelline pour troys quars de gros, le chappon pour 1 gros, l'oyson pour 1 gros, le pougin pour 1 tiers de gros et les œf, quatre pour le denier et le charnage au melieur pris qui sera reysonable de fere, sains retenir ne prandre fors que en chascun hostel des plus puissans 1 grosse pollallie, 2 pougins, 2 oysons et à 6 den. œf, 1 vel et 1 chevroz qui les trovera : ... et aussi que vous haies bonne diligence en fere chassier à toutes venaysons pour les nous tramestre ». *(Turin,* archives de Cour. Lettere di principi prima di Carlo III.)

1418, 28 février. — Livré à Pierre Lois, de Cognin, veyturier... pour le salayre et despens de luy et d'une sienne beste ad bast de Chambery à Dijon out il ha mené ladicte beste, chargié de troites du lac de Genève, de par ma dame, c'est assavoir 2 dozeinnes, 6 fl. et demy. (Compte de J. Lyobard, secrétaire de Marie de Bourgogne.)

1422. — Libravit... pro certa quantitate lamprearum... emptarum... apud Gebennas pro adventu illustris nepotis domini carissimi, ducis Burgondie. (Compte du trésorier général 68, fol. 249 v.)

1426. — Recepit ab Aymoneto Chernage, quia inculpabatur fuisse rebellis contra illos qui faciunt provisionem domini piscium supra lacum, 18 d. gr. (Compte du châtelain de Thonon, 1426.)

1427. — Recepit a Petro, filio Joh. Fornerii, de Antier, eo quod noluit ire piscari pro domino nostro duce, 6 s. *(Ibidem,* 1427.)

1429, 10 mars. — Pro precio unius cabacii ficum nigrarum... domino apportatarum apud Morgiam, 18 d. gr. (Compte du trésorier général 74, fol. 279.)

1434, 10 décembre. — Libravit famulo prioris de Chamonis qui apportavit domino 6 duodenas butirorum donatorum per dictum priorem... 6 d. gr. (Compte du trésorier général 80, fol. 321.)

1436, 6 février. — Libravit Joh. Nicodi, mulaterio, pro vino Tagie per ipsum adducto a Gebennis apud Rippailliam domino nostro duci... 10 d. gr. (Compte du trésorier général 81, fol. 527 v.)

1438. — Libravit ad expensas ipsius thesaurarii 9 dierum continuorum, inceptorum die 27 nov. 1438, quibus vacavit veniendo a Thononio Pynerolium inclusis 2 diebus quibus stetit de pluri per vallem Augustam ad habendum animalia pro bladis Rippaillie importandis... 12 duc. auri. (Compte du trésorier général 84, fol. 494.)

1439, 14 janvier. — Libravit Manfredo de Cardeto, ... pro suis expensis faciendis eundo a Pinerollio Rippailliam portando pernices, faysanos et carpones, 4 fl. p. p. (Compte du trésorier général 84, fol. 522.)

1439, 3 janvier. — Libravit Milano de Soublineux, misso a Pinerolio apud Thononio et Rippailliam portando certas barrillias vini Tagie cum 2 animalibus, 8 fl. p. p. (Compte du trésorier général 84.)

1471. — Pisces empti et comesti in domo Rippallie de anno predicto...; primo libravit, die veneris 4 octobris, Burgondo, Sancti Desiderii pro quibusdam grossis bisolis et 3 ferratis et de serulis pro religiosis et 6 extraordinariis in prandio et pro domino priore et quodam magistro organorum et suo mancipio... 3 gr.; libravit... pro uno bono ambone valente 3 s. et pro dimidio quarteronorum bonarum bisolarum... 4 g.; libravit... pro 6 bisolis salatis et pro uno parvo ambone...; item, ... pro serulis emptis, 15 d.; ... item, libravit die veneris 8 novembris... pro uno bono ambone, pro 9 aliis parvis piscibus salatis, una truitella recente, 2 bisolis recentibus et pro serulis... 3 gr.; libravit die veneris 15 novembris, pro uno turture et 8 ambloz...; libravit die veneris 22 novembris Burgondo pro una ferrata, 2 truttelle, 1 parva ferrata, de bisolis, de serulis et aliis piscibus... 3 gr.; libravit... pro 50 ferratis, emptis pro salsando... 20 gr.; ... pro 4 ambulis, 3 gr.; libravit die mercurii 11 dec... pro 1 ambone, 12 bisolis, dimidio quarterone de jaulaz et modico de serulis... 3 gr.; libravit die veneris 13 dec... pro 12 omblaz, 3 gr. 6 d.; libravit... die 15 dec., pro 1 truitella, de jaulaz et de serulis, ... 2 gr.; libravit die... 22 decembris, pro 1 ferrachone, 3 bisolis et de serulis. (Archives de Ripaille, A 18, folio 99 et suivants.)

Preuve XI

1377-1440. — Dépenses relatives aux distractions de la Cour, aux jeux de hasard et aux ménétriers.

(Turin, archives camérales.)

1377. — Tradidit realiter domine nostre comitisse predicte apud Aquianum... pro ludendo cum Ludovico de Sabaudia... 10 s. 6 d. gr. (Compte de l'hôtel de Bonne de Bourbon, 1377-1379.)

1379. — Pro 12 grossis botonis auri cum mochetis serici, 2 magnis corionis cum 2 botonis auri cum mochetis serici pro 4 menestreriis domini

nostri comitis, eisdem datis per dominam, ... 102 sol. alborum. (Compte de l'hôtel de Bonne de Bourbon, 1379-1380.)

1379. — Libravit... cuidam menestrerio ducenti musetam, 5 s. geb. vet. *(Ibidem.)*

1379. — Libravit... 2 menestreriis, uni de arpa et alteri de viola, quorum unus est domine duchisse de Bart ..., ex dono, 15 fl. regine. *(Ibidem.)*

1379. — Libravit... Angelino de Porris, cum babonibus ludenti, ex dono, 1 fl. auri. *(Ibidem.)*

1379. — Libravit de mandato domine Priori, menestrerio domini principis et Conchelino, menestrerio domini, qui cum balbis faciebant stultum, 6 s. mon. *(Ibidem.)*

1379. — Libravit Johanni de Porrentrui, menestrerio, ludenti cum equo suo et cane, presente domina, 1 fl. vet. *(Ibidem.)*

1380. — Libravit... quibusdam menestreriis ducentibus mamionum et quandam aliam bestiam extraneam. (Compte de l'hôtel de Bonne de Bourbon, 1380-1381.)

1380. — Libravit domino Guillelmo Grevonis, monaco S. Justi, qui dicebat multas sutilitates facere posse, ex dono eidem facto per dominam, ex intuitu pietatis, 2 fl. vet. *(Ibidem.)*

1380. — Libravit de mandato domine 2 menestreriis domini de Turre ducentibus violam, ex dono, 2 fl. p. p. *(Ibidem.)*

1380, 20 mars. — Libravit de mandato domine 2 menestreriis alamandis domini de Ano, ducentibus le lour et guinternam, ex dono, 1 fl. p. p. (Compte de l'hôtel de Bonne de Bourbon, 1380-1381.)

1380. — Libravit menestreriis domini principis [Achaye] euntibus ad scolas, 2 fl. vet. ; ... menestreriis domini Ybleti de Chalant, capitanei Pedemontis, euntibus ad scolas, ex dono, 6 fl. b. p. vet. ; libravit... Petremando, menestrerio domini, eunti apud Burgum in Breissia, pro scolis ibidem tenendis, ex dono per dominum eisdem facto, 3 fl. vet. ; quibusdam menestreriis extraneis non habentibus magistrum..., 6 fr. auri ; menestreriis domini principis venientibus de scolis... 5 fl. regine. *(Ibidem, 1379-1380.)*

1384. — Mensa 5 pedum ab utroque parte de latitudine... pro camera domine junioris [Sabaudie] ad ludendum cum martellis supra. (Compte de la construction de Ripaille, 1384.)

1389, 4 décembre. — Libravit domino... Rippaillie in retractu suo, pro ludendo, in uno scuto auri, 18 d. gr. ; libravit domino realiter, die 24 dec. a. d. 1389 festo Nativitatis domini, traditos de mane in camera domine, pro ludendo et solaciando, 12 d. gr. (Compte d'Eg. Druet, 1389-1391, fol. 74 et 74 v.)

1390, 2 janvier. — Libravit domino... in ludo tassillorum in 2 scutis auri et 2 fl. p. p., 5 fl. p. p. *(Ibidem, fol. 76)*; libravit domino realiter die 4 mensis jan. 1390 ibidem in camera retractus ipsius domini, pro ludendo, in moneta nova Sabaudie, 5 fl. p. p. *(Ibidem, fol. 76 v.)*

1390, 2 juin. Ripaille. — Libravit illustri Amedeo de Sabaudia, nato domini, dicta die ibidem, quos habere voluit et peciit pro solaciando et spaciando cum aliis juvenibus existentibus cum eodem, 3 s. laus. in dicta moneta fisolor. *(Ibidem, fol. 95 v.)*

1390, 4 août. Ripaille. — Libravit dicto Cachetz, dicta die, de mandato domini, quos a domino fuit lucratus in ludo paume, 2 franch. auri. *(Ibidem, fol. 105 v.)*

1390, 5 septembre. — Libravit... pro sonaliis pro domino ad faciendum la morescha cum dominabus Yporigie que cenaverunt cum eo, 2 fl. 4 d. gr.; pro 1 pelle alba empta pro domino pro dicto ludo de la morescha, 2 d. ob. gr. (Compte de l'hôtel des princes de Savoie 74, fol. 165 v.)

1391, 23 juin. Ivrée. — Libravit... domino nostro comiti... pro ludendo ad bloquetum, 8 fl. p. p. *(Ibidem,* fol. 191 v.)

1391. — Item, baillia à Tibaud, clerc de l'evesque de Geneve et don Anthonio Chaloguet, que Mons. a comandé de leur baillier, et lesqueulx Mons. avoit perdu avecques eulx à la paume, 4 fl. p. p. (Compte du trésorier général 38, fol. 109.

1393. — A Thierri, le pintre, por la faczon des moresques que Mons. ly a fait fere, enclus 2 d. gros bailliez à 2 pages de Mons., 8 fl. 2 d. gr. p. p. (Compte du trésorier général 40, fol. 103.)

1396. — Libravit Jaquemeto de Lentenay, magistro clipei, die 20 sept... Burgi, de mandato domini... quia coram domino lusit de clipeo, 2 fl. et dim.; libravit Petro de Burgondia, ludenti de tripeto die 26 sept., dono sibi facto per dominum, quia coram ipso lusit de tripeto, 6 d. gr. (Compte du trésorier général 42, fol. 158 v.)

1397, 4 sept. — Libravit Guillelmo de S. Surpicio, tragiterio, ... et ejus uxori, quia coram domine luxerunt de eodem officio tragiterie, 6 d. gr. *(Ibidem,* fol. 178 v.)

1397, 6 septembre. — Libravit dicto domino nostro... in exoneracionem pecunie quam dominus habere debet per mensem pro solaciis et ludendo, 5 scut. auri regis ad 18 gr. *(Ibidem,* fol. 178 v.)

1398. — Livré à Pierre de Bourgoigne, tragiteur, le 12 jour de octobre, que Mons. lui a donné, 12 d. gr. (Compte du trésorier général 44, fol. 251.)

1400, 8 octobre. — Livré ledit jour à Michelet, mercier, demorant à Chamberi, pour le pris d'un millier et demi d'espingles achettées... pour mes damoyselles de Savoye pour esbatre et joyer, 12 d. gr. (Compte du trésorier général 45, fol. 96.)

1400, 22 novembre. — Livré ce jour... à Janin de Larpe, menestrier de Mons., pour rappareiller une arpe de mes damoyselles de Savoye, 6 d. gr. (Compte du trésorier général 45, fol. 98.)

1400, 8 décembre. — Pour achetter de cordes d'arpe pour l'arpe de madamoyselle Bonne de Savoye, 18 d. gr. (Compte du trésorier général 45, fol. 100.)

1401, janvier. — Livré le 21 à Jaco Comblon, de Lombardie, tragiteur, lequel joyast devant Mons. de certains jeufs, ..3 fl. p. p. *(Ibidem,* fol. 103.)

1401, 23 avril. — Livré... aut petit maistre Jehan, buffon de Mons., lesqueulx mondit seigneur luy a donné pour une payre d'estivaulx, 10 d. gr. (Compte du trésorier général 46, fol. 114 v.)

1401, 1er janvier. — Livré... à maistre Bartholomi, nain de Mons., ... pour la faczon d'une sien robe, chapiron et chauces et aussi pour une pare de solers pour ly, 12 d. gr. (Compte du trésorier général 45, fol. 101 v.)

1401.—Item, a livré le 19 jour du moys de sept.... pour achetter de lin pour filler pour mes dictes damoiselles [de Savoie] 3 fl. p p.; item, a livré le 20 jour dudit mois... à Janin de Larpaz pour acheter une petite arpe pour madamoyselle Jehanne de Savoye... 3 fl. p. p.; ... livré le 14me jour dudit mois [octobre] à Lambride, mercier de Chambery, pour deux jeux de quartes achetez de ly por mesdictes damoyselles, bailliez à Guilliaume de La Revoyre, leur escuier, 9 d. gr. (Compte du trésorier général 46, fol. 105 v.)

1402. — Item, a livré le 24 jour dudit mois de dec., por le pris de 4 millier d'espingles por mes dessusdictes damoiselles [de Savoye] pour leur esbatre à la feste de Nuel, chascun millier 7 d. ob. gr. (Compte du trésorier général 48, fol. 136 v.)

1402, 9 août. — Livré... à mondit seigneur realment por joyer es cartes au lieu de Bourg avecque aucunes de ses gens, 18 d. gr. (Compte du trésorier général 46, fol. 136.)

1403, 4 février. — Dictis Henymant Papagay et Hans, mimis dicti domini nostri, quibus dictus dominus noster ipsos graciose donavit pro eundo ad scolas musice seu ministrerie, 27 scuta auri regis; item, Henrico Alamano, chambrerio dicti domini nostri, cui dominus ipsos donavit causa predicta, 10 scuta auri regis. (Compte du trésorier général 48, fol. 81 v.)

1406, 4 mars. — A Estievent Malapris, tragiteur, qui a joyé devant Mons. et devant Madame de Savoye, 3 gr. (Compte du trésorier général 50, fol. 176 v.)

1408, 11 mai. — Livré... por 1 jeu de quartes por Madame, à ly porté par Maclet à Evians, 2 d. gr. (Compte du trésorier général 55, fol. 445.)

1411. — Pro 2 bursis corii emptis a Ph. Mercerii, ganterio, ad tenendum tabulas et eschaqueria domini. (Compte du trésorier général 57, fol. 168.)

1412. — Menestriers : Jehan Morellet, Jehan Blondellet et Jaquemet Clement... ausdiz 3 menestriers de Mons. que Mons. leur donna pour aler aus escoles, 60 fl. (Compte du trésorier général 57, fol. 210 v.)

1412, décembre. — Item, à maistre Simont Brochete, batelleur, qui a joyé devant Mons., que Mons. luy a donné, 12 d. gr. (Compte du trésorier général 59, fol. 225.)

1414. — Libravit magistro organorum Rippaillie, dono sibi facto per dominum apud Thononium die 13 nov., 1 fl. p. p. (Compte du trésorier général 61, fol. 586.)

1415, novembre. — Livré à Henry et Jaquinot, menestriers de Monseigneur, le 8 jour dudit moys, pour fere les despens d'eulx, de 3 chevaulx et d'1 varlet en alant d'Esviens en Alamagnie du comandement de Mons. trover 2 bons menestriers pour mondit seigneur, demourant et retournant, 50 fl. p p. (Compte du trésorier général 61, fol. 571.)

1416, novembre. — Livré à meistre Jaques, maistre des orgues..., pour repareillier les orgues de Madame. Et premierement, pour 3 peaulx de mouthon, 2 peaux de chevrotin, 2 livres de cole, 1 pot à la fondre; item, 400 clos tant grans comme petis; item, 1 livre et demi de fil et pour soudeure et autres plusieurs menues choses, 16 gr.; à maistre Jaques, maistre des orgues, le 9 jour dudit moys, pour acheter 12 libres et demi d'estaing et pour charbon, pour repareillier les orgues de Madame dessusdictes, 2 fl. p. p. (Compte de J. Lyobard, 1417-1421.)

1416. — Livré à Madame, tramis à elle par mess. Pierre, son chapellein, pour les delivrer à maistre Girart por ung instrument appellé eschaquier, fait par ledit maistre Girart pour Madame, 7 fl. 11 gr. (Ibidem.)

1417, 8 octobre. — Libravit Guillelmo Fabri, de Hermencia... pro 250 ferris flechiarum pro domino, pro ludendo cum arcu, 5 fl. p. p. (Compte du trésorier général 64, fol. 351 v.)

1417, 2 mai. — Libravit... Michaeli de Constantinopoli, dono per dictum dominum nostrum sibi facto..., quia coram ipso et domina nostra certa luda fecit, 12 d. gr. (Compte du trésorier général 63, fol. 104 v.)

1417. — Livré à messire Pierre Ramel, chappellein de Mons. le 24ᵉ jour

de may, pour tramettre au Pont de Belvisin à Reynaud, alpeur, du commandement de madicte dame, pour ses necessités en l'escole où il apprent. (Compte de J. Lyobard.)

1417. — Libravit Reynaudo, arpatori et Petro, de capella, pro eorum expensis faciendis per eosdem eundo apud Pontem Bellivicini ad scolas, die 16 feb., 6 d. gr. (Compte du trésorier général 62, fol. 105 v.)

1418. — Livré à Reynaud, alpeur de ma dicte dame, pour le complement de son salaire d'un an feni le jour de la Nativité Nostre Seigneur 1418, ouquel temps il a demoré en l'escole, et aveques le maistre du chan de Pont de Beauvoisin, auquel l'en ha donné pour ledit an 1 fl., paies par ma dicte dame, 10 fl. p. p. Livré audit Reinaud, lesqueulx ma dicte dame luy a donné pour ses despeins et menues choses devoir à faire et pour fere les despeins du bachelier de ladicte escole qui estoit venu avecques ledit Reynaud, 18 gr. (Compte de J. Lyobard.)

1418, 10 mars. — Libravit Hans Gavard, theotonico, qui ludit coram domino ludo d'aperteyse, die eodem, dono sibi per dominum facto, 12 d. gr. (Compte du trésorier général 64, fol. 361.)

1421, 2 avril. — Libravit... apud Gebennas... Gonrardo Sellu, organiste, pro quibusdam parvis organis portativis faciendis: et primo pro 60 libris stagni de Cornually, 9 fl. et dim. p. p.; item, pro 16 libris plombi, 16 d. gr.; item, pro filo d'archaux, 10 d. gr. et pro 10 pellibus muthonis, 20 d. gr. (Compte du trésorier général 66, fol. 540.)

1421-1423. — Laurencius Alamanus, mimus... ducis Sabaudie; Johannes de Bray, mimus et menestrerius ducis Sabaudie. (Compte du trésorier général 68, fol. 428; ce dernier menestrier a 70 fl. de traitement annuel.)

1424. — Libravit cuidam apparitori qui lusit die 16 feb. apud Aquianum coram dominis meis, dono sibi per dominum facto, 6 d. gr. (Compte du trésorier général 69, fol. 347 v.)

1427, 9 mai. — Libravit... Joh. Mugnerii, pro suis et ejus equi expensis faciendis eundo a Thononio apud Chamberiacum pro providendo habitum, vestimenta et paramenta, pro personagiis et ystoria S. Christofori tractanda, 6 fl. 5 d. gr. p. p. (Compte du trésorier général 72, fol. 302 v.)

1427, 2 mai. — Libravit... pro precio 1 cithare empte Gebennis, de mandato domini comitis Baugiaci, et sibi misse Thononium per magistrum cithare cum eodem commorantem, 5 fl. et dim. p. p. (Compte du trésorier général 72, fol. 298 v.)

1427. — Libravit die 8 mensis dec. nobili Guillermo de Foresta, scutiffero scutifferie domini, pro precio 1 cithare empte pro domino nostro comite Baugiaci, 3 scut. auri. (Ibidem, fol. 316.)

1428, 13 décembre. — Libravit... Joh. Dostande, magistro cithare domini, pro emendo cordas Gebennas pro ponendo in cithara dicti domini nostri, 2 fl. p. p. (Compte du trésorier général 73, fol. 324 v.)

1429. — A Jehan Ostande, mestre de l'arpe..., pour achetter une arpe doble pour ma dicte dame [de Millan], 8 fl.; item, pour achetter une grosse dozenne de cordes d'arpe, 18 s. (Ibidem, fol. 312 v.)

1429. — Libravit Aymoneto Corviaulx, magistro operum domini, pro solvando fustam emptam pro faciendo logias in platea et ala Thononii pro faciendo in eisdem logiis festum et passionem S. Georgii martiris, ut per notam... 11 mensis maii. (Compte de la châtellenie de Thonon, 1429.)

1429. — Le 20 jour de may, se partist Henry de Columbier de Monseigneur, qui estoit à Thonon, pour aler visiter madame de Millan...; celuy

jour [8 juin, à Pavie] a livré à ung meistre d'eschas et à son compagnion qui joyent sans y regarder, dimi ducat. (Compte du trésorier général 74, fol. 212 v.)

1433, juin. — Item, pour 1 compagnyon qui menast le taborin devant mondit s. de Geneve, le jour de la S. Jehan, 12 gr. (Compte du trésorier général 78, fol. 128.)

1433. — Libravit certis personis qui luserunt certas rimas coram dicta domina nostra, apud Gracinopolim. (Compte du trésorier général 79, fol. 155.)

1434, janvier. — Berdanono Nazarii, chambrerio domini, pro portu organorum domini, ultra montes existentium, apportandorum Chamberiaci ad dominum, 12 fl. p. p. (Compte du trésorier général 79, fol. 371.)

1434, 18 janvier. — Libravit... pro dando domino Martino, buffoni, 10 duc. auri. (Ibidem, fol. 152.)

1434. — Item, mes à Suyse, pour deux grans borses de cuer, l'une pour metre les eschacs et l'autre pour metre le coller et la corroye de Mons. le prince [de Piemont], 8 gr. (Compte du trésorier général 80, fol. 150.)

1434. — Item, ay livré à Jehan d'Usselles, qui fait le fol par le commandement de Monsegneur le prince, 3 gr. (Ibidem, fol. 150 v.)

1435, 26 août. — Livré, quand Mons. [le prince de Piemont] alla audit lieu de S. Glaude, pour 2 paires d'eschac et 2 autres pares de tables pour madame la princesse, 3 gr. (Compte du trésorier général 81, fol. 253 v.)

1435, 22 octobre. — Livré à Morge, pour 2 jeus de quartes petis lesquieulx ont eu Madame et Mons. de Geneve, 1 gr. et demi. (Ibidem, fol. 254 v.)

1435, 8 septembre. — Livré... à Morge, à Avancher, pour 1 tablier de tables et d'eschac qu'il a achetté à Geneve, 1 fl.; item, ... pour 1 bourse pour tenir lesdits eschac et taubles et pour ung aunel qui est audit tablier, 2 gr. (Ibidem, fol. 254.)

1435, octobre. — Livré à Morge à Glaude le mercier, pour espingles grosses 187 et pour espingles petites 800, lesquelles a eu Madame pour esbatre avec Mons., quand il estoit malade, 14 gr. 1 quart. (Ibidem, fol. 254 v.)

1437, 30 janvier. — Libravit... Frederico, alamano, qui duxit coram domino organa et exchaquerium simul et divisim..., 2 duc. auri ad 21 gr. (Compte du trésorier général 82, fol. 259.)

1440. — Recepit ab Humberto Vuillielli, de Armoil, eo quod lusit cum cartis, 4 sol. (Compte de la châtellenie de Thonon, 1440-1441.)

(Voir sur les menestriers le tome XVII des *Mémoires de la Société savoisienne d'histoire de Chambéry.*)

Preuve XII

1377-1440. — Dépenses relatives aux dévotions et aux aumônes de la Cour de Savoie.

(Turin, archives camérales.)

1377. — Item, a die 21 marcii usque ad diem 19 aprilis, pro offerandis domini et domine, domini Amedei, domine princepisse, domicelle de Gebennis et datis Christi pauperibus tam apud Lausannam, Aquianum quam Rippailliam, inclusis 2 florenis regine quos dominus et domine obstulerunt, quando osculati fuerunt crucem in die Veneris Sancte, 24 s. geb. (Compte de l'hôtel de Bonne de Bourbon, 1377-1379.)

1379. — Libravit cuidam questori, querenti pro incarceratis de ultra mare, ex dono, 1 fl. vet. *(Ibidem.)*

1381, 25 mars. — Libravit de mandato domine, qua die fuerit dicta domina apud Thononium in salmone ad audiendum salmonem, pro oblacione ipsius domine facta in hospitali, inclusis aliis helemosinis per ipsam factis, 18 d. *(Ibidem.)*

1381, 11 avril. Ripaille. — Sero, venit domina principissa juvenis. Libravit dicta die, qua fuit dies Jovis Sancta, pro helemosinis datis pauperibus, quibus dominus et domina lavarunt pedes, 36 s.; libravit pro helemosinis pauperum, quibus dominus Amedeus lavit pedes, 13 s.; datum Christi pauperibus, quibus domina Bona lavit pedes, 13 s.; libravit Christi pauperibus, quibus dominus princeps lavit pedes, 6 s. 6 d. (Compte de l'hôtel de Bonne de Bourbon, 1380-1381.)

1393, 17 mars. — Baillié contans es menestriers de Mons. le prince, que Mons. leur a donné en aide de leurs despeins à fere en rendant leur viage à S. Jaque. (Compte du trésorier général 40, fol. 94 v.)

1413. — Livrey en l'achet de 13 dozenes de escoales de fusta, pour donay à mangier es povres le grant venredy, inclus le port dey Geneve haz Morges, 18 s. (Compte de la châtellenie de Thonon, 1413-1414.)

1417. — Ha livré par derrochier la votaz dou cour de l'eglise de l'abaye doue Lue et pour mettre les tous de la dicte vote, ensemble pliseurs autres touz et on monton 18 gr.; ... pour l'achet de treis milliers de taches noyres, achettées entre dues foys celuy jour [2 novembre] por claveller les lates dou cour de l'eglise de l'abaye dou Luez, 4 fl.; pour le pris de 3 douzaines de toles blanches pour couvrir la crois dou cor de l'abaye dou Lieu, 30 gr....; in exoneracione precii tachii operagiorum... in coopertura chori ecclesie abbacie Loci et pro retinendo campanile dicti loci.; ... Ha livré, tant pour les despens que pour leur poyne de 80 charroton et de leur besties qui ont charreya la fuste de la couverta dou cor de l'eglise de l'abaye dou Luez, de la reviere dou lay de Thonon jusques en la dicte abbaye, et la tiola platta por couvrir ledit cour de la tioliere de Fillier jusques en ladicte abbaye, 11 fl. 3 gr. (Comptes de la châtellenie de Thonon, 1416-1417 et 1417-1418.)

1417. — Livré à Amé, bastard de Montferrant, que Mons. ly donna, 10 fl. p. p. et pour Madame qu'elle ly donna, 5 fl., en ly aydant de feyre ses despens de son viage qu'il doit faire prouchenement à S. Jaques, 15 fl. (Compte de J. Lyobard.)

1417, 27 décembre. — Livré à Amé Macet, escuier de Mons. le duc, le 27 jour de dec. l'an pris à la Nativité Nostre Seigneur 1418, lesqueulx ma dicte dame luy ha donné en ayde des affaires qu'il ha heu en Pullie et en son viage de Saint Sepulcre, 100 fl. *(Ibidem.)*

1418, 2 janvier. — Livré à Henry de Constance, hermite, ... lesqueux Madame ly a donné pour fere son viage ou Saint Sepulcre, 1 fl. p. p. *(Ibidem.)*

1418, 10 août. — Libravit Joh. Marescalci, scutiffero domini, videlicet 183 fl. et 4 d. gr. p. p. quos dominus sibi semel graciose donavit pro ipsis convertendis in 100 ducatis auri, pro suo viagio faciendo eundo ad S. Sepulcrum. (Compte du trésorier général 64, fol. 242 v.)

1420. — Libravit magis pro expensis 100 curruum et 110 hominum, qui dictos currus duxerunt ad charreandum a rippa lacus Coudree usque ad abbatiam Loci fustam pro edifficio ecclesie dicte abbatie, scilicet in pane 2 fl., in vino 32 sol., in pidancia 18 s. (Compte de la châtellenie de Thonon, 1420-1421.)

1420. — Livré à messire Anthoine Gappet, ausmonier de ma dicte dame,

lesqueulx ma dame luy a fait delivrer pour pourter avecques elle à Nostre Dame de Lausanne, out elle doit aler en voiage, 16 fl. p. p. (Compte de J. Lyobard.)

1422, 26 décembre. — Libravit domino Joh., curato de Moteron, quos dominus Theobaldus, capellanus domini offerre debet pro domino et domina et eorum liberis dominis nostris in missa nova dicti domini curati, quam hodie debet celebrare in ecclesia prioratus Rippaillie, 10 s. gr. (Compte du trésorier général 68, fol. 383.)

1427. — Libravit fratri Johanni de Friburgo, ordinis augustinorum, fabricam eorum ecclesie de proximo tunc Thononii Deo hospite incepturo, quod dominus eidem donavit, pro suo victu in principio faciendo, ut per ipsius domini litteram... datam Burgeti, die 11 dec. 1427... dimidium modii frumenti; libravit eidem fratri Joh. de Friburgo, ordinis heremitarum Sancti Augustini conventus, per dominum divina favente clemencia in loco Thononii de proximo fondati, quas dominus eidem in helemosinam donavit... ut per domini litteram de donacione... datam Annessiaci, die 19 marcii a. d. 1428... 6 cupas frumenti. (Turin, archives camérales. Compte de Pierre Galliard, châtelain de Thonon, 1427-1428.)

1431. — Rente donnée au prieuré de Thonon pour desservir la chapelle de Saint-Disdille. (*Mémoires de la Société savoisienne*, t. VII, p. 338.)

1434, 1ᵉʳ décembre. — Libravit Aquebelle cuidam heremite, quos dominus noster in helemosinam erogavit, 12 d. gr.; libravit... die 10 dec., quem dominus dedit in S. Johanne Maurianne pro visione reliquiarum, videlicet 22 d. gr. (Compte du trésorier général 80, fol. 313 v.)

1435, 22 juin. — Libravit cuidam pauperi qui fuerat captus in Barbaria per infideles, dono sibi facto in helemosina per dominum, 3 fl. p. p. *(Ibidem,* fol. 326.)

1436, 14 août. — Item, à Mons. le prince, pour oufrir à S. Disderioz(¹), 1 gr. (Compte du trésorier général 81, fol 222.)

1436, 2 février. — Libravit Joh. Lombardi..., qui portavit chandelas Candelose a Morgia apud Rippailliam pro suis et 2 equis sociorum, salario et expensis, incluso pro navi 1 d. gr., 7 d. gr. *(Ibidem,* fol, 521 v.); libravit eidem Lombardo, qui die sabati lapsa ultima mensis martii duxit a Morgia apud Thononium Colletum, valetum chambre, pro apportando a Thononio apud Morgiam palma pro benedicendo die feste Ramispalmarum cum 3 sociis, incluso ut supra pro navi 1 d. gr., 4 d. gr. *(Ibidem,* fol. 533.)

1438, 10 octobre. — Libravit... fratri Petro, heremite de Lona, pro suis famuli et duorum equorum expensis factis eundo a Thononio apud Lausannam et Sanctum Glaudium pro certis viagiis, de mandato domini fiendis et duabus torchiis emendis pro oblacionibus, 6 fl. 6 d. gr. p. p. (Compte du trésorier général 84, fol. 483.)

1439. — Pro religiosis heremitis cenobii de Lona, sub comuni regulla S. Benedicti viventibus, per spectabilem militem dominum Humbertum, bastardum de Sabaudia fondati, quibusquidem religiosis et eorum successoribus ibidem Deo perpetuo famulantibus ipse dominus noster Pedemontium princeps assignavit 80 fl. p. p. 5 sol. et 8 d...., 20 cupas frumenti. (Compte de la châtellenie de Thonon, 1439-1440.)

1439, 6 décembre. — Amédée VIII lègue aux chanoines de Ripaille

(¹) Il s'agit ici de Saint-Disdille, près Ripaille; voici un texte prouvant l'importance de ce village au xvᵉ siècle : « Libravit die eadem [24 novembre 1439] Henrico Alamano, hospiti Sancti Desiderii prope Rippailliam, pro expensis in ejus hospicio factis per episcopum de Partout (?) 15 diebus integris finitis die 20 nov. 1439... 10 fl. p. p. (Compte du trésorier général 85, fol 245.)

5 florins pour dire des messes « in capella S. Desiderii, prope nemus Rip-palliae ». (Testament d'Amédée VIII. Turin, archives de Cour.)

1440. — Sequntur expense facte per nobilem virum Anthonium Bolo-merii, ducalem Sabaudie secretarium et consiliarium, missum per dominum nostrum ducem a civitate Gebennarum apud Basiliam ad sanctissimum dominum nostrum papam pro certis arduis negociis ipsius domini nostri ducis, quibus stetit... a die 26 mensis januarii... usque ad 14 hujus mensis februarii; item, pro quadam cassa nemoris quam idem Anthonius fieri fecit pro apportando cereos benedictos quos sanctissimus dominus noster papa misit regine, domino nostro duci, domine duchisse et domino comite Geben-narum. (Compte du trésorier général 86, fol. 231.)

Preuve XIII

1379-1439. — Dépenses relatives aux voyages de la Cour.

(Turin, archives camérales.)

1379. — Libravit Anthonio Jappio, Raymundo de Cort, Mermeto de Yverduno et 7 eorum sociis nautis, adducentibus dominam a Rippaillia apud Aquianum, ... 12 s. monete. (Compte de l'hôtel de Bonne de Bourbon, 1379-1380.)

1380. — Libravit pro expensis Girardi de Avena, missi per dominam in vallem Augustam pro financiis recuperandis a castellanis Quarti et de Cly. Primo. pro expensis ipsius Girardi et ejus roncini factis eundo de Aquiano apud Quartum et Cly ad castellanos dictorum locorum pro financiis habendis, ad que vacavit 20 diebus finitis die ultima mensis januarii, capiente per diem 4 sol., 4 libr. monete; item, qui dati fuerunt per dictum Girardum 6 marro-nibus de Martigniaco, qui fecerunt iter in quibusdam lavanchiis que cecide-runt in nevem inter S. Brancherium et Martigniacum, 4 s.; item, qui dati fuerunt per dictum G. 4 marronibus qui juverunt dictum G. ad transeundum a Burgo S. Petri usque ad montem Jovis, 8 ambrosan.; item, que date fuerunt 4 aliis marronibus qui transierunt cum dicto G a Montejovis usque apud Stipulas, 8 ambros; item, in expensis et locagio unius equi locati per dictum G. apud Stipulas, quem idem G. equitatus fuit a dicto loco Stipu-larum apud Quartum et Cly, spacio 4 dierum, tam pro expensis quam pro locagio. capiente 3 sol. per diem, et equo dicti G. apud Burgum S. Petrum remanente infirmo, 12 s.; item, pro expensis et locagio 2 equorum, videlicet 1 pro pecunia quam idem G. receperat a dictis castellanis portanda et alte-rius pro dicto G., et pro expensis unius valleti qui dictos equos reduxit a civitate Augusta apud Stipulas, 8 s.; item, qui dati fuerunt 2 marronibus portantibus dictam pecuniam et uni marrono portanti ensem et clamidem dicti G. a dicto loco Stipularum usque ad hospitale Montisjovis, 8 ambros.; item, qui dati fuerunt in locagio unius bestie portantis dictam pecuniam ab hospitali Montisjovis usque apud Monteoli, incluso salario unius valleti et expensis, qui dictam bestiam reduxit, 13 s. 6 d.; item, pro expensis valleti et equi Johannoni Patricii, qui dictam pecuniam portaverunt a Monteolo apud Aquianum, 18 d.; et pro precio quarundam bissachiarum emptarum pro dicta pecunia portanda, 2 s. 6 d. (Compte de l'hôtel de Bonne de Bourbon, 1379-1380.)

1381. — Le 4 mai, Bonne de Bourbon quitte Ripaille le matin avec Bonne de Berry et déjeune au couvent de Lieu ; elle couche le soir à Bonne, aux frais de la ville. Le 5 mai, les princesses déjeunent à Bonne, donnent 14 sous « pro magna elemosina fienda apud Bonam », dînent et couchent à Bonneville aux frais de la localité. Le 6, on déjeune encore à Bonneville, on soupe et couche à Marnaz, dans la maison et aux frais de Jacques de Mouxy, bailli de Faucigny. Le 7, on reste toute la journée à Cluses, aux frais et dans la maison de Jean Galliard ; le 8, on va à Sallanches, le 10 à Flumet, le 11 à Ugines, le 12 à Conflans, le 13 à Cevins ; le 14, les deux princesses séjournent à Salins jusqu'au 22 mai, pour aller après à Moûtiers. (Compte de l'hôtel de Bonne de Bourbon, 1380-1381.)

1381. — Le 31 juillet, Bonne de Bourbon quitte Chambéry avec la Cour. Le soir, elle couche à Rumilly, dans la maison de François Candie. Le cortège comprenait 71 chevaux, dont 6 pour la Grande Comtesse, 4 pour Bonne de Berry, 5 pour Aimon de Challant, 3 pour Boniface de Challant, 2 pour Amé de Challant, 4 pour la dame de Miolans. Les autres dames et gentils-hommes de la suite étaient Jean Métral, la dame de Saint-Paul, Bonne de Challant, Marguerite de Quart, Jeannette de La Chambre, Aimon de Sion, Jayme de Ravoyre, Guill. *de Grimolo,* Jean *Barderii,* Jean Colomb, Gaspard de Montmayeur, le sire de Lurieux, Luquin de Saluces, François de Serraval, Ant. Rana, etc. Dans le personnel domestique se trouvaient deux cuisiniers. Le 1er août, Bonne de Bourbon et Bonne de Berry couchent à Sallenôves, dans l'auberge d'un certain Amédée ; le 2 août, elles couchent à Genève, chez les frères mineurs ; le 3 août, elles déjeunent à Hermance et couchent à Ripaille. « Duobus familiaribus curie Rumilliaci qui preparaverunt hospicium domini Francisci Candie, et pro herba et foliis, et mutuaverunt propter hoc in villa plurima utensilia, 5 s. 6 d. albor. ; ... libravit dicto Benedica, pro sagimine pro charreto domine unguendo, 6 d. vien. ; libravit apud Gebennas..., pro expensis nautarum ducentium robam domine a Gebennis apud Ripalliam, 4 s. 10 d. albor. ; ... libravit apud Terniacum, pro potu domine Bone de Biturris, domine Miolani, Margarite de Croisier, Bone de Chalant, Peronete de Lompnis, Luquineti de Saluciis, Gaspardini, Guill. de Germoles, Guill. Genevesii et plurium aliorum ibidem potantibus in meridie, expectando dominam, 5 s. alb. ; libravit dicto Benedica, charrotono, pro dando Christi pauperibus a Sellanova apud Gebennas, 4 s. alb....; pro 12 d. gr. pro paleis emptis apud Gebennas, pro lectis faciendis in domo fratrum minorum apud Gebennas ; cuidam charrotono apportanti robam domini a ripa lacus Ripaillie usque ad domum Rippallie, 1 d. ob gr.... » (Compte de l'hôtel de Bonne de Bourbon, 1380-1381, fol. 170 et 174 v.)

1389. — Recepit a Joh. Curlat, de Noyer, quia non preparevat quoddam iter contra possessionem suam, licet proclamatum fuisset sub penis, 6 sol. (Suivent quatre autres amendes de ce genre.)

1391. — Item, baillia contans à Pierre de Montfalcon, tramis de Nyons per devers mons. le conte de Geneve, por fere aporter une lictiere qui se porte à hommes pour porter mesdames de Nyons à Chambery, le 9 jour de novembre, 5 fl. p. p. (Compte du trésorier général 38, fol. 153 v.)

1391, 7 décembre. — Duobus paribus sotularium ad opus Petri de Bastita et Blancheti de Balma, familiarium domini comitis Gebennarum, ducentium 2 mulas portantes litteriam domine. (Compte de l'hôtel de Bonne de Bourbon, 1391-1392.)

1391. — Déplacement de la Cour de Nyon à Chambéry, au mois de décembre. Chevaux prêtés : 11 venant d'Hermance, 21 du pays de Gex, 13 d'Annecy, 5 de Thonon, 3 du prieur de Romainmoutier, 2 du prieur de

Contamine, 2 de l'abbé d'Abondance, 1 du sire de Langin. « Eciam valleti domini comitis Gebennarum se juverunt in litteriis, quas mule dicti domini comitis Gebennarum ducebant, in quibus ibant dicte domine nostre comitisse; ... pro salario Petri Buclet et Raymundi de Curia et 18 aliorum hominum tam de Aquiano quam Thononio eorum sociorum, qui in una littera domicellas Sabaudie et d'Armaignac a Nividuno apud Chamberiacum portaverunt, pro quolibet ipsorum 12 d. gr.; ... qui dati fuerunt... pro locagio 3 curruum..., quolibet curru ad 4 equos, vacantes 11 diebus inclusis eorum regressu in charreando de roba et utensilibus hospicii domine a Nyviduno apud Chamberiacum, incluso adventu ipsorum a loco de Cossonay apud Nividunum, capiente pro quolibet curru per diem 16 d. gr., inclusis expensis ». (Suivent les dépenses pour la location d'un autre char à quatre chevaux et la location de quarante autres chars pour porter les ustensiles de l'hôtel de Gex à Seyssel, « pro salario 12 nautarum de Seissello qui dictam robam, ut supra charreatam, a Saissello apud Burgetum navigarunt...; pro vino expenso per dictos nautas, in chargiando dictam robam supra navem apud Saissellum 22 d. gr.; pro expensis dictorum nautarum 1 diei dum duxerunt dictam robam apud Burgetum, 2 d. gr.; datis quibusdam hominibus de Charaneto, qui se juverunt ad ducendum dictam navem per aliquod tempus in introitu Saverie exeuntis de lacu Burgeti, 7 d. gr.; pro expensis dictorum nautarum factis uno prandio apud Burgetum in domo dicte Jaquarda, dechargiando dictam robam de navi, 6 d. ob. gr.; pro salario et expensis 2 hominum vacantium 2 noctibus in custodiendo dictam robam juxta rippam lacus Burgeti, cum fuerit dechargiata de navi, 23 d. ob. gr.; datis pro expensis 47 bubultorum mandamenti Burgeti debentium corvatas domino, qui dictam robam cum suis curribus charrearunt a Burgeto ad castrum Chamberiaci, 2 d. gr.; datis 2 hominibus de Gebennis, qui se juverunt ad dechargiandum robam ibidem et fardellos refecerunt et moderaverunt ad portandum in curribus, 20 den. gr.; pro expensis dicti Petri Pancardi cum 1 equo, dicti Preles, brodeatoris, cum uno equo, filii dicti Preles, Janini Rosel, aurifabri hospicii domine et Bertheti, valleti Colini, taillatoris domine junioris, factis 2 diebus apud Gebennas, ubi steterunt pro roba predicta infardellanda, custodienda et curribus pro ipsa charreanda perquirendis et providendis, 21 d. gr.; pro expensis prenominatorum factis cum 2 equis apud Seissellum 1 sero et 1 prandio, custodiendo dictam robam et se juvando ad ipsam in navi ponendam, 9 d. gr.; pro expensis factis per eosdem modo simili 1 sero apud Burgetum causa predicta, 1 d. ob. gr.; ... dato cuidam nuncio misso de Burgeto Chamberiacum ad thesaurarium Sabaudie pro pecunia habenda pro solvendo dictis nautis, 4 fl. et dim....» (Compte de l'hôtel de Bonne de Bourbon, 1391-1392.)

1392. — Receperunt a tenementariis massorum vocatorum de Foucigniaco, in mistralia S. Mauritii, debentibus domino 28 florenos auri boni ponderis pro 1 prandio, ad tantum eis reducto per recolende memorie dominum nostrum dominum Amedeum, Sabaudie comitem quondam, solvendos per ipsos tenementarios dictorum massorum singulis vicibus quibus dominum nostrum comitem contingit venire apud S. Mauricium, faciendo transitum suum versus vallem Augustam... de consuetudine antiqua. (Suivent des lettres de Bonne de Bourbon du 22 mars 1392 déclarant, malgré les prétentions de son châtelain, que ce repas est dû seulement quand le souverain se rend dans la vallée d'Aoste et non pas quand il en revient. (Compte de la châtellenie de Tarentaise, 1391-1392.)

1398. — Recepit a Girardo de Vulliquini, pro eo quod dominus abbas Habundancie non preparaverat itenera, per cridas, 3 fl. p. p. (Compte de la châtellenie de Thonon, 1398-1399.)

1403. — Libravit Joh. Flamelx et Peroneto Buxi et 23 aliis nautis, suis sociis, ducentibus dominum in 2 navibus et illustres sorores domini cum eorum comitiva die subscripta 16 maii, a Thononio usque in civitatem Gebennensem. (Compte de la châtellenie de Thonon, 1404-1405.)

1405-1406. — Etapes des voyages de Jean de La Valla, clerc de la « fourrerie » du comte de Savoie : 28 novembre 1405, dîner à Chambéry, coucher à Aiguebelle ; 29, dîner à La Chambre, coucher à Saint-Michel ; 30, dîner au Bourget en Maurienne, coucher à Lans-le-Bourg ; « in empcione 24 clavorum barratorum positorum ibidem dictis equis, pro transeundo Montem Cenisii, 1 d. ob. gros.; item, emptioni 3 parium excofonorum pro transeundo dictum montem, 1 d. ob. gr.; item, locagio 1 bestie que portavit eundem Joh. de La Valla per dictum montem, 1 d. ob. gr.; item, locagio 1 alterius bestie et 1 marroni qui portaverunt malam dicti Johannis usque ad Novallesiam, 3 d. ob. gr. » 1ᵉʳ décembre, dîner à La Ferrière, coucher à Suse; 2, dîner à Avigliana, coucher à Rivoli. — 1406, 24 mai, dîner à Avigliana, coucher à Suse ; 25, dîner à Lans-le-Bourg, coucher au Bourget; 26 mai, dîner à Saint-Michel, coucher à La Chambre ; 27, dîner à Aiguebelle, coucher à Chambéry; 28 et 29, séjour à Chambéry; 29, coucher à Aix ; 30 mai, dîner à Sallenôves, coucher à Genève. « Item, qui datus fuit quibusdam personis apud Burgum novum [prope Aquambellam], pro transeundo equos predictos per aquam Gellonis, que tunc erat magna, 1 d. gr. bone monete; item, qui dati fuerunt quibusdam personis de Montemeliano, pro transeundo per aquam Ysere equos predictos, qui aqua tunc pontem dicti loci destruxerat, 3 d. gr. bone monete ». (Compte de Jean de La Valle, 1405-1406.)

1413. — Libravit fratri Laurencio de S. Martino, heremite, quos dominus sibi helemosine nomine donavit, pro ipsis convertendis in reparacione itenerum extra civitatem Gebennarum, tendendo apud Bone, quod iter dictus frater Laurentius, Deo previo, intendit reparare, 20 fl. p. p. (Compte du trésorier général 59, fol. 205 v.)

1415. — Amédée VIII et le roi des Romains descendent le Rhône de Seyssel à Lyon sur huit bateaux. (Mémoires de la Société savoisienne, t. XXIV, p. 274.)

1419. — A Pierre Chastellar, de Noveselle, meistre de ambles, oultre 6 fl. à luy delivrés d'autre part, pour havoir apris à pourter les ambles à deux chivaux de Madame, out il a vaqué environ 4 moys, 9 fl. (Compte de J. Lyobard, secrétaire de Marie de Bourgogne.)

1423. — Recepit a Thoma de Nanto, de Antier, eo quod inculpabatur clausisse et quamdam sepem fecisse supra iter publicum, ultra metas ibidem positas, 3 fl. (Compte de la châtellenie de Thonon, 1423.)

1433, novembre. — Cy s'ensuyt la dispense faicte... pour le charrey dou cariage de Monsegnieur, amené de Thonon à Chambery : et premierement... deys le chastel de Thonon jusques à la riviere dau lac...; à Guill. Morel et à 8 compagnons lesquelx ont mené le carrage de Thonon à Geneve et ont vacqué 2 jours entiers tant à aler comme à retourner... et pour le salaire de la nef...; cy s'ensieguent les charres qui ont mené le carrage de Geneve au Regonfle pres de Seyssel...; cy s'ensuit la despense faicte... deys Seissel jusques au Borget; ... à Mermet de Seissel, lequel a mené une grande nef ensemble 9 compagnons...; cy s'ensuit la despense faicte par les charres... deys le Borget à Chambery...; Somme 116 fl. ob. gr. (Compte du trésorier général 78, fol. 135 v.)

1435, septembre. — Item, le 17ᵉ jour dudit mois, a livré à Morge à Jehan Gonteret, chambrier, pour 13 aulnes de grosse toile pour faire une couverte à la lictiere à Madame [la princesse de Piemont] afin qu'elle ne se

gaste, pour la pousse et pour cordes pour la pendre en hault et pour tachetes petites pour claveller la dicte couverte, 14 gr. 1 quart. (Compte du trésorier général 81, fol. 254.)

1436, janvier. — Libravit die 12, domino Anthonio de Draconibus, misso a Morgia apud Rippailliam pro facto domini ad dominum nostrum ducem per terram, propter ventum existens supra lacum pro suis expensis faciendis, et hoc de mandato domini Marescalli, 3 fl. p. p. (Compte du trésorier général 81, fol. 521 v.)

1436, 21 avril. — Libravit... Perreto Magni, magistro [navis], de Aquiano, qui cum 14 aliis sociis vacavit 2 diebus videlicet 19 et 20 mensis predicti... transeundo carreagium domini et dominum nostrum principem, reginam et dominam principissam a Morgia apud Thononium, computato pro quolibet per diem 1 d. gr. et pro navi, quia erat magna navis, de precepto magistri hospitii Hugonis Bertrandi 2 d. gr., 2 fl. 8 d. gr. (Compte du trésorier général 81, fol. 536 v.)

Preuve XIV

1380, octobre. — Sépulture de Guigonne d'Orlyé, morte à Ripaille et conduite à Hautecombe.

(Turin, archives camérales. Compte de l'hôtel de Bonne de Bourbon, 1379-1380.)

Libravit de mandato domine, manu Anthonii Rane, pro funere Guigone d'Orli, ut infra : et primo, 12 s. positos super corpus dicte Guigone in celebracione missarum in Rippaillia; 6 s. datos domino Joh. dou Liauz et quibusdam aliis capellanis qui legerunt psalteria; 12 s. 6 d. pro oblacionibus factis in ecclesia Thononii; 16 s. datos 16 capellanis qui interfuerunt in commemoracione dicte Guigone in ecclesia Thononii; 8 s. 6 d. datos 17 clericis in dicta commemoracione existentibus; 5 s. datos 2 hominibus missis a loco de Ternie apud Gebennas de nocte ad Jacobum de S. Michaele quesitum 6 torchias portandas cum corpore dicte Guigone; 24 s. 8 d. datos dicte Mabilli, de Terniaco, tenenti albergariam, pro expensis Mermeti de Alpibus, ejus valleti, Stephani de Greysiaco, ejus valleti, Guil. de Alingio ejus valleti, quodam capellano hospitalis Thononii, 2 charrotonorum, dicti Bovier et Anthonii Rana, qui fuerunt ibidem uno sero cum 10 equis, inclusis pane, vino, carnibus datis 6 mulieribus dictum corpus vigilantibus; 6 s. datos dicto Bovier et charrotono, pro pane et vino emendis ut ipsi biberent, quia non poterant stare juxta corpus propter corrruccionem corporis; 6 d. datos cuidam valleto qui guidavit corpus per locum Ussie; 31 s. 8 d. datos dicto Fanoz, de Saissello, naute, portanti corpus a Saissello apud Altamcombam, pacto facto cum Joh. Grangeti, vicecastellano Saisselli; 2 s. datos illis qui pulsaverunt in Saissello los glas, corpore in Saissello existente; 27 s. datos Stephano Grossi et Joh. Macherel, charrotonis, qui charreaverunt dictum corpus a loco Rippaillie apud Saissellum; ... 8 s. datos 3 valletis Altecombe qui pulsaverunt les glas, inclusis 6 sol. datis dicto Tiolier qui aperuit basum et clausit; ... 12 d. datos pro reparacione crucis que portata fuerit cum dicto corpore; 12 s. datos capellano hospitalis Thononii, pro labore suo ex eo quod dictum corpus associavit.

Preuve XV

1380-1386(¹). — Acquisitions par Bonne de Bourbon de divers terrains pour son domaine de Ripaille.

(Turin, archives de Cour.)

1380, 8 septembre. — Bonne de Bourbon achète de Raymonde Morand, de Concise, pour la somme de 48 sous, à charge de payer à l'hôpital du Grand-Saint-Bernard une redevance annuelle de 6 deniers genevois, une demi-pose de terre située près du mur du bois de Ripaille et une autre parcelle « videlicet unam posam cum dimidia terre sitam in territorio Rippaillie, juxta terram Peroneti Christini, a parte inferiori deversus lacum, et terram Aymone et Francesie Vellieta, de Concisa, a parte superiori, terramque curati seu ecclesie Thononii, ab angulo deversus villam Concise et juxta crestum dicti territorii Rippaillie, ab angulo inferiori. Et dicit ipsa Raymonda quod pars domus Rippaillie deversus lacum est fondata supra dictam terram ». La comtesse de Savoie achète le même jour des sœurs Veilletes, de Concise, moyennant 72 sous, à charge de payer audit hôpital 9 den. genevois de cens annuel, trois poses de terre « asserentes dicte sorores majorem partem dicte domus Rippaillie et plathee ejusdem existentem infra palicium esse fondatam supra dictas tres posas terre. Acta fuerunt hec in dicta domo Rippaillie, in camera secretarii domini comitis... presentibus nobili viro domino Aymone de Chalant, domino Fenicii et Ameville... ». (Protocole *Genevesii*, vol. 104, fol. 80.)

1381, 14 septembre. — Gerardus Rola, de Concisa, ... vendidit de francho allodio perpetuo domine Bone de Borbonio... videlicet unam posam terre sitam in territorio Rippaillie, juxta murum nemoris Rippallie, a parte inferiori, et terram emptam per dominum a Moranda de Concisa, a parte superiori, et terram dicti Gret de Novasella, ab angulo deversus, quam posam terre tenebat dictus Girardus ab Aymoneto de Lucingio sub certo annuali servicio... precio 9 florinorum auri cum dimidio... Acta fuerunt hec Rippaillie, in camera secretarii, ibidem presentibus Johanne de Cresto, de Mouxiaco, Perreto de Lona et Hugoneto Boverii, curtillierio Rippaillie. (Réguliers de là les Monts. Chartreuse de Ripaille, paquet 3, n° 2.)

Voici les noms d'autres vendeurs de terrains acquis par Bonne de Bourbon pour son domaine de Ripaille : François *Pistonis* d'Estavayé, curé de Thonon (1381, 14 septembre. Protocole *Genevesii*, vol. 104, fol. 81). — Guillaume Luchun, de Concise (même date. *Ibidem*, fol. 81 v.). — Peronet Chien (1385, 24 avril. *Ibidem*, fol. 82 verso) pour une parcelle située « in ortis, subtus domus Rippaillie, ... juxta muros nemoris Rippallie ». — Perrette, fille de Rolet du Ferrage, de Thonon, veuve de Mermet de Prato, *de Langinovilla*. (Chartreuse de Ripaille, paquet 3, n° 2.)

(¹) Ces actes ont été faits pour régulariser des acquisitions évidemment antérieures, car déjà en 1371 Jean d'Orlyé commença sur l'emplacement de ces terrains la construction des bâtiments.

Preuve XVI

1380-1413. — Documents sur le clergé du Bas Chablais.

(Turin, archives camérales. Comptes de la châtellenie de Thonon et Genève. Archives d'état. Visites pastorales de 1413.)

1380. — Recepit a dicta Jaqueta, quia Beatrisam, uxorem Falconeti de Tulier, verbis insultavit et eidem dixit : adultera, ruffiana, preveressa, 4 s. monete. (Compte de la châtellenie de Thonon.)

1381. — Recepit ab Aymoneta, uxore Jaquemeti Bulliat, pro eo quod dixit Beatrici, uxori Joh. Fornagroz : preveressa, tu es femina presbyterorum, 7 s. 6 d. monete. *(Ibidem.)*

1390. — De 100 solidis gebennens. in quibus Nycodus Berlionis, de Thononio, fuit condempnatus quia vacam Bruyse Ratoneta de domo sua ultra ejus voluntatem extraxit... non computat, quia dictus Nycodus decessit ab humanis nullis bonis sibi relictis, sed multitudine debitorum et sentenciis excomunicacionum oppressus in curia officialitatis Gebennarum, pro absolutione obtinenda, sue vite temporibus bonis (*lire* bona sua quecumque) suis quibuscumque cessit. (Compte de la châtellenie de Thonon, 1390-1391.)

1411, 14 septembre. — Visitavit idem dominus episcopus parrochialem ecclesiam de Armoy, habentem 40 focos... cujus est curatus dominus Humbertus Sarodi, sufficiens et bone vite... *(Genève,* archives d'état. Premier registre des visites pastorales.)

1411, 15 septembre. — Visitavit... parrochialem ecclesiam de Vallier, habentem 40 focos, cujus est curatus dominus Joh. Fabri, quinquagenarius, modice scientie, concubinarius publicus, tenens publice tabernam in domo propria, de quibus fuit monitus per ipsum dominum episcopum... ut deinceps tabernam non observet et, illa concubina exclusa, nunquam eam nec aliam suspectam mulierem secum introducat, sub pena privacionis sui beneficii.... Injungitur eisdem parrochianis quatinus expellant infra festum Omnium Sanctorum ab ecclesia quamdam magnam archam ibidem existentem. *(Ibidem.)*

1413, 4 juin. — Visitavit dictus dominus episcopus parrochialem ecclesiam de Thonon, habentem circa centum focos, in qua est prior dominus Guillelmus de Flecheria, ordinis Athanensis, habens secum duos monachos. Curatus vero dominus Anthonius Boysson, concubinarius publicus, cujus vicaria publica est de patronatus dicti prioratus.

In dicta villa Thononi seu parrochia sunt concubinarii publici Thomas de Riva, Johannes Neyrochapuis de Ala, Nycoletus et Girardus Chatagny, quorum monicio et correpcio commissa fuit dicto curato. Et ipsum curatum monuit idem dominus episcopus ibidem seorsum, in presencia dicti domini prioris et domini Guillelmi de Castellione, canonici Gebennarum, super dicto crimine concubinatus sub pena privacionis dicte ecclesie.... Insuper, conquesti sunt prior et curatus predicti de parrochianis, ex eo quod ipsi parrochiani frequenter impignorant calices dicte ecclesie pro negociis eorum secularibus.... In ecclesia veteri Beate Marie extra villam Thononi, est quedam capella fundata noviter per illustrem principem dominum Sabaudie comitem, et serviciunt canonici prioratus Ripallie sine institucione canonica. Nycodus Festi. *(Genève,* archives d'état. Premier registre des visites pastorales, fol. 88.)

1413. — Die predicta, visitavit dictus dominus episcopus parrochialem ecclesiam de Tullier cum ecclesia de Concisa sibi annexa, habente 19 focos

modici valoris, existentem de patronatu prioratus Thononi, cujus est curatus dominus Johannes Borgesii, bone vite. In ecclesia de Tullier, defficiunt una stola cum manipulo, psalterium, ymago Beate Marie, et lapides fontis baptimalis. In ecclesia vero de Concisa, defficit duntaxat una alba, quorum reparacio injungitur parrochianis dictarum ecclesiarum divisim ad annum. Nycodus Festi. *(Ibidem.)*

1413, 9 avril. — Eadem die, visitavit parrochialem ecclesiam de Aquaria cum ecclesia Nerniaci sibi annexa, in quibus sunt circa 40 foci... cujus est curatus dominus Petrus de Vernoneto, concubinatum fovens cum quadam sua focaria Mermeta, ex qua habet plures spurios, super quoquidem crimine fuit increpatus et monitus sub pena privacionis dicti sui beneficii per dictum dominum episcopum in monasterio Filliaci, presentibus dominis abbate ipsius monasterii, Jacobo de Arsina, Johanne Nucerii, de Aquiano, presbiteris, die 6 junii. *(Ibidem.)*

1413, 9 avril. — Die predicta, visitavit dictus dominus episcopus parrochialem ecclesiam de Essenevay, habentem 24 focos, modici valoris, existentem de patronatu monasterii Filliaci, cujus est curatus dominus Joh. de Vaudo, canonicus dicti monasterii, bone vite.... *(Ibidem.)*

1413, 5 juin. — Visitavit dictus dominus episcopus parrochialem ecclesiam de Antier, annexam decanatu Alingii, habentem circa 30 focos... cujus est vicarius perpetuus dominus Petrus Margelli, concubinarius publicus, habens plures spurios, quorum aliqui sibi serviunt in altari, qui fuit monitus per dictum dominum episcopum in presencia curati de Margencello et de Bons et domini Humberti Quarterii presbiteri, quatinus a dicto concubinatu discedat, et per spurios suos deinceps sibi serviri non faciat in divino officio, sub pena privacionis dicti vicariatus et carceris perpetui. In parrochia ipsius ecclesie est Caterina, uxor Johannis de Nanto, de crimine sortilegii suspecta et infamata cujus monitio et correctio comissa fuit dicto vicario. *(Ibidem.)*

1413, 5 juin. — Die predicta, visitavit... parrochialem ecclesiam de Siez, cui ecclesia de Chavanay est annexa, habentem circa 120 focos... cujus est curatus dominus Henricus Passavant, bone vite. Johannes de Alpibus, Aymonetus Mollen, Michaudus Raumelli, parrochiani dicte ecclesie, diu sustinuerunt excommunicacionem nec receperunt sacramentum semel in anno; item Petrus de S. Georgio, Joh. de Marrignier, parrochiani ejusdem ecclesie, sunt concubinarii publici, quorum correctio ... commissa fuit dicto curato.... *(Ibidem.)*

1413, 6 juin. — Martis sequenti qui fuit 6 junii, visitavit idem dominus episcopus monasterium Filliaci, ordinis S. Augustini, qui presidet in abbatem reverendus in Christo pater dominus Humbertus Chairry (?) bonus administrator, habens secum 6 canonicos presbyteros cum uno novicio... *(Ibidem.)*

1413, 6 juin. — Die predicta, visitavit idem dominus episcopus parrochialem ecclesiam de Massongier, habentem 70 focos... cujus est curatus dominus Petrus de Ponte, honeste vite. Joh. de Espagniaco, Joh. Ochon, Reynaudus de Meyren, Aymo Barberii, Petrus Vuard, Joh. Monachi, Ant. de Ponte, Joh. Robini et Mermetus Critani, parrochiani dicte ecclesie, diu sustinentes excommunicacionem, non receperunt in pascha sacram communionem, quorum correctio per viam monitorii commissa fuit dicto curato.... *(Ibidem.)*

1413, 27 mai. — Visitavit idem dominus episcopus parrochialem ecclesiam de Lullier, habentem 18 focos... cujus est curatus dominus Petrus Colini.... *(Ibidem.)*

1413, 27 mai. — Die predicta, visitavit... parrochialem ecclesiam de

Cervenz habentem 40 focos... cujus est curatus dominus Hugo Trout. *(Ibidem.)*

1413, 27 mai. — Eadem die, visitavit... parrochialem ecclesiam de Brecorens, habentem 8 focos... cujus est curatus dominus Johannes Ymardi, inculpatus a parrochianis de negligentia divini cultus et super eo quod albergavit seu alienavit perpetue quasdam possessiones ecclesie in prejudicium ipsius ecclesie, quas alienationes domine moniales de Loco laudaverunt; item, non recuperat res ecclesie indebite occupatas, quoniam Joh. Pineys quasdam ipsarum rerum occupat illicite.... *(Ibidem.)*

1413, 27 mai. — Die predicta, visitavit... parrochialem ecclesiam de Perrignier habentem 20 focos... cujus est curatus dominus Joh. Bertherii.... *(Ibidem.)*

1413, 27 mai. — Die predicta, visitavit... parrochialem ecclesiam de Dralliens, habentem 50 focos... cujus est curatus dominus Petrus Berry, sexagenarius, totaliter ignarus, tabernarius et continuus incola... *(Ibidem.)*

1413, 28 mai. — Visitavit... parrochialem ecclesiam de Orcier, habentem 15 focos.... *(Ibidem.)*

1413, 28 mai. — Die predicta, visitavit... parrochialem ecclesiam de Alingiis... 120 focos modici valoris... cujus est curatus dominus Valterius Romani.... *(Ibidem.)*

1413, 28 mai. — Die predicta, visitavit parrochialem ecclesiam de Mezinjuz, filiam dicte ecclesie de Alingiis, habentem 16 focos.... *(Ibidem.)*

Die predicta, prefatus dominus episcopus visitavit parrochialem ecclesiam de Margencello, habentem 40 focos, cujus curatus fornicarius publicus, tenens cum eo suspectam et diffamatam mulierem, per quam eciam facit in domo curata tenere tabernam continue, contra quem parrochiani proposuerunt quod est dilapidator bonorum et maxime reddituum ecclesie seu fraudator; recepit enim a pluribus personis donaciones et legata peccunaria, de quibus debebant acquiri redditus ad opus ecclesie, quas pecunias usibus suis ac burse sue applicuit et usurpavit...; item exponunt quod idem curatus alienavit 4 sestaria vini de dote capelle fundata in dicta ecclesia per dominum Jacobum Ros, curatum quondam ejusdem capelle...; item, quod non celebrat missas debitas in dicta ecclesia.... Curatus autem inculpat parrochianos super eo quod non colunt festa decenter; item, quod non solvunt tributa ecclesie nisi invicti; item, quod sunt rebelles preceptis ecclesie, super quibus omnibus fuerunt per dominum episcopum predictum increpati et moniti. *(Ibidem.)*

Preuve XVII

1381, mars-avril. — Dépenses faites pour l'arrivée de Bonne de Berry à Ripaille.

(Turin, archives camérales. Compte de Jean Gaillard, trésorier de l'hôtel de Bonne de Bourbon.)

1381, 3 mars. — Libravit in locagio 4 hominum curantibus *(sic)* bezeriam Rippaillie 1 die, pro quolibet 12 den...., 4 sol.

1381, 4 mars. — Libravit... dicto Rossel et 5 ejus sociis de Thononio, nautis, ducentibus certas cameras a Rippaillia apud Gebennas, vacantibus 2 diebus, capientibus pro quolibet 12 den., inclusis 2 solidis pro salario navis... 14 sol.

(Bonne de Bourbon, qui était restée à Evian depuis le 2 décembre 1380, s'installe à Ripaille dans la soirée du 12 mars 1381.)

1381, 17 mars. Ripaille. — Libravit de mandato Jayme de Ravoirea Johanni Hospitis et Thome Machirel, pro locagio 2 suorum equorum ducentium quemdam curum a Rippaillia apud Chamberiacum quesitum cameram Burgondie, et in Chamberiaco steterunt 2 diebus integris ipsam expectando, et non habuerunt et inde iverunt apud Montismellianum ad domum dicti Jayme quesitum unum dolium plenum vini cocti, quem apportaverunt in Rippaillia, vacantibus ad premissa 9 diebus facto pacto cum ipsis, inclusis eorum expensis 72 solidis. — Libravit Guillelmo Mer, camerario domine, pro expensis quas fecit ducendo quasdam cameras domine apud Gebennas, inclusis 2 solidis datis hominibus qui ipsas portaverunt a portu lacu Gebennensis ad domum fratrum Minorum, 4 sol... — Libravit dicto Guillelmo Mer pro ejus expensis, Girardi de Furno, Jaquimeti, de panateria et eorum valletorum, missorum per dominam Gebennis pro cameris tendendis et pane coquendo pro venuta domine Bone, incluso salario navis et nautarum qui ipsos duxerunt a Ripallia apud Gebennas, 18 sol... — Libravit... Roleto de Leya, familiari domini episcopi Sedunensis, qui aportavit quamdam quantitatem mantilium pro venuta domine Bone de Berry, 1 flor. vetus....

1389, 29 mars. — Dicta die, ivit domina nostra Sabaudie comitissa apud Gebennas, pro venuta domine Bone de Bituris, ejus filia. (Elle déjeune en route à Hermance et dîne à Genève dans le couvent des frères mineurs, résidence des princes de Savoie, aux frais du comte) ... presentibus cum dicta domina in dicto prandio domina de Berchier, domino Aymone de Chalant, domina Miolani, domina Florina de Provanis, domina Marguerita de Bonovillario, domina de Coudreo, domino Johanne de Blonay, domino Johanne Mistralis, Luquineto de Saluciis et pluribus aliis nobilibus et personis extraneis...

1381, 2 avril. — Bonne de Bourbon, après un séjour de trois jours à Genève, revient à Ripaille avec sa bru, la princesse d'Achaïe et le prince Louis de Savoie.

1381. — Libravit die ultima marcii, apud Gebennas, Petro de Intermontibus, pro salario unius curus cum tribus equis, qui a Gebennis apud Rippailliam apportavit quamdam quantitatem piscum apportatam de Burgeto, 1 flor. vetus.... — Libravit die 1 aprilis Ponceto, clerico capelle, pro oblacione domine, domine Bone, dominarum principissarum Achaie et quos habuit dominus Aymon de Chalant, 4 sol.... — Libravit dicta die Guillelmo Mer, camerario domine, apud Gebennas pro remittendo a Gebennis apud Anissiacum robam a domina comitissa de Gebennis mutuatam, 14 sol.... — Libravit dicta die Guillelmo de Riverio, camerario domini Amedei, pro ejus expensis pro reducendo a Gebennis apud Rippailliam certam quantitatem robe domine Bone, 7 sol. — Libravit die secunda aprilis 7 nautis Villenove, qui ibidem Gebennis expectabant robam hospicii nec poterant ire, propter boream, pro vino et pidancia, 3 sol. — Libravit dicta die in locagio unius nagelle et nautis ipsam ducentibus, qui duxerunt garnimenta hospicii a rippa lacus, ubi non poterat chargiare, usque infra lacum ad navem Villenove, 3 sol. — Libravit dicta die Petro de Lompnis, pro locagio unius nagelle que duxit cyssimenta appotecarie a Gebennis apud Rippailliam, 14 sol. — Libravit Guillelmo Mer, pro salario 7 nautarum ducentium cum magna nave Villenove cissimenta coquine et quedam alia garnimenta hospicii a Gebennis apud Rippailliam, 14 sol. — ... Libravit dicta die Guillelmo Mer, pro circulis et latis ad preparandum navem in qua debebant venire domina nostra, Sabaudie comitissa, domina Bona de Bery a Gebennis Rippailliam, 3 sol. — Libravit

dicta die Guillelmo Mer pro expensis ipsius Guillelmi, Stephani Marescali, magni Regis et duorum familiarorum qui veniebant in dicta navi cum roba domine, factis 2 diebus contra per boream vigentem venire non possent ... 10 sol.... — Libravit die 1 aprilis Tierico, cantore cappelle domine, pro ipsis dandis decem pauperibus in helemosinam, 10 sol.... — Libravit dicta die Guil. de Riveria, camerario domine, apud Gebennas, pro remittendo a Gebennis apud Anissiacum robam a domina comitissa de Gebennis mutuatam.... — Libravit die 6 aprilis de mandato domine dicto Belleis, coquo domini, prepositi Montisjovis, qui servivit de suo officio in venuta domine Bone de Beri, ex dono 2 fl. vet.... — Libravit manu Jacobi d'Avullie, vice-castellani Thononii, in pane et vino datis hominibus qui duxerunt magnam navem Thononio apud Gebennas, cum pluribus garnimentis hospicii domine pro venuta domine Bone, et erant 18 homines, 19 sol. 8 den....

(Le 8 avril, Amédée, le mari de Bonne de Berry, arrive à Ripaille, venant de Genève. La Cour de Ripaille comptait ce jour les personnes suivantes : Bonne de Bourbon, Amédée de Savoie, le futur Comte Rouge, Bonne de Berry, la princesse et le prince d'Achaïe, Louis de Savoie, frère de ce dernier, madame de Berchier, Aimon de Challant, Jean Métral, Marguerite de Bonvillars, Jayme *de Ravorea*, François de Chignin, François de Compeys, Marculin Maréchal, Guillaume de Serraval, Humbert *de Ocherio*, le fauconnier du prince Amédée, Antoine Balli, Gui de Grolée, Humbert de Savoie, sire d'Arvillars, le physicien Luquin, Aimon d'Apremont, deux ménétriers du prince d'Achaïe, le trompette du comte de Genève, le tailleur, le cuisinier et l'arbalétrier du prince Amédée, le fauconnier du prince d'Achaïe, le bâtard de Savoie, et quelques officiers. Le 10 avril, le Comte Vert arrive à Ripaille, venant de Genève).

Preuve XVIII

1381-1436. — Dépenses relatives à l'ameublement de l'hôtel des princes de Savoie.

(Turin, archives camérales.)

1380. — Pro precio 6 quaternorum papiri magne forme, quolibet quaterno 4 sol. monete, pro faciendis ramis in fenestris domus Rippallie 24 s. monete; item, pro precio 200 tachiarum implicatarum ad idem. (Compte de l'hôtel de Bonne de Bourbon, 1380-1381.)

1381, 6 mars. — Pro expensis Fr. de Compesio ac Petri de Arpa, factis Ripallie, ubi missi fuerunt per dominam, ipsa existente Aquiani, pro lanternis fenestrarum camere domine ibidem faciendis. *(Ibidem.)*

1381, 24 mars. Ripaille. — Libravit Johanni de Lugduno, pro candelis sippi, pro suendo de nocte in pellateria domine, 12 d. *(Ibidem.)*

1381, 17 mars. — Pro locagio 2 equorum ducentium quemdam curum a Rippaillia apud Chamberiacum quesitum cameram Burgondie. *(Ibidem.)*

1391, 16 octobre. Ripaille. — Uno picoto olei empto per Joh. Verrerii ad clarifficandum tela fenestrarum camere comitisse junioris. (Compte de l'hôtel de Bonne de Bourbon, 1391.)

1391, 5 novembre. Nyon. — ... Pro precio 12 cazoletarum cupri emptarum... ad tenendum brasas infra cameram dominarum et domicellarum, qualibet caczoleta, 7 s. *(Ibidem, 1391-1392.)*

1398, 17 juillet. — Livré.... à Jehan du Boys, somellier de la chambre Mons. de Berry, lequel a aporté et presenté à Mons. ung reloge que mondit s. de Berry lui avait donné... 2 escus. (Compte du trésorier général 44, fol. 236 v.)

1416, 10 juin. — Libravit Johanneto de Semena, cutellerio Annesiaci, in quibus dominus eidem tenebatur pro certis pluribus cutellis mensalibus, suis vagenis et municionibus argenteis sufficienter garnitis, ad opus domini et illustris domine nostre duchisse Sabaudie, 24 fl. p. p. (Compte du trésorier général 61, fol. 401.)

1418, 12 mars. — Memoire à Colinet, le tapicier... pour reffere deux tappis de chambre de fouteynes dou Dieu d'amours; item, pour reffere deux banchiers aux armes de Geneve; item, deux tappis de la chambre perse aux armes de Mad. de Bourgoigne...; pour reffere le tappis de la bataillie de Charlemeyne.... (Compte du trésorier général 64, fol. 166 v.)

1435, 20 novembre. — A Guill. tapissier... pour 1 cent de croches pour tendre la tapisserie en la grant salle à Morge, quand Mons. le cardinal de Chippre il veint, que costerent 8 gr. (Compte du trésorier général 81, fol. 210.)

1436, 29 août. — Pour conduyre et mener la veisselle et la tapisserie de Thonon à Chatillon en Dombes : ... pour 400 croches pour tendre la tapisserie à l'ostel de Mons., de madame Yolland et à l'ostel de Mons. le prince et à l'ostel de Mons. de Vandome, qui costent 3 fl.; item, au bastier de Chastillon, pour 2 lyesses de cordes pour tendre la chambre blanche de Mons. le prince, qui costent 2 gros. (Compte du trésorier général 81, fol. 241.)

Preuve XIX

1383-1390. — Compte de Jean de Liège, maître des travaux de charpenterie et de maçonnerie entrepris pour Bonne de Bourbon.

(Turin, archives camérales. Registre original sur papier).

Computus magistri Johannis de Liegio, magistri carpentarie et maczonerie illustrium et principium domine Bone de Borbonio, Sabaudie comitisse et domini Amedei comitis, ejus geniti rectoris que omnium fortaliciorum Sabaudie comitatus ad hec deputati et ordinati per dominam et dominum predictos, videlicet de receptis et libratis inde factis per dictum magistrum Johannem pro domina et domino nostris predictis pro operibus subscriptis a die 4 inclusive mensis augusti anno 1383, — qua die fuit constitutus et ordinatus per dominam rector fortaliciorum et operum ut dicit et eciam fidem facit per litteram domine dicte constitucionis, date Chamberiaco die 3 mensis augusti anno domini 1383 quam ostendit et penes se retinet —, usque ad diem 23 exclusive mensis maii anno domini 1390... receptus apud Thononium de mandato domine, domina et domino apud Rippailliam existentibus, presentibus domino Johanardo Provane, milite, et Anthonio Barberii, magistris et auditoribus computorum Domini, per Andream Cufini, de Chamberiaco, clericum Domini.

DÉPENSES FAITES POUR CONSTRUIRE UN FOUR A CHAUX EN MAI 1386, A RIPAILLE :

Pro operibus unius turris quo fieri debebat... prope viretum camere ipsius domine [comitisse majoris] in anno domini 1386 necnon et pro ope-

22

ribus puthei domus Rippaillie...; et est sciendum quod dictus putheus fieri proponebatur sed tamen opus dicti putei dimissum fuit nisi tamen 5 anulli lapidum cisorum, qui lapides postea fuerunt implicati in aliis operibus Rippallie... 178 fl. 1 d. ob. 1 tiers gros p. p....

Libravit... pro operibus capelle domine Rippallie videlicet tam in empcione plurium et diversarum fustarum, scindullorum, ferramentorum omnium que aliorum necessariorum ibidem quam in salario et expensis... carpentatorum et lathomorum ibidem operantium... 546 fl. 11 d. gros p. p.

... Libravit pluribus et diversis lathomis et carpentatoribus ac eciam manuoperariis plurium et diversorum locorum vacantibus et operantibus ad tachiam et aliis modis multis, tam ad faciendum et construendum clausuras murorum noviter factorum in domo Rippaillie magnorum que edifficiorum turris magne porte introitus dicte domus ibidem de novo in annis 1388 et 1389, de mandato domini et domine factorum, ... 3999 flor. 4 d. 13 cum dimidio grossi p. p.

... C'est ceu que Jehan du Liege, maistres des ovraiges de ma tres redoubtée dame et de mon tres redoubtey signeur de Savoye doit à lez bonnes gens pour les ovraiges fais par le commandement de ma tres redoubtée dame madame de Savoye, dès l'an corrant 1383 tant que en l'an corrant 1390.....

Item, doit à Estivan de La Roe pour argent qu'il a prestey à Jehan du Liege à la necessitay de l'ovre de Rippaille, 7 fl. p. p....

Item, doit à Marmet Donati, escoffier et borgeois de Thonon pour certaigne quantitey de solers que ledit Marmet a bailliés ès ovriers en fasant l'ovre de Rippaille... 10 fl. p. p.

Item, doit à Marmier de Concise, pour sa poigne et ces journées qu'il a faitez en traisant la chaulx ou rafour de Rippaille à la piche et pour aidier à chargier les chares qui menoient la chaulx pour l'ovre de Rippaille, 18 s....

Item, doit à Marmet Favre et Perrin Chaperon, thoiers de Lugrin, pour les thoux que il ont trais en la thoiere de Lugrin pour l'ovre de Rippallie, lequelx thoux sont emploiés en plusieurs chiminées faites novellement en Rippaille et autres chiminées rehaussié dès le toit dudit hostel... 5 fl. p. p.

Item, doit pour gipons, chausses et chaperons pris à Aymonet et à Jehan Darmeignat, costurier, demorans en l'ostel de Rippaille livrey à maistre Jehan de Paris et à Jehan Grillet, chapuis, en fasant l'ovre de Rippaillie... 10 fl. p. p....

Item, doit à mons. Jaque Champion, pour argent prestay à Viviers pour paier un marcheant de fustes de Viviers duquel Jehan du Liege a aschetée une quantité de fuste pour l'ovre de Rippaillie... 10 fl. p. p....

Item, doit à François le lombar, drapier, demorant à Losanne, pour drap baillié ès ovriers en faisant l'ovre de Rippaille en rabatant de lour salaire 20 fl. p. p....

Item, doit à Perrenet Christien, masson, pour son selaire en taillant la pierre de taille pour la tour [de Ripaille]... 3 fl. p. p.......

Item, doit à Jehan de Villette, jadis par le temps chatelleins d'Ermence, pour vandre du vin escheté pour les ovriers, massons et chapuis qui par le temps ovroient en Rippaille... 20 fl. p. p. 9 s. 9 d.

... Item, doit à Rolet Chambrier, demorant à Losanne, pour plusieurs deueries, c'est à savoir saul, oyle, chandoille, fromaiges livrées ès ovriers qui ovroyent à Losanne lez ovraiges que on ha aportey en Rippaille, 6 liv.

————

Preuve XX

1384-1388. — Compte de Jean de Liège relatif aux constructions de Ripaille.

(Turin, archives de Cour. Réguliers di là di monti, chartreuse de Ripaille, mazzi da ordinare. — Registre original sur papier in-4° non folioté; la partie relative à Ripaille occupe les 260 premières pages. Pour faciliter les citations de ce document, on a fait précéder chaque paragraphe d'un numéro d'ordre.)

Sur la couverture : Ce sont les livrées et les comptes du premier rafour de Rippaille, de la tour, de la chapelle et de Montorge, etc., et des autres ovraiges faits avant la grant tachiere par Jehan du Liege dès l'an... mil trois cent quatre vingt et cinq... à l'an corrant mil trois cent quatre vingt et huit.

Au 1ᵉʳ feuillet : Computus magistri Johannis de Legio, magistri castrorum Sabaudie comitatus, de receptis et libratis per ipsum de et pro quodam rafurno facto in nemore Rippaillie in anno domini currente 1386....

1. Libravit hominibus infrascriptis qui vacaverunt et operati fuerunt quilibet ipsorum 16 diebus integris non feriatis seu festivis, inceptis die 1 mensis marcii anno 1386 et finitis die 23 dicti mensis, in scidendo in nemore minuto Rippaillie non fructiffero pro decoquendo dictum rafurnum, et sciderunt atque ligaverunt, dicto tempore durante, de dicto nemore 24,000 fagoturum, capienti quolibet per diem de salario, inclusis expensis, 12 den. monete... 15 lib. 4 s. dicte monete....

2. Libravit hominibus et cherrotonis infrascriptis qui vacaverunt, a die 16 mensis marcii anno 1386 usque ad diem 28 mensis maii eodem anno, cherreando cum suis curribus ad dictum rafurnum tam ligna scisa in nemore Rippaillie ad dictum rafurnum pro ipso dequoquendo quam lapides de quibus dictus rafurnus fuit constructus et edificatus, qui lapides aducti fuerunt seu cherreati videlicet, illi de quibus facti fuerunt ly coygn seu coyni dicti rafurni in monte prope Fisternam, et alii lapides de quibus fuit muratus dictus rafurnus et repletus in aqua Drancie; et ad predicta vacaverunt cherreando materias dicti rafurni ut infra :

3. Primo, libravit Francisco Chivilly, pro salario sui currus et roncini 41 dierum quibus cherreavit seu cherreare fecit a die 16 mensis marcii anno 1386 usque ad diem 28 mensis maii eodem anno de dictis lignis scisis et materiis per homines supradictos oneratis in dicto curru et nemore predicto, apportatis que ante dictum raffurnum, capienti pro qualibet die de salario, inclusis expensis et omnibus aliis, 3 s. monete, valent 6 l. 3 s. monete. (Suivent 25 autres mentions de paiements pour charrois).

4. ... Secuntur naute seu navaterii Thononii qui adduxerunt in navi a nemore dou Verney supra Thononium ad dictum rafurnum lapides virides ad faciendum 5 ora seu boches dicti rafurni et lapides a loco de Bret, qui distat a dicto rafurno 5 leucis ad faciendum 5 votas dicti rafurni et pro replehendo dictum rafurnum....

5. Libravit Johanni de Montagnyoz, de Hermencia, navaterio, pro 9 viagiis quibus cum sua magna navi fuit ad locum de Bret, qui distat a dicto rafurno 5 leucis, et a dicto loco adduxit et navigavit ad rippam lacus subtus dictum raffurnum 9 navatas lapidum ad faciendum 5 votas dicti rafurni et ipsum replendum, capienti pro qualibet navata, inclusis salario et expensis, 4 flor. parvi ponderis, valent 36 fl. parvi ponderis....

6. Secuntur utensilia necessaria pro dicto rafurno empta ut inferius continetur :

7. Primo, libravit Roleto Rechat, burgensi Thononii, pro una pressa ferri, ab ipso empta ponderante 20 libras, qualibet libra precio 9 denariorum monete, et pro uno baterant ferri ab ipso Roleto empto, ponderante 14 libras ferri, qualibet libra precio 12 den., et pro 18 libris ferri, ab ipso emptis, ad faciendum 4 coynos ferri, qualibet libra precio 6 denariorum et pro factura dictorum 4 coynorum 2 s., valent 40 s. monete.

8. Libravit Jaqueto Janini, die 21 mensis aprilis anno 1386, pro octo duodenis perticarum magnarum ad faciendum furgonos et rablos pro dicto rafurno necessarios, qualibet duodena precio 6 s. monete, valent 48 s. monete.

9. Libravit cuidam homini de Alingio pro nemore arboris populi ab ipso empto ad faciendum los rablos pro dicto rafurno, precio pro tanto 2 flor. parvi ponderis.

10. Libravit pro rassiando dictum nemus populi ut ex eo fierent dicti rabluz, 8 s. monete.

11. Libravit in empcione 8 siveriarum et 3 bears ad portandum grossos lapides et ponendum in dicto rafurno, pro qualibet siveria et quolibet bears precio 2 s., valent 22 s. monete.

12. Libravit in empcione unius duodene parvorum vasorum ad portandum terram dicti rafurni, 12 s. monete.

13. Libravit in emptione duarum pichiarum ferri et 4 palarum ferri emptorum Gebennis ad serviendum in dicto rafurno, 16 s. monete.

14. Libravit in empcione trium ligonum ferri emptorum Gebennis, ad trahendum brasas a dicto rafurno, 15 s. monete.

15. Libravit in empcione 4 vanorum emptorum Gebennis ad portandum brasas dicti rafurni, 16 s. monete.

16. Libravit in empcione 3 magnarum tynarum ad tenendum aquam ante ora seu bochias dicti rafurni ad extinguendum brasas et refregerandum los rablos et los furgons, qualibet tyna precio 8 sol. monete, valent 24 s. monete.

17. Libravit in empcione sex magnarum conchiarum fuste ad capiendum aquam in dictis tynis ad extinguendum brasas dicti rafurni, 6 s. monete.

18. Libravit in empcione duarum magnarum giellarum ad apportandum aquam a lacu ante dictum rafurnum in dictis tynis, qualibet giella precio 20 d., valent 3 s. 4 d. monete.

19. Libravit in emptione 3 brochetorum ad serviendum de vivo homi-nibus operantibus in decoquendo dictum rafurnum, 2 s. monete.

20. Libravit in emptione duarum duodenarum gubeletorum fuste ad dandum ad bibendum operariis dicti rafurni, 4 s. monete.

21. Libravit in empcione 4 platellorum fuste, ad serviendum dictis operariis dicti rafurni, 4 s. monete.

22. Libravit in empcione quatuor duodenarum scutellarum fuste, ad serviendum in dicto rafurno et operariis ejusdem, 5 s. monete.

23. Libravit in empcione duarum duodenarum cum dimidia scisoriorum ad serviendum ibidem, 3 s. 6 d. monete.

24. Libravit in empcione duarum pochiarum fuste, duarum duodenarum grebetorum, trium duodenarum coquilliariorum fuste ad serviendum ibidem, 3 s. 8 d. monete.

25. Libravit pro dictis utensilibus a Gebennis ubi empta fuerunt cher-reandis ad dictum rafurnum seu apportandis, 8 s. monete.

26. Secuntur lathomi qui operati fuerunt in eligendo lapides aptos pro dicto rafurno in aqua Drancie, pro complemento dicti rafurni, et qui fecerunt coynos dicti rafurni in monte propre Fisternam, ad faciendum votas dicti rafurni, et fecerunt preparari lapides vivos in nemore dou Verney ultra Thononum, ad faciendum ora seu bochias dicti rafurni; item in loco de Bret, preparaverunt lapides necessarios pro complemento dicti rafurni, pro quibus libravit ut infra :

27. Primo, libravit Mermeto de Crosant, lathomo et magistro dicti rafurni post magistrum Johannem de Legio predictum, qui ad predicta operatus fuit et vacavit 58 diebus inceptis 1 die mensis marcii anno 1386 usque ad diem 18 mensis maii eodem anno, capienti per diem, inclusis salario et expensis, 2 s. 6 d. geben. veterum, valent 7 l. 5 s. gen. vet. (Suivent neuf autres paiements faits aux tailleurs de pierres.)

28. Secuntur homines et operarii qui operati fuerunt in manuopere dicti rafurni a die 1 mensis martii anno 1386 usque ad diem 18 mensis maii eodem anno, videlicet in vacuando ollam dicti rafurni... et vacuaverunt ipsam a summitate usque ad fundum, terram que inde extractam portaverunt extra muros clausure nemoris Rippaillie ad partem lacus, et portaverunt omnes lapides murando et complendo dictum rafurnum per lathomos eundem facientes, et fecerunt lutum seu luz pacot cum quo fuit imbochiatus dictus rafurnus, oneraverunt que currus portantes materias predictas ligna que grossa dicti rafurni, diviserunt cum securibus et in peciis posuerunt ad ponendum levius in dicto rafurno, juvando lathomos ad omnia necessaria dictum rafurnum faciendo et murando, quibus hominibus dati fuerunt cuilibet ipsorum, inclusis salario et expensis, pro qualibet die qua operati fuerunt ad predicta 14 d. monete.... (Suivent 47 noms.)

29. Sequitur decoctio dicti rafurni in quo fuit positus ignis die 28 mensis maii anno domini 1386 et duravit ibi ignis et decoctio a die die 28 maii inclusive, continue die ac nocte usque ad diem 6 mensis junii sequentis hora meridiei, qua hora fuit a dicto rafurno remotus dictus ignis et cessavit decoctio predicta. In qua quidam decoctione vacavit idem magister Johannes de Legio continue die ac nocte, ibidem que operati fuerunt persone infrascripte tam de die quam de nocte, ministrando, portando ligna et in dicto rafurno inducendo alia que ibidem necessaria faciendo, inter quas personas erant unus magister specialis et duo lathomi infrascripti, et in qualibet bochia serviebant et ministrabant decem ex dictis personis, quia sunt quinque bochie in eodem rafurno, cui magistro principali libravit qualibet die et nocte, videlicet Mermeto de Crosa, pro salario suo et expensis ejusdem 4 s. monete, valent 38 s. monete.

30. Libravit Mermilliodo dou Liauz, lathomo, capienti qualibet die [et] nocte durante dicta decoctione pro salario et expensis suis 3 s. monete, valent 28 s. 6 d. monete.

31. Libravit Mermeto Thome, de Syer, lathomo... 28 s. 6 d. monete.

32. Libravit manuperariis infrascriptis : primo, Mermeto Mugnerii, dou Lyaus, capienti pro qualibet die et nocte, tempore dicte decoctionis, 2 s. 4 d. monete inclusis salario et expensis, valent 22 s. 3 d. monete. (Suivent 49 paiements de ce genre.)

33. ... Libravit cuidam carpentatori facienti et preparanti los rablos ad exbrasandum seu brasas extrahendum a dicto rafurno tempore dicte decoctionis die et nocte continue ibidem stando, capienti per diem et noctem, inclusis salario et expensis, 2 s. 4 d., valent 22 s. 2 d. monete.

34. Libravit cuidam coquo preparanti vitualia et cibaria hominum et operariorum superius descriptorum, tempore dicte decoctionis, capienti per

diem et noctem, inclusis suis expensis, 20 d. monete, valent 15 s. 9 d. monete.

35. Livrey à Perenet de Lunes, charreton, pour 42 journées de son charuet à un cheval, faites pour charroier la pierre du rafour desusdit, pour chacugne journée, 3 s., valent 6 lib. 6 s.

36. Libravit Roleto de Passu, de Bonavilla, notario, pro factura et scriptura presentis computi primi rafurni retro declarati, incluso labore ipsius Roleti et unius clerici qui dictum computum scripsit, 2 flor. parvi ponderis.

37. Libravit tam dicto Roleto quam pluribus aliis notariis qui receperunt, scripserunt et consignaverunt 54 notas seu imbreviaturas inferius declaratas super solucionibus per ipsum magistrum Johannem factis personis in dictis notis nominatis et ex causis in eisdem declaratis, pro qualibet nota seu imbreviatura una alteram juvante 6 d. monete, valent 27 s. monete.

38. Et est sciendum quod decocto dicto rafurno et ad finem deducto die 6 mensis junii, prout superius describitur, remanserunt et superfuerunt de grossis lignis pro ipso preparatis et cherreatis... circa medietas de illis que pro dicto rafurno decoquendo ut prefertur erant preparati, que medietas lignorum super existens post modum fuit portata et cherreata ad domum Rippaillie ibidem que combusta et consumpta ad usus et utilitatem dicte domus tam in coquina quam in cameris et pluribus aliis locis, quam medietatem idem magister Johannes extimat communi extimatione valere circa 50 libras monete, quas sibi petit aloquari. (Suit le texte d'une série de contrats passés au sujet de la construction de ce rafour, dont voici les détails nouveaux) :

39. 1390, 9 janvier. — Acte passé par devant un notaire de Bonneville : « Jacquerius Amoudrici, de Lullino, Petrus Berodi, de Bonavilla, Petrus Davidis, de eodem, Petrus et Guingonetus Berodi, fratres, Stephanus Baudicaz, de Bonavilla, junior, et Guigonetus Coetons, de eodem », déclarent, à la requête de Jean de Liège, avec le concours d'autres manœuvres désignés dans l'acte, avoir en 1386 coupé dans la forêt de Ripaille, à l'usage du rafour que l'on venait d'y établir, 24,000 fagots de bois et s'être employés pour cette besogne 16 jours « tam eundo a Bonavilla ad dictum nemus ibidem quam scidendo et a dicto loco revertendo ad dictam Bonavillam.... »

40. (Suivent des quittances d'autres personnes ayant livré des fagots, fait des charrois, taillé des pierres, etc., dont la partie intéressante est analysée suffisamment dans le compte copié plus haut.)

41. 1386, 3 avril, Ripaille. — Mandement adressé par Bonne de Bourbon, comtesse de Savoie, au châtelain d'Hermance, lui enjoignant de fournir, à la réquisition de Jean de Liège, charpentier, un ou plusieurs grands bateaux et les hommes d'Hermance nécessaires pour la manœuvre, à peine d'une amende de 100 livres.

42. 1386, 12 avril, Ripaille. — Mandement adressé par Bonne de Bourbon, comtesse de Savoie, au châtelain d'Hermance et au vidomne de Genève pour retenir deux grands navires d'Hermance et deux grands navires de Genève pour le transport de pierres destinées à Ripaille, promettant aux pilotes un bon salaire.

TURRIS.

43. Sequitur alter computus dicti magistri Johannis de Legio de receptis et libratis per ipsum pretextu et occasione cujusdam turris fieri ordinate in mense marcii anno 1386, ex ordinacione metuendissime principisse domine nostre domine Bone de Borbonio, Sabaudie comitisse, presentibus nobilibus

et potentibus viris dominis Ybleto de Montejoveto, capitaneo Pedismoncium, Guillelmo de Grandissono, Anthonio, domino Turris, Aymone de Chalant, Stephano de Balma, Johanne de Conflens, militibus, et pluribus aliis, infra clausuram Rippaillie ante viretum eundo ad portam clausure Ripaillie, ex parte Fisterne, que turris debebat esse videlicet fondamentum murorum infra terram totum integrum de longitudine 92 pedum et de latitudine 68 pedum, et murus super dicto fondamento extra terram circumcirca dictam turrim habere debebat de spiso usque ad primam tralesonam seu ad primum solonem 9 pedes ad manum, et debebat esse de tribus tralesonis seu solonis de alto, et in summitate ad votam quarronum tegularum cum quatuor parvis turribus in quatuor angulis et coronata cum forosa sine tecto tota platta de super cum uno vireto infra spissitudinem dicti muri, ad ascendendum superius ad edificia dicte turris cum portis, hostiis et finestris ad edificia dicte turris pertinentibus, cum uno ponte levante inter dictam turrim et viretum Rippaillie; cujus turris formam prefatus dominus Stephanus de Balma seu patronum apportavit de Parisius in papiru *(sic)* depitam in coloribus, et prefate domine nostre comitisse tradidit....

44. Libravit Johanni Abberti, de Malagnier, in exonerationem precii 5ooo lapidum molacie de tallia ab ipso emptorum in perreria subtus Sambersier, quolibet milliari precio 15 flor. auri parvi ponderis de quibus non recepit idem magister Johannes preterquam unum milliare cum dimidio, in loco in quo currus onerantur, 22 fl. et dymidium parvi ponderis.

45. Libravit eidem Johanni Abberti pro portu seu cherreagio dicti milliarii cum dimidio lapidum a perreria usque ad rippam lacus... 60 s. monete.

46. Libravit magistro Petro de Friburgo, perreario, habitatori Copeti, in exonerationem precii unius milliarii lapidum ab ipso empti in loco Perrerie prope Copetum precio 15 flor., de quo milliario non recepit idem magister Johannes preterquam medietatem ascendentam ad 7 fl. et dymidium, parvi ponderis.

47. Libravit Johanni de Montagnyoz, de Hermencia, pro navigio seu portu dictorum lapidum a rippa lacus subtus Vengerons supra navem usque ad rippam lacus subtus Rippailliam videlicet unum milliarium cum dimidio, emptorum a dicto Johanne Abberti, in 7 navatis cum dimidia portante qualibet navata 200 lapides, et pro qualibet navata precio 5 flor. parvi ponderis, inclusis expensis, 37 fl. dym., parvi ponderis....

48. Libravit dicto Johanni de Montagnyoz, pro navigio seu portu unius navate lapidum vivorum apportate de Aquaria infra lacum... ad rippam lacus subtus Rippailliam pro fundamento murorum turris predicte, facto precio cum eodem pro tanto 4 fl. parvi ponderis.

49. Libravit Jaqueto Vouchesii, lathomo, qui vacavit 66 diebus integris a die 1 mensis maii anno domini 1386 usque ad diem 22 mensis julii eodem anno, deductis et resecatis diebus festivis, que dicto tempore evenerunt, tam in minuendo dictos lapides de quibus superius mencio habetur ut essent leviores ad onerandum in navi et cherreandum, removendo quod superfluum erat in eisdem ut levius et citius possent operari, quam in talliando de dictis lapidibus pro edificiis dicte turris, quam eciam eundo et procurando navaterios pro dictis lapidibus aducendis ad rippam lacus subtus Rippailliam dictos que lapides ad ponendum super navem se juvando tempore predicto durante, capienti per diem inclusis suis expensis 3 sol. monete, valent 9 l. et 18 s. monete.

5o. Libravit dicto Johanni de Montagnyoz, pro una navata grossorum lapidum vivorum apportatarum et chergiatorum infra lacum subtus nemus

dou Verney ultra Thononium ad rippam lacus subtus Rippailliam, pro fondatione murorum dicte turris, 25 s. monete.

51. Libravit Michaudo Rivet, fabro, habitatori Thononii, in emptione quarumdam tenalliarum ferri seu forcipum factarum ad extrahendum et capiendum lapides infra lacum supradictos, ponderancium 38 libr., qualibet libra operata 14 den. monete, valent 44 s. 4 d. monete....

52. Libravit cuidam nuncio misso apud Piney ad Petrum de Tors, lathomum et in terra Gaii ad Stephanum Fornerii, de Bossier et Anthonium Loterii, lathomos, ut venirent ad dictum locum Rippaillie ad videndum et recipiendum ad tachium pro quanto vellent operari de tallia lapides supradictos pro edificio dicti turris, et quantum pro quolibet milliari, ad que vacavit dictus nuncius 3 diebus, capiens per diem inclusis suis expensis 2 s. monete, valent 6 s. monete.

53. Libravit dictis Petro de Tors, Anthonio Loterii et Stephano Fornerii qui venerunt ad dictum locum Rippaillie circa festum Penthecostes anno domini 1386 ad faciendum forum de operando ibidem, pro expensis ipsorum eisdem ministratis duabus diebus vacando ad predicta, 12 s. monete. Et fuit cum eisdem factum pactum et precium dare de operando de tallia ad quadratum pro quolibet cento, videlicet de 2 pedibus cum dimidio de longitudine, unius pedis cum dimidio de latitudine et unius pedis de altitudine bene et ydonee ad ordinacionem seu judicium bonorum lathomorum, quolibet cento precio 6 florenorum parvi ponderis, de quibus dictus Petrus de Tors recepit ad operandum duo milliaria precio supradicto, pro quolibet cento, et inde libravit eidem Petro pro arris 2 flor. p. p.

54. Libravit dicto Anthonio Loterii qui recepit ad operandum unum milliarium modo superius declarato, pro arris 4 s. monete.

55. Libravit dicto Stephano Fornerii, pro arris, qui recepit ad operandum unum milliarium per modum supradictum, 12 s. monete.

56. De quibus lapidibus fuerunt scisi et preparati per familiares dictorum lathomorum circa unum centum cum dimidio et ulterius non fuit operatum de eisdem.

57. Libravit quadem die in mense maii anno 1386, 28 hominibus vacantibus dicta die ad faciendum piesionam seu fossale incipiendo pro fondamento murorum dicte turris, datis cuilibet, inclusis expensis, 18 den., valent 31 s. 6 d. monete.

58. Et quia dictum edificium dicte turris non fuit secutum, fuerunt lapides superius declarati dispersi et implicati ut infra : quinque anulli magni pro puteo Rippaillie, qui tamen non fuerunt implicati in dicto puteo sed de ipsis, de mandato domine, magister Aniquinus, phisicus domine comitisse, habuit unum pro camera sua noviter facta, Johannes dou Bettens unum alium pro domo quam facere vult, et duo alii fuerunt implicati in magno foerio coquine antique Rippaillie per Petrum Crusilliet, lathomum et alter fuit implicatus in furno antiquo Ripaillie in quo dequocuntur pastilla. Reliqui vero lapides per dictos lathomos supra proxime nominatos scisi et preparati fuerunt positi et implicati per Petrum et Hudrisetum Crusilliet, lathomos, in chantunata muri noviter facti in clausura Rippaillie a parte nemoris et in panto magni muri in quibus positi fuerunt plures anulli ferri pro roncinis ibidem estachiandis. De reliquis vero lapidibus qui non extiterunt scisi, fuerunt facti duo pilares de tallia per Petrum et Hudrisetum Crusilliet subtus capellam Rippaillie, dictam capellam sustinentes et de residuo dictorum lapidum fuerunt facti foerii infrascripti : videlicet in camera Petri de Lopnis (*manuscrit* Lognis) unus, in camera secretariorum unus alter, in camera confessoris Domine unus alter, in camera domini Johannis de Conflens unus

alter, in camera magistri hospicii unus alter, in camera magistri Aniquini medici et in camera Johannis de Burys, dorerii, in qualibet unus, et una finestra in eadem camera et una favergia et in pluribus aliis locis edificiorum Rippaillie.

59. Secuntur ea que dictus magister Johannes de Legio recepit et libravit pro reparatione putei Rippaillie, quem ordinavit illustris principissa domina nostra domina Bona de Borbonio, Sabaudie comitissa reparari in anno domini 1386, quadem die in mense julii, presentibus nobilibus dominis Aymone de Chalant, Jacobo de Monpier, eo tunc magistro hospicii dicte domine, militibus et Anthonio Fabri, thesaurario dicti hospicii, videlicet quod dictus puteus fieret magis profundus et magis latus de tribus pedibus et desuper terram cum tribus paribus graduum et margellis de lapidibus de tallia circumcirca dictum puteum.

60. Item, reddit computum quod recepit pro reparacione dicti putei ab Anthonio Fabri, thesaurario hospicii domine die 21 mensis novembris anno domini 1386, 23 flor. parvi ponderis et 4 den. gros.

61. Libravit Hudriseto Crusilliet, lathomo... scidendo lapides de tallia pro 5 anulis dicti putei et margellis in summitate dicti putei ad 3 pedes de latitudine, qui margelli per ipsum Hudrisetum et alios infrascriptos operati fureunt in perreria Morgie pro eo quo lapides dicte perrerie erant duriores lapidibus de Copeto, et erant dicti lapides margellarum longitudinis quilibet 6 pedum... valent 6 libr. 6 s. monete.

62. Livrey à Jaquemet Merceret, bourgeois de Thonon, pour 25 journées de son charret à un cheval faites pour charroier les matieres de la lorge darries la chambre de Madame la Grant, 62 s. (Suivent les quittances délivrées pour les travaux énumérés ci-dessus.)

63. Sequitur alter computus de receptis et libratis per ipsum magistrum Johannem ratione et pretextu edificiorum inferius declaratorum... anno domini 1386....

64. Libravit Nycodo Barjon, de castellania Castelleti de Creduz, carpentatori pro quodam edificio facto in anno domini 1386 ante rafurnum eodem anno factum in pede nemoris Rippaillie, pro mansione et retractu operariorum operancium in edificando et decoquendo dictum rafurnum... tam pro opere et labore dicti Nycodi quam maeria ibidem in dicto edificio implicata et omnibus aliis ibidem opportunis ministratis per ipsum Nycodum, exceptis ferramentis, in quo edificio fuerunt preparata necessaria dictorum operariorum cibaria que eorumdem et ibidem comederunt et se retraxerunt tempore domificationis et decoctionis dicti rafurni, 14 flor. parvi ponderis.

65. Libravit in empcione quinque milliarium clavinorum cum quibus dictum edificium fuit copertum, quolibet milliari precio 4 s. monete, valent 20 s. monete.

66. Libravit in empcione duorum angonorum et duarum esparrarum ferri cum clavellis ibidem positis et pro una sera ferri garnita veite et veruallis positis in hostio dicto edificii, 7 s. 6 d. monete.

67. Libravit dicto Nycodo Barjon, carpentatori, pro eo quod coperuit et edificium fecit pro dicto rafurno facto in dicto anno 1386, ipso decocto, tam pro maeriis videlicet panis, columpnis, chivronibus, latis, scindulis et aliis opportunis, que copertura est ad duos pomellos, quatuor pantos, unum magnum loerium cum duabus portis seu hostiis, ad capiendum calcem desuper in dicto rafurno, precio cum eodem protanto facto et arrestato omnibus inclusis, exceptis ferramentis, et est dicta copertura de longitudine 54 pedum et de latitudine 34 pedum et de altitudine 10 pedum 8 florenos parvi ponderis.

68. Libravit in empcione duorum angonorum et duarum esparrarum ferri cum veite garnito voruallis cum una sera et clavi, positis in hostio dicte coperture, 12 s. monete.

69. Libravit in empcione 10,000 clavinorum implicatorum in dicta copertura, quolibet milliari precio 4 sol. monete, valent 40 s. monete.

70. Libravit Nycodo Barjon, de castellania Castelleti de Creduz et Marqueto de Montagnier, de eadem castellania, carpentatoribus, pro factura et edificio cujusdam logie facte de mandato Domine nostre comitisse in anno domini 1386 juxta clausuram nemoris Rippaillie, prope columberium, ad serviendum lathomis et aliis operariis qui tunc operari debebant in faciendo quamdam turrim que fieri extiterat ordinata prope domum Rippaillie et ad preparandum ibidem in dicta logia materias ad edificationem dicte turris pertinentes ex ordinatione dicte domine comitisse, que logia continet 90 pedes de longitudine, 24 pedes de latitudine et 30 pedes de altitudine; et sunt ibi due tralesone, quarum prima sita est in uno panto supra murum clausure dicti nemoris Rippaillie; et est coperta dicta logia scindulis et clavinis novis et sunt ibidem quidem gradus de fusta ad ascendendum supra primam tralesonam dicte logie. In quaquidem logia posite et implicate sunt maerie seu fuste que secuntur: primo tres duodene trabium, qualibet trabe 24 pedum de longitudine; item, quatuor duodene panarum qualibet pana 44 pedum de longitudine, sex duodene chivronum, quolibet chivrono 30 pedum de longitudine, novem duodene latarum, due grosse duodene lonorum marchandiorum, due duodene cum dimidia parvarum panarum pro janis dicte logie et 20,000 scindulorum quibus coperta fuit supradicta logia, quam logiam fecerunt dicti carpentatores, fustas que et maerias supradictas sumptuaverunt et ministraverunt cum omnibus aliis ad predicta necessariis, exceptis ferramentis; et hoc precio et summa pro tanto cum eisdem facto et arrestato 47 libr. et 9 d. monete.

71. Libravit Mermeto Thome, lathomo, pro 5 teysiis muri per ipsum in dicta logia factis, videlicet supra murum claudentem dictum nemus Rippaillie usque ad primam tralesonam, capienti pro qualibet teysia, ministratis per eum omnibus materiis, excepta calce que capta fuit in rafurno Rippaillie, 16 s. monete, valent 4 libr. monete.

72. Libravit in empcione 22,000 clavinorum implicatorum in tecto dicte logie, quolibet milliari precio 4 sol. monete, valent 4 l. 8 s.

73. Libravit in empcione unius sere ferri garnite veite, veruallis et clave, 4 s. monete.

74. Libravit in empcione sex duodenarum fassorum palorum nemoris, ex quibus dicta logia clauditur, qualibet duodena precio 2 s. 6 d. et in empcione tresdecem duodenarum virgarum de nemore de coudra dictam logiam cum dictis palis claudencium, qualibet duodena precio 8 solidorum monete. Et fuerunt dicte virge et pali implicate tam in dicta logia quam in logia Rippaillie, retro cameras domine comitisse majoris, domini comitis et ejus filii, valent 119 s. monete.

75. Libravit dictis Nycodo Barjon et Marqueto de Montagnier, carpentatoribus, pro factura et edificio cujusdam domus pro falconeria domini comitis, facte de precepto domini comitis juxta clausuram nemoris Rippaillie a parte dicti nemoris... in qua domo falconerie inhabitant bastardus domini comitis et magister Luquinus, medicus. Et in qua domo dicti carpentatores posuerunt et implicaverunt maerias infrascriptas: et continet ipsa domus 40 pedes de longitudine, de latitudine 24 pedes et 45 pedes de altitudine, ad duas tralesonas et unum pantum tecti, cum clausura circumcirca dictam domum quatuor pantos continens, excepta prima tralesona que clauditur ab una parte

totius longitudinis muro dicte clausure nemoris. Et in qua domo sunt 4 hostia et 5 finestre de fusta et est ibidem quedam logia a parte dicti nemoris de tota longitudine dicte domus, 7 pedes de latitudine continens. Et est ipsa domus coperta scindulis et clavinis et sunt in eadem quidam gradus de fusta ad ascendendum superius ad tralesonam primam. Item sunt in dicta domo duo parietes de lonis facti, unus subtus primam tralesonam et alter desuper ex transverso dicte domus. Maerie seu fuste sunt hec : primo, 6 colone sapini, quelibet 45 pedum de longitudine, 24 trabes pro dictis duabus tralesonibus, quelibet 24 pedum de longitudine, due duodene panarum sapini quelibet 40 pedum de longitudine cum duobus aliis panis pro dictis parietibus sustinendis qualibet 24 pedum de longitudine, quatuor duodene chivronum quolibet 40 pedum de longitudine, quatuor duodene chivronorum quolibet 40 pedum de longitudine, septem duodene latarum, 18 milliaria scindulorum, 27 duodene cum dimidio lonorum marchandiorum et una grossa duodena bondronorum, quas quidem domum cum logia supradictas dicti carpentatores fecerunt, coperierunt et predicta omnia operati fuerunt dictas que maerias seu fustas propriis eorum sumptibus et expensis ministraverunt et sumptuaverunt precio pro tanto arrestato, convento et soluto 51 libr. 4 s. et 4 d. monete.

76. Libravit Mermeto predicto pro salario suo 4 dierum quibus vacavit et operatus fuit in paviendo seu plastrando in dicta domo in fondo supra terram, capienti per diem, inclusis salario et expensis, 2 s. 6 d., valent 10 s.

77. Libravit 4 hominibus ipsum Mermetum juvantibus dictis 4 diebus ministrando et portando lapides et alias materias tam pro dicto pavimento quam supra plancherium desuper juxta tectum ad plastrandum ibidem cum facultas se obtulerit, capienti quilibet per diem inclusis salario et expensis 14 d. monete, valent 18 s. 8 d. monete.

78. Libravit Johanni Grossi, de Concisa, pro salario sui currus cum uno roncino 14 dierum, quibus vacavit apportando et cherreando lapides, arenam et calcem tam pro dictis duabus teysiis cum dimidia [factis in dicta domo falconerie] quam pro portando dictos lapides supra alciorem tralesonam juxta tectum, capienti per diem inclusis salario et expensis 3 s., valent 42 s. monete.

79. Libravit in empcione 16 angonorum et 16 esparrarum ferri, positarum in tribus hostiis et 5 finestris in dicta domo falconerie, inclusis 5 vectibus seu ferrolliis garnitis voruallis, ponderantium 17 libr. ferri, qualibet libra precio 10 d., emptis Gebennis, valent 14 s. 2 d. monete.

80. Libravit in empcione 3 serralliarum ferri emptarum Gebennis garnitarum vectibus, voruallis et clavellis ac eciam clavibus, emptarum Gebennis et in dicta domo falconerie implicatarum et positarum, 12 s. monete.

81. Libravit in empcione unius centi clavellorum cum quibus posite et estachiate fuerunt esparre supradicte in hostiis et finestris superius declaratis, 2 s. 6 d. monete.

82. Libravit Nycodo Barjon et Marqueto de Montagnier, carpentatoribus, pro quodam pariete facto de transverso camere domini, uno tornavent et quadam camera parva in qua jacet cameraria domine comitisse junioris in eadem camera Domini; in quibus pariete, tornavent et camera camerarie domine predicte posite et implicate fuerunt quatuor duodene cum dimidio lonorum, due duodene cum dimidia bondrorum et sex pane sapini ad sustinendum dictos parietes et cameram camerarie; qui loni, bondroni et pane sunt planate ab omnibus partibus; et fuerunt predicta facta et operata cum 4 hostiis ibidem factis de eisdem maeriis in anno 1387, eaque operati fuerunt dicti carpentatores... precio... 12 libr. et 17 s. monete.

83. ... Libravit in empcione tachiarum albarum emptarum Gebennis cum quibus dicte esparre fuerunt posite et estachiate, 2 s. monete.

84. Libravit eisdem Nycodo Barjon et Maqueto *(sic)* de Montagnier pro uno marchipia per ipsos facto in camera domine comitisse majoris de lonis novis planatis et junctis, continente 14 pedes de longitudine et 6 pedes de latitudine circumcirca foerium dicte camere; in quo marchipiaz posita fuit seu implicata una duodena lonorum quolibet lono 14 pedum de longitudine et 3 digitorum de grossitudine cum 6 chivronibus ibidem similiter implicatis... 20 s. monete.

85. Libravit eisdem Nycodo et Marqueto pro uno chauliet parvo facto in dicta camera supra dictum marchipiaz cum quatuor rotis munito chivicerio ibidem opportuno, in quibus positi fuerunt decem loni... 10 s. monete.

86. Libravit in empcione unius centi cum dimidio tachiarum nigrarum positarum et implicatarum in dicto chauliet et chiviceriso, emptarum Gebennis, 4 s. 6 d. monete.

87. Libravit eisdem Nycodo et Marqueto pro duobus magnis scannis factis in dicta camera Domine et uno alio in camera Domini, quolibet cum duobus pedibus et archetis de intus et de retro, firmatis et serratis cum clavellis ferri albis; in quibus faciendis operati fuerunt quilibet ipsorum tribus diebus, capiente quolibet per diem, inclusis salario et expensis, 2 s. 4 d., valent 14 s. monete.

88. Libravit Guillelmo de Rotulo, civi Gebennensi, pro precio fuste seu maerie dictorum trium scannorum, 15 s. 6 d. monete.

89. Libravit in empcione unius centi cum dimidio tachiarum albarum positarum et implicatarum in dictis tribus scannis et emptarum Gebennis, 6 s. monete.

90. Libravit dictis Nycodo Barjon et Marqueto de Montagnier pro una mensa per eos facta pro camera domine majoris, continente 14 pedes de longitudine et 4 de latitudine, juncta, folliata et borjonata, ab utraque parte coronataque et planata cum duobus tripidibus pro eadem factis de tallia cum archetis, tam pro fusta dictorum mense et tripidum quam factura eorumdem, omnibus inclusis, 12 s. monete.

91. Libravit eisdem Nycodo et Marqueto, pro 5 candalabris fuste vocatis bernaz factis ad sustinendum faces cere ardentes in Rippaillia videlicet unum pro camera Domine majoris, aliud pro camera Domini, aliud pro ejus retractu, aliud pro camera Amedei filii dicti domini comitis et aliud pro magna aula, tam pro fusta quam pro opere dictorum candalabrorum, omnibus inclusis exceptis ferramentis, 16 s. 8 d. monete.

92. Libravit Cristeno, salerio Gebennensi, pro ferramentis positis in dictis quinque candalabris emptis Gebennis ab eodem Cristeno, precio omnibus inclusis 2 frans.

93. Libravit dictis Nycodo Barjon et Marqueto pro 12 escrinis factis per ipsos in Rippaillia tam pro camera Domine majoris, ejus retractu, camera Domini, ejus retractu, magna aula et camera Amedei filii dicti domini comitis, tam pro fusta, salario et expensis dictorum carpentatorum, omnibus inclusis, 12 s.

94. Libravit eisdem Nycodo et Marqueto pro uno scanno seu una mensa quinque pedum ab utraque parte de latitudine bordunata circumcirca et altitudinis unius pedis pro camera domine junioris ad ludendum cum martellis supra ipsum, tam pro fusta quam pro opere, ultra expensas sibi ministratas in hospicio Rippaillie, 3 s. 6 d. monete. Et est coperta dicta mensa panno persici coloris librato per Anthonium Fabri, thesauriarum hospicii Domine.

95. Libravit pro tachiis seu clavellis ferri positis et implicatis in dicta mensa, 2 s.

96. Libravit eisdem Nycodo et Marqueto, pro salario ipsorum trium dierum quibus operati fuerunt quilibet ipsorum in faciendo lanceas pro astrolodiis, que facte fuerunt in Rippaillia anno 1387, capienti quolibet per diem, inclusis salario et expensis et pro duabus panis sapini de quibus facte fuerunt dicte lancee, 20 s. monete.

97. Libravit Petro qui non ridet et Jaquemeto de Cilignier, carpentatoribus, pro factura et opere, inclusis fustis infrascriptis, cujusdam logie per ipsos facte in Rippaillia retro cameram domine majoris usque ad finestram camere domicelle filie domini comitis, in qua logia posuerunt et implicaverunt dicti carpentatores maerias seu fustas infrascriptas positas et fondatas supra plures bochetos nemoris quercus capti in nemore Rippaillie de mandato domine comitis majoris : primo, octo trabes sapini tam pro tralesona dicte logie quam pro fondamento chiminate ipsius logie ; item, unam duodenam panarum, qualibet pana 40 pedum de longitudine pro parietibus dicte logie ; item 18 chivronos pro tecto dicte logie facto cum fresta de intus : item, sex duodenas latarum pro dicto tecto : item novem millia scindulorum de quibus coperta fuit dicta logia : item quatuor duodenas grossorum lonorum de quibus facta fuerunt hostia et finestre dicte logie, ... precio... 26 libr. monete.

98. Libravit Mermeto Thome, lathomo, pro precio 24 modiorum gree ab ipso emptorum pro plastrando dictam logiam, quolibet modio reddito in Rippaillia precio 11 s. monete, valent 13 lib. et 3 s. monete.

99. Libravit Johanne Chabodi, de Aquiano, navaterio, pro 2 navatis gree apportatis et navigatis a Villanova Chillionis ad rippam lacus subtus Rippailliam que navate continebant 18 modia, et hoc pro plastrando logiam supradictam, quolibet modio precio 8 solidorum monete, empte per Ogeronum, eo tunc locumtenentem castellani Chillionis, de mandato domini litteratorie sibi facto, demittendo a dicto loco Villenove apud Ripailliam de grea usque ad valorem 50 florenorum auri parvi ponderis ; et fuerunt dicta 18 modia empta a Mermeto Covet.... Et solvit dictus magister Johannes pro navigio seu portu dictorum 18 modiorum... 102 s. monete.

100. Libravit Mermeto Thome, lathomo, et Johanni de Salino, lathomis qui de grea supradicta plastraverunt dictam logiam tam parietes dicte logie intus et extra coperiendo totam fustam seu maeriam quam tralesonam ipsius logie factam cum archetis gree eciam toto tecto dicte logie de dicta grea plastrato et pro hiis omnibus... 8 lib. et 10 s. monete.

101. Libravit Petro Crusilliet, lathomo, pro uno epitotorio seu una chiminata facto in dicta logia de tuphis, omnibus per ipsum ministratis et sumptuatis, excepta calce quam cepit in rafurno Rippaillie, precio cum eodem pro tanto facto et arrestato in presencia Anthonii Fabri, thesaurarii hospicii Domine et post modum dicto Petro soluto et expedito, 6 flor. parvi ponderis....

102. Libravit Johanni de Seminaz, de Annessiaco, fabro, pro 4 crucibus ferri ab ipso emptis et positis in 4 finestris logie supradicte, ponderante qualibet 4 libras cum dimidia ferri et qualibet libra precio 12 d., valent 18 s. monete.

103. Libravit in empcione 14 angonorum, 14 esparrarum ferri, emptarum Gebennis, positarum que tam in hostiis dicte logie, armeyriis quam finestris cengles (sic) et pro octo fretys duplicibus positis in 4 finestris eschaveillies et uleriis dicte logie, ponderantium in universo inclusis 8 vectibus ferri positis in dictis hostiis et finestris 25 libr. ferri, qualibet libra precio 13 d., valent 29 s. 2 d. monete.

104. Libravit in empcione unius serrallie posite in hostio quo itur a dicta

logia ad viretum, garnita que clave et clavellis, vecte et voruallis ferri, 4 s.
monete.

105. Libravit in empcione 300 tachiarum ferri albarum positarum et
implicatarum tam in porta duplici dicte camere intrando ad dictam logiam
quam in serrando et estachiando esparras supradictas in suis locis, quam
aliunde in dicta logia, emptarum que Gebennis, quolibet cento precio 3 s.,
valent 9 s. monete.

106. Libravit Stephano de Balesone, carpentatori, habitatori Thononii,
et dicto Estrabuchet, carpentatori, habitatori Thononii, pro quadam logia
per ipsos de fusta incepta retro domum Rippaillie a logia domine comitisse
majoris usque ad latrinam magne aula, in qua posuerunt et implicaverunt
maerias seu fustas infrascriptas : primo, 8 chavaletos nemoris quercus captos
in nemore Rippaillie ad sustinendum dictam logiam cum 4 mantellis quercus
captis in dicto nemore quorum unus implicatus est in chiminata dicte logie
domine comitisse majoris et alii tres debebant poni in tribus chiminatis qui
fieri debebant in dicta logia incepta, quod minime factum fuit, sed unus
positus fuit in camera Petri de Lopnis et alii duo in cameris porterii et for-
nerii Rippaillie. Et predicta fuerunt dicti carpentatores et operati fuerunt per
tachium eis super hoc datum pro tanto, excepto [quod] non implicaverunt
dictos mantellos, 16 flor. auri parvi ponderis.

107. Libravit Petro qui non ridet, carpentatori, pro factura et opera
panti dicte logie sibi ad tachium dati, in quo posuit et implicavit duas duo-
denas panarum, qualibet 40 pedum de longitudine, duas duodenas cum
dimidia trabium, qualibet trabe 24 pedum de longitudine, sex duodenas
chivronum pro coperiendo dictam logiam et faciendo ipsam ad frestam de
intus,24 lib. monete.

108. Libravit in empcione decem duodenarum palorum positorum in
parietibus et tecto dicte logie et viginti duodenarum fassorum virgarum
coudree cum dictis palis implicatarum ad recipiendum et sustinendum
plastrum gree, quo dicta logia plastrari debebat ab omnibus partibus ac peri-
culum ignis evittandum, videlicet pro dictis palis in loco Rippaillie redditis,
qualibet duodena 10 s., valent 100 s. monete, et pro qualibet duodena dic-
torum fassorum virgarum redditarum in Rippaillia, 8 s. valent 8 l. monete.

109. Libravit dicto Stephano de Balesone et dicto Estrabuchet pro
tribus loeris de fusta in dicta logia factis, videlicet supra tectum ipsius logie
videlicet unum ad illuminandum cameram Domini, alium retractum ipsius
Domini et alium cameram Amedei filii Domini, copertisque scindulis et cla-
vinis, et clauserunt palos et virgas de quibus superius mencio habetur unum
cum altero... 4 flor. parvi ponderis.

110. Quequidem logia post modum de mandato Domine majoris fuit
remota videlicet circa tres partes ipsius, et circa quarta pars remansit a parte
dicte logie domine majoris [quarum] maerie et fuste que de ibidem fuerunt
remote circa pars fuit implicata in veteri tecto magne logie Rippaillie per
Girardum de Boulo, carpentatorem et alia pars fuit concremata et consumpta
quando domine comitisse et dominus comes venerunt de Chamberiaco ad
dictum locum Rippaillie in mense januaris anno 1389 videlicet tam in coquina
dicti loci Rippaillie quam pluribus cameris loci ejusdem. ·

111. Libravit in empcione 8000 scindulorum et totidem clavinorum
emptorum ad visitandum et reparandum magnum tectum Rippaillie in anno
domini 1384, quolibet milliari tam scindulorum quam clavinorum, 4 s. valent
64 s. monete.

112. Libravit Andree Guerra, de Gebennis, et Petro de Arculingio, de
eodem, in empcione quatuor duodenarum cum dimidia panarum qualibet

44 pedum de longitudine emptarum dicto anno domini 1384 de precepto et ex ordinatione Domine comitisse majoris et domini Aymonis de Chalant, eo tunc magistri hospicii, positarum que in duobus magnis pantis tecti Rippaillie de tota longitudine dicti tecti, videlicet in quolibet panto duos rens bene firmatos ad tute ambulandum per supra dictum tectum pro succursu ignis si casus contingisset evenire, qualibet duodena precio 39 s., valent 8 libr. 15 s. 6 d. monete.

113. Libravit pro portu seu navigio dictarum 4 duodenarum cum dimidia panarum, a rippa lacus Nividuni ubi empte fuerunt usque ad rippam lacus subtus Rippailliam, et continebant 27 berrotatas, pro qualibet berrotata precio 12 d., valent 27 s. monete....

114. Libravit Petro qui non ridet, Ansermodo Noblet, Ansermo Motelaz, ... carpentatoribus, pro salariis suis ipsorum 15 dierum, quibus quilibet eorumdem operatus fuit in preparando dictas quatuor duodenas cum dimidia panarum ipsas que ponendo et implicando in suis locis supra dictum tectum, firmando et serrando, osturandoque et estopando foramina facta in dicto tecto dum dicte pane per ibidem ducebantur dictaque quatuor millia scindulorum et totidem clavinorum ibidem implicando, capienti quolibet per diem cum expensis sibi ministratis in domo Rippaillie, 14 den. monete, valent 70 s. monete.

115. Libravit in empcione unius duodene panarum, qualibet pana 40 pedum de longitudine, unius duodene chivronum, quolibet 30 pedum de longitudine et 16 duodenarum lonorum cum dimidia, emptorum Nividuni, de quibus maeriis facti fuerunt in anno domini 1385 in gardaroba domine comitisse majoris 4 magni tablarii seu magne mense, de tota longitudine dicte garde robe et de latitudine 5 pedum et desuper in tralesona copertum de dictis lonis planatis et junctis in dicta tralesona et clavellatis et unum magnum tablarium in medio dicte garde robe; dicta duodena panarum precio 36 s. monete, dicto duodena chivronum 10 s. 6 d. et quelibet duodena lonorum 5 s. monete, valent 6 libr. 9 s. monete.

116. Libravit in empcione duorum millium cum dimidio grossarum tachiarum nigrarum cum dimidia (sic), emptarum ab Amedeo Rosserii, habitatore Gebennensi, cum quibus dicte mense et loni fuerunt fermati et serrati in dicta gardaroba, quam gardamrobam inhabitat Petrus Panczardi et inhabitabat Henricus camerarius Domine, quolibet milliario precio 30 s., valent 75 s. monete....

117. Libravit dicto Trabuchet, carpentatori, habitatori Thononii pro quadam camera per ipsum facta in Rippaillia prope cameram Jacobi de Ravorea, de mandato Domini pro canibus ipsius Domini ibidem tenendis, in qua camera sunt tablarii in quibus jacebant dicti canes et unus chauliet in quo jacebat custos dictorum canum, et fuit facta anno 1385... 9 flor. parvi ponderis.

118. Libravit pro precio unius trabis 24 pedum longitudinis et unius pane sapini 30 pedum de longitudine implicatorum per dictum Trabuchet in porta antique coquine Rippaillie et alibi in edificiis Rippaillie 5 s. 6 d. monete.

119. Libravit in empcione duarum panarum sapini et sex lonorum, de quibus factus fuit unus magnus loerius cum duabus finestris in tecto Rippaillie prope capellam, ad illuminandum gardam robam supra cameram domine comitisse majoris in qua tenentur panna, lingia ipsius domine et pro sexcentis scindulis minutis de quibus fuit copertus dictus loerius cum 600 clavinis, qualibet pana precio 3 s., dictis lonis precio 3 s., scindulis et clavinis 5 s., valent 14 s. monete....

120. Libravit in empcione 4 angonorum, 4 esparrarum et unius ferrolii ferri, garniti, positorum in dicto loerio... 5 s. 5 d. mon. Et in empcione dimidii centi clavellorum nigrorum cum quibus clavellate fuerunt esparre predicte, 15 d. monete.

121. Libravit magistro Johanni Englesii, habitatori Thononii, plastratori, pro uno magno foerio de grea et plastro facto in dicta gardaroba 8 pedum de longitudine et 4 pedum de latitudine et 1 pedis de alto, ad faciendum fornellum in quo fiunt aque roseacee, pacto cum eodem pro tanto facto... 18 s. monete.

122. Libravit in empcione duarum tolarum ferri, positarum in duobus parvis furnis cum quibus fiebant aque roseacee, traditarum per dictum magistrum Johannem, presente Peroneta uxore Petri de Lopnis, 6 s. monete.

123. Libravit in empcione trium duodenorum lonorum, positorum et implicatorum a pignono muri usque ad tectum dicte camere, claudendo dictum pignyons muri et oscurando pro dicta camera magis secure manenda et pro dimidia duodena chioronorum ibidem implicatorum... 18 s. monete....

124. Libravit Stephano Fouraz, carpentatori, pro 4 finestris eschaveillies per ipsum factis in camera Domine majoris de fusta sapini, in anno Domini 1386, inclusis fusta et opere 14 s. monete.

125. Libravit in empcione 8 parmellarum ferri fretysses dupliciarum et pro vettibus et loquetis ferri, emptorum Gebennis et in dictis finestris positarum et implicatarum, ponderantium que 13 libras ferri, qualibet libra precio 20 d., valent 21 s. 8 d. monete.

126. Libravit in empcione unius centi tachiarum ferri implicatarum et positarum in dictis parmellis, 2 s. 6 d. monete.

127. Libravit dicto Stephano Fouraz, pro uno buffeto sapini anno predicto, per ipsum factum pro camera dicte domine majoris 7 pedum de longitudine, 3 pedum de latitudine et 5 pedum de alto, cum duobus fondis, omnibus tam fusta quam opere, salario que et expensis inclusis, 14 s. monete.

128. Libravit eidem Stephano, pro una salla facta de fusta sapini, 3 pedum de altitudine, 2 pedum de latitudine, clausa in tribus pantis, et est facta ad serviendum dominabus tam pro fusta, opere quam expensis, 4 s.

129. Libravit dicto Stephano Foura, pro 6 archis sapini, quorum pedes sunt de arbore nucis, et sunt dicte arche 7 pedum de longitudine, 2 pedum cum dimidio de latitudine et 3 pedum de altitudine, qualibet precio tam pro fusta quam pro opere 16 s. monete... 4 l. 16 s.

130. Libravit eidem Stephano, pro duobus archibanz, de nemore sapini, exceptis pedibus qui sunt de nemore nucis et in uno sunt tres juchatri et in altero duo, precio 36 s.

131. Libravit Guillelmo de Albona, fabro, ex tunc habitatori Lausanne, pro 12 esparris ferri fretysse ab ipso emptis et positis in sex archis superius declaratis cum 6 serralliis in eisdem positis, garnitis clavibus pro garnimento cujuslibet dictarum archorum, esparres et serrallia, inclusis clavellis seu tachiis albis cum quibus fuerunt serrate, 14 s. monete. Valent 4 l. 4 s. monete.

132. Libravit eidem Guillelmo de Albona, pro decem esparris fretysses estagniatis de albo et 5 serralliis garnitis clavibus et esparris, positis in dictis duobus archibanz cum clavellis seu tachiis albis, cum quibus dicte esparre et serrallie sunt posite et firmate 72 s. monete.

133. Que sex arche et duo archibanz fuerunt facte in anno domini 1386 in civitate Lausannensi per dictum Stephanum Fouraz et reddite in Rippaillia. Et fuerunt posite et librate de mandato domine comitisse majoris

primo : ly archibanz cum tribus seralliis in camera dicte domine, alter archi-
banz cum duabus serralliis in camera domine comitisse junioris, tres ex dictis
archis in garda roba dicte domine majoris super ejus cameram in quibus
tenentur linteamina; item, una fuit tradita de mandato dicte domine comi-
tisse majoris domine Florine, uxori domini Aymonis de Chalant; item, alia
de mandato predicti filiabus de Quarto et altera in garda roba dicte domine
comitisse junioris, de qua custodit clavem Petrus Panczardi.

134. Libravit dicto Stephano Fouraz, pro una licteria per ipsum facta de
mandato dicte domine majoris... et debet portari dicta licteria cum duobus
magnis equis cum duobus limonis quercus quolibet 23 pedum de longitu-
dine et archa dicte licterie 8 pedes [habet] de longitudine et 4 pedes de lati-
tudine et de altitudine 1 pedum cum dimidio, cum uno guicheto ad intrandum
in eadem licteria. Et est dicta archa facta ab omni parte de nemore nucis, et
fondus ejusdem de sapino et est de super quoddam celum rotondum factum
de circulis et perticis nemoris frassini. Et sunt tam dicta archa quam celum
cum limonibus supradictis bene et monde intus et extra operata, facto cum
eodem Stephano precio tam pro fusta quam pro opere predictorum, omni-
bus inclusis, 12 libr. monete.

135. Libravit in empcione duorum magnorum borrellorum, garnitorum
de escalis, factorum per magistrum borrellerium de Lausanna de grosso corio
coloris persici empto a Cristeno, salerio, de Gebennis, cum corrigiis ibidem
opportunis repletoque dicto borrello de pilis crinorum, et hoc pro factura et
pilis predictis precio 2 frans regis.

136. Libravit pro apportagio dictorum licterie et borrellorum a Lausanna
usque ad Rippailliam, 8 s. monete.

137. Libravit Johanni Theobardi, de Lingonis, pictori et verreario, qui
pingit dictam licteriam et ornavit modo et forma qui secuntur: videlicet, primo
de cola bona colavit totam dictam licteriam tribus vicibus intus et extra, cum
limonibus ejusdem, et coperivit (sic) supra dictam colam dictam licteriam
cum limonibus predicti intus et extra, excepto celo, de bona tela nova et gra-
cili, empta Chamberiacum per Andream Balatruchy, et intraverunt 20 ulne
ad mensuram Chamberiaci, pigit que eamdem sex vicibus totam dictam licte-
riam cum celo intus et extra cum scalis dicti borrelli de colore albo bene
distemperato et preparato, que scale dicti borrelli sunt subtus dictum colorem
album coperte de tela predicta, qui color albus est intus et extra raclatus ad
ponendum colores finos quando dicte domine comitisse majoris placuerit,
quos colores ipsa domine ministrare debebit et picturam que fiet cum eisdem
coloribus. Reliqua vero omnia supradicta dictus Johannes Theobardi fecit et
operatus fuit propriis sumptibus et expensis, excepta tela predicta, precio
pro tanto inde arrestato et soluto 14 libr. monete.

138. Libravit dicto Johanni Theobardi, pro opere et preparatione cujus-
dam ymaginis de arbore nucis, facte per dictum magistrum Johannem de
Legio suis propriis manibus ad statuam et honorem Sancti Spiritus, et est
parata dicta ymago taliter quod nihil deest preterquam ponere finos colores
videlicet aurum finum, quod aurum dicta domina ministrare debebit. Et pre-
dicta fecit dictus Johannes suis propriis sumptibus et expensis pro prepara-
cione predicta precio 4 l. monete.

139. Libravit in empcione 12 parmellarum ferri fretysses emptarum
Gebennis et positarum in 6 finestris de fusta, factis eschautillies in camera
Domini et in ejus retractu et in camera Amedei, filii domini comitis in anno
1387, garnitis vectibus, voruallis, loquetis et 12 virgis ferri ad tenendum
verrerias dictarum finestrarum. Et nihil computat de factura dictarum finestra-
rum nisi de ferramentis predictis et pro 8 virgis ferri positis ad sustinendum

verrerias finestrarum camere domine comitisse majoris, que ferramenta supra-dicta continent 24 libras ferri, qualibet libra precio 14 d. monete, et pro dimidio cento clavorum quibus firmate sunt et serrate dicte esparre fretysses, 18 d., valent 29 s. 6 d.

140. Libravit Guillelmo de Roz, carpentatori, habitatori Aquiani, pro quadam garda roba per ipsum facta pro domino comite in Rippaillia supra cameram Amedei, filii dicti domini comitis... 10 flor. parvi ponderis.

141. Libravit Roleto Vuenchuz, carpentatori, habitatore Gebennensi, pro una camera per ipsum facta in Rippaillia, de mandato domine comitisse majoris, pro Bona de Chalant, uxore Guidonis de Grolea, prope gardam robam dicte domine comitisse, supra cameram domicelle, filie dicti domini comitis, que camera facta est ad pavillionum de super cum quatuor pantis planatis, boujunatis et junctis et duobus parietibus, junctis et planatis de lonis et bondronis sapini; et pro opere seu factura predictorum cum expensis sibi ministratis in hospitio Rippaillie tempore quo ad predicta vacavit et operatus fuit, 60 s. monete.

142. Libravit in emptione 5 duodenarum lonorum marchandiorum, qualibet duodena precio 6 solidorum monete, emptorum Nividuni et redditorum Rippaillie, implicatorum que et positorum per dictum Roletum in camera predicta, valent 30 s. monete.

143. Libravit in empcione 4 panarum sapini, qualibet 30 pedum de longitudine, emptarum Nividuni et in dicto loco Rippaillie redditarum, qualibet precio 2 s. 6 d. monete..., 10 s. mon.

144. Libravit in empcione 4 angonorum et 4 esparrarum ferri, positorum in quodam loerio quo illuminatur dicta camera a parte capelle, uno ferrollio garnito veruallis in dicto loerio posito, duobus angonibus et 2 esparris positis in quodam armeyrio in dicta camera existente, ponderantibus dictis ferramentis 9 libras ferri, qualibet libra precio 10 d. valent 7 s. 6 d. monete.

145. Libravit in empcione 2 serraliarum ferri, garnitarum clavibus, ferrolliis et voruallis, positarum una in hostio dicte camere et altero in dicto armeyrio, emptarum Gebennis 9 s. monete.

146. Libravit in emptione 80 clavellorum cum quibus dicte esparre et serralie fuerunt posite, 2 s. monete.

147. Libravit in empcione unius centi listeriorum pictorum emptorum Gebennis a dicto Pilichet de Gebennis et ad dictum locum Rippaillie apportatorum et in dicta camera implicatorum et positorum, 16 s. monete.

148. Libravit Johanni Seyminaz, coutellerio, burgensi Annessiaci, pro 6 magnis candalabris ferri ab ipso emptis in anno domini 1386 ad ponendum et tenendum torchias et candelas cere in cameris dominorum comitisse majoris et comitis Sabaudie, quolibet candelabro precio 4 florenorum auri, parvi ponderis, valent 24 flor. parvi ponderis.

149. Libravit tam pro portu dictorum 6 candalabrorum a villa Annessiaci usque ad Rippailliam quam pro cordis emptis de quibus ligata fuerunt dicta candalabra et 6 cruces ferri de quibus 4 posite fuerunt in logia nova dicte domine comitisse ad melius portandum *(sic)* 2 fl. parvi ponderi.

150. Libravit manu Johannete uxoris dicti magistri Johannis Stephani de Balesone, carpentatori, habitatori Thononii pro precio 12,000 scindulorum per ipsum implicatorum in tecto magne logie Rippaillie in anno domini 1386 quadam die in mense junii quod tectum post modum fuit deruptum, quolibet milliari precio 4 s., valent 48 s. monete.

151. Libravit in expensis 12 carpentatorum et lathomorum quos idem magister Johannes ivit quesitum de mandato domini comitis Sabaudie apud

Friburgum et Bernam die 1 mensis decembris anno 1387 ad eundum ultra montes et serviendum dicto domino in artibus suis in castro et villa Varrue et alibi ubi placeret domino, portando eximenta sua et arnesia seu arma sumptibus dicti domini per spatium sex mensium et ultra si dicto domino placeret, pro quolibet mense et pro quolibet ipsorum sub stipendiis 6 florenorum, incipiendo dicto mense 1 die qua venire inciperent, quorum 6 venerunt Chamberiacum die festi sancti Thome eodem mense et anno, ad recipiendum dicta stipendia sua pro duobus mensibus sequentibus, et ibi steterunt ac eciam Aquis expectando dicta stipendia sibi tradenda usque ad diem 15 mensis januarii sequentem. Et quia nulla stipendia eisdem fuerunt tradita, servando pactum cum ipsis per dictum magistrum Johannem habitum *(manuscrit* habitis), cuilibet ipsorum tradidit et solvit in exonerationem dictorum stipendiorum 2 florenos, valent 12 florenos auri parvi ponderis. Et pro expensis ipsorum, a dicta die festi sancti Thome inclusive usque ad dictam diem 15 januarii sequentem, pro qualibet die et pro quolibet ipsorum, 18 d. monete, valent 11 lib. 5 s. monete.

152. Libravit de mandato domini magistro Johanni de Berno, magistro operum ville Berni, in arte fabrice, pro arris 40,000 viratonum et dondenarum ferrorum que barbitorum de quinque manieribus... quolibet milliari precio 10 florenorum parvi ponderis....

153. Libravit Johanni Theobaldi, verreario, pro 4 panellis verrearum continentibus 16 pedes, quolibet pede precio 4 s. monete, positis in finestra camere domine majoris, a parte vireti prope magnum tornavent, ... in anno 1386, valent 64 s. monete.

154. Libravit eidem Johanni pro reparacione verrearum camere Amedei, filii domini comitis, facta per ipsum Johannem in anno domini 1386 tam pro dicta reparacione, verreriis et plombo ibidem implicatis, 8 s. monete.

155. Libravit eidem Johanni pro salario suo unius diei qua vacavit in ponendo in tribus finestris croysiatis magne aule Rippaillie, ponendo ibidem tormentinam, 2 s. monete.

156. Libravit pro extimatione duorum roncinorum ipsius magistri Johannis, quorum unus erat pili nigri, habens stellam in fronte, etatis 6 annorum, quem emerat idem magister Johannes a dicto Passary, alter vero roncinus erat pili bebrons, etatis 5 annorum, quem emerat idem magister Johannes a priore Thononii; et erant dicti roncini garniti sallis, bridis et capistris, quos roncinos domina comitissa major fecit tradi et expediri Johanni de Messons, servitori domini Archimandi de Grolea, qui venerat ad dictam dominam petens ab eadem sexcies viginti florenos, quos ipse mutuaverat recolende memorie domino comiti Sabaudie quondam in partibus Apulie. Et ut dicta domina majorem fidem adhiberet dicto Johanni super premissis, idem Johannes ostendit prefate domine unum firmale auri in quo erat degvisa dicti domini, quem firmale idem dominus dicto Johanni ut dicebat tradiderat ut potius sibi crederetur : qui roncinus niger per dictum Passary dicto magistro Johanni venditus precio 19 frans, quos dicta domina dicto Passary solverat seu solvi fecerat, et postmodum quia garnitus erat, fuit extimatus quando dicto Johanni de Messons traditus fuit, et fuit hoc in regressu guerre Valesii quando dominus comes modernus ibidem fuit miles effectus, 24 frans regis. Alter vero roncinus belbront extimatus fuit et venditus 20 frans regis.

157. Libravit pro precio unius roncini pili belbrons cum uno curru garnito, in anno domini currente 1386, pro cherreagiis domus Rippaillie faciendis, tradito que dicto roncino cum curu garnito de mandato domine majoris et Anthonii Fabri Mermeto Limaz dicto Mugnez ad regendum et gubernandum

cherreandum que ad negotia domus Rippaillie et alibi, de precepto dicte domine, 22 flor. veteres....

158. Livréy pour 4 esparres de fer garnies de taiches noires et 4 angons, poisent 7 livres, ensanble 2 verroux et 4 veruellez, coste chacugne livre 6 fors, vallent 3 s. et 6 d. de fors; et pour une serraille pour la porte de ladicte chambre, coste 4 s. monete....

159. Libravit magistro Johanni Englesii, plastratori et lathomo, habitatori Thononii, pro 2 finestris de lapidibus de tallia per ipsum factis in cava nemoris Rippaillie, in qua tenetur vinum pro persona domini comitis, et pro duabus alis muri per ipsum eciam factis in introitu dicte cave continentibus 3 teysias, ministratis per ipsum omnibus materiis ejus propriis sumptibus et expensis omnibusque tam factura quam aliis inclusis, et eciam pro eo quod plastravit portam seu hostium de grea qua intratur in dicta cava, 7 fl. parvi ponderis cum dimidio.

160. Libravit Michaudo Rivet, fabro, habitatori Thononi, pro 14 libris ferri, de quibus fuerunt ferrate due finestre dicte cave et pro 28 libris ferri de quibus per ipsum Michaelem facti fuerunt 4 angoni et 4 esparre ferri positi in hostio dicte camere seu genis et pro una cathena et uno angono ad tenendum dictas genas ne apperiantur nisi cum clave, qualibet libra operata modo quo supra precio 12 d. monete, valent 42 s. monete.

161. Libravit Guillelmo de Roz de Aquiano, carpentatori, tam pro factura quam pro nemore arboris nucis dictarum genarum per ipsum ministratis omnibus inclusis et pacto cum eodem pro tanto facto 6 flor. veteres....

162. Libravit in empcione duarum magnarum tynarum ad balneandum pro duabus dominabus comitissis factarum Lausanne in anno 1385, ligatarumque de circulis planis frassini traditarum que et expeditarum Marguerite de Crossy in domo Rippaillie, que in exoneracionem precii dictarum tynarum 1 florenum tradidit dicto magistro Johanni, computato dicto florino 1 fl. parvi ponderis.

163. Libravit in empcione unius pane sapini, de qua facti fuerunt anno supradicto 2 pilari sustinentes mantellum chiminate magne aule, et pro 6 Ionis positis in reparacione dou marchipiaz magne mense dicte aule, et pro 3 tripidibus de fusta factis pro dicta aula, et 4 magnis Ionis de quibus facte fuerunt 2 mense pro dicta aula... 15 s. 6 d. monete.

164. Libravit in anno domini 1385, pro 2 sallis arboris populi factis et perforatis fretysses et garnitis ferris modo inferius declaratis, ad portandum equestre, videlicet quelibet salla cum 4 tibiis ferri et bordata hinc et inde de ferro, garnitis que de telis intus et extra per Cristenum, sallerium, civem Gebennensem et desuper garnitis de plumis... usque ad terram panno coloris persici, quem pannum magister Symondus, scisor domine comitisse majoris, ministravit pro una dictarum sallarum et dictus magister Johannes de Legio pro alia, et Johanneta, de camera dicte domine, ministravit dictas telas et plumas... 54 s. (Suivent les quittances relatives aux travaux ci-dessus énumérés).

165. Computus magistri Johannis de Legio, magistri castrorum Sabaudie comitatus, de receptis et libratis per ipsum ratione et pretexta edificii et operis nove capelle facte et edificate in domo Rippaillie a die 1 mensis novembris anno domini 1384 usque ad diem *(blanc sur le manuscrit)*.

166. ... Libravit Coleto de Rippa et Meynerio de Sancto Cirico, burgensibus Nyviduni, pro venditione 18 trabium emptarum pro edificio dicte capelle, quolibet precio 3 s. 9 den. monete, valent 67 s. 6 d. monete.

167. Libravit eisdem Coleto et Meynerio pro 80 trabibus ab ipsis emptis pro copulas *(sic)* seu les cobles dicte capelle, faciendo qualibet trabe 25 pedum

de longitudine, 1 pedis de altitudine et 4 digitorum et 1 pedis ad solam, qualibet trabe precio 4 s. et 8 d. monete, valent 18 l. 13 s. 4 d. monete.

168. Libravit eisdem Coleto et Meynerio pro 24 collumnis sapini ab ipsis emptis pro dicta capella, qualibet 36 pedum ad manum de longitudine, 1 pedis et 1 tour de grossitudine et 1 pedis ad solam de spissitudine, qualibet collumna precio 5 s. et 3 d. monete, valent 6 libr. 6 s. monete.

169. Libravit eisdem in emptione 24 pannarum sapini ab ipsis emptarum pro dicta capella, qualibet 36 pedum de longitudine, et qualibet precio 3 s. 3 d. monete, valent 78 s. monete.

170. Libravit eisdem Coleto et Meynerio, in empcione 2 tirant sapini pro dicta capella, quolibet 30 pedum de longitudine, 2 pedum et unius tour (*manuscrit* toir) de tot esquarru, quolibet precio 8 s. monete, valent 16 s. monete.

171. Libravit eisdem in emptione 3 peciarum nemoris sapini pro dicta capella, qualibet petia 25 pedum de longitudine ad solam 1 pedis de spissitudine et 1 pedis et 1 tour de grossitudine, et qualibet pecia precio 6 s., valent 18 s. monete.

172. Libravit Roleto Sanda, de Gebennis, fusterio, in emptione 4 grossarum pannarum reforciatarum, ab ipso emptarum pro dicta capella, qualibet 40 pedum de longitudine ad ponendum de subtus solarium seu traleysonam magne logie in qua est situata dicta capella ad sustinendam dictam capellam, qualibet pecia precio 4 solidorum, valent 16 s. mon.

173. Libravit eidem Roleto pro uno grosso tirantz refortia, 30 pedum de longitudine ad faciendum tres niles de subtus dictam capellam supra los pilar ibidem existentes, 8 s. monete.

174. Libravit eidem Roleto in emptione septem duodenarum lonorum ad faciendum plancherios de subtus et de super dictam capellam, qualibet duodena precio 5 s. 6 d. monete, valent 38 s. 6 d. monete.

175. Libravit eidem Roleto in emptione 4 duodenarum lonorum pro 2 altariis in dicta capella infra et supra faciendis, et pro 3 sedibus et pro oratoriis dominarum comitissarum in dicta capella faciendis, qualibet duodena precio 5 s. 6 d., valent 22 s. monete.

176. Libravit eidem Roleto pro 4 pannis seu pannes pro les genes dicte capelle faciendis, qualibet panna precio 2 s. 6 d. [valent] 10 s. monete.

177. Libravit eidem Roleto pro 14 lonis ab ipso emptis ad faciendum in dicta capella 14 scanna seu sedes, [valent] 7 s. monete.

178. Libravit eidem pro 2 grossis lonis ad faciendum in dicta capella 2 grossas sedes seu 2 grossa scanna inferius dictam capellam, quolibet lono precio 2 s. 6 d., valent 5 s. monete.

179. Libravit eidem Roleto pro 6 lonis et 1 panna ab ipso emptis ad faciendum peletum seu lou pelet de supra dictam capellam, 5 s. 6 d. monete.

180. Libravit eidem Roleto, in emptione 24 duodenarum latarum ab ipso emptarum tam ad coperiendum dictam capellam quam ad ponendum et miscendum in plastro grea in edificiis dicte capelle faciendis, qualibet duodena precio 18 d., valent 36 s. monete.

181. Libravit eidem Roleto, in emptione 4 pannarum ad ponendum supra finestras retro capellam ibidem que faciendum luerios ad inducendum luminaria in cameris dominarum, qualibet panna precio 2 s., et in empcione 2 duodenarum lonorum ibidem ponendorum, 11 s., valent 19 s. monete.

182. Libravit eidem Roleto in empcione 4 grossarum pannarum reforciatarum por les alées de supra dictam capellam, qualibet panna pretio 3 s., valent 12 s. monete.

183. Libravit Reymondo Figuet, fusterio, in empcione 5 peciarum fuste sapini ab ipso emptarum pro 2 altaribus faciendis in dicta capella, qualibet pecia precio 18 d., [valent] 7 s. 6 d. monete.

184. Libravit eidem Reymondo in emptione 12 pannarum ad faciendum fondamenta plancheriorum capelle basse, pro qualibet panna precio 3 s., [valent] 36 s. monete.

185. Libravit eidem in emptione 6 aliarum pannarum ab ipso emptarum ad faciendum in dicta capella oratoria dominarum comitissarum, qualibet panna precio 2 s., [valent] 12 s. monete.

186. Libravit eidem Reymondo, in empcione 12 aliarum pannarum ad faciendum sedes dicte capelle inferius et desuper, qualibet precio 18 d., [valent], 18 s. monete.

187. Libravit eidem Reymondo in empcione duarum duodenarum chivronorum 'ad ponendum intus plastrum de grea fiendum pro dicta capella et circumcirca, qualibet duodena precio 10 sol., [valent] 20 sol monete.

188. Libravit eidem Reymondo in emptione 1 grosse duodena lonorum, quolibet lono 12 pedum de longitudine, ad ponendum in circuitu tecti dicte capelle qualibet pecia 5 s. 6 d., [valent] 66 s. monete.

189. Libravit eidem Reymondo in empcione 12 duodenarum lonorum ab ipso emptorum, quolibet lono 14 pedum de longitudine pro forrando *(sic)* et faciendo parietes dicte capelle, qualibet duodena precio 6 s., valent 72 s. monete.

190. Libravit eidem Reymondo in empcione 14 panarum ab ipso emptarum ad sustinendum parietes de inferius et de supra in dicta capella, qualibet panna precio 2 s. 6 d., valent 35 s. mon.

191. Libravit eidem Reymondo in empcione 12 lonorum operatorum de tallia et ab ipso emptorum 6 s.

192. Libravit Mermeto Bepellet, de Gebennis, in emptione 3 grossarum duodenarum lonorum ab ipso emptarum, quolibet lono 14 pedum de longitudine et qualibet duodena precio 6 s. pro dicta capella alambrosianda de intus et de foris, tam pro archetis quam pro les litel et pluribus aliis operibus, 10 libr. 16 s. monete.

193. Libravit Johanni Christini, burgensi Nyviduni et Jaquemeto de Cilignier, carpentatoribus, nominibus suis et magistri Arnaudi de Huyo, carpentatoris, per tachium eis datum de faciendo, edificando, operando et construendo capellam novam de Rippaillia... ut sequitur : primo 24 copulas seu cobles fuste sapini garnitas de gernis et lernis ad faciendum talliam ad tercium pontum *(sic)* juxta artem carpentatorie deintus et parietes ad sustinendum tectum dicte capelle de grossis peciis sapini et munire finestris totum que grossum opus dicte capelle facere et operari in rippa lacus, subtus domum fratrum minorum Nividuni, ubi dictus magister Johannes de Legio eis ministravit omnes fustas et maerias ad predicta opportunas, precio pro tanto convento et ordinato ac etiam soluto 76 libr. monete.

194. Libravit Petro Grival, de mandamento Castelleti de Creduz, Nycodo Barjon et Marqueto de Montagnier, de eodem, carpentatoribus, pro elcendo(¹) maerias et fustas supradictas operatas per dictum Johannem Christini et Jaquemetum de Cilignier per modum superius declaratum et in suis locis

(¹) Ce travail est indiqué de la manière suivante dans la quittance du 4 janvier 1390, délivrée par les intéressés, transcrite par Jean de Liège à la suite de son compte : « primo quia erexerunt maerias et fustas de grosso opere operatas per Johannem Christini et Jaquemetum de Cilignier, carpentatores, pro dicta capella, et in suis locis posuerunt et ordinaverunt dictam capellam edificando votam que dicte capelle lambrosiaverunt.... »

situando, in dicto loco Rippaillie dictam capellam faciendo, votam que dicte capelle lambrosiando de bonis lonis planatis et junctis de toto largo et listellatis, archetos que ibidem faciendo ad vacuum dictorum lonorum, dictam que capellam coperiendo et antetectum lambrosiando coperiendoque duas magnas cruces in summitate dicte capelle in duobus angullis de tolis ferri albi coperiendo et finestras colleysses et parietes de bonis lonis bene planatis et litellatis garnitis de archetis; item et tralesonam dicte capelle trabesque ipsius planare et bondrunare forrareque duos plancherios subtus plastrum de bonis lonis bene planatis et junctis et bonjonis; item, facere in dicta capella 2 altaria de fusta bene imparata et armeyrios de intus marchipiosque pertinentes ad dicta altaria; item, in dicta capella facere unum magnum oratorium pro dominabus comitissis bene junctum, planatum et de tallia operatum, et in eodem 6 finestras subtilis tallie garnitumque scannis et tribus sedibus ad sedendum prope dictum altare pro sacerdote, diacono et subdiacono missam ibidem celebrando, bene operatis de tallia de extra et garnitis de 3 armeyriis de subtus et marchipias pertinentes ad dictas sedes; item, in dicta capella facere unam sedem honorabilem pro domino comite et unas goynas seu barras pro media parte dicte capelle ('); item, in eadem capella, 12 scanna tam magna quam parva in quibus sedeant domine et domicelle dictarum dominarum comitissarum; item, unum magnum literarium virantem in quo cantores dicte capelle habeant cantare. Et predicta omnia sumptibus et expensis dictorum carpentatorum ministratis eisdem omnibus fustis per dictum magistrum Johannem et omnibus ferramentis ad predicta necessaria spectantibus et hoc precio pro operibus predictis pro tanto arrestato et soluto 60 libr. monete.

195. Libravit Amedeo Lombardi, ferraterio, habitatori Gebennarum, pro duodecim millariis grossarum tachiarum ferri ab ipso emptarum pro firmando et estachiando latas tecti dicte capelle et lonos vote ipsius capelle et parietes ejusdem, quolibet milliari precio 25 s. monete, valent 15 l. monete.

196. Libravit dicto Amedeo in emptione 24 librarum ferri ab ipso emptarum ad ferrandum 11 finestras in dicta capella factas et pro oratorio domine comitisse majoris videlicet angonibus, parmellis, vectibus et voruallis ferri, qualibet libra precio 16 d. monete, valent 32 s. monete.

197. Libravit Anthonio dicto Cinquanto, burgensi Aquiani, in empcione 6000 grossarum tachiarum reforciatarum ferri, pro estachiando, ligando seu serrando archetos, voczure et los litel parietesque et finestras dicte capelle, quolibet cento precio 4 s. monete et quolibet milliari precio 40 s., valent 12 l. monete.

198. Libravit dicto Anthonio Cinquanto, in empcione 4000 clavorum nigrorum ab ipso emptorum ad reficiendum et retinendum plancherios dicte capelle, quolibet milliari precio 33 s. 4 d., valent 6 lib. 13 s. 4 d.

199. Libravit Michaeli Fabri, de Thonono, pro 64 libris ferri ab ipsis emptis (manuscrit emptarum) ad faciendum ferraturas finestrarum magne forme de super altare inferius dicte capelle pro barris ferri ad ponendum verrerias in dictis finestris et virgas ferri de retro dictas verrerias et crochetos, quas ferramentas operatus fuit dictus Michael pro precio qualibet libra operata 14 d. monete, valent 74 s. 8 d. monete.

200. Libravit eidem Michaeli Fabro, in empcione 51 librarum ferri ab ipso emptarum ex quibus facta fuerunt per ipsum ferramenta duorum magnorum ·O· dicte capelle de supra majus altare dicte capelle, pro quolibet ·O· 25 libr. ferri et dymidia, ad faciendum magnas varreres de retro

(') Ce passage est ainsi libellé d'après la quittance citée dans la précédente note : « item unam sedem honorabilem in dicta capella pro domino comite cum genis et barris pro media parte dicte capele ».

les motagneres et les traverseres et crochetos cum quibus fermantur dicte verrerie, qualibet libra operata precio 14 d., valent 59 s. 6 d. monete.

201. Libravit eidem Michaeli Fabro, in emptione 50 librarum ferri de quibus facte fuerunt ferramenta 13 finestrarum in dicta capella in panto de ante, videlicet pro angonibus seu gonczonibus et vouruallis et 26 virgis ferri in dicta capella positis et implicatis, qualibet libra operata precio 14 den., valent 58 s. 4 d. monete.

202. Libravit eidem Michaeli, in empcione 14 librarum ferri de quibus per ipsum facte fuerunt due magne virge ferri pro custodia altaris dicte capelle et 2 angoni seu 2 gonczoni ad sustinendum dictas virgas, qualibet libra operata precio 14 d., valent 16 s. 4 d. monete.

203. Libravit Hudrisseto Crusilliet, lathomo, pro 5 theysiis muri per ipsum facti ejus propriis sumptibus in altando murum dicte capelle et eciam dictam capellam, qui murus continet 4 pedes de grossitudine, qualibet theysia precio 3 florinorum et dymidii parvi ponderis, super qua altitudine muri est altata dicta capella tantum quantum dicte 5 theysie se extendunt, valent 17 flor. dymidium parvi ponderis.

204. Libravit dicto Hudrisseto Crusilliet, pro 2 magnis pilar per ipsum factis ad 8 pantos, de lapidibus de tallia de subtus dictam capellam ad ipsam sustinendum, quolibet pilar de altitudine a terra de super 20 pedum et 4 pedum de grossitudine ab omnibus quadrantibus et cum bonis basis et chapitauz, ... 22 fl. parvi ponderis.

205. Libravit magistro Johanni Englesii, plastrerio, pro 18 theysiis plastri per ipsum facti de grea in panto dicte capelle a parte de ante infra opus fuste ibidem existens(¹) et pro 15 finestris in dicto panto de plastro gree factis, garnitis angonibus et voruallis, qualibet teysia precio 20 s. monete, ministrata sibi dicta grea et omnibus materiis pro dicto muro opportunis, valent 18 l. monete.

206. Libravit eidem magistro Johanni Englesii, pro 15 aliis teysiis muri plastri de grea factis et operatis in pignon seu 2 partibus in altitudine dicte capelle, una a parte nemoris (*manuscrit* nemus) Rippaillie, et altera a parte magne logie Rippaillie, ministrata sibi grea et aliis materiis, qualibet teysia precio 20 s. monete, prout supra, valent 15 l. monete.

207. Libravit eidem Johanni Englesii, pro una magna finestra duplicis forme desupra majus altare dicte capelle a parte nemoris Rippaillie, cum uno ·O· supra dictam finestram, garnito verreriis, et in alia parte a parte magne logie dicte capelle, in muro altato de quo superius agitur, una alia finestra ad unum ·O· octo pedum de altitudine, intus operato et garnito verreriis, factis dictis operibus expensis dicti magistri Johannis Englesii, materiis dictorum operum sibi ministratis, 6 flor. veteres.

208. Libravit eidem magistro Johanni Englesii pro 8 teysiis muri gree in plastrando tralesonam dicte capelle, qualibet teysia continente 9 pedes cum dimidio ad manus de longitudine, et pro qualibet teysia precio 2 fl. p. p., ... 16 fl. p. p.

209. Libravit eidem magistro Johanni Englesii, in reparando et repleendo antiquos plancherios seu antiquam tralesonam de subtus dictam capellam et replastrando murum de novo factum et exaltatum in dicta capella, que reparacio et alia supra proxime descripta continent 5 teysias plastri gree..., valent 40 s. monete.

210. Libravit eidem magistro Johanni Englesii, pro uno vireto de plastro per ipsum facto in introitu dicte capelle a camera domine majoris ad altiorem

(¹) Variante d'après la quittance : « in panto capelle Rippaillie in parte anteriori dicte capelle et infra opus fuste seu maerie ibidem existentis ».

capellam ascendendum, qui viretus continet 14 pedes de altitudine, et sunt
in eo 2 hostia seu porte de plastro, garnita angonibus et voruallis, precio pro
tanto cum eodem arrestato et soluto 5 floren. veteres.

211. Libravit eidem magistro Johanni Englesii pro uno tornavent de
plastro cum uno hostio in dicto tornavent ante cameram domine majoris,
precio cum eodem pro tanto facto arrestato et soluto, ... 26 s. monete....

212. Livrey pour 4 esparres de fer, garniez de taiches, ensanble 2 verroux
garnis de veruelles, emploiés en une porte et es armairez de la chapelle de
Rippaille, poisent 6 lib. de fer, coste la livre 10 d., valent 5 s.

 (Suivent les quittances délivrées par les ouvriers ci-dessus énumérés. Le
registre de Jean de Liège se termine par le compte des réparations du château
de Montorge en Valais, en 1384).

Preuve XXI

1385, 8 octobre. Ripaille. — Mandement du Conseil résident
à Ripaille.

*(Turin, archives camérales. Compte de Petremand Ravays, châtelain de Thonon
et des Allinges.)*

 Consilium illustris et magniffice principisse et domine domine Bone de
Borbonio, comitisse Sabaudie, cum eadem Rippaillie residens, dilecto nostro
Alingiorum castellano et Thononis vel ejus locumtenenti, salutem. Certis
causis et consideracionibus, eciam de mente illustris et magnifici principis
domini nostri carissimi domini Amedei, Sabaudie comitis, tibi expresse pre-
cipimus et mandamus quatinus Johannem Balli, de Dralliens, mistralem
dicti domini nostri in mistralia de Sassez more solito tenens, ipsum officium
exerceri permitas et facias et emolumenta levare et percipere consueta...
Datum Rippaillie, die 8 octobris a. d. 1385, in consilio, presentibus dominis
Jacobi de Mouxiaco et Johannis de Confleto. Reddite litteras portatori.
Johannes Ravaysii.

Preuve XXII

1386-1434. — Documents sur les vêtements de la Cour de Savoie.

(Turin, archives camérales.)

 1386. — A nostre bien aimé secretaire Pierre Magnin. Bonne de Berry,
contesse de Savoye. Pierre, nous te saluons et te retrametons le drap de
veluet que tu nous avez tramis.... N'est pas asses coloris, mais est trop
simple. Si te prions et mandons que se tu en... [troves] de plus ardent et
colori sur le roge, que tu le nous tramet encontinent à Rippaille.... A Dieu
soies. Escript... le 14ᵉ jour d'avril. Trametez de solers por Amé de Savoie,
nostre filz, pour Pasques... (Compte de l'hôtel, mazzo 13. Pezzi di comti.)

 1390, 13 août. — Libravit... de mandato domini, relatione domini epis-
copi Mauriannensis, dicto Sacamant, messagero pedestri misso Mediolanum
cum litteris domini clausis ad Aymonem de Asperomonte et Franciscum
Corverii, qui erant ibidem pro vestimentis, ornamentis et librata domini de
falcone preparandis, 4 fl. p. p. (Compte de l'hôtel 74, fol. 163.)

1406, 25 mars. — A livré celli jour à Guigue Gerbais, escuier de Mons., par don à lui fait par mondit seigneur au raport de Piere Amblard, escuier de mondit seigneur, par ung faucon brodé à la devise de Monseigneur, por ly, 15 escus d'or de Roy. (Compte du trésorier général 50, fol. 169 v.)

1415, 8 juin. — Item, pour 1 once 18 estellins d'or, à 20 caras à 63 frans le march, mis en une seinture d'or por ma dicte dame sur ung tissu noir faictes à lettres de A et M... 15 frans; pour la faczon de la dicte seinture, 15 fr.; item pour le tessu noir de soye... 4 fr. (Compte de Lyobard, secrétaire de M. de Bourgogne).

1418, 1er juin. — Pour la brodeure de 3 robes pour le petit Chignins, le petit Avanchier et Philippe, fils de la Marie, brodés sur les manches, 18 d. gr.; item, pour la brodeure de 2 robes de Philippe de la Marche et de Glaude de la Balme, brodées de la berbis de la devise de Madame, 4 fl.; item, la brodeure de 48 robes des gens de l'ostel de Madame, comme varles d'offices et de l'estable de Madame et autres varles, brodées sur les manches de la devise de Madame, 24 fl. p. p. *(Ibidem.)*

1433, juillet. — Achats faits à Lucques pour le comte de Genève : « unam peciam velluti persici fini, brocati auro et argento cum divisa dicti domini comitis, continentem 18 ulnas et 3 quartos, costante qualibet ulna 22 scutos boni auri ad racionem 66 scutorum pro marcha... 412 scut. et dim.; item, unam peciam sactini persi brocati de argento cum divisa dicti domini comitis, continentem 15 ulnas, costante qualibet ulna 21 scutos... 315 scut.; item, unam peciam sactini cornusii largi rubey, operati cum foliis ciricis virdes, brocati de magnis bendis de argento cum divisa dicti domini comitis cum corda archi continentem 12 ulnas et 1 tercium, costante qualibet ulna 22 scuta boni auri... 271 scut. et 1 tier. Summa, 997 scuta ». (Compte du trésorier général 78, fol. 122.)

1433. — Item à Jehan Egorfa, pour broder de la devise de Mons. de Geneve qui est de une plume blanche othachié à une corde à ung baston vert, laquelle devise est faite d'orfavrerie et de brodeure à les personnes que s'ensuiguent. (Suivent 38 noms. Compte du trésorier général 79, fol. 165 v.)

1434, février. — Cy s'ensivent les draps d'or et aultres chouses qu'a livré Thomas Mercat à Monseigneur. Premierement, 1 drapt d'or velu cramesin ault et bas, brochies d'or sur or, contenant 31 aulne et 1 tiers, ad 42 ducats l'aulne, vault 1316 ducas; item, 1 aultre drapt de vellu cramesin ault et bas, brochié d'or sur or, contenant 24 aulnes et 7 huitens ad 32 ducas l'aulne, vault 792 ducas. Item, un aultre drapt de vellu viollet ault et bas, brochié d'or sur or, contenant 18 aulnes et 2 tiers à 32 ducas l'aulne, vault 586 ducas et 2 tiers; item, un sattin refforcié en grane contenant 6 aunes à 3 ducas et dim. pour aulne, vault 21 ducas; item, un sattin gris refforcié contenant 6 aulnes ad 2 ducas et dymi pour aulne, 15 duc.; item, pour le resta dou damasquin vert brochié d'or que Mons. donna à mess. Humbert de Glarens 7 duc.; item, pour 2 aulnes et 1 quart de damasquin viollet brochié d'argent pour un pourpoinct à Mons. de Geneve à 14 ducas l'aulne, vault 31 ducats et dymi. Item, pour 1 quantité d'ars et de fleches que ledit Thomas a payé à l'archier de Geneve par le commandement de Mons., 12 ducas. Somme toute : 2781 ducas 3 gr. 4 d. (Compte du trésorier général 80, fol. 287.)

Preuve XXIII

1387-1425. — Documents relatifs aux tournois à la Cour de Savoie.

(Turin, archives camérales.)

1387. — In faciendo lanceas pro astrolodiis que facte fuerunt in Rippaillia, anno 1387. (Compte de la construction de Ripaille, 1384-1388.)

1389. — Libravit Perrino de Chamembo, talliatori domini, die 27 dec. 1389, Rippaillie, de mandato domini facto ore proprio, pro precio 8 ulnarum panni viridis emptarum a Stephano de La Rua, de Thononio, manu dicti Perrini, qualibet ulna 2 fl. p. p.; pro fiendis coperturis et paramentis arnesiorum domini qui astuludiare proponit in crastinum, 16 fl. p. p. Libravit eadem die pro emendo aurum de et pro faciendo et daurando 1 ex scutis domini et alia quamplurima... ad jostos et astulidias predictos, 15 d. ob. gr. (Compte d'Eg. Druet, 1389-1391.)

1401. — Livré le tiers jour dudit mois de janvier à Michellet, mercier de Chamberi, pour le pris d'un affiquet d'or achetté de lui... lequelx fut donnés par mes damoyselles de Savoye le 27 jour de decembre, ouquel jour furent les joustes à Chambery, à Cadont, escuier, pour ce qu'il joustast le mieux, 4 escus d'or de roy. (Compte du trésorier général 45, fol. 101 v.)

1402. — Libravit eyraudo domini, vocato Savoye, dono sibi per dominum semel graciose facto, contemplatione sui viagii quod presencialiter facere proponit ad illustrem ducem Austrie pro videndo quodam torneamento quod facere proposuit idem dux, ut per litteram domini... datam Burgi, die 26 jan. 1402. (Compte du trésorier général 46, fol. 86.)

1403. — Item, a livré le 18 jour dudit mois de sept., du comandement de mondit seigneur, por acheter lances por joster por mondit seigneur, achetez par la main de Henri de Columbier, son escuier, et bailliez au bastart des fleches, por ce, 2 fl. p. p. (Compte du trésorier général 48, fol. 146.)

1413. — Por les jotes. Item, haz livrey ha des chapuis que ont vaquey per dos jors contenuament en remual et otaz les pillar que estoyent devant l'epital de Thonon, por depachies laz platiz, por amour de les jotes que sunt faytes audit luez de Thonon, enclu leur despens, 8 gr.; item, haz livrey ha on messages tramy ha Sent Jore query Jaquemet de la Flechery ou comencement de les dictes jotes, 3 gr.; item, ha livrey ha ceaux que furunt query la mossa et les arible por les dictes jotes, por vin ha lour doney, 3 gr.; item, ha lyvrey es despens de cellos que apparellyaront la dicte place en que on jotaz, utre dos florin que il receot de Michau Boujon, de Thonon, por vendicion de la mayere de la banche de la cors de Thonon que fut despitia por les dictes jotes, 2 fl. p. p. (Compte de la châtellenie de Thonon, 1414-1415.)

1414. — Ce sont les despens faitz pour la jouste qui se doit fere à Thonon l'an 1414 du mois de janvier. Premierement, por reparellier 1 plattes couvertes de satin roge que a reppareillé Brullafer, 6 d. gros; item, por reparellier 5 selles por les mettre à lour raison, 4 pincieres et 5 chanffreins, 3 fl.; item, por 9 corroyes de eaume, chascune 2 gr., 18 gr.; item, pour 8 fesses por josta, chescune 3 d. gr., 2 fl.; item, por 8 contrecenglons por les dictes fesses, chascun ob. gross. 4 d. gr.; item, por 15 rochets novos, chascun vendu 5 gros, fait marchié par Pierre de Menthon, 6 fl. 3 d. gr.; item, pour reparellier 11 rochets rots de ceulx de Monseigneur, 18 d. gr.;

item, por 6 treces par escu, enclus la ferreura, 8 gr.; item, por forbir l'espé
à Monseigneur et fere la gueyna nova, 4 gr.; item, pour fil janueys pour fere
les trosses des fleches et lier, 2 d. gr.; item, pour 3 borrelets de joste,
chascun 3 d. gr., 9 d. gr.; item, por 2 peres d'etrivieres por les selles de
josta, chascune pere 4 gr., 8 d. gr.; item, por 1 pere de fers d'estrez sans
corroye, por la joste, 4 gr., 8 d. gr.; item, por 1 pere de fers d'estrez
sans corroye, por la joste, 4 gr.; item, por corde por enfardeller l'arnoys de
josta por apporter à Thonon, 6 d. gr.; item, por 1 cent et dimi de crochets
por pendre les fleches, les ars et les autres atillieries en la garde robe nove,
à 6 gr. par cent, 9 d. gr.; item, por 2 hommes qui ont trossé les arnois de
joste et porté les atillieries de la garde robe viellie en la neuve, et ont vaqué
2 jours et demi, pregnent chascun jour por salaire et despens 2 gr., 10 d. gr.;
item, por 2 paniers por porter 2 arnois de joste, lesquielx a fait apporter Henri
de Colombier de Millan, 5 gr.; item, por 8 bestes à bat portanz l'arnois de joste
à Thonon, chascune beste 15 gr., 10 fl.; item, por les despens de Champeau,
qui a vaqué en faisant fere et apparellier les choses dessusdictes des londi
enclus la souppea jusques au retour le quart jour de fevrier enclus qui sont
7 jours, chascun jour 4 gr., 2 fl. 4 d. gr. (Compte du trésorier général 60,
fol. 180 v.)

1420. — Cy s'ensuivent la despense et livres faites par Amyé dou
Cracherel pour et ou non de Mons. de Savoye, tant à Millans comme aultre
part. Et premierement, a livré ledit Amié à Franchisquin et Ambroisin
Ruyer, armoyeurs de Millans, pour 6 eaumes de jostes, costet chascun de
eux 12 escus et dymi, montent 75 escus. Item, a livré ledit Amyé à maistre
Anthoine de Coagnie, pour 6 coyrasses de jostes, pour 6 manetes, pour
6 brasselles, 90 escus. Item, a livré ledit Amyé à Janin de Corigniez pour
une coyrasses de guerre pour mondit seignieur, garnies de tissu de grayne à
les boucles dorées, 20 escus. Item, a livré ledit Amyé à Ambrosin le pinteur,
pour 6 escus de jostes, pour 6 chanffreins, pour 6 pincieres, 36 escus. Item,
a livré ledit Amyé à maistre Favre le sellier pour 10 selles de jostes, 60 escus.
Item, a livré ledict Amyé à maistre Bergamin pour 6 douzaines de garnisons
de lances, 48 escus. Item, a livré ledict Amié à Michiel de S. Michiel pour 4 ras
de vellu cramizin, 11 escus. Item, a livré ledit Amié à Coudan pour le drap de
soye pour couvrir lesdites autres coyrasses, 15 escus. Item, partit ledit Amyé
de Avillane pour aller à Millans et ce le 24e jour du moys de may à 4 che-
vaux et tantes personnes. Et ont esté tant à Pavie comme à Millans jusques
le 8e jour du moys de julliet, ouquel jour ledit Amié tramit Folliet, lequel
estoit avec ly de Milans à Ferrara, compté par jour 2 florins, montent en
somme 20 escus. Item, a livré ledict Amyé audict Folliet lequel il me (sic)
tramist de Millans à Bressa, à Ferrara, à Mantua et à Cramone pour avoir
des destriers pour mondit seigneur, et y vacquet 26 jours, esquels il despendit
en somme 10 escus. Item, a livré ledit Amié pour ses despens de ses 2 varles
et 3 chevaux fais tant à Millans comment au venir de Millans à Geneve...
11 écus. Item, a livré ledict Amié à Fochin, lequel a fait les plumas de mon-
dit seigneur, qui sont en nombre quatre c'est assavoir 1 blanc, 1 roge, l'autre
blanc et pers et le dernier de plusieurs couleurs, lesquels coustent 60 escus.
Item, a livré ledict Amié pour le port desdictes choses à Masson, conduyseur
d'icelles, desquelles il y a heu 8 charges, compté pour le port d'une chas-
cune charge apporté depuis Millans à Rumillie 7 escus et 3 quars d'escus.
Montent en somme 62 escus... Summe desdictes livrées 544 escus d'or. (A
ce rôle étaient annexées des lettres patentes datées de Thonon 16 janvier 1420.
Compte du trésorier général 68, fol. 303.)

1422. — Libravit Janino de Champeaux. valeto camere domini, die
2 januarii pro expensis... eundo a Thononio apud Chamberiacum pro ibidem

chargiari faciendo arnesia joste domini et apportari apud Thononium super bestiis ad bastum, pro astuludiis que fieri debent ibidem in festo Purifficacionis Beate Marie, ... 6 fl. p. p. (Compte du trésorier général 68, fol. 383 v.)

1425. — Libravit dicto Faucon, poursuenti in armis domini, cui dominus 35 scuta auri regis graciose donavit pro expensis suis faciendis, destinato per dominum ad partes ultramarinas ad videndos honores et magnifficenciam illius patriæ, seque exercendum in sui officii arte. (Compte du trésorier général 71, fol. 540.)

Preuve XXIV

1388-1390. — Compte de Jean de Liège, relatif aux travaux du château de Ripaille.

(Turin, archives de Cour. Registre original, mouillé : la dernière partie, contenant les contrats et les quittances, est seule utilisable. Les numéros précédant chaque paragraphe ont été ajoutés pour la facilité des références.)

1. Sovenance soit faite de part Jehan du Liege, meistres des ovres de tout le comté de Savoye, d'une part, et meistre Girard de Boule, chapuis, bourjois de Lausanne, d'autre part : c'est à savoir que ledit Girard doit fere et rendre fait à ses propres missions et despans, dedans la feste de la Nativité Nostre Seigneur prochenemant venant : premierement, la grant loige de Ripaille touchant à la chapele en alant finir tout le long des murs de Ripaille, à bonnes colonbes de chane et de sapin et bien embranchié, d'ausi bon ovraige ou meillieur que la dicte chapelle.

2. Item, les traveisons appertenans à l'ovrage dessusdit parfaire de plastre par la maniere que la dicte chapelle et ausi bien ovré ou mielx.

3. Item, faire passer le toit de la loige dessusdicte pour covrir les degrés de pierre, et doit estre fait bien et honestemant.

4. Item, doit fere on degréz solan par defours la secunde loge et tiendront 10 pies de large et emparer les pancieres desus et par devant et par de costé et l'apoye contremont de bons laons et bons bondrons ovrés secund le demorant bien et netemant, et doit fere le toit par desus les dit degrés.

5. Item, doit fere toutes les portes de les fenestres et toutes les portes appartenans au dicz ovrages.

6. Item, doit fere en la loge dessus dicte à trois pans par dedess. et les chevrons planer et bordener bien et nettement et les laons planer et listeller.

7. Item, doit faire recovrir tot le toit de dimy *(sic)* Rippaillie des la chappelle et y fere les vehues là où elles sont sur le toit de ver la loge de Rippaillie.

8. Et toutes ces choses ledit meistre Jehan du Liege doit amenistrer toutes fuste dedans la place de Rippaillie appartenans audit ovrage, excepté les grosses pieces de chane que l'on a apporté de Chamberi.

9. Item, doit amenistrer le dit meistre Jehan tout fer pour ferrer et tenir fort ledit ovrage et les listeaux prest d'amployer.

10. Et cest ovrage fait le dessusdit meistre Girard pour le pris de deux cent petiz florins à douze sous de la monee courrant au pais pour on petit

florin, desquelx ledit meistre Girard confesse havoir cent petiz florins, et ledit Jehan du Liege ly promit de paier les autres cent florins en parfaisanz l'ovrage de la loge dessus dicte, et promet ledit Jehan que parfaite ladicte loge de noent devoir audit Girard des deux cent florins dessusdit. Et ou cas que ledit Girard se reposeroit par deffaut de matiere ou de paiemant, requerri ledit Jehan par ledit Girard, quinze jours apres la requeste lediz Jehan soit tenuz de paier ses journées ou mettre en ovre en autre ovrage tant que ledit Jehan eut parvehu de remede des choses dessus dictes.

11. Item, doit fere ledit maistre Girard de Boule et rendre fait dedanz le terme dessus dit c'est assavoir on grant pele en la sale en quoy on tient le disner à Rippallie par la maniere que s'ensuit : premierement le fondemant dudit pele de bonnes panes et laoner de bons gros laons par dessus bien estaichies, et faire une pile en mylieu du piele, sur la pile doit havoir deux chapiteaux croisiés bien ovrés sofisanmant et sur lez dis chapiteaux doit havoir une crois respondant sur quatre demy chapiteaux mis es quatre pans des murs du pielle dessusdit, et doivent estre ovrées les pieces de bois dessus dites bien et noblemant et tout d'une molure, ensanble lez chapiteaux raportant sur la pile de chane.

12. Item, doit faire tout entour des quatre murs du pielle une coroye de la faczon de la crois dessus dit.

13. Item, doit faire sur la crois et sur la coroye dessus dit et mettre sept somers et doyvent aler de dessus la coroye les fenestres du peille tant à la porte dudit piele et doyvent estre lesdit somer à neuf pies l'on pres de l'autre ou plus pres et de deux pieces l'une sur l'autre et bien bordonés de bon ovraige net, et doit havoir une travison tot de long et de large dudit pele touchant on petit pie et demy l'on pres de l'autre, et lesdis tras planer et bordoner; et doit faire planchiers sur ladicte travoison de bons gros laons et tout du large et bien planer et bien foillier et bien estaichier de bonnes chevelles fermant et listeller de bons listeaux escharrés bien planez et bordonez. Et tout les pieces dessus dictes et toux les tras mis à clouseaux par tout là où il s'apartient; et encor doit faire toux les bans tout environ le pele et on grant banc davant le fornel du pielle pour seoir les grans signeurs et on marchepié du lont des bans et à trois marchepies ledit banc, et du haut qu'il appertient audit pielle. Encore doit faire audit pielle les portes necessaires et on tornevant à deux portes eschaselies et toutes les fenestres eschaselies pour mettre verrieres oudit pielle.

14. Encor doit faire entour du fornel une lice de bois. Et outre l'ovrage dessusdit, ledit Girard doit faire à ses propres missions et despans pour le pris de cent florins petis, à paier la moitié au commencemant de l'ovrage dudit pielle et en parfasant l'ovre l'autre moitié, douse sous par florin petit poids. Et ledit Jehan du Liege ly doit soignier tout bois en place par la maniere dessusdite et clos aussi et ferrementes et est heu fait outre l'ovre que se ledit maistre Girard faisoit plux d'ovrage de necessité que n'est donné en tache ou s'il perdoit audit tache, que ledit maistre Jehan promet de procurer envers madame de Savoye à son pooir qui feroit amander et en feroit relacion veritable par son sairement à madicte dame. Item, que de la quantité que ledit Jehan du Liege porroit devoir dudit tache audit meistre Girard dois puis le jour d'uy en lay, que ly dis meistre Jehan soit tenus de paier audit meistre Girard en ovrant par mois trente florins petit poids ou plus sy povoit en descharge de la remanence, et le tel paiement doit commancier à cest prochiein mois qui vient de julliet, et se ledit maistre Jehan faillioit de paiement du mois, que au mois ensegant fist le paemant des deux mois ensemble. Item, que ce ledit meistre Jehan avoit aucugne charge envers

Madame de l'ovrage non compli par la manere que dessus et au terme dessus dit seulement qui ne faillist par argent ou par matiere que ledit meistre Jehan comme dessus deust ministrer, que d'icelle charge ledit meistre Girard doyve garder ledit meistre Jehan de tout en tout et de present ledit meistre Girard promet par son loyal seremant et sur l'obligation de tout ses biens presens et à venir d'en garder ledit maistre Jehan du Liege et les siens envers tous de tout domaiges par la maniere dessus parlée. C'est heu, arresté, convenu et fait entre lez dis maistres, presens Jehan Gros de Concise, François Durant, Hudri Crusillet et Jehan Robert, massons, de Geneve, et moy Pierre Pugin, à Thonon, en la banche de la court le 18ᵉ jour de juingn de l'an 1388. Ainsi est par devant moy, Pierre Pugin.

15. 1390. — Quittance de « Mermetus de Crosa, lathomus », d'une somme de 9 l. 10 s. 6 d. pour son salaire de 73 jours à partir du 2 mars 1389 jusqu'au 8 juillet suivant, « tam in eligendo in rippa aque Drancie et alibi lapides qui possent decoqui in rafurno facto juxta nemus Rippaillie quam in murando et edificando dictum rafurnum ».

16. 1390, 9 février. — Quittance de François Mignet d'une somme de 5 fl. d'or pour le prix du transport, par bateau pendant 2 jours, de pierres, « pro faciendo les boches rafurni facti subtus Rippaillie juxta nemus dicti loci videlicet a nemore dou Verney desubtus Thonon ».

17. Livrey pour le retrait de Monseigneur, 2 esparres poisant 3 lib. fer, garnies de taiches, ... et pour la courtoise du dit retrait, une porte garnie de serraille à loquet, coste 4 s....

18. Libravit... lathomis pro 26 diebus quibus operati fuerunt deruendo, reparando et elevando bornam chiminate retractus domine comitisse majoris, retro ejus cameram... 78 s.

19. ... Libravit... lathomis pro 41 diebus quibus operati fuerunt in faciendo unam chiminatam novam de tuphis in garda nova domini, de mandato ipsius domini et hoc in mense januarii anno 1390... 61 s. 6 d. monete.

20. Libravit Mermeto Thome, lathomo, pro precio 2 modiorum plastri de grea mistorum cum calce et arena in dicta chiminata et implicatorum in refectione cujusdem armeyrii existentis in dicta gardaroba... 20 s. monete...

21. Libravit carpentatoribus... in faciendo unam cameram supra gardam robam domini in qua operantur et jacent camerarii et codurerii dicti domini, garnitam hostiis finistris, armeyriis, mensis, sedibus et aliis necessariis, et 4 sallas, 4 tripedes et 4 telerios ad operandum de brodiura una cum quadam quantitate tripedum pro magna aula, valet 7 l. 4 s. et 8 d...

22. Libravit Ansermodo Noblet, carpentatori, pro una camera facta in Rippaillia supra retractu dicti comitis pro piliceria domine comitisse majoris in mense septembris a. d. 1379, in qua camera posuit et implicavit primo 6 duodenas lonorum... tam in parietibus, copertura, uno chauliet, uno loerio, hostiis et finestris dicte camere... 60 s. monete.

23. Livrey à Perrenete de Lompnes par le commandemant de Madame pour tenir les aygues roses et les oignemans 1 arche, coste 1 sol.

24. Livrey pour 1 archebanc à dossier et à marchepie pour seoir les signeurs du Conseil en la grant loige de Rippaille, 18 s.

25. Livrey pour 3 esparres de fer garnies de taiches et 2 verroux garnis de veruelles emploies en lez fenestes de la grant sale, poisent 6 lib., coste chacugne livre 10 d., vallent 5 s.

26. Item, Hudrisetus et Petrus Crusilliet habent complere et perficere... unam magnam finestram croysiatam de lapidibus de tallia cum duabus sedibus in tornella supra magnam portam et duas alias finestras quamlibet

de una sede in dicta tornella et 2 hostia in eadem de lapidibus de tallia, et epitotorium in dicta tornella inceptum complere usque ad perfectionem; item 2 epitotoria seu 2 chiminatas inceptas in cameris porterii et fornerii perficere...

27. Anno domini 1390, die 17 mensis januarii..., Hudrisetus et Petrus Crusilliet, lathomi, fratres, burgenses Fisterne... recognoverunt... recepisse... primo 250 florenos auri p. p. pro quodam muro claudente locum Rippaillie incepto in quodam alio muro ibidem facto per Johannem Roberti, lathomum, finiente in quodam alio muro incepto per dictum Petrum Crusilliet in quodam edificio domini a parte nemoris, qui murus tam infra terram quam extra continet centum teysias, qualibet teysia 9 pedum ad manum cum dimidio de longitudine et de grossitudine seu spiso 3 pedes ad manum, qualibet teysia precio 2 flor. cum dimidio p. p,; item, 20 fl. auri p. p. pro quadam magna porta facta quasi in medio dicti muri ad intrandum in Rippailliam cum duabus alis muri hinc inde cum uno magno et alto arcu inter dictas duas alas, que porta et arcus facti sunt de lapidibus de tallia; item, 60 flor. auri p. p. pro quadam tornella cadrata incohata supra dictas portam, duas alas muri et arcum, in quibus duabus alis et tornella sunt 24 teysie muri, computato pleno et vacuo...; item 18 fl. auri p. p. pro una finestra croysiata supra dictam tornellam cum duabus aliis finestris, qualibet cum una sede et duabus portis seu hostiis in eadem tornelle, que finestre et porte facte sunt de lapidibus de taillia; item, 6 fl. auri p. p. pro uno epitotorio seu una chiminata in dicta tornella cujus tibie foerii et choudane sunt de lapidibus de tallia, mantellusque et borna dicti epitotorii debent esse de tuphis, quos ministrare debent dicti lathomi; item, 37 fl. cum dimidio auri p. p. pro quodam edificio facto ibidem, tangente dictum arcum infra Rippailliam a parte Thononii pro mansione porterii et fornerii, in quo edificio sunt duo panti muri tam intra quam extra continentes 15 teysias...; item, pro 16 fl. p. p. pro 2 portis seu hostiis et 4 finestris cingles de lapidibus de tallia factis in dicto edificio pro 2 cameris porterii et fornerii...; item, 12 fl. auri p. p. pro 2 epitotoriis seu chiminatis in dictis cameris porterii et fornerii; item... pro uno parvo muro tangente dictum arcum a parte nemoris facto infra Rippailliam juxta quem debet fieri quoddam edificium pro Petro Gerbaysii...; item..., pro lapidibus de tallia positis ad sustinendum primam tralesonam dicte tornele inter magnam portam et arcum supradictos; item, 15 s. monete pro quibusdam bochetis factis de lapidibus de tallia in dicta tornella extra dictam tornellam in chantunatis supra dictum magnum arcum sustinentes *(sic)* bochetos factos de nemore quercus pro sustinimento cujusdam parve logie ibidem fiende ad intrandum dictam tornellam; item, 8 fl. auri p. p. pro foramine magno facto in magna aula in qua tenetur tenellum, in quo foramine fecerunt unam magnam finestram croysiatam cum duabus sedibus de lapidibus de tallia...

28. Anno domini 1390... die 17 mensis januarii.. Petrus Crusilliet, lathomus... confitetur se habuisse... 10 s. 6 d. monete, pro factura unius foerii facti de lapidibus de tallia in camera magistri Luquini, infra falconeriam Rippaillie...; item, 6 s. monete pro factura 4 chiminatorum de lapidibus de tallia factorum in cameris domini majoris comitis et domicelle filie domini comitis ad sustinendum ligna facientia ad ignem in dictis cameris, ad que vacavit per 4 dies....

29. Anno domini 1390... die 17 mensis januarii... Petrus Crusilliet... confitetur se habuisse... 50 fl. auri p. p.... et convenit facere... primo, 170 teysias muri in edificiis Rippaillie, qualibet teysia de grossitudine 4 ped. ad manum...; item, de intus partem muri a parte Rippaillie 2 portas seu 2 hostia de lapidibus de tallia per quas intrare possit et exire unus currus;

item, in panto muri predicti de supra 4 portas seu hostia de lapidibus de tallia, videlicet unam ad intrandum aulam per dominum nostrum comitem, secundam portam ad intrandum cameram paramenti, terciam ad intrandum post dictam cameram paramenti, et quartam ad intrandum a retractu in capellam et in vireto domine; item, unum murum pro media parte aule et camere supradicte, et debet habere dictus murus de spiso 5 pedes ad manum, et in eodem muro facere 2 epitotoria seu 2 chiminatas, qualibet 15 pedum de latitudine et respondere ad unum bornellum 6 pedum de latitudine et de grossitudine sicut convenit, et de longitudine ad ordinacionem dicti Joh. de Legio, et desubtus dictas chiminatas, foerios seu les foerios, ministrare que omnes tuphos pertinentes ad dictas chiminatas, et hoc pro precio 40 flor. auri p. p.; item, in retractu domini predicto, unum epitotorium seu unam chiminal 10 pedum de latitudine et de altitudine sicut convenit, ac eciam de subtus les foeres, et ministrare suis expensis omnes tuphos ad hoc necessarios, et hoc precio 10 fl. auri p. p.; item, in aula edificii supradicti, 3 finestras croysiatas de lapidibus de tallia ad ordinationem dicti Joh. de Legio, et in camera paramenti 2 finestras croysias, in camera retractus unam finestram croysiam, omnes de lapidibus de tallia; item, unam latrinam 14 pedum de longitudine, 7 pedum de intus de latitudine ad manum, 4 teysiarum de altitudine, ad serviendum in cameris paramenti et retractus, et duas portas seu hostia de lapidibus de tallia ad intrandum in dictam latrinam cum 2 finestris seu archeriis ad ordinationem dicti Joh. de Legio, precio 20 fl. auri p. p.; item, in 2 citurnis dicti edificii, 5 finestras de lapidibus de tallia ad illuminandum ibidem, quolibet finestra 4 ped. ad manus de latitudine et 3 ped. ad manus de illuminatione, ipsas que deintus glaciare de lapidibus predictis et ferrare ad ordinacionem dicti Joh. de Legio; item, in edificio predicto 6 portas seu 6 hostia et 11 finestra....

30. 1390, 11 février. — Quittance de « Petrus dictus Merendet, de Fisterna, lathomus..., pro teysiis muri per ipsum factis... in edificiis Rippaillie claudendo in dicto loco a muro ibidem facto per Joh. Roberti, lathomum, usque ad corni seu chantunatam muri factam de tallia, a parte lacus.... »

31. 1390, sans date de jour. — Quittance de « Girardus de Brinczalbes, lathomus..., pro salario 620 dierum quibus operatus fuit in edificiis Rippaillie... tam in fondamento pilarum parve logie retro cameram domine, pilarum quercus magne logie Rippaillie, in incipiendo talliam lapidum pro fondamento dictarum pilarum ante logiam coquine nove in chantunata muri clausure a parte Thononii et a parte lacus et in pluribus aliis partibus dictorum edificiorum.... »

32. Anno domini 1389, indicione 12, die 26 mensis augusti, constitutus in presentia testium et nostrum notariorum subscriptorum, magister Girardus dou Bullo, carpentator, burgensis Lausannensis... recognoscit ad instanciam magistri Johannis de Liege, magistri operum et edifficiorum dominorum nostrum comitisse et comitis Sabaudie..., recepisse... pro... fiendis certis ovragiis et edifficiis in logia magna et in magna camera seu in qua debebat in Ripaillia fieri pellum... 300 fl. auri p. p.... Acta sunt hec in Ripaillia, in camera Anthonii Fabri, secretarii et clerici, in qua recipiuntur computi expensarum hospicii dicte domine nostre comitisse...

33. 1389, 18 juin. — ... Petrus Grival, carpentator, de mandamento Castelleti de Creduz..., confitetur habuisse... 12 lib. et 9 sol. monete pro 166 diebus quibus operatus fuit in arte carpentatorie in edificiis Rippaillie a die 22 mensis maii anno domini 1388 usque ad diem 17 inclusive mensis januarii a. d. 1389..., tam in parva logia retro Rippailliam et in parva logia ante coquinam novam, tralesonibus seu plancheriis supra magnam portam

qua intratur in Rippailliam, reficiendo et oscurando quedam foramina facta
in magno tecto Rippaillie; item..., pro 4 diebus quibus operatus fuit... in
camera domini de Cossonay noviter facta in Rippaillia...; item, pro 25
diebus... quibus operatus fuit... in una camera facta in gardaroba domine
majoris, uno tablario, una camera facta pro secretariis in camera Jacobi de
Ravorea, in larderio et in coquina, una magna porta ante cameram Petri de
Lonnis; in camera Anthonii Fabri, plures portas, mensas et tripides; in
camera magistri hospitii, mensas, tripides, sedes et finestras; in panateria
tablarios, perticas, archas reparando et in botellieria, in magna aula unam
duodenam estochetorum, unum buffetum, unum maarchipiaz, ramas finestra-
rum dicte aule; in camera retractus domini unum armeyrium garnitum de
intus infra murum et unum compedem quercus; item, ... pro 27 diebus
quibus operatus fuit.... in camera Amedei, filii dicti domini, unum chivicium,
unum buffetum, unum banchet; in camera domicelle filie dicti domini comitis
3 magnos chauliet garnitos de chiviciis, unum marchipiaz circumcirca chimi-
natam dicte camere, mensas, scanna, tripides et fondum in uno buffeto, in
tralando et planchiando logiam dicte camere, imparando de ante et de juxta,
litellando de super una parte dicte camere et muniendo unum armeyrium et
unam mensam de fusta pro ponendo brichium seu conabulum dicte domicelle,
filie domini; in faciendo chavalletos de quercu et muniendo dictas portas seu
duo hostia pro latrina camere magistri hospitii; in magna aula 16 tripides,
unam portam in vireto et in parando et faciendo fondos in uno bufeto et
reparando scanna magne aule; in reforciendo in parte majus altare capelle et
unum hostium seu portam in magna logia inferius a parte nemoris, et in
capella 2 altaria fuste et 4 trabuchet ad sustinendum dicta altaria....

34. 1389, 8 dec. — ... Johannes Tebaudi, de Lingonis, vitrearius seu
verrearius, confitetur se habuisse... 108 sol. monete pro 6 penancellis seu
pantis verrearum... pro edificiis Rippaillie et in locis opportunis positis, et
continent dicti 6 panancelli 27 pedes, quolibet pede precio 4 solid. monete;
item, 3 sol. pro 6 virgis ferri... cum quibus virgis dicte verrerie susti-
nentur...; item, pro 5 panellis..., positis in retractu camere domine comi-
tisse..., quolibet panello continente 3 pedes et uno alio panello unius pedis
cum dimidio...; item, 3 sol. monete pro 9 virgis ferri positis quibus susti-
nentur dicte verrerie; item, 72 sol. pro 4 aliis panellis verrearum positarum
in camera paramenti de subtus cameram dicte domine majoris, quolibet
panello continente 4 pedes cum dimidio et quolibet pede precio 4 solidos
monete; item, 15 sol. et 5 den. pro 40 escutellis armorum domine comitisse
majoris factis pro sepultura domini Stephani Guerriti, quondam magistri
hospitii dicte domine, per ipsum Joh. Tebaudi...; item, et pro 50 aliis escu-
tellis armorum domini nostri comitis per ipsum Johannem factis pro sepul-
tura domini Hugonis de Cabillione, 25 s....

35. 1390, 4 janvier. — ... Nycodus Barjon et Marquetus de Montagnier, de
castellania Castelleti de Creduz, carpentatores..., confitentur se habuisse...
primo 10 flor. auri p. p. pro factura 2 camerarum factarum per ipsos in
Rippaillia ad tachiam una pro Bona de Aquis, uxore Galesii de Virier, ubi
solet esse piliciaria antiqua, et altera pro Elinoda, uxore dicti Chalant, con-
tigua camere precedenti..., tam de lonis veteribus magni tecti Rippaillie quam
aliis novis et cum parietibus et loeriis in ipsis necessariis factis de bonis
lonis planatis et junctis, bondrunatis et clavellatis...; item, 4 fl. auri p. p.
pro factura unius alterius camere... pro domina de Montagnier, de mandato
domine comitisse junioris juxta cameram Bone de Chalant...; item, 4 l. et
10 s. monete pro uno tornavent de fusta, per ipsos facto de sapino in camera
domine nostre comitisse majoris in mense dec. anno 1389, cum duabus portis
seu hostiis eschautillies, cum cruce in medio cujuslibet dictarum portarum

facta, et desuper coperto cum crinellis...; item, 6 lib. monete pro uno alio tornavent de fusta sapini in eadem camera domine facto in egressu dicte camere, tendendo ad viretum quo exitur ad nemus Rippaillie...; item... pro factura duarum finestrarum eschautillies factarum pro verreriis ponendis in camera domicelle, filie dicti domini comitis...; 31 flor. auri p. p. pro factura 2 camerarum de fusta sapini factarum in Rippaillia supra cameram domine majoris, videlicet una pro domina S. Pauli et altera pro aquis roseacis tenendis.

Preuve XXV

1389, 1er décembre. — Contrat passé par Jacques de Moudon pour l'adduction à Ripaille des eaux de Tully.

(Turin, archives de Cour. Protocole Genevois, vol. 106, fol. 18.)

Anno domini 1389..., die 1 mensis decembris...; habito longo tractatu inter infrascriptos, ut asserunt, super fonte infrascripto aducendo ad domum Rippaillie, ... nobilis et potens vir dominus Ludovicus de Cossoney, dominus Guigo Ravaysii, dominus S. Mauritii, magister hospicii dicte domine nostre comitisse [Sabaudie] et Anthonius Fabri, thesaurarius dicti hospicii ac Petrus Fabri de Lompnis, magister coquine dicti hospitii, nomine... comitisse et comitis nostrorum Sabaudie, ex una parte, et magister Jacobus de Melduno, carpentator, ex parte altera; prefati... concesserunt dicto magistro Jacobo ad precium factum seu arrestatum ad aducendum seu labi faciendum et conducendum duos fontes existentes in nemore supra Tullier vel circa ad domum Rippaillie per aqueductum usque ad pedem dicti nemoris et exinde usque ad dictam domum per bornellos fusteos sapini seu varnis vel peisserie; ita, quod in pede dicti nemoris fiat per ipsum Jacobum una pulcra et bona conchia seu bachacium lapidis, in quo recolligantur et uniantur dicti duo fontes cum una bona vota lapidea et cum bono hostio sufficienti cum clavi firmando, et sarrentur et conjungantur dicti bornelli cum bonis boytis seu bornis ferretis; et ipsum fontem debeat et teneatur facere labi prefatus magister Jacobus per bonos bornellos ut supra et cum archis seu bachaciis fusteis necessariis usque ad coquinam modernam dicte domus et usque ad plateam ejusdem domus, ita quod, in quolibet dictorum duorum locorum, facere debeat et teneatur dictus magister Jacobus unum bonum et sufficiens bachacium quercus cum crufeto ad capram. Et hoc pro 330 florenis auri parvi ponderis et una bona roba, sub pacto tamen et conditione quod domina et dominus predicti seu prenominati eorum parte administrare et tradi facere debeant et teneantur in nemoribus in quibus voluerit et habere pro meliori poterunt fustam dictorum bornellorum, quercuum et aliarum fustarum ad hoc necessariarum sumptibus dominorum predictorum; et eciam quercus, necessarios pro bachaciis et archis necessariis ad predicta, facere charreari seu charreagium propter hoc necessarium facere dicto magistro Jacobo haberi et hoc facere seu fieri fecisse et dictum fontem ad dictam domum... hinc ad festum Pasche proximam, ... ita tamen quod dicti domini loca per que melius et utilius ipsum fontem aducere voluerit eodem magistro Jacobo sibi faciant libere tradi et concedi ac dampna quecunque que fuerunt in ipsis locis pro dicto fonte aducendo sive essent vinee, domus, muri, terre vel alia bona, facere illis personis quibus essent emendari sumptibus dominorum comitisse et comitis predictorum... Acta fuerunt hec in dicta domo Rippaillie, in camera dicti domini de Cossonay, presentibus Petro, camerario dicti domini de Cossonay et Petro Cyglat, de Cossonay, testibus.

Preuve XXVI

1389-1439. — Dépenses pour la bibliothèque d'Amédée VIII.

(Turin, archives camérales et publications diverses.)

1389. — Livré à Tierri de Marbo, pintre, per acheter d'or et d'azur por illuminer unes oroysons de Mons., 7 fl. (Compte du trésorier général 37, fol. 237.)

1390, 9 juin. — Libravit Johanni de Bettens, decano Animassie, ... Rippaillie, de mandato domini facto ore proprio, pro reparacione et religatura biblie domine et pro emendo unum Cathonem et partes ad instruendum illustrem Amedeum de Sabaudia, 5 fl. 7 d. ob. gr. (Compte Eg. Druet, 1389-1391.)

1391. — Pro une hore domine nostre; pro pergameno fl. 1; item, pro scriptore, fl. 4; pro inluminatore, fl. 4; item, pro ligare, fl. 1; item, pro deaurare, gr. 6; item pro coperire de veluto, fl. 1, gr. 3; item, pro duabus corrigiis, gr. 5. (SARACENO, *Reg. dei principi di casa d'Acaia,* dans les « Miscell. di storia patria », t. XX, p. 257.)

1393. — Item, unam aliam pulcherrimam bibliam coopertam de samito rubeo, ad firmantes et botonos argenti deauratos, armis domini nostri pape [Clementis septimi]. Dedit dictus dominus Oddo de Villariis, dominus de Baucis domino comiti Sabaudie moderno. (MAX BRUCHET, *Inventaire du château d'Annecy en 1393,* article 78, dans le « Bulletin archéologique », de 1898.)

1394, 9 mai. — Solvit Johanni de Bettens, quos solverat in et pro precio duorum librorum vocatorum *Ysoppet* pro domino et bastardo de Sabaudia. (Compte du trésorier général 40, fol. 19.)

1398, 6 janvier. — Livré pour le prix d'une matines illuminés d'or fin à ystoires d'ymages, achetés à Paris ledit jour par ma damoyselle Bonne [de Savoie] de maistre Jehan Lesternain, 18 ecus de Roy. *(Mémoires de la Société savoisienne,* t. XV, p. 202.)

1398, 13 juillet. — Livré à Huguet l'escrivain, de Paris, pour avoir fait es matines de Mons. certaynes ystoires d'or fin et d'azur oudit lieu de Paris, 4 escus. (Compte du trésorier général 44, fol. 235 v.)

1398, 8 juillet. — Livré... à Annequin de Brusselles, lequelx fut envoyés du comandement de Mons. et de Mons. Odde de Villars de Paris devers madame de Coüssi, pour avoir ung roman que Monseigneur avoit presté au seigneur de Coussi par le temps qu'il vivoit, 3 escus. (Compte du trésorier général 44, fol. 235 v.)

1406, 29 septembre. — Paiement à Georges Lovagnier, orfèvre à Annecy, de 19 gros pour la façon et l'émail de deux fermoirs d'argent pour la façon et l'émail du « Romain et de la Bible de Monseigneur ». *(Mémoires de la Société savoisienne,* t. XXIV, p. 366.)

1408. — Livré à un escrivein qui a copié le *romain de Tamburlein* por Monseigneur et de son comandement, le 8ᵉ jour d'avril, 2 fl. (Compte du trésorier général 55, fol. 434 v.)

1409, 2 août. — A messire Jehan Morestain, chapelain de Monseigneur, por acheter de drap de soye por covrir les ymages des matines de Monseigneur et les figures, 11 gr.; item, per deux aulnes et 2 tiers d'aulne de toile subtil de lin por couvrir le breviaire de Monseigneur, chascune aulne, 6 gr., 16 gr. (MANNO, *Il tesoretto di un bibliofilo piemontese,* dans la collection des « Curiosità e ricerche di storia subalpina ».)

1409, 20 juin. — Joh. Balay solvit vice domini domino Levi, judeo, habitatori Chamberiaci, religatori librorum, pro religatura 2 librorum continentium 19 caternos papiri, in quibus regestrate sunt littere et alie informationes existentes, in crota castri domini Chamberiaci. (Compte du trésorier général 55, fol. 309 v.)

1410, 12 janvier. Thonon. — Livré... à maistre Pierre l'escripvain, qui escrisist à Mons. le jeu de la Passion, que Mons. lui ha donné, 3 fl. *(Ibidem,* fol. 457 v.)

1412. — Envoi à Genève par Amédée VIII du roman *Cytulenius.* Envoi au château du Bourget de livres pris dans celui de Virieu. (Compte du trésorier général 57, fol. 183 et 189.)

1413. Paris. — Pour 12 armagnaz escrips en parchemin, envoyés à mondit segneur, 12 s. parisis de Roy. (Compte du trésorier général 61, fol. 415.)

1414. — Achat par Amédée VIII d'un *Roman* ou *Histoire vulgaire des nouvelles guerres de France.* (CIBRARIO, *Specchio cronologico,* 2^me édition, p. 184.)

1414. — Paiement à Peronet Grivet ou Gruet, orfèvre à Genève, « pour un fermoir d'argent doré et émaillé pour la comtesse, pour mettre à un *Romain* donné par l'évêque de Genève ». *(Mémoires de la Société savoisienne,* t. XXIV, p. 368.)

1415. — Item, que ledit Bertrand Melin a paié à Paris pour le commandemant que dessus [mons. le comte de Savoye] pour deux livres escrips en franczoys, dont l'un est *Des propriétés des chouses* et l'autre de la *Vie dorée des sains,* ystoriés et illuminés, lesquelx furent achettés à Paris pour mondit seigneur et de son commandement et envoyés par Yblet, clerc de Bertin de Box, de Chambery à Monseigneur, oultre 100 escus envoyés par mondit seigneur audit Bertrand à Paris pour le Pelleux son chevaucheur, pour lesdits livres, enclus 24 sous donnés à ung corretier qui fit avoir lesdits livres, 19 frans. (Compte du trésorier général 61, fol. 594 v.)

1416, mai. — Libravit fratri Andree, ordinis S. Anthonii de Chamberiaco, pro uno kalendario per eum facto et de novo scripto pro missali capelle domini castri Chamberiaci, pro tanto, inclusis 2 florenis solutis magistro Johanni de Lila, qui dictum calenderium litteris et floribus aureis illuminavit, 3 fl. et dim. p. p. (Compte du trésorier général 61, fol. 615.)

1416, 13 août. — Libravit fratri Petro Foreis, ordinis S. Anthonii de Chamberiaco, pro religatura, illuminacione et copertura missalis capelle castri Chamberiaci, pro tanto religati, illuminati et coperti, 6 fl. p. p. *(Ibidem,* fol. 618.)

1417. — Livré à frere Pierre Foreis... pour havoir relié 3 paires de matines et pour havoir doré les margines d'ycelles, 3 fl. p. p. (Compte de J. Lyobard. 1417-1421.)

1417, 7 octobre. — Libravit Bertheto Meynardi, servienti generali, misso per dominum cum suis litteris clausis a Chamberiaco apud Matisconem ad dominum episcopum dicti loci necnon apud Castellionem in Dombis pro certis libris in romancio domino apportandis, pro suis et sui equi expensis faciendis, 2 fl. p. p. (Compte du trésorier général 64, fol. 351 v.)

1418. — Pro expensis Suaveti, clerici et ejus equi, factis eundo una vice a Chamberiaco Rumilliacum ad dominum, tam pro *libro Scacorum* quam pro *libro Lancellocti,* quos dominus habere volebat, ultra alios libros sibi pridem portatos per unum ex someriis suis, ad que vacavit 5 diebus de mensibus octobris et novembris. Item, à Berthot le chambrier, pour ses despens qu'il a fait d'aler de Rumilly à Chambery pour aller querre la *Bible* et plusieurs autres romans, 6 gr. (CAMUS, dans *Revue savoisienne* 1901, p. 324.)

1419, 9 mai. — Livré à messire Jehan de Cluses, chanoyne de Rippaille, ... du comandemant de Madame, en descharge du livre appellé *Gras* qu'il escript pour Madame pour la esglise de la abbaye du Lieu, 10 fl. p. p. (Compte de J. Lyobard, 1417-1421.)

1419, 11 mai. — Réception par l'archiviste du château de Chambéry de l'ouvrage suivant : « A dicto Cabaret, ... quendam librum domini quarumdem *cronicarum dominorum comitum Sabaudie*, clausum et sigillatum, in papiro scriptum ». (MAX BRUCHET, *Inventaire du trésor des chartes de Chambéry à l'époque d'Amédée VIII.* Chambéry 1900, p. 13.)

1420, 3 janvier. — Libravit de precepto domini domino Guilliermo Diderii, magistro illustrium liberorum domini, pro pargameno emendo pro faciendo *oraciones* pro dictis liberis... apud Aquianum, 2 fl. 6 d. gr. (Compte du trésorier général 66, fol. 511.)

1420, 7 février. — Libravit scriptori forme qui scripsit *horas* illustrium liberorum domini, pro suo labore... (Compte du trésorier général 66, fol. 512.)

1420, 15 juillet. — Libravit... Cardivo de Parys, scriptori illustrium natorum liberorum domini, in exoneracionem laboris per ipsum sustenti scribendo *orationes* prefatorum liberorum domini, ... 16 fl. p. p. *(Ibidem,* fol. 526.)

1420, 5 décembre. — Libravit... Humberto Rosseti, pro auro et vermelion ab eodem empto pro illuminando *orationes* dominorum nostrorum liberorum domini, 12 fl. 6 d. gr. *(Ibidem,* fol. 529 v.)

1420, 13 décembre. — Libravit... Cardivo de Pary, pro relegatura romancii domini de *Lancellot*... 2 fl. 2 d., ob. gr. *(Ibidem,* fol. 530.)

1423. — Libravit Stephano, valleto camere domini, quos solverat pro tabernaculo facto ad ponendum mapam mundi, 6 d. gr. (Compte du trésorier général 68, fol. 428 v.)

1430, 30 avril. — Libravit... Dominico de Gastardis, pro 6 quaternis papiri emptis ab eodem et traditis Thome de Mueria, pro scribendo quemdam *romancium super veteri et novo testamentis*, 6 d. gr. (Compte du trésorier général 75, fol. 196.)

1430, 23 décembre. — Ego Johannes Guidonis, decanus Alingii, confiteor me habuisse et recepisse a nobili viro Michaele de Ferro, thesaurario... Sabaudie ducis, pro scriptura *libri statutorum* ejusdem domini nostri per me scripti, videlicet 12 fl. p. p. (Compte du trésorier général 76, fol. 193.)

1431, août. — Inventaire des manuscrits de la bibliothèque du château de Turin. (CIBRARIO, *Dei governatori, dei maestri e delle biblioteche dei principi di Savoia fino ad Emanuele Filiberto,* dans « Memorie della Academia delle scienze di Torino », seria seconda, t. II, 2ᵐᵉ partie, p. 5. Turin 1840.)

1434. — « Secuntur nonnulle librate facte per nobilem virum Michaelem de Ferro, thesaurarium Sabaudie generalem, de expresso mandato illustrissimi principis domini nostri Sabaudie ducis, ad causam reparacionum librorum ipsius domini nostri, quos idem dominus noster religari, reparari et de novo coperiri precepit et voluit per dictum thesaurarium per modum et formam inferius particulariter descriptos, et quos libros supradictus dominus noster dux eidem thesaurario tradere incepit pro ipsis reparari faciendis in anno elapso domini 1431 et fuerunt recoperti, religati, completi deinde dicto domino nostro expediti per eundem thesaurarium anno domini 1434. Primo, pro libro *de Regimine principum*, libravit pro precio dimidie ulne sattini avelutati nigri, per dictum thesaurarium empte ab Anthonio Stregli de Luca, mercatore, pro coperiendo supradictum librum *de Regimine principum*, ulna costante 5 libris monete domini, valent conversis ad florenos p. p., 4 fl. 2 d.

gr. p. p.; libravit Lorreyno, scriptori, pro pena et labore per ipsum habitis religando dictum librum, postes novos in eodem apponendo et ipsum de corio coperiendo, 12 d. gr.; libravit Janino, dorerio, habitatori Gebennarum, pro precio decem clavorum et duorum fernallium lothoni per ipsum factorum ad formam argenti et deauratorum cum lacus dicti domini nostri et quatuor excussonorum armorum ipsius domini nostri, factis *(sic)* de argento et positis super dicto libro; et sunt deaurati ab utraque parte dicta duo fermallia et dicti clavi sunt deaurati desuper, pro tanto, inclusis argento et factura, 7 fl. p. p.; libravit magis dicto Janino pro dorando dicta fermalia et clavos ut supra doratos 4 ducatos auri, valent 6 fl. 4 d. gr. p. p.; libravit Johanneto de Fontana, mercerio, habitatori Gebennarum, pro precio duorum tissutorum, duorum corionorum et duorum mochetorum sirici, ab eodem emptorum et positorum in supradictis fermalliis, pro tanto videlicet 18 d. g.» Les manuscrits suivants sont reliés de même façon, sauf quelques changements surtout dans le choix des étoffes : « Pro libro *Croniquarum Francie;* pro libro appellato *Vitia et Virtutes;* pro libro *Digesti veteris* in gallice; pro libro *Vite sanctorum:* pro libro *Sancti Graal et de Merlin;* pro libro appellato *Etique et Politique;* pro libro *Legende sanctorum* in latino; pro libro *Ystoriarum antiquarum Romanorum de Cartage* et aliorum plurium; pro libro *Geneologie;* pro duobus libris, uno appellato *secunda pars Questionum super tertio et quarto,* et alio *tercia pars Questionum super quinto Decretum;* pro una *Biblia* in gallico; pro *Decretalibus* in gallico; pro libro appellato *Thesaurus;* pro libro appellato *Tractatus virtutum;* pro *Legenda sanctorum;* pro parva *Biblia;* pro *libro novem antiquorum philosophorum;* pro libro de *Dant;* pro *Decretalibus;* pro *Missali;* pro libro *Bellorum Francie et Anglie terre;* pro libro statutorum Lombardie; pro *libro Trojani* in gallico; pro *libro Dictorum philosophorum;* pro libro de *Mandevie;* pro *libris Romani Rose et Centum Novelarum* in lombardo; pro *libris epistolarum de Senecha* et *Apocalicis;* pro libris de *Mandevie* et *Trojani* in lombardo; pro libro quem dominus archiepiscopus Tharentasiensis dedit domino. Summa 612 fl. 11 d. gr. p. p. et 28 liv. 5 s. 8 d.» Suit le mandement de paiement du 8 juin 1435. (Compte du trésorier général de Savoie 79, fol. 206 v.)

1434, 22 avril. — Libravit... pro una alia bursa corii empta pro tenendo *oraciones* dicte Regine [Chypre] 3 d. gr. *(Ibidem,* fol. 465.)

1434, 1er décembre. — Libravit fratri Roberto de Villa, monacho S. Anthonii Chamberiaci, pro 1 *breviario* per dominum nostrum ab eodem empto... 12 duc. auri ad 20 d. ob. (Compte du trésorier général 80, fol. 313 v.)

1435, 19 août. — Libravit... domino Petro Theobaldi, capellano et scriptori cujusdam libri cantus quem dominus fieri facit pro ejus capella, videlicet pro expensis suis fiendis eundo apud Friburgum, causa apportandi pargamenum necessarium pro dicto libro, 2 fl. (Compte du trésorier général 80, fol. 330 v.)

1439. — Libravit magistro Martino Le Frant, cui dominus de salario per annum solvi voluit et mandavit centum florenos p. p. per annum, pro nonnullis libris et istoriis de latino in gallicum et de galico in latinum transferendis, sub annuis stipendiis dictorum 100 fl. p. p. Et solvit sibi dictus thesaurarius eamdem pensionem seu stipendia pro suo salario unius anni finiti die festi Pasche novissime fluxi, ut per litteram domini... datam Rippailie, die 11 aprilis a. d. 1439. (Compte du trésorier général 84, fol. 472. Quelques-uns des manuscrits ci-dessus énumérés se retrouvent dans des inventaires des châteaux des princes de Savoie, dressés en 1479, 1482 et 1498, publiés par MM. VAYRA et BOLLATI dans le t. XXII, p. 27 et 349, des *Miscellanea di storia patria.)*

Preuve XXVII

1390, juillet et août. — Secours donnés par le comte de Savoie au comte de Vertus attaqué par Bologne et Florence.

(Turin, archives camérales.)

Baillia contans à Jehan de Divona, clerc, per les despeins de luy et de Jehan de la Vala, escuyer de Monseigneur à 4 chivaulx, venent de Rippaille à Chambery, out il hant appourté les jeaulx de Madame la juene, demorant audit lieu et retornant en Rippaille, à qu'il hant vaqué 6 jours du moys de julliet l'an 1390(¹) et est à savoir que les dits jeaux ne hont point esté mis en gage mais les ly hant repourté en Rippaille ledit Jehan de Divona et Jehan de la Vala, 6 s. 6 d. gros. (Compte du trésorier général de Savoie 38, fol. 66.)

Item, bailliez contans à Pierre Bordon, de Normandie et Guillaume de Maneville, capitains des rottes qui doyvent venir servir Monseigneur à 15 lances, que Monseigneur leur a donné, 20 flor. p. p. *(Ibidem,* fol. 64.)

Item, baillié contans à Rippaille au Sire Jehan, tramis en Savoye, Tharantaise, Maurianne pourter lettres de par Monseigneur à lombard et juif dudit bailliage de Savoie qu'il vignent à Chambery par devers Mons. de Maurianne et le seign. de S. Murix pour le fait des empruns le 21 jour de julliet lan dessus, 2 s. gros. (Suivant d'autres messages adressés à plusieurs « religions » et autres gens du baill. de Savoie et à des habitants de Tarentaise et Maurienne. Compte du trésorier général 38, fol. 63 v.)

Item, baillié contans au Breton, archier de Monseigneur, tramis à Paris par devers Pierre Andrevet pour acheter ars et fleches le 10 jour du moys de julliet l'an dessus [1390], 12 fl. p. p. *(Ibidem,* fol. 62 v.)

Libravit Sibueto de Briordo, scutiffero domini, pro suis expensis faciendis eundo in Gasconiam ad certas societates gentium armorum, pro facto et de mandato domini... 17 julii 1390..., 100 fl. p. p. *(Ibidem,* fol. 66 v.)

Libravit apud Rippalliam, die 8 mensis augusti a d. 1390, Guill. de Camera, Richardo Wedel, Johanni Baloch, Villelmo Amorox, Gauterio Clidedester, Gilberto Lin, Johanni Martel, Henrico Quers, Guill. Campaign, Anequino fratri Peyreti, archeriis domini, mandato domini, relacione domini S. Mauricii, cuilibet ipsorum 20 d. gr., pro expensis per dictos archerios factis in Thononio tempore lapso, pro quibus impignoraverant arma sua, ut ea redimerent pro equitando cum domino in Lombardiam in auxilium domini comitis Virtutum, 16 fl. 8 den. gros p. p. (Compte de l'hôtel 74, fol. 196 v.)

Item, à Michiel le mugnier, por le salayre de 2 bestes et de 1 valet qui hont pourté les hernoys de Mons. de Chambery en Yvré le 5ᵉ jour d'oust l'an dessus [1390], 10 fl. p. p. (Compte du trésorier général de Savoie 38, fol. 76 v.)

Paiements faits à divers personnages de Savoie, notamment à Guill. de Grandson, chevalier, « associando dominum eundo apud Mediolanum ad dominum Galeam, vicecomitem Virtutum, Mediolani etc., et eciam stando sub stipendiis domini in servicio prefati domini comitis Virtutum in guerra sua contra comunitates Bononie et Florencie in annis 1390 et 1391... 169 flor. 10 d. gros p. p. » *(Ibidem,* fol. 91.)

(¹) Le même mois le comte de Savoie fit beaucoup d'emprunts aux juifs et aux Lombards d'après le Compte du trésorier général 38.

Preuve XXVIII

1390, 25 août. — Contrat passé par Pierre Crusiliet pour la construction d'un mur d'enceinte à Ripaille.

(Turin, archives de Cour. Protocole Genevesii, vol. 106, fol. 34 verso.)

Anno [1390] et indictione quibus supra, die 25 mensis augusti, per presens publicum instrumentum universis et singulis pateat manifestum quod sapientes et honesti viri domini Johannes de Conflens, legum doctor et miles, et Egidius Drueti, decanus Seiseriaci, consiliarii illustris principisse domine nostre domine Bone de Borbonio, Sabaudie comitisse, nomine et ex parte ejusdem domine comitisse..., concesserunt precio facto seu arrestato Petro Crusilieti, habitatori Fisterne, lathomo, ... ad faciendum quemdam murum circa domum Rippaillie qui erit et protendet ab angulo porte inferioris dicte domus per quam egreditur ad nemus, usque ad alium murum existentem subtus dictam domum et esse debet ac ipsum murum facere convenit de 2 teysiis comitis altitudinis, inclusa piesona et de 4 pedibus grossitudinis usque econtra murum inferiorem dicte domus et ab inde infra dicte altitudinis et 3 pedum grossitudinis, videlicet dictum murum 4 pedum precio 3 florenorum et 7 d. gross. parvi ponderis, et murum 3 pedum precio 2 flor. et 7 den. gros.; item, facere debet idem Petrus unam portam 8 pedum et unam posterlam 4 pedum in locis sibi designatis in muro supradicto, videlicet pro 14 florenis parvi ponderis, et ministrare atque providere debet idem Petrus lapides et alia omnia neccessaria in dicto muro, portaque et posterla, excepta calce quam dicta domina sibi mandavit et ordinavit expediri in rafurno Rippaillie neccessaria pro predictis. Item, fuit actum et conventum quod dictus Petrus accipiat et accipere teneatur de calce dicti rafurni in solutum quantitatum pecuniarum sibi debendarum ad rationem suprascriptam pro predictis muro, porta atque posterla, videlicet quodlibet modium pro 14 solidis lausan., et jam mandavit dicta domina sibi propter hoc expediri 100 modia dicte calcis per Franciscum Quinczonis, mensuratorem dicte calcis; promisitque et convenit dictus Petrus dictos muros portamque et posterlam fecisse et facta bene et legaliter reddere infra festum Beati Martini proximum... Acta fuerunt hec apud Hermenciam, ante domum Johanneti de Bellaripa, presentibus Johanne de Blonay, baillivo Chablaisii et Petro Brossy, de Salanchia, testibus ad suprascripta vocatis.

Preuve XXIX

1390, septembre. — Achats faits à Milan par le Comte Rouge pour ses vêtements et la livrée de sa suite.

(Turin, archives camérales. Compte de l'hôtel 74, fol. 170.)

Libravit... magistro Bellino, brodeatori, habitatori Mediolani, recipienti pro se et certis aliis sociis laborantibus pro eodem pro factura, labore seu operagio 2 estandardorum batutorum et operatorum ad flores geneste et folia trementia in campo de auro fini et unius alterius estandardi laborati ad unam falconem de auro fini et 2 magnis banderiis batutis, 2 magnis pennonibus batutis, 2 pennonibus pro trompetis domini batutis, 2 aliis magnis penno-

nibus de sindone, 2 aliis magnis banderiis de sindone et 2 pennonibus de sindone pro trompete... 200 flor. ducat.

Labore seu operagio unius jaque velluti de grana domini laborati ad nodos et flores de genesta de auro et sirico, incluso labore simili facto in una capellina domini, 100 fl. duc.

Labore seu operagio 1 aniquini domini de satalino de grana, laborati ad joings auri et argenti fini et de sirico et vergati de super ad trecias de auro fini, 100 fl. ducat.

Labore seu operagio unius ytaliane velluti de grana domini operate, ad majoustres et folia de grieloz de auro fini et de sirico..., 150 fl. duc.

Labore seu operagio 1 aupillande domini de veluto cremosino, laborate de treciis et pluribus geneste et boraginis de auro et argento fini et de sirico..., 100 fl. ducat.

Labore seu operagio 1 aniquini domini de velluto de grana, laborati ad folia de quercore de auri fini et ad glandes de argento fini deaurato de auri fabricatura..., 90 fl. duc.

Factura seu operagio 100 falconum tam de auro quam argento et sirico factis, pro ponendo super aupillandis viribus librate domini..., 200 fl. duc.; in summa 940 flor. duc.

Libravit... magistro Andree, dorerio, de Mediolano, pro 200 clochetis sive sonaliis emptis ab eodem per dictos Aymonem et Franciscum pro ponendo in pedibus falconum librate et devise domini... 20 libr. imperialium.

Preuve XXX.

1390-1391. — Préoccupations de la Cour de Savoie au sujet des routiers gascons du comte d'Armagnac.

(Turin, archives camérales.)

1390, septembre. — Baillia contans du comandament de Madame à Sibuet de Briord... tramis en Gascone par devers les capitains des rotes pour savoir tout estre d'eulx et quel part il volent aller... desqueulx 100 florins ledit Sybuet doit compter le 7ᵉ jour de sept 1390. (Compte du trésorier général de Savoie 38, fol. 68 v.)

1390, décembre. — Item, baillia contans du comandament de Mons. à Sibuet de Briord, chastellein dou Pont de Vaulx par ses despeins fere aller par devers mess. Raymond de Thoreyne, le conte d'Armagnac et les autres capitaines des compagnes de lengue d'oust (¹) per savoir quel chemin il doyvent aler, desqueulx ledit Sibuet doit compter en recepte le 14 jour de dec. l'an dessus... 85 fl.

1391, janvier. — Baillia contans du commandemenr mons. de Cossonay à mess. Pierre de Murs por ses despens faicz à 4 chivaulx alant de Geneve à Chambery pour mander et metre ensemble les banneres et chivalliers du bailliage de Savoye, por havoir avis sur le fait des compagnes qui doyvent passer du Royaume en l'Empire... 15 flor. p. p. (Compte du trésorier général de Savoie 38, fol. 110 v.)

(¹) Le 16 octobre 1390, par le traité de Mende, Jean d'Armagnac s'était engagé, à l'instigation des Florentins, à traverser les Alpes avec ses routiers pour combattre Galéas Visconti. JARRY, La vie politique de Louis de France, p. 68. Voir dans le t. II de VALOIS, La France et le grand schisme d'Occident, les efforts de Clément VII pour éloigner les grandes compagnies d'Avignon.

1391, février. — Baillia à Hugonet d'Arlo, tramis en Breisse par devers mons. Estene de la Baume, mess. Amey de Challant et La Corne pour aviser le pais de recevoir Mons. de Borgogne et de ly parler des compagnies... 21 février l'an [1391]. (Compte du trésorier général de Savoie 38, fol. 111.)

1391, avril. — A Aymé d'Aspramont, per ses despeins fere tramis Avignion pour savoir tout estre du conte d'Armagnac et des compagnies qu'il doit mener en Lombardie, ... avril [1391]... 60 flor. 8 den. gros p. p. (Compte du trésorier général 38, fol. 112.)

1391, 3 juin-8 juillet. — Les despeins faits par mess. Bonifface de Challant du comandement de Mons. de Savoye, cui Dieus absoille, pour fere passer les gens armés de Mons. de Borgogne lesqueulx Mess. Ph. de Muxi menoit et lesqueulx alaient au servis de Mess. de Vertus... et demora jusques à tant que les dictes gens armés eussent tous passé et vuidié le pays de mondit seigneur decza les mons. (Compte du trésorier général de Savoie 39, fol. 68.)

1391, août.—Item, baillia contans à Geneve, du comandament Monseigneur à la relation messire Jehan de Corgeron, à les gens du conte d'Armagnac dessobtz escript et lesqueulx hont esté desconfit par le conte de Vertus (¹) : premierement, au bastard de Lanissans, 10 fl., Vuliffard de Veissac, 10 fl., Jehans Ruos, 10 fl., Pierre Tondinos, Bernard de Pontferres, Jehan de Vadier, Jehan de Carpentras, Bonet, Franquet, Morins de Severa, le bastard de Cuninges, Guiot de Creissie, Jehan de Barrest, Rogier de Cugest, Guilliem de Reymond de Budes, Arnaudon de Ber, Perraud de Pinartin, Artucat Dayra, Martin de Comarca, Naudon de Comarca, Tassin lo bord de Calhiaut, Villecot de Cadillac, Jehan de Vertul, Peyrot Lavamesan, Mangellet de Aucles, Pierre de Villeres, Petit Pere, Guillaume Raymond et Philippe Jehan, à chascon 1 florin; par la main Bordon, le 16 jour d'oust l'an dessus, 58 flor. p. p.

Item, es personnes dessoubtz escriptes des dictes gens que Monseigneur leur a donné en Rippaille comme dessus : primierement, à Olivier le Machac, de Bretagne, 10 fl., Mathe Fovegn, 1 fl., Birran de Chastel, 1 fl., Bordet, escuyer dudit Olivier, 1 fl., et à Jehan de Chalon 1 fl., du mois d'oust l'an dessus 18 fl. p. p.

Item, es personnes desobt escriptes des gens du conte d'Armagniac que Mons. leur a donné en Rippaille comme dessus, à chascun 1 fl., c'est à savoir à Borne, au Breton, au Petit père, Rolet, Pierre de Noveras, Pierre de Compeins, Guillion Marcles, Mondot Rober, 10 fl.

Item, à Bataillie, escuier du conte d'Armagniac, que Monseigneur ly a donné en Rippaille, 10 fl., à Pierre Martin, escuyer, 3 fl., à Jehan Martin et Perret Delabrit, 2 fl., à Jehan de Nuet, Jehan de Chalon, Janin de Pont, Jehan de Marbou, Orcle et à 5 autres, à chascun dimi florin, 5 fl. (Compte du trésorier général de Savoie 38, fol. 116 v.)

(¹) Défaite et mort du comte d'Armagnac, chef de ces routiers, le 25 juillet 1391, à Alexandrie. Voir l'ouvrage de M. Gabotto, *Gli ultimi principi d'Acaia*.

Preuve XXXI

1391, 9 mai. — Suite d'Amédée VII lors de son entrevue à Lyon avec les ducs de Berry et de Bourgogne.

(Turin, archives camérales. Compte de l'hôtel 74, fol. 113 v.)

Cette suite comptait 66 personnes et 134 chevaux.

Gentilshommes et membres du Conseil : Gilles Druet, doyen de Ceysérieux; l'évêque de Maurienne; Langin; Jean de Corgeron; Perret Ravoyre; Boniface de Challant; Jean de Serraval; Jean *de Grangiaco;* le sire de Fromentes; messire Arnaud d'Urfé *(d'Ulphie);* le sire de Corgeron; Guy de Grolée; Pierre *de Marmonte;* le sire de Sallenoves; Guy de Sallenoves; Luquin de Saluces; Jean d'Avanchy, écuyer du comte le 12 septembre 1389 (protocole *Genevesii* 106, fol. 52 v.); J. de Fernay; Annequin de Bruxelles; Rolet de Blonay; Jean *de Vallata;* Guill. de Chales; Humbert d'Avully; Louis Ravoyrie; Jean de Chignin; Petremand Ravais; Pierre de Murs; Louis de Voserier; François de Voserier; Pierre de Voserier.

Secrétaires : Janin Chabod; Pierre Ducis; Pet. Bellatruche; Mermet Rouget.

Chapelain : Messire Pierre.

Portier : Betard.

Ménétriers : Prieur; Conchelin; Petremand; Chiffilin.

Trompettes : Janin; Antoine.

Archers : Pierre Declamy, capitaine; Annequin Declamy; Guillaume; Annequin Dognies; Huguet; Muriset; J. Breton; Huguin.

Arbalétrier : Antoine de Ramano, balisterius.

Messagers : Savardon; But; Ansermet; Rosset; Seigniour Jehan.

Maréchaux : Peyret, maréchal; Guiffred *de Rampone,* maréchal de l'écurie.

Cuisinier : François.

Domestiques divers, service de la chambre, etc. : Cauchois; Janin de Arpa; Bordonus; Guistella; Murisius.

Preuve XXXII

1390-1429. — Documents relatifs à Henri du Colombier, seigneur de Vufflens, l'un des chevaliers de l'ordre de Saint-Maurice à Ripaille.

(Turin, archives camérales.)

Libravit Henrico de Columberio, scutiffero domini, cui dominus... tenebatur... pro remanencia stipendiorum sui ipsius Henrici et Francisci, ejus fratris, temporis quo cum equis et armis domino servierunt, cuilibet ipsorum pro una lancea, in partibus ultramontanis, associando dominum in comitatu Mediolani et apud Paviam, cum fuit visitatum dominum Galleaz, vicecomitem et dominum Mediolani, pro conservatione patrie sue contra

ligam Bononiensium et Florentinorum in annis domini 1390 et 1391. (Compte du trésorier général 46, fol. 76 v.)

Recepit a dicto Henrico de Columberio, cappitaneo Pedemontium..., solutos viro venerabili domino Joh. Marchiandi, legum doctori, pro suis expensis fiendis eundo de mandato domini in partibus Ytallie ad dominum ducem Mediolani, pro quadam a [m] bassiata per dictos cappitaneum et dominum Johannem, nomine dicti domini nostri comitis, ... [1413]. (Compte du trésorier général de Savoie 59, fol. 41.)

Libravit Henrico de Columberio, capitaneo Pedemontium, pro suis expensis faciendis eundo de mandato domini a loco Acquiani ad papam et imperatorem apud Constanciam, ad consilium generale, ut per litteram domini... datam Aquiani 9 dec. 1414... (Compte du trésorier général de Savoie 61, fol. 410 v.)

Mandement d'Amédée VIII, daté de Chambéry le 21 juillet 1416 : « Mandamus quatinus dilecto fideli Guigoneto Marescalci, thesaurario nostro Sabaudie generali, ... allocetis 199 scuta auri regis ad racionem grossorum 19 pro quolibet et 442 ducatos ad racionem grossorum 18 pro quolibet, item 13 grossos quartum unum quos solvit... ad expensas... Gaspardi de Montemajori, marescalci Sabaudie et Henrici de Columberio, capitanei nostri Pedemontium, necnon Vouterii de Ravoyria, Henrici de Flecheria et Guiotti Columbi, secretarii nostri, cum 20 personis et totidem equis... accedendo, stando et redeundo a partibus nostris Sabaudie ad civitatem Veneciarum, causa firmandi ad stipendia nostra 3 galeas ipsas que armandi et solvendis victualibus, armis et aliis neccessariis pro quodam viagio nostro complendo (¹), quod per mare facere intendimus, inclusis in dicta summa 300 ducatis quos dederunt patronis dictarum gallearum, pro missionibus per eos factis in preparacione dictarum gallearum. In qua legacione vacaverunt 43 diebus, inceptis die 9 julii. (Compte du trésorier général 61, fol. 441.)

Ce sont les despens faitz par les ambassadeurs de Monsegnieur de Savoye [en Allemagne], c'est assavoir pour mess. Humbert, bastard de Savoye à 14 chevaux, enclus le bahu et à 13 personnes, Henri de Colonbier, capitaine de Piemont à 6 chevaulx et tantes persones lui enclus, mess. Lambert Oddinet à 5 chevaux et Pierre de Crues à un cheval. (Compte du trésorier général de Savoie, vol. 60, fol. 201 ; ces dépenses furent faites du 6 juillet au 7 septembre 1414.)

Libravit Henrico de Columberio, capitaneo Pedemontium, in exoneracione salarii dicti capitaneatus officii,.. [anno 1420], 230 fl. 7 d. ob. gros p. p. (Compte du trésorier général de Savoie de 1419 à 1421, fol. 356.)

Sequuntur ea que Joh. Cervinus, appothecarius Ypporigie, expedivit spectabili viro domino Henrico de Columberio, capitaneo Pedemontis, pro sepultura domini marchionis Montisferrati, facta die 9 mensis junii 1418 in loco Montiscalui... (Compte du trésorier général de Savoie 64, fol. 297.)

Sequntur expense ordinarie facte per Henricum de Columberio, eundo cum 11 equitibus ab Ypporigia Mediolanum et inde Venetias ad tractandum pacem cum domino duce Mediolani (²), qui stetit tam eundo quam redeundo diebus 101, videlicet a die 11 oct. anno 1426 inclusive usque ad diem 21 januarii anno 1427 exclusive, qua applicuit Pigneyrolium... 416 ducat. et 12 d. gross. Sabaudie. (Compte du trésorier général de Savoie, vol. 71, fol. 203 v.)

Les despens faiz par Henry de Columbier depuis le 20ᵉ jour dou moys

(¹) Le voyage du Saint-Sépulcre. Ce voyage ne fut pas accompli par Amédée, qui chargea, en 1418, Henri de Colombier et Jean de Compeys de faire en son nom une grande aumône quand ils arriveraient en Terre-Sainte. (CIBRARIO, Specchio cronologico, p. 188.)

(²) Ce traité de paix fut signé le 31 décembre 1426. Voir COSTA DE BEAUREGARD, Souvenirs du règne d'Amédée VIII.

de juing 1427 inclus qu'il se partist de Thonon pour aler à Millan, à Venise, à Bolonye et à Ferrare pour le tratté de la paix (¹) entre la ligue et le duc de Milan où il a vacqué jusque le 12ᵉ jour de janvier 1428 qu'il arrivast au Burget par devers Monseigneur apres disner à 10 chevaux et 10 personnes. (Compte du trésorier général de Savoie 73, fol. 223.)

1429, le 20 jour de may, se partist Henry de Columbier de Monseigneur, qui estoit à Thonon, pour aler visiter Madame de Millan (²). (Compte du trésorier général de Savoie 74, fol. 212 v.)

Preuve XXXIII
1390-1430. — Documents sur les juifs en Savoie.
(Turin, archives camérales.)

1390. — Recepit a Judeis et comunitate Judeorum commorancium in toto Sabaudie comitatu citra Yndis fluvium, die 12 mensis marcii a. d. 1390, in Rippaillia, manu Jacob Cohen et Vuraudi de Turre, judeorum..., pro confirmatione privilegiorum dictorum judeorum... 1100 franchos ad 15 d. gross. (Compte d'Eg. Druet, 1389-1391, fol. 8 v. Les juifs de Bresse et autres états de Savoie « ultra fluvium Yndis » payaient 1650 francs.)

1390. — Item, baillia contans, du comandament dudit mons. de Cossonay, à maistre Sanson, juif, maistre de la loy des Juifs de Breisse, pour ses despens faitz et devoir à faire en persegant le fait de Monsegneur par devers la juive de Strasborg, por cause des jeaulx que ladite juire ha engagé de Mons., lesqueulx joyaulx sunt de Madame, le 8 jour de dec. l'an dessus, 30 frans. (Compte du trésorier général 38, fol. 77.)

1398. — Recepit a Jaqueta, relicta Roleti dou Liauz, per dictum judicem [Chablaysii] condempnata pro eo quod non fecit bonum pignus per ipsam tradictum cuidam judeo, 25 s. monete. (Compte de la châtellenie de Thonon, 1398-1399.)

1399. — Livré à maistre Salamin, juifs desvineur, ledit jour [14 juillet] que Mons. lui a donné pour ce qu'il a deviné et trouvé certaines novelles de la veysselle de Mons. qui fut nagueres perdue à Morges, 20 fl. p. p. (Compte du trésorier général 44, fol. 271 v.)

1404. — Recepit a magistro Sansino de Lueut, judeo, habitatori Burgi, pro compositione per eum cum domino facta, quia inculpabatur dixisse et protulisse in presencia plurium Christianorum quod si Christus quem adhoramus reviveret in hunc mondum prout erat quando fuit crucifixus, quod eum crucifigeret antequam remaneret ad crucifigendum. Item, dixisse et protulisse quadam die mensis octobris proxime lapsa, in presencia Johannis de Corgerone, baillivi Breissie et domini Reynaudi, curati Sancti Diderii de Ousiou et plurium aliorum, quod ipse dominus Reynaudus est plus usurarius quam ipse delatus quoniam bene percipit unum florenum de una missa que non valet unum grossum; ... item, plures mulieres temporibus retroactis propter magnam habundantiam suarum financiarum carnaliter cognovisse et posse suum fecisse de cognoscendo carnaliter Stephanetam, uxorem Peroneti

(¹) Ce traité fut signé le 2 décembre 1427. Voir COSTA DE BEAUREGARD, p. 31.
(²) On peut voir encore d'autres documents sur H. du Colombier dans l'ouvrage de COSTA DE BEAUREGARD, p. 148, p. 5, p. 8, p. 84 et p. 219, et dans SCARABELLI, *Paralipomeni*, p. 221, et les tomes XV, p. 680 et XXXVIII, p. 175, des *Mémoires de la Société d'histoire de la Suisse romande.* Il ne faut point confondre les Colombier de Vufflens, famille de ce personnage, avec une autre famille vaudoise, les Colombier de Villeneuve. (DE MANDROT, *Armorial historique du Pays de Vaud.*)

Coillardi, sibi dicendo quod dictum ejus maritum et ipsam quittaret de debito in quo dicto delato tenebantur... 120 fl. p. p. (Compte du trésorier général 50, fol. 30 v.)

1404. — Recepit a Sansono de Membelle, judeo, qui fuit repertus sine signo cum Christianis participando, 9 sol. (Compte de la châtellenie de Thonon, 1404-1408.)

1416. — Libravit Amedeo de Acquiano, pro suis et sui equi expensis faciendis eundo de mandato domini a Chamberiaco apud Burgum in Breissia ad Petrum de Varambone, pro ibidem comburi faciendo certos libros ebraycos existentes in baillivatu Bressie, pro eundo et redeundo 16 d. gros. (Compte du trésorier général 62, fol. 105.)

1420. — Livré à une povre femme chrestienne de Morge, baptizé et convertie à la loy de Jhesu Crist de la loy des Juifs, que Madame ly a donné, 2 fl. p. p. (Compte de Lyobard, secrétaire de Marie de Bourgogne, 1417-1421.)

1430. — Recepit de magistro Nycolleto de Ponceto, lanista, de et pro quadam composicione per ipsum cum domino nostro duce Sabaudie facta, super eo quod inculpabatur processu in eum formato per Joh. de Espagniaco, procuratorem domini Gebennesii, Mosse de Narbona, judeum, in furchis de Champe prope Gebennas suis exigentibus demeritis per pedes suspensum, de quodam baculo interfecisse et occidisse, ultra sententiam in eundem judeum latum... anno 1430. (Compte du trésorier général 76, fol. 120.)

Preuve XXXIV

1391. — Documents relatifs au duel d'Otton de Grandson et de Raoul de Gruyère.

(Turin, archives camérales et archives de Cour ; Dijon, archives départementales, fonds de la Chambre des comptes de Bourgogne.

1391, 2 avril. — In domo illorum de Lestria, quam habitant illustres principes domini nostri comitissa et comes Sabaudie, presentibus dominis Humberto de Sabaudia, domino Altivillarii et domino Petro de Voserier, militibus..., cunctis fiat notum... quod in presencia dictorum testium... dominus Savinus de Florano, episcopus Mauriannensis, Johannes de Corgerone, dominus de Mellionaz et Perretus Revoyre, milites, consiliarii et ambessiatores dicti domini comitis, certis diebus nuper lapsis missi per dictum dominum nostrum comitem ab hoc loco Yporrigie apud Secusiam ad illustrem principem et dominum dominum ducem Burgondie(¹), etc. et Rodulphum de Grueria ; dicti siquidem ambessiatores dixerunt... dicto domino nostro comiti Sabaudie quod ipsi inhibuerunt... ex parte ipsius domini nostri comitis predicto Rodulpho de Gruerie ne ipse Rodulphus... offendere posset tam in corpore honoreque et ere aliquem ex subdictis fidelibus... dicti domini comitis Sabaudie et maxime dominum Ottonem de Grandissono, dominum Sancte Crucis et Albone pro aliquibus debatis... querelis que et quas habeat aut habere se presumat erga dictos subdictos extra curiam ipsius domini comitis trahere, citare et evocare vel vexare presumat. *(Turin,* archives de Cour. Protocole de Cour Bombat, vol. 67, p. 25 v.)

(¹) Le duc de Bourgogne était envoyé à Pavie par le roi de France. Il était en Italie à la fin de février et au commencement de mars de l'année 1391.

1391, 20 juin. — Libravit... mandato domini proprio Yporrigie Januo, fratri Peyreti, marescalci domini, bastardo de Rumiliaco et Oilliardo, valletis desteriorum domini ducentibus duos desterios domini de Yporrigia apud Aubonam domine Othoni de Grandissono, mutuatis eidem per dominum pro duello per eum tenendo cum Rodulpho de Grueria pro expensis ipsorum fiendis... 11 fl. 3 d. gr. p. p. *(Turin,* archives camérales. Compte de l'hôtel des comtes de Savoie, vol. 74, fol. 191 v.)

1391, juin-septembre. — Le compte des despens de mess. Guillaume de Estavayer. Premierement, partit ledit mess. Guillaume, mandés par Madame, de Estavayé de son hostel dudit lieu le 3 jour de mois de juin l'an 1391 et veint à Chambery par devers madicte dame, auquel lieu de Chambery il demora sept jour, puis partit dudit lieu de Chambery et cela du comandement de madicte dame à Dijon par devers Madame de Bourgogne, par cause de fayre deslivrer les hostages de chevaliers et escuyers qui devoyent aler en hostages à Dijon pour le desbat et gage de batallie qui fust entre moss. Otthe de Granson et moss. Roul de Gruere, ouquel leu de Dijon ledit moss. Guillaume demora sept jours, puis retorna à Chamberi par devans ma dicte dame où il demora neuf jour, et dudit lieu de Chambery partit du comandement que dessus et alla Avignon par devers nostre pere le pape et ledit mess. Roul de Grueres pour havoir deslivrance desdits hostages où il demora dix jours; puis s'en reveint de Avignon à Chambery par devers madicte dame où il demora six jours et puis s'en retorna à Dijon par devers lesdits hostages pour trover maniere de les fayre deslivrer ou trover maniere qu'ils heussent relache et tant là comme alant par dues fois à Gruere et plusieurs foys à Valgrenant par devers ledit messire Roul et allour *(ailleurs)* pour porchacier finance, à quoy il a vaqué jusque le 13ᵉ jour de septembre l'an dessus ouquel l'evesque de Maurienne, mess. Pierre de Murs et mess. Guichars Marchians se partirent de Dijon, puis s'en vient ledit mess. Guillaume à Estavayé à son hostel où il demora huit jours, de quoy il ne compte rien, puis s'en est venu à Chambery par devers Madame..., 302 florins dimi petit poids. *(Turin,* archives camérales. Rôle 30 des comptes de la châtellenie d'Ivrée. Document communiqué par M. Gabotto, professeur à l'Université de Gênes.)

1391, septembre. — La despense pour les lices ordonnées par le duc [de Bourgogne] au champ appellé de Saint Seigne, entre la porte Guillaume et la porte Saint-Nicolas. Ces lices furent dressées pour le champ de bataille qui se devoit faire audit lieu le 19 septembre 1391 par messire Raoul de Gruieres, appellant et messire Othe de Granson, deffendant. La despense monte à 492 fr. 3 gros 1 quart. (Paris, Bibliothèque nationale. Collection de Bourgogne, t. CI, fol. 85 v.)

1391, mai-septembre. — A mess. Jehan de Vergy, sʳ de Fovians, gouverneur de la conté de Bourgogne, auquel mondit seigneur [le duc de Bourgogne] a ordonné prendre... pour le fait de mondit seigneur depuis le 19ᵉ de may 1391, auquel jour il fut mandé pour venir à la premiere journée que eurent à Dijon mess. Ote de Grantson et mess. Raoul de Greuyeres pour cause du gaige de bataille qui se devoit faire entr' eulx, et parti de son hostel le 20ᵉ jour de may audit an [1]391 et demoura tant à Dijon comme venant et retournant jusques au 25ᵉ jour dudit mois inclux, qui sont six jours. Item, quatre jours qu'il vacqua à la seconde journée desdits mess. Othe et mess. Raoul au commandement de mondit seigneur, partant de son hostel le 22ᵉ jour de juin(¹) et retournant le 25ᵉ jour dudit moys inclux. Item, parti de son hostel le 17ᵉ jour de septembre ensuivant par l'ordonnance de mondit

(¹) Le manuscrit porte par erreur juillet. D'autres textes prouvent que cette journée se tint le 25 juin.

seigneur pour venir devers lui à la troisieme journée dont ledit gaige se devoit faire le mardi ensuivant (') et y demoura jusques au 22ᵉ jour dudit mois. (Archives de la Côte-d'Or, B 1503, fol. 41 v. Compte de Pierre de Montbenaut, receveur général des finances du duc de Bourgogne.)

1391, 25 juin. — A mess. Jehan, seigneur de Ráy, gardien du conté de Bourgogne, pour plusieurs despens par lui faiz et sustenuz en avoir esté par l'ordonnance de Monseigneur à Dijon, quand le gaige de bataille d'antre Raol de Grueres, escuier, et mess. Othe de Grançon, chevalier, fust plaidoié devant mondit seigneur et aussi audit lieu de Dijon, à la joyrnée que Mons. le conte de Nevers y tint le lendemain de la feste de S. Jehan Baptiste 1391, pour le fait dudit gaige..., 5o frans. (Archives de la Côte-d'Or, B 1490, fol. 49.)

1391, 25 juin. — A maistre Jehan Mourgin, bailli d'Auxoys, pour les gages de lui et de ses gens et chevaux qu'il a esté... devers le dit mons. le conte [de Nevers] à Dijon, à une journée du gaige de bataille d'entre Raoul de Gruyeres et mess. Otthe de Grançon, tenue le landemain de la S. Jehan Baptiste [1391]. (Archives de la Côte-d'Or, B 1487, fol. 34 v.)

1391, septembre. — A plusieurs chevaliers et escuyers qui furent à Dijon par l'ordonnance de Monseigneur [le duc de Bourgogne] et de son mareschal le jour du gaige qui se devoit faire à Dijon devant mondit seigneur, qui fut le 19ᵉ jour de septembre 1391, entre mess. Raoul de Gruyeres et mess. Othe de Grançon, ausquels chevaliers mondit seigneur ordonna avoir pour cinq jours chascun jour un franc et aux escuyers pour chascun jour 10 stevenans, comme il appert par mandement donné le 5ᵉ jour de nov. 1391, certiffié de mess. Guy de Pontailler, lors maréchal de Bourgogne..., 232 frans. (Archives de la Côte-d'Or, B 1487, fol. 110. On trouvera dans le même dépôt « les noms des chevaliers et escuyers qui par l'ordonnance de mons. le duc de Bourgogne et de son mareschal ont été arméz et habilléz souffisamment pour garder le gaige de bataille qui se devoit faire à Dijon devers mondit seigneur le 19 jour de septembre darrenier passé 1391 entre messire Otthe de Grançon, d'une part et messire Raoul de Gruyeres, chevalier, d'autre part. Archives de la Côte-d'Or, B 11,753.)

1391, 11 septembre. — Pour les despens de mess. Jehan de Corgeron, du seigneur de Langins, de mess. Guichard Marchiand et de mess. Jaque de Villete, faictz aler à Dijon au gage de mess. Otthe de Gransson et de Raol de Gruere, por fere plusieurs choses à leur enchargiéz de par Monseigneur, le 11 jour de septembre l'an dessus [1391]... 160 fl. p. p. (Turin, archives camérales. Compte du trésorier général de Savoie 38, fol. 118 v.)

1391, septembre. — Libravit messagerio domini misso cum litteris ejusdem ad Johannem de Grandissono (²) pro dieta quam dominus arrestavit cum eodem in Divione super facto domini Otthonis de Grandissono, 2 fl. et dim. p. p. (Turin, archives camérales. Compte d'Eg. Druet, 1389-1391, fol. 81 v.)

1391, le 19 septembre, par mardy, duel fust faict entre Otthe de Granson, chevallier... deffendant contre Rouz de Gruerie, et comparut devant le duc de Bourgonie, conte de Flandres etc. et comparut Otthe au lieu à luy assigné par le conte de Nevers à ce commis, et faict ses protestes devant ledit conte de Nevers, et comparut à cheval avec ses armes, mesme s'il ne peult decoustre son annemy le premier jour, qu'il soit prolongé au lendemain, et que les costumes et usanse de Bourgonie es armes luy soient observés.

(') M. Petit a placé par erreur ces évènements à l'année 1394, trompé sans doute par la date du compte. (*Itinéraires de Philippe le Hardi et de Jean sans Peur*, p. 551.)

(²) Il s'agit ici de Jean de Grandson, héritier de Jacques de Grandson, sire de Pesmes en Bourgogne.

(PINGON, *Notes manuscrites sur l'histoire de Savoie*, mazzo 4 de la 2^me caté-
gorie du fonds *Storia Real Casa*, aux archives de Cour à Turin.)

1391, 21 septembre. — Item à Olivier, valet de messire Guillaume de
Gransson, que Monseigneur ly a donné por cause qu'il a apourté novelles que
mess. Otthe de Granson et mess. Rol de Gruere non havoient point combatu
le gage de batalle, mais avoient fait bonne pais et acord. *(Turin,* archives
camérales. Compte du trésorier général de Savoie 38, fol. 90 v.)

1391, octobre. — A mess. Thiebaut de Rye, chevalier, pour ses gaiges
de onze jours commancés le 26^e jour de sept. 1391, à 3 fr. par jour et à
maistre Bon Guichart pour lesdits onze jours, au prix de 1 franc par jour, par
lequel temps ilz alerent par l'ordonnance de mondit seigneur en la compagnie
du seigneur de la Viesville devers le conte de Savoye pour le fait de mess. Raoul
de Gruyeres et mess. Othe de Grançon, par mandement donné le 15^e jour
d'octobre 1391..., 44 francs. (Archives de la Côte-d'Or, B 1427, fol. 110.)

1393, 14 mai. — Precepit mihi fieri litteras domina, presente Martino
de Calcibus thesaurario, de 350 franchis auri sibi debitis pro facto expen-
sarum factarum per eum in Divione, inclusis 220 franchis per eum solutis
pro facto concordie facte ne inter dominos Rodulphum de Grueria et
Ottonem de Grandissono duelli intrarent certamen. *(Turin,* archives de Cour.
Protocole de Cour Ravays, vol. 60, fol 195 v.)

Preuve XXXV

1391, 19 août. — Personnel de l'hôtel de Bonne de Bourbon le jour de son retour à Ripaille.

*(Turin, archives camérales. Compte de l'hôtel des princesses de Savoie,
mazzo 14, Compte de 1391-1392 à la date indiquée.)*

Bonne de Bourbon; Amédée VII; Bonne de Berry.

GENS DE L'HÔTEL DES DEUX COMTESSES : La dame de Miolans et sa suite; la
dame de Saint-Paul; la dame de Montagny; Marguerite, dame d'Arvillars
(manuscrit Altivillari); la dame de Saint-Maurice; Bonne d'Aix; Elinode de
Fernay; Catherine de Quart; Bonne de Challant; Marguerite de Croisy;
Marie de Lucinges; Jeannette de Blonay; Peronnette de Lompnes; Gervaise,
femme d'Annequin, médecin de la Grande Comtesse.

FEMMES DE CHAMBRE : Jeannette du Liège; Jeannette, femme d'Henri;
Etiennette; Jaquemette; Marguerite, femme de Colin; Alisia, lavandière et
ses servantes.

VALETS DE CHAMBRE : Simon, tailleur de Bonne de Bourbon; Colin,
tailleur de Bonne de Berry; Henri, tailleur en second de Bonne de Bourbon;
Pierre *de Arpa,* huissier; Pierre Panczard, gardien de la garderobe;
Tabouret; Pierre Girard; Michel Gandillion; quatre valets porte-torches.

PORTIERS : Pourrit et Guillaume, son valet.

PANETERIE ET BOUTEILLERIE : Fournier de Bellegarde, maître de ce service;
Pierre Gamot, domestique de la paneterie; Nicolas Machillier, domestique
de la paneterie; Humbert Brilat et François Ruffin, valets de la bouteil-
lerie; un « valletus portans barralia ».

CUISINE : Jayme *de Ravoyria,* maître de ce service; Pierre de Lompnes,
son associé; Humbert de Coysia; Jean Bernard, *lardunierus;* Thomasset;

Nicolet; Etienne de Morges, dit maître d'hôtel; Jean Troginard, gardien de la vaisselle de la cuisine; quatre « souillards » de la cuisine.

MARÉCHALERIE : Pierre *Dorier;* Pierre Jocerand; Girard *de Avena.* (Il y avait 179 chevaux à l'écurie de Ripaille, dont 9 pour la Grande Comtesse, 4 pour Bonne de Berry, 22 pour Amédée VII, 2 pour Amé Monseigneur et les autres pour leur suite.)

SERVICE DE LA CHAMBRE : Pierre de Lompnes, maître de ce service, déjà cité et son neveu Armand.

CHAPELLE : Frère Jean Picard, confesseur de Madame; frère Jean de Giez; leur valet; messire Jean Odex, aumônier; messire Thierry, curé de Romont; le curé de Morat; messire Jean Colomb; Jean Romanelli, clerc de chapelle.

MEMBRES DU CONSEIL : Messire de Cossonay; messire de Saint-Maurice; messire Jean de Conflans; messire le doyen de Ceysérieux.

MÉDECINS : Maître Luquin Pascal; maître Annequin Besuth.

ECUYERS : Louis de Bissat; Manuel *de Tenduo;* Guill. de Gravemberg; Guill. de La Forêt, maître de l'écurie; le sire de Saint-Paul; Rolet de Blonay; Guy d'Apremont.

SECRÉTAIRES : Jean Ravais; Guill. Geneveis; Jean de Divonne; Antoine Favre, trésorier de l'hôtel de Bonne de Bourbon.

SERVICES DIVERS : Etienne Gros, palefrenier; deux valets des haquenées; Jeannot, charretier; deux valets; Girard Rola, chargé du service du four; Buyat, jardinier de Ripaille; Guillaume du Pin, boucher; un berger; le nommé Seigneur Jean, messager; l'orfèvre; le brodeur.

Maison d'Amé Monseigneur.

Amé Monseigneur (le futur Amédée VIII); madame *Froa* de Blonay; Urbain de La Chambre; Pierre *de Grimaldis;* |Aimon d'Apremont; Amédée de Livron; le bâtard de Savoie; Gauthier *de Ravoyria;* Jean de Bettens; Jeannin, tailleur du prince; Peronnet, valet de chambre; Jeannet Liget, cuisinier; un valet d'écurie.

Maison de Mademoiselle de Savoie.

Mademoiselle [Bonne] de Savoie; Guigonne *de Ravoyria;* Béatrix, nourrice; Jeanne, lavandière; Nicolet, valet de chambre.

Maison de Mademoiselle d'Armagnac.

Mademoiselle [Bonne] d'Armagnac; Eynarde *de Fracia;* Mermette, femme de Jeannot, le charretier; Jean, valet de chambre.

PERSONNES DE PASSAGE : Luquin Morru; le sire d'Amberax de Gênes; Madame de Cossonay.

Maison d'Amédée VII.
(Les noms qui suivent figurent soit dans la liste des personnes de passage, soit dans le rôle de la maréchalerie).

CONSEILLERS, ÉCUYERS ET GENTILSHOMMES : Jean de Corgeron; Louis Grimaudi; Gaspard de Montmayeur; Johannard Provana; Jean de Valesia; Guichard Marchand; Jean de Serraval; François de Serraval; Jean Chabod; Jaquemet de La Fléchère; Henri de La Fléchère; Jean d'Avancher; Jean de Chignin; Pierre Belletruche; Humbert d'Avully (*manuscrit* Auvullier); Andrevet; Martin Deleschaux, trésorier général de Savoie; Guigonet de Sallenôves; Annequin de Bruxelles; Antoine Rana; Jean *de Molario.*

CHAPELAIN : Messire Pierre.

MÉNÉTRIER : Chiffelin.

TROMPETTE : Antoine.

HÉRAUT : Braudon.

ARCHERS : Pierre Desclami, capitaine; Annequin Declami; Lambert; Guillaume; Maurice; Peyret; Annequin, frère du précédent; Mathieu de Romanis; David; Henri Carra; Jean Belot; Annes; Yvonet; Janin de Champagne; Janin Breton; Huguin.

MESSAGERS : Ansermet; Rosset; Espertu; Buth.

CUISINIER : François.

DOMESTIQUES ET OFFICIERS DIVERS : Guistella; Guill. de Outru; Bordon; Yenny de Pris; Jean de Dintuera; Cauchier; Pierre de Villavran; le secrétaire de Pierre Ducis; Jean de Barbuth.

PORTIER : Betard.

Pauvres.

Il convient de compter sur cette liste des personnes nourries à Ripaille les 28 pauvres auxquels on faisait chaque jour l'aumône de la nourriture et les domestiques attachés aux divers personnages de la Cour, en tout 332 personnes.

Preuve XXXVI

1391, 19 août. — Dépenses faites par le service de l'hôtel le jour du retour de Bonne de Bourbon à Ripaille.

(Turin, archives camérales. Compte de l'hôtel des princes de Savoie, mazzo 14.)

In nomine Domini, amen. Anno nativitatis ejusdem domini 1391, die sabbati 19 mensis augusti, fuerunt illustris principissa domina nostra domina Bona de Borbonio, Sabaudie comitissa major, illustris que princeps dominus noster Amedeus, Sabaudie comes, filius ejus et illustris principissa domina nostra domina Bona de Bituris, Sabaudie comitissa junior, consors dicti domini nostri comitis, tota die in domo eorum Rippaillie, cum eorum gentibus et famulis. (Suit l'énumération qui a servi à dresser le tableau précédent.)

... PANATERIA... 1900 panes, inclusis 24 expeditis in coquina pro salsis faciendis, 25 datis Christi pauperibus pro helemosina domini quam facit qualibet die sabbati, 340 pro canibus domini, 14 pro piscatoribus, 46 portatis in venatione domini pro faciendo la coyria canibus domini..., in qualibet cupa frumenti ad mensuram Thononii... 90 panes more solito...; expensis dicti Girardi de Avena 14 dierum, quibus vacavit eundo de Rippallia apud Rotam et Rotundummontem pro dicto frumento providendo, stando ibidem, ipsum recuperando, adduci faciendo et inde redeundo; fuerit eciam apud Villamnovam, Viviacum, Rotam, Rotundummontem, Meldunum, Yverdunum, Bellummontem et Lausanam pro bladis perquirendis et remanenciis quorumdam victualium domini exigendorum..., 49 s. Et est sciendum quod in officio panaterie... fuerunt reperta utensilia... videlicet 6 cutelli ad carpentandum panem, 110 mantilia tam bona quam alia..., 45 mappe..., 1 platellus argenti deauratus; una aygueria stanni ad lavandum manus, 1 platellus et una aygueria stanni ad lavandum manus; 2 cabacii veteres, 6 saculi pro portando panem... Summa panaterie 74 lib. 1 s. 7 d. ob. laus.

BOTELLIERIA... In officio botellerie, reperta fuerunt veissella... videlicet 4 poti argenti cum copertorio, 1 potus argenti sine copertorio, 9 cupe argenti deaurate, 5 cupe argenti esnalliate, 26 cupe argenti deaurate, una aygueria argenti que est destructa. Item, 4 poti stagni, 3 coffri ad tenendum veis-

sellam, que omnia in dicto botellierie officio penes dictum Franciscum Ruffini pro serviendo remanserunt...; item, remanserunt in dicto bottellerie officio, pro serviendo, 7 gurle fustee tam veteres quam nove, 4 situle fustee, 9 barralia, 6 gides ad ponendum subtus dolia et 2 botellie ferri. Summa botellerie, 291 lib. 3 s. 5 d. ob. laus.

Coquina, manu Jayme de Ravoyra, magistri domine. Potagio, herbis de orto domini Rippallie; piscibus, dicto Buelet, 44 s.; piscibus, dicto Mouilliaz, 9 s...; 2 quartelis olei per Petrum Mourex, 8 s.; ovis, per eumdem, 10 s.; ... 6 salignionis salis, per Petrum Mourex, 4 s. 3 d.; 2 puginis receptis per Joh. Ligeti dicto Borra, 12 d.; lacte per Petrum Mourex, 12 d.; 5 duodenis et 4 caseis emptis per P. Jocerandi apud Aquianum a Perroneto Cinquantodi, inclusis 2 sol. 6 d. pro portagio ab Aquiano Rippalliam, solutis per P. Jocerandi, 101 s. 6 d; 6 baconibus ad lardandum..., 10 lib. 16 s. laus.; ... pro reparacione tine in qua reponitur in coquina..., 2 s.; candelis sippi ad illuminandum in coquina..., 12 d.; pro precio 15 vacharum vivarum..., 80 fl. 4 d. gros. Summa coquine, 20 l. 7 s. 9 d. laus. et 83 fl. 4 d. gros p. p. Expenduntur ipsa die 3 duodenis caseorum, 4 pug., speciebus que sale, lignis, vernico, aceto, mustardo, piscibus et pluribus aliis. Et est sciendum quod in officio coquine reperta fuerunt... videlicet 3 magne olle metalli, 14 parve olle metalli, 3 morterii lapidis, 3 asti ferri, 1 astus ferri destructus, 1 parvus morterius lapidis, 4 capre'ferri, 3 coquipendia ferri, 3 cacabi cupri, 2 grillie ferri, 4 patene ferri, una lechyfrea ferri, 2 parvi asti ferri, una caizola ad aquam hauriendum, 2 cutelli ad scindendum carnes, unus alius cutellus ad dividendum carnes, 2 gerle fustee, una tina fustea, 12 duodene scutellarum plastri, 16 platelli, 1 pisonus fustee, que omnia infra coquinam domus Ripallie remanserunt. Item, reperta fuerunt, relacione Johannis Troginardi, custodis veisselle argentee coquine, videlicet 6 scutelle argenti bone, 2 platelli argenti boni, 1 platellus, 3 scutelle argenti fracti, 16 scutelle parvi argenti seu arquimie, que veissella argenti penes dictum Joh. Troginardi, qui de ipsa custodiam habet, remansit pro serviendo.

Marescallia, manu Petri Dori, equi 179...; feno et avena, pro quolibet equo, 12 den.; ... 36 fassis feni..., quolibet fasso 12 den., 36 s.; avena..., 14 modiis et 4 cupis..., quolibet modio 30 solidis; 60 gerbis palearum... ad opus equorum..., qualibet gerba 3 den.

40 gerbis palearum siliginis emptis a Perrodo Roberti, de Concisa, ad opus lectorum bastardi de Sabaudia, Urbani de Camera, Petri de Grimaldis, qualibet gerba 3 den..., 10 s. laus.; ... pro paleis... ad domum Rippallie portatis pro lectis ibidem pro domina et domino Amedeo, domino nostro et eorum gentibus faciendis... pro adventu domine et domini in Rippallia, videlicet 15 gerbis palearum siliginis, qualibet 3 den., 12 gerbis palearum frumenti, quolibet 1 den. ob. laus....

Pro salario et expensis hominum... una die vacantium in curando et preparando bezeriam aque Rippallie, ad eo quod aqua faciliter labi posset ad domum Rippallie, cujus cursus existebat multipliciter impeditus..., in numero 21 homines, capiente quolibet 18 den.

... Item, salario 13 hominum... vacantium una die ad preparandum et scobandum domum Rippallie pro adventu domine et domini et ad evidendum et apportandum genuperium pro camera domine... capiente quolibet ultra expensas, 12 den.; item, pro salario 9 hominum... vacantium 2 diebus in curando bezeriam aque Rippallie et etiam latrinas retro dictam domum existentes..., quolibet per diem ultra expensas 12 den.

... Pro salario 4 carpentatorum... vacantium 2 diebus ante adventum domine preparando mensas, scagna in hospitio, et fecerunt de novo 6 estochetos in camera domine, 3 mensas, 3 chaulietos et 2 escrinas. Et in sala

fecerunt 12 estochetos, etiam reparaverunt quendam chalietum lecti in camera domini, et plura alia neccessaria in hospicio domine fecerunt, capiente quolibet per diem, ultra expensas, 14 den.

Charrotonis Gebennarum qui cum 4 eorum curribus de roba dominarum nostrarum Sabaudie comitissarum a Gebennis Rippalliam adduxerunt, pro suis expensis faciendis in regressu, solutis ut supra, 12 s.

CAMERA, manu Petri de Lompnis; 6 libris cere, in candelis minutis; item 25 torchiis novis emptis apud Gebennas... ponderantibus 79 libr. cum 1 quarterono, qualibet libra 3 sol 4 den. laus.

Preuve XXXVII

1391, août-septembre. — Dépenses faites à Chambéry par Jean de Grandville et Pierre de Lompnes pour la préparation des médicaments destinés à la Cour de Savoie.

(Turin, archives camérales. Compte du trésorier général Martin de Calcibus, vol. 38, fol. 92.)

Ce que l'on a baillia à Chambery, par le comandament de Madame. Primerement, à Jehan Peguet, dit Ranier, de Chambery, albergeur, por les despeins de messire Jehan de Grandville, phisicien de Monseigneur de Borbon, à un escuyer, un valet et trois chivaulx, et de Pierre de Lompnes, à un valet et deux chivaulx, faicz à Chambery, out il hant demoré deis la dimenche 13ᵉ jour inclus du mois d'oust jusques le mecresdy 13ᵉ exclus de septembre l'an 1391, qui sunt 31 jour entier; et y sunt venu du comandament de Madame de Savoye pour y fere plusieurs choses selon son comandament, faites en l'ostel dudit Ranier comme dessus, 66 florins 3 deniers 1 quart gros p. p.

Item, baillia contans audit Pierre de Lompnes, per les despens dudit messire Jehan et de luy faire alant de Chambery en Rippaille par devers Madame, et por le salayre de 2 bestes à bast et un valet qui hont pourté de Chambery en Rippaille plusieurs midicines faites à Chambery per ledit messire Jehan por Madame, 8 florins p. p.

Item, à Pierre Bellen, appothicaire, por plusieurs medicines et aygues faites à Chambery en l'ovriour dudit Pierre por Madame et de son comandament, tant por luy comme pour Monseigneur, Madame la joyne et autres gens de l'ostel, par lesditz messire Jehan et Pierre de Lompnes, des mois que dessus, et desqueulx choses ledit Pierre de Lompnes ha les parcelles par devers soy por enformer particulierement Madame, 94 florins. Summe 188 florins, 3 deniers, 1 quart gros.

Preuve XXXVIII

1391. — Préparatifs d'une expédition en Valais.

(Turin, archives camérales.)

Août-septembre. — Départ de « Peter, capitain des archiers de Monseigneur » avec quinze archers, notamment Muriset le Breton et Jean le Breton, se rendant en Valais pour combattre Pierre « de La Rogne et les Alemans » qui venaient de s'emparer du château de La Soie. (Compte du trésorier général 38, fol. 118.)

Septembre. — Amédée VII, qui était à Ripaille depuis le 19 août précédent, quitte cette résidence le 4 pour se rendre le soir à Lausanne, le 5 au matin à Moudon, le soir et lendemain matin à Lucens, où l'évêque de Lausanne lui donne l'hospitalité, le 6 au soir à Payerne, le 7 au matin à Morat, le soir à Berne, le 8 à Fribourg; le 9 il quitte cette ville, passe à Romont et arrive à Lausanne; le 10 il est de retour à Ripaille, ayant fait ce voyage « de partibus Vaudi, de ipsis requirendis pro facto guerre Valesii ». Jean de Corgeron, Guillaume *de Leyra*, Gaspard de Montmayeur et Jean de Conflans l'accompagnaient dans ce déplacement. (Compte de l'hôtel 74, fol. 144 v.)

Octobre. — Libravit die 9 mensis octobris Avillianne, clerico, nuncio pedestri de Avilliana, misso de Avilliana ad terram Astensem ad dominum Alexandrum Asinarii cum litteris domini clausis, pro brigandis et balistariis habendis pro guerra Vallesii, 18 den. gros. (Compte de l'hôtel 74, fol. 194 v.)

Novembre. — Francisquino de Montegrando, in quibus domina et dominus tenebantur pro suis expensis diebus 12 integris finitis die 12 inclus. mensis novembris a. d. 1391, quibus de jubsu felicis recordationis domini nostri comitis Sabaudie, genitoris domini, vacavit eundo a civitate Augustense apud Mediolanum et Marignanum ad dominum comitem Virtutum..., ad quem missus fuerat pro auxilio procurando et prebendo domino per ipsum dominum comitem Virtutum contra Valesium.... (Compte du trésorier général de Savoie 39, fol. 70.

Preuve XXXIX

1391, octobre-novembre. — Médicaments employés par les médecins de la Cour pour soigner la maladie du Comte Rouge et embaumer son corps.

(Turin, archives camérales. Compte de l'hôtel de Bonne de Bourbon, 1391-1392.)

30 octobre. — Francisco de Ponte, misso de Rippallia apud Gebennas cum uno animali ad bastum ad Georgium de S. Michaele, pro torchiis et aliis necessariis pro hospicio apportandis, 5 s. ; pro una pelle corei, empta apud Thononium, ad faciendum unam bursam clistrerii(¹) pro domino, inclusa factura, solutis per Anthonio Rana, 4 s. 4 d.

(¹) Avant l'invention de la seringue, les lavements se donnaient à l'aide d'une poche en cuir formant réservoir.

31 octobre. — ... Pro rebus infrascriptis captis per magistrum Aniquinum, phisicum domine, videlicet uno quarterono olei camamillii [1] et rosati [2], et dimidium quarteroni olei castoreti [3] Mellano appothecario, 4 s.; item, captis per Petrum de Lompnis pro domino, videlicet una libra cacie fistolle [4], eidem Mellano 4 s. 6 d.; una libra comini [5] eidem 4 s.; 4 libris et dimidia olei elive [6] eidem, 6 s.; 4 onciis olei rute [7] eidem, 3 s.; una oncia gerepigre [8] et una oncia bardane [9] eidem, 3 s.; 4 onciis olei lilii [10] eidem, 4 s.; uno quarterono diatrionpiperum [11] eidem, 18 d.; dimidio quarterono gerepigre, ultra predictam eidem, 3 s. 6 d.; item pro 3 ulnis tele emptis a Roleta de Thononio receptis per Petrum de Lompnis ad faciendum aliqua pro domino, solutis per Ant. Rana, 4 s.... pro una bursa clisterii facta pro domino de corio tenero quia alia facta die precedenti erat nimis aspera...; 72 solidis monete qui dati fuerunt de mandato dominorum de Cossonay et Otthonis de Grandissono, consiliariorum domini pro rebus infrascriptis dictatis per magistrum Bonum, phisicum domini..., ad facienda quedam balnea et alia necessaria pro domino, videlicet 43 libras olei olive, qualibet libra 16 d., 57 s.; tribus quartis scioridis arabici [12], 4 s. 6 d.; 5 onciis scicadi citrini [13] 2 s.; una libra mellis loci, 4 s.; dimidia libra aneti [14], 18 d.; 26 libr. mellis albi, qualibet libra 8 den., inclusis 12 denariis pro varleto [15] in quo fuit dictum mel apportatum 18 s. 4 d.; dimidium quarti spice [16], 3 s. 6 d.; 2 onciis costis [17] 2 s.; dimidia libra laudini [18] 3 s.; uno quarto et dimidio olei petroli [19], una libra et dimidia castoreti, 9 s.; 4 onciis euforbii [20], 16 s.; 72 libr. cassie fistole, 36 s.; una libra et dimidia marjerane [21], 9 s.; pro saculo in quo dicte res fuerunt apportate, 12 d. Que omnia fuerunt recepta per magistrum Bonum et Petrum de Lompnis....

1391, novembre. — ... Pro rebus infrascriptis captis... in operatorio dicti Mellan, appothecarii Thononii, ad imbassamandum et in bono odore tenendum corpus illustris principis domini nostri comitis, die presenti sero defuncti [nuit de la Toussaint au Jour des Morts]; videlicet 3 onciis aloes [22], mirre achacie [23], una oncia galiemustri, muscate [24], sandali muscali [25], ligni aloes, 3 onciis cimini, 2 onciis alaynnis [26], una oncia nucis ciprissi [27], una

[1] *Matricaria chamomilla L.*
[2] Rosat, composition faite avec des roses.
[3] Castoreum, secrétion d'une glande abdominale du castor.
[4] *Cassia fistula L.*, n° 110 du Circa instans publié par M. Camus et cité plus loin, p. 408, n° 1.
[5] *Cuminum cyminum L.*, n° 131 du Circa instans.
[6] Lire olive. *Olea europea L.* Circa instans n° 340.
[7] *Ruta gaveolens L.* et espèces voisines. Circa instans n° 406.
[8] Hiera picra, antidote sacré amer.
[9] Lecture douteuse.
[10] Lys, espèces diverses. Circa instans n° 275.
[11] Diatronpiperum, médicament confectionné avec les trois poivres.
[12] Stéchas arabique, *Lavandula stœchas L.*, n° 464 du Circa instans.
[13] Stéchas citrin, *Helychrysum stœchas DC.*, n° 465 du Circa instans.
[14] *Anethum graveolens L.*, n° 30 du Circa instans.
[15] Ou *barleto*, petit baril, barillet.
[16] *Valeriana cellica L.*, n° 454 du Circa instans.
[17] *Haplotaxis Lappa Decaisne*, n° 145 du Circa instans.
[18] Laudanum, résine du *Cistus ladaniferus L.*, n° 265 du Circa instans.
[19] Pétrole.
[20] *Euphorbia resinifera Berg*, n° 182 du Circa instans.
[21] Marjolaine, *Origanum majorana L.*, n° 291 du Circa instans.
[22] *Aloe vulgaris Lamk*, n° 17 du Circa instans.
[23] *Prunus spinosa L.*, n° 2 du Circa instans.
[24] *Geranium columbinum L.* et espèces voisines, n° 323 du Circa instans, herbe muscate.
[25] Espèce de *Santalum*, n° 415 du Circa instans.
[26] Alain, nom vulgaire du romarin, *Rosmarinus officinalis L.*, n° 403 du Circa instans.
[27] *Cupressus sempervivens L.*, n° 113 du Circa instans.

oncia nucis inde (¹), una oncia nucis muscate (²), 3 quarteronis gingiberis albi (³), uno quarterono garioffili (⁴), expedictis hiis omnibus Johanni Chaynu, sulurgiano dicti quondam domini, pro predictis faciendis dicto Mellan, appothecario, 57 s.

Preuve XL

1391, octobre-novembre. — Extraits des comptes de l'hôtel relatifs aux derniers jours du séjour du Comte Rouge à Ripaille et à sa mort.

*(Turin, archives camérales. Compte de l'hôtel de Bonne de Bourbon,
1391-1392.)*

Die veneris sequenti 13 mensis octobris [1391], fuerunt domina major, dominus et domina junior, nostri Sabaudie comites, tota die Rippallie.... Libravit pro pluribus et diversis medicinis emptis apud Gebennas a Johanneto de Clusis et dictatis per magistrum Johannem de Grandeville, phisicum domini ducis Borbonis, ad opus domine junioris et plurium aliorum dominarum et domicellarum hospitii domine, captisque per Petrum de Lompnis, in pluribus particulis simul, pro tanto venditis eidem Johanneta, 6 flor. et dimidium....

Expense per dominum apud Armoy in venacione, die martis nuper lapsi [10 oct. 1391], solutis per Anthonium Rana, 3 s. qui dati fuerunt de mandato domini S. Mauritii Francisco Chivilly, de Thononio, pro expensis suis factis cum duobus equis et uno valleto in domo dicti Francisci duobus diebus et dimidio finitis de presenti, incluso prandio, facto computo per Petrum Dorerii, forrerium hospicii domine; solutis per Ant. Rana 17 sol. de mandato domini Johanni de Molario pro oleo 12 den., ovis 6 den., 14 quarteronis vini, 4 sol., expensis per dominum et ejus gentes apud Chignins, in venacione, die presenti [14 oct. 1391] in prandio.

Die dominice sequenti 15 mensis octobris, fuerunt domina major, dominus et domina junior, nostri Sabaudie comites, tota die Rippallie.... Panateria..., 1980 panes, inclusis 300 panibus portatis cum domino in venacione...; Botollieria..., 15 sestariis vini, inclusis 5 sestariis vini portatis cum domino in venatione...; Coquina... expenduntur ipsa die 14 quarterii vache, inclusis 4 quarteriis portatis cum domino in venacione...; Marescallia... [equi pro] magistro Joh. de Grandeville, 3....

17 octobre. — Tota die Rippallie... 350 panibus portatis cum domino in venacione; ... 3 quarteriis vache portatis cum domino in venacione.

21 octobre. — Fuerunt domina major, dominus, domina junior tota die Rippallie...; 350 panibus portatis cum domino in venacione; 16 panibus datis nautis qui aduxerunt dominum Othonem de Grandissono ad ultra lacum Rippalliam....

22 octobre. — ... 2 quarteriis vache portatis cum domino in venacione....

24 octobre. — ... Tota die Rippallie...; 3 sestariis vini portatis cum domino in venacione...; pro precio 360 grossorum formagiorum et 63 seraceorum ponderancium 48 quintalia et dimidium ad pondus Clusarum, emptorum... a

(¹) Noix de l'Inde, *Cocos nucifera L.*, n° 333 du Circa instans.
(²) Noix muguete, *Myristica fragrans Hott*, n° 334 du Circa instans.
(³) *Zingiber officinale Roxb*, n° 506 du Circa instans.
(⁴) Clou de girofle, *Eugenia caryophyllata Thunberg*, n° 212 du Circa instans.

Roleto Cucilliat, de Six, et aliis personis mandamenti de Samoign..., quolibet quintali 26 sol. 6 den.; ... item 40 duodenis vacherinorum emptorum... a pluribus personis mandamenti de Samoign...; pro locagio 48 bestiarum dictos caseos, seraceos et vachirenos portantes *(sic)* a pluribus locis mandamenti de Samoign usque Rippalliam..., pro qualibet bestia, 6 sol.

27 octobre. — ... Fuerunt domina major, dominus et domina junior tota die Rippallie...; item, 6 libris cere receptis a Petro de Lompnis in tribus candelis cere factis pro domino infirmante....

28 octobre. — ... Tota die Rippallie...; 5o panibus expeditis pro elemosina domini quam fierit facit qualibet die sabbati, et voluit dominus quod 3o panes darentur [plus] quam aliis diebus sabbati precedentibus....

[1391]. — Die mercuri sequenti, prima mensis novembris decessit die presenti, hora completorii, illustris princeps dominus noster Sabaudie comes. Fuerunt domina major, dominus et domina junior, nostri Sabaudie comites, tota die Rippallie.., presentibus Amedeo de Sabaudia, domino nostro, domicellabus Sabaudie et d'Armagnac, dominis de Cossonay, episcopo Maurianne, Otthone de Grandissono, Langini, Amedeo de Chalant, Johanne de Verneto, dominabus S. Pauli et Helinoda de Fernay, Bona de Aquis, Katerina de Quarto (¹).

1391, 2 novembre. — Fuerunt domine et dominus nostri Sabaudie comites tota die Rippallie... presentibus eciam pluribus religiosis, capellanis, clericis et aliis gentibus diversorum locorum, corpus domini nostri quondam visitantibus...; (achats de torches de cire) pro luminari corporis domini nostri.

3 novembre. — Die presenti mane, extractum fuit corpus domini nostri comitis quondam de domo Rippallie pro ipso portando apud Altamcombam intumulandum. Fuerunt domine nostre Sabaudie comitisse dominusque noster comes tota die Rippallie.

4 novembre. — Domine nostre et dominus recesserunt post prandium de Rippallia eundo Nyvidunum.

Preuve XLI

1391, novembre et avril 1392. — Dépenses relatives à l' « intumulation » et à la sépulture du Comte Rouge.

(Turin, archives camérales.)

Die veneris 3 mensis novembris, fuit corpus illustris principis domini nostri domini Amedei, Sabaudie comitis quondam, qui die prima mensis hujus novembris Rippallie, hora completorii (²), dies suos clausit extremos cum dicto per eum testamento etc. In prandio apud Dovenuz, presentibus reverendis in Christo patribus patriarche Jherusalem, episcopo Maurianne, abbatibus Alpium et Filiaci, dominis Langini, de Mons, Bonifacio de Chalant, Johanne de Verneto, Richardo de Langino et pluribus aliis nobilibus associantibus dictum corpus....

(¹) Il est probable qu'il y avait aussi les personnages suivants, dont la présence à Ripaille est constatée le 29 octobre : Jean de Corgeron, Perret Ravoyre, Gilles Druet, messire Pierre, chapelain, le seigneur de Saint-Paul, Amé de Livron, Gui d'Apremont, les médecins Grandville, Homobonus et Annequin, Jean de Chignin, Jean d'Avanchy, Pierre de Lompnes, le bâtard de Savoie, Humbert d'Avully, etc.

(²) Du nom d'un office se célébrant dans la nuit.

Septem quarteriis vache et sex muthonibus apportatis de Rippallia, qui expenduntur die externa sero in Filiaco et dati fuerunt ut plurimum Christi pauperibus...; expensis per illos qui precesserunt corpus domini pro apparatu in Filiaco, ... 10 d. gros. Et est sciendum quod die esterna sero, fuit parata cena in Filiaco pro associantibus corpus domini, sed tamen dicta die non separavit a Rippallia, et data fuit cena Christi pauperibus....

Dicta die veneris tercia mensis novembris sero, fuit dictum corpus domini Gebennis, presentibus quibus supra....

Item, tachiis emptis ad faciendum chassam corporis domini, ... et cordis ad ipsam ligandam, emptis die esterna, mane, ... 6 d. gros.

Datis per Petrum Ducis uni nuncio misso a Gebennis apud Seissellum ad castellanum dicti loci cum litteris domine nostre comitisse clausis, continentibus quod faceret parari naves pro portando corpus domini de Seissello apud Altamcombam per aquam, eidem Petro Ducis, 6 d. gross.

Camera, manu Petremandi Ravaisii, 110 torchiis pro die et instauro, habitis de provisione hospicii domine nostre comitisse, ultra eas que expenduntur die mercurii nuper lapsa sero et jovis sequenti esterna tota die et sero Rippallie, de provisione dicte domine, 12 torchiis oblatis corpori dicti domini nostri comitis per illos de Hermencia, 50 torchiis oblatis corpori dicti domini nostri per cives et burgenses civitatis Gebennensis, 10 torchiis oblatis corpori domini per dominum episcopum Gebennarum, 52 torchiis ponderantibus 161 libras emptis Gebennis pro die et instauro... de quibus inclusis 60 torchiis de predictis que expenduntur illuminando corpus domini a Rippallia usque Gebennas; expenduntur dicto sero vigilando corpus domini in ecclesia sancti Petri 156 torchie et 3 libre candelarum cere, date per Guill. de Foresta et Michaletum de Croso die jovis esterna mane Rippallie pro oblacionibus et helemosinis in missis et officio celebratis ibidem, eisdem Guillelmo et Michaleto, 9 fl.; datis per Petrum Ducis manu domini Petri, capellani domini, 18 presbyteris qui die mercurii sero et esterna sero legerunt psalterium ante corpus dicti domini nostri in domo Rippallie, cuilibet eorum 15 den. gross., eidem Petro Ducis 22 s. 6 d. gr.; datis per dictum Petrum Ducis, manu Michaelis et Taboreti, valletorum camere domine junioris, Christi pauperibus repertis per iter a Rippallia usque Gebennas, eidem P. Ducis 3 s. 6 d. gros; datis die presenti, mane in ecclesia de Dovenu, ubi plures presbiteri in numero 16 convenerunt ibidem et dixerunt missas et celebraverunt officium mortuorum, cuilibet dictorum presbyterorum 3 d. gross..., 4 s. gross; decem curatis qui venerunt cum crucibus cure sue et parrochianis suis oviam corpori domini per iter a Rippallia usque Gebennas et sociaverunt corpus domini longo tempore, cuilibet dictorum curatorum 12 d. gross, ... 10 s. gross; ... duobus canonicis abbatie Filiaci, qui cum capis et cruce dicte abbacie sociaverunt corpus dicti domini nostri a loco de Dovenu apud Gebennas, cuilibet ipsorum 10 d. gross; ... Johannodo de Versoya, charrotono et cuidam socio suo, pro locagio suorum duorum charretorum super quibus portaverunt panem et torchias a Gebennis Fringiacum..., 16 d. gross; 53 presbyteris, 7 clericis et matriculario ecclesie Gebennensi qui dixerunt sero presenti psalterium ante corpus domini in ecclesia S. Petri Gebennensis, cuilibet presbytero 4 d. gross, cuilibet clerico 3 d. gross et matriculario pro eo quod fecit sonare campanas, 2 fl. et 2 d. gr..., 21 fl. 7 d. g.; ex ordinacione consilii dicte domine nostre conventui et capitulo ecclesie S. Petri Gebennensis pro eo quod venerunt oviam corpori domini cum cruce et processione extra civitatem..., 8 fl.; ... ordini minorum, dicta causa... 4 fl. p. p.; ordini predicatorum, dicta causa... 4 fl. p. p.; Johanni, trompete domini, misso de Gebennis apud Chamberiacum ad Martinum de Calcibus cum litteris domine nostre pro faciendo apportari 50 torchias de Chamberiaco apud

Altamcombam, 2 fl. p. p.; ... hospitali Gebennarum, pro helemosina, ...
12 d. gr.; reclusie Gebennarum eadem causa..., 12 d. gross; ... hospitali
maladerie Pontis Areris Gebennarum..., 12 d. gross.

Die sabbati sequenti 4 mensis novembris, fuit corpus domini nostri in
prandio in Frangiaco...; feno et avena pro dictis equis libratis de feno et
avena dicti Johannodi de Nanto, hospitis dicti loci..., 5 s. 11 d. gros.;
2 magnis tripedibus seu asthochetz emptis per Johannem de Vallata ad
ponendum corpus domini in ecclesia dicti loci..., 6 s. 1 d. gross.

Dicta die sabbati sequenti 4 mensis novembris sero, fuit corpus domini
in Seissello.

Die dominica sequenti 5 mensis novembris, fuit corpus prefati domini
nostri comitis redditum in abbatia Altecombe, ecclesiastice sepulture presen-
tibus reverendis in Christo patribus dominis episcopis Gebennensi et Mau-
rianne, abbatibus S. Surpicii, Altecombe, Tamedi, dominis Camere, de
Aquis, Sancti Cassini, Miolani, Langini, Bonifacio de Chalant, de Grolea,
Choutagnie, preceptore Sancti Anthonii Chamberiaci, prioribus S. Innocentii,
Clarifontis, de Chindriou, Bellicii, dominis Anthonio de Chignino, magistro
hospicii domini et Jacobo Marescalli, Johanne de Claromonte, Gaspardo de
Montemajori et Jacobo de Villeta, Girardo Destrers, cancellario Sabaudie,
Petro de Muris, Guichardo Marchiandi et Johanne Servagii, Anthonio de
Monteolo, Johanne, bastardo de Camera, Petro de Verdone, Burnone de
Chignino, Richardo de Langino, Guillelmo de Thoyria, Aymone de Com-
pesio et Johanne de Serravalle, magistro hospicii, Amedeo de Orliaco,
Anthonio de Claromonte, domino Bastite, Ludovico Desters, priore Megeve,
Perreto Ravoyre, Glaudio de Montemajori, Anthonio de Crachirello et plu-
ribus aliis religiosis militibus et notabilibus, ultra conventum Altecombe....

Pro tinello et consilio domini redeuntibus Rippalliam...: 36 hominibus
tam de Aquiano quam Thononio qui apportaverunt corpus domini apud
Altamcombam pro ipsorum expensis fiendis in eorum regressu apud Thono-
nium, ... 13 s. 4 d. gros.; 28 torchiis.., que torchie, inclusis 4 portatis
apud Chanas, die presenti pro consilio et tinello domini redeuntibus Rippal-
liam, expenduntur tam die presenti illuminando corpus domini de Seissello
apud Altamcombam quam in ecclesia Altecombe, tradendo corpus domini
ecclesiastice sepulture, quam eciam sero precedenti per plures consiliarios,
milites et scutiferos domini, qui corpus domini expectabant in Altacomba,
quam eciam per quosdam officiarios domini qui precesserunt in Altacomba
pro apparatu faciendo.

... Domino Petro Macon, domino Rolando et domino Girardo, capellanis
de Thononio, qui sociaverunt corpus domini de Rippallia apud Altamcombam,
cuilibet ipsorum 18 d. gros.; ... Aniquino de Prusol, valleto camere domi-
celle de Sabaudia, filio dicti Prelet, Bergomeno, valleto coquine et magistro
bombardarum domini, pro suis expensis fiendis de Seissello apud Rippal-
liam... 12 d. gross. (Compte de l'hôtel des comtes de Savoie 74, fol. 149.)

. .

Die martis secunda aprilis anno domini 1392, fuit facta sepultura
recolende memorie illustris principis domini nostri domini Amedei, Sabaudie
comitis quondam in Altacomba, presentibus reverendis in Christo patribus
dominis patriarcha Jherusalem, archiepiscopis Lugdunense et Tarentha-
siense, episcopis Gebennarum, Maurianne, de Peone (sic), de Domas, abba-
tibus Altecombe, de Alpibus, Habundancie, de Six, Sancti Mauricii,
Seysirier, Filiaci, S. Heugendi, S. Sulpitii, Assagnie, Thamadei, Bomontis,
Moteronis, Altecreste, S. Remgniberti, lacus Jurie, de Marsons, prioribus
conventualibus S. Martini, Paterniaci, Romanimonasterii, Contamine, Bellicii,
Nantuaci, S. Johannis Gebennensis et Rumilliaci, preceptoribus S. Anthonii

de Renverso, de Chamberiaco; item et pluribus aliis prioribus, canonicis, regulatoribus et secularibus, cartusiensibus monachis, fratribus minoribus, predicatoribus, augustinis, carmellinis, S. Anthonii et S. Johannis Jherusalem capellanis et aliis religiosis...; baronibus et militibus dominis principe Achaye, de Villars, Otthone de Villariis, domino de Bellimonte, Camere, et Intermontium, de Aquis, Turris, de Grolée, Neyriaci, Chivronis, Menthonis, Miolani, de Fromentes, Altivillarii, Castellionis in Choutaignia, Petro de Voseriaco, Stephano de Balma, Joh. Marescalli, Burnone de Chignino, Georgio de Ravoyria, Joh. de Grangiaco, Amedeo de Montedragone, Joh. de Claromonte, Joh. de Verneto, Amedeo de Chalant, Jacobo de Villeta, Johannardo Provane, Francisco Candie, Anth. de Chignino, Philippo Symion, Philippo de Colley et pluribus aliis militibus et nobilibus extraneis qui propter maximam multitudinem gentium numerari seu scribi [non] potuissent. *(Ibidem,* fol. 156.)

... De quibus cindalibus facta fuerunt manu Petri (Crissonis ovragia infrascripta neccessaria in offerte dicte sepulture prout infra [avril 1392]:

Primo unus conforonus cindalis persici cum ymagine beate Marie Virginis tenentis infantem.

Item, cohopertura unius magni equi cindalis persici, quem equum equitabat unus homo induttus nigro offerendus.

Item, 2 tunice pro 2 hominibus, 2 cohoperture 2 magnorum equorum quos dicti duo homines equibabant et una banderia armorum S. Georgii.

Item, similes tunice, coherpeture 2 equorum et banderia armorum S. Mauritii.

Item, cohoperture 5 magnorum equorum, 4 tunice ordine armorum domini, oblate ut supra una, cum duabus banderiis codure armorum domini.

Item, 4 cohoperture 4 magnorum equorum, 4 tunice, 2 banderie bature armorum domini.

Item, cohopertura unius magni equi, tunice unius hominis et unus pennonus codure armorum domini.

Item, cohoperture 5 magnorum equorum et 5 tunice viridis, 2 banderie colarium domini et duo estandardi tam nodorum quam falconis.

Item, 4 cohoperture 4 magnorum equorum, 4 tunice et 4 banderie cindalis nigri, oblate ut supra.

Item, facti fuerunt per dictum Petrum Crissonis 2 flavelli seu timbro de armis domini.

Item, unus alius timbro de dyvisa falconis domini.

Item, goterie facte de cindali nigro circumcirca tabernaculum, affixe ad planum pannis aureis existentibus circumcirca tabernaculum predictum...

Summa totius sepulture 328 lib. 3 s. 10 d. ob. et quart ob. *(Ibidem,* fol. 161.)

. .

Item, baillia contans du comandament mons. de Cossonay à frere Guillaume Francho, confesseur de Monseigneur, et son compagnon, qui hont acompagnié le corps de Mons. et puis sunt retorné à Nyons par devers mes dames par leurs despeins faire de Nyons jusques à Chambery et par don fait ou compagnion dudit confesseur por ce qu'il a touzjours vellié le corps de Mons. le 9 jour de novembre l'an dessus [1391], 5 fl. p. p. (Compte du trésorier général de Savoie 38, fol. 153.)

———

Preuve XLII

1391, novembre et décembre. — Liste des personnages qui fréquentèrent la Cour de Savoie après la mort du Comte Rouge.

(Turin, archives camérales. Compte de l'hôtel des princesses de Savoie nº 36.)

1er, 2 et 3 novembre. — Bonne de Bourbon, Bonne de Berry et Amédée VIII sont à Ripaille.

4 novembre. — Die sabbati sequenti 4 mensis novembris, fuerunt domine nostre Sabaudie comitisse in prandio apud Rippalliam, sero vero et eciam die dominica 5 nov. in prandio apud Nernier in castro dicti loci..., presentibus apud Nernier dominis comite Gebennarum, de Cossonay, Otthone de Grandissono, Turris, Francisco de Menthone, Petro de Arenthone, Petro de subtus Turrim, domicellabus Sabaudie et d'Armagniac, dominabus S. Pauli, Elynoda de Fernay, et pluribus aliis nobilibus et personis diversorum locorum extraneis. (Suit l'énumération des gens de service et des moines restés à Ripaille, celle des 22 hommes chargés de faire la garde en ce lieu, notamment la nuit précédente.)

5 novembre, soir. — Bonne de Bourbon, Bonne de Berry et Amédée VIII, Mesdemoiselles de Savoie et d'Armagnac s'installent au château de Nyon et y resteront jusqu'au 1er décembre.

8 novembre. — Camera, manu Petri de Lompnis... qui dati fuerunt manu Petri de Lompnis pro navigagio utensilium et garnimentorum ac rerum officii dicte camere in Rippallia penes dictum Petrum existentem, necnon aquarum rosearum, amolarum vitrearum, archarum coffeorum in quibus torchie tenentur et reponuntur, lecti et robarum dicti Petri et ejus uxoris a Rippaillia apud Gebennas directarum pro ipsis apud Chamberiacum portandis...

9 novembre. Nyon. — Otton de Grandson, resté avec la Cour depuis le 21 octobre, s'en va après le dîner.

10 novembre, Nyon. — Personnages présents : Evêque de Maurienne, Cossonay, Saint-Maurice, Jean de Conflans, Boniface de Challant, Johannard Provana, Pierre de Chevron, maîtres Luquin Pascal et Homobonus.

13 novembre, Nyon. — Arrivée du prince d'Achaïe, qui va rester plusieurs semaines avec la Cour.

14 novembre, Nyon. — Arrivée de Thibaud de Arlier, chevalier, ambassadeur du duc de Bourgogne.

17 novembre, Nyon. — Arrivée d'Humbert de Savoie, sire d'Arvillars, et de son frère, le sire des Molettes, des seigneurs de Miolans, d'Urtières, d'Urbain de la Chambre et de Pierre de Bueil. Les anciens conseillers de Bonne de Bourbon l'entourent, notamment l'évêque de Maurienne, le prince d'Achaïe, Cossonay, Girard Destrers, Saint-Maurice, le doyen de Ceysérieu, etc.

1er décembre. — Bonne de Bourbon et toute la Cour quittent Nyon. Arrivée et coucher à Genève.

2 décembre. — Coucher à Sallenôves. Arrivée de Gaspard de Montmayeur et de Jacques de Villette.

3 décembre. — Coucher à Rumilly.

4 au 8 décembre. — Bonne de Bourbon et Bonne de Berry restent à Rumilly avec le prince d'Achaïe, l'évêque de Maurienne, Montjovet, Saint-Maurice, Amédée de Challant, P. Ravoire, Jean de Conflans, Gaspard de Montmayeur, Pierre de Vosérier et Philippe Siméon, tous chevaliers, tandis

qu'Amédée VIII et sa sœur Bonne partent pour Chambéry, où ils résideront sans leur mère jusqu'au 9 décembre au matin, sous la garde de Jean de Clermont, Antoine de Chignin, Jacques de Villette et Jean de Serraval, chevaliers.

8 décembre. — Otton de Grandson rejoint à Aix Bonne de Bourbon, le prince d'Achaïe et l'évêque de Maurienne, puis disparaît.

9 décembre, Chambéry. — Bonne de Bourbon et Bonne de Berry arrivent à Chambéry; Amédée VIII s'installe dans leur hôtel. Présence du prince d'Achaïe, du comte de Genève, du sire de Beaujeu, de l'évêque de Maurienne, d'Yblet de Challant, seigneur de Montjovet, de Saint-Maurice, de Jean de Conflans, chancelier de Savoie, d'Amédée de Challant, de Perret Ravoire, de Gaspard de Montmayeur, de Jean de Clermont, d'Antoine de Chignin, de Jacques de Villette, de Pierre de Vosérier, d'Amédée d'Orlyé, de Philippe Siméon, du sire d'Hauteville, de Pierre d'Arenthon, tous bannerets ou chevaliers; d'Urbain de La Chambre, de Peyret *de Grimaudis*, de Louis de Bissat èt du bâtard de Savoie. Parmi les dames figurent Mesdemoiselles de Savoie et d'Armagnac, la princesse d'Achaïe, « Mehencia de Ceva », Mesdames de Saint-Paul et de Saint-Maurice, Colette *de Amesino,* Marguerite de Mouxy, Elinode de Ferney et Catherine de Quart.

8 au 22 décembre. — Qui dati fuerunt de mandato domini S. Mauricii Margarite de Spata, hospitisse Chamberiaci pro expensis domini parvi Marescalli, de Borbonio, factis in ejus domo cum 4 equis et totidem personis 15 diebus finitis die 22 mensis decembris super lapsis.

Preuve XLIII

1391-1441. — Dépenses relatives aux animaux parqués par la Cour, à Ripaille et à Thonon.

(Turin, archives camérales.)

1391. — Libravit Joh. Buyat, ortolano et custodi orti domine Rippaillie, pro pastu columborum existentium in columberio domine Rippaillie..., dimidium modium frumenti. (Compte de la châtellenie de Thonon, 1390-1391.)

1399, 17 avril. — Livré à Mermet Marchand pour fere ses despeins d'aller de Morge à Chambery mener l'ourse de Monseigneur, 8 s. de monnaie. (Compte du trésorier général 44, fol. 264.)

1411. — Libravit ad expensas magni cervi domini, qui stetit in fossali castri Thononii... a die festi Nativitatis B. Johannis Baptiste usque ad 2 menses cum dimidio..., 17 cupas 1 bichet avene. (Suivent d'autres dépenses pour deux autres cerfs, aussi parqués dans les fossés du château. Compte de la châtellenie de Thonon, 1411-1412.)

1411. — Libravit ad expensas unius parvi cervi, de mandato domine nutriti cum pane et lacte, a die festi B. Joh. Baptiste proxime futura, qua die domina recessit a Thononio... usque ad festum Nativitatis... *(Ibidem.)*

1413. — Pro factura cujusdam cabane facte de mandato dictorum domini et domine in prato Ripallie, scelicet prope domum religiosorum, videlicet pro cervis...; libravit duobus carpentatoribus vacantibus faciendo et ponendo mingeriam et ratellerium in dicta cabana pro dictis cervis. (Compte du trésorier général 60, fol. 255.)

1415. — Item, a lyvrey por feyre meneyr la vachy de ma dicte dame [de Bourgogne] en Vallon le 24 jour d'oust. (Compte de la châtellenie de Thonon, 1415-1416.)

1415. — Livré à Guillaume Gallet, bottollier de Madame de Chalon, pour don à lui fait par Monseigneur, pour ce qu'il amena une biche à Mons. de part ma dicte dame de Challon, 2 fl. p. p. (Compte du trésorier général 61, fol. 569.)

1415. — Item, a lyvrey à Pierre Vernaz, dou Liauz, por ameneyr une cherraz de perches por les pollies de Madame, 12 d. (Compte de la châtellenie de Thonon, 1415-1416.)

1415. — Item, a lyvrey ledit lietenant por les despens de ly et de tres autres homes et de lour cheval que vacaront per tres jours tant en aler que en retorney deis Thonon jusques en Foucignier et deys Foucignier jusque à Thonon por querir on cel qui estoyt [pris en Foucignier en on crot, por le ameney en Ripallie dou comandement de mondit seigneur, 3 fl.; item, a lyvrey por les despens de 4 homes et de 4 chival que amenarent ledit cel sus una lugy doudit lue de Foucignie jusques à Rippally et il vacaront per 3 jours, tant en aleir que en retorney, 30 gr.; item, a lyvrey à 4 homes que furent dys Thonon à Lausanne pour ameneir en une naz lo meytrez lovateir, por prendre les lous que mengerunt le cel en Rippally, 8 gros; item, a mais lyvrey por les despens doudit lovatez et de on autrez que estey avoyque luy por 15 jours que il vacaron por prendre le louz que mangeront ledit cel, 30 gros. (Ibidem.)

1416. mars. — Livré à Pierre Buffart, varlet du venneur de Mons. pour faire ses despens d'Esviens à Vouvrie en alant querre ung boc estaing pour amener à Rippaillie le 18 jour dudit mois. (Compte du trésorier général 61, fol. 573 v.)

1416. — Libravit quadam die de mense januarii [1416] quibusdam navatoriis qui duxerunt a Morgia apud Rippalliam super lacum videlicet los dens, 16 s.; ... tam pro emptione quam charreagio unius berrotane feni pro expensis dictorum dens, empte et charreate a monte Armone usque Rippaliam, 16 s. (Compte de la châtellenie de Thonon, 1416-1417.)

1417. — Libravit ad expensas cervorum existencium in nemore Rippallie, scelicet a die 15 mensis nov. a. d. 1416 usque ad diem festi Pache inclusive que fuit 11 mensis aprilis 1417, scelicet pro qualibet die unum quartum avene, 37 cupas avene ad mensuram Thononii. (Compte de la châtellenie de Thonon, 1416-1417.)

1417. — Libravit magis ad expensas 6 dencium existencium in domo Rippallie a die 8 mensis dec. a. d. 1416 qua die fuerunt aducti ibidem usque ad diem 7 mensis julii a. d. 1417 inclusive, pro qualibet die 1 quartum avene, videlicet 53 cupas avene. (Compte de la châtellenie de Thonon, 1416-1417.)

1417. — Item, a livré pour la cel acheté à pluseurs fois pour nurir les bichatz de Madame quant Madame estoit à Thonon, 6 gros. (Compte de J. Liobard, 1417-1421.)

1418. — Livrey à Guiffrey de S. Genix le 10e jour de fevrier l'an que dessus, lesqueulx ma dame ly ha donné, car il ly ha aporté et presenté de part le seigneur du Bochage ung emirillion, 6 fl. p. p. (Ibidem.)

1418. — Haz livrey por l'achet d'one gierle achitée por dona boyres eus dens que sun in Rippally, 16 d. (Compte de la châtellenie de Thonon, 1418-1419.)

1418. — Item, a lyvrey por l'achet de dues aunes et on quart de drap por la robaz de celuys quez gardes les fées et le grand mouton, incluz la façon, 12 s. (Ibidem.)

1419, avril. — Item, haz lyvré en plesour voy à Udry Galey et à Jehan Groz et à Pierez de Lictes por clores par suz les mur de Rippally, per cause que le louz il entroimt, incluz lour despens, 10 florins. (Compte de la châtellenie de Thonon, 1422-1423.)

1420. — Libravit die 19 mensis sept. dicto Sallanchy, qui apportavit domine nostre unum papaguey, dono eidem per dominum facto, relacione Petri Andreveti, 3 fl. (Compte du trésorier général 66, fol. 527 v.)

1420. — Libravit die 25 aprilis anno quo supra, pro empcione cujusdam sotularis pro pastore qui custodit mutones domine nostre; libravit magis die 25 mensis novembris, pro precio 1 capucii et quarumdem caligarum pro dicto pastore, 6 s.; libravit 2 hominibus vacantibus tam in trenchiando virgas pro faciendo sepes et rechias mutonum predictorum quam pro predictis fieri faciendis, ... 8 s.; libravit pro empcione unius sere cum clavi posita in porta Terry nemoris Rippallie, 3 s.; libravit 2 hominibus vacantibus per 2 dies ad trenchiandum virgas et perchias pro factura coperture dencium existentium in dicto nemore Rippallie..., 8 s.; libravit 2 aliis hominibus vacantibus ibidem ad implicandum virgas et perticas predictas faciendo dictam coperturam et ipsam coperiendo de palliis, 4 s.; libravit magis pro precio 20 gerbarum pallee siliginis implicatarum in dicta copertura, precio qualibet 3 den...., 5 s....; libravit 2 hominibus qui fecerunt·rechiam et luz retray parvorum agnellorum..., 3 s.; libravit diebus 5 et 6 mensis februarii a. d. 1420, de mandato domine nostre predicte, 4 carpentatoribus vacantibus per dictos 2 dies ad faciendum migerias et ratellerios necessarios in stabullo equorum prelibate domine nostre..., 16 s.; libravit pro expensis illorum qui duxerunt quemdam parvum cervum apud Rippaillliam, qui fuit captum in nemore de Exerto, 2 s.; ... libravit pro empcione 2 saliniorum datorum in pluribus vicibus dictis ovibus et mutoni, 2 s.; ... libravit ad expensas 25 tam cervorum quam bichiarum existentium in nemore domini Rippallie, salvo pluri, et 9 dentium ac 10 ovium cum grosso mutone existentium in Rippaillia, factis in a. d. 1420..., 14 mod. avene. (Compte de la châtellenie de Thonon, 1420-1421.)

1429. — Libravit Joh. Vions, custodi cervorum et columberii nemorum domini Rippaillie. (Compte de la châtellenie de Thonon.)

1432. — De exitu pasqueragii nemoris domini de Rippallia, nichil computat hic, quia cervi existentes in pratis dicti loci Rippallie herbas dictorum pratorum comedant. (Compte de la châtellenie de Thonon, 1432-1433.)

1433. — Lud. Ranerii, pro suis expensis et salario certorum dierum quibus vacavit in Rippaillia venando lupos, 2 fl. p. p. (Compte de la châtellenie de Thonon, 1433-1434.)

1434. — Libravit die 9 dicti mensis [decembris] ad expensas Michaudi Pacot et ejus sociorum, dum vacaverunt ad coperiendum rastellerios animalium dicti nemoris; item, libravit die 13 dicti mensis ad expensas 9 hominum pro 1 die qua steterunt et vacaverunt in clausura facta supra muros dicti nemoris de spinis, ne lupi intrarent, et hoc tam in pane quam caseo, 3 s.; ... libravit pro salario certorum hominum qui vigillaverunt circumcirca nemus Rippaillie ne lupi intrarent ad devorandum animalia gregis dicti loci, capiente quolibet ipsorum hominum pro qualibet nocte 6 d. monete, et hoc a die 27 dec. usque ad diem 22 januarii proxime preteriti inclusive, 4 fl. 4 d. gr.; item, libravit magis idem Jacobus Vulliquini, Jaquemoto Breardi et Henrico Morelli, pro 6 jornatis quibus vacaverunt ad eundem quesitum et indagandum Ludovicum Ranerii, lovaterium et alios lovaterios ejus socios pro capiendo lupos vastantes gregem Rippaillie, 9 d. gr.; item, libravit die ultima mensis januarii proxime lapsi anno presenti 1435 ad expensas factas

26

in domo Aymonis Veteris, burgensis Thononii, per dictum Lud. Ranerii, lovaterium, necnon per Parisium Dorjon, Michaudum Rossier et Joh. Ruceti, loveterios, ipsius Ludovici socios, et hoc a dicta die ultima mensis usque ad diem 26 precedentis mensis decembris, quo tempore dicti lovaterii vacaverunt ad insidiandum dictis lupis et ad ipsos venandum, 8 fl. 6 d. gr. et 6 d.; item, libravit... pro 4 libris mellis traditis dictis lovateriis ad faciendum confectiones ad inficiendum lupos et eciam pro sagimine necessario in dicta confectione, 4 d. gr.; item, libravit famullo Guilliermi de Flecheria, pro eo quod reperit 1 lupum mortuum infectum ex causa predicta, 1 d. gr.; item, libravit pro una ferrata bovis, de qua fuit facta echia ad trahendum lupos in mollotis dicte infectionis, 8 d.; item, libravit die qua supra dicto Chivryer, carpentatori et ejus socio, pro expensis per ipsos factis in faciendo tonberrellum supra crotum factum prope nemus Rippaillie ad capiendum dictos lupos, et eciam incluso ipsorum labore, 16 d. gr.; item, libravit Petro Rivil, fabro, pro 2 bornellis et 2 turillionis ferri implicatis in dicto tomberello, 3 g. 6 d.; item, pro pena et labore certorum hominum qui vacaverunt ad vigillandum circumcirca nemus Rippaillie a tempore quo alii suprascripti vigillaverunt citra, capiente qualibet persona pro qualibet nocte 6 d. monete..., 29 d. gr.; libravit... pro factura 1 magni crotti confecti prope Rippailliam ad capiendum lupos, ... 3 fl. p. p. (Compte de la châtellenie de Thonon, 1434-1435. Suit une requête du 2 juin 1450, d'après laquelle Jaquemet Vulliquin, lieutenant de la châtellenie de Thonon, serait mort « in fugando lupos ».)

1434. — Item, mais a livré ledit Philibert tant pour la feremende, par la littiere où l'on apporta ledit boc estaing, par le bois comme par le charpentier, 3 fl. (Compte du trésorier général 79, fol. 181 v.)

1436. — Libravit die 11 mensis februarii Anthonio Brula, quos dominus noster eidem donavit pro uno sansoneto sibi per eundem A. tradito seu domine nostre principisse, 5 fl. p. p. (Compte du trésorier général 81, fol. 522.)

1437. — Recepit a Lud. Ranerii, Parisio Dorjon, Michaudo Bosselli et Johannodo Rosseti, inculpatis cepisse onus venandi luppos in nemore Rippaillie, sumptibus domini et non adimplevisse, 3 fl. p. p. (Compte de la châtellenie de Thonon, 1437-1438.)

1440. — Libravit Amedeo Feaz, de Fisterna, olim porterio sanctissimi domini nostri pape, genitoris domini, dum in Rippaillia residebat, et nunc foresterio et custodi foreste domini Rippaillie et ferarum ibidem existentium, per dominum consideracione serviciorum suorum in dicta porteria fideliter impensorum et in dicta foresta impendendorum noviter constituto quamdiu vita patietur humana, sub condicionibus pariter et oneribus per ultimum foresterium ejusdem foreste percipi et supportari consuetis, et ulterius sub pensione 1 modii frumenti ad mensuram Thononii et 10 flor. auri p. p., et ulterius pro una veste librate servitorum domini, per scutifferos scutifferie domini eidem Amedeo annis singulis expedienda et tradenda, ita et taliter, quod dictus Amedeus per se seu alium ejus nomine onus habeat expensis suis conducendi aquam ex qua dicte fere infra dictam forestam existentes adaquari, et prata infra clausuras dicte foreste consistencia rigari consueverunt, et bealerias ad hoc necessarias reparare et reparatas tenere sic quod sine impedimento aliquo aqua predicta suis solitis cursibus ut convenit gaudere possit. Item, similiter habeat onus idem Amedeus expensis suis anno quolibet, yeme durante, ministrandi predictis feris, moderate tamen, de feno pratorum... et ulterius de aquagio eisdem feris taliter providere quod, ipsius deffectu vel culpa, ipse fere quo ad premissa nullam jacturam pacientur, ut per litteram domini dicte pensionis... datam Thononii die 9 martii a. d. 1440. (Compte de la châtellenie de Thonon, 1440-1441.)

1441. — Libravit Symoneto... pro deducendo et conduci faciendo 3 dentes vivos de dentis existentibus in parco Rippaillie pro ipsis adducendis apud Chamberiacum, in et pro adventu ducis Borbonii, facto de mense septembris..., 9 fl. p. p. *(Ibidem.)*

Preuve XLIV

1392, juillet. — Naissance de Jeanne de Savoie.

(Turin, archives camérales. Compte de l'hôtel des princesses de Savoie 36.)

26 juillet, Chambéry. — Bonne de Bourbon, Bonne de Berry, Amédée VIII, Bonne de Savoie et mademoiselle d'Armagnac sont dans le château de cette ville. « Die presenti hora medie noctis, nata fuit domicella Johanna de Sabaudia ».

28 juillet, Chambéry. — Personnages présents à la Cour : Yblet de Challant, seigneur de Montjovet, Aymar de Clermont, *de Bochagio,* les sires de Grolée et de Neyriou, Guill. de Thoyré, Boniface de Challant, Louis de Viry, le sire des Molettes, Ant. de Chignin, Jean de Conflans, Jacques Champion, la princesse d'Achaïe, Bonne d'Aix, Colette *de Ameysino,* les dames de Miolans, de Saint-Paul, d'Arvillars, de Saint-Maurice et de Meillonas. « Die presenti fuerunt facte nucie in castro Camberiaci de Aymaro de Grolea et de Caterina de Quarto ».

30 juillet, Chambéry. — Baptême de Jeanne de Savoie dans la grande salle du château, en présence de mesdemoiselles de Savoie et d'Armagnac, de l'évêque *de Pertot* (?), des abbés de Hautecombe et de Tamié, d'Yblet de Challant, seigneur de Montjovet, des seigneurs de Neyriou, de Grolée, des Molettes, de Boniface de Challant, de Georges *de Ravoyria,* de Bornon de Chignin, d'Antoine de Chignin, de Lancelot Borgeys, des médecins Homobonus et Luquin Pascal et de l'apothicaire Pierre de Lompnes. Assistent aussi à la cérémonie la princesse d'Achaïe, Bonne d'Aix, Colette *de Ameysino,* Aymar de Varax, les dames de Montagny, d'Arvillars et de Saint-Maurice, soixante autres dames, demoiselles ou bourgeoises de Chambery « ac pluribus aliis presbyteris, prioribus, nobilibus, burgensibus, agricolis et personis diversorum locorum ».

Preuve XLV

1392, 10 août. — Lettre du duc de Berry au prince d'Achaïe au sujet de l'enquête sur la mort du Comte Rouge.

(Turin, archives de Cour. Processi criminali, 2ᵐᵉ mazzo da ordinare. Original sur parchemin.)

Jehan, filz de Roy de France, duc de Berry et d'Auvergne, conte de Poitou et d'Auvergne, à nostre tres chier et amé cousin le prince de La Morée, salut. Nous avons veu et fait lire par devant nous certain promesses jurées et sermentées tant par vous comme par certains autres nobles gentilz hommes de poursuir et punir les coulpables de la mort de feu nostre tres chier et amé filz le conte de Savoye, que Dieux absoille; de quoy faire et le mener à fin avez fait vostre devoir et nous en tenons à bien content de vous.

Pourquoy nous vous prions et requerons, ainsi comme à celui à qui le fait de nostre tres chier et amé filz le conte de Savoye, apres ses deux meres, touche et appartient plus que, en ensivant ce que loyalment et bien avez commencié et mis en voye, dites, faites dire, escripvez et mandez à ceulx des marches dont par le serement dessus dit estes enchargiés et aussi à toutes les autres marches de la conté de Savoie, car plus appartient à vous que à nul autre tant par armes, lignage et grant qui premier estes et le greigneur dudit serement, comment les dictes gens aient et mettent bonne et briefve diligence à poursuir et mener à bon effet la matiere dessus dicte. Et sur ce, nous vous avons ordené et ordonnons commissaire, ensemble plusieurs autres tant de noz gens comme de la conté de Savoie, ad ce que la dicte besongne prengne execucion et bon effet. Et nous escrivons à belle cousine de Savoye, comme par ses lettres povez veoir, que vous et autres elle ordonne commissaires pour ce fait, car il nous semble que s'il est bien poursuy, qu'il prendra bonne conclusion, car desja nous tenons en noz prisons le phisicien empoissoner qui doit estre principal de la besongne. Donné à Avigno, le 10e jour d'aoust l'an de grace 1392. Par Monseigneur le duc, Vous present, *Signé :* G. de Dampmart.

Preuve XLVI

1392, août et septembre. — Procédure instruite à la Cour de Savoie au sujet de la mort du Comte Rouge.

(Turin, archives camérales. Cahier de 56 feuillets sur un papier dont le filigrane représente la lettre S surmontée d'une croix. Écriture de la fin du XIVe siècle. Les rubriques françaises ont été ajoutées pour la facilité des recherches.)

MANDEMENT DE BONNE DE BOURBON.

Bona de Borbonio, comitissa Sabaudie, administratrix etc. ac tutrix illustris filii nostri carissimi Amedei, comitis Sabaudie, illustri et magniffico nepoti nostro carissimo domino Amedeo de Sabaudia, principi Achaye, etc. salutem et sincere dilectionis augmentum. Cum ad aures nostras nuper pervenerit quod a quampluribus personis, tam de comitatu predicto quam aliis, publice reputatur et asseritur illustrem et magnifficum genitum nostrum felicis memorie comitem Sabaudie propter venenosa sibi ministrata diem suum clausisse extremum, quod si sic esset, heu prodolor, tam nefandissimum crimen non deberet impunitum aliqualiter remanere; et quia, excepto filio nostro comite moderno, adhuc in pupillari etate constituto, non est alius de dicti geniti nostri felicis memorie comitis Sabaudie genere et armis ad quem persequucio et debita punicio tam nefandissimi criminis pocius quam ad vos debeat pervenire, ea propter, nepos carissime, nos..., quantum possumus expressius, vobis committimus et mandamus quatinus de prefato asserto tam nefandissimo crimine vos diligenter et fideliter informetis..., consiliariorum nostrorum per vos eligendorum participato consilio... Datam Chamberiaci, die prima septembris anno domini 1392. Per dominam, presentibus dominis Girardo Destrers, Johanne de Conflens, cancellario Sabaudie, Anthonio de Chignino et Jeronimo de Balardis. Reddite litteras portitori. Mermetus Rougeti.

MANDEMENT DU PRINCE D'ACHAÏE.

Amedeus de Sabaudia, princeps Achaye, etc., comissariusque in hac parte ab illustri domina nostra domina Bona de Borbonio, comitissa Sabau-

die..., deputatus cum illa clausulla quod prout et quibus nobis videbitur subdelegare valeamus, dilectis Guigoni Marchiandi et Humberto Fabri, secretariis nostris necnon Hugoni Baro, procuratori Sabaudie, salutem. Cum rumor populi publice insonnerit illustrem et magnifficum dominum dominum nostrum felicis nemorie dominum Amedeum, comitem Sabaudie novissime deffunctum, propter venena seu mala medicamenta ibidem ministrata per magistrum Johannem de Grandivilla, phisicum, diem suum clausisse extremum, eidem magistro Johanni assistentibus favorem, auxilium et consilium prestantibus nonnullis complicibus suis, super quibus volumus veritatem inquiri et, ipsa reperta, debitam justitiam ministrare, ea propter... vobis mandamus... quatinus... vos personaliter transferatis et de et super premissis... inquiratis, procedatis et testes examinetis et informaciones recipiatis modis omnibus quibus melius poteritis cum effectu, ipsas que in scriptis redigatis et nobis clausas et sigillatas apportetis... Datum Chamberiaci, die prima mense septembris anno domini 1392, per dominum principem, presentibus dominis Girardo Destrers, Stephano de Balma, Remigio Canalis, Francisco de Supra Varey, Vieto de Ailliodio et Mourito de Ripalta. Humbertus Fabri.

Réquisitoire dressé contre Jean de Grandville.

Anno domini 1392, die 1 mensis septembris, cum continuacione dierum sequencium non feriatarum, sequens est inquisicio summaria et inquisicionis processus qui fit et fieri proponitur summarie apud Chamberiacum et in locis aliis Sabaudie comitatus, ex officio curie illustris principis domini Amedei, comitis Sabaudie, fama publica refferente facti que notorii et flagrantis criminis evidencia demonstrante, per me Humbertum Fabri, secretarium... domini Amedei de Sabaudia, principis Achaye... una cum Guigone Marchiandi... necnon Hugone Baronis, procuratore Sabaudie..., ad hec michi assistentibus et processum infrascriptum dictantibus venerabilibus et magne sciencie viris dominis Johanne Servagii, Johanne de Fonte, legum doctoribus, Guigone Beczonis, licenciato in legibus et Jacobo Sostionis, jurisperito... contra magistrum Johannem de Grandivilla, phisicum, omnes que et singulos qui de infrascriptis... culpabiles poterunt modo aliquo reperiri :

1. In primis, ex et super eo quod anno domini 1391, de mense augusti nuper lapso, dictus magister Johannes, incognitus quondam illustri domino comiti Sabaudie novissime deffuncto, ad curiam ipsius domini comitis que non est solita accessum ibidem venientibus denegare, longevo tractu prehabito et deliberacione matura cum nonnullis ipsius domini nostri comitis malivolis et inimicis, de ipso domino comite veneno finaliter extinguendo, apud Musterium in Tharentasia de longinquis et remotis partibus a dicto comitatu dictum dominum nostrum comitem, de Ypporigia venientem ubi steterat certis temporibus, causis subscriptis prosequens, applicuit in statu hominis pauperis, vilis et miserabilis persone, ubi dictam curiam intravit, in medicine scientia dicens et exibens se expertum.

2. Item, quod ibidem in dicta curia, velud effrons et fervidus, in prosequucione motus et propositi predictorum, se quondam dicto domino nostro presentavit, eidem exponens quod colorem palidum habebat quem in vivum colorem hominis virtuosi et virentis, virtutibus potencie et virtutis ejus mediantibus (*manuscrit* mediante) se conversurum offerebat, ipsum dominum comitem blandiciis et verbis fraudulosis, alliciens ad se ejus magistri Johannis manibus et regimini submittendum pro complemento sui nequandi propositi.

3. Item, quod veniente dicto domino nostro comite de civitate Musterii predicta eundo apud Rippalliam, et eo in Confleto, in domo viri nobilis

domini Johannis de Confleto, sui consilliarii, in qua jacuerat existente de mane, cum a lecto surgebat dictus dominus comes, prefatus dominus Johannes delatus, prosequens suum nequandum propositum supradictum, non vocatus, motu suo proprio, cameram in qua erat et jacuerat dictus dominus comes auctoritate propria intravit, ipsum que dominum nostrum comitem se vestire incohantem nudum seu quasi vidit, quem per loca sui corporis palpavit, exponens eidem super hoc non quesitus quod multis medicine remediis indigebat pro reformacione corporis et condicionis ejusdem, que eidem domino comiti obtulit se facturum.

4. Item, quod discedente dicto domino comite de Confleto et eunte prout supra, dictus magister Johannes associatus de Petro de Lompnis, appothecario et in medicine remediis experto et jam longo tempore provecto maxime super hiis que sibi injunguntur per medicos facienda, eciam de dicto loco Confleti discessit et iverunt Chamberiacum de mense augusti et in anno predictis ubi, sine scitu et mandato dicti domini nostri comitis, ipsi magister Johannes et Petrus, alter de alterius scientia, voluntate, proposito et consensu quedam lectuaria et alia pocula aliqua scilicet attractiva, dulcia, nutritiva, confortativa, aliqua mere venenosa et mortisfera necnon aliquas aquas tam albas, fetidas quam alias et unguenta ad mortem et morbum pasmi attractivas secundum artem et veram medicine scientiam fecerunt et machinaverunt, quibus mediantibus mortem dicti domini nostri comitis instantes suis et aliorum dicti domini nostri malivorum predictorum motibus propinabant.

5. Item, quod factis lectuariis, poculis, aquis, et aliis supradictis per predictos prout supra, dictus magister Johannes dicto Petro associatus de mense septembris in dicto anno cum predictis poculis, lectuariis et aquis tam venenosis, mortisferris, attractivis quam aliis, prout supra, de dicto loco Chamberiaci discesserunt et iverunt Rippalliam, ubi, cum applicuerunt, dicti domini presenciam adhierunt cui exposuerunt quod medicinas sue saluti et condicioni utiles plurimum fecerant, quas apportaverant, intendentes quod illis indubie uteretur pro salute, conservancia et reformacione corporis sui, condicionis et nature, ipsum inducendo ad esum et receptionem predictorum.

6. Item, quod tempore quo dicti magistri Johannes et Petrus Rippalliam applicuerunt ut supra et ultra per sex vel octo dies, dictus quondam dominus noster comes membris, mente et corpore suis erat sanus, illaris, bene dispositus et in bona prosperitate solita, absque eo quod poculis, lectuariis, locionibus et emplastro de quibus supra et infra fit mencio aut aliis medicine remediis aliqualiter indigeret.

7. Item, quod premissis prout premittitur perpetratis, dictus magister Johannes quodam mane suo dicto adventui propinquo, dum dictus quondam dominus noster comes de lecto surgebat, cameram ipsius domini intravit ipsum que per plura loca sui corporis palpavit eidem que certa lectuaria nutritiva, confortativa et ejus gustui amena prebuit, que idem dominus comes sumpxit et sibi utilia cognovit, quibus lectuariis astractivis ipsum dominum comitem paravit et uti fecit pluribus vicibus et diebus.

8. Item, quod post certos dies quibus dictus dominus comes dicta lectuaria nutritiva confortativa et amena sibi data sumpxit ut supra, dictus magister Johannes exponens quod alia lectuaria habebat magis forcia et utilia pro reformacione et augmento suorum corporis et coloris, quedam lectuaria coloris alterius et soporis dicto domino nostro comiti prebuit, que, in occulto semel et pluries nulla facta sibi credencia, per ipsum dominum capi et sumi fecit, que paulo post sumpcionem idem quondam dominus dixit, sensit sibi et cognovit nociva.

9. Item, quod post sumpcionem et cognicionem predictas, exposito que dicto magistro Johanni quod ipse dominus de dictis lectuariis conquerebatur et dolebat, anelans dictum suum propositum producere ad effectum, alia lectuaria mortisfera et venenosa iterum prebuit domino nostro antedicto et per eum sumi fecit sine credencia in occulto eidem domino, exponens quod ab oppressionibus quibus per alium tenebatur per ista lectuaria novissima finaliter deliberaretur.

10. Item, quod datis per dictum magistrum Johannem dicto domino comiti et per ipsum dominum sumptis lectuariis supradictis, suum nequandum et suorum complicum in hac parte propositum modis quibus poterat cupiens deducere celeriter ad effectum, prefatum dominum comitem induxit totaliter cum effectu ad suum caput radi faciendo et rasum ad lavandum de variis lavandis, una videlicet alba et fetida valde et aliis aliorum colorum, et capite versus ignem verso et conducto, ipsum longevo tempore per caput et collum in partibus anterioribus et posterioribus et posteriori a parte occipitis fricari fecit, ipsum que capud cum quadam spongia pro poris aptius aperiendis manu sua ex reverso seu *à rebours* longo tempore fricavit, adeo et in tantum quod caput ipsius domini rubescebat quasi totum effectum sanguineum, quibus factis, eidem domino in capite quoddam emplastrum calidissimum et venenosum posuit et per eum teneri fecit horis pluribus et diebus, postque ibidem et incontinenti aliqua comedenda que secum parata habebat dicto domino dedit et esum sumi fecit.

11. Item, quod dictus dominus comes ex dictis locionibus, uncionibus, lectuariis et emplastro post moram modici temporis caput suum tanquam igneum sensit fervens et nervos a parte occipitis totaliter debilitatos ex quibus sumptis lectuariis venenosis et mortisferis, locionibus et emplastro [fuit] morbus pasmi; alii sibi mortisferi plures et varii occurrerunt fraude, dolo et machinatione dicti magistri Johannis et aliorum sibi assistentium in hac parte, quibus cohactus fuit idem dominus lectum intrare, morbis predictorum infectus, in quo paucis diebus mediis finaliter expiravit.

12. Item, quod dictus magister Johannes est et fuit a tempore mortis dicti quondam domini nostri comitis, de predictis veneficiis et aliis maleficiis propter que dictus dominus comes mortuus est eidem domino datis per eum palam et notorie diffamatus in comitatu Sabaudie aliis que regionibus circumstantibus et vicinis.

13. Item, quod predicta omnia et singula sunt notoria et maniffesta et de ipsis est publica vox et fama.

Ad probandum vero et clare ostendendum secundum veram scientiam medicine quod lectuaria, pocula, unctiones, lociones et emplastrum predicta sunt mortisfera, venenosa et inductiva ad morbum quo dictus quondam dominus noster comes mortuus est, ipsis mediantibus, producuntur recepte super hoc per dictum magistrum Johannem facte et ejus manu propria scripte, per dictum Petrum de Lompnis, operate de dicti magistri Johannis scientia et mandato, super quibus requiruntur pro parte curie proborum ferenda testimonia medicorum.

Déclaration de Grandville sur le traitement par lui prescrit.

Et primo, producitur quendam dicti magistri Johannis facta confessio tam supradictis quam infrascriptis, ipsius manu propria scripta, tenor cujus inferius est insertus.

Sic processum est erga dominum comitem Sabaudie.

Primo, post ablocionem capillorum, ablotum est caput suum cum lixivio

edere ([1]) que *(sic)* virdis ([2]) et husta et incinerata et cum gumma sua prodest capiti et nervis suis; item, in eodem lixivio fuit dissolucio ovorum vitellorum ([3]); item, in eodem lixivio infusa fuit merra ([4]) in saculo et bulivit satis et tunc ablutum fuit caput : merra enim aufert omnes extraneas et inhabiles humiditates locionum. Item, tandem, ad majorem confortationem capitis, ablutum est caput suum cum vino albo clarissimo in quo infusa fuit gumma ase fetide ([5]), que specialis est apud confortationem capitis loci. Item, post aliquos dies, ablutum est capud suum cum lacte in quo fuit per noctem merra infusa in ovis ac infusione ase fetide ut supra. Item, post quamlibet ablocionem, positum fuit implastrum ad custodiam capitis, in quo fuit pulvis betonice ([6]) et pulvis avelanarum adustarum et pulvis cumini ([7]) cum melle et infusa asa fetida; item in secunda vice, quando sibi non placebat odor ase fetide, adducta fuit aqua labentinata ([8]) in qua fuit dissolutum balsami ([9]) oleum et fuit de odore sibi placente, ad intencionem cito vestiendi capud cum capillis, quod est completum ut expertus est, sed frigus quod ipse accepit et una vice deposuit emplastrum non fuit de mea intencione. Ideo supplico excusari ([10]).

ORDONNANCES DE JEAN DE GRANDVILLE.

Sequuntur copie quarumdam receptarum dictatarum per dictum magistrum Johannem, ejus manu propria scriptarum, quas operatas manu Petri de Lompnis, convertit et implicavit in usum persone quondam domini nostri supradicti.

([1]) Nous nous servirons, pour identifier les simples et autres substances utilisées par Grandville, de la pharmacopée usitée de son temps, le « Circa instans », en renvoyant aux déterminations faites par M. Camus. (*L'opera salernitana* Circa instans *ed il testo primitivo del* Grant herbier en françoys... per CAMUS. (Modena 1886, in-4°). — *Edera*, en vieux français esdre ou yedre, aujourd'hui lierre. (Circa instans n° 167.)

([2]) *Lire* viridis.

([3]) Jaunes d'œufs.

([4]) Myrrhe (Circa instans n° 317).

([5]) Assa fetida (Circa instans n° 51).

([6]) Betoine (Circa instans n° 70).

([7]) Cumin (Circa instans n° 131).

([8]) M. Dorveaux, bibliothécaire de l'École de pharmacie de Paris, qui a bien voulu nous donner quelques conseils sur des identifications incertaines, pense qu'il s'agit ici d'eau de fleurs de lavande.

([9]) Baume, c'est-à-dire l'*Amyris opobalsamum L.* (Circa instans n° 59).

([10]) Il est intéressant de rapprocher de cette première déclaration celle que Grandville devait faire le 30 mars 1393, quand il fut interrogé par les gens du duc de Berry : « Ledit maistre Jehan fit laver la teste dudit conte de lissive faicte d'esdre dans laquelle lissive avoit de mirre; et amprès ce, le fit rayre et piquer sur le cou menuement avec ung razor, et ce fist fere affin que l'ongnement et lavement que lui fist mettre en sadicte teste intrassent mieux dans la teste et corps dudit conte, et amprès ce fait lesdis piquamens sur le cou, lui fist fort freter par deux fois ladicte teste, une paravant qu'il le feist rayre et autre amprès qu'il fust ras et piqués, telement que par force de freter et du feu par devant lequel le tenoit et le fesoit fort chauffer, et ledit contes et sadicte teste et le cou fort eschauffés, et incontinant ce fait, le fit oindre fort en fretant ladicte teste, affin que fusse plus eschauffée d'un oingnement fait et confiz des chouses qui s'ensuient : premierement de miel, d'ole (= huile) et de poldre de cumin et de poldre de creux d'avellanes et de oncgnement opiat appelé assa fetida, et pour ouster la mauvaise oudour de assa fetida, il y mist un pou d'uylle de trementine (= térébenthine) et puis dudit oingnement mesme lui fist ung emplastre, lequel lui mist sur ladicte teste, lequel lui fist pourter par certain temps. Et en ce faisant, disoit toujours audit conte que ce fesoit pour li fere mettre cheveux et bonne coleur; et amprès ce, quand ledit maistre Jehan santi que la teste dudit conte estoit bien eschauffée, il lui fit ouster ledit emplastre, et incontinant la lui fist laver de certaines eaux restrictives et enfrigiditives, lesquelles estoient de agrimonia (= Circa instans n° 11), d'escorce d'olive, de aminal (= amandes, Circa instans n° 24 à 26), chascune faicte par soy à part en alambi, et puis les mesla et y mist mais de layt de savina (= Circa instans n° 423 : *Juniperus sabina L.*, en français herbe sabine) et de albuns des eux (= blancs d'œufs) et de tout ce ensemble lui fit laver ladicte teste affin que ladicte teste qu'estoit chaude et les poyres ouvers la froydure dudit lavement intrast par ladicte teste et d'ilec descendist... au corps dudit conte et cheust en parletiquement et fusse espaumis (= en pamoison), et ensemble tout ce affin que ledit conte fust plus tost parelitiques, non nonobstant tout quanque il lui fesoit hors du corps, il lui donnoit brevaige d'un lectuaire appellé safferoignes fait de plusieurs chouses desquelles ne lui recorde (= probablement le Dyaferrugo, composé avec de la limaille de fer)... ». Ce texte, extrait de la déposition de Jeande Grandville, a été incorrectement publié par ses deux éditeurs, LEGLAY et KERVYN DE LETTENHOVE. Voir la référence plus haut page 40, note 3.

Recipe seminis apii (¹), seminis fenugreci (²) ana; maratri (³), ameos (⁴), macis (⁵), galange (⁶), sanamomorde (⁷), origani (⁸), piloselle (⁹), spice (¹⁰), gariofali (¹¹), nucis muscate (¹²), ciperi (¹³) seminis; et ute semini eruce (¹⁴), seminis cubendi (¹⁵) domestici ana onciam unam semis; limature (¹⁶) ferri pluries; secundum artem ablute (¹⁷) et in aceto bulite, onciam unam semis aut dramas duas; cassie lignii (¹⁸), croci (¹⁹), costi (²⁰), papaveris albi (²¹), rose (²²), mastice (²³), ana onciam unam; panis zucari (²⁴), quod sufficit. Fiat electuarium in bolis de quantitatibus demostratis.

In una vice accepit de electuario pluries artotico (²⁵) onciam unam semis.

Unguentum quod appellat squilicitium.

Recipe squille (²⁶) uncias duas; capsie (²⁷), elebori (²⁸) ana onciam unam; piperis nigri (²⁹), piretri (³⁰), castoreti (³¹), euforbii (³²), senapis (³³), ana unciam semis. Hec omnia pulverizentur et cum olio buliantur laurino (³⁴), demum addatur cere uncias duas, viride eris (³⁵) uncias *(sic)* semis. Ungantur menbra gravata, specialiter et avecti (³⁶) nervi et desuper ponatur pellis arietis uncta talcte (³⁷).

Item in receptis predictis invenitur libra una aque ardentis (³⁸). Item, uncia una euforbii.

Item quedam confectio quam dicit nominari *Confectio de magnete* cujus hec est recepta :

(¹) *Apium graveolens L.*, ache, n° 37 du Circa instans.
(²) *Trigonella Fœnum-graecum L.*, n° 190 du Circa instans.
(³) Fenouil.
(⁴) *Ammi majus L.* ou *Sison Amonum L*, n° 23 du Circa instans.
(⁵) Écorce de *Myristica fragrans Hott*, n° 289 du Circa instans.
(⁶) *Alpina officinarum Hance*, n° 206 du Circa instans, en vieux français garingal.
(⁷) En vieux français *sanemunde*. C'est la giroflée *Geum urbanum L.*, n° 211 du Circa instans.
(⁸) *Origanum vulgare L*, n° 344 du Circa instans.
(⁹) *Hieracium Sp.*, n° 368 du Circa instans, en français piloselle ou pelluete.
(¹⁰) *Valeriana celtica L.*, n° 454 du Circa instans, en français spic.
(¹¹) *Eugenia caryophyllata Thunberg*, n° 212 du Circa instans, en français clous de girofle.
(¹²) Fruit de *Myristica fragrans Hott*, n° 334 du Circa instans, en français noix muguete.
(¹³) *Cyperus esculentus L.*, n° 132 du Circa instans.
(¹⁴) *Eruca sativa L.*, n° 177 du Circa instans.
(¹⁵) Peut-être le *Piper cubeba L.?*
(¹⁶) Limaille de fer.
(¹⁷) Sur le manuscrit il y a *albute*.
(¹⁸) Écorces provenant des diverses espèces du *Cinnamomum*, n° 111 du Circa instans.
(¹⁹) *Crocus sativus L.* ou *Carthamus tinctorius L.*, n° 150 et 151 du Circa instans.
(²⁰) *Haplotaxis Lappa Decaisne*, n° 145 du Circa instans.
(²¹) *Papaver somniferum L.*, n° 354 du Circa instans.
(²²) *Rosa*, n° 402 du Circa instans.
(²³) *Pistacia Lensticus L.* ou *Pistacia Terebinthus L.*, n° 303 du Circa instans.
(²⁴) *Saccharum officinale L.*, n° 508 du Circa instans.
(²⁵) Médicament employé contre « l'arthritisme ou paralysie ».
(²⁶) *Scilla maritima L.*, n° 461 du Circa instans.
(²⁷) *Cassia Fistula L.*, n° 110 du Circa instans.
(²⁸) *Helleborus*, n° 170 du Circa instans.
(²⁹) *Piper nigrum L.*, n° 371 du Circa instans.
(³⁰) *Anacyclus Pyrethrum DC.*, n° 373 du Circa instans.
(³¹) « Castoreum est le genitaire d'une beste appelé castor », n° 113 du Circa instans.
(³²) *Euphorbia resinifera Berg*, n° 182 du Circa instans.
(³³) *Sinapis alba L.*, n° 442 du Circa instans.
(³⁴) *Laurus nobilis L.*, laurier, n° 267 du Circa instans.
(³⁵) Vert de gris.
(³⁶) *Manuscrit :* avicti.
(³⁷) Talc.
(³⁸) Eau de vie, alcool.

Recipe euforbii, epithimis([1]) ana dramas quatuor, galbani([2]) dramas tres, croci ortularii, magnetis([3]), croci orientalis, mirre, mastice, oppoponaci([4]), castoreti, coluprini (ms. coleprivi)([5]), corticum mandagore([6]) ana dramas duas; piperis longi([7]), amomi([8]), seminis levistici([9]) ana dramam unam; seminis fenugreci quatuor; mellis rosati([10]) quod sufficit. Fiat mollis confectio ut opinata.

Item, hic pulvis.

Item, cumini([11]) dramas duas; pulveris radicis genciane([12]), farine nigelle([13]), pulpe colloquitide([14]) ana dramam unam et semis; radicum yreos([15]), rubee([16]) majoris et urtice([17]) siccarum ana dramam unam; eleboris nigri dramam semis; pulveris euforbii semis. Fiat pulvis valde sutilis.

SUITE DU RÉQUISITOIRE.

Et pro premissorum evidencia pleniori fiunt et producuntur judiciorum articuli infrascripti.

In primis, quod dictus magister Johannes est et esse consuevit vilis et abjecta persona, vilisque condicionis et fame, et talis qui, pro modico dato vel promisso, de facili deviat ab operum fidelium complemento eciam et tramite veritatis, vagus, lubricus, instabilis et discurens per mundi varias regiones.

Item, quod dictus magister Johannes, propter ejus mala opera et abusus medicine, fuit de civitate Tolosana a villa Montispessulani innominiose expulsus, et in dicto loco Montispessullani per collegium medicorum loci ejusdem medicine officium et exercicium fuit eidem totaliter interdictum.

Item, quod dictus magister Johannes, videns dictum dominum nostrum comitem propter veneficia sibi per dictum magistrum Johannem prestita in extremis laborantem, gratum eidem domino comiti reddere volens et sua nequenda jam perpetrata fraudulenter palliare, vestibus novis factis solennibus se ornavit et dicti domini adhivit presenciam, cui se daturus presentavit et dare voluit de cornu animalis dicti unicornu, quod veniffcatis et veneno infectis dari solitum est pro libracione ipsorum, quod tamen ab ipso sumere dictus dominus recusavit, que perfide in ejus personam ut supra commiserat veraciter cognoscendo, inhibendo ne unquam ad sui presenciam ulterius deveniret.

Item, quod sumptis lectuariis, locionibus et unccionibus predictis, Johannes Chayne, in cirurgie sciencia notorie expertus, mandatus venire ad dominum comitem antedictum, Rippalliam venit, ipsumque cum manu per dorsum nudum fricavit, ex qua fricacione ipsius Johannis manus plurimum fuerunt inflate.

([1]) *Cuscuta epithymum L.*, n° 176 du Circa instans.
([2]) Gomme de la *Ferula galbanifera Boiss.*, n° 207 du Circa instans.
([3]) Pierre d'aimant.
([4]) *Opoponax Chironium K.*, n° 342 du Circa instans.
([5]) *Arun Dracunculus L.*, n° 437 du Circa instans.
([6]) *Mandragora officinalis Mill.*, n° 299 du Circa instans. Voir sur la stuperstition attachée à cette plante D' LADAME, *Les Mandragores ou diables familiers à Genève au XVI° et au XVII° siècle*, dans le tome III de la nouvelle série des *Mémoires de la Société d'histoire... de Genève.*
([7]) *Piper nigrum L.*, n° 371 du Circa instans.
([8]) *Sison Amomum L.*, n° 27 du Circa instans.
([9]) *Levisticum officinale L.*, n° 273 du Circa instans.
([10]) Miel rosat, dans lequel on introduit des extraits de roses rouges.
([11]) *Cuminum Cyminum L.*, n° 131 du Circa instans.
([12]) *Gentiana,* n° 214 du Circa instans.
([13]) *Nigella* ou *Agrostemma Githago L.*, n° 330 du Circa instans.
([14]) *Citrullus Colocynthis Schrader,* n° 137 du Circa instans.
([15]) *Iris,* n° 243 du Circa instans.
([16]) *Manuscrit* : rebee; *Rubia tinctorum L.*, n° 404 du Circa instans. La racine sert à faire la garance.
([17]) *Urtica divica L.*, n° 489 du Circa instans.

Item, quod ex sumpcione lectuariorum et aliorum venenosorum predictorum sibi per dictum magistrum Johannem prebitorum et ministratorum, ut supra, dictus quondam dominus noster comes fuit et diu stetit ventre inflatus et in tantum quod opportebat quod scutifferi ipsius domini totis viribus ventrem reprimerent et culcarent continuo veneno et inflature resistendo, aliter sui ventris pelles et viscera rupta essent.

Item, quod temporibus, vicibus et diebus quibus dictus magister Johannes predicta lectuaria, pocula, lociones, uncciones et emplastra fecit et prebuit dicto domino nostro comiti, ipse quondam dominus comes habebat suos proprios phisicos, scilicet magistrum Bonumhominem et magistrum Luquinum, probos doctores et in arte medicine notorie et ab antiquo expertos.

Item, quod dictus magister Johannes, timens ne predicta per eum ut supra perpetrata dictorum medicorum noticie perveniret, ipsis insciis et ad predicta dicenda et facienda non vocatis, licet dicto magistro Bono dum sic fiebant in Chamberiaco presente, procexit dolose, latenter et occulte; et quadam vice, dum predicta sic fiebant et machinabantur, ut supra, ipso magistro Bono receptas eorum que fiebant in domo in qua fiebant videre et super eis deliberare volente, super quamdam receptam factam de predictis dum ipsam in suis manibus tenebat causa predicta, ab eo ejusque manibus evulse fuerunt violenter et de facto.

Item, quod dicto domino nostro comiti propter predicta gravato et infirmo infirmitate qua decessit, fuit ejus vite mandatus magistro Johanni de Melduno, phisico probo et experto notorie et in arte medicine in Melduno residenti, quatinus ad ipsum dominum veniret remedia sua infirmitati prestiturus.

Item, quod dictus magister Johannes incontinenti venit Rippalliam, ubi sibi exiberi receptas fecit per dictum magistrum Johannem delatum factas, et secundum quarum dictamina facta erant lectuaria, pocula, lociones, uncciones et emplastra predicta, quibus visis, dictus magister Johannes de Melduno incontinenti coram pluribus ibidem astantibus dicto magistro Johanni dixit alta voce quod ipse dictum dominum nostrum quondam venenisficaverat et eidem venenosa prebuerat ipsum ad mortem necessaria productiva, predicta verba alta voce sepe et sepius recitando.

Item, quod dictus magister Johannes delatus, dicti magistri Johannis de Melduno experienciam videns, eidem semel et pluries dixit, ipsum attente super hoc requirendo, quatinus predicta taceret et quod de ipsis ulterius facere nollet mencionem.

Item, quod nonnulli dicti domini nostri comitis malivoli, de predictis ejus que morte conscii, videntes quod dictus magister Johannes de Melduno dictis et requisitis per dictum magistrum Johannem delatum acquiescere nollebat, qui ymo semper dicebat prout supra, ad ipsum magistrum Johannem de Melduno venerunt ipsumque tacere fecerunt et reconciliaverunt cum dicto magistro Johanne delato.

Item, quod nocte qua facta fuit reconciliatio predicta, dictus magister Johannes delatus dictum magistrum Joh. de Melduno ad cenandum secum invitavit, in qua cena idem magister Johannes delatus dicto magistro Johanni de Melduno venenosa et mortisfera cibaria et pocula prebuit seu dari fecit, que sumpta (sic), ipse magister Johannes de Melduno incontinenti cognovit et dixit quod mortisfera ibidem sibi data fuerunt et sumpserat, quibus mediantibus ipsum mori opportebat, et paucis diebus mediis veraciter expiravit.

Item, quod ipse magister Johannes de Melduno, in lecto existens, oppressus dicta venenosa infirmitate qua decessit, palam et publice dixit quod dominus noster comes fuerat venenisficatus et propter venenum sibi

datum mortuus, inde precipiens apud Meldunum fieri publica instrumenta et declarans nomina quorum dominorum [qui volebant quod] ipse tacuerat in Rippallia, prout supra.

Item, quod dictus Johannes Chayne dicto quondam domino nostro comite jam mortuo cristeria fecit et dedit, propter que idem dominus comes materiam fecit et emisit, per quam dictus Johannes cognovit, judicavit et dixit, presentibus pluribus, quod ipsa materia erat venenosa et veneno infecta.

Item, quod dictus quondam dominus noster comes, infirmitate qua decessit oppressus, palam et coram pluribus in ejus presencia existentibus dixit quod ipse falsus et perfidus medicus magister Johannes delatus ipsum mori faciebat, requirens consiliarios, subdictos et fideles ejusdem, tunc in Rippallia existentes, quatinus ipsum caperent, detinerent et per eum dici facerent operis et cause mortis sue totius plenariam veritatem, dicta verba repetens pluries et instanter.

Item, quod dominus noster comes, tempore sue mortis et antequam diu stetit in dicta infirmitate, erat, fuit et stetit in bonis sensu et memoria, discretione et intellectu, prout ex dictis ejus factis moribus et actibus apparebat.

Item, quod prefatus magister Johannes, senciens se culpabilem de premissis, latenter et occulte in quadam nave et ultra lacum recessit, totum que Sabaudie comitatum propterea absentavit et ita est et fuit verum, notorium et magniffestum et publica vox et fama in dicto Sabaudie comitatu.

Item, quod dicto domino nostro comite mortuo, dictus dominus noster comes fuerit repertus totus denigratus et cassitus per longitudinem exchine et diversorum colorum, necnon habebat ungues manuum nigras, et ita fuit visus per illos qui ipsum mortuum laverunt et visitaverunt.

DÉPOSITION DE PÉRONET ALET, BARBIER DU COMTE.

Die tercia septembris [1392]. Super quibus fuerunt testes infrascripti producti et examinati ut infra.

Et primo Peronetus Alet, de Sancto Johanne de Angleriis, barbitonsor illustris et magniffici felicis memorie domini comitis Sabaudie quondam et domini comitis moderni...

Super primo, secundo et tercio articulis, quod de anno nuper lapso, de mense augusti seu julii, dictus magister Johannes delatus venit apud Musterium, ubi erat prefatus illustris dominus noster comes quondam, asserens se expertum in medicina et medicum. Et post, domino comite existente in Confleto, adhuc in camera sua, ipse magister Johannes dictam cameram intravit, nescit tamen que verba habuit cum dicto domino nostro comite nec quid sibi fecit, quia non erat presens in camera, sed erat in retracto: et dicit quod ipse dici audivit ab eodem domino nostro comite quod dictus magister Johannes sibi dixerat quod faceret sibi bonum colorem; et de predictis deponit quia sic vidit et audivit prout supra deponit. Super quarto et quinto articulis interrogatus, dicit quod credit quod dicti magister Johannes et Petrus, in articulis nominati, quando de Confleto recesserunt, venerunt Chamberiacum et de Chamberiaco venerunt apud Rippalliam, ut credit, de dicto mense septembris vel circa; aliud nescit, ut dicit. Super sexto articulo interrogatus, dicit ipsum esse verum ut sibi apparebat ex aspectu sui corporis et ex actibus suis, excepto quod aliquantulum dolebat de spatulla, eo quod de equo ceciderat in loco Ypporigie. Super septimo, octavo et nono articulis, dicit se tantum scire quod ipse pluribus vicibus vidit dictum magistrum intrare infra cameram domini nostri comitis, ipso domino comiti ibidem existente et eidem domino ministrante multa lectuaria, quibus ipse dominus usus fuit, aliud nescit de contentis in dictis articulis, ut dicit. Super decimo,

undecimo et sequentibus articulis interrogatus, dicit se tantum scire et verum esse quod dicto magistro Johanne existente in Rippaillia, quadam die, de mane, dictus magister Johannes venit ad ipsum loquentem existentem in rectracto dicti domini nostri comitis, et eidem loquenti dixit quod iret ad cameram ipsius magistri Johannis quam habebat in Rippaillia et secum apportaret bacinum et necessaria ad lavandum caput. Cui ipse testis dixit quod melius esset quod dictus dominus noster comes se lavaret in camera sua propria. Cui dictus magister Johannes dixit sibi : *Taceas, non queras, tantum facias que tibi dico.* Cui dictus testis. *Non faciam, nisi dominus precipiat michi.* Et tunc dictus magister Johannes ivit ad dictum dominum nostrum comitem, ut credit, qui dominus noster comes postea venit ad ipsum loquentem et sibi dixit : *Fac que tibi dixit magister Johannes et vade ad cameram suam.* Et tunc dictus deponens recepit sibi necessaria ; et eundo ad cameram dicti magistri Johannis, dictus magister Johannes precepit Jaquemete, uxori Guichardi, famuli panaterie prefati domini existenti in Rippaillia, quod eidem loquenti traderet de lixivo, que Jaquemeta eidem de lixivo tradidit in quodam piterfo terre coperto, eidem dicendo quod dictum piterfum bene custodiret. Quo lixivo recepto, ivit ad cameram dicti magistri Johannis una cum Colino, codurerio domine nostre junioris, qui ipsum juvit ad portandum supra necessaria. Et cum fuerint in camera dicti magistri Johannis, preparata sede dicti domini nostri comitis juxta ignem, verso capite ad ignem, dictus testis de mandato dicti magistri Johannis de dicto lixivo calido caput dicti domini nostri lavavit, quod lixivum erat adeo forte quod eidem testi faciebat malum et dolorem in manibus. Et tunc dictus testis dixit dicto domino nostro comiti. *Domine, numquid est istud lixivum nimis forte.* Cui dominus dixit. *Certe, ita, et facit michi maximum malum in capite.* Tunc dictus testis dixit : *Credo vobis, quia eciam facit michi malum in manibus.* Interrogatus si dictus magister Johannes nec dictus testis de dicto lixivo fecerunt credenciam, dicit quod non. Quo capite dicti domini nostri lavato, dictus testis de mandato dicti magistri Johannis caput ipsius domini nostri comitis rasit ; quo raso, dictus testis de mandato ipsius magistri Johannis capud ipsius domini lavit *(sic)* longo tempore de quodam lavamento albo fetidissimo et calido quantum dictus dominus poterat pati. Et dum dictum dominum lavabat de dicto lavamento, dictus dominus totum vultum sibi tenebat obscuratum de quodam panno lineo, qui fetorem dicti lavamenti sufferre non poterat. Postea, ipsum lavit de tribus aliis lavamentis eciam fetidis, non tamen tantum quantum primum. Quibus factis, dictus magister cum una spongia, cum quadam aqua odoriffera, quam dictus magister Johannes penes se habebat et ministrabat, fricavit longo tempore *à rebors,* adeo et in tantum quod caput dicti domini nostri comitis rubescebat ad modum sanguinis ; quibus locionibus et fricacionibus factis, dictus magister Johannes quoddam emplastrum fetidum et calidum quantum dominus sufferre poterat posuit supra caput dicti domini nostri comitis. Quo emplastro posito, dictus magister Johannes recepit in camera sua unam cuculam ipsius magistri Johannis et super caput ipsius domini posuit ; et lapsis quatuor diebus vel circa quibus dictum emplastrum in capite suo tenuit, tria quasi consimilia emplastra non tamen tantum fetida eidem super caput suum posuit ; et tamen, post secundum emplastrum positum, caput ipsius domini nostri comitis lavari fecit diversis lavamentis et radi iterato. Dicit eciam dictus testis quod, posito primo emplastro de quo supra fit mencio super caput dicti domini nostri comitis, dictus magister in dicta sua camera in retracto dicte camere intravit et ibidem cepit quoddam lectuarium factum de bolis ad grossitudinem unius fabe vel circa, quod dicebat apportasse de Chippro, coloris quasi nigri, et de dicto lectuario dicto domino nostro comiti tradidit unum bolum, videlicet illum quem dictus

magister Johannes ministrare voluit, quem bolum dictus dominus noster
comes sumpxit de mandato dicti magistri Johannis. Deinde dictus magister
Johannes de dicto lectuario comedit et eciam dedit ad comedendum dicto
testi. Interrogatus quibus horis dicta lectuaria et emplastrum ministravit
dicto domino nostro comiti, dicit quod de mane, salva una vice qua ipsum
de dictis lavamentis lavit et emplastrum posuit ut supra post cenam, hora
noctis; quibus lavamentis factis et emplastris remotis eidem domino nostro
comiti, quadam die sabbati de mane(¹), de mandato dicti magistri Johannis
et eo presente, dictus dominus comes ivit eques ad spacium ad venandum.
Et cum de dicta venacione venit quasi solis occasum, dictus dominus comes
sensit se multum gravatum et infirmum et habentem maxillas quasi sutas
cum dentibus, et lingam plenam verssicis *(lire* vercecis, petites ampoules)
albis et lingam enflatam, et non poterat os suum apperire nec bene loqui. Et
dictus dominus noster comes dictum magistrum Johannem misit quesitum
ad predicta, sibi dixit et mostravit, dicens eciam quod dolebat collum. Et
tunc dictus magister Johannes eidem dixit quod statim sanaretur, eidem
faciendo apperire os ad sciendum si uncia sui pollicis posset inter dentes
ponere, sed non potuit et dicta nocte, dictus magister Johannes fecit
caput et collum dicti domini nostri involvi de bombice. Post, diebus sequen-
tibus usque ad diem mercurii exclusive, dictus magister Johannes eidem
domino nostro plura medicamenta ministravit, quibus non obstantibus,
semper magis gravabatur. Die vero mercurii sequenti, de mane, dictus
magister Johannes fecit fieri dicto domino nostro comiti de quodam brodio,
quod apportari fecit in quadam olla per Petrum de Lompnis in retracto dicte
camere dicti domini nostri comitis. Et postquam dictus dominus noster
comes venit de sua missa et fuit in sua camera, dictus testis dictum brodium
apportavit ad cameram dicti domini nostri comitis, de quo brodio de man-
dato dicti magistri Johannis et ipso presente fuit datum et ministratum dicto
domino nostro comiti, nescit tamen si dictus dominus noster comes de dicto
brodio sumpxit. Interrogatus si de dicto brodio fuit sibi facta credencia,
dicit quod non sciat. Et eadem die, dominus intravit cameram et lectum
suum graviter infirmus, et ipso stante in lecto graviter infirmo, dictus
magister Johannes semper ministrabat unguentum et dictus dominus noster
comes semper magis gravabatur sua infirmitate. Die vero veneris sequenti,
dictus magister Johannes attentavit dicto domino nostro comiti dare et minis-
trare de cornu animalis vocati unicornu ad bibendum, sed dominus nichil
voluit vel potuit sumere. Dicit eciam dictus testis quod ipso domino exis-
tente in dicta infirmitate, dictus dominus noster incepit lamentari dicendo :
Ego dubito multum quod iste proditor homo volit me interficere veneno, per
pecunias eidem datas vel promissas per aliquos malivolos meos. Et vocari fecit
dominum de Cossonay, dominum Otthonem de Grandissono et nonnullos
alios de suo consilio tunc ibidem residentes, quibus in ejus presencia exis-
tentibus, se lamentando dixit predicta, dicendo eciam quod ille medicus sibi
dixerat quod steterat in Chipro, in Barbaria et aliis partibus ultramarinis; et
sibi dixit quod dictus medicus sibi dixerat quod illi de Chippro et ultramon-
tani et infideles plus timebant ipsum dominum comitem Sabaudie quam
alium dominum. *Ego rogo vos quod ipsum capiatis et detineatis personaliter*
et inquiratis et sciatis ab ipso si fecerit in personam meam ea que fecit et me
posuit in statu quo posuit ad instanciam et instigacionem alicujus propter ava-
riciam, pecunias vel aliud ; et sciatis ab ipso que pocula, lavamenta, unguenta
et medicamenta ministravit michi ut possit provideri. Et faciatis videre receptas

(¹) Il y a là une confusion. D'après des documents de comptabilité, Amédée chassait encore le
mardi 24 octobre. Il fut d'ailleurs vu à ce moment à la chasse par un témoin (déposition Braczard).
Le barbier a sans doute voulu dire samedi pour mardi.

ipsius et non credatis in totum receptis suis quia, si aliquod malum michi dederit, non mostrabit. Et rogo vos quatinus expediatis de sciendo veritatem quia multum gravor adeo quod medici mei possint providere. Quibus verbis dictis, domini de consilio se retraxerunt in cameram domini de Cossonay et, ipsis retractis, dictus dominus noster comes eidem testi dixit : *Vade, et dic domino de Cossonay quod expediat se de sciendo veritatem.* Et ipse ivit et predicta sibi dixit. Deinde, idem dominus noster dixit : *Elas, il vous sieyra moult mal si vous l'en laissiez aler, et s'il s'en vait, aussi jains [fera] savoir la verité à tant de joynes gens comme vous estes yci, quia in veritate et in periculo anime mee, si ipse fecisset illud quod fecit michi uni ex vobis, si non esset alius, ego de propria manu mea facerem racionem et vinditam.* Et dictis istis verbis, iterato dictus dominus noster comes eidem testi dixit quod iret iterato ad dictum dominum Ludovicum [de Cossonay] et eidem dixeret quod se expediret de sciendo veritatem, et quod plene referret dicto domino Ludovico et ceteris cum eo existentibus omnia ea que dictus magister Johannes in dicta persona dicti domini nostri comitis fecerat *et que medicamenta et emplastra et lectuaria michi dedit et modum et formam quibus ipsa michi ministravit, et dicas expresse quod ipse voluit michi dare de unicornu.* Quod fecit dictus testis, presentibus dicto domino Ludovico, domino episcopo Mauriannensi, decano Seysiriaci, magistro Luquyno, magistro Hominebono et Johanne Chaynne et pluribus aliis. Et dictus dominus Ludovicus eidem dixit quod faceret quicquid posset. Dicit eciam quod dominus noster comes, in dicta sua infirmitate, habuit pluribus vicibus passmum et ventrem adeo inflatum quod se depremi faciebat ventrem per unum de scutifferis suis ad resistendum dicte inflature. Dicit eciam quod dictus dominus noster comes, quasi per quatuor dies ante mortem suam, habuit multum odio dictum magistrum Johannem nec eum volebat videre, sed fecerat sibi dicere quod ad cameram ipsius domini non veniret. Dicit eciam quod, domino stante in dicta infirmitate, Johanne Channos unxit latus domini nostri predicti et quod ab ipso Johanne dici audivit quod ex dicta uncione manus inflatas habuit. Dicit eciam quod dictus magister Johannes intitulatus quecunque que ministravit domino nostro comiti, ministravit in absencia medicorum ipsius domini. Dicit eciam quod dictus dominus noster comes die mercurii que fuit festum omnium sanctorum, circa primam horam noctis, expiravit: quo mortuo, nudum vidit et habebat ungues nigros et dorsum de longitudine exchine et renum totum nigrum. Dicit eciam quod vox et fama est et comuniter dici audivit quod dicitur in comitatu Sabaudie quod dictus dominus noster comes fuit veneno infectus.

DÉPOSITION DE PIERRE DE LOES, PAGE DU COMTE ROUGE.

Die quarta septembris, in presencia illustris et magniffici domini nostri principis, dominorum Stephani de Balma, militis, Johannis Salvagii, Johannis de Fonte, legum doctorum, Guigonis Beczonis, licenciati in legibus et Jacobi Sostionis, jurisperiti, necnon Vieti Alliodio, ex comitibus Sancti Martini et Mauricii, condomini Rippalte.

Item, Petrus filius Bocardi de Loes, Lugdunensis diocesis, pagius prefati illustris felicis memorie domini comitis... Super primo articulo interrogatus, dicit quod tempore in articulo declarato, ipse vidit magistrum Johannem delatum in articulo nominatum qui venerat ad locum in articulo declaratum in modico statu, super una parva muleta, aliud nescit..., super aliis articulis, dicit se tantum scire quod, domino nostro comite existente infirmo infirmitate qua decessit, semel ipse fuit in camera dicti domini nostri comitis, in qua jacebat infirmus, et tunc a dicto domino nostro comite audivit dici : *Eylas, je suy ferus en males mains.* Dicit ulterius se tantum scire quod die festi Omnium Sanctorum, modicum ante dictus dominus expiravit, dictus

Agulion, scutiffer dicti domini nostri comitis eidem loquenti et cuidam dicto Coachier, servitori ipsius domini comitis, dicebat quod ipsi ascenderent super equis dicti domini nostri et custodirent quod dictus magister Johannes, medicus, non recederet et quod si recessisset, ipsum persequerent et caperent. Quod et fecerunt ipse testis et dictus Coachier. Et ipsis stantibus circumcirca domum in qua pro tunc erat collocatus dictus magister Johannes, dictus loquens et dictus Coachier audiverunt rumorem clamantium et dicentium : *Dominus noster Comes est mortuus.* Quo audito, dictus testis et dictus Coachier venerunt ad domum in qua dictus magister Johannes erat collocatus, et pulsaverunt ad hostium, et hostio apperto, intraverunt et dictum medicum invenerunt cui dixit dictus testis, tenendo manum super spatula ipsius magistri Johannis et tenendo manum ad dagam : *A proditor, tu occidisti dominum nostrum comitem.* Cui dictus magister Johannes dixit : *Tunc pro Deo non moriar, quia volo stare misericordie domine et domini.* Dicit ulterius quod [vidit] dictum medicum tenentem quemdam parvum librum quem statim quando vidit ipsum testem incepit legere. Dicit ulterius dictus testis quod, cum teneret dictam dagam suam animo ipsum percutiendi, quod apparuit sibi et fuit in visione quod daga et pugnus eidem removerentur de brachio. Dicit ulterius quod dictum medicum ceperunt et ipsum in dicta camera detinuerunt. Quo facto, dominus Ludovicus de Cossonay et nonnnulli alii domini de consilio ibidem existentes, inter quos erant dominus episcopus Mauriannensis, dominus Ottho de Grandissono, dominus Bonifacius de Chalant et decanus Saisiriaci, ipsum testem et predictum Coachier miserunt quesitum, quibus dictus dominus Ludovicus dixit : *Quis precepit vobis quod dictum medicum caperetis.* Et ipsi (*manuscrit* ipsum) responderunt quod dictus Agullion eisdem injunxerat, nomine dicti domini nostri comitis. Cui ivit dictus dominus Ludovicus, presentibus quibus supra, dixit : *Vos male fecistis, quia illa que dixit dominus noster comes dixit gravatus infirmitate qua decessit. Ite et expediatis.* Tum cui dixerunt. *Si mittatis nos ad ipsum liberandum, male erit, pro ipso non mittatis nos.* Et tunc dominus Ottho de Grandissono misit ad dictum medicum Gaverlit, ejus camerarium, pro dicto medico liberando. Et ipse loquens ad dominum comitem Gebennarum et certos alios dominos ivit de mandato dominorum consilii pro notifficanda morte domini predicti.

DÉPOSITION DE GUY DE VILLETTE, PAGE DU COMTE ROUGE.

Item Guigo, filius domini Jacobi de Villeta, militis, pagius prefati... comitis quondam..., vidit eciam dictum magistrum Johannem visitantem dictum dominum nostrum comitem ibidem, et quod semel, dicto domino nostro existente in infirmitate qua decessit, ipse intravit cameram dicti domini nostri comiti : *Elas, il m'a volu donner la unicorne trop tard, mais je me repente quant je ne l'ay beu.* Deinde dixit quod Petrus, filius Bocardi de Loes, testis proxime scriptus cum Aniquino, palafrenerio prefati domini, eidem dixerunt quod irent captum dictum medicum de mandato dicti domini, ut eidem dixerat dictus Agullion, scutiffer domini. Quo audito, ipse deponens cum dicto Aniquino et Petro Boqueti iverunt ad dictum medicum, in quadam domo in qua dictus medicus existebat prope nemus Rippaillie, et ipsum ibidem invenerunt et sibi dixerunt : *Proditor, tu interfecisti dominum nostrum Sabaudie comitem;* qui eisdem dixit et respondit quod ipsum non interfecerat. Et incontinenti cepit quendam parvum librum quem apperuit et legere eum incepit. Et erat valde stupefactus et nichil eis respondebat. Et licet haberent, antequam dictum domum intrarent, animum capienti et offendendi, tamen cum ipsum viderunt dictum librum legentem, non fuerunt ita ferventes ipsum capiendi seu offendendi. Et tunc supervenit dictus Gaverlit, camerarius domini Otthonis de Grandissono, qui dicto magistro Johanni

dixit palam et publice, presentibus supradictis : *Magister Johannes, non dubitetis, quia domini de consilio bene sunt informati quod vos non estis culpabilis de morte domini, sed stetis hic bene et odie absque formidine. Et si vultis recedere, vos eritis bene associatus et haberitis pecunias et alia vobis neccessaria.* Et eidem loquenti, dicendo. *Non offendas ipsum, quia non est culpabilis de morte domini, sed quid dixit dominus contra ipsum, dixit dolore infirmitatis qua decessit.* Et tunc eciam supervenit frater Heustacius, qui eisdem dixit quod male faciebant, quia ejus confessionem audiverat eadem die; et in crastinum, videlicet die jovis, ipsos medicum et fratrem Heustacium simul vidit in quadam fenestra dicte domus. Et tunc idem deponens cum aliis recessit....

DÉPOSITION D'AYMON, SIRE D'APREMONT.

Item, Aymo, dominus de Asperomonte, ... die martis que fuit vigillia Omnium Sanctorum..., invenit dictum dominum nostrum comitem magna infirmitate gravatum, et se volebat balniare ex ordinacione medicorum suorum in quodam balneo de aqua et vino in quo bulite fuerant vulpes; et in crastinum, videlicet die mercurii sequenti, qua die dictus dominus expiravit, dictus dominus noster comes de mane dixit dicto testi quod iret quesitum dominum de Cossonay, quem subito ivit quesitum. Et qui dominus de Cossonay venit ad dictum dominum et prout dici audivit, ipse dominus comes dixit dicto domino de Cossonay : *Ego rogo vos quod vos capiatis et detineatis istum magistrum Johannem, et sciatis ab ipso quare ipse ponit me in statu quo ego sum.* Quo dicto, dominus Ludovicus de dicta camera recessit. Et dictus Aymo venit ad dictum dominum comitem, cui dictus dominus comes iterato dixit quod iret ad dominam nostram comitissam Sabaudie et ad dictum dominum Ludovicum et diceret eisdem quod omnibus modis facerent quod dictus medicus detineretur et non recederet donec sciretur ab ipso quare posuerat ipsum in statu in quo erat. *Et dicte domine mee dicas quod ego sum filius suus, et quod ipsa debet me plus diligere quam alium, et quod non credat dicto medico, quia ipsa nimis sibi credit. Et ego eidem plus credidi quam expediret michi.* Quod et fecit dictus Aymo, et ivit ad cameram domine, ubi invenit dictam dominam et dominum de Cossonay et dominum Otthonem de Grandissono, quibus predicta verba exposuit ex parte dicti domini nostri comitis. Et tunc dicta domina Sabaudie comitissa flere incepit et eciam dictus dominus de Cossonay, qui dominus de Cossonay dixit : *Elas, il fait grand pechié qui met ce en teste.* Quo dicto, dictus dominus Ludovicus recessit ad cameram suam, fecit que vocari dictum magistrum et alios medicos dicti domini nostri, quod fecerunt nescit... Dicit ulterius quod ipse [deponens] pluries dixit domino nostro comiti quod male faciebat de accipiendo medicinas et paciendo quod dictus medicus faceret in personam suam ea que faciebat sine presencia magistri Luquini et Johannis Chaynne, suorum medicorum. Cui tunc dictus dominus noster comes dixit quod ipse non vult quod aliquis addiscat medicinas suas.

DÉPOSITION DE COLIN MATHIEU, TAILLEUR DE BONNE DE BERRY.

Item, Colinus Mathei, magister codurerius illustris domine Bone de Berri, comitisse...., dicit quod ipse fuit presens in camera in qua erat collocatus dictus magister Johannes in Rippaillia, quando dictus magister Johannes fecit lavari et radi dictum dominum nostrum comitem. (Le témoin raconte comment Grandville fit raser la tête du prince et alla ensuite dans sa chambre.) In quo loco cepit quedam lectuaria seu species et eas apportavit ad presentiam domini, cui dixit : *Domine, ego dabo de istis confectionibus que sunt facte ultra mare.* De quibus speciebus cepit unum bolum primo dictus magister Johannes, et dicto domino nostro comiti unum alium bolum qui erat in papiro in quo.apportaverat, dedit duo ad comedendum, qui et comedit. Dicit

eciam quod, dicto emplastro levato de capite dicti domini nostri comitis, vidit capud ipsius domini comitis rasum, et, presente dicto magistro Johanne, dixit sibi quod non sibi videbatur quod pili domini multiplicarentur propter dicta lavamenta et emplastra et quod in dicto capite erant multe platee in quibus non erant crines, cui dictus medicus semper contrarium affirmabat.... Dicit quod per octo dies antequam dictus dominus decesserit vel circa, audivit ab eodem domino quod, ejusdem medici cane existente in ejusdem domini camera : *Maledicatur magister dicti canis. Utinam esset in Borbonio cum meo malo...*

Déposition d'Hugues Chapuis, de Nyon.

Item, Hugo, filius Hugonis Chapuis, de Nividuno, ... dicit se tantum scire quod die sabbati post mortem prefati domini nostri comitis, idem deponens, circa solis ortum, invenit dictum medicum, una cum domino Petro de Subtus Turre, domino Thierrico, curato Rotondimontis, domino Jacobo, capellano domini Otthonis de Grandissono et famulo dicti medici, in angullo vinearum, in rippa lacus a parte Thononii, cum una nave parata in rippa dicti lacus, qui medicus tenebat unum ensem habentem pomum deauratum. Super quo ense avisando se tenebat appodiatum et ceteri cum ipso existentes tenebant quilibet unum venabulum, excepto quod non recordatur si dictus dominus Jacobus tenebat aliquid venabulum, tenebat tamen duos leporarios. Qui deponens eidem capellano domini Otthonis de Grandissono dixit : *Recedet ita iste proditor medicus qui interfecit dominum nostrum comitem.... Incontinenti cum eritis ultra lacum, mandetis apud Cletas* (¹) *et loca per que transibit ejus staturam et formam et qualiter recedit ne gentes dictorum locorum recipiant alium pro ipso, quia valde sunt irati et moti contra ipsum. Et erit magnum dedecus patire si idem medicus ita recedat.* Qui dictus Jacobus eidem dixit quod recederet per Cletas, quia naute qui ipsum ducebant eciam eidem ita dixerant. Interrogatus qui et unde erant dicte naute, dicit quod credit quod erant de Sancto Pray... (²). Dicit quod nocte qua dictus dominus noster decessit, videlicet die festi Omnium Sanctorum, sero, famulus dicti magistri Johannis eidem dixit apud Rippailliam, in domo tailllierie prefati domini nostri quondam, presente Johanne Albi, famulo Aymonis de Asperomonte: *Ego fugio et recedo quia credo quod magister meus medicus sit mortuus, nam totum ipsum dimisi desolatum, dicentem : Heu, quid faciam, si essem cervus seu bichia qui possem fugere per ista nemora vel avis que possem volare, ego fugerem et recederem. Non opportet te malatare seu mallam facere, quia, nisi Deus faciat michi graciam, cito venient, et bene reperiemus qui nos impedient et detrossabunt.* Quibus dictis, famulus dicti medici recessit.

Déposition d'Annequin de Sommières, palefrenier du comte.

Item, Aniquinus de Sumeriis, palafrenerius... comitis quondam, ... dicit ... quod die martis vigilia Omnium Sanctorum, quo festo dictus dominus noster decessit circa primam horam noctis (³), ipso teste existente in camera illustris domini nostri comitis in qua jacebat infirmus dictus dominus, in presencia ipsius et multorum aliorum, dixit, de dicto magistro Johanne loquens: *Iste falsus medicus facit me mori et propter ipsum morior.* Et dicto testi et dicto Agullion, suo proprio ore, precepit quod dictum magistrum Johannem caperent personaliter et ipsum ducerent ad aliquod castrum suum longe a Rippallia, in quo loco detineretur et custodiretur sufficienter, et in quo loco questionaretur et ad cordam poneretur pro sciendo ab ipso veritatem quis

(¹) **Les Clées**, château, cercle de Romainmoutier, dans le canton de Vaud, important passage pour aller en Franche Comté.

(²) **S. Prex**, au sud est d'Aubonne, sur la rive suisse du Léman.

(³) C'est-à-dire dans la nuit du mardi au mercredi.

seu qui ipsum induxerant et promoverant ipsum ad faciendum ipsum mori, quoniam bene dicebat dictus dominus : *Bene scio quod ista non fecit de capite suo, quia non erit comes nec administrator comitatus post mortem meam, sed fecit ad promocionem alterius; et caveatis omnibus modis quod non evadat, nam intellexi quod selle sunt jam impositi equis suis et quod vult recedere.* Qui testis tunc dixit : *Vultis vos quod nos eum interficiamus?* Qui dominus dixit : *Non, sed caveatis quod eum non* (sic) *interficiatis, nam illa essent modica vindita, sed volo quod sciatur quis fecit sibi fieri ista; et pro vero et in periculo anime mee, reputo me interfectum per istum medicum. Et certe, erit magnum dedecus vobis hic presentibus et tot et tantis nobilibus quot ego habeo si iste medicus recedat et quod non sciatur ab eo veritas de premissis, quoniam si fuit ea que fecit et ministravit in personam meam fecisse uni ex minimis servitorum meorum, et nullus reperiretur qui vellet eum suspendere, egomet suspenderem et propriis manibus meis.* Dicit eciam dictus testis quod prefatus dominus noster comes, dicta die mercurii qua decessit, similia verba eidem testi et aliis... reiteravit, quibus dictis, dictus testis dixit Thebaudo de Avancher et dicto Bosquet et Guigoni de Villetta ut irent ad cameram dicti medici pro ipso custodiendo ne recederet; et ipse ivit positum sellas tribus equis domini de ipsius mandato pro sequendo dictum medicum si fugeret, et ipso stante versus dictos equos, dictus Boquet superius nominatus eidem mandavit quod jam erant in camera dicti medici, ubi eum tenebant; et tunc ipse testis venit ad dictum medicum quem reperit in dicta camera cum prenominatis et eidem medico dixit : *False prodictor, tu interfecisti dominum nostrum comitem, opportet quod tu moriaris.* Et tunc quidem calvacator domini ducis Borbonii, existens cum dicto medico dixit : *Ego rogo te quod non moriatur, quia dominus meus Borbonii infirmatur ad mortem et multum indiget isto medico.* Et dicto teste et ceteris supranominatis existentibus infra dictam cameram, jam dicto domino nostro deffuncto, venit ad dictam cameram dictus Gaverlit, camerarius domini Otthonis de Grandissono, qui eidem testi et ceteris existentibus cum ipso dixit : *Caveatis quod nullum malum eveniet, vobis predicta dicendo de mandato consilii dicti domini nostri comitis tunc ibidem residentis.* Deinde, de mandato dicti consilii, venit quidam ad ipsum loquentem, dicens quod veniret ad consilium quod ipsum petebant. Qui testis, clauso hostio dicte camere cum clave, ... venit ad dictos dominos de consilio, in camera domini Ludovici de Cossonay, in quo consilio erant domini Ottho de Grandissono, dominus Amedeus de Challant, decanus Saisiriaci, Michael de Croso, cui testi dictus dominus de Cossonay dixit quod nullo modo aliquod malum facerent dicto medico et quod ipse dimitteret ipsum ire et quod si facerent sibi malum, ipsos faceret suspendi per collum. Et tunc ipse testi dixit : *Certe non faciam, quia dominus dixit quod caperetur et detineretur; et vos scitis quid dominus super hoc dixit vobis.* Et tunc dictus testis clavem dicti hostii quam secum portabat posuit supra quodam scanno existente ante ipsos, dicendo esse clavem : *Facietis quid voletis, quia nolo me intromittere de ipsius relaxacione.* Et hiis factis, ipse testis ivit de mandato consilii ad regnum Francie pro notifficanda morte prefati domini nostri...

DÉPOSITION DU MÉDECIN HOMOBONUS.

Item, magister Homobonus, doctor in medicina, phisicus illustris et magnifici domini nostri Sabaudie comitis noviter deffuncti et domini comitis moderni... Dicit eciam quod postea, vidit dictum magistrum Johannem in Chamberiaco, in quo loco stetit per 4 vel 6 septimanas vel circa, faciendo lectuaria, pocula et alia medicamenta pro curia domine comitisse et domini comitis... Dicit eciam quod dicto magistro Johanne stante in operatorio appothecarie Petri Belligni, in quo operatorio predicta pocula et medica-

menta fieri faciebat, ipse magister Bonus voluit videre unum folium receptarum
dicti magistri Johannis quod erat super bancham dicti appothecarii, et cum
dictum folium recepisset et dictas receptas legere inciperet, dictus Petrus de
Lompnis ibidem supervenit et dictum folium a manibus ipsius magistri
Boni evulsit. Dicit eciam dictus magister Bonus quod dictus Petrus de
Lompnis interrogavit ipsum magistrum Bonum legentem unam de dictis
receptis: *Quid videtur vobis de recepta.* Tunc magister Bonus eundem Petrum
interrogavit : *Pro quo est facta ista recepta?* Cui dictus Petrus dixit : *Pro
domina nostra Sabaudie comitissa.* Et tunc idem magister Bonus eidem Petro
respondit : *Certe ista recepta est nimis fortis pro domina nostra comitissa et
eciam esset nimis fortis pro quocumque homine bene forti.* Et tunc dictus
Petrus de Lompnis ipsas receptas a manibus... evulxit. Quibus auditis, idem
magister Bonus de dicto loco recessit et ex tunc ad videndum dictas receptas
ibidem non venit. Dicit eciam dictus magister Bonus quod mandatus per
dominum nostrum comitem, de Chamberiaco ivit Rippailliam in quo loco
appulit per tres dies ante obitum dicti domini nostri comitis, quem statim
visitavit. Et dictus dominus eidem incontinenti dixit : *Iste medicus,* de dicto
magistro Johanni loquendo, *me posuit in statu quem videtis.* Cui dictus
magister Bonus dixit : *Non ponatis vobis istud in capite, quia quicquid fecit, fecit
bona intencione.* Cui dominus dixit : *Quomodo vultis vos ipsum excusare?*
Postque, dixit quod voluit videre dictas receptas quas ipse peciit a Petro de
Lompnis, qui sibi respondit quod ipsas non habebat sed dictus magister
Johannes, quas habere non potuit donec die qua dictus dominus noster
comes decessit, circa meridiem, qua die ipse et magister Luquinus, medicine
doctor et phisicus dicti domini nostri comitis, fuerunt in camera domini
Ludovici de Cossonay ad visitandum dictas receptas, quas ad plenum videre
tunc et examinare non potuerunt, propter instantem mortem dicti domini
nostri comitis qui dicta die circa primam horam noctis expiravit. Et ipsis
stantibus in dicta camera, visitantibus dictas receptas, barberius dicti domini
nostri comitis per dominum mandatus ibidem supervenit .. inter alia dixit...
*Non credatis simpliciter receptis suis, quia ipse multa dedit ad comedendum
eidem domino que ab omnibus ignorantur nisi ab ipsis duobus, scelicet domino
nostro comite et magistro Johanne, et que non erunt scripte in receptis ipsius
magistri Johannis...* Dicit eciam quod, ipso magistro Bono existente cum
dicto domino Ludovico in ejus camera, dictus dominus Ludovicus dixit eidem
loquenti : *Dominus noster mandavit michi quod ego ponerem ipsum magistrum
Johannem ad torturam, et pro certo hoc non facerem, quia nolo dapnifficare
animam meam.* Interrogatus dictus magister Bonus si facta et ministrata per
dictum magistrum in persona dicti domini nostri comitis supra in receptis
descripta sint inductiva ad spasmum, et utrum contenta in dictis receptis si
dicto domino nostro comiti fuerint ministrata et asumpserit sint inductiva
ad mortem, dicit quod inordinato modo, approximatione medicaminum predic-
torum ipsorumque activitate et fortitudine consideratis, necnon et corporis
cui data fuerunt medicamina approximata, in ipsorum impressionem reci-
piendam habilitate, videtur ipsi magistro Bono, secundum dicta auctorum
medicine, quod dicta medicamina fuerunt potencia spasmum causare que
tamen, secundum modum approximacionis ipsarum per dictum magistrum
Johannem descriptum, licet inordinatus et indebitus fuerit, viderentur amplius
ignorantia quam malicia fore facta. Si autem alia a predictis exhibuerit medi-
camina seu ea que in dictis suis receptis reperiuntur descripta, judicare non
potest, asserit tamen multa in dictis receptis descripta in notabili quantitate
assumpta fore sufficiencia spasmum causare, tandem mortem inducere. Inter-
rogatus qua morte decessit dictus dominus comes, dicit quod ex spasmo et sic
dicit, quia presens fuit in dicta morte et vidit. Interrogatus quod signum est

in homine mortuo habere exchinam nigram quasi verberatam et diversorum colorum et eciam ungues nigros, maxime in dicto domino nostro qui sic habebat, prout superius probatur per aliquos testes, dicit quod prout testatur Galiienus, in sexto *de Interioribus*, quo corpore uso bono regimine et dictam sanitatem custodiente, si accidat in subito moriatur ejusque cutis viridis fiat aut nigra, fertur a quibusdam sumpisse mortisfferam pottionem....

DÉPOSITION DU MÉDECIN LUQUIN PASCAL.

Item, magister Luquinus Pascalis, doctor in medicina, phisicus domini nostri comitis quondam et domini comitis moderni ... De dictis partibus Pedemontis ipse [deponens] venit et in Rippaillia apulit per unam diem ante mortem prefati domini nostri comitis, et statim et festinanter personam ipsius visitavit, quem detentum auxiabiliter infirmitate spasmi invenit, qui dominus de egritudine sua eidem magistro Luquino talia verba dixit, quod *Grossus Berthodus*, loquendo de dicto medico quem sic nominabat, *multa medicamenta michi approximavit, ex quibus medicaminibus talem non dubito infirmitatem incurrisse*. Et sic continuavit per noctem... et in mane sequenti, dictus dominus comes eidem magistro Luquino injunxit, in presencia magistri Boni et multorum nobilium, quod ad dominum Ludovicum de Cossonay feceret gressus suos, talia verba eidem dicendo : *Rogetis ex parte mei dictum dominum Ludovicum quod iste medicus*, de dicto magistro Johanne loquendo, *inquiratur ab ipso propter quam causam talia medicamenta sibi approximaverat, et eo casu quo predicta sponte dicere nollet, quod per torturam ad hoc compelleretur, et quod in hoc dictus dominus Ludovicus haberet bonam diligenciam*. Dicendo dominus comes predicta dicto magistro Luquino et eciam specialiter dicendo : *Vadetis vos, magister Luquine, quia in vobis multum confido*. Qui magister Luquinus, tunc dolore motus, flere incepit ; et ivit juxta ignem dictus dominus Luquinus, ne dominus ipsum flentem videret. Et post, per modicum temporis intervallum, ipse magister Luquinus venit ad ipsum dominum nostrum comitem, cui dixit quod dictus dominus Ludovicus audiebat missam. Tunc dictus dominus noster comes dixit Aymoni de Asperomonte quod iret ad dictum dominum Ludovicum de Cossonay et quod, sive missam audiret sive non, incontinenti veniret ad ipsum. Et tunc ipse Aymo ad dictum dominum Ludovicum ivit et ipsum ad dictum dominum nostrum comitem adduxit, cui domino Ludovico dictus dominus comes dixit : *Iste medicus vel magnus Berthodus dedit michi ista medicamenta que fuerunt causa mee infirmitatis. Unde rogo vos quod inquiratur propter quam causam talia in me commisit, et si non velit, bono* (sic) *corde faciatis omninoque dicat vi et eciam quod dicat phisicis meis, ut tucius possint remedium adhibere*. Idem precipiens ipse dominus magistro Bono et Johanne Chayno, ejus cirorgico, ut cum dicto domino Ludovico et magistro Luquino irent ad examinandum dictum magistrum Johannem et ad receptas videndum... Ipsi viderunt dictas receptas superficialiter, quoniam ad plenum videre non potuerunt, propter appropinquacionem mortis ipsius domini qui per quatuor horas post vel circa expiravit. Et examinando dictum magistrum Johannem super dictis receptis, presentibus quibus supra et dicto barberio, et ipsum interrogando qualis egritudo erat dicti domini nostri, qui dixit quod ipsum credebat esse spasmaticum, et interrogando quare talia medicamenta sibi approximaverat, dixit idem magister Johannes quod credebat pilos in capite suo multiplicare. Et interrogatus dictus magister Johannes qualis spasmus erat ille vel de repelecione vel in avictione vel non proporcionatis ad materiam, qui responsionem non dedit sed misericordie se submittebat, dicens quod ea que fecerat, bona fide fecerat.... Interrogatus dictus magister Luquinus super facto receptarum prout dictus magister Bonus fuit interrogatus, dicit quod informacione cir-

constantium habita, prout dicto domini comiti capienti aliqua medicamina fuerunt approximata, que in talitate... erant excessiva, tempore nec hora congrua, ac eciam in curacioni cujusdam puncture in tibia dextra super cordam urmente (?) a Musterio gresso, per paucos dies ante spasmum cum in claudendo festinabat idem magister Johannes, quam puncturam apperire debebat, non dubitat idem deponens dictum magistrum in premissis male processisse et contra auctores medicine et prefati domini nostri comitis esse causam mortis, licet credat ipse deponens potius ex ignorancia quam malicia processisse.

Déposition du chirurgien Jean Cheyne.

[1392, 21 septembre.] — ... Fuit per ipsum dominum Humbertum (¹) inquisitum super premissis cum Johanne Chaynoz, surligico de Mouthone.... Dicto Johanne deponente in loco Rippallie existente... circa ebdomadam ultimam mensis octobris nuper lapsi, ipse eundem dominum nostrum comitem ibidem vidit sanum et illarem, excepto quod dolebat modicum in spatula, non tamen quod propter hoc esset agravatus nec quod sibi aliquod prejudicium vel gravamen portaret; ubi eciam vidit predictum magistrum Johannem, phisicum, cum ipso domino nostro comite conversante, quodque ipse dicta ebdomada a dicto loco Rippallie separavit et eundem dominum nostrum comitem sanum et illarem et in bono statu dimisit. Et tum venit per tres dies post in ipsa ebdomada; prelibatus dominus noster comes dictum Johannem deponentem festinanter apud Mouthonem (²) per quemdam suum scutifferum dictum Mafor quesitum misit, qui Johannes Cheynos illico ad dictum locum Rippallie accessit, ubi dictum dominum nostrum comitem infirmum in lecto jacentem et quamplurimum agravatum invenit, de quo multum obstepuit, quoniam ante per tres vel quatuor (³) dies ipsum sanum dimiserat; et eo tunc peciit dictus deponens a Janino de Champiaux, ejus camerario et Peroneto, ejus barbitonsore, quid idem dominus noster habebat et quali infirmitate patiebatur, qui sibi responderunt quod dictus phisicus ipsum dominum nostrum comitem, licet sanus esset, induxerat ad faciendum sibi radi caput et ipsum caput sibi fecerat radi, deinde sibi fecit plura medicamenta humguentorum, lavacionum et implastrorum, que supra dictum ejus caput posuerat. Postque, per tres dies antequam in cubili exponeret, qualibet die dictorum trium dierum dedit eidem domino nostro comiti ad comedendum unum bolum, ignorabat tamen de quo ille bolus erat. Et cum venit dicta die tercia predictorum trium dierum, quando voluit sibi dare dictum tercium bolum, ipse ipsum bolum vel morcellum de bursa sua in sinu suo existenti extraxit et eidem dicto domino nostro comiti ipsum dedit in presencia duntaxat ipsorum duorum et dicti Johannis de Champeaux, ipsum bolum ponendo in ejusdem domini nostri ore; qui dominus noster, cum dictum bolum in ejus ore sentiit, inmediate propter ejus amaritudinem ipsum extra fortiter spuendo projecit (⁴), quem dictus Janinus de Champeaux, ad sciendum quid erat ille bolus, de terra elevavit et in ejus ore posuit, ipsum que valde amarum invenit et inmediate extra ejus os spuendo projecit, dicendo dicto domino nostro comiti quod de dicto bolo non gustaret quoniam ipsum amarissimum invenerat. Preterea, ibidem et inmediate in grabate dictus dominus noster se posuit, qui memoratus phisicus de cornu uniscorni quod sibi ibi

(¹) Humbert de Savoie, sire d'Arvillars auquel le prince d'Achaïe avait donné ainsi qu'à Girard de Ternier une commission rogatoire pour enquêter auprès des nobles et communautés du Genevois, du Faucigny et du Chablais.

(²) Moudon, au pays de Vaud.

(³) Souvenir confus : il y avait un peu plus de quatre jours.

(⁴) D'après Janin de Champeaux, le comte se serait écrié en rejetant la pilule : *O la maise viande.*

apportari fecit et quod raclavit dare voluit cum vino misto; verumtamen dictus dominus noster comes illud transire non potuit, dicens dictus Johannes quod, paulo post versus dictum dominum nostrum comitem ivit, cui ipse dominus noster comes dixit quod dictus medicus sibi satis mali fecerat de hiis que sibi in capite fecerat. Et in crastinum, ipse presens fuit in camera dicti domini nostri comitis et audivit quod ipse dixit in presencia eciam Johannis de Chignino et octo vel novem aliorum suorum scutifferorum et cameriarorum verba que secuntur: *Videte, ego nescio quid vos facietis de isto homine*, loquendo de dicto medico; *de hiis que michi fecit ymo si ipse fecisset tamen minimo vestrum, ego meis propriis manibus ipsum suspenderem.* Deinde, eadem hora, dictus dominus noster comes eidem deponenti dixit quod ipsum ungeret de quodam unguento quod magister Bonus, ejus phisicus, et ipse deponens pro eodem fecerant et de quo ipsum pluries aliter unxerant, videlicet de oleo camamelleo(¹) et de oleo de lilio, quod et fecit per ante et retro. Et cum fuit satis untus et fricatus, domina nostra Sabaudie comitissa junior per Margaritam de Croysie ipsum deponentem quesitum misit, pro sciendo qualiter dictus dominus noster comes faciebat; cui, cum ipse fuit in camera dicte domine nostre comitisse, loquendo eidem, eadem domina nostra comitissa et predicta Margarita viderunt et inspexerunt ejus manus, quas habuit totas inflatas et tumidas de eo quod prefatum dominum nostrum comitem tetigerat, frotaverat et unxerat, eidem dicentes quod ipse habebat manus quamplurimum inflatas et de quo illud erat. Qui Johannes illud ex tunc inspiciens, obstipuit multum et eisdem respondidit quod nesciebat de quo, nisi de eo quod dictum dominum nostrum comitem palpaverat et frotaverat. Et tunc dicta domina nostra de quodam anullo dicte Margarite uniscorni manus suas tetigit et crucem in eisdem fecit ut desenflarent. In separacioneque a dicta domina nostra Sabaudie comitissa juniori, ipse retrocessit ad predictum dominum nostrum comitem, quem reperiit adhuc fortius agravatum et debilitatum. Et quia ipse deponens, videns quod erat in periculo mortis, ipse intravit cameram domini de Cossonay ubi ipse dominus, episcopus Mauriannensis, dominus Johannes de Verneto, miles, magister Luquinus, magister Bonus et dictus phisicus erant, quibus dixit quod dictus dominus noster comes moriebatur et quod ipsi meditabantur quoniam non faciebant per ipsum fieri ea que in actu mortis sunt fienda. Eodem que instanti venerunt dicti Janinus de Champeaux et barberius dicti domini nostri, dicentes eisdem ex parte ipsius domini nostri qualiter ipse dominus per ipsos eisdem mandabat quod ipsi detinerent et facerent detineri dictum medicum ibi existentem, et quod ipsi dicerent predictis dominis superius descriptis ea que dictus medicus dicto domino nostro comiti fecerat. Quiquidem Janinus et barberius eisdem dixerunt verba superius descripta per dictum Janinum de Champeaux eidem deponenti dicta et quod dictus medicus dicta opera eidem dicto domino nostro comiti fecerat; et cum ipsi loquerentur de cornu uniscorni, dictus dominus episcopus Maurianensis dicto medico dixit quare dederat rasinam uniscorni dicto domino nostro, quoniam non debebat dari nisi prius venenum appareret(²). Et postmodum, ipsi omnes eo tunc a dicta camera separaverunt et versus ipsum dominum comitem iverunt. Et cum venit sero dicte diei, videlicet diei Omnium Sanctorum, idem dominus noster comes dies suos clausit extremos. Quo mortuo, videlicet per spacium duodecim horarum immediate post ipsius mortem, idem deponens corpus ejusdem nudum visitavit pro preparando ut posset absque fetore per quinque vel sex dies custo-

(¹) Camomille.
(²) Janin de Champeaux dira que Grandville, interrogé par le Conseil sur les raisons qui l'avaient déterminé à prescrire, répondit que c'était à titre de réconfortant. « Et tunc dictus dominus episcopus Mauriannensis dixit quod dictum uniscornu non erat reconfortativum, qui medicus respondit : nescio ».

diri et apud Altamcombam sepultum portari. Et ipsum visitando, ipsum invenit a parte posteriori in regione cordis totum denigratum ac si fuisset verberibus cassatum et flagellatum, de quo quamplurimum fuit amiratus de eo quod ipsum ita nigrum et corruptum in tam brevi tempore reperiit. Interrogatus an sciat dictum dominum nostrum comitem veneno seu medicinis venenosis fuisse mortuum, dicit quod nescit, nisi prout supra deposuit et dixit. Interrogatus de quo credit melius aut propter pravas medicinas obierit aut non, dicit quod melius credit quod sic, videlicet quod prave medicine ipsum juverunt ad moriendum, credens quod nisi recepisset aliquas medicinas, eo tunc non fuisset mortuus. Interrogatus an sciat aliquem fuisse adjutorem dicto medico ad premissa fienda et qui sibi auxilium, consilium, favorem vel consensum dederit in premissis vel fuerit culpabilis premissorum, dicit quod non. Interrogatus an aliquas ex dictis medicinis per dictum phisicum eidem domino nostro comiti datas viderit vel sciverit et aliquas receptas earundem, dicit quod non.

DÉPOSITION D'HENRI DE LA FLÉCHÈRE, DAMOISEAU.

... A tempore quo dederat sibi dictos bollos ultimos, ipse nunquam post modum fuit edie sed valde extitit debilitatus, qui medicus [Joh. de Grantville] eo tunc sibi respondit quod ipse daret sibi de cornu uniscorni, quod raclaret ad sumendum, adeo quod ipsum aleviaret. Qui dominus noster comes de dicto cornu uniscornu sumere noluit, pro eo quod dubitabat quod non fuisset aliud quam malum cor habebat. Deponensque eciam quod prelibatus dominus noster comes eidem et pluribus aliis ibidem existentibus dixit quod dictus medicus sibi dixerat quod ipse quoddam poculum sibi et domine nostre Sabaudie comitisse junioris dare volebat, ipso jam existente infirmo et infirmitate predicta, quod si sumpxissent et medietatem plus dicta domina |Sabaudie comitissa quod ipsi *(manuscrit* ipse) et simul jacuissent, societatem carnalem simul habendo, ipsi eo tunc concepissent unum liberum; et quod dictus dominus noster comes eo tunc dixit hec verba : *Ey, Dyu sache se je n'eyreȝ eyfieȝ quoniam jam diu eram infirmus fortiter et ubi sum.* Deinde, sibi eciam dixit quod dictus medicus volebat facere radi caput domino nostro Sabaudie comiti moderno et quod ipse sibi faceret visum rectum taliter quod abinde non respiceret ex oblico, dicendo prefatus dominus noster comes quod illud erat impossibile defaciendo illud quod Deus fecerat, ac jurando per penitenciam quam attendebat quod ipse non haberet *(munuscrit* habebat) quod habebat nisi propter pravitatem dicti medici, et quod dictus medicus erat causa sue mortis. Illico eciam dixit prefatus dominus noster eidem deponenti... quod ipse medicus sibi dixerat quod ipse non diligebat dominam nostram Sabaudie comitissam juniorem, ejus consortem, dominum nostrum Sabaudie comitem modernum, ejus filium, nec aliquem alium quem diligere debuisset de progenie sua, dicens idem dominus noster comes quod *ipse medicus mentiebatur et quod Deus sciat quia, per penitenciam quam expecto, si ipsa domina nostra Sabaudie comitissa ejus consors morietur, ipse cum eidem mori vellet.*

DÉPOSITION DE PIERRE DE BELLEGARDE, *alias* FORNIER, DAMOISEAU.

Die lune proximo precedenti ante dictum festum Omnium Sanctorum, accessit [ad dictum locum Rippaillie] ubi ipsum dominum nostrum in ejus camera et cubili existentem graviter infirmum invenit, cui deponenti dixit quod... *Sanctus Laurencius fuit rostitus et bene tormentatus, ymo ipse habuit aliquod refrigerium, verumptamen ipse a tempore quo sibi jacuit nullum refrigerium habuit.* Deinde, dicto deponenti dixit quod ipse intendebat et meditabatur quod dictus perfidus phisicus de quo agitur hec fecit et est causa premissorum, dicendo : *Ego ymaginor quod iste medicus est quamplurimum*

avarus, quoniam pecunias capit a domina mea comitissa, mea matre, meaque consorte et me; ... et ulterius, quod ipse venit de ultramare, videlicet Constantinopoli et quod ipse de Costantinopoli sciebant seu credebant quod ad locum illum ire debebat ac quod ipsi (manuscrit *ipse) invenerant in eorum cronicis* (manuscrit *cornicis) quod debebant esse destructi per illos de Sabaudia.*

DÉPOSITION DE JANIN DE CHAMPEAUX, CHAMBRIER DU COMTE.

... Dici audivit a Stephaneta, cameraria domine nostre Sabaudie comitisse junioris, quod ille medicus [Grandville] sibi non placebat quoniam sepe intrabat cameram dicti domini nostri comitis, ipso et domina nostra Sabaudie comitissa cubare existentibus, et pro eo quod fecerat quoddam poculum nigrum quod vidit, de quo eidem domino nostro comiti ad bibendum dare voluit, nescit tamen ipse deponens nec sibi dixit dicta Stephaneta si ipse dominus noster de dicto poculo sumpsit; et dicebat idem phisicus quod illud faciebat et erat bonum ad generandum liberos.... Deinde, vidit quod dictus dominus noster comes, per octo dies ante dictum festum Omnium Sanctorum, incepit esse agravatus et infirmus et in cubili se posuit, dicendo quod nervi corporis sibi dolebant et quod sibi respondebat dolor *ou cochon* retro caput, et [vidit quod non poterat comedere propter dolorem quam paciebatur in collo nec eciam bene loqui.

DÉPOSITION DE GUILLAUME DE LA RIVIÈRE, CHAMBRIER.

... Dixit dominus noster eciam domino de Cossonay, secum existenti in dicta ejus camera et quem miserat quesitum ea que dictus medicus sibi fecerat..., dicendo quod faceret sibi timorem et poni ad cordam ad sciendum qua de causa predicta sibi fecerat. Qui dictus de Cossonay sibi respondit quod de premissis loqueretur domine comitisse Sabaudie. Et tunc idem dominus noster comes dixit: *Ecce parvum confortium, quia domina mea comitissa est pia et dictus medicus flebit coram ipsa intantum quod dicta domina pietatem de ipso habebit.*

DÉPOSITION DE GUICHARD BRACZARD, BOULANGER DU COMTE.

... Per decem dies ante festum Omnium Sanctorum nuper lapsum, videlicet quadam die lune, ipse separavit ab Aquiano, ubi suas vindemias fecerat, apud Rippalliam accessit ubi dominum nostrum Sabaudie comitem invenit, et tum in crastinum venit dictus dominus noster comes, ipse deponens et plures alii servitores venatum iverunt, dicto domino nostro comite capite ligato habente, pro eo quod ipsum caput rasum habebat; preterea, die mercuri in crastinum, dictus dominus noster in grabato suo se posuit in ejus camera, ubi stetit donec et quousque dies suos clausit extremos, ipsoque mortuo, videlicet per duodecim vel tredecim horas immediate post ipsius mortem, Joh. Chaynos et dictus deponens cum ipso ipsum dominum nostrum deduerunt et totum nudum posuerunt... Et viderunt corpus ipsius de retro totum cassatum, nigrum et rubeum ad modum ac si fuisset flagellatus et virgis verberatus, de quo dictus Johannes Chaynos quam plurimum obstupuit et incepit tristari, dicendo: *O de proditore*, credens quod loquebatur de dicto medico. Et tunc dictus deponens ab ipso Johanne peciit quid illud signifficabat, qui eidem verbum dare ex dolore quem habuit non valuit, nisi capud commuendo.

DÉPOSITION D'ANTOINE BARRALIS, BOURGEOIS D'EVIAN.

... Die sabbati proxime sequenti [festum Omnium Sanctorum], ipse deponens locum Rippaillie retrocessit ubi vidit dictum medicum [Grandville] in camera magistri Aniquini, phisici, volentem recedere et a loco Rippallie separe. Cui dixit: *False et prodictor, tu occidisti meum dominum naturalem,*

ymo te mori opportet. Et exinde foras de dicto domo ipse oviavit cappellano domini Ottonis de Grandissono ante dictam domum qui sibi dixit : *Anthonie, tu malefacis; si sciretur quod tu ipsum percuteres, tibi scinderetur pugnus,* in presencia magistri Colini, camerarii domine nostre junioris et uxoris dicti Buyaz, curtillerii Rippallie ac plurium aliorum de quibus non recordatur. Deinde invenit dominum Petrum de Subtus Turrim, militem, portantem quatuor michas, cum ense sicocinto *(sic),* intrantem infra domum dicti magistri Aniquini, qui sibi dixit : *Nichil tu malefacis.* Aliud nescit quia eadem die, ipse deponens cum domina mea Sabaudie comitissa apud Nyvidunum ivit....

Déposition de Pierre de Neuvecelle, damoiseau.

... Die sabbati proximo ante festum Omnium Sanctorum proxime preteritum, dictus deponens apud Rippalliam accessit et cum ibi fuit, ipse intravit infra cameram domini nostri comitis predicti et ipsum dominum nostrum ibidem bene agravatum invenit ipsumque salutavit, eidem postmodo dicendo quod ipse invenerat suas venationes. Qui dominus noster dixit quod venaciones illud sibi non fecerant, eidem dicendo quod ipse, alia nocte precedenti, conquerebatur dicto medico de suis crinibus quos habebat raros, qui medicus sibi dixit quod sibi provideret et crines suos spisos devenire et sibi crescere faceret, propter quod sibi fecerat radi caput et sibi picotari seu picari fecerit, deinde ipsam lavari de lisivo forti. Et hoc facto, ipse dominus comes ab ipso medico peciit an ipse portaret alia in capite suo que non consuevit. Qui medicus sibi respondit quod non, nisi prout consueverat et quod non curaret. Dicendo ulterius ipse dominus noster comes quod ipse venatum iverat super hoc et sibi frigus nocuerat, et quod se juvare non poterat de collo. Preterea, die lune sequenti, predictus deponens iterato ad dictum locum Rippallie venit apportando sibi unam vulpem, pro eo quod dominus noster comes predictus sibi mandaverat quod venaretur et, si posset, sibi tot vulpes quas cepere posset apportaret, quoniam eidem erant neccessarie, et pocius *(manuscrit* acius) vivas quam mortuas ; et si non posset ipsas habere et capere vivas, easdem apportaret sibi mortuas. Et eidem domino nostro dixit qualiter se senciebat et si habebat malum nisi in collo. Qui respondit quod sic per totum corpus et quod non habebat membrum quod posset ipsum sustinere....

(Suivent de nombreux témoignages recueillis au sujet de la mort du Comte Rouge auprès des babitants d'Hermance, d'Aigle, de Saint-Maurice d'Agaune, de Thonon, de Bonne, de Bonneville, de Cluses, de Sallanches et de Flumet, accusant Grandville d'être la cause de cet événement. — Suit une requête datée du 26 août 1392, délivrée sous les sceaux du bailliage de Vaud et de la châtellenie de Romont, adressée au duc de Berry par les nobles, les bourgeois et les communautés du Pays de Vaud, pour le prier d'envoyer en Savoie le physicien Grandville, dont il leur a précédemment annoncé l'arrestation. Ils lui promettent tout leur concours pour l'aider dans son enquête, « si tamen et inquantum de consensu et voluntate illustrissimarum principissarum dominarum et domini nostrarum Sabaudie et eorum consilii processerit ».)

Déposition de Jean Boviers.

... Ipse vidit die dominica immediate sequenti festum Omnium Sanctorum nuper lapsum, de mane et post mortem ipsius domini nostri comitis, quatuor nautas de ultra lacum, de Bosco subtus Aubonam et de Sem Pres (¹) apportantes quatuor venabula de garda roba dicti domini comitis nostri et ipsa portantes versus domum magistri Aniquini. Deinde, vidit dictum medicum de quo agitur, dominum Petrum de Subtus Turrim, militem et alios quatuor supra nominatos et plures alios exeuntes de dicta domo dicti magistri Aniquini et euntes versus rippam lacus, cum dicto medico una cum venabulis predictis, credens quod dicta venabula portabant ne fieret injuria dicto medico, et quod dictum medicum ducerent ad aliquem alium locum captum, tamen

(¹) Bois-sous-Aubonne et Saint-Prex, sur la rive vaudoise du Léman.

idem medicus non erat aliqualiter ligatus. Dicit quod *(manuscrit* quo) audivit a Georgio de S. Michale quod ipse oviavit dictis domino Petro de Subtus Turrim et medico versus Cletas. Aliud nescit.

ATTESTATION DES BOURGEOIS DE MOUDON SUR LA MORT DE JEAN DE MOUDON.

Noverint universi presentes litteras inspecturi seu audituri quod nos Henricus de Glana et Vuillelmus Chartrer, Anthonius Brubaulis et Jaquetus Vuilluncorst, burgenses Melduni, in veritate testificamur, tanquam interrogati super hoc, quod audivimus dici super morte illustris principis domini nostri quondam domini Amedei, comitis Sabaudie, per magistrum Johannem, sublurgicum de Melduno, quondam medicum, post mortem ipsius domini nostri mortuum apud Moudon, videlicet per dictum Johannem in sua infirmitate et ante, venientem de Rippaillia ubi fuerat pro dicto domino visitando, visitavimus et cum ipso sepe locuti fuimus et ipsum interrogavimus de infirmitate dicti domini nostri, et audivimus ipsum magistrum Johannem loquentem de dicta infirmitate et dicentem quod idem dominus in ipsa infirmitate per quemdam phisicum extraneum ibidem existentem male tractatus fuerat et intendebat quod idem dominus noster comes per torsam ipsius phisici nisi remedium a Deo procederet morietur, aut de suo corpore et suis membris impotens efficeretur. Datum Melduni, sub signetis manualibus nostris Vuillelmi, Anthonii et Jaqueti predictorum, notarii et clericorum, die 27 mensis augusti a. d. 1392.

REQUÊTE DES HABITANTS DU PAYS DE VAUD AU PRINCE D'ACHAÏE.

Vobis illustri principi domino Amedeo de Sabaudia, principi Achaye, domino eorum carissimo metuendo.

Nos nobiles, burgenses et comunitates omnium villarum terre Vuaudi, humiliter recomendamus cum omnimoda subjectione et promptitudine servicii pariter et honoris. Dominacioni vestre placeat vestras litteras benignas, nobis pro parte vestra per egregium virum dominum nostrum dominum Anthonium de Turre, dominum d'Irlens et d'Arcucier transmissas, cum reverencia qua potumus hodie apud Meldunum una cum litteris illustris principis domini nostri ducis de Berry recepisse et vidisse et tenores ipsarum super facto mortis recolende memorie illustris principis domini nostri carissimi quoniam domini comitis Sabaudie, cujus anima in pace requiescat, per venenum ut dicitur mortui et super phisico quem dictus dominus dux tenet captivum. Et audivimus ea que dictus dominus Anthonius vestri parte nobis dixit et retulit, vos ortantes ut carius possumus quatinus ad prosecutionem dicti facti ut incepistis et prout vobis videbitur quantum tenemini semper instare velitis et dictum factum prosequi, nam vobis per dictum dominum Anthonium litteras quas dicto domino duci fecimus mittimus appertas, quas si vobis placet legere poteritis et videre contenta in eisdem. Vobis supplicantes quatinus, si fieri possit, illum phisicum ad partes Sabaudie habere procuretis, scientes nos in omnibus et per omnia pro dicto facto prosequendo inquantum poterimus et inquantum processerit de jubsu et voluntate illustrissimorum principisse, dominarum et domini nostrorum Sabaudie, vestri et aliorum consullum eorundem fore paratos auxilium, consilium et favorem prebere et ministrare. Altissimus statum vestrum, vitam augeat pariter et honorem. Datum Melduni, die 27 mensis augusti a. d. 1392, sub sigillis baillive Vuaudi et castellanie Rotondimontis pro omnibus communitatibus predictis.

DÉPOSITION DE PIERRE DE LOMPNES.

Anno suprascripto [1392] die 25 mensis septembris, in presencia venerabilium et circumspectorum virorum dominum Girardi Destres, Guichodi Marchiandi, legum doctorum et militum, Joh. Servagii legum doctoris et

Petri Godardi, jurisperiti, advocati et procuratoris fiscalis, Petrus de Lompnis juravit ad euvangelia Dei sancta per ipsum corporaliter tacta super premissis dicere veritatem. Deinde, fuit per dictos dominos examinatus et deponitur prout sequitur. Et primo, super primo, secundo, tercio et quarto articulis interrogatus, dicit se tamen scire quod ipse vidit dictum magistrum Johannem in civitate Musterii, in curia domini nostri comitis, qui per tunc ibidem erat, in satis competenti et bono statu. Postque, vidit dictum magistrum Johannem venientem de Musterio cum dicto domino nostro comite apud Confletum et de Confleto apud Uginam, a quo loco Ugine dictus testis et magister Johannes recesserunt pro veniendo apud Chamberiacum, de mandato domine nostre Bona de Borbonio, Sabaudie comitisse et dicti domini nostri comitis. Super omnibus aliis et singulis articulis sequentibus interrogatus, dicit se tantum scire quod in dicta villa Chamberiaci dictus magister Johannes de Grandvilla et ipse testis, in operatorio Petri Bellini, apothecarii, fecerunt et fieri fecerunt multa letuaria, lavamenta, aquas, implastra ad opus dictorum domini et dominarum et totius curie, que omnia fecerunt portari apud Rippalliam, ubi tunc residebant dictus dominus noster comes et domine nostre comitisse et tota eorum curia, quod fuit ut dicit de mense septembris, ad quem locum eciam ipse et dictus magister Johannes simul iverunt de dicto mense. Interrogatus si quando dictum locum Rippaillie venerunt dictus dominus noster comes erat in bona disposicione sui corporis, dicit quod sic. Interrogatus si dictus dominus noster comes fuit usus aliquibus letuariis eidem datis per dictum magistrum Johannem, dicit quod sic de quodam letuario appellato Dyaferrugini(¹). Interrogatus ad quem finem dictus magister Johannes de dicto letuario sumere faciebat dicto domino nostro comiti, dicit quod ad faciendum habere dicto domino nostro comiti bonum colorem, ut dicebat dictus magister Johannes. Et una alia vice dedit sibi ad sumendum de quodam alio letuario appellato *Dyaprilis*(²). Interrogatus si dictis letuariis dictus dominus sumpsit, dicit quod sic de dicto letuario sumere vidit, de alio autem letuario, nescit si sumpsit. Interrogatus si dictus magister Johannes dicto domino nostro comiti credenciam faciebat de dicto letuario dyaferrugini, dicit quod sic. Interrogatus que et qualia erant dicta alia letuaria, lavamenta aque et implastra que in Chamberiaco fuerunt facta, dicit quod nesciret ipsa designare et nominare sed continentur in receptis per dictum magistrum Johannem in Chamberiaco factis. Interrogatus quis habet illas receptas, dicit quod magister Bonus, phisicus dicti domini nostri comitis, ut credit, quia sibi fuerunt tradite in Rippaillia in camera domini de Cossonay. Interrogatus si in presencia ipsius deponentis, dicit quod sic. Interrogatus si scit quod contenta in dictis receptis et maxime in receptis supra in processu copiatis et descriptis sint inductiva ad infirmitatem pasmi et sint causa mortis dicti domini nostri comitis, dicit quod nescit quia non habet tantam scienciam medicine. Interrogatus qua infirmitate dictus dominus noster comes obiit, dicit quod infirmitate pasmi, prout a medicis dici audivit. Dicit eciam quod dicto domino nostro comite existente in dicta ejus infirmitate, audivit dici ab eodem : *Iste turs,* loquendo de dicto medico, *dixit michi quod Greci multum dubitant quod non destruantur per comites Sabaudie, quia ipse dixit michi quod dicti Greci et illi de Constantinopoli reperierunt in caroncis suis quod debent destrui per comites Sabaudie. Ego dubito multum quod, ad promocionem ipsorum, ipse non faciet michi malum.* Interrogatus si dictus dominus noster comes tempore sue mortis erat in bono sensu et memoria, dicit quod sic, ut credit. Interrogatus si dictus dominus noster comes erat cassatus et diversorum colorum per longitudinem eschine et si habebat ungues nigros

(¹) Electuaire fait avec de la rouille (ferrugo), soit avec de la limaille de fer.
(²) Electuaire fait avec des prunes.

cum fuit mortuus, dicit quod nescit quia ipsum mortuum nudum non vidit. Interrogatus si dictus magister Johannes, mortuo domino nostro comite, occulte ac latenter recesserit et comitatum Sabaudie absentaverit, senciens se culpabilem de morte dicti domini, dicit quod recessit et patriam absentavit, nescit tamen si senciebat se culpabilem de morte domini. Interrogatus si scit quod sit vox et fama quod magister Johannes sit diffamatus de morte dicti domini, dicit quod sic dicitur.

DÉPOSITION DE JEAN DE CHIGNIN, ÉCUYER DU COMTE.

... Tunc dictus medicus voluerat dare bibere de uniscornu, sed ipse [comes] bibere noluit quoniam dicebat quod, de aliquo quod dictus medicus ulterius sibi daret, nunquam biberet vel comederet *quare sciatur quare fecit istud in personam meam quia, re vera, ipse est tantus avarus quod ipse faceret omnia per pecunias quia de hiis que ipse fecit domine et matri mee et consorti mee ac michi, ipse vult habere de quolibet remuneracionem ad partem....*

Dictus dominus comes ad dictum dominum de Cossonay et suos magistros, videlicet magistrum Luquinum et magistrum Bonum barberium suum misit, cui dixit quos eisdem dicerit omnia que dictus medicus sibi fecerat a principio usque ad finem et in presencia dicti medici: *Et dicas dicto domino de Cossonay an debeat plus diligere illum latronem quam me.* Qui barberius ivit, et postmodum ad dictum dominum nostrum comitem revenit et eidem dixit quod mandatum suum fecerat, a quo dictus dominus peciit quid ipsi dicebant, cui dictus barberius respondit quod ipsi medici simul loquebantur latinum quod ipse non intelligebat. Dicit ulterius ipse deponens quod ipse eciam dici audivit a dicto domino nostro comite quod dictus medicus eidem dixerat quod ipse sibi dare volebat ad bibendum de quodam pocullo et ejus consorti in duplo plus, et quod illa nocte qua biberunt et simul jacuerunt, ipsi concipient unum liberum, cui dominus noster dicendo ista verba dixit: *Et je eroʒ enfeʒ appaulieʒ,* quia posuerat ipsum in tali statu quod non poterat se juvare. Dicit eciam dictus deponens quod dictus medicus semel venit ad dictum dominum nostrum comitem in lecto jacentem, cui palpavit brachium et eidem dixit : *Si vos possetis estarnuare, vos essetis sanatus.* Cui dictus dominus noster respondit : *Je faroe meus on pet; que en cel estat fusse, vos que m'aves mis.* Et ex post, dictum medicum noluit videre....

(Les autres dépositions ne contiennent aucun détail nouveau.)

Preuve XLVII

1393, 27 avril. Chambéry. — Engagement pris par divers gentils-hommes de Savoie de soutenir le parti de Bonne de Bourbon.

(Paris, archives nationales, P. 1371, cote 1951. Original. Communication due à l'obligeance de M. Paul Marichal, archiviste aux Archives Nationales.)

Nous Amé de Savoye, prince de la Morée, Loys de Savoye, son frere, Hymbert, sire de Toyre et Villars, Edduart, sire de Beaujeu, Odde de Villars, sire de Montellier, Guillaume de Vienne, sire de Saint George et de Sainte Croix, Yblet, sire de Chalant et de Montjovet, Jehan, sire d'Andelloz, Girard de Ternier, sire du Vuache, Guigo, sire d'Entremont, Jehan, sire de Corgeron, Bonifface de Chalant, sire de Fenyx, Jehan de Corgeron, sire de Mellona, Nycod, sire d'Aulteville, Jehan du Vernay, sire de La Rochete, Jaques de

Villette, Jehan de Serreval, Guillaume, sire de Neriou, Anthoyne, sire de Grolée, Aymar de Grolée, Guy de Grolée, sire de Saint Andrieu et Anthoyne de Chegnyns, chevalier, savoir faysons à touz ceuls qui ces presentes lettres verront que comme feu de bonne memoyre monseigneur Amé, jadis conte de Savoye, qui Dieux absoille, en son testament et derraine volunté ait lessié et ordonné tres noble et puissant dame madame Bonne de Bourbon, contesse de Savoye, son espouse, tuteresse, administrateresse et gouverneresse tant comme elle vivra de feu Monseigneur Amé, conte de Savoye derrain trespassé, dont Dieux ait l'ame, et des conté, terres et seignories de Savoye, et semblablement ledit feu monseigneur le conte derrain trespassé en son testament et derraine volanté ait ycelle madame Bonne, sa mere, laissié et ordonnée tuteresse, gouverneresse et administreresse de mes seigneur le conte et damoyselles ses enfans et des conté, terres et seigneuries de Savoye, en confermant le testament de feu monseigneur son pere devant dit, ainsi que ces choses sont à plein contenues es testamens et derraines volantéz de mes dessusdis seigneurs, desquels testamens il nous est deuement apparu. Nous, volans les ordonnances de noz dessusditz seigneurs estre acomplies et ycelles avoir fermeté et valeur, avons promis et juré, promettons et jurons par les foy et loyautéz de nos corps et par noz propres seremens par chascun de nous faiz aus saintes euvangiles de nostre Seigneur corporelment touchées et soubs obligacion de toutes noz seignories, terres et biens presens et avenir et sans ce que les serement et obligacion deroguent aucunement à la foy ne la foy aux serement et obligacion, que la dite madame Bonne de Bourbon nous avons, tenons et reputons, avrons, tiendrons et reputerons en vraye dame, tuteresse, administraresse et gouverneresse de noz seigneur et damoiselles ses enfans et des conté, terres et seigneuries de Savoye, appartenances et appendences d'ycelles, par la maniere que par noz dessusnomméz seigneurs trespasséz en leur testamens et derraines voluntéz a esté ordonné que ycelle madame Bonne, son honneur et estat nous garderons, soustiendrons, conserverons et deffendrons de toutes noz puissances contre quelxconques personnes que ce soient, exceptéz les seigneurs auxquels nous ou aucuns de nous sommes ou devons estre tenuz à homage et feauté, non obstant quelxconques querelles, controversies ou debaz contre elle, son honneur et estat meues et à mouvoir, et quelxconques lettres et escriptures contre elle, son honeur et estat, exhibées et à exhiber par quelconques personnes, et que es choses dessusdictes et chascune d'ycelles nous et chascun de nous persevererons et continuerons bien et loyalment, toutes et quelxconques exceptions et cauteles du tout en tout cessans et arrieres mises, jusques à tant toustesvoyes qu'il nous apparoisse que à nostre honneur nous ne le pensions plus fayre. Et en tesmoing des choses dessusdites, nous avons mis noz seaulx à ces presentes, données à Chambery, le 27ᵉ jour d'avril l'an de grace 1393.

Signé sur le repli: Beaujeu, G. de Viane, Jehan de Corgeron, Grolée.

Preuve XLVIII

1393, 5 octobre. — Bref de Clément VII relatif à l'empoisonnement du Comte Rouge et aux poursuites dirigées contre Thierry de Montlaurent, curé de Romont.

(Rome, archives du Vatican. Registre Avenion., 273 (LXIX Clément VII), fol. 532 v. Communication due à l'obligeance de M. Périnelle, ancien membre de l'école française de Rome.)

Venerabili fratri episcopo Lausanensi, salutem etc. Ad audienciam nostram pervenit quod dilectus filius Thierricus de Montelaurencii, rector curatus nuncupatus parrochialis ecclesie Rotundimontis, Lausannensis diocesis, diabolico instigatus spiritu, de morte quondam Amedei, comitis Sabaudie, conscius extitit et in ea dedit auxilium, consilium et favorem. Nos igitur, attendentes quod, veris existentibus supradictis, idem Thierricus eadem ecclesia quam obtinet reddidit se indignum, fraternitati tue per apostolica scripta mandamus quatinus, vocatis dicto Thierrico et aliis qui fuerint evocandi, super premissis inquiras auctoritate nostra diligencius veritatem, et si per inquisitionem hujusmodi premissa reppereris veritate fulciri, ipsum Thierricum eadem ecclesia auctoritate predicta sentencialiter prives et amoveas penitus ab eadem, prout de jure fuerit faciendum... non obstante si eidem Thierrico vel quibusvis aliis communiter vel divisim a sede apostolica sit indultum quod interdici, suspendi vel excommunicari non possint per litteras apostolicas non facientes plenam et expressam ac de verbo ad verbum de indulto hujusmodi mencionem. Datum Avinione, 3 nonas octobris, anno quinto decimo. Expedita 14 kalendas decembris, anno 16. H. de Spina. Tradita parti 8 kal. decembris, anno 16. P. Bouquoys.

Preuve XLIX

1393, 20 octobre. — Lettres des ducs de Berry et de Bourgogne relatives à la régence du comté de Savoie et au mariage d'Amédée VIII.

(Turin, archives de Cour. Inventaire Chiaravalle, rédigé dans la deuxième moitié du XVᵉ siècle. Livre 4, fol. 38 v.)

Littera dictorum dominorum ducum Bitturis et Burgondie continens ordinaciones per eosdem dominos factas una cum dicta domina comitissa Sabaudie, matre dicti domini comitis ac baronibus et consiliariis dictorum dominorum ducum et comitis simul adunatis et congregatis ubi supra, pro sollenizacione dictorum sponsaliorum fienda et ipsa sollemnizacione facta, super regimine consilii, persone et bonorum ipsius domini comitis, per quas fuit ordinatum quod omnes res, littere et deliberaciones absque quacumque exceptione fiant nomine dicti domini comitis et sub ejus sigillo, ac si esset in plano evo se regendi. Item, quod primo et principaliter domina comitissa Sabaudie, dominus archiepiscopus Tharentasiensis, dominus de Camera, dominus de Corgerone, et casu quo idem dominus Corgeronis non possit

propter suam debilitatem interesse, dominus Stephanus de Balma pro eo, ... dominus Petrus de Muris, dominus Guichardus Marchiandi, doctores, milites, dominus Petrus Colombi, prior Matisconensis, dominus Guigo Beczonis, cancellarius dicte domine comitisse sint et erunt de consilio dicti domini comitis Sabaudie. Nichil tamen facere possint sine consensu omnium vel majoris partis ipsorum : custodiam vero persone ipsius domini comitis habeat dominus Odo de Villariis et dominus Asperimontis. Item, in rebus ponderosis tangentibus dictum dominum comitem et ejus patriam, dicti consiliarii habeant recursum ad dictos dominos duces. (Ces dispositions furent confirmées le 2 novembre 1393 à Châlon-sur-Saône, au moment où Bonne de Bourbon se rencontrait avec les deux ducs pour les fiançailles de son petit-fils.)

Lettre du 20 octobre 1393, datée de Tournus, par laquelle les ducs de Berry et de Bourgogne s'engagent à ne pas retenir le comte de Savoie, qui a été conduit à Tournus pour son mariage avec Marie de Bourgogne, sous la sauvegarde d'Odon de Villars, du sire de La Tour, de Rodolphe de Gruyère, de Jean de la Baume, de Pierre de Murs, du sire de Miolans, du prieur de Saint-Pierre de Mâcon, de Jean de La Chambre, du sire de Varax, de Jean de Corgeron et du sire de Corgeron, « videlicet quod ipsi duces non retinerent nec retineri facerent dictum comitem nec tractarent aliquas personas pro garda sue persone nec regimine sue patrie alias quam de gentibus suis et ejus patrie probis et legalibus, secundum ritum comitisse ejus matris, sic quod princeps Achaye nec dominus Ludovicus ejus frater non intererint nec se interponerent ».

Preuve L

1393. — Dépenses faites pour l'enquête dirigée contre Jean de Grandville, Othon de Grandson et Pierre de Lompnes, inculpés de la mort du Comte Rouge et détails sur l'exécution de Pierre de Lompnes.

(Turin, archives camérales. Compte du trésorier général de Savoie 40.)

Baillié du comandement que dessus [mons. le prince d'Achaïe] à messire Guillaume d'Estavayé, tramis en France par devers le Roy et mess. de Berri, Burgongne et Borbon por les requerre qu'il leur pleut de remetre le phisicien qui est aculpéz de la mort de Monseigneur, ledit jour [19 mars 1393]..., 10 florins p. p.... (Fol. 94 verso.)

Item, ou Bot, messagier, tramis ledit jour [28 mars 1393] por la dicte cause [une jornée générale où sont convoqués les nobles des divers pays de Savoie pour la huitaine de Pâques] porter lettres de Monseigneur à messire Girard de Ternie et à pluseurs autres de Geneveis et aussi à mess. Jaque Champion et ou chastellein de Corbieres por le fait de Gransson, 2 florins et dimi p. p....

Ce que Martins de Leschaulx, thesorier de Savoye, a livré de la summe de 800 florins qu'il a recehu de Jehan de Lion, pellatier, demourant à Chambery, pour le pris de un hostel qui feust de Pierre de Lompnes, qui est assis joste le meysel de Chambery... : premierement, baillié contans du comandement desdiz messire Loys de Savoie et mess. Odde de Villars à mons. le prince de La Morée, par la main de Nicolet Ros, dit Parchiminer, à luy delivréz par la main dudit Jehan de Lion, pour les despeins dudit Mons. le prince et du conseil de Monseigneur qu'il a mené avecques

soy, comme messire Pierre de Murs, Amey de Challant, Jehan de Serraval, le juge de Savoye et pluseurs autres fere alant en Waud por fere exequuucion et metre à la main de Monseigneur les biens de messire Otthe de Gransson, et de seder et metre en acord pluseurs desbatz qui estoient en Waud, le 30ᵉ jour du moys de julliet l'an 1393, 400 florins p. p.... Item, baillia contans de la dicte finance, par la main dudit Jehan de Lion à Burduz Berthod, de Pineyrol, pour le salaire de luy, de Jehan Curt, Malan Jalan et de Barthelemy Bugnion, de Pineyrol, de 2 moys qu'il hont gardé detenu ledit Pierre de Lompnes en la prison du chastel de Chambery, enclus 5 florins p. p. à leur donnéz par leurs despeins fere retornant oudit lieu de Pineyrol ..., 65 fl. p. p.... Item, baillié contans à Grivet, messagier, tramis à Paris par devers le Roy, mess. de Berri, de Burgongne et Orliens, esquelx il a porté le proces fait contre ledit Pierre de Lompnes et la deposicion qu'il a faite à sa fin, 10 escuz de Roy. Item, baillié contans de ladicte finance à une juyve par la main de Bençon le juif, por le pris de un sien roncin que l'on ly prist por trayner ledit Pierre de Lompnes parmy la ville de Chambery jusques ou lieu où l'on ly tailla la teste, 4 fl. p. p. Item, baillié contans de ladicte finance à Mermet Rouget, tramis à Nyce, ou pais de Monseigneur et en Provence, par devers le seigneur de Boïl, seneschal dudit pais, comme por notiffier les proces et confessions du phisicien et de Pierre de Lompnes et aussi la exequuucion dudit Pierre de Lompnes, aussi et por le fait de Pierre Marquisan, le 2 jour d'oust l'an dessus [1393].... (Fol. 76 verso.)

Baillié contans du comandement de mess. le prince et mess. Loys de Savoye à Arvullar, por le pris de 1 meytier de sal, duquel l'on a salée les troys quartiers de Pierre de Lompnes, et por le pris de 3 barraulx esquelx l'on a mis lesditz 3 quartiers et de une cornue en laquel l'on a porté adicte sel por les saler le 18 jour de julliet l'an dessus 1393, 2 sols 3 den. lob. gros. Item, baillia contans à Pierre Pelloces, lieutenant de Chambery, lesquelx ledit Pierre a baillié à Thomasset le messagier, lequel a pourté un desditz quartiers à Moudon; à Roberczon, messager, qui a porté l'autre Avillanne, ou valet de Malgota, messager, qui a pourté l'autre Yvvrie et à Tharantaise, messagier, qui a pourté la teste dudit trayteur à Bourg en Bresse ledit jour, 11 fl. p. p. Item, baillié contans dudit comandement à Jehan du Roul, de Breisse, par ses despeins fere aler par devers les seigniours de Villars et de Behuef (sic) esquelx il a porté les deposicion faites par maistre Jehan de Grandville et ledit traiteur Pierre de Lompnes le 21 jour de julliet l'an dessus, 10 flor.... (Fol. 98 v.)

Item, baillié du comandement mons. le prince [d'Achaïe] à Grivet, messagier de Monseigneur, que mondit seigneur le prince ly a donné por les despeins qu'il a fait à Paris par l'espace de 8 jours qu'il y a demoré plus qu'il ne devoit, devant qu'il ait pouu havoir delivrance de mess. de Berri, Burgongne et Orliens, esquielx il avoit porté les proces et deposicions du phisiciens et Pierre de Lompnes, le 5ᵉ jour de septembre l'an dessus [1393], 3 escuz de Roy. (Fol. 100 v.)

Preuve LI

1394, 20 avril. — Déclaration de Guillaume Francon, confesseur du Comte Rouge, au sujet de la mort de ce prince et du rôle joué par Pierre de Lompnes.

(Turin, archives de Cour. Original sur parchemin.)

L'an de grace mil trois cens quatre vins et quatorze, le 20ᵉ jour du moys d'avril, frere Guillaume Francon, de l'ordre des freres meneurs et liseur ou couvent de Lion, a esté examiné et interrogué par venerable homme frere Pierre Mondard, dudit ordre, maistre en theologie et vicaire de reverent pere le general ministre dudit ordre et commissaire en ceste partie dudit general commis et député, sur la verité de la mort de Monseigneur de Savoye, qui Dieux absoille, darrenierement mort, et sur la verité du proces fait avec Pierre de Lompnes, jadis apoticaire dudit Monseigneur de Savoye, et sur les deppendences et circonstances desdictes choses, lequel frere Guillaume, en la presence dudit commissaire et du notere et tesmoings cy dessoubs escrips, par son serement aux sains de Dieu euvangiles donné et sur le peril et damp-nacion de l'aume de lui, a dit et deposé et de present en la fourme et maniere qui s'ensuit :

Premierement, que estant Monseigneur de Savoye, de qui Dieux ait l'aume, à Ripaille, en la maladie dont il moru, icellui qui parle esta conti-nuellement avec ledit Mons. de Savoye et lui administra les sacremens de saincte esglise, car pour lors il estoit et avoit esté quatre ans par avant con-fesseur dudit Mons. de Savoye. Et fu present et oy que pluseurs amonesterent ledit Mons. de Savoye que il feist son testament et que ledit Monseigneur leur respondoit que il n'entendoit à testamenter autrement que Monseigneur son pere avoit fait, mais le testament de Monseigneur son pere confermoit. Et à la fin, ledit Mons. de Savoye feist son testament, ouquel il commettoit à Madame de Savoye sa mere le regimen et administracion de ses enfans et de sa terre. Et scet bien que toute la plus grant confiance que ledit Monseigneur de Savoye eust estoit en madame sa mere, et li oy dire souventes fois, en ladicte maladie que, apres Dieu, sa singuliere esperance et confiance du fait de son aume et de son corps, de ses enfants et de sa terre, estoit en ladicte madame sa mere.

Depose en oultre et dit, par son serement, que un ou deux jours apres que Pierre de Lompnes, apothicaire dudit feu Monseigneur de Savoye, eust eté geyné et questionné tres griefment, si comme pluseurs scevent, ledit frere Guillaume par messire le prince de la Morée, messire Loys son frere, le sire de la Tour, le sire de Meolans et pluseurs autres fu envoyé et tramis par devers ledit Pierre ou lieu ouquel il estoit en prison pour confourter le mieulx que il sceust. Et oudit lieu, du commandement des dessus nommés, il se transpourta en la compagnie de maistre Bon et maistre Luquin, phisiciens de Monseigneur de Savoye, et parla audit Pierre, et le amonesta de bonne pacience et lui deist plusieurs paroles pour le confourter. Et finalement, ledit Pierre lui deist que du fait duquel l'en le acoulpoit, il ne savoit riens, en prenant sur l'aume de lui que du fait dessus dit, c'est assavoir de la mort dudit Monseigneur de Savoye il ne savoit riens ne en estoit en aucune coulpe; et aussi ne savoit il que aucun outre en fust sachent ou consentant en aucune maniere. Et semblables paroles lui deist ledit Pierre une autre fois en ladicte prison en disant et affermant sur la dampnacion de l'aume de lui que tout ce qu'il avoit confessé par devant Mons. le prince et les autres estoit messonge

et l'avoit dit contre verité, par force de geyne et de tourment, en disant que ja Dieu ne lui pardonnast le mal qu'il avoit coveri *(sic)* oudit fait, et que c'estoit grant pechié de le tourmenter et villenner si oultrageusement et sans cause et raison, et que Madame de Savoye, mere dudit feu Monseigneur, et lui ne l'avoyent pas deservi.

Dit en oultre et depose par son serement, sur ce interrogué, que le jour que ledit Pierre fut decapité et mis à mort, les dessus dis messire le prince, son frere et les autres du conseil tramisrent ledit frere Guillaume par devers ledit Pierre pour le confesser et parler à lui; et y ala ledit frere Guillaume du comandement que dessus, et deist et parla audit Pierre pluseurs paroles, et tant en secret comme en appert ledit Pierre deist audit frere Guillaume que il n'avoit coulpes ou fait dont l'en l'aprouchoit ne aucuns autres que il sceu, mais en estoit pur et innocent, en prenant sur le jugement et dampnacion de l'aume de lui que le proces fait contre lui n'estoit point veritable, c'est assavoir en tant comme il touchoit sa confession, et qu'il l'avoit dit par force de la inhumaine question que l'en lui avoit faicte et donnée, en disant que du pechié qu'il avoit oudit fait il n'en crieroit ja merci à Nostre Seigneur.

Dit en oultre et depose ledit frere Guillaume et depose par son serement que apres que ledit Pierre lui eu dit les dictes paroles, il se transpourta par devers le prince et messire Loys et leur deist que ilz advisassent sur ce que l'en vouloit fere morir ledit Pierre, car il savoit que ledit Pierre n'avoit coulpes en ce dont l'en l'accusoit, et qu'il seroit pechié de le fere morir sans cause. Auquel les dis prince et son frere disrent que il se entremist de chanter sa messe et non mie de dire telles paroles, car ce n'estoit pas son office, et qu'il se teysa.

Depose en oultre que il fu present quant l'en trahist ledit Pierre hors de la prison, et continuelment jusques à la mort dudit Pierre, et confourtoit icellui en Dieu le mieulx qu'il savoit et povoit, mais il scet bien que ledit Pierre ne disoit aucunes paroles, fors ses oraysons, ne ne parla ou deist aucune chose touchant le proces fait contre lui, car s'il le deist, icellui qui parle l'oyst, car il estoit en tel lieu que ledit Pierre ne peust dire parole qu'il ne l'oyst.

Dit en oultre et depose que, à la mort dudit Pierre, avoit grant quantité de gens armées qui tenoyent leurs espées et couteaulx traiz, et faisoient grand bruit et grant tumulte tellement que de loing l'en ne peust ore ledit Pierre qui ne lui fust tres prouchain.

Depose en oultre que en venant à la journée du mariage de Mons. de Savoye tenue à Tournus, ledit deposant estoit en la compaignie de madame de Savoye la jeune, et en venant à la dicte journée, l'en fist abbatre et demolir les maysons du frere et d'aucuns parens dudit Pierre; et failloit par neccessité que ledit deposant feist semblant de absouldre ceulx qui abbatoyent lesdictes maisons, pour fere complaisance à pluseurs gens.

Ledit frere Guillaume Francon dessus escript, par ledit frere Pierre Mondart commissaire dessus nommé examiné, a dit et déposé si comme il est contenu en sa deposicion dessus escripte, presens frere Pierre Clemensat, de l'ordre desdis freres meneurs, Jehannim Marchier de Vreyde, Guiot du Muton, Jehan de Saint Pierre le jeune, clers, Barthelemi Fornier, Jehan Sutilet et Alardin de Bourg, tesmoings à ce appellez en la place du chastel de Mascon, l'an et jour dessus dis, en la presence de moy notere cy apres escript. *Signé* : J. BURGENSIS.

Preuve LII

1395-1396. — Compte relatif au douaire de Bonne de Bourbon.

(Turin, archives camérales. Compte de la châtellenie de Thonon.)

Computus Ambrosie Marescalce, relicte Petremande Ravaysii, tutricis et administratricis Boni Ravaysii, filii et heredis dicti Petremandi Ravaysii, quondam castellani Thononii et Alingiorum novi et veteris pro illustri principissa domina Bona de Borbonio, Sabaudie comitissa, de redditibus et exitibus ejusdem castellanie a die 15 exclusive mensis junii a. d. 1395, qui locus et castellania cum castellaniis Hermencie, Aquiani, Fisterne, Turris, Ville Viviaci, Chillionis, Villenove, Aillii, Oloni, S. Mauricii Aganensis, S. Brancherii, Intermontium, Pontis Yndis, Pontis Vele, judicaturis Chablaysii et Breyssie dictorum locorum necnon et comitatus Malileporarii dicte domine die 16 inclusive mensis maii anno predicto 1395 tradicte fuerunt... dicte domine, ex ordinacione domini nostri comitis, facta de consilio illustris principis domini ducis Burgundie, patris illustris domine Marie de Burgondia, Sabaudie comitisse, consortis domini necnon et de consilio procerum, militum et consiliarorum dicti domini nostri comitis Sabaudie pro dote, doario et omnibus donis... que dicta domina petere poterat... Sabaudie comiti, virtute testamentorum, instrumentorum et composicionum factarum per... dominos quondam Amedeum, Sabaudie comitem, avum paternum domini et Amedeum genitorem domini, pro 9000 libris turonensibus de redditu seu *revenut* annuali..., que percipere debeat ipsa domina ad ejus vitam duntaxat naturalem..., usque ad diem 15 exclusive mensis julii a. d. 1396, videlicet de 1 anno integro.

Preuve LIII

XIVᵉ-XVᵉ siècle. — Documents concernant divers personnages de la Cour du Comte Rouge.

(Turin, archives camérales et archives de Cour.)

Cossonay (Louis de). — 1390, 7 décembre : Ludovicus, dominus de Cossonay, locumtenens generalis citra montes... comitis Sabaudie. (Compte de la châtellenie de Thonon, 1390-1391.) — 1390, 21 septembre : Libravit spectabili et potenti viro domino Ludovico, domino de Cossonay, consiliario et consanguineo domini.... (Compte du trésorier général 38, fol. 94.) — 1390 : Item, baillia contans du comandement audit mons. de Cossonay ou covent et freres pregeurs de Geneve, en l'ostel desqueulx freres pregeurs Amey mons. demore, que l'on leur ha donné por fere le fornel de un pele chaut, per cause que l'on leur occupe la plus grand partie de leur hostel, du mois de decembre, ... 30 florins p. p. (Compte du trésorier général 38, fol. 77.) — Sur ce personnage, consulter la chronique de Servion, édition des *Monumenta historiæ patriæ*, col. 323; Guichenon, *Histoire de Savoie*, t. Iᵉʳ, p. 479, et preuves p. 220; le t. V, p. 118, et le t. VIII, p. 40 des *Mémoires de la Société d'histoire de la Suisse romande*.

Estrés (Girard d'). — 1366, 3 janvier : Amédée VI, avant de partir pour l'Orient, nomme un Conseil de régence constitué par Girard d'Estrés, docteur en droit, chancelier de Savoie, Jean, sire de La Chambre, Louis Ravoyre,

Humbert de Savoie, sire d'Arvillars, Aimon de Challant, sire de Fenis, Aimon de Châtillon, Pierre Gerbais, trésorier général de Savoie. (BOLLATI, *Illustrazioni della spedizione in Oriente di Amedeo VI,* p. 334.) — Girardus Desters, cancellarius Sabaudie, 12 juin 1377 et 16 juillet 1383. (Protocole *Genevesii* 102, fol. 70 v. et 103, fol. 9.) — 1391, 14 septembre. Ripaille, devant la chambre du sire de Cossonay, en présence d'Antoine de la Tour, seigneur d'Irlens, de Boniface de Challant, maréchal de Savoie et du doyen de Ceysérieux. Le chancelier de Savoie Girard d'Estrés, au nom du comte de Savoie, défend à Pierre « de Balma d'Auchex », damoiseau, d'aller avec sa suite au château de « Jorgne » ou dans tout autre château appartenant à Jean de Châlon pour essayer de porter préjudice au duc de Bourgogne, à peine de perdre ses fiefs en Savoie. (Protocole Bombat 67, fol. 34 v.) — 1392, 12 septembre : Investiture de la seigneurie de Bannens en faveur de Girard d'Estrés. (Protocole de Cour 60, fol. 4.) — Sur ce personnage, voir GUICHENON, *Histoire de Bresse,* 3ᵐᵉ partie, p. 159.

GRANDSON (Otton de). — 1390, 9 mai. — Libravit... Otthoni de Grandissono, consiliario et consanguineo domini, in exoneracionem 4000 florenorum auri per dominum dicto domino... dudum solvi ordinatorum..., 1000 fl. p. p. (Compte du trésorier général 38, fol. 76.) — 1390, 6 septembre : Libravit mandato domini, relacione domini Otthonis de Grandissono, dicto Esperon, messagerio equestro domini, misso cum litteris domini clausis de Yporrigia Gebennas ad dominam nostram Sabaudie comitissam majorem, 3 fl. p. p. (Compte de l'hôtel 74, fol. 165 v.) — 1391, 24 février : Libravit domino Otthoni de Grandissono, militi, consiliario domini, quos dominus noster comes eidem donavit graciose, meritis ejus exigentibus unde habet litteram domini..., 800 fl. duc. (Compte de l'hôtel 74, fol. 180.) — 1391, 14 février : Arbitrage rendu à Ivrée par Otton de Grandson, après avis de divers membres du Conseil, notamment de l'évêque de Maurienne, de Jean de Conflans, de Jérôme Ballard, du sire de Fromentes, de Jean de Corgeron et de Perret Ravoyre, au sujet du différend des frères Eustache et Jacques Provana, à l'occasion d'une succession. (Protocole Bombat 67, fol. 14.) — Voir sur ce personnage GABOTTO, *Gli ultimi principi d'Acaia,* p. 69, la Chronique de SERVION, p. 374, les *Eporediensia,* p. 427 et 434.)

MAURIENNE (évêque de). — 1390, 6 août : Ce personnage est chargé de négocier avec les révoltés du Valais. (Compte de l'hôtel 74, fol. 178 v.) — 1390 : Computus domini Johannis de Conflens, legum doctoris et militis, de expensis factis per reverendum in Christo patrem dominum episcopum Maurianensem, dominos Stephanum de Balma et Johannem de Conflens, milites, ambassiatores illustris principis domini nostri domini Amedei, Sabaudie comitis, missos a Rippallia Franciam Parisius. (Inventaire 38 du fonds de la Chambre des comptes de Savoie, fol. 5 v.) — 1391 : A mess. Savin, evesque de Maurienne..., pour ses despens fere aler en France par devers le Roy et les autres seigneurs de France out Monseigneur l'envoie par plusieurs choses le 4 jour d'oust. (Compte du trésorier général 38, fol. 114.) — Sur ce personnage, qui s'appelait Savin de Florano, et avait occupé précédemment l'évêché de Toul, voir ANGLEY, *Histoire du diocèse de Maurienne* (Saint-Jean-de-Maurienne 1846, p. 201.

Preuve LIV

1409-1412. — Compte de Peronet du Pont, vice-châtelain de Thonon, relatif aux travaux exécutés dans le prieuré de Ripaille.

(Ce document nous a été communiqué par M. André Folliet, sénateur de la Haute-Savoie, et provient de la bibliothèque de Joseph Dessaix : un registre sur papier.)

Computus Peroneti de Ponte, vicecastellani Thononii per dominum verbothenus constituti et ordinati ad recipiendum et librandum certas pecuniarum quantitates et summas pro ediffiiis et aliis operibus que idem dominus fieri voluit et jubsit in prioratu suo, per ipsum noviter fondato in loco Rippallie, de receptis et libratis per ipsum Peronetum de Ponte aut alios ejus nomine pro predictis factis a die 23 mensis decembris anno domini 1409 usque ad diem 15 mensis novembris anno domini 1412, videlicet de 2 annis integris, 47 septimanis et 5 diebus, receptus apud Chamberiacum, presentibus Guilliermeto de Challes, Petro Magnini, Jacobo de Fistilliaco et Anthonio Domengii, magistris et auditoribus computorum domini....

1. Recepit a Petro, chambrerio domini nostri comitis, ... 22 scutos auri regis....

2. Recepit... manu Johannis Macleti, messagerii domini, ... 146 florinos parvi ponderis....

3. Recepit a Jacobo de Fistilliaco, thesaurario domini, ... 96 fl. p. p.

4. Recepit ab hominibus Alingiorum et Thononii, de donis fassenarum pro rafurnis Rippallie, ... 25 flor. p. p.

5. Recepit a... subcollectore domini pape, ... 900 flor. p. p....

6. Recepit quadam die de mense aprilis anno domini 1412 a Guigoneto Marescalci, thesaurario [Sabaudie generali], in domo dicti Guigoneti, ... 46 flor. p. p....

7. Recepit de subsidiis per ipsum recuperatis in castellania Thononii de mandato domini nostri, implicatos in operibus Rippallie, 120 flor. p. p.

8. Amedeus, comes Sabaudie, dilectis magistris et receptoribus computorum nostrorum, salutem. Quoniam nonnulla et plura ovragia et ediffiicia facta dudum de mandato nostro apud Rippalliam duximus persolvenda per dilectum Peronetum de Ponte, locum tenentem castellanie nostre Alingiorum et Thononii, ea propter vobis mandamus quatinus omnes libratas quas dictus Peronetus proinde et alias fecerit, que vobis videbantur racionabiliter et secundum stilum computorum nostrorum allocanda *(sic)*, eidem Peroneto in computo suo ad onus nostrum allocetis, salvis et reservatis dilectissime et carissime consorti nostre preysiis portus, bladorum, obventionum et aliis quibuscunque emolumentis que in dicta castellania obvenerunt et percepta fuerunt, tempore tradicionis per nos facte eidem de villa et castellania dicti loci Thononii... Datum apud Cossonay, die 4 februarii anno 1414. Per dominum, presente G. Marescalci, thesaurario Sabaudie, Johannes Lyobardi....

[RAFFURNI.]

9. [Libravit] Girardo, Peroneto et Johanneto Rola, fratribus, Stephano Grossi, de Concisa et Johanni Sereni, pro tachia eisdem data per dictum Peronetum de Ponte... faciendi de novo, construendi unum rafurnum versus Tussie, infra muros clausurarum nemoris Rippallie, in loco in quo superius nominati maluerint, cum duabus bochiis, eorumdem Girardi, Peroneti, Johanneti, Stephani et Johannis sumptibus omnibus et expensis, salvo et excepto

quod dictus commissarius [Peronetus de Ponte] teneatur scindi facere nemus neccessarium pro dicto raffurno infra clausuras dicti nemoris Rippallie ; et qui superius nominati teneantur et debeant reddere dictum rafurnum de 200 ad 240 modios calcis bene et sufficienter coctos, infra tunc proximum festum Beati Johannis Baptiste, et hoc pro et mediantibus 100 florenis parvi ponderis et uno modio frumenti ad mensuram Thononii et pro preysia pratorum dicti loci Rippallie unius anni tunc presenti, ut per notam instrumenti de dicta tachia... receptam sub anno domini 1409, die 22 mensis aprilis, apud Thononium per Franciscum Pochatti, notarium..., inclusis 2 florenis parvi ponderis per ipsum Peronetum commissarium supradictum solutis et libratis ad expensas illorum qui dictum rafurnum coperierunt, quando ignis de eodem remotus fuit, ut per notam instrumenti... recepti sub anno domini 1411, die 8 junii... manu Girardi Vulliat, notarii, ... 102 flor. p. p. et 1 modium frumenti ad mensuram Thononii.

10. Libravit Girardo, Peroneto et Petro Rolaz, fratribus, pro tachia data eisdem per Petrum Andriveti, magistrum hospicii domini et predictum Peronetum de Ponte, faciendi et de novo construendi unum alium rafurnum lapideum, continentem 300 modia calcis, reddenda per ipsos bene cocta, facta et preparata in nemore domini Rippallie, sumptibus dictorum fratrum, infra tunc proximum festum Pasche, salvo et excepto quod eisdem pro parte domini tradi et expediri debeat infra nemus Rippallie nemus pro dicto rafurno decoquendo neccessarium preparatum et scissum..., mediantibus 110 florenis parvi ponderis et 2 modiis frumenti ad mensuram Thononii solvendi.... Et fuit actum quod dicti fratres pasqueari facere possint et valeant in dicto nemore Rippallie suos equos et bestias dum et quando charreabunt dictum nemus de quo debet decoqui rafurnus supradictus, ut per notam instrumenti... receptam sub anno domini 1410, die 22 mensis januarii, ... inclusis 3 florenis pro copertura dicti rafurni solutis predictis... qui dictum rafurnum coperierunt pro tanto pro conservatione calcis in eodem existentis, ... 113 fl. p. p. et 2 modia frumenti ad mensuram Thononii.

11. Libravit predictis... et Humberto Gez, pro tachia data eisdem... construendi unum alium rafurnum lapideum, continentem 300 modia calcis, reddenda... in nemore Rippallie... incontinenti finito alio rafurno supra designato, ... mediantibus 110 flor. parvi ponderis et 2 modiis frumenti..., ut per notam instrumenti... receptam anno domini 1411, die 1 mensis maii..., inclusis 2 florenis p. p. pro copertura dicti rafurni..., 112 fl. p. p. et 2 modia frumenti.

FASSINE SEU FAGOTI NEMORIS PRO COCTURA PREDICTORUM RAFURNORUM.

12. Libravit in et pro scissura et factura 44,000 cum dimidio fassinarum seu fagotorum lignorum, quas et quos Peronetus de Ponte... fieri fecit in nemore domini Rippallie pro decoquendo et mediantibus quibus decocti fuerunt 3 rafurni supradicti..., 43 fl. 2 d. gros. parvi ponderis.

LAPIDES MOLACIE ET TAILLIE EMPTI.

13. Libravit in empcione et pro precio lapidum molacie et aliorum per ipsum, ut infra, emptorum pro operibus et domificiis supradictis : primo, videlicet Johanni et Henrico de Campo, fratribus, perreriis, pro precio 250 lapidorum grossorum molacie..., 11 fl. 3 d. gros. p. p. ; item, eisdem, ... pro empcione et pro precio 50 aliorum lapidum... implicatorum in cantonata clocherii dicti loci Rippallie, et in porta sacristanie ecclesie dicti loci, 18 s. monete domini; item, Francisco Miguet, Mermeto de Challes et Mermeto Champurry, de Aquaria, pro tachia... adducendi super eorum navi unum centum cum dimidio lapidum a portu Coudree usque ad suchetum Rippallie,

... 3 fl. p. p.; item, Peroneto et Johanneto Rolaz, pro charreagio... lapidum molacie per ipsos charreatorum et operatorum a perreria de Siez ad dictum locum Rippallie, ... 5 fl. p. p.; item, predictis, ... pro charreagio et portu dimidii centi lapidum molaciorum pro operibus capelle per ipsos charreatorum a portu Coudree usque ad dictum locum Rippallie, necnon et pro charreando fustam logie pro tunc fiende ibidem a capella usque ad refectorium dicti loci Rippallie, videlicet a rippa lacus, pro tanto, ... 3 fl. p. p.

LONI, PANE, LATE ET ALIE FUSTE.

14. Libravit in empcione et pro precio lonorum, panarum et aliarum fustarum subscriptarum, emptarum per dictum Peronetum de Ponte... ultra alios lonos, panas et fustas pro eodem emptas per Rodulphum de Prato, magistrum operum supradictum ; et primo, Francisco de Ponte, mercatori, Jaqueto Cholerii et Petro Balli, carpentatoribus, in empcione et pro precio 15 duodenarum lonorum seu postium et 3 panarum implicatarum in operagiis subscriptis, qualibet duodena postium, incluso charreagio et portu a villa Nyviduni usque ad locum capelle seu domus domini Rippallie, 6 den. grossi et 3 pane 12 solidi, qui sunt in summa 8 flor. cum dimidio parvi ponderis, quorum postium et panarum debent implicari per predictos carpentatores videlicet ad faciendum cameram furni domini Rippallie 11 duodenas postium et dicte 3 pane et 3 duodena lonorum seu postium ad faciendum duas traleysonas in turri clocherii dicti loci Rippallie, alia vero duodena debet implicari in faciendo cameram rerologii dicti loci, 8 fl. et dim.; item, pro tachia eisdem carpentatoribus data faciendi operagia suprascripta, excepto cameram dicti relogii, ita tamen quod dicti carpentatores teneantur et debeant facere et bene operare dictam cameram furni prout eisdem fuit ordinatum per dominum priorem dicti loci Rippallie et dictum Peronetum, vicecastellanum et commissarium, et loni (sic) seu postes implicandi in traveysonis dicte turris planare et bene implicare, fideliter, pro tanto, 5 flor. parvi ponderis....

15. Item, Peroneto Brianczat, carpentatori, et Johanni Cavardi, burgensibus Thononii, ... pro precio 6 duodenarum de bondrons, qualibet duodena 5 s. et 2 d....., incluso portu a Nyviduno usque ad portum Rippe Thononii....

16. Item, libravit idem Peronetus de Ponte pro 4 jornatis carruum pro ducendo predictam fustam et trabes a rippa lacus Thononii usque ad Rippalliam, inclusis expensis, pro faciendo campanile capelle Rippallie, 16 d. gros....

17. Item, Peroneto de Larringio alias Branczat, carpentatori, pro fusta empta per dictum Peronetum de Larringio et Rodulphum de Prato pro faciendo trabaturam hostiorum, fenestrarum et campanillum capelle Rippallie..., 24 fl. et dimidium parvi ponderis.

18. Item, Francisco de Ponte, mercatori, pro precio 24 duodenarum lonorum mercatilium emptorum ab ipso de mandato domini, reddendorum per dictum Franciscum juxta loyam seu allione domini Rippallie et implicandorum ibidem in clausura dicte loye, inclusis charreagio et portu eorundem..., 10 fl. et dim. parvi ponderis.

19. Item, domino Durando, presbytero, pro emendo fustam seu maeriam infra designatam implicandam in logia domini nostri Rippallie, que logia durare debet ab ecclesia dicti loci Rippallie usque ad refectorium, videlicet 3 duodene panarum, item 5 duodene chivronorum, item 1 grossa duodena latarum, item 24 duodene lonorum, item triginta milliaria scindulorum..., 33 fl. p. p.

20. Item, Johanni Bues et Johanni de Platea, de Heremencia, pro portu

fuste per dictum dominum Durandum ut supra empte, videlicet a Nyviduno usque ad Rippalliam, pro ipsa fusta ponenda in logia Rippallie, ... 3 fl. p. p....

21. Item, libravit pro 5 duodenis lonorum emptorum a Francisco de Ponte et pro 14 jornatis carpentatorum qui implicaverunt in logia Rippallie dictas 5 duodenas lonorum et eciam pro reparando getam dicte logie..., 4 fl. 10 s. monete domini.

22. Item, domino Johanni Borgesii, priori dicti loci Rippallie et domino Petro Bruin (ou Bruni), canonico dicti loci, in empcione... 5 duodenarum postium seu lonorum implicatorum in neccessitatibus predicti prioratus Rippallie..., 3o s. monete.

23. Item, Petro Balli, carpentatori, pro operagio unius canalis nemoris sapini posite inter tectum capelle domini Rippallie et murum turris clocherii dicte capelle, et in qua canali dictus carpentator vacavit et dictum tectum rompendo et reficiendo 2 diebus, capienti per diem, inclusis ejus expensis 2 solidis monete domini..., 4 s. monete.

RODULPHUS DE PRATO PRO OPERIBUS DICTI LOCI RIPPALLIE.

24. Libravit Rodulpho de Prato, magistro operum domini, de mandato domini orethenus sibi Peroneto facto, pro ipsis per dictum Rodulphum implicandis in operibus predicti loci Rippallie... : et primo, pro reparacione dou foier de la chimina Johannis Ravasii et dou foycr de la chamina domus Guillelmi Servonis et pro certis aliis operagiis per dictum Rodulphum in hospitio domini factis..., 16 fl. p. p.

25. Item, predicto Rodulpho de Prato, pro 4 securibus emendis et pro operibus nemoris Rippallie..., 16 d. grossos....

26. Item, eidem Rodulpho de Prato, magistro carpentarie, domini nomine, et ex causa empcionis 20 carrellorum calibis, cum operagio pro reparacione extreparum operatorum Rippallie..., 22 d. gros....

27. Item, eidem Rodulpho de Prato, pro implicando in fenestris capelle domini apud Rippalliam..., 23 flor. p. p....

28. Item, eidem Rodulpho de Prato, pro solvendo carpentatoribus et lathomis qui operati fuerunt in capella domini Rippallie..., 100 fl. p. p....

29. Item, eidem Rodulpho de Prato, primo, manu Johannis Grocians, pro precio 3oo lapidum tallie, 12 fl. p. p.; item, manu Johannis Tielere, pro precio 4200 tegularum habitarum..., 15 fl. et dim. parvi ponderis; item, et manu Nycoleti Moudrici, Petri ejus fratris et Petri, lathomi de Margencello, pro precio 2 os factorum in capella domini Rippallie, sumptuata materia ipsorum, 10 fl. p. p....

3o. Item, predicto magistro Rodulpho, ultra alias quantitates tam pro operando crucem Rippallie quam pro emendo tolas, quam eciam pro aliis operibus..., 13 fl. p. p....

31. Item, eidem magistro Rodulpho de Prato, pro solvendo et implicando tachiatores vireti et intrabamenti clocherii fiendi in Rippallia, dati in tachiam Nycodo et Petro Moudrici et Petro Maczonis..., 10 fl. p. p....

32. Item, libravit... pro emendo tolas pro ponendo in cruce dicte capelle, 8 fl. p. p....

33. Item..., pro tradendo Michaudo Pillicerii et illis qui ceperunt in tachiam dagmam clocherii Rippallie, 10 fl. p. p....

34. Item..., pro charreando et duci faciendo magnam fustam cissam in joriis Pontium, ediffìciis magne domus domini Rippallie, inclusis 20 florenis p. p., de quibus dicto vicecastellano fecit confessionem manu curati de Armoys..., 120 fl. p. p.

35. Item, eidem Rodulpho de Prato, pro operagio fustarum factarum in joria de Pontibus..., 3 fl. p. p.

36. Item, eidem..., pro magna maeria fusta que sit in joria de Sent-Sales et que maeria debet implicari in magna doma Rippallie..., 60 fl. p. p.

37. Item, eidem..., pro magna fusta que debet implicari in magna domo Rippallie, quamquidem fustam dictus Rodulphus cepit in montania de Pont..., 50 fl. p. p.

38. Item, eidem..., pro magna fusta jorie vocata de Pont..., 20 fl. p. p.

39. Item, eidem..., in operibus et copertura domus nove magne ecclesie Rippallie..., 50 fl. p. p.

40. Item, eidem..., in loya seu alionie capelle domini Rippallie..., 12 fl. p. p.

41. Item, eidem..., in operibus factis in camera domine principisse Achaye sita in domo Johannis Ravasii..., 3 fl. p. p.

TACHIE, CLAVINI, SCINDULUM, CHIVRONES ET ITERUM LATE....

42. ... Item, Petro Molliat, Vincentio Fraret et Johanni Bersat, carpentatoribus, de et pro 40 jornalibus quibus ipsi vacaverunt et implicaverunt 24 duodenas lonorum seu postium in logia domini Rippallie necnon et pro faciendo canales getarum inferiorum dicte logie, computatis per diem, inclusis expensis, 2 sol. monete..., 6 fl. 8 s. monete domini.

43. Item, Petro Brianczat, carpentatori, pro 16 jornatis per ipsum vacatis et operatis ad faciendum intrabamentum tabularum capelle domini Rippallie, 32 s. monete....

EXTIMATIO NEMORIS RIPPALLIE.

44. Libravit in et pro exertando nemora pratorum dicti loci Rippallie, que exertari fecit predictus Peronetus de Ponte, commissarius, de mandato domini, sibi sicut supra facto : et primo, Johanni douz Damoz d'Ausula, dicto Vivian, et Johanni de eodem loco, pro suis salario et expensis 15 dierum quibus ipsi tres steterunt et vacaverunt de mandato dicti Peroneti, commissarii, in certis locis pratorum et nemoris dicti loci Rippallie exertando dumos, vepras et spinas ibidem existentes, capiente quolibet ipsorum per diem 14 den. monete domini, tam pro salario quam expensis...; item, predictis..., pro suis salario et expensis 36 dierum quibus ipsi tres steterunt et vacaverunt de mandato predicti commissarii pro exertando et amputando juxta arbores ibidem de novo plantatas, juxta columberium dicti loci... 3 fl. et dim. p. p....; item, superius nominatis..., pro suis salario et expensis 16 dierum quibus... vacaverunt in mondando prata Rippallie que alias fuerunt exertata..., 18 s. 8 d. monete domini. (Suit une longue énumération des paiements faits aux nombreux ouvriers qui travaillèrent « circa exerturam pratorum et nemoris domini Rippallie ».)

45. Item, libravit Girardo Peroneto et Johanneto Rolaz, fratribus et Peroneto Extremare, pro tachia... videlicet quod ipsi teneantur et debeant totum nemus in exertis pratorum domini Rippallie existens amovere seu amoveri facere de dictis pratis et exertis, exceptis 30 grossis peciis, ita tamen quod nemus quod ipsi non possent chargiare supra currus suos quod ipsi possint et eis licitum sit dictum nemus reponere infra dictum nemus Rippallie vel alibi ubi ipsi melius possent ponere extra dicta prata et extra; item, quod ipsi teneantur et debeant aplanare dicta exerta condecenter et regollas ubicunque necessarie essent..., et hoc precio... 18 flor. p. p. et 6 cuparum frumenti, quemquidem operagia predicti tachiatores promiserunt... facere hinc ad 3 edomadas tunc proximas, ut per notam instru-

menti... receptam sub anno... 1410, die ultima mensis aprilis..., manu Francisci Pochati, notarii.... [Summa] 135 fl. 2 d. tierz unium denarii grossi parvi ponderis et 6 cupas frumenti.

CLAUSURA NEMORIS ET PRATORUM DOMINI RIPPALIE.

46. Libravit.... Peroneto Girardo, Johanneto Rola, fratribus et Stephano et Johanni Grossi, lathomis, in exoneracionem tachie... faciendi et de novo construendi murum circumcirca nemus Rippallie ibidem necessarium pro clausura ejusdem, et qui muri facti sunt... sub pactis inferius designatis : videlicet, quod ipsi... teneantur dictum murum sumptibus ipsorum facere et construere de altitudine 15 pedum, computando fondo seu piesona ejusdem, et quorum pedum duo cum dimidio sint infra terram, residuum vero dicti muri extra terram; item, murus predictus sit et esse debeat in fondo dicti muri grossitudinis 2 pedum, ita quod dictus dominus sumptuet seu fieri faciat calcem in raffurno suo Rippallie; et hoc precio cujuslibet theysie dicti muri 10 sol. monete domini...; item, fuit actum quod dicti tachiatores possint et debeant ac eis licitum sit capere omnes lapides infra nemus Rippallie et circumcirca existentes, nisi ipsi lapides essent neccessarii ad conservacionem murorum ibidem prius existentium..., 50 fl. p. p.

47. Item, Perrodo de Clauso, Humberto Jay et Johanni Benedicti pro tachia... construendi in clausura predicti nemoris Rippalie videlicet a quarro dicti nemoris vocato de Platy usque ad rippam lacus a parte Rippallie, et in ipsa clausura murare et muros veteres levare bene et condecenter..., o fl. p. p....

48. Item, Stephano Grossi, Girardo Peroneto et Johaneto Rolaz, fratribus, pro tachia... construendi murum necessarium in clausura nemoris Rippallie, a parte Sancti Desiderii..., 15 fl. p. p....

49. Quas particulas suprascriptas ascendentes ad 725 florenos et 3 denarios grossos parvi ponderis solvit et libravit dictus Peronetus de Ponte... pro factura 876 theysiarum et trium quartorum unius theysie muri, per dictas personas factarum in clausuris predictis nemoris et pratorum domini Rippallie predictorum, ad racionem 10 sol. monete domini seu 10 denar. gross. pro qualibet theysia, ultra calcem propter hoc aliunde vice domini traditam et ministratam....

PRO TEGULIS.

50. Libravit Girardo Serragini, magistro tiolerie, de Parisio, pro faciendo quemdam furnetum apud Filliacum in tioleria ad decoquendum tegulas ibidem neccessarias ad implicandum in prioratu Rippallie..., 8 fl. p. p....

51. Libravit Johanni Balant pro recoperiendo seu revertendo et debite ponendo tiolam positum supra aulam crote Rippallie; item, imparando bene et condecenter sedes cletarum dicti loci..., 12 d. gros.

BEZERIA AQUE RIPPALLIE.

52. Libravit Girardo Chapuis, de burgo Rippe Thononii, pro salario et expensis duodecim hominum quasi per unam diem vacantium de mandato dicti Peroneti de Ponte in curando bezeriam aque labentis a Thononio Rippalliam..., 18 s. monete.

53. Libravit Girardo Peroneto et Johanni Rolaz, de Concisa, pro tachia eisdem data per dictum Peronetum de Ponte, de mandato magistri hospitii domini, faciendi, de novo construendi unum pontem super bezeriam tendentem versus Rippalliam et tendendo versus iter publicum per quod itur a loco Thononii versus locum vocatum de La Pera ou Rogeoz, precio 2 florenorum parvi ponderis.

54. Libravit Henrico de Ruppe, terrallion, pro tachia sibi data faciendi, de novo construendi conductum aque labentis de Lacion *(sic)* a stagno usque ad portam Rippallie, ipsius Henrici propriis sumptibus et expensis, per unum fossale seu terrel fiendum per dictum Henricum de duobus pedibus cum dimidio in profondo et latitudine et quolibet latere eciam 2 pedum cum dimidio de altitudine ad minus et plus ubi erit neccessarium, et incipiendum ibidem operari infra quindenam sancti Martini tunc proximum, et reddendum factum et completum ad festum Pache tunc proximum sequentem [1410] et hoc, precio 48 florenorum parvi ponderis....

55. Libravit dicto Henrico de Ruppe, terrallion, in exoneracione tachie sibi... date adducendi aquam de Lacionz apud Rippalliam, ... 10 fl. p. p....

56. Libravit Petro Maget et Girardo Chapuissat, de Thononio, pro suis salario et expensis 8 dierum quibus steterunt et vacaverunt ad aptandum seu curandum bezeriam aque labentis Rippallie, videlicet a loco de Vuar usque ad Rippalliam, computata qualibet jornata 14 den. monete, 9 s. 4 d. monete.

CAMPANE ET CLOCHERIUM RIPPALLIE.

57. Libravit Guerricio de Marcley, magistro campanarum, in quibus dominus eidem Guerricio tenebatur pro factura campanarum per ipsum factarum et positarum Rippallie, ut per notam instrumenti de... recepta facta per ipsum magistrum Guerricium de quantitate subscripta, quam habuit a dicto Perroneto de Ponte... anno domini 1411... 7 mensis maii..., 114 fl. p. p.

58. Libravit Petro de Monte Chabodi, lathomo, pro una theysia cum dimidia muri per ipsum facti pro arrasando murum clocherii Rippallie, 4 fl. p. p.; item, pro pavimento duarum trabaturarum dicti clocherii, 2 fl. p. p.

CLOCHERIUM SEU BERFRERUM.

59. Libravit carpentatoribus qui fecerunt clocherium capelle domini Rippallie, 22 flor.

60. Libravit magis dictis lathomis, qui facere debebant intrablamentum lapideum predicti clocherii, 8 fl. p. p.

61. Libravit Guerricio de Marclesio, magistro campanarum pro ferratura tam ferri quam calibis, inclusa factura ferraturarum capre facte in campanili Rippallie, ut per notam instrumenti de... recepta... sub anno domini 1411, die 10 mensis junii..., 4 fl. p. p.

TACHIA TURRIS CLOCHERII RIPPALLIE.

62. Libravit Petro Crusillieti, de Fisterna, lathomo, pro tachia sibi data per dompnum Durandum, sacerdotem et canonicum dicti prioratus Rippallie, et per dictum Peronetum de Ponte faciendi in dicto loco Rippallie operagia infra designata : primo, videlicet unam turrim pro clocherio dicte ecclesie in angulo murorum capellarum et clausurarum dicti loci Rippallie infra muros dicti loci, juxta capellam domini ibidem existentem a parte exteriori prope magnum altare, ita quod dicta turris habeat de vacuo infra muros 12 pedes et murus ejusdem turris habeat et habere debeat in fondo 5 pedes grossitudinis et a terra usque ad primam trabaturam 4 pedes cum dimidio, et a dicta trabatura superius 4 pedes; item, facere debeat ipse lathomus ibidem portas, hostia et fenestras neccessarias ac eciam chantunatas de lapide molaciarum, qui lapides ministrari sibi debeant pro parte domini super loco, et eciam calx propter hoc neccessaria in raffurno domini dicti loci Rippallie, et totum residuum ipse lathomus sumptibus et expensis suis facere et ministrare teneatur et complere, et hoc pro et mediantibus 32 solidis pro qualibet theysia operis supradicti solvendis eidem per dictum Peronetum de

Ponte pro domino. Et fuit actum quod dictus lathomus alciare debeat dictam turrim, tantum quantum domino placuerit pro precio supradicto dum tamen murum dicte capelle non exederet, nisi de stuphis supra murum frestre predicte capelle a parte anteriori et murando murum condecenter nisi de 3 pedibus; item, faciendi unam capram unius fenestre de stuphis supra murum frestre predicte capelle a parte anteriori et murandi murum condecenter, in qua capra poni debet una clochia seu campana metalli, et hoc pro et mediantibus 10 florenis p. p., omnibus inclusis, excepta calce quam capere possit et debeat in rafurno domini....

BERFRERIUM.

63. Libravit Nycoleto Coquardi et Peroneto Brïanczat, carpentatoribus, pro faciendo dictum befrerium et acus clocherii capelle domini Rippallie, inclusis omnibus aliis operagiis per ipsos factis in dicto clocherio, ut per notam instrumenti... de recepto... [1410, 22 octobre]..., 20 fl. p. p.

64. Libravit Petro Crusillieti, lathomo,... pro 8 theysiis muri per ipsum facti et de novo constructi in turri clocherii domini Rippallie..., 14 fl. p. p.

65. Libravit Francisco Saderii, pro faciendo befrerium et acus clocherii capelle domini Rippallie..., 20 fl. p. p.

66. Libravit Petro Crusilliet, de Fisterna, pro tachia per dominum Johannem Borgesii, priorem dicti loci Rippallie et dictum Peronetum de Ponte, commissarium, data faciendi et construendi quosdam gradus seu eschalerios vireti campanilis domini Rippallie, continentis circa 22 passus garnitos ad dictum proborum, et hoc quolibet passu precio 8 solidorum monete, faciendos et complendos per modum et formam ut in vireto domus dicti loci, incipiendos a pede campanilis usque ad primam traveysonam dicti campanilis; item, tenetur et debet terminare huysseriam dicti vireti et unum armatrium ibidem existentem sumptibus et expensis dicti Petri, sumptuare que totam materiam ibidem neccessariam pro precio supradicto, ut per notam instrumenti de testimonio dicte tachie et omnium premissorum, continentem etiam confessionem de recepta facta per dictum Petrum de 13 florenis et 4 solidis monete domini..., signatam per Guichardum Bulliat, notarium, sub anno domini 1411, die 13 mensis augusti....

67. Libravit eidem Petro Crusilliet, lathomo, ex causa facture 16 passuum defficientium in vireto suprascripto ultra predictos 20 passus, 10 fl. p. p. 8 s.; item, pro plastriendo infra dictum turrim, et unam theysiam juxta magnum altare et supra portam dicte capelle circa unam theysiam pro tanto, 60 s. monete....

68. Libravit eidem Petro Crusilliet, lathomo, ex causa facture 7 passuum factorum per dictum Petrum in vireto capelle Rippallie ultra alios passus ibidem factos,... 4 fl. 8 s. monete.

69. Libravit eidem..., pro factura 2 hostiorum, 1 armarii et 1 muri factis (sic) [tam] in capella Rippallie quam in clocherio dicti capelle..., 14 fl. 4 s. monete.

BERFRERIUM.

70. Libravit Peroneto Brianczat, carpentatori, pro factura befrerii clocherii domini Rippallie ante ecclesiam domini dicti loci positi, incluso operagio turillionorum eorumdem, ut per notam instrumenti de testimonio premissorum ac confessione et recepta facta per dictum Peronetum Brianczat, nomine suo et aliorum suorum sociorum causa superius declarata et recepta, sub anno predicto 1411, die 11 mensis februarii..., 8 fl. p. p.

71. Libravit Petro Morelli, fabro, de Thononio, pro 48 libris ferri per ipsum venditis et de quibus fuerunt facte 6 duodene et 2 crochie pro implicando in befrerio et acu dicti campanilis Rippallie..., 15 s. monete domini.

72. Libravit eisdem Peroneto Brianczat et Francisco Saderii, tam pro ponendo in campanili Rippallie quamdam parvam campanam quam eciam pro faciendo turillionum dicte campane..., 12 s. monete domini....

73. Libravit predictis..., pro factura gorgie per eos facte inter campanile et capellam domini Rippallie et pro ponendo 3 campanas in dicto campanili, quarum campanarum una posita est in capra facta supra portam, inclusa eciam reparacione crucis dicte capelle..., 2 fl. 8 d. gros. p. p.

74. Libravit Nycoleto et Petro Moudrici, parrochie Margencelli et Petro Maczonis, de eodem loco, pro tachia eisdem data faciendi et de novo construendi... videlicet faciendi magnum altare capelle domini nostri Rippallie, in quo quidem altari sint duo armatria; item, in dicta capella, duo alia altaria minora et in quolibet altari unum armarium; item, in dicta capella paviendi circa 3 theysias cum dimidia; item, quod erat in aula a parte nemoris Rippallie amovendi et ipsum ponendi in vireto; item, teneantur dicti tachiatores ponere supra quolibet altari unum magnum latum et longum lapidem, ita quod ipsi lapides sint preparati et aptati prout decet sumptibus et expensis domini nostri, acto eciam inter ipsos quod dictus dominus noster tenetur dictis tachiatoribus sumptuare supra locum ea que erunt neccessaria ad ponendum predicta..., 24 fl. p. p. et 20 s. monete domini.

75. Libravit Nycodo et Petro Moudrici, lathomis, fratribus, pro tachiis tam vireti quam altaris capelle domini Rippallie..., 12 flor. p. p.

LAPIDES ALTARIUM RIPPALLIE.

76. Libravit Johanni Fonda, burgensi Sancti Mauricii Agaunensis, pro venditione 3 lapidum de marbroz..., pro ipsis implicandis et ponendis in altaribus capelle domini Rippallie..., 15 fl. p. p.

77. Libravit predicto Johanni Fonda, de Sancto Mauricio, lathomo, de et pro precio unius alterius lapidis altaris capelle domini Rippallie, ... 10 fl. p. p....

FORME ET SEDES

78. Libravit Girardo Laurencii, carpentatori, burgensi Aquiani, pro operagio formarum per eum fiendarum in capella domini Rippallie..., 10 fl. p. p.

LIBRI RIPPALLIE.

79. Libravit Johanni Fert, clerico et scribe, in exoneracionem horum in quibus dominus noster eidem Johanni tenebatur pro scriptura seu factura unius libri vocati Antiffonier, pro capella domini Rippallie, ut per notam instrumenti de testimonio premissorum confessioneque et recepta facta per dictum Johannem de subscripta quantitate, quam habuit a dicto vicecastellano et commissario, causa superius declarata, receptam sub anno domini 1411, die 22 mensis marcii, scriptam cum pluribus aliis in libro papiri signato per A superius reddito, fol. 53, manu Francisci Pochati, notarii et signatam, 5 florenos parvi ponderis.

80. Libravit eidem Johanni Fert, clerico et scribe, in exoneracionem horum in quibus dominus noster eidem Johanni tenebatur pro scriptura seu factura unius libri vocati Antiffonier, pro capella Rippallie..., 10 fl. p. p.

81. Libravit eidem Johanni de Fert, in exoneracionem horum in quibus dominus eidem Johanni tenebatur pro scriptura unius libri per ipsum facti et completi ad opus ecclesie domini Rippallie, ut per litteram publicam de testimonio premissorum... datam die dedicationis ecclesie Gebennensis, anno domini 1411..., 10 fl. p. p.

82. Libravit eidem Johanni de Fert, scribe, in exoneracionem stipendiorum suorum scribendi quendam librum pro prioratu Rippallie vocatum

Antiffonier ut per notam instrumenti de... recepta facta per dictum Johannem de subscriptis 10 franchis..., receptam sub anno domini 1412, die penultima mensis decembris, continentem etiam confessionem factam per dictum Johannem de 5 florenis parvi ponderis per ipsum habitis pro precio 4 duodenarum pergameni rasi pro dicto libro, scriptam cum pluribus aliis....

83. Libravit Nycodo, parchiminé, de Viviaco, pro 4 duodenis pellium vitulli rasi pro faciendo quoddam missale pro domino, ad opus dicti prioris domini Rippallie, quasquidem 4 duodenas pellium dictus Johannes de Fert, scriba, confessus fuit et recognovit habuisse et recepisse coram pluribus testibus fide dignis pro ipsis implicandis in dicto missali..., 4 fl. 8 d. gros. p. p.

84. Libravit eidem Nycodo, parchiminerio, de Viviaco, pro 5 duodenis pellium vittuli pergamentarum, ... implicandis in dicto missali, ... 6 fl. 3 d. gros. p. p.

85. Libravit Johanni de Ferro, scribe, pro factura seu scriptura 10 quaternorum per ipsum completorum et factorum in quodam libro vocato Antifonier, facti ad opus monasterii dicti loci Rippallie..., 12 fl. et dim. p. p.

86. Libravit predicto Johanni de Ferro, scriptori, ex causa empcionis 6 duodenarum pellium pergameni pro predicto libro emptarum..., 7 fl. et dim. p. p.

87. Libravit predicto Johanni de Fert, scribe, pro 8 quaternis pergameni scriptis et implicatis ad opus capelle domini Rippallie, quos dominus Johannes Borgesii confessus fuit habuisse, ponendo in quodam libro vocato Antifonier, pro dicto loco Rippallie..., 10 fl. p. p.

88. Libravit eidem..., pro precio 11 quaternorum pergameni positorum in libro Antiphonarii dicti loci Rippallie..., 13 fl. 9 d. gros. p. p.

89. Libravit eidem..., pro eodem et eadem causa, ... 10 fl. p. p.

90. Libravit predicto..., pro emendo 6 duodenas pergameni rasi ibidem ·neccesarias a parchimineriis et quas jam asseruerat emisse, 7 fl. et dim. p. p.

91. Libravit eidem Johanni de Fert, scriptori, manu Peroneti de Ponte, commissarii predicti, de quantitate pellium... quas idem Peronetus penes se habebat..., 5 duodenas pergameni.

92. Libravit Theodorico, scriptori, Rippallie, de pellibus predictis quas idem commissarius penes se habebat, 2 duodenas et 5 pelles pergameni.

93. Libravit Johanni de Fert, de Ancyon, pro operagio unius libri vocati Antiffonier, pro dicto prioratu domini Rippallie..., 5 flor. et dimidium parvi ponderis.

CRUX RIPPALLIE.

94. Libravit Johanni Vulliardi, de Rippe, mercatori, et Colino, nuncio Theobaldi de Lausannis, pro precio unius crucis lotoni, deorate, auro fino, empte per dictum Peronetum de Ponte pro dicto prioratu domini Rippallie, inclusis 6 solidis monete pro expensis, ut per notam instrumenti de testimonio... et recepta facta per dictum Johannem et Colinum..., receptam sub anno domini 1411, die 2 mensis octobris..., 13 fl. et dim. parvi ponderis.

95. Libravit Johanni Poterio, de Aquiano, pro factura crucis posite supra capellam domini Rippallie..., 3 fl. 4 d. gros. p. p.

YMAGINES RIPPALLIE.

96. Libravit magistro Jaqueto Jaquerii, de Turino, pictori, habitatori Gebennarum, de et pro duabus ymaginibus Sancti Mauricii per ipsum depictis domino et quas debet ponere in Rippallia, ut per notam instrumenti de testimonio premissorum ac confessione et recepta facta per dictum magistrum Jaquetum de subscripta quantitate quam habuit a dicto Peroneto causa

superius declarata, receptam sub anno domini 1411, die 21 mensis maii..., 12 florenos parvi ponderis.

97. Libravit dicto magistro Jaqueto Jaquerii, de Turino, pictori, pro factura duarum ymaginum Sancti Mauricii, quarum una posita fuit in ecclesia Rippallie et alia in ecclesia Sancti Boni prope Thononium, ut per notam instrumenti... receptam sub anno predicto, die 17 mensis junii..., 13 fl. p. p.

98. Libravit predicto Jaqueto Jaquerii, de Turino, pictori, ex causa reparacionis tabularum apportatarum a Janua apud Rippalliam, videlicet in prioratu noviter fundato per dominum ibidem, ut per notam instrumenti... receptam sub anno domini 1412, die 18 mensis novembris..., 5 flor. p. p.

99. Libravit magistro Jaqueto Jaquerii, pictori, de Turino, habitatori Gebennarum, ex causa reparacionis predictarum tabularum Rippallie apportatarum a villa Janue apud Rippalliam..., 9 fl. p. p.

RELOGIUM RIPPALLIE.

100. Libravit Jaqueto Cholerii, carpentatori, pro tachia sibi data per dictum Peronetum de Ponte, commissarium, faciendi cameram et queyssiam relogii domini Rippallie bene et condecenter precio 12 solidorum monete subscripte, ita tamen quod dictus vicecastellanus teneatur in Rippallia ministrare omnia neccessaria in dictis operibus, ut per notam instrumenti... receptam sub anno domini 1411, die 5 mensis novembris..., 12 s. monete domini.

COLUMBERIUM RIPPALLIE.

101. Libravit Peroneto Brenczat, carpentatori, pro tachia sibi data per Rodulphum de Prato, magistrum operum domini, faciendi et de novo construendi operagia infrascripta in columberio Rippallie : et primo, quod ipse Peronetus Brenczat teneatur carpentare et implicare condecenter 6 trabes quercus in traveysona dicti columberii, capiendas in nemore domini Rippallie, videlicet de nemore cisso, ipsius Peroneti propriis sumptibus ; item, quod ipse Peronetus teneatur facere suis sumptibus unam scalam infra dictum columberium ad capiendum pinjonos et ipsum columberium visitandum ; item, faciendi foramina in dicto columberio suis propriis sumptibus ; item, quod dictus Peronetus Brenczat teneatur implicare condecenter supra domum et furnum curtillierii domini nostri Rippallie 15 milliaria scindulorum et 15 milliaria clavini, et hoc pro dictis domo et furno coperiendis, et hoc precio 17 florenorum p. p., incluso charreagio.

102. Libravit predicto Peroneto Brenczat, carpentatori, pro precio 2 duodenarum lonorum cum dimidio implicatorum in trabatura et foraminibus predicti columberii, incluso operagio..., 27 s. monete domini.

103. Libravit magistro Johanni Englici, lathomo et greatori, pro plastriendo extra et intus columberium domini Rippallie, sibi in tachiam datam pro tanto per Petrum Andriveti, magistrum hospitii domini et per Peronetum de Ponte..., 18 fl. p. p.

FURNI RIPPALLIE.

104. Libravit Petro Lathomi, de Margencello, Nycoleto Moudrici et Petro Moudrici, fratribus, de eodem loco, pro tachia... construendi quemdam magnum furnum continentem 6 cupas ad mensuram Thononii, videlicet in magna domo Rippallie et unum alium parvum furnum in eodem continentem unam cupam ejusdem mensure et in quo magno furno prenominati tachiatores teneantur et debeant facere duos aut tres vel quatuor furnos si opus fuerit, in quibus furnis ipsi teneantur sumptuare duos centos cum uno quarterono lapidum, quamquidem quantitatem lapidum teneantur et debeant

sumptuare prenominati tachiatores, et dictus vicecastellanus, nomine domini nostri, tenetur et debet sumptuare calcem ibidem neccessariam de calce rafurni Rippallie, et prenominati tachiatores debent eis et licitum est capere omnem aventagium quem poterunt invenire de lapidibus furni antiqui ; item, quod ipsi teneantur et debeant facere mantellum ante dictum furnum de stuphis; et hoc, precio... 34 florenorum parvi ponderis...

105. Libravit Johanni Balant, Guillelmo Laurentii, de Mareschia et Petro Balli, de Alingio, carpentatoribus, pro tachia... faciendi coquinam in Rippallia, prope cameram de carpentatura, sumptibus suis et removendi parietes ipsosque reponendi in dicta coquina necnon quamdam chiminatam faciendi et per ipsam claudendi de bonis virgis, ita tamen quod si possint capere totam maeriam in nemoribus domini, quam maeriam dictus vicecastellanus reddere debeat super loco sumptibus domini, et hoc, precio 14 florenorum parvi ponderis....

PUTHEUS RIPPALLIE.

106. Libravit Petro de Montechabodi, pro tachia per dominum Johannem Borgesii, priorem Rippallie et Peronetum de Ponte, locumtenentem Thononii, sibi data reparandi putheum Rippallie per modum qui sequitur : primo, quod ipse teneatur facere suis propriis sumptibus et expensis et sumptuare lapides, et in hoc opus dicti puthei ponere reparareque quoddam foramen, quod ibi visibile est prope os puthei ; item, quod ipse Petrus teneatur et debeat facere rotam et edificationem supra dictum putheum ; et hec omnia facere suis propriis sumptibus et expensis, excepto et per eum reservato quod dominus teneatur et debeat sumptuare tegulas ibidem ad coperiendum neccessarias ; item, quod dictus Petrus teneatur et debeat ponere 4 pilaria lapidum levareque et ponere prout supra, et hoc precio 14 florenorum parvi ponderis, unacum duabus caminis aule reparandis et duas setulas facere ad auriendum aquam et instrumentum facere ad mondandum dictum putheum ; item, debeat sumptuare dictus Petrus pro predictis latas et chivronas ibidem neccessarias pro dicto putheo coperiendo...

107. Libravit Stephano Grossi et Peroneto Estremare, pro tachia sibi data per dictum Peronetum de Ponte, locumtenentem et commissarium, de mandato Petri Braserii, magistri operum domini, faciendi ea que sequuntur: videlicet, curandi dictum putheum et ipsum bene et condecenter aptandi et preparandi usque ad pavimentum in fine dicti puthei constructum, prout ordinatum fuit eisdem..., precio 6 florenorum parvi ponderis.

108. Libravit magistro Mugneto, lathomo, in empcione et pro precio 28 librarum ferri, implicatarum per dictum magistrum Mugnetum in putheo Rippallie, videlicet in turrilliono et in frepis pro rota dicti puthei, videlicet 13 librarum, et in apis pro serrando lapides dicti puthei, 15 librarum... et valent, inclusa factura, 23 sol. et 4 den. monete domini subscriptos; item, 13 librarum cum dimidia plombi pro refirmando dictas apas....

PRO CAPELLA DOMINI RIPPALLIE.

109. Libravit magistro Matheo de Lignier, lathomo et greatori, pro tachia... de novo conficiendi unum parietem plaustri sumptibus dicti magistri Mathei in capella domini Rippallie, de latitudine dicte ecclesie, ita quod dictus magister Matheus teneatur facere huyserios et fenestras ibidem neccessarios, et ipsum parietem specitudinis unius espan. dicti magistri Mathei, altitudinis supra terram 10 pedum ipsumque parietem bene et condecenter complere ut in tali ecclesia convenit, et hec omnia facere precio 5 florenorum et 4 denariorum grossorum subscriptorum; item, imbochiandi totam capellam extra et totis lateribus et plastrandi intus sumptibus dicti magistri Mathei,

excepto quod ipse teneatur capere calcem in rafurno domini Rippallie et hoc, precio pro qualibet theysia 10 solidorum monete domini....

110. Libravit predicto magistro Matheo de Lignier, lathomo, pro plaustrimento per ipsum in ecclesia Sancti Boni facto..., 16 flor. p. p.; item, pro uno modio *(manuscrit* modico) plastri implicato in magna porta dicte ecclesie et fenestra rotonda supra dictam portam..., 1 fl. p. p....

111. Libravit predicto..., ex causa plaustri per ipsum facti de grea... in capella domini Rippallie..., 18 fl. p. p.

112. Libravit Peroneto Brianczat, de Sier, pro tachia sibi data... de novo construendi res infra designatas : primo, quasdam genas, duos lettrerios, quosdam eschalerios, inclusis 13 lectis fiendis per eundem in loco vocato *Dormiour,* quequidem operagio promisit et convenit bene et legitime facere et complere precio 24 florenorum parvi ponderis....

113. Libravit Johanneto Rolaz, pro curando seu mondando capellam domini Rippallie..., 12 s. monete.

114. Libravit magistro Matheo de Lanier, lathomo, pro copertura scingularum a parte ... capelle domini Rippallie..., 10 fl. p. p.

115. Libravit eidem..., pro plastramento capelle domini Rippallie..., 7 fl. p. p.

116. Libravit Johanni Ballant, carpentatori, pro tachia sibi data per dominum Franciscum de Menthone, militem, magistrum hospicii domini et Rodulphum de Prato, magistrum operum domini, faciendi et complendi probe et licite logiam a capella domini Rippallie usque ad refectorium dicti loci de manuopera ipsamque logiam reddere factam et completam infra tunc proximum festum Omnium Sanctorum, et dicto tempore durante tenere in ipso opere continue 8 carpentatores usque ad complementum tachie supradicte et hoc, precio 36 florenorum p. p., ut per notam instrumenti dicte tachie..., receptam sub anno domini 1410, die 25 mensis septembris...

117. Libravit magistro Matheo de Lanier, lathomo, pro faciendo 2 parvos parietes plastri juxta parva altaria capelle domini Rippallie..., 3 fl. p. p.

PRO DORMITORIO RIPPALLIE.

118. Libravit Girardo Cusiner, de Gebennis, lathomo et greatori, pro tachia plastrandi travesonam camere dormitorii, de pisso unius boni turni hominis, boni plaustri ; item, faciendi chiminatam coquine videlicet intus de bono plaustro et extra chiminatam de bona calce et arena, necnon et faciendi bornellum dicte chiminate 6 pedum de altitudine extra tectum de bonis tolubus *(ou* tobibus), ita tamen quod ipse possit capere calcem in rafurno ibidem neccessariam et alia neccessaria ibidem sumptuare sumptibus suis propriis et hoc, precio 29 florenorum p. p.; et que operagia predictus Girardus, lathomus, promisit juramento suo bene et condecenter facere et complere ad dictum operariorum infra tunc proximum festum Omnium Sanctorum, ut per notam instrumenti de dicta tachia..., receptam sub anno domini 1410, die 16 mensis octobris....

PRO DOMO RIPPALLIE.

119. Libravit Johanni Moudrici, alias Bertheti, lathomo, pro altiando 3 chiminatas domus capelle domini Rippallie, in tachiam sibi datam nomine domini, quamlibet de 8 pedibus ultra opus antiquum et hoc, precio pro qualibet 2 flor. p. p....

120. Libravit dicto Johanni Bertheti, de Concisa, lathomo, nomine et ex causa plaustrandi et imbochiandi aulam dormitorii Rippallie..., 5 fl. p. p....

121. Libravit dompno Durando, capellano domini et Fauconeto Jalliat,

pro portando Gebennis cuidam serralliono qui debebat facere seras..., 12 fl. p. p....

122. Libravit Jaquemeto Curt, de Concisa, et Johanni Beney, de Vongier, recipientibus nominibus suis et suorum sociorum, pro curando seu removendo terram de capella domini Rippallie..., 2 flor. 9 den. gros. p. p.

VIRETUS REFFECTORII

123. Libravit magistris lathomis qui facere debebant viretum in reffectorio, 15 flor. p. p.

124. Libravit Johanneto Moudrici, de Concisa, lathomo, pro tachia sibi... data inbochiandi extra et plastriendi intus de calce et arena, suis propriis sumptibus et expensis, videlicet aulam reffectorii domini Rippallie et aulam supra cavam, et hoc qualibet theysia precio 9 solidorum monete, ultra calcem sibi lathomo ministrandam in rafurno domini dicti loci Rippallie..., 36 flor. p. p....

125. Libravit dicto Nycodo Moudrici, lathomo, pro tachia... faciendi primo, quandam huysseriam plastri per quam habetur accessus a camera domini prioris et vireti Rippallie ad neccessarias; item, removendi quandam huysseriam lapidum aule ad intrandum in botollieria et ipsam ponendi modicum inferius... et hoc, precio 2 florenorum p. p....

126. Libravit Johanni Bertheti, de Concisa, pro tachia sibi data faciendi et de novo construendi murum magne neccessarie usque ad tectum, ex 2 lateribus et reponendi unam fenestram in depensa, precio 5 florenorum....

127. Libravit Janino Le Murisat, pro mundando aulas domus et capelle domini Rippallie..., 10 s. monete domini.

128. Libravit Nycoleto Baillivi, de Dralliens, clerico, Gebennensis diocesis, temporis subscripti quo vacavit eundo et reddeundo ad dominum Johannem Christini, colectorem apostolicum, videlicet diebus 25, 26, 27, 28, 29, 30, 31 octobris et 1 novembris in partibus Breyssie et Lugduni pro habendo 300 florenos, ut per litteram dicti Nycoleti de testimonio, datam... die 2 mensis novembris anno domini 1412..., 3 fl. p. p.

129. Libravit Francisco Jalliat, misso per dictum vicecastellanum et commissarium apud Chamberiacum ad Guigonetum Marescalci quesitum 150 florenos, 14 s. 6 d. monete.

130. Libravit Jaquemeto de Vullier, domicello, pro venditione per ipsum facta domino per manus Thome de Rippa, notarii, stipullanti pro domino et ad opus capelle Sancti Mauricii, fondate per dictum dominum in ecclesia Beate Marie Virginis de Sancto Bono prope Thononium et annexate dicto prioratu Rippallie: primo, 12 denarios gebenn. in quibus sibi tenebantur (sic) Johannes Veteris; item, 3 solidos geben. in quibus sibi tenebantur heredes Perriardi de Chossier; item, 5 solidos quos sibi debebat Peronetus Chavagnier; item, unum bichetum frumenti et unam cupam nucium in quibus sibi tenebantur Mermetus et Petrus Violeti; item, unam cupam frumenti in qua sibi tenebatur Peronetus Militis, cum feudis pro quibus dicti redditus debebantur et hoc, precio 24 florenorum parvi ponderis; et qui 24 floreni debent allocari super 50 florenis habitis per dictum Peronetum de concordia Guillelmi Servonis..., ut per litteram de testimonio dicte vendicionis... receptam sub anno domini 1411, die 16 mensis aprilis..., 324 fl. p. p.

131. Libravit Johanni Corent, carpentatori, de Thononio, et Johanneto Grossi, pro factura 5 tornalfol nemoris factorum circumcirca nemus domini Rippallie..., 27 s. 6 d. monete.

132. Libravit Roleto Colini, de Thononio, de mandato domini, per eum

misso a Thononio Gebennas, quesitum magistrum Jacobum Jaquerii, pictorem, ut veniret apud Rippalliam ad dominum....

133. Libravit Guioneto, verrerio, habitatori Aquiani, de mandato domini eidem facto die 23 mensis decembris anno domini 1409, 2 fl. p. p....

134. Libravit Johannodo, carpentatori, pro duobus barralibus in quibus posita fuit pulvis bombardarum, de quibus habebat litteram confessionis... datam die 15 mensis marcii anno domini 1411..., 5 s.

135. Libravit de mandato Petri Andriveti, magistri hospitii domini, Aymoneto Levraz, de Gez, pro portu 2 chargiarum tam mustarde quam troytiarum salsatarum missarum ad dominam Burgondie per dominum, de quibus habebat litteram, signatam per iiiixxxix, datam die 8 mensis marcii anno domini 1411..., 5 fl. p. p.

136. Libravit Humberto Calodi, de Burgeto, de mandato Petri Andriveti, magistri hospitii domini, pro emendo 12 boccetas mustarde missas ad dominum de Villars per dominum comitem, de quibus habebat litteram confessionis signatam per c, datam die 8 mensis marcii anno domini 1411..., 3 fl. p. p.

137. Libravit Mermeto Fabri, Heremencie, pro una queyssia continenti 500 fusiorum dondenarum..., 7 fl. p. p....

138. Libravit Johanni Ballant et Petro Balli, carpentatoribus, pro 50 milliaribus clavinorum implicatorum in operibus domini, videlicet tam in logia 30 milliaria quam in stabulo domini Durandi, in chiminata et circumcirca 15 milliaria, item et supra portam ecclesie 5 milliaria, precio quolibet milliari 3 solidorum et 6 denariorum, valent 14 floren. 7 d. gros.

139. Libravit dompno Durando, pro ferratura magni altaris capelle domini Rippallie, habita a Petro Morelli, fabro, 22 s.

140. Libravit Francisco Saderii et Peroneto Brianczat, carpentatoribus, qui fecerunt lo beffrey ante capellam domini Rippallie, ad ponendum clochias seu campanas, ut per notam instrumenti de confessione et recepta... sub anno domini 1415, die 7 mensis februarii..., 8 fl. p. p.

141. Libravit Jaquemeto Fabri, de Aquiano et Nycoleto Trippodi, de Thononio, pro empcione 34 milliorum clavinorum implicatorum in magna logia capelle Rippallie, precio quolibet milliari 3 solidorum et 6 denariorum..., 9 fl. 11 s....

142. Libravit magis carpentatoribus qui... operati fuerunt in dicta logia coperiendo, inclusis expensis, et qui ibidem vacaverunt 35 jornalibus..., 5 fl. 10 s.

143. Libravit magis de mandato domini cuidam lathomo qui complebat huysserias sacristanie, 2 fl.

144. Ce sunt les choses livrés pour la sacra de la chapella de Monseigniour de Savoye de Rippally le 17 jour de decembre l'an mil [quatre cens dix] : Primieremant, pour 12 chandoilles de cire pour metre apres de chasque croys et pour une pel de parchimien et pour colours roges pour fere les 12 crois au mur, 26 s.; item, pour 6 torches, 5 florins 6 deniers; item, pour une livre de encens, 12 s.; item, pour une livre de chandoyles de sieu bailliés à mestre Roul, 9 d.; item, pour cent taches, 2 s.; item, pour cole, 1 den. gros.; item, pour 4 chandoilles de cire pour mettre ou grant outeil, 13 s. 6 d.; item, pour 12 chandelliers de fert pour mettre les chandelles, 3 s.; item, pour rompre le mur joste le clochier par deux maczons, inclus leurs despens, 4 s.; item, pour quatre ovréz qui firent bella la placy devant la chapella, inclus lours despens, 4 s.; item, pour 3 gierles noves, 9 s.; item, pour 3 seillies, 3 s.; item, pour le port de 3 escufunaulx portés à Rippallie,

inclus autres chouses, 1 d. gros.; item, pour ung salignion de sal, 9 d. Summe toute la livré de la dicte sacre, 11 flor. 8 s. 6 d.

145. Libravit illis qui plantaverunt arbores missos per dominam abbatissam de Loco in vigillia Nativitatis Domini, 3 s.

146. Libravit 2 hominibus qui posuerunt sanctum Mauritium in capella Rippallie, inclusis expensis, 4 s....

147. Sequitur tachia data per dominum presencialiter in Rippallia, quando volebat ire Franciam, Peroneto Brianczat, de Laringio et suis sociis, de faciendo solanum capelle, lettrerios, altaria, gradus capelle precio 15 florenorum; item, faciendi 13 chalies precio 9 florenorum; item, faciendi despensam et neccessaria, videlicet trabacio et copertura, 5 florenos; item, faciendi hostia et fenestras, 13 florenos; item, faciendi scanna dicte capelle in loco formarum, 6 flor.; que operagia predictus Peronetus promisit facere bene et condecenter et fecit confessionem... receptam sub anno domini 1410, die 20 mensis septembris....

148. Libravit de mandato domini operatoribus operantibus in Rippallia pro uno cis dato per dominum..., 6 s. monete.

149. Libravit magis... bulbutis qui charreaverunt fustam quercus coquine Rippallie juxta dormitorium, a rippa lacus usque ad coquinam, inclusis expensis, 10 s. monete.

150. Libravit... pro charreando lapides malbri altaris capelle domini Rippallie, tam pro 4 paribus boum quam pro fiendo lugiam in qua charreate fuerunt, inclusis expensis illorum qui se juvaverunt, 14 s.

151. Libravit Gebennis cuidam Alamando, pro 3000 clavinorum pro opere capelle domini Rippallie pro implicandis in logia reffectorii..., 7 fl. et dim.

152. Libravit die sabbati 4 mensis octobris ad expensas factas pro 14 paribus seu jornalibus boum, 17 personarum qui charreaverunt pecias quercus a rippa lacus, videlicet per longitudinem nemoris Rippallie, ultra jornalia data domino per bubultos pro clocherio Rippallie, 26 s.

153. Libravit pro 2 assis currium, qui ibidem in dicto charreagio rupperunt, 2 s....

154. Libravit magis magistro Matheo de Lagnier pro estopando per foramina loye capelle domini Rippallie, 3 s.

155. Libravit pro expensis 30 manuoperariorum qui operati fuerunt Rippallie ad crosandum assetum loye domini Rippallie, 16 s.

156. Libravit ad expensas factas 12 parium boum et bubultorum qui charreaverunt grossam fustam quercus a pratis et allibi cissam pro clocherio usque ad dictum clocherium, 2 fl. 6 s.

157. Libravit Peroneto Rolaz, pro curando capellam domini Rippallie, 12 s.

158. Libravit magis die 12 mensis augusti Johanneto Rolaz et Peroneto Estremare, pro adducendo a rippa lacus usque ad capellam domini Rippallie 16 panas et 2 trabes, 7 s.

159. Libravit magis Peroneto Vion, pro adducendo a rippa lacus usque ad domum Rippallie pro implicando es challier 6 duodenas lonorum, 1 duodenam chivronorum et 8 duodenas de littos unacum fusta adducta de pratis versus domum Rippallie pro componendo stipendium capelle pro 3 jornatis currus, 12 s.

160. Item, a livra per amenar 200 et dimi de pieres de Coudrea jusque à Rippallie pour fere les entablamens de auters et du clochier rendus devant la chapelle..., 3 fl.; et es navatiers et autres trois par ladicte cause, 5 fl....

161. Item, a livré pour emploier en la moyson de Rippallie, pour 16 panes et 2 trabs de fuste..., 6 fl. 4 s.

162. Item, a livré à Nycolet Moudry pour aler querir les pieres des autars à Saint Triphon, pour ses despens et pour ses jornas, 8 s.

163. Item, a livré pour aler querir les chapuis en Foucignier et pour aler queirir maistre Roul dou Pra [à] Illens et Arcontier et à Rolin Colin et Franczois Raut, 16 s.

164. Item, a livra aut metre qui a cola la crois de la chapelle de Rippallie, autres les autres chouses que mastre Roul a livra, 3 lib. d'estaint et pour ses despens, 4 s.

165. Item, a livra le 15 jour de septembre à Peronet Vion et à Jehan Perrussoz pour charroyer de l'areyna dou lays jusque à la moysson de la chappelle de Monseigneur de Rippallie et de dompn Durand, doze panes, seze dozenes de lons, lates, litel, encelos, 9 s....

166. Libravit... pro expensis 100 hominum et 8 parium boum qui vacaverunt ipsa die in extrahendo de lacu ad terram razellum fuste adductum a joriis de Pontibus, 3 fl. et dimidium....

167. Libravit Johanni Chapuis et Johanni Flamelli, nominibus suis et 8 aliorum sociorum suorum qui fuerunt a villa Thononio usque Gebennas quesitum galeam domini et ipsam adduxerunt a Gebennis usque Thononium, ut in littera ipsorum de confessione et recepta... sub anno domini 1412, die 11 mensis septembris..., 4 fl. p. p.

168. Libravit Vincentio Fraret et Petro de Cruce, carpentatoribus, pro coperiendo dictam galleam, inclusa coperture (sic) dicte galee, ut per notam instrumenti de testimonio premissorum... continentem attestationem per ipsos factam quod in dicta copertura implicaverunt octa milliaria cum dimidio scindulorum et totidem clavinorum, valente quolibet milliari dictorum scindullorum et clavini 4 sol; item, 13 duodenas latarum, qualibet duodena 12 den. monete domini; item, 14 chivronos, quolibet chivrono precio 18 denariorum monete; item, 3 panas, precio 12 solidorum, que particule ascendunt inclusis 18 jornatis carpentatorum qui operati fuerunt et vacaverunt in dicta gallea et implicando predictas panas (ms. lanas) et chivronos, scindulum et clavinum, 13 florenos et 6 den. monete subscriptos; [ut per notam] continentem attestationem per dictos carpentatores quod ipsi implicaverunt bene, probe et sufficienter dictam maeriam et clavinum in galea predicta, receptam sub anno predicto 1412, die 11 mensis septembris..., 13 fl. 6 d. monete.

169. Libravit Johanni Rosseti et Hugoneto Perrerii, habitatori Thononii, pro 2 vicibus quibus fuerit a Thononio usque apud Cossonay ad portandum cuniculos pro domino nostro, ut per litteram domini clausam directam dicto castellano vel ejuslocumtenenti de testimonio premissorum, cum mandato mittendi dictos cuniculos, datam Morgie die 14 mensis decembris, quam reddit, 12 s.

170. Libravit magis pro illis qui vacaverunt per 4 dies continuos ad venandum et capiendum unam duodenam pernicum, necnon pro portando ipsas pernices a Thononio usque Cossonay, 18 s.

171. Libravit in 3 vicibus 3 nunciis per ipsum missis a Thononio apud Contaminam ad portandum ex parte domini nostri nobili Mermeto de Villier 3 litteras missorias, ut per litteram domini clausam datam Morgie, die 11 mensis octobris, quam reddit, 9 s.

172. Libravit de mandato domini orethenus sibi facto magistro Matheo de Ligniat, lathomo, pro plastrando totam navem ecclesie domine nostre de Sancto Bono prope Thononium necnon pro faciendo in dicta ecclesia unam fenestram et eciam pro faciendo dictam fenestram..., 20 fl. p. p.

173. Reddit etiam... 4 notas instrumentorum de testimonio domini Johannis Borgesii, prioris prioratus Rippallie, Petri Braserii, magistri operum domini ac Girodi Bertholet, magistri lathomorum predictorum operum, qui, facta visitatione operum ut supra factorum et rerum ibidem implicatorum..., testifficati fuerunt predicta operagia fore facta sufficienter et completa, maerias que scindulos, clavinos, tachias et lapides molacie ibidem descriptos fuisse emptos preciis a personis et in locis ibidem designatis, que 4 note instrumentorum recepte fuerunt sub anno domini 1415, indictione 8, diebus 20, 21 et 22 aprilis, manibus Petri de Orserio, Johannis de Clauso et Nycoleti Baillivi, notariorum publicorum....

174. Libravit predicto Petro Braserii, magistro operum domini, pro expensis per ipsum cum uno clerico et 2 equis factis spatio 6 dierum integrorum, quibus vacavit tam eundo de mandato domini a Chamberiaco Thononium et Rippalliam, et in dictis locis stando visitandoque operagia ut supra facta in predictis locis Rippallie et ecclesie Beate Marie de Sancto Bono ac etiam in locis dicti loci Thononii et Alingiorum et a dictis locis Chamberiacum reddeundo cum dictis 2 equis et clerico, ut per copiam littere domini... solvendi expensas per dictum Petrum... fiendas visitando castra et alia domifficia domini operagiaque et reparaciones eorundem... date Thononii, die 4 mensis maii anno domini 1411..., una cum quadam nota instrumenti de confessione et recepta facta per dictum Petrum Braserii de subscripta quantitate... pro expensis supradictis, recepta sub anno 1415, die 22 mensis aprilis..., 5 fl. p. p.

175. Anno domini 1417, die 14 mensis aprilis..., personaliter constitutus Johanodus Bertheti, de Burgeto, lathomus et receptor operum castri Thononii pro domina nostra Sabaudie duchissa, dominaque dicti loci Thononii et Alingiorum, ipse vero Johannodus... attestatur per juramentum suum se bene et legitime recepisse et mensurasse cum theysiis domini videlicet 40 theysias cum dimidia muri, de novo factas et muratas in clausura nemoris Rippallie, tam in levando quam affretando dicta mura, scelicet a coquina domus Rippallie tendendo versus rafurnum, et hoc ultra alias theysias receptas et mensuratas per Petrum Braserii, magistrum et receptorem operum domini, ut asserit dictus Johannodus, costante qualibet theysia ultra calcem videlicet 9 solid... Actum apud Thononium, ante domum nobilis Mermeti de Mailliono, presentibus Jaquemeto de Avullier, domicello, Petro Luyserdi, clerico et Johanne Bertheti, de Concisa, Petrus de Orserio, notarius.

Preuve LV

1409-1433. — Documents relatifs à Claude du Saix, chevalier de l'ordre de Saint-Maurice à Ripaille.

(Turin, archives camérales.)

1409, 26 juillet. — Libravit pro expensis domini Deriosi de Vallegriniosa, militis, magistri hospicii domini et sui ipsius Glaudii de Saxo et quamplurium clientum et brigandorum... eundo a civitate Auguste inferius per singula castra et fortalicia omnium baronum et nobilium Vallis Auguste, a dicta civitate tendendo Yporrigiam, pro garnisionibus ponendis in castris et fortaliciis predictis nomine domini, ex consuetudine dicte Vallis Auguste actenus observata, specialiter quando Dominus venit in civitate predicta pro audien-

ciis ipsius domini tenendis ibidem; ad quam civitatem noviter idem dominus accessit pro ipsis tenendis. (Compte du trésorier général 55, fol. 357 v.)

Computus viri nobilis Glaudii de Saxo, ... gubernatoris et administratoris terre domini Provincie necnon commissarii provisionum fiendarum victualium et aliorum necessariorum pro adventu serenissimi principis et domini domini Sigismundi, Romanorum regis et domini nostri, in dictis partibus fiendo a die 21 mensis aprilis incluso 1415, quibus die et anno separavit a loco Aquiani pro eundo ad dictas partes Provincie, usque ad diem 14 mensis octobris exclusive anno predicto, quibus die et anno applicuit idem Glaudius in domo sua Poncini. (Turin, archives camérales.)

Libravit Petro Reynaudi, clerico capelle domini et domine, die festi beati Johannis Baptiste, de mandato Glaudii de Saxo, magistri hospicii domine, pro oblacionibus dicta die [a. 1417] factis per illustres liberos dominorum nostrorum ducis et duchisse Sabaudie, 12 d. gros. (Compte du trésorier général 63, fol. 117.)

Amedeus, dux Sabaudie, thesaurario nostro generali... Cum pro evidentibus certis comodo et utilitate nostris commiserimus dilecto fideli consilliario et magistro hospicii nostri Glaudii de Saxo, qui suis magnis et frequentibus sumptibus fieri et prosequi non potest, volumus... quatinus eidem Glaudio... expedias omnes et singulas pecuniarum quantitates que circa hec sibi necessarie fuerunt et a te duxerit requirendas... Datum Rumilliaci, die 4 dec. 1419. (Compte du trésorier général de Savoie, 1419-1421, fol. 441.)

Claude du Saix est envoyé par le duc « ad partes Breissie, ad comunitates et ecclesiasticos ipsius patrie, causa petendi et mutuandi ab ipsis id et quicquid ipsis placuerit domino mutuare pro solucione fienda illustri domino Borbonii duci, pro vendicione per ipsum fienda de terra tota quam habebat circa rippam Sagone domino nostro Sabaudie duci a. d. 1421 ». (Ibidem, fol. 337.)

Don par le duc de Savoie à Claude du Saix, chevalier, seigneur de Rivoire et conseiller du prince, de 1400 florins p. p. en déduction de 3000 florins en exécution des patentes du 14 octobre 1431, « motu proprio generose facti ex intuitu obsequiorum fidelium domino per ipsum multipliciter impensorum et in futurum impendendorum » (¹). (Compte du trésorier général de Savoie 82, fol. 145 v.)

Preuve LVI

1410, 8 septembre. — Inventaire du mobilier de l'église et du prieuré de Ripaille.

(Turin, archives de Cour. Protocole 222, fol. 188 à 191.)

Inventarium mobilium et garnimentorum tam ecclesie quam dicti prioratus Rippallie, per dictum comitem [Sabaudie] ad opus dicte ecclesie et prioratus expeditorum, in quaterno papiri descriptorum, in cujus fine descripta est confessio domini Johannis Burgensis, curati Sancti Triverii, de receptis dictorum utensilium et garnimentorum.

(¹) On peut encore consulter sur ce personnage le compte du trésorier général 79, fol. 312 v. et 490 v. à 499, et diverses sources imprimées : GUICHENON, *Histoire de Bresse*, t. I", p. 353; GUICHENON, *Histoire de Savoie*, t. II, p. 96; COSTA DE BEAUREGARD, *Souvenirs du règne d'Amédée VIII*, p. 81, 84, 88, 94 et 139; SCARABELLI, *Paralipomeni*, p. 220; les *Mémoires de la Société d'histoire de la Suisse romande*, t. XXXVIII, p. 320; les *Miscellanea di storia patria*, t. XXXIV, p. 225; GABOTTO, *Gli ultimi principi d'Acaia*, p. 536; les *Mémoires de la Société savoisienne d'histoire et d'archéologie de Chambéry*, année 1892, p. 394; GALLI, *Cariche del Piemonte*, t. I", p. 340.

S'ensuyvent les chioses lesquelles Monseigneur de Savoye a deslivrées à messire Jehan Bourgoys, pour garnir et aorner l'esglise dou priouré de Rippallie, c'est assavoyr le mardi secund jour de septembre l'an de Nostre Seigneur 1410, present frere Guillaume Francho, confesseur et Jaques de Fistilliou, tresourier de mondit seignieur.

Premierement, une croys d'argent dorée, en laquelle a de vray croys, pesans 4 mars 3 onces et 9 deniers, laquelle a deslivrée Jehan Lyobard qui la livrast en garde audit messire Jehan Bourgoys.

Item, ung grand calice d'argent, garnye de patine dorée, pesant 3 mars 4 onces et 9 deniers, qui est armeé des armes de Monseigneur, deslivré par ledist Jehan Liobard audit messire Jehan Bourgoys.

Item, ung aultre calice, garnys de patine d'argent dorée, pesant 1 march 5 onces et 6 deniers.

Item, ung aultre calice, garnye de patine d'argent vayrée, armeé des armes de Savoye, pesant *(blanc sur le mannscrit)*.

Item, ung reliquiert d'or, à pied d'argent, où il y a 6 perles, 3 grandes et 3 moindres, et il y a de la temple(¹) de sainctz Mauris et de la palme qu'il feust mise devant Jhesu Christ et Jherusallem le jour de Rampaux(²).

Item, ung reliquiert d'argent dorer, à la maniere ou fasson de une croys, auquel a des reliques de Jhesu Christ et de sainctz Moris.

Item, ung escriptoire de Chippres qu'il fust à S. Pierre de Lucembourg(³).

Item, ung tablou couvert d'argent, ornée de diverses pierres et de la Nativité Nostre Seigneur et la Croix d'aultre.

Item, une paix d'argent dorée pesant 5 onces.

Item, ung vestement de drapt d'or, pers, garnye de chasuble, thunique, dalmatique et chappe, de dues estolles, croys et manupolles et deux colars(⁴), de ung drapt pour couvrir le poulpitre.

Item, une albe pour le prestre et les paremens de dues albes.

Item, ung vestiment de drapt de soye noyre garnie de sasuble, de thunique et dalmatique, ensemble estolles et manipolles necessaires de celle sorte.

Item, une chasuble rouge, garnye d'estolle et de manupolle, armoyé des armes de Savoye et de faulcons(⁵) et deux draps d'aultre garny l'un de Crucifi et l'aultre de sainctz Mauris, de une frontiere(⁶) de celle sorte.

Item, une chasuble de tercelin rouge et toute garnison d'aulté(⁷), excepté pierre et messal.

Item, une chasuble de baudequin, garnye d'orfroy à les armes de France, ensemble estole et manupolle.

Item, 2 chasubles de fustayne ouvrée, garnies d'orfrois, d'estolles et de manupolles.

Item, 2 courtines de cendal pers, croys d'or, ensemble la tueille(⁸) pour custode.

Item, une tuaille de vetyonce (?) et une aultre de soye pour commuer.

(¹) Ce mot était encore employé par Mᵐᵉ de Sévigné, au xviiᵉ siècle, dans le sens de tempe.

(²) Dimanche des Rameaux, c'est-à-dire premier dimanche avant Pâques, où l'on porte des palmes en souvenir de l'entrée du Christ à Jérusalem.

(³) Cardinal partisan de Clément VII, mort à Avignon en odeur de sainteté en 1387; le comte de Savoie avait pu avoir cette relique en raison des relations entre sa maison et celle de Genève, à laquelle appartenait Clément VII.

(⁴) Manipules et collets.

(⁵) Le Comte Rouge aimait à mettre des faucons comme ornements sur les vêtements des gens de sa maison.

(⁶) Ou frontier, pièce de tenture formant le rétable de l'autel.

(⁷) Garniture de l'autel, sauf la pierre et le missal.

(⁸) « Touaille », serviette.

Item, 3 pierres d'aultel et 3 corporaux sacrés.

Item, 2 drapt d'or vieulx ouvrés de soye verde, armoiés des armes de Savoye.

Item, ung grand trablou de Nostre Dame.

Item, mais ung aultre trablou de saincte Agne.

Item, mais ung aultre trablou de Nostre Dame aleytans son enfant.

Item, ung messal couvert de rouge tout neuf à l'hus de Romme.

Item, ung aultre messal couvert de verd.

Item, ung breviert en 2 volumes nottéz, ensemble le psaultier.

Item, ung grand volume de Bible où il fault le Nouvel Testament et les Propheties.

Item, une Vie des Saints en lattin.

Item, ung ordinance et l'hus de sainctz Mauris.

Item, ung processionaire à l'hus de sainctz Mauris.

Item, 2 graduaulx, l'ung à l'hus de Romme.

S'ensuyt le garniment et les aultres ytensiles acheté pour la main de Jehan Lyobard, secretaire de Monseignieur, pour l'ostel et le convent dou priouré de Rippaillie, deslivrée à messire Jehan Bourgoys le ... jour de ... 1410 *(blanc sur le manuscrit).*

Premierement, 8 coultres de plumes, pesans 4 quintaulx et 29 livre, et 6 cussins.

Item, en 2 pieces de drapt exchacqué, 8 aulnes et demy pour fere couvertures pour lesdites coultres.

Item, en une aultre piece de drapt blanc, 37 aulnes et demy doudist drapt, pour fourrer lesdictes couvertures.

Item, 7 aultres aulnes et demy de pers pour la couverture dou priouré *(lire* prieur).

Item, 12 pos d'estaing, pesans 40 livres, tant grand comme petis.

Item, 5 oules de couvre et de metal, pesans 86 livres.

Item, une grand oule de metal pesant 75 livres.

Item, une casse frysitoire de comunal mayson.

Item, ung laveur et une conche de lethon à lance.

Item, une grande conche de lothon pour cuysiner ou pour sallé.

Item, deux gros landiers de cousvre pesans 120 livres et 14 de fer.

Item, une lechefrée de fer.

Item, une grand chaudiere.

Item, une aultre chaudiere moindre de couvre pesant 89 livres.

Item, une pele.

Item, une grand pele.

Item, une cacholé blanche pour boulir, pesans 23 livres.

Item, une aultre cacholle pour seillie.

Item, 4 douzennes d'escuelles.

Item, une douzenne de plat d'estaing pesant 1 quintal.

Item, 2 douzennes de greles.

Item, 2 treppiers de fert pesant 89 livres.

2 conches.

1 bernard à palete.

Item, une grand grillie, 2 pouches, 2 poches perciés, pesant 40 livres, une grappe, une gratiuse.

Item, 12 chandelliers de fer.

Item, 480 aulnes de corde, 112 aulnes et demy de mantil et 94 aulnes 1 quart de tuelles, achetés à Bourg en Bresse pour fere mantil, tuellies, linceus, albes de prestres, fourrer coultres et fere sac pour ledist hostel et couvent doudist priouré de Rippaillie.

Preuve LVII

1422, février-avril. — Dépenses faites pour le tournoi donné à Thonon, par Amédée VIII, en l'honneur du duc de Bourgogne.

(Turin, archives camérales. Inventaire partiel de Savoie 38, rouleau 39.)

Computus virorum nobilium Petri de Menthone et Petri de Grolea, scutifferorum scutifferie principis illustris et magniffici et domini nostri Amedei, Sabaudie ducis, de receptis et libratis quibuscunque... factis pro domino, racione paramentorum, garnisionum equorum et aliorum tangentium officium dicte scutifferie domini providendorum et emendorum pro adventu illustrium dominorum nostrorum ducis Burgundie et comitis Sancti Pauli, ejus fratris, apud Gebennas, facto anno presenti domini 1422....

Summa totius recepte hujus computi 2286 florenos et dimidium parvi ponderis: 459 scuta auri et 109 ducata auri....

Cy apres s'ensuyvent les livrés faites par la main Piere de Grolea et Piere de Menthon, escuiers d'escuyrie de Mons. de Savoye, deis le 14ᵉ jour de mars jusque au 6ᵉ jour d'avril, por la venue de Mons. de Bourgoigne en l'an 1422.

Et premierement, es facteurs de Ottenin de Chalons, pour 64 aulnes de malignes rouges pour faire 14 roubes, ensemble les freppes dessur, et pour doubler la roube de mondit seignieur, au pris du 30 gros l'aulne, valent 160 florins.

Item, a Jahan Tingeron, pour 4 aulnes et dimye de bruselle rouge, pour faire la roube de mondit seignieur, ensambles les freppes dessur à 3 florins l'aulne, valent 13 fl. et dimy.

Item, au facteur dessusdit, pour 60 aulnes de rouge de Loviers, pour doubler lesdictes roubes, à 20 gros l'aulne, 100 florins.

Item, à Martin et à Jehan de Vaulx, tondeurs, por la tondeure des draps dessurdicz, à dimy gros l'aulne, 5 fl. 4 gross.

Item, à Boquin l'escoffier, pour frapper les frappes des robes dessus escriptes, 5 fl.

Item, à maistre Humbert le coudurier, pour la facson desdictes quinze robes, 15 fl.

Item, à Gossuyn, orfevre de mondit seigneur, pour 30 mars 3 unces 2 deniers d'argent, pour faire l'orfevrerie dorée des 6 robes des 6 chevaliers, pour argent, or et facson, ad 15 florins pour marc, 455 fl. 4 gros et demy.

Item, audit Gossouin, pour ceulx qui ont apportée la dicte orfavrerie de Chambery à Geneve, par pluseurs foys 9 fl.

Item, à Conra le chevaucheur, pour aler à Chambery pour haster la dicte orfavrerie et apporté, 16 gros.

Item, à Peronet le doryer, orfevre de Geneve, pour 18 unces d'orfevrerie dorée pour argent et or et facson à 15 flor. pour marc, 33 flor. 9 gros.

Item, à ung orfevre de Paris, pour ung fermeillet, lequel fust donné à Mons. de Bourgoigne le jour des joustes pour le pris et pour ung diament qui fust donné à Compeys cedit jour pour pris, 88 escus.

Item, à Jehan de Lusque, orfevre de Geneve, pour 2 mars d'orfevrerie dorée à 15 florins pour marc, argent, or et facson, 30 fl.

Item, audit Perrenet dessus nommé et aussy audit Jehan de Lusque et à Jehan de Compeigne, à Jehan Dorier et à Cachet pour 45 mars et demy d'orfavrerie blanche à 13 fl. pour marc, pour argent et pour facson, 591 fl. et demy.

Item, à Jehan de la Fontayne, mercier, de Geneve, pour 275 pieces de voles de soye pour mettre sur les paramens des joustes à 14 gros la piece, 320 fl. 10 gros.

Item, audit Jehan pour 3 livres de fil tant d'or come d'argent, pour broder les robes dessus escriptes, à 15 fl. pour livre, 45 fl.

Item, audit Jehan de la Fontayne, pour 10 unces et 3 quars de soye blanche pour coudre les paillettes et voles à 7 gros l'once, 6 fl. 4 gross.

Item, audit Jehan, pour 38 aulnes et 3 quars de toyle blanche pour fere les contre androys de 2 grans robbes de drap d'or et de velu cramoysy, et pour une aultre courte robbe pour mondit seigneur à 4 gros l'ausne, 13 fl. 3 gros,

Item, audit Jehan pour 1 once et 1 huytain de soye rouge pour coudre les dictes robbes, 8 gros.

Item, à maistre Hanry, orbateur, pour 3 mars et demy de foillietes dorées de chascun costel, à 13 escus d'or pour marc, pour faire les paillettes des paremens doréz, 73 fl. 8 gros et ¹/₂.

Item, audit maistre Hanry, pour 8 mars d'argent bastu pour faire les paillettes des paramens blans à 9 escus le marc, 114 fl.

Item, aux orfevres dessus escrips pour taillier les paillettes desditz 11 mars et demy et pour taillier une livre et demye de foille de loton à 2 fl. et demy le marc et la livre, 32 fl. et demy.

Item, pour le laton, 2 fl.

Item, à Jehan Detra et à Jehan Egralffa, brodeur, pour la facson des 15 paremens pour coudre les paillettes et voles et faire toutes les chouses qui y apper021tiennent à 4 fl. la piece, 60 fl.

Item, à Jehan de Lan, à Jaquemet Pestollat, à Jehan Monnier et à ses compaignions, pour 950 dos de martres pour fourrer les robbes de monseigneur et de messeigneurs les enfans, à 47 escus le cent, 446 escus d'or et demy.

Item, audit Jehan de Lan, pour 120 ventres de martres pour fourer le petite robbe de drap d'or de mondit seigneur à 26 escus le cent, 31 escu d'or 3 gros et demy.

Item, à Jehan de Bornes, pour amploier les dictes martres en 5 robbes, c'est à savoyr 3 par mondit seigneur et 2 pour messeigneurs les enfans, 8 florins.

Item, à Jehan Mounier, pour 3 milliers de menu vers pour mes damoyselles, à 27 escus le millier, 8 escu d'or.

Item, à Jehan de Lan, pour 2 cens de menu ver pour mesdites damoyselles, à 3 escus le cent, valent 6 escus.

Item, à Pierre de Bellevigne, charretier, pour apporter les selles de jouste de Besançon à Geneve, 15 fl.

Item, à Jehan Destral et Golffa, brodeurs, pour broder et pour poser la dicte orfavrerie sur les dictes robbes, à 4 fl. pour robbe, 60 fl.

Item, à Colin le tapissier, à Jehan Mounier, à Martin, chambrier, pour 3 froches et pour 3 barrettes que mondit seigneur leur a donné, 9 fl.

Item, oudit Martin, pour ses despans pour aler à Nyons et par toutes les reisses de la terre de Geys pour faire venir des longs pour les eschaffaux, 2 fl.

Item, à Champeaux, pour adouber l'arnoys de jouste de monseigneur et pour faire 3 tresses de soye et plusieurs aultres chouses neccessayres audiz harnoys, de quoy il a rendu compte pour la main d'Amye Macet, 12 fl. et demy.

Item, à Jehan de Narnier, painctre, pour paindre en rouge cler l'escu de mondit seigneur, 3 fl. et demy.

Item, à Petrement l'esperonnier, pour 2 paires d'esperons et pour 2 paires d'estriez pour messeigneurs les enfans, enclus les estrivieres, 2 fl.

Item, audit Petrement pour 6 paires d'esperons pour les 6 pages de monseigneur, 3 fl.

Item, audit Petrement pour 8 paires de chenectes à mettre es garnisons neusves de monseigneur, 18 gros.

Item, à Pierre l'escoffier, pour 2 peaulx cordouhan rouges pour faire à mondit seigneur une queuvreselle, avecque la facson, 20 gros.

Item, à Jehan Monnier et Colin le tappissier, pour achatter 2 bourssez pour tenir leurs croches et pour ung martel qui leur faillioit, et pour cordes et pour fil neccessaire pour la tappisserie et pour le salaire de pleseurs compaignons qui leur ont aidié tant à tendre la tapisserie comme à nettoier là où il estoit neccessayre, 4 fl. 2 gros.

Item, au chappellier de Geneve, pour 18 chappeaux, 15 pour la dance le jour des joustes et 3 que l'on avoyt prins par avant pour mondit seigneur, 3 fl. et demy.

Item, à Perrotin le sellier, pour 4 selles garnies de tout pour les 4 coursiers que monseigneur donna à monseigneur de Bourgoigne et à mons. de Saint Pol, à mons. de Saint George, à mons. de Rolleboys, qui valent 16 fl.

Item, à Jehan Lelache, peyntre, pour 2 douzaines de lances paindre et pour paindre 10 escus d'argent et d'azur, 12 fl.

Item, au varlet du seigneur d'Aulteville, pour le vin du coursier com a acheté de son maistre, 2 fl.

Item, pour noz despens de 18 jour que nous avons demoré en ceste ville à faire les dictes chouses dessus dictes, à ung chascun de nous, ung florin par jour, 36 fl.

Item, pour les despens de Colin le tapissier, de Jehan Mounier et de Martin le chambrier, pour chascun 10 jours l'ung parmi l'aultre, 6 fl.

Item, pour le vin des varles des deux brodeurs et des orfevres et des couduries, pour trestous, 8 fl.

Item, à Jehan Detral, pour la brodeure d'ung mot mys en une robbe bleue pour mondit seigneur, 18 gros.

Item, pour 2 paires de gans pour mondit seigneur achatéz de Hannequin le gantier, pour ce 5 gross.

Item, pour 2 estoffes neus, en 2 heaulmes, de quoy Champpeaux n'avoyt pas compté, 18 gros.

Item, pour 1 chappeau pour mondit seigneur, 2 gros.

Item, à Jehan Detral, brodeur, pour 3 voyages que ledit Jehan a fait à Thonon pour les ouvrages dessus diz, où il a vaqué tant en alant come en venant et a demouré là l'espace de 8 jours à 4 gros par jour, 2 fl. 8 gros.

Item, audit Jehan, pour aler à Chambery pour pourter le patron de l'ouvrage à Gossevin, où il a vaqué à aler et à retourner 4 jours, au pris dessus, 16 d. gross.

Item, pour le loyer d'ung cheval pour ledit Jehan, pour l'espace de 12 jours, 18 gros.

Item, pour faire broder et appareillier le grand vollet que mons. porta le jour de la jouste sur son heaulme, 2 fl.

Item, pour les despens dudit Pierre de Menthon et dudit Pierre de Grolée qui ont demoré à Geneve 3 jours apres la partie de monseigneur, pour compter et payer les chouses dessus escriptes, 6 fl.

Item, à Pierre de Grolée, lesquelx monseigneur ly a donné pour... ses robbes qui estoient en gage, 100 fl.

Summa des particules dessubz escriptes : 2411 florins, 4 gros et demy et 652 escus et demy d'or.

(Les comptes du trésorier général de Savoie 68, fol. 390 v. à 395 v., renferment aussi des dépenses faites pour la réception du duc de Bourgogne. Voici les plus intéressantes): Libravit die eadem [23 fév. 1422] Morello, falconerio domini, misso a Thononio ad partes Pedemontium cum litteris clausis domini directis dominis episcopis Thaurini, Montisregalis, abbatem Pignerolii et ad dominum marchionem Saluciarum pro equis ab eisdem habendis pro adventu domini ducis Burgondie de proxime fienda in partibus Sabaudie..., 6 fl. 8 gros.

Libravit Joh. Marescalli, scutiffero domini nostri predicti, pro ejus expensis et 4 nautarum transeundo lacum a Thononio eundo apud Morgiam, Lausannam, Vufflens, Dignens et Nyvidunum, causa invitandi dominas pro veniendo ad hastulidias apud dictum locum Thononii, 4 fl. p. p.

Libravit die martis 10 marcii Janino de Champeaulx, valleto camere domini, pro expensis ipsius, unius famuli et 2 equorum suorum eundo a Gebennis apud Chamberiacum pro lanceis joste et certis aliis arnesiis domini adduci faciendo apud Gebennas, pro adventu dominorum ducis Burgondie et comitis S. Pauli, 12 d. gr.

Libravit Petro Baux, valeto equorum domine, misso a Thononio apud Gebennas quesitum unum eaumoz pro domino..., 4 gr.

Libravit Gavyneto, pallafrenerio domini, die 2 mensis marcii..., pro reparando sellam joste domini, pinserias et pro ponendo corrigias et unum petral, 5 gros; item, pro 1 ulna tele pro ponendo in sella domini, 2 gr.; item, pro preparando lanceas domini, incluso uno grosso pro tachiis, 5 gr.

Libravit Guigoni de Ravoyria, scutiffero domini, die ultima mensis februarii anno predicto [1422], misso per dominum cum litteris credencie directis omnibus nobilibus et magnatibus et dominabus balliviatuum Fucigniaci, Gebennesii et Sabaudie quod se disponerent ad veniendum associatum dominum et dominam nostros Sabaudie..., 10 fl. p. p.

Libravit Guillelmo de Avanchiaco, scutiffero domini, misso cum similibus litteris per totos bailliviatus Beugesii, Breyssie et Vallisbone et ad dominum Clarismontis..., 12 fl. p. p.

Libravit Francisco Ruffini, misso cum similibus litteris per bailliviatus Chablaysii et Vaudi ad nobiles dictorum bailliviatuum..., 5 fl. p. p....

Libravit die 25 marcii Stephano Besonay, pro expensis suis et equi sui fiendis eundo a Gebennis apud Chamberiacum causa aduci faciendi quemdam pavillionum a dicto loco Chamberiaco apud Gebennas, pro astuludiis fiendis, 12 d. gross.

Libravit Janino de Champeaulx..., 8 marcii...; idem Janinus aduci fecit certa arnesia, sellas, pincerias, chaffrenos joste domini necnon 14 duodenas lancearum factarum Chamberiaci pro josta, videlicet a dicto loco Chamberiaci apud Gebennas, 8 fl. p. p.

Libravit pro rebus infrascriptis, manu Amedei Maceti, scutifferi scutifferie domini..., videlicet pro 6 morsis brigidarum 4 fl. 6 d. gr.; item, pro 6 libris cotoni emptis ad faciendum boclerios dictorum morsuum, 3 fl.; item, pro una sella pro domino, 5 fl.; item, pro una pari carcarum pro domino, 1 fl.; item, pro uno pari ferrorum estreriorum pro domino, 8 d. g.; item, pro bochiis emptis ad laqueandum les yames, 6 d. gr.; item, pro 18 fessiis pro destrariis et equis joste, 4 fl.; item, pro 18 corrigiis de yames, 18 d. gr.; item, pro 24 tressiis ad laqueandum scuta, 12 d. gr.; item, pro 9 borrelletis, 12 d. gr.; item, pro 9 croysiatis, 6 d. gr.; item, pro una pelle rubea ad preparandam sellam domini, 4 d. gr....

Libravit [4 april 1422]... pro emendis 4 sellis pro 4 corseriis datis per

dominum dominis duci Burgondie et comiti S. Pauli, 20 fl. p. p.... Libravit Janino Le Breton, die 7 mensis aprilis pro expensis suis et 2 destreriorum joste redeundo a Gebennis ad patriam Lotorengie dictos destrerios domino duci dicte patrie, qui ipsos domino misit pro astuludiis factis in adventu dominorum ducis Burgondie et comitis S. Pauli. (Suivent d'autres paiements pour le retour des destriers prêtés par le marquis de Montferrat et le marquis de Saluces.)

Libravit Georgio de Oddacio, die ultima aprilis, pro precio 6 auberjonorum seu cottarum calibis per ipsum emptarum Gebennis et per dominum donatarum magistro et officiariis hospicii domini ducis Burgondie, dum fuit Gebennis, quolibet auberjono 25 fl. 4 d. gr., 152 fl. p. p.

Libravit heyraudis, trompetis et menestreriis predicti domini ducis Burgondie, manu Georgii de Oddacio, traditos Glaudio de Saxo, magistro hospicii, in 100 florenos regine quos idem Glaudius tradidit manualiter predictis, ... 104 fl. 2 gr. p. p.

Libravit... Morello, falconerio, misso ad partes Alamagnie ad oviam quorumdam corseriorum veniencium pro jostis, 2 fl. 4 d. gross.

Preuve LVIII

1431-1440. — Négociations d'Amédée VIII avec le concile de Bâle et le pape.

(Turin, archives camérales.)

1431, 26 août. — Libravit venerabilibus et religiosis viris dominis Johanni Placentie, priori carthusie Petrecastri et Guidoni Chamosseti, priori conventus fratrum predicatorum Chamberiaci, pro eorum expensis eundo de mandato domini a Thononio apud Balaz ad venerabile concilium generale ibidem congregatum. (Compte du trésorier général de Savoie 76, fol. 241.)

1433, 24 janvier. — Libravit venerabili et religioso viro fratri Guidoni Chamocheti, sacre theologie professori, priori conventus fratrum predicatorum Chamberiaci, cui dominus semel graciose donavit 6 ulnas brunete de leyra pro una capa facienda, causa eundi apud Basiliam, ex parte domini, 14 fl. (Compte du trésorier général 78, fol. 168 v.)

1435, avril. — Libravit... quos dominus noster dedit confessori domine nostre principisse, pro suis expensis veniendo a Basillia Thononium et inde redeundo Basilliam, 10 fl. (Compte du trésorier général 80, fol. 325.)

1435, octobre. — Libravit venerabili et egregio viro domino Franç. de Thomatis, juris utriusque doctori, consiliario et presidenti generalium audienciarum..., eundo a Savilliano apud Florenciam ad dominum nostrum papam in ambaxiata, ex parte prefati domini cum 6 equis et totidem personis. (L'ambassade dura du 1er octobre 1435 au 10 janvier 1436. Compte du trésorier général 81, fol. 339.)

1436, 11 mars. — Libravit... dicto Clauz, messagerio domini, misso cum litteris clausis domini nostri ducis a Morgia apud Basileam directis domino cardinali Arelatensi, inclusis 2 diebus, videlicet uno quo stetit expectando responsa et alio die quo stetit ad circuendum lacum, quia boree agitabant

super eodem lacu taliter quod non poterat transire, 4 fl. p. p. (Compte du trésorier général 81, fol. 528.)

1436, 9 juillet. — Libravit... Nycodo Festi, pro suis expensis faciendis eundo apud Basiliam pro facto domini archiepiscopi Lugdunensis, 18 duc. auri. (Compte du trésorier général 81, fol. 547.)

1436, 14 octobre. — Libravit... Lamberto Dorerii, misso a Thononio apud Basileam..., 16 fl. p. p.; libravit die penultima octobris 1436 Lamberto Dorerii, misso a Thononio apud Basiliam, pro certis negociis domini ibidem peragendis, pro suis expensis 16 dierum 2 equorum et totidem personarum..., 16 flor. p. p. (Compte du trésorier général 81, fol. 560 et 561 v.)

1437, 2 avril. — Libravit Petro Marchiandi..., pro tractu... expensarum per eum in moderna ambassiata Bolonie factarum... a die 2 aprilis 1437 ad 16 junii. (Compte du trésorier général 83, fol. 257 v.)

1437, 28 avril. — Libravit domino Guillelmo Fabri, legum doctori, consiliario et judici domini Sabaudie majori, pro expensis suis pro eundo Basiliam pro domino, pro causa illustris Philippi de Borbonio, domini Bellijoci, vassalli prelibati domini nostri Sabaudie ducis, contra reverendum dominum archiepiscopum decanum que et capitulum ecclesie Lugdunensis. (Compte du trésorier général 82, fol. 204 v.)

1438, mars. — Debentur reverendo in Christo patri et domino nostro domino G. de Saluce, episcopo Augustensi, pro expensis per eum factis cum 20 equis... in viagio legacionis eidem domino episcopo... unacum sociis suis domino Luyriaci, domino magistro hospicii et domino Gerardo Blanerii ad sanctissimum dominum nostrum papam Eugenium quartum Fererie degentem, illustrissimum dominum dominum Mediolani necnon dominum Venetorum. Et servivit idem dominus meus episcopus in dicto viagio diebus 87, videlicet diebus 22 marcii, 30 aprilis, diebus 31 maii, qua die finivit ejus relacio eidem illustri domino nostro domino Sabaudie duci... et diebus 4 junii pro redeundo Auguste, non computatis 3 diebus quibus post prefatam relacionem ante obtentam licenciam stetit Thononii... ducati 595 gros 3 quart unius. (Compte du trésorier général 84, fol. 278.)

1438, 9 mai. — Allocantur eidem Anthonio Bolomerii, thesaurario, quos dominus noster dux Sabaudie ab eodem recepit pro solucione 6 ciphorum argenteorum reverendo in Christo patri consiliario et amico carissimo domini nostri ducis domino Ludovico de Roma, appostolico prothonotario, sacri Basiliensis concilii oratori, ad eundem dominum nostrum ducem nuper donatorum, 104 fl. (Compte du trésorier général 83, fol. 169.)

1438, 22 juillet. — Guillaume du Colombier, écuyer du duc, est envoyé en ambassade en Allemagne auprès du duc de Bavière et passe par Bâle. (Compte du trésorier general 84, fol. 290.)

1438. — Guillaume d'Avanchier est envoyé en ambassade à Tours, auprès du roi de France(¹), du 19 avril au 20 juin. (*Ibidem*, fol. 297.) — Jacques Oriol, docteur en droit, chevalier et président du Conseil résident de Chambéry, est envoyé par le duc en ambassade auprès du duc de Bourgogne, d'après une lettre du 28 juillet; Philibert Andrevet est aussi envoyé auprès du même prince en Flandre au mois d'août. (*Ibidem*, fol. 283 v.) — André de Felliere, prieur de Thonon et conseiller ducal, est envoyé en France et part de Ripaille le 1ᵉʳ novembre; le 18 décembre suivant, il est envoyé auprès du sire de La Trémouille. (*Ibidem*, fol. 280.)

1439. — Pierre Marchand, « locum tenens in cancellaria », est envoyé en ambassade à Milan avec Pierre de Grolée, du 5 au 26 janvier. (*Ibidem*,

(¹) Quelques autres ambassades en France, surtout à la fin de 1438, ont pour but les mesures à prendre contre les Écorcheurs qui ravageaient le Lyonnais et la Bresse.

fol. 283.) — Jean de Lornay, écuyer du duc, part de Thonon le 26 de ce mois pour aller à Toulouse. *(Ibidem,* fol. 293.)

1439, février. — Libravit... Richardo de Fonte, officiali Lausannensi, misso per dominum apud Ferrariam, pro suis expensis faciendis, ut per... litteram de recepta... sub a. d. 1439, 9 feb. (Compte du trésorier général 84, fol. 279.)

1439, 21 mars. — Jean Champion est envoyé en négociations à Berne et à Bâle. (Compte du trésorier général 84, fol. 293.)

1439, mai. — Libravit domino Johanni Vegneti, capellano domini, pro suis expensis faciendis eundo missus per dominum ad sancrosanctum Basiliensem concilium pro nonnullis per dominum commissis ibidem exequendis, ut per litteram domini de testimonio... datam Rippaillie, domino principe absente, 23 maii a. d. 1439. (Compte du trésorier général 84, fol. 280 v.)

1439, juillet. — Pierre Masuer, écuyer ducal, quitte Thonon pour aller en ambassade à Florence du 20 juillet au 29 août. (Compte du trésorier général 85, fol. 187.)

1439, août. — Guillaume de Villaret, damoiseau, envoyé par le duc de Savoie auprès du roi de Hongrie et du roi des Romains, part de Berne le 2 août 1439, va trouver le duc à Thonon, fait son ambassade et revient à Thonon le 27 novembre. Dans le mémoire de ses dépenses figure cette mention : « item, pro cuidam cavalcatori quem misit ipse Guillelmus a Berno Basileam ad dominum episcopum de Raptusio ut scirret quando vellet accedere Ungariam, 2 fl. alaman ». (Compte du trésorier général 85, fol. 200 v.)

1439, septembre. — Ambassade de Pierre Masuer, écuyer ducal, auprès du duc de Milan : « item, pour les despains du devant dit Masuer fais à Thonon de 5 jour que j'ay demouré en fayssant ma relacion, en atendant ung memorial lequel je porteroi à Millan pour aucunes besonnes pour mon redoubté seigneur, commençant le 30 jour d'oust l'an que dessus et finissant le 3 jour de septembre l'an que dessus ». Il part de Thonon le 4 septembre 1439, va à Milan en passant par le Valais, Viège, le Simplon, le lac Majeur et le « lay d'Arone ». (Compte du trésorier général 85, fol. 187.)

1439, septembre. — Libravit dicto Clau, cavalcatori domini, die 21 ejusdem septembris, misso a Thononio apud Basiliam, cum litteris domini clausis directis domino cardinali Arelatensi, pro suis expensis 10 dierum faciendis..., 5 fl. p. p. *(Ibidem,* fol. 237 v.)

1439, septembre. — Libravit Rupho, messagerio domini, die 24 mensis ejusdem septembris, misso a Thononio per totam patriam Breyssie et Vallisbone, portando litteras omnibus et singulis abbatibus et prelatis dicte patrie ut irent apud Basiliam ad concilium, necnon cum litteris directis omnibus banneretis, vasallis et aliis nobilibus dicte patrie quod se tenerent presti.... (Missions semblables envoyées le 24 septembre aux prélats et aux nobles du Chablais, de la vallée d'Aoste, du pays de Gex, de Genève et de Peney, du Bugey et du pays de la Montagne (terra Montagnee), de la Savoie, de la Tarentaise et de la Maurienne. (Compte du trésorier général 85, fol. 36.)

1439, octobre. — Libravit reverendo in Christo patri et domino domino Johanni de Grolea, appostolico prothonotario prepositoque Montisjovis, pro suis uniusque cavalcatoris domini et gentium suarum expensis faciendis, eundo missus per dominum in ambassiata ad serenissimum dominum regem Francorum, ut per litteram domini de testimonio premissorum... datam Rippaillie, die 8 oct. a. d. 1439, sigillo domini sigillatam et manu Guilliermi de Bosco ejus secretarium signatam..., 210 ducat. auri ad 21. (Compte du trésorier général 85.)

1439, 17 octobre. — Libravit dicto Claus, messagerio domini, misso

per dominum a Thononio apud Basileam cum litteris missoriis domini ad dominum Johannem Vegneti, appostolicum colectorem, pro 9 diebus integris, 4 fl. 6 d. gros p. p. (Compte du trésorier général 85, fol. 240.)

1439, 25 octobre. — Libravit die 25 ejusdem octobris [1439], pro uno nuncio misso a Thaurino apud Thononium ad illustrem dominum nostrum principem cum litteris illustris domine nostre principisse eidem directis, sibi notifficando adventum domini cardinalis Chippri..., 2 fl. p. p. (Compte du trésorier général 85, fol. 244 v.)

1439, 28 octobre. — Libravit dicto Claux, messagerio domini, misso a Thononio apud Basileam, cum litteris clausis, que littere diriguntur domino cardinali Arelathensi, pro 9 diebus integris computatis sibi per diem 6 d. gros, inclusis 14 d. gros pro ipsum transeundo de nocte ultra lacum, 5 fl. 8 d. gros. (Compte du trésorier général 85, fol. 240 v.)

1439, 8 novembre. — Libravit... nobili Petro Masuerii, misso per dominum a Thononio apud Basiliam cum litteris credencie domini directis domino cardinali Arelatensi, pro suis expensis faciendis cum 2 equis et totidem personis, 8 fl....; libravit Francisco de Bardonechia, scutiffero domini cardinalis Arelatensis, dono sibi facto per dominum eadem causa, 50 fl....; libravit die eadem Anthonio, heyraldo domini comitis de Traisteni, protectoris concilii, qui apportavit litteras domino nostro de dicta electione, ex parte dicti ejus magistri, dono sibi per dominum facto, eadem causa, 25 fl. p. p.; libravit Johanni Renit, scutiffero domini Ludovici de Palude, episcopi Lausane, eadem causa, 10 fl. 6 d. gros. (Compte du trésorier général 85, fol. 241.)

1439, 11 novembre. — Libravit Gabrieli de Vernecio, magistro hospicii, quos dominus eidem pro suis expensis factis et fiendis tam veniendo a civitate Aurelianensi quam a loco Rippaillie inde reddeundo pro nonnullis arduis negociis domini, ut per litteram domini de testimonio... datam Rippaillie, die 11 nov. a. d. 1439..., 50 ducatos auri. (Compte du trésorier général 85, fol. 191 v.)

1439, 27 novembre. — Libravit Petro Masuerii, scutiffero domini et baillivo Beugesii, cui dominus pro suo felici adventu a Basilia super nova electionis papalis graciose donavit. (*Ibidem*, fol. 218 v.)

1439, novembre. — Libravit Lanchiman domini Nycodi de Menthone, cavalcatori domini, misso a Thononio apud Nyciam cum litteris clausis domini directis dominis episcopo et capitulo Nycie, continentibus quod venirent apud Basileam ad concilium, pro suis expensis faciendis eundo et reddeundo et hoc die 9 nov. anno predicto, 8 fl. p. p. (Compte du trésorier général 85, fol. 242.)

1439, novembre. — Antoine de Langes ou Lasne, écuyer ducal, part de Thonon pour aller en ambassade auprès du roi de France, le 8 novembre, et revient à Thonon le 13 janvier. (Compte du trésorier général 85, fol. 200.)

1439, novembre. — Libravit dicto Hans, cavalcatori domini, misso a Thononio apud Basileam cum litteris clausis domini directis domino cardinali Arelathensi... die 14 mensis novembris, 6 fl. p. p.; libravit die 15 dicti mensis nov. anno eodem Aymoni Fabri, clerico domini Johannis Vegnet, qui apportavit a Basilea apud Rippailliam litteras domini cardinalis Arelatensis..., 6 fl. p. p. (Compte du trésorier général 85, fol. 242 v.)

1439, novembre. — Humbert de La Croix, écuyer ducal, chargé d'une mission auprès du cardinal de Foix et du comte d'Armagnac, quitte Thonon le 26 novembre. (Compte du trésorier général 85, fol. 192 v.)

1439, 2 décembre. — Libravit reverendo in Christo patri et domino domino episcopo Argen[toren]si, quos dominus eidem, suis exigentibus non modicis

serviciis per eum certa nonnulla ardua negocia domino impensis, graciose donavit, ut per litteram domini dicti doni datam Rippallie, die 2 dec. 1439..., 60 ducatos auri. (Compte du trésorier général de Savoie 85, fol. 214 v.)

1439, 2 décembre. — Don à Pierre de Grolée, chevalier, conseiller du duc de Savoie, « pro suis et servitorum suorum expensis fiendis et eundo missus per dominum Basilliam... negociando pro nonnullis arduis negociis ». (Compte du trésorier général 85, fol. 215 v.)

1439, 6 décembre. — Libravit... dicto Perrin et ejus sociis pro una navi quam fecerunt pro transeundo lacum dictum Longie, cavalcatorem domini, missum tota nocte a Thononio Meldunum pro contramandando ambaxiatores concilii ut venirent per Morgiam et non per Lausannam, ... 2 fl. 4 d. gros. (Compte du trésorier général 85, fol. 246.)

1439, décembre. — Libravit domino episcopo Gebennensi, helemosinario sanctissimi domini nostri pape, pro helemosinis faciendis veniendo a Rippaillia Thononium..., 11 fl. 8 d. gros. (Compte du trésorier général 85.)

1439, novembre et décembre. — Debentur per dominum nostrum principem Nycodo Festi, ejus consilliario et secretario, pro suis expensis, 2 personarum et totidem equorum 16 dierum, videlicet a die 12 mensis hujus novembris a. d. 1439, qua die applicavit mandatus per egregium Guil. Bolomerii, magistrum requestarum, pro nonnullis arduis et secretis negociis domini nostri ducis usque ad diem 20 ejusdem mensis..., 10 fl. 8 d. g. p. p.; libravit... Nycodo Festi, secretario ipsius domini nostri, ... pro suis expensis 5 dierum quibus vacavit Rippaillie circa nonnulla ardua negocia sanctissimi domini nostri pape Felicis V, tunc Sabaudie ducis, ... 3 fl. 4 d. gros...., ut per litteram principi Pedemontis datam Rippaillie, 5 dec. 1439. (Compte de la châtellenie de Thonon du 1er mars 1439 au 1er mars 1440.)

1440, 5 janvier. — Sequntur expense facte per nobilem Guigonem de Rubeomonte a die 5 januarii a. d. 1440 inclusive usque ad diem 22 sequentis mensis februarii ejusdem anni exclusive, eundo Mediolanum pro negociis sanctissimi domini nostri pape.... (Compte du trésorier général 85, fol. 191 v.)

1440, 8 janvier. — Libravit... domino cardinali Arelathensi quos dominus dux eidem jussit dari pro ejus expensis faciendis a loco Thononii usque Basiliam, ut supra, et eciam in exhoneracione expensarum per eum factarum Thononii, stando cum aliis predictis ambassiatoribus, 300 fl. p. p. (Compte du trésorier général 85, fol. 249 v.)

1440, 13 janvier. — Libravit eidem domino Mermeto Arnaudi, legum doctori, consiliario domini, pro suis trium personarum et totidem equorum expensis fiendis spacio 2 mensium integrorum, eundo missus per dominum a Thononio apud Franchefort ad dominos electores imperii, de mandato sanctissimi domini nostri pape Felicis quinti..., 140 ducatos auri. (Compte du trésorier général 85, fol. 189 v.)

Preuve LIX

1433-1434. — Compte de Perrin Rolin, maître des œuvres du château des chevaliers de Ripaille.

(Turin, archives camérales. Inventaire de la Chambre des comptes de Savoie 32, pièce 74.)

Computus honesti viri Perrini Rolini, aurifabri domini, magistrique operum (¹) castri Thononii ac domifficiorum domorum decani et militum Rippaillie verbo per dominum, ut asserit, de receptis et libratis per ipsum ad causam dictorum operum factorum a die 8 inclusive novembris anno domini 1433, quibus die et anno fuit finitus computus seu visio computi ejusdem Perrini proxime precedentis usque ad diem 22 exclusive mensis decembris a. d. 1434....

Summa totius recepte hujus computi 6016 florenos, 7 den. ob. gros p. p.

Libravit Vullelmo de Dyvers..., pro tachia faciendi 9 theysias fossalium cum tribus quartis unius theysie prope opus fiendum per Humbertum de Lery a parte lacus et contra domum decani..., 19 fl. et dym. p. p....

Item, libravit Johanni Piot... [ad] 36 theysias fossalium... fiendas a parte nemoris domini (²) ante secundam domum post domum decani..., 72 fl. p. p.

Item, libravit lathomis... in operibus maczonerie domorum Rippaillie, tam in murrando et extopando foramina introituum seu intratarum murorum fossalium dictarum domorum, in faciendo et murando muros traversorios existentes inter ipsas domos et muros fossalium ad separandum ortos militum, item eciam murando in turri incepta supra pontem ipsorum fossalium et scindendo lapides de taillia et molacia dicte turris, quam eciam in murando et maczonando in pluribus aliis operibus necessariis in dictis domibus....

Item, libravit mulieribus manuoperariis..., pro 189 jornatis quibus vacaverunt, et suis juramentis retulerunt bene et fideliter vacasse ad portandum et ministrandum morterium lathomis facientibus muros turrium et fossalium militum Rippaillie..., 23 fl. 7 d. ob. gros p. p.

Item, libravit lathomis... quibus vacaverunt in dicto opere Rippaillie a prima ebdomada octobris usque ad diem festi S. Andree faciendo muros fossalium domorum militum Rippaillie circumcirca dictas domos pro sustinendo terram dictorum fossalium....

Item, libravit lathomis infra nominatis nominibus suis et suorum consortum, et hoc pro 396 jornatis lathomorum quibus vacaverunt in operibus maczonerie domorum predictarum tam in turre pontis fossalium dicti loci, in tribus fornetis trium stupharum domorum decani, domini Henrici de Columberio et domini Glaudii de Saxo, in paviendo trauleysonem seu trabaturam existentem supra aulam et gardarobam dicti domini Henrici, in murando conductus latrinarum dictarum domorum circumcirca et coperiendo ipsas conductas, in faciendo chiminatam domuncule porterii quam eciam in pluribus aliis locis et muris ipsarum domorum....

Item, libravit quarriganis..., pro eorum eorumque curruum ad unum equum jornatis quibus vacaverunt ad charreandum et adducendum sallonum et lapides chillionorum ad locum domorum militum Rippaillie, tam pro pavi-

(¹) *Magister operum* ne désigne pas toujours un architecte, mais un simple comptable chargé des comptes d'une construction. C'est le cas ici.
(²) Partie du côté sud-ouest des fossés, aujourd'hui déboisée.

mento platearum anteriorum ipsarum domorum, plastrimento domorum quam eciam pro turri pontis et eciam putheo, computato qualibet jornata cujuslibet currus ad unum equum 3 den. obol. gros....

Item, libravit Germano Senebat, lathomo, pro tachia per ipsum capta faciendi unum contramurum retro magnum caminum camere pauperum in domo decani, et hoc precio... 20 den. gros....

Item, libravit Guillelmo et Francisco de Brenodo, lathomis, ... pro tachia eisdem data per supradictum Perrinum Rolini et Aymonetum Corviaulx, magistrum operum domini, faciendi unum bonum murum bone maczonerie infra clausuras domorum militum Rippaillie ad claudendum ortum seu viridarium domini decani, videlicet a cadro domus decani a parte boree tendendo usque ad murum fossalium dictorum domorum prope putheum novum, et ipsum murum faciendi de 2 pedibus grossitudinis et altitudinis quantum fuerit necesse, et ipsum bene imbochiandi et complendi, et hoc pro 11 denariis grossis pro qualibet theysia..., et in eodem muro esse 7 theysias et 3 pedes....

Libravit Guillelmo Guyot de Genoillie, pro precio 2000 toforum per ipsum domino venditorum et libratorum in portu des Abeuryoux subtus Glaus, quolibet cento computato 3 florenis et 4 den. grossis; et qui tofi fuerunt implicati tam in caminis domus decani quam in caminis secunde domus juxta dictam domum decani..., ut per notam instrumenti de testimonio... sub a. d. 1434, die 22 mensis aprilis..., 66 flor. 8 d. gros. p. p.

Item, libravit Johanni Martini..., pro precio 12 centum cum dimidio toforum grossorum libratorum per ipsum in portu de La Delmaz pro implicando in epitothoriis domus decani Rippaillie..., 16 fl. 8 d. gros. p. p....

Item, libravit Petro Morin, de Copeto, perrerio, ... ex causa precii 2500 lapidum molacie et perrerie Copeti per ipsum Petrum et ejus socios traditorum... in portu Coppeti pro ediffîciis domorum et murorum militum Rippaillie, inclusis 700 lapidibus platis dicte perrerie..., computato quolibet... centenario lapidum platorum 40 d. gros. et quolibet cento lapidum quadratorum... 28 den. gros..., 65 fl. 4 d. gros. p. p....

Item, libravit Petro Moryns, de Copeto..., pro ducentum et uno quarterono lapidum taillie et 4 lapidibus platis pro fornellis stupharum dictarum domorum Rippaillie, ... ut per notam... receptam sub a. d. 1434, die 19 mensis novembris..., 6 fl. 3 den. gros. p. p.

Item, libravit... pro 248 jornalibus currus, quolibet curru ad unum equum, computato quolibet jornali currus inclusis expensis 3 den. ob. gros., quibus vacaverunt a festo S. Martini citra ad charreandum et ad adducendum arenam murorum tam fossalium quam domorum militum Rippaillie, et eciam ad charreandum sablonum pro greando in dictis domibus..., ut per notam... receptam sub a d. 1434, die 21 mensis aprilis..., 72 fl. 3 d. gros. p. p.

Item, libravit... pro 244 jornalibus ad currum cum duobus equis quibus vacaverunt in adducendo lapides de chillo de Drancia apud domos militum Rippaillie, pro aliciando muros fossalium circumcirca..., 122 fl. p. p....

Item, libravit... pro 92 jornatis curruum, quolibet curru cum uno equo, quibus vacaverunt ad charreandum et adducendum arenam ad murandum et ad faciendum muros domorum militum Rippallie a parte domus religiosorum dicti loci..., 26 fl. 9 d. gros....

Item, libravit... pro 624 jornatis curruum ad 2 equos, quibus vacaverunt ad charreandum et ad adducendum apud Rippailliam ab aqua Drancie lapides chillionorum pro extopando foramina introituum fossallium dictorum domorum, eciam pro murando in turri pontis et pro faciendo murum transverserium existentem in angullo domus decani pro claudendo viridarium dicte

domus necnon ad adducendum a rippa lacus Rippaillie usque ad domos pre-
dictos terram, quantitatem lapidum molacie seu taille *(sic)* et chosetorum tam
pro dicta turri, vireto seu viorba domus supradicte et chiminatarum ipsarum
domorum, computata qualibet jornata cujuslibet currus 2 equorum 6 d. gros.,
... ut per notam instrumenti... receptam sub a. d. 1434, die 4 mensis novem-
bris....

Libravit Petro et Jaquemeto Placzat, lathomis, pro 36 jornatis latho-
morum quibus vacaverunt tam in paviendo de carronis coquinam domus
decani Rippaillie, faciendo eciam foerios epitotorum aule dicte domus, camere
et capelle ipsius domini decani quam eciam alciando bornellum epitotorii
dicte capelle, computata qualibet jornata... inclusis expensis 3 den. grossis...,
ut per notam... de recepta... receptam sub a. d. 1434, die 13 mensis octo-
bris..., 9 fl. p. p.

Item, libravit Amedeo Carles..., pro 200 jornatis per ipsum factis in
constructione duorum viretorum prope domum decani et etiam in factura et
elevacione camini coquine tercie domus..., 41 fl. 8 d....

Item, libravit... ad complendum viretum secunde domus prope domum
decani Rippaillie et eciam pro pavimento coquine dicte domus et pro faciendo
affoagia desuper et eciam faciendo bornellos 3 chiminatarum transeuncium et
ascendentium ultra tectum domus tercie..., 69 fl. 4 d. ob. gros. p. p.

Item, libravit Petro Sacheti, magistro Johanni de Crossiero, Henrico
Chautemps, ex causa empcionis 48 modiorum calcis ad mensuram Thononii
ad racionem 10 denariorum grossorum pro quolibet modio, que quidem calx
fuit... adducta Rippailliam atque implicata et posita per Humbertum Jay,
Sadonum Boytoux, Johannem Rolaz lathomos... tam in turri que est
deversus lacum quam in muris qui sunt ante domum decani a parte lacus...,
40 fl. p. p.

Item, libravit Mermeto Descheletes, Anthonio Foresterii et Anthonio
Vitulli, de Aquaria, tegullariis, nominibus suis et aliorum suorum consortum,
ex causa 6 raffurnorum calcis per eosdem tegullarios cocte in dictis tegul-
lariis Aquarie, computato quolibet raffurno dicte calcis supra locum tegul-
larie... 8 fl. p. p., exceptis 2 raffurnis qui non computantur nisi quilibet
6 florenis cum dimidio, et quam calcem expedierunt nautis qui eam duxe-
runt apud Rippailliam, et hoc ultra alias quantitates per ipsos traditas...,
45 fl. p. p.

Item, libravit Petro Balli, de Nernier, nomine suo et suorum sociorum,
ultra alias confessiones jam factas, ex causa navatagii supradictorum 6 forna-
tarum calcis levatarum in tegularia Aquarie et capiente pro qualibet fornata
4 fl. p. p. et adductarum ad portum Rippaillie..., 24 fl. p. p....

Item, libravit Johanni de Escheletes, de Ouliauz, Bertheto Patoux,
Johanni de Lessert et Aymoni Bondaz, nominibus suis et suorum sociorum,
ex causa empcionis 60 modiorum calcis levatorum in raffurno Almone et
libratorum Rippaillie, vendito quolibet modio 10 den. gros...., 100 fl.

Item, libravit Bertheto Fillion, de Ouliaux, nominibus suo et suorum
consortium et pro precio 56 modiorum cum dimidio calcis... vendite et
adducte a raffurno de supra Ouliaux ad domos militum Rippaillie..., quo-
libet modio... 10 d. gros...., 47 fl. 1 d. gros. p. p.

Item, libravit Petro de Nemore et Johanni Roleti, parrochie de Lullier,
pro 20 modiis calcis per ipsos et ipsorum famullos adductis et charreatis a
tegullaria ipsorum Petri et Johannis apud Rippailliam ad domos dicti loci, et
hoc pro operagiis murorum tam fossalium quam domorum militum dicti
loci..., 16 fl. 8 d. g. p. p.

Item, libravit Jacobo de Molliis alias Garmi et Stephano Gachet, parro-
chie de Cervencho, nominibus suis et Petri Portet, de Loco, pro 25 modiis

calcis... adductis et charreatis a rafurno de Cervens apud Rippailliam ad domos dicti loci, pro operagiis murorum tam fossalium quam domorum militum..., 20 fl. 10 d. gros. p. p.

Item, libravit domino Hugoni Tron, curato de Cervenz, Francisco Mercerii et Aymoneto de Cruce, de Cervens, nominibus suis et aliorum suorum consortum, ultra alias confessiones, pro 28 modiis calcis per ipsos et ipsorum famullos adductis et charreatis a rafurnis de Cervens ad domos et fossalia militum Rippaillie, computato quolibet modio dicte calcis reddito in dicto loco Rippaillie, inclusis charreagio et expensis, 10 d. gros...., 23 fl. 3 d. gros. p. p.

Item, libravit dicto Hugoni Tron, curato de Cervens, ultra alias confessiones, pro 13 modiis calcis per ipsum seu ejus servitores adductis et charreatis a rafurno de Cervens apud Rippailliam ad domos militum dicti loci, computato quolibet modio... 10 d. g..., et eciam pro 3 milliaribus et 200 tegulis plactis redditis et charreatis a tegularia de Brecorens ad dictos domos Rippaillie pro copertura dictarum domorum, et computato quolibet milliari dictarum tegularum reddito in dicto loco Rippaillie 5 flor. et 4 den. gros, inclusis charreagio et expensis..., 27 fl. 10 d. gros. p. p....

Item, libravit Guillelmo de Friburgo, pro 13 bossetis seu bossiatis calcis per ipsum Guillelmum traditis et libratis in rafurnis de Lanciaco prope Gebennas, et adductis apud Rippailliam, computata qualibet bossiata in dicto loco de Lancier 10 d. gros., excluso charreagio, et quam calcem navaterii duxerunt ad domos militum Rippaillie..., 10 fl. 10 d. gros. p. p....

Reddit etiam quamdam notam instrumenti per quam Joh. Rolaz, senior, Johannetus Rolaz, junior, Humbertus Jay, Anthonius Bergerii, Sadonus Boytoux. Petrus Verterii, Berthodus Rolaz, Franciscus Cougini, Amedeus Carles et Collinus de Villier, lathomi, dixerunt et attestati fuerunt juramentis suis corporalibus totam quantitatem calcis contentam et descriptam in 21 parcellis sive confessionibus supra proxime designatis fuisse adductam et redditam apud Rippailliam ad locum domorum militum dicti loci, et ipsam calcem totam, tam per ipsos lathomos quam alios lathomos eorum consortes qui operati fuerunt cum eis, fuisse ibidem receptam et implicatam tam in muris ipsorum domorum, muris fossalium, turris, pontis, pavimentis dictarum domorum, puthei noviter facti ibidem, plastrimento, imbochiamento dictorum murorum, muris transverseriis quam in pluribus aliis locis operum ipsarum domorum..., et hoc a festo Pasche tunc proxime lapso citra, receptam sub a. d. 1434, die 13 mensis decembris....

Libravit Guillelmo Grillieti, de Nyviduno, fusterio pro novem duodenis et octo panis, computata qualibet duodena ad racionem 4 florenorum cum dimidio parvi ponderis; item, pro 15 duodenis et 5 trabibus, computata qualibet duodena 4 flor. cum dimidio parvi ponderis; item, pro 12 chivronibus, computato quolibet chivrono uno denario obolo gros.; item, pro 12 grossis duodenis cum 2 duodenis cum dimidia litellorum ad racionem pro grossa duodena 18 den. grossorum; item, pro 180 duodenis lonorum cum 5 lonis, costante qualibet duodena 7 d. gros., dictis fustibus.., implicatis... in domibus militum Rippaillie... unacum 3 ballonis tachiarum albarum et 3 ballonis tachiarum nigrarum..., 215 fl. 6 d. et sextus unius den. gros p. p....

Pro 24,000 scindullis..., pro faciendo antetecta domorum predictarum, computato quolibet milliari, 5 d. g. 10 fl p. p....

Item, libravit Domenico Albi, pro tachiis et aliis ferraturis contentis et descriptis in parcellis scriptis in quodam folio papiri quarum parcellarum tenor sequitur : c'est ceu que nen doit à Domeyne Blanc pour Rippaillie : et premierement, 3 ballons de taches noyres à 5 fl. et demi le ballon, valent 16 fl. et demi p. p. ; item, 2 ballons de taches blanches à 8 fl. et demi le ballon, valent

17 fl.; item, 1600 taches grosses de 2000 le ballon, à 3 gr. 4 d. le cent, valent 4 fl. 5 d.; item, pour 2 carreaulx d'acier pour deux poinzons à percer les tolles, 1 d. et $^1/_6$ d'un denier gros; item, pour 2 milliers et demi de clavin pour la mayson de boys, 8 d. 3 quart gros; item, pour 625 toles pour comencier à covrir les vires, qui valent à 6 fl. et 4 gros le cent, 39 fl. 7 d. gros. p. p.; item, 4 pales de fert pour les maysons qui valent 14 d. gros.; item, 8 milliers de taches petites blanches pour les toles à 5 gros et demi le millier, valent 3 fl. 8 d. gros. p. p....

Item, libravit Johanni Arthaudi, habitatori Thononii, ... primo, pro 4 bossetis tolarum albarum et 225 tolis albis, costantibus 87 fl. 3 d. gros. p. p.; item, pro 26,000 tachiarum albarum ad implicandum in dictis tolis et in ramis fenestrarum dictarum domorum valente quolibet milliari 5 d. ob. gros., 11 fl. 11 d. gros. p. p,; item, pro 4 ballonis tachiarum videlicet duobus albarum, valentibus 17 fl. p. p. et 2 nigrarum, valentibus 11 fl. p. p.; item, pro 41 libris plombi traditis lathomis et carpentatoribus, costantibus 3 fl. 5 d. gros.; ... et ipsas quantitates fustarum, tachiarum et tolarum... implicasse... tam in domo domini decani quam in alia domo dictorum militum in qua dictus Henricus de Columberio habitat ac eciam in domo habitacionis domini Glaudii de Saxo, sita ibidem....

Item, libravit Jaquemeto Pouget, burgensi Thononii, carpentatori, nomine et ex causa vendicionis fustarum... libratarum apud Rippailliam pro domibus predictis, videlicet pro 23 chivronis ibidem traditis et implicatis in pontibus lathomorum, computato quolibet chivrono uno denario obolo gros.; item, pro 10 duodenis cum dimidia litellorum implicatorum in ramis fenestrarum et eciam in lecto et camera domini nostri, computata qualibet duodena dictorum litellorum 1 d. ob. gros.; item, pro 7 duodenis lonorum implicatorum in antetectis ipsarum domorum ac eciam infra domum Henrici de Columberio, computata qualibet duodena dictorum lonorum 8 den. gros...., 8 fl. 10 d.

Libravit Amedeo Carles, lathomo, pro complemento solucionis 250 florenorum p. p. dicto Amedeo conventorum pro tachia eidem data faciendi 3 charforia in secunda domo militum Rippaillie, que omnia complere tenebatur precio predictorum 250 florenorum, ita quod sibi omnia necessaria nomine domini eidem ministrarentur, et facere tenebatur et complere muros circumcirca ipsa charforia existentes et eciam muros existentes integriter inter stupham et coquinam dicte domus, unacum necessariis similibus illis tercie domus domorum predictarum..., 50 fl....; Aymonetus Corviaulx, magister operum domini, retulit et dixit... visitasse charforia sive chiminatas supradictas... et ipsas recepit sufficienter et ydonee factas....

Libravit Hudrico Robert et Petro Basini, paviseriis, pro pavimento per ipsos et eorum socios facto in plateis existentibus ante domos militum Rippaillie, videlicet a muro existente inter putheum usque ad portam existentem juxta domunculam porterii; et quod pavimentum Aymonetus Corviaulx, magister operum domini, retulit visitasse et mensurasse cum theysia et ibidem reperisse 103 theysias pavimenti chillioni, incluso pavimento botellierie domus decani, quod pavimentum dictarum platearum trium domorum militum et botoillierie idem magister operum recepit nomine domini bene et sufficienter esse factum, ... computata qualibet theysia dicti pavimenti et appreciatia... ad 3 denarios $^1/_3$ et $^1/_4$ unius den. gros., inclusis expensis pavisseriorum et labore ipsorum et exclusa materia dicti pavimenti..., 30 fl. 9 d. $^1/_{12}$ unius den. gros. p. p.

Item, libravit supradicto Hudrico..., pro pavimento... facto de caronis quadratis videlicet in sala seu aula pauperum domus decani Rippaillie, in camera scutifferorum dicte domus, in sala bassa secunde domus ubi stat

dominus de Vufflens et eciam in sala bassa tercie domus ubi stat dominus Glaudius de Saxo..., 7 fl. et dym. p. p.

Item, libravit supradicto Hudrico..., pro pavimento... facto de lapidibus chillionis in conductu latrinarum domus domini decani et in tribus conductibus aliarum duarum domorum domini Henrici de Columberio et domini Glaudii de Saxo..., computata qualibet theysia ipsius pavimenti 4 d. ob. gros., et ad tantum appreciatum per supradictos magistrum operum domini et dictum Perrinum pro eo quia dictum pavimentum est in loco magis laboroso et magis inapto..., 5 fl. 7 d. ob. gros. p. p.

Libravit pro tachia magistro Laurencio Brion, de Vigenaz in Lumbardia, data nomine domini per nobilem Petrum de Menthone, Johannem de Fontana et supradictum Perrinum Rolini ad faciendum in dicto loco Rippaillie prope domos militum, in platea sibi tunc ordinanda, unum putheum de bonis carronis, sumptibus propriis et expensis ipsius magistri Laurentii de hinc ad tunc proximum festum Nativitatis Beati Johannis Baptiste, ita latum et profundum sicut est putheus Perroni Gebennarum, et plus profondum si sit necesse, tantum quod in ipso putheo sint octo pedes aque, sub tali pacto quod si dictus putheus fieret profundus plus de dimidia theysia quam sit dictus putheus Perroni Gebennarum, quod eo casu nichil solvi debeat de ipsa dimidia theysia dicto Laurencio; et si dictus putheus non fieret ita profundus sicut est dictus putheus Perroni Gebennarum, nichil deduci nec minus solvi deberet dicto Laurencio de dicto putheo, solum quod in dicto putheo essent ad minus 8 pedes aque. Et pro tachio hujusmodi dicti nobilis Petrus de Menthone, Joh. de Fontana et Perrinus Rolini dare et solvere convenerunt quilibet ipsorum 140 florenos p. p. faciendo dictum putheum..., ut per notam instrumenti de testimonio, receptam sub a. d. 1434, die 18 mensis marcii... quod tachium idem Laurencius minime adimplevit, quamvis ipsum putheum fecerit pro majori parte, sed opportuit tradere dictum putheum ad complendum Anthonio de Coquis, lathomo, hoc mediante quod dictus Perrinus et Aymonetus Corviaulx, magister operum domini, convenerunt dare dicto Anthonio ultra quantitatem dicti tachii 8 fl. p. p., aliter non perfecisset dictum putheum quia dictus Laurencius absentavit patriam propter pauperitatem vel malum regimen ipsius Laurentii, ut idem magister Corviaulx retulit; et ulterius dixit et retulit visitasse... dictum putheum ante domum domini decani factum, et ipsum putheum reperisse esse et fuisse sufficienter factum et completum per dictum Anth. de Coquis juxta forman dicte note instrumenti tachii predicti..., 148 fl. p. p.

Libravit Johanni Arthaudi, habitatori Thononii, et hoc nomine et ex causa ligonum, pichiarum et seilliarum ac aliorum utensilium seu aysiamentorum per eundem Johannem ministratorum, traditorum et libratorum, necessariorum et consumptorum in operibus maczonerie et crosacionis fossalium et eciam edifficationis domorum et murorum fossalium militum Rippaillie, et que aysiamenta fuerunt consumpta in dictis operibus per lathomos et manuoperarios facientes predicta edifficia a tempore quo idem Perrinus predicta opera rexit et gubernavit; et primo, pro 4 duodenis setullarum seu seillietorum fuste ibidem consumptarum tenendo et portando aquam necessariam in morterio ipsorum murorum; item, pro 80 vel circa de parvis seillietis et vasselletis fuste necessariis ad portandum morterium implicatum in dictis muris et aliis locis ipsarum domorun, computata qualibet seillata et quolibet vasseleto obolo unius den. gros. et qualibet duodena dictarum setullarum 8 d. g. 16 fl. p. p.; item, pro 28 pichiis ferri ibidem ministratis lombardis et aliis operariis in crosando dicta fossalia, computata qualibet pichia 5 denar. gros., 11 fl. 8 d. gros p. p.; item, pro 16 ligonibus traditis dictis lombardis et per eos consumptis in dicta crosatione..., 8 fl. p. p.; item, pro

32 bossetis jorie..., ministratis pro adducendo calcem in vanibus tam a rafurnis de Lancier, de Aquaria quam ab aliis locis per supra lacum..., 13 fl. 4 d. g. p. p.; item, pro 28 palis ferri..., 5 fl. 10 d. gros. p. p.; item, pro 12 aliis ligonibus ferri ad faciendum morterium predictum..., 6 fl. p. p....

Libravit Colino de Villier, lathomo, pro pavimento et plastrimento per ipsum facto supra cameram et stupham domus domini decani Rippaillie ultra alia plastrimenta per eum in dicta domo et aliis domibus dicti loci facta..., 3 fl. p. p.

Libravit Amedeo Carles et Petro Deneant, lathomis, pro quodam jugenio per ipsos facto ad trahendum lapides, chosetos et morterium necessarios in viretis domorum predictarum et chiminatarum domus domini Glaudii de Saix, et eciam pro una grossa corda consumpta et destructa in dicto opere..., 6 fl. p. p.

Libravit Colino de Villier, de Parisius, lathomo, habitatori Gebennarum, pro tachia sibi data... de imbochiando extra et infra magnam domum domini decani Rippaillie et per infra embochiare et plastrire seu planare, quamlibet theysiam muri dicte domus pro 3 denariis gros,; et quia tunc habebat penam de elevando pontes suos, ultra dictos 3 den. gros. pro qualibet theysia, in universali dederunt pro melioramento 2 florenos pro vino, et quod opus ipse Colinus reddere promisit completum hinc ad tunc proximum festum Pasche; ... et solvit supradicto Colino... 42 fl. p. p.... Et que imbochiamenta et plastrimenta per ipsum Colinum facta in domo predicta domini decani Rippaillie et in alia domo existente juxta dictam domum, in qua habitat dominus Henricus de Columberio, tam in muris ab infra quam ab extra ipsarum domorum ac eciam in viretis et latrinis ipsarum duarum domorum..., incluso imbochiamento facto in celario tercie domus in qua habitat dominus Glaudius de Saxo..., que theysie... facte ascendunt ad summam 109 florenorum.

Libravit... pro... remocione terre quam removerunt a plateis existentibus retro domos dictorum militum a parte inferiori dictarum domorum inter ipsas domos et muros fossalium ipsius loci, pro aplanando ipsas plateas et quam terram dominus noster fecit removeri festinanter... propter festinum ingressum domini nostri tunc fiendum ad dictum locum Rippaillie..., 25 fl. p. p.

Libravit Colino de Villier, lathomo..., pro labore per ipsum habito circa pavimenta 3 aularum sive salarum 3 domorum militum Rippaillie primo factarum, et quas 3 salas idem Colinus pavivit de caronis plattis, morterio et lapidibus de subtus dictos carronos..., 20 fl. p. p.

Libravit Colino de Villier, lathomo, tam pro dimidio modio gree per ipsum implicato in reparacione pavimenti camere domine nostre Gebennarum comitisse(¹) quam eciam pro pena sua et expensis factis in dicta reparacione..., 8 d. gros.

Item, libravit Perrodo de Clauso, seniori, Stephano Vigouz, Girardo Michaudi et Petron Besson, greeriis, pro precio 30 modiorum bone gree per ipsos adducte et charreate a greeriis de Blachieres ad domos predictas militum Rippaillie, pro plastrimento et parietibus domorum predictarum tunc faciendarum... quam totam gream ipse Collinus... dixit... implicasse... tam in traveysona existente supra aulam domus domini decani Rippaillie, in chiminata domus porterii quam in sedibus fenestrarum domus predicte et aliarum domorum juxta ipsam domum.

Libravit Jaquemeto Pouget, burgensi Thononii, pro 20 milliariis scin-

dullorum et 20 milliariis clavini..., libratis apud Rippailliam pro copertura tecti domus inferioris dicti loci prope nemus, ubi est celarium domini nostri et in qua habitat magister hospicii domini..., 14 fl. 7 d. gros. p. p.

Libravit Petro Jornerii, de Perrignier, carpentatori, ex causa vendicionis... de duabus arboribus nucum pro faciendo tornaventum in domo domini decani et eciam pro charreagio ipsarum arborum..., 17 d. gros.

Item, libravit Mahueto de Campis, carpentatori et primo, pro factura seu constructione unius tornavent, 20 fl. p. p.; item, pro constructione 6 mensarum, 12 fl. p. p.; item, pro constructione 6 parium trestellorum sive athochetorum, 9 fl. p. p.; item, pro constructione 4 chassez, 6 fl.; item, pro constructione altaris capelle domus decani, 4 fl. et dym. parvi ponderis....

Libravit Mermeto Descheletes, de Aquaria, Anthonio Vitulli et Anthonio Foresterii de eodem loco, tegulariis,... ex causa vendicionis 24 milliariis carronorum, medietate platorum et medietate cadratorum... venditorum et traditorum in tegullariis Aquarie..., computato quolibet milliario in dicta tegullaria ad 2 florenos p. p. et implicatorum tam in pavimentis quam aliis operibus dictarum domorum..., 48 fl. p. p.... Et quos carronos supermencionatus Colinus de Villier, lathomus, dixit et attestatus fuit suo juramento fuisse adductos apud Rippailliam ad domos militum et de quibus certa pars fuit implicata in pavimento aule domus domini decani et aliarum domorum existencium juxta ipsam domum videlicet de carronis platis; et alia quantitas ipsorum carronorum quadratorum est adhuc in domibus predictis pro implicando ibidem in ipsis domibus et operibus fiendis in eisdem....

Item, libravit supradicto Mermeto Descheletes, de Aquaria, tegullario..., ex causa vendicionis 700 tegularum plattarum... quas... Petrus Crysonis, carpentator dixit et attestatus fuit... implicatas in foraminibus chiminatarum domorum militum Rippaillie...

Libravit Francisco de Rua, burgensi Gebennarum..., ex causa 18 milliariorum carronorum libratorum in carroneria ipsius Guillelmi sita prope Gebennas et adductorum apud Rippailliam..., quos carronos... Colinus de Villier, lathomus, retulit et attestatus fuit... implicatos in operibus domorum militum Rippaillie tam in aula pauperum, in camera scutifferorum, in duabus aulis bassis domorum domini Henrici de Columberio et domini Glaudii de Saxo, in foraminibus turrium fossalium, videlicet in archeriis et eciam in pluribus aliis locis dictarum domorum..., 54 fl. p. p....

Libravit... [carpentatoribus] pro 213 jornatis carpentatorum... quibus vacaverunt in operibus domorum militum Rippaillie, videlicet tam in faciendo balfredum grossi cymballi, in faciendo plathonos quercus pro copertura conductuum latrinarum, in faciendo cameram domini Francisci de Bussy, novi militis, in faciendo 4 antetecta ipsarum domorum, in faciendo unum restellerium et armatria in coquina domini decani, in faciendo pallinum retro ipsas domos et duas formas lecti in domo dicti militis novi, in coperiendo tectum juxta magnum viretum..., ut per notam... receptam sub a. d. 1434, die 20 decembris...., 45 fl. et 4 d. ob....

Item, libravit Johanni Arthaudi, habitatori Thononii, pro 3 duodenis lonorum per ipsum Johannem tradictorum... apud Rippailliam et eciam implicatorum ibidem in camera domini Francisci de Buxi, militis novi..., 21 d. g....

Cy s'ensoit le clavin et les taches baillies par Domeyne *(en latin* Dominicus) Blanc pour les avantoys et couvrir le grand viret et pour fere les lis du chivallier novel.... Somme, 8 fl. 3 d. gros 3 d.

Libravit Petro Croysonis, carpentatori, ... pro 72 duodenis perticharum pallinorum jorie, positarum in clausura domorum et platearum religio-

sorum Rippaillie, a cadro ecclesie dicti loci a porte anteriori tendendo per retro ipsas domos usque ad fossalia domorum militum, retro furnum dicti loci..., 36 fl. p. p.

... Cy s'ensuit les besoignies que Mermet Maverjat a faites pour les maysons des chivalliers de Rippaillie depuis le moys de janvier 1434: et premierement, moy Perrin ay receu dudit Mermet, tant en veroulieres comme en espares et ferrures de fenestres, tant en croches tout par la mayson du doyen, ... 7 fl. 4 g.

Item, ay receu depuis 30 douzeines de petites croches pour la grant mayson par plusieurs parties..., 7 fl. 6 g.

Item, ay receu et pesé 2 ferreures de fenestres pour le viret dou doyen et 19 appes pour les chiminées de la seconde mayson et 16 croches pour le poille dou doyen et pesé tout avec pluseurs angons..., 11 fl. 6 g. 3 quart.

Item, ait receu dudit Mermet... 86 douzenes de croches pour les parefoillies pour l'ostel du doyen..., 20 fl.

Item, ait receu 16 douzenes et demie de croches à trois fois pour les parefoillies por la secunde mayson apres le doyen..., 4 fl. 1 gros et demy.

Item, ait receu et pesé de Mermet Maverjat... 3 grans appes de fert pour les chiminées de la secunde mayson et poysent 21 libres..., 15 gros 3 quarts.

Item, receu 10 appes de fer pour servir au viret de la seconde mayson de cousté de celle du doyen...; item, encores 16 appes pour les chiminées de la dicte mayson..., 4 fl. 4 gros demy.

Item, j'ai receu... 14 douzeynes de croches pour les parafoillies de la grant mayson..., 3 fl. 6 gros.

J'ay receu... pour metre au viret de la secunde mayson d'enpres le doyen et une fenestre pour le viret du doyen, ensemble 2 angons et ainsi 10 chevres pour commencer à fere les carueaulx et ausi 3 grosses chivillies de fer pour attachier deux tras quand on trossa le boys dessus les cheminées..., 8 fl. 11 g. 1 quart....

Item, ait receu et pesé dudit Mermet 25 angons et 4 espares, une fenestre ferrée pour le viret du doyen au plus hault et y sont aussi 5 de angons pour la tourt et 2 presses de fer pour soustenir le pont leveys..., 9 fl. 4 gros demy.

Item, ait pesé et receu dudit Mermet 10 esparres et 8 angons et 2 verroillieres pour la porte des pallins devers le boys et pour la porte neufve dempres la court et empres le pairement..., 3 fl. 11 d. 1 quart et gros.

Le 26 jour de novembre, ay pesé 2 pieces de fer pour le contrepoys de la tourt et les angons et esparres pour la mayson du portier et 4 appes et 2 torillions pour le port..., 7 fl. 9 gros.

Item, a fait ledit Mermet la ferreure d'ung buffet de la cusine avec la ferreure de l'ostel de la chapelle, 18 gros; item, aussi une serrure et 4 esparres pour les armayres de la panaterie et une serrure et 2 esparres pour la chapelle, 15 gros; item, ausi pour 12 aneaulx de fer blanc à tirer les portes et pour une sereure et 2 espares pour l'arche de la panaterie, 17 gros; item, ausi pour 8 petites serreures et espares pour les armoyres qui sont en la garde robe de monseigneur, 3 fl. 2 gros; item, une serreure qui est au pie du viret de l'otel de messire Henri et ung aultre es armoyres de sa cusine, 13 gros; item, pour 5 clefs que ont a faites à la porte des palins et pour la serreure du portier, 7 gros....

Item..., ung cercle de fer noyr employé au puis, pesent 31 livres, 23 gros 1 quart.

Cy sont les chouses que j'ai receues et pesées de Mermet Mauverjat, c'est assavoir de besoignie blanche...: et premierement, le 28 jour d'avril j'ay receu 30 espares blanches pour les portes et fenestres de la mayson du doyen qui pesent 107 livres..., 7 gros.

Item..., 3 serrures à ressort... et sont misses à la chapelle et chambre et garde robe du doyen..., 2 fl. 3 gros....

Item..., 18 grandes esparres pour les portes du doyen et pesent 81 livres... 6 fl. 9 gros....

Item, ay receu... 2 serreures à ressort qui sont misses en l'ostel de messire Glaude qui est la tierce mayson, valent 18 gros.

Item, ausi 4 serreures coppées grandes pour la porte des palins et pour la porte dempres la court, là out il en ha deux...

Item..., 12 esparres pour les fenestres de l'ostel de messire Henry...

Item, 3 serrures... la premiere... en l'armoyre du viret de monseigneur en bas, et l'aultre en l'armoyre de messire Henry et l'aultre en la porte pour l'usseyrie dehors..., 9 gros.

Item, ay receu dudit Mermet pluseurs pointes de marteaulx que ledit Mermet a pointées es mas-ons qui ont ovré à Rippaillie aux despens de Monseigneur, qui valent en somme 1200 marteaulx à 1 denier pour martel, valent 8 fl. 4 gros.

Item..., une grosse serreure coupée et 3 clefs mise en la porte des maysons de costé le boys, valent tout ensemble 20 g.

Item..., une ferreure d'une table en laquelle est peinte Nostre Damme, 4 gros.

Item, ay receu dudit Mermet le jour dessusdit [18 décembre 1434] une serreure à ressort et 2 clefs mise en la mayson de messire Henry pour le chivallier qui est venu novel, valent 9 gros, et 8 batons ou verges de fer blanches mises es fenestres de la chapelle de Monseigneur pour mettre les verryeres, peysent 12 livres, valent 12 gros....

Et est in pede dicti rotulli scripta nota... per quam Joh. Arthaudi... dixit... recepisse tallias et encochias martellorum lathomorum de quibus fit mentio et cuspides dictorum martellorum fuisse consumptas in operibus predictis....

Libravit Petro Verterii, lathomo, pro 9 theysiis et 9 pedibus muri per ipsum factis in viorba domus domini decani Rippaillie...; item, pro duabus huysseriis seu portis lapidis taillie factis in dicto vireto...; item, pro 2 fenestris de taillia factis in dicto vireto seu viorba; item, pro 34 passibus lapidis taillie factis in dicta viorba, computato quolibet passu 12 d. gros.; item, pro 2 portis et 1 fenestra factis in muro prope dictam viorbam..., 87 fl. 10 d. et ¹/₆ unius d. g. p. p....

Libravit Petro Verterii, lathomo, pro tachia sibi data nomine domini per nobilem et potentem Petrum de Menthone, baillivum Gebennensem, Michaelem de Ferro, thesaurarium Sabaudie generalem et dictum Petrum Rolini perficiendi viretum domus domini decani ut sequitur: videlicet, quod dictus P. Verterii facere deberet et complere dictum viretum de 3 theysiis altitudinis, a sommitate muri dicte domus, et tenebatur facere in dictis 3 theysiis 30 vel 32 passus dicti vireti, prout esset necesse, et in somitate dictorum passuum coperire ad plattum, de lapidibus molacie; et debet remanere una platea vacua 8 pedum altitudinis. Et in ultimo dictorum 8 pedum, fieri debebat una crota rotunda tofforum ad unum traponum molacie et boni bocheti molacie tot quod fuerit necesse. Eciam debebat facere foresias, pancerias et crenellos toforum et facere in dictis crenellis les batrins et ponere goyffonos et ferrolierias et facere in eodem vireto fenestras et huysserias necessarias, ita quod omnia sibi nomine domini sumptuabuntur, excepta molacia necessaria pro faciendo fenestras, huysserias, bochetos, rivos et passus predictos. Eciam dictus Vertier se juvare debebat de ingenio tunc ibidem existenti. Et pro omnibus predictis, dabuntur dicto Vertier subscripto 60 fl. p. p., ut per ipsam tachiam datam Thononii die 5 marcii a. d. 1434.

Cy s'ensuit la tache de la chapuiserie des troys maysons de Rippaillie donné à Thonon le 5ᵉ jour du moys de mars l'an courant 1434 par nobles et puissans hommes Pierre de Menthon, baillif de Genevoys, seigneur de Montrottier, Michiel de Fer, tressorier general de mon tres redoubté seigneur mons. le duc de Savoye et mestre Perin Rolin, orfevre et mestre des ovres de mondit seigneur, lesquelles ont fait audit lieu de Rippaillie, baillié et donné à Pierre Braset, Hugonin du Mont, Pierre Gavoen, Pierre Bornant dit Pellerin, chapuis, borjoys de Geneve et à Franczois Corviaulx, chapuis de Thonon, fils de mestre Aymonet Corviaulx, mestre de ovres de mondit seigneur de Savoye. Et premierement, de la mayson du doyen ont donné par la maniere qui s'ensuit : c'est à savoir que lesdits chapuis doyent et soyent tenus de fere et acomplir toutes les traleysons qui sont à fere et à acomplir en ladicte mayson pour la maniere qui leur a esté donnée par les dessusdits. Et premierement, qu'il doyent poneter de desoubz de pones de sapin le poyle, la chapelle, le oratoyre, le retrait et la chambre du doyent ; item, qu'il doyent fere en ladicte chambre du doyen ung byau tornavent de sapin bien ovré ; item, qu'il doyent forrer le mur de ladicte chambre de pones de sapin là où l'en fera le grand lyt, c'est à savoir des la porte de la chambre du retrait jusques à la fenestre croysie de ladicte chambre du doyan ; item, qu'il facent en ladicte mayson de bancs tres bien et graciousement ovrés tout autourt de la sale et du poyle de ladicte mayson ; item, qu'il doyent fere en la dicte mayson toutes les portes des huysseries et des fenestres qu'il y sont et les doubler et claveller de taches ; item, qu'il doyent fere bien et adroit la couverte du viret de ladicte mayson et les aultres choses necessaires de chapuyserie audit viret.

Item, que les susdits chapuis doyent et soent tenus de fere et acomplir la seconde mayson, laquelle est de costé celle du doyan tout ainsi comme elle..., c'est asavoir de ponter le poyle et la chambre du chivallier et ainsi de fere les bancs qui y partienent tant au poyle comme à la sale et aussi fere le viret, acomplir et covrir comme il aura esté ordonné et ausy qu'il doyent garnir les husseries de portes et les fenestres tout tant qu'il en fera besoing en ladicte mayson.

Item, que lesdits chapuis doyent et soyent tenus de fere et acomplir tout ce qui sera à fere et à acomplir en ladicte tierce mayson par le mode et maniere qui leur [a esté] donné à fere en la seconde mayson dessus dicte comme huysseries, fenestres, bancs et aultres choses necessayres en ladicte tierce mayson. Et leur doit mondit seigneur de Savoye tout soignier sur le lieu, fuste et ferramente. Et il doyvent avoir fait, forny et complie toutes les dictes ovres de cy pour le moys de may, se par defaulte des massons ou de la fuste ne n'estoit. Et doyvent les dits chapuis et sont entenus de fere et acomplir et forny toutes les choses et ovres dessusdictes pour le pris de 340 florins....

Visio summaria computi magistri Perrini Rolini..., a die 8 nov. 1433... usque ad 22 dec. 1434....

LIBRATA.

Crossamentum fossalium................	505 fl. 2 gros p. p.
Lathomi ad jornatas pro fossalibus et certa pretia facta et manuoperarii..........	1621 fl. 3 gros 3 quart p. p.
Lathomi fossalium ad precium factum.....	268 fl. 8 d. 2 s. 1 quart gros p. p.
Lapides, tophi, navatagium et charreagium	679 fl. 9 gros p. p.
Charreagium lapidum, sabloni, arene et thophorum......................	772 fl. 3 den. ob. gros p. p.
Lathomi pro viretis....................	149 fl. 7 d. ob. gros p. p.
Empcio calcis......................	252 fl. 11 gros p. p.
Iterum empcio calcis..................	806 fl. 11 d. 2 tiers gros p. p.

Fuste, tachie cum ferramentis, etc.........	523 fl. 8 d. ob. gros p. p.
Charforia completa per Amedeum Carles ..	200 fl.
Pavimenta	43 fl. 10 d. terc. quart. 1 gros.
Putheus................................	148 fl. p. p.
Pro viretis et caminatis..................	10 fl. p. p.
Eysiamenta vastata,.....................	51 fl. 6 d. gros p. p.
Plastrimentum domus decani............	3 fl. p. p.
Ingenium et corda.....................	6 fl. p. p.
Embochiamentum in magna domo decani et certis aliis domibus.................	110 fl. et dym. p. p.
Pro viretis, certis, finestris et usseriis	89 fl. 10 d. ob. gros p. p.
Remotio terre platearum.................	25 fl. p. p.
Pavimentum aularum....................	20 fl. p. p.
Grea....................................	20 fl. 8 d. gros p. p.
Copertura domus prope nemus Rippalie...	16 fl. 10 d. ob. gros p. p.
Tornaventum, mense, etc.................	52 fl. 12 gros p. p.
Carrroni et tegule	63 fl. p. p.
Carpentatores ad jornatas	155 fl. et dym. p. p.
Iterum carroni et charreagium............	72 fl. 10 d. gros p. p.
Iterum carpentatores ad jornatas..........	50 fl. 10 gros p. p.
Tachie et clavini.......................	8 fl. 4 d. 1 quar. gros.
Iterum carpentatores ad jornatas	94 fl. 3 gros.
Charreagium lapidum et toforum	24 fl. p. p.
Palini clausure Rippaillie	36 fl. p. p.
Ferratura facta per Mermetum Mauverjat..	112 fl. et dym. p. p.
Precium factum complementi vireti domus decani et certorum aliorum operagiorum mazonerie......................	120 fl.
Precium factum complementi vireti domus domini decani et certorum aliorum operagiorum carpentatorum	340 fl.

Summa totius librate 7445 fl. 4 d. 2 tierc. gros p. p. Et sic debentur dicto Perrino 1428 fl. 9 d. et sixt. unius d. gros p. p. Quibus adduntur que sibi debebantur pro remanentia sui computi proxime precedentis 182 fl. ob. 1 tierc. dym. quart. gros p. p. Et sic finaliter debentur sibi Perrino 1610 fl. 10 d. dym. quart gros p. p.

Preuve LX

1434. — Dépenses faites pour la « chevalerie » du prince de Piémont et du comte de Genève[¹].

(Turin, archives camérales. Compte du trésorier général 80, fol. 153.)

Ci s'ensievent les livrées faites... deispuis le 20 jour du mois d'octobre l'an 1434 jusque au 8 jour dou mois de déc. l'an dessusdit.... Item, ay livré à Emonet, l'armoyer de Geneve, pour l'achet de 2 espées, l'une pour Mons. le prince, l'autre pour Mons. de Geneve, quant il furent fait chivallier, 2 fl. la piece: somme les deux 4 fl.; item, ay livré audit Aymonet, l'armoyer, pour covrir les deux geines et les deux corroes des dictes espées de drapt de damas

blans, 2 fl. et dim.; item, ay livré à Gabe, pour dourer les deux pommeaulx des deux espées les croysies, 4 fl. et dim.; item, ay livré à l'esperonier de Geneve, por deux payres d'estriers dourés par mesdit segneur, 10 gr. la piece, montent 20 gros.

... Pour l'achet de 30 onces de fil d'or et de fil d'argent mises en frenges pour fere 3 chappirons, l'un pour Mons. le prince, l'autre pour Mons. de Geneve et l'autre pour Mons. le mareschal, à 2 fl. l'once, montent les 30 onces 60 fl.

Item, ay livré... pour 1 once d'argent douré mis en croces, lequel on esté mis au manteau en la robe de Mons. le prince et de Mons. de Geneve, 26 gr.

Item, ay livré en l'achet de 10 chappiaux gris pour les dix pages de Monsegneur, 10 gros la piece, montent les 10, 8 fl. 4 gr.

Item, en l'achet de 2 chappiaux pour Monsegneur le prince, l'ung gris l'autre noir, 11 gr. la piece, montent 22 gros.

Item, ay livré à Jehan de la Harle, de Thonon, pillicier, pour forre 2 roubes de martres et deffourre, quand Mons. le prince fut fait chivallier, 15 gr.

... Item, ay livré à Jehan de Ballon, costurier de Thonon, pour l'achet de 10 pourpoins pour les 10 pages de Monsegneur, 2 fl. la piece; ... pour 10 paires de chauses de drapt de Lion pour les 10 pages de Monsegneur, 11 gr. la paire.

A Noblet, le cousturier de Geneve, pour la faczon de la robe de drapt d'or longe de Mons. de Geneve, 6 fl.; ... pour la faczon dou mantel de drapt d'or long pour Mons. de Geneve, 6 fl.; ... pour l'achet d'une aune de gris pour appendre dessous la robbe longe de drapt d'or de Mons. le prince, 1 fl.; ... pour la faczon de 2 pourpoins pour Mons. de Geneve de vellu, l'on gris et l'autre noir, ensemble l'estoffe 4 fl.; ... pour 11 aunes de toille mises en la robbe et ou mantel de drapt d'or de Mons. de Geneve, 2 gr. l'aune, montent 22 gr.

Item, ay livré en l'achet d'une piece de sendar refforcié qui contient 27 aunes pour faire 1 estandart(¹) dou comandement de M. le Mareschal..., 28 fl.

Item..., 3 pieces de tercellin rouge et 1 piece de tercellin blanc de quoy on a fait 6 bannieres pour les trompetes de Mons. le prince et une cotte d'armes pour Savoye le ayraut, 20 fl.

Preuve LXI

1434, novembre. — Dépenses faites « pour la gésine » de la princesse de Piémont(²).

(Turin, archives camérales. Compte du trésorier général de Savoie 80, fol. 165 v.)

Cy apres s'ensievent les livrées et les chouses achitées par la main de Francey Russin, tant par la gessine de Madame la princesse comme pour

(¹) Le prince de Piémont, alors qu'il était encore appelé comte de Genève, avait une devise particulière qu'il fit peindre par le peintre Jean sur deux étendards : « ung grand estandart roge fait de bature, à l'oyle sena de sa devisa de la plume aut vant et des mos qui dyent : en prent. Item, pareillement ung grant estandart pers fet de bature à l'oille sena de sa devise de la plume aut vant et des mos qui dient : en prent ». (Compte du trésorier général 78, fol. 140. Mandat du 4 octobre 1433.)

(²) Anne de Chypre devait accoucher d'un prince qui deviendra Amédée IX le 1er février 1435. La naissance eut lieu au château de Thonon.

autres chouses faites et delivrées par son commandement, comensant au moys de novembre l'an 1434.

Et premierement, a livré à ung pauvre gentilhomme dou pays dou rey Loys(¹), lequel Monsegneur tramist de Rippaillie par Jehan Ravoyre, 2 fl.

Item, a livré le 7ᵉ jour doudit moys à Mermet Morel et à Pierre Geno, marchiand de Geneve, pour 12 pieces de cadis pour fere le ciel de la chambre de la gessine de Madame et le ciel de l'Agnus Dei et les murallies à l'entour, chescune piece vendue 12 fl., valent 143 fl.

Item, mais a livré à Guillemin le couratier, pour une aultre piece de toille de Surie, achetées par Jehan de La Fontaine, contenant 15 aulnes, desquelles telles on a fait les pandans des curtines de Madame devant et devers l'Agnus Dei, 36 fl. 3 gros.; item, a livré à la femme de Hugonet Barbe, pour 13 aunes et demy de fine toille de Rains pour metre es pendans de la dicte chambre, quar il n'eut pas asses de telle de Surie pour furnir ladicte chambre, vendue l'aune 17 gros, valent 18 fl. 5 gros.

Item, mais a livré à la Pernete, feme dou barbier de Thonon et à la Gillette Picarde, feme dou brodeur qui demoure à Thonon, pour 7 journées qu'elles on vacqué à coudre les dictes covertures, coute pour jour 1 gros à chescune, vault 1 gros; item, pour 1 livre et 5 onces de fil blanc despinaz pour coudre ladicte chambre et murallies, 1 fl.

Item, à Guillemin de Millan, pour 3 pieces de fustaine, pour fere de fustanne pour les deux lix de la gessine et pour fere 2 petites coutres et de cussins pour le bries de Amyé Monsegneur, chescune piece vendue 40 gros, vault 10 fl....; desquelles telles on a fait les pandans de l'Agnus Dei et de l'autre celluy devers la cheminée, le pavillion de la bagniere et la curtine dou mylieu des deux lix de la dicte chambre.

Item, mais a livré... pour fere les coutres et cussins pour le brie d'Amyé Monsegneur..., 4 fl. 3 gros.

Item, a livré pour 3 aulnes et dimi de grosse telle pour garnir les murallies de ladicte chambre pour acrocher et pour les tournavens, à 2 gros l'aune, 7 gros.

Item, a livré pour 24 alnes de grosse telle achetées au marché de Thonon de Blanchard pour fere 2 paillasses pour les dames et femes de chambre, chascune aulne vendue 1 gros, 2 fl....

Item, mais a livré pour les despens de Piere Vault et de son chival, quand il fust à Geneve porter les dossier de la vieillie chambre de la gessine pour savoir se on la porroit tindre en vert ou en rouge, 4 gr....

Item, a livré à Jehan Detraz, brodeur, lequel a fait les armes de Madame de brodeure et ung compas de feullages et de fleurs en trois lieux, dedans quoy les dictes armes sunt; et a reffait l'Agnus Dei et les quatres euvangelistes et pousés sus tercellin rouge sur le ciel qu'on a fait neuf, 22 ducas, valent à raison de 20 gr. et dim. pour ducat 37 fl. et 7 gros(²).

Item, a livré à Jehan Buez, pour de paillie de seille (lire seigle) de quoy on a fait les nates pour naté la chambre de Madame..., 2 fl. 6 d.; item, a livré au mestre natteur et à sa femme pour 36 jornées qu'il on vacqué à fere lesdites nates, conté à eux 1 gr. et dim. pour jour, 4 fl. et dim.

(¹) Louis d'Anjou, roi de Sicile, qui avait épousé une fille d'Amédée VIII.

(²) En mars 1437, quand Anne de Chypre attendait un nouvel enfant, des broderies plus riches encore furent faites à ses armes : « Item, a livré le 27 jour de fevrier [1437] à Thonon à François Morel pour 3 quars d'aune de drapt pers de Roant pour faire ung couverteur pour l'enfant que fera Madama au pleisir Monseigneur..., 2 fl. 7 gr. 2 quart.; [mars 1437, Thonon] pour 5 autres barques brodée d'or et de soye faites es armes de Mons. et de Madame [la princesse de Piémont]... lequelles ont esté mise toutes es dictes couvertures et Agnus Dei; ... pour une grande barque brodée toute de soye pour mettre sur les muragles dessus dictes...; pour 11 barques grande de soye, parelles à l'autre... à raison de 4 fl. chascune...; pour... que les dictes barques fussent enrichies d'or... ». (Compte du trésorier général de Savoie 82, fol. 91 v. et 93 v.)

31

Item, a livré à Guillaume Sache et à deux aultres compaignions coturies *(lire* couturiers) avec luy, lesques on vaqué 27 jours à faire la dicte chambre de la gesine de Madame, les murrallies à l'entourt et l'Agnus Dei, les fustaines pour les lis, le pavillion de la baniere *(lire* baignoire) et plusieurs aultres chouses necessaires en ladicte chambre, coute pour homme 2 gros pour jour, valent 13 fl. et dim....

Item, a livré audit Domeine, pour de petites taches pour faire les rames des fenestres, 1 gr.; item, audit Domene pour 4 quers de papiers, 4 gros.

Item, a livré à Jaquemet Pouget et à Jaquemet Quenery et à 3 aultres compaignions charpentiers avecque eux, lesquel on vaqué 6 jours entiers à faire les challis, paramens necessaires en la chambre de Madame et es chambres des dames, et les rames en la chambre de Monsegneur conte, à un chascon de eux pour jour, 1 gr. et dimi, valent 3 fl. 3 gros.

Item, a livré à Jehan Lesturdi pour le baptitoire où on a baptizer Amyé Monsegneur, et pour les bagnures de Madame, 2 fl. et dim....

Item, a livré à Madame, en pluseurs particules durant les festes de Noe, pour joyer es quartes avec Monsegneur de Geneve, et aveques les dames, 2 fl....

Item, a livré à Perrin Rolin, pour demy aulne de drapt rouge pour fere on petit corset pour Madame, au comansement de sa gessine, 14 gros; item, a livré à Jehan de Larpe pour forré ledit corset de penne treppé, auquel corset yl a mis es monstres 5 gris enbote *(sic)*, vendue la piesse 2 gros, 18 gr....

Item, a livré à Mayet pour fere ung bries pour Amié Monsegneur et 2 brissieres et 1 selle pour Madame, 5 fl....

Item, mais a livré à la dicte Guillemette pour 1 aulne et 3 quars de telle pour fere des bandes et de covreteste pour Amé Monseigneur, 7 gros et dim....

Item, a livré dou comandement de Madame à son confesseur, lequel vin de Bale pour la confesser à la feste de Noel, 6 ducas valent 10 fl. 3 gros.

Item, a livré à Perrin Rolin pour 1 rubis lequel Madama donna à la femme de Jehan Vuagniard le jour de ces noces, 5 fl....

Item, a livré dou comandement de Madame à un pere confesseur, lequel vin de Bale 6 jours devant qu'elle acouchat pour la confesser et comunier, tant pour le drapt d'on abit qu'elle ly a donné comme pour ces despens, 15 fl.

Item, a livré à Hugonet Vespre, pour 5 aulnes et 1 quart d'escarlate de Florence pour faire une petite roube pour Madame pour la gessine et une cotte vendue l'aune 7 fl. et 1 gr., 39 fl. 4 gros et dim.

Item, a livré audit, pour une aulne de pers de la Visconté, pour fere ung petit coverteur pour tenir Amyé Monsegneur, 2 fl.

Item, a livré à Francey Morel, pour 12 aulnes et 2 tiers de drapt gris de Pisinas, pour fere 3 roubes de nuit pour la Jaquemete de Bordiaux et pour la norisse et pour la Pernete, chambriere d'Amyé Monsegneur, l'aune vendue 10 gr. et dim., valent 10 fl. 2 gr. et dim.; item, a livré à Barme le tondeux pour la tondure dudit drap et de 5 aulnes 1 quart d'escarlate et d'une aulne de pers, 11 gr. 1 quart; item, a livré à Estievent de Parix, pour la faczon de dictes 3 robes, 1 fl.; item, a livré à Jehan de Lape, pour 6 manteulx et demy de penne blanche de la grand moyson pour fourré les dictes 3 raubes, chescon mantiaulx vendu 25 gr., 13 fl. 6 gr. et dim.; item, a livré audit Jehan pour fourre lesdictes roubes, 18 gr.

Item, mais a livré audit Jehan pour demy manteulx de penne noyre pour affubler Amié Monsegneur, 18 gr....

. Item, a livré à Nyco, le chouderier de Thonon, pour ung chauderon pour bullir les drapt d'Amyé Monsegneur pesant 16 lib. et dim., la livre 2 gr. 1 quart, 3 fl. 1 gr.

Item, a livré dou comandement de Madame à la Nycolete Chamonye, laquelle on avoit envoyé querre à Salanche pour estre à l'enfantement de Madame, pour 1 roube et pour ses despens, 15 fl....

Item, a livré au barrillier, qui demoure au comon à Thonon, par 2 gerles, 4 seillies pour pourte l'iauve dou bain de Madame et pour 1 couverche pour cuvrir la chaudiere, 8 gr. 8 d.

Item, a livré à Estievent de Parix, pour acheter 1 seillie couverte pour tenir les lissieu pour les dras d'Amié Monsegneur, 2 gr. et dim....

Item, a livré à Madama, pour offrir à sa petite messe, 1 fl. d'Alamagnie, vault 16 gr. et dim.; item, a livré pour offrir aveque une torche au curé de Thonon, 1 fl.

Item, a livré à Jehan de La Fontaine pour 6 aulnes de toille pour faire de chemises pour Jaques le Chipprian, l'aune pour le pris de 3 gr., 18 gr.

Item, mais a livré pour 2 emages de cire achetée à Geneve pour la main de Jehan de La Fontaine, pesant 6 libr., lesquelles Madame a fait offrir l'une à S. Lois à Geneve, l'aultre à S. Moury à Rippaillie, chescune livre vendue 3 gr. et dim., 21 gros; item, mais a livré à Madame pour offrir à sa grand messe, 1 fl. d'Alamagnie, vault 16 gr. et dim.

Item, a livré à 2 compaignions lesquelz s'aiderent à remuer les lis et à faire belle la chambre de la gessine de Madame et les aultres chambres, pour ung jour à eulx deux, 1 gr. et dim....

Item, mais a livré à Madame pour offrir à Nostre Dame de S. Bon, 3 gr.

Item, a livré à Glaude de Menthon et à Chignin, quand il furent querre Madame la mareschalle pour estre commere de Madame, tant pour les despens de leurs deux comme de la [despense] de leurs deux chivaux comme de 3 aganées et des valet de pie qui le menerent et aussi pour la nave qui les passa et repassa de Hermence à Coppet, 6 fl....

Item, mais a livré à Madame pour envoyer une offerende à S. Loup, 2 gr. 1 quart.

Item, mais a livré à Pernet l'orfevre de Geneve, pour apparellier 1 meruet d'argent et y metre une lunete et pour metre une autre lunete en ung aultre boys, 6 gr.,..

Item, mais à ma dicte dame pour offrir et donné pour Dieu es augustins quan elle il fust ouir messe, 6 gr.

Preuve LXII

1434, Saint-André. — Gages des serviteurs de l'hôtel du duc de Savoie.

(Turin, archives camérales. Compte du trésorier général de Savoie, vol. 80, fol. 315.)

Ce sont les serviteurs de l'oustel de mon tres redoubté segnieur mons. le duc de Savoye, mons. le prince, madame la princesse et de mons. de Geneve et esquelx que l'on a payé leur gaiges de l'an 1434 et pour le terme de la S. Andrier.

La chapelle: et premierement, à Guilliot, chantre, 50 fl.; item, à deux

chapelleyn de Picardie, à ung chascun pour l'an presant 25 fl., montent 5o fl.; à mess. Herlin et Esteve Mache, à ung chescun 1o fl., 2o fl.

Les chambriers de mons. le prince: Jehan Lambert, 1o fl.; Franchi-comba, 8 fl.; Girard le barbier, 8 fl.; Collet, 8 fl.; — de mons. de Geneve: Pierre le barbier, 8 fl.; Jehan Monet, 8 fl.; Guillaume Mornay, 6 fl.; Cicil-lioz, 8 fl.; — de madame la princesse: Ussie Gruery, 12 fl.; Jehan Gonteret, 8 fl.; Septimo, 12 fl.; Berthod Trolliet, 12 fl.; Andrier Curtod, 6 fl.; Estievent dou Meytent, 6 fl.

La paneterie: Machillie, 1o fl.; Pierre Brassard, 1o fl.; Jehan Meytre, 1o fl.; Gauviet, 15 fl.; les valles: Guillaume Neyret, 6 fl.; Pierre Gardet, 6 fl.

La botollierie: Pierre Petit, 1o fl.; Richard de La Vy, 1o fl.; Clavellet, 1o fl.; Jehan Res, 6 fl,; les varletz: Robert Lombard, 6 fl.

Les serviteurs des chivaulx de mons. le prince: Loys, le palaffrenier, 15 fl.; Jehan, varlet dau chevestre, 1o fl.; Thomas, varlet des somiers, 1o fl.; Jehan luz compere, 1o fl.; Janin Corne, 1o fl.; Pierre Boys, 1o fl.; Bertho-lemye, 1o fl.

Les serviteurs des chivaulx de madame la princesse: Pierre Bauz, pal-lafrenier, 12 fl.; dit Frechet, 1o fl.; Boson Michon, 1o fl.; Roulet, fagottier, 6 fl.

Les cusinyers: Gilet, 1o fl.; dit Boquet, 1o fl.; Collet, 1o fl.

Les lardoniers: Franceys Maczon, 1o fl.; Franceys Carra, 1o fl.; Guil-liet, 8 fl.; Perrod, 8 fl.; Pierre Sellier, 8 fl.; Magnin, 6 fl.; Amye Belleys, 6 fl.

Les varles de cuisine: Lambellin, 5 fl.; mestre Pierre, 5 fl.; 5 solliar-don, 15 fl.

Les portiers: le Rey, 1o fl.; Pierre Sege, 1o fl.; Jehan Silvestre, 6 fl.; Nyco Quinczon, 1o fl.

Les varletz de sale: Pierre Sagehomme, 6 fl.; Franzois, 6 fl.

La appothecarie: Humbert Rosset, 25 fl.

Le curtillier enclus ses chauces, 1o fl.

Urban, le tapissier, 1o fl.

Les forniers: Gillet, 1o fl.; Anthoyne, 1o fl.

Le varlet sans robe, 12 fl.

Le varlet de raube, 1o fl.

Les braconiers: Sermonet, 12 fl.; Pierre, braconier, 1o fl.; Jehan Coquimel, 8 fl.; le varllet des braconiers, 6 fl.

Les faulconiers: dit Lanchiman, 1o fl.; Jehan Byaley, 1o fl.

Les messagiers: Le Res, 1o fl.; Martin, 1o fl.; Ardy, 1o fl.; Henry Chivalli, 1o fl.; Cedey, 1o fl.; mestre Pierre, 1o fl.; Denisot, 1o fl.; Gonra, 1o fl.; Magota, 1o fl.; Tornevis, 1o fl.

Les chambrieres: la Girodaz, 1o fl.; Johenneta Garlaz, 1o fl.; la nurice, 1o fl.; la Roulete, dameiselle de madame la mareschalle, 6 fl.; dicta Moliere, dameiselle de dame Mauz, 6 fl.; la dameyselle de dame Marguerite de Chippres, 6 fl.; la Biassarde, 1o fl.; la Agathe, lavandiere, 6 fl.; la Fran-ceyse, lavandiere.

Les trompetes et les menestriers: Estievent, trompete, Rambauz, trom-pete, Tierry, trompete, Thomas, menestrier, Rolet, Peronet, Jehan Dostade, pro quolibet 4o fl. valent 28o fl.; Perrin, trompete, 4o fl.

Les chambriers de Rippaillie: Estievent Michaud, 12 fl.; Jehan Barbier, 12 fl.; Mourie, 12 fl.; Rumillie, valetus panaterie, 1o fl.; Jaquet, portier, 1o fl.; Guillaume Chicard, 6 fl.; Bonacord, 1o fl.; Chivallet, 1o fl.; Pierre de Rumilly, 1o fl. Summa omnium particularum subscriptarum 1336 fl. p. p.

Preuve LXIII

1434-1435. — Personnel de la Cour de Savoie[1].

(Ce tableau a été reconstitué d'après différentes pièces comptables figurant dans les comptes du trésorier général 80, fol. 140 et 315, 81, fol. 247, conservés aux archives camérales et le compte de Michel de Fer, receveur de l'assignation des chevaliers de Ripaille de 1434 à 1435, conservé aux archives de Cour à Turin.)

Amédée VIII, duc de Savoie, doyen des chevaliers de Saint-Maurice, à Ripaille.

Louis de Savoie, prince de Piémont depuis le 7 novembre 1434, appelé précédemment comte de Genève.

Anne de Chypre, princesse de Piémont.

Philippe de Savoie, comte de Genève.

Marguerite de Savoie, veuve du roi de Sicile Louis d'Anjou, mort le 15 novembre 1434.

Humbert de Savoie, seigneur de Montagny, bâtard du Comte Rouge.

Suite d'Amédée VIII à Ripaille.

CHEVALIERS DE SAINT-MAURICE : Henri du Colombier, Claude du Saix et François de Bussy.

CHEVALIERS ÉTRANGERS A L'ORDRE : Nycod de Menthon, Humbert de Glarens.

ECUYERS DU DUC : Georges de Valpergue, Georges de Varax, François de Menthon, Rolet Candie.

AUTRES ÉCUYERS : Enguerrand de La Croix, écuyer de Nycod de Menthon, et Jean de Mons, écuyer d'Humbert de Glarens.

CHAPELAIN : Pierre Reynaud.

MAÎTRE D'HÔTEL : Michel de Fer, receveur de l'assignation de l'ordre de Saint-Maurice.

MAÎTRE DES ŒUVRES ET CLERC DES DÉPENSES : Janin Léon.

SERVITEURS D'AMÉDÉE VIII : Etienne Michaud, valet de chambre ; Maurice, valet de chambre ; François Chevalet, chargé de la « panneterie et de la bouteillerie » ; Pierre de Rumilly, cuisinier ; Guillaume Chiquard, valet de cuisine ; Jaquet, portier ; Jean Clavel, portier de la seconde porte de Ripaille ; Amédée Feaz, serviteur de la mule de Monseigneur ; Rolete, blanchisseuse.

SERVITEURS DES ÉCUYERS : Antoine de Burdignin, Bonacort, Chapuis.

[1] L'état de la maison d'Amédée VIII en 1433 (compte du trésorier général de Savoie 79, fol. 163 v.) donne les résultats suivants pour le personnel portant la livrée ducale :

Le duc et ses deux fils ; membres du Conseil, 7 ; dames de la Cour, 8 ; aumôniers et chanteurs de la chapelle, 18. — Gentilshommes, 43, notamment Henri de Ravoire, Guill. de La Forest, Guigue de Rogimont, Hugues Bertrand, Georges de Varax, Louis de Ginoust, Gabriel Cerisier, Jean de Genève, François Compey le jeune, qui ne figurent pas plus haut. — Femmes de service, 11, dont la « noryce de la Royne, la brassarda, la damoyselle de la lavande ». — Valets de chambre, 16 ; barbiers, 4 ; pellicier, 1 ; brodeur, 1 ; doreur, 1 ; peintre, 1 ; harpiste, 1 ; verrier, 1 ; « pannetiers », 9 ; fourniers, 7 ; fagotier, 1 ; charretier, 1 ; cuisiniers ou « larduniers », 7 ; valets de cuisine ou « solliars », 5 ; « messelier », 1 ; « polallier », 1 ; coutelier, 1 ; portiers, 3 ; hérauts, 2 ; trompettes, 2 ; ménétriers, 4 ; fauconnier, 1 ; veneurs, 2 ; valet des chiens, 1 ; valet des lévriers, 1 ; chevaucheurs, 10 ; selliers, 3 ; maréchal, 1 ; palefreniers et valets d'écurie, 11 ; « valets de sale », 2 ; « maître des œuvres », 1. Ce dernier s'appelait maître Corviaux.

Il y avait donc, sans comprendre les princes, 191 personnes qui portaient la livrée ducale. Mais ce chiffre est trop faible, car beaucoup de gens de la Cour ne figurent que sur la livrée extraordinaire, notamment « le tapissié, le mestre des engins ; Bernardon, garde de la tapisserie de Pimont ; ... le mestre dou sorpetre *(lire* salpêtre) ; le éluminour ; Cristin, orfevre ; Maverjat, favre ; mestre Gorje, mestre des bombardes ; ... les mestres de gallions ».

Autres personnages attachés au service d'Amédée VIII : Antoine Bolomier, François Favre, Jean Liobard, François Ravel.

Guetteurs de Ripaille : Berthod de la Fontaine dit Varlet, Jean Bergoen, Jean Beranger, Jean Belly, Peronet Chapuys, Jean Brotier, Jaquet Ogney, Amédée Mouthon.

Suite du prince de Piémont.

Gentilshommes, chambellans, écuyers et officiers divers : Alamant (François), Aliex (Berthet et Huet d'), Amé (Philippè), Antioche (Perrinet et Estève d'), Antoine (maître), Arvillars (Jean d'), Avanchier (Jacques, Guillaume et Thiébaud d'), Banderet (Louis), Beaufort (Nicod et Louis de), Bonet (Mermet de), Bonivard (François et Louis), Bressieu (de), Bron (Pierre), Cambrieux (Jany de), Camprémy (Perrinet ou Pernet de), Castellamont (Yblet de), Challant (Amé, Antoine, Guillaume et Jacques de), Challes, Challes (Gabriel de), Chambre (Henri), Chandée (Eustache de), Chastillon (Pierre de), Chautagne (Alexandre de), Chignin, Columbier (Richard de), Compeys (messire Jean de), Conrad le Lanchemant, Coste (Louis), Coudrée (messire de), Dragon (Antoine), Dubois (Guillaume), Dupois (Simonin), Écuyer (Hector), Entremont (sire d'), Favre (François), Fléchère (Amédée, Henri et Guillaume de La), Forest (de La), Gabriel le page, Genève (Girard de), Gerbaix (Gallais et Sigurand de), Gerbaix (messire Guigue de), Gruyère (messire Guillaume de), Joly (Reynaud), Jordan (Thomas), La Ballard (Hugonin de), Laval (Aimé et Claude de), Lavair (Pierre de), Lengleys (Claude), Lornay (Jean et Claude), Loste (Antoine), Lucinge (Pierre de), Maladière (Charles de La), Marchiant (Maurice et Pierre), Mareschal (Jean), Masuer (Pierre), Menthon (messires Pierre et Guillaume de), Menthon (Claude et Jean de), Mons (seigneur de), Montfort (Rol de), Monthoux (Philibert de), Montmayeur (seigneur de), Myricort (maître Jean de), Panserot, Rancy (Guill. de), Ravays (Franç.), Revoyre (Jean et messire Guigue de), Roumanie (Tioder), Russin (Franç. et Jacques), Saix (Jean et messire Boniface du), Saint-Germain, Serrabourse (Pierre), Thouren (Voutier), Urtières (mess. Amé d'), Vallée (Hugonin de La), Varembon (seigneur de), Vespre (Hugonet), Villette (Charles de), Viollet (maître Jean), Vuagnard (Jean), Vulleta (Jacquet), Yblet, forrier.

Hauts fonctionnaires : Mons. de Raconis, maréchal de Savoie ; Bertet, serviteur de Mons. le maréchal ; les serviteurs, la trompette et les pages de Mons. le maréchal ; Perrin, le palefrenier. — Guillaume Rigaut, maître de l'hôtel. — Le trésorier, son fils et son clerc. — Philibert, le secrétaire.

Aumôniers et confesseurs.

Le carme de Gex, le prieur de Saint-Nazaire, deux chapelains de Picardie.

Chapelle (¹).

Adam, maître des enfants de la chapelle ; Janyn, Beraud, Duret, Heluy, Guilliot, Vautelin, Thiébaut, chantres ; Antoine Mestralet et Girard Bordon, clercs d'harmonie ; le clerc de la chapelle de madame ; le petit chantre.

(¹) « Libravit Ade, olim cantori capelle domini, quos dominus sibi semel graciose donavit suis exigentibus serviciis eciam in subvencionem solucionis expensarum per ipsum Adam factarum occasione infirmitatis qua alius ex infantibus in dicta capella tunc existantibus passus est, ut per litteram domini... datam Thononii, die 10 nov. 1434 ». (Compte du trésorier général 80, fol. 268.). — « Libravit dicto Adam, magistro 3 puerorum capelle domini..., pro 10 ulnis tele emptis pro faciendo dictis pueris 3 suplicia... ». (Compte du trésorier général 79, fol. 452 ; décembre 1433. » — « Cy s'ensuyent les despens faitz par ceulx de la chapelle de Mons. dessoubs escripts, lesquelx demourarent à Thonon par faulte de chivaulx ; item, pour les despens de mosse Duret, de mosse Heluy Frustrant, de Guilliot, de Valtellin, de Anthoyne Mestrallet, clerc d'armone, de Girard Bordon, clerc d'armone et de 6 chevaulx faits en venant de Thonon à Chambery apres mons. Et ont vacqué 6 jours entiers, compté pour leur 6 personnes et 6 chivaux par jour 2 fl. ; ... enclus 3 jours qu'il ont esté à Geneve tant pour trover de chivaulx comme pour attendre le drapt de leur livrée ». (Compte du trésorier général 80, fol. 265, année 1435.)

Suite de la princesse de Piémont.

Dame d'Apremont, Marie de Chypres, Jaquemette de Bordeaux, la petite naine de Madame, dame de Montmayeur, comtesse de Gruyères, Guillaumette, femme de Richard du Colombier, dame Pernette, Louise de Genost, Marguerite de Compeys, Marguerite Venis, un confesseur, deux pages.

Personnel domestique.

HÉRAUTS ET MÉNÉTRIERS : Savoye, héraut; Piémont, héraut; Estievent ou Etienne, trompette; Rambaud, trompette; Tierry, trompette; Thomas ou Thomas de Camon, ménétrier; Rolet ou Rolet des Ayes, ménétrier; Pernet ou Peronet des Ayes, ménétrier; Jean d'Ostarde ou d'Ostande, harpeur.

BRACONNIERS ET FAUCONNIERS : Symonet, Pierre, Coquinel, le valet des chiens; Henri, le fauconnier, et son valet; Jean Biollet.

MESSAGERS : Denisot, Le Res, Gonra, Martin, Anequin, Ardy, Lalemant, maître Pierre, Henri Chivalli, Cedey, Magota, Tornevis.

MARÉCHAUX : Pierre; l'autre maréchal; Gabel, le sellier.

CHAMBRIERS : Jean Lambert; « Jehan, le pintre »; « Christin, le dourier »; Franchecombe, le barbier; Girard, le barbier; Collet, tous attachés à la personne du prince de Piémont. — Pierre, le barbier, Jean Monet; Guillaume Mornay; Sussille ou Cicilioz, attachés au comte de Genève. — Gruere, Jean Gonteret, Septimo, Berthod Trolliet, André Curtod, « Estievent dou Meytent », attachés au service de la princesse de Piémont.

CHAMBRIÈRES : La Girodaz; Jeannette Garlaz; la nourrice; la « Roulette, dameiselle de Madame la mareschalle »; la « dicta Moliere, dameiselle de dame Mauz »; la « dameyselle de dame Marguerite de Chippres »; « la Biassarde »; Agathe, lavandière; Françoyse, lavandière; Girarde, chambrière.

ÉCURIE : Louis, le palefrenier; Jean, « varlet dau chevestre »; Thomas, « varlet des sommiers »; Jean, « luz compere »; Janin Corne; Pierre Boys; Barthelemy, tous attachés au service du prince de Piémont. — Pierre Bauz, palefrenier; ledit Frichet, valet de pied; Boson Michon; Roulet, fagotier, tous au service de la princesse de Piémont.

CUISINE : Gilet et Boquet, cuisiniers; François Masson, François Carra, Guilliet, Perrod, Pierre Sellier, Magnyn et « Amyé Belleys », « lardoniers »; Lambellin, maître Pierre, valets de cuisine; cinq « solliardons ».

LA « PANATERIE » : Machellier, Pierre Brassard, Canevet, Jean Maistre, Guillaume Neyret, Gardet, Gauviet.

LA « BOTELLIERIE » : Pierre Petit, Richard de Lavy, Clavellet, le « vallet de la botellierie », le valet de « la botellierie » de Madame.

BOUCHER : Le « meyselier ».

PORTIERS : Le Rey, Jean, son valet, Pierre Sagehomme, son valet.

LA « APOTHICAIRERIE » : Humbert Rosset.

VALETS DE SALE : Francey, Pierre Sagehomme, déjà cité.

FOURNIERS : Antoine Gillet.

JARDINIER : « Le curtillier ».

TAPISSIER : Urbain.

DIVERS : Bernard, Clément, Fustien, Girard, Grégoire, Janin, Laseremette, Lebon d'Arses, Reymond.

Preuve LXIV

1434. — Achats pour le mobilier des chevaliers de Saint-Maurice à Ripaille.

(Turin, archives camérales. Compte du trésorier général 79, fol. 481.)

Libravit die 14 dicti mensis octobris [1434] Johani Foresterii, peyrolerio Gebennarum, pro precio 6 ollarum metalli ponderancium insimul unum quintale et 24 libras, emptarum ab eodem... de precepto domini pro hospicio ipsius domini Rippaillie, qualibet libra costante 2 den. gr., 20 fl. 8 d. gr. p. p.

Libravit dicta die eidem Joh. Foresterii, pro precio 2 caquaborum et 3 peyretarum cupri; item, pro precio 2 pochonorum cupri et 2 pochonorum ferri emptorum ab eodem... pro coquina ipsius domini nostri Rippaillie, ponderantium insimul 82 libras, costante qualibet libra 2 den. gross., 13 fl. 8 d. gr. p. p.

Libravit dicta die, pro precio 6 duodenarum scutellarum, 4 duodenarum discorum et 6 picalforum stagni, ponderantium insimul 2 quintalia et 9 libras, emptorum... a Guilliermeta, poteria Gebennarum, pro hospicio domini Rippaillie, quolibet quintali costante 22 fl. p. p., 46 fl. p. p.

Libravit dicta die, in empcione et pro precio duarum pelinum seu bacinorum lothoni emptorum per dictum... pro lavando manus in hospicio domini Rippaillie, ponderantium 5 libras et 3 quartos unius libre, qualibet libra costante 4 d. gr., 23 d. gr.

Libravit dicta die dicto Anxa, pro precio duarum yduarum lothoni, emptarum ab eodem pro lavando manus in dicto hospitio domini Rippaillie, pro tanto. 10 d. gr.

Libravit die 15 dicti mensis octobris navateriis Nerniaci, qui cum eorum navi adduxerunt a Gebennis apud Rippailliam grossam campanam per dominum emptam, pro suis et dicto eorum navis salario et expensis, 3 fl. p. p.

Libravit die 16 dicti mensis octobris, pro precio 6 anxarum ferri ponderancium 18 libras, emptarum a Nycodo, peyrolerio, habitatori Thononii, pro ipsis ponendis in 6 ollis metalli suprascriptis, qualibet libra costante uno denario grosso, 18 d. gr.

Libravit dicta die, in empcione et pro precio 1 sertaginis seu cassie frissorie empte a dicto Nycodo, peyrolerio, pro coquina Rippaillie, 2 den. ob. gr.

Libravit die 20 dicti mensis octobris, pro precio 6 duodenarum cissoriorum nemorum emptorum Thononii, pro dicta coquina, 6 d. gr.

Libravit die 24 novembris magistro Anxa, serrallierio Gebennarum, pro precio 4 landeriorum ferri... pro hospicio ipsius domini Rippallie, ponderancium insimul 2 quintalia et 10 libras, qualibet libra costante 1 den. gr., 17 fl. 6 d. gr. p. p.

Libravit dicta die eidem... pro precio 3 verrium ferri ponderantium 22 libras ab eodem emptorum pro coquina ipsius domini Rippaillie, qualibet libra costante 1 d. gr., 22 d. gr....

Libravit die 26 dicti mensis novembris 3 charrotonibus de Gebennis qui cum suis curribus apportaverunt omnia suprascripta necnon et quoddam vestimentum seu paramentum ecclesie a Gebennis apud Rippailliam..., 2 fl. 6 d. gr. p. p....

Libravit die 26 dicti mensis novembris dicto Anxa de Naremburgo, mercatori, habitatori Gebennarum, pro precio 6 candelabrorum lothoni...

pro hospicio ipsius domini Rippaillie..., 2 fl. p. p.; pro 8 linteaminibus de canapo emptis Chamberiaci pro hospicio domini Rippaillie, ... 4 fl. p. p.

Libravit dicta die..., pro precio 39 ulnarum gausapiorum, 7 ulnarum maparum..., 12 fl. 6 d. 3 quars gr. p. p.; ... pro 6 ulnis grosse tele emptis pro infardellando suprascripta gausapia, mapas et linteamina, ... 7 d. ob. gr.

Libravit die 1 dec., pro precio unius livralis et quorundem bellaciarum emptarum apud Gebennas pro hospicio ipsius domini Rippaillie, pro tanto, incluso 4 ponderibus plombi, videlicet 3 fl. 4 d. gr. p. p.

Libravit... die 3 januarii 1435 magistro bornellorum, pro suis expensis factis et fiendis veniendo mandatus a Montheolo apud Rippailliam causa visitandi ubi et qualiter poterint fieri bornelli in loco Rippaillie, indeque apud Montheolum redeundo, 6 d. gr.

Libravit die 16 januarii a. d. 1435 nonnullis nautis qui iverunt quesitum nobilem Henricum de Columberio a Thononio apud Morgiam..., 9 gr....

Preuve LXV

1434. — Dépenses pour la « livrée » de Marguerite de Savoie, reine de Sicile.

(Turin, archives camérales. Compte du trésorier général 79, fol. 215 v. à 219 v.)

Livrées faytes par Pierre de Menthon... pour le fait de dame Marguerite de Savoye, reyne de Cecile, pour cause de s'alée vers le roy de Cecile, son mari, comenciés le 15ᵉ jour de fevrier 1434 et finies le 21 jour d'avril.

(Pierre de Menthon mit 58 jours à faire les achats de draps : c'était pour la reine, les dames, seigneurs et officiers de son hôtel du drap « verd de Roand et vert de Brucelles », sauf pour quatre personnes une « pièce de Malines noire ». Les musiciens et serviteurs furent habillés en « vert de Cortrayt et de Lovyer et en 2 pieces de verd dystra ». Voici la liste des personnes qui portèrent cette livrée : les noms ont été groupés pour faciliter les recherches.)

La reine.

Les dames de Mellionax, de La Quoellie, de Chivron, de Chastillion, de Lulin, de S. Pol, de Gerbaix; Loyse de Miolans, Marguerite de Chipres; la femme Monseigneur Boniface dou Saix, la femme Anthoine Loste, la femme Amé de Challant, la femme Jean Marcel; Lalamanda, Anthonie Alamande, Jana de Lornay, Jaquemeta de Bordeaux.

Glaude, chambriere de la Royne; la nurrice de la Royne.

Le marquis de Saluces; le comte de Villard; les sires de Blonay, Miolan, Berjat, Monmajour, Chivrion, Lullin, S. Pol, Chastillion, La Palud.

Messeigneurs Yblet de Ferruscat, Jehan dou Saix, Amié de Luyserna, Jehan de Baleyson, Amié d'Urtieres, Loys Françoys.

François Compeys le joenne, Barth. de Grimaud, Franç. de Menthon, Jehan de S. Michel, escuier du roy Loys, Guillermin de Rancy, Amyé de Challes, Roulez de Montvuagnard, Pierre de Menthon, Amié dou Crecherel, Guill. de Colombier, Philibert de Menthon, Hugonin de La Valea, Jehan Champion, Jehan Alamand, Anth. Loste, Mourix Marchand, Voutier Carunyen.

Mons. Yvonet, prestre; le clerc de la chapelle.

Le tresourier; Janin de Lion, clerc de la despense.

Guill. dou Bosc, secretaire.

Maistre Andrier, phisicien; maistre Jehan de Miricourt.

Chastellion, maistre de sale.

Janinet, espicier.

Le vallet de pie de la Royne.

Savoye, herault; Geneve, herault; Thomas, menetrier; Rolet, mene-trier; Peronet, menetrier; Thyerry, menetrier; Étienne, trompette; Aram-baut, trompette.

Cinq maistres mochies.

Trente deux navatiers.

Vingt deux serviteurs.

Item, l'on ha fait roubes justes et cengles à 32 navatiers terant aux batele de la Royne. Item, l'on a fait 6 tappis de sommiers armeyés des armes de la dicte Royne. Item, l'on a fait les banchiers à covri les bancs ou batel de la dicte Royne....

Pour la faczon de 2 manteaulx doubles pour Monseigneur et pour Mons. de Geneve à 10 s. pour mantel, 20 s....

Item, à Jehan Esgorfa, à Pierre le Bornie et à Jehan de La Chambre, brodeurs, demeurant à Geneve, pour broder de la divise de ladicte Reyne, c'est assavoir une fyole de damas playne de violettes giroflées, faites ladicte fyolete de minue orfavrerie et les dictes vyoletes de brodeure pour broder la robe de la dicte Royne, 8 fl.

Item..., pour broder de ladicte divise... pour les signieurs, dames, che-valiers, escuiers, secretayres, clerc de despense dessus escript, à 4 fl. pour roube, montent 204 fl.

Item..., pour broder de la dicte divise 38 roubes pour eyraulx, menes-trier, trompetes, officiers, valles, mestres moschies dessus escripts..., laquelle livrée est faite de draps de soye et de fil, à 2 fl. pour roube que sont en somme... 76 fl.

Item, ... pour faire 2 pattrons pour ladicte livrée pour monstre à Mons., lequel voulit que on les leissast pour ce que estoient trop chier et de trop grant despence, 8 fl.

Item, ... pour fayre une fyolete de brodeure pour pattron, laquelle l'on laysse pour ce qu'elle estoit trop chiere, et les fist on d'ourfavrerie pour estre plus belles et à melleur marchié, 1 fl.

Item, ... pour brodoyer des armes de ladicte Royne 6 tappis de sommiers en chescun tappis en 5 liuex les armes coronnes de ladicte Royne..., 60 fl.

Item, à Noblet, codourier, pour 3 aunes de draps blanc de Malines qu'illa achetté pour fayre les 76 fioletes pour mettre en les 38 roubes de 38 serviteurs dessus escrips, à 32 s. l'aune, 8 fl.

Item, audit Noblet, pour 2 aunes et demie de draps blancs, pers et rouge qu'illa acheté pour fayre les dictes armes de la Royne en 30 lieux sus les 6 tappis, à 32 s. l'aune, 6 fl. 8 s.

Item, audit Noblet, pour faire quindre une aulne dudis draps blans en coulour joaune pour faire les flours de lys et les coronnes des armes dessus escriptes de la dicta Royne, 7 s.

Item, esditz 3 brodieurs pour broudeyr 6 roubes de la lyvrée ou divise de Mons. de Geneve, pour lui et pour les 3 escuyers de Madame..., à 6 fl. pour roube, 30 fl.

... Item, à Hans Bronnard, orfavre, demourant à Geneve, pour 11 marcs 6 onces 6 deniers d'argent ropt, douquel argent l'on ha fait minue orfavrerie dorée et blanche pour employé en les 51 robes de la livrée de ladicte Royne

pour les seigniours, dames et chivaliers... et pour brouder six roubes de la livrée de Mons. de Geneve dessus escriptes, à 10 fl. pour marc, 118 fl. 6 s. 6 d.

Item, audit Hans, pour l'or et la faczon de 4 mars, 6 onces 2 d. doudit argent, de quoy l'on a fait minue orfavrerie dorée pour mettre ou emploier en la divise de les roubes de la Royne, seigneurs, dames et chivaliers, ad rayson de 6 fl. pour marc, pour or et façon, 28 fl. 6 s. 9 d.

Item, audit Hans, pour la faczon de 7 mars 16 d. fait de menue orfavrerie blanche, laquelle l'on a employé en la divise des roubes des escuiers, secretayres, clerc de despense et en la divise de les 6 roubes de la livrée de Mons. de Geneve..., ad 4 fl. et 9 s. pour marc, 33 fl. 9 s....

Item, pour les despens de Noblet et de son cheval qu'il a fait pour faire amener et conduyre les roubes et aultres chouses dessus escriptes de Geneve ou Borget et dou Borget à Yenne, et pour vestir lesdictes roubes à la Royne, seigneurs, dames, chivaliers et escuyers, phisiciens, prestres, secretayres et serviteurs, en 8 jours qu'il y a ha vaqué, inclus le louage de son cheval, 8 fl.

Somme 2910 fl. 7 s. 9 d. (Ce total concerne presque exclusivement les dépenses de la livrée.)

Preuve LXVI

1434-1435. — Compte de Michel de Fer, receveur de l'ordre de Saint-Maurice, pour la première année du séjour des chevaliers à Ripaille.

(Turin, archives de Cour. Rouleau original sur parchemin dans le fonds de la chartreuse de Ripaille, catégorie des « Réguliers delà les monts ».)

Computus nobilis Michaelis de Ferro, consiliarii, magistrique hospicii ac receptoris assignacionis per illustrissimum dominum nostrum collegio, decano et militibus nuper per eundem dominum in loco Rippaillie prope Thononium ad laudem omnipotentis Dei, omnium plasniatoris, reverentiam que et honorem beati Mauritii... fondato..., modo et forma contentis in littera ipsius domini..., data Thononii, die 8 mensis octobris a. d. 1434..., de receptis et libratis... a die 16 inclusive octobris a. d. 1434, quibus die et anno dictum receptorie officium exercere inchoavit, ut dicit, usque ad diem 16 exclusive ejusdem mensis octobris a. d. 1435 [1].

... Summa totius recepte 13,765 fl. 9 den. gros. parvi ponderis.

... Sequntur operagia facta per Johannem de Arpa pro domino nostro Sabaudie duce: ... et primo, foderavit pro dicto domino nostro duce unam vestem grisi et pro qua nichil petit solvi. Item, foderavit vestes sequentes, videlicet pro domino Henrico de Columberio 1, domino Glaudio de Saxo 1, domino Humberto de Glarens 1, domino Nycodo de Menthone 1, Michaele de Ferro, magistro hospicii 1, Georgio de Varax 1, Georgio de Valleperga 1, Francisco de Menthone 1, Rolete Candie 1, domino preposito Auguste 1,

[1] Cet important document a été découvert par Vernazza, qui l'a publié en 1816 dans une plaquette intitulée : *De ordine Sancti Mauritii liber antiquissimus omnium ex ignoratis membranis descriptus a Josepho Vernazza.* (Aug. Taurinorum 1816, typis regiis.) Une autre plaquette porte le millésime de 1820. Mais cet opuscule est devenu introuvable non seulement parce qu'il n'a pas été livré au commerce mais surtout parce que l'ouvrage dans lequel il devait être inséré ne fut pas terminé. Aussi s'explique-t-on l'extrême rareté de cette plaquette. (MANNO, *Bibl. degli stati della monarchia di Savoia,* t. I⁽ᵉʳ⁾, n° 2649.) Nous en avons vu un exemplaire à la bibliothèque privée du roi à Turin *(Vernazza miscellanea,* vol. 74). L'impossibilité de retrouver cette plaquette, même dans les bibliothèques les plus riches et l'intérêt de ce document nous ont décidé à en publier les passages les plus curieux, établis d'après le rouleau original des archives de Cour.

domino Petro Reynaudi 1, Stephano, chambrerio 1. Summa 12 vestes que valent, computato sibi pro foderatura cujuslibet dictarum vestium 8 d. gros, una compensante alia 8 fl. p. p. Item, foderavit predictus Johannes pro domino nostro duce unam vestem grisam foderatam colletis martrarum sibellinarum, in qua foderatura implicavit 4 ventra martrarum, valencia computato 6 den. gros pro quolibet 2 fl. p. p.; item, implicavit in manicis dicte vestis dimidium mantellum ventrorum vulpium, valet 2 fl. p. p.; item, implicavit in colleto dicte vestis duos dorsos martrarum sibilinarum, valet 2 fl. p. p. Summa 14 fl. p. p.

Cy s'ensuyent les ovrages que je Mahieu des Champs ait fait en la chapelle de mon tres redoubté seigneur monseigneur de Savoye, à cause de mon mestier de charpenterie pour et ou nom de mondit et tres redoubté seigneur. Premier, une almaire estant sur l'autel; item, ung banc en son oratoyre; item, une oratoyre sur quoy mondit seigneur s'agenoille; item, une librarreie; item, le marchepiez de l'oratoyre dessusdit; item, deux trops de cloyson ensemble la porte de la cheminé; item, la porte de l'oratoyre et ung chassie pour la fenestre qui regarde contre l'autel, sur lesqueulx ovrages pour moy Mahieu dessus nommé fays devoye avoir 60 florins, desquieuls je n'ai receu que 43....

Cy sont les partiez que Perrin Rolin a livrées pour Monseigneur et pour Rippaillie, par le commandement de monseigneur Humbert et de Jehan Vielx. Et premierement, pour le porpoint de Monseigneur, tant pour futayne, toille, cotton, soye et fil, 3 fl.; item, pour avoir fait recovrir l'otel de boys quant Madame y veint premierement, 15 sous. Item, aye baillié à la fame de Vorze pour aucunes perres qui sont à Rippaillie, lesquelles estoyent syennes, 4 fl. 6 gros. Item, aie baillé à Mahuet pour acheter de taches pour le tornavent de la chambre de Monseigneur, 2 gros 6 den. Item, pour la garnison de la grant dague que Monseigneur fit garnir pour donner à Monseigneur Henry, tant pour l'argent et or et faczon et poyse l'argent une oncze 6 den., 2 fl. 6 gros. Item, pour les mouchoueres que j'ai fait où j'ay 7 den. de mon argent, tant pour les 7 den. que pour la faczon, 10 gros 3 den. Item, pour avoir mys ung gros saffir en or pour paver les yeulx, 6 gros. Somme 12 fl. 9 gros 9 den.

Libravit Georgio Tybaudi, magistro campanarum et bombardarum, causis et racionibus latius descriptis et declaratis in cedula... : pro 2 quintalibus cum 10 libris ferri ad pondus Rochete, operatis pro ligamine campane... Rippaillie; item, et pro uno quintali cum 25 libris ad dictum pondus pro batello ipsius campane, valente qualibet libra premissorum operagiorum 1 d. ob. gros, 41 fl. 10 gros; item, et pro morterio metalli ponderanti unum quintale cum 18 libris ad pondus Gebennarum, valenti 2 gros 1 den.; pro uno camisio, valenti 15 s.; duobus pycton, valentibus 15 s. et 2 cordis campane predicte, valentibus 5 sol., videlicet 27 fl. 6 d. gros. Item, tam pro 10 diebus quibus stetit Ruppecule pro dicto operagio, 10 diebus quibus stetit Rippaillie pro levando dictam campanam quam pluribus aliis diebus quibus vacavit eundo a Thononio Ruppeculam, reddeundo a Ruppecula Thononio..., 12 fl.; non computat... 2 libras quas libravit tam mullionibus quam navateriis qui predicta operagia apportaverunt et adduxerunt apud Rippailliam; item, nec computat 6 duodenas grossorum clavorum qui expositi fuerunt in ligatura dicte campane..., nec 30 carrellos calibis qui eciam in predictis operagiis intraverunt; item..., placeat facere reddi bugias que adducte fuerunt a Gebennis illis quibus sunt, quia multum indigent, cum sine eisdem non possint operari...; pro pecia fuste de nuce pro le joz de la cloche construendo, 8 s.; pro 11 jornatis carpentatorum pro preparando dictum joz et ascendendo campanam, 2 fl. 4 gros. Summa 84 fl. 4 d. gr.

Je Perrin Rolin, maistres de ovres de mon tres redoubté seigneur monseigneur le duc de Savoye de Rippaille et de Thonon, confesse avoir... receu... pour la remanence de mon compte... 600 florins de petit poys..., 28 janvier 1435...

Libravit... Janino Leonis, quos sibi tradidit in pluribus et diversis particulis pro ipsis in operibus domini Rippaillie implicandis a die 8 inclusive mensis marcii a. d. 1435 usque ad diem suscriptam exclusive [16 oct.]..., 2648 fl. 9 d. ob. gr....

Sequntur librate facte per nobilem Michaelem de Ferro, magistrum hospicii et receptorem assignationis illustrissimi principis domini nostri Sabaudie ducis militibus, scutifferis et aliis servitoribus ipsius domini nostri ad causam et pretextu pensionum et salariorum suorum, a die 16 inclusive mensis octobris a. d. 1434 usque ad diem 16 exclusive ejusdem mensis octobris a. d. 1435 prout infra:

MILITES SANCTI MAURICII.

Libravit domino Henrico de Colomberio, militi, die 20 octobris a. d. 1434, pro medietate pensionis sue unius anni incepti die 16 inclusive mensis octobris a. d. 1434..., capienti de pensione per annum 200 fl. p. p., 100 fl. p. p....

Libravit domino Glaudio de Saxo, militi, die 20 octobris a. d. 1434, pro medietate sue pensionis unius anni incepti et finiendi ut supra, capienti de pensione per annum ut supra... 100 fl. p. p....

Libravit die 29 januarii a. d. 1435 domino Francisco de Buxi, militi, pro medietate sue pensionis unius anni incepti die 19 inclusive mensis decembris a. d. 1434, qua die idem dominus Franciscus intravit religionem..., capienti de pensione per annum 200 fl. p. p., 100 fl. p. p.

ALII MILITES.

Libravit die 20 octobris a. d. 1434 domino Nycodo de Menthone, militi, pro medietate pensionis sue 1 anni incepti die 16 inclusive mensis octobris 1434, qua die dominus noster intravit Rippailliam..., 50 fl.

Libravit die 20 oct. a. d. 1434 domino Humberto de Glerens, militi, pro medietate pensionis sue unius anni incepti et finiendi ut supra..., 50 fl. p. p....

CAPPELLANI.

Libravit die 20 oct. a. d. 1434 domino Petro Reynaudi, capellano domini, pro medietate pensionis sue..., 20 fl. p. p.

SCUTIFFERI.

Libravit die 20 oct. a. d. 1434 Georgio de Valleperga, scutiffero domini, pro medietate sue pensionis unius anni incepti et finiendi ut supra, ... 25 fl. p. p.

Libravit die 20 oct. a. d. 1434 Georgio de Varax, scutiffero domini, pro medietate sue pensionis unius anni incepti et finiendi ut supra, ... 25 fl. p. p.

Libravit die 20 oct. anno 1434 Francisco de Menthone, scutiffero domini, pro medietate sue pensionis unius anni, ... 25 fl. p. p.

Libravit die 20 oct. anno 1434 Roleto Candie, scutiffero domini, pro medietate sue pensionis unius anni, ... 25 fl. p. p.

SCUTIFFERI ET SERVITORES DOMINORUM NYCODI DE MENTHONE ET HUMBERTI DE GLARENS, MILITUM.

Libravit die 20 oct. a. d. 1434 Angarando de Cruce, scutiffero domini Nycodi de Menthone, militis, pro medietate sue pensionis unius anni incepti et finiendi ut supra, ... 10 fl. p. p.

Libravit die 20 oct. 1434... domino Humberto de Glarens, militi, reci-

pienti pro et nomine Johannis de Mons, ejus scutifferi, pro medietate pensionis dicti Johannis de Mons unius anni..., 10 fl. p. p.

CAMERARII.

Libravit die 20 oct. a. d. 1434 Stephano Michaudi, camerario domini, pro medietate sui salarii unius anni..., 9 fl. p. p.

Libravit die 20 oct. 1434 Mauricio, camerario domini, pro medietate sui salarii 1 anni..., 6 fl. p. p.

SERVITORES SCUTIFFERORUM.

Libravit die 20 oct. 1434 Anthonio de Burdignin, ex servitoribus scutifferorum domini, pro medietate sui salarii 1 anni..., 6 fl. p. p.

Libravit die 20 oct. 1434 Bonecurie Chapuisii, ex servitoribus scutifferorum domini, pro medietate sui salarii..., 6 fl. p. p.

PANATERIA ET BOTOLLIERIA.

Libravit die 20 oct. 1434 Francisco Chivaleti, botollierio domini, pro medietate sui salarii..., 9 fl. p. p.

COQUINA.

Libravit die 20 oct. 1434 Petro de Rumilliaco, coquo domini, pro medietate sui salarii..., 9 fl. p. p.

Libravit die 20 oct. 1434 Guillelmo Chiquardi, valleto coquine domini, pro medietate sui salarii..., 6 fl. p. p.

PORTERII.

Libravit die 20 oct. 1434 Jaqueto, porterio domini, pro medietate sui salarii..., 7 fl. 6 d. gros p. p.

Libravit die 20 oct. 1434 Johanni Clavel, porterio prioris porte Rippaillie, pro medietate sui salarii..., 4 fl. p. p.

STABULUM.

Libravit die 20 oct. 1434 Amedeo Feaz, famulo mule domini, pro medietate sui salarii..., 5 fl. p. p.

GUEYTIE.

Libravit die 29 januarii 1435 Berthodo de Fontana alias Varlet, Johanni Bergoen, Johanni Berangerii, Johanni Bellisii, Peroneto Chapuissii, Johanni Brotier, Jaqueto Ogney et Amedeo Muthonis, gueytiis, per dominum constitutis ad faciendum gueytum quolibet sero in loco Rippaillie pro et mediantibus 52 fl. p. p. sibi constitutis de salario per annum solvendis duobus terminis subscriptis, videlicet medietatem in festo Epiphanie Domini proxime lapso et alia medietate die 17 mensis decembris proxime futura a. d. 1435. Et solvit sibi pro prima solucione..., 26 fl. p. p.

SALARIUM JANINI LEONIS.

Libravit anno 1435 Janino Leonis, magistro operum et clerico expensarum domini Rippaillie, pro salario suo 1 anni incepti die 1 mensis aprilis 1435..., 50 fl. p. p.

LAVANDERIE.

Libravit die 15 jul. 1434 Rolete, lavanderie hospicii domini Rippaillie, pro medietate sui salarii 1 anni incepti die 1 mensis januarii 1435..., 6 fl. p. p.

Summa omnium libratarum suprascriptarum 1323 fl. p. p....

Libravit die predicta 15 oct. [1434] pro precio 2 bonetorum violetorum duplicium, ... donatorum eidem magistro hospicii [Michaele de Ferro] et Georgio de Valleperga, quolibet costante 8 den. gros, 16 d. gros.

Libravit... pro tormentina et cera emendis pro faciendo fenestras in hospicio domini Rippaillie..., 5 fl. 9 d. ob. gros.

Libravit die 16 dicti mensis Domenico de Gastardis, appothecario Thononii, pro savono..., ob. gros.

Libravit die 20 dicti mensis Francisco Versonay, mercatori Gebennensi: primo, pro precio unius pecie pagni grisi de Malignes ab eodem empte pro predicto domino nostro, pro tanto 24 ducatis auri ad 20 d. ob gros pro quolibet ; item, libravit pro precio 7 ulnarum pagni grisi de Roans... pro faciendo unum mantellum longum usque ad terram pro dicto domino nostro et deinde per dominum donato uxori dicti magistri hospitii, qualibet ulna costante 1 ducato cum dimidio, 10 ducat. et dym. ad idem ; item, libravit eidem Francisco, pro precio unius pecie grisi de Malignes... pro faciendo vestes militum Rippaillie, pro tanto 23 ducat. auri ad idem....

Pro precio 3 ulnarum tele... pro ipsis implicandis in copertura selle mule domini necnon in turnaventis cappelle et camere domini ac eciam ecclesie Rippaillie, qualibet ulna costante 2 den. gros, videlicet 6 den. gros.

Libravit die 3 nov. dicto Septimoz, camerario domini..., pro factura unius vestis longe, unius clamidis et unius capucii grisorum... pro domino..., 18 den. gros. Item, pro factura unius disploidis fustaney nigri per ipsum facti pro dicto domino nostro, videlicet 12 d. gros; item, pro factura unius vestis, unius clamidis et unius capucii grisorum per ipsum factorum pro domino Henrico de Columberio, milite, ... 18 d. gros; item, pro factura unius vestis, unius clamidis et unius capucii grisorum... pro domino Glaudio de Saxo, milite..., 18 d. gros. Item, pro facturis 16 vestium grisi et 16 capuciorum de bruneta... videlicet pro qualibet persona unam vestem et unum capucium : et primo, pro domino Nycodo de Menthone et Humberto de Glerens, militibus ; item, pro Michael de Ferro, magistro hospicii ; item, pro domino Petro Reynaudi, capellano domini ; item, pro Roleto Candie, item, pro Francisco de Menthone, item, pro Georgio de Valleperga, item, pro Georgio de Varax, scutifferis ; item, pro Stephano Michaudi, camerario ; item, pro Mauricio, valleto camere ; item, pro Francisco Chivalleti, botollerio ; item, pro Petro de Rumilliaco, coquo ; item, pro Guillelmo Chiquardi, coquine famulo ; item, pro Jaqueto, porterio ; item, pro Anthonio de Burdignyns et Bonacuria Chapuisii, servitoribus militum et scutifferorum, computatis sibi pro factura cujuslibet dictarum vestium et capuciorum 10 den. gros, videlicet 13 fl. 4 d. gros p. p.

Libravit die 5 dicti mensis novembris Glaudio Tissoti, mercatori Gebennensi, pro precio 2 peciarum pagni grisi diestraz... pro vestiendo scutifferos ipsius domini superius nominatos..., 34 ducat auri ad 20 d. ob. gros.

Libravit dicta die... pro precio duarum dimidiarum peciarum pagni grisi de Bernix..., pro vestiendo servitores ipsius domini nostri Rippaillie, ... 12 ducat. auri.

Libravit... pro precio 1 pecie pagni percici de Carcasona, empte ab eodem de precepto domini pro faciendo tornaventum capele, camere domini et magne ecclesie Rippaillie, pro tanto 8 duc. auri ad idem.

Libravit die 6 dicti mensis novembris dicto Balliet, tonsori Gebennensi, pro tonsura suprascriptarum... peciarum..., 5 fl. 6 d. gros p. p.

Libravit dicta die Roleto Curteti, pellipario Gebennensi, ... pro 10 mantellis penne nygre de Romanie de magna moisone..., pro foderando vestes domini et militum Rippallie, quolibet mantello costante 4 fl. et 6 d. gros, 45 fl. p. p.

Libravit eidem..., pro precio 22 mantellorum penne nygre de patria de magna moyssone..., pro foderando vestes scutifferorum ipsius domini, quolibet mantello costante 3 fl. p. p., 66 fl. p. p.

Libravit eidem..., pro precio 6 mantellorum penne nygre de parva moysone..., quolibet mantello costante 2 fl., 12 fl. p. p....

Libravit die 26 dicti mensis nov. magistro Colino, mercerio, habitatori Gebennarum, pro precio 6 bonetorum violetorum duplicum..., per dominum donatorum ejus scutifferis, quolibet costante 6 d. gros, 3 fl. p. p.

Libravit eidem... pro precio 6 bonetorum simplicium..., pro ipsis dandis servitoribus ipsius domini nostri, quolibet costante 4 den. gros, 2 fl. p. p....

Libravit die 1 dec. magistro Anxo de Noremburgo, mercatori, pro precio 1 turribuli sive encensier... pro cappella ipsius domini nostri Rippaillie, 16 d. gros....

Libravit pro... dimidia ulna capta et levata pro coperiendo unam ymaginem Beate Marie Virginis existentem ante oratorium domini...

Libravit die 6 mensis januarii Petro de Villa, condurerio Gebennarum, pro precio 3 ulnarum pagni grisi Alamagnie et 4 ulnarum pagni albi carrati Allamagnie, ab eodem emptarum pro faciendo et foderando 1 vestem pro parvo solliarde coquine..., 4 fl. 3 d. gros.

Libravit die 22 dicti mensis januarii..., pro precio 48 ulnarum pagni grisi de Friburgo, emptarum... pro vestiendo 13 Christi pauperes, qualibet costante 2 den. ob. gros, 10 fl. p. p....

Libravit... pro precio dimidie ulne scallate empte... pro faciendo bonetos pro eodem domino nostro..., 4 fl. 8 d. gros p. p.

Libravit... pro precio 1 ulne dicti grisi... empte pro quadam veste... per dominum donata relicte Janini de Cayoux, drapperii quondam, commorantis in Monteluppello, que nunc manet in monasterio Loci....

Libravit die 29 dicti mensis januarii domino Petro Reynaudi, capellano et helemosinario, pro helemosina per dominum cotidie fieri ordinatis 13 pauperibus Christi in domo ipsius domini Rippaillie albergatis, et datur cuilibet ipsorum pauperum per diem uno cum prandio quartus unius denarii grossi. Et solvit sibi ad eandem racionem pro 108 diebus inceptis die 16 inclusive octobris a. d. 1434, qua die dominus intravit dictum locum Rippaillie..., 29 fl. 3 d. gros p. p.

Libravit dicta die Ludovico Ranerii et 3 ejus sociis, lovateriis, dono eis per dominum facto pro pena per ipsos habita venando lupos circumcirca locum et nemus Rippaillie, 3 fl. Alamagnie.

Libravit dicta die magistro Petro Chevrerii, de Foucigniaco, pro uno tomberello per ipsum pro domino facto ad capiendum lupos, 1 fl. Alamagnie.....

Libravit die 13 mensis februari Francisco Richardi, fabro de Thononio, dono sibi per dominum facto, eo quod dominus fieri feceret per eundem fabrum nonnullos ferros ad capiendum lupos, quos ferros noluit capere dominus, sed fuerunt dicto fabro restituti....

Libravit die 14 dicti mensis februarii dicto Piemont, heraudo illustris domini nostri principis Pedemontis, dono sibi per dominum graciose facto pro bonis novis per dictum heraudum dicto domino nostro apportatis de gestis in marchionatu Montisferrati, 12 fl. Alamagnie ad 16 d. ob. gros. pro quolibet.

Libravit die 17 dicti mensis februarii manu Amedei Muthonis Jaquemeto Bochardi, navaterio, pro transeundo ultra lacum duos fratres minores qui venerunt ad dominum ex parte regis Jacobi et quos dominus transiri ordinavit, 2 d. ob. gros....

Libravit... cuidam heremite de Aquabella, dono sibi per dominum facto, videlicet 12 d. gros....

Libravit die 8 mensis marcii... pro 2 colalibus (sic) corii emptis pro

2 canibus domini, ... pro 1 capistro corii empto pro mula domini..., pro uno estriverio empto pro grossa campana Rippaillie....

Libravit dicta die Rolande de Vuydes, magistro nattarum, qui eidem debebantur pro nattis per ipsum factis in hospicio domini Rippaillie..., 3 fl. p. p....

Libravit... pro precio 1 ulne pagni nigri valardi de leia..., pro faciendo caligas... pro domino, 4 fl. 6 d. gros p. p.

Libravit die 10 dicti mensis aprilis... pro 9 charratis perticarum salicum... pro faciendo trilias in gerdili domini, qualibet charrata costante 4 den. grossorum, 3 fl. p. p.; item, libravit pro 2 cupis ordei per dictum Mauricium emptis pro gallinis domini, 11 den. gros; item, libravit pro una cupa pesetarum emptarum pro seminando in viridario domini Rippaillie, 5 den. gros; ... pro 2 magnis gobiis et 2 parvis goyetis emptis pro faciendo opera ortorum et viridarii domini Rippaillie, pro tanto 7 d. gros; libravit dicta die Georgio douz Domoz, lombardo, manuoperario, qui sibi per dominum debebantur pro 26 jornatis quibus vacavit negociando in orto domini Rippaillie..., computato sibi per diem, inclusis salario et expensis, 2 d. gros, 4 fl. 4 d. gros (¹)....

Libravit... heremite Beate Marie Magdalene de Sancto Maximo, dono sibi per dominum facto, 12 d. gros....

Libravit pro precio 48 ulnarum grossi pagni grisi vocati moches..., pro vestiendo 13 christi pauperes, qualibet ulna costante 2 den. ob. gros, 10 fl. p. p....

Libravit die 5 maii Mauricio, camerario domini, pro emendo ordeum et pesetas pro columbis Rippaillie, 9 d. gros....

Libravit manu Stephani Michaudi, camerarii domini, cuidam eremite de Colongieres, dono sibi per dominum facto, 16 d. gros....

Libravit [die 28 maii 1435]... Ambrosio de Omate, de Mediolano, pro quadam bulla apostolica per ipsum domino apportata de curia romana, 2 duc. auri ad 20 d. ob. gros, pro quolibet.

Libravit... pro 3 cupis ordei emptis pro columbis domini,... 10 d. ob. gros.

Libravit... pro precio 2 urinalium vitri emptorum pro domino, 2 d. gros....

Libravit... de precepto domini pro dando cuidam pauperi juveni de Flandria, qui perdiderat manus et pedes, 1 fl. p. p....

Libravit cuidam nuncio qui apportavit domino 2 grossas gallinas et 1 grossum gallum, sibi missos per dominum abbatem Habundantie, dono sibi per dominum facto, 3 gros....

Libravit die 1 jullii Petro et Rogerio de Florencia, mercatoribus, habitatoribus Gebennensibus, pro bulla de Vynnero(?), per ipsos apportata et domino expedita, 101 duc. auri ad 20 d. ob. gros.

Libravit... pro 4 lanternis... ad opus hospitii domini Rippallie, 10 d. gros.

Libravit... die 19 nov. 1434... pro precio 60 ulnarum grossi grisi..., pro foderando cameram ipsius domini Rippaillie..., 16 fl. 8 d. gros p. p.

(¹) Voici d'autres dépenses pour le jardin d'Amédée VIII, empruntées au compte de son séjour à Ripaille de 1436 à 1437 : « Libravit Anthonio Michaelis, ortholano domini... prout infra : res necessarie pro orto domini quas fecit Anthonius, curtillierus, pro a. d. 1436; primo, pro 16 charrotatis percharium tam de salice quam de coudra...; item, seminavit in dicto orto de omnibus seminibus ad 12 d. g.; item, pro 12 jornatis hominum qui fosseraverunt ortum, portaverunt fumum, pro qualibet jornata inclusis expensis 2 d. gros...; pro 6 jornatis curri qui adduxit fumum apud ortum...; item, pro 3 mulieribus que se juvaverunt ad plantandum fabas...; item, pro 5 jornatis clericorum scole qui pellaverunt perchias, dato cuilibet per diem obol. gros, 5 den. gros; item, pro 1 quarto pisorum alborum pro seminando in dicto orto; item, pro 6 jornatis hominum qui se juvaverunt ad faciendum trillias, 6 gros.... Cui quidam rotulo superius inserto est annexa littera domini... solvendi, data Rippaillie die 29 mensis marcii a. d. 1436 ».

Libravit... Peroneto Lamys, dono sibi per dominum facto pro certa illuminatura per ipsum pro eodem domino facta, et hoc in 2 ducat. auri ad 20 d. ob. gros pro quolibet....

Libravit die 17 februarii cuidam charrotono de Thononio qui cum suo curru apportavit a Thononio usque apud Rippailliam tabullarium et scagnum oratorii domini predicti, 1 d. gros....

Libravit domino Petro Reynaudi, capellano domini..., pro aliis oblacionibus per dominum factis prout infra ; et primo, die festie Omnium Sanctorum anno predicto 1434, 1 d. gros; item, die festi Nativitatis Domini anno 1435 (¹), 1 florenum Alamagnie valens 16 d. ob. gros; item, die Circuncisionis Domini, 1 d. gros; item, die festi Epiphanie Domini, 1 d. gros; item, die festi purificacionis Beate Marie Virginis, 1 d. gros; item, die festi Annunciacionis Dominice, 1 d. gros; item, die Veneris Sancte, 1 florenum Alamagnie valentem 16 d. ob. gros; item, dicta die Veneris Sancta in Sancto Desiderio, 1 d. gros; item, die festi Pasche anno predicto 1435, 1 d. gros; item, die 1 maii in heremo, 1 d. gros ; item, die octava Pasche proxime preterita, in missa nova per dominum Glaudium, canonicum Rippaillie celebrata, 10 florenos Alamagnie ad 16 d. ob. gros pro qualibet, 13 fl. 9 d. gros ; item, die festi S. Desiderii in ecclesia dicti loci, 2 d. gros; item, die festi Pentecostes, 1 d. gros; item, die Heucaristie Christi, 1 d. gros; item, die festi Nativitatis Beati Johannis Baptiste, 1 d. gros; item, die festi appostolorum Petri et Pauli, 1 d. gros; item, die festi Assumpcionis Beate Marie Virginis, 1 d. gros; item, die festi Nativitatis ejusdem, 1 d. gros ; item, die festi S. Mauricii, 1 d. gr.; item, die festi Omnium Sanctorum, 1 d. gros; item, die 8 octobris, pro 4 missis celebratis, pro anniversario inclite recordacionis domine nostre duchisse Sabaudie, qui obiit Rippaillie, inclusa una de Sancto Mauricio, 8 d. gros. Que particule ascendunt ad 18 fl. et 8 den. gros.

Item, libravit eidem Petro, pro helemosinis per dominum factis: primo, die Jovis Sancti 13 christi pauperibus, videlicet cuilibet ipsorum 1 den. gros, 13 d. gros; item, libravit dicta die, pro 13 ulnis tele emptis pro lavacione pedum dictorum 13 pauperum, qualibet ulna costante 2 den. gros, 2 fl. 2 d. gros p. p.; item, libravit die festi Pasche questori Sancti Anthonii, 6 d. gros; item, libravit die 18 aprilis cuidam Jacobite de Aragone, venienti de Basilea, dono sibi facto per dominum, 4 d. gros; item, libravit cuidam fratri minori venienti de Basilea et volenti dicere suam missam novam in custodia Gebennarum, dono sibi per dominum facto, 6 d. gros; item, libravit die ultima maii cuidam carmelite britoni eunti ad concilium generale, dono sibi per dominum facto, 6 d. gros....

Libravit Georgio douz Domoz, lombardo, manuoperario, die 16. oct. anno predicto domini 1435, que sibi debebantur pro 10 jornatis quibus vacavit de mensibus aprilis et maii nuper lapxis fodendo et plantando albores in orto domini Rippaillie..., computatis sibi pro quolibet die, inclusis salario et expensis, 2 d. gros, videlicet 20 d. gros.

Libravit dicta die... pro 10 jornatis quibus predicto tempore vacavit tam mundando albores fructifferas nemoris domini Rippaillie quam cidendo ligna pro hospitio ipsius domini..., pro quolibet die... 2 d. gros, 20 d. gros....

Libravit ad expensis sui ipsius Michaelis de Ferro, 2 personarum et 3 equorum factorum, terna vice eundo de precepto domini a Rippallia Viviacum ad regem Jacobum et inde redeundi insimul, 3 fl. 4 d. gros p. p....

Summa presentis rotuli... 14,292 flor. 10 d. ob. gros p. p., computatis singuli 12 sol. monete domini pro 12 den. grossis seu pro 1 floreno p. p....

(¹) L'année commençait alors en Savoie au 25 décembre.

Preuve LXVII

1435, 16 octobre — 1436, 16 octobre.

Compte de Michel de Fer concernant la seconde année du séjour des chevaliers de Saint-Maurice à Ripaille.

(Turin, archives de Cour. Réguliers delà les monts, chartreuse de Ripaille.)

(Recettes : 11,417 florins 9 den. gros p. p. Pensions : Henri du Colombier, 200 fl.; Claude du Saix, 200 fl.; François de Buxi, 200 fl.; Humbert de Glarens, 120 fl.; Pierre Reynaud, 20 fl.; Georges de Varax, 75 fl.; Georges de Valpergue, 50 fl.; François de Menthon, 50 fl.; Rolet Candie, 50 fl.)

Cy se contiant l'ovrage dernierement fait es maisons de Rippaillie par la main de Janin Luisel, verrier, l'an 1436.

Et premiers, pour adouber en la chambre de Monseigneur ung chassis, 2 jornées à 4 gros pour jour et 2 pour les despens de son chival, 12 g.

Item, pour adouber l'oellet du pelle, 2 jornées comme dessus, 12 g.

Item, pour ung ·O· mis et pousé au pele de voyre blanc et pour ung chassis mis et pousé sur la loge, et pour ung chassis aultre mis et pousé en l'oratoyre, ensemble le fermeurement dessus que contient ensemble 16 pietz à 5 gros le pie, valent en somme 6 fl. 8 gros.

Item, pour une verriere à poser en la botoillierie, à bordoure et armoyé, qui tient 8 piez de voyre à 6 gros le piez, vault 4 florins.

Item, à poser les celles des chivalliers, 2 jornées pour moy et 2 pour mon varlet et pour les despens de mon chival, ensemble valent 16 gros.

Item, pour 4 bandieres de fer mises et pousées es 4 dernieres maysons de Ripaille, 3 fl. la piece, 12 fl.

Et pour 4 aulnes de toille à envelopper les dictes 4 bannieres, 4 gros. et pour le port, 2 gros.

Somme des parcelles dessus dictes, 26 fl. 6 gros.

Item, pour l'or et pour les coulleurs que ont ha baillié à Jehan le pointre, pour la pointure du portal : premiers, pour ung cuillier d'or fin, 15 fl. 10 g.; item, une livre de vert d'azur, 3 fl.; 2 livres de vernis liquis et pour la boyte à metre le vernis, 10 s. 6 d.; une livre de gomme adragan, 5 gros; deux livres de blanc de Pullie, 4 gros; une livre de pierre noyre, 1 gros; une livre d'ocre, 1 gros; somme de l'or et les colleurs, 20 fl. 9 gros et 6 den.

(Suit la quittance délivrée par ledit Janin Luisel à la date du 3 décembre 1436.)

... Libravit cuidam nuncio qui apportavit domino nonnullos butyros eidem domino donatos per priorem Campiminuti, dono sibi per dominum facto, 6 d. gros....

Libravit pro precio 52 ulnarum panni grisi mochiarum de Friburgo, emptarum a Petro de Villa, codurerio Gebennarum, pro faciendo vestès pauperum Christi, qualibet ulna costante 3 den.gros, 13 fl. p. p.

Libravit... pro precio dimidie pecie panni brunete balardi de Malignes, empte a Job de Malines, mercatore, pro faciendo capucia scutifferorum domini, ... 20 ducat. auri ad 20 d. ob. pro quolibet.

Libravit Roleto Curteti, pilipario Gebennarum, pro precio 3 mantellorum gorgiarum vulpium emptorum ab eodem de precepto domini, pro foderando unam vestem grisam longam pro dicto domino nostro pro por-

tando de die et de sero, quolibet mantello costante 4 fl. et 6 den. gros, 13 fl. 6 d. gros p. p....

Libravit... Hugoneto Vesperis, habitatori Gebennarum, pro precio unius pecie panni grisi d'Arentax, continentem circa 20 ulnas..., pro faciendo vestes dominarum de S. Mauritio, de Montmort et Janne de Loco....

Libravit dicto Septimoz, codurerio, ... pro factura unius disploidis fustanei per ipsum facti pro domino, 12 d. gros; item, pro una oncia scucis persice et nigre implicata in dicta disploide, 6 den. gros; item, pro factura quorumdam clamidis et capucii per ipsum factorum pro domino pro tanto, 10 d. gr.; item, pro 22 vestibus et 22 capuciis per ipsum factis pro personis subscriptis, costante factura cujuslibet vestis et capucii, 10 d. gr., videlicet pro domino preposito Augustensis, domino Petro Reynaudi, domino Boniffacio de Saxo, Georgio de Varax, Georgio de Vallepergia, Franc. de Menthone, Roleto Candie, Michaele de Ferro, magistro hospicii, Joh. Ravoyre, Janino Leonis, Stephano Michaudi, Johanne barberio domini, Mauritio valleto camere, Franc. Chivalleti, Anth. de Burdignin, dicto Bonacort, Petro de Rumilliaco, Guill. Chicardi, Jaqueto porterio, Amedeo Feaz, dicto Clavel et Petro, soilliardo coquine, 18 fl. 4 d. g. p. p.

Libravit die 24 predicti mensis dec. 1435 domino Petro Reynaudi, capellano et helemosinario domini, pro 100 missis per eum celebrari faciendis in Petracastro pro sepultura domini Gaspardi de Montemajori militis, quondam marescalli Sabaudie, 16 fl. 8 d. g. p. p....

Libravit... magistro Johanni de Eygriville, sillorgico domini principis Avrayce, dono sibi per dominum facto pro eo quod sibi dedit unum lapidem preciosum, 12 d. gros.

Libravit... dicto Roctier, cutellerio, habitatori Thononii, pro nonnullis cutellis per ipsum factis pro Petro, solliardo coquine domini, 12 d. gros.

Libravit... Anthonio de Burdignino, servitori domini, pro solvendo quamdam vaginam factam in quodam cutello panaterie per dominum dicto Anthonio donato, 6 d. gros.

Libravit... domino nostro Sabaudie duci realiter, pro offerendo in missa nova celebrata per fratrem Guillelmum Mornay, 12 d. g.

Libravit dicto domino nostro duci realiter, de solucione facta per thesaurarium, termini festi Epiphanie Domini a. d. 1436 in 1200 ducatis auri ad 20 d. ob. gros pro quolibet, 2050 fl. p. p.

Libravit die 29 januarii anno predicto domini 1436 realiter dicto domino nostro, pro offerendo in missa nova dicta die celebrata per dominum Leodegarium, canonicum Rippaillie, et hoc in 3 florenis Alamagnie ad 16 d. ob. gros pro quolibet, 4 fl. 1 den. ob. gros p. p.

Libravit die 3 feb. anno predicto... fratri Petro Orri, ordinis S. Dominici, dono sibi per dominum facto, 2 fl. p. p.

Libravit die 8 dicti mensis... fratri Petro Galliardi, priori S. Auberti in Picardia, ordinis S. Benedicti, dono sibi per dominum facto, 12 d. g....

Libravit die 10 dicti mensis februarii cuidam mulaterio de Avillinna, pro pena et labore per ipsum habitis apportando a Thaurino usque Gebennas unum librum domino missum per dominum Petrum Marchiandi, 6 d. gros.

Libravit dicta die Janino de Francia, naute, qui super sua navi apportavit a Gebennis apud Rippailliam 11 chauser. nucis et unum dolium vini, donatum per dominum Andream de Maresta, militem, 12 d. gros.

Libravit die ultima dicti mensis februarii dicto Guerry, dono sibi per dominum facto pro pena et labore per ipsum habitis ponendo mulam domini nigram ad amblas, 2 fl. p. p.

Libravit dicta de Anthonio Escofferio, habitatori Thononii, pro torchiis corii de baczana per ipsum factis pro dicta mula, 3 d. gros....

Libravit die 8 dicti mensis marcii Lyonete, mercerie, habitatori Gebennarum, pro nonnullis cordis fili persici ab eodem empti pro camera domini, 2 fl. 3 d. g. p. p....

Libravit... Nicodo de Espagniaco, sellerio, habitatori Gebennarum, pro uno freno ab eo empto pro mula domini, pro tanto, 9 d. gros....

Libravit die 9 mensis julii... 1436 Johanni Francisci de Norembergo, mercatori, pro precio 10 quintalium et 19 librarum cupri... pro faciendo quamdam campanam in Rippaillia, quintali costante 7 scutis cum dimidio auri ad 60 pro marcha, 76 scut. auri et 9 d. 1 quart gros, valent conversis ad florenos auri parvi ponderis 140 fl. 1 d. gros p. p....

Preuve LXVIII

1435. — Étrennes de la Cour de Savoie.

(Turin, archives camérales. Compte du trésorier général 81, fol. 247.)

Cy s'ensuyvent les chouses que Guillaume d'Avancher a livré et escheté pour les estraines du commandement de Mons. le prince, en la presence de Mons. le Mareschal et de Mons. Jehan de Compois, de l'an 1435.

Premierement, le 15e jour de novembre, pour une paix d'argent dorée achetée de Guillaume Rolin pour donner à Mons. le duc, qui costoit 25 ducas, à raison de 20 gros et demy par ducat, valent 42 fl. 8 gr. et demi.

Item, ledit jour, pour ung reliquiere d'or garnis de perles et de petit bales, lequel Madame la princesse a fait achetter de Perin Rolin pour donner à Mons., qui costet 20 ducas qui valent 34 fl. 2 gr.

Item, pour unes oreysons d'or que madicte dame a fait achetter... pour donner à Mons. le prince, costa 14 ducas....

Item, pour un singe d'or out il y a assis ung petit rubis et une perle pendant, ... pour donner à Mons. de Geneve et costa 8 ducas....

Item, pour ung S. George d'or... pour donner à Amei Monseigneur, coste 6 duc.

Item, pour 3 espées achetées à Geneve de Aymonet l'armeour, que mons. le prince a donné à mons. messire Humbert, à mons. de Rauconix, mareschal de Savoie, et au sr de Varambon, qui costent 6 fl.; item, pour 12 aulnes de corjons de soye pour garnir les manges desdictes espées qui costent tant d'achet comme d'employer ausdictes manges 12 gr.

Item, ay livré à maistre Hans, dourer de Geneve, qui a fait les garnisons desdictes espées et a mis en chescune garnison 5 onczes d'argent, et costet la garnison de chescune espée tant por l'argent que de dorer que de faczon commes des armes qu'il a mis aux soujons des pomeaux desdictes espées, 10 fl. qui valent en somme 30 fl.

Item, pour 4 tissus de 7 quartiers garnis d'argent douré, achetées dudit maistre Hans, que mondit seigneur le prince a donné ung à Madame la princesse, l'autre à la dame d'Apremont, l'autre à dame Marie de Chipprés et l'autre à la Jaquemete de Bordeaux, et coste chascun tissu garny 7 ducas, qui sont 28 ducas.

Item, pour 1 petit tissu de 3 quartiers et demy d'argent garny... donné à la petite nanne de Madame et costet 4 ducas et dymi.

Item, pour 11 corroies achetées de Janyn le senturier de Geneve, pour donner à les femmes de la chambre de Madame et damoiselles des aultres dames et à la Pernete et à la norrice d'Amié Monseigneur, costet la piece 6 gr., qui valent 5 fl. 6 gr.

Item, a livré à Janin Rascel, de Mes en Laurenne, habiteur de Geneve, pour 6 douzaines de dagues de deux sortes, desquelles les 4 douz. costent à 4 fl. pour douz. 16 fl., et les 2 douz. costent 11 fl., pour donner aux chevalliers et escuiers, qui costent en somme 22 fl.

Item, pour 36 paires de costeaulx achetés dudit Janyn Rascel pour estrenner les chevalliers et escuiers si dessoubz nommés, coste la paire 6 gr., valent 18 fl.

Item, pour fere garnir de lotton douré une dozenne de dagues et 7 pares de cuteaux dessusdis pour donner aux chevaliers, costent 2 fl. 6 gr.

Item, pour une dozenne de petites dagues achetées d'ung marchand de Tournay, pour donner aux pages et enfans de l'ostel, qui costent 22 gr.

Item, ... 6 paires de mittaines pour donner aux secrétaires.

Item, pour 7 dozennes d'agulletes pour mettre es 7 dozennes de dagues dessus dictes, 7 gr.

Item, pour 3 dozenne de corjons pour mettre es 3 dozenne de cuteaulx dessusdit, 4 gr. et dim.

Item, pour ung annel d'or ouquel a ung ruby et une troqueyse... donné au maistre d'ostel Guillaume Rigaut, et costet 2 ducas.

Item, pour 7 anneaulx esquieulx a en chascun 1 rubys..., lesquieux mondit s. a donné aux dames dessoubz nommés, coste la piece 2 duc. : ... la dame de Monmajour 1, la contesse de Gruere 1, la Guillemette femme de Richart de Columbier 1, dame Pernete 1, la Loyse de Genost 1, la Marguerite de Compais 1, la Margarite Venis 1.

Item, pour ung cabas de figues pesant 25 lib. achetté à Geneve la livre 10 den. blanches pour Madame la princesse. Valent en somme 20 gr. 10 den.

Somme toute des dictes choses... 315 fl. 6 gr.

Preuve LXIX

1435-1437. — Dépenses relatives à l'enterrement et au tombeau de Manfroy de Saluces, maréchal de Savoie, dans l'église de Ripaille.

(Turin, archives camérales et archives de Cour.)

Libravit manu Johannis Lyobardi, junioris, de mense octobris a. d. 1435, pro sepultura domini Manfredi, ex marchionibus Saluciarum, marescalli Sabaudie quondam..., die 15 dicti mensis octobris, 10 capellanis qui cantaverunt dicta die de mane in Morgia, dato cuilibet pro missa 1 d. gross., 10 d. gr.

Libravit die eadem, 3 sacerdotibus qui ibidem cantaverunt magnam missam, videlicet illi qui cantavit 2 d. gr. et aliis duobus videlicet dyacono et subdyacono, cuilibet 1 d. gr., 4 d. gr.

Libravit die eadem apud Rippailliam, domino Dureto, pro oblacionibus faciendis per nepotes domini marescalli, 3 d. gr.

Libravit die eadem 64 capellanis, qui cantaverunt in Rippaillia, dato cuilibet de mandato domini nostri ducis 4 d. gr. pro missa, 24 fl. 8 d. gr.

Libravit die eadem 9 presbiteris qui ibidem cantaverunt et qui venerant de Morgia apud Rippailliam, dato cuilibet pro missa 6 d. gr., incluso domino Petro, presbitero domini nostri ducis, 4 fl. 6 d. gr.

Libravit 113 pauperibus, dato cuilibet 1 quart unius denarii grossi, 2 fl. 4 d. 1 quart gross.

Libravit die eadem 4 marugleriis Rippaillie qui pulsaverunt pro dicta sepultura, dato cuilibet 1 d. gross. de mandato magistri hospicii Francisci Ravaisii, 4 d. gr.

Libravit aliis duobus hominibus qui die eadem fecerunt fossam in qua debebat reponi corpus dicti domini marescalli, 2 d. gr.

Libravit die eadem dominis abbati Abundancie, episcopo *(sic)* Filliaci, domino preposito Montisjovis et priori Rippaillie qui cantaverunt magnas missas, dato cuilibet de mandato dicti domini nostri ducis 1 ducat auri, 4 duc. auri.

Libravit die eadem pro expensis ibidem factis tam pro panateria, botellieria quam coquina ultra 600 panes, unum turtur de provisione Morgie et unum barrale vini apportatos a Morgia apud Rippailliam, facto computo per nobiles Fr. Ravaisii, magistrum hospicii et Hugonem Exchamperii, forrerium domini, 12 fl. 5 d. gr.

Libravit die 16 dicti mensis oct. Guichardo Calliat, de Aquiano, et 6 ejus sociis qui dicta die 15 mensis octobris transierunt sacerdotes et quosdam ex scutifferis domini eundo a Morgia apud Rippailliam et inde ipsos retransierunt veniendo a Rippaillia apud Morgiam, computato pro quolibet 1 d. gross. pro eorum salario tantum, et pro navi 1 d. gr., inclusis 2 den. gr. pro eorum expensis factis tam veniendo de Aquiano quam de nocte in Morgia, 10 d. gr.

Libravit die eadem Anthonio Brula et 6 sociis aliis qui dicta die 15 oct. transierunt eundo a Morgia apud Rippailliam corpus domini marescalli unacum domino Coudree, domino Guilliermo de Menthone et quosdam alios ex sacerdotibus et scutifferis domini et inde ipsos retransierunt dicta die, veniendo de Rippaillia apud Morgiam, pro suis salariis tantum, incluso uno denario gross. pro navi, 8 d. gross.

Libravit die eadem Reymondo Borabert et 4 ejus sociis, qui dicta die duxerunt Hugonetum Exchamperio de mane et inde redduxerunt dicta die, pro suis salariis tantum, computato ut supra, pro navi 1 d. gr., 6 d. gr.

Libravit dicta die Jaquemeto de Rota, Johanni d'Antie et 4 aliis sociis nautis qui die 14 dicti mensis octobris duxerunt a Morgia apud Rippailliam castellanum Morgie et inde readduxerunt et die sequenti duxerunt ut supra a Morgia apud Rippailliam Nycodum de Belloforti, Perrinum d'Antioche, ejus fratrem, Geurardum de Berna et plures alios ex scutifferis domini, et inde ipsos dicta die retransierunt, computato ut supra, inclusis 2 den. gr. pro expensis eorum factis dicta die 14 oct., 16 d. gr.

Libravit die eadem 12 capellanis qui die obitus dicti domini marescalli dixerunt psalterium et vigilias circa corpus ipsius domini marescalli, dato cuilibet de mandato magistri hospicii 4 d. gr., et qui non fuerunt in interramento ipsius domini marescalli in Rippaillia, 3 fl. 8 d. gr.

Libravit domino Stephano Mathey, domino Janino et domino Petro Bruni, ex capellanis domini, qui fuerunt ad dicendum psalterium et vigilias, ut supra, et qui fuerunt retenti cantando missam domine principisse, de mandato quo supra, cuilibet 6 d. gr., 18 d. gr.

Libravit 4 fratribus minoribus tam de conventu Lausannensi quam Gebennensi, qui fuerunt ad dicendum ut supra vigilias circa corpus, dato cuilibet de mandato magistri hospitii 3 d. gr., 12 d. gr.

Libravit domino Rogerio, domino Johanni Dureti et domino Herlino, domino Petro Roberti, ex capellanis domini, qui fuerunt ad dicendum psalterium ut supra, et apud Rippailliam, quibus non fuerunt dati nisi 4 d. gross., dato cuilibet de mandato quo supra 2 d. gr., 8 d. gr.

Libravit magis pro 4 clericis capelle, dato cuilibet de mandato quo supra 2 d. gr., 8 d. gr.

Libravit die eadem pro 6 hominibus qui pulsaverunt tota nocte in Morgia, cuilibet 1 d. gr., 6 d. gr.

Libravit 2 heremitis, videlicet heremite regis Jacobi et cuidam alteri de Jherusalem, qui vigillaverunt tota nocte circa corpus, ut supra, cuilibet 1 d. gr., 2 d. gr.

Libravit die 20 mensis predicti octobris Dominico Albi pro 44 torchiis ponderantibus 146 libras ad racionem pro qualibet libra 2 d. 3 quars gross., per ipsum traditis pro dicta sepultura, 33 fl. 5 d. ob. gros.

Libravit, die eadem, eidem Dominico, tam pro specie bus, candelis cere et sipi quam medicinis captis in ejus appotheca, pro infirmitate dicti domini marescalli, particulariter visitatis per magistrum hospicii Guillelmum Rigaud, 3 fl. 11 d. obol. tierz unius den. gross.

Libravit die 24 aprilis 1436 magistro Anxa de Norembergo, mercatori, habitatori Gebennarum, pro precio unius quintalis et 21 librarum cum dimidio lothoni ab eodem emptarum de precepto domini pro faciendo tymullum spectabilis quondam domini Manfredi, ex marchionibus Saluciarum, marescalli Sabaudie, in ecclesia Rippaillie intumulati..., 20 fl. 3 d. gros p. p. (Archives camérales. Compte du trésorier général de Savoie 81, fol. 511 v.)

Libravit dicta die Jacobo, magistro monetarum domini Gebennis, pro precio 45 librarum plombi ab eodem empti pro ipso implicando in supradicto tymullo, sed ex post, de precepto domini, ipsum plombum fuit in magna campana domini Rippaillie implicatum, quintali costante 7 fl. p. p., 3 fl. 1 d. 3 quart. gros p. p. (Archives de Cour. Compte de Michel de Fer, receveur de l'assignation des chevaliers de Ripaille, 1435-1436. Fonds des Réguliers delà les monts, chartreuse de Ripaille.)

1436, 5 juin. — Libravit Petro Chapuisii et Dominico Albi, apothecariis Thononi, pro 100 torchis ab eisdem emptis, ponderantibus 3 quintalia et septem libras cum dim., que torchie fuerunt tradite pro sepultura domini Manfredi de Saluciis... facta Rippaillie dicta die, 64 fl. (Archives camérales. Compte du trésorier général 81, fol. 542.)

Libravit Gilleto Franc, valeto magistri Mathei, bombarderii, pro certis crusolis per ipsum apportatis pro fondendo lothonum ad faciendum tymullum domini Manfredi de Saluciis, marescalli quondam Sabaudie, eciam pro suis expensis veniendo a Berna Rippailliam et inde reddeundo, 2 fl. p. p. (Archives de Cour. Compte de Michel de Fer, receveur de l'assignation des chevaliers de Ripaille, 1436-1437. Réguliers delà les monts, chartreuse de Ripaille.)

Preuve LXX

1435-1439. — Documents relatifs aux actes politiques d'Amédée pendant son séjour à Ripaille.

(Turin, archives camérales.)

Libravit ad expensas sui Aymonis Lamberti [ex receptoribus computorum], ejus clerici et 2 equorum factas et fiendas, mandati per dominum a die 18 inclusive mensis marcii 1435, qua die separavit a villa Chamberiaci, veniendo ad dominum, usque ad diem ultimam mensis aprilis anno predicto..., tam eundo a Chamberiaco ut supra ad dominum Rippailliam et a Rippaillia ad certas partes Breyssie, causa qua supra, deinde a partibus Breyssie Rippailliam et eundo apud Chamberiacum, redeundo, ad racionem 4 d. gr. pro quolibet et quolibet equo et die. (Le prieur de Thonon, le procureur de Bresse et Rolet Candie sont chargés de seconder la mission dudit Lambert. Compte du trésorier général de Savoie 80, fol. 247 v.)

(Le seigneur de Lurieux est envoyé, le 25 mars 1435, en ambassade auprès du duc de Bourgogne avec une suite de huit cavaliers; il revient à Thonon le 12 avril. *Ibidem,* fol. 249.)

Librate extraordinarie tracte per Andream Maleti, secretarium [domini] a die 10 marcii 1435, qua die separavit a Thononio eundo cum 3 personis et totidem equis versus Mediolanum ad illustrissimum principem ac excelsum dominum ducem Mediolani...; libravit die 28 sept. [1435] in Morgia quibusdam navateriis pro transitu lachi, videlicet 2 personarum eundo ad dominum nostrum ducem Sabaudie videlicet in Rippaillia 1 gr. 1 quart; libravit die 3o sept. ad dictum lacum quibusdam navateriis pro redeundo Johannem, clericum suum, de Rippaillia ad locum Morgie, 1 gros.; libravit die veneris 3o sept. dictus Andreas quibusdam navateriis pro transitu lacus regrediendo de Rippaillia ad locum Morgie, 1 gr. (Compte du trésorier général 81, fol. 418 v.)

Debentur per illustrissimum dominum nostrom principem Pedemontis, locumtenentem generalem etc., Guillermo de Bosco, ejus secretario, pro expensis ipsius, unius clerici et 2 equorum suorum factis eundo a Chamberiaco Rippailliam ad illustrissimum dominum nostrum ducem, a Rippaillia Divionem ad serenissimum dominum regem Cicillie Andegavieque Bardi et Lotheringie ducem, ibidem stando inde redeundo Rippailliam et a Rippaillia Chamberiacum ad eundem dominum principem, ad que vacavit 24 diebus inceptis die 19 maii [1435]. (Compte du trésorier général 80, fol. 264.)

Debentur per dominum Johanni Virardi, ex magistris computorum suorum, pro suis 3 equorum et totidem personarum expensis factis veniendo a Chamberiaco Thononium pro causa domini contra Anth. Gerbaysii portando omnia documenta faciencia pro domino in dicta causa, que in camera computorum domini erant..., ad que vacavit tam eundo standoque Thononii et Rippaillie cum domino negociando ad dicta, die jovis sero ultima inclusa mensis junii [1435] usque ad diem 20 mensis julii sequentis. (Compte du trésorier général 80, fol. 257 v.)

Debentur per illustrissimum dominum nostrum principem domino Johanni de Belloforti, cancellario Sabaudie, quos ipse traxit ad ejus expensas 8 personarum et totidem equorum suorum octo dierum integrorum finitorum dominica 14 aug. 1435, qua die sero applicuit apud Gayum et quibus vacavit tam veniendo de Musterio in Tharentasio, mandatus per dominum, quam Gebennis stando et ibidem expectando consilium quod illuc venire debebat

de Thononio eundoque a dicto loco Gebennarum apud Thononium, quando
ipsum consilium non veniebat..., pro persona et equo per diem 4 den. gros.
(Compte du trésorier général 81, fol. 335 v.)

Expense facte per Petrum Veyronis, eundo a Chamberiaco Thononium
et Rippailliam ad dominos, pro visitando instrumenta vendicionum factarum
per capitulum Bellicensem..., 6 diebus finitis 9 exclusive augusti 1435.
(Compte du trésorier général 81, fol. 393.)

Libravit domino Anthonio de Dragonibus, pro expensis per eum factis
diebus 24 et 25 mensis [aug. 1435]... eundo a Gayo apud Rippailliam ad
dominum nostrum Sabaudie ducem, refferendo sibi quedam ex parte consilii.
(Compte du trésorier général 80, fol. 332.)

Libravit die 3 sept. [1435] pro navibus et nautis qui transierunt versus
Rippailliam dominos Guilliermum Seignes, cancellarium Provincie, Luy-
riaci, Pet. de Grolea, G. Bolomer et certos alios pro facto regine ('), inclusis
eorum expensis, 6 fl. p. p.

Libravit die 4 dicti mensis Joh. Brula et ejus sociis, nautis qui transie-
runt a loco Morgie apud Rippailliam dominos Luyriaci, Pet. de Grolea, Joh.
de Compesio, Hugon. Bertrandi, Bartholomeum Chabodi thesaurarium et
Guilliermum de Bosco, qui fuerunt loquutum domino pro adventu regine et
inde ipsos retransiverunt in crastinum, 2 fl. 6 d. gros....; libravit die 8 men-
sis septembris anno predicto dominis Lancelloto, domino Luyriaci, pro 6 equis
et totidem personis, Hugoni Bertrandi pro 3 equis et totidem personis
magistro Garbino, phisico, cum 2 equis et totidem personis, Guilliermo de
Bosco, secretario, cum 2 equis et totidem personis, ambaxiatoribus domini,
pro ipsorum expensis 10 dierum faciendis eundo a loco Morgie apud Nyciam
pro eundo quesitum reginam apud Calabriam, computato pro quolibet equo
et persona per diem 6 d. gros, 65 fl. p. p. (Compte du trésorier général 80,
fol. 331.)

(Dépenses de maître Garbin Cirise, « phisicum, occasione viagii ad man-
datum domini facti per eum cum ambassiatoribus ipsius domini euntibus
querere illustrissimam dominam Margaritam de Sabaudia, reginam Cecilie,
tunc in partibus Calabrie existentem ». Il part avec un serviteur et deux che-
vaux de Chambéry le 14 septembre 1435 et arrive à Nice le 29 septembre
suivant. Il y reste un jour à attendre les ambassadeurs qu'il avait précédés.
Puis ils se rendent à Turin, où ils restent cinq jours, « ubi expectaverunt lit-
teram passus ducis Mediolani....; libravit ad expensas sui ipsius dictorum
que famuli et equorum factas in suo reditu a loco Pertusii comitatus Folca-
querii, in quo remansit et presencialiter residet dicta regina, accedendo Tho-
nonio et Rippailliam pro impendenda domino reverencia et obtinenda ab
eodem licencia, et vacavit tam eundo, stando, expectandoque tam Gebennis
quam Thononio adventum domini pro obtinendo remuneracionem aliqualem
tempore quo ut supra servivit regine quam Chamberiaci redeundo, 22 die-
bus quorum 5 ex eis sunt extra patriam, ceteri vero in patria domini, incep-
tis 31 dec. 1436 ad racionem tercii unius scuti pro persona et equo extra
patriam et 4 gross. in patria domini per diem ».) (Compte du trésorier
général 81, fol. 365 v. et 366.)

Expense facte per Henricum de Clarevallibus, ex receptoribus compu-
torum Sabaudie, parte illustrissimi domini nostri Sabaudie ducis deputatum
unacum nobili et potente viro domino Petro de Grolea milite, domini Sancti
Andree, circa prosequcionem assignacionis dotalicis inclitissime domine Mar-
garete de Sabaudie, regine Sicilie, nate ipsius domini nostri, sibi fiende in
comitatibus Provincie et Folcaqueris de medietate ipsius dotalicii...; ad

(') Marguerite de Savoie, fille d'Amédée VIII et veuve de Louis III d'Anjou, roi de Sicile.

expensas... factas in 3 viagiis, quibus fuit separando de partibus Sabaudie ad partes Provincie 2 viagiis quibus missus per dictum dominum Petrum, reversus est a dictis partibus ad dominum nostrum principem apud Thononium et Rippailliam pro narrando eisdem *(sic)* ea que fiebant super premissis et exhibendo eisdem certas scripturas dictam assignacionem tangentes et ut providerent super aliquibus ipsi regine necessarias in suo adventu de partibus Calabrie...; [14 sept. 1435 au 12 janvier 1436], quibus die et anno [12 janvier 1436] applicuerunt dicti dominus Petrus et Henricus Thononii et successive in Rippaillia, domino narraverunt finalem conclusionem factam per consilium regium Aquis in Provincia residens super assignacione dicte medietalis dotalicii fienda in prefatis comitatibus Provincie et Forcalquerii. (Compte du trésorier général 81, fol. 412.)

(Guill. Bolomier, secrétaire et conseiller ducal, va de Morges à Ripaille les 8, 9 et 10 octobre 1435 auprès du duc et se rend ensuite en Bresse les 27 et 28 suivants, pour instruire Philibert Andrevet, seigneur de Corsant, chevalier, sur les négociations entamées avec le chancelier de Bourgogne ; le 5 mai 1436, Andrevet ira en ambassade en Flandre auprès du duc de Bourgogne. Compte du trésorier général 81, fol. 346 et 370 v.)

Librate facte per Pet. de Croso, receptorem reve Matisconis a die 6 mensis oct. a. d. 1435... ad expensas sui ipsius Petri de Croso factas eundo de Yenna Morgiam ad dominum principem mandatus per eumdem litteris... factum dicte reve concernentibus, in quo loco Morgie non potuit expediri, obstante infirmitate et decessu domini Manfredi de Saluciis, marescalli Sabaudie et eciam propter absenciam thesaurarii ; sed dictum Petrum accedere convenit cum domino cancellario et Bolomerio apud Rippailliam ubi fuit dictus thesaurarius, et fuit ibidem conclusum quod dictus P. accederet Matisconem ad Anth. Ailliodi... qui dictam revam ad firmam receperat pro... 16 lib. tur.... (Il se rend ensuite à Beaune, où il a une entrevue avec le chancelier du roi de France au sujet de la paix entre ce prince et le duc de Bourgogne.) Transeundo per Matisconem, loquutus fuit Anth. Ailliodo de premissis... pro quibus... reportandis domino principi, accessit dictus P. apud Morgiam, quem dominum principem ibidem non reperit, quoniam accesserat apud Rippailliam cum domino cardinali Chipri, quo non reperto, premissa omnia reportavit dominis cancellario et bastardo Sabaudie qui dictum Petrum remiserunt domino duci Sabaudie et principi Pedemontis apud Rippailliam, ad quem locum accessit et eisdem premissa narravit et stetit cum eisdem pluribus diebus. (Compte du trésorier général 82, fol. 234.)

Cy s'ensuyent les despens fais par messire Loys de La Morée, mareschal de Savoye, venant de Piemont à Morge au mandement de nostre redoubté signeur Monsign. le prince...; item le 2 jour de novembre [1435] qu'il alla por les besoignes de Monsign. de Morge à Ripaille pour le lay, donnés aux navatiers qui passarent luy et ses gens allant et revenant, 18 gr.

(Extrait d'une relation adressée le 13 novembre 1435 au duc de Milan par Candide Decembrio, au sujet d'une entrevue avec Amédée VIII, faite lors du retour de cet ambassadeur revenant de Bourgogne : « Poi, passando tra Tonone e Ripagli, ritrovai el duca di Savoia, e visitandelo pel mio debito, mi disse queste parole ; Racomandeme al signore mio figliolo (¹), pregalo per mia parte voglia presto expedire li mei ambassatori, poi, mostrando de conferire meco, mi disse. Ho havuto grandissimo piacere de la victoria del dicto mio figliolo, e de la presa del re d'Aragona. Certo è stato uno miracolo de Dio, nè credo, cinquecento anni passati, se vedesse si gran fato.

(¹) Le duc de Milan avait épousé la fille d'Amédée VIII.

Per tanto, se mio figliolo si sa bene intendere con lo dito re, o sia d'acordio con lui, como fi dito, ne seguirà mirabeli effetti. Prima ch' arà 'lo modo de segnorezare i Genovesi che mai non ha havuto fin a questo tempo. Appresso, essendo tuta la nobilitate de Italia unita e concorde, el dicto mio figliolo non arà piu a dubitare de Venetiani e de Firentini, e harà el modo de potere ben conservare el stato suo, el quale modo non ha mai havuto fin a questa giornata. Queste parole mi fureno dite per lo dito duca a di de zobia a li 3 de novembre in Ripaglie. Suit le passage faisant connaître les félicitations adressées au duc par le cardinal de Sainte-Croix sur ses succès. Osio, *Documenti diplomatici tratti dagli archivi milanesi* (Milano 1872), t. III, p. 134.)

Libravit die 12 dec. 1435... Andree Maleti, secretario domini, pro suis expensis cum 3 equis et totidem personis, eundo a Morgia Mediolanum pro facto lige... 3o duc. auri; libravit ad expensas ipsius thesaurarii [generalis Sabaudie Barthol. Chabod]... veniendo de Morgia apud Gebennas pro certis negociis domini ibidem expediendis et a loco Gebennarum apud Thononium et Rippailliam..., inde redeundo apud Chamberiacum 15 diebus integris finiendis die 22 dec. anno predicto...; libravit ad expensas dicti thesaurarii factas veniendo de Chamberiaco apud Rippailliam mandatus per dominum et a loco Rippaillie redeundo apud Gebennas ad nundinas Epiphanie domini pro pannis librate domini ac provisione hospicii facienda, ad que vacavit tam eundo, stando quam inde redeundo apud Thonon, 15 diebus integris finitis die 23 exclus. mensis januarii a. d. 1436..., 20 fl. p. p. (Compte du trésorier général 81, fol. 517 et 518.)

Libravit... Johanni Virardi, ex magistris computorum..., pro expensis per ipsum cum ejus clerico et famulo ac 3 equis factis eundo a Chamberiaco apud Thononium et Rippalliam de mandato domini pro facto illorum de Claromonte a die lune 2 inclusive mensis januarii a. d. 1436 usque ad diem jovis eciam inclusive 12 dicti mensis, qua sero applicuit Chamberiacum. (Compte du trésorier général 81, fol. 380.)

Libravit die 25 feb. [1436] dicto Lombard, naute, qui die 24 dicti mensis transivit festinanter dictum Sage Hons pro facto domini a Morgia apud Rippailliam et inde ipsum circa mediam noctem retransierunt, inclusis eorum expensis factis de nocte, 6 d. gr.

Libravit die 17 [marci 1436]... domino nostro duci realiter apud Rippailliam, in presencia dominorum marescallorum et Guill. Bolomerii, 21 fl. p. p. (Compte du trésorier général 81, fol. 529.)

Libravit... die 8 apr. [1436] Conrardo, messagerio, misso a Rippaillia apud Morgiam per terram cum litteris domini clausis in quibus sunt incluse littere misse per consilium ultramontanum pro suis et sui equi expensis, 8 d. gr. (Compte du trésorier général 81, fol. 539.)

Mess. Jehan du Saix parti de son hostel de Plantei le tier jour de mars dernier passé inclus l'an 1436 pour aller devers le Rey de France de la part de Mons. le duc de Savoye, lui 6e de personnes et autant de chevaux...; item, a livré ledit mess. Jehan durant le voyage pour l'estraordinayre de luy, de Guilliame Rigaud, maistre d'ostel, de Georgin, escuier de Mons. le cardinal de Chippres, et de Guigonaud, secretaire, du temps qu'il a esté en leur compaignie tant pour guides, heyraulx, trompetes, menestriers, passages de rivieres comme aultres livrées fectes et comptées en leur presence, 18 fl. 4 gr.; ... audit messire Jehan pour ses despens... pour venir à Morge... comme en allant dellà à Thonon et à Rippaille devers Mons. de Savoye, comme en soy retornant à son hostel, out il vaqua 18 jours entiers, comptés 16 gros pour jour, rebattu pour les despens de ly et ses 3 serviteurs de 6 jours

qu'il mangerent à Ripaille à l'oustel de son pere, qui monte 5 fl. (Compte du
trésorier général 81, fol. 400 v.)

(Jacques Oriol, docteur en droit, chevalier, est envoyé en France le
6 juillet 1436 avec les évêques de Genève et de Belley « pro matrimonio, Deo
duce, contrahendo cum ejus filia [regis Francie] et Amedeo juniore, filio
domini nostri Pedemontis principis (¹).... Mᵍʳ le mareschal de Seyssel a
demouré en l'embeyssade de France, à cause du mariage de ma dame
Yoland... depuis le 15ᵉ jour de julliet 1436 enclu lequel jour il partit de
Thonon et a demouré jusque le 22ᵉ jour de sept. exclus l'an que dessus,
lequel jour il arreva à Chastellon de Dombes avec ma dicte dame Yoland ».)

Libravit magistro Johanni Beloysel, magistro camere denariorum sere-
nissimi principis domini domini Karoli, Dei gratia regis Franchorum ac
commissario... constituto ad exigendum et recuperandum triginta millia
ducatorum(²) auri ad 70 ducatos auri pro marcha sibi regi mutuo conces-
sorum. (Suit la teneur des lettres patentes d'Amédée VIII relatives à ce prêt,
datées de Ripaille le 28 août 1436 ainsi contresignées) : Par messeigneurs le
duc et prince [de Piemont], presents Mons. le comte de Geneve et mess.
l'evesque de Lausanne, l'evesque d'Aouste, l'evesque d'Ispane, le conte de
Gruyeres, le segnieur de Beaufort, chancellier, le bastar de Savoye, le bastar
de la Morée, mareschal, le seignieur de Montmaiour, le prieur de Rippaillie,
Henry de Columbier, Glaude dau Saix, Franczois de Buxis, chivalliers de
Sant Mouris, Urbeyn Cirisier, Anthoyne de Dragon, Loys de Monteil, doc-
teurs, Guilliaume Bolomyer et Barthelemy Chabod, thesaurier de Savoye.
(Compte du trésorier général de Savoie 82, fol. 281.)

Debentur Petro Masuerii pro expensis per ipsum factis de mandato
domini nostri Sabaudie ducis eundo a Thononio apud Chamberiacum pro
pecuniis mutuo accipiendis in villa Chamberiaci pro solucione facienda regi
Francie... et a Chamberiaco apud Montemmelianum, Ruppeculam, Aquam-
bellam, S. Johannem Mauriene et per totam Mauriannam usque Lanceum-
burgum pro pecuniis mutuo accipiendis a villis et burgensibus dictorum
locorum pro dicta solucione facienda, ad que vacavit... 50 diebus finitis die
36 mensis augusti a. d. 1436. (Compte du trésorier général 81, fol. 386.)

Cy s'ensuyvent les livrées faictes par la main de François de Russin
pour faire pourter et conduyre les paremens de la chapelle, la tappisserie et
aussi pour la despense des chappellains et chantres de la dicte chappelle que
l'on envoya de Thonon vers Mons. à Poncin pour la venue de madame
Yolant, fille du roy de France, faicte la dicte despense au mois de septembre
l'an 1436.... (Compte du trésorier général 81, fol. 360 v.) Expense facte per
Petrum de Bellomonte, vicecastellanum S. Saturnini et Petrum ejus com-
missarium Beugesii apportando a S. Saturnino ad Ripalliam reliquias,
coffinos et alia mobilia reperta in archa Anthonii Boverii anno presenti 1435.
(Ils passent par Culoz le 25 et Geneve le 26). Item, die 27 dicti mensis
[sept.] qua venerunt Thononium hora prandii et fuerunt in Rippaillie ipsi
duo ubi cenaverunt ac tamen dominus noster dux noluit visitare supramen-
tionata donec in crastinum post meridiem, 10 gr.; item, die 28 dicti mensis
qua prelibatus dominus noster predicta sibi apportata, visitabit et recepit,
12 gr. (Compte du trésorier général 81, fol. 362.)

Libravit dicto Cadey, messagerio domini, misso a Thononio apud Chil-
lionem die eadem [25 oct. 1436] de mandato domini ad castellanum Chil-

(¹) Le mariage du futur Amédée IX avec Yolande de France fut ratifié le 26 août 1436 à
Ripaille, en présence des chevaliers de Saint-Maurice et de quelques autres personnages éminents, et
ne fut consommé qu'en 1452. (GUICHENON, preuves p. 420.)

(²) Le prêt s'élevait à 63,000 ducats payables en deux fois : Beloisel venait pour toucher le
deuxième terme, le premier étant de 33,000 ducats. (Compte du trésorier général 81, fol. 487.)

lionis, quod prepararet castrum ipsius loci Chillionis pro adventu domini nostri ducis(¹) pro suis expensis faciendis, 8 d. gr. (Compte du trésorier général 81, fol. 561.)

Allocantur sibi quos dominus noster Sabaudie dux dicto thesaurario graciose donavit in rependium tam pene et laborio per eum sustentorum quam liberalis subvencionis dicto domino nostro de suis propriis pecuniis facte circa solucionem 33,000 ducatorum auri serenissimo regi Franchorum pro primo termino mutui per dominum eidem in adhipiscenda possessione sua civitatis Parisiensis facti, ut per litt. domini... datam Rippaillie die 11 oct. a. d. 1436..., 1000 fl. p. p. (Compte du trésorier général 81, fol. 461 v.)

Debentur per illustrissimos dominos nostros Sabaudie ducem et principem Pedemoncium Andree Maleti, eorum secretario pro expensis per eum tractis 13 diebus integris inceptis die 9 mensis decembris inclusive a. d. 1436, qua die separavit a Thaurino et quibus diebus vacavit mandatus per dictos dominos nostros veniendo a Thaurino apud Thononium auditurus sibi commissa pro certa ambaxiata versus illustrissimum dominum ducem Mediolani et a Thononio regrediendo in Thaurino cum 2 equitibus... 3 fl. 8 s. Item, pro expensis tractis 49 diebus integris inceptis die 22 dicti mensis decembris exclusive, qua die regrediens a Thononio applicuit in Thaurino et inde eundo Mediolanum standoque et inde redeundo apud Thononium et Rippailliam refferendo quasque gesta *(sic)* per eum et regrediendo versus Thaurinum cum 3 equitibus..., 49 duc. auri. (Compte du trésorier général 82, fol. 202 v.)

1437, 21 octobre. — (Patentes datées de Ripaille et faites au nom de Louis, lieutenant général, qui nomme, avec le consentement de son père, Urbain Cerisier président du Conseil résident de delà les monts. GALLI, *Cariche del Piemonte*, t. Iᵉʳ, p. 159.)

1437, 25 novembre. — (Louis, lieutenant général, par patentes signées à Ripaille, nomme Pierre Marchand, avec le consentement d'Amédée VIII, aux fonctions de lieutenant de la chancellerie avec rang au Conseil après les maréchaux de Savoie. GALLI, *Cariche del Piemonte*, t. Iᵉʳ, p. 75.)

1438, 1ᵉʳ janvier. Arras. — (1437, style de la chancellerie de Bourgogne : Le duc de Bourgogne donne quittance au duc de Savoie d'une somme de 10,000 ducats d'or qu'il lui avait prêtée en suite de lettres patentes qu'Amédée avait datées de Ripaille le 12 septembre 1437, en présence de Jean, évêque de Lausanne, Jean de Beaufort, chancelier, Humbert, bâtard de Savoie, Jean, sire de Barjact, maréchal, Barthélemy Chabod, président, Pierre de Menthon, Guill. Bolomier et Antoine Bolomier, trésorier général de Savoie. Cette quittance fait connaître les noms des cautions d'Amédée VIII : « Nous tenons pour tres bien contens et en quittons nostre dit oncle de Savoye, ... et semblablement messire Jehan de Beffort, chancellier de Savoye, messire Humbert, bastard de Savoye, messire Jehan, seigneur de Barjact, mareschal de Savoye, messire Berthelemeur Chabod, president des comptes de Savoye, messire Philibert Andrevet, sʳ de Coursan, messire Pierre de Menthon, seigneur de Montrottier, messire Jaques Oriol, docteur en lois, juge de Bresse, Guillaume Bolomier, conseilliers de nostredit oncle de Savoye, et Anthoine Bolomier, tresorier general de Savoye, Anthoine Loste, Francoys de Versonnay, Jaque de Rotulo, Jaque de Payernne, citiens de Geneve, Jehan de Fontaine, Jehan de Oyertouzmaliere, Bernard de Spaigne, Rolet Cultet,

(¹) Si Amédée dut, pour une raison inconnue, peut-être la crainte d'une épidémie, quitter Ripaille pour Chillon, ce ne fut qu'une absence momentanée. L'abbé GONTHIER *(Le château des Allinges*, p. 67) dit qu'Amédée songea à quitter Ripaille pour aller à Lyon, mais il a mal interprété l'expression : *illust. dominus noster princeps* désignant le prince de Piémont et non le duc.

Marmet Chatel et Hugonet Vesperis) marchans et bourgeois de Geneve, lequelx dessus nomméz s'estoient envers nous constitués pleisges et respondans de la dicte summe de dix mille ducas d'or pour nostredit oncle de Savoye ». (Compte du trésorier général 84, fol. 382.)

1439, 16 juin. — (Amédée VIII mande aux gens de sa Chambre des comptes d'allouer au trésorier général la somme de 15,000 ducats d'or et de 100 florins p. p. donnés au roi de France en déduction des 33,000 ducats d'or donnés au dit roi et dont Beloisel avait donné quittance au duc le 4 mai 1437. Compte du trésorier général 82, fol. 293.)

Preuve LXXI

1436, 24 septembre. — Compte des recettes et dépenses du duché de Savoie pendant une année.

(Turin, archives camérales. Compte du trésorier général 81, fascicule non folioté. On a négligé les fractions en sous et deniers. On a groupé méthodiquement les articles pour la clarté du texte.)

Recepta secundi computi domini Bartholomei Chabodi, militis, olim thesaurarii Sabaudie generalis, unius anni incepti die 24 inclusive mensis septembris a. d. 1435 et finiti die 24 exclusive ejusdem mensis septembris a. d. 1436.

I. Recettes.

A. Precia bladorum et aliorum victualium..... 4,320 flor.

Ces revenus sont classés par bailliages et châtellenies. On peut, d'après cet article et le suivant, reconstituer ainsi la division administrative des états de Savoie à l'époque d'Amédée VIII.

Bailliage de Savoie : châtellenies de Aiguebelle, Chambéry, Conflans, La Rochette, Maurienne, Montfalcon, Montmélian, Salins, Tarentaise, Tournon, Ugines.

Bailliage de Genevois : Alby, Annecy, Ballaison, la Balme de Sillingy et la Bâtie, Charousse, Chaumont, Clermont, Cruseilles, Duingt, Faverges, Gaillard, Grésy et Cessens, Mornex, la Roche, Rumilly, Ternier, Thônes.

Bailliage de Bugey : Arbenc, Aye, Ballon, Chateauneuf en Valromey, Gordans, Lompnaz, Loyettes, Matafelon, Montréal, Poncin et Cerdon, Pont de Beauvoisin, Rochefort, Rossillion, Saint-Genis, Saint-Rambert, Saint-Sorlin et Lagneu, Leyssel, Uffel, Yenne.

Bailliage de Bresse et de Valbonne : Bâgé-le-Châtel, Bourg, Châtillon-en-Dombes, Corgeron, Jasseron et Ceysériat, Miribel, Montdidier, Montluel, Péroges, Pont d'Ain, Pont-de-Veyle, Saint-Martin-le-Château, Saint-Trivier-de-Courtes, Treffort.

Bailliage de Chablais : Ardon et Chamosson, Chillon, Conthey et Saillon, Evian et Féternes, Gex, Hermance, Monthey, Saint-Brancher, Saxon, Thonon et Allinges, Tour de Peilz et Vevey.

Bailliage de Vaud : Belmont-sur-Yverdon, Berchier, les Clées, Cossonay, Moudon, Romont, Rue, Sainte-Croix, Yverdon.

Bailliage de Faucigny : Beaufort, Bonneville, Châtelet de Crédoz, Faucigny, Flumet, Montjoye, Sallanches, Samoens.

Toutefois cette énumération, empruntée au compte examiné, n'est pas complète. On devrait voir en effet figurer en outre les châtellenies suivantes : dans le bailliage de Savoie, Apremont, le Bourget, Chatelard-en-Bauge, Cusy, Entremont, les Marches; dans le bailliage de Genevois, Arlod, Gruffy, Rumilly-sous-Cornillon; dans celui de Faucigny, Bonne, Chatillon et Cluses.

Les châtellenies de Piémont n'ont pas été mentionnées dans cette liste.

B. Preysie et obvenciones (¹).................. 32,581 fl. p. p.
 Id. 129 fl. b. p.

(¹) Dans cette rubrique figurent notamment : « emolumenta sigilli cancellarie Sabaudie; emolumenta multarum consilii Chamberiaci; exitus parvi et minuti sigillorum Chamberiaci; emolumenta parvi et magni sigillorum officii judicis Sabaudie majoris; emolumenta judicature Tharentasie; exitus sigilli audienciarum generalium ducatus Sabaudie; emolumenta pedagii Crusillie; emolumenta sigilli comitatus Gebennensis; exitus pedagii Pontis Alve, Viriaci, Villenove Chillionis, Morgie et Nyviduni, Cletarum, nundinarum Gebennensium Beati Bartholomei; emolumenta officii clavarii Gebennesii, clavarii judicature Bugesii; emolumenta sigilli laudum et vendarum terre Foucigniaci ».

Preysie et obvenciones...................... 　20 fl. Allem.
　　　　　Id.　　　　...................... 　2,372 duc. auri.
C. Introgia 　893 fl. p. p.
　Id. 　300 duc. or. ad 20.
　Id. 　3,035 duc. or.
　Laudimia et venditiones 　1,923 fl. p. p.
　Composiciones et excheyte............... 　278 fl.
　　　　　Id.　　　　.................... 　255 duc. or.
　Composiciones super multis............... 　53 lib. fort.
　　　　　Id.　　　　.................... 　20 duc. or.
　　　　　Id.　　　　.................... 　335 fl. p. p.
　Composiciones super contractibus usurariorum 　385 fl.
　　　　　Id.　　　　.................... 　720 duc. auri.
　Alie composiciones 　3,186 fl. p. p.
　　　　　Id.　　　　.................... 　2,402 duc. auri.
D. Commissiones prothocollorum (¹)........... 　230 fl.
　Concessiones privilegiorum 　300 fl.
　Confirmationes franchesiarum............. 　65 fl.
　Legitimationes 　245 fl.
E. Censive lombardorum 　25 fl. p. p.
　Censive judeorum 　404 fl. p. p.
F. Forriseca 　40 fl.
G. Grosse recepte facte a domino............. 　3,619 fl.
　　　　　Id.　　　　.................... 　100 duc. or.
H. Subsidium nove milicie.................. 　18,496 fl. p. p.
　　　　　Id.　　　　.................... 　3,216 fl. b. p.
　　　　　Id.　　　　.................... 　6 duc. or. ad 20 d. ob.
　　　　　Id.　　　　.................... 　128 duc. or.
I. Remanencie subsidii concessi in anno domini
　　1432 pro dote regine 　112 lib. monete domini.
　　　　　Id.　　　　.................... 　1,182 fl.
　　　　　Id.　　　　.................... 　12 fr. or. ad 16 d. ob.
J. Remanencia computorum 　14,503 fl.
　　　　　Id.　　　　.................... 　60 duc. or.
K. Arragium............................... 　12,076 fl. p. p.
L. Mutua super officiis (²) 　4,814 fl. p. p.
　　　　　Id.　　　　.................... 　5,185 duc. or.
　Alia mutua 　20 lib. monete domini.
　　　　　Id.　　　　.................... 　11,514 fl. p. p.
　　　　　Id.　　　　.................... 　130 fl. All.
　　　　　Id.　　　　.................... 　436 duc. or. ad 20 d. ob.
　　　　　Id.　　　　.................... 　5,487 duc. or.
　　　　　Id.　　　　.................... 　6 marcs argent et ¹/₃.
M. Alia dona............................... 　1,512 fl.
　　　　　Id.　　　　.................... 　115 duc. or.
　　　　　Id.　　　　.................... 　236 duc. or.
　　　　　Id.　　　　.................... 　1 salus or.

(¹) Les notaires étaient astreints au paiement d'un droit avant d'être autorisés à délivrer des expéditions des actes contenus dans les minutes de leur père ou du notaire qu'ils remplaçaient. C'était en quelque sorte un impôt de mutation perçu au changement du titulaire.

(²) Voici deux exemples : « Recepit a nobili Guilliermo de Foresta, castellano Annessiaci, mutuo per ipsum facto super dicte castellanie officio... 500 fl. ; recepit a domino Lancelloto, domino Luyriaci, quos domino mutuo concessit in subvencione mutui per dominum nostrum serenissimo regi Francorum facti, ut per litteram domini de debito datam Thononii, die 5 mensis octobris a. d. 1436... 200 duc. auri ».

Alia dona............................... 2 scuta or.
Total des recettes évaluées en florins p. p...153,690 fl.

II. DÉPENSES.

A. Expense hospicii residentis domini........ 22,281 fl.
 Expense hospicii domini moventis......... 3,459 fl.
 Expense hospicii... 815 fl.
 Id. 3,022 fl.
 Assignatio Rippaillie 10,000 fl.
B. Scutifferia domini (service des livrées et vête-
 ments)............................... 14,682 fl.
C. Pensiones et salaria..................... 1,750 fl. p. p.
 Id. 200 duc. ad 20 d.
 Id. 60 duc. ad 21.
 Salaria servitorum domini (bouteillerie, cham-
 bre et chapelle)..................... 1,513 fl.
 Assignacio servitorum 500 fl.
D. Domino nostro duci..................... 4,005 fl.
 Id. 21 fl.
E. Ambassades............................. 7,814 fl. p. p.
 Id. 729 duc. ad 20 d.
 Id. 2,934 duc. ad 21 d.
 Id. 331 scut.
 Messagers............................ 54 duc auri.
 Id. 48 scut.
F. Trésorier des guerres 3,159 fl.
 Id. 36 duc. or.
 Id. 80 fl.
 Id. 231 fl.
 Id. 398 fl.
 Id. 50 fl.
 Artillerie 966 fl.
 Id. 24 duc. or.
 Id. 20 fl.
 Id. 500 fl.
G. Rotuli thesaurarii 3,393 fl.
H. Sépulture de Manfroy de Saluces et de la
 femme de Guill. de La Forest.......... 99 fl. 4 duc. or.
I. Travaux aux châteaux du Bourget, de Thonon
 et de Pont d'Ain.................... 477 fl.
J. Expense audienciarum (¹).................. 449 fl.
 Id. 320 duc. ad 20.
K. Expense facte pro diversis causis 457 fl.
 Soluciones bullarum pro bullis confirmacionis
 transacionis Seduni et pro bullis Viviaci.. 222 duc. auri.
L. Rachat de Grésy et de Cessens 2,366 fl.
 Id. 800 duc. or.
 Rachat d'Arlod......................... 330 fl.
 Id. 1,972 fl.
 Id. 610 fl.

(¹) « Libravit ad expensas factas dominis auditoribus audienciarum scilicet dominis presidenti, Secundino Nate, Glaudio Martini et domino Petro de Crangiaco, 449 fl.; salaria auditorum dictarum audienciarum : libravit domino Francisco de Thomatis, presidenti, pro suo salario 220 duc. auri ; domino Glaudio Martini pro suo salario 100 duc. auri ad 20 ».

Rachat de Miradol et de S. Secundi........	2,500 fl.
Rachat de Bard.........................	2,400 fl.
M. Dons (¹)............................	14,806 fl.
N. Solucio debitorum causa mutui...........	4,981 fl.
Id. 	101 duc. or ad 21.
Alia debita soluta	1,730 fl.
Id. 	18 duc. or.
Id. 	74 duc. or.
Debitum solutum pro Henrico Sucheti.....	100 scuta ad 66.
Id. 	100 fl. reg. Ludovici et pape ad 93 pro marcha.
Deductio pro cambio ducatorum..........	507 fl.
O. Exonération du prêt au roi de France à 60 ducats par marc....................	33,000 duc.
Total des dépenses....................194,202 fl.	
Excédent des dépenses sur les recettes 40,461 fl. (²)	

Preuve LXXII

1436, 16 octobre au 16 octobre 1437. — Compte de Michel de Fer pour la troisième année du séjour des chevaliers de Saint-Maurice à Ripaille.

(Turin, archives de Cour. Réguliers delà les monts, chartreuse de Ripaille.)

(Recettes : 10,642 fl. 11 d. 3 quars gros p. p. Pensions servies à Henri du Colombier, Claude du Saix, Franç. de Buxi, Humbert de Glarens, Georges de Varax, Georges de Valpergue, Franç. de Menthon, Rolet Candie.)
... Libravit die 15 nov.... 1436 Petro de Villa, codurerio, habitatori Gebennarum, pro 9 ulnis tele emptis ab eodem tam pro faciendo 5 sachos pro reponendo 1683 florenos et 4 den. grossos traditos apud Gebennas per thesaurarium et portatos apud Rippailliam pro solvendo pensiones militum, scutifferorum et servitorum domini atque opera Rippaillie, qualibet ulna costante 1 den. et ¹/₄ unius denarii grossi. Fuit eciam implicata dicta tela in inserpilliando dictas financias infra quandam curbilliam infra quam dicte financie fuerunt trossate et imbalate, 11 d. et ¹/₄ unius den. gros. Item, pro 2 cordis emptis pro trossando dictas financias, obol gros.; item, pro precio 1 curbillie empte causa qua supra, 1 tercium gros.; item, Henrico, cherrotono Gebennarum, pro suis et sui currus salario et expensis factis portando dictas financias a Gebennis apud Rippailliam, 10 d. gros. Item, libravit ad expensas Petri Girardi et ejus equi, factas dicta die apud Filliacum, dum idem Petrus associavit suprascriptas financias, 1 den. ob. gros....

(¹) « Libravit in donis factis gentibus domini regis Francie ultra alia dona que fuerunt facta illis qui associaverunt dominum Yolant.., 7650 duc. or ad 21 ; libravit domine Regine, quos dominus sibi graciose concessit, 4000 duc. auri ad 21 ; item, domino comiti de Vandomues, dono, 1200 duc. auri ad 21 ; item, domino Theodoro de Vallepergia in exoneracionem 700 duc. donatorum domino de Gaucourt, 100 duc. auri ad 21 ; item, eidem domino Th. de Vallepergia, militi, pro ipsis tradendis gentibus regis Francie, inclusis 500 ducat. traditis dicto Curtinelles, 2350 duc. ».

(²) Il y a une petite différence de chiffres. Les recettes s'élèveraient, d'après un comptable, à 153,690 fl., d'après un autre à 152,707 fl. Les dépenses au contraire atteindraient 194,202 fl. La différence oscillerait entre 40,512 fl. et 41,495 fl.

Libravit die 20 dicti mensis novembris... Johanni, pictori domini, pro picturis per ipsum factis supra portam Rippaillie, 20 fl. p. p....

Libravit die 8 dec.... 1436, de precepto domini dicto Cristin, aurifabro, pro emendo 2 marchas argenti pro faciendo 2 eymalia pro capis albis domini, 20 fl. p. p....

Libravit die 28 nov. 1436..., pro factura 2 vestium grisarum et 2 capuciorum pro domino; item, pro factura unius clamidis pro domino, qualibet veste et capucio 10 gros. et clamide 8 d. gros, 2 fl. 4 d. gros. Libravit pro factura unius vestis et unius capucii pro domino preposito Augustensi; item, pro... domino Petro, capellano domini; item..., pro domino Nycodo de Menthone; item..., pro domino Humberto de Glarens; item..., pro domino Francisco de Boves; item..., pro Michaele de Ferro, magistro hospicii; item..., pro Georgio de Varax; item..., pro Georgio de Vallepergia; item..., pro Francisco de Menthone; item, pro Henrico Sucheti; item..., pro Johanne de Ravorea; item..., pro Janino Leonis; item..., pro dicto Chivallet; item..., pro Petro de Rumilliaco; item..., pro Guillelmo Chicart; item..., pro Guillelmo de La Challandiere; item, pro Anthonio de Burdignin; item, pro Mauritio; item..., pro dicto Jaquet; item..., pro dicto Clavel; item..., pro soliardo, numero 22 vestium et totidem capuciorum, qualibet veste, comprehenso capucio, 10 d. gros, ascendunt ad 18 fl. 4 d. gros.

Libravit anno et die predictis, de precepto domini Johanni de Alpa, pillipario, qui sibi debebantur pro operagiis subscriptis per ipsum factis : primo, pro 2 pellibus Romagnie implicatis in pugnietis vestis domini, penna nigra foderate, pecia precio 3 gros, 6 d. gros p. p.; item, pro 15 gorgiis vulpium, in quadem veste domini vulpibus foderata implicatis, pecia precio 2 grossorum, 30 d. gros; item, pro uno mantello penne nigre pro altera vestium domini nigra penna foderata implicato, 20 d. gros.; item, pro 3 pellibus Romagnie in colleto et pugnietis dicte vestis implicatis, precio pecia 3 denariorum grossorum, 9 d. gros p. p,; item, pro les gers de subtus dictas vestes penne plate, 4 d. gros; item, pro foderatura penne nigre vestis librate domini, 6 fl. 6 d. gros p. p.; item, pro 3 pellibus Romagnie in colleto et pugnietis ipsius vestis implicatis, qualibet precio 3 d. gros, 9 d. gros p. p.; item, pro foderatura penne nigre magne vestis domini Theobaldi, 8 fl. p. p.; item, pro simili foderatura vestis magne domini Petri Reynaudi, 7 fl. p. p.: item, pro foderatura unius magne vestis domini Francisci de Bovixio, penna nigra foderata, 8 fl. p. p.

Libravit pro foderatura vestium dominorum Nicodi de Menthone, Humberti de Glarens, militum, Georgii de Varax, Georgii de Vallepergia, Francisci de Menthone, Michaelis de Ferro, magistri hospicii, Janini Leonis, Stephani Michaudi, chambrerii, Joh. de Ravorea, Henrici Sucheti, Franc. Chivalleti, numero 11 vestium, pro qualibet 6 fl. 6 d. gros, 71 fl. 6 gros p. p.

Libravit Francisco Lancey, escoferio, pro sottularibus domini, 2 fl. 9 d. gros.

Libravit die 3 aprilis... Amedeo Feaz, pro 7 quadrigatis palearum pro lectis domini et scutifferorum, costante qualibet quadrigata 6 d. gros, 3 fl. 6 d. gros p. p....

Libravit dicta die [5 aprilis] dicte Alagilete, patisserie, pro eundo Romam, dono sibi per dominum facto..., 12 gros p. p.

Libravit die 7 sept. a. d. 1437 Christino Boulardi, aurifabro domini, qui ipsos tradidit cuidam mercatori pro vendicione per ipsum domino facta de uno porpitro, 2 candelabris et uno seilleto lothoni, et que premissa posita fuerunt in ecclesia Rippaillie, de mandato domini, 300 fl. p. p.

Libravit die 1 januarii a. d. 1437 pro estreynis servitoribus ordinariis Rippaillie de precepto domini factis, videlicet Stephano Michaudi, came-

riario domini, 16 d. gros, Mauricio, camerario domini, 12 d. g.; Petro
de Rumilliaco, coquo, 16 d. gros; Guillelmo Ciquardi, coquo, 12 d. g.; Petro,
soilliardo coquine, 6 d. g.; Anthonio de Burdignin, 12 d. g.; Guillelmo de
Chalanderia, 12 d. gros; Chivalleto, botoillierio, 16 d. gros; Jaqueto, por-
terio, 16 d. g.; Clavello, porterio, 8 d. gros; Amedeo Feaz, 10 d. g....

Libravit 2 januarii Colino, mercerio de Gebennis, pro 12 bonetis violetis
quos dominus dedit scutifferis et servitoribus suis, 3 fl. p. p.

Libravit dicta die... Juneto de Fontana, de Gebennis, pro 2 quintalibus
et 3 libris cupri ad racionem 7 scutorum et quarti unius scuti pro quintali,
valent 14 scuta 15 gros 9 den., 64 pro marcha; item, libravit dicto Juneto
pro 2 quintalibus stagnii ad racionem 9 scutorum pro quintali, valent 18
scuta..., et hoc pro campana horologii Rippaillie facienda....

Libravit die 24 januarii a. d. 1437 Rogerio de Casa, florentino, habi-
tatori Gebennarum, pro quadam capella diversorum pannorum per ipsum
domino nostro duci vendita..., 600 ducat. auri ad 20 d. ob. ob. gros.

Libravit penultima augusti anno predicto realiter domino nostro duci in
600 ducatis auri sibi traditis per Joh. Liobardi juniorem, clericum nobilis
Bartholomei Chabodi, et in aliis 600 ducatis auri michi traditos et per me
eidem domino nostro duci realiter traditis, ascendentibus ad 1200 ducatos
auri, de quibus feci confessionem dicto B. Chabodi et nullam ab eodem
domino nostro habui confessionem, valent ad 21 d. gros pro quolibet ducato,
2100 fl. p. p.

Libravit die 21 sept. anno suprascripto realiter dicto domino nostro
duci et de quibus nullam ab eodem habui confessionem, videlicet 900 fl. p. p....

Libravit Petro, valeto coquine, dono sibi per dominum facto pro
caligis emendis, eo quod cothidie facit ignem in forneto stuphe domus domini,
videlicet 12 d. gros....

Summa libratarum : 4964 floreni 7 den. tercius et quartus unius denarii
gross. parvi ponderis et 725 ducati et dimidius auri ad 20 den. ob.

Preuve LXXIII

1439, 6 décembre. — Extraits du testament d'Amédée VIII
relatifs à sa sépulture à Hautecombe et à Ripaille, aux chevaliers de
Saint-Maurice, au couvent de Lieu, aux ermites de Lonnes et à la
chapelle de Saint-Disdille.

*(Ces fragments sont en partie inédits et tirés d'une copie de cet acte, faite au
XVII^e siècle, et que M. Folliet, sénateur de la Haute-Savoie, avait bien
voulu nous communiquer. GUICHENON, dans les preuves de son Histoire de
Savoie, page 304, n'a publié cet important document que partiellement.)*

... In primis, prænominatus dominus noster dux testator... corpus vero
suum, excepto corde dumtaxat, vult et jubet... honorabiliter deferri et con-
duci ad monasterium Altæcombæ, Cisterciensis ordinis, et ibidem in
capella infra ecclesiam ipsius monasterii per inclitæ recordationis dominos
progenitores ejusdem domini testatoris ab antiquo fundata, videlicet in sepul-
chro prædictorum progenitorum suorum, in quo corpora eorundem requies-
cunt, ipsum corpus cum copiosa missarum celebritate ac ceteris elemosinarum

et orationum suffragiis decenter inhumari, eligens idem dominus noster testator inibi dicti sui corporis sepulturam, ubicunque ipsum dominum testatorum contingat ab humanis decedere.

Cor autem suum vult et jubet idem dominus testator post ejus decessum de corpore suo sumi et sumptum incapfari et deinde deferri in ecclesiam monasterii Ripailliæ, ordinis sancti Augustini, per eundem dominum testatorem pridem fundati et dotati; et ibidem ante magnum altare Beatæ Mariæ Virginis ecclesiæ per ipsum dominum testatorem, Deo authore, construi et edificari incoatæ, si tempore obitus ipsius domini testatoris ipsa ecclesia vel saltem chorus seu presbitorium ejusdem sint constructi; sin autem, ante magnum altare sancti Mauritii ecclesiæ presentis predicti monasterii, cum missarum et suffragiorum solemnitate cordi ecclesiasticæ sepulture, inibi eligens dictus dominus testator prædicti sui cordis sepulturam.

Item, vult et jubet præfatus dominus testator sepulturam et exequias suas per heredem suum universalem infrascriptum honorifice celebrari et fieri in prædicta ecclesia monasterii Altæcombæ, ubi dictum corpus ejus erit ut premittitur inhumatum infra unum annum a die ipsius inhumationis numerandum, omni occasione cessante, per modum infrascriptum:

Primo siquidem, vult et jubet idem dominus testator prout ipsa die et in actu dictæ suæ sepulturæ, super feretrum et in circuitu ipsius ecclesiæ ab infra, octogintas torchias ceræ, ponderante qualibet earundem tres libras, quarum medietatem vult idem dominus testator accendi et aliam medietatem non accendi; et de ipsis non accensis, vult et precipit dari et distribui pauperibus ecclesiis ducentas arbitrio exequutorum suorum subscriptorum; et insuper vult idem dominus testator ibidem poni et offerri ultra predictas torchias quatuor magnos cereos, ponderante qualibet unum quintale unacum quinquagentis parvis cereis in summa ponderantibus sex quintalia, quosquidem cereos tam magnos quam parvos vult et precipit idem dominus testator scutellis armorum suorum insigni.

Item, vult et precipit idem dominus testator tunc poni et offerri, super dictum feretrum suum seu chassam necnon super sepulchrum suum predictum, duos pulchros magnos pagnos de veluto rubeo brochiatos auro et in circuitu munitos veluto nigro cum armis ipsius domini testatoris, valentes sexcentos franchos auri.

Item, vult et precipit idem dominus testator, dicta die sepulture, poni et offerri pro ornamento altaris dictæ capellæ suæ super et ante altare predictum duos pagnos de veluto nigro, quolibet eorum munito una cruce auri texti seu brodati, una cum armis ipsius domini testatoris in quatuor angulis.

Item, pro ornatu prælati et aliorum servitorum in majori missa et officio dictæ sepulturæ, vult et precipit idem dominus testator tradi et offerri ipsa die unam infulam, tres capas, unam tunicam et unam dalmaticam de veluto nigro, decenter munitas offrariis cum armis ipsius domini testatoris.

Item, vult et precipit idem dominus testator in predicta sepultura sua convocari et interesse omnes et singulos prelatos cujuscunque status regularis et secularis patriæ suæ ad missas celebrandas et orandum pro salute animæ ipsius domini testatoris. Dans et legans ac realiter expedire precipiens idem dominus testator cuilibet episcopo presenti decem florenos, cuilibet abbati quinque florenos et cuilibet priori seu alteri prelato ecclesiæ conventualis duos florenos parvi ponderis semel.

Item, vult et precipit idem dominus testator eisdem die et loco convocari et interesse si fuerit possibile termille sacerdotes pro missis celebrandis, dans et legans cuilibet ipsorum sacerdotum 12 grossos monetæ ipsius domini testatoris semel tunc realiter numerandos, et si forcitan ipsa die et loco tot

sacerdotes non interfuerint, facto carculo diligenti, vult et precipit idem
dominus testator quod loco et vice absentium eligantur arbitrio suorum exe-
cutorum alii sacerdotes idonei seculares vel regulares missas pro remedio
animæ ipsius domini testatoris celebraturi usque ad complementum numeri
predicti trium mille missarum, dans et legans cuilibet ipsorum sacerdotum sic
eligendorum 12 grossos semel.

Item, dat et legat idem dominus testator cuilibet clerico predictorum
sacerdotum in dicta sepultura presentium regularium vel secularium in
eadem sepultura existenti 4 grossos dictæ monetæ semel et realiter tunc
numerandos, pro quibus quilibet ipsorum clericorum teneantur dicere ipsa
die sepulturæ tres septem psalmos penitentiales cum litaniis et orationibus
convenientibus pro salute animæ ipsius domini testatoris.

Item, vult et precipit idem dominus testator ipsa die sepulturæ indui et
esse ibidem presentialiter indutos centum pauperes Christi vestibus novis
pagni albi, valente qualibet veste 18 grossos monetæ predictæ.

Item, vult et precipit idem dominus testator quod, dum celebrabuntur
misse in predicta sepultura, portentur per ecclesiam predictam a viris idoneis
per executores suos ad hoc deputandos sex platelli argentei, muniti sufficienter
dimidiis grossis ad offerendum, prout solitum est in talibus fieri.

Item, dat et legat prefatus dominus testator magistro in theologia vel
alteri facienti sermonem in dicta sepultura decem florenos parvi ponderis
semel et realiter tunc numerandos.

Item, dat et legat idem dominus testator marticulario dicti monasterii
Altæcombæ et suis coadjutoribus, pro mercede laboris sui circa pulsationem
classicorum ipsius domini testatoris, 10 florenos parvi ponderis semel.

Item, vult et precipit idem dominus testator ipsis die et loco parari et
dari prandium decenter et honeste omnibus et singulis prælatis, religiosis,
sacerdotibus, baronibus, militibus et scutiferis, clericis et aliis personis in
dicta sepultura presentibus, prout in talibus fieri solitum est.

Item, præter sepulturam et exequias supradictas, dictus dominus testa-
tor fieri vult et precipit per heredem suum universalem unam aliam sepultu-
ram seu exequias in monasterio prædicto Ripalliæ, ubi cor suum erit, ut
premittitur inhumatum, infra duos menses proximos post celebrationem
sepulturæ magnæ supradictæ, per modum infrascriptum : videlicet, quod ibi
ponentur et offerantur ducentæ torchiæ ceræ ponderante qualibet tres libras,
et quatuor grossi cerei quolibet ponderante 25 libras.

Quodque super sepulchrum dicti sui cordis ponatur et offeratur unus
pagnus de veluto rubeo brochiatus auro, munitus in circuitu veluto nigro,
cum armis ipsius domini testatoris usque ad valorem tercentum franchorum
regis.

Item, vult et precipit idem dominus testator, die qua celebrabuntur dictæ
exequiæ seu sepultura in predicto monasterio Rippalliæ, convocari et interesse
ibidem quinque prælatos ecclesiasticos, de quorum numero sit unus abbas
S. Mauritii Agaunensis necnon quingentos sacerdotes tam religiosos quam
seculares pro missis celebrandis in remedium animæ dicti domini testatoris,
dans et legans cuilibet episcopo tunc presenti quinque florenos, cuilibet
abbati tres florenos et cuilibet sacerdoti 4 grossos predictæ monetæ semel.

Item, dat et legat præfatus testator cuilibet clerico dictorum sacerdotum
ibidem presenti unum grossum semel, ita quod quilibet ipsorum clericorum
teneatur ipsa die dicere semel septem psalmos penitentiales cum litania et
orationibus congruis pro salute animæ ipsius domini testatoris.

Item, dat et legat marticulario dicti monasterii Ripalliæ et suis coadju-
toribus, pro pulsatione classicorum dictæ sepulturæ, tres florenos p. p. semel.

Item, vult et precipit idem dominus testator, dictis die et loco, parari honeste et dari prandium prælatis ibidem presentibus necnon fieri et rogari unam donam seu helemosinam generalem, dans et legans cuilibet persona ad ipsam donam accedenti dimidium grossum semel.

Item, dat et legat cuilibet religiosæ mulieri seu moniali omnium et singulorum monasteriorum monialium infra totam patriam et districtum ipsius domini testatoris mediatum et immediatum constitutorum unum florenum parvi ponderis semel, pro quo quælibet ipsarum monialium teneatur dicere devote psalterium integrum semel cum letania et orationibus convenientibus. Et si quæ monialium nesciant vel non possint dicere dictum psalterium, dicant loco ipsius psalterii septem psalmos pœnitentiales septies cum totidem litaniis et orationibus opportunis pro dicti testatoris suorumque prædecessorum inclitorum necnon fœlicius memoriæ illustrissimæ principisse domine Marie de Burgundia, consortis suæ carissimæ... salute et remedio animarum....

Item, dat et legat jureque legati relinquit prenominatus dominus testator predicto monasterio Ripalliæ, per ipsum dominum testatorem fundato ut prefertur, decem florenos p. p. annui redditus et perpetui eidem monasterio per heredem suum universalem sufficienter et secure assignandos, statim lapso uno anno post decessum ipsius domini testatoris, pro quibus abbas et conventus ejusdem monasterii existentes perpetue teneantur et perpetue maneant obligati facere in ipso monasterio, ultra anniversaria ad que ex fundatione ipsius monasterii erga dictum dominum testatorem jam sunt astricti, duo alia anniversaria solemnia singulis annis, videlicet diebus mercuri temporum post festum beatæ Luciæ et post Cineres nisi festum solempne diebus predictis contingat evenire, quo casu adveniente predicta anniversaria diebus immediate sequentibus celebrentur super predictum sepulchrum, in quo cor ejusdem domini testatoris fuerit inhumatum ut prefertur, volens et ordinans idem dominus testator quod ante celebrationem majoris missæ diebus dictorum duorum anniversariorum celebrando, dicti abbas et conventus in quolibet anniversariorum presentis teneantur et debeant in circuitu dicti sepulchri dicere et cantare alta voce letaniam Sanctorum et post celebrationem tam majoris quam aliarum missarum per canonicos dicti monasterii submissa voce tunc ibidem celebrandarum dicere devote, voce audibili psalmos « Miserere mei Deus » et « de Profundis clamavi » cum orationibus convenientibus ad salutem animarum prædictarum.

Item, vult et precipit idem dominus testator per heredem suum universalem infrascriptum solvi et realiter expediri in manibus dictorum abbatiæ et conventus ejusdem monasterii Ripalliæ pro tempore viventium singulis annis post decessum ipsius domini testatoris duo millia florenorum parvi ponderis, per eosdem abbatem et conventum in edifficiis ecclesiæ, claustri et aliorum membrorum necessariorum edifficari in ipso monasterio integraliter et utiliter implicandos usque ad complementum ipsorum edificiorum et non ultra, si forte illa in vita ipsius domini testatoris non essent completa, volens et ordinans ipse dominus testator dictam ecclesiam construi in sufficienti et congrua longitudine et latitudine, secundum numerum canonicorum ipsius monasterii, ipsamque ecclesiam necnon campanile, claustrum et capitulum cum suis testitudinibus fieri penitus de lapidibus scissis, cetera autem de materiis convenientibus juxta decenciam et necessitatem canonicorum ipsius monasterii.

Item, quia prenominatus dominus noster dux testator, authore deo, jam erexit et fundavit juxta dictum monasterium suum Ripalliæ, a parte venti, unum conventum septem millitum secularium et pro illorum statu et incolatu septem domos contiguas in ipso loco cum membris opportunis sub clau-

sulis, dote et ordinationibus infrascriptis : videlicet, in toto circuitu et extra
omnia ediffcia dictorum monasterii et domorum militarium unam bonam et
sufficientem clausuram murorum seu meniorum, et extra ipsa menia ab extra,
bona et profunda fossalia in ambitu dumtaxat meniorum predictis domibus
et ediffciis militaribus deservientium, pro defentione et securitate dicti monas-
terii et domorum militarium predictarum ; vult, jubet et ordinat idem testator
infra biennium post ipsius decessum per dictum ejus heredem infrascriptum
votive compleri et perfici ea quæ de premissis post mortem ejusdem domini
testatoris restarent perficienda.

Item, decrevit idem dominus testator, ut dicit, quod tam hac vice quam
in futurum post decessum vel recessum alicujus ipsorum septem militum,
per ipsum dominum testatorem dum vixerit in humanis et post ejus deces-
sum per suos successores duces Sabaudiæ viventes pro tempore, ad quod
idem dominus testator ipsorum militum de novo assumendorum quoties opus
erit electionem cum aliorum militum tunc ibidem degentium consilio vult
et disponit perpetue ac pleno jure pertinere, eligantur et assumantur ad gre-
mium dicti conventus viri egregii, in ordine militari constituti, ætate pro-
vecti, in actibus militaribus honorabilibus et longinquis viagiis et peregrina-
tionibus principum consiliis et legationibus aliisque virtuosis et arduis nego-
ciis diu et commandabiliter exercitati, prudentia ac probitate comprobati et
ab omni opprobrioso crimine immaculati, mundanæque militiæ ac principe
pro felici vitæ suæ conclusione et saluti sponte renuntiare, et deinceps conti-
nenter, virtualiter vivere dispositi, qui tamquam proceres et consiliarii præfa-
torum domini nostri ducis testatoris ac ejus successorum ducum Sabaudiæ
eorumque patriæ, in hiis presertim que militaria et alia ardua politica con-
cernant negotia, in casibus occurentibus et de quibus eis dare consilium lice-
bit fideliter ipsis dominis et patriæ consulere valeant, ac etiam teneantur,
prout idem dominus testator singulariter confidit et hac de causa post hono-
rem Dei ad hujusmodi fundacionem pro reipublicæ totius patriæ suæ utili-
tate asserit se specialiter esse motum.

Item, decrevit idem dominus testator, ut dicit, quod ipsi septem milites
habeant perpetue a domibus suis prædictis plenum et liberum accessum ad
ecclesiam dicti monasterii Ripalliæ, dum ibidem divina celebrabuntur officia
die ac nocte, pro missis et aliis horis canonicis audiendis suisque oracionibus
dicendis ac devotionibus exequendis, ita quod abbas et canonici ipsius monas-
terii sint et in spiritualibus ministri et servitores militum prædictorum.

Item, decrevit idem dominus testator, ut dicit, quod unus ex præfatis
septem militibus per ipsum dominum testatorem, dum vixerit et post ejus
decessum per successores suos prædictos duces Sabaudiæ cum aliorum mili-
tum dicti conventus consilio eligendus, constituatur et sit decanus aliorum sex
militum ac eis præsit et imperet in et circa honestum modum vivendi, cui
ceteri in omnibus licitis et honestis obedire teneantur. Pro cujus quidem
conventus militaris dote ac ipsorum militum congrua substentatione præfatus
dominus testator asserit se decrevisse et velle dare et assignare perpetuo et
secure prædicto conventui mille et occies centum florenos auri parvi ponde-
ris, valente seu computato pro quolibet ipsorum florenorum duodecim grossos
monetæ communis ipsius domini testatoris annuæ revenutæ, in et super
rebus et locis convenientibus, volens et disponens idem dominus testator
quod decanus qui fuerit ibidem pro tempore inde percipiat et percipere
debeat singulis annis sex centum florenos et quilibet aliorum sex militum
ducentum florenos ponderis et valoris prædictorum, pro suis suorumque ser-
vitorum particularium victu et vestitu, ita tamen quod idem decanus pro
tempore existens suis propriis sumptibus debeat manutenere coperturam
omnium domorum et ediffciorum necnon suportare omnia victus et vestitus

ac salariorum servitorum communium ipsius conventus, cum aliis super hoc fiendis per ipsum dominum testatorem ordinamentis. Idcirco, prefatus dominus testator, singulari zelo ductus ad prædictæ fundationis complementum, ut dictum est, vult, disponit et jubet quod si forsitan idem dominus testator, in vita sua, fundacionem hujusmodi quoad dotem et ediffica jam incohata clausuramque ac fossalia predicta morte preventus, quod absit, non adimpleverit, heres suus universalis infrascriptus omne quidquid præmissorum omnium complemendo tempore obitus ipsius domini testatoris deffuerit perficere et complere teneatur....

Item, dat et legat idem dominus testator conventui dominarum monialium de Loco prope Alingios 200 florenos p. p. semel, per abbatissam et conventum ipsius monasterii de Loco in redditus seu acquirimentum perpetuum 10 florenorum p. p. annualium ad opus ipsius monasterii convertendos, pro melioramento pidantiarum suarum diebus martis et jovis habendo, pro quibus ipse abbatissa et conventus pro tempore viventes teneantur perpetue singulis diebus martis et jovis dicere alta voce in choro ecclesiæ ipsius monasterii septem psalmos pœnitentiales semel, cum litania et orationibus deffunctorum in remedio animarum predictarum....

Item, dat et legat priori et conventui fratrum Augustinorum de Thononio, pro anniversario singulis annis fiendo... die lune post festum Decolationis S. Joannis Baptistæ, 100 fl. p. p. semel.

Item, dat et legat heremitis de Lona prope Thononium 50 florenos p. p. semel, pro quibus teneantur facere unum anniversarium singulis annis die lune post festum S. Benedicti pro remedio animarum predictarum....

Item, dat et legat cuilibet hospitali pauperum in civitatibus et villis totius patriæ ipsius domini testatoris constituto in helemosinam et subvencionem pauperum ibidem degentium, 3 fl. p. p. semel.

Item, dat et legat cuilibet leprosariæ in toto domino ejusdem testatoris, mediate et immediate constitute, in helemosinam et subvencionem necessitatum leprosorum ibidem degentium, 5 fl. p. p. semel.

Item, vult et præcipit idem dominus testator dari... pauperibus puellis maritandis pro earum dotibus 500 fl. p. p. semel eisdem puellis distribuandos arbitrio exequtorum hujus sui testamenti.

.... Item, dat et legat abbati et canonicis dicti monasterii Ripalliæ, ultra alia legata, ut premittitur eis facta, pro celebratione 25 missarum celebrandarum per eosdem in capella S. Desiderii prope nemus Ripalliæ pro salute animarum predictarum, 5 fl. p. p. semel.

... Item, considerans predictus dominus noster dux testator gratissima familliarissima tam Deo quam sibi impartita huc usque servitia per spectabiles et egregios commilitones suos ordinis sui militaris Rippaliæ dominos Claudium de Saxo, Lambertum Oddineti, legum doctores, qui tam in longinquis ambaxiatoris quam præsidentiarum consilii et cameræ computorum Chamberiaci officiis eidem domino testatori decentissime et fructuose servierunt, necnon dominos Franciscum de Bussi, Amedeum Championis et Ludovicum de Cheveluto, milites, vult et disponit et jubet heredi suo universali infrascripto [Ludovico] ibidem presenti quathenus ipsos dominos commilitones suos et eorum liberos in suis negotiis favorabiliter tractet et specialiter habeat recommissos.

... Actum... in domo decanali prædicti monasterii Ripalliæ, videliscet in camera propria dicti domini testatoris, presentibus reverendo in Christo patre domino Ogerio, episcopo Mauriennensi, necnon venerabilibus et egregiis dominis Petro Mutonis, priore prædicti monasterii Ripalliæ, Ludovico Pariseti, decano Annessiaci, fratre Claudio Revelli, priore heremitarum beati

Augustini Thononi, Claudio de Saxo, Amedeo Championis, Lamberto Oddineti ac Ludovico de Cheveluto, millitibus ordinis militaris sancti Mauritii Ripalliæ, testibus per ipsum dominum testatorem ore suo proprio ad præmissa vocatis specialiter et rogatis. Nycodus Festi, Fran. Fabri.

Preuve LXXIV

1439, 8 décembre. — Réunion des États Généraux à Genève.
(Turin, archives camérales.)

Debentur domino Anthonio de Draconibus per dominum nostrum, pro expensis per eum factis 4 diebus quibus stetit Gebennis pro negociis domini et dum ibidem fuerunt congregati tres status, videlicet a die lune 7 mensis decembris a. d. 1439 post prandium, qua separavit a Thononio cum 4 personis et totidem equis usque ad diem veneris 11 ejusdem mensis post prandium inclusive..., 8 fl. (Compte du trésorier général 85, fol. 189.)

(Le 16 novembre 1439, Claut, messager ducal, est envoyé dans le Chablais, le Val d'Aoste et le Piémont pour porter les lettres de convocation des Trois États devant se réunir à Genève le 8 décembre, lesquelles étaient adressées aux prélats, aux nobles et aux communes. D'autres messagers sont envoyés dans les autres parties du duché. *Ibidem*, fol. 242 v.)

Computus virorum nobilium domini Amedei de Viriaco, militis, Guilliermi et Joh. de Viriaco, fratrum, liberorum quondam et heredum viri nobilis Aymonis de Viriaco, condomini dicti loci Viriaci, castellanorum Crusillie, de subsidio illustrissimo principi domino nostro domino Ludovico, Sabaudie duci, concesso graciose per homines et juridiciarios ejusdem domini et ecclesiarum, ut moris est, ad racionem unius franchi seu 16 denariorum grossorum pro quolibet foco eorundem hominum, necnon per universos et singulos barones et banneretos ejusdem domini nostri super hominibus et juridiciariis ipsorum ad racionem 8 denariorum grossorum tantum pro quolibet foco eorundem hominum in a. d. 1439, decima tamen parte ipsius subsidii pro miserabilibus excluso, in subvencionem ingencium onerum per prefatum dominum nostrum supportandorum occasione electionis summi pontificis sanctissimi ejusdem domini nostri genitoris ex parte sacri Basiliensis consilii nuper delate, divite tamen pauperem adjuvante, prout in litteris dominicalibus super hoc confectis datis Thononii die 5 februari a. d. 1440 lacius continetur. (*Turin*, archives camérales. Compte de la châtellenie de Cruseilles.)

(Suit mandement du duc de Savoie au châtelain de Cruseilles, en date du 6 mars 1440, à ce sujet : « Quod cum ex parte sacri Basiliensis concilii nuper delata electione summi pontifficii sanctissimo domino genitori meo, convocatis in civitate Gebennarum ad consilium super acceptatione ejusdem electionis postulandum tribus statibus sue dicionis, post impensum circa hec eorum laudedignum consilium ipsi ingencia onera... tante rei incombencia animadvertentes, ex eorum mera libertate proprioque motu concesserunt subvencionem gratui tam videlicet super hominibus et juridiciariis nostris ac ecclesiasticorum, ut est moris, 1 franchum... pro foco, barones vero et banneretei super suis hominibus et juridiciariis, medietatem tantum ». Compte de la châtellenie de Cruseilles.)

·Preuve LXXV

1439, décembre. — Cadeaux faits par Félix V à quelques ambassadeurs du concile de Bâle.

(Turin, archives camérales. Compte du trésorier général 85 fol. 243 et 245 v.)

Sequntur panni veluti, cirici et escarlate qui fuerunt donati ambassiatoribus sacri Basiliensis concilii qui venerunt a Basilea Thononium ad presentandam electionem factam per ipsum concilium sanctissimo domino nostro duci in summum pontificem electo, empta Christoforo de Auxona de Florencia, mercatore, habitatore Gebennarum, die 18 mensis decembris a. d. 1439 apud Thononium, in presencia illustris domini nostri Pedemoncium principis, necnon dominorum Ludovici domini Rauconixii, Joh. de Seissello, marescallorum Sabaudie, Rodulphi domini Coudre, Petri de Grolee et Bartholomei Chabodi, presidentis, et in ipsorum presencia appreciati :

Et primo, una pecia veluti crameysini... data domino comiti de Tristen, ambaxiatori dicti sacri concilii..., 120 ducat. auri cum quarto unius ducati.

Item, una pecia veluti albi... data magistro Provinciali Prucie, 78 duc. auri.

Item, una pecia veluti grisi... data 2 nepotibus dicti domini comitis et episcopi Basiliensis, 99 ducat. auri.

Item, una pecia cum dimidia veluti persi... data burgomagistri Bazilie et 2 militibus cum eodem existentibus, de Bazilia ambaxiatoribus, 165 duc. auri.

Item, 12 ulne veluti nygri... date domino Guilliermo de Grunienberg, militi, ex ambaxiatoribus, 51 ducat. auri.

Item, 10 ulne sactini percici, date Joh. de Ramisten, filio hospitis Bazilie, in cujus domo hospitari debet sanctissimus dominus noster papa, quando ibit Baziliam, 35 ducat auri.

Que res suprascripte fuerunt expedite in presencia dicti domini nostri et dictorum dominorum.

Item, una pecia veluti crameysini... pro coperiendo cellam gradarii sanctissimi domini nostri pape et garnisione equorum alborum qui ambullare debebant coram ipso domino nostro..., 143 ducat. auri.

Item, una pecia escarlate... de qua fuerunt coperti 8 equi supradicti et eorum selle pro majori parte, 83 ducat....

Libravit domino Bartholomeo Chabodi, presidenti computorum, pro suis expensis factis cum 5 equis et totidem personis 2 diebus integris finitis die 19 nov. anno 1439 apud Gebennas, ibi stando eundoque et reddeundo a ·Thononio, ubi per dominum missus fuerat pro certis perliis, pannis aureis et aliis jocalibus apportari faciendis... apud Rippailliam..., 101 fl. 2 d. gros p. p.

Preuve LXXVI

1439, décembre. — Dépenses faites par Amédée VIII, au moment de son élection à la papauté, pour ses vêtements et son installation au château de Thonon.

(Turin, archives camérales. Compte du trésorier général 85, fol. 132, et compte de la châtellenie de Thonon, 1ᵉʳ mars 1439 au 1ᵉʳ mars 1440.)

Sequntur librate facte de precepto illustrissimi principis et domini nostri domini Ludovici de Sabaudia, principis Pedemontis, primogeniti et locumtenentis..., per nobilem Anthonium Hospitis, ipsius domini principis scutifferum scutifferie....

Et primo, libravit die 8 mensis decembris a d.. 1439 Johanni, pictoris *(sic)* ipsius domini, pro precio 2 librarum vernicii liquidi, 2 libr. cole, 3 libr. vermillionis, 1 libre alby de Pully et dimidie libre de Macicourt..., implicatarum per dictum pictorem in pluribus escabellis factis pro sanctissimo domino papa, ... 4 fl. 11 d. ob. gros p. p.

Libravit 10 dicti mensis Anthonio de Serrepaule, mercatori Florencie, pro precio unius pecie scallatte rubee de Florencia ,... 88 ducas.

Libravit dicta die dicto Anthonio, pro precio unius ulne cum quarto consimilis scallate... pro faciendo caligas dicti domini nostri pape..., 4 ducas.

Libravit die 11 dicti mensis..., pro precio 4 peciarum pagni distre... traditarum nobili Guigoni de Rubeomonte, scutiffero dicti domini, pro implicandis in magna capella dicti domini nostri pape et in camera papagalli, 68 duc.

Libravit... pro precio unius pecie pagni de Tornay..., pro facienda banqueria, 10 ducas.

Libravit... pro precio... pagni albi de Mallines, empti pro faciendo vestem dicti domini nostri pape..., 23 fl. p. p.

Libravit... Nicolete, mercerie Gebennarum, pro precio cujusdam corjonis et mocheti sericis seu camusine factis per eundem pro sanctissimi domino nostro..., 20 d. g.

Libravit... dicte Nicolete, pro frengiis per ipsam factis de fina sericis rubea pro pavilliono ipsius sanctissimi domini nostri..., 16 d. gros.

Libravit... pro faciendo gipponem et foderando caligas dicti domini nostri pape..., 12 d. gros.

Libravit Dominico, appothecario Thononii, pro 1 libra cotonis empta pro dicto gippone dicti domini, 3 d. gros....

Libravit die 16 dicti mensis, ... pro precio unius ulne damasquini albi pro faciendo unum bonetum domino nostro papa..., 3 ducaz.

Libravit... pro precio 9 ulnarum satini rubei cremesini emptarum pro faciendo mantellum dicti domini nostri pape, ... 31 ducaz cum dim.

Libravit... pro precio 36 herminarum emptarum pro capucio domini nostri pape, expeditarum Joh. de Alpa, pellipario Thononii, ... 7 duc. cum dim.

Libravit... pro una lancea implicata in portando pallium domini nostri pape..., 3 d. gros.

Libravit pro precio 18 ulnarum pagni scallate rubey, emptarum pro faciendis coperturis equorum dicti domini nostri pape et copertura scabelle super qua idem dominus noster papa descendit. Et est sciendum quod fuerunt facte 6 coperture pro 6 equis..., 72 ducaz.

Libravit pro precio dimidie pecie scallate rubee, ... implicate tam in 4 coperturis equorum paramenti ipsius domini nostri pape quam in coffino in quo corpus Christi ponitur, ... 44 duc.

Libravit... pro precio unius pecie velluti crimisiny rubey, continentis 21 ulnas..., implicatas videlicet 12 ulne cum dimidio in cathedra predicti domini nostri pape, scilicet in copertura ipsius cathedre, 7 ulne cum uno quarto fuerunt implicate tam in copertura sedis equi ipsius domini nostri garnisionibusque sedis ipsius equi quam in foderatura baculorum super quibus portantur duo pillea coram dicto domino nostro papa; residuum vero habuit dominus Petrus de Grolea, dominus S. Andree..., 120 ducats 3 quarts unius ducati.

Libravit... pro precio 5 ulnarum cum uno octavo sactini crimisini rubei, expedito Christino, aurifabro predicti domini, pro faciendo et foderando extra et infra predictam queyssiam in qua corpus Christi reponitur..., 17 ducas et 20 den. gros....

Libravit... pro precio... pagni rubey implicati in estoppando portas camere predicti domini nostri pape..., 5 fl. 4 d. gros p. p.

Libravit... die 22 dicti mensis, pro precio... pagni rubey de Ruant empti pro dicto domino nostro pro faciendo unam magnam vestem noctis..., 16 fl. p. p....

Libravit pro precio duo centum grissorum... implicatarum in capucio damasquini albi ipsius domini nostri pape, ... 6 duc. et 1 fl. p. p.

Libravit pro 120 dos de martris implicatis in parva veste predicta ipsius domini nostri pape rubee, costante 138 ducatos, 45 ducas et 13 den., et pro factura, 2 fl. p. p.

Libravit Johanni, esperonerio, pro uno morsu brigide equi domini nostri pape, item pro 2 magnis bocleis positis in dicto morsu de cupro, item pro 5 alis boclis et pro 4 soteriaus, 18 d. gros. Valent insimul 18 d. gros.

Libravit... pro 4 libris cupri de quibus fuerunt facti les mordans et clavos brigide et petralis predicti equi, 14 d. gros.

Libravit... aurifabro pro deauratura dictorum clavorum, 2 ducas....

Cuidam uxori vocate Griffona, pro uno parvo tissuto de quo dominus noster papa se ciendit supra albam....

Libravit die 23 mensis decembris Christino, aurifabro domini, pro faciendo unum cordale pro una campana argenti pro domino nostro, videlicet unam onciam cum 3 quartis sericis rubeis..., 10 d. ob. gros p. p.

Libravit eidem Johanni de Arpa, pro foderando capam, scapulare et capucia magnum et parvum ejusdem domini nostri pape die 29 dec..., 3 duc.

Item, pour 11[C] gris... employes en ung chappiron de nostredit saint Pere, d'escarlate roge..., 6 ducas et pour la façon 1 florin.

(L'ensemble s'élève à 139 fl. 9 d. ob. gros p. p. et 589 ducas 3 quars d'un ducat d'or à 21 d. gros chacun.)

. .

Cy s'ensuivent les choses que je Guigue de Rogemont ay fait fere ou chastel de Thonon, livré tant pour fayre faire les chapelles comme la cuysine, esclipeaulx, charries et aubtrez chose necessaires out dit chastell de Thonon pour notre saint pere le pape, du commandement de mon tres redoublé seigneur Monseigneur le duc de Savoye l'an 1439 et le 10e jour du moys de decembre :

Primierement, acheté dez chanoynes de Rippaillle 6 douzaines de postz; ... item, mais acheté desdits chanoynes 6 pannes...; item, pour mestre Jehan Trippier, chapuis, qui a auvrés autdit chastel de Thonon tant en chappelles, cuysine et chambres 17 jours.. ; item, encore plus Pierre Trippier et

siz deux vallez pour faire la table de nostre saint pere, ung chaslit, ung petit couffert et de bancs neccessayres aut tynel, ont ouvrés 2 jour, à chascun 1 gros et demy, valent 9 den. gros; item, a baillé encore Pouget 6 pannez, lizquelles ont a emploié tant au carré de tynel pour fere les appines come es choses dessusdictes, valent 2 florins; item, maiz 2 douzaines de posts achetés de Pouget pour fere le chasliz et charriot de chambre de l'evesque de Geneve et de Lausanne et d'Oste..., 16 d. gros; item, pour 4 chevronx pour fere le jambez desdits lis et de charrios, 6 gros; item, pour taches pour fere lesdits chasliz, 6 d. gros p. p.; ... item, pour les journées de 13 chapuys... qui se sont emploiés es dites choses comme ausi et aux cheiières dudit nostre saint pere, 19 gros; item, une feurre de pailliace pour metre en la chambre de nostredit saint pere, 8 gros; item, pour dimye livre de coton baillié à Mons. de Lausanne pour nostredit saint père, 1 gros et dimy; item, une serallie mise en la chambre ou est lougié Guillaume Bolomyé...; 2 esparres blanches mises es louges ou sont les chantres en la chapelle; ... 1 serralie à ressort mise en la chambre de parement de nostre saint pere...; une barre de fert et ung louquet à la guise d'Alemgmaigne mise en la porte de l'allent par ou l'en va en la chambre de nostre saint pere le pape...; 5 clefs myses en la chambre du mestre d'ostel de nostre saint pere le pape et de Mychel de Fert...; 6 clefs pour la chambre de nostre saint pere le pape...; 4 frattis de thaches mises en la chambre de nostredit saint pere le pape; 4 clefs myse en la chambre du Conseil et 2 en la tour de costé; ... 5 clefs mises en la cuysine en la bouteillerie de nostre saint pere le pape...; item, pour reparellier les serrailliez de ladicte cuysine et boutellerie; item, pour 4 clefs pour le petit viret; ... item, pour ferrer ung bosset pour aporter li eauve de nostre saint pere le pape...; item, 1300 taches petites pour fere les verreres des fenestres de papier...; item, mais acheté 1 millier de taches petites pour estacher le drap vert duque la chapella est tapicés et ausi la chambre du papegau...; 7 quaiers de papier pour fere le verrieres de fenestres aut chastel; ... item, pour 1 livre et dimie de colle pour lez lanternes.... Que quantitates superius inserte... allocantur sibi de mandato... per litteram domini nostri ducis datam Thononii, die 17 feb. 1440..., 58 fl. 2 den. ob. gros p. p. (Computus nob. viri Joh. Veteris, secretarii domini, castellani Thononii... 1 mars 1439— 1 mars 1440.)

Preuve LXXVII

1439, décembre à janvier 1440. — Dépenses faites par les ambassadeurs du concile de Bâle venus à Ripaille pour annoncer à Amédée son élection à la papauté.

(Turin, archives camérales. Compte du trésorier général 85, fol. 182 et 249.)

Sequuntur expense facte per dominos ambassiatores sacri Basilii concilii subscriptos, veniendo a Basilea ad sanctissimum dominum nostrum Sabaudie ducem, in summum pontificem electum, apud Thononium, eidem apportando electionem factam in sacro Basiliensi concilio predicto 15 diebus integris, incohatis die dominica 6 mensis decembris a. d. 1439 inclusive, qua die intraverunt dicionem prefati domini nostri in prandio apud Mauractum, et finitis die 15 ejusdem mensis, qua die sero applicuerunt in Thononio, deductis 3 diebus quibus domini priores de Mortelx *(sic)* et Paterniaci necnon civitates Lausannenses et Gebennenses fecerunt eorum expensis, videlicet

dominum cardinalem Arelatensem (¹) cum 66 equis et totidem personis,
dominum comitem de Tristeni (²) cum 46 equis et totidem personis, provincialem Prucie (³) cum 16 equis et idem personis, episcopum Basilee cum
28 equis et totidem personis, dominum Henricum archidiaconum Graconum
Viennensem (⁴) cum 6 equis et totidem personis, dominum Stephanum Preverii, archidiaconum Ebrudunensem (⁵) cum 4 equis et totidem personis,
dominum episcopum Archusiensem (⁶) cum 24 equis, dominum abbatem de
Lucella (⁷) cum 8 equis et totidem personis, dominum episcopum Auguste (⁸)
cum 15 equis et idem personis, dominos promotores sacri concilii cum 6 equis
et totidem personis, dominum abbatem Concensem (⁹) cum 10 equis et totidem personis, dominum auditorem camere cum 5 equis et idem personis,
dominum Johannem de Valle (¹⁰), doctorem, cum 4 equis et idem personis,
dominum archidiaconum Methensem (¹¹) cum 7 equis et idem personis,
dominum Guillelmum de Grunenbert cum 12 equis et idem personis,
dominum abbatem Fruturiensem (¹²) cum 8 equis et idem personis, dominum
abbatem de Escossie (¹³) cum 10 equis et idem personis, dictum de Sagovie (¹⁴)
cum 4 equis et totidem personis, dominum abbatem S. Stephani cum 8 equis
et idem personis, dominum abbatem Yllardensen (¹⁵) cum 7 equis et idem
personis, dominum episcopum Visensem (¹⁶) cum 16 equis et totidem personis,
3 cursores et 3 servientes armorum cum 6 equis et idem personis, dominum
Petrum de Salsburges (¹⁷), ex audictoribus camere, cum 4 equis et idem personis, dominum episcopum Viscensem (¹⁸) cum 18 equis et totidem personis,
6 notarios sacri concilii cum 6 equis et idem personis, dictum de Corsellis (¹⁹)
cum 3 equis et totidem personis, 3 clericos seremoniarum cum 3 equis et
totidem personis (²⁰). Qui equi et persone sont numero 374 (²¹), qui valent per
diem ad racionem 7 den. gros pro equo et persona 218 fl. et 2 den. gros.
Sunt in summa, pro dictis 5 diebus, 1090 fl. p. p. 10 d. gros.

Item, pro expensis avanciatorum, videlicet forreriorum domini cardinalis
et aliorum prelatorum ac dominorum comitis et aliorum militum qui veniebant ante pro logiamentis preparandis, 10 fl. p. p.

Expense facte per ambassiatores sacri Basiliensis concilii subscriptos
apud Thononium in domibus subscriptorum, qui ambassiatores venerant et
apportaverant sanctissimo domino nostro pape electionem factam de summo
pontiffice in ipso sacro Basiliensi consilio, quas expensas solvit nobilis

(¹) Louis Aleman, cardinal d'Arles.
(²) Appelé aussi *comes Johannes*, c'est-à-dire Jean, comte de Tierstein.
(³) Louis de Lansay, ou mieux Lanser, provincial non de Prusse mais d'Alsace.
(⁴) Ou *dictus Cracoviensis* Henri Detzelaus, archidiacre de Cracovie.
(⁵) Embrun (Hautes-Alpes).
(⁶) Ou *episcopus Argensis*, altération de la forme *Argentorensis* : l'évêque de Strasbourg.
(⁷) Abbaye de Lützel, au diocèse de Bâle.
(⁸) Aoste en Piémont.
(⁹) Conques en Rouergue.
(¹⁰) Jean Duval, curé de Plonéour.
(¹¹) Guillaume Hugues, archidiacre de Metz.
(¹²) Appelé aussi *abbas S. Baligni*; il s'agit de l'abbé de San-Benigno en Piémont.
(¹³) Thomas, abbé de Dundrennan, dit l'abbé d'Écosse.
(¹⁴) Appelé par erreur aussi *Jacobus de Sagovia*; il s'agit de Jean de Ségovie.
(¹⁵) Appelé aussi tantôt *Thomas de Bosco*, tantôt *Bernardin de Bosio*; en réalité *Bernard de Bosio*, chanoine de Lérida.
(¹⁶) Évêque de Viseu en Portugal.
(¹⁷) Pierre de Saltzbourg.
(¹⁸) Évêque de Vic en Catalogne.
(¹⁹) Thomas de Corcelles ou de Courcelles, chanoine d'Amiens.
(²⁰) Sans doute dans ce groupe se trouvait Æneas Sylvius Piccolomini.
(²¹) Il faut ajouter à cette liste le bourgmestre de Bâle avec ses 20 personnes à cheval, l'évêque de Tortose avec sa suite de 19 personnes à cheval, les suites de l'évêque de Genève, du prieur de Saint-Pierre de Brûn, du doyen de Bâle, de Jacques de Saltzbourg, chanoine de Ratisbonne, d'Henri de Judeis, soit au minimum 60 personnes à cheval. Ce qui porte le cortége à 434 personnes.

Johannes Lyobardi, thesaurarius Sabaudie generalis.... Et primo, libravit dicto Griffon, hospiti Thonòni, pro expensis in ejus hospicio factis per dominum Johannem de Valle et Eneam [1] cum 5 personis et totidem equis 5 diebus integris et 1 sero, finitis die 19 dec. 1439, computato pro quolibet, equo et persona per diem 5 d. gros, 11 fl. 10 d. gr. p. p. (Fol. 182.)

(La liste qui suit donne encore d'autres noms intéressants, complètant l'énumération précédente. Ce sont : « Christian, doctor [2], Jacobus de Sasaburga [3], dominus Guillelmus d'Avanchier [4], dictus Burgonmestre de Basilea [5], episcopus Tertusiensis [6], decanus Basiliensis [7], dictus de Judeis [8] ». La plupart des membres de l'ambassade ne quittèrent Thonon que dans le commencement de janvier 1440, entre le 1er et le 7 de ce mois. Les dépenses de leur séjour s'élèvent à « 1525 florins, 6 den. ob. quart 1/6 unius den. gros et 19 ducati auri »)....

Librate facte per nobilem virum Johannem Lyobardi, thesaurarium Sabaudie generalem, de mandato domini ambassiatoribus subscriptis qui venerant a Basilia Thononium defferendo electionem factam in sacro basiliensi concilio sanctissimo domino nostro pape, et hoc pro eorum expensis faciendis reddeundo a Thononio ad dictum locum Basilie 6 diebus integris faciendis die 8 januarii a. d. 1440, videlicet domino abbati de Scobia *(lire* Scotia) cum 3 equis et totidem personis, domino archidiacono Metensi cum 3 equis et totidem personis, dicto de Segovia cum 3 equis et totidem personis, dicto de Saburga *(lire* Salsburg) cum 3 equis et totidem personis, de Judeis, auditori camere, cum 4 equis et totidem personis, Cracoviensi cum 3 equis et totidem personis, Christiano cum 3 equis et totidem personis, abbati Conchensi cum 6 equis et totidem personis, Bernardo de Bosco, dicto Lardensi *(lire* Leridensi) cum 2 equis et totidem personis et dominum decanum Basiliensem cum 6 equis et totidem personis, qui sunt in summa 44 persone et qui valent, computato quolibet equo et persona uno tercio ducati per diem, 88 ducat. auri ad 21.

Item, libravit die 8 januarii 1440 quibusdam ambassiatoribus subscriptis, qui ut supra venerant cum suprascriptis ambassiatoribus defferendo electionem predictam, pro expensis per eos fiendis a loco Thononii usque Basiliam 6 diebus integris finiendis die 14 januarii anno eodem, videlicet episcopo Dertuensi cum 16 equis et totidem personis, episcopo Visiensi cum 15 equis et totidem personis, episcopo Argensi cum 6 equis et totidem personis, scriptoribus cum 4 equis et totidem personis, Michaeli cum uno equo et persona et Enee cum 2 equis et totidem personis, qui sunt in numero 57, valent computato pro quolibet equo et persona per diem uno tercio ducati auri, 114 duc. auri.

Libravit die eadem domino cardinali Arelathensi, quos dominus noster dux eidem jussit dari pro ejus expensis faciendis a loco Thononii usque Basilia ut supra, et eciam in exhoneracionem expensarum per eum factarum Thononii stando cum aliis predictis ambassiatoribus, 300 fl. p. p. (Fol. 249).

[1] Le célèbre Æneas Sylvius Piccolomini, le futur Pie II, historien du concile.
[2] Christian de Konigsgratz, prieur de Saint-Pierre de Brün, au diocèse d'Olmutz.
[3] Jacques de Saltzbourg, appelé ailleurs Jean de Saltzbourg, chanoine de Ratisbonne.
[4] Gentilhomme savoyard, chargé de nombreuses missions par Amédée VIII.
[5] Le bourgmestre de Bâle qui séjourna à Thonon, chez Pierre Guilliet, avec une suite de 43 personnes et de 50 chevaux, pendant six jours, jusqu'au 20 décembre.
[6] L'évêque de Tortose.
[7] Wyler, doyen de Bâle.
[8] Henri de Judeis, professeur à Cologne.

Preuve LXXVIII

1440, 15 juin. — Mandement du duc de Savoie au garde forestier
de Ripaille lui enjoignant de donner une clef de la porte du parc
à Louis de Chevelu.

(Turin, archives de Cour. Protocole Bolomerii 78, fol. 75 v.)

A nostre bien amé serviteur et forestier de Rippaillie, Amé Feaz.

Le duc de Savoye. Nous te saluons. Nostre bien amé et feal conseiller
messire Loys de Chevelu nous ha suplié que pour soy esbatre luy voul-
sissions faire expedier une clef de la porte de notre boex de Rippaillie. Pour
ce te mandons que, veues ces presentes, ly en fait fere et baliez une à ses
despensi, et advise bien que par ses serviteurs ou autres à qui il pourroit fere
ouverture ne soit pourté aucun dommaige, lequel se avenoit aucunement
nous faiz savoir, et garde qu'en ce n'aie aucune faulte. Adieu, Feaz. Escript
à Lausanne, le 15ᵉ jour de juin 1440.

Preuve LXXIX

1441, 25 juin. Genève. — Mandement du duc de Savoie au sujet
du paiement de l'assignation faite aux chevaliers de Ripaille.

*(Turin, archives de Cour. Réguliers delà les monts, paquet 3, dossier Ripaille,
pièce 12.)*

Ludovicus, dux Sabaudie ... Universis... fiat manifestum quod, cum
sanctissimus dominus noster, divina providentia Felix papa quintus et pridem
dux Sabaudie, dominus et genitor meus metuendissimus, dum in temporali-
bus existeret evocatus ad laudem Dei glorioseque Virginis Marie et gloriosi
sancti Mauricii martiris exaltacionem, zeloque devocionis motus, in suo
devoto monasterio Rippallie septem edes militarias instituerit ac illas inibi
miriffice construi fecerit, et hoc pro continua residencia et incolatu septem
militum Altissimo Redemptori devote famulantium, quorum primum in
ordine decanum duxit instituendum et nominandum, cumque successive ipse
sanctissimus dominus noster ipsas septem edes militarias opulenter dotaverit
de 1800 florenis parvi ponderis annualibus, ut exinde ipsi milites quibus-
cunque aliis postpositis mundanis deliramentis Deo ingentius ibidem valerent
famulari, modis et formis in capitulis ejus testamenti dispositionis latius
declaratis, ecce quod Nos, supplicationi dilectorum fidelium consiliariorum
nostrorum dominorum Glaudii de Saxo, domini Ravorie, decani, necnon
Francisci de Buxis, Amedei Championis et Ludovici de Cheveluto, militum
ibidem presentialiter assidue residentiam affectantium, de 1200 florenis annua-
libus pro ipsorum victu et vestitu quamdiu ibidem resident ordinatis
debitam et congruam assignacionem sibi fieri super hiis nobis facte favore
benivolo inclinati, ex nostra certa scientia pro nobis et nostris, de jussu
eciam ac beneplacito ipsius sanctissimi domini nostri pape, predictos 1200 flo-
renos parvi ponderis annuales eisdem decano et militibus imponimus pariter
et assignamus videlicet 1000 florenos de et super pedagiis nostris Morgie et
Nyviduni et reliquos ducentum florenos de et super pedagio, leyda, linguis

34

et banchagiis ville nostre Burgi.... Datum Gebennis, die 25 junii, anno domini 1441. Per dominum, presentibus dominis Anthonio de Levis, comite de Villariis, Petro Marchiandi, cancellario, Johanne, domino Barjacti, marescallo, Johanne, domino Choutaigne, Urbano, domino Chivronis, Francisco Ravaysii, magistro hospitii et Huguoneto Vesperis, thesaurario Sabaudie.

Preuve LXXX

1442, octobre. — Dépenses faites pour l'excursion du roi des Romains à Ripaille.

(Turin, archives camérales. Compte du trésorier général 89, fol. 212.)

Sequntur expense a die 19 mensis octobris usque ad diem 22 ejusdem 1442 inclusive apud Nyvidunum facte, in adventu et per gentes serenissimi domini Frederici, Romanorum regis, transeundo et veniendo ad hanc Gebennarum civitatem..., de precepto expresso illustrissimi domini nostri ducis ejusque consilii....

In primis, solvit prefatus thesaurarius, manu dicti Francisci Sucheti, in et pro 34 duodenis et 8 panibus pluribus personis loci predicti Nyviduni emptis ad racionem 3 den. gross. pro qualibet duodena, quarum 34 duodenarum et 8 panis 17 duodene a loco predicto Nyviduni magistro hospicii Francisco Ravaysii de ipsius mandato apud Thononium, pro expensis prefati domini regis et certorum ex suis qui a loco Lausanne ad ipsum locum Thononii causa visitandi Rippalliam accesserant, fuerunt per dictos Franciscum et Anthonium transmissi, et relique 17 duodene et 2 panes ad expensas certorum transeuntium per dictum locum Thononii tracte et exposite, 8 fl. 8 d. gr. p. p.

Preuve LXXXI

1442. — Envoi de daims et d'ânes élevés au parc de Ripaille et offerts au roi des Romains par le duc de Savoie.

(Turin, archives camérales. Compte du trésorier général 89, fol. 208 v.)

Sequntur expense per Franciscum Sucheti facte, de precepto illustrissimi principis domini nostri ducis Sabaudie, conducendo viginti animalia vocata deins, capta in nemore Rippalie et sex assinos, quas ipse dominus noster dux serenissimo Romanorum regi donavit et eidem per dictum Franciscum transmisit a Gebennis usque apud Valchind, deinde apud Constantiam, die 13 mensis novembris 1442, qua die exivit Gebennas.

Et primo, libravit die 13 mensis novembris, apud Nividunum, uxori dicti Botollier, hospitisse Mutonis, pro expensis 6 asinorum, 2 mancipiorum... qui dictos asinos adducerant, pro eorum cena, computatis pro quolibet asino 3 quartos gross. et pro qualibet persona 1 d. gr., 6 d. ob. gr.; libravit ibidem dicte hospitisse pro expensis And. Vambergue et Petri Berardi et ejus equorum in cena, qui cum predictis assinis ibant, computatis pro quolibet equo et persona 2 d. ob. gr....

Libravit Morgie Francisco Grancerii, hospiti Angeli, pro expensis 4 personarum videlicet Petri Angler, Anse Vanrin, Anse Esclise et Amedei Feya,

forestarii Rippayllie, qui adduxerunt dicta 20 animalia, factis in dicto hospicio a die 13 mensis novembris inclusive usque ad diem 16 mensis prandio inclusive expectando dictum Andream Vambergue..., 2 fl. 4 d. gr.

Libravit... dicto F. Grancerii, hospiti Angelli, pro expensis 6 asinorum qui steterunt in dicto hospicio a die 14 mensis novembris inclusive usque ad diem 16 dicti mensis in prandio inclusive, computato per diem pro quolibet asino 1 d. 1 quart gr., qua die post prandium exiverunt Morgiam eundo apud Yverdunum, 1 fl. 6 d. 3 quars gros.

Libravit eidem die Amedei Fey, forestario Ripalie, pro suo passagio ad transiendo lacum de predicto loco Morgie apud Rippalliam, 4 d. gr....

Libravit eidem Francisco Grancerii pro expensis 20 animalium vocatorum deins in dicto hospicio factis, quibus steterunt a die 13 mensis novembris inclusive usque ad diem 16..., 4 fl. 2 d. ob. gros.

Libravit ibidem in dicto loco Morgie dicto Johanni Guioni, carpentatori de Morgia, pro 3 postibus ad faciendum in 5 cassiis dictorum animalium, in qualibet cassia duas magieros ubi comedunt tam *(sic)* animalia infra dictas cassias, pro dictis postibus et sua jornata, inclusis expensis 6 d. gros ; libravit eidem..., pro 5 sellietis ab eodem emptis ad dandum ad potandum dictis animalibus infra dictas cassias, computatis pro qualibet sellieta ob., 2 d. ob. gr.; libravit ibidem pro 2 funibus ad ligandum eorum res quas posuerunt super unam cadrigam ... ex illis rebus oneratam, 1 d. 1 q. gr....

Libravit ibidem dicto loco Morgie pro 6 curris... locatis... ad conducendum dicta animalia et eorum res a dicto loco Morgie usque apud Yverdunum, pro 2 diebus quibus steterunt..., 6 fl. 3 d. gr.

Libravit die 16 mensis novembris in cena apud Castelleti, pro expensis dictorum animalium 20 vocatorum deins, computato pro quolibet animali 1 quart gros, 7 d. ob. gr.; libravit ibidem, pro expensis 6 asinorum in cena computato pro quolibet asino 3 quars gross., 4 d. ob. gr.; libravit ibidem, pro expensis 5 manciporum peditum videlicet Petri Angler, Henrici Concher, Anse Vanrin, Anse Ongre et Anse Escluser *(sic)* qui predicta animalia gubernabant, computato pro quolibet pro eorum cena 1 d. gr., 5 d. q. gr.; libravit in dicto loco Eschableni in cena, pro expensis Andree Vambergue, herardi Bocardi qui dicta animalia conducebant et Francisci Sucheti et ejus equorum comput, pro quolibet equo et persona 2 d. ob. gr., 7 d. ob. gr....

Libravit die 17 apud Yverdunum, pro expensis dictorum 20 animalium quibus steterunt in dicto loco Yverduni ab eadem die 17 mensis novembris inclusive usque ad diem 19 predicti mensis in prandio inclusive spectando ibidem navem Humberti Reynardi..., 3 fl. 1 d. ob. gr. ; pro expensis 6 asinorum qui steterunt a die 17 mensis novembris inclusive usque ad diem 19..., 1 fl. 6 d. 3 q. gr....

Libravit in dicto loco Yverduni Johanni Granconis, carpentatori, pro 5 chivronibus et... pro faciendo unam cassiam ad similitudinem aliarum quia dicta animalia stabant minus stente necnon pro 12 postibus pro dicta cassia fienda..., 1 fl. 2 d. gr....; pro 4 sparris ferri... positis in hostiis dicte càsie..., 2 d. 1 tier gr.

Libravit... pro factura dicte cassie 4 carpentatoribus... qui vacaverunt dictam caciam faciendo per 1 diem integram..., 1 fl. p. p....

Libravit eadem die 10 hominibus... qui duxerunt animalia et gentes qui cum predictis animalibus ibant cum 2 navibus a loco Yverduni usque apud Solitidorum..., 16 fl. 8 d. gr. (Itinéraire suivi : Concise, Neuchatel, Ile S. Jean, Bienne, Soleure.)

Libravit pro expensis dicti Fr. Sucheti, pro eundo apud Constantiam, quilibet stetit a die 23, movendo de Solitidero inclusive deinde Gebennis redeundo usque ad diem 4 mensis decembris..., 4 fl. 7 d. gr.

Summa 71 fl. 7 d. t. gr. p. p. et 35 fl. cum dim. Alaman.

Preuve LXXXII

1447, 15 octobre. Lausanne. — Mandement du duc de Savoie relatif au paiement de l'assignation faite aux chevaliers de Ripaille.

(Turin, archives de Cour. Réguliers delà les Monts, paquet 3, chartreuse de Ripaille, pièce 12.)

Ludovicus, dux Sabaudie..., dilectis pedagiatoribus nostris Morgie et Nyviduni, modernis et posteris, salutem. Visis litteris nostris quarum transumptum presentibus est annexum ('), exposito itaque nobis pro parte spectabilium dominorum Glaudio de Saxo, decani, Amedei Championis et Ludovici de Cheveluto, militum in solitudine Rippaillie Deo famulancium, quod vos moderni pedagiatores assignationem annuam ipsorum decani et militum ad mille florenos parvi ponderis duntaxat nunc ascendentem et super pedagiis nostris Morgie et Nyviduni... per nos factam eisdem per integrum exolvere differtis et renuitis, obstantibus maxime aliis variis assignacionibus super ipsis pedagiis hactenus factis, qui exitus et emolumenta ipsorum pedagiorum fere excedunt, ... quibus omnibus consideratis, volentesque omnino eisdem decano et militibus predictam assignacionem mille florenorum inconcussam observari..., ordinamus et declaramus ipsam assignationem mille florenorum eisdem decano et militibus ex nunc imposterum tenendam fore.... Datum Lausanne, nobis absentibus, quia sic fieri jubsimus nostri absencia non obstante, die decima quinta octobris anno domini 1447. Per dominum, relacione dominorum G. episcopi Lausannensis, Jo. de Compesio, magistri hospitii, Petri de Menthone, domini Montistrotterii, P. de Feysigniaco, advocato phiscalis, Aymonis Monodi, Johannis Marescalli, thesaurarii Sabaudie. *Signé :* DE LESTELLEY.

———

Preuve LXXXIII

XVᵉ siècle. — Appréciations d'Æneas Sylvius Piccolomini sur le séjour d'Amédée VIII à Ripaille.

(PIUS II, Epistole, Milan 1496, lettre 201 ; PII secundi, pontificis maximi Commentarii rerum memorabilium quæ temporibus suis contigerunt a. r. d. Joanne Gobellino vicario Bonnen. jamdiu compositi...., Rome 1584, p. 4 et 331. Æneas Sylvius Piccolomini séjourna plusieurs fois à Ripaille, notamment en juin 1435 et en décembre 1439.)

Superato Jovis monte, per lacum Lemannum Tononium venimus venerandamque illam Repallie heremum introivimus, in qua dux Sabaudie Amedeus detulit habitu cultuque sancto cuipiam heremite simul, quem viri decem equestri ordine sequebantur, qui seculo renuncians, promissam barbam et hispidum pallium et retortum bacillum mundanis opibus pretulerat. Inde Basileam redivimus....

Cum eo Æneas tertio Mediolanum et urbis ducem vidit, atque inde montem Jovis, quem Sancti Bernardi melius hodie vocitant, ad Amedeum Sabaudiæ ducem, qui tunc spreto sæculo in eremo apud Thononium supra

('){ } Lettres du 25 juin 1441, publiées preuve LXXIX.

lacum Lemanum magis voluptuosam quam pœnitentialem cum 6 viris eques-
tris ordinis qui secum penulam et baculum assumpserant, ut mos est ere-
mitis, vitam degebat; credo quod post annis octo secutum est, expectans ad
summi pontificatus cathedram per patres qui Basilæ convenerant evocari.
Eo salutato, cardinalis [Sancte Crucis] Basileam venit.

... Primus ejus gentis dux Amedeus fuit, cujus imperium et ultra et
citra montes late patuit...; affinitate omnibus fere christianis regibus junctus
est; fortunatissimum vicinorum miserie fecerunt. In Gallia Burgondorum et
Armeniacorum dissidia flagraverunt et Angliæ furor regnum vexavit. In Ita-
lia, Veneti et Florentini adversus Mediolanensem principem implacabili odio
contenderunt. Amedeus, procul ab armis in montibus regnans, nunc horum
nunc illorum arbiter eligebatur; atque unus omnium existimabatur qui sibi
et aliis recte consulere nosset. Diu ad eum quasi ad alterum Salomonem
hinc Itali, hinc Galli pro consilio de rebus arduis recurrerunt. Postremo et
ipse quoque vanam et fluxam hujus sæculi sapientiam ostendit. Eo jam sene,
Basiliense concilium cœpit, quocum statim ab exordio Pontifex maximus
Eugenius discordavit. Obierat uxor Amedei, quæ unica ejus fuerat; striges, ut
aiunt, futura vane prædicentes, Amedeum adiere eique summum pontificatum
obventurum prædixerunt quod in concilio deponendus Eugenius esset et ipse
substituendus. Amedeus, sive hac spe ductus, sive alioquin suopte ingenio
repleto quidem charitate et religione, relicto ducali fastigio, et omni sæculi
pompa procul ejecta, gubernatione subditorum primogenito commissa, ad
eremum concessit. In ripa lacus Lemanni e regione Lausanæ altissima fuerunt
nemora et sub his prata decurrentibus aquis irrigua; horum magnam partem
muro cinxit, inclusitque cervos et damas, et quæ non sæviunt in homines
feras. Prope in littore lacus ecclesiam ædificavit, sacerdotes induxit, præ-
bendas erexit et dignitates aliquas et mansiones construxit, in quis canonici
commode degerent; nec procul hinc palacium magni operis composuit, fossa
et propugnaculis opportune munitum; in eo septem mansiones fuere, sex
æquales dignæ, quæ cardinales reciperent, nulli sua defuit aula, nulli camera
et anticamera et secreta quædam cubicula, seu pretiosarum rerum recepta-
cula; septimam principi dicatam, nemo rege aut summo pontifice judicasset
indignam; hic Amedeus habitavit, quem sex proceres secuti sunt, grandævi
et aetate prope pares, quorum uxores jampridem obierant; nemo non sexage-
simum annum attigerat; et quoniam equestris ordinis milites fuerunt, et
sæpe in bellis ordines duxerant, nec sine gloria militaverant, in ipsa muta-
tione sæcularis habitus sub Amedeo decano et magistro suo professionem
novam induerunt et Sancti Mauritii appellari milites voluerunt; neque enim
procul ab eo loco S. Mauritius cum legione Thebea post Christi nomine
martyrium pertulit; cuncti penulam et pallium, et cingulum et baculum
retortum quibus eremitas uti videmus assumpserunt, et barbum prolixam
nutriverunt, et crines intonsos gestaverunt. Loco Ripalia nomen fuit, mille
passibus fere ab oppido Tononio distanti. Cardinalis Sanctæ Crucis, cum iret
secundo in Galliam de pace acturus, huc nautibus appulit. Amedeus per sil-
vam, quam diximus muro cinctam, obviam venit ad portam, quæ erat in lit-
tere. Spectacolo digna res et quam vix posteri credant. Princeps sæculi poten-
tissimus, Gallisque atque Italis metuendus, quem aureis vestibus ornatum,
purpurati admodum multi circumsistere consuessent, et secures præire, atque
armatorum sequi cohortes, et turba potentum; nunc sex tantum eremitis
præcedentibus, et paucis sequentibus sacerdotibus in veste vili et abjecta
legatum apostolicum excipit. Veneratu digna societas visa. Crucem auream
eremitæ in pectore gestaverunt, id tantum nobilitatis signum retinuere, cetera
contemptum sæculi præferebant. Venere in amplexus cardinalis et Amedeus;
et multa se invicem charitate deosculati sunt. Nec satis cardinalis aut admi-

rari, aut collaudare conversionem principis poterat quamvis suspecta mutatio
calumniatoribus erat, dicentibus Amedeum scilicet sperare Papatum atque
idcirco eremitam factum. Mansit in hoc habitu et in hac eremo Amedeus
annos circiter octo, et quamvis curam regiminis ad filium relegasset, gra-
viora tamen ad se deferri negotia voluit, nec ducatus titulo se privavit nec
rem pecuniariam alteri quam sibi credidit.

Preuve LXXXIV

1451, 16 février. — Confirmation, par le duc de Savoie, des
privilèges accordés précédemment au prieuré de Ripaille par son père.

(Turin, archives de Cour. Protocole de Clauso 96, fol. 81.)

(Les privilèges accordés le 5 mai 1416 par Amédée VIII étaient les
suivants) :

Primo, videlicet ipsos religiosos dicti... prioratus presentes et futuros
volumus et liberamus penitus et in perpetuum a solucioni quorumcunque
sigillorum quarumcunque litterarum pro eorum negociis obtinendarum tam
a nobis et nostris quam in cancellaria nostra consilioque nostro residente
Chamberiaci et aliis quibuscumque bealliis, judicibus, commissariis et officia-
riis nostris presentibus et futuris.

Item, ipsos religiosos... quittamus penitus et in perpetuum a solu-
tione cujuscumque pedagii nobis debiti pro rebus et denariatis emendis pro
eorum usu, victuque et vestitu dumtaxat.

Item, concedimus... quod ipsi... possidere possint absque solucione
laudimii et venditionis quascumque res per eos acquisitas et acquirendas seu
eis donatas vel donandas de nostra emphiteosi usque ad valorem, precium
vel extimationem 2000 scutorum auri semel dumtaxat....

Item, quod in omnibus locis ubi per nos facta est vel fiet eis assigna-
cio, volumus et concedimus quod ipsi religiosi per se vel eorum famulos
et servitores pro rebus eis assignatis et debitis possint pignorare quascum-
que personas predictam debentes et solvere recusantes vel diffugientes, et
quod dicta pignora possint vendere, subastare et expedire in foro nostro
publico pro breviori et pleniori satisfactione de suis debitis obtinenda.

Item, quod ipsi religiosi per se et eorum familiares possint emere quo-
libet anno vinum necessarium pro eorum provisione et omnia alia victualia,
pro eorum victu dumtaxat eisdem necessaria, in omnibus... locis nostris
non obstantibus quacumque deffensione et preconizacione fienda nostra parte
et quod ementes et vendentes vinum predictum et cetera victualia aliquam
penam aliquidve bampnum propterea non incurrant.

(Ces privilèges sont confirmés par le duc Louis le 16 février 1451, mais
sous les réserves suivantes) :

Non liceat qualitercumque subditos nostros tam mediatos quam imme-
diatos seu alteri ex ipsis pro quibuscunque sibi assignatis... in personis vel
bonis cogere, compellere... seu alios actus juridiciarios exercere cum ymo
volumus et statumus quod eisdem priori et conventui... debitores et obnoxii
premissorum occasione per officiarios sub quorum officiis submissi et consti-
tuti fuerint seu eorum judices ordinarios more debitorum fiscalium compel-
lantur.

Preuve LXXXV

1451. — Dépenses faites pour la sépulture de Félix V à Ripaille.

*(Turin, archives camérales. Compte du trésorier général de Savoie,
vol. 98, fol. 355 v.)*

Cy s'ensuit la fuste et chapuiserie faicte à Ripaille pour le sevelliment de Nostre Saint Pere.

Premierement, pour 5 douzennes de lons, vaillent chascune douzenne 7 gros, summe 35 gros.

Item, pour deux douzennes et demi de chivrons, valent chascune douzennes 18 gros, summe 3 fl. 9 gros.

Item, pour deux panes, 7 gros.

Item, pour dimi douzennes de lates carrées, 2 gros.

Item, pour deux douzennes de lates plates, 3 gros.

Les chapuis. Item, pour Berthelemy Vittet et Pierre Durant, qui ont ovré ensemble ... oudit ovre 8 jours chascun, un à raison de 18 den. pour chascune journée, valent 12 gros. Item, Aymonet Mourat et Pierre Pouget, chapuis, 2 jours, valent 6 gros. Item, Jaquemet Quinery, Jaquet de Vallon et Jehan Gros, chapuis, chascun 2 journées, vallent 9 gros.

Item, pour 600 taches empleyées oudit ovrage, tant du tabernacle comme es entablement pour tenir les torches, 12 gros et demi.

S'ensyvent les chouses que Jehan de Lona a fait en la sepulture de Nostre Saint Pere le legat. Et premierement, 8 jours de masson, chascun jour 18 deniers, vallent 12 s.

Item, 9 jours de manovries, chascun jour 12 den., vallent 9 gros.

Somme toute, 12 fl. 8 gros et demi.

Item, sequitur tenor secundi rotuli.

Librate facte per nobilem Jacobum Meynerii, thesaurarium Sabaudie generalem, manibus Petri de Muris ad causam intimulacionis recollende memorie clementissimi domini nostri legati, qui nature persolvit tributum die 7 mensis januarii circa horam meridiei Gebennis a. d. 1451.

Et primo, libravit in ecclesia S. Petri Gebennensis in crastinum veneris sequentis 8 januarii sacerdotibus qui corpus predictum associaverunt et missas ibidem celebraverunt in remedium anime felicis recordacionis prefati domini nostri legatique, fuerunt 300 misse ibidem celebrate, quibus datum fuit cuilibet ipsorum ad racionem 3 den. gros, sic sunt in summa videlicet 75 fl. p. p.

Libravit ulterius presbyteris ecclesie S. Petri pro 25 missis religiosis fratribus minoribus de Nyviduno, pro 32 missis similiter et fratribus predicatoribus Palacii Gebennensis, pro 24 missis ecclesiis locorum et conventuum predictorum celebratis, ultra alias missas ut prefertur celebratas in dicto loco S. Petri, que sunt 81 misse ad dictam racionem 3 d. gros pro qualibet, videlicet 20 fl. 3 gros.

Libravit Amedeo Veteris, pro una cassia seu chassa plumbea ponderante 198 libras, in qua corpus per dictum extitit repositum ad illud intumulandum in loco Rippaillie, incluso uno ducato pro factura ejusdem chasse, videlicet 15 fl. 4 d. ob. gross. p. p.

Libravit in loco Rippaillie, die sabbati nona dicti mensis januarii, ubi dictum supradictum corpus extitit intumulatum, pro sacerdotibus et religiosis qui fuerunt in sepultura corporis predicti, ad racionem pro quolibet ibidem venienti 4 den. gros pro quolibet sacerdote et religioso, et pro illis qui dic-

tum corpus associaverunt a civitati Gebennarum 8 den. gros, et qui dispersi fuerunt per egregium et potentem Ludovicum, dominum de Luyriaco, supradictis sacerdotibus religiosis, inclusis 4 florenis datis illis qui portaverunt leyteriam et corpus predictum usque ad dictum locum Rippaillie, videlicet 134 flor. p. p.

Libravit religiosis abbatie vallis Alpium [qui] venerunt post celebracionem et complementum sepulture corporis predicti, expeditos de jussu spectabilis et magniffici cancellarii Sabaudie, dono eis facto in remedium anime et corporis predicti, videlicet 2 fl. p. p.

Libravit eadem die et hora fratribus carmelistis de Gayo, qui similiter ibidem tardive et post complementum totius officii et interramentum corporis predicti illuc applicuerunt, de jussu cujus supra..., 2 fl. p. p.

Libravit fratribus Augustinis de Seyselle, 4 in numero, qui eciam tardius applicuerunt ibidem dicta die..., 2 fl. 8 d. gros p. p.

Libravit qui dati fuerunt pauperibus qui portaverunt faces quamdiu officium sepulture hujusmodi fuit factum..., 1 fl. p. p.

Libravit dicto Gelaz, charrotono, qui cum 2 equis portavit faces cereas et cassiam seu chassiam plumbeam predictam a loco Gebennarum ad locum Rippaillie pro cepultura corporis predicti fienda, et pro 3 diebus quibus ad hec vaccavit, videlicet 2 fl. p. p.

Libravit Jaquemeto charrotono qui similiter cum 2 suis equis et curru suo portavit faces et cereos a dicto loco Gebennarum apud Rippailliam causa predicta et pro 3 diebus ut supra, 2 fl. p. p.

Libravit die veneris lapsi 15 januarii, pro oblacionibus factis in magna missa in dicto loco S. Petri Gebennensis, ultima die novene facte in remedium anime corporis predicti..., 3 fl. 11 d. ob. gros p. p.

Libravit dicta die pro oblacionibus dicte magne misse factis per illustrissimos dominum nostrum Sabaudie ducem et illustrissimam dominam nostram duchissam et omnes alios illustres ipsorum liberos expeditos venerabili viro domino Guillelmo de Viridario, judici Tharentasiensi qui illos expedire habuit prelibatis domino nostro duci et domine nostre duchisse et liberis predictis, videlicet 8 fl. rem ad 17 d. ob. gross. quartz.

Libravit Petro Durandi, carpentatori, pro se et certis aliis suis sociis tam lathomis quam carpentatoribus qui edifficare habuerunt tabernacula infra ecclesiam Rippaillie ad reponendum corpus predictum, similiter certa alia tabernacula et edifficia ad tenendum faces et cereos pro dicta sepultura, pro lathomis qui edifficaverunt monumentum corporis predicti infra chorum ecclesie predicte, inclusis nemoribus, lapidibus, clavis, jornatis et ipsorum expensis ac de causa factis latius declaratis in quodam rotulo hic annexo tradite per dictos operarios et sibi expeditos de jussu venerabilis ducalis consilii cum domino nostro duce residenti..., 12 fl. 8 d. ob. gros p. p.

Summa 72 fl. 11 den. ob. gros p. p. et 8 fl. rem ad 17 d. ob gros. pro quolibet.

Preuve LXXXVI

1452. — Procès-verbal des miracles qui seraient arrivés à Ripaille sur le tombeau de Félix V.

(Turin, archives de Cour. Storia della real casa, catégorie 3, mazzo 2, n° 1. Copie de 16 feuillets écrite au XVI^e siècle avec beaucoup d'incorrections et un certain nombre de mots laissés en blanc. Quelques-unes de ces lacunes ont été remplies par une autre main qui pourrait être celle de l'historiographe Pingon, auquel on peut attribuer cette mention qui figure à la fin du manuscrit et dont une variante se trouve déjà dans son Augusta Taurinorum, *publiée à Turin, en 1575 : « Die 7 decembris 1576, ossa domini Amedei ab Hereticis violata, ejus sepulchro dissipata, ab Emanuele-Philiberto recuperata sunt Aquiani Veragrorum et Taurinum translata inque templo divi Johannis pie reposita, clero populoque frequenti comitante ». Voir plus haut page 131, note 8.)*

I. Proximus morti puer convaluit. — Anno domini millesimo quatercentesimo quinquagesimo secundo, et die undecima mensis aprilis, infra parrochialem ecclesiam S. Yppoliti de Thononio, ante magnum altare, in presentia venerabilium virorum religiosorum Johannis Barre, prioris prioratus Rippallie, Johannis de Novasella, olim prioris prioratus Thononii, Petri de Sancto Paulo, monachi dicti prioratus Thononii, Johannis Cappeville, lectoris conventus augustinorum Thononii, nobilium virorum Francisci Ravasii et Johannis Cirvaci ac plurium aliorum personarum, necnon nostrum Mathei Joly et Anthonii Curteti, notariorum publicorum subscriptorum, Johannes Sordat, habitator ... de Thononio, dixit in sua conscientia et in verbo veritatis confessus est ejus spontanea voluntate quod Johannes, ejus filius, morbo ipidinis vel aliis taliter vexatus fuit et afflictus, sunt chirca *(sic)* quindecim dies, quod tam per ejus uxorem quam Huguetam, relictam Johannis Richardi, quando vacavit predicta ipsius Johannis testificantis uxor, pre ipsum filium signando, deinde in sudario conservando mortuus tenebatur et pro mortuo reputabatur, verumptamen, ex spirituali inspiratione ipsum reddidit eidem Johannes Deo omnipotenti atque pie Virgini Marie ejus matri necnon recollende memorie sancto et glorioso corpori Felicis pape quinti, in ecclesia Rippalie inhumato, petens sibi talem dignarentur impartiri graciam et misericordiam quod dictus ejus filius convaleret et ipse supra tumulum votive et humiliter redderet votum cum quibusdam oblationibus et sic facere promisit; quibus voto et promissione completis, dictus infirmus quem in suo gremio dicta agens pro signando et deinde in sudario consuendo habebat et tenebat, ipse puer concepit invallere et paulo post fuit sibi corporalis sanitas restaurata effectusque corpore serius et est ut apparet, quia in quorum supra presentia ibidem venit et fuit presentatus et sic eciam eadem agens in ejus conscientia fuisse factum et testifficata, signatus Anthonio Curteti et Johanni.

II. Debilitati toto corpore statim convalescit. — Item, anno quo supra et die vigesima mensis aprilis, infra chorum parrochialis ecclesie Thononii, Johannes Chambererii, in sui conscientia et in verbo veritatis dixit confessusque fuit et testificatus est quod, licet suo corpore per totum yemem preteritam langendus et egrotatus fuerit, in tantum quod nullum poterat facere laborem nec modo quovis se sustinere..., verumptamen die mercurii magne septimane... accessit... ad quandam ejus vineam, sitam in territorio Tho-

nonii, loco dicto in Firgedo Loco, suum portans ligonem et dum fuit ibidem laborare satagens, in tota sui corporis debilitate causante langore predicto quod nullathenus laborare nec suum corpus super ejus tibiis sustinere potuit quod inmo ipsum fuit necesse super terram propter sui corporis debilitatem se prosternere, quo prostracto incepit amare flere et in intimo sui corporis gemere, videndo se pauperem diviciis mondanis et quia pauca sibi est facultas nisi mente, sui corporis labore, spirituali inspiratione in se animadvertens dixit : Tu audivisti jam a multis quod sanctum corpus sanctissimi domini nostri Felicis pape quinti, quod Rippallie est intimulatum, tam multa fecit miracula ; et tunc se reddidit eidem, dicendo quod faciebat votum quod si sibi impetraret restaurationem sanitatis sui corporis, quod sibi offerret unum facem et super ejus tumulo Rippallie suum faceret devocionem quanto brevius posset. Quo voto facto, incontinenti fuit ad sanitatem sui corporis restauratus ita et taliter quod illa die et semper a post, fuit ejus corpore sanus, et laboravit bene et condecenter, et sic ut supra, dixit et fuit confessus in presencia venerabilium virorum religiosorum fratrum Johannes Barre, prioris Rippallie, Johannis de Novasella, olim prioris Thononii, nobilium Berthodi de Novasella, ac Jacobi de Ponti et plurium aliarum personarum et nostrum notariorum subscriptorum, fidem proprium habentium mediante voto predicto sanitatem sui corporis recepisse.

III. Debilitata dolore brachiorum statim sanitati restituitur. — Item, anno quo supra et die undecima mensis maii, in choro parrochialis ecclesie Thononii, presentibus venerabilibus fratribus Johanne de Novasella, olim priore Thononii, Anthonio Challiti, priore de Briere, Richardo Pascalis et Petro de Sancto Paulo, monachis prioratus Thononii, dominis Johanne Bertherii, curato de Perrignier, Aymone Feret, cappellano et nobis subscriptis notariis, Mariona, uxor Colleti Chabert, de Pessingio, mandamenti Thononii, in sua conscientia, ejus propria voluntate retulit et in verbo veritatis testifficata fuit quod, die 9 dicti mensis maii, ipsa existente ibidem in domo sua juxta curiam, in ea jacebat quidem ejus parvus filius pupillus et quando a dicta volebat levare curia, accedit eidem talis rigiditas in duobus brachiis prope poplices sive juncturas quod taliter fuit viribus et fortitudine suorum brachiorum destituta, cum nulathenus potuit nec poterat se dictis suis brachiis juvare non dictum ejus pupillum, si fuisset intra ignem nullo modo extradere et sic putavit se esse desidentem ad ejus vitam naturalem et cum maximi dolore passione ; verumptamen, divina inspirante inspiratione, votum fecit erga Deum omnipotentem et sanctum corpus sanctissimi domini nostri Felicis pape quinti quod Rippallie est inhumatum, dicendoque requirebat pie et humiliter quod sibi erga Deum omnipotentem talem impetraret graciam et misericordiam quod suorum brachiorum consequeretur sanitatem quod Rippallie iret et super ejus tumulo suum faceret devocionem et devote eum (¹) visitaret cum certa oblacione, quo voto sic per eandem facto, illico fuit ad sanitatem suorum brachiorum restaurata et sibi sanitas restituta.

IV. Proxima morti restituitur sanitati. — Item, ibidem, die qua supra et quibus supra presentibus, Johanneta, uxor Jaqueti Bertherii, de Perrignier, in sui conscientia dixit et in verbo veritatis confessa est quod, die vigesima octava mensis aprilis proxime fluxi, ipsa existente in sua domo, fuit morbo buttini subito et repente taliter percussa et agressa quod vix potuit vocare dominum Johannem Bertherii, curatum de Perrignier, ejus fratrem qui cum eadem erat ut sibi sacramentum Heucaristie Christi ministraret et ejus confessionem audiret, quod nec facere potuit prout etiam sic reffert idem curatus... Putavit eandem incontinenter in fore mortuam, verumptamen, quia loqui non poterat

(¹) Très souvent le copiste a écrit n au lieu de m à la fin des mots. Nous avons rétabli cette lettre pour la facilité de la lecture de ce texte dont le rédacteur paraît aussi maladroit que le copiste.

nec audiebat, causante detentione dicti morbi, votum fecit Deo omnipotenti et prefato glorioso et sancto corpori Felicis pape quinti, quot jacet Rippallie, de eidem sancto reddendo pie et devote corpori ut sibi talem erga Deum omnipotentem impetraret gratiam quod ex illo morbo ita inopinate non moriret et ipsa, quanto citius sibi possibile foret, suum apud Rippalliam redderet votum et timullum ejus visitaret et oblationem suam cum orationibus faceret et redderet; quo voto sic facto, incontinenti incepit convallere et sanari ita et taliter antequam fuisset, dies naturalis preterea, fuit dicti morbo exita et eandem reliquit dictus buttinus et sic die qua supra suum apud Rippalliam reddidit viagium.

V. CORREPTA PESTE FILIA SANATUR. — Item, anno quo supra et die vigesima septima mensis maii, Johannes de Furno, de Risie, mandamenti Thononii, intra chorum parrochialis ecclesie Thononii, in presencia venerabilium religiosorum virorum fratrum Johannis de Novasella, olim prioris Thononii, Petri de S. Paulo et Richardi Pascalis, monachorum prioratus Thononii, dixit et in ejus conscientia testifficatus fuit in verbo veritatis quod, quadem die de isto mense maii, Colleta, ejus filia pupilla, taliter fuit morbo impidimie percussa quod magis de ea sperabatur mors quam vita, et quam sic videns egrottentem, votum fecit Deo omnipotenti et glorioso corpori sancti domini nostri Felicis pape quinti Rippallie intimulato pie et devote dictam Colletam reddendo eidem sancto corpori, sic dicendo quod si dicte Collete ejus filie restauraret et sic eandem preservaret quod dicto morbo non moriretur, quod suum apud Rippalliam super timulo sui corporis viagium ipsum filium dicendo redderet, cum oblatione unius candelle cere valloris unius grossi et ulterius quod ad ipsius Collete vitam naturalem quolibet anno unum solveret quartum pro oblatione annuali ; quo voto facto, incontinenti dicta Colleta dicto morbo incepit liberari, ita et taliter quod postmodum fuit et est suo corpore sana et illaris, et quod viagium de quo supra fecit et reddidit.

VI. DOLORE CAPITIS ET OCULORUM SANITA. — Item, ibidem et in quorum supra presentia, Johanneta, dicti Johannis uxor, in sua conscientia est confessa et testificata quod passa fuit tantum capitis dolore per triennum labsorum vel chirca quod quasi *(manuscrit* casi) fuit, causante dolore predicto, in periculo perdendi oculos...; verumptamen, chirca festum Pasche proxime preteritum, suum ut supra dictum est fecit pie et devote votum, quo facto, illico cessavit dolor ejus capitis sic et taliter quod, Deo auxiliente, bene convaluit et sanata est et fuit, et sic ut supra suum reddidit viagium.

VII. PROXIMUS MORTE SANATUR. — Item, anno quo supra et die tercia mensis junii, in choro parrochialis ecclesie Thononii, in presencia venerabilium religiosorum virorum fratrum Johannis de Novasella, olim prioris Thononii, domini Stephani de Estee, domini Johannis Magneti, capellani, nobilis Berthodi de Novassela et fratris Johannis Capeville, ordinis sancti Augustini, Nycodus Meynan, de Nernier, in sui conscientia dixit et in verbo veritatis testifficatus fuit et testifficat ac eciam Jordana, ejus uxor, ibidem existente quod, die sabati proxime preterite, dicta Jordana tantam habuit in suo corpore debilitatem et sic fuit viribus corporeis destituta quod ipsam putavit et credidit idem Nycodus fore mortuam quia non dabat sonum nec vocem dicta Jordana...; verumptamen, eam pie et devote reddidit glorioso et sancto corpori sancti domini nostri Felicis pape quinti, quod Rippallie quiescit discendo et regretendo *(sic)* quod si sibi talem impetraret graciam et misericordiam erga Deum omnipotentem ut mulier sana convallesceret et quod infirmitate quam patiebatur non moriret, quod non comederet carnes usque ipsum cum eadem visitasset et suum redderet votum cum oblatione per ipsum promissa; quo voto facto, incontinenter convaluit et sanitatem incepit sic et taliter quod sana perfecta est et suum hodie Rippallie reddidit votum.

VIII. Duo PESTE CORREPTI SANANTUR. — Item, ibidem et quibus supra presentibus, Petrus Tissot, de Nirnier et Thomassia, ejus uxor, in sui dixerunt et confessi sunt conscientia quod, die tercia maii, ipsa quidem Thomassia et Claudius, dictorum conjugum filius pupillus, fuerunt morbo impidimie percussa sic et taliter quod de ipsorum mors magis quam vita sperabatur et magis morti quam vite vicini dicebantur et tenebantur; verumptamen, divina inspiratione, ipse quidem Petrus eosdem reddidit et votum pro eidem promisit ipsos reddendo glorioso et sancto corpori prefati domini nostri Felicis pape Rippalie intimulati, devote requirendo quod sibi talem erga Deum omnipotentem gratiam et misericordiam impetraret quod ejus uxor et filius a dicto morbo curarentur et quod sanitatem reciperant corpoream quam licitius sibi foret possibile, et sanati forent ipsos Rippallie duceret et ibidem suum secondum suum devotionem redderent votum et viagium facerent, quibus voto et promissione factis, sanitate suorum corporum inceperunt incontinenter recipere sic et taliter quod hodie sanati sunt et suum reddiderunt Rippallie viagium.

IX. CORREPTUS PESTE SANATUR. — Item, ibidem et presentibus quibus supra, Petrus de Prato, de Nernier, in sui conscientia dixit et confessus est quod Jaquetus, ejus filius, ibidem existente etatis quatuor annorum, fuit morbo lipidimie percussus die quindecima mensis aprilis proxime decursi sic et taliter quod ipsum putabat fore mortuum; verumptamen, ipsum reddidit ut supra pie et devote sancto et glorioso corpori sancti domini nostri Felicis pape quinti Rippallie sepulti, requirendo ut sibi talem impetraret gratiam et misericordiam erga Deum omnipotentem ut filius suus ex dicto morbo curaretur et sic quod non morietur et ipse suum viagium Rippalliam redderet cum oblatione unius candelle cere longitudinis dicti pupilli; et incontinenti convaluit et sanus factus sic quod hodie suum reddiderit viagium.

X. OCULIS ORBATA VIDET. — Item, anno quo supra et die 6 mensis junii, intra chorum ecclesie prioratus seu monasterii Rippallie, in presentia Johannis Caddodi Johannis et Johannis de Fraxino et plurium aliarum personarum, Vulliermeta, uxor Bertheti Doict Nartey, parrochie Bellevallis, in ejus conscientia dixit et testifficata fuit in verbo veritatis quod sunt tres anni proxime labsi quibus perdidit visum unius ex ejus oculis totaliter et omnino ita quod ipse quidem oculus increvit quasi totus caput ejusdem, ceterum a proximo preterito festo Pasche citra fuit visu alterius oculi excecata, et sic fuit eadem pauperrima mulier ceca cum passione maximi doloris in oculo ultimate execato; verumptamen, audita per eam fama quod sanctissimus dominus noster Felix papa, cujus corpus Rippallie est sepultum, quamplurima super ipsum requirentes faciebat miracula, ipsos a suis sanando langoribus, et tunc divino impulsione, votum pie et devote fecit et venit requirendo ut sibi talem erga Deum omnipotentem graciam et misericordiam quod lumen oculorum suorum non foret nec remaneret frustrata et ita execata et ipsa suum viagium et votum Rippallie visitando ejus timulum, super quo vigillaret per noctem cum certis oblacionibus quanto brevius sibi possibile foret, redderet et faceret; quo viagio renduto et ejus voto completo, vigillando super timulo predicto, die qua supra de mane, visum oculi a festo Pasche citra exequati totaliter et integre recipit et irrecuperavit et de alio oculo clarescere incepit et ita affermat dixitque tenet, credit.

XI. DEBILITATUS TOTO CORPORE SANATUR. — Item, anno quo supra et die tresdecima mensis junii, infra chorum parrochialis ecclesie Thononii, in presentia dominorum Jaquobi Joly, Aymonis Fert et Petri Grinaco capellanorum, Petri Grilliat, Henrici de Moysier et Petri Reynaudi bourgensium Thononii, Petrus Barberii, de Ortinos, parrochie Varramesio, in sui conscientia atque in verbo veritatis dixit et testifficatus fuit quod ipse passus fuit

talem et tantum dolorem nervorum in tibiis et maxime per volacicionem de una in alia quod nullathenus... poterat ambulare nec se super eisdem substinere; verumptamen, per inducionem spiritus sancti a medio Quadragesimo proxime fluxo citra vel chirca, votum fecit Deo et sancto corpori sancti domini nostri pappe Rippallie sepulto, devote requirendo et supplicando eidem sancto corpori quod sibi talem gratiam et misericordiam impetraret erga Deum omnipotentem quod ad sanitatem corpoream reduceretur seu reverteretur et quod ita non foret viribus corporeis destitutus prout erat et jam longo fuerat tempore, et ipse Rippaliam veniret visitando dictum sanctum corpus et ibidem novem noctibus super ejus timulo vigilaret, et vigillans in devotione faceret cum aliis oblationibus per ipsum promissis; quibus voto et viagio completis et perfectis, sui corporis sanitatem totaliter de omnino recepit et recuperavit et fuit effectus suo corpore sanus sic quod recessit sanus et incolumis, et ita dixit et testificatus est et etiam clare apparet.

XII. Peste incepta sanatur. — Item, anno quo supra et die vigesima sexta mensis junii, in cimisterio ecclesie Thononii, in presencia dominorum Aymonis Fers, Hugonis Vullieti, capellanorum et plurium aliorum, Allisia, uxor Johannis Bussy, borgensis Thononii, retulit in ejus consciencia quod a proxime preterito festo Pasche citra, Peroneta, ejus filia imbubes, fuit morbo impidinium taliter percussa quod plus in ea sperabatur mors quam *(manuscrit que)* vita; verumptamen, inspirata sancti Spiritus gracia, venit pie et devote Deo omnipotenti et sancto corpori sancti domini nostri pape Felicis Rippallie sepultoque, si ipsum corpus sibi gratiam et misericordiam impetraret erga Deum omnipotentem quod ejus filia ex dicto morbo convalleret, quod incontinenti postquam sanitatem corporis receperit suum reddet viagium et votum apud Rippailliam, visitando timulum in quo dictum corpus est sepultum cum una fasce valloris 6 solidorum et quod dictam ejus filiam duxeret quod dictam offerret fassem et de eadem oblacionem faceret et quod a cruce existente supra crestum Rippallie genibus iret usque supra timulum predictum; quo voto sic facto, incontinenti dicta ejus filia sanitatem sui corporis recipere incepit et taliter recepit quod sana est et incolumis et quam *(sic)* votum prout supra promisit, reddidit et devote fecit quo *(sic)* bona, sincera et integra fide. Et [quæ] ita per me superius sunt descripta facta fuerunt premissa in nostrum notariorum presentia, subsignatus nomine et manu alibi in testimonium premissorum, Anthonius Ansermeti et Jolin.

XIII. Deperditus filius cordiger tribus annis se matri afflicte offert. — In nomine sancte trinitatis et adorande unitatis patris et filii et spiritu sancti, amen. Universis serie presentium fiat manifestum quod anno a nativitate domini millesimo quatercentesimo LII, et die sabbati ante dominicam Ramispalmarum, quedam mulier de mandamento Aulenove, Gebenensis diocesis, venit Rippalliam causa visitandi timulum bone et recollende memorie *(ici un blanc sur le manuscrit)* ibidem intimulati, dicens et laudabiliter referens se et quendam ejus filium maximam gratiam et remedium ab eodem *(ici un blanc d'un mot)* domino nostro et suis presentibus et meritis divina opitulacione consequutos fuisse; que interrogata quomodo, respondit in ejus consciencia et fide. Dicit quod habebat unum filium ordinis conventus fratrum minorum Rippe Gebennensis qui cum tirenno Dei adolescentulus degisset, animo vago motus, habitum religionis et ordine inscienter dimisit et per montana hinc inde, maximo in quodam monte appellato Sallevoz supra Gebenensem custodiendo animalia spacio sex annorum moram fecit, quapropter dicta mulier ejusdem filii perdicione multum dolens et tristis ab uno mense citra quadam die, divino spiritu inducta, considerata per eam sanctitatem ejusdem, tandem filium sic perditum Deo et eidem lacrimabiliter recommandavit et reddidit, vovendo, si filius ejus veniret et de eo noticiam habere posset, veniret pedibus

nudis a domo sua ad dictum timulum offeretque certum cereum; quo voto sic facto et promisso, filius jam dictus infra tres [dies] immediate sequentes ad domum habitationis suorum parentum supervenit et ibidem *(manuscrit* ibide) licet incognitus a dicta sua matre juxta ignem totus matidus et vestibus laceratus, se prostravit, qui a sua matre qualis esset interrogatus respondit : *Ego filius vester qui fui cordiger Gebennarum; et peto a vobis misericordiam, quia me penitet religionem absentasse;* quedam audiens eadem mater, cognoscens tunc filium suum, multum gavisa est, et Deo, Beate Marie et eidem genibus flexis gratias refferendo dixit : *Bene veneris, fili mii;* postmodum ad domini ordinem incontinenti adductus, habitum religionis suscepit; et sic dixit dicta mulier coramque plurimis viris fidedignis, votum et viagium suum ut promiserat reddendo, sperens ut dixit et asserens dictum filium suum inventum fuisse atque illuminatum ad beneagendum precibus et merito prefati domini nostri, quia credit pro ea et filio suo apud Deum intercessisse.

XIV. Morbo capitis sanatur. — Item, Jaquemetus Chambet, de Hermencia, qui a festo beati Michaelis nuper labso citra dolore capitis multum languerat intantum quod nihil poterat facere nec dormire. Fecit votum ut, si sanare posset ex hac infirmitate, veniret visitatum timulum prefatum, recommandando se devote eidem *(ici blanc sur le manuscrit de trois ou quatre mots)* offerretque ibi suum oblationem; quo voto facto, statim se sensit ab eodem morbo alleviatum et deinde liberatum, prout sic dixit Rippallie, reddendo viagium suum in presencia fidedignorum, die vigesimo aprilis anno millesimo quatercentesimo quinquagesimo secundo.

XV. Naufragio liberatus. — Item, die Assencionis domini nostri Jesu Christi anno premisso, quidem dictus Guido Farerii, de Burgo in Bressia, dixit quod pridie tempore pluvioso, ipso transmeante quoddam impetuosissimum flumen appellatum les Husses prope Aulemnovem, ex impetu maximo ipsius fluminis fuit per ipsum flumen deportatus et chirconvolutus taliter quod magis sperabat submergi quam *(manuscrit* que) vivere et vi ejusdem aque videbat se periclitantem; quod videns, eidem Guydo se fore in magno soubmersionis periculo, animadvertit se reddere et regimen dare prefato beato Felice pape, cujus corpus stabat sepultum Rippallie, et de facto sic reddidit vovendo ejus timulum visitare cum certis oblationibus si gratiam a Deo evadandi dictum periculum obtinere posset. Quo voto facto, feliciose extra illud flumen super terram se repperit, nescit tamen quomodo naxi auxilio Dei et sic sperat et credit se mortem evasisce mediante dicto voto ut supra facto et presentibus et meritis antefati Felicis pape, prout sic attestatus est in ejus fide et conscientia, in presencia fidedignorum in Rippallia viagium suum complendo.

XVI. Morbo masculi liberatur sine coliqua. — Item, die 18 maii, quidem de Dralliens qui per multum tempus malum masculi passus fuit, posquam se recommandavit Deo et beato Felici pape, statim sanatus est et de post nullum dolorem sensit, prout dixit presentibus quibus supra fidedignis personis, reddendo votum et viagium suum supra dictum timulum cum suis oblationibus.

XVII. [Morbo gute sanatur]. — Item, die 23 maii, relicta Jaquemeti Berthodi, de Antier, dixit quod postquam se devote reddidit et recommandavit precibus prefati Beati Felicis pape gute longo tempore passa fuerat; et de offerendo unum cereum duodecim denariorum statim sanata est.

XVIII. Dolore brachiorum per quadrienum sanatur. — Item, Peronetus Soqueti, parrochie Sancti Johannis Alpium, dicta predicta per ejus fidem et conscientiam retulit et dixit quod cum ipse spacio 4 annorum passus fuisset quandam morbum gutte in brachio et spatula suis dextris taliter que vix dormire poterat, idem attestator in die Assentionis proxime fluxo, ipso existente

in suo cubili nocte ejusdem festi, absque eo quod unquam audiret dixi sceu sciviscet quod Deus, per prefatum beatum Felicem papam, miracula operaretur, se devote beato *(blanc de trois mots)* recommandavit et devote reddidit, vovendo cum magna devotione se visitaturum dictum timulum et ibi oblaturum cereum duodecim denariorum; quo voto promisso, et ipso expergefacto, de mane sanatum totaliter et liberatum se sensit a dicto morbo taliter quod ipsum morbum de post non passus est.

XIX. Dolore stomachi sanatur. — Item, die vigesima octava mensis maii, Andreaz Vidoz, de Visina, prope Gebennensem, qui se recommandavit devote eidem Felici pape ut sanaretur a quodam dolore stomachi maximo, quo dolens singulis diebus spacio unius anni fuerat; et viagio et voto suis complectis super prefati timulum cum oblacione facta, sanatus est taliter quod de post nulum malum in suo stomacho sensit, prout sic attestatus est in ejusdem fide.

XX. Contra peste. — Item, consequanter anno premisso et die vigesima nona maii, Petrus du Reyret, de Risier, in ejus fide et conscientiam attestatus est in Rippallia, presentibus fidedignis quod, cum a XV diebus citra filius ejus laboraret in extremis ex morbo ipidimis sic quod videbatur esse in articulo mortis, idem Petrus fecit votum devotissime cum tota devotione qua poterat veniendi visitatum timulum predictum et faceret ei dicere unum missum, offeretque unum cereum si dictus filius sanari posset, deprecando prefatum quatinus ipsum non fuerit desolatum morte dicti filii sui; quo voto facto, statim dictus filius convaluit et infra unum diem totaliter sanatus est; et sic dixit, reddendo suum viagium supra dictum timulum.

XXI. Dolore tybiorum et brachiorum. — Item die premisso, Petrus Raviet, de Lullier, Gebennensis diocesis, testifficatus est et asseruit in ejus conscientiam et fide, presentibus pluribus personis fidedignis in Rippallia quod cum ipse, spacio duorum annorum nuper lapsorum, graviter ut apparuit tremore maximo terciarum brachiorum et manuum et sepe totius corporis cum tota deliberatione nequens laborare perpessus extiterit aggravatus et debilitatus, voverit propterea cum maxima devotione qua potuit visitare dictum timulum et ibi offerre unam candellam primo dimidii grossi monete necnon quatuor alias candelas quamlibet trium denariorum pro qualibet tercia et quolibet brachio pro eo quod posset sanari si placeret Deo et prefato Felici pape... deprecando et sanitatem totalem qua indigebat impetrare dignaret, eodemque, Petro inde Rippalliam adducto, ter ad dictum timulum visitandi dictamque oblationem faciendum et viagium suum reddendi ac tribus missis pro ejus intentione celebratum; idem Petrus a dictis tremore et deventatione paulisper allienatus est, sic quod sanus factus est inde.

XXII. Dolore spami. — Item, die ultima maii anno eodem, supervenit Rippalliam Petrus Berchet, reddens viagium suum ad dictum timulum qui dixit, testibus quamplurimis, quod cum ejus filia spacio quinque annorum morbo spami infirmatam taliter quo si recedisset in ignem, adveniente morbo, non seragere potuisset, recommandasset prefato *(blanc sur le manuscrit)* cum magna devotione et sanitatem et impetrare vellet, et promisso voto et dicto viagio cum oblatione fienda unius fascis illico infra octo dies post, dicta filia sanatus est penitus, Deo dante.

XXIII. Morbo liberata. — Item, die ultima junii, uxor Claudii Bosson, parrochia de Siez, attestatus est in ejus fide et conscientia quod filia ejus per tres septimanas multum vexata posquam fuit per dictam ejus matrem prefato Felici pape devote recommandato et premisso voto et viagio de dici faciendo in ecclesiam Rippallie pro remedio dicte filie unam missam et de offrendo super dictum timulum unam candelam duodecim denariorum et dictam filiam

supra dictum timulum presantando, statim dicta filia infra tres dies sanitatem recepit et totaliter convaluit et convalet nunc et intuentibus apparet; et sic dixit reddendo viagium suum, presentibus fidedignis.

XXIV. Morbo tybie. — Item, die XVI jugnii anno premisso, Johannes Villieti, de Lullino, dixit modo quo supra quod chirca medium mensis maii fluxi, se recommandavit de voto prefato B. Felici pape, et sanitatem cujusdam morbi quam habebat in tibia cujus curationem nemo poterat facere, licet diligentia fecisset, obtinere posset, vovens dictum timulum visitare veniendo pedibus nudis eodem et sine camisia et offeret eidem unam candellam duodecim denariorum si sanari posset; quo voto facto, infra diem sequentem a dicto morbo sanatus est, vi cujus morbi pridie ambulare non poterat, et sic attestatus est in ecclesia Rippallie, reddendo et complendo votum et viagium predictum.

XXV. Contra pestem. — Item, Stephanus Loges, de Myssino, mandamenti Balleysonis, dixit et attestatus est [in] ejus consciencia quod die herina postquam devotissime et lacrimabiliter se recommandavit et quandam filium suum, spacio quinque dierum morbo impidimie infirmatum et in articulo mortis et apparebat et judicabatur existentem, ac facto voto de veniendo Rippalliam reddere viagium suum supra timulum memoratum offerreque ibi cereum unam et celebrari facere unam missam, immediate omnino idem puer sanatus est et ibidem Rippallie per patrem suum adductus et presentatus die predicta 16 dicti mensis junii anno premisso, et sic dixit dictus Stephanus die premissa, reddendo viagium suum Rippallie, presentibus multis personis fidedignis.

XXVI. Tortuositas oris et vultus. — Item, die 16 dicti mensis junii, venit Rippallie Amedea, relicta Petri Bessonis, parrochie Fillingii, reddendo viagium suum ibi coram certis personis ad dictum timulum, cui tortuositas oris et vultus indecens in festo beati Michaelis nuper labso acciderat sic quod videbatur habere os juxta aurem ex dicta tortuasitate quam habuit et dure passa est usque ad prin[cipium] hujus mensis, postquam tunc ipsa, mota devotione erga prefatum clementem dominum nostrum, sine relatu neque monitu sed sanctum spiritus inspiratione... inducta se reddidit eidem *(blanc de deux ou trois mots)* veniens cum maxima devotione et si posset sanari a dicta tortuositate, veniret ad dictum timulum pedibus nudis, offerretque ibi unam candellam quinque denariorum in honore quinque perlagarum domini nostri Jesu Christi et fisa sanitatem recepit infra unum diem inde sequentem, prout etiam nunc apparet ita est et etiam sic attestata est reddendo dictum viagium suum coramque plurimis honestis personis tunc astantibus, dicens que prefatus... sibi contulerat magnam gratiam Dei auxilio.

Restituit vires membris pestem que repellit Felix; dat cœcis lumen aquis que jubet.

Preuve LXXXVII

1454, 25 janvier. — Inventaire du mobilier de Hudry Dubois, habitant à Saint-Disdille, près Ripaille.

(Lausanne, archives d'État. Documents non classés sur le Chablais.)

Cum Hudricus de Bosco, alias de Sancto Desiderio, quondam degeret ibidem in loco Sancti Desiderii prope nemus Rippallie et nuper suos dies clauserit extremos, nullis liberis per eumdem relictis et haberet bona mobilia

et inmobilia, propter qua illuc ivit nobilis Petrus Porterius, tanquam castellanus Thononii et utriusque Alingii, qui michi precepit fieri... inventarium....

Primo, in stabulo, subtus dictam domum, a parte montis, in quadam camera : duas pancerias ad jacendum; item quinque coopertoria de quibus reperierunt unum et Bastaldus habet duo; item, quatuor lintheamina; item, unum dolium tenens circa tria sextaria; item, tres lectos calidos de fusta; item, unum eschieczuz; item, unam sivieriam; item, unum barrale.

Item, in citurno subtus domum : primo, tria dolia tenentia quodlibet 6 sextaria; item, unum aliud dolium tenens circa 2 sextaria; item, 1 aliud dolium tenens circa duo sextaria; item, unam tynetam ad coopertorium; item, unam bolliam; item, unam aliam bolliam; item, unum escheczoz; item, unum embossiouz; item, unam aliam parvam tinetam; item, 1 barrale; item, 2 ligones ad frontem; item, 1 alium ligonem ad cuspendum; item, duas pychias; item, unam esterpam; item, 1 terabrum longum de 2 pedibus; item, 1 alium ligonem ad cuspendum; item, unam palam ferri; item, unam gogiam cum martello ab una parte; item, unam securim; item, unam rassetam; item, unam archam; item, unum venabulum pauci valoris; item, unum alium tinotum.

Item, in coquina, fuerunt reperta ea que hic immediate sequntur. Et primo, 1 lectum sive culcitram cum pulvinali plumarum munitum cum coopertoriis; item, unam tentam tele nigram; item, 2 coquipendia ut inferius describitur; item, unam mensam, 1 scannum nemoris; item, 2 estochetos; item, 1 parvam calderiam covratam tenentem circa 3 setulatas; item, 6 pleetas cupri; item, 3 ollas metalli; item, 2 veru, gallice hastes, parva; item, 1 pravam griliam; item, duas capices et 3 pachonos; item, 1 grulionum; item, 2 landeria ferri; item, duas cacetas parvas; item, unam caciam aque de cupro; item, 3 setulas nemoris; item, 1 coopertorium sive couvercluz ferri furni stuphe; item, 1 bechardum; item, 1 bernajuz ferri; item, unum expinoz; item, 8 distros nemoris; item, unum chalier.

Item, in stupha, fuerunt reperta bona que sequntur. Et primo, unam mensam plicantem de arbore nucis; item, 1 aliam mensam sapini; item, 2 morterios; item, 1 aliam mensam fuste; item, 1 archam sappini; item, 3 scannos; item, 3 rethalia sive escaules piscatorum; item, unum burguz.

Item, in camera retro stupham. Et primo, 1 lectum plumarum munitum coopertorio et pulvinalibus; item, 4 oreillies; 1 patellam frissoriam; item, 5 archas sappini tam parvas quam magnas; item, unam aliam archam bene parvam; item, 13 piterfos stagni tam parvos quam magnos; item, 1 aquarium stagni; item, 7 scutellos stagni horelliatos; item, 6 cathynos stagni; item, 4 scutellas stagni cerclatas; item, 4 discos stagni; item, 1 sargiam forratam tele; item, 1 aliud coopertorium rubeum; item, 1 vestem nigram; item, unum aliud orellietum; item, magis unum aliud orellietum; item, 7 lyntheamina; item, 6 candelabra tam lothoni quam ferri; item, unum ensem; item, 2 cadula; item, unam achetam, duos bechars; item, 1 coffretum parvum in quo est quedam bursa tele in qua sunt quamplurima coralia rubea et de umbrez; item, unum bonetum de violeta; item, 2 capucia mulierum; item, 4 cyphos nemoris pauci valoris; item, 1 berou nigrum.

Item, supra coquinam fuerunt reperte ea que sequntur. Et primo, 1 lectum plumarum munitum pulvinali cum 3 coopertoriis et 2 lyntheaminibus. Item, 1 aliam culcitram ibidem prope munitam pulvinali et coopertorio cum 2 lyntheaminibus.

Item, in guernerio supra coquinam, 6 lanjolas gallice lansues; item, 4 tybias porci; item, 1 petasonem; item, 1 quadrantem petasoni veteris;

35

item, 52 pecias vache seu bovis salsatas; item, 1 archam sappini; item, 4 pecias carnis veteres; item, 1 disploydem rubeam; item, 4 scutellas nemoris et 9 scissoria; item, 5 ollas terre tam parvas quam magnas; item, 1 cutellum coquine; item, 1 parvum coopertorium; item, 2 vestes mulieris; item, 6 sacos tele; item, jingniatas canapi batu; item, 18 plion sive bapsses canapi; item, 2 porchos vivos cum pluribus gallinis.

Item, die 26 mensis januarii, fuerunt reperta ultra suprascripta videlicet 5 gausapia et 4 tuallia; item, in quadam alia archa in dicta camera existente in dicta camera, post parietem nemoris. Et primo 1 tessiam corei in qua est unus quartus monete. Item, quedam alia tessia corii cum quadam prava corrigia, in qua repperierunt 18 denarios, 20 pogias et 2 quart. de trevo et unam pravam parpilliolam. Item, unam trepen; item, unum capitegium grosse tele; item, unum bonet de vyolet; item, 1 tabulere.

Item, dictus Hudricus habebat et possidebat tanquam suas proprias res et possessiones circa 2 posas tam vinee quam terre situatas prope nemus Rippallie in territorio S. Desiderii... Nichilominus, in presencia Richardi Bruni, Bastaldi Brigandi et alterius cujusdam ex servitoribus dicti Hudrici, Girarda, uxor dicti Andree Evrez dixit et retulit... quod ejus maritus de dicto stabulo sibi in citurno apportavit quamdam panceriam cum 5 coopertoriis.

Preuve LXXXVIII

1539. — Dépenses faites par les fermiers du domaine de Ripaille au moment de l'occupation bernoise.

(Lausanne, archives d'état, layette 373.)

S'ensuyvent les livrées faycte par les admodieurs de Rippalie et cela despuis les dariers contes rendus à noz magnifiques seigneurs Mons. le bourcier Ausporge et Messieurs les comis du pais conquis par noz redobtés seigneurs de Berne....

Item, ausy deux aumoxnes ordinayres ung jour de la sepmeyne aux ladres de Pont et de Monthou, auxquels on donoyt paravant et j'ay tourjour doné par semeyne vin 4 quarterons, pein gros 1, que monte en somme pour an de vin 6 cestiers, froment 3 copes....

Item, pour fere des creches et estables dedens les tours car le pestiam (¹) estoyt en dengier d'estre pris come le passé, 30 gros.

Item, bayle à pris fayt le pont levis pour le pris de 10 florins seulement la mein de maystre et le reste tant clos que autre monte bien 4 florins.

Item, au sarurier tant abilhages de sarures, aux tours et autres factures, 30 s.

Item, aux chapuis tant pour fere ung fons à une tine come metre de doves à une grant bosse, 3 fl. 4 s....

Item, des pourceaux on ne les sauroyt entretenir si Voz Seignories ne gardent la costume de les metre au boys pour certeyn temps sens rien poier, par quoy il voz playra dire à Mons. le baylif qu'il nous tiengne quittes de l'avoyne de cest an, atandu qu'on a fait aveyne pour le passé. ...

Item, avoyr advis sur les pertes qu'ilz hont faiyt l'ané passé de ce temps qu'ils furent assalhis et pilhés et en dangier de mort [14 février 1538],

(¹) Dans le sens de bétail : plus loin « avoyr esgard sur leur bestiam tant vaches que pourceaux ».

ceu qu'a esté ordonné par messieurs du petit conceyl come appert par escript de Mons. le secretayre, affin que Voz Segnories y pourveyssent. Ausy despuis avons esté en dangier tant d'iceulx que d'autres, pour cecy mis 1ᶜ florens.

Item, pour obvier au temps advenir à iceulx brigants, lesquelz naguieres ont esté dedens l'abaye et porsuivi devant la tour aulcungs de noz et mesmes que Bernar de Molin noz y a [atandus] n'a pas 15 jours, par quoy il voz playra statuer aux moynes une heure, et qu'ilz n'alent qu'on ne le sache come fesiont au temps passé, car il en y a aulcungs que ne font qu'aler et courir, et d'autres tenir mechante vie et retirer beucop de gents à leurs chambres et ausy il n'y a aulcungs que ne soy tienent à leurs chambres dont ceulx que noz poursuivirent se retirarent à l'abaye et ne pumes visiter leurs chambres, come scet Noel.

Par quoy seroyt bon qu'ilz balhassent les creff *(lire clefs)* à Mons. le baillif ou la bon vous semblera et affin que tout fut farmé que ceulx qui vont au parc et bestiam ausy qui va pasturer la ausy done domage en la mayson et fruictz, qu'ils passissent par une autre porte qu'en y a deux propres, reservé Monseigneur le Bayliff et sa familhe.

Preuve LXXXIX

1538, février. — Enquête sur l'entreprise dirigée contre le château de Ripaille par Bernard Dumoulin et ses complices.

(Lausanne, archives d'état. Documents non classés sur le Chablais.)

S'ensuyt la visitation de la fraction et viollence fayte à Rippallie la nuyt quatorzieme de fevrier 1538, faite par les nobles Jehan Liffort, lieutenant et les scindiques de la ville de Thonon le 15 de fevrier.

Et premierement, haz esté trové la serrallie de la barre de la grand porte dudit Rippallie, rompue et le be a forcé.

Plus, la premiere porte de la chambre de noble Claude Farel, governeur dudit Rippallie, rompu à force à coup de chevron et plusieurs coups d'aquebus.

Item, la seconde porte de ladicte chambre, ensemble ung coffre aussi rompu, et haz esté pris ce qu'estoyt dedans.

Item, noble Claude Farel, governeur dessusdit, depose part son seyrement que, ladicte nuyt, luy haz esté pris en une gibessiere sous le cussin de son litz trente troys escus de Venyses et aultres et aussi six escus d'or et environ trente troys testons, et appres ladicte viollence, ne les haz pas trové en ladicte gibessiere, lesqueulx avoit mis en ladicte gibessiere pour le poement de Nousdit Seigneurs, et haz trové ladicte gibessiere vuyde; pareillement, luy haz esté pris son cheval et celluy de son frere avec deux juments, lesquelles Nousdit Seigneurs luy avoent vendu. Interrogué se cognoy persone de ceulx qu'il hont fait ladicte viollence, lequel respond qu'il en cognoy neant à present, ne les veult nommer. Et oultre ce, depose qu'il luy haz esté pris tout ce qu'estoit audit coffre, asscavoir tous les accoustrements de sa chambre, de son frere et de luy.

Item, noble Gochier Farel atteste part son seyrement qu'il luy ha esté pris ladicte nuyt sept escus en une borse sur la table de ladicte chambre et ses solliers avec son cheval, estant en l'estable, vallant environ dix et sept escus, et aultre chose n'az deposé.

S'ensuyvent les informations prinses sur les choses dessus dictes le 15 de fevrier.

Premierement, avec messire Noel de Bonet, chenoenne de Rippallie. Depose par son seyrement estre vray que ceste nuyt passé, environ troys à quatre heures appres minuy, sont venu pluseurs gens de Rippallie hurté en la porte de sa chambre et de messire Rolet Maistrezat, le chennon de laquelle hont rompu à force, et se voyant, has commencé à crier audit messire Rolet qu'estoy encour ou lit : *Misericorde, levons nous, car l'ong nous romp la porte dessus*, lesquelles gens, parlant audit Noel [lui dirent] qu'il se taisasse, et les aultres crirent : *Tue, tue*, et les aultres disoient : *Taysé vous, l'ong ne vous feraz part de mal si vous volles venir, tenir et demoré en nostre pays vers nous. Nous vous ferons grand chere.* Interrogué si il cognoyt poent desdit personnages, lequel respond que non. Bien est vray que les ung parloent le langage de della la Drance et les aultres le langage de Foucigni ; et dit que en sa dicte chambre hont pris ung chappeaul, une mandosse et ung bamp qu'il hont porté hors de ladicte chambre. Et aultre chose n'az deposé.

Item, avec messire Rolet Maistrezat, depose.... qu'il haz veuz allors entre lesdictes gens ung peti homme portant ung hoqueton gris et ung emplastre au visage aupres de l'œl et parloent langage comme nous, et dit qu'il estoent lesdictes gens environ de trente....

Item, avec messire Jaque Mermet, depose... qu'il haz bien ouyr le bruit, car messire Rolet Maistrezat luy criaz : *Mermet, gard de sallir dehors, car si tu sors, tu es mort.* Et aussy haz ouyr que ledit Maistrezat criaz à Mons. de S. Paul : *Sonne, sonne, car il vien force cheval.*

Item, messire Jehan-François Mersier depose... qu'il n'az veuz desdictes gens synon troys armés, passant part dessus le fort de Rippallie, et quand il les veut, il ne sortiz poent, mais resserra ses portes....

Item, Michel Gex, de la Vaul d'Illiez, depose par son seyrement qu'il ha veuz lesdictes gens la nuyt passé appres minuyt, lesqueulx estoent armé en partie, et luy estant levé pour apployé le cherret, haz veuz lesdictes gens en partie venant contre luy, luy criant : *Attent, traistre, mechant, ensegnie nous où il est ton maistre Farel*, et luy tirarent des coup de pierres à l'encontre, et ce voyant, ledit teymoyn s'enfuyt ; et luy corrent appres et le baptirent à coup d'allebardes, et si ne se feust caché au mur du collombier, l'eussent tuer ; et si les voyoit à present, les cognoistroyt bien, et portoent aquebus, chandelles et aultres armeures....

Françoy Floret, de S. Paul, depose... que ladicte nuyt passé, appres la minuyt, haz veuz lesdictes gens, lesqueulx sont entré en ladicte maison grande de Rippallie, reservé d'un, lesqueulx vinrent escouter aupres du pont ; et estoent lesdictes gens environ de trente, en partie armés, entre lesquieulx, à son advis haz cogneu l'ung des hostes de Boege, lequel haz fait une maison neufve aupres du chasteau dudit Boege, et portoent des chandoelles. Interrogué comme il cognoyt ledit hoste, respond pour ce qu'il haz beuz et mangé soventesfoys en sa maison, lequel est assé de petite stature, portant une petite barbe sur le ros....

Anthoine Ribbet, de Vongie, depose... que aujourd'huy, une heure devant jour, luy estant en la couche, haz ouyr passé par le chemyn publique environ quatre ou cinq chevallier, mais il ne scayt où il tirerent. Et le jour devant, au soyr, environ suppé, passa par Vongie Francey Michaud et Jehan Gerdil, de Marin et ung aultre, lesquieulx beurent appres suppé ung pot de vin, et puys s'en allerent. Et davantage, depose qu'il peult avoir troys sepmaines ou ung moy que un nommé Bernard de Mullin et deux aultres lesquieulx ne cognoyt pas, lequel Bernard portoit une albarde, l'aultre une acquebute et l'aultre ung aultre certain baston, lesquieulx lui dirent si havoit

poent de vin servagnin et si en avoit, qu'il leur en balliasse ung pot, ce qu'il feist. Et en bebvant, disoent que attendoent mons. le banderet Brothier qu'il avoent tramy querre et puys s'en allerent à Thonon. Et ung peult appres, les rencontra qu'il retornoent, mais il ne scayt pas si avoent parlé audict mons. le banderet ou nòn et ne scayt qu'il luy voloent.

Claude Pigney, de Thonon, depose... que le jour de la Chandelleur dernierement passé, ledit teymoyn alloit à Vacheresse, et estant aupres de la maison de Thoiset ('), rencontra noble Claude Thorens estant aupres de ladicte maison, lequel l'invita (manuscrit levita) à boerre et aussi ung nommé Gonyn Perrat, lequel estoit au jardin dudit Thoiset, disant que ledit teymoin estoit bon dindin et qu'il luy falloit doné à boerre. Et aussi rencontra Bernard de Mollin lequel ne luy dit mot, portant une espée à deux mains deguenné. Et aultre chose ne seroit deposé pour ce qu'il tiraz oultre son chemyn; et nonobstant que ledit noble Claude Thorens l'evitast a boerre, ledit teymoin n'y vollit aller, mais tiraz son chemyn....

Preuve XC

1536-1567. — Documents concernant l'occupation de Ripaille par les Bernois.

(Berne, archives d'état. Renseignements dus à l'obligeance de M. Türler, archiviste d'état.)

1536. — Das ist min Michel Ougspurgers Seckelmeisters in dem nüw gewunnenn Lande Rechnung umb alles das so ich ingenomen oder uszgeben hab vom fursten tag meyens an im 36 jar bis Uffen pfingstag in disem 1537 jare. (Welsch Seckelmeisterrechnung. Cette série contient la collection des comptes annuels des trésoriers bernois concernant l'occupation des pays nouvellement conquis, notamment du Chablais jusqu'en 1567. Nous donnons ci-dessous la traduction des passages les plus intéressants.)

1538, 10 février. — (Reçu de Claude Farel, amodiateur de Ripaille, 84 couronnes, 7 sous, 8 deniers qui font 280 livres, 9 sous, 8 deniers. Welsch Seckelmeisterrechnung.)

1538, 25 février. — Instruction dem edlen werten Josten von Diesbach was ir erstlich zu Lyon, demnach vor k[öniglicher] M[ajestät] von Franckenrich handlen söllend.... Üch ist ouch bevolchen mit gedachter k. Magestat zum fründtlichoten ze reden und iro fürhalten, wie minen gnädigen Herren ein grosse schmach und gwalt begegnet sye durch der frouwen von Nemour underthanen uss Fousigny, namlich wie iren by 20 zfüss und zross nachts zugefaren und in das hus Ripally gewaltigklich gevallen, die thor zerbrochen, das hus geplündert, Ross und andere hab hinweg gefürt etc., das nun inen unlidenlich, desshalb ir trugenlich pit und begär an sin magistet sye darob und daran ze sin, das söllicher gwalt gestraft werde und gepurliche reparation volge und hinfür derglichen nit mer beschäche, in ansehen der gutthaten und diensten, so min herren siner magestat bewysen hand und fürer ze thund gutwillig sind, und namlich die schmach anderer gstalt ze strafen dann die so durch die, so den herrn von Boissrigauld vern bis gan Genf beleitet, zu Bernay uf miner herren ertrich begangen haben,

(') Château du Thuyset.

dann wiewol gemeldter her von Boissrigauld ouch der cardinal von Thornon minen herren geschriben, wie dieselbigen söllend gestraft werden, habend doch min gnädig herren noch nit eigentlich vernommen, das es beschächen sye. Actum 25 Februarii anno 1538. Stattschriber. (Instruktionsbuch C 195 v.)

1538, 14 février. — (Messieurs de Berne ont affermé pour trois ans à Claude Farel la maison (huss) de Ripaille moyennant la redevance annuelle de 130 couronnes d'or. Rechnungsbuch.)

1539, 11 mai. — (Le Conseil de Berne élit Mathieu Knecht le jeune comme maître de l'hôpital de Ripaille. Rathsmanuale.)

1539, 17 décembre. — (Mathieu Knecht le jeune, gouverneur de Ripaille, en raison de l'insuffisance des ressources du domaine, reçoit en subvention de Berne soixante fûts de vin blanc rouge et neuf de sarvagnin (savagnin 9 vass). Son traitement s'élevait à 100 florins par an; sa femme touchait une indemnité de 10 florins. Rechnungsbuch.)

1539. — (Michel Ougspurger, trésorier du Pays de Vaud, et le banneret Im Hag reçoivent chacun 25 livres bernoises pour aller à Thonon installer le maître de l'hôpital de Ripaille (Spitalmeister von Ripallie); leur voyage dure dix jours. — Mathieu Knecht, bailli de Ripaille (Vogt zu Ripallie), reçoit 50 couronnes pour acheter des meubles.... On achète pour Ripaille quatre lits et quatre coussins au maître de l'hôpital du Saint Esprit à Berne, dont la femme reçoit à cette occasion 15 sous de pourboire (ztrinckgält). — Dépenses faites par les Farel à Berne pendant dix-huit jours, à l'occasion de la reddition des comptes de Ripaille, à raison de 6 batzen par jour, 14 l. 8 sous. Welsch Seckelmeisterrechnung.)

1541. — (Les Bernois confient à Nicolas de Martheringe, commissaire d'extentes, la rénovation des reconnaissances féodales de Ripaille. Il reçoit l'année suivante 116 l. 4 s. 6 d. pour ce travail. *Ibidem.*)

1541, 22 décembre. — (Le Conseil de Berne décide d'accorder à l'hôpital de Ripaille une subvention sur les revenus du bailliage de Thonon. Si la chose était impossible à cause des pensions des ministres protestants, on devra faire un rapport et se concerter avec le maître de l'hôpital pour qu'on puisse augmenter les crédits nécessaires à l'entretien de cet établissement. Rathsmanuale.)

1545. — (Fourniture de 625 pièces de fer pour relier des tuyaux de conduites d'eau. Welsch Seckelmeisterrechnung.)

1546. — (Achat d'une chaudière destinée à un chalet, sur l'ordre du bailli de Ripaille. *Ibidem.)*

1546, 16 novembre. — (Ordre donné par le Conseil de Berne au bailli de Ripaille de faire comparaître en sa présence les cultivateurs laissant les biens du domaine en friche et ne payant pas les redevances; il les mettra dans l'obligation de payer les cens. Un procès-verbal relatera les noms des cultivateurs qui auront abandonné leurs terres et contiendra la liste de ceux qui les remplaceront. « Der Vogt von Ripalli, die belieben so ire güter öd lassen ligen, inen anmuten, das cy zinsint oder uffgebind die güter und die ufgebung in gschrift vervassen und die so sy empfachen würden, inschryben ». — Rathsmanuale.)

1546, 26 décembre. — (Election par le Conseil de Berne de Gilles Stürler comme maître de l'hôpital de Ripaille. Rathsmanuale.)

1546, 16 novembre. — (Ordre donné par le Conseil de Berne au bailli de Thonon de mettre les ministres dans l'obligation d'assurer le service religieux à Ripaille. Rathsmanuale.)

1550. — (Don de 3 l. 15 s. au ministre de Ripaille se rendant à Berne. — Envoi au receveur de Ripaille de 60 couronnes d'or pour amener à Berne le vin de l'année. Welsch Seckelmeisterrechnung.)

1552. — (Pierre Berchtold, bailli de Ripaille (Schaffner zu Ripaille) reçoit 200 livres pour assurer les services de cet établissement, dont les revenus sont insuffisants. *Ibidem.)*

1552, 7 juillet. — (Ordre donné par le Conseil de Berne aux trésoriers Tillier et Steiger, ainsi qu'aux banderets, d'étudier la transformation des hôpitaux de Hautcrest, Ripaille et Bonmont. Rathsmanuale.)

1556. — (Donné 12 livres pour les trois bateaux transportant à Ripaille les délégués du Conseil de Berne et leurs chevaux. Welsch Seckelmeisterrechnung.)

1557. — (Payé 50 couronnes d'or à maître Gaspard Brückessel, serrurier à Berne, pour une horloge destinée à Ripaille (ur gan Ripalie), dont le transport coûta 5 livres. *Ibidem.)*

1560. — (Prix du transport de 18 fûts de vin de Ripaille, acheminés sur Berne par Morges et Morat, 116 fl. 9 gros. *Ibidem.)*

1561. — (Achat de médicaments. « Denmach dem welschen apotheker von eins von Ripalie umb etlich arznyen zalt, 2 l. 8 s.» *Ibidem.)*

1562. — (Paiement à un membre du Conseil de Berne venant installer le nouveau gouverneur de Ripaille. *Ibidem.)*

1565. — (Paiement de 2044 livres 12 s. 10 den. et demi à Louis Richard pour le transport à Berne, par Yverdon, des vins récoltés par les Bernois à Chillon, Payerne, Lausanne, Brussins, Bonmont et Ripaille et pour l'achat de 200 fûts à Lavaux et Lausanne, y compris le charroi, péage et droits divers des vins de Brussins et Pougiez, de la côte de Rolle à Morges. Autre paiement de 1112 livres 18 s. 8 d. pour le transport de 491 fûts de Morat à Berne. *Ibidem.)*

1566. — (Paiement de 3 l. 9 s. 4 d. aux appariteurs de la ville pour transporter des archives de Berne à l'hôtel de ville les terriers des pays de Gex, Thonon, Ripaille et Ternier pour les inventorier. Au diacre de Ripaille, 6 l. 14 s. 4 d. *Ibidem.)*

1567. — (Don de 660 l. 13 s. 4 d. à Conrad Fellemberg, gouverneur de Ripaille, pour l'entretien des locaux jusqu'à la restitution du domaine. *Ibidem.)*

1567, 10 juillet. — (Le Conseil de Berne envoie à Ripaille M. Petremand d'Erlach et donne l'ordre aux banderets de nommer une ambassade chargée de se rendre dans les bailliages de Gex, Thonon et Ternier pour exhorter les baillis à rester dans leur poste jusqu'à la remise du pays au duc de Savoie. On doit écrire à chacun d'eux à ce sujet. On donne l'ordre de détruire l'écurie de Ripaille et de faire nettoyer l'église « die Stallung zu Ripaille abwerffen und die Kilchen rumen zu lassen ». Ratsmanuale.)

1567, 10 juillet. — Instruction dem edlen vesten herrn Petermann von Erlach des rhats siner abvertigung in das saphoysch land nachvolgender sachen halb. Und so dann vor etlichen jaren die Kilchen und platz der begräbnus christsäligen lüthen fürsten und herren, in dem closter zu Ripaillie von etlichen alda gewäsnen amptlüthen zu einem veechstall verwendt ouch bisshar also gebrucht worden und nun meer aber die zyt der versprochnen insatzung des orts benächig, so hat min gnädig herrn inen allerlei nachred und verwysung diser sach wägen zuvermyden für rhatsam angesächen uch bevolchen dahin zekheren und mit dem amptman daselbs ein ordnung zegäben, das bemelter veech stall und was an gedachter kilchen zu andern

khomlichkheiten in und ussgeschlagen verendert oder in ander wäg verschlagen worden, angändts widerumb nidergericht hinwäg geschleyft, der boden riegelwerck und alles so dardurch behenckt oder verschlagen sin möcht, flyssig ab wäg gemacht und gesübert, damit es zur stund der insatzung nit in sollicher gstalt befunden werde.... Actum 10. Julii 1567. (Instruktionsbuch H, 25.)

Preuve XCI

1539-1567. — **Extraits des comptes des gouverneurs bernois de Ripaille.**

(Lausanne, archives d'état. Le premier de ces comptes débute ainsi : « Min Matheus Knecht, gubernators zu Ripallie, Jarrechnung alles mines Innämenns und usgäbens desselbigen ampts halb von disem jar 1539 ». Nous devons à l'obligeance de M. Alfred Millioud, archiviste d'état à Lausanne, la traduction et l'analyse des passages les plus intéressants.)

1539. — Compte de Mathieu Knecht, gouverneur de Ripaille, arrivé par bateau le 15 mai : au potier de Genève, pour faire le poêle dans la chambre du château et le poêle neuf, 10 couronnes d'or et 6 gros. Au seigneur de Maxilly, pour une marmite à couvercle.... Au vitrier de Lausanne, pour 3 fenêtres neuves dans la chambre du château, 5 couronnes 3 gros. A Simon de Maxilly, le prébendier, un habillement complet et souliers, 17 fl. 8 gros. Au serrurier, pour la portette du poêle de la chambre, 4 fl. 6 gros. Pour la portette du four de la boulangerie, 6 flor. Pour faire l'horloge, 2 florins. Pour une serrure neuve à la porte des vignes à Tully, 9 gros. Pour une clef de l'écurie et une du grand jardin, 2 gros. Pour 4 clefs et une serrure pour la grande porte du jardin, 1 fl. Pour les crochets et les barres de la grande porte, 17 gros. Pour une serrure pour le jardin d'en bas, 4 gr. Pour 2 verroux à 2 petites portes, 4 gr. Pour une serrure pour la grande tour, avec une trappe et un verrou, 13 gr. Pour 9 clous pour la boucherie, 5 gros. Pour une serrure et une clef pour la prébenderie, 7 gros. A maître Mauria, le 25 septembre, pour faire 4 grandes écuries aux chevaux; et pour les pierres du foyer et le manteau de la grande cuisine, et le pied du fourneau et la cheminée dans ma cuisine, 15 cour. or et 1 flor. Au même, pour faire la chambre des valets et la cheminée, le pied du poêle avec les plaques du foyer dans leur cuisine, la chambre du chalésan (Seenner) et pour récrépir la boulangerie, 14 cour. or et 1 flor. Pour faire un trou au mur du pré, près du pressoir, 1 fl. A maître Hans Güting, pour faire une écurie à chevaux dans le château (20 journées à 6 gr.), 10 fl. Pour couvrir la grande grange, 4 fl. 4 gros. Pour faire l'escalier du fossé, 2 flor. A maître Bernard, le charpentier, pour 22 journées de travail (à 3 gr.), 2 fl. A son valet (33 journées à 3 gr.), 6 fl. 4 gr. A maître Bernard, pour 6 autres journées à 3 gr., 2 fl. Au valet, pour 3 journées à 3 gr., 8 gros *(sic)*. Pour débarrasser la maison, le donjon, la cour et toutes les maisons, 1 cour. or. Pour faire mener hors de la cour la terre et les pierres, 4 fl. Pour débarrasser l'étang, 2 cour. or. Pour récrépir la chambrette, la cuisine et et le corridor de la prébenderie, 4 cour. or. Pour débarrasser la grande cave et le pressoir, 11 gr. Pour poser la fontaine, 3 fl. Pour récrépir la grande écurie à chevaux, 6 fl.

Commencement des vendanges le 15 septembre; durée 14 jours avec 25 personnes, outre 3 porte-brandes, 2 presseurs, etc.

1539-1541. — Compte de Mathieu Knecht, maître de l'hôpital de Ripaille :
pour 4 girouettes sur les tours, 4 couronnes. Pour faire un nouveau
pressoir, 13 fl. 2 gros. Pour un poêle neuf dans la chambre des domestiques,
3o fl. 5 gros. Aux 5 moines, 125 florins ; à chacun d'eux, 15 coupes de fro-
ment, soit 6 muids 3 coupes, 15 setiers de vin, soit 10 tonneaux.

1541-1542. — Compte du précédent, hôpitalier à Ripaille : donné à un garçon
boîteux de Lansy, en dehors de l'hôpital, pour 1 coupe de froment, 22 gros.
Aux 5 moines, 125 fl. Au forgeron, pour une espèce d'arme, 73 fl. 5 gr.
Pour faire réparer l'horloge, 75 fl. 2 gr. Tôle pour couvrir la tour de l'hor-
loge, 7 fl. Paiements pour conduire le bétail dans les montagnes du Val
d'Illier. Paiement au barbier qui répare un bras cassé. Parmi la domesticité,
on remarque les domestiques qui servent à l'hôpital, le cuisinier et sa femme
et une femme (non mariée) qui assiste les malades.

1542-1543. — Compte du précédent : vin donné aux 4 moines. Blé à
maître Alexandre, le prédicant. Blé destiné à l'hôpital de Ripaille, 73 muids,
9 coupes et 3 mesures, pétri par le boulanger de l'hôpital. Achat à Vevey de
beurre pour l'hôpital, 23 fl. 7 gros. Achat de fromage, 25 fl. Achat de 27 sacs
de sel marin pour saler la viande, 148 fl. 8 gros. Suif pour faire des chan-
delles, 11 fl. Épices pour malades, 14 fl. 5 gros. Huile de noix, 2 fl. Récolte
des haricots et des pois, 4 fl. Au vitrier de Lausanne, pour réparer les 2 fenê-
tres situées dans la salle, 7 fl. Pour faire des haies à toutes les propriétés,
9 florins. A Nicolas de Diesbach, bailli de Thonon, annuellement, pour l'entre-
tien du jardin d'animaux (Thiergarten), 100 fl. Pension de chacun des quatre
moines, 25 florins. A maître Paul, tailleur, pour habiller les pauvres, 130 fl.
3 gros. Au potier, pour l'installation du grand poêle de la salle des prében-
diers. A maître Guillaume, le barbier de Thonon, pour soins donnés aux
prébendiers de Ripaille (pfrundner). Don au barbier soignant un pauvre ayant
la joue enflée. Soins donnés aux pauvres par l'apothicaire de Thonon, 9 fl.
4 gr. Ramonage des cheminées, 2 florins. Salaire du personnel de l'hôpital :
receveur, 12 couronnnes ; cellerier et sa femme, 14 couronnes ; cuisinier et sa
femme, 9 couronnes ; charretier, 31 florins ; palefrenier, 28 fl. ; boulanger et
sa femme, 9 couronnes ; premier berger, 33 florins ; second berger, 13 fl. ;
petit berger, 9 fl. ; gardien des pourceaux, 8 fl. ; infirmière, 7 fl. ; femme de
service, 12 fl. Appointements du maître de l'hôpital : 200 florins, plus 38 flo-
rins pour son voyage à Berne, quand il est appelé à rendre ses comptes.

1543-1544. — Compte du précédent : sel pour le personnel et le bétail
de Ripaille, 125 fl. 6 gros ; couverture des tours de Ripaille, 20 fl. 10 gros ;
130 aunes de toile grossière, à 1 fl. l'aune, pour habiller les pauvres, 130 fl. ;
doublure de ces vêtements, 20 fl. ; pension en blé ou avoine aux prédicants
d'Allinges, de Sciez et Filly, de Draillans ; prébendes en céréales et en vins à
trois moines.

1544. — Dernier compte de Mathieu Knecht, qui part à la Saint-Michel :
travaux à la toiture de Ripaille pendant six semaines par un couvreur de
Berne et ses trois ouvriers, prenant pour salaire 29 l. 14 s., monnaie de Berne,
7 l. de Berne pour leur nourriture, 6 s. pour leur vin, et 3 l. 1 s. de journées
supplémentaires ; 200 feuilles de tôle sont achetées à Genève pour ce travail,
et on se procure à Filly 2000 tuiles plates. A Guillaume, le barbier de
Thonon, pour avoir fait la barbe des prébendés pendant un an et soigné
leurs maux, 18 fl.

1544-1545. — Compte de Gilgian Gunthartz (spittalmeister und guber-
nator Ripallie). Ce compte commence à la Saint-Michel 1544. Achat d'oranges
(pomeranzen), de figues, de miel, de sucre, d'œufs, d'écrevisses (krebs), de
lentilles, de mouton, de pâté, de radis à l'occasion de la réunion à Ripaille

du bailli, des prédicants et autres personnages, 7 fl. 11 gros ; dépenses supplémentaires lors de l'arrivée des délégués du Conseil, 11 fl. 10 gros.

1546-1547. — Travaux de la vigne : huttins et « crosses » placés autour de la maison de Ripaille et dans les fossés ; ceps de servagnin (sarvagnyer) ; taille ; travail de la terre pour la fumure ; nouveau travail et troisième travail de la terre ; ligature des ceps avec de la paille. Pension de Rolet, le moine, 25 fl., plus son vin et son blé. Vin placé dans la grande cave de l'hôpital, 15 tonneaux de vin blanc, 10 tonneaux de « sarvagnier » rouge, 22 de vin rouge ordinaire,

1547-1548. — Compte de Gilgian Sturlers (Spittalmeyster des huss Rippalli). Recettes : argent. 4793 fl. 8 s. 3 d. ; blé, 193 muids, 4 coupes, 4 mesures ; orge 9 muids, 1 coupe, 3 mesures ; méteil, 17 muids, 1 coupe, 3 mesures ; haricots, 2 muids, 5 coupes, 2 mesures ; avoine, 112 muids, 10 coupes ; vin blanc, 54 tonneaux, « sarvagnier » 20 tonneaux ; vin rouge ordinaire, 59 tonneaux ; noix, 19 coupes, 1 mesure ; huile, 7 quarterons ; noisettes, 2 mesures. — A l'écrivain ou secrétaire Pellisson qui a écrit l'acte par lequel un pauvre « prebendier » s'est donné à l'hôpital, corps et biens, 4 fl. 8 s. ; ferrures mises dans le mur du grand pré ; achat de 17,000 échalas ; 216 journées d'ouvriers pour la cueillette du raisin, à 1 gros par jour, 18 fl. ; 72 journées à ceux qui ont pressé le vin et porté les « brandes », à 2 gros par jour 2 fl. 2 gros ; à maitre Christophe, le prédicant, pour onguents et médecines donnés aux pauvres. 7 fl. 8 gros ; transport à Berne de trois tonneaux de « sarvagnier » ; pour griller les fenêtres de la grande salle où l'on met le blé, 23 fl. 6 s. ; 60 journées de travail dans le parc des animaux, 7 fl. 6 s. ; pension des quatre moines de Filly, payable à la Saint-Michel, 80 fl.

1548-1549. — Compte du précédent : au prédicant de l'hôpital, 4 aunes de drap noir, 12 fl. 8 s., et 3 aunes de doublure, 2 fl. ; 1 aune pour une paire de bas, 3 fl. ; façon, 7 sous. Soins donnés aux brebis et aux porcs ; installation des ferrures dans la grande salle, 1 fl. 5 s. 6 d. ; réfection de l'écurie aux chevaux ; escalier donnant accès à l'horloge ; au boulanger de Ripaille qui a été longtemps malade, pour lui aider à payer le médecin, 1 sac de blé, soit 14 fl. Pension aux quatre moines de Filly, à chacun 20 florins. Paiement de deux trimestres dus au prédicant de Fessy, 100 fl. Appointements du diacre de Filly pour un an, 100 fl. A maître François, tailleur de pierre, pour l'aider à payer le médecin, après sa chute à Ripaille, 4 muids de blé ; aux gens d'Ossens, en déduction de ce qu'ils devaient, après avoir été grêlés, suivant l'estimation des prudhommes, 2 muids et 6 coupes d'avoine.

1549-1550. — Compte du précédent : six tonnelets de sel achetés à Berne à Hans Brunner, 112 florins, et acheminés sur Ripaille par Yverdon ; réfection du colombier, planches, chaux, tavaillons et clous, 38 fl. 4 s. 3 d. ; 14 journées pour murer l'étang ; pensions à un moine de Ripaille, à quatre moines de Filly, à Paul « Brocard » et à Quisard, moine, qui est appelé dans d'autres documents M. d'Arneys. Donné aux communautés de Pralies et de Marignens, sur l'ordre de Messieurs de Berne, la moitié des redevances dues, à cause des mauvaises récoltes, 6 muids, 4 coupes, 1 mesure.

1552. — Compte du précédent : achat de 22,500 ceps de vigne, 13 fl. 4 gros 3 den. Transport à Berne de 42 tonneaux de vin, 423 fl. Réparation de la chaire à prêcher de Filly, 1 fl. 6 s.

1554. — Compte de Peter Berchtold (schaffner zu Ripaille) : pensions payées à Florent Chalon, le frère conventuel, Jacques Quisard, frère conventuel de Ripaille, Bernard Marcel, pensionné de Filly, Paul Curtet, novice à Filly. A maître Lien Hart, le poëlier de Lausanne, pour le poêle de la chambre neuve de Ripaille, 37 fl. Pour les fenêtres de la chambre neuve,

amenées de Berne à Ripaille, 6 écus, soit 3o fl. 1 gros 9 den. Achat de papier pour placer aux fenêtres de Ripaille, notamment au logis des pauvres.

1555. — Compte du précédent : réparation de la salle de bain (Badstübli). Achat et transport de trois plaques de pierre, amenées de Morges pour le petit poêle de la salle de bain, 3 fl. 6 gros. A maître Lien Hart, poêlier de Lausanne, pour le petit poêle de la salle de bain et la réparation du grand poêle et des autres, 16 fl. 3 gr. Au tailleur de pierre qui a fait le mur du cimetière, 28 journées, 28 gros; pour soufrer (suffern) les poiriers, pommiers et autres arbres fruitiers du domaine de Ripaille, 3 fl.

1556. — Compte du même : pension à Bernard Marcel, ancien religieux de Filly, devenu prédicant à Margencel (meister Bernhart Marcel, predicant zu Margencel, ettwan ordensman zu Filliez sin Closterlybding). Envoi de 17 tonneaux de vin blanc dans la cave de l'état (Stattkäller).

1557. — Compte du même : paiement à maître Jean, maître d'école à Hermance.

1558. — Compte du même : paiement à maître Claude, maître d'école à Thonon, à maître Loys, prédicant aux Allinges, à Jérôme Garra, prédicant à Cervens. Achat de poules d'Inde (indianische Hüner).

1558-1559. — Compte de Sulpitius Brüggler (amptman zu Rippallie) : dépenses pour le bornage du domaine. Réfection du pont. Réparation de la huche à pain de la grande salle. Pension à noble Paul Boccard, ci-devant novice à Filly, 7 coupes et 1 mesure de blé et à honorable Jacques Quisard, l'ancien moine.

1559-1560. — Compte du précédent : pour faire un poêle neuf dans la grande chambre de Ripaille et réparer ceux qui sont placés dans les tours, 15 écus, soit 75 florins; aux deux prédicants de Thonon qui ont prêché quelque temps à Ripaille, jusqu'à ce que Messeigneurs de Berne y aient installé un diacre, 6 coupes de blé.

1563. — Compte de Nicolas Huber (amptmann zu Ripallie) : à maître Georges, le poêlier de Genève, pour avoir démoli le poêle de la petite chambre et en avoir mis un autre en « catene » (kachlen), amenées de Genève, 23 fl., et 28 livres de crin pour l'argile, à 6 d. la livre. 1 fl. 2 gros; au maçon ayant construit le soubassement du poêle, 2 fl.; à Pierre Ninaux, prédicant à Thonon, venant prêcher à Ripaille chaque dimanche, 10 fl.; achat à Yvoire de 4000 tuiles plates pour couvrir la maison et l'hôpital de Ripaille. Construction du toit de la grande tour de l'église (unnd by dem grossen Kilschtureintag). Réparation des différents poids du domaine (la mesure d'Evian a 6 quarts de moins par muids que celle de Thonon.

1563. — Compte de Christiana Fritschinginen, veuve de Nicolas Huber, hospitalier de Ripaille : allocation de 104 fl. 4 gros à cette veuve pour revenir de Ripaille à Berne sur un char qu'elle conduisait.

1563-1564. — Compte de Conrad Fellenberg : construction d'une petite chambre pour fumer la viande salée, avec des petites fenêtres et une porte fermée avec des petites baguettes de fer; achat de papier pour les fenêtres du couvent; achat d'un sac de sel marin à défaut d'autre sel que l'on n'a pu se procurer, 10 fl. 4 gr. ; à un chaudronnier, pour avoir chatré (verschnittenn) 20 porcs, 1 gros.

1565-1566. — Compte du précédent : recettes de 160 florins provenant des biens d'un pauvre originaire du Lyaud, que Messeigneurs de Berne avaient admis à prébende parmi les pauvres de Ripaille, et qui s'était donné à l'hôpital corps et bien. Achat de morue (stockfisch), de turbot (blattyssli, soit en bon allemand platteise), de hareng (häring). Réparation à la maison du diacre

installé récemment à Ripaille, nommé Jean Michaud, et prêchant alternativement avec le prédicant Ninaulx.

1566—13 mai 1567. — Compte de Conrad Fellemberg: achat de 12 muids de chaux pour réparer une partie du mur du parc et en construire un autre pour partager en deux la grande salle du chapitre et la transformer en église (denne so hanisch zwölff mütt kalsch koufft em theill der muren am Thiergarten so umbgefallen gsin wider uffzerichten ouch den halben theill dess grossen sals dess kapittels zeunderscheyden und ein Kilschen daruss zemachen...), 24 fl. Au tailleur de pierre, pour faire ce mur de 10 pieds de largeur, 14 fl. Crépissage de la chambre de Messeigneurs. A Claude Dechelette, charpentier, pour le plancher de la nouvelle église (item, die nüwe Kilchen gebödmett).

Preuve XCII

1539. — Dépenses faites pour l'entretien du domaine de Ripaille.

(Lausanne, archives d'état. Layette 373, original.)

S'ensuyvent les livrées faictz par nous admodieurs de Rippailhe tant en la maison que es terres d'icelle despuis qu'avons rendu nos comptes à Lauzene le 15ᵉ febvrier 1539 et aussi les chouses que avons rendu à Mons. le gouverneur et hospitalier, ordonné audit Rippailhe, contenues à l'inventoyre.... Item, à maître Jehan Gaultier, chappuys, pour la fasson du pont levis des tours, 10 fl.... Item, avons faict fere à la maison troys arches de boys, ungne grande pour tenir la farine tenent environ troys muyts, 5 fl....

, En apres, les factures des possessions de l'an 1539 : baillé en tache les heutins de toute facteure ormis le fosseur, femier et vendenger, pour 16 fl. 9 gros. Item, les berches des fossés et jardins comme dessus en tache pour 21 florins. Item, pour pourter le femier ausdictes berches et heuictins huict femmes 6 jours, 3 florins.... Item, pour le fessouret des berches des fossés et jardins sans les serviteurs 8 hommes, 18 gros 9 deniers. Item, pour le fessourer des heuctins 10 hommes, 22 gros 6 deniers. Item, tant pour choysir que coupper les crosses et perches pour lesdictes berches et heuctins, environ 25 chertz, 8 fl. 6 gros. Item, à ung homme qui a commencé à fere les rigolles au grant per, 3 jours, 4 gros 6 den Item, avons bailhé en tache le reste desdites rigolles et clorre le grand per, 6 fl. Item, pour clorre les vignes rouges et heuctins, 2 fl. 6 gros. Item, bailhé en tache pour fere faire 120 proveins aux vignes rouges et derriere la cloche, 6 fl. 6 gros. Item, pour troys femmes qui ont porté le femier ausditz proveins, 3 gros 3 den. Item, pour 37 hommes à pouer ou couper les vignes rouges, 5 fl. 7 gros 9 den..,. Item, aux vignes de Thullier, 15 hommes 2 jourz à pouer, 4 fl. 4 gros 6 den.... Item, 550 proveins audit Tulhier, 7 fl. 4 gros. Item, à 3 femmes qui ont porté le femier ausdits proveins 2 jours, 6 gros 6 den. Item, à 6 femmes qui ont cueilhi les sarments aux vignes rouges 2 jours, 12 gros (1 fl.). Item, à 14 femmes qui ont cueilhi les sarments de Theulhier, 14 gros. Item, à ung homme qui a comblé les proveins, 3 jours, 6 gros.

LE FESSOURER.

Item, à 4 hommes jusque à midi derriere la cloche, 4 gros 3 den. Item, à 6 hommes qui ont fessouré 1 jour, 14 gros.... Item, le 6 de may, à 38 hommes à Theullier, 7 fl. 1 gros 6 den. Item, audit Thullier, 38 aultres hommes, 7 fl. 1 gros.

L'EFFOCHER DES VIGNES DE THULLIER.

Le dernier de may à 10 femmes qui ont effoché 5 jours, 5 fl. 8 gros. Item, à 17 femmes aux rouges vignes et derriere la cloche, 13 jours, 4 fl.... Item, en pailhe, pour lhier lesdictes vignes, 12 gros, 1 fl. Item, pour feurnir (c'est-à-dire finir) de rellever lesdictes vignes 44 femmes, 4 fl. 1 gros. Item, pour 6 millierz de passets, 5 fl.

RETOURNER.

Le 12 de juing à 3 hommes 2 jourz derriere la cloche, 16 gros 6 den. Item, pour retourner les rouges et fournir derriere la cloche 34 hommes, 7 fl. 9 gros. Item, pour retourner les heuctins à pris faict, 31 gros 6 den., 2 fl. 7 g. 6 d. Item, balhé en tache à retourner Theullier, 15 fl. 10 g. 6 d.

LES PRÉS.

Le 12 de juing, balhié en tache à coupper les prés de Rippailhe et Feisterne, reservé le columbier, pour le pris de 19 florins. Item, à fener ceulx de Rippailhe 11 femmes..., 11 gros. Item, à ung homme 4 jourz avec le cherton, 8 gr. Item, à ung homme qui a couppé le pré du columbier 1 jour, 3 gros. Item, pour le receulhir 2 femmes et 1 homme 1 jour, 4 gros 6 d.... Item, à Michel le Vacherin, qui a demeuré tant à la montaigne que à Rippaille 5 fl. et 2 payres souliers, 28 gros 7 fl. 4 gros.... Item, à ung serviteur pour arrouser les prés et aultres facteures 4 moys, 7 fl. Item, ung pourchier, despens febvrier jusque à la S. Michel, 13 gros. Item, à 2 chambrieres, l'ugne a demeuré 4 moys et l'autre 7, 6 fl. Item, pour 2 payres souliers ausdites chambrieres, 2 fl.

Item, la despense des ouvriers et ouvrieres qui sont difficilles à entretenir et les a falleu nourrir le dimenche quant ont labeuré toute la sepmaine et quant on les a vouleu avoyr le dimenche au soir, car bien souvent on n'en pouvest avoyr, au besoing leur a falleu donner soupper et dimenche et ont faict pluysieur repas quant a pleu eulx estans en besoingne. Item, la despense desdits ouvriers et serviteurs, laquelle estoit l'année passée molt chere....

Item, l'aumousne accoustumée des ladres laquelle est dehue depuis le temps de noz comptes et a esté peyée par noz, sans que nous soyt esté rentrée de l'an 1537, à cause que n'a esté comptée par Vos Magnificences, que monte en vin 9 sestiers et dimy forment 4 couppes et 3 quarterons....

Item, pour fere doubler ung livre de recognoyssances du membre d'Eyviens par le commandement de messeigneurs les commis, contenent 200 feulhets, lequel est à Rippaille, 8 fl. 4 gros.

Item, despuis nous dernières comptes faictz à Lauzenne au moys de febvrier 1539, avons livré à 6 moynes de Rippailhe la prebende de 2 quartons, assavoyr le quarton de careme prenent et de Pendecoustes qui est despuis le 26 de febvrier jusques au 17 de septembre et se monte l'argent 6 fl. 13 gros pour homme pour quarton. En somme 75 florins et forment mesure de Thonon 49 coppes.

Item, le bon playsir de Vous Excellences sera avoyr esgard sur les restatz qu'on n'a peu recouvrer combien qu'on aye fait diligence et debvoyr, tant au deffault des droictz qu'on n'a peu si soubdain recouvrer que de commissaire de Matrinje lequel n'a encores fourni les recognoyssances ; quant à nous, avons contrainct pluyseurs en jugement à cause desdicts restes....

Pour avoyr peyé Vos Magnifficences à Lauzene et rendu noz dernierz comptes, sommes passé Eyviens pour fere la recovrée, et Monseigneur le gouverneur nous bailla officier, et avoyr faict nostre diligence et fait crier et adjourner les censiers et comme ilz venoyent pour nous poyer au lougis, les freres du s. de Sainct Pol, le prieur de Berney nous ont vouleu tuer tellement qu'il nouz a falleu habandonner la ville, et non contens de ce, nous ont

envyé *(sic)* le combat avec menasses que la ou noz treuveroyent, noz costeret la vie, et à cause de ce, expressement ung de noz est venu devant Vous Magnificences à Berne et a obtenu lettres du Consell à Messeigneurs de Sion et Valley, lesquelles avons porté audit Sion et response à Monseigneur le gouverneur d'Eyviens, avons despendu 3 escus.

Item, le 29 de mars, sont partis deux serviteurs avec le vacherin pour mener les vaches à la Val d'Ilhier et ont demeuré 2 jours à cause des vaches et ont despendu 5 fl. Item, pour couvrer une sonhailhe pour les vaches, 10 gros.... Le nombre dudict bestalh estoit de 38 bestes, 15 vaches à laict, 1 grand thoureau, une mouge, 10 mougerons et 11 veaulx.... Item, ay livré à celluy qui avoyt le bestalh en charge pour la reparacion du challet à la montaigne qui tomboyt, pour 6 journées qu'il a vacquées, 20 gros.

Preuve XCIII

1567. — Compte du receveur du domaine de Ripaille.

(Turin, archives camérales. Prieuré de Ripaille.)

Estat donné et continué à maitre Jehan Sachet de recepveur ordinaire du revenu de Rippallie, Filly et leurs despens pour la presente année 1567 aux gaiges et pencions accoustumées..., sur laquelle recepte payra aux soubznommés les sommes et quotités suivantes.... A noble Laurent Deschallen, jadis religieux de Filly, pour sa prebende de l'année prochaine à continuer comme dessus, froment [15 coppes], vin blanc ung char, vin roge ung char, argent 21 florins sans sa part des aumosnes de Filly; aux pupilles de feu Mᵉ Jehan Jaccou, jadis religieulx de Filly, pour l'année prochaine 8 coppes froment; à noble Paul Boccard, jadis novice de Filly, pour l'année 7 coppes 2 quartz froment, vin roge 1 char, argent 10 florins; à noble Jacques Quisard jadis religieulx de Ripaille pour sa prebende pour ladite année entiere froment 15 coppes, vin blanc 1 char, vin roge 1 char, argent 25 fl. sans le tier des aumosnes avecques qui en despendent; et sera entré audict Sachet recepveur sur la recepte de la presente année pour ses gaiges et pention à constinuer et à lui de nouveau ordonnée en argent 130 florins, 1 muys de froment valliant 12 coppes, avoine 12 coppes, vin blanc 1 char et vin roge 1 char.

Au maniglier et sonneur de cloches de Filly, pour toute ladicte année froment 2 coppes; au pauvre simple chevallier de Jussye, paroesse de Siez, d'aulmosne pour les deux quartiers prochains, 6 coppes froment; à François Fillion du Liaud, aveugle, pour 2 quartiers, 4 coppes froment; ... au pauvre simple le fils de Pierre Dunant, pour 2 quartiers, 2 coppes froment et 2 florins argent....

Amblarde fillie d'egrege Jehan Pellisson, jadis commissaire de Ripallie pour 2 quartiers 4 coppes froment, argent 5 florins. Item, la moytié de 30 muis de froment et messel pour l'aulmosne de Fillye qui se distribue aux pauvres des parroisses nommés au roolle pour 2 quartiers....

Des deniers et grains de laquelle recepte delivrera ledit sieur recepveur et payeur les grains aux ministres pour toute l'année et les deniers pour les deux cartiers prochains comme s'ensuyt, et pareillement le vin si aulcun en y a pour toutte l'année, comencer le premier octobre prochain.

(Voici l'énumération de ces ministres, extraite de ces articles de compte: Claude Voultier, « ministre des parrochiales de Margencel et d'Antier »; André Audinet, ministre des paroisses d'Yvoire et Excenevex; Claude Duret,

ministre des paroisses de Messery et Nernier; Jean Robaud, ministre des paroisses de Sciez et Filly; Jean Charrerot, ministre d'Allinge et Mesinge; Claude Philippe, ministre de Bons et Brens; Hugues Luter, ministre de Bellevaux; Roland Perrot, ministre de Fessy et Lully; Jérôme Dubois, ministre de Cervens et Perrignier; Pierre Vincent, ministre de Lullin et Vailly; Gilles Mollinier, ministre d'Hermance et Cusy; Barthelemy Caffer, ministre de « Marsillie et Mutinier »; Jean Michaudi, diacre de Ripallie; Michel Porret, ministre de Veigy; Louis Pelle, ministre de Massongy et Balaison; Jérôme Vinet, ministre de Douvaine et Loisin; Daniel Sergeant, ministre de Brenthonne et Saxel; Etienne Muret, ministre de Maxilly et S. Cergue; Mathieu Muret, diacre de Filly; Nicolas Petit, ministre d'Orsier. Le traitement moyen annuel de ces ministres est de 200 florins, plus 30 coupes de froment et 18 coupes d'avoine; les plus souvent ces denrées proviennent des revenus des anciennes cures ou de couvents.)

Au recteur des escoles de la ville de Thonon pour les deux cartiers prochains, 12 fl. et demy.

A Claude Deschalette, maistre charpentier, retenu pour l'entretènement des couverts du chasteau de Thonon et prieuré de Ripallie, pour le cartier de janvier prochain 12 fl. 6 sols.

Preuve XCIV

1569, mars. — Procès-verbal d'entrée en possession de Ripaille, en faveur de Raymond Pobel, prieur, représenté « par spectable » Charles de Rochette.

(Turin, archives camérales. Prieuré de Ripaille.)

(Après enquête, Pierre Gautier, conseiller de Son Altesse et maître auditeur en la Chambre des Comptes, reconnaît que « l'aulmosne qu'on vouloit fere anciennement au prieuré de Ripallie se faisoit seulement 3 jours de la sepmaine, assavoir le dimanche, le mardy et le jeudi, laquelle venoient prendre les povres des villages circonvoisins dudit prieuré, ausquels et chascun d'eulx estoit donné une lesche de pain sellon qu'estoit le plaisir dudit prieur et religieux; et à deux maladieres, à sçavoir Monthouz et Pont, on bailloit à chascune demy pain et trois pots de vin rouge. Et quant à l'aulmosne que se faict à présent, que icelle a esté instituée par les seigneurs de Berne de leurs volentés, disant le sçavoir pour avoir veu fere lesdictes aulmosnes au temps que le prieur jouyssoit encores dudit Ripallie; et que au commencement de l'occupation des pais, ledit prieuré fut accensé par lesdits seigneurs de Berne aux freres Faret, lesquels durant leur ferme ne donnoient l'aulmosne sinon en la mesme façon qu'on la souloit donner du temps dudit prieur ».)

Preuve XCV

1570, 30 novembre. — Procès-verbal constatant l'état des bâtiments de l'hôpital et du prieuré de Ripaille et les réparations nécessaires.

(Turin, archives camérales. Prieuré de Ripaille.)

Du dernier jour du moys de novembre 1570.

Du commandement des nous honnorés seigneurs de le Chambre des Contes de Savoye, je soubsigné, curial du mandement de Thonon, me suys transporté... au lieu et prioré de Rippallie avecques honorable Claude Deschellettes, habitent dudit Thonon, chappuys, deputé de la part desdits seigneurs, pour les reparemens dudit chasteau de Thonon et Rippallie, et c'est pour et à la relation dudit Deschelettes escripre les choses et mattieres qui sont neccessayres pour reparer et racoustrer ledit hospital de Rippallie et aultres menbres y contigus.

Scavoyr: premierement, ledit hospital, esglise, tinel, estables, louges, galeries, collombiers, garniers, chambres, maysons, petites tours contigues audit hospital, aussi la maysonnette de la porte dudit Rippallie. Les especes des mattieres sont tant en thyolle, lattes, littes, panes, chevrons, lons, portes, fenetrages, chaulx, hereyne que aultres choses y neccessayres sont cy appres speciffiés chascune en son endroyt à la relation dudit chappuys.,..

Premierement, pour recoustrer et revirer tous les thoit desdictes maisons, fault envyron en thyolle platte 4 milliers et demy, lequel se acheptera à rayson le millier pour 20 florins, rendue sur le lieu.

Item, fault envyron ung millier de thyolle coppée, valliant rendue sur le lieu 24 florins.

Item, fault en lons envyron des grosses contenant la grosse douze douzaines, rendue sur le lieu l'on en poyera 34 florins.

Item, en chaulx, envyron 2 bosset de chaud rendus sur le lieu, l'on en poyera 12 florins.

Item, fault envyron 20 cherrées d'ereynne que l'on yrat querre vers la Drance et sera poyé pour chascune cherrée rendue sur le lieu 6 sols.

Item, fault en lites que lattes envyron 2 grosses contenant la grosse 12 douzainnes, que vallent lesdictes 2 grosses rendues sur le lieu 40 florins.

Item, fault en chevrons que panes et traux 2 douzainnes que se achepteront la piece de chascung traux 15 sols, que les panes; item, fault à rayson de pare des chevrons 1 florins que serat une douzainne de chevrons.

Item, fault en taches pour les littes, portes et aultres envyron 2 milliers que vault à rayson le millier de 8 sols 6 deniers.

Item, fault envyron une douzainne de traux pour fere chenez ou soyent des colices pour la distilation des carres des tours pour ledit prioré et esglise qui valent à rayson la piece de 15 sols.

Item, fault en feulliet de thole pour mettre dans lesdictes chenez et colices que vault à rayson de 3 sols le feilliet.

Item, fault en petites taches pour serrer ladicte tholle demi millier que vault à rayson de 5 sols le cent.

Item, en la tour contigue audit prioré du cousté de vent fault en une petite chambre deux petits traux que valent à rayson le traux 6 sols piece.

Item, fault pour fere les chasy des fenestrages envyron demi grosse de littes que l'on poyerat 4 florins 6 sols.

Item, en la cusine de ladicte tour fault 4 chevrons pour planchir et mettre dessoubs et pour reffayre la traleyson que l'on achepterat le chevron pour 6 sols.

4

Item, fault presques en toutes les pieces des membres dudit prioré des serrures et ferroil.

Item, fault presque en tous les fenestrages des esparres de fert et des sarrures.

Item, en ung estable dernier la grand cloche, pres des terreaux, fault la moyté de la ramure dudit estable, sçavoyr tant en thyolle, panes, traux, chevrons, lattes et aultres choses, lequel s'en va en tout ruyné et fault envyron ung millier de thyolle platte.

Item, est reservé s'il faut reffayre et racoustrer les deux pynacles ou clocher dudit prioré de Rippallie. Est necessayre retenyr le fetage de la ramure qui est presque toute pourrie et gastée tant en esseule, thiolles, lattes, lytes, traux, chevrons que aultres choses, de quoi n'a esté faicte l'estime.

Item, est reservé s'il fault planchir et lonner le dessoubz de l'eglise dudit prioré de Rippallie : il fouldroyt deux douzainnes de chevrons, longueur de 40 pieds, et 2 grosses de lons, à rayson de chascung chevrons de 18 sols monnoie, la piece, la grosse des lons 34 fl. rendue sur le lieu.

Item, fault en taches, pour couldre lesdits lons envyron ung millier et demy, valliant le cent desdites taches à rayson de 8 s. 6 den.

Comme ainsi le tout havoyr esté visité et vheu ledit Dechellettes, chappuys pres moy curial soubsigné a rapporté et relaché et me suys ici dessoub signé. Faict à Rippalle. Au rapport dudit chappuys. *Signé :* VIGNIET, curial.

Preuve XCVI

1570. — Projet d'Emmanuel-Philibert de se retirer à Ripaille.

(Relazione della corte di Savoia, letta al senato di Venezia 1570 par G. F. Morosini, publiée dans ALBERI, Relazioni degli ambasciatori veneti, *série II, vol. 2, p. 159. Florence 1841.)*

Non ha molto piacere il signor duca delli negozi e specialmente di quelli che portano seco difficoltà, ma non si volendo fidar d'altri, bisogna per nècessità che vi attenda lui, per il che facendoli con poca inclinazione mette gran lunghezza nell' espedizione de' negozi ; per questo disegna, come prima il principe suo figliuolo sia in età di poter governare, di lasciar a lui tutti li negozi del governo del paese et riserbar per se solamente le cose appartenenti al trattenersi con li altri principi del mondo ; e mi ha detto piu volte che si vuol ritirare a fare una vita quieta, avendomi anco mostrato il luogo dove disegna di voler abitare, che è a Ripaglia, sopra il lago di Ginevra, dove è un bellissimo palazzo che fu fabbricato da Amedeo, primo duca di Savoia, quello che nel tempo dello scisma fu un momento papa con nome di Felice V.

Pensa Sua Eccellenza di star in quel luogo tutto il tempo dell' estate, essendo freschissimo ed anco deliziosissimo ; l'inverno poi, pensa di farlo a Nizza, dove mai si sentono gran freddi, per esser sito molto temperato.

Ha di già disegnato di fabbricarsi in quella città una stanza comoda con bei giardini secondo il suo umore, e mi ha tanto costantemente affermato questo ch' io tengo per certo che lo deva fare, se la malignità dei tempi glielo permetterà : il che tanto piu mi si fa verisimile perchè, procurando Sua Eccellenza in tutte le sue azioni d'imitar Carlo V, vorrà anco in quest' ultima assimigliarlo.

36

Preuve XCVII

1570-1581. — Documents relatifs à l'aumône et à l'hôpital
de Ripaille.

(Turin, archives camérales.)

Le 3ᵉ d'octobre [1570] : 24 pains pour les povres, à 1 livre et demye,
36 livres ; 9 pains pour l'ausmonne de la porte à 4 l. le pain, 36 livres. La
coupe de froment poise 67 livres, par ainsy fault pour sepmainne à compter
7 jours entiers pour sepmaine, tant pour les povrez que aulmonne de la porte
qui est de 9 pains le jour, 7 coppes et demy.

SERVITEURS POUR LES POVREZ.

L'hospitallier et sa femme, 2 du pain des serviteurs ; Claude Baud,
charreton, 1 ; Pierre Bononcle, serviteur de l'hospital, 1 ; Jacques Berthet,
despencier, 1 ; Hans, le fermier, 1 ; la Guilliama, chambriere, 1. Pour les-
dits 7 serviteurs à raison de 12 livres le jour pour eulx ensemblement, revient
la sepmaine une couppe et ung quart.

Pour 21 pains chascune sepmaine, pesant chasque pain 4 l., revient une
couppe ung quart pour sepmaine ; pour 120 pains chasque mois, pour l'aus-
monne que l'on donne aux parroisses, 7 coppes et 1 quart le moys, revient
par sepmainne une coppe trois quarts et le quart d'un quart.

VIN POUR LES POVREZ.

A chascun povre, ung pot le jour, les deux pots vallent ung quarteron,
par ce 12 quarterons le jour revient la sepmaine 84 quarterons ; pour 7 ser-
viteurs, 3 quarterons 1 pot le jour, revient la sepmaine 24 quarterons et
demy ; à certains povres, hors de l'hospital 3 quarterons par sepmaine.

CHAIR ET FROMAGE.

Pour 24 povres, à chascun 3 livres chair la sepmainne, 72 lib. chair.
Pour 7 serviteurs 21 livres ; fromage aux povres, 24 liv. ; aux serviteurs,
7 livres. (Fonds du prieuré de Ripaille, pièce 20.)

1571, 9 février. — (Jacques Echerny, bourgeois de Thonon, fermier du
domaine de Ripaille, « dict aussi qu'il ne se peut si bien prendre garde à la
distribution de ladicte aulmosne comme il desireroit parce que noble Estienne
de Compoix, cappitaine de Thonon, ne cherche qu'à l'offencer en sa per-
sonne, comme il s'est jà mis en debvoir et efforcé fere, mesmes en rue
publicque ; ... ledit sieur cappitaine, sans occasion, saisit le respondant par
le collet, et en jurant et blasphemant le nom de Dieu, en tenant sa dague
desgueynée, presentée la pointe d'icelle contre le gosier du respondant auquel
il empognat le né, luy tirat la barbe, disant lors ledit sʳ cappitaine de Com-
poix par tels mots au respondant : *Villain, tu passe par devant moy sans me
salluer*, prenant ledit sieur de Compoix de ce occasion de fere lesdits exces,
disant et respondant que, quant il passat par devant ledit sieur de Compoix,
il y avoit grand nombre de gens en la rue, parce que c'estoit jour de marché,
de sorte que le respondant ne le veit, et partant ne le salua pas ». D'autres
excès furent aussi, au dire du fermier, commis contre son serviteur « mis et
rué à terre par ledit cappitaine..., frappé tant des pieds avec esperons, coups
de baston et autrement jusques à effusion de sang sans occasion ; et de ce, a esté
formé plaintifs devant le sieur juge-mage de Thonon, requerant humblement
le respondant estre mis sous la protection et sauvegarde de S. A. » Fonds du
prieuré de Ripaille, pièce 13.)

1571, 11 janvier. — Extrait des registres du greffe de la chastellenie de Thonon. A comparu au greffe de la chastellenie de Thonon par devant nous Claude Porral, lieutenant de noble Jehan Sachet, chatelain dudit Thonon, messire Estienne de Compoys, chevallier, capitayne du chasteau de Thonon, lequel auroyt pour le debvoyr et serment qu'il a presté à Son Altesse rapporté par sa bonne foys et serment que l'aumosne qu'est accoustumée et ordonnée à la porte de Rippallie n'est faicte à debvoyr ny moings observée l'ordonnance comme est tenus fere le fermier dudit Rippallie, qu'est Jacques Excherny, de Thonon, lequel n'y rend les pains de la grosseur, valleur ou pesanteur ordonnée, comme icelluy faict apparoyr par la pesanteur d'ung pain, lequel il a seul et sans aultre pain trouvé à la porte dudit Rippallie, requerant par ce par nousdit lieutenant en estre faicte vision et ponderation dudit pain, et de ce luy estre donné acte pour servyr et valloyr comme de rayson; attendu mesmes que ledit Excherny, fermier predict, seroit esté desja par luy, sont cejourd'huy huyct jours escheu, sommé et interpellé en presence de mess. Françoys Prosper, seigneur de Lullin, chevallier de l'ordre, et du seigneur senateur de Lecherennes, en luy remonstrant la faulte par luy en ce faict desja commise, à quoy il respondit qu'il feroyt debvoir, ce que n'a faict ny rendu debvoir au faict de ladicte aulmosne de remettre les pains à ladicte porte pour distribuer ladicte aulmosne ordonnée, sçavoyr de la bonté et pesanteur ordonnée... lequel pain seroyt esté par mondit seigneur lieutenant remis et baillé es mains des maitres Claude Pariat, Bernard Duret, sergent ducaulx et Jaques Buclin, notaire ducal, pour icelluy visiter et peser realement lesquelz, appres havoyr visité et pesé ledit pain au poys de la presente ville de Thonon, ont d'ung commung accord dict et rapporté... qu'ils ont trové ledit pain estre pesant de la pesanteur de 2 lyvres et demy au poys de la presente ville, sur lequel il a esté par eux pesé..., de quoy ledit seigneur capitayne en a demandé acte, quel par nous dit lieutenant luy avons oultroyé en tant que de droyct.... Faict à Thonon, audit greffe, les an et jour premys. Par ledit s^r lieutenant *Signé*: VIGNIET, curial (Lettres des particuliers, vol. 3, fol. 2.)

1581, 20 février. — Noble Lancellot Joly, scindic susdit [de Thonon], nous auroit dict et remonstré que si nosdits seigneurs des comptes estoient advertis au vray de la qualité desdits cinq pauvres de Rippallie restant, qu'il ne leur seroit levé ung seul desdits troys serviteurs, pour estre l'ung, nommé Povers de la Porte, manchot et sourd, aagé d'environ 30 ans, le second nommé Claude Espaulaz aveugle, le troysiesme Claude Marcoz, stroppié d'ung bras du tout, le quattrieme Bernard Compte dict Peptz hebeté, hors de son sens, le cinquiesme qu'est la Collette Vaargnouz, impotente de son corps et folle, desquelz il nous aurait faict fere ostension par ledict hospitallier. (Fonds du prieuré de Ripaille, pièce 14.)

Preuve XCVIII

1580. — Description du château et du prieuré de Ripaille faite par le bourgmestre Wurstisen[1] avant leur destruction par les Bernois.

(Baszler Chronick, darin alles was sich in oberen teutschen landen nicht nur in der statt und bistumbe Basel von ihrem ursprunch her nach Ordnung der Zeiten, in Kirchen und Welthandlen biss in das gegenwirtige 1580 jar... durch CHRISTIAN WURSTISEN, *freyer mathematischer Künsten Lehrer bey der löblichen Hohen schul zu Basel.... Getruckt zu Basel..., 1580.)*

(Page 364) : Dieses closter Rippallien, welches Amedeüs gebauwenligt gegen Losannen uber, ihenseit am Genfersee in Safoy, nur ein geringe welsche meil von schloss Tonon (darumb dann Amedeus auff ein zeit von Ripallien in das selbig ein Spaciergang bauwen wollen) an einem haldechten Ort, da viel Eichbaume stehn. Vom Berg her hat es die strasse, so gehn Ivian fuhret, gegen Mittnacht das Wasser Dranza. Dieses closter hat in seinem begriff ein Eichwald mit einer Maur umbfangen, bey 2000 schritt lang, darinen man etwan viel hasen, hirschen und Gembse gehept. Beym Eingang dieses Thiergartens, ist zwüschen zweien Eichbaumen ein Krüpfe gewesen, darein man dem Gewild Winters zeit how und Futer gelegt. Im Wald steht ein schon hauss, darinen der Forstmeister wohnet, so ist ein Wiessmatt darinn, auff welcher jarlich bey hundert karchen how wechszt, in mitten ein Tau behauss wie ein Thurn alles mit der Ringmaur eingeschlossen. Mitten dadurch lauffe ein Teich von dem Fluss Dranza. Sommers zeit gantz lieblich.

Das closter ist von denen Behausungen, welche Amedeus mit seiner Gesellschaft bewohnet, mit Mauren und Graben underscheiden, also das welcher schon in das closter kommet, uber Brucken und andere Thor hinein gelassen werden musz. Danen erstlich kompt man uber ein Bruck in das closter, hat danen jemandts in den innern Behausungen, den Thürnen gleich, etwas zuschaffen, so musz der selbig im hof auff bescheid warten, welchen der Portner von innen herausz zubringen pflegt, und also lang wirt ihm kein zugang geoffnet. Der selbigen Thürnen im inneren einfang seind sieben, von ein anderen underscheiden, gleicher grosse one den vorderisten welchen Amedeus bewohnet, so etwas grosser. Unnd dieweil ein jeder Thurn ein besondern schnecken hat, sehen sie viertzehen Thürnen gleich, haben zu oberist glantzende Fahnen. Ein jeder Thurn hat ein besonders Gartlin und allerley einem hausz zu gehorige Gemach als Stuben, Cammeren, Kuchen, Keller. Im hof, der schon besetzt ist steht ein lieblicher Brunn. Nachts ziehet man die Fallbruck auff, und beschleuszt die Thor.

Das ausser Closter, ehe man in die Thurneellen zugang bekommt, ist lang, hat ein weit Dormitorium, darauff jederseits zwolff Wohnungen mit 24 caminen. Under diesen ist eine (welche vor zeiten ein Bischoff bewohnet) grosser dann die uberigen gleich wie under den Thürnen der jhenige, welchen Amedeus inngehept, grosser ist, dann die uberigen darinn sein cardinale wohnhaft gewesen. Im andern theil hats ein Refenthal, achtzig Schuch lang und also breit darnach etliche Stuben. Im hinderen theil ist die Kirsch, neben deren ligt ein Weierlin, davon man den Closterleuten zum gebrauch ein Wasserleitung gemacht.[2]

[1] On peut consulter, sur le rôle politique important joué par Wurstisen, BURCKHARD, *Christian Wurstisen in Beiträge zur vaterländischen Geschichte,* herausgegeben von der Historischen und antiquarischen Gesellschaft zu Basel (12ᵐᵉ vol., Bâle 1888).

[2] Voir la traduction de ce document plus haut, p. 5.

Preuve XCIX

1582, 8 avril. — Lettre du bailli de Nyon à Étienne de Compois,
« cappitayne du chasteau de Thonon et seigneur gouverneur en la
maison de Rippaillie à Rippaillie ».

(Turin, archives de Cour. Lettere particolari, dossier Compois.)

Monsieur. Oyant le bruict et parler de pleusieurs de chose que je ne peulx croyre, sçachant la bonne vollonté et traicté d'entre Son Altesse et Messeigneurs, je suis esté occasionné envoyer par devers vous le seigneur de Crans, present porteur, expres pour vous fayre entendre la charge que luy ay donnée et les causes que m'en ont esmeu. Doncques vous prie, icelles entendues, affin tollyr toutte suspecion et pour me mettre hors peynne de croyre telz propos, voulloyr tenyr les moyens comme raisonnables de ce, de quoy il vous sera requesté de ma part comme estant constitué en office de la part de Messeigneurs m'offrant, pour entretenyr bonne voisinance, en user à vostre endroict de mesme, me reposant sur la suffisance dudict seigneur de Crans.

Monsieur, je me recommande bien fort à vostre bonne grace, priant Dieu vous havoyr en sa saincte garde. De Nyon, ce 8 avril 1582.

Vostre à vous fayre service

Cappitaine DILLMANN, *balif de Nyon.*

Preuve C

1582, mai. — Enquête sur les délits commis par les troupes
du comte de Raconis.

(Genève, archives d'état, fonds des portefeuilles historiques. A cette enquête est annexée une lettre de M. de Montmayeur, qui devait être gouverneur des bailliages, adressée le 13 mai 1582 aux syndics, relative à la plainte à lui adressée la veille sur les attentats commis sur les biens des Genevois : ce personnage déclare qu'il fera châtier les coupables et avertira « M. le conte de Raconis, superintendant et lieutenant pour sa dicte Altesse deçà les monts ».)

Recueil des informations et raports des exces et violences faictes aux citoyens, bourgeois et habitants et subjects de Geneve par les gens de guerre de M. le duc de Savoie, soubz la conduite du seigneur conte de Raconis, general de l'armée....

Janne, fille de feu Pernod Fontaine, de Perlier, mandement de Monthouz, a rapporté le 25 may 1582 qu'estant à Thouly (c'est-à-dire Tully), pres Thonon, en la maison dudit sieur syndicque [de Genève, noble Anthoine Liffort], son maistre, vindrent quinze jours auparavant sept soldats despuis Thonon, où ils prindrent des collets, chemises, anneaulx, robes et ce qu'ils trouverent. Non contents de ce, ils la battirent, jusques à effusion de sang, de coups de poing et de baston, parce qu'elle ne voullut acquiescer à leur demande, c'est assavoir leur trouver des garsses.

Pancras, fils de Thyven Butin, d'Evian habitant à Geneve, a rapporté le 25 de may que sur le commencement dudit mois, revenant d'Evian, voullant passer par Thonon, il fust adverty de se prendre garde à cause des soldats qui y estoient. Estant intimidé, voullu rebrousser chemin contre Evian, mais, comme il estoit pres de Therens (?), il rencontra le cappitaine Compoys et d'aultres qui lui demanderent d'où il estoit et d'où il venoyt. Et leur ayant dict qu'il estoit d'Evian, d'où il venoyt et s'étant enquis de luy des nouvelles, il leur dict qu'il n'en sçavoit poinct. La dessus, ils le prindrent et le menerent prisonnier à Thonon, où il demoura onze jours, quatre à la table du geolier et sept au croton. Et pendant sa detention, fust enquis par le juge Dupré s'il estoit pas marié à Geneve, à quoy il respondit que ouy. Puis luy demanda qui lui avoyt baillé de la grasse et à qui il la portoit. Auquel ayant esté par lui respondu qu'il estoit innocent de cela, ils le menacerent, mesmes luy monstrerent la corde (¹). Enfin, voyants qu'ils ne pouvoient en sçavoir aultre chose, ils le condamnerent aux despends et frays de justice qu'il lui a fallu payer et montent à la somme d'environ 23 florins.

Preuve CI

1582. — Compte de la construction des galères de Ripaille.

(Turin, archives camérales. Inventaire de la chambre des comptes de Savoie 38.)

Compte que rend par-devant vous Nosseigneurs tenans la souveraine Chambre des Comptes de Savoye honorable Loys Truc, de Nyce, habitant en la presente ville de Chambery, à cause de la charge et administration à luy balliée par Monsieur le conte de Raconix, chevalier de l'ordre et lieutenant general de Son Alteze deça les monts, par commission à luy sur ce decernée le 6 juilliet 1582..., afin de prevoyr suivant icelle pour le service de Son Alteze de quelque nombre de maistres et ouvriers en divers exercices, ensemble toutes aultres choses qui estoient neccessaires pour ledit service, et iceulx faire venir et conduyre aux lieux et en droict que luy auroit esté lors commandé par ledit seigneur conte de Raconix.

(Suit la teneur d'un mandement daté de Thonon 6 juillet 1582, émanant de Bernardin de Savoie, comte de Raconis, chevalier de l'ordre et lieutenant general du duc de Savoie deçà les monts, enjoignant aux syndics des paroisses ainsi qu'à tous les gardes « des ponts et passaiges et subjets de Sadite Altesse Serenissime non seulement de laisser passer Truc et ses ouvriers, mais de l'aider dans ses charrois », moyennant légitime rétribution. Les recettes s'élèvent à 1450 livres.)

... Requiert ledit comptable luy estre alloué... 20 escuz d'or pistolletz, par luy livré le 10 juillet 1582 à François Guiguet, Jehan de La Resse, Estienne Gonin, Claude Janin, Guillaume de la Reysse, Jehan Chappellier, François Roux, Pierre Michiel, Gabriel Anboz et Mermy Pont, maistres charpentiers et raissaires du lieu de Seyssel, à bon compte de leurs despens, journées et vaccacions de ce qu'ilz seront aller au lieu de Thonon pour la facture des deux galleres..., à raison de 35 florins pour moys pour chescun homme, comprins leurs dits despens..., 20 ecus d'or valent 72 livres 12 s. *(En*

(¹) C'est-à-dire le menacèrent de l'estrapade, supplice très usité dans les troupes, consistant à élever le patient à l'aide d'une corde au haut d'une longue pièce de bois. Les mains étaient préalablement attachées derrière son dos. On laissait ensuite retomber le malheureux jusques près de terre, de manière à ce que le poids du corps disloque ses membres. (Dictionnaire de Trévoux, verbe Estrapade.)

marge : « Passé pour la despense du voiage des dix charpentiers et raisseurs conduits despuys Seyssel à Ripaille »....)

Pour l'achept de 340 livres de fert, à raison de 18 fl. le quintal, envoyé au maistre d'hostel dudit seigneur de Raconis..., 10 ecus 9 s. 6 d....

Livré le 12 dudit moys de juilliet à 4 maistres charpentiers du lieu de Chana, faisant galleres et navires à bon compte, de leur despens, journées et vaccations d'estre allé dez ledit lieu de Chana jusques au lieu de Rippallie pour le faict des susdites deux galleres..., 8 ecus d'or....

Pour l'achept de la quantité de 576 livres d'estoppes par luy achepté en la ville de Belley, à raison de 6 quarts pour chescune livre, lesquelles il auroit envoyé audit Thonon..., 12 ecus d'or ;... pour l'achept de 12 aulnes de toyle, pour faire emballer lesdites estoffes à raison de 10 s. pour aulne..., 1 ecu 47 s. 6 d. ;... à certain voyturier, pour le port desdites estoppes des ledit lieu de Belley..., 60 s....

À Paulo Machier, d'Argentine, à bon compte de la claveyson qui luy avoit esté commise pour le faict des susdictes galleres..., 25 escus d'or....

Pour l'achept de 8 quintaulx et 5 livres de barres de fert, à raison de 15 fl. le quintal, par lui envoyé au lieu de Rippallie..., 20 escus....

A maitre Aymard Chaven, clostrier..., pour la facture des cloz qu'il estoit tenu faire pour lesdictes galleres à raison de 35 fl. le moys..., 4 ecus d'or....

Pour l'achept d'un quintal d'arcanne rouge (¹) envoyé audit Thonon pour faire rouge lesdits deux grands vaysseaulx..., 1 ecu 35 s. 6 d....

A certain mulletier pour le port desdits 8 quintaulx 5 l. de fert, comprins aussy 3 pieces de toyle et demy quintal d'arcanne envoyé audit Thonon..., 6 ecus ¹⁄₂....

Pour l'achept de 27 aulnes de toyle..., 3 ecus d'or....

Pour l'achept de 24 bolliez de poix et 4 quintaulx d'estoppe envoyé querre à Lyon par Mandosse de Seyssel, y comprins le port de Lyon audit Seyssel et 42 sols tournois, pour la traicte de Lyon et port du magasin au Rosne..., 60 ecus....

A certains mulletiers pour le port de 8 charge de la poix et 4 charges d'estoppes portées des ledit lieu de Seyssel jusques au lieu de Rippallie... 18 ecus....

Au lieu d'Argentine audit Paulo Machier, pour l'achept de 683 livres de cloz, sont à raison de 5 sols la livre... 22 ecus 7 s. 6 d....

Pour l'achept... [le 5 août 1582] de 1500 cloz de chevaulx et mullets pour la maison du sʳ conte de Raconix envoyés audit sieur [Philibert] sʳ de Compoix..., 1 ecu 47 s. 6 d....

(Suivent d'autres achats de clous, de toile, de poix, de chanvre et d'étoupe. Parmi les dépenses personnelles du comptable figurent divers voyages faits à Belley, Argentine, Seyssel, Chanaz pour choisir gens et matériaux pour la construction dont il était chargé.)

(¹) Sans doute ce que Philibert Compois, dans son reçu du 18 septembre 1582, appelle « ung saquet de terre rouge pour marquer les boes ».

Preuve CII

1583, 8 octobre. — Lettre du Conseil de Genève à celui de Bâle
pour le prier d'empêcher les tentatives que le duc de Savoie
dirige contre leur ville.

*(Bâle, archives d'état. Politisches. Kämpfe und Verhandlungen Bern und Genfs
mit Savoyen.)*

C'est à nostre grand regret que nous sommes contrainctz d'importuner
souvent Voz Seigneuries de noz pleinctes à cause des nouvelles et presque
ordinaires entreprises qui se font par M. le duc de Savoye contre nous.... Il
nous a semblé que Voz Seigneuries adviseront à quelque bon expedient pour
nous desvelopper de la nouvelle molleste qui nous est faicte et preparatifs
tendants à remuement que nous ne pouvons interpreter sinon contre nous.
Car, pour commencer par le dernier, despuis la journée derniere, Son Altesse
nous ayant faict tenter par le baron de Viry, comme nous vous avons escript
dernierement, et nous faisant sonner hault l'envie qu'elle avoit de veoir une
bonne paix en ce pays, par dessoubz main ne laisse de faire couler bon
nombre de soldats deça les monts qui ont esté distribuez par les garnisons
de ces pays, couvrant son desseing d'une crainte imaginaire de la venue du
Roy à Lyon et aultres pretestes, lesquels passez et l'occasion de deffiance
ostée de ce costé la, Sadicte Altesse a, ce nonobstant, despuis peu de jours
renforcé les garnisons et places deça les monts de nouvelle creue de soldats
venus de Piedmont et dont le nombre multiplie de jour à aultre, comme
aussi nous sommes advertis d'une levée de gens de guerre en assez bon
nombre faicte au Piedmont qui attend d'estre mandée pour se rendre la part
qu'il plaira à Sadicte Altesse.... Il (le duc de Savoie) declare assez quelle est
son intention en ce qu'il a faict faire defense despuis trois sepmaines de ne
transmarcher aucunes graines de ses estats, nous privant par ce moyen de la
liberté de commercer et communication avec ses subjectz, contre ce qui a
esté de tout temps acoustumé contre nos droictz et les traictéz que nous
avons aveq la maison de Savoye et la promesse faicte par Son Altesse par ses
lettres et par ses ambassadeurs aux magnifiques et puissans seigneurs des
Ligues....

Preuve CIII

1586, 5 décembre. — Lettre du duc de Savoie adressée à la ville
de Bâle et relative aux armements qui lui étaient reprochés
par le Conseil de Genève et aux galères de Ripaille.

*(Bâle, archives d'état. Politisches. XVI H. Kämpfe und Verhandlungen Bern
und Genfs mit Savoyen.)*

Magniffiques Seigneurs, noz tres chers et tres speciaux amys, alliéz et
confederéz. Nous avons veu ce que vous nous escripvez par vostre lettre que
vostre herault present porteur nous a presentée allant à l'eglise, et vous
disons en responce que ne debves vous esmerveiller qu'ayant mis quelque peu
de soldats pour garder aulcunes villes de noz estats voisines de Geneve, puis-

que vous pouvez bien considerer que nous y avons esté convoyés par la garnison non seulement des vostres, mais aussi d'aultres que ceux dudit Geneve ont tiré dans leur ville sans aulcune occasion, et que nous avons esté contraincts de pourveoir que lesdicts de Geneve, enfléz de ladicte garnison, ne puissent mettre en exequution les menasses dont ils usoient de saccager et brusler nos subjects, comme ilz ont faict aultre foys, estant le nombre de nos dicts soldats si petit qu'il ne vous peult donner aulcun soubçon ny auxdicts de Geneve lesquelz, à ce que nous avons veu par vostre dicte lettre, vous ont mal informé et contre verité, d'aultant que l'on n'a jamais donné aulcung empechement à leurs marchans en leurs traffiques de marchandise ny les a on gardéz de retirer les bleds de leur creu, suyvant la permission que leur en avons donnée à contemplation des seigneurs des Ligues, nos tres chers alliéz et confederéz, ayant au reste commandé à nos dicts soldats de n'euser d'aulcun acte d'hostilité et violence (comme tels se peuvent nommer ceux qu'ont usé parfois lesdicts de Geneve sur noz subjects), ains de n'entendre à aultre qu'à garder noz estats et subjects d'oppression. Et touchant à ce que vous nous proposez de suyvre la voye amyable ou celle de justice, vous ne trouverez poinct que nous ayons accepté aultre voye que l'amyable, pour à laquelle parvenir, nous avons consenty que entre noz ministres et ceux dudit Geneve ait esté assignée une journée amyable à Gex et envoyé à cest effect nostre grand chevallier de par delà, qui y a sejourné sept mois, mais enfin ils nous ont faict clairement cognoistre qu'ilz n'en ont poinct de volunté, ayant declairé bien ouvertement par leurs lettres qu'ilz estoyent resolus de ne changer jamais l'estat present de leur ville, qui est la cause que nous ne vouldrions de nouveau mettre en peine nos tres chers alliés des Ligues qui ont jaz souffert beaucoup d'incomodité et de despens pour ceste occasion, voyant bien que telz traictéz seroyent aussi inutiles comme ont esté tous ceux qui ont esté faicts par le passé.

Et touchant les vaisseaux que nous avons faict fabriquer, vous sçavez que quand vous, nos tres chers alliéz de Berne et ceux de Geneve en avez faict faire, nous avons poinct monstré de l'avoir desagreable, comme aussi vous n'avez occasion de vous plaindre des susdictes, d'aultant qu'il nous est bien seant, conduisant comme nous esperons l'Infante nostre femme en nos pays de par delà, que nous puissions passer d'ung lieu à aultre avecq la seurté et dignité convenable.

Au demeurant, nous tenons assez pour asseuré ce que vous nous escripvez que ne voullez delaisser ceux de Geneve et le voyons tousjours plus par experience. Aussi, par la grace de Dieu, nous ne sommes tant denuéz d'amys et de moyens que, si quelqu'un pretendoyt d'intenter quelque chose contre nous, que nous ne puissions bien nous deffendre et le leur faire sentir, n'estant nostre intention de offenser personne mais de vivre en bonne paix et amytié avecq noz voisins.... De Turin, ce 5ᵉ de decembre 1586.

Vostre bon amy, allié et confederé, le duc de Savoye,

Signé : CH. EMANUEL.

Preuve CIV

1588, 16 septembre. — Lettre d'Étienne de Compois, relative à l'hôpital de Ripaille.

(Turin, archives de l'ordre des Saints-Maurice et Lazare, Commende in Savoia, mazzo 1. Ripaille.)

Pour ce que audict hospital de Thonon il s'y faict l'aumosne tous les jours, on n'en feroit ny plus ni moings pour cela [au cas où l'on annexerait à cet établissement l'aumône de Ripaille, suivant le désir de la ville de Thonon]. Et seroit le bled que Vous Excellences [du Conseil de la sacrée religion des Saints-Maurice et Lazare] baillient advancé pour eulx et à leur prouffit particulier, comme ils ont faict des 24 pouvres qu'estoient instituéz en ce lieu de Rippaillie par les segnieurs de Berne, lesquels pouvres estoient bien traictés et havoient ung hospitallier et cinq serviteurs pour les servir ; et leur donnoit on du pain blanc ; et du reprin qui sortoit dudict pain blanc, on en faisoit le pain de l'ausmosne, tant de la porte que des parroisses.

A l'heureuse restitution, le premier voyage que feu S. A. entra en cedict lieu de Rippaillie, il alla audict hospital et visita tous les pouvres, et voulu voir le traictement qu'on leur faisoit de leurs vivres. Il le trouva honnorablement, et qu'ilz estoient bien traictés et commanda à mon feu pere que le traictement continuasse et que soudain qu'il vacqueroit quelque place desdictz pouvres, que mondict pere ne fisse aulcune faulte de luy en donner advis, pour ce qu'il en envoyeroit quelque pouvre vieux archier et aussi des arquebousiers de la garde et des vieux pallafreniers pour achever le reste de leurs jours.

Cela estant sceu par le Conseil de Thonon, il dirent : il ne faut plus penser qu'il entre point des pouvres de nostre religion dans Ripaille, tellement qu'ils maniarent de telle façon avec ceulx-là qui pretendoient le revenu dudit Ripaille que Son Altesse se contenta que ladicte ville de Thonon se chargeasse desdits 24 pouvres, joinct des serviteurs et firent convenance avec la Chambre que, mourant un desdits pouvres, Son Altesse n'en butteroit plus point, et à ces fins, Sadicte Altesse gagneroit 15 escus par an pour chasque pouvre, tellement que desdicts 24 pouvres, il n'y en a plus que trois... Et leur estant remis lesdits pouvres, on leur remit des biens et des forest, des meubles, linge et tout ce qu'estoit de besoing pour l'entretenement desdits 24 pouvres, tout ainsy que lesdits seigneurs de Berne avoient laissé pour leur service en ladicte forest que leur a esté balliée, qu'estoit auparavant du propre de cedit lieu de Ripaille. L'on a coppé depuis quatre ou cinq ans en ce plus de 4000 plantes de chesnes, et cela a esté faict par le Conseil de ladicte ville de Thonon, se doubtant qu'estant recogneue ladicte forest, on la leur pourroit lever, et que n'ayant point de chesnes, elle ne seroit pas de valleur et que par ce moyen, elle leur pourroit demeurer. Et sy ladicte ville ne se fust point chargée desdits 24 pouvres, ladicte aumosne seroit encore..., et par ce moyen maints pouvres officiers et serviteurs de Son Altesse ont faict en cela une grande perte, car c'estoit une recompense pour leur vie.

Preuve CV

1588, octobre. — Préparatifs relatifs aux galères de Ripaille
dans l'entreprise projetée sur Genève.

(Genève, archives d'état. Portefeuilles historiques, n° 2130.)

Copie transcrite sur le discours de l'entreprise faicte sur Geneve par
Son Altesse avec sa noblesse de Savoye..., laquelle se doit executer en bref,
tant couvertement et secretement que l'on pourra....

Il faudroit mettre incontinant les galleres de S. A. sur le lac et avoir la
chascune preste et se faire maistre du lac, car encores que Geneve aye des
galleres, si est qu'elles n'oseront attaquer celles de Son Altesse pour la raison
que la (') *(blanc)* de celles de Geneve n'estant composée que de gens volon-
taires et qu'ils tiendront au jour la journée, non experimentéz à conduire
lesdits vaisseaux, ne leur serviront de rien et seront inutiles.

Preuve CVI

1589, février. — Délibérations du Conseil de Genève relatives au délit
commis par des arquebusiers de Ripaille.

(Genève, archives d'état. Registre du Conseil, année 1589.)

1589, 13 février. — Messeigneurs se sont extraordinairement assemblés
sur les deux heures du soir à cause que Jehan Barbi conduisoit à Morges la
barque chargée de certaine marchandise. Comme il fut au droit de Nernier,
sont survenus environ 12 soldats arquebeusiers piedtmontois qui se sont fait
conduire sur un petit bateau par 4 batteliers, lesquels... sur les six heures
du soir, ayans joint leur bateau pres ladicte barque, entrerent dans icelle,
menaceans avec blasphemes ledit Barquis *(sic)* de le tuer se ne leur donnoit
grand nombre d'escus pour sa rançon; et finalement, apres l'avoir frappé d'un
poignart à l'os de l'espaule, ont ravy une bonne partie des basles qui y
estoient apres avoir rompu et fouillé dans le reste desdites basles. A esté
arresté qu'on en advertisse le sieur gouverneur des baliages et le capitaine
de Préz, ensemble Messieurs de Berne. (Fol. 35.)

Ont esté receues les lettres du sieur gouverneur des balliages du 17 feb-
vrier : conclud qu'avant la reception de la lettre de Messeigneurs, il avoit
esté adverty de la volerie commise par quelques soldats de la garnison de
Ripaille sur l'une des barques de Messeigneurs et depescha incontinant au
sieur de Compois et procureur fiscal de Chablaix afin qu'ils usassent de tote
diligence pour faire attraper lesdits soldats et reavoir le larcens par eulx
enlevé.... La punition de ceux qui sont et pourront estre apprehendés et la
restitution du larrecin feront cognoistre à Messeigneurs combien tels actes
sont contraires à la volonté et intention de Son Altesse. (Fol. 38 v.)

1589, 28 février. — Sur la requete qu'a faict le procureur fiscal de
Gotenon par une lettre qu'il a escrit au sieur de la Maysonneufve qu'il pleust
à Messieurs leur prester l'executeur pour aller de demain executer les soldats
qui ont vollé la barque de la Seigneurie, a esté arresté qu'on le leur preste à
la charge qu'ils l'accompagnent en allant et revenant. (Fol. 46.)

(') Il faut substituer quelque synonyme du mot équipage.

Preuve CVII

1589, 3 avril. — Lettre du Conseil de Genève relative aux travaux de fortifications de Thonon et de Ripaille.

(Genève, archives d'état. Copie lettres vol. 12, fol. 47 v.)

A Monsieur, monsieur de Guitri, chevalier et chef, et à messieurs Chapeauroge, de la Maisonneufve, Chevalier et du Villars, noz bien aymés freres, conseilliers et capitaines.... Au reste, nous sommes advertis et sommes certans que à Tonon et Ripaille il se fortifient, principalement audit Ripaille, y estans employés les paysans du lieu, ce que aussy vous entendres tant mieux par les incluses trouvées en ung paquet qui a esté pris ceste nuit à Versoye par la garnison. Et nous vite avons fet à vous en donner advis, afin de vous en servir selon vostre prudence....

Preuve CVIII

1589, 3 avril. — Lettre adressée au bailli de Nyon par le Conseil de Genève, sur l'intervention de Michel Roset, pour lui faire connaître les préparatifs de guerre du duc de Savoie.

(Genève, archives d'état. Copie lettres, vol. 12, fol. 46.)

Il est donc ainsy que hier au soir..., pour prevenir au possible l'ennemy, il sortit de ceste ville six compagnies d'arquebousiers, faisans environ huit à neuf cens arquebousiers et environ deux cens piquiers et environ deux cens trente cuirasses et quelque nombre d'ergoles avec le seigneur de Guitry et autres seigneurs de ceste cité, departis pour se saisir des ponts sur la riviere d'Arve, que l'ennemy voloit occuper pour avoir son passage libre sur ladicte riviere pour venir à Ripallie, ou ils se sont fortiffiéz et de gens et de retranchements affin d'arrester l'armée qu'ils entendent descendre au plus loing du pays du duc et plus prez du vostre qu'il sera possible, pour avoir par ce moyen loysir d'assembler plus grandes forces en Savoye. D'autre part, Mesdits Seigneurs ont envoyé quelques arquebousiers à Versoye pour asseurer le passage et quelques autres à La Cluse pour la surprendre, ce qu'ils n'ont peu à cause de la grande resistence qu'ont fait les soldats qui sont la dedans. Ilz en ont envoyez aussi une compagnie de cent au pont d'Arve pour garder ledit pont où Messeigneurs font faire un retranchement et encor une quarantaine au chasteau de Montou sans ce que reste en la ville pour la seurté d'ycelle. C'est de quoy je vous peuz advertir quant aux forces qui sont icy. Nous entendons que le s^r de La Vallete et de Lediguieres assemblent leurs forces pour faire diversion contre le duc de Savoye et esperons d'heure à autre arrivée d'un bon nombre de soldats arquebousiers, s'il plait à Dieu. Quant aux forces de l'ennemy, vous avez cy devant entendu ce qu'il ha en Bresse soubz le comte de Martinengo et la militie du pays. Oultre cela, ceux qui reviennent tout freschement de Piemont raportent qu'ils ont veu par les chemins environ mille hommes de pied et qu'il peut estre arrivé à Chamberi environ 200 chevaux qui viennent de delà les monts. Il est bien expedient qu'on se haste, affin de ne trouver pas tant de difficultéz, comme le loisir qu'on donne à l'ennemy engendrera.

Preuve CIX

1589, 18 avril. — Lettre du Conseil de Berne à l'ambassadeur de France en Suisse pour lui annoncer le prêt de l'artillerie nécessaire au siège de La Cluse et de Ripaille.

(Berne, archives d'état. Weltsche Missiven-Buch H, fol. 200.)

An heren von Sillery.... Or..., puisque nous sommes requis de l'assistence de quelques canons, nous vous avons bien voullu grattifier, estants contentz et resolus d'en accorder treys de noz gros canons avec troys cens boullets et six pieces de campaigne, chascune pourveue de deulx cents boullets, aussy de fournir à toutes les susdictes pieces cinquante quintaulx de pouldre, ayans sur ce ordonné ung de noz conseilliers avecq environ trente soldatz pour conduire lesdictes pieces et munitions sur deux batteaulx jusques Yverdon, à condition qu'il vous playse frayer leurs despens et rescrire à Monsieur de Sancy qu'il envoye des chevaulx et gens audit Yverdon pour le tout conduire en son camp et la mettre en charge des Souysses, avecq aussy tres expresse declaration et promesse que l'on ne fera passer nostre dicte artillerie oultre La Cluse ny employer qu'à ladicte place et pour Rippaillie et estant icelles prinses, restitution nous en soit faicte à voz despens.... 18 avril 1589. L'advoyer et Conseil de la ville de Berne.

Preuve CX

1589, 26 avril. — Lettre du Conseil de Berne à Sancy pour lui témoigner la confiance que l'on conserve à son égard.

(Berne, archives d'état. Welsch Missiven-Buch H. 204.)

(Le Conseil s'exprime ainsi, après avoir annoncé que l'artillerie promise sera aujourd'hui tirée de l'arsenal de Berne et partira le lendemain en passant par Yverdon pour Morges :)

Au reste, comme nous n'avons jamais doubté et ne doubtons encore de vostre rondeur et intégrité, aussy n'avons nous jamais imprimé en nous aucune deffiance. Et pourtans, ne trouvons ayez eu matiere de vous excuser sur les faux bruits et impostures qu'estimez avoir esté de vous parmy nous semez, veu que tels n'ont eu et n'auront cy apres aucune place pour nous alterer en l'asseurance qu'avons fermement encore de vous.... L'advoyer et Conseil de la ville de Berne.

Preuve CXI

1589, 28 avril. — Lettre du Conseil de Genève à Sancy pour lui annoncer la marche de l'armée de Martinengo sur Ripaille.

(Genève, archives d'état. Lettres copie, vol. 12, fol. 86.)

Hyer matin, la cavalerie et infanterie ennemie passa à la Boneville, et de la s'est rendue en Boege ou elle a couché ceste nuit, n'y ayant trouvé aucuns

vivres. Les dictes trouppes sont composées de dix cornettes de lanciers et six
d'argoulets, comendés par domp Amedeo de Savoye, le conte de Martinengo,
Sonna et aultres capitaines et de douze compagnies d'infanterie piedmontoise
et millanoise oultre ung regiment de Savoiens, environ trois cents, auxquels
ayant esté rapourté qu'en vostre armée il y avoit soixante enseignes de fran-
çois et provençals et aultres avec nombre d'artillerie, cela avec la prise de la
ville et chasteau de Tonon les a rendus perplex de s'avancer ou de reculer
en arriere.

Preuve CXII

1589, 29 avril au 5 mai. — Extrait des délibérations du Conseil
de Genève, relatives au siège, à la prise et à la destruction de Ripaille.

(Genève, archives d'état. Registre du Conseil, année 1589.)

1589, 29 avril. — Jacques Garon, estant revenu de Ripaille, dict et rap-
porte que nostre armée a desja gagné le parc dudit Ripaille et qu'ils doyvent
batre ce matin. (Fol. 89.)

1589, 1er mai. — Derua, sargier, est venu de Tonon et raporte qu'on a
fort batu Ripaille et que l'ennemy vouloit parlementer, et esperoit d'entrer
dedans aujourd'huy, assavoir nos gens. L'autre nuict, les nostres furent fort
chargés sur Creste pres Tonon; ils estoient quatre ou cinq cens chevaux et
deux mille hommes de pied, et venoient les lanciers la lance baissiée et les
nostres estans à cheval et n'estans suivis d'infanterie se retirerent, aultrement
ils y fussent demeurés. (Fol. 93.)

Ce mesme jour, sur le soir, ont esté receues lettres de M. de Guitri por-
tans advis comme ceux qui estoient dans Ripaille, apres avoir souffert d'estre
fort batus mesmes avec les gros canons, s'estoient finalement rendus par
composition, assavoir de sortir avec l'espée et la dague. La dessus, il conseille
à Messieurs d'envoyer par devers M. de Sancy pour le prier de faire abatre
le bois de Ripaille et de leur donner les barques, afin que l'ung et l'aultre ne
puissent nuyre à la Seigneurie. En quoy il promet de s'emploier. A esté
arresté que on y envoye le sieur Roset. (Fol. 93 v.)

1589, 2 mai. — A esté raporté que, suyvant les lettres d'hyer reçues de
M. de Guitri, apres la reddition de Ripaille, on avait mandé vers M. de Sancy
le sieur Roset, avec lequel est allé Mr le tresorier et la charge que on luy
avoit donné mesmes de faire que les grandes barques fussent brulées, sinon
s'ils les veulent remettre à Messeigneurs qu'on les prenne. Ce qu'a esté
approuvé comme aussi de requerir le depeuplement du bois de Ripaille.
(Fol. 94.)

1589, 5 mai. — A esté raporté icy ce que M. Roset raporta... qu'estant
allé à Tonon pour induire M. de Sancy à faire raser Ripaille, ce qu'a esté
faict et les barques bruslées, il fust adverti en secret qu'il estoit à craindre
que ceste armée ne s'esvanouit et rompit d'elle mesme, attendu le peu d'ordre
qui y estoit et la faulte d'argent. Partant, Messeigneurs sont priés de penser
de bonne heure à ladicte afaire, craignant mesmes que l'armée passe en
France. Et là dessus, le sieur Roset entendant ces choses s'adressa à M. le
colonel d'Erlach afin qu'il escrivit à Berne pour les induire de dresser leur
armée pour se joindre à ceste cy, afin de repousser l'ennemy.... (Fol. 94.)

Le sieur Roset ayant faict son rapport de ce que dessus, il a adjouxté
avoir parlé à M. de Sancy de faire abatre le bois de Ripaille afin qu'il ne

nuysit plus et que ledit sr de Sancy lui avoit respondu qu'il le feroit abatre et qu'il le vouloit vendre.

Le sieur Roset a aussy raporté avoir sceu de Monsieur de Sancy, M. de Guitri et autres que si Ripaille n'eust esté pris, que les Bernois surtout vouloient quitter l'armée et mesmes fut demandé par le colonel d'Erlach à M. de Sancy en batant la place s'il n'y avoit point moyen d'accorder ce different, d'où ledit sieur de Sancy se facha contre luy disant qu'il en advertiroit la Seigneurie.

Les principales occasions de la reddition de Ripaille, que estoit merveilleusement forte tellement que, comme ledit sieur de Sancy dict audict sieur Roset, que Dieu avoit faict miracle en cest endroict, comme jadis, la place estant telle qu'elle heust tenu contre une plus grande armée et qu'elle y heust esté fondue. Fust entre aultres que ceux de dedans aperceurent les secours se retirer, item la couhardise du capitaine Compois qui commandoit ceans, et en troisieme lieu les coups du gros canon de ceste ville qu'ils sentirent et qui les endommageoit fort. (Fol. 95 v.)

Preuve CXIII

1589, avril-mai. — Relation de la campagne du Chablais et du siège de Ripaille, rédigée par le pasteur Simon Goulart et vérifiée au mois d'août 1589 par le Conseil de Genève.

(Extraite du « Bref discours de ce qui s'est passé ès environs de la ville de Genève depuis le commencement d'avril 1589 jusques à la fin de juillet ensuivant », insérée dans le tome III du Recueil contenant les choses les plus mémorables advenues sous la Ligue, *publication anonyme en six volumes attribuée à Simon Goulart, connue aussi sous le nom de* Mémoires de la Ligue *et imprimée de 1590 à 1599.)*

Donques ce mecredi qui estoit le vingt et troisieme [apvril 1589], l'armée complette s'achemina vers la ville de Thonon à cinq lieues de Geneve, sur le lac, en bonne assiette, mais sans fossez et murailles, au moyen de quoi, apres quelque parlement, ladite ville se rendit sans faire resistance. Le chasteau est au bout de la ville, vers le septentrion, imprenable que par rude batterie, moyennant qu'il soit defendu par gens resolus. Le chemin de Geneve à Thonon par terre est tres fascheux pour l'artillerie, laquelle chargée pour estre conduite sur le lac retarda trois jours, à cause du vent contraire. Les troupes du duc, pour divertir ce siege, incontinent apres le depart de l'armée, se presenterent au nombre de sept cornettes de cavallerie sur le haut de Pinchat, montagnette à demi quart de lieue de Geneve, proche du Pont d'Arve, où l'on avoit de nouveau tracé et dressé bien legerement un petit fort de terre ou plustost une tranchée pour brider pour quelques heures les courses des gens de cheval. Ces chevaliers donques vindrent jusques aupres de ce fort: mais un d'eux ayant esté tué, un autre griefvement blessé, ils se retirerent, emmenans du bestail et deux hommes prisonniers rencontréz par les champs. Les jours suyvants, ils continuerent à fourrager le bailliage de Ternier, et n'ont cessé qu'ils ne l'ayent ruiné du tout, asçavoir une estendue de deux grandes lieues de pays.

Le jeudi 24, l'armée ne fit rien, sinon mettre le feu en la tour de la Flechiere, au village de Concise, entre Thonon et Ripaille. Il y avoit dix sept

ou dix huit soldats en ceste tour qui tindrent bon quelques heures contre tout le regiment de Berne, mais le colonnel d'Erlac ayant fait mettre le feu èn la maison proche de ladite tour, les assiegés se rendirent à sa merci. Par advis du Conseil, cinq des principaux et des plus mutins furent pendus le samedi ensuivant, et celui qui les pendit incontinent apres l'execution et estans encores sur l'eschelle fut abbatu et tué de quelques mousquetades qu'on lui tira. Les autres furent envoyéz chez eux comme moins coulpables.

Quelques petites places sur le chemin de Geneve à Thonon, où il y avoit garnisons, comme le chasteau d'Ivoire, celui de Balaison, et quelques autres furent promptement reduits à l'obeissance du sr de Sancy.

Le vendredi vingt cinquiesme, ceux du chasteau de Thonon commencerent à tirer quelques mousquetades dont ils tuerent deux ou trois hommes, mais estans assaillis du clocher et de quelques autres endroits percéz à propos, ils cesserent, se disposans à parlementer.

Le samedi vingt sixiesme, le sr de Dinzy, capitaine du chasteau, rendit la place et sortit avec quatre vingts soldats ou environ, avec l'espée et le poignard, les harquebuses sur l'espaule, mesches esteintes, tambour cessant et l'enseigne pliée. On les conduisit à seureté, sans offenser de fait ni de parole aucun d'eux.

Le dimanche vingt septiesme, apres disné, l'on commença à battre de quelques coups l'hospital du fort de Ripaille, le bois ayant été gaigné par les lansquenets. Les assiegéz se soucioyent peu d'un tel effort; aussi n'avançoit il pas beaucoup et eust on perdu beaucoup d'hommes de ce costé là. De fait, quelques uns furent tuéz aux approches et un capitaine commandant aux lansquenets si grievement blessé qu'il en a perdu la jambe. Ce lieu estant forcé, l'on n'avoit gaigné que la basse cour du fort, lequel restoit tout entier, ayant un tres bon fossé de brique à niveau, avec des casemattes dans le fossé, muraille terrassée derriere d'une façon merveilleusement propre, puis un beau retranchement et un spacieux logis de sept fortes tours, avec leurs tourrions. Sur chascune de ces parties de forteresse, lesdits assiegéz pouvoient debatre et oster la vie aux meilleurs soldats de l'armée, car ils ne tiroyent que de pres, à basles ramées ou de basles d'acier meslé avec plomb et de fort gros calibre.

Ce qui les asseuroit encores davantage estoit le rapport asseuré que secours leur venoit par les montagnes. De fait, le duc fit acheminer douze ou quinze cent lances sous la conduite du comte Martinengue et du sieur de Sonnas, avec environ mille pietons et environ cinq cens argolets, lesquels passerent l'Arve à la Bonneville et au pont de Buringe par eux redressé. Partie logea en Boege et villages circonvoisins, à trois lieues de Thonon et à une lieue de Bonne et sejourna deux ou trois jours, attendant le reste qui passa entre Marcoussey (chasteau tenu par ceux de Geneve, et S. Joire.

Le lundi vingt huitiesme, ces troupes du duc se rendirent à Lullin, pays de montagnes, à deux lieues de Thonon, non sans grandes incommoditéz, tant à cause de la difficulté des chemins que de la disette des vivres. Des lors, les seigneurs de Sancy, Quitri et autres chefs en l'armée royale furent avertis de cest acheminement : à quoi ils pourveurent à la legere, se contentans d'envoyer quelque troupe en un costé seulement de la montagne nommé les Allinges, au lieu que il en falloit munir quatre ou cinq autres et dresser embuscades au bas, ce qui eut ruiné entierement les troupes du duc, si elles se fussent avancées comme elles firent. Il y eut de grandes disputes entre eux sur ce fait, sans autre résolution pour lors. L'armée royale estoit lors composée d'environ dix mil hommes de pied, suisses, lansquenets, grisons et françois et de Geneve, item des trois cornettes dudit Geneve et de quelque

compagnie des gens de cheval qu'au besoin l'on eust pu amasser d'environ cent cinquante hommes de la suite des sieurs gentilshommes et capitaines en ladite armée, laquelle estoit logée à Thonon et es environs à trois quarts de lieue à la ronde.

Le mardi 29, combien que l'on eust descouvert des le matin que les ennemis aprochoyent et descendoyent à la file, tellement que sur les deux heures apres midi l'on commença à les remarquer à la descente de Juvernay, proche de trois quart de lieues de Thonon, toutesfois la pluspart du temps se consuma en allées et venues et à debatre quel endroit il falloit choisir pour champ de bataille. Comme ils estoient prests à descendre, en attendant que les Suisses du regiment de Berne, logéz à Concise, pres de Ripaille, et ceux du regiment de Soleurre, à Tully, village au pied de la montagne, tendant aussi à Ripaille, se fussent rangéz pout soustenir le chocq, s'ils estoient chargéz, le sieur de Quitri fit marcher et placer les trois cornettes de Geneve sur un haut nommé Creste, qui est une pleine rase fort proche de Thonon, où ils se rengerent en haye, attendant qu'on vint les couvrir de quelques mousquetaires, harquebusiers et piquiers, ce qui ne fut fait, ains demeurerent lesdites cornettes à descouvert. Les ennemis estant descendus eurent loisir de venir reconoistre et compter les chevaux des trois cornettes. Alors, au lieu de faire marcher leur infanterie, aussi descendue, pour gaigner la barriere de Thonon, ils la firent tenir derriere et apres avoir fait alte une grosse demi heure, vindrent à la charge en un gros de trois à quatre cens lances. Ceux de Geneve, nullement soustenus et en nombre trop inegal, se retirerent premierement au trot et incontinent au galop dedans Thonon, n'ayant pour arrester ces lanciers qu'une barriere aisée à enfoncer mais suffisante pour brider une course de chevaux comme il avint. Car estans entréz en la barriere close, les lanciers y vindrent toucher de leur bois, et se pressant les uns les autres, furent contrains rebrousser chemin, ayant laissé le fils du baron de Viry pour gage, lequel fut tué tout aupres de laditte barriere. Ce fut une bravade qui eust cousté la vie à la pluspart de ces lanciers si ceux qui commandoyent en l'armée royale eussent une heure auparavant bordé les basses murailles qui costoyent de part et d'autre icelle barriere d'une cinquantaine de mousquetaires de qui tous les coups eussent porté infailliblement. Quant aux autres fautes en tres grand nombre commises de part et d'autre à Thonon et aux autres lieux, ce sera à une histoire exacte de les remarquer.

Les lanciers, ainsi contraints de tourner en arriere, rebrousserent au petit pas sans estre suivis, et quant aux cornettes de Geneve, quelques-uns des plus resolus s'estans un peu reprins, retournerent viste par une avenue vers Creste où se trouvant avec bon nombre d'infanterie ramassée à la haste et rengée assez confusément, allerent à la charge. Du commencement, les ennemis reculerent vers les montagnes, mais renforcéz d'un gros de lanciers, ce fut à retourner vers Thonon. En ces entrefaites, y eut une pluye estrange et des tonnerres merveilleux : ce qui fut cause que le nombre des blesséz et tuéz fut petit surtout du costé de l'armée royale. Un capitaine d'une des compagnies de Basle [Sturb] fut tué alors, estant allé à la charge assez tard mais avec de la hardiesse, ayant bien combattu et arresté un grand effort des ennemis, l'infanterie desquels fit peu en toute cette escarmouche.

Sur ce, les lanciers pensans avoir beaucoup gaigné, remontent et ralliéz vont charger le regiment de Soleurre qui estoit plus bas environ à deux portées de mousquets : mais ils s'aviserent de cela un peu trop tard, car durant les deux premieres charges, les Suisses se reconurent et eurent loisir de se renger. Davantage, on leur envoya en teste quarante ou cinquante soldats des troupes de Geneve et sur les flancs quelques mousquetaires lansquenets, tellement que les lanciers et argoulets du duc se trouverent loin de

leur compte car les Suisses, prenant courage, soustindrent le choc avec leurs picques tellement que les lanciers ayant tenté et tasté divers moyens et voyans plusieurs de leurs chevaux blesséz et quelques uns des plus eschauffés des leurs estendus par terre, furent contrains se retirer, emmenant leur general Martinange blessé à la jambe sans avoir rien fait pour ceux de Ripaille qui, durant l'escarmouche, dresserent une enseigne mais n'oserent sortir, combien qu'ils eussent le moyen de donner quelque alarme de costé ou d'autre.

Les troupes du duc ainsi repoussées firent une retraite fort penible et dangereuse par montagnes et lieux où il estoit aisé de les desfaire, mais ayant enduré beaucoup, ils repasserent au dessus de S. Joire et s'en retournerent à Crusille et aux environs du mont de Sion.

Or, pour ce qu'on se doutoit que le duc n'entreprinst sur Bonne pour divertir en quelque sorte le siege de Ripaille, on envoya en Bonne pour renforcer la garnison ordinaire une compagnie de Suisses de Neufchastel entretenue par les seigneurs de Genevè, lesquels y demeurerent jusques au depart de l'armée royale pour aller en France et, durant ce sejour, le duc laissa en repos Bonne, S. Joire et Marcoussey.

Au reste, ceste course et escarmouche vers Thonon servit au duc, car les Suisses, ayans veu une si puissante cavallerie et entendu que ce n'estoit que le tiers ou environ de ce que le duc avoit ou esperoit bientost avoir et que l'on estoit venu par chemins si âpres les attaquer si brusquement, item qu'il n'y avoit aucun remuement vers Dauphiné, comme on leur avoit fait entendre, penserent des lors qu'il n'estoit possible à eux de penetrer en Savoye avec les trois cornettes de Geneve. Car quant aux reistres qu'on attendoit, le sieur de Haraucourt leur colonel n'en avoit amené que 5o ou 6o qui ne vindrent à Geneve qu'après la prise de Ripaille. De ceste apprehension et de plusieurs discours sur icelle s'ensuivit, bientost apres ceste escarmouche, la deliberation et resolution entre les chefs de quitter Savoye et mener l'armée en France par le chemin de la Bourgogne, laissant à ceux de Berne et de Geneve la charge de la guerre contre le duc, attendant que le Roy l'assaillist par autre endroit et moyen.

Le mecredi trentiesme et dernier jour d'avril, l'on continua la batterie contre Ripaille, mais lentement et contre le derriere de l'hospital vers le bois, qui n'estoit que perte de pouldre et de boulets si les assiegéz eussent esté mieux resolus. Mais sur le soir, voyans leurs secours escarté, commencerent à prendre nouveau conseil, mirent le feu à leurs pouldres, bruslerent leurs fournimens et demeurerent cois jusques au lendemain.

Le jeudi premier jour de may, les assiegéz, somméz de se rendre, demanderent composition. Le sieur de Sancy, logé à Thonon, s'achemina promptement vers eux et fut conclue ceste composition portant que les capitaines Compois, Bourg et Sinalde (lire Vivalde) avec leurs soldats au nombre d'environ cinq cens, piemontois et milanois pour la pluspart, sortiroyent bagues sauves, l'espée et la dague, les capitaines seuls à cheval. Ce qui fut executé en dedans une heure apres midi.

Le vendredi deuxiesme, l'on commença à vuider Ripaille des armes et meubles qui y estoient, puis les pionniers commencerent à desmanteler le lieu. Le samedi troisiesme, on continua la demolition et sur le soir, le feu y fut mis, lequel s'alluma par toutes les sept tours et consuma premierement les deux galeres et trois esquifs. Le feu continua le dimanche et le lundi, on establit pour gouverneur du chasteau de Thonon et des autres chasteaux et places fortes qui dependent du bailliage un gentilhomme du pays de Vaut, avec garnison des sujets de Berne, pour la deffense du pays, et commandement de faire entierement ruiner Ripaille.

Les principaux de Thonon presterent serment de fidelité au Roy, comme auparavant avoient faict ceux de Geais. Ce jour, le sieur de Sancy partit de Thonon pour aller en Suisse resouldre de l'acheminement de l'armée et des conventions qui en dependoyent, et se retrouva pres des troupes le neufieme jour du mesme mois.

Le dimanche quatrieme, les seigneurs de Valais capitulerent par l'entremise du capitaine Pierre Ambiel et d'un autre notable personnage, leurs ambassadeurs avec le seigneur de Quitri et autres seigneurs pour le pays d'Evian et tout ce qui est delà la Dranse, qu'ils tienent, promettans ne le rendre sans le congé du roy de France et de maintenir pour lui la conqueste des bailliages de Geais, Thonon et Ternier avec ce qui en despend, laisséz par le seigneur de Sancy aux republiques de Berne et de Geneve sous certaines conditions et sans infraction de la promesse desdits seigneurs de Valais, lesquels ont depuis fait difficulté de ratifier ladite capitulation.

Ce mesme jour, l'armée deslogea de Thonon et demeura par les chemins à cause des pluyes jusques au samedi dixieme qu'elle se rendit es environs de Geneve....

Preuve CXIV

1589 [vers le 2 mai]. — Lettre de Sancy au Conseil de Berne sur le succès du siège de Ripaille et les projets de l'armée royale.

(Berne, archives d'état. Frankreich-Bücher. E, fol. 67. Copie non datée.)

Magnificques Seigneurs. Vous avez cy devant entendu le progres qu'a faict nostre armée et l'heureux succez qu'il a pleu à Dieu nous donner.... Mais comme ces choses ne se sont pas faictes sans beaucoup de difficultéz et sans beaucoup de plainctes qui nous ont esté faictes d'heure en heure par les colonnels et cappitaines du danger auquel ilz estoient de se perdre par faulte de cavallerie et harquebuserie, qui a tres grand advantage par les destroictz de la Savoye, tellement qu'à toutes les peines du monde avons nous peu continuer le siege de Ripaille contre les dictes plainctes, ledict siege achevé, tous les colonnels et cappitaines nous sont venus trouver pour sçavoir ce qui seroit à faire à l'advenir et à quoy nous vouldrions employer l'armée, protestants tous que sans cavallerie et harquebuserie françoise ils ne vouloient plus longuement continuer la guerre au pays de Savoye....

Preuve CXV

1589, 3 mai. — Lettre du Conseil de Berne à Sancy lui mandant de détruire les galères et le château de Ripaille.

(Berne, archives d'état. Weltsche Missiven-Buch H, fol. 210 v.)

Am herren von Sancy.

... Hyer nous fust communicquée copie d'une letre qu'en vostre nom avoit esté escrite à M. Pollier de Lausanne, aujourd'huy avons receu celles que noble nostre cher et feal conseillier le colonel d'Erlach nous a escrite du penultiesme du passé par le tout entendu le bon et heureux succes contre

l'ennemy ayant chargé, et la reddition de Ripaille et conditions d'icelle, louons et magniffions de tout nostre cœur l'eternel Dieu des armées et defenseur des justes querelles, le supplians de continuer, sur le tout vous prions que si entre les soldats qui ont estéz à Ripaille se trouvent un ou plusieurs de ceux qui nous ont voulu estre traistres, vous plaise ne les lascher ains faire apprehender et remettre entre nos mains.

Quant aux galeres ou basteaux que l'ennemy avoit faict construire audict Ripaille, nous ne doubtons que les faciés rompre, bruler ou autrement reduire en tel estat que l'ennemy ne s'en puisse plus servir comme aussy, s'il vous plaist, nous accordons que ladicte maison de Ripaille soit pour mesme fin renversée et destruite.... Berne, ce 3ᵐᵉ de mai 1589, à midy.

L'advoyer et Conseil de la ville de Berne.

Preuve CXVI

1589, 4 mai.—Lettre adressée par le Conseil de Berne à M. de Sillery, ambassadeur de France en Suisse, pour le prier d'intervenir pour apaiser le mécontentement des Valaisans occupant la région située au delà de la Dranse.

(Berne, archives d'état. H 208 v.)

... Pour fin, nous ne pouvons ny devons vous celer que par commun bruict se dit qu'ayants Messieurs de Valleys occupé Evian, Monsieur de Sancy ne le leur vueille laisser qu'ils n'ayent traicté avecq luy au nom du Roy, et qu'estans entréz en tel traictement, ilz sont tombéz en telle discorde qu'il est à craindre que lesdictz de Valleys en tirent occasion de rappeller leurs enseignes, ou cy appres tant plus facilement prester l'oreille à l'alliance avecq l'Espagnol. Et combien que nous n'ayons en ce bruict aucun fondament asseuré et que nous nous asseurons tant dudit bon naturel de M. de Sancy que nous ne pouvons croyre le different estre si grand, toutesfois, par ce que il en a escrit audict secretaire Pollier, se voyt qu'il estoit resolu de ne permetre auxdicts de Valleys d'entrer audict Esvian sans avoir traicté avecq luy. Nous avons à presumer qu'on sera entré en quelque traictement duquel toutesfoys la fin aura esté aultre que le bruit commun porte, et en cas vous entendez que ilz ne sont encores d'accord, nous vous supplions pour le bien commung de voulloir user de vostre prudence pour la composition dudit differend (si aulcung y a) et de prendre ce que nous vous en de[c]larons à bonne part.... De Berne, ce 4 de may 1589.

L'advoyer et Conseil de la ville de Berne.

Preuve CXVII

1589, 25 avril (5 mai nouveau style). — Lettre de Sancy annonçant à la ville de Berne la capitulation des châteaux de Balaison d'Yvoire, d'Allinges et de Thonon.

(Berne, archives d'état. Frankreich-Bücher E, fol. 59. Original.)

Magnificques Seigneurs Messieurs les advoyers et conseillers
de la ville et canton de Berne.

Magnificques Seigneurs. Ce mot n'est que pour vous faire sçavoir que des mescredy [23] au soir, le sr de Guitry que j'avois envoyé devant avec deux mille hommes de pied et cent cinquante chevaux se logea dedans la ville de Thonon fort à propos pour les pauvres habitans car ce soir là, le cappitaine du chasteau estoit resolu de faire brusler ladicte ville. Ils avoient mis des garnisons en deux chasteaux sur nostre chemin pour nous coupper nos vivres dont l'un se nommoit Balayson et l'aultre Yvoire, mais la garnison qui estoit dans Balayson n'eust pas le courage de nous attendre, et les ayant envoyé recongnoistre en marchant, on trouva le chasteau vuide en y laissant garnison par ce qu'il est fort et que je ne sçay si vous voulez que tels petis chasteaux soient conservez ou ruinéz.

Ce matin, je suis allé moy mesme recongnoistre le chasteau d'Yvoire dans lequel les ennemys avoient laissé cinquante hommes en garnison, et apprés avoir logé nos gens de guerre au pied de leur muraille, je les ay au bout de deux heures receu à composition parce que je n'avois point de canon et que je n'estimois pas que la place valut la peine de l'y mener, encores qu'elle ne soit pas mauvaise. J'y ai laissé pareillement garnison. Arrivé en ceste ville, j'ay trouvé que le chasteau d'icelle avoit capitulé et baillé ostage pour se rendre demain à midy avec les chateaux d'Alinge, Tuzilly et la tour de Concize tellement que il ne reste plus que Ripaille duquel j'espere avec l'ayde de Dieu vous rendre bon conte deux jours apprés que l'armée sera arrivée, encores que l'on dye qu'ils soient douze cents hommes dedans et qu'ils aient juré de tenir six sepmaines, qui me faict de rechief vous supplier si vostre artillerie n'est encore à Morges, commander qu'en toute dilligence on l'y amene. Dieu favorisera s'il luy plaist la justice de nostre cause et la sincerité en laquelle nous y proceddons pour conserver le repos de vos estats et venger le Roy de l'outrage que cest injuste usurpateur lui a faict.... De Thonon, ce 5 may 1589.

Votre bien humble et affectionné serviteur et amy,
N. DE HARLAY.

Preuve CXVIII

1589, 26 avril (6 mai nouveau style). — Lettre de Sancy annonçant à la ville de Berne la prise du château de La Fléchère près de Concise et l'investissement de Ripaille.

(Archives de Berne. Frankreich-Bücher E, fol. 59. Original.)

Magnificques seigneurs [du Conseil de Berne].

Je vous escrivis hyer la composition des chasteaulx de Thonon, Alinges, Tuzilly et Concise; mais n'ayant celluy qui estoit dans Concise voulu obeir au commandement de celuy qui estoit dans le chasteau de Thonon, il fut forcé par le regiment de mons. le colonel d'Erlach et le feu mis dans la tour et tous les soldats avec le cappitaine faict prisonniers lesquels nous ferons ceste appes disnée tous pendre, si Dieu plaise, pour l'exemple. Ledit sieur colonnel vous en mandera le discours plus au long, qui me gardera de vous en escrire davantage. Nous ne commencerons point la batterie de Ripaille que nous n'ayons vostre artillerie qui me faict vous prier de la haster le plus dilligemment que fere se pourra et commander que partout on fournisse des chevaulx dont nous rambourserons la despence. L'ennemi fait courir le bruict qu'il nous combattra en ce siege. S'il s'y presente, c'est tout ce que nous desirons, car quand il auroit trois fois plus de forces qu'il n'en a, nous sommes suffisants pour le battre en campagne. Nous avons ja pris nostre place de bataille et donné tel ordre à nos affaires que nous esperons avec l'ayde de Dieu y avoir de l'honneur... Du camp de Thonon, ce 6ᵉ may 1589.

Vostre humble et affectionné serviteur et ami,
N. DE HARLAY.

Preuve CXIX

1589, 30 avril. Rumilly. (10 mai nouveau style.) — Relation des combats de Crête et de Tully, envoyée sur l'ordre du duc de Savoie au marquis de Settimo, ambassadeur de ce prince auprès du Saint-Siège.

(Manuscrit Taggiasco fol. 39, publié par Manfroni dans « Ginevra, Berna e Carlo Emanuele I », page 500 du tome XXXI des Miscellanea di storia italiana edita per cura della Regia Deputazione di storia patria. Turin 1894 in-8°).

Hieri marchiò quella parte dell' armata di S. A. che conduceva Monsʳ il Grande(¹) per soccorrere Ripaglia e mandò il conte di Salanova, maestro di campo generale, conte Vinciguerra e il signor di Sonà per riconescer l'inimico con due compagnie di archibuggieri a cavallo, seguitando nostra vanguardia condotta dal conte Ottavio Sanvitale, ch'era di sei cornete. Il signor Don Amedeo et Mons. il Grande conducevano la battaglia(²) con altre sei

(¹) Ne pas traduire, comme l'a fait M. Manfroni, par Monsieur Le Grand. Il s'agit du grand écuyer de Son Altesse, désigné en abrégé Monsieur Le Grand, c'est-à-dire du comte Martinengo.

(²) Bataille est pris ici dans le sens de corps d'armée. On le trouve aussi avec cette acception dans les instructions que le duc de Nemours a rédigées en 1582 pour apprendre à un « cappitaine dressant une armée avant que marcher et assembler ses forces comme il doibt loger, comme il doibt marcher, comme il doibt combattre ». On les trouvera page 53 de l'*Etude biographique sur Jacques de Savoie, duc de Genevois-Nemours*, publiée à Annecy en 1898, par M. BRUCHET.

cornete, due altre compagnie di archibuggieri a cavallo et mille huomini da piedi, quali s' erano scelti dalle troppe, acciò potessero seguitarli a fare qualche cosa, poichè il restante dell' infanteria non poteva far tanta diligenza per trovarsi stracca del grande et cativo camino che fecero li due giorni inanzi. Seguitava la retroguardia guidata dal conte della Trinità con cinque cornete di cavaleria.

Li suddetti tre, che andarono a riconoscere il nemico, fecero avanzar la vanguardia e la battaglia facendo sapere a Monsr il Grande che v' era modo di poter forzare il nemico, poichè era separato et diviso, trovandosi parte a la guardia di Tonon e parte attorno Ripalia et un' altra di sopra a certe vigne che sono fra detti due luoghi. Et sì come ciò fu da loro proposto, così fu esseguito.

Avenga che caricando sopra la cavaleria del nemico, che veniva alla volta loro, lo posero in fuga, amazzandone alcuni di loro scorrendo furiosamente fin a le barricate del nemico fatte a Tonon. Ove il signor de Viri, già paggio di S. A. saltò dentro l'istesse barricate e vi restò morto per esser giovine di molta espettatione. De gli Svizzeri che erano dentro dette barricate li nostri ne presero alcuni, senza però passar piu oltre havendoli veduti l'inimico tutto in battaglia et perciò con troppo vantaggio per rispetto dell' archibugiaria loro, qual tenevano nelle case che fiancheggiavano le barricate. Di maniera che i nostri fecero alto in un luogo eminente là vicino (').

Nel medesimo tempo, la cavalleria nemica volse ritornare per mettersi fra la battaglia et vanguardia, ma fu sibben salutata da nostri archibuggieri che con la cavalleria la cazzorno si bravamente che la misero in rotta.

In questo medesimo tempo l'inemico, ch' era dalla banda di Ripaglia, si pose in battaglia lasciando dietro le spalle un villagio qual' è fra detti due luoghi (²), ponendosi in tre squadroni che parevano gran numero di gente et fecero attaccar la scaramucia da loro archibuggieri qual veniva per le vigne. Et li nostri d'altro canto guadagnarono un piccolo bosco là vicino che pure il nemico fece sforzo di haverlo.

Da che attacandosi la scaramuccia fu sì calda che durò da tre hore, facendo gl' uni e gl' altri tutto quello si poteva fare, essendo la fanteria nemica, qual scaramucciava, parte francese et parte di lanzchenechi, che sono la miglior gente cha essi habbino. Di maniera che li nostri, restando padroni del bosco, cridorono alla nostra cavalleria d'avanzarsi per spallegiarla.

Ma in questo mentre si levò un vento tante rabioso con pioggia grandissima che li nostri archibuggieri ben bagnati non poterno far effetto alcuno, come ne anco fece l'archibuggieria del nemico, salvo nel principio. Delle quali Monsignor il Grande ne ricevè tre, ciò è due al petto che non l'offesero per trovarsi armato e la terza che le passò il polpazzo della gamba senza però aver passato l'osso, da che si spera sara guarito fra otto o dieci giorni. Nel medesimo luogo, fu amazzato il capitano Crassus, luogotenente del signor di Sonà et anco li cavalli del conte Vinciguerra et della Serra.

E vedendo li nostri la fanteria tutta bagnata e Mons. il Grande ferito, se ben egli disse al signor don Amedeo et signor conte Ottavio che non lasciassero di continuare il combattere, però che lui si ritirarebbe pian piano, questo li fece quasi risolvere al ritirarsi perchè era già tardi.

Il che veduto da nemici, li cargorno si vivamente facendosi inanzi insino li picheri lanzchenechi che la nostra cavalleria vedendo il pericolo qual correvano, se abbandonava la fanteria, il signor Don Amedeo con li capi che

(') Plateau de Crête, près de Thonon.
(²) Il ne peut être question ici que de Concise, Vongy ou Tully. La relation de Goulart (pièce justificative CXIII) permet de fixer le siège du combat à Tully, emplacement du régiment de Soleure attaqué par les lanciers de Martinengo.

erano seco si risolse di ricargar gl'inimici et rompendoli li cacciò fin presso il villaggio ove prima erano, havendo don Amadeo et il contino di Pondevau fatto tutto quello che havessero potuto far vecchi capitani, facendo il medesimo dieci o dodeci gentilhuomini, che si trovorono in quella prima fila, ciò è conte Ottavio, conte Salanova, Sonà, Vinciguerra, La Serra et Forno che n'investì due o tre, come fecero li sudetti et altri, ch' erano di compagnia ch' ogn' uno atterrò il suo con colpo di lanza. Et il capitano Zon, qual seguitava con la fantaria, venne alle mani col capo de' lanzchenechi qual restò da lui morto, havendoli tolto la spada et spedo.

Et sopragiongendo la notte, ogn'uno si ritirò, li nostri facendo sonar raccolta, ponendo la fantaria innanzi, ritornorono a piccolo passo ad un villaggio mezzo miglio discosto dal nemico.

De nostri ne restorono morti otto e di loro per quello si è veduto fin adesso più di duecento con forse di più fatti alcuni priggioni de nemici (').

Preuve CXX

1589, 13 mai. — Déclaration constatant que les chefs de l'armée royale, d'un commun accord, décident non pas d'aller en Dauphiné, mais en Champagne, pour rejoindre les arquebusiers, les reitres et la cavalerie française. Ils ont renoncé à traverser « les destroicts de Savoye » à cause de l'insuffisance de leur cavalerie et de leurs arquebusiers.

(Berne, archives d'état. Frankreich-Bücher E 71.)

Cette déclaration porte les signatures suivantes :
N. DE HARLAY, QUITTRY, L. VON ERLACH, LORENZ AREGGER, H. HARTMANN.

Preuve CXXI

1589, 23 mai. — Lettre du Conseil de Berne à celui de Genève pour le prier d'envoyer quelques bateaux à Nyon pour faciliter la défense du lac, après le départ de l'armée royale.

(Berne, archives d'état. Weltsches Missiven-Buch H 214.)

Nobles. D'aultant que par le retraict de l'armée du Roy nous sommes comme vous deceus de nostre esperance de nous veoir depetréz du faix de la guerre, et que y sommes enfoncéz en telle sorte qu'il fauldra employer toutes nos forces, s'il ne plaist à Dieu benir l'ouverture de la paix à vostre et nostre bon contentement, et que les forces que nous avons desja sur pied et à l'entour de vous sont en partie deça et en partie dela le lac, et que nous entendons que tous les bateaux qui se sont trouvéz es lieux prins sur

(') Ne pas prendre cette affirmation au pied de la lettre : elle est intéressée. Goulart a exagéré en sens contraire « le nombre des blessés et tués fut petit surtout du costé de l'armée royale ».

l'ennemy ont esté menéz en vostre ville. Nous vous prions que vueillez accorder à nostre collonel une paire de bons batteaux pour les tenir au port de Nyon et s'en servir pour le secours au besoing de ceux qui sont dela le lac.... 23 de may 1589. L'advoyer et Conseil de la ville de Berne.

Preuve CXXII

1589. — Relation du siège de Ripaille et des combats de Crête et Tully par le pasteur Hanz Glintzen.

(Berne, archives d'état. Chronik von Haller und Müslin, 1550-1594. Communication due à l'obligeance de M. Türler, archiviste d'état.)

1589. — Einige riethen weiter in die Klus zu ziehen, jedoch so ward mehr geschrüwen und anghalten uf Ripallien zu daselbst zu wehren, diewyl die Hertzogischen daselbst zum stercksten lagend wol verschantzet verwahret und fürsechen mit proviant und munition. Derhalben nun das kriegsheer syn zug uf Ripalli zugenommen und dieselbe fürstliche veste nach etlichen tagen eroberet und zerstört und dasselbig ist ouch geschechen sölcher gstalt, wie uss dem veld leger uns zugeschriben worden durch den veldpredigern herr Hans Glintzen.

Nüwer zytung halber schryb ich nüt anders dann darby ich selber gsin oder uss glaubwürdiger lüthen schryben bin verstendiget worden.

Aprilis 25 ist das schloss und veste Concisen, zwüschen Thonon und Ripalli, gesturmpt und verbrönt worden, morndes aber sechs uss den gfangnen zum strick verurtheilet, do der ein, so der andren rottmeister gsin, begärt, so man im das leben fristen wolte, so welle er die andren fünf hinrichten, welches er ouch gethan und sy an einen boum gegen Ripalli meisterlich geknüpft. So bald er aber den letsten über die leiteren abgestossen (welcher ime ouch nie hat wellen vergen) ist ime uf der leiteren ein Musquetenschutz durch die brust worden, dass er gefallen und daselbst vergraben worden.

Als aber die unsren mit dem geschütz uf Ripallien zugerückt uf Cantate, dasselbig belegret, durch einen fürnemen herrn besetzt, hat man denselben erstlich lassen anreden zur ergebung, so werde inen kriegsrecht gehalten werden, dess sy sich zubedencken gnommen und die antwort ufzogen biss uf 29 April. Do sy dann begert, dass man inen etliche persohnen zu Thonon welle herussgeben und biss an ire grenzen beleiten, wellend sy es thun. Daruf die unsren erzürnt, inen abgesagt und gnug zu verstahn gen, dass kein verschonen werde da syn. Es hat ouch der vyendt den unsren des tags vil trotzes erzeigt.

Da ist das geschütz angstelt, etlichs unden uf dem see, das ander bim Thiergarten, das dritt gegen Thonon. Man hat kein weltschen schützenmeister darzugelassen, sonder Basler und Pfalzgräfische darzu verordnet, die wahrlich ir best than.

Desselben tags habend noch die landtsknecht nit ohn schaden den Thiergarten dapferlich yngnommen und in einen vorhof des closters kon ouch ein müli erobert, iren obersten und ein fenderich verlohren.

Dess tags hat man inen umb 8 und 9 Uhren mit dem grossen geschütz ein gute nacht gwünscht, einen thurn und etlich vorwehrinen abgeschossen. Ungloublich wie sich der vyendt ingeschanzet. Morndes hat man gwaltig mit dem grossen geschütz gschossen mit grossem nutz, uf die nacht und durch

die gantze nacht ist zu Ripallien lermen geschlagen worden und gescharmützet.

So bald der tag anbrochen, lasst sich der vyendt ob Thonon mechtig und gwaltig sechen, trybt unsere reysigen zurück. Man bricht vor Ripallien uf, ussgnon die landtsknecht, begegnent dem vyent dapferlich, under welchen der houptman Strub von Basel, ein ehrlicher junger gelehrter Man, zu wyt sich gewagt und dry fürnemme persohnen der vyenden vor synem todt erlegt, darunter ein fryherr von Wyrri genampt. Die Solothurner aber hend ein fürnemmen gefangen.

Man hat by dem guten umbkomnen herren 11 zerhouwne speer funden liggen, ist mit grossem klagen anderen (tags) begraben worden. Der vyendt ist abgetriben worden gewaltigklich. Der gefangne by den Solothurneren hat anzeigt, wie sy den 3 und 4 Maii mit 18 000 so mehrtheils vom Adel sygen, werdind uberfallen werden. Ist aber alles noch (Gott sye lob) wol abgangen.

Uf den 1 tag Maii hat sich Ripalien ufgän, mit iren syten wehren lassen abziechen, iren obersten aber mit dem ross durch unsere reysigen lassen beleiten, aber allerdingen vorhin ersücht, mag nit wüssen, ob die landtsknecht so gar erbittert inen den wäg underlüffen. Domalen ist der herren Obersten uss den Pündten ross mit im gfallen, ime den kopf zerspalten, dass er gestorben, ein vast redlicher und dapferer Man.

Den 2 Maii hat man Ripallien das Closter nidergerissen.

Den 3 Maii angesteckt, den flecken aber darob gelägen gantz gelassen.

Den 4 ein unzal weytzen über den See von Ripalien gan Lausanna bracht, daselbst zusamen glegt.

Des tags hat man zu Ripalien ufbrochen mit dem veld geschütz zu fuss uf Genf zugeruckt, die Cluss anzugryfen. Gott geb gnad.

Es sind ouch zu Ripalien zwo Galeen verbrönt worden, welche eben allerdingen usgemacht gsin, mit welchen die hertzogischen uff dem See mergklichen schaden hetten mögen verbringen.

Preuve CXXIII

1702, 28 avril. — Lettre du marquis de Saint-Thomas à la Chambre des comptes de Savoie, la priant de donner son avis sur la réparation de l'une des tours de Ripaille.

(Turin, archives camérales. Lettres de la Cour, vol. 57, fol. 158.)

Messieurs, les chartreux de Ripaille ont fait supplier S. A. R. de leur accorder la permission de reparer la Tour vulgairement appellée du pape Fœlix, laquelle tombe en ruine, dans l'ordre qu'on en a dressé. On y a inséré cette clause à condition neanmoins qu'il ne sera aucunement derogé à l'acte de fondation de ladite chartreuse, ny aux droits qui sont reservés à S. A. R. et à ses successeurs sur les sept tours, conformément à la fondation, de sorte qu'il semble que cette permission, par le moyen de cette clause, ne peut porter aucun prejudice aux droits de S. A. R.; neanmoins Sadite A. R. m'a ordonné de l'envoyer à Vos Excellences pour l'examiner et voir si elle peut prejudicier en quelque maniere à ses droits, sur quoy Vos Excellences auront la bonté de me faire savoir leur sentiment pour en rendre compte à S. A. R.

Je suis avec un parfait attachement, Messieurs, de Vos Excellences votre très humble et très obeissant serviteur.

DE S^t THOMAS.

à Mess. de la Chambre des comptes de Savoye (¹).

Preuve CXXIV

1863. — Procédure pour faits de sorcellerie et de magie instruite contre Charles Blanc devant le tribunal correctionnel du district de Lausanne.

(Journal des Tribunaux de Lausanne, 1863.)

ACTE D'ACCUSATION.

Charles Blanc, n'ayant pas de vocation déterminée, s'est livré, de son propre aveu, à des occupations très diverses, dont quelques-unes, paraît-il, étant contraires aux lois, il en est résulté plusieurs plaintes et une longue information pénale contre ledit Blanc.

1° Le 22 septembre dernier, Joseph Grenat, chapelier à Evian, s'est plaint au juge informateur de Lausanne de ce que Blanc lui aurait escroqué une somme de 113 fr., sous prétexte de lui faire trouver un trésor de plusieurs millions dans la Tour de Ripaille, en Savoie. A cette plainte se sont joints : le 3 octobre, Joseph Baud, de Neuvecelle près d'Evian, lequel prétend que Blanc lui aurait escroqué pour le même but 235 fr., et Jean Gruz, du même lieu, qui affirme avoir perdu 30 fr. dans cette entreprise. Enfin, le 14 octobre suivant, Jean Salaz, domicilié entre Evian et Thonon, a porté plainte pour le même fait, déclarant qu'il avait été victime dans cette escroquerie pour la somme de 335 fr.

2° Le 28 du même mois, Sophie Dufresne, domiciliée à Rolle, portait plainte contre Blanc, qui, disait-elle, avait disposé à son profit de divers effets qu'elle lui avait confiés dans un but spécial et dont la valeur s'élevait à une somme de plus de 1000 fr.

3° Enfin, le 28 septembre, Jean-Louis Dupraz, demeurant à Pully, déposait une autre plainte en escroquerie contre Blanc qui, sous prétexte de le guérir d'une maladie d'yeux dont il est atteint, lui avait escroqué une somme de 40 francs.

Blanc préfère se livrer à toutes sortes d'industries plus ou moins irrégulières, plutôt que de chercher à gagner sa vie par un travail sérieux et patient.

S'il pouvait trouver un trésor il en serait charmé sans doute, mais il n'y compte pas, il lui paraît plus sûr de spéculer sur la crédulité des autres à ce sujet, et de se faire livrer, sous prétexte de découvrir des trésors qu'il sait très bien ne pas exister, des sommes dont il fait usage comme il lui convient. Il paraît que Blanc s'est fait, à ce sujet, une réputation qui a passé de l'autre côté du lac. Il passe pour se livrer à la magie; on croit qu'il a des communications avec les esprits, et que par leur moyen il peut se faire révéler et se faire livrer les trésors cachés dans le sein de la terre.

Il y a environ deux ans, dit-on, qu'un trésor fut découvert dans les environs d'Evian, et vers la fin de 1862 ou au commencement de 1863, deux

(¹) Les patentes d'autorisation, datées du 12 mai suivant, ont été publiées dans le t. VII, p. 343 des *Mémoires de la Société savoisienne de Chambéry.*

hommes de cette localité, les plaignants Grenat et Gruz, firent, à ce qu'il paraît, avec Blanc une convention verbale par laquelle celui-ci s'engageait à leur faire trouver un trésor de plusieurs millions, qu'il disait être enfoui dans la tour de Ripaille, à charge par eux, bien entendu, de fournir les fonds nécessaires à l'opération. Et comme ces derniers devaient être assez considérables, il fut entendu que Grenat et Gruz chercheraient d'autres associés qui livreraient de l'argent à Blanc directement ou par leur entremise. Cette convention paraît avoir eu lieu à Lausanne, bien que le trésor et les recherches à faire dussent avoir lieu et fussent en Savoie. La convention fut exécutée de part et d'autres : Grenat et Gruz recrutèrent des associés en même temps que Blanc en cherchait de son côté. Joseph Baud, Jean Salaz et d'autres entrèrent dans l'association et livrèrent successivement à Blanc, directement ou indirectement, des sommes assez considérables, selon leurs moyens. Blanc, de son côté, se rendit plusieurs fois à Evian pour s'y livrer à des opérations de magie, décrites tout au long dans l'enquête et qui manifestent au plus haut degré la simplicité d'esprit de ceux que l'on voulait duper et en même temps que la fourberie de celui qui les employait. Les allées et venues de Blanc à Evian durèrent, à ce qu'il paraît, dès le printemps au mois de juillet ou août 1863.

Elles n'eurent d'autres résultats, il va sans dire, que de faire passer de l'argent dans la poche de Blanc, qui, voyant que les associés ne voulaient ou ne pouvaient plus débourser, déclara qu'il continuerait les opérations à Lausanne. C'est alors que Grenat et Gruz, comprenant qu'ils étaient les victimes d'un fripon, cherchèrent d'abord à se faire restituer par Blanc les sommes qu'ils lui avaient livrées. Blanc fit des promesses à ce sujet, mais ne s'exécuta pas, en sorte que des plaintes furent portées.

...... Ensuite de ces faits, Charles Blanc, allié Maquelin, a été renvoyé devant le tribunal correctionnel du district de Lausanne, en vertu des articles 282 § c, 309, 283, 284 § b, 64 et 310 du code pénal et de l'art. 579 du code de procédure pénale.

. .

Les débats ont mis au jour une grande quantité de faits très extraordinaire et presque incroyable de nos jours. Il serait infiniment trop long et fort peu intéressant de tout rapporter ici; nous nous bornerons à ce qui est résulté de plus saillant, ensuite de l'audition des témoins et des confrontations.

TRÉSOR DE RIPAILLE. — Le bruit court depuis longtemps au bord du lac qu'un duc de Savoie a enfoui dans une tour du château de Ripaille un trésor considérable; on parle de cinq millions au moins. Quelques habitants de cette contrée ont décidé entre eux de faire des recherches sérieuses et de recourir aux lumières d'un magicien célèbre, connu à Lausanne sous le nom de « docteur », possesseur d'un livre ancien contenant tous les secrets concernant la magie, la sorcellerie et les évocations des esprits. Charles Blanc s'est chargé de faire découvrir et arriver le trésor. On décida de louer une maison isolée entre Evian et Thonon, on éloigna tous ceux qui n'étaient pas de la conjuration. Un beau jour, tous étant réunis, le chef de la magie étala sur le plancher un grand drap noir marqué de bandes blanches et chargé d'inscriptions en français, en latin et en langues indéchiffrables. En plusieurs endroits se croisaient les mots Salomon et cinq millions. Blanc s'installa au centre du drap, alluma et fit allumer des bougies qui, disait-on, étaient faites avec de la graisse humaine. Puis il ordonna aux assistants de tomber à genoux, ce qui fut exécuté immédiatement. Après quoi il menaça ceux qui sortiraient pendant le travail de l'évocation d'être emportés par le diable.

Tout était clos dans la maison dès le principe, sauf une fenêtre qu'on avait laissée ouverte pour l'arrivée des esprits et du trésor.

Les cérémonies ont été superbes, d'après quelques dépositions, et en tout cas fort saisissantes. Le chef fonctionnant avait fait usage d'un triangle magique, de miroirs révélateurs, de médailles charmées et de diverses formules incompréhensibles, disant que sa puissance pouvait évoquer les esprits et qu'il serait à l'abri de tout maléfice de leur part tant qu'il serait au centre du drap et entouré de la lumière des bougies consacrées.

Rien n'arriva, ni esprits, ni trésors; alors le magicien déclara que le drap était trop léger et qu'il paraissait que le trésor était de plus de cinq millions, et qu'il faudrait en faire un plus fort. Dès lors la discorde s'est introduite parmi les adeptes et il y a eu plainte. L'accusé et les plaignants ont été en contradiction sur quelques détails, mais il serait complètement inutile de rechercher qui a dit vrai.

Index des Pièces justificatives

GLOSSAIRE
des mots difficiles contenus dans les pièces justificatives

―――――――

Les pièces justificatives publiées dans ce volume renferment un assez grand nombre d'expressions manquant aux dictionnaires de Du Cange et de Godefroy, présentant des acceptions différentes, offrant une autre graphie ou des formes plus anciennes. Il a paru utile de grouper les mots les plus curieux en les expliquant, quand il y avait lieu, par des références aux documents d'archives et aux lexiques concernant la région, dont on trouvera la liste à la suite de ce glossaire.

Les chiffres précédés ou non du mot *Ripaille* renvoient au présent ouvrage. Exceptionnellement, en raison du contexte servant de glose, quelques exemples sont extraits de nos preuves ; ces citations n'ont pas été datées, parce que la vérification est facile grâce à la référence de la page ; ces textes sont presque tous du xive siècle et de la première moitié du xve siècle. Les exemples empruntés à d'autres ouvrages ou à des documents manuscrits ont été au contraire accompagnés de la date.

Nous sommes très reconnaissant à notre ancien maître, M. Paul Meyer, directeur de l'École des chartes, d'avoir bien voulu s'intéresser à la rédaction de ce travail. M. Gauchat, professeur à l'université de Berne, et son collaborateur au *Glossaire des patois de la Suisse romande*, M. Jeanjaquet, nous ont donné, ainsi que M. Alfred Millioud, archiviste d'état à Lausanne, de précieuses indications empruntées aux textes vaudois et valaisans. M. le chanoine Frutaz, pour le Val d'Aoste, et MM. Buttin, Fontaine, Penz et Vuarnet, pour la Savoie, nous ont fait aussi des communications dont nous leur exprimons notre vive gratitude.

ADOUBER 499 : Ajuster. « Por ADOBER les estivaz au paget Johan de Chales...; por plusours brides, selles et autres choses à ADOBAR en celly lue » (archives du Thuyset, compte de Jean de Chales, 1372). Cf. Godefroy, ADOUBER ; Désormaux, ADBA et ADOUBER.

AFFRYTAR 312 : Apprivoiser. Cf. Du Cange, AFFAITER sous AFFAITARE 2.

AGNUS DEI 481, 482 : Disque empreint de l'image d'un agneau et fait à Rome des restes de la cire du cierge pascal. Cf. Du Cange, AGNUS DEI sous AGNUS ; Laborde, AGNUS DEI ; Gay, AGNUS DEI.

ALAMBROSIARE 358 art. 192 : Lambrisser. Cf. Du Cange, LAMBROISSARE sous LAMBRICARE.

ALANT 313 : Chien appartenant à l'espèce dogue dont il y avait trois variétés : l'alan gentil, ressemblant au lévrier, mais avec une tête plus courte et une plus grosse, l'alan de boucherie, dont se servent les bouchers pour conduire les bœufs, et l'alan-vautre, propre à la chasse de l'ours et du sanglier. Cf. Du Cange, ALANUS ; Godefroy, ALANT 3 ; Gay, ALLAN.

ALBERGAMENTUM 282, 308, 309 : Contrat par lequel l'albergeant, se réservant le domaine direct, cède à l'albergataire le domaine utile d'un bien pour une durée sinon perpétuelle, du moins assez longue et sous l'obligation d'une redevance annuelle et, dans la plupart des cas, sous le paiement du droit d'introge à l'entrée en possession et des droits de mutation. « Albergamentum... pro 20 solidis gebennensium de introgio..., placito solvendo ad mutagium domini et possessoris... Et est actum quod dictus Rosserius nec sui non possint alienare res predictas » (texte de 1294, archives de la Haute-Savoie, E 151). L'albergataire pouvait être soumis aux conditions plus ou moins rigoureuses qui frappaient le bien albergé, notamment au droit d'échute. « Noble Jehan et Charles de Loche... albergent purement et à perpétuité... à Nycod et Collin Rubin... tous et ung chascun drois et biens meubles et immeubles quelconques aususdits nobles commis et escheuz... part le deces... de Jehan... Rubin, homme talliable, ... par la condicion de main morte observée au mandement de Charrosse, pour icyeulx biens avoir, ... fere à leurs bons playsir en poyant toutesffoys par lesusdit Rubin... les censes, taillies, servys et aultres tributz annuellement deubz, ... faysant ce present ABBERGEMENT soubz l'intraige de seyze escus d'or, ... se retenant icyeulx nobles... dessus lesdits biens abbergé toute directe, fiedz, loudz, ventes, commis-

38

sion et excheutes tant de droyt que de coustume... avec us coustume de mainsmorte » (texte de 1554, archives de la Haute-Savoie, E 83, pièce 14). Les biens domaniaux étaient souvent « albergés » par adjudication (*Ripaille*, p. 282. Cf. un texte de 1453 dans Bruchet, *Inventaire des archives de la Haute-Savoie*. Annecy 1904, p. 296). L'albergement pouvait quelquefois n'être qu'un simple bail à rente foncière lorsque l'albergataire, devenant lui-même albergateur, mais réservant au seigneur direct la seigneurie directe et les avantages du premier albergement, transmettait à un tiers tout ou partie de son domaine utile avec les droits et obligations y afférents, en stipulant à son profit une rente foncière. Les anciens notaires confondaient souvent ce contrat avec le bail emphytéotique. «Joh. Magnini de Ossens, procurator, dat in ALBERGAMENTUM PERPETUUM seu EMPHITEOSIM Jacquemodo Bathones de Anassiaco, pro se et heredibus et successoribus quamdam vineam... pro 60 solidis gebennensium de introgio... et pro 2 solidis de servicio annuali solvendis... donans dictus procurator... pura donatione et irrevocabili inter vivos omne illud quod predicta vinea valet... investiens dictus procurator... dictum Jaquemodum... per tradicionem cujusdam baculi manualis, ut est moris. Actum Anassiaci » (texte de 1315, archives de la Haute-Savoie, E 136). Cf. Du Cange, ALBERGAMENTUM sous ALBERGA ; Godefroy, ABERGEMENT sous HERBERGEMENT ; Monteynard, ALBERGARE ; Bridel, ALBERDGIAU au sens de fermier ; Revel, *Usages du pays de Bresse*, Mâcon 1663, p. 214 ; *Registres du Conseil de Genève*, t. II, p. 488 ; Duboin, *Raccolta delle leggi della real casa di Savoia*, Turin 1827, vol. IV, p. 534 ; Pillet, *Table décennale de la jurisprudence savoisienne*, Chambéry 1858, p. 14 ; Richard, *Essai sur le contrat d'albergement particulièrement dans la province de Dauphiné*. Grenoble 1906.

ALÉE 357 art. 183 : Poutre placée à l'extrémité des murs d'une toiture sur les sablières. Godefroy ne donne pas au mot ALÉE d'acception s'appliquant à cet exemple. On trouve dans le patois de Saint-Nicolas-de-Véroce (Haute-Savoie) avec cette signification le mot ALÈZE.

ALLORIUM 309 : Corridor. « La moytié des armayres estant au murs qu'est en l'ALYOUZ tendant audit membre » (titre de 1559, archives de la Haute-Savoie, E 457). Cf. Du Cange, ALLORIUM ; Désormaux, ALIEU.

AMBLOZ, voir OMBLAZ.

AMBO 318 : Gros poisson d'eau douce, peut-être le brochet.

AMBULA, voir OMBLAZ.

AMOLA VITREA 399 : Ampoule de verre. « Amoles de voerres » (texte de 1538, archives de Genève, inventaire de Lapalud). On dit encore à Liddes (Valais) un AMOLON pour désigner une petite bouteille de verre. Cf. Du Cange, AMULA sous AMA 2.

ANGLERIUM, voir CANTONATA.

ANGONUS 300, 345 art. 66, 346 art. 68, 349 art. 103, 352 art. 120, 354 art. 144, 356 art. 160, ANGO 359 art. 196, 360 art. 201, 202 et 205, ANGON 356 art. 158 : Gond, fiche de fer sur laquelle s'emboîte et tourne une penture. Cf. Désormaux, ENGON.

ANIQUINUS 378 : Vêtement. Cf. Cibrario, *Economia politica del medio evo*. Turin 1839, p. 219.

APERTEYSE 322 : Jeu d'adresse. « Joueur D'APPARTIONGE » (*Mémoires de la Société savoisienne de Chambéry*, t. XVII, p. 23). Cf. Godefroy, APERTISE ; Du Cange, APPARENTIA 3.

APPARITOR 322 : Saraceno (*Giunta ai giullari* dans le 14ᵐᵉ fascicule p. 236 des *Curiosità e ricerche di storia subalpina*, Turin 1880) a rassemblé quelques textes contradictoires : d'après les uns, l'APPARITOR serait un faiseur de tours d'adresse et il faudrait rapprocher ce mot du mot précédent APERTEYSE ; d'après un autre texte, l'APPARITOR était doublé d'un acteur. « Libravit Joh. Papini, apparitori, qui lusit certas ystorias coram domino principe » (Saraceno, p. 237).

APPAULIEZ 429 : Affaibli. Cf. Godefroy, APALIER avec un sens différent et APALIR.

AQUARIUM 545, AYGUERIA 388 : Aiguière. Cf. latin AQUARIUM ; Gay, AIGUIÈRE.

AQUE ROSEACE 352 art. 121 et 122, 371, AQUE ROSEARUM 398, AYGUES ROSES 367 art. 23 : Eau de rose. Cf. Du Cange, AQUA ROSALIA sous AQUA ; Godefroy, *Complément*, EAU ROSE sous EVE.

ARCANA 306, ARCANNE 567 : Arcanne, craie servant à peindre ou à marquer. Cf. Godefroy, ARCANE ; Littré, ARCANNE ; Désormaux, ARCANNA ; Brachet, ARCANNA ; Fenouillet, ARCANNA.

ARCANARE 306 : Peindre en rouge. Le verbe ARCANNA s'emploie surtout aujourd'hui en Savoie pour marquer les bestiaux à la foire.

ARCHEBANC 367 art. 24, ARCHIBANZ 352 art. 130, 353 art. 133 : Banc à coffre. Cf. Godefroy, ARCHEBANC ; Bridel, ARCHEBANC.

ARCHETA 348 art. 87 : Petit coffre ; ARCHETA 348 art. 90 : Tiroir de table. Cf. Godefroy, ARCHETE, diminutif du latin ARCHA.

ARCHETUS 349 art. 100, 359 art. 194, 195 et 197 : Terme de menuiserie, diminutif d'arc.

ARCHISCANNUM 287 : Banc à coffre.

ARENA 454 art. 165, EREYNNE 560 : Sable. « Per dos jornel de cherret per la chaut et ad l'arena et aut sablon [= sable fin] » (texte de 1456 dans Martin, p. 115). Cf. Godefroy, ARAINE 3 ; Bridel, ARÉNA.

ARIBLE 363 : Houx. Cf. Fenouillet, ARIGLIO ; Bridel, AGREBLLAI.

ARMATRIUM 309, 445 art. 66, ARMEYRIUM 354 art. 144, 359 art. 194, ARMEYRIA 349 art. 103, ARMAIRE 361 art. 212, ALMAIRE 492 : Armoire. Cf. Du Cange, ARMARIA 2 et ALMARIA ; Godefroy, *Complément*, ARMAIRE ; Laborde, AUMAIRE.

ARQUIMIA 389 : Mélange d'argent et de matières impures. « Scutella parvi argenti seu arquimie » (*Ripaille*, p. 389). Cf. Godefroy, *Complément*, ALCHIMIE ; Gay, ALCHIMIE.

ASSA 453 art. 153 : Essieu. Cf. Désormaux, ASSÉR ; à Nendaz (Valais), ACH.

ASTULUDIA 365, 463, ASTULIDIA 363, ASTROLODIA 349 art. 96, 363, HASTULIDIA 462 : Tournoi. Cf. Du Cange, HASTILUDIUM.

ASTULUDIARE 363 : Joûter. Cf. Du Cange, HASTILUDIARE.

ASTUS 389, HASTE 545 : Broche pour cuire la viande. « Une broche soit ASTE de fer » (texte de 1611, archives de la Haute-Savoie, E 525). « Deux veru gallice hastes » (Ripaille, p. 545). « Ung ATE de fer pour rotir » (texte de 1541 dans Turretini, Les archives de Genève, Inventaire des ... portefeuilles historiques. Genève 1877, p. 284). Voir CAPRA FERRI. Cf. Godefroy, HASTE 2 ; Devaux, ASTA ; Puitspelu, ATO. Du Cange aux mots VERU, ASTUS n'a pas enregistré ce sens.

ATHOCHETUS 475, ESTOCHETUS 370 art. 33, 389, 390, 545, ASTHOCHET 396 : Tréteau. « 6 parium trestellorum sive athochetorum » (Ripaille, p. 475) ; « 2 magnis tripedibus seu asthochetz » (Ripaille, p. 396). Cf. Fenouillet, ÉTOCHETS.

ATRILE 301 art. 80 : Rigole de canalisation. « Cum eo ARIALE molendini exinde simul pertinente ». (Du Cange, AREA 1 avec glose inexacte de friche). « L'AIREUX servant à tourner la roue de ladite foule » (Godefroy, AIREUX, sans explication). Cf. Désormaux, AIREL.

AYSIAMENTUM 473, EXIMENTUM 355 art. 151, DÉSYSIAMENTUM 479 : Ustensiles. « Cissimenta [lire RISSIMENTA] coquine » (Ripaille, p. 335). Cf. Du Cange, AISAMENTA ; Gay, AISEMENS D'HOSTEL.

BABO 319 : Singe. Cf. Du Cange, BABOYNUS.

BACHACIUM 371 : Réservoir d'eau. « Una pulcra et bona conchia seu bachacium lapidis in quo recolligantur... dicti duo fontes cum una bona vota lapidea et cum uno bono hostio » (Ripaille, p. 371). « Ciderunt 2 albores quercus et inde BACHACIA crosaverunt » (archives de Turin, compte de la châtellenie de Thonon, 1436). Cf. Du Cange, BACHASSIUM ; Désormaux, BACHÉ ; Puitspelu, BACHASSIZ et BACHAT.

BACHALE 371 : Bassin de fontaine. Cf. Désormaux, BACHAL.

BACO 389 : Porc salé. Cf. Du Cange, BACO ; Godefroy, BACON ; Désormaux, BACON.

BAGNIÈRE 481, BANIERE 482, BAGNURE 482 : Baignoire. Cf. Godefroy, Complément, BAIGNOIRE ; Gay, BAIGNOIRE.

BALARDUS 499. « Pro precio 1 ulne pagni nigri valardi [lire BALARDI] de leia » (Ripaille, p. 497). On peut rapprocher ce mot de BALIARDUS désignant la couleur baie. Cf. Godefroy, BAIART.

BALLONUS 471, 472 : Ballot. Cf. Du Cange, BALLONUS.

BANCHA 287, BANCHE 363 : Salle d'audiences judiciaires. « Quatinus unam bancham seu operatorium construi facias in ala nostra Thononii... in quibus populares subditi assignentur... super condepnacionibus, composicionibus et concordiis faciendis in castellania... per judicem Chablaisii « (Ripaille, p. 287). « Pro tachia faciendi... dictam bancham in ala fori Thononii cum 2 cameris, 1 archiscanno, 1 magno scanno » (Ripaille, p. 287). M⁰ Billiet (Glossaire, p. 404) cite un texte intéressant des Statuta Sabaudie, mais avec la glose inexacte de banquette au lieu de salle d'audiences. Toutefois, en Savoie, la signification la plus usuelle de ce mot est étude d'officier ministériel. « Annessy, au palais de l'Isle, devant la banche où demeure maître Jehan Moenne » (texte de 1590, archives de la Haute-Savoie, E 407). Cf. Du Cange, BANCHA et BANCA sous BANCUS 1 ; Brossard, BANCHA.

BANCHET 370 art. 33 : Petit banc. Cf. Godefroy, BANCHET.

BANDERIA 284 : Bande de combattants groupés sous la même bannière. Cf. Du Cange, BANDERIA 2 ; Godefroy, BANDIERE.

BANDERIA 397 : Bannière. Cf. Du Cange, BANDERIA sous BANDUM 1.

BANDERIA 300, 309, 499 : Bannière métallique placée sur un épi de toiture. Il semble qu'il s'agisse d'une girouette, sens qui a persisté dans le mot BANDERETTA, qui signifie d'après Bridel « girouette aux armes de la seigneurie ». Cf. Gay, BANNIÈRE et GIROUETTE.

BANIERE, voir BAGNIÈRE.

BANQUERIUM 524, BANCHIER 337 : Housse d'un banc. Cf. Du Cange, BANQUERIUM sous BANCUS 1 ; Godefroy, BANCHIER ; Gay, BANQUIER.

BAPSSES 546 : Paquet de chanvre en tige. Voir PLION. Cf. Devaux, BOISSES,

BARRA 282 : Saisie par voie judiciaire. « Inculpabatur emisse unam cupam frumenti in foro Thononii, quamcupam J. Triat fecit barrare et ultra dictus P. ipsam cupam deportavit » (archives de Turin, compte de la châtellenie de Thonon, 1424). « Dominus vicedognus precepit per dictum Piliczon, ejus familiarem, hic presentem, dictum edificium muri barrari, qui familiaris in dicto muro, in signum barre, crucem + posuit ; eciam precepit idem dominus vicedognus dicto familiari quod injunget dicto Ballisterio dictam parietem removi » (texte de 1430, Registres du Conseil de Genève, t. I⁰, p. 129). Cette acception manque dans Du Cange, qui cite pourtant à la fin de BARRAR 11 un exemple ayant ce sens. Cf. Bridel, BARRA.

BARRARE 282 : Faire une saisie-arrêt. Voir BARRA. Cf. Billiet, BARRARE ; Brossard, BARRARE.

BARRIERE 292 art. 10, 293 art. 23 : Poutre de charpenterie.

BASUM, voir VASUM.

BATELLUS 492 : Battant de cloche. Cf. Du Cange, BATELLUS 2 ; Godefroy, BATEL 1.

BATERANT 340 art. 7 : Gros marteau pour frapper le fer. « Inculpabatur vendidisse quendam martellum ferreum vocatum BATERAN » (archives de Turin, compte de la châtellenie de Thonon, 1400). Cf. Désormaux, BATRAN ; Bridel, BATTERAN.

BATRIN 477 : Volet d'un créneau (?) « Debebat facere foresias, pancerias et crenellos toforum et facere in dictis crenellis les batrins et ponere goyffonos et ferrolerias » (Ripaille, p. 477).

BATURA 397 : Métal battu réduit en feuilles minces, découpées sur des étoffes ou enroulées sur le fil du tissu. « Pro BACTURA extendardi galee domini continentis in largo quatuor cendalia et in longo octo brachios (= bras, mesure de longueur pour les étoffes) cendalis » (texte de 1366, Bollati, p. 34). Voir CODURA. Cf. Godefroy, BATEURE ; Laborde, BATEURE ; Gay, BATTEURE.

BATUTUS 377 : Brodé avec des fils métalliques. « Pro factura duorum pennonum quorum unus

est BBATUTUS de flavello domini ex duabus partibus et alter de cruce domini ex duabus partibus »
(texte de 1366, Bollati, p. 34). Voir le mot précédent. Cf. Du Cange, BATUTUS; Gay, BATTU à or.

BAUDEQUIN 457 : Riche drap de soie. Cf. Godefroy, BAUDEQUIN; Gay, BAUDEQUIN.

BEALERIA 309, 402, BEZERIA 301, 334, 443 art. 52 et 53, 444 art. 56 : Bief. Cf. Du Cange,
BEALERA; Billiet, BIALERIA sous BIALE; Désormaux, BEZIRE sous BEDIRE; Marteaux dans Revue
savoisienne 1902, p. 174.

BEARS 340 art. 11 : Bard, petit chariot à l'usage des maçons. Cf. Godefroy, Complément, BEAR
sous BAART; Hatzfeld, BARD; Désormaux, BAR avec le sens de « véhicule composé de deux roues
hautes, d'un essieu et d'un limon pour transporter des troncs d'arbres ».

BECHARDUS 545, BECHAR 545 : Houe à deux branches larges et pointues. Cf. Du Cange, BECCA;
Hatzfeld, BECHARD; Désormaux, BEÇHA.

BECHETUS 316 : Brochet. « Le BECHET se treuve jusqu'a quarante livres » (texte de 1581 dans
Forel, Le Léman, t. III, p. 331). Cf. Du Cange, BECCHETUS; Littré, BEQUET; Godefroy, BECHET.

BERCHE 556, BERCLE 556 : Treille. « Pro faciendis berclis orti Rippaillie » (archives de Turin,
compte de la châtellenie de Thonon, 1391). Dans le Chablais, BERCLLA désigne soit une treille de
vigne, soit une plantation de perches pour ramer des pois, soit encore une haie de branchages.
Cf. latin PERGULA; Du Cange, BERSA; Fenouillet, BERCLLA; Bridel, BERHLLA.

BERNARD 458, BERNAJUZ 545 : Soufflet ressemblant à un canon de fusil terminé par deux
branches fourchues entre lesquelles il y a un trou pour le souffle; tringle pour remuer les tisons.
Le « bernard » pouvait être terminé aussi par une pelle à feu. « Item unes tinailles pour les che-
minées, cinq bernards et sept palletes de fer » (texte de 1497 dans Vayra, p. 202, cf. p. 212 et
226). « Un bernard à palette » (Ripaille, p. 458). « Un BARNAGE de fer » (Frutaz, Inventaire de Cha-
tillon en 1517, p. 115). « Pour le fourneau manque un grand bernard de fer » (texte de 1678 dans
Martin, p. 128). « La paile, bernard, chenets, tenailles de notre chaufepanse, le tout garni de leton,
les pinces et soufflet d'icelle » (texte de 1762, archives de la Haute-Savoie, B 47). Cf. Brachet, BARNA!
Désormaux, BARNA; Puitspelu, BARNAU.

BERNAZ 348 art. 91 : Candélabre en bois. « Pro 5 candelabris fuste vocatis bernaz factis ad susti-
nendum faces cere » (Ripaille, p. 348 art. 91).

BEROU 545 : Bélier. Toutefois ce sens ne convenant pas au contexte, peut-on proposer BERON
pour BRON, marmite de métal ? « Un bron de cuyvre..., ung brontz et deux petites oulles de fer
avec leurs ances de fer » (Frutaz, Inventaire du château de Verrès en 1565, p. 22). Dans la vallée
d'Aoste, la marmite ordinaire en cuivre battu s'appelle BASSEE ou RAMINE, la marmite en fonte
OULE et la marmite en cuivre BRONZ. « Item legavit pro refectorio illo conficiendo raminam unam,
ollas duas et unum magnum bronz » (texte de 1391, archives de l'évêché d'Aoste, fondation du
chanoine Nicolas de Liddes). Cf. Désormaux, BRON.

BERROTATA 296, 351 art. 113, BERROTANA 400 : Contenu d'un tombereau. « Pro empcione unius
BARROTATE tuforum » (texte de 1411, Registres du Conseil de Genève, t. Ier, p. 26). « Une BEROTTE
à deux roues servant à mener de terre » (texte de 1625, dans Loche, Histoire de Grésy-sur-Aix,
p. CXLI, Chambéry 1874). Voir la forme BARROTUS au mot GROBA. Cf. Du Cange, BEROCATA; Puitspelu,
BARROT au sens de charrette. En Savoie, BARROTA est le contenu d'un BARROT, c'est-à-dire d'un tom-
bereau.

BESTIAM 546, 547, PESTIAM 546 : Bétail. Cf. Godefroy, BESTIAME.

BESTIE SALVAGIE RUFFE 310 : D'après le Livre du roy Modus, les « cinq bestes rouges » sont les
cerfs, les biches, le daim, le chevreuil et le lièvre, par opposition aux « cinq bestes noires » qui
sont le sanglier, la truie, le loup, le renard et la loutre. Cf. Viollet le Duc, t. II, p. 410; Littré,
BÊTES ROUSSES sous ROUX.

BEZERIA, voir BEALERIA.

BISOLA 318 : Nom de poisson appliqué en Savoie à trois types du genre des corégones et à un
type du genre ablette. 1° Sur le Léman, les pêcheurs savoyards appellent aujourd'hui du nom de
BEZOLE, BEZEULE ou BEZULE le « Coregonus hiemalis », nommé par les pêcheurs vaudois la GRAVENCHE.
2° Sur le Léman, les pêcheurs savoyards appelaient autrefois BEZOLE ou BESULE le « Corégone
schinzii », connu généralement sous le nom de FÉRA. « Pro pedagio... pro quolibet cento ferratarum
seu bisolarum, dua ferrata seu bisolae » (archives de Cour à Turin, compte du châtelain de la dace
de Suse, 1353). 3° Sur le Léman, les pêcheurs savoyards et vaudois appellent encore BEZULA
l' « Alburnus lucidus », c'est-à-dire l'ABLETTE commune (Fatio, Faune des vertébrés de la Suisse, Genève
1890, t. IV, p. 416, et t. V, p. 245 et 262). 4° Enfin sur le lac du Bourget seulement, on désigne sous le
nom de BEZOULE ou BEZOULLE un poisson confondu à tort avec le LAVARET, dont il n'a ni la finesse de
chair ni les habitudes (Fatio, Sur un nouveau corégone français, CORÉGONE BEZOLA, du lac du Bourget,
dans Comptes rendus de l'Académie des sciences de Paris, 28 mai 1888). « Libra bisolarum » (texte
de 1396 dans Forel, Le Léman, t. III, p. 334). « Poyssons qui se treuvent a lac du Borget : le lavaret,
le brochet, la carpe, l'anguille, la sole, la truitte, la BISOLE, la lose, la larmoyse, la rosse, la latte,
la tenche, le voyron, le barbeau, la perche, le umbres, la suyppe, tortues, escrivisses » (texte de
1545 dans « Viaggi per me Philiberto di Pingon fatti », folio 142 de Pingonii Antiquitates, manus-
crit des archives de cour à Turin, Storia real casa, 2me catégorie, paquet 16). « La bezole se treuve
jusqu'à dix livres et se prend au profond et milieu du lac, sa saison est en mai. Les bezoles, soit ferra,
qui se prennent à la Bennaz, soit au tour du lac, et non au profond, comme au mois de mars, leur
saison est en mai » (texte de 1581 dans Forel, Le Léman, t. III, p. 331). « Verum rex in illo lacu
[Burgites] est lavaretus...; piscatores Lemani lacus emptorem fallunt cum pro lavaretiis BESOLAM
piscem sapore vendunt » (Fragmentum descriptionis Sabaudiæ authore Alph. Delbenne, années 1593-
1600, dans Mémoires de la Société savoisienne d'histoire, t. IV, p. 34). Ce mot a disparu aujourd'hui
sur le lac d'Annecy, mais il servait autrefois à désigner une sorte de vairon. « Item in tertio ferculo,
debet pisces recentes frixos et elixos seu bullitos scilicet in quolibet disco unam petiam turturis seu
truycte recentis cum una perca recente, omnice elixa seu bullita in vino albo et ultra debet unam
BIZOLAM seu veyronum cum parvis piscibus omnice in oleo frixa, et cum hiis debet intinctum ruffum

seu salsam ruffam; postremo debet nuces. Deinde, gratie aguntur Deo » (*Archives de la Société florimontane*, Coutumier de Talloires de 1568, fol. 31 v.). Cf. Godefroy, Bisole; Bridel, Besaula.

Blacheria 301 : Terrain marécageux produisant la blache. « Existe-t-il des marais et des blachères dans votre commune » (texte de 1839, archives de la Haute-Savoie). Cf. Du Cange, Blaquerium sous Blacha avec un sens inconnu en Savoie; Fenouillet, Blache; Puitspelu, Blaches.

Bloquetus 320 : Jeu de troncs ou billes de bois rappelant le jeu des quilles. « Deux ou trois compaignons qui s'esbatoient et gettoient un bloqueau ou tranchet de bois » (texte de 1415 dans Gay, Bloqueau). Cf. Du Cange, Bloquelet sous Blocus.

Boc estaing 313, 400, 402 : Bouquetin. Cf. Godefroy, *Complément*, Bouquestain; P. Meyer, *Romania*, t. XIX, p. 304.

Bochetus 298, 299, 302, 306, 349 art. 97, 368 art. 27 : Corbeau servant de support. Cf. Bruchet, p. 65, 67, 76, 77, 81, 82; Fenouillet, Boçhet; Gay, Bouchot; Puitspelu, Bochet.

Bollia 545 : Bouille, seau en bois servant à transporter des liquides ou des fruits, muni de deux anses en forme de corne, d'où le nom de corniua (Désormaux, Bolie). Ce récipient sert au transport du lait sur une charrette (Humbert, Boille) ou sur les reins d'un porteur, à la manière d'une hotte (Bridel, Boilla). Dans les campagnes du Chablais, ce récipient est en fer-blanc. Cf. Hatzfeld, Bouille; Godefroy, Boille, avec le sens de mesure pour le vin.

Bollia 545 : Ce mot peut désigner aussi une sorte de coffre. « Item unam bolliam claudentem cum clave in qua sunt plures res dicte domine » (texte de 1439 dans Foras, p. 54).

Bondronus, Bondrunare, voir Boudronus, Boudrunare.

Bonjonus, voir Boujonus.

Bordunare 348 art. 94, Bordoner 292 art. 21 : Faire des moulures sur une poutre. La lecture bordoner est certaine. Vérification faite sur le manuscrit où il y a deux copies du contrat contenant cette expression, on trouve aussi la forme borduner. « Ante magnum viretum unes aloes in quibus implicare deberent 12 trabes planatas [= rabotées], bordonatas, glitellatas et exclusellatas » (texte de 1428 dans Bruchet, p. 87). « Doivent faire premierement la travoison desoubz, à l'endroit de la cusine, bien et nectement. le tout aplannaz, les traz enbordenner et les lan ennervez. Item, doivent faire la travoison dessus la cusine bien et nectement tout aplannaz, les trabz enbordennez et les lan ennervez » (texte de 1469, premier manuel des archives de la ville de Neuchâtel). « Item, auxi fera la travoyson, les tra plana et bordona, les lavons plana et nerva » (texte de 1505, *ibidem*). Ce verbe est formé sur le mot bordon, dont voici un exemple : « Premierement, pour les esplaton [= solives] pour le poile, 25 pieces de 26 piez de lung, compris les corroie. Item, doivent faire le poile c'est assavoir toutes les corroies ce doivent ovrer à trois nanzelles et trois bordon duble ovraige, les avant bierges scelon la faczon dubles comme dessus appartenant audit ovraige » texte de 1469, premier manuel des archives de la ville de Neuchâtel).

Borjonare 348 art. 90 : Faire des moulures.

Borna 367 art. 18, 368 art. 27 : Gaîne de cheminée. Dans les chalets de la Haute-Savoie, on appelle borna la pyramide tronquée, fermée en haut par des vantaux mobiles, qui termine la cheminée sur le toit. Voir Bornellus.

Borna 371 : Manchon servant à ajuster les extrémités des tuyaux. Voir Boyta.

Bornellus 308, 309, 371, 489 : Tuyau de canalisation. « Aquæductus, ung borgno » (texte du XVIᵉ siècle dans Mugnier, p. 319). « Ung tarare à percer des borneaulx de fert en forme de taravelle » (texte de 1625 dans Loche, *Histoire de Grésy-sur-Aix*, p. CXXXVII). Voir Boyta, Crufetus. Cf. Du Cange, Bornellus; Godefroy, Bournel; Désormaux, Borné; Puitspelu, Borniau.

Bornellus 369 art. 29, 450 art. 118 : Gaîne de cheminée. Voir Borna. Cf. Bridel, Bornetta.

Bornellus 402 : Grenouille sur laquelle tourne le pivot. « Fabro, pro 2 bornellis et 2 turillionis ferri implicatis in dicto tomberello » (*Ripaille*, p. 402).

Borrelet 364 : Tortil d'étoffe entourant le timbre d'un casque. Cf. Gay, Bourrelet.

Borrellus 303 : Collier d'une bête de somme. Cf. Godefroy, Bourel.

Bossetus 474 : Tonneau servant à transporter des matières sèches. « Pro 13 bossetis seu bossiatis calcis » (*Ripaille*, p. 471). Cf. Godefroy, Bosset au sens de tonneau à vin; Hatzfeld, Bosse 3 au sens de tonneau à sel; Désormaux, Bosse, Bosseta et Bossetta.

Boudronus 347 art. 75, 354 art. 141 : Couvre-joint de plafond. « In quibus pariete, tornavent et camera... implicate fuerunt quatuor duodene cum dimidia lonorum, duo duodene cum dimidia bondrorum [lire boudronorum] et sex pane sapini ad sustinendum dictos parietes et cameram camerarie : qui loni, bondroni [lire boudroni] et pane sunt planate ab omnibus partibus » (*Ripaille*, p. 347 art. 82). A Liddes et à Nendaz (Valais), beudron désigne un couvre-joint de plafond. Le glossaire valaisan manuscrit de Barman donne à beudron le sens de lambris.

Boudronus 365 art. 4, 440 art. 15 : Petite poutre employée en charpente intermédiaire entre la pane, le lon et le chevron. On trouve aussi la graphie bauldron (texte de 1470 dans Blavignac, p. 2 note 4). « Pour fere un cabinet au chantre devant S. Pierre, quinze lons de onze pie à 24 s. douz. et quatorze boudron de la mesme longueur de 20 solz douz. et deux chevrons à 3 s. 6 d. piesse » (texte genevois de 1546 dans Blavignac, p. 2 note 4). « Plusieurs pieces de boudrons de noier et sappin, jà vieux » (Frutaz, *Inventaire du château de Verrès de 1565*, p. 32). « Les aix soit bauderons de sept tisons (= bois de sciage) qui sont à la scie » (canton de Vaud, archives de Vulliens, albergement du domaine de Sepey en 1747). « 16 grosses et 4 dozennes tant long que boudron » (archives de Genève, inventaire de 1540). « Aussi promet leur rendre parfaict les murs pour assetter les traleyzons... d'icelle maison...; debvront les dictz emploier synon des lanc d'estyvaz raisonables et aussi les bauderons » (archives de Vevey, minute du notaire Aubert 1573). Dans la vallée de Joux (Vaud), baudron désigne une planche de 5 centimètres d'épaisseur. Au Grand-Bornand (Haute-Savoie), beudron désigne une pièce de bois verticale employée dans la construction d'une paroi de chalet.

BOUDRUNARE 359 art. 194 : Placer des couvre-joints sur des lambris ou des plafonds. « Cum parietibus et loeriis in ipsis necessariis factis de bonis lonis planatis et junctis, boudrunatis [lire boudrunatis] et clavellatis » *(Ripaille,* p. 370 art. 35). A Nendaz (Valais), le verbe BEUDRONA veut dire placer des BEUDRONS ou couvre-joints.

BOUJUNARE 354 art. 141 : Faire des moulures sur une pièce de bois.

BOUJONUS 359 art. 194 : Pièce de fer servant à fixer. « Forrareque duos plancherios subtus plastrum de bonis lonis bene planatis et bonjonis [lire BOUJONIS] *(Ripaille,* p. 359 art. 194). « Pour avoir fait de neuf une grande cages de bois... lissée et BOUJONNÉE à gros BOUJONS de fer » (texte de 1476 dans Gay, sous CAGE). BOUJON signifie en ancien français verrou et javelot. Ces deux sens sont encore donnés dans Cotgrave (1611) qui traduit BOUJON par BOULT, anglais moderne BOLT, qui signifie verrou, mais cela peut signifier une pièce de fer qui sert à relier deux pièces de bois. BOUJON est encore aujourd'hui un nom de famille en Chablais. « Michaudo Benjonis [lire Boujonis] » *(Ripaille,* p. 285).

BOYTA 371 : Manchon d'ajustage pour les tuyaux. « In locagio 5 carpentatorum dictos bornellos de dicta meeria facientium, perforancium et ipsos implicantium, quolibet capiente 2 s., inclusis 3 s. solutis in empcione 6 BOITARUM ferri in dictis bornellis implicatis, 17 s. » (texte de 1368, archives de la Haute-Savoie, B 11). « Joh. Vatellet... faber, posuit... 506 BOETAS ferri ad ponendum inter bornellos aque adducende in civitatem Gebennarum» (texte de 1447, *Registres du Conseil de Genève,* t. I^{er}, p. 159). « Plusieurs BOITEAUX, chevillez et liens au pont levant d'icelle bastille » (Godefroy, BOITEL avec une explication inexacte). Ce mot est encore employé à Saint-Gervais (Haute-Savoie).

BRACHETUS 311 : Chien de chasse, braque. Cf. Du Cange, BRACHETUS sous BRACCO.

BRACONERIUS 310, 311, 314, BRACONIER 314, 484 : Valet qui conduit les braques. Cf. Du Cange, BRACONERIUS sous BRACCO; Godefroy, BRACONIER.

BRAIE 292 : Jambe de force employée dans la charpente d'un toit.

BRASSELLE : Brassard formant l'armure du bras. Cf. Du Cange, BRACELET.

BRAYE 307 : Revêtement d'un rempart. Cf. Du Cange, BRAIE sous BRACA; Gay, BRAIE.

BRICHIUM 370 art. 33, BRIE 481, 482 : Berceau. « Brichium seu conabulum dicte domicelle » *(Ripaille,* p. 370 art. 33). Cf. les formes BRIEZ, BRIEF, BRISSEUR, BRISSEUR dans Vayra, p. 179, 180, 193, 207; Du Cange, BRES sous BRESSÆ; Désormaux, BRI; Godefroy, BERS.

BRIGANDUS 391 : Soldat à pied. Cf. Du Cange, BRIGANDI.

BROCHETUS 340 : Vase à boire. « 50 escuelles et 50 tailliurs de fuste, 20 copes et 1 BROCHET » (archives du Thuyset, compte de Jean de Chales, 1372). Cf. Puitspelu, BROCHET.

BRODIUM 414 : Bouillon. Cf. Du Cange, BRODIUM.

BRUNETA 495 : Drap noir teint. Cf. Du Cange, BRUNETA; Godefroy, BRUNETE; Gay, BRUNETTE.

BUBULTUS 296, 328, BULBUTUS 453 art. 149 [lire BUBULCUS] : Bouvier.

BUGIA 492 : Soufflet de forge. « Lès soufflets soit BUGES de l'une desdites forges » (texte de 1610, archives de la Haute-Savoie, E 549).

BURGUZ 545 : Rouet. Cf. Désormaux, BERGO et BORGO.

CABANA 399 : Écurie. Cf. Du Cange, CABANACUM. En Savoie, ce mot signifie beaucoup plus souvent chalet. « Unam cabanum seu challecium » (texte de 1443 dans Bonnefoy, t. II, p. 142). Cf. dans ce dernier sens Brossard, CABANNARIA.

CACETA 545 : Petite poêle. Voir CASSIA.

CACHOLE, voir CAIZOLA.

CACIA, voir CASSIA.

CACZOLETTA 336 : Chaufferette. « Pro precio 12 CAZOLETARUM cupri emptarum... ad tenendum brasas infra cameram dominarum » *(Ripaille,* p. 336). Cf. Hatzfeld, CASSOLETTE.

CADRUS 469, 476 : Angle d'une construction. « Et fiat lou CARRUZ [dicti muri] cum calce et arena » (archives de Turin, compte de Chillon, 1423). Cf. Du Cange, CADRUS 1; Désormaux, CARO.

CADULUS 545 : Barril. Cf. Du Cange, CADULUS sous CADIOLUS.

CAIZOLA 389, CACHOLE 458 : Bassin en cuivre à manche pour prendre l'eau dans une seille.

CALIGA 401 : Chaussures. Cf. Du Cange, CALIGA.

CAMINUS 469 : Cheminée. Cf. Du Cange, CAMINUS 1. Ce mot est resté dans le Genevois avec l'acception de pierre de molasse supportant les bûches d'une cheminée. « Ung CHEMIN de pierre servant à la cheminée...; ung chemin de pierre pour le feu » (texte de 1541, archives de Genève, P. H. 1251).

CAMERA 334, 335, 337 : Tentures formant la garniture d'une chambre. Cf. Du Cange, CAMERA 9.

CANALIS 441 art. 23, 442 art. 42, CHENEZ 560 : Chéneau de toit. Cf. Du Cange, CANALE.

CANTONATA 439 art. 13, CHANTUNATA 369 art. 31, 444 art. 62 : Angle d'une construction. « Debeat facere... duo angleria sive CHANTENÉES dicti panti et lapides scisos neccessarios in eisdem » *(Ripaille,* p. 290). « Inclusis CHANTONATIS porte seu arcus porte faciende de rocha cise » (texte de 1412, *Registres du Conseil de Genève,* t. I^{er}, p. 34). Voir CORNI. Cf. Du Cange, CANTONUS sous CANTO; Godefroy, CANTON.

CAPEX 545 : Louche, poche (capex non perforata); écumoire (capex perforata). « Tres capices ferri perforatas et 4 non perforatas » (texte de 1439 dans Foras, p. 53).

CAPISTRUM 355 art. 156, CHEVESTRE 484 : Licou. Cf. Du Cange, CAVESTRUM; Gay, CHEVESTRE.

CAPRA 371 : Tuyau dans lequel l'eau monte à la hauteur du goulot d'une fontaine. « Unum bonum et sufficiens bachacium quercus cum crufeto ad capram » *(Ripaille,* p. 371). Cf. Désormaux, CHIVRA.

CAPRA 446 art. 73 : Mur s'élevant au-dessus d'un édifice et percé d'une ouverture dans laquelle

on place des cloches. « Quarum campanarum una posita est in capra facta supra portam » (Ripaille, p. 446 art. 73). « Faciendi unam capram unius fenestre de stuphis [lire tuffis] supra murum frestre dicte capelle... in qua capra poni debet una clochia seu campana metalli » (Ripaille, p. 445 art. 62). Ce mot s'emploie encore aujourd'hui dans ce sens en Chablais.

CAPRA FERRI 389 : Tournebroche. « Ung landier de fert avec une CHIEVRE à vires haste » (archives de Genève, inventaire de 1538). « Deux hastes de fert et une chievre à torne haste » (ibidem, inventaire de 1542).

CARRELLUS 492 : Sorte de lime à quatre pans. Cf. Hatzfeld, CARREAU.

CARRONERIA 475 : Fabrique de briques. Cf. Du Cange, CARRONERIA.

CARRONUS 473, CARONUS 472, QUARRONUS 343, CARONUS PLATUS 474, CARRONUS CADRATUS 475 : Brique. « Lator, une tiole ou ung CARRON; lateritius camminus, une cheminée faicte de carron » (texte du XVIe siècle dans Mugnier, p. 319). Cf. Godefroy, CARRON; Brossard, CARO; Puitspelu, CARRON; Hatzfeld, CARREAU; Désormaux, CARON.

CASALE 308 : Maison. Cf. Du Cange, CASALE; Billiet, CASALE.

CASSIA 535, CHASSA 395 : Cercueil. Cf. Du Cange, CASSA 3.

CASSIA FRISSORIA SEU SERTAGO 488, CASSE FRYSITOIRE 458, CACIA 545 : Casse, poêle à frire. Ce mot a aussi la même signification que CAIZOLA, cité plus haut. Cf. Du Cange, CASSA 7; Désormaux, CAFE; Hatzfeld, CASSE.

CENDAL 457 : Étoffe légère en taffetas ou en soie. Cf. Gay, CENDAL.

CHAFFRENUS 462, CHANFFREIN 363, 364 : Armure de tête du cheval. Cf. Du Cange, CHAMFRENUM; Gay, CHANFREIN.

CHALIETUS 390, CHAULIETUS 389, CHALLI 482, CHAULIET 348 art. 86, 370 art. 33, CHALIE 453 art. 147, CHALIER 545, CHALLIER 453 art. 159 : Châlit, bois de lit, lit. « Pro uno chauliet parvo facto... cum 4 rotis munito chivicerio ibidem opportuno » (Ripaille, p. 348 art. 85). « Dans la cuisine avons trouvé ung grand CHALICT boys de noyer où le sr deffunct est decedé » (texte de 1625 dans Loche, Histoire de Grésy-sur-Aix, p. CXXXIII). Cf. Du Cange, CADELETUS; Godefroy, Complément, CHAALIT; Hatzfeld, CHALIT.

CHANCIATURA, voir CHAUCIATURA.

CHANFFREIN, voir CHAFFRENUS.

CHANTENÉE, CHANTUNATA, voir CANTONATA.

CHAPUIS 293, 312, 365 art. 1, 338, 454 art. 163, 478 : Charpentier. Cf. Godefroy, CHAPUIS; Désormaux, CHAPWE; Brossard, CHAPUIS, CHAPUISARE et CHAPUISIUS; Puitspelu, CHAPUIS.

CHAPUISERIE 478, 535, CHAPUYSERIE 293 : Travail de charpenterie.

CHARFORIUM 290, 298, CHARFERUS 290, CHAFFORIUS 298, CHARFOUR 292 : Cheminée. « Charforium sive chiminata » (Ripaille, p. 472). « Pro factura cujusdam alterius charforii ruppis cum suo mantello et bornello de tuphis facti in summitate turris thesauri videlicet in camera...; in quibusquidem CHARFIOUS fuerunt posite dicte barre videlicet in quolibet una magna barra ferri pro tenendo simul lapides et landas » (texte de 1430, Bruchet, p. 83 et p. 86). Cf. Du Cange, CHAUFOUR sous CALFATORIUM; Billiet, CHARFARIUS.

CHARRIOT 526 : Partie inférieure du châlit montée sur des roulettes et permettant de faire rouler le lit. Le châlit se montait en effet à roulettes (voir CHALIETUS). « 1 chaaliz ot lez le fouier c'on soloit fere charriier » (Godefroy, Complément, CHAALIT). « Ung challyz de boes sappin avec son charriot dessoubz » (archives de Genève, inventaire de Lapalud, 1538). « Il sera tenu de faire 2 grandes formes de lit et 2 charriot » (texte de 1684, archives de la Haute-Savoie, E 309). « Deux grans charlitz et deux chariolles dessoubz » (Godefroy, CHARIOLLE avec le sens inexact de « petit châlit »). Cf. Désormaux, CHARIOT avec la signification de petit lit à roulettes placé sous le grand lit pendant la journée. A Saint-Nicolas-de-Véroce, dans ce dernier sens, on emploie le mot BERROT qu'on trouve aussi dans ce texte de 1531 : « 4 forme lecti nemoris sapini cum uno BERROTTO » (Quinsonas, t. III, p. 373).

CHASSA, voir CASSIA.

CHAUCIATURA 303 : Réparation. « Pro chanciatura [lire chauciatura] 2 rotarum » (Ripaille, p. 303). Cf. Godefroy, RECHAUCEURE.

CHAULIETUS, CHAULIET, voir CHALIETUS.

CHAUSER 500 : Mesure. Cf. Godefroy, CHAUCEURE ainsi que le mot CHAUCHE au sens de vase.

CHAVANNE 312 : Terme de fauconnerie à rapprocher de CHAVON cité par Gay, au mot ANNELET.

CHEINCIA 286 : Chemise. Cf. Du Cange, CHEINFE et CAMPSILIS sous CAMISA.

CHENEZ, voir CANALIS.

CHEVESTRE, voir CAPISTRUM.

CHILLIUS 299 art. 62, CHILLO 469, CHILLIO 473, CHILLIONUS 469, 472 : Cailloux de rivière utilisés en maçonnerie. « Messieurs permettent à N. Loys Seigneulx pouvoir prendre ung CHILLIOU au Flon tel que bon luy semblera pour fayre une conche en son baptiour du moulin appellé de la Ryettaz » (archives de Lausanne, manuel du Conseil, 1588). « A laquelle [arche] il porta en l'estable et avec une pierre appellée CHILLIOZ la rompist » (texte de 1581, archives cantonales de Lausanne). « Item pour XLIII journées de manovres a entecher et atusier lez pierres et tirer amont les CHILLIOZ » (texte de 1470 dans Blavignac, p. 22, qui lui donne à tort le sens d'« écailles, recoupes de pierres »). Cf. Godefroy, Complément, la forme poitevine CHILLOU sous CAILLOU; Gay, CHAILLOT et CHILLOT.

CHIVICERIUS 348 art. 85 et 86 : Oreiller. Cf. Du Cange, CAPITACIUM; Godefroy, CHEVECIER.

CHIVICIUM 370 art. 33 : Oreiller. Cf. Du Cange, CAPITACIUM.

CHOSETUS 470 : Moellons non travaillés, pierres irrégulières employées dans une maçonnerie par opposition aux pierres de taille. On trouve aussi, nous écrit obligeamment M. Naef, les formes

suivantes au xiv⁰ siècle à Chillon : CHOUSIAZ, CHOUSIATURA, CHOUCIATA, CHOUCIA. « Lapides, chosetos et morterium » *(Ripaille*, p. 474).

CHOUDANA 290 : Plaque foyère de la cheminée. « Pro uno epitotorio seu una chiminata... cujus tibie, foerii et choudane sunt de lapidibus de tallia, mantellusque et borna dicti epitotorii debent esse de tuphis » *(Ripaille*, p. 368 art. 27). « In aptando loco charforii ubi lapides CHOUDANI existunt et ipsis lapidibus CHAUDANIS taillandis et ponendis in dicto charforio » (texte de 1331, Bruchet, p. 62). On dit encore en Chablais CHONDANE pour désigner la plaque foyère de la cheminée. Dans la région d'Annecy, cette expression, assez rare, désigne une sorte de tiroir pratiqué dans l'épaisseur de la molasse servant de support aux bûches.

CHOUDERIER 483 : Chaudronnier. Cf. Du Cange, CHAUDERIER.

CINDRO 303 art. 117 : Cercle de roue. On dit en Savoie CINTRER une roue pour la cercler.

CINDULUS, voir SCINDULUS.

CISSIMENTA, CYSSIMENTA, voir AYSIAMENTUM.

CISSORIUM, voir SCISORIUM.

CITURNUS, voir SUTURNUS.

CLASSICUM 518 : Glas. Cf. Du Cange, CLASSICUM 1.

CLAVELLARE 352 art. 120, 370 art. 35, CLAVELLER 324, 330 : Clouer. « Claveller de taches » *Ripaille*, p. 478). Cf. Du Cange, CLAVELLARE.

CLAVELLUS 345 art. 66, 348 art. 87, 350 art. 104, 347 art. 80 : Clou. Cf. Du Cange, CLAVELLUS.

CLAVINUS 300 art. 66, 346 art. 69 et 72, 347 art. 75, 350 art. 109 et 111, 351 art. 119, 452 art. 138 et 141, 453 art. 151 : Clou long pour fixer les bardeaux de bois d'une toiture. « Duobut milliar. clavini... pro serrandis listellis in logia predicta » (archives de Turin, compte de Chillon, 1337). « Considéré que au temps present l'on fat le clavin si curt que per grantes ores les teys couvert a clavin s'en vont en ruyna, a defaulte que les clavin non povent comprendre les lattes, auxi que plusours encello que sovent ne nest pas de rechuaz ne werschafft, ly quelle chouse est grandement domageable eis bonnes gens; pour tant Messeigneurs hont porgitey que l'on fasse ung patron jusque a ung miller de clavin en la melliour magniere, auxi se fasse ung patron pour les encelloz, et que adoncques les dit encelloz et clavin se vendent par tel werschafft desoubs la peyne gui sera adonques ordonnée » (texte de 1435, *Recueil diplomatique du canton de Fribourg*. Fribourg 1877, t. VIII, p. 223). Cf. Bridel, CLAVIN au sens de clou, et Fenouillet, CLLAVENA signifiant planter un clavin. Gay dit au mot CLAVAIN que l'on désignait sous le nom de CLOUX A CLAVIN des clous à crochet et COUVERTURE EN CLAVAIN des ardoises disposées en forme d'écailles. Nous n'avons pas trouvé jusqu'à présent de texte savoyard ancien explicite. Le suivant même est encore douteux : « Le couvert dudit espued est composé de prin esseule et clavins » (texte de 1608, archives de la Haute-Savoie, E 973). Toutefois dans le canton de Neuchâtel, CLAVIN a encore le sens d'écaille de bois employée pour protéger une paroi de mur.

CLETA 301 : Claie sur laquelle on jette de la terre pour passer sur un fossé récemment creusé. « Pontes et claias » (Du Cange, CLAIA sous CLEIA). Le mot CLAIE a conservé cette signification en matière de fortification. Cf. Littré, CLAIE.

CLOUSEAU 366 art. 13 : Planchette placée de champ entre les solives et sur la filière d'une poutraison. « Toux les tras mis à clouseaux partout là où il s'apartient » *(Ripaille*, p. 366 art. 113). On observe cette disposition dans les plafonds du Palais de l'Ile, à Annecy, qui datent du xvi⁰ siècle.

COBLE, voir COPULA.

COCHON 425 : Nuque. « Cepit illum per COCHONIUM et jecit in terram » (texte de 1408, archives de Saint-Ours à Aoste). « Unam vestem... foderatam de ventribus et cochonis martrarum usque ad grillas longam » (texte de 1439 dans Foras, p. 51, mais avec la traduction inexacte de cuisse au lieu de dos, extension du sens nuque, GRILLIA voulant dire chevilles du pied du vêtu et non pas ongles de l'animal). Cf. Désormaux, COCHON; Bridel, COTZSCHON.

CODURA 397 : Broderie par opposition à la bature. « Les selles des deux chevaux l'une sera pour la guerre. armoyée de COUSTURE et l'autre pour le tournoy armoyée de bateure et seront les bannieres c'est assavoir celle de la guerre de cousture et celle de tournoy de bateure » (texte de 1402 dans Laborde, BATEURE). Voir BATURA.

COLICE 560 : Tuyau s'amorçant sur le chéneau d'une toiture. « Une douzainne de traux pour fere chenez où soyent des colices pour la distillation des carres des tours; ... feulliet de thole pour mettre dans les dictes chenez et colices » *(Ripaille*, p. 560). Cf. Désormaux, COLIEUSA. Bridel cite le mot COLISSA dans le sens de « tranchée pour l'écoulement des eaux, canal souterrain, égout ».

COLLEYSE, voir FINESTRA.

COLONBE 365 art. 1 : Colonne. Cf. Godefroy, COLOMBE 2.

COMON 483 : Bien communal. Cf. Bridel, COUMON sous COUMENO.

COMPAS 481 : Courbe tracée au compas. Cf. Gay, COMPAS.

CONCHE 458 : Bassine. « Une conche d'arain à faire tartres, à cue de fer » (texte de 1497, Vayra, p. 206). « Cinq conches d'arain, ovraige de Chippres » (texte de 1497 dans Vayra, p. 111). Cf. Désormaux, CONCHE au sens de « terrine évasée pour mettre le lait qui vient d'être trait ».

CONCHIA 340 : Récipient pour puiser l'eau dans une seille.

CONCHIA 371 : Bassin de fontaine. Voir un texte de 1588 au mot CHILLIUS. Cf. Du Cange, CONCHA 1; Désormaux, CONCHE; Humbert, CONCHE.

CONFORONUS 397 : Bannière, gonfanon. Cf. Du Cange, CONFARONUM; Brossard, CONFARONUS; Fenouillet, CONFARON sous CONFOLAN; Humbert, CONFORON.

COPULA 356, 358 art. 193, 359 : Ferme de toiture. « Pro 80 trabibus... pro copulas seu les cobles dicte capelle, faciendo qualibet trabe 25 pedum de longitudine » *(Ripaille*, p. 356 art. 167). Cf. Du Cange, COBLE au sens de solive; Fenouillet, COBLA, au sens de ferme de charpente.

COQUART 283 : Mari trompé. Cf. Du Cange, COQUART sous COQUIBUS ; Godefroy, *Complément*, COQUART.

COQUILLIARIUS pour COCHLEARIUS 340 : Cuiller. Cf. Du Cange, COQUEARIUM.

COQUIPENDIUM 389, 545 : Crémaillère de cheminée. Cf. Brossard, COQUIPENDIUM.

CORIONUS 318, 375 : Attache en cuir ou autre matière, d'où le sens de ceinture sous la forme CORJO *(Ripaille*, p. 524) et celui de cordelière servant d'ornement sous la graphie CORJON *(Ripaille*, p. 501 et 502). « Ung chapeaux pour mondit seigneur qui vault, ensemble CORGEONT carnis de filz d'or et de soie noire, II fl. » (Perouse, *Dépenses de la maison du prince Amé de Savoie de 1462 à 1465* dans *Mémoires de la Société savoisienne*, t. XLII, p. CXXXII). « Il mangeroit plutot jusques aux corjons de ses souliers » (texte de 1709, archives de Neuchâtel). Cf. Godefroy, CORION ; Puitspelu, CORGEON.

CORNI 369 art. 30 : Coin. « Corni seu chantunatam muri » *(Ripaille*, p. 369 art. 30). Cf. Godefroy, CORNIER.

CORNUE 433 : Panier. « Pro precio... 6 gerlarum... 6 setularum... 1 CORNUATE » (Camus, *La Cour du duc Amédée VIII à Rumilly, 1418-1419*. Annecy 1902, p. 51). Cf. Godefroy, CORNUE 2 et CORNUDE ; Gay, CORNUDE ; Désormaux, CORNIUA sous BOLIE ; Puitspelu, CORNUA.

CORONARE [lire COROUARE] 348 art. 90 : Équarrir. « Pro una mensa... juncta, folliata et borjonata ab utraque parte coronataque [lire COROUATAQUE] et planata » *(Ripaille*, p. 348 art. 90). « Tout le bos de ladite œuvre... avoir corroyé et plané » (texte de 1459 dans Gay, p. 52). Cf. *Dictionnaire de Trévoux*, CORROYER ; Littré, CORROYER 2.

COROYE 366 art. 12 et 13 : Partie de la poutraison longeant la paroi du mur. Voir un texte de 1469 au mot BORDUNARE.

CORTESIA 299 art. 62, 301, CORTEISE 293 art. 24, COURTOISE 367 art. 17 : Lieux d'aisance. Cf. Godefroy, CORTOISE.

COYRIA 388 : Curée, portion de la bête abandonnée aux chiens. « 46 panibus portatis in venatione domini pro faciendo la coyria canibus » *(Ripaille*, p. 388). Cf. Godefroy, *Complément*, CUIRIÉE.

CRAMEYSINUS 523, CRAMESIN 362, CRAMIZIN 364, CREMOSINUS 378 : Teinture servant à aviver les tons d'une étoffe. Cf. Gay, CRAMOISI.

CROCHE 476 : Clous moyens à crochet. « A Colin le tappissier, pour achatter 2 boursez pour tenir leurs croches et pour ung martel qui leur faillioit et pour cordes et pour fil neccessaire pour la tappisserie et pour le salaire de pleseurs compaignons qui leur ont aidié tant à tendre la tapisserie comme à nettoier » *(Ripaille*, p. 461). Cf. Gay, CROCHET.

CROCHE 476, CROCHIA 300, 445 art. 71 : Gros clou pour assembler des pièces de charpente. Cf. Fenouillet, CROÇHE.

CROSSE 556 : Châtaignier dépouillé de son écorce et servant de support à la vigne. « A livré es ovriers qui ont planté les dictes crosses et mis à poinct les perches et vilié toutes les berches dessus et dessoubz es vergiez » (archives de Turin, compte de la châtellenie de Thonon, 1426). Cf. Désormaux, CROSSE.

CROTA 373, 443 art. 51, 477 : Salle voûtée et par extension salle d'archives « Registrum factum de litteris, que tradite fuerunt Petro Rostaignii a die 15 mensis nov.... a. d. 1411, quibus die et anno dominus sibi commisit custodiam clavium crote thesauri sui et regimen scripturarum...; Pro reponendis in crota domini... 6 prothocolla » (Bruchet, *Inventaire du trésor des chartes de Chambéry à l'époque d'Amédée VIII*. Chambéry 1900, p. 23, 24 et 230). Cf. Du Cange, CROTA 3 et CROTONUS ; Brossard, CROTA.

CRUFETUS 371 : Fontaine à bassin. « Libravit in locagio plurium hominum scindentium... quemdam quantitatem meerie pro bornellis CRUFFETI Balme faciendis » (texte de 1368, archives de la Haute-Savoie, B 11). Aujourd'hui la fontaine publique d'Alby (Haute-Savoie) s'appelle TROFET. Voir CAPRA.

CUA 314, 315 : Queue, tonneau. Cf. Godefroy, *Complément*, CUE sous QUEUE 2.

CUCUFA 413 : Couvre-chef. Cf. Du Cange, CUCUFA sous CUPHIA.

CUDIGNIACUM 316 : Cotignac, confiture de coing. « Item deu per 1 cartairo et meg gingibre, e pebre, per meg cartairo canela, mega onsa not ycherca, per far CODONHAT... 7 s. » (Forestié, *Les livres de comptes des frères Bonis*, fascicule 23 des *Archives historiques de la Gascogne*. Auch 1893, 2ᵐᵉ partie, p. 150). On voit qu'il entrait dans cette préparation du coing 1 quart ¹/₂ de gingembre, ¹/₄ de cannelle et une ¹/₂ once de noix de Chypre. Cf. Godefroy, *Complément*, COTIGNAT.

DAGMA [lire DAGNIA] 441 art. 33 : Flèche de clocher. « Ceperunt in tachiam dagmam [lire DAGNIAM] clocherii Rippallie ». « Pour avoir ferré de tole les DAIGNES soustenans lesdictz pomeaux [d'estain posez sur la grand halle] » (texte de 1570 dans Piaget, p. 139). Cf. Désormaux, DANIE ; Fenouillet, DAGNE ; Bridel, DAGNA.

DESPACHIES 363, DESPICIA 363 : Débarrasser. Cf. Godefroy, DESPECHIER ; Puitspelu, DEPICIER au sens de démolir.

DEVISE 362, 378, 491, DIVISA 362 : Emblème choisi par un seigneur et porté par les gens de sa suite. « Ung faucon brodé à la devise de Mons. [Amédée VIII] » *(Ripaille*, p. 362). « Robes... brodées de la berbis de la devise de Madame [Marie de Bourgogne, duchesse de Savoie] » *(Ripaille*, p. 362). « Unum firmale auri in quo erat DEOVISA dicti domini [Amédée VI] » *(Ripaille*, p. 355 art. 156). « Devise de Mons. de Geneve [le futur duc Louis] qui est une plume blanche othachié à une corde à ung baston vert » *(Ripaille*, p. 362), devise encore ainsi décrite : « Devise de la plume aut vent et des mos qui dient en prent » *(Ripaille*, p. 480 note 1). « Pour broder de la DIVISE de ladicte reyne [Marguerite de Savoie, reine de Sicile] c'est assavoir une fyole de damas playne de violettes giroflées » *(Ripaille*, p. 490). Cf. Du Cange, DIVISA 7 ; Godefroy, DEVISE ; Laborde, DEVISE.

DIESTRAZ 495, DISTRE 524 : Tissu. « Pro precio 4 peciarum pagni degvisati de DIESTRA » (texte de 1366, Bollati, p. 55). « Panno deguisato bianco di DIESTRE » (texte de 1372 cité par Cibrario,

Economia politica del medio evo, édition de 1839, p. 581). Doit-on lire [drap] d'Istrie ou bien les copistes de la chancellerie de Savoie ont-ils confondu avec DISSPRE, DISPRE, drap d'Ypre (cité par Gay au mot DRAP), souvent usité dans les comptes de l'hôtel de Savoie ? « Por 5 quars de drap dispre por faire chauces por mons. Amey;... por Johan d'Orlie, 4 onces de vermeil dippra » (archives du Thuyset, compte de Jean de Chales, 1372).

DONDENA 355 art. 152 : Trait d'arbalète. Cf. Gay, DONDAINE.

DROLIA 295 art, 41, 302 art. 103 : Bonne main. Cf. Du Cange, DROILLIA et DRUAYLIA ; Brossard, DRULLA ; Désormaux, DROULI.

ECHIA 402 : Amorce de piège. Cf. Godefroy, ESCHE ; latin, ESCA.

EFFOCHER 557 : Sarcler la vigne.

EMBOSSIOUZ 545 : Entonnoir. « Un embosseur de bosses » (texte de 1578, archives de la Haute-Savoie, E 905, fol. 117). Cf. Godefroy, EMBOSSOIR ; Puitspelu, IMBOSSU.

ENCEULO, voir SCINDULUS.

ENCOCHIA 477 : Dentelure pratiquée dans le tranchant de la laie des tailleurs de pierre.

ENFARDELLER 364, INFARDELLARE 328, 489 : Empaqueter. Cf. Godefroy, ENFARDELER.

EPICOTORIUM ou EPITOTORIUM 307, 349 art. 101, 368 art. 26 et 27 : Cheminée. « Epitotorium seu chiminata » (*Ripaille*, 369 art. 29). Cf. Du Cange, EPICAUSTORIUM ; Billiet, EPICOTORIUM.

EREYNNE, voir AREYNA.

ESCALA, voir ESTALA.

ESCAULE, voir ESTAULE.

ESCHASELIER 366 art. 13 : Entailler une huisserie pour la pose d'un chassis de verrière. « 9 huis enchassillez que sont en ladicte chapelle » (texte de 1398 dans Gay, sous BOUÉE). « Pour avoir faict et trellisé de fil d'archas au devant de 2 croisées de chassis » (texte de 1367 dans Gay, sous FENETRE). « Item, ramos seu les EXCHASSES fenestrarum ipsius camere » (texte de 1538, archives de la Haute-Savoie, E 568, fol. 28 v.). Voir RAMA.

ESCHAUTILLIÉ 353 art. 139 : Terme de menuiserie concernant une huisserie de porte. « Pro uno tornavent de fusta, per ipsos facto de sapino in camera domine... cum duabus portis seu hostiis eschautillies cum cruce in medio cujuslibet dictarum portarum facta...; pro factura 2 finestrarum eschautillies factarum pro verreriis ponendis in camera domicelle » (*Ripaille*, p. 370 art. 35). Peut-être faut-il lire ESCHANTILLIÉ et rapprocher ce mot soit d'ESCHANTILLIÉ dont Cotgrave cite des exemples au sens de « rogné » ? Godefroy, au mot ESCHANTELER, ne donne pas de signification se rapportant à ces textes. Toutefois il y a lieu de rapprocher ESCHANTILLIÉ, prononcé ESKANTILLIÉ, de GANTILLE signifiant poteaux d'huisserie reliés par un linteau. « Avoir taillié et fait mouller par ung hugier toutes les gantilles des huysseries et fenestres d'icelle maison, lesquelles gantilles ils ne debvroient fort seullement vuider et mouller » (texte de 1459 dans Gay sous GANTILLES).

ESCHAVEILLIEZ 349 art. 103, 352 art. 124 : Mettre des chevilles de bois.

ESCHIECZUZ 545, ESCHECZOZ 545 : Cuvier. « Que chescon hosteil de la ville ait une tine ou un grand ESCHIESE devant l'osteil plain d'aigue » (texte de 1410, archives de Fribourg, collection de lois I, fol. 54 recto). On trouve aussi les formes ESCHIEPHOZ, ESCHIEPOUZ (textes de 1439 dans Foras, p. 51, 52, 53 et 56). On dit encore aujourd'hui ETCHIESSO à Nendaz (Valais). La forme ETCHIEFFO se trouve dans le bas Valais.

ESCLIPEAUL 525 : Sorte de planche. Cf. Désormaux, ÉCLIAPA.

ESCU FUNAULX 452 art. 144 : Écu placé sur une torche de cire. Cf. Du Cange, FUNALIA.

ESPANNUS 449 art. 109 : Empan, mesure équivalente à la largeur de la main. « La grande porte... garnie partout à gros clos à pointe de dyamant à environ un ESPAM de distance l'un de l'autre » (texte de 1636, archives de la Haute-Savoie, E 539). Cf. Du Cange, ESPANNUS ; Gay, ESPAN ; Brachet, EPANA.

ESPARRA 349 art. 103, 345 art. 66, 356 art. 160, 367 art. 78, 347 art. 83, ESPARRE 361 art. 212, 367 art. 17, 356 art. 158 : Penture de porte. « Pro 10 esparris fretysses estagniatis de albo et 5 serralliis garnitis clavibus et esparris positis in dictis duobus archibanz cum clavellis seu tachiis albis, cum quibus dicte esparre et serrallie sunt posite et firmate » (*Ripaille*, p. 352 art. 132). Cf. Blavignac, p. 27 ; Désormaux, EPARA ; Puitspelu, EMPARE.

ESPARRA 306 : Épar, barre de bois servant à la fermeture d'une porte. « Pro una sera implicata in hostio seu guicheto magne porte... pro claudendo et serando magnam esparram seu palanchiam quercus traversariam » (*Ripaille*, p. 306). « L'autre porte dudit chasteau est doublée avec son guichet aussy double avec ses angons, esparres serrant à la clefz, avec une bocle pour tirer et fermer, ladite porte garnie de cloubz faicz à poincte du diamant avec son verroulx pour serrer en dedans » (texte de 1572 dans Loche, *Histoire de Grésy-sur-Aix*, p. CIII). Cf. Du Cange, SPARA 2 ; Gay, ESPARRE ; Hatzfeld, ÉPAR.

ESPINGLE 320, 321, 323 : Épingles. « A Glaude le mercier, pour espingles grosses 187 et pour espingles petites 800, lesquelles a eu Madame pour esbatre avec Mons. quand il estoit malade » (*Ripaille*, p. 323).

ESSEULE, voir SCINDULUS.

ESTACHIARE 347 art. 81 et 83, 359 art. 195, 366, ESTAICHIER 366 : Clouer. Cf. Godefroy, ESTACHIER.

ESTALA, voir ESTELA.

ESTAULE 545 : Filet. « 3 rethalia sive escaules [lire ESTAULES] piscatorum » (*Ripaille*, p. 545). Cf. Du Cange, STELE et STEYLE ; Bridel, ÉTOLA.

ESTELLA 303 art. 105, ESTALA 353 art. 135, STALA 353 art. 137 : Pièce de bois en forme de corne garnissant le haut du collier d'un cheval et munie de boucles à travers lesquelles passent les guides de l'attelage. « In empcione 2 magnorum borrellorum garnitorum de escalis [lire

FOLLARIUS 296, FOERIUS 368 art. 28, 344, 348 art. 84, 352 art. 121, FOERES 369 art. 29, FORIE 441 art. 24 : Foyer de la cheminée et par extension cheminée. Cf. Du Cange, FOCARIA 3.

FOLLIARE 348 art. 90, FOILLIER 366 art. 13 : Terme de menuiserie. Cf. Godefroy, FUEILLIER 1.

FORESIA 477 : Mâchicoulis. « Libravit pro factura panceriarum factarum de super bochetis foresiarum turrium...; pro precio 60 parvarum barrarum ferri... videlicet ad sustinendum los machicoux crenellorum foresiarum turrium (texte de 1430, Bruchet, p. 46, note 1 et p. 86). « La dicte tour... sera massonée jusque à ses FORESES de gros de 6 pies » (texte de 1445, Bruchet, p. 89).

FORMA 446 art. 78, 453 art. 147 : Stalle d'église. Cf. Du Cange, FORMA 13 ; Gay, FORME.

FORMA 475 : Bois de lit. « Una forma lecti nemoris quercus in qua decessit illustrissimus dominus noster dux [Sabaudie] Philibertus » (texte de 1531 dans Quinsonas, t. III, p. 370). Voir d'autres textes aux mots CHARRIOT, MARCHEPIE et POUCERIA.

FORMA, voir FINESTRA.

FOROSA 343 art. 43 : Partie d'une tour où se trouvent les mâchicoulis.

FOSSEUR 556 : Binage de la vigne, ainsi nommé du nom de la houe ou fossoir. « Ung fossour lombard, plus ung fossour destral » (inventaire de G. Flocard en 1602, collection Domenjoud à Sevrier). Cf. Brachet, FOSSERA.

FRATTIS, voir FRETYS.

FREPA 449 art. 108 : Cercle de fer, frette. « Livré pour un toraillon et une freppe pour le claidard (= porte en clayonnage) de la Lechère » (texte de 1752, archives de Lausanne, compte de Belmont sur Lausanne). Cf. Désormaux, FREPA ; Humbert, FREPPE.

FREPPE 459, FRAPPA 459 : Ruban, frange. « Pour frapper les FRAPPES des robes » (Ripaille, p. 459) « Dimi aune de vermeil por fayre les FREPES de 2 gipons » (archives du Thuyset, comte de Jean de Chales, 1372, membrane 16). « Pro factura et garnisione ejusdem vestis, incluso panno brunete posito in FREPIS dicte vestis » (texte de 1390, archives de la Haute-Savoie, E 1046). « Pro capucio et FREPPIS vestis ipsius Petri » (texte de 1389, Bonnefoy, t. Ier, p. 300). « Une tente de lit à croisures ayant ses freppes » (texte de 1681, archives de la Haute-Savoie). Cf. Du Cange, FRAPPA. FREPA au sens de frange subsiste actuellement à Évolène (Valais).

FRESTA 349 art. 97, 350 art. 107, FRESTRA 445 art. 62 : Faîte d'un bâtiment. Cf. Brachet, FRETA ; Désormaux, FRETA ; Humbert, FRÊTE.

FRETYS 349 art. 103, 354 art. 139, 352 art. 131 et 125, FRETYSSE 353 art. 139, 356, FRATTIS 526 : Lien de fer, frette. « Tant en esparres et fretis et aultres ovrages de fer... premierement... ay fait deux fretis d'arches » (Pérouse, Dépenses d'Amédée de Savoie de 1462 à 1465, dans Mémoires de la Société savoisienne, t. XLII, p. CXXI). « In precio... 2 magnarum esparrarum, 2 parvorum freytis et 2 goysonorum pro hostio ; ... 1 sere et 2 freitis pro hostio ». (Camus, La Cour du duc Amédée VIII à Rumilly, p. 51).

FROCHE 460 : Sorte de vêtement. « Pro 1 capucio..., pro una FROCHIA, pro caligis » (texte de 1414, Registres du Conseil de Genève, t. Ier, p. 63). « Ma froche de thoile ayant le bord vert » (testament de 1575, archives not. de Lausanne). Cf. Désormaux, FROCHE avec le sens de guenilles ; Puitspelu, FROCHI au sens de surplis. A Évolène (Valais), FROCHE désigne une robe à larges bords.

FURONUS 300 art. 74 : Perche, fourgon. « Furoni pro furonando clocherium in nemore Seillionis scissi » (texte de 1450, Brossard, FURONI).

FURGONUS 340 art. 8, FURGON 340 : Perche, fourgon. Cf. Fenouillet, FORGON.

GARNISON DE LANCE 364. « Une douzaines de lances toutes prestes, garnies de rochetz, d'agrappes et de contre-rondelles » (texte de 1484, Gay sous AGRAPPE).

GAUSAPIA 489, 546 : Nappe. Cf. Du Cange, GAUSAPE.

GENA 450 art. 112, GENE 357 art. 176, JANE 346 art. 70 : Sorte de barrière à claire-voie. « In hostio dicte camere seu genis et 1 angono ad tenendum dictas genas ne apperiantur nisi clave » (Ripaille, p. 357 art. 160). « GOYNA seu barra pro media parte dicte capelle » (Ripaille, p. 359 art. 194). « Souventesfoys, il est entrer au settour de la mayson d'habitation de son pere par soubz les GENNES pour boyre du vin » (texte de 1556, archives de Lausanne, procès à Morges).

GENUPERIUM 389 : Genièvre. Sur l'emploi du genièvre pour purifier les appartements voir Franklin, Dictionnaire historique des arts, métiers et professions. Paris 1906, p. 764. Cf. latin JUNIPERUS.

GER 515 : Bordure de vêtement. Cf. Godefroy, GIET.

GERLA 389, GERLE 483, GIERLE 400, 452 art. 144, GIELLA 340, GURLA 389 : Récipient en bois. « Une vieille gerle usée cerclée de deulx cercles de fer » (Frutaz, Inventaire du château de Verrès de 1565, p. 21). « Une tine de chesne tenant environ 60 gerles ; ... 26 gerles de sappin » (texte de 1625 dans Loche, Histoire de Grésy-sur-Aix, p. CXL). Cf. Du Cange, GERLA, GELLA et GURNA ; Godefroy, GERLE ; Littré, supplément, GERLE ; Désormaux, GERLA avec le sens actuel de cuvier.

GERNUS 358 art. 193 : Terme de charpente. « 24 copulas seu cobles fuste sapini garnitas de gernis et lernis ad faciendum talliam ad tercium pontum » (Ripaille, p. 358 art. 193).

GETA 441 art. 21, GIETA 287 : Chêneau pour l'écoulement des eaux d'une toiture. Cf. Désormaux, JHE avec le sens de « couloir à forte déclivité pour la descente des bois ».

GIDE 389 : Poutres sur lesquelles reposent les tonneaux dans une cave. Cf. Godefroy, JEUTE sous GISTE 1.

GIERLE, GIELLA, voir GERLA.

GLACIARE 369 art. 29 : Faire un revêtement. « Fuit traditum in tacheriam... lathomo... quod ipse teneatur glaciare totum portum de altitudine quod sibi fuit limitatum » (texte de 1413, Registres du Conseil de Genève, t. I, p. 52). Cf. Littré, GLACIS.

GOBIUS 497 : Serpette. Cf. Du Cange, GOBIUS.

GORGIA 446 art. 73 : Conduit d'eau. Cf. Du Cange, GORGA 1.

GOTERIA 397 : Lambrequin. Cf. Du Cange, GOUTERIA ; Gay, GOUTTIERE.

GOYETUS 497 : Serpette. Cf. Du Cange, GOIA 1 ; Godefroy, GOIART et GOI ; Désormaux, GOLIE ; Puitspelu, GOYETTA.

GOYFFONUS 477 : Goujon servant à assembler des pièces de bois ou de métal. « A Eguerin, syralion, ... pour 6 esparres de fer, 4 GOYFONS, trois ferroirs et ung loquet » (Pérouse, *Dépenses du voyage de Louis, duc de Savoie en 1451,* dans *Mémoires de la Société savoisienne,* t. XLII, p. LVIII). Cf. les formes GOFFRON et GOUFFON dans Gay, sous ESPARRE.

GOYNA, voir GENA.

GRANA 378, GRANE 362, GRAYNE 364 : Teinture en graine écarlate. Cf. Gay, GRAINE.

GRAPPE 458 : Pinces. « Item, 2 GREPES ad religandum dolia » (texte de 1383 dans Gremaud, *Documents relatifs à l'histoire du Valais,* Lausanne 1893, t. VI, p. 267). « Une grappe pour lyer les bosses » (texte de 1601, archives de la Haute-Savoie, E 625). Cf. Bridel, GREPPE.

GRAS 374 : Graduel. Cf. Godefroy, GRAAL sous GRAEL 2.

GRATIUSE 458 : Rape. « Una GRATUYSIA ferri » (texte de 1383, Pamparato dans *Revue savoisienne* 1902, p. 249). Cf. Gay, GRATUSE ; Godefroy, GRATUISE ; Bridel, GRATUIZA.

GREA 300 art. 73, 357 art. 180, 360 art. 205, 349 art. 98 et 99, 352 art. 121 : Sorte de plâtre, craie. « GREYA seu plastrum » (archives de Turin, compte de Chillon, 1336). « Pro 18 theysiis plastri per ipsum facti de grea in panto dicte capelle..., et pro 15 finestris in dicto panto de plastro gree factis » *(Ripaille,* p. 360 art. 205). « Maistre Johans Chomel, GRIOUST, pou avoyer acoustré la chambre de la fonderie de l'Ours à la Monoye, à sçavoir pour 5 boussouct ¹/₄ de boussout de GRIAZ » (texte de 1561, Blavignac, p. 128 note 454). « Anno 1371, ... J. de Orliaco... dedit ad tachiam... magistro J. de Belorena... lathomo, administrationem et provisionem omnis gree necessarie in tota domo... usque ad 200 modia gree qui ipsam gream totam suis propriis sumptibus coquere, trahere et aduci facere ad dictam domum, ipsam implicare in gradibus, parietibus mediis plastris » *(Ripaille,* p. 299). Dans le patois du Chablais, GRÈS désigne des platras de démolition. Voir PLASTRARE.

GREARE 469 : Crépir. « Ad charreandum sablonum pro greando in dictis domibus » *(Ripaille,* p. 469). « Pro plastriendo et greando de novo magnam aulam dicti castri » *(Ripaille,* p. 306).

GREATOR 448 art. 103 : Crépisseur. « A Jehan Semeur, GRIEUR, pour le blanchissement des murailles » (texte de 1571, Bruchet, p. 93). On trouve aussi les formes GREYATOR, GREUR et GREEUR (Covelle, *le Livre des bourgeois de Genève.* Genève 1897, p. 555).

GREBETUS, voir GRELE.

GREBERIA 474 : Entrepôt de chaux. Voir GREA.

GRELE 458 : Plat. « 2 pochiarum fuste, 2 duodenarum grebetorum [lire GRELETORUM] » *(Ripaille,* p. 340 art. 24). « 3 excolles plactes, 7 quatdret, 4 GRELET desquels l'ung est bien petit... le tout, marqué à la marque dudit feu Aug. Vallet » (texte de 1559, archives de la Haute-Savoie, E 457). « GRELLETOS terreos ouvragiatos » (texte de 1532, Truchet, *Saint-Jean de Maurienne* dans le t. I⁻, 4ᵐᵉ série des *Mémoires de l'Académie de Savoie,* p. 607). Dans cet ouvrage, on cite aussi le mot GRALA avec la signification de grand plat. Cf. Du Cange, GREIL sous GRASALA ; Puitspelu, GRAILUM au sens d'assiette creuse ; Gay, GREILLON ; Godefroy, GRELET 2.

GROBA 296 art. 46 et 48, 299 art. 63 : Amas de tuf. « Pro XVII barrotis GROUBARUM in cresto Palacii implicatarum » (texte de 1412, *Registres du Conseil de Genève,* I, p. 45, avec l'explication inexacte de gravier proposée à la page 518). Cf. Bridel, GREUBA ; Humbert, GREUBE.

GRULIONUS 545 : Pique-feu. Cf. Désormaux, GRULION.

GUÉPARD 161 : Espèce de chat caractérisée par la non-rétractibilité des ongles, utilisé pour la chasse en Asie et en Afrique. Le guépard *(felis jubata)* porté en croupe sur le cheval du chasseur, est très rare dans les véneries européennes. On l'a d'ailleurs presque toujours confondu avec le léopard. Le guépard figure parmi les animaux de chasse bordant une tapisserie du commencement du XVᵉ siècle, conservée dans la collection de M. Engel-Gros à Ripaille et représentant un « jardin d'amour ». Cette œuvre remarquable paraît être de style bourguignon. Il est assez curieux de constater qu'à la date probable de sa composition, une princesse de la Cour de Dijon, Marie de Bourgogne, en 1420, possédait un guépard parvenu à sa Cour par l'intermédiaire du doge de Gênes et du prince d'Achaïe. A cette époque, il n'y avait guère que le duc de Milan, les ducs d'Autriche et le roi de France qui pussent montrer dans leurs équipages de vénerie cette bête exotique. « Libravit [23 juin 1418], Rigaudo hospiti [Pinerolii] pro expensis in ejus domo factis per Matheum Manuelem, nuncium ducis Janue [Gênes] qui presentavit domino [Ludovico de Sabaudia, principi Achaie] unum LEOPARDUM...; Libarvit eidem Jacobo, magistro leopardi, ... pro collari dicti leopardi faciendo; ... pro emenda... capre per leopardum domini occise; ... pro repparacione selle et cussigneti leopardi; ... livréà Collet Vieillart, garde du LYOPART [13 mars 1420] lesqueulx ma Dame [Marie de Bourgogne, duchesse de Savoie] ly a donné pour faire visiter et garir sa main que le liopart ly a navré, 3 flor. p. p. » (Camus, *La Cour du duc Amédée VIII à Rumilly* dans *Revue savoisienne* 1901, p. 342 à 344).

GUINTERNA 319 : Sorte de guitare. Cf. Du Cange, GUINTERNA sous GUITERNA ; Gay, GUITERNE.

GURLA, voir GERLA.

HASTE, voir ASTUS.

HASTULIDIA, voir ASTULUDIA.

IMBOCHIARE 299, 469, EMBOCHIARE 302 : Crépir à la chaux ou au mortier. « Pro larderio domini plastriando et embochiando » (texte de 1337, Bruchet, p. 64). « Pro coperiendo de tegulla copata... et eciam de bono morterio bene imbochiare tegulas » (texte de 1428, Bruchet, p. 87). Cf. Brossard, IMBOCHIARE ; Puitspelu, EMBOUSCHIER ; Brachet, RAMBOSTIER.

INCHATRUS 352 art. 130 : Compartiment. « Pro 2 archibanz de nemore sapini..., in uno sont tres juchatri [lire inchatri] *(Ripaille,* p. 352 art. 130). « Unum porpitrum tribus ENCHATRIS pro ponendis

libris » (texte de 1531 dans Quinsonas, t. III, p. 351). « Une grande arche à deux ENCHATTRES boys noye » (texte de 1562, archives de la Haute-Savoie, E 463). « Fera au dedans du grenier autant de grands et petits ESCHATTRES au dessus et au dessous, chillons et planches ou tablarets, chevilles et perches comme ledit sieur Mayre desirera » (archives de Neuchâtel, texte de 1660 concernant La Chaux-de-Fonds). Cf. Godefroy, ENCHASTRE.

INHUMACIO, voir SEPULTURA.

INSTAURUM 395 : Réserve des approvisionnements de l'hôtel. « Duobus sestariis salis emptis ad instaurum » (texte de 1295, Saraceno, *Regesto dei principi di casa d'Acaja* dans le t. XX, p. 118 des *Miscellanea di storia italiana*. Turin 1882 ; cet auteur dit qu'on trouve aussi dans les comptes des princes d'Achaie tantôt INSTAURUM, tantôt PROVIDENCIA HOSPICII). « Pro die et instauro » (Pamparato, *Compte de la dernière campagne du Comte Vert en 1382*, dans *Revue savoisienne* 1902, p. 114 et 256). « Cusine, 10 perdris por celly jour et de XSTAUR...; 30 arens por le jour et d'estaur à Reverdy, 3 s. 4 d. ob. f. » (archives du Thuyset, compte de J. de Chales, 1372). Cf. Du Cange, INSTAURUM et STAURUM.

INTROGIUM 281, 512 : Droit d'entrée payé à la mise en possession d'une terre louée dans certains contrats d'albergement. Voir ALBERGAMENTUM. Cf. Du Cange, INTROGIUM.

INTRON 303 art. 117 : Jante de roue. Cf. Fenouillet, INTRON.

IRICORNE, voir UNICORNU.

JAULAZ 318 : Fretin de perches. « La JOLERIE sont petites perches de la longueur du doigt, est sa saison en juin » (texte de 1581, Forel, *Le Léman*, t. III, p. 331). Cf. Bridel, JOULLERI ; Humbert, JOLERIE ; *Congrès des sociétés savantes savoisiennes* (Thonon 1886), t. VIII, p. 101. A Hermance, près Genève, JHOLA désigne de petites féras.

JORIA 441 art. 34, 442 art. 35, 36 et 38 : Forêt de montagne. « Pour 5 journées de chapuis en la JOUX escarrar marrin » (texte de 1470, Blavignac, p. 22). Cf. Tavernier, *les noms Jore et Jorat* dans *Revue savoisienne*, 1882, p. 31 ; Gauchat, dans *Bulletin du glossaire des patois de la Suisse romande*, t. III, p. 16 ; Du Cange, JORIA sous JARRIA ; Désormaux, JHOU ; Brachet, JEUR.

JUCHATRUS, voir INCHATRUS.

LANCEIER 292 art. 21 : Terme de menuiserie. « Et in una logia facta retro dictum piellum pro orificio et charforio fornelli dicti piellii de postibus planatis, trabibus LANCEATIS et listellis depictatis » (texte de 1340, Bruchet, p. 66).

LANIER 313 : Faucon. Cf. Du Cange, LANARII 2.

LANJOLA 545 : Andouille. « In guernerio supra coquinam 6 lanjolas gallice LANSUES » *(Ripaille*, p. 545). « Si ipsa die comedantur carnes, debet in ipso jentaculo botula seu saucicias et lanjolas costas porcinas et sanguinem bovinum omnice frixa cum sinapi, videlicet binis seu duobus discum unum et in fine caseum, et si non comedantur carnes, debet in ipso jentaculo discum casei tantum » (texte de 1568, *Archives de la Société florimontane*, Coutumier de Talloire, fol. 32). Cf. Brachet, LANJEULA sous BOADELETTA ; Désormaux, LANJULA et *Revue de philologie*, t. XX (1906), p. 171.

LANTERNA 336 : Partie transparente de la fenêtre.

LARDUNIERUS 386, LARDONIER 484 : Domestique préposé au garde-manger. Cf. Du Cange, LARDINARIUS sous LARDUM 1.

LAVANCHIA 326 : Avalanche. Cf. du Cange, LAVANCHIA.

LECTUS CALIDUS 545 : Chauffe-lit. « 3 lectos calidos de fusta » *(Ripaille*, p. 545).

LEOPARDUS, voir GUÉPARD.

LETTRERIUM 453 art. 147, 450 art. 112, LITERARIUM 359 art. 194 : Lutrin.

LIAMERIUS 311, LAMIE 313 : Chien limier. Cf. Godefroy, *Complément*, LIAMIER sous LIEMIER.

LINDE 292 : Poutre soutenant la maçonnerie d'un manteau de cheminée. « In factura 28 peciarum quercus pro faciendis bochetis et lindis pro charforiis dicti castri in nemore domini de Chevenno » (texte de 1340, Bruchet, p. 66). Voir la forme LANDA en 1430 au mot CHARFORIUM. Cf. Brachet, LANDA ; Désormaux, LANDA.

LISTELLARE 359 art. 194, LISTELLER 365 art. 6, LITELLARE 370 art. 33, 359 art. 194, LITELLER 292 art. 21 : Placer des liteaux. Cf. Fenouillet, LITELA ; Humbert, LITELER.

LISTERIUS 354 art. 147 : Liteau, baguette couvre-joint de plafond très usitée notamment dans les plafonds de Chillon et d'Annecy au XVᵉ et XVIᵉ siècle. « In una logia... juxta tectum listellata et depictata cum parafoylliis... ; et circumcirca dictam logiam habet similiter unum edificium tecti ad coperiendum fenestras de chivronibus lanceatis, postibus planatis, parafoylliis et listellis depictatis » (texte de 1340, Bruchet, p. 65). On employait souvent les LISTELLI sous forme de baguettes pour diviser les caissons des plafonds au moyen âge (Nœf, *La chambre du duc à Chillon*, Lausanne 1902, p. 9).

LITTE 560, LITEL 359 art. 197, 358 art. 192, LISTEAUL 365 art. 9, LITTOS 453 art. 159 : Liteau. « La grande porte dudit grand portal est de platton de sappin doublée d'aez de peuplier avec des LITTEAUX ou moulures par l'extrémité » (texte de 1636, archives de la Haute-Savoie, E 539).

LITTERIA 328, LICTERIA 353 art. 137, LITTERA 328, LITIERE 329 : Char de voyage porté par des hommes ou des chevaux. « Por fere aporter une LICTIERE qui se porte à hommes pour porter mesdames de Nyons à Chambery » *(Ripaille*, p. 327). « Debeat portari dicta licteria cum duobus magnis equis cum duobus limonis quercus... cum uno guicheto ad intrandum in eadem licteria » *(Ripaille*, p. 353 art. 134). Cf. Viollet le Duc, t. Iᵉʳ, p. 173.

LIVELLATOR 293 : Terrassier. « LIVELATOR seu terraillonus » *(Ripaille*, p. 294 art. 33). Cf. Du Cange, LIVELLARE.

LIVRALIS 489 : Balance à tige. « Ung poid appellé LIEVRAY pesant du costé du moins dix livres et demy » (texte de 1611, archives de la Haute-Savoie, E 525). « Item, ung poix soit romaine de fer tirant environ deux cents livres au poix de Chambery et ung LIVRET de fer tirant environ quarante

sept à quarante huict livres poix de Chambery aussi » (texte de 1625, Loche, *Histoire de Grésy-sur-Aix*, p. CXXXV). « Un poid LIVRAU pesant jusques à 5o livres sans bassin » (texte de 1693, archives de la Haute-Savoie, E 313). Cf. Godefroy, LIVRAL ; Brachet, LEVRA.

LOERIUS 345 art. 67, 367 art. 22, 350 art. 109, 352 art. 120, LUERIUS 357 art. 181 : Pignon percé de baies d'éclairage. « In empcione 2 panarum sapini et sex lonorum de quibus factus fuit unus magnus loerius cum 2 finestris in tecto Rippaillie prope capellam ad illuminandum gardam robam... et pro 600 scindulis minutis de quibus copertus fuit dictus loerius cum 600 clavinis » *(Ripaille,* p. 351 art. 119). « Unum magnum loerium cum 2 portis seu hostiis » *(Ripaille,* p. 345 art. 67).

LOGIA 350 art. 106, 440 art. 19, 450 art. 116, 349 art. 97, 99 et 100, 301, 350 art. 110, 346 art. 70, 322, 290, 357 art. 172, 298, 299, LOGE 292, LOIGE 365 art. 1, LOYA 453 art. 154 et 155, LOUGE 526, LORGE 345 : Construction généralement en bois servant d'annexe au bâtiment principal et de logis d'habitation ; construction sommaire destinée à abriter les ouvriers d'un chantier ; estrade pour représentations populaires ; corridor. « Loya seu allione » *(Ripaille,* 440 art. 17). « Libravit in empcione decem duodenarum palorum positorum in parietibus et tecto dicte logie et viginti duodenarum fassorum virgarum coudree cum dictis palis implicatarum ad recipiendum et sustinendum plastrum gree, quo dicta logia plastrari debebat ab omnibus partibus ad periculum ignis evittandum » *(Ripaille,* p. 350 art. 108). Cf. Du Cange, LOGIA sous LOGIUM 3 et LOBIA ; *Registres du Conseil de Genève,* t. Ier, p. 524, LOBIA, LOBIUM et LUBIUM ; Godefroy, LOGE ; Désormaux, LOJHE ; Blavignac, p. 181.

LONUS 349 art. 97, 351 art. 115, 352 art. 123, 356 art. 163, 357 art. 175 et 178, 358, 359 art. 195, 347 art. 75 et 82, 348 art. 84, LON 535, LONG 460, LAON 366 art. 11, LONUS MARCHANDIUS 346 art. 70, 347 art. 75, 354 art. 142, LONUS MERCATILIS 440 art. 18, LONUS operatus de tallia 358 art. 191, LONUS seu POSTIS 306, 440 art. 14, 441 art. 22 : Planche. Ce mot est resté en français dans l'expression SCIEUR DE LONG. Cf. Fenouillet, LON ; Désormaux, LON ; Brachet, LAN ; *Romania,* t. XXXI, p. 154.

LOUR 319 : Luth. « Una espineta cum suo estuys et unum LEU sine cordis » (texte de 1531 dans Quinsonas, t. III, p. 367). Cf. Du Cange, LOU sous LAUTUS ; Godefroy, *Complément,* LEIEUR sous LUTH.

LOYA, voir LOGIA.

LUERIUS, voir LOERIUS.

LUGIA 453 art. 150, LUGY 400 : Traîneau. « Pro trinis unius lugie per ipsum tradite in excambium unius alterius lugie » (texte de 1400, Bonnefoy, t. I, p. 357). « Une LEGE à deux becs pour homme » (texte de 1679, archives de la Haute-Savoie E 305). Cf. Désormaux, LUGE.

LUNETTE 483 : Verre étamé ou plaque de métal servant de miroir. Cf. Laborde, LUNETTE.

LUTUS 316 : Lotte, poisson du Bourget. Cf. Forel, *Le Léman,* t. III, p. 326 à 338.

MACICOURT 524 : Nom d'une couleur. Cf. Godefroy, MACICOT ; Gay, MASSICOT sous COULEURS.

MAERIA 345 art. 67, 346 art. 75, 347 art. 82, MAERIA seu FUSTIS 349 art. 100, 350 art. 106, MATIERE 345 : Bois de construction. Cette expression s'appliquait aux pièces de bois suivantes : TRABS, PANA, CHIVRONUS, LATA, SCINDULUS, LONUS MARCHIANDUS, BOUDRONUS *(Ripaille,* p. 347 art. 75). Cf. latin, MATERIA ; Godefroy, MARRAIN ; MAYERE dans la vallée de Saint-Gervais (Haute-Savoie).

MAERIA 304, 345, 363 : Matériaux de démolition. Cf. Du Cange, MAERIA 3 ; MAIERE à Saint-Nicolas-de-Véroce (Haute-Savoie).

MAMIONUS 319 : Guenon. Cf. Du Cange, MAMMONA.

MANDOSSE 548 : Sorte de dague espagnole inventée par un membre de la famille de Mendoza. « Plus, une petite mandosse » (Bruchet, *Trois inventaires du château d'Annecy.* Chambéry 1899, p. 71). « Une espée dicte rapieres et une mandosse ung peu doré dessus » (archives de Genève, inventaire Deluc, 1542).

MANETTE 364 : Gantelet d'armure.

MARCHEPIE 366 art. 13, MARCHIPIA 359 art. 194, MARCHIPIAZ 370 art. 33, 356 art. 163, MARCHIPIUS 359 art. 194 : Marchepied. « Pro uno marchipia per ipsos facto in camera domine... de lonis novis planatis et junctis, continente 14 pedes de longitudine et 6 pedes de latitudine circumcirca foerium dicte camere ; in quo marchipiaz posita fuit... uno duodena lonorum » *(Ripaille,* p. 348 art. 84). « Due forme lecti quarum una est depicta cum celo nemoreo et alia cum suo MARCHEPIEZ » (texte de 1531 dans Quinsonas, t. III, p. 356).

MARCIARE 282 : Exécuter une saisie. Cf. Du Cange, MARCARE sous MARCHA 1.

MARESCHIA 308 : Marécage. Cf. Du Cange, MARESCHEIUS sous MARISCUS.

MARRO 326, 329 : Guide de montagne. Cf. Godefroy, MARON ; Désormaux, *Marrons et Marrons* dans *Revue savoisienne* 1902, p. 9.

MARTINETUS 300 : Forge munie d'un MARTINET, c'est-à-dire proprement d'un marteau de forge mû par un arbre de couche en bois tournant par eau. Cf. Godefroy, MARTINET 1 ; Désormaux, MARTNE.

MEANUS 299 art. 62 : Espace intermédiaire. « Fiant muri lapidum thovorum dimidii pedis et 3 digitorum largitudinis una cum meanis infra » *(Ripaille,* p. 299 art. 62). Cf. le nom de lieu MEANA près Suze ; Du Cange, MEJANUS.

MIGERIA 401, MINGERIA 399, MAGIERA 531 : Crèche, mangeoire.

MILLIONUS 296 art. 46, 301 art. 87 : Débris de pierres utilisés par les maçons pour boucher les interstices d'un mur. A Bourg, on pilait du MILLION de pierre ou de brique pour l'incorporer au ciment et le broyer avec de l'huile et du vin. Cf. Brossard, MILLIONUS ; Godefroy, MILLION 2 ; Désormaux, MILION ; Puitspelu, MILLON sous MILLIASSE ; Humbert, MILLION.

MIMUS 321, 322 : Menestrels chantant en s'accompagnant d'un instrument. Cf. Saraceno, *Giunta ai giullari* dans le fascicule XIV p. 233 des *Curiosità e ricerche di storia subalpina,* Turin 1880 ; Du Cange, MIMUS.

Mistralis 278, 283, 361 : Fonctionnaire chargé du recouvrement des impôts, de la police rurale et de la surveillance administrative dans l'étendue d'une mestralie, subdivision de la châtellenie. « Recepit... pro firma mistralie loci de Saissello... quam firmam tenebat Joh. Balli... sub censa infrascripta... ; dictus Joh. de Perrosa dictam mistraliam tenuit post decessum dicti Joh. Balli sub eadem censa, quare injungitur sibi quod dictam firmam cridari faciat et plus offerenti tradat » (Ripaille, p. 281). Cf. Du Cange, Mistralis sous Ministeriales ; Monteynard, Mestralia et Mestralis et le nom patronymique de Métral si fréquent en Savoie.

Mochetus 318, 375 : Agrafe. Cf. Du Cange, Mousche sous Nusca 1.

Mochia 499, Moche 497 : Étoffe. « Pro precio 48 ulnarum grossi pagni grisi vocati moches » (Ripaille, p. 497). Peut-on rapprocher de ce mot le vaudois motse désignant une bourse faite de filets de laine ?

Moiso 495, Moyso 496, Moyson 482 : Mesure pour les étoffes. Cf. Godefroy, Moison.

Morescha 320 : Danse costumée. Cf. Menabrea, Chronique de Yolande de France, duchesse de Savoie, dans le t. Ier des Documents de l'Académie de Savoie, Chambéry 1859, p. 119, 121, 124, 125, 165, 196 ; Godefroy, Moresque.

Motagnère 360 art. 200 : Terme de serrurerie. Voir Traversère.

Mouge 558 : Génisse. « Trois grosses vaches et deux mouges d'une année » (texte de 1625, Loche, Histoire de Grésy-sur-Aix, p. CXLI). Cf. Godefroy, Moge ; Désormaux, Mojhe.

Mougeron 558 : Jeune veau. Cf. Désormaux, Mojho ; Humbert, Mogeon.

Mua 311, Mue 312 : Cage renfermant les faucons pendant la mue. Cf. Du Cange, Mua.

Museta 319 : Cornemuse. Cf. Godefroy, Complément, Musette ; Viollet le Duc, t. II, p. 260, Cornemuse.

Muz 303 : Moyeu. « En les meus est mys le essel » (texte de 1295 dans Gay, sous charrette).

Nagella 335 : Bâteau. Cf. Du Cange, Nacella sous Naca.

Navata 339, 349 art. 99, 343 : Charge d'un bâteau. « La navata comprenait 34 à 36 lariers ou charges de bêtes de somme » (Borel, Les Foires de Genève du XVe siècle, Genève 1892, p. 245). Cf. Du Cange, Navata ; Puitspelu, Navée.

Necessaria 451 art. 125 et 126, 453 art. 147 : Cabinets d'aisance. « Latrine seu necessarie » (archives de la Haute-Savoie, compte de la châtellenie de Seyssel, 1410). « Aysances ou necessaires qui sont en ladicte maison aupres de la dicte viorbe » (texte de 1618, archives de la Haute-Savoie E 530). Cf. Du Cange, Necessaria.

Niles 357 art. 173 : Terme de charpenterie paraissant désigner les jambes de force d'une charpente. Cf. Bridel, Nillha.

Nixus 311 : Faucon pris au nid. Cf. Du Cange, Nidalis ; Hatzfeld, Niais.

Nunblus 314 : Longe de porc. Cf. Du Cange, Numblus sous Numble ; Bridel, Numbllo au sens de « pièce de vénerie offerte au seigneur par le vassal » ; latin lumbulus diminutif de lumbus.

O 359 art. 200, 360 art. 207, 441 art. 29 : Fenêtre circulaire. « Facere debenti 2 magna foramina vocata O operata arte lathomie » (Ripaille, p. 298 art. 58).

Oignemans 367 art. 23 : Parfum. Cf. Godefroy, Oignement.

Olla 545, 488, 458 : Olla terre 546, Olla metalli 546 : Marmite. Voir Berou. Cf. Du Cange, Olla 2 ; Puitspelu, Oula ; Humbert, Oeule.

Omblaz 318, Ambloz 317, 318, Ambula 318 : Omble chevalier, improprement appelé par Littré ombre-chevalier. Les naturalistes en effet distinguent l'omble chevalier, corégone de l'espèce des salmonidés « salvelinus umbla L. », très abondant dans le Léman de l'ombre commun « Thymallus vulgaris Nilsson », qui tend à disparaître dans ce même lac (Fatio, Faune des vertébrés de la Suisse, Genève 1890, t. V, p. 396 et p. 286). Déjà au XVIe siècle les pêcheurs faisaient cette distinction. « Description de dix-neuf sortes de poissons qui se trouvent dans le Rosne et lac de Genève... : 8, l'umbra par le lac et frontières du Rosne jusqu'à une et deux livres, sa saison est en juin ; ... 11, l'omble bon poisson, jusqu'à quinze livres au plus profond du lac et hante les rochs, sa saison à manger est au mois de janvier » (texte de 1581 dans Forel, Le Léman, t. III, p. 331). La taxe des poissons sur le marché de Villeneuve en 1376 distingue aussi la libra amblii de la libra umbre (Forel, p. 334). A Neuchâtel, l'omble-chevalier s'appelle amble (Fatio, l. c.) et en Savoie, anbra d'après Désormaux. On trouve cependant aussi en Chablais les formes ombla et ambla.

Pacot 341 : Boue épaisse. « Fecerunt lutum seu luz pacot cum quo fuit imbochiatus dictus rafurnus » (Ripaille, p. 341). Cf. Désormaux, Paco au sens de boue.

Pairement 476 : Enceinte. Cf. Godefroy, Parement.

Palanchia 306 : Pièce de bois fermant une porte. « Pro claudendo et serando magnam esparram seu palanchiam quercus traversariam... ; pro refficiendo eciam cathenam ferream dicte palanchie » (Ripaille, p. 306). « Plomb employé à attacher et plomber la grand pallanche de fert qui lye le cabinet » (texte de 1570 dans Piaget, p. 127). Cf. Bridel, Palantze ; Du Cange, Palanga ; Désormaux, Palanjhe avec des sens différents.

Palicium 331 : Palissade. Cf. Du Cange, Palitium.

Pallinus 287 : Pieu. Cf. Godefroy, Pallin ; Désormaux, Palin.

Pallinus 475, Palin 476, 477 : Palissade. Cf. Brachet, Palin.

Pana 349 art. 96, Panna 358, Pane 292, Pone 478 : Pièce de bois de construction. « Ponter le poyle et la chambre » (Ripaille, p. 478). Cf. Désormaux, Pona ; Hatzfeld, Panne 3.

Panceria 477 : Merlon de créneau. « Libravit pro factura panceriarum factarum de super bochetis foresiarum turrium de Pomo et de Speculo per ipsum G. fieri ordinatarum de carronis » (texte de 1430, Bruchet, p. 46 note 1). « Item, de la premiere demi tour ronde jusques à la seconde demi

tour en suivant, enclos le fondement, 153 toises de gros mur jusque es PANCERES » (texte de 1346 dans Puitspelu, PANCERE, avec le sens de parapet). Cf. Du Cange, PANSERIA au sens de cuirasse.

PANCERIA, voir POUCERIE.

PAREFOILLIE 476 : Volige. Cf. Désormaux, PARAFOLIE.

PARPILLIOLA 546 : Monnaie. Cf. Du Cange, PARPAILLOLA.

PASSET 557 : Échalas. « In locagio 12 hominum putantium salices pratorum domini... pro passellis et perticis faciendis et in dicta vinea implicandis » (archives de la Haute-Savoie, compte de la Balme de Sillingy 1369, B 11). Voir les termes PASSELLARE, PASSELLATURA au mot POUER. Cf. Désormaux, PASSÉ; Du Cange, PAXILLARE; Puitspelu, PAISSIAU; Humbert, PASSET.

PASTILLUM 344, PASTIER 316 : Pâtisserie. Cf. Du Cange, PASTILLUS.

PAVIRE 306 : Garnir de substances non inflammables le sol d'une pièce ou le solivage d'un plancher. « Mermeto... in paviendo seu plastrando in dicta domo supra terram...; portando lapides et alias materias... pro dicto pavimento... ad plastrandum » (Ripaille, p. 347 art. 76 et 77). Cf. Du Cange, PAVARE.

PAVISSERIUS 308, 472 : Paveur.

PEDA 293, PODA 293, 300 : Fondation d'un mur. « Poda seu piesona » (Ripaille, p. 301). Cf. Godefroy, PODIATION.

PEDACIO 301 : Action de creuser pour faire des fondations. Cf. Godefroy, PODIATION.

PEISSERIA 371 : Épicéa. « Bornellos fusteos sapini seu varnis seu peisserie » (Ripaille, p. 371).

PELE 366art. 11 et 14, PEILLE 366 art. 13, PIELLE 366 art. 11 et 12, POYLE 478 : Salle de réunion chauffée soit par des fourneaux, soit, dans les maisons modestes, par la plaque foyère de la cheminée de la cuisine contiguë. « Doit fere ledit maistre Girard de Boule... on grant pele en la sale en quoy on tient le disner à Rippallie...; et encor doit faire toux les bans tout environ le pele et on grant banc devant le fornel du pielle pour seoir les grans signeurs et on marchepie du lont des bans et à trois marchepies ledit banc, et du haut qu'il appertient audit pielle. Encore doit faire audit pielle les portes necessaires et on tornevant à deux portes eschaselies et toutes les fenestres eschaselies pour mettre verrieres oudit pielle. Encor doit faire entour du fornel une lice de bois » (Ripaille, p. 366 art. 11 à 14). Voir un texte de 1469 au mot BORDUNARE. Cf. Littré, POÊLE 2; Désormaux, POÊLE.

PELETUS seu lou PELET 357 : Galerie ou palier au sommet d'un escalier.

PELINUM [lire PELVIUM], génitif de PELVIS : Bassin. Cf. latin PELVIS.

PERNIX 318 : Perdrix. « Item, XII capones..., item duas duodenas pernicum » (texte de 1462, Registres du Conseil de Genève, t. II, p. 81). Cf. Bridel, PERNISSE.

PES AD MANUM 369 art. 29, 360 art. 208, 357 art. 168 : Pied, mesure de longueur représentée en Savoie par deux mains fermées, les pouces restant ouverts et se joignant. On ne connait point d'ancien étalon de cette mesure, d'ailleurs très variable suivant les régions et même suivant les individus. « Ad faciendum 2 fenestras carreature duorum o in domo Rippaillie fiendas, quelibet continens circa 6 PEDES AD MANUM DICTI JOHANNIS de Orliaco de appertura intus » (Ripaille, p. 298 art. 58). « Ad teysiam 9 pedum hominum communium teysietur totus murus » (Ripaille, p. 297 art. 54). Cf. Du Cange, PES MANUALIS sous PES. Voir TURNUS.

PES AD SOLAM 357 art. 168 : Pied mesuré à la semelle. « Pro 24 collumnis sapini ab ipsis emptis pro dicta capella, qualibet 36 pedum ad manum de longitudine, 1 pedis et 1 tour de grossitudine et 1 pedis ad solam de spessitudine » (Ripaille, p. 357 art. 168).

PES COMITIS 290 : En comparant les documents d'archives avec les monuments, on a pu estimer que le pied employé au XIVe siècle au château de Chillon était de 0m,28 (Naef, La chambre du duc au château de Chillon. Lausanne 1902, p. 7). Toutefois il est nécessaire de faire remarquer que le pied a varié de dimensions à la même époque et qu'à Chillon notamment des faits précis, d'après des renseignements dus à l'obligeance de M. Næf, permettent d'affirmer au même moment l'emploi de pieds de valeur différente.

PESETA 497 : Vesces. Cf. Littré, PESETTE 2; Désormaux, PEZTA; Puitspelu, PESETTES.

PESTIAM, voir BESTIAM.

PETRALIS 525 : Harnois garnissant le poitrail du cheval. Cf. Du Cange, POITRAL sous PECTORALE 1.

PEYRETA 488 : Petit chaudron. Cf. Du Cange, PEIROL, PEIROLA.

PEYROLERIUS 488 : Chaudronnier. Cf. Du Cange, PEIROLIUS; Désormaux, PEROLI.

PICALFUS, voir PITALFUS.

PICHIA 340, 473, PYCHIA 545 : Pioche. Cf. Du Cange, PICA; Blavignac, p. 26, note 125.

PICOT 336 : Mesure de liquide. « Quod summata vini, que 66 PICOTOS continet et continere solebat, 68 de cetero contineat » (Franchises de Rumilly de 1376 dans le t. XIII, p. 62 des Mémoires de la Société d'histoire et d'archéologie de Genève). Cf. Du Cange, PICOTUS.

PIELLE, voir PELE.

PIESONA 293, 377 : Fondation d'un mur. « Piesiona seu fossale » (Ripaille, p. 344). « Quod villa... teneatur piesonam facere et terrariare fondaciones » (texte de 1413, Registres du Conseil de Genève, t. Ier, p. 52). « Rendra faictz les terraulx des PYEYSONS » (texte de 1559, archives de la Haute-Savoie, E 456). Cf. Du Cange, PEASO. On dit encore dans la vallée de Saint-Gervais les EMPIAYSONS pour désigner des fondations.

PINCERIA 462, PINCIÈRE 363, 364 : Pièce protégeant le pis du cheval. Cf. Godefroy, PICIERE.

PINJONUS 448 art. 101 : Pigeon. Cf. Du Cange, PIGIO; Désormaux, PINJHON.

PITALFUS 488, PITERFUS 413, 545 : Récipient à vin. « Pro precio 4 picalforum [lire PITALFORUM] stagni » (Ripaille, p. 488). Cf. Du Cange, PITALFUS.

Plastrare 347 art. 76, 449 art. 109, Plastrire 306, 447 art. 67, 448 art. 103, Plaustrari 450 art. 120 : Enduire de plâtre lisse et très dur les parois et les sols intérieurs, les encadrements des fenêtres et des escaliers. Lorsque cet enduit était extérieur et formait plutôt un crépissage au mortier, on employait l'expression imbochiare. « Pro tachia... imbochiandi extra et plastriendi intus de calce et arena » (Ripaille, p. 451 art. 124). « Plastrare portam... de grea » (Ripaille, p. 356 art. 159). « Libravit Girardo cusiner de Gebennis, lathomo et greatori, pro tachia plastrandi travesonam camere dormitorii de pisso 1 boni turni hominis boni plaustri » (Ripaille, p. 450). « Lathomis qui de grea supradicta plastraverunt dictam logiam tam parietes dicte logie intus et extra coperiendo totam fustam seu maeriam quam tralesonam ipsius logie factam cum archetis gree eciam loto tecto dicte logie de dicta grea plastrato et pro hiis omnibus... 8 lib. et 10 s. monete » (Ripaille, p. 349 art. 100). Aujourd'hui, à Annecy, on dit platrir pour enduire de chaux et glacer pour enduire de plâtre. Cf. Godefroy, Plastrir et Complément, Plastrer.

Plastrator 352 art. 121, 356 art. 159 : Crépisseur.

Plastrerius 360 art. 205 : Crépisseur. Cf. Du Cange, Plastrerius.

Plastrimentum 306, Plastramentum 450 art. 115, Plaustrimentum 450 art. 110 : Crépissage.

Plastrum 357 art. 180, 358 art. 186, 360 art. 205 et 206, 450 art. 117, 449 art. 109, 352 art. 121, 451 art. 125 : Sorte de mortier employé à crépir, à remplir les interstices d'un plancher et à d'autres travaux de maçonnerie. « Plaustrum factum de grea » (Ripaille, p. 450 art. 111). « Faciendi chiminatam coquine videlicet intus de bono plaustro et extra chiminatam de bona calce et arena» (Ripaille, p. 450 art. 118). « Pro precio 2 modiorum plastri de grea mistorum cum calce et arena » (Ripaille, p. 367 art. 20). Cf. Du Cange, Plastrum 3 ; Fenouillet, Platro au sens d'enduit de mortier rendu uni.

Plastrum 389 : Alliage d'étain. « 12 duodene scutellarum plastri » (Ripaille, p. 389). Cf. la forme peutre dans Gay, sous Espeautrie ; Puitspelu, Paitro.

Platellus 317, 440 : Assiette. Cf. Du Cange, Platellus.

Platte 363 : Plaque de fer employée dans la fabrication des armures. Cf. Godefroy, Platr.

Plaustrare, Plaustrimentum, voir Plastrare, Plastrimentum.

Plion 546 : Paquet de chanvre. « Item, 18 plion sive bapsses canapi » (Ripaille, p. 546). « Une douzaine de pleyons de bon chenesvre » (texte de 1545 dans Pasche, La contrée d'Oron, Lausanne 1894). D'après cet auteur, on appelle pleyon 3 poignées de filasse de chanvre tressées ensemble. On dit encore dans le Pays de Vaud plyeyon pour désigner une tresse de filasse de chanvre.

Plumas 364 : Plumet placé sur un casque de tournoi. Cf. Godefroy, Plumas.

Poche percié 458 : Louche percée, écumoire. « Une poche percée de fert » (texte de 1541, archives de Genève, P. H. 1251). Voir capex.

Poda, voir Peda.

Pogalis 315 : Rouget. « Pogal, anguilles et atres gros poissons salas » (texte de 1358 dans Puitspelu, Supplément, Pogal). Cf. Du Cange, Pagellus.

Pomellus 300 : Épi de toiture à pommeau. « Pour les cordes a lever l'espi et le pumirl de la neuve tour » (texte de 1294, Godefroy, Pomel). Cf. Fenouillet, Pomé.

Pone, Poneter, Ponter, voir Pana.

Posa 331, 546 : Mesure de surface. « Una posa seu una jornata caruce » (Ripaille, p. 280). Cf. Du Cange, Posa ; Bridel, Pousa.

Posterla 377 : Poterne. Cf. Du Cange, Posterla sous Posterula.

Postis 287, 306, Poz 292 : Planche. Cf. Du Cange, Postis ; Désormaux, Pou ; Devaux, Postz.

Potus 388 : Récipient pour liquide ; mesure de vin. « Recepit a Michaudo Boneti, quia quemdam potum fusteum mensure dimidii poti de mandato castellani apportatum... ad probandum si justum vel injustum erat » (archives de Turin, compte de la châtellenie de Thonon, 1367). « Vinum suum, vendendo cum poto signo signo domini non signato, debilis mensure vendiderat » (archives de Turin, compte de la châtellenie de Thonon, 1367). Cf. Du Cange, Potus.

Pouceria 546 : Paillasse. « 2 pancerias [lire poucerias] ad jacendum » (Ripaille, p. 545). « Dans la sale, 3 formes de lict boys noye, en l'une ung charriot avec ses deux coustres, 3 cussins et une poucierre avec une couverte drapt noyer et blanc » (texte de 1560, archives de la Haute-Savoie, E 458). « Plus autre petit lict de boys de noyer garnye d'une mechante couverture, deux linseulx et une mechante poussierre et ung cussin de plumes » (texte de 1625, Loche, Histoire de Grésy-sur-Aix, p. CXXXIII). Cf. Godefroy, Poussierre. La poussierre en Savoie est une paillasse où la balle d'avoine remplace les feuilles de maïs.

Pouer 556 : Tailler un arbuste et plus particulièrement la vigne. « Libravit Amedeo Picardi... et sociis vineam domine de Bastia putantibus... ; in locagio... 939 hominum dictam vineam in annis 1368 et 1369 propagantium, passellantium, villiancium, fodencium et rubinancium quasi per 1 diem » (texte de 1369, archives de la Haute-Savoie, B 11). « Hoc ad meyrmam sive medios fructus ipsius vinee omnibus et singulis laboribus cuilibet vinee debitis et congruis temporibus eciam debitis et opportunis videlicet putatura, decalciatura, foditione et rebinatura, ... et in neccessariis locis propagutura et passellatura ita quod ipsi meyrmarii et viticole... debeant uvis .. ejusdem vinee maturis... vindemiare » (texte de 1541, archives de la Haute-Savoie, E 422). Cf. Godefroy, Pouer ; Désormaux, Pwa ; Brachet, Poa ; Devaux, Poar ; Puitspelu, Pouo.

Poyle, voir Pele.

Presbitorium seu chorus 517 : Chœur de l'église. Cf. Du Cange, Presbyteri 4.

Pressa 340 art. 7 : Levier. Cf. Fenouillet, Presson ; Blavignac, p. 30 note 142.

Preveressa 286 : Femme de prêtre. « Preveressa, tu es femina presbyterorum » (Ripaille, p. 332). Cf. Godefroy, Provoire.

Prɛysia 439 art. 9 : Récolte. « Pro preysia pratorum dicti loci Rippallie unius anni » *(Ripaille,* p. 439 art. 9). Cf. Désormaux. Prɛsa.

Probi homines 280, Probi viri 279 : Prudhommes, membres d'une communauté rurale. « Credatur in singulis parrochiis testimonio et relacionibus cum juramento curatorum et 4 proborum hominum » *(Ripaille,* p. 280). Cf. Bonnefoy, t. Iᵉʳ, p. 201, 271; t. II, p. 160, 176, 208, 273, 276, 317.

Provɛin 556 : Jeune pousse de vigne couchée en terre et fossé dans lequel on la couche. « A un homme qui a comblé les proveins » *(Ripaille,* p. 556). « Ad faciendas provanas in vinea » (archives camérales d'Aoste, compte de Cly, 1396). En lyonnais, prouva désigne la fosse où l'on couche le provin. « Scilicet putandi, decalciandi, fosserandi, rubinandi et mundandi ceterosque omnes labores faciendi, demptis propaginibus prout viticole soliti sunt facere temporibus congruis » (texte de 1540, archives de la Haute-Savoie, E 424, fol. 137). Voir propagare, propagatura au mot pouɛr. Cf. Du Cange, Propaginare ; Puitspelu, Prova ; Fenouillet, Provin.

Puginus 389, Pougin 317 : Poulet. Cf. Du Cange, Puginus ; Désormaux, Pujhin.

Quarronus, voir Carronus.

Quarrum 443 : Carrefour. Cf. Du Cange, Quadrum 1.

Quartin 557 : Quartier trimestriel de pension.

Quartus 400 : Mesure de capacité pour les céréales. « Inculpatis mensurasse bladum cum quodam quarto non signato ad arma domini, ultra cridas » (archives de Turin, compte de la châtellenie de Thonon, 1437). Cf. Fenouillet, Quart.

Quɛr 482 : Cahier. Gf. Godefroy, *Complément,* Quɛɛr sous Cahiɛr.

Quɛsta 281 : Redevance en poissons. Cf. Du Cange, Quaɛsta.

Rablus 341, Rabluz 340, Rablos 340 : Rable, ringard pour remuer la braise. Cf. Désormaux, Rablɛ.

Rachɛx 285 : Galeux. Cf. Godefroy, Rachɛux ; Désormaux, Raçhɛ.

Rafurnus 339, 341, 342, 345, 367, 470, 471, Raffurnus 438, 439, 294, 296, Rafour 338, 339 à 342 : Four à chaux. Cf. Du Cange, Rafurnus ; Godefroy, Rafour ; Désormaux, Rafo.

Raissairɛ 566, Raissɛur 567 : Scieur. Cf. Brachet, Raissɛ.

Rama 370 art. 33, 472, Ramɛ 482 : Châssis de fenêtre. « Pro precio 6 quaternorum papiri... pro faciendis ramis in fenestris » *(Ripaille,* p. 336). « Trois chassis de rammɛs avec le papier... quattre chassis de rammɛ de papier et quatre verrires avec leurs portes de boys ferrées servant aux fenestres » (texte de 1541 dans Turretini, *Les Archives de Genève, Inventaire des... portefeuilles historiques,* Genève 1877, p. 278 et 283). « Son palais [de l'évêque de Maurienne] épiscopal est fort magnifique quoiqu'il n'y ait que des châssis de papier, car dans toute la Savoie et dans une partie du Dauphiné on n'employe le verre aux fenêtres que dans les églises » (Martène et Durand, *Voyage littéraire de deux religieux bénédictins,* Paris 1717). Voir ɛschaɛeliɛr, tormɛntina. Cf. Bridel, Ranma au sens de cadre de fenêtre ; allemand, Rahmɛn.

Ramiɛrɛ 292, Ramɛrɛ 292, Ramurɛ 561 : Charpente d'un toit. « Fera à ladicte ramɛurɛ troys fenestres dont une servira pour attacher les pollye pour monster les marchandises » (texte de 1569 dans Piaget, p. 66). « Ils seront tenu de restablir la ramure du toict en y mettant et adjouttant des bois neufs qui y seront necessaires tant pieces de toict, chevrons, lattes que collonnes » (titre de 1686, archives de la Haute-Savoie, E 310). Cf. Godefroy, Ramɛurɛ ; Bridel, Ramurɛ ; Fenouillet, Ramirɛ.

Ras 364 : Mesure pour les étoffes très employée dans les états sardes, notamment à Turin, d'une longueur de 0ᵐ,60 *(Table de rapport des anciens poids et mesures.* Turin 1849, p. 26). Le ras, ou bras mesuré au ras du corps, s'employait encore pour la mesure des armes à feu. « L'on regardera pour pistolets courts ceux qui seront d'une longueur moindre d'un tiers de ras de canon » (texte de 1729 dans Buttin, *Les armes prohibées en Savoie* dans *Revue savoisienne,* 1896, p. 111). Cf. Du Cange, Raxus. La forme ran, enregistrée dans Désormaux, vient plutôt de ramus (Rossi, p. 81).

Rassɛta 545 : Petite scie. Cf. Godefroy, Rɛssɛ ; Désormaux, Rachɛta sous Rɛssɛ 2.

Rassiarɛ 340 : Scier. Cf. Désormaux, Rɛssi.

Razɛllus 300, 301, 454 art. 116 : Radeau de bois de construction. « Pour avoir un bon passage, faudra dresser un rasɛ et bateau » (texte de 1616, archives de Neuchâtel, A 87). Cf. Du Cange, Razɛllus.

Rɛchanciarɛ [lire Rɛchauciarɛ] 303 : Réparer. Cf. Godefroy, Rɛchauciɛr.

Rɛchia 401 : Crêche d'écurie. Cf. Désormaux, Rɛchɛ.

Rɛcoustrɛr 560, Racoustrɛr 560 : Réparer. Cf. Fenouillet, Rɛcota.

Rɛissɛ 460 : Scierie. Cf. Brachet, Raissɛ.

Rɛlogium 440 art. 14, Rɛlogɛ 337 : Horloge. Cf. Du Cange, Rɛlogium ; Puitspelu, Rɛlojo.

Rɛn 351 art. 112 : Rangée. « In empcione 4 duodenarum cum dimidia panarum... positarum... in 2 magnis pantis tecti Rippaillie de tota longitudine dicti tecti, videlicet in quolibet panto 2 rens bene firmatos ad tute ambulandum per supra dictum tectum pro succursu ignis » *(Ripaille,* p. 351 art. 112). « Ponere... 3 rains filleriarum de super ipsis pillariis et someriis » (texte de 1428, Bruchet, p. 87). On trouve encore rɛn à Saint-Nicolas-de-Véroce dans le sens de rangée de tuiles.

Riorta 300 : Rameau de bois flexible servant de lien. Cf. Godefroy, Rɛortɛ ; Désormaux, Riouta ; Devaux, Riortɛs ; Puitspelu, Riorta ; Humbert, Rioutɛ.

Roba 327, 328, 335, 336 : Bagages. Cf. du Cange, Roba.

Rochɛt 363 : Fer de lance de joûte à trois pointes. Voir un texte de 1484 au mot garnison de lancɛ. Cf. Godefroy, Rochɛt 2, avec une explication inexacte.

Rottɛ 376, 378 : Compagnie de routiers. Cf. Godefroy, Rottɛ sous Routɛ.

RUFFIANA 332 : Débauchée. « Eidem dixit adultera, ruffiana, preveressa » *(Ripaille,* p. 332). Cf. Hatzfeld, RUFIAN ; Fenouillet, RUFIAN.

SALIGNIONUS 389, SALIGNION 453 art. 144 : Pain de sel. « Pro empcione 2 saliniorum [lire SALINIONORUM] dictorum... ovibus et mutoni » *(Ripaille,* p. 401). « Chascun pain de sel appelé SALIGNON » (texte de 1393 dans Godefroy, *Complément,* SALIGNON). Cf. Du Cange, SALIGNON sous SALIGIUM.

SALSARE 546 : Saler. Cf. Du Cange, SALSARE.

SARGIA 545 : Tenture. Cf. Du Cange, SARGIA sous SARGINEUM.

SATALINUS DE GRANA 378 : Tissu de soie écarlate. Cf. Du Cange, SATALLIN.

SCALA, voir ESTELA.

SCALLATA 496, 524 : Étoffe teinte en écarlate. Cf. Du Cange, SCARLATUM.

SCANNUM 307, 348 art. 87 et 88 : Banc. Cf. latin SCAMNUM.

SCINDULUS 345 art. 67, 346 art. 70, 347 art. 75, 349 art. 97, 350 art. 109 et 111, 351 art. 114 et 119, SCINDULLUS 338 et 471, CINDULUS 299, SCINGULA 450 art. 114, ESSEULE 561, ENCEULO 293 : Bardeau de bois pour toiture. Voir CLAVINUS. Cf. Blavignac, p. 3 note 5 ; Godefroy, ESSAULE ; Du Cange, SCINDULA, ESSOULLA et ESCENLA ; Monteynard, ESSENDOLA ; Désormaux, ANCELLE ; allemand, SCHINDEL.

SCISORIUM 340, SCISSORIUM 546, CISSORIUM 488 : Plat à découper la viande. Cf. Du Cange, SCISSORIUM et CISSORIUM.

SCOBARE 389 : Balayer. Cf. Du Cange, SCOBARE sous SCOBA 1 ; Gay, ESCOUBE au sens de balai.

SCUTELLA 340, 488 : ÉCUELLE ; SCUTELLA NEMORIS 546 ; SCUTELLA PLASTRI 389 ; SCUTELLUS STAGNI HORELLIATUS 545 ; SCUTELLA STAGNI CERCLATA 545. Cf. Du Cange, SCUTELLA 1.

SEILLETUM 515 : Vase pour l'eau bénite. Cf. Du Cange, SEILLETUM ; Brossard, SELLIETUM.

SEILLIETUS SEU SETULA 473 : Seille.

SEPULTURA 396 : Cérémonie de l'ensevelissement du défunt appelée aussi INTUMULACIO et INHUMATIO, célébrée au moment de la mort.

SEPULTURA 396, 517 : Commémoration célébrée plusieurs mois après l'INTUMULACIO pour donner plus de solennité à une cérémonie mortuaire. « Vult et ordinat idem dominus testator quod die sui obitus in ejus intumulatione vocentur ac intersint venerabile capitulum ecclesie S. Petri Gebennensis... ; vult et ordinat... quod ejus sepultura fiat... infra quatuor menses post ejus obitum immediate sequentes » (texte de 1418 dans César Duval, *Ternier et Saint-Julien,* Genève 1879, p. VI et VII).

SERACEUS 314, 393, CERACEUS 315 : Fromage maigre, sérac. « Bien maigre frommaige que nomment audit pais [de Savoie] SERET ad cause que se faict apres le bon fromaige » (texte de 1518 dans *Revue savoisienne* 1888, p. 23). Cf. Du Cange, SERACIUM ; Désormaux, SERAC, SERÉ, SERACHA.

SERRALIA 354 art. 145, 352 art. 131 et 132, 347 art. 80, 349 art. 104, SERALLIA 353 art. 133, SERRAILLIA 300, SERRALLIA 356 art. 158, SERREURE COPPÉE 477, SERRAILLE A LOQUET 367 art. 17 : Serrure. Cf. Du Cange, SERRAILLA ; Godefroy, SERRAILLE ; Désormaux, SARALIE.

SERRALIATOR 309 : Serrurier. Cf. Godefroy, SERRAILLEUR.

SERRALLIONUS 451 art. 121 : Serrurier. Cf. Fenouillet, SARRAILLON.

SERRARE 348 art. 87, 351 art. 116, 354 art. 139 : Fixer. Cf. Du Cange, SERARE dans un autre sens.

SERULA 318 : Petit poisson du Léman.

SERVAGNIN 549 : Cépage. Cf. Godefroy, SARVINIEN ; Désormaux, SALVAGNIN ; Humbert, SALVAGNIN.

SERVIENTES 299 : Lieux d'aisances. « 5 latrinas doblerias seu servientes » *(Ripaille,* p. 299).

SIGNUM 383 : Rouelle des juifs. « Ut infideles a fidelibus discernantur, statuimus quod omnes et singuli judei, viri et mulieres, parvi et magni super habitus eorum loco eminenti ante et retro spatulam sinistram portent signum panni rubei et albi, dispartitum, rotundum, de latitudine 4 digitorum, suis vestibus consutum » (texte de 1430 dans les *Statuta Sabaudie,* éd. 1586, fol. 4). Cf. Godefroy, ROELLE.

SOLANUM 453 art. 147 : Solivage du plancher. « Solano camere domini in quadem parte mossando et terrando » (texte de 1328, Bruchet, p. 62). Cf. Brachet, SOLAN.

SOLARIUM seu TRALEYSONA 357 art. 172 : Assemblage de solives. Cf. Du Cange, SOLARIUM 1.

SOLLIARDUS 500, SOLLIARD 485 note 1, SOLLIARDON 487, SOLLIARDE 496 : Laveur de vaisselle. Cf. Godefroy, SOLLIAT, endroit où l'on lave la vaisselle ; Puitspelu, SOUILLARDO, cabinet où se trouve l'évier pour la vaisselle.

SONNYAULX 313 : Sonnettes attachées aux pattes des faucons. Cf. Viollet le Duc, t. II, p. 441.

SOTERIAU 525 : Partie du harnais d'un cheval.

SOTULARIS 401 : Soulier. Cf. Du Cange, SOTULARES sous SUBTALARES.

STALA, voir ESTELA.

STUPHA 545 : Salle chauffée. Cf. Du Cange, STUFFA sous STUBA ; Littré, ÉTUVE.

SUCHETUS 439 art. 13 : Ruisseau. Cf. Du Cange, SICHETUS sous SICA 1.

SUTURNUS 314, 316, CITURNUS 369 art. 29, 545, 546 : Cellier. « Apotheca proprement c'est ung sellier, une cave, ung SERTEAU où ont tient le vin » (texte du XVIᵉ siècle, Mugnier, p. 317). « Fuit ordinatum... quod fiat crida ne aliquis vendat vinum infra civitatem videlicet infra citurnos vel sub tectis nisi sit canonicus, curatus aut civis aut burgensis » (texte de 1461, *Registres du Conseil de Genève,* t. Iᵉʳ, p. 60). Cf. Godefroy, CETOR ; Désormaux, CETOR et FARTO.

TABULA 321, TABLE 323 : Damier d'échiquier, jeu de dés, trictrac. « Pour 1 tablier de tables et d'eschac..., pour 1 bourse pour tenir lesdits eschac et TAUBLES et pour ung aunel qui est audit

tablier » *(Ripaille,* p. 323). « Unum TABULLATUM ad ludendum cum alleis » (texte de 1439 dans Foras, p. 57). Cf. Godefroy, TABLE; Viollet le Duc, t. II, p. 468).

TABULERE 546, TABLARIUS 314, 351, 370 art. 33, 498 : Rayonnages, sorte de tables. « 4 magni tablarii seu magne mense » *(Ripaille,* p. 351 art. 115). « Une fromagerie... ensemble les TABLAUX pour tenir des fromages » (texte de 1541 aux archives de Genève, P. H. 1251). Voir au mot INCHATRUS la forme TABLARET. Cf. Désormaux, TABLA; Humbert, TABLAR.

TACHETE 330 : Clou. « Pour tachetes petites pour claveller ladicte couverte » *(Ripaille,* p. 330).

TACHIA 352 art. 126, 300, 306, 336, 359 art. 195, TAICHE 356 art. 158, 361 art. 212, TACHIA ALBA 350 art. 105, 348 art. 89, TACHIA NIGRA 351 art. 116, TACHE NOYRE 324, TACHIA REFORCIATA 359 art. 197 : Clou. Cf. Godefroy, TACHE 1; Désormaux, TAÇHE; Humbert, TACHE.

TEGULA COPATA, THYOLLE COPPÉE 560 : Tuile faîtière. « Fault envyron en thyolle platte 4 milliers et demy..., fault envyron ung millier de thyolle coppée » *(Ripaille,* p. 560). « Item mais pour 12 TIOLLES coppayes » (texte de 1475 dans Blavignac, p. 109). « Pro precio 150 laterum seu TYOLLES COPES implicatarum in dicta copertura tecti turris predicte Speculi, videlicet coperiendo les cornyes qui non potuerunt coperiri de tyolles plates...; Tectum... quod... coperiri debebat de tegullis copatis, coperiri de novo ordinavit de losis » (texte de 1428, Bruchet, p. 85 et 87). Voir un autre exemple de TEGULA COPATA au mot IMBOCHIARE. Cette expression ne signifie pas tuile coupée, comme le croit Blavignac, mais TUILES A COUPIE, c'est-à-dire tuile creuse pour couvrir le faîte ou COUPIE d'un bâtiment. « Item, de TYEULLE à crochet environ 11°...; item devant ledit tinel TIEULLES A COUPPE environ 11° (texte de 1497; en piémontais COUP signifie tuile. Vayra, p. 207 et 211). Cf. Puitspelu, ETIOULA; Godefroy, *complément,* TYOLE sous TIEULE.

TEGULA PLACTA 471, TIOLA PLATTA 324, THYOLLE PLATTE 560 : Tuile plate fixée sur la latte du toit par une saillie formant crochet.

TELERIUS 367 art. 21 : Métier à tisser. « 4 telerios ad operandum de brodiura » *(Ripaille,* p. 367 art. 21). Cf. Du Cange, TELARIUM 2.

TERABRUM 545 : Tarière. « 2 grands TERARES de borneau » (texte de 1693, archives de la Haute-Savoie, E 313.) Cf. latin, TEREBRUM; Godefroy, TARARE; Désormaux, TERARE; Puitspelu, TARAROU.

TERCELLIN 481 : Étoffe tissue de 3 espèces de fil. Cf. Godefroy, TIERCELIN.

TERRAILLIONUS 293, 301, 302, TERRALLION 444 art. 55 : Terrassier. Cf. Godefroy, TERRAILLON.

TERRALLIUM 293, 294 : Fossé de canalisation. « TERREL seu fossale » *(Ripaille,* p. 444 art. 54). Cf. Du Cange, TERRALIUM sous TERRALE 2; Fenouillet, TERREAU; Puitspelu, TERREL sous TARRIAU.

TESSIA 546 : Bourse. « Por une TASSE et une corroye por mons. Amey » (archives du Thuyset, compte de J. de Chales, 1372). Cf. Du Cange, TASSA sous TASCA 1.

TEYSIA 346 art. 71, 368 art. 27, THEYSIA DOMINI 455 art. 175 : Toise, mesure de superficie composée actuellement de 8 pieds et valant 7ᵐ·37, mais très variable au moyen âge. « Habere debeat quelibet teysia muri completa 9 pedes hominis communes » *(Ripaille,* p. 297 art. 54). « Qualibet teysia continente 9 pedes cum dimidio ad manus » *(Ripaille,* p. 360 art. 208). « Plateam sive continenciam 4 THEYSIARUM COMPUTI latitudinis et 19 ipsarum theysiarum longitudinis, qualibet theysia 10 pedes continente » *(Ripaille,* p. 307). Cf. Du Cange, TESIA; Godefroy, *Complément,* TEISE; Désormaux, TESA.

THOIER 338 : Chercheur de tuf.

THOIERE 338, TOVERIA 300 art. 72, 303 art. 106, 296 : Carrière de tuf, tufiere. Cf. Godefroy, TUFFIERE; Fenouillet, TOVIRE.

THYOLLE, voir TEGULA.

TIBIA 368 art. 27 : Jambage de cheminée. « Una chiminata... cujus tibie foerii et choudane sunt de lapidibus de tallia » *(Ripaille,* p. 368 art. 27). Cf. Du Cange, TIBIA.

TIMBRO 397 : Cimier. « Facti fuerunt... 2 flavelli seu timbro de armis domini. Item, unus alius timbro de dyvisa falconis domini » *(Ripaille,* p. 397). « Ordinat offerri in ipsa sua sepultura duos equos, copertos duabus sufficientibus coperturis, una de armis dicti testatoris et alia nygra, unacum ense, timbro, galea, scuto, banderia et arnesio dicti militis testatoris » (testament de F. de Menthon de 1415, archives de la Haute-Savoie, E 110, pièce 7). « Ponantur... supra suum tumulum 2 banderie quarum una sit de armis suis et alia nigra cum sua galea, flavello seu tymbro et 1 scuto ». (testament de H. de Menthon, E 110, pièce 11). Voir FLAVELLUS. Du Cange TYMBRIS, ne donne pas l'acception de cimier. Cf. Viollet le Duc, t. VI, p. 116 et fig. 36 du mot HEAUME de cet ouvrage.

TINELLUM 308, 368 art. 27, 560, TYNEL 526 : Salle à manger des gens de l'hôtel. « Est ordonné de fere au premier devers la place dessus la première traveyson ung TINEL qui serat grans » (texte de 1445, Bruchet, p. 90). Cf. Du Cange, TINELLUS.

TINELLUM 396 : Suite du prince. Cf. Godefroy, TINEL 3.

TINETA 545 : Petite cuve. « Tinetam ad salsandas carnes » (texte de 1433, archives de la Haute-Savoie, E 978, pièce 2). Cf. Du Cange, TINETA.

TINOTUM 545 : Petit cuvier. Cf. Bridel, TINOT sous TENOT.

TIOLA, voir TEGULA.

TIOLERIA 324, 443 art. 50 : Tuilerie. Voir TEGULA.

TOFUS 469, THOVUS 290, 299, TUPHUS 349 art. 101, 300, 367 art. 19, 368 art. 27, THOU 338, Tou 324, 296, Tovus 296, STUPHUS 445 art. 62, 449 art. 104 : Tuf. Cf. latin TOFUS; Du Cange, TUFUS.

TORCHIA 501 : Paquet de peaux de cuir. Cf. Du Cange, TORCHIA sous TORCHA 2.

TORMENTINA 355 art. 155 : Térébenthine. « Pro tormentina et cera emendis pro faciendo fenestras » *(Ripaille,* p. 495). Cf. Du Cange, TORMENTINA; Godefroy, TORMENTINE; Bridel, TORMEINTENA.

TORNALFOL 451 art. 131 : Bastion en bois pour la défense d'une enceinte. « Pro fortifficacione

burgi S. Gervasii fienda in catenis et TORNAFOLLIS » (texte de 1476, *Registres du Conseil de Genève*, t. Iᵉʳ, p. 443). Cf. Du Cange, TORNAFOLLIS.

TORNAVENTUM 475, 495, TORNAVENT 347 art. 82, 355 art. 153, 361 art. 211, 475, 478, 492, TORNEVANT 366 art. 13 : Tambour placé devant une porte. « Alia porta... claudens cum suis cardinibus, 2 palmis, 1 annulo in qua est unum tornavent cum sua porta equidem claudens suis palmis, cardinibus et una parva sera » (texte de 1531 dans Quinsonas, t. III, p. 349). Cf. Godefroy, TORNEVENT.

TORNELLA 290, 367 art. 26, 368 art. 27 : Tourelle. Cf. Du Cange, TORNELLA.

TOUR, voir TURNUS.

TRA 292, 293, TRAUX 560 : Poutre, plus particulièrement solives de plafond. Cf. latin TRABS ; Désormaux, TRA.

TRABATURA 294, 297, 306, 448 art. 102 : Assemblage de solives sur lequel repose un plancher. « Trabatura seu traveysona » (*Ripaille*, p. 298).

TRABATURA 444 art. 62 : Étage d'une maison.

TRABLOU 458 : Tableau.

TRABUCHET 370 art. 33 : Support. Dans le pays de Vaud, TRABETZET a subsisté en désignant une table à clairevoie sur laquelle le boucher dépèce une bête tuée.

TRAGITEUR 321 : Menestrier. « Libravit Guillelmo de S. Surpicio tragiterio ...et ejus uxori, quia coram domine luxerunt de eodem officio tragiterie » (*Ripaille*, p. 320). « Libravit cuidam tragitatori ex dono sibi facto per dominum » (texte de 1366, Bollati, p. 222 avec la glose inexacte de « vettura »). Cf. Saraceno, *Giunta ai giullari* dans le fascicule XIV, p. 236 des *Curiosità e ricerche di storia subalpina*.

TRALARE 370 art. 33 : Placer des solives.

TRALESONA 349 art. 97, 343, 346 art. 70 et 71, 360 art. 208, 347 art. 78, 368 art. 27, TRALEYSONA 440 art. 14, TRALEYSON 478 : Assemblage de solives sur lequel repose un plancher. « Traleysona seu solarium » (*Ripaille*, p. 357 art. 172). « In paviendo TRAULESONEM seu trabaturam » (*Ripaille*, p. 468). « Antiquos plancherios seu antiquam tralesonam » (*Ripaille*, p. 360 art. 209). Cf. Godefroy, TRALEISON ; Fenouillet, TRALAISON.

TRAVEISON 365 art. 2, TRAVEYSONA 440 art. 14, 448 art. 101 : Solivage. « Plastrare travesonam » (*Ripaille*, p. 450 art. 18). « Doit havoir une travison touchant [les tras] on petit pie et demy l'on pres de l'autre et les dis tras planer et bordoner ; et doit faire planchiers sur ladicte travoison de bons gros laons » (*Ripaille*, p. 366 art. 13). Cf. Du Cange, TRAVEYSO ; Puitspelu, TRAVONEYSON.

TRAVER 292 : Placer des solives. « 600 traz... pour traver tout le maisonemant » (*Ripaille*, p. 292). Cf. Godefroy, TRAVE 2.

TRAVERSERE 360 art. 200 : Terme de serrurerie. « Une fenestre de pierre de roche ferrée à quattre montans et ung TRAVERSIER de fer » (texte de 1572, Loche, *Histoire de Grésy-sur-Aix*, p. CII).

TREMENS 377 : Tremblant. « Operagio 2 estandardorum batutorum et operatorum ad flores geneste et folia trementia in campo de auro ». (*Ripaille*, p. 377). On appliquait sur les vêtements des feuilles d'or minces tremblant au moindre mouvement. Cf. Laborde, OR TREMBLANT.

TREVO 546 : Monnaie de Trévoux. Cf. Du Cange, TREVOLTII sous MONETA.

TRIPES 367 art. 21, 370 art. 33 : Tréteau. « 2 magnibus tripedibus seu asthochetz ad ponendum corpus domini in ecclesia » (*Ripaille*, p. 396). Cf. Du Cange, TRIPETIA.

TRIPETUS 320 : Gobelet à jongler. « Cuidam menestrerio qui in castro Taurini coram domino luxit de TRIPET...; cuidam menestrerio ludenti de guittara..., cuidam altero ludenti de TRIPPET... (texte de 1385 et 1389, Saraceno, *Regesto dei principi d'Acaia* dans le t. XX, p. 262 des *Miscellanea di storia italiana*). Cet auteur rapproche TRIPET de TREPIE, instrument de musique cité au XIVᵉ siècle par Guill. de Machaut (*Giunta ai Giullari* dans le fascicule X, p. 313 des *Curiosità e ricerche di storia subalpina*). Ce mot désigne plutôt un gobelet de jongleur, d'autant plus que dans l'un des exemples cités par Saraceno, le jeu du TREPS vient après un exercice de saut périlleux. « Menestrerio domini marchionis Ferrarie faciendo saltum periculosum, 3 fl. ; cuidam qui coram dominis comite Sabaudie et principi luxit de TREP sive solaciabat » (texte de 1389, Saraceno, *Regesto dei principi d'Acaia*, p. 263). Godefroy sous TRIPET donne le sens de riche gobelet à boire.

TRUTTELLA 318, TRUITELLA 318 : Petite truite. Cf. Du Cange, TRUTA.

TUALLIUM 546 : Serviette. Cf. Du Cange, TOALLIA sous TOACULA.

TURNUS 357 art. 170 et 171, TOUR 357 art. 168 : Largeur du poing fermé. « Pro tachia plastrandi travesonam... de pisso unius boni turni hominis » (*Ripaille*, p. 450 art. 118). « Uxores [agricolarum] non deferant vestes terram attingentes ad spatium latitudinis duorum digitorum nec manicas quarum latitudo a cubito usque ad manum excedat unum bonum TORNUM manualem » (texte de 1430, *Statuta Sabaudie*. Turin 1586, fol. 106 v.). Cf. TOR dans le bas Valais. Dans la région d'Annecy, les maquignons mesurent la grosseur du bétail avec une corde, qu'ils étendent ensuite et dont ils comptent le nombre de tours, c'est-à-dire de poings fermés qu'elle contient.

TURTUR 318, 503 : Truite. Cf. Du Cange, TURTUR 2 ; Forel, *Le Léman*, t. III, p. 334.

TYBIA 545 : Jambon. Cf. Du Cange, TIBIA PETASONIS.

TYNA 340, 389 : Cuve, tine. « In empcione 2 magnarum tynarum ad balneandum... ligatarum de circulis planis frassini » (*Ripaille*, p. 356 art. 162). « Une grande TINE contenant six muys ou environ cerclée en bois » (Frutaz, *Inventaire du château de Verrès en 1565*, p. 21). Cf. Du Cange, TINA 2 ; Blavignac, p. 20 note 92 ; Monteynard, TINA ; Godefroy, TINE ; Désormaux, TNA ; Devaux, TINAZ.

ULERIA 349 art. 103 : Fenêtre en forme d'œil de bœuf ou œuillère.

UMBREZ 545 : Ambre. « Quamplurima coralia rubea et de umbrez » (*Ripaille*, p. 545).

Unicornu 415, Unicornu 424 : Licorne, défense de narval que l'on faisait passer pour la corne de la licorne, animal imaginaire : cette substance servait à révéler la présence du poison. Voir exprove. Cf. latin, Unicornuus ; Laborde, Licorne.

Urinalis 497 : Récipient en verre pour l'examen des urines.

Vacherinus 315, Vachirinus 394 : Fromage. Cf. Du Cange, Vacherinus ; Godefroy, Vacherin ; Désormaux, Vacherin.

Valardus, voir Balardus.

Varnis 371 : Sapin commun. Cf. Brachet, Vargne. Ne pas confondre avec vernio qui veut dire aune. Cf. Hatzfeld, Vergne.

Vasselletus 473 : Récipient en bois servant au transport du mortier. Cf. Désormaux, Vassele au sens de panier rond sans anse.

Vasum 330 : Cercueil. « Qui aperuit basum [lire vasum] et clausit » (Ripaille, p. 330). Cf. Du Cange, Vas 1 ; Billiet, Vasum ; Godefroy, Vas ; Désormaux, Va.

Velonus 304 : Jeune veau. Cf. Godefroy, Vellon.

Vernicus 389 : Assaisonnement au genièvre. « Peyvre et grana de paradis, ... verni et vin aygre » (archives du Thuyset, compte de J. de Chales, 1372). Cf. Du Cange, Vernicium.

Verris [lire Veru] 488 : Broche. « Pro precio 3 verrium [lire veruum] ferri... pro coquina » Ripaille, p. 488). Voir Astus. Cf. Du Cange, Veru dans un sens différent.

Vinagium 302 art. 103, 316 : Somme en sus du prix d'un marché. Cf. Du Cange, Vinagium 6.

Vinum coctum 316, 335 : Vin cuit. « Deux petis tonneaux, l'ung pour tenir le vyn aigre et l'aultre le vyn cuit » (texte de 1517, Frutaz, Inventaire du château de Châtillon, p. 121). Cf. Du Cange, Vinum coctum sous Vinum.

Violeta 545, Violetum 496, Vyolet 546 : Drap violet. Cf. Godefroy, Violet 1.

Viorba 477 : Escalier en colimaçon. « Viretus seu viorba » (Ripaille, p. 470). « Pro 34 passibus lapidis taillie factis in dicta viorba » (Ripaille, p. 477). « Ascendendo ad cameram... porta in pede viorbe...; in introitus viorbe turris de Lyon est porta constructa ad membrures » (texte de 1531 dans Quinsonas, t. III, p. 350 et 353). « Ung escallier de boys à façon de viorbe y ayant 34 pas de boys en icelle viorbe » (texte de 1626, archives de la Haute-Savoie, E 535). Cf. Désormaux dans Revue savoisienne 1904, p. 208, et dans la Romania, janvier 1905.

Viratonus 355 art. 152 : Vireton, flèche d'une arbalète à pointe cônique. Cf. Du Cange, Veretonus.

Viretus 309, 343, 369 art. 29, 350, 470, 476, Viret 307 : Escalier à vis. « Construendi quosdam gradus seu eschalerios vireti campanilis domini continentis circa 22 passus » (Ripaille, p. 445 art. 66).

Voruallus 346 art. 68 et 73, 347 art. 79, 350 art. 104, 353 art. 139, 354 art. 144 et 145, 359 art. 196, Vorvellus 306, Veruallus 345 art. 66, Veruelle 356 art. 158, Vouruallus 360 art. 201 : Anneau fixé dans une porte pour retenir le verrou. Il faut lire vorvallus, vervallus, vervelle, vouruallus. Cf. Du Cange, Vervella ; Godefroy, Vervelle.

Vuard 308 : Étang. « Canalem per supra aquam labentem a magno vuardo Thononii » (archives de Turin, compte de Thonon, 1394). Cf. Fenouillet, Vouarche.

Ydua [lire Ydria] 488 : Pot en forme de cruche. « Pro precio 2 yduarum [lire ydriarum] lothoni... pro lavando manus » (Ripaille, p. 488). « Ordinatur dari domino Camere 4 magnas ydreas ville repletas vino rubeo et albo de Beaumont » (texte de 1473, Registres du Conseil de Genève, t. Iᵉʳ, p. 202.)

Ytaliana 378 : Vêtement. « Operagio unius ytaliane velluti de grana domini » (Ripaille, p. 378).

Voici la liste des ouvrages cités en abrégé dans ce glossaire :

Billiet : Glossaire des mots de la basse latinité plus ordinairement employés dans les chartes de la Savoie, dans Billiet et Albrieux, Chartes du diocèse de Maurienne, pages 401 à 436 (tome II des Documents publiés par l'Académie de Savoie). Chambéry 1861.

Blavignac : Compte de dépenses de la construction du clocher de Saint-Nicolas, à Fribourg, de 1470 à 1490. Paris 1858.

Bollati di Saint-Pierre : Illustrazioni della spedizione in Oriente di Amedeo VI. Turin 1900 (tome V de la Biblioteca storica italiana pubblicata per cura della R. deputazione di storia patria).

Bonnefoy : Documents relatifs au prieuré et à la vallée de Chamonix. Chambéry 1879-1883 (tomes III et IV des Documents publiés par l'Académie de Savoie).

Brachet : Dictionnaire du patois savoyard tel qu'il est parlé dans le canton d'Albertville, nouvelle édition. Albertville 1889.

Bridel : Glossaire des patois de la Suisse romande. Lausanne 1866 (tome XXI des Mémoires et documents publiés par la Société d'histoire de la Suisse romande).

Brossard : Glossaire des mots de la basse latinité employés dans les titres de la Bresse et du Bugey au moyen âge (pages 241 à 265 et 378 à 418 des Annales de la Société d'émulation de l'Ain, année 1893).

Bruchet : Étude archéologique sur le château d'Annecy, suivie des comptes de la construction et d'inventaires inédits. Annecy 1901 (extrait des années 1900 et 1901 de la Revue savoisienne).

Désormaux : Dictionnaire savoyard publié sous les auspices de la Société florimontane, par A. Constantin et J. Désormaux. Paris 1902.

DEVAUX : *Essai sur la langue vulgaire du haut Dauphiné*. Grenoble 1891 (tome V de la 4ᵐᵉ série du *Bulletin de l'Académie delphinale*; les glossaires se trouvent pages 557 et suivantes).

DU CANGE : *Glossarium mediae et infimae latinitatis… digessit G. A. L. Henschel*, 7 volumes in-4°. Paris 1840-1850.

FENOUILLET : *Monographie du patois savoyard*. Annecy 1903.

FORAS (AMÉDÉE DE) : *Inventaire du mobilier de Robert de Montvuagnard en 1439* (pages 46 à 58 de la *Revue savoisienne*, année 1900).

FRUTAZ : *Le château de Châtillon et l'inventaire de son mobilier au XVIᵉ siècle* [1517] Aoste 1899.

FRUTAZ : *Le château de Verrès et l'inventaire de son mobilier en 1565*. Turin 1900 (extrait du tome VII des *Atti della Società d'archeologia e belle arti per la provincia di Torino*).

GAY : *Glossaire archéologique du moyen âge et de la Renaissance*, tome Iᵉʳ, A—Guy. Paris 1887.

GODEFROY : *Dictionnaire de l'ancienne langue française et de tous ses dialectes du IXᵉ au XVᵉ siècle*, 10 volumes. Paris 1881-1902. *Le Complément* occupe une partie du tome VIII et les tomes IX et X.

HATZFELD : *Dictionnaire général de la langue française du commencement du XVIIᵉ siècle jusqu'à nos jours*, par A. Hatzfeld et A. Darmesteter avec le concours de M. Ant. Thomas, 2 volumes. Paris 1888-1900.

HUMBERT : *Nouveau glossaire genevois*, 2 volumes. Genève 1852.

LABORDE (DE) : *Glossaire français du moyen âge*. Paris 1872.

LITTRÉ : *Dictionnaire de la langue française*, 5 volumes. Paris 1863-1877.

MARTIN : *La maison de ville de Genève*. Genève 1906 (tome III de la série in-4° des *Mémoires et documents publiés par la Société d'histoire et d'archéologie de Genève*).

Mémoires et documents publiés par la Société savoisienne d'histoire et d'archéologie, 53 volumes. Chambéry 1856-1906.

MONTEYNARD (CH. DE) : *Glossarium ad usum cartularis de Domina* dans *Cartulare monasterii beatorum Petri et Pauli de Domina*, pages 405 à 450. Lyon 1859.

MUGNIER : *Les gloses latino-françaises de J. Greptus* (pages 295 à 324 du tome XXXI des *Mémoires de la Société savoisienne d'histoire*). Chambéry 1892.

PIAGET : *Comptes de construction des halles de Neuchâtel de 1569 à 1576* (dans le *Musée neuchâtelois*). Neuchâtel 1903.

PUITSPELU (N. DU) : *Dictionnaire étymologique du patois lyonnais*. Lyon 1887-1890.

QUINSONAS (DE) : *Matériaux pour servir à l'histoire de Marguerite d'Autriche, duchesse de Savoie*, 3 volumes in-8°. Paris 1860.

Registres du Conseil de Genève : 1409 à 1461 et 1461 à 1477, 2 volumes. Genève 1900 et 1906.

Revue savoisienne. publication périodique de la Société florimontane, 47 volumes. Annecy 1860—1906.

ROSSI : *Glossario medio-evale ligure*. Turin 1898 (tome XXXV, pages 1 à 136 des *Miscellanea di storia italiana*, publiés par la *Regia deputazione*).

VAYRA : *Inventari dei castelli di Ciamberi, di Torino et di Ponte d'Ain 1497-1498*. Turin 1884 (pages 9 à 245 du tome XXII des *Miscellanea di storia italiana edita per cura della regia deputazione di storia patria*).

VIOLLET LE DUC : *Dictionnaire raisonné du mobilier français de l'époque carlovingienne à la Renaissance*, 6 volumes. Paris 1872-1875.

TABLE ALPHABÉTIQUE

L'astérisque ✱ *indique que le nom est plusieurs fois cité dans la page mentionnée.*

TABLE DES CHAPITRES

CHAPITRE IV
La mort du Comte Rouge

CHAPITRE V
L'explication du drame de Ripaille

CHAPITRE VI
Le prieuré de Ripaille

CHAPITRE VII
L'Ordre de Saint-Maurice

CHAPITRE VIII
L'élection de Félix V

CHAPITRE IX
La vie privée à la Cour de Savoie

CHAPITRE X

La décadence de Ripaille

CHAPITRE XI

L'occupation bernoise

CHAPITRE XII

Le siège de Ripaille

CHAPITRE XIII

La chartreuse

CHAPITRE XIV

Les légendes

IMPRIMERIE

DE

DOLLFUS-MIEG & C^{ie}

SOCIÉTÉ ANONYME

————

Achevé d'imprimer en Février 1906